U0147052

漢語音韻與方言史論集

馬重奇　著

總序

　　閩水泱泱，閩學悠永。百年老校福建師範大學之文學院，發祥於前清帝師陳寶琛創辦的福建優級師範學堂國文科，後又匯聚福建協和大學、華南女子文理學院等校的學術資源，可謂源遠流長，底蘊博厚。葉聖陶、郭紹虞、董作賓、章靳以、胡山源、嚴叔夏、黃壽祺、俞元桂等往賢，曾相繼執教我院，為學科創立與發展作出突出貢獻，留下彌足珍貴的學術傳統，潤澤和激勵一代又一代學人茁壯成長。時至今日，我院備具中國語言文學、戲劇與影視學兩個一級學科博士學位授權點及博士後科研流動站，中國現當代文學國家重點學科，中國語言文學國家文科基礎學科人才培養和科學研究基地，擁有上百名專任教師，三十多位教授和博士生指導教師，兩千餘名本科生和碩士博士研究生，實已發展為大陸文史研究與教育的重鎮。

　　閩臺隔海相望，地緣相近，血緣相親，文緣相承，近年兩岸關係和平發展進程中緣情淳深，學術文化交流益顯大有作為。正是順應這一時代潮流，我院和臺灣高校交往密切，同仁間互動頻繁，時常合作舉辦專題研討及訪學活動，茲今我院不但新招臺籍博士研究生四十多人，尚與相關大學聯合培養文化產業管理專業本科生。學術者，天下之公器也。適惟我院學術成果豐厚，就中歷久彌新者頗多，因與臺北萬卷樓圖書股份有限公司總經理梁錦興先生協力策畫，隆重推出《福建師範大學文學院百年學術論叢》（第一輯），以饗讀者，以見兩岸人文交流之暉光。

　　茲編所收十種專著，撰者年輩不一，領域有別，然其術業皆有專

攻，悉屬學術史上富有開拓性的研究成果。如一代易學宗師黃壽祺先生及其高足張善文教授的《周易譯注》，集今注、語譯和論析於一體，考辨精審，義理弘深，公認為當今易學研究之經典名著。俞元桂先生主編的《中國現代散文史》，被譽為現代散文史的奠基之作，北京大學王瑤先生曾稱「此書體大思精，論述謹嚴，足見用力之勤，其有助於文化積累，蓋可斷言」。穆克宏先生的《六朝文學研究》，專注於《昭明文選》及《文心雕龍》之索隱抉微，頗得乾嘉樸學之精髓。陳一琴、孫紹振二位先生合撰的《聚訟詩話詞話》，圍繞主題，或爬梳剔抉而評騭舊學，或推陳出新以會通今古，堪稱珠聯璧合，相得益彰。《月迷津渡》一書，孫先生從個案入手，以微觀分析古典詩詞，在文本闡釋上獨具匠心，無論審美、審醜與審智，悉左右逢源，自成機杼。姚春樹先生的《中國近現代雜文史》，系統梳理當時雜文的歷史淵源、發展脈絡和演變規律，深入闡發雜文藝術的特性與功能，給予後來者良多啟迪。齊裕焜先生的《中國古代小說演變史》，突破原有小說史論的體例，揭示不同類型小說自身的發展規律及其與社會生活的種種關聯，給人耳目一新之感。陳慶元先生的《福建文學發展史》，從中國文學史的大背景出發，拓展和發掘出八閩文學乃至閩臺文學源流的豐厚蘊藏。南帆先生的《後革命的轉移》，以話語分析透視文學的演變，熔作家、作品辨析與文學史論為一爐，極顯當代文學理論之穿透力。馬重奇先生的《漢語音韻與方言史論集》，則彙集作者在漢語音韻學、閩南方言及閩臺方言比較研究中的代表論說，以見兩岸語緣之深廣。

可以說，此番在臺北重刊學術精品十種，既是我院文史研究實績的初次展示，又是兩岸學人同心戮力的學術創舉。各書作者對原著細謹修訂，責任編輯對書稿精心核校，均體現敬文崇學的專業理念，以及為促進兩岸學術文化交流的誠篤精神！對此我感佩於心，謹向作者、編輯和萬卷樓圖書公司致以崇高敬意和誠摯謝忱！並企盼讀者同

仁對我院學術成果予以客觀檢視和批評指正。我深信，兩岸的中華文
化傳人，以其同種同文的民族自尊心、自信心和傳承文化的責任心，
必將進一步交流互動，昭發德音，化成人文，為促進中華文化復興繁
榮而共同努力！

汪文頂

謹撰於福州倉山

二〇一四年十二月二十七日

目次

上古音

中古音

唐宋方言

明清南曲音韻

明清閩北、閩東音韻

清代閩南音韻

自序

　　我於一九七八年二月考入福建師範大學中文系。在大學期間，我對漢語音韻學與方言學產生濃厚興趣。一九八二年一月畢業，獲文學學士學位，後留校任古代漢語教研室助教。一九八五年九月我破格晉升為講師。一九八六年赴重慶參加中國音韻學研究會和西南師範大學聯合舉辦的「古漢語研究班」進修學習，先後聆聽劉又辛、林序達、翟詩雨、唐作藩、李新魁、尉遲治平、梁德曼、經本植、趙誠諸先生開設系列專題課程，同時還聽過周祖謨、楊耐思、薛鳳生諸先生等系列學術講座。「古漢語研究班」學習令我受益匪淺，亦是我學術生涯中新的轉折點。一九九一年八月我晉升為副教授，一九九五年八月破格晉升為教授。

　　現為享受國務院政府特殊津貼專家、福建省優秀專家、福建省高校領軍人才，福建師範大學文學院二級教授、博士生導師，福建省重點學科、漢語言文字學博士點學科帶頭人。先後任校中文系副主任、文學院副院長、校語言研究所所長、校研究生處處長、研究生院常務副院長等職。長期以來還兼任國務院學位委員會第六、七屆「學科評議組中國語言文學組成員」和「全國教育（碩士、博士）專業學位教育指導委員會委員」，國家社會科學基金語言學科評審組專家，國家語委「全國專業技術委員會中文拼音與拼音分技術委員會委員」和「兩岸語言文字交流與合作協調小組成員」，國家人事部「中國博士後科研基金評審專家」。還先後兼任中國語言學會理事、中國音韻學研究會常務理事兼學術委員會主任、全國漢語方言學會理事、福建省

學位委員會委員、福建省語言學會會長、福建省辭書學會會長、中國社科院語言研究所《中國語言學年鑑》、《古漢語研究》、《中國語言學》、《勵耘語言學刊》、《福建師範大學學報》、《閩台文化研究》等刊物編委等。

三十多年來從事漢語史、漢語音韻與漢語方言的教學與研究，成績斐然。先後在海內外出版著作十餘部，在《中國語文》、《方言》、《中國語言學報》、《中國方言學報》、《古漢語研究》、《漢語學報》、《語言研究》、《勵耘語言學刊》及重要刊物上發表學術論文百餘篇；主持國家社科基金重大項目一項，國家社科基金一般項目三項，教育部、福建省社科項目十五項。國家社科基金項目結項優秀成果《明清閩北方言韻書手抄本音系研究》於二〇一四年入選《國家哲學社會科學成果文庫》，專著《清代漳州三種十五音韻書研究》、《閩台閩南方言韻書比較研究》分別於二〇〇六年、二〇一三年榮獲第四、六屆全國普通高校人文社會科學研究優秀成果獎二等獎，此外，還有四本專著分別於一九九八年、二〇〇〇年、二〇〇五年、二〇〇八年榮獲福建省第三、四、六、八屆社科優秀成果獎一等獎，二〇〇九年還榮獲福建省優秀教學成果一等獎。這些成績的取得都是海內外語言學界的前輩們及學術同人幫助提攜的結果，借此機會我謹向大家表示衷心的謝忱！

此次，福建師範大學文學院領導積極與臺灣臺北萬卷樓圖書股份有限公司聯繫，擬組織本院出版《福建師範大學文學院百年學術論叢》。因此，我把發表過的論文中挑選了三十二篇，輯成一書，題名為《漢語音韻與方言史論集》，以獻給學術界的朋友們。

本論集共收論文三十二篇，主要涉及上古音、中古音、唐宋方言、明清南曲音韻、明清閩北閩東音韻、清代閩南音韻、清末民初潮汕音韻、閩台閩南比較音韻、清代西方傳教士閩南方言文獻、現代漳州方言詞彙等十個專題。具體篇目如下：

　　上古音三篇：論上古音歌部的輔音韻尾問題、論上古音陰入對轉問題、顏師古《漢書注》中的「合韻音」問題。

　　中古音四篇：從杜甫詩用韻看「濁上變去」問題、《起數訣》與《廣韻》《集韻》比較研究——《皇極經世解起數訣》研究之一、《起數訣》與《韻鏡》《七音略》比較研究——《皇極經世解起數訣》研究之二、《類篇》中的同字重韻研究。

　　唐宋方言一篇：《類篇》方言考——兼評張慎儀《方言別錄》所輯唐宋方言。

　　明清南曲音韻三篇：《南音三籟》曲韻研究、晚明施紹莘南曲用韻研究——明末上海松江韻母系統研究、清代吳人南曲分部考。

　　明清閩北、閩東音韻五篇：新發現閩北方言韻書《六音字典》音系研究、明代閩北政和方言韻書《六音字典》的平聲調、明正德本《六音字典》「土音」研究——十六世紀初葉閩北政和方言土音考證、新發現的明清時期兩種福建閩北方言——韻書手抄本音系比較研究、福建福安方言韻書《安腔八音》。

　　清代閩南音韻六篇：《彙音妙悟》音系研究、《彙集雅俗通十五音》音系研究——兼與〔英〕麥都思《福建方言字典》音系研究、《彙集雅俗通十五音》文白異讀系統研究、《增補彙音》音系研究、《渡江書十五音》音系研究、十九世紀末福建兼漳泉二腔韻書音系研究——兼與泉腔、漳腔二種韻書音系比較研究。

　　清末民初潮汕音韻三篇：張世珍《潮聲十五音》與蔣儒林《潮語十五音》音系比較研究、姚弗如《潮聲十七音》音系研究、《擊木知音》音系研究。

　　閩臺閩南比較音韻二篇：閩臺漳州腔四韻書音系比較研究——兼論臺灣漳州腔韻書《增補彙音寶鑒》音系性質、閩臺閩南方言諸韻書音系比較研究。

　　清代西方傳教士閩南方言文獻三篇：英國傳教士戴爾（Rev. Samuel

Dyer）《福建漳州方言詞彙》研究——十九世紀初葉閩南漳州方言音系及其詞彙研究、十九世紀初葉西方傳教士兩種漳州方言文獻音系研究、十九世紀初葉福建閩南方言詞彙研究——〔英〕麥都思《福建方言字典》詞彙研究。

　　現代漳州方言詞彙二篇：漳州方言的重疊式形容詞、漳州方言重疊式動詞研究。

　　論集中的論文絕大多數已在《中國語文》、《方言》、《中國語言學報》、《古漢語研究》、《語言研究》、《福建師範大學學報》等重要學術刊物上發表，許多論文選題來源於國家社科基金項目、教育部和福建省人文社科項目，部分成果曾獲得教育部中國高校人文社科優秀成果二等獎獎和福建省社科優秀成果一二等獎，具有創新性和開拓性。然而，限於本人的學術水準，論集中的錯誤在所難免，希望海內外學術界朋友們給予多多批評指正。

<div style="text-align:right">

馬重奇於福建師範大學長安山

二〇一五年元旦

</div>

上古音

論上古音歌部的輔音韻尾問題

　　中國傳統音韻學，自清古音學家戴震以後，就明確地將上古漢語的韻部分陰、陽、入三聲。陰聲指以元音收尾的韻母，陽聲指以鼻音（-m,-n,- ŋ）收尾的韻母，入聲指以清塞音（-p,-t,-k）收尾的韻母。根據西方語言學理論，陰聲韻屬開音節、陽聲韻與入聲韻屬閉音節。

　　然而，音韻學家們在研究上古音的時候發現了一種特殊的現象：即中古有-t 尾與有-k 尾的入聲字在上古韻文和諧聲字裡常常與陰聲字發生關係。凡中古有-k 尾的入聲字，只跟之幽宵侯魚支諸部的陰聲字押韻或諧聲；凡中古有-t 尾的入聲字只跟祭微脂諸部的陰聲字押韻或諧聲。因此從西門華德（Walter Simon）的 Endkosonten 到高本漢的 Word Familie in Chinese[1]中間幾經談論，一般的意見都已傾向於承認上古某些陰聲韻中是有-b,-d,-g 尾的存在，跟入聲韻的-p,-t,-k 相當[2]。唯獨上古的歌部字，這部字多數認為是沒有韻尾輔音的。董同龢在《上古韻母系統的擬測》[3]裡就只有歌部字沒有韻尾輔音，其他各部都有韻尾輔音。高本漢在 W.F.[4]裡把歌部字分為兩類：一類沒有韻尾輔音，一類有※r 韻尾。他將歌部的一些字擬出一個※r 韻尾，動機就在看出那些字跟鼻音-n 尾字有接觸，如《詩經》「淒」xiwěi 與「晨」ziěn 韻，諧聲「儺」na 從「難」nan 聲之類。李方桂在《上古

1　張世祿譯為《漢語詞類》，後簡稱為 W.F.。

2　見董同龢〈上古音韻表稿〉「韻尾輔音」。

3　見董同龢《漢語音韻學》第十一章。

4　張世祿譯為《漢語詞類》，後簡稱為 W.F.。

音研究》裡也是從歌寒對轉這一點出發，認為高本漢將歌部字分為兩類，其中界限很難劃分清楚。因此他認為歌部字似乎有個舌尖音韻尾，於是就把歌部都擬為-r 尾[5]。

　　陸志韋則在《古音說略》裡把歌部擬為收-d。他著重分析了段玉裁的第十七部（即歌部），認為歌部在先秦韻文裡可以跟收-d 的字相叶，同時又跟-g 押韻，有的還直接叶-k，以此來證明「段氏的第十七部字不像是上古的開音節」。他有顧及到歌部跟-n 在諧聲，《詩》韻相通情形，把歌部擬為收-d。[6]王力雖然反對把陰聲韻擬成閉口音節，但他卻認為，「如果把所有的陰聲韻一律擬成閉口音節，還不失為自成體系的學說。」所以他評論說：「陸先生把歌部擬為收-d，雖然在與-g 押韻的時候還不很容易解釋，但這是『陰聲』收-g，-d 的學說的邏輯結果。我們感覺到陸氏的學說比高氏學說的邏輯性較強；高氏的學說自相矛盾，陸氏的學說不自相矛盾」[7]這段話裡可以看出王力是比較贊同陸氏的學說，但他也一針見血地指出，把歌尾擬作-d，在與-g 押韻的時候還不很容易解釋。對這個問題，我們將在下文裡談談自己的看法。

　　段玉裁早在《六書音均表三》〈古異平同入說〉中提到了「弟十七部與弟十六部同入說」（「弟十七部」即歌部，「弟十六部」即支部和錫部）。按董同龢的理論，支部收-g 尾，錫部收-k 尾。[8]段氏的學說的意思是，在上古漢語裡，陰聲韻歌部和支部同配入聲韻錫部。他的理由是：「弟十七部與弟十六部合用最近。」假如段氏所提出的理由是充分的，那麼他的「弟十七部與弟十六部同入說」就可能成立，歌部字就有收-g 尾的可能。要證明「弟十七部與弟十六部合用最近」這一

5　見李方桂《上古音研究》「上古的韻尾輔音及四聲」。

6　見陸志韋《古音說略》第二章。

7　見王力《上古漢語入聲與陰聲的分野及其收音》。

8　見董同龢〈上古音韻表稿〉「韻尾輔音」。

條理由是否充分，我們得從歌部與支部-g 合用，歌部與錫部-k 合用兩方面來看。如果它們的合用可以得到古代文獻材料的驗證，那麼，段氏的學說就有成立的可能。

先論歌部與支部-g 的關係。

段玉裁曾於《六書音均表三》中以「芰或為苓」、「曷或為虵」、「軼或為軭」、「弛或為虒」等例來證明「弟十六」「弟十七部」合用最近。除了段氏所舉的這幾個字以外，現在再從韻文、重文、異文、讀若、又讀等材料來補充加以論證。

（一）周秦韻文合韻例　如《國語》〈晉語八〉：「拱木不生危，松柏不生埤。」案：危，歌部；埤，支部。《楚辭》〈九歌〉〈少司命〉：「悲莫悲兮生別離，樂莫樂兮新相知。」案：離，歌部；知，支部。

（二）文字重文例　有歌部聲類之字從支部聲類的，如：姼或作妭，《說文》〈女部〉：「姼，美女也，從女多聲」，尺氏切，「妭，姼或從氏」。案：姼從氏聲；多，歌部；氏，支部。有支部聲類之字從歌部聲類的，如：祡或作禂，《說文》〈示部〉：「祡，燒祡焚燎以祭天神，從示此聲」，仕皆切。「禂，古文祡從隋省。」案：禂從隋省聲；此，支部；隋，歌部。

（三）經傳異文例　有歌部字或作支部字的，如：疲或作痞，《爾雅》〈釋詁〉釋文引《聲類》「疲作痞」。案：疲，歌部；痞，支部。娥或作倪，《山海經》〈大荒南經〉「娥皇」，《大戴記》〈五帝德〉作「倪皇」。案：娥，歌部；倪，支部。傞或作娑，《詩》〈小雅〉〈賓之初筵〉：「屢舞傞傞」，《說文》〈女部〉作「屢舞娑娑」。案：傞，歌部；娑，支部。加或作知，《莊子》〈庚桑楚〉：「譬猶飲藥以加病也。」《釋文》：「加，元嘉本作知，崔本作駕。」案：加，歌部；知，支部。

有支部字或作歌部字的，如痞或作疲，《爾雅》〈釋詁〉釋文：「痞，本作疲。」案：痞，支部；疲，歌部。襒或作拕，《易》〈訟〉：「終朝三襒之。」《釋文》：「鄭本作拕。」案：襒，支部；

扡，歌部。技或作猗，《莊子》〈養生主〉：「技經肯綮之未嘗。」《釋文》：「技，本作猗。」案：技，支部；猗，歌部。玭或作瑳，《周禮》〈內私服〉注：「玭也玭也。」《釋文》：「玭，本作瑳。」案：玭，支部；瑳，歌部。跐或作跢，《文選》〈魯靈光殿賦〉：「西廂躍躕以閉宴。」注：「跐或作跢。」案：跐，支部；跢，歌部。

（四）**讀若例**　有歌部字讀若支部字，如：劑讀若技，《淮南子》〈俶真訓〉：「鏤之以劑剞。」注：「劑，讀技尺之技。」案：劑，歌部；技，支部。霹讀若斯，《說文》〈雨部〉：「霹，小雨財雺也，從雨鮮聲，讀若斯。」案：霹，歌部；斯，支部。施讀為易，《淮南子》〈俶真訓〉：「施及周氏之衰。」注：「施，讀若難易之易。」案：施，歌部；易，支部。

有支部字讀若歌部字的，如：趍讀若池，《說文》〈走部〉：「趍，趍騺、輕薄也，從走虒聲，讀若池。」案：趍，支部；池，歌部。鬵讀若媯，《說文》〈鬲部〉：「鬵，三足釜也，有柄喙，讀若媯，從鬲歸聲。」案：鬵，支部；媯，歌部。孈讀若隓，《說文》〈女部〉：「孈，愚贛多態也，從女巂聲，讀若隓。」案：孈，支部；隓，歌部。衊讀若罷，《說文》〈咼部〉：「衊，別也，從咼，卑聲，讀若罷。」案：衊，支部；罷，歌部。憑讀若移，《說文》〈心部〉：「憑，怟憑，不憂事也，從心虒聲，讀若移。」案：憑，支部；移，歌部。欼讀若移，《說文》〈欼部〉：「欼，歠也，從次，廠聲，讀若移。」案：欼，支部；移，歌部。襹讀若池，《說文》〈衣部〉：「襹，奪衣也，從衣虒聲，讀若池。」案：襹，支部；池，歌部。

（五）**又讀字例**　媧有兩讀：《廣韻》：「媧，女媧；伏羲之妹，古蛙切」，佳韻；又「古女后也，古華切」，麻韻。騧有兩讀：《廣韻》：「騧，馬淺黃色，古蛙切」，佳韻；又「額上骨也，苦瓜切」，麻韻。蝸有兩讀：《廣韻》：「蝸，蝸牛，小螺，士蛙切」，佳韻；又「蝸牛小螺，古華切」，麻韻。差有兩讀：《廣韻》：「差，差殊，又不齊，

楚佳切」，佳韻；又「擇也，又差舛也，初牙切」，麻韻。罷有兩讀：
《文韻》：「罷，止也，休也，薄蟹切」，蟹韻；又「倦也亦止也，符
羈也」，支韻。蠡有兩讀：《廣韻》：「蠡，蠡吾縣名，在涿郡。又彭蠡
澤名，盧啟切」，薺韻；又「瓠瓢也，落戈切」，戈韻。以上又讀例
字，在上古分屬陰聲韻支部和歌部。

　　以上材料，充分證實了歌部與支部-g 的合用是十分密切的。而與
支部-g 發生關係的歌部字又絕大多數是開口字。如上文所舉之例，
離：知；多：氏；疲：疧；娥：倪；傂：斐；加：知；扡：襬；猗：
技；瑳：玼；跢：跐；剞：技；霾：斯；施：易；池：趍；罷：髀；
髀移：恌；移：㧑；池：襬等等。也有少數是合口字，如，危：埤；
隋：此；䁊：媯；陸：䠿等。因此，我們認為上古有些歌部字可能是
收-g 尾的，開合口兼而有之，只是開口字多一些。

　　再論歌部與錫部-k 的關係。我們發現歌、錫二部也是有合用的痕
跡的。

　　（一）周秦韻文合韻例　　如《詩》〈小雅〉〈斯干〉九章：「乃生
女子，載寢之地，載衣之裼，載弄之瓦。無非無儀，唯酒食是議，無
父母詒罹。」案：地、瓦、儀、議、罹，歌部；裼，錫部。《韓非子》
〈揚權〉：「欲為其地，必適其賜；不適其賜，亂人求益。」案：地，
歌部；賜、賜，支部；益，錫部。

　　（二）文字重文例　　有錫部聲類之字從歌部聲類的，如鬀，或作
髢，《說文》〈髟部〉：「鬀，髮也，從髟易聲。」先𣏓切，又大計切，
「髢也，鬀或從也聲」。案：易，錫部，又支部；也，歌部。

　　（三）經傳異文例　　有歌部字或作錫部字，如：危或作厄，《易》
〈渙〉注：「不在危劇。」《釋文》：「危本作厄。」案：危，歌部；
厄，錫部。化或作畫，《公羊傳》〈桓公六年〉：「正月實來，化我
也。」《穀梁傳》作「以其畫我」。案：化，歌部；畫，錫部。地或作
沰，《莊子》〈徐無鬼〉：「游於天地。」《釋文》：「地，司馬本作

汩。」案：地，歌部；汩，錫部。

（四）**讀若例**　有歌部字讀若錫部字，如《說文》〈手部〉。：「銅，曲銅也，從金多聲，一曰鬻鼎，讀若擿。」案：銅，歌部；擿，錫部。

以上排比了歌部與錫部-k 合用的材料，雖然遠不如歌部與支部合用的情況，但是它們畢竟有合用的痕跡。

此外，還有兩種特殊情況可作為歌部某些字與支部-g 同入錫部-k 的佐證：

第一，從段氏《六書音均表三》和本文所舉的例證來看，歌部與支部-g 在文字重文方面有些諧聲字是可以相通的，而支部-g 這些諧字又可與錫部字相通。請看以下諸例：

歌部甲多（婼）　　多（芀）　　也（酏髢）　　宜（輗）
支部乙氏（妭）　　支（芰）　　易（暍鬄）　　兒（輗）
錫部丙訯　　　　　屐　　　　　錫　　　　　　鷉

假設歌部的某些字為甲，支部某些字為乙，錫部某些字為丙，我們可以將歌部與支部、支部與錫部相通的情況擬為這樣兩個公式：（一）甲＝乙，（二）乙＝丙。由於歌部字與錫部字也有相通的痕跡，按邏輯推理，是否也可以導出這樣一個公式：（三）甲＝丙。

第二，歌部字還有一個特殊的諧聲字與同支-g、錫-k 二部相配的耕部-ŋ 字相通。如：歌部：蠃、蠃、蠃、蠃、蠃、蠃；耕部：蠃、簾、蠃。《說文》〈肉部〉：「蠃，或曰獸名，象形，闕」，魯果切。《說文》〈虫部〉：「蠃，蝸蠃也，從虫羸聲，一曰虒蝓」，郎果切。《說文》〈羊闕〉：「蠃，從羊，羸聲」，力為切。《說文》〈立部〉：「蠃，痿也，從立羸聲」，力臥切。《說文》〈馬部〉：「蠃，驢父馬母，從馬羸聲」，洛戈切，「驢或從羸」。《說文》〈衣部〉：「蠃，袒也，從衣羸聲」，郎果切，「裸或從果」。以上六字屬歌部字。《說文》〈貝部〉：

「贏，有餘賈利也，從貝贏聲」，以成切。《說文》〈竹部〉：「籯，笭也，從竹贏聲」，以成切。《說文》〈女部〉：「嬴，少昊氏之姓，從女贏省聲」，以成切。以上三字屬耕部字。由上可見，贏字是從贏得聲的，與歌部字贏、贏、贏、贏、贏諸字的聲符相同。而籯字實際上是衍贏聲的，嬴字則是贏字之省聲。我們知道，耕部字是收-ŋ尾的，如果歌部的某些字不收-g，以上這些由贏聲派生出來的耕部字又做何種解釋呢？

　　顯然，上古歌部的某些字可收-g尾。這是由歌部與支部-g、歌部與錫部-k合用的材料得出的結論。然而，這個結論只能證明段氏的「弟十七部與弟十六部同入說」有正確的一面，因為我們並不認為所有的歌部字都收-g尾的。

　　在考證歌部收-g尾的同時，我們還發現歌部的某些字與收-d尾的脂微二部字相諧。按掌握的材料看，歌部與微部字的關係較與脂部密切。請看歌部與微部-d合用的材料：

　　（一）周秦韻文合韻例　　如《易》〈家人〉：「男女正，天地之大義也。家人有嚴君焉，父母之謂也。」案：義，歌部；謂，微部。《書》〈仲虺之誥〉：「德日新，萬邦惟懷；志自滿，九族乃離。」案：懷，微部；離，歌部。《莊子》〈澤陽〉：「雖有大知，不能以言讀其所其化，又不能以意其所將為。斯而析之，精至於無倫，大至於不可圍。或之使，莫之為，未免於物而以為過。」案：化、為、為、過，歌部；圍，微部。《楚辭》〈九歌〉〈東君〉：「駕龍輈兮乘雷，載雲旗兮委蛇。長太息兮將上，心低徊兮顧懷。羌聲色兮娛人，觀者憺兮忘歸。」案：雷、懷、歸，微部；蛇，歌部。《楚辭》〈遠遊〉：「祝融戒而蹕御兮，騰告鸞鳥迎宓妃。張〈咸池〉奏〈乘雲〉兮，二女御〈九韶〉歌。使湘靈鼓瑟兮，令海若舞馮夷。玄螭蟲象並出進兮，形蟉虯而逶蛇。雌蜺便娟以增撓兮，鸞鳥軒翥而翔飛。音樂博衍無終極兮，焉乃逝以徘徊。」案：妃、飛、徊，微部；歌、蛇，歌部；夷，

脂部。〈高唐賦〉:「王乃乘玉輿,駟倉螭,垂旒旌,旆合諧,紬大絃而雅聲流,冽風過而增悲哀。於是調謳,令人惏悷慘悽,脅息增欷。」案:螭,歌部;諧、悽,脂部;哀、欷,微部。

（二）**文字重文例**　有微部字讀音從歌部聲類的,如「餒或作餧」,《說文》〈食部〉:「餒饑也,從食委聲」,奴罪切,「餒或作餧」。案:餧,從妥聲。委,微部;妥,歌部。逶或作蟡,《說文》〈辵部〉:「逶,逶迤衺去之貌。從辵委聲」,於為切,「蟡或從蟲為」。案:蟡從為聲。委,微部;為,歌部。

（三）**經傳異文例**　有歌部字或作微部字的,如:為或作惟,《詩》〈小雅〉〈天保〉:「吉蠲為饎」,《周禮》〈蠟氏〉注作「吉圭惟饎」。案:為,歌部;惟,微部。虧或作毀,《易》〈謙〉:「天道虧盈」,《釋文》:「馬本作『毀盈』。」案:虧,歌部;毀,微部。緌或作緌,《禮記》〈王制〉:「則下大緌則下小緌。」《說苑》〈修文〉作「則下大緌則下小緌。」案:緌,歌部;緌,微部。彼或作匪,《詩》〈小雅〉〈菽〉:「彼交匪紓。」《荀子》〈勸學〉做:「匪交匪舒。」案:彼,歌部;匪,微部。

有微部字或作歌部字,如:推或作綏,《左傳》「介之推」,《荊楚歲時記》引〈琴操〉作「借子綏」。案:推,微部;綏,歌部。緌或作綏,《禮記》〈檀弓〉:「喪冠不緌。」《釋文》:「緌,本作綏。」案:緌,微部;綏,歌部。微或作危,《考工記》〈輪人〉:「欲其微至也。」司農注:「微至,書或作危至。」案:微,微部;危,歌部。微或作和,《書》〈舜典〉:「慎徽五典」,《史記》〈五帝紀〉作「慎和五典」。案:徽,微部;和,歌部。

（四）**讀若例**　有歌部字讀若微部字,如:犧讀曰希,《淮南子》〈俶真訓〉:「百圍之木斬而為犧尊。」注:「犧讀曰希。」犧,歌部;希,微部。有微部字讀若歌部字,如:遺讀曰隨,《詩》〈小雅〉〈角弓〉:「莫肯下遺。」箋:「遺讀曰隨。」案:遺,微部;隨,歌

部。椎讀曰錘，《書帝命驗》：「握石椎。」注：「椎讀若錘。」案：椎，微部；錘，歌部。䋾，讀若綏，《說文》〈生部〉：「䋾，草木實䋾䋾也，從生稀省音，讀若綏。」儒佳切。案：䋾，微部；綏，歌部。

由以上排比材料可見，上古音歌部的某些字與微部-d 字是合用的。要不然，微部字在當時就已經失去了-d。但後一種猜想是不可能的。

陸志韋在《古音說略》中說：「通-t 的陰聲作-d，通-k 的作-g。」[9]可是，他把歌部字擬為收-d，卻沒有舉出它與-t 相通的例子。就我們所掌握的材料看，歌部與收-t 的月部字還是有對轉關係的。

（一）**周秦韻文合韻例**　未見。

（二）**文字重文例**　有月部聲類之字從歌部類的，如《說文》〈盾部〉：「馘，盾也，從盾發聲，」扶發切，「馘，或作戢」。案：從戈聲。戈，月部；戈，歌部。

（三）**經傳異文例**　有歌部字或作月部字，如：科或作折，《易》〈說卦傳〉：「為科上槁。」《釋文》：「科，虞作折。」案：科，歌部；折，月部。瑳、嗟或作髮，《山海經》〈海外東經〉注：「瑳或作髮。」案：嗟，古作瑳。嗟、瑳，歌部，髮，月部。

有月部字或作歌部字，如：說或作為，《列子》〈楊朱〉：「欲以說辭亂我之心。」《釋文》：「說，一本作為。」案：說，月部；為，歌部。折或作破，《左傳》〈哀西元年〉：「無折骨。」《周禮》〈大祝〉司農注作「無破骨」。案：折，月部；破，歌部。

（四）**讀若例**　有月部字讀若歌部字的，如：娷讀若唾，《說文》〈女部〉：「娷，疾悍也。從女叕聲，讀若唾，」丁滑切。案：娷，月部；唾，歌部。

（五）**又讀字例**　如蛻有三讀：《廣韻》：「蛇去皮」，湯臥切，過

9　見陸志韋《古音說略》第十二章。

韻；又「脫皮」，舒芮切，祭韻；又「蟬去皮也」，弋雪切，薛韻。這個又讀字，在上古分屬陰聲韻歌部、祭部-d 和入聲韻月部-t。靫有兩讀：《廣韻》：「靫韜弓箭室也」，初牙切，麻韻；又「靫，箭室」，測劣切，薛韻。此字在上古分屬陰聲韻歌部和入聲韻月部-t。

（六）**語言轉變例**　　如「靡」通「蔑」，《爾雅》〈釋言〉：「靡，無也。」《詩》〈邶風〉〈泉水〉：「靡日不思。」箋：「靡，無也。」《小爾雅》〈廣詁〉：「蔑，無。」《易》〈剝卦〉：「剝床以足，蔑貞，凶。」《釋文》引馬注：「蔑，無也。」案：靡，歌部；蔑，月部。「何」通「曷」，《廣雅》〈釋詁〉：「何，問也。」《易》〈大畜〉：「何天之衢？」注：「何，辭也。」《說文》〈曰部〉：「曷，何也。」案：何，歌部；曷，月部。「施」通「設」，《史記》〈韓世家〉：「施三川而歸。」正義：「施猶設也。」《說文》〈言部〉：「設，施陳也。」《廣雅》〈釋詁三〉：「設，施也。」《公羊傳》〈桓公十一年〉：「權之所設。」注：「設，施也。」案：施，歌部；設，月部。

由上可見，歌部某些字與收-t 的月部也是有相通之處的。這些材料恰好可以證明歌部的某些字是可以收-d 尾的。

此外，歌部還有一種特殊的通轉，就是與收-n 尾的寒部對轉，主要表現在詩韻和諧聲上。

詩韻例有：

《詩》〈陳風〉〈東門之枌〉二章：「谷旦於差，南方之原。不績其麻，市也婆娑。」案：差、麻、娑，歌部；原，寒部。《詩》〈小雅〉〈隰桑〉一章：「隰桑有阿，其葉有難。既見君子，其樂如何？」案：阿、何，歌部；難，寒部。《詩》〈小雅〉〈桑扈〉三章：「之屏之翰，百辟為憲。不戢不難，受福不那。」案：翰、憲、難，寒部；那，歌部。《詩》〈大雅〉〈生民〉一章：「厥初生民，時維姜嫄，生民如何？」案：嫄，寒部；何，歌部。

歌、寒二部諧聲相通例，有歌部讀音字從寒部聲類的：驒從單音

／鼉從單音／癉從單音／儺從難音／戁從難音（以上屬中古歌韻系開
口一等字）。媊從前聲／齛從單聲／霰從鮮聲（以上屬中古支韻系開
口三等字）。皤從番聲／鄱從番聲／謠從番聲／嶓從番聲／播從番聲
（以上屬中古戈韻系合口一等字）。惴從岜聲／瑞從岜聲／抏從丸聲
／欈從巂聲／鑴從巂聲（以上屬中古支韻系合口三等字）。有寒部讀
音字從歌部聲類的：裸從果聲／煤從果聲（以上屬中古桓韻系合口一
等字）。

　　從以上材料可見，歌部的某些字也可與微部-d、月部-t、寒部-n
合用，而且材料也很充分。因此，把歌部的某些字擬為收-d 尾也是完
全合理的。

　　總之，我們認為歌部在上古漢語裡應該是兼收-g 或-d 兩種韻尾
的。凡是與支部-g 或錫部-k 合用的歌部字，應該是收-g 尾的；凡是
與脂微祭諸部-d，或月部-t，或寒部-n 相通的歌部字，應該是收-d 尾
的。據筆者所掌握的材料，歌部中收-g 尾的字與收-d 尾的字基本上
是不混的。當然，究竟哪些歌部字收-g 尾，哪些歌部字收-d 尾，其
中的界限也不是整齊劃一的。

——本文原刊於《古漢語研究》1993 年第 3 期

論上古音陰入對轉問題

　　三十年代，楊樹達曾發表過《古音對轉疏證》一文，就黃侃古音廿八部著重從陰聲韻、入聲韻跟陽聲韻的對轉進行疏證，至於陰聲韻和入聲韻的對轉則不曾提及。古音入聲配陰聲，是清初音韻學家顧炎武首創的，後來得到王念孫、章太炎等人的擁護。隨著古音學研究的深入發展，陰陽入互相對轉之說已成定論。許多音韻學家都提出自己的見解。如王力在《上古漢語入聲和陰聲的分野及其收音》裡就從理論上闡明了這個問題。本文擬將陰聲韻與入聲韻對轉引用大量具體材料來進行疏證。至於古音分部，我們是採用董同龢古韻三十一部的說法[1]，與王力古音三十部相比較，有一小部分字的上古韻部歸屬稍有出入，特此說明。陰入對轉疏證凡得九宗，現分述如下：

一　之、職對轉

　　（一）**周秦韻文合韻例**　　《詩經》〈小雅〉〈出車〉：「我出我車，于彼牧矣。自天子所，謂我來矣。召彼僕夫，謂之載矣。王事多難，維其棘矣。」按：牧、棘，職部；來，載，之部。《易》〈大有〉：「公用亨于天子，小人弗克。」按：子，之部；克，職部。《孟子》〈滕文公〉：「勞之來之，匡之直之，輔之翼之，使自得之，又從而振德之。」按：來，之部；直、翼、得、德，職部。《楚辭》〈天問〉：「師

望在肆，昌何識？鼓刀揚聲，後何喜？」按：識，職部；喜，之部。

（二）**形聲字與聲類對轉例**　有之部字讀音從職部聲類的，如弒，《說文》：「從殺省式聲，」式吏切。按：弒，之部。式，職部。廁，《說文》：「從廣則聲，」初吏切。按：廁，之部；則，職部。有職部字讀音從之部聲類的，如特《說文》：「從牛寺聲，」徒得切。按：特，職部；寺，之部。刻，《說文》：「從刀亥聲，」苦得切。按：刻，職部；亥，之部。

（三）**文字重文例**　有之部聲類之字從職部聲類的，如特，《說文》：「從牛寺聲。」《集韻》：「特或作犆、犆。」按：犆從直聲，犆從㝵聲。寺，之部；直、㝵職部。悔，《說文》：「從心每聲。」朱駿聲云：「悔字又作憴。」按：憴從國聲。每，之部；國，職部。有職部聲類之字從之部聲類的，如植，《說文》：「從木直聲。櫃或從置。」按：櫃從置聲。直，職部；置，之部。如㷟，《說文》：「㷟，從火㶊省聲。」朱駿聲云：「㷟俗作焙。」按：焙從音聲。㶊，職部；音，之部。

（四）**經傳異文例**　有之部字或作職部字的，如《淮南子》〈精神訓〉：「且人有戒形。」高誘注：「戒或作革。」按：戒，之部；革，職部。《爾雅》〈釋言〉：「慽，急也。」《釋文》：「慽本作極，又作亟。」按：慽，之部；極、亟，職部。有職部字或作之部字的，如《詩經》〈周南〉〈漢廣〉：「不可休息。」《釋文》：「休息本作休思。」按：息，職部；思，之部。《周禮》〈掌舍〉：「為壇壝宮棘門。」杜注：「棘門或為材門。」按：棘，職部；材，之部。

（五）**讀曰、讀若例**　有之部字讀若職部字的，如《詩》〈商頌〉〈那〉：「置我鞀鼓。」箋云：「置讀曰植。」按：置，之部；植，職部。有職部字讀若之部字的，如《說文》：「譁，飾也，一曰更也。從言革聲，讀若戒。」按：譁，職部；戒，之部。

（六）**又讀字例**　嶷，《廣韻》：「語其切，」之韻；又「魚力

切，」職韻。菩，《廣韻》:「薄亥切，」海韻；又「蒲北切，」德韻。織，《廣韻》:「職吏切，」志韻；又「而力切，」職韻。塞，《廣韻》:「先代切，」代韻；又「蘇則切，」德韻。以上又讀例字，在上古分屬陰聲韻之部和入聲韻職部。

二　幽、覺對轉

（一）**周秦韻文合韻例**　如《詩》〈王風〉〈中谷有蓷〉:「中谷有蓷，暵其脩矣。有女仳離，條其嘯矣。條其嘯矣，遇人之不淑矣。」按：脩，幽部；嘯、嘯、淑，覺部。《詩》〈周頌〉〈維天之命〉:「假以溢我，我其收之。駿惠我文，曾孫篤之。」按：收，幽部；篤，覺部。《詩》〈大雅〉〈蕩〉:「侯作侯祝，靡屆靡究。」按：祝，覺部；究，幽部。

（二）**形聲字與聲類對轉例**　有幽部字讀音從覺部聲類的，如鵃，《說文》:「從鳥㐆聲。」按：鵃，幽部；㐆，覺部。蕭《說文》:「從艸肅聲。」按：蕭，幽部；肅，覺部。有覺部字讀音從幽部聲類的，如滌《說文》:「從水條聲」切。按：滌，覺部；條，幽部。旭《說文》:「從日九聲。」按：旭，覺部；九，幽部。

（三）**文字重文例**　有幽部聲類之字從覺部聲類的，如鵃，《說文》:「從鳥㐆聲，鵃或從秋。」按：鵃從秋聲。㐆，覺部；秋，幽部。鰍，《說文》:「從魚幼聲。」朱駿聲云:「字亦作鰗，幼奧一聲之轉。」按：幼，幽部；奧，覺部。有覺部聲類之字從幽部聲類的，如鼀，《說文》:「從黽從㱿㱿亦聲。酋，鼀或從酋聲。」按：酋從酋聲。㱿，覺部；酋，幽部。稑，《說文》:「從禾坴聲，穆，稑或從翏。」按：坴，覺部；翏，幽部。

（四）**經傳異文例**　有幽部字或作覺部字的，如《周禮》〈秋官〉:「條狼氏下士六人。」杜注:「條當為滌器之滌。」按：條，幽

部；滌，覺部。《左傳》〈文公九年〉：「鬬椒，」《穀梁》作萩，《釋文》作菽。按：椒，萩，幽部；菽，覺部。有覺部字或作幽部字的，如《詩》〈大雅〉〈雲漢〉：「滌滌山川。」《太平御覽》卷三十五作「悠悠山川。」按：滌，覺部；悠，幽部。《書》〈益稷〉：「迪朕德。」《史記》〈夏本紀〉作「道吾德。」按：迪，覺部；道，幽部。

（五）**讀若例**　有幽部字讀若覺部字的，如《禮記》〈文王世子〉：「則告於甸人。」注：「告讀為鞠。」按：告，幽部；鞠，覺部。有覺部字讀若幽部字的，如《呂覽》〈下賢〉：「鵠乎其羞用智慮也。」注：「鵠讀如浩浩昊天之浩。」按：鵠，覺部；浩，幽部。《周禮》〈掌固〉杜注：「讀蠤為造次之造。」按：蠤，覺部；造，幽部。

（六）**又讀字例**　媨，《廣韻》：「職救切，」宥韻；又「之六切」，屋韻。肉《廣韻》：「如又切，」宥韻；又「如六切，」屋韻。宿，《廣韻》：「息救切，」宥韻；又「息逐切，」屋韻。以上又讀例字，在上古分屬陰聲韻幽部和入聲覺韻部。

三　宵、藥對轉

（一）**周秦韻文合韻例**　《詩》〈小雅〉〈正月〉：「魚在於沼，亦匪克樂。潛雖伏矣，亦孔之炤。憂心慘慘，念國之為虐。」按：沼、炤，宵部；樂、虐，藥部。《孟子》〈滕文公〉：「江漢以濯之，秋陽以暴之。」按：濯，藥部；暴，宵部。《楚辭》〈遠遊〉：「欲度世以忘歸兮，意恣睢以担撟。內欣欣而自美兮，聊媮娛以淫樂。」按：撟，宵部；樂，藥部。

（二）**形聲字與聲類對轉例**　有宵部字讀音從藥部聲類的，如罩，《說文》：「從網卓聲」，都教切。按：罩，宵部；卓，藥部。豹，《說文》：「從豸勺聲」，北教切。按：豹，宵部；勺，藥部。有藥部讀音字從宵部聲類的，如駮，《說文》：「從馬爻聲」，北角切。按：

駁，藥部；爻，宵部。毃，《說文》：「從從殳高聲」，口卓切。按：
毃，藥部；高，宵部。犖，《說文》：「從牛勞省聲」，口角切。按：
犖，藥部；勞，宵部。

（三）**文字重文例**　有宵部聲類之字從藥部聲類的，如瓟，《說
文》：「從瓜交聲。」《集韻》：「瓟或作瓟」按：瓟從勺聲。交，宵
部；勺，藥部。有藥部聲類之字從宵部聲類的，如癢，《說文》：「從
疒樂聲，癢或從尞。」按：療從尞聲。樂，藥部；尞，宵部。鶴，
《說文》：「從鳥雀聲。」《集韻》：「鶴或作鵠。」按：鵠從高聲。
雀，藥部；高，宵部。

（四）**經傳異文例**　有宵部字或作藥部字的，如《周禮》〈載
師〉：「以家邑之田任稍地。」注：「故書稍作削。」按：稍，宵部；
削，藥部。《禮記》〈少儀〉：「數噍毋為口容。」《釋文》：「噍本作
嚼。」按：噍，宵部；嚼，藥部。《詩》〈大明〉箋：「徵應照晢見於
天。」《釋文》：「照本作灼。」按：照，宵部；灼，藥部。有藥部字
或作宵部字的，如《詩》〈小雅〉〈甫田〉：「倬彼甫田」，《韓詩》作
「箹彼甫田。」按：倬，藥部；箹，宵部。《詩》〈陳風〉〈衡門〉：
「可以樂饑。」《韓詩》作「可以療饑。」按：樂，藥部；療，宵
部。《漢書》〈古今人表〉：「嚴蹻」，《淮南子》〈主術〉作「嚴蕎。」
按：蹻，藥部；蕎，宵部。《莊子》〈逍遙遊〉：「日月出矣，而爝火不
息。」《釋文》：「爝本作燋。」按：爝，藥部；燋，宵部。

（五）**讀若例**　有宵部字讀若藥部字的，如《荀子》〈宥坐〉：
「淖約微達似察。」注：「淖讀若綽。」按：淖，宵部；綽，藥部。
有藥部字讀若宵部字的，如《周禮》〈守祧〉：「守祧掌守先王先公之
廟祧。」注：「故書祧作焯。」按：焯，藥部；祧，宵部。

（六）**又讀字例**　暴，《廣韻》：「薄報切，」號韻；又「蒲沃
切，」沃韻。較，《廣韻》：「古孝切，」效韻；又「古嶽切，」覺
韻。趬，《廣韻》：「醜教切，」效韻；又「敕角切，」覺韻。濯，《廣

韻》：「古吊切，」嘯韻；又「古曆切，」錫韻。以上又讀例字，在上古分屬陰聲韻宵部和入聲韻藥部。

四　侯、屋對轉

（一）**周秦韻文合韻例**　《詩》〈小雅〉〈角弓〉：「毋教猱升木，如塗塗附。君子有徽猷，小人與屬。」按：木、屬，屋部；附，侯部。《楚辭》〈離騷〉：「前望舒使先驅兮，後飛廉使奔屬。鸞皇為余先戒兮，雷師告余以未具。」按：屬，屋部；具，侯部。〈天問〉：「九天之際，安放安屬？隈隈多有，誰知其數？」按：屬，屋部；數，侯部。

（二）**形聲字與聲類對轉例**　有侯部字讀音從屋部聲類的，如跀，《說文》：「從足卜聲，」芳遇切。按：跀，侯部；卜，屋部。槈，《說文》：「從木辱聲，」奴豆切。按：槈，侯部；辱，屋部。嗀，《說文》：「從子嗀聲，」古侯切。按：嗀，侯部；嗀，屋部。有屋部字讀音從侯部聲類的，如鞪，《說文》：「從革孜聲，」莫蔔切。按：鞪，屋部；孜，侯部。斠，《說文》：「從鬥冓聲，」古嶽切。按：斠，屋部；冓，侯部。絭《說文》：「從糸具聲，」居玉切。按：絭，屋部；具，侯部。

（三）**文字重文例**　有侯部聲類之字從屋部聲類的，如齱，《說文》：「從齒取聲。」《集韻》：「齱或作齪。」按：齪從足聲。取，侯部；足，屋部。有侯部聲類之字從屋部聲類的，如鵠，《說文》：「從鳥谷聲。鶊，鵠，或從隹從臾。」按：鶊從臾聲。谷，屋部；臾，侯部。

（四）**經傳異文例**　有侯部字或作屋部字的，如《史記》〈周本紀〉：「犬戎樹惇。」《集解》引徐廣：「樹一作楸。」按：樹，侯部；楸，屋部。如有屋部字或作侯部字的，如《荀子》〈成相〉：「到而獨鹿棄之江。」注：「獨鹿與屬鏤同，本或作屬鏤。」按：鹿，屋部；

鏤，侯部。《莊子》〈人間世〉：「以為棺槨則速腐。」《釋文》：「速，崔本作數。」按：速，屋部；數，侯部。《書》〈梓材〉：「至於屬婦。」《說文》：「至於嬃婦」按：屬，屋部；嬃，侯部。《考工記》〈慌氏〉：「渥淳其帛。」《釋文》：「渥與漚同。」按：渥，屋部；漚，侯部。

（五）**讀若例**　有侯部字讀若屋部字的，如《管子》〈國蓄〉：「則君雖彊本趣耕。」注：「趣讀為促。」《荀子》〈哀公〉：「趨駕召顏淵。」注：「趨讀為促。」按：趣、趨，侯部；促，屋部。有屋部字讀若侯部字的，如《說文》：「穀，讀若構。」按：穀，屋部；構，侯部。

（六）**又讀字例**　足，《廣韻》：「子句切，」遇韻；又「即玉切，」燭韻。數，《廣韻》：「所矩切，」麌韻；又「所錄切，」燭韻。蔟，《廣韻》：「倉奏切，」侯韻；又「千木切，」屋韻。涑，《廣韻》：「速侯切，」侯韻；又「桑谷切，」屋韻。以上又讀例字，在上古分屬陰聲韻侯部和入聲韻屋部。

五　魚、鐸對轉

（一）**周秦韻文合韻例**　《詩》〈唐風〉〈葛生〉：「夏之日，冬之夜。百歲之後，歸於其居。」按：夜，鐸部；居，魚部。《詩》〈小雅〉〈車舝〉：「式燕且譽，好爾無射。」按：譽，魚部；射，鐸部。《楚辭》〈招魂〉：「秦篝齊縷，鄭綿絡些。招具該備，永嘯呼些。魂兮歸來，反故居些。」按：絡，鐸部；呼、居，魚部。

（二）**形聲字與聲類對轉例**　有魚部字讀音從鐸部聲類的，如謨，《說文》：「從言莫聲，」莫胡切。按：絡，鐸部；莫，魚部。路，《說文》：「從足各聲，」洛故切。按：路，魚部；各，鐸部。赦，《說文》：「從攴赤聲，」始夜切。按：赦，魚部；赤，鐸部。

寫,《說文》:「從宀舄聲,」悉也切。按:寫,魚部;舄,鐸部。有
鐸部字讀音從魚部聲類的,如涸,《說文》:「從水固聲,」下各切。
按:涸,鐸部;固,魚部。蹠,《說文》:「從足庶聲,」之石切。
按:蹠,鐸部;庶,魚部。

（三）**文字重文例**　有魚部聲類之字從鐸部聲類的,如妒,《說
文》:「從女戶聲。」《集韻》:「妒、妬,都故切。《說文》:婦妬夫
也,或作妒。」按:妬從石聲。戶,魚部;石,鐸部。有鐸部聲類之
字從魚部聲類的,如遻,《說文》:「從辵從屰屰亦聲。」《集韻》:
「遻、迕、悟,遇也。或從午,亦書作悟。」按:迕從午聲,悟從吾
聲。屰,鐸部;午、吾,魚部。

（四）**經傳異文例**　有魚部字或作鐸部字的,如《爾雅》〈釋
草〉:「素華軌鬷。」注:「素又作索。」按:素,魚部;索,鐸部。
《詩》〈大雅〉〈雲漢〉:「犛斁下土。」《春秋》〈繁露郊祀〉作「犛射
下土。」按:斁,魚部;射,鐸部。有鐸部字或作魚部字的,如
《易》〈渙注〉:「不在厄劇。」《釋文》:「劇又作處。」按:劇,鐸
部;處,魚部。《易》〈井〉:「射鮒。」《釋文》:「射,荀本作耶。」
按:射,鐸部;耶,魚部。《儀禮》〈鄉飲酒禮〉:「主人釋服。」注:
「古文釋作舍。」按:釋,鐸部;舍,魚部。《書》〈西伯戡黎〉:「格
人元龜。」《史記》〈殷本紀〉作「假人元龜。」按:格,鐸部;假,
魚部。

（五）**又讀字例**　作,《廣韻》:「則箇切,」箇韻;又「則落
切,」鐸韻。著,《廣韻》:「陟慮切,」御韻;又「張略切,」藥
韻。度,《廣韻》:「徒故切,」暮韻;又「徒落切。」鐸韻。膜,《廣
韻》:「莫胡切,」模韻;又「慕各切,」鐸韻。以上又讀例字,在上
古分屬陰聲韻魚部和入聲韻鐸部。

六　支、錫對轉

（一）**周秦韻文合韻例**　《詩》〈魏風〉〈葛屨〉：「好人提提，宛
然左辟。佩其象揥，維是褊心，是以為刺。」按：提、揥，支部；
辟、刺，錫部。《詩》〈大雅〉〈韓奕〉：「夙夜匪解，虔共爾位，朕命
不易。榦不庭方，以佐戎辟。」按：解，支部；易、辟、錫部。《詩》
〈商頌〉〈殷武〉：「天命多辟，設都于禹之績。歲事來辟，勿予禍
適。稼穡匪解。」按：辟、績、適，錫部；解，支部。

（二）**形聲字與聲類對轉例**　有支部字讀音從錫部聲類的，如
縊，《說文》：「從糸益聲，」於錫切。按：縊，支部；益，錫部。
臂，《說文》：「從肉辟聲，」卑義切。按：臂，支部；辟，錫部。有
錫部字讀音從支部聲類的，如寔，《說文》：「從宀是聲，」常只切。
按：寔，錫部；是，支部。閱，《說文》：「從門兒聲，」許激切。
按：閱，錫部；兒，支部。

（三）**文字重文例**　有支部聲類從錫部聲類的，如鷁，《說文》：
「從鳥兒聲。」按：鶂從鬲聲。兒，支部；鬲，錫部。有錫部聲類之
字從支部聲類的，如鴃，《說文》：「從鳥臭聲。」《說文通訓定聲》：
「字亦作鴂」按：鴂從圭聲。臭，錫部；圭，支部。擿，《說文》：
「從手適聲。」《說文通訓定聲》：「字亦作揥。」按：適，錫部；
帝，支部。

（四）**經傳異文例**　有支部字或作錫部字的，《公羊傳》〈莊公十
二年〉：「臂揉仇牧。」《釋文》：「臂本作辟。」按：臂，支部；辟，
錫部。《公羊傳》〈僖西元年〉：「召而縊殺之。」《釋文》：「縊本作
搤。」按：縊，支部；搤，錫部。有錫部字或作支部字的，如《書》
〈禹貢〉：「錫土姓。」《史記》〈夏本紀〉作「賜土姓。」按：錫，錫
部；賜，支部。《易》〈說卦〉：「為瘠。」《釋文》：「瘠本作柴。」

按：瘠，錫部；柴，支部。

（五）**讀若例**　如《荀子》〈榮辱〉：「不辟死傷。」注：「辟讀為避。」《漢書》〈禮樂志〉集注：「辟讀曰臂。」按：辟，錫部；避、臂，支部。

（六）**又讀字例**　積，《廣韻》：「子智切，」寘韻；又「資昔切，」昔韻。刺，《廣韻》：「七賜切，」寘韻；又「七跡切，」昔韻。易，《廣韻》：「以豉切，」寘韻；又「羊益切，」昔韻。霓，《廣韻》：「五計切，」霽韻；又「五歷切，」錫韻。以上又讀例字，在上古分屬陰聲韻支部和入聲韻錫部。

七　脂、質對轉

（一）**周秦韻文合韻例**　《詩》〈小雅〉〈采菽〉：「樂只君子，天子葵之。樂只君子，福祿膍之，悠哉遊哉，亦是戾矣！」按：葵、膍，脂部；戾，質部。《詩》〈小雅〉〈節南山〉：「昊天不惠，降此大戾。君子如屆，俾民心闋。」按：惠、屆，脂部；戾、闋，質部。

（二）**形聲字與聲類對轉例**　有脂部字讀音從質部聲類的，如祕，《說文》：「從示必聲，」兵媚切。按：祕，脂部；必，質部。殪，《說文》：「從歺壹聲，」於計切。按：殪，脂部；壹，質部。有質部字讀音從脂部聲類的，如室，《說文》：「從宀至聲，」式質切。按：室，質部；至，脂部。楷，《說文》：「從木咨聲，」子結切。按：楷，質部；咨，脂部。

（三）**文字重文例**。有脂部聲類之字從質部聲類的，如秸，《說文》：「從禾皆聲。」《集韻》：「秸，或作秸。」按：秸從吉聲。皆，脂部；吉，質部。有質部聲類之字從脂部聲類的，如鐵，《說文》：「從金戜聲」，「銕，古文鐵從夷。」按：銕從夷聲。戜，質部；夷，脂部。

（四）**經傳異文例**　有脂部字或作質部字的，如《公羊傳》〈莊公廿二年〉：「肆大眚。」《釋文》：「肆本作佚。」按：肆，脂部；佚，質部。《詩》〈秦風〉〈小戎〉：「竹閉緄縢。」《釋文》：「閉一本作鞑。」按：閉，脂部；鞑，質部。《左傳》〈昭公十七年〉：「少皞氏名摯。」《周書》作「質」。按：摯，脂部；質，質部。

（五）**讀若例**　有脂部字讀若質部字的有，如《國語》〈楚語〉：「於是乎作懿戒。」注：「懿讀曰抑。」按：懿，脂部；抑，質部。有質部字讀若脂部字的，如《荀子》〈大略〉：「錯質之臣不息雞豚。」注：「質讀為贄」按：質，質部；贄，脂部。

（六）**又讀字例**　柲，《廣韻》：「兵媚切，」至韻；又「鄙密切，」質韻。颲，《廣韻》：「力至切，」至韻；又「力質切，」質韻。髻，《廣韻》：「古詣切，」霽韻；又「古屑切，」屑韻。以上又讀例字，在上古分屬陰聲韻脂部和入聲韻質部。

八　微、物對轉

（一）**周秦韻文合韻例**　《詩》〈小雅〉〈雨無正〉：「哀哉不能言，匪舌是出。維躬是瘁。」按：出，物部；瘁，微部。《楚辭》〈懷沙〉：「浩浩沅湘，分流汨兮。修路幽蔽，道遠忽兮。曾吟恒悲，永歎慨兮。世既莫吾知，人心不可謂兮。」按：汨、忽，物部；慨、謂，微部。

（二）**形聲字與聲類對轉例**　有微部字讀音從物部聲類的，如虺，《說文》：「從蟲兀聲，」許偉切。按：虺，微部；兀，物部。沸，《說文》：「從水弗聲，」方未切。按：沸，微部；弗，物部。翠，《說文》：「從羽卒聲，」七醉切。按：翠，微部；卒，物部。有物部字讀音從微部聲類的，如訥，《說文》：「從言內聲，」內骨切。按：訥，物部；內，微部。誖，《說文》：「從言孛聲，」蒲沒切。

按：誃，物部；孛，微部。

（三）**文字重文例**　有物部聲類之字從微部聲類的，如貀，《說文》：「從豸出聲。」《集韻》：「貀或作豽。」按：豽從內聲。出，物部；內，微部。崒，《說文》：「從山卒聲。」《說文通訓定聲》：「字亦作崔。」按：崔從唯聲。卒，物部；唯，微部。

（四）**經傳異文例**　有微部字或作物部字的，如《禮記》〈中庸〉：「費而隱。」《釋文》：「費本作拂。」按：費，微部；拂，物部。《史記》〈鄭世家〉：「悼公潰。」《索隱》：「引鄒生本一作沸，一作弗。」按：潰、沸，微部；弗，物部。有物部字或作微部字的，如《爾雅》〈釋詁〉：「卒泯忽滅。」《釋文》：「卒或作碎。」按：卒，物部；碎，微部。《考工記》〈梓人〉：「以胸鳴者。」《釋文》：「胸字本亦作骨，又作骨。干本作骨，賈馬作胃。」按：骨，物部；胃，微部。

（五）**讀若例**　有物部字讀若微部字的，如《詩》〈鄘風〉〈定之方中〉釋文引《鄭志》：「述讀如遂。」按：述，物部；遂，微部。《說文》：「岊，崩聲。從戶配聲，讀若費。」按：岊，物部；費，微部。《說文》：「頠，大頭也。從頁骨聲，讀若魁。」按：頠，物部；魁，微部。

（六）**又讀字例**　帥，《廣韻》：「所類切，」至韻；又「所律切，」術韻。芾，《廣韻》：「方味切，」未韻；又「分勿切，」物韻。髴，《廣韻》：「芳味切，」未韻；又「敷勿切，」物韻。以上又讀例字，在上古分屬陰聲韻微部和入聲韻物部。

九　祭、月對轉

（一）**周秦韻文合韻例**　《詩》〈召南〉〈甘棠〉：「蔽芾甘棠，勿翦勿拜，召伯所說。」按：拜，祭部；說，月部。《詩》〈小雅〉〈車舝〉：「間關車之舝兮，思孌季女逝兮，匪饑匪渴，德音來括。」按：

蠿、渴、括，月部；逝，祭部。《楚辭》〈離騷〉：「何瓊佩之偃蹇兮，眾薆然而蔽之。惟此黨人之不諒兮，恐嫉妒而折之。」按：薆，祭部；折，月部。

（二）**形聲字與聲類對轉例**　有祭部字讀音從月部聲類的，如例，《說文》：「從人列聲，」力制切。按：例，祭部；列，月部。裔，《說文》：「從衣冏聲，」余制切。按：裔，祭部；冏，月部。有月部字讀音從祭部聲類的，如瞥，《說文》：「從目敝聲，」普滅切。按：瞥，月部；敝，祭部。割，《說文》：「從刀害聲，」古達切。按：割，月部；害，祭部。

（三）**文字重文例**　有祭部聲類之字從月部聲類的，如蠤，《說文》：「從蟲帶聲。」《玉篇》：「蠾、蜥並同蠤。」按：蠾從叕聲，蜥從折聲。帶，祭部；叕、折，月部。有月部聲類之字從祭部聲類的，如蕝，《說文》：「從艸絕聲。」《集韻》：「蕝或作蕞。」按：蕞從最聲。絕，月部；最，祭部。浙，《說文》：「從水折聲。」《集韻》：「淛或作浙。」按：淛從制聲。折，月部；制，祭部。

（四）**經傳異文例**　有祭部字或作月部字的，如《書》〈呂刑〉：「制以刑。」《墨子》〈尚同中〉作「折則刑。」按：制，祭部；折，月部。《禮記》〈文王世子〉：「不稅冠帶。」《釋文》：「稅本作脫。」按：稅，祭部；脫，月部。有月部字作祭部字的，如《列子》〈仲尼〉：「發無知。」《釋文》：「發一作廢。」按：發，月部；廢，祭部。《書》〈大誥〉：「天降割於我。」《釋文》：「割，馬本作害。」按：割，月部；害，祭部。

（五）**讀若例**　有月部字讀若祭部字的，如《周禮》〈大司馬〉：「中夏教茇舍。」注：「茇讀如萊沛之沛。」按：茇，月部；沛，祭部。《荀子》〈議兵〉：「武王載發。」注：「發讀為旆。」按：發，月部；旆，祭部。《論語》〈顏淵〉：「片言可以折獄者。」鄭注：「魯讀折為制。」折，月部；制，祭部。

（六）**又讀字例**　堄，《廣韻》：「特計切，」霽韻；又「徒結切，」屑韻。殺，《廣韻》：「所拜切，」怪韻；又「所八切，」黠韻。以上又讀例字，在上古分屬陰聲韻部和入聲韻部。

以上列舉周秦韻文合韻例、形聲字與聲類對轉例、文字重文例、經傳異文例、讀若例、又讀字例對之職對轉、幽覺對轉、宵藥對轉、侯屋對轉、魚鐸對轉、支錫對轉、脂質對轉、微物對轉、祭月對轉進行疏證。

——本文原刊於《福建師範大學學報》1991 年第 4 期

參考文獻

〔東漢〕許　慎：《說文解字》（北京市：中華書局，1978年3月）。

〔宋〕丁　度等：《集韻》（北京市：中國書店，1983年7月）。

〔宋〕陳彭年等：《廣韻》（北京市：中國書店，1982年6月）。

〔清〕朱駿聲：《說文通訓定聲》（武漢市：古籍書店，1983年6月影
　　　　印本）。

〔清〕阮　元校刻：《十三經注疏〈附校勘記〉》（北京市：中華書局
　　　　1982年11月）。

楊樹達：《古音對轉疏證》，《積微居小學金石論叢》（北京市：科學出
　　　　版社，1955年10月）。

董同龢：《上古音韻表稿》，《歷史語言研究所集刊》第十八本（北京
　　　　市：商務印書館，1948年）。

顏師古《漢書注》中的「合韻音」問題

　　合韻是我國古典詩歌故有的藝術形式，研究古韻的學者早就對合韻問題進行了探討。清音韻學家段玉裁在《六書音韻表》中首先提出了「合韻這一概念。近人羅常培、周祖謨也在《漢魏晉南北朝韻部演變研究》中闡明了合韻問題[1]；王力在《詩經韻讀》中將不同韻部相互押韻分為「通韻」和「合韻」兩種情況[2]；等等。儘管他們的提法不盡相同，但有一點是他們所共同的，即互相押韻的不同韻部，聲音必須相同或相近。總之，「合韻」為近代學者研究詩歌用韻的術語。

　　然而，初唐的訓詁學家顏師古早在《漢書注》中就提出了「合韻」之說。顏氏「合韻」之說究竟是什麼呢？為了區別古今合韻說這兩種不同的概念，我們務必弄清顏氏「合韻音」的錯誤類型及其實質。顏氏在《漢書注》中或提「協韻」說，如〈韋賢傳諷諫詩〉：「穆穆天子，臨爾下土，明明群司，執憲靡顧。」師古曰：「顧讀若古，協韻。」或提「叶韻」說，如〈韋賢傳諷諫詩〉：「我王如何，曾不斯覽！黃髮不近，胡不時臨！」師古曰：「覽，視也，叶韻音濫。」還大量出現「合韻」說。這可能是因為顏師古的曾祖父名協，為避諱而改為「協韻」為「合韻」的。顏氏的「合韻」說於隋唐以前已通用的「協

1　參閱羅常培、周祖謨《漢魏晉南北朝韻部演變研究》中的〈兩漢韻部之間通押的關係〉。

2　參閱王力《詩經韻讀》中的「通韻和合韻」。

韻」、「叶韻」的實際內容是一樣的，都是用來解釋古代不合韻律的韻文的。這與現代學者研究詩歌用韻的「合韻」術語，在概念上完全不同。本文就是對顏師古提出的所謂「合韻」進行討論。

顏氏「合韻」之說，大抵有兩種類型：其一，改聲調以求和諧；其二，改韻部以求協韻。

先談聲調問題。關於上古調，以前的學者就有過許多爭論。在古韻研究初期，清顧炎武等有所謂「古人四聲一貫」之說，顏氏認為「四聲之論，雖起於江左，然古人之詩已有遲疾輕重之分，故平多韻平，仄多韻仄，亦不盡然者，而上或轉為平，去或轉為平上，入或轉為平上去，則在歌者之抑揚高下而已，古四聲可以並用。」[3]他是主張歌者可以臨時轉變聲調的。江永對聲調的意見大致與顧氏相同，他說：「平自韻平，上去入自韻上去入者，恒也。亦有一章兩聲或三四聲，隨其韻諷誦歌詠，亦有諧適，不必皆出一聲。」[4]戴震亦信從顧氏之說，他說：「古人用韻，未有平上去入之限，四聲通為一音，故帝舜歌以『熙』韻『喜』『起』，而三百篇通用平、上、去及通去、入者甚多，各如其本音讀之，自成歌樂。」[5]錢大昕則以為古雖無四聲之名，但不能說無四聲之實。他說：「古無平上去入之名，若音之輕重緩急，則自有文學以來固區以別矣。」[6]

隨著古韻研究的深入，段玉裁、王念孫、江有誥等有了較為進步的見解。段玉裁認為：「古四聲不同今韻，猶古本音不同今韻也。考周秦漢初之文，有平上入而無去。泊乎魏晉，上入聲多轉而為去聲，平聲多轉而為仄聲，於是乎四聲大備，與古不侔：有古平而今仄者，

3　參閱顧炎武《音學五書》中的〈音論〉。
4　參閱江永《古韻標準》中的〈例言〉。
5　參閱戴震《聲韻考》。
6　參閱錢大昕《音韻問答》。

有古上入而今去者。」[7]他主張古音有平、上、入而無去。王念孫則
以為古有四聲，但有些韻部是四聲俱備的，有些是有平上去而無入
的，有些是有去入而無平上的，有些是有入而無平上去的。江有誥初
認為古無四聲，後來又認為古有四聲。他在〈再寄王石臞先生書〉中
說：「有誥初見，亦謂古無四聲，說載初刻凡例；至今反覆紬繹，始
知古人實有四聲。特古人所讀四聲，與後人不同，陸氏編韻時，不能
審明古訓，特就當時之聲，誤為分析：有古平而誤入上音者，如『享
饗頸頮』等字是也；有古平而誤收入去聲者，如『頌化震患』等字是
也；有古上而誤收入去聲者，如『偕』字是也；有古上而誤收入去聲
者，如『狩』字是也；……」[8]王念孫、江有誥的古有四聲說是比較
持平而可信的。本文在討論古音調問題，就是以江氏《唐韻四聲正》
為主要依據。

　　顏師古由於不懂得古代的四聲在具體字音上與後代不同，便以唐
初時代的四聲來讀《漢書》，凡是與當時的音調不相符的地方，都注
上「合韻音」，以求得和諧。現從六個方面分析如下：

　　（一）改平聲為去聲　　如〈敘傳四十三〉：「漢之宗廟，叔孫是謨，
革自孝元，諸儒變度。國之誕章，博載其路。」師古曰：「謨，謀
也，合韻音暮。」案：謨，《廣韻》：「莫胡切」，平聲模韻；顏氏合韻
音則為去聲暮韻。據《唐韻四聲正》〈謨〉考：謨，古有去聲一讀，
與「度路」在漢代同屬去聲、魚部。[9]〈敘傳五十一〉：「民具爾瞻，困
于二司。安昌貨殖，朱雲作娸。博山淳慎，受莽之疚。」師古曰：
「司，合韻音先寺反。」案：司，《廣韻》：「息茲切」，娸，《廣韻》：
「去其切」，並平聲之韻；顏氏合韻音則皆為去聲志韻。據羅常培、
周祖謨〈兩漢詩文韻譜〉〈之部〉考，「司娸」在漢代屬平聲之部；

7　參閱段玉裁《六書音均表》。

8　參閱江有誥《唐韻四聲正》。

9　本文韻字的歸部均採用羅常培、周祖謨之說，見〈兩漢詩文韻譜〉。

「疚」《詩經》音屬之部，漢代轉為幽部，亦有平聲一讀，[10]正好與「司娸」之幽合韻。〈外戚傳_{悼李夫人賦}〉：「方時隆盛，年夭傷兮，弟子增欷，洿沫悵兮。」師古曰：「傷合韻音式相反。」案：傷，《廣韻》：「式羊切」，平聲陽韻；顏氏合韻音則為去聲漾韻。據《唐韻四聲正》〈悵〉考，「悵」古有平聲一讀，與「傷」在漢代同屬平聲陽部。〈外戚傳_{悼李夫人賦}〉：「何靈魂之紛紛兮，哀裴回以躊躇，勢路日以遠兮，遂荒忽而辭去。」師古曰：「躇合韻音丈預反。」案：躇，《廣韻》：「直魚切」，平聲魚韻；顏氏合韻音則為去聲御韻。據《唐韻四聲正》〈去〉考，「去」古有平聲一讀，與「躇」在漢代同屬平聲魚部。〈揚雄傳_{長楊賦}〉：「亦所以奉太宗之烈，尊文武之度，復三王之田，反五帝之虞。」師古曰：「虞與娛同，合韻音牛具反。」案：虞，《廣韻》：「遇俱切」，平聲虞韻；顏氏合韻音則為去聲遇韻。據《唐韻四聲正》〈虞〉考，「虞」古有去聲一讀，與「度」在漢代同屬去聲魚部。〈揚雄傳_{解嘲}〉：「夫上世之士，或解縛而相，或釋褐而傅，或倚夷門而笑，或橫江潭而漁。」師古曰：「漁，合韻音牛助反。」案：漁，《廣韻》：「語居切」，平聲魚韻；顏氏合韻音則為去聲御韻。據周祖謨《四聲別義釋例》[11]考，「漁」字漢人有平去二音，「今韻書漁字有平聲，無去聲，高誘音去聲者，以漁師漁人漁者之漁，與易以佃以漁之漁，為用不同，前者為由動詞所構成之名詞，後者為動詞。」可見，「或橫江潭而漁」之「漁」宜為動詞，當如本字讀。與「傅」在漢代同屬平聲魚部。〈韋賢傳_{自劾詩}〉：「惟我節侯，顯德遹聞，左右昭、宣五品以訓。」師古曰：「聞，合韻音問。」案：聞，《廣韻》：「無分切」，平聲文韻；顏氏合韻音則為去聲問韻。據《四聲別義釋例》考，「聞，聆聲也（動詞），亡分切，平聲。聲著于外曰聞（名詞），亡運切，去聲。」「顯德遹聞」之「聞」為動詞，不該改

10 見〈兩漢詩文韻譜〉〈幽部韻譜〉註2。
11 見周祖謨《問學集》上冊。

為去聲。《唐韻四聲正》〈訓〉考：「訓」，古有平聲一讀，與「聞」在漢代並為平聲真部。〈韋賢傳_{自劾詩}〉：「昔我之隊，畏不此居，今我度茲，戚戚其懼。」師古曰：「居，合韻音其庶反。」案：居，《廣韻》：「九魚切」，平聲魚韻；顏氏合韻音則為去聲御韻。據《唐韻四聲正》〈居〉考：「居」，古有去聲一讀，與「懼」在漢代並為去聲魚部。〈司馬相如傳_{封禪文}〉：「大漢之德，逢湧源泉，湯滌曼羨，旁魄四塞，雲布霧散，上暢九垓，下泝八埏。」師古曰：「埏，本音延，合韻音弋戰反。」案：埏，《廣韻》：「以然切」，平聲仙韻；顏氏合韻音則為去聲線韻。據〈兩漢詩文韻譜〉〈元部〉考，「埏」在漢代有去聲一讀，與「羨散」並屬去聲元部。〈司馬相如傳_{封禪文}〉：「旼旼穆穆，君子之態。蓋聞其聲，今視其來。」師古曰：「來合韻音郎代反。」案：來，《廣韻》：「落哀切」，平聲咍韻；顏氏合韻音則為去聲代韻。據《唐韻四聲正》考，「來」，古有去聲一讀，與「態」在漢代並屬去聲之部。綜合以上各例，顏氏合韻音有的恰與漢代實際讀音相符，如：謨、虞、居、埏、來，都讀去聲；有的與漢代讀音不符，如：「司」、「娸」、「傷」、「躇」、「漁」、「聞」，仍讀平聲。

（二）改平聲為上聲　　如〈敘傳_{四十二}〉：「吉困于賀，涅而不緇；禹既黃髮，以德來仕。」師古曰：「緇，合韻音側仕反。」案：緇，《廣韻》：「側持切」，平聲之韻；顏氏合韻音則皆為上聲止韻。據《唐韻四聲正》〈緇〉考，「緇」，古有上聲一讀，與「仕」在漢代同屬上聲之部。

（三）改上聲為去聲　　如〈禮樂志_{練時日}〉：「眾嫭並，綽奇麗，顏如圖荼，兆逐靡。」師古曰：「靡，合韻音武義反。」案：靡，《集韻》：「母被切（上聲），《說文》『披靡也』，一曰靡曼美也，一曰無也；」「靡被切（去聲），偃也，曳也。」「兆逐靡」之「靡」，訓第二義，宜讀去聲，與「麗」在漢代同屬去聲支部。〈揚雄傳_{長楊賦}〉：「今朝廷純仁，遵道顯義，並包書林，聖風雲靡。」師古曰：「靡，合韻

音武義反。」案：《唐韻四聲正》〈靡〉考：「靡」，古有平聲一讀；
《唐韻四聲正》〈義〉考：「義」，古亦有平聲一讀。「義」、「靡」在漢
代並屬平聲支部。〈禮樂志天地〉：「璆磬多鼓，靈其有喜，百官濟濟，
各敬厥事。」師古曰：「喜，合韻音許吏反。」案：喜，《廣韻》：「虛
里切」，上聲止韻；顏氏合韻音則為去聲志韻。據《唐韻四聲正》
〈喜〉考：「喜」，古有上聲一讀，與「事」在漢代同屬去聲之部。
〈敘傳十八〉：「遭文叡聖，屢抗其疏，暴秦之戒，三代是據。建設藩
屏，以強守圉，吳楚合從，賴誼之慮。」師古曰：「圉合韻音御。」
案：圉，《廣韻》：「魚巨切」，上聲語韻；顏氏合韻音則為去聲御韻。
據《唐韻四聲正》〈圉〉考，「圉」字古有去聲一讀，與「疏據慮」在
漢代同屬去聲魚部。〈敘傳三十三〉：「燕剌謀逆，廣陵祝詛。昌邑短
命，昏賀失據。戾園不幸，宣承天序。」師古曰：「序合韻似豫
反。」案：序，《廣韻》：「徐呂切」，上聲語韻；顏氏合韻音則為去聲
御韻。據《唐韻四聲正》〈序〉考，「序」在古代有去聲一讀，與「詛
據」在漢代同屬去聲魚部。〈揚雄傳解嘲〉：「五殺入而秦喜，樂毅出而
燕懼，范雎以折摺而危穰侯，蔡澤雖嚧吟而笑唐岸。」師古曰：
「舉，合韻音居御反。」案：舉，《廣韻》：「居許切」，上聲語韻；顏
氏合韻音則為去聲御韻。據《唐韻四聲正》〈舉〉考：「舉」古有去聲
一讀，與「懼」在漢代同屬去聲魚部。〈揚雄傳解嘲〉：「爰清爰靜，遊
神之廷。」師古曰：「靜，合韻音才性反。」案：靜，《廣韻》：「疾郢
切」，上聲靜韻；顏氏合韻音則為去聲勁韻。據《唐韻四聲正》〈靜〉
考：「靜」古有平聲一讀，與「廷」在漢代同屬平聲耕部。〈敘傳六十
四〉：「大漢初定，匈奴強盛，圍我平城，寇侵邊境。」師古曰：「境合
韻音竟。」案：境，《廣韻》：「居影切」，上聲梗韻；顏氏合韻音則為
去聲映韻。據〈兩漢詩文韻譜〉考，「境」在漢代有去聲一讀，屬陽
部，「定盛」屬去聲耕部，陽耕合韻。以上各例，有的與漢語語音相
符，如「靡、喜、圉、序、舉、境」；有的不相符，如「靜」。

（四）**改上聲為平聲**　如〈禮樂志安世房中歌〉：「嘉薦芬矣，告靈饗矣。告靈既饗，德單孔臧。」師古曰：「饗字合韻皆音鄉。」案：饗，《廣韻》：「許兩切」，上聲養韻；顏氏合韻音則為平聲陽韻。據《唐韻四聲正》〈饗〉考：「饗」，古惟讀平聲，並無上聲。與「芳臧」在漢代同屬平聲陽部。〈禮樂志惟泰元〉：「嘉籩列陳，庶幾宴享，滅除凶災，烈騰八荒。」師古曰：「享字合韻宜音鄉。」案：享，《廣韻》：「許兩切」，上聲養韻；顏氏合韻音則為平聲陽韻。據《唐韻四聲正》〈享〉考：「享」，古惟有平聲，並無上聲，與「荒」在漢代同屬平聲陽部。〈賈誼傳弔屈原賦〉：「襲九淵之神龍兮，沕淵潛以自珍；偭蟂獺以隱處兮，夫豈從蝦與蛭蟥。」師古曰：「蟥字與蚓字同，音引，今合韻，當音弋人反。」案：蟥，《廣韻》：「余忍切」，上聲軫韻；顏氏合韻音則為平聲真韻。據〈兩漢詩文韻譜〉〈真〉考：「蟥字在漢代有平聲一讀，與「珍」同屬平聲真部。

（五）**改去聲為上聲**　如〈禮樂志天門〉：「專精厲意逝九閡，紛云六幕浮大海。」師古曰：「閡，合韻音改，又音亥。」案：「閡」《廣韻》：「五漑切」，去聲疑母代韻；顏氏合韻音則為上聲見母海韻，又音裡母海韻，誤。據《唐韻四聲正》〈閡〉考：「閡」，古有上聲一讀，與「海」在漢代同屬上聲之部。〈敘傳三〉：「三枺之起，本根既朽，枯楊生華，曷惟其舊！橫雖雄材，伏於海隅，沐浴屍鄉，北面奉首，旅人慕殉，義過黃鳥。」師古曰：「舊，合韻音臼。」案：舊，《廣韻》：「巨救切」，去聲宥韻；顏氏合韻音則為上聲宥韻。據《唐韻四聲正》〈舊〉考，「舊」古有上聲一讀，與「朽隅首鳥」在漢代同屬上聲幽部。〈敘傳上〉：「顏眈樂於簞瓢，孔終篇於西狩，聲盈塞於天淵，真吾徒之師表也。」師古曰：「狩合韻音守。」案：狩，《廣韻》：「舒救切」，去聲宥韻，顏氏合韻音則為上聲有韻。據《唐韻四聲正》〈狩〉考，「狩」古有上聲一讀，漢代屬幽部；「表」為宵部，幽宵合韻並上聲。

　　（六）改去聲為平聲　　如〈禮樂志_{天門}〉：「大朱涂廣，夷石為堂，飾玉梢為舞歌，體招搖若永望。」師古曰：「望，合韻音亡。」案：望《廣韻》有兩讀：一是「武方切」，平聲陽韻；一是「巫放切」，去聲漾韻。據〈兩漢詩文韻譜〉「陽部」考：「望」，在漢代有平聲一讀，與「堂」同屬平聲陽部。〈禮樂志_{景星}〉：「穰穰復正直往寍，馮蠵切和疏寫平。上無佈施后土成，穰穰豐年四時榮。」師古曰：「寍合韻音寧。」案：寍，《廣韻》：「乃定切」，去聲徑韻，《集韻》：「囊丁切」，平聲青韻；顏氏合韻音則為平聲青韻。據〈兩漢詩文韻譜〉「耕部」考：「寍」，在漢代有平聲一讀，與「平成榮」同屬平聲耕部。〈敘傳_{三十八}〉：「秅侯狄孥，虔恭忠信，奕世載德，貤於子孫。」師古曰：「信，合韻音新。」案：信，《廣韻》：「息晉切」，去聲震韻；顏氏合韻音則為平聲真韻。據《唐韻四聲正》考：「信」在古惟讀平聲，至漢人乃讀去聲。「信」與「孫」在漢代同屬平聲真部。《漢書》中「信」字與平聲相押者共有七例，而不見於去聲字相協。〈敘傳_{二十五}〉：「票騎冠軍，猋勇紞紞，長驅六舉，電擊雷霆。」師古曰：「震合韻音之人反。」案：震，《廣韻》：「章刃切」，去聲震韻；顏氏合韻音則為平聲真韻。據《唐韻四聲正》〈震〉考：「震」古惟讀平聲，並無去聲。「震」與「軍紛」在漢代同屬平聲真部。〈敘傳_{二十三}〉：「景十三王，承文之慶。魯恭官至，江都訬輕；趙敬險波，中山淫茜；長沙寂漠，廣州亡聲；膠東不亮，常山驕盈。四國絕祀，河間賢明，禮樂是修，為漢宗英。」師古曰：「慶合韻音卿。」又「茜，酴酒也，音詠，合韻音榮。」案：慶，《廣韻》：「丘敬切」，去聲映韻；顏氏合韻音則為平聲庚韻。據《唐韻四聲正》〈慶〉考：「慶」古有平聲一讀，與「王」在漢代同屬平聲陽部。茜，《廣韻》：「為命切」，去聲映韻；顏氏合韻音則為平聲庚韻。據〈兩漢詩文韻譜〉「耕部」考：「茜」在漢代有平聲一讀，與「輕聲盈明英」在漢代並屬平聲耕部。〈敘傳_{十三}〉：「叔孫奉常，與時抑揚，稅介免冑，禮義

是創。或愬或謀，觀國之光。」師古曰：「創，合韻音初良反。」
案：創，《廣韻》：「祿亮切」，去聲漾韻；顏氏合韻音則為平聲陽韻。
據羅常培、周祖謨〈漢書敘傳分韻〉[12]考：「創」在漢代有平聲一讀，
與「常揚光」在漢代同屬平聲陽部。〈敘傳六〉：「其在於京，奕世宗
正，劬勞王室，用侯陽成。子政博學，三世成名。」師古曰：「正，
合韻音征。」案：正，《廣韻》：「之盛切」，去聲勁韻；顏氏合韻音則
為平聲清韻。據周祖謨〈古音有無上去二聲辨〉[13]考：「正」兼有平聲
一讀，與「京成名」並屬平聲耕部。〈敘傳四〉：「農不供貢，皋不收
孥，宮不新館，陵不崇墓。」師古曰：「墓，合韻音謨。」案：墓，
《廣韻》：「莫故切」，去聲暮韻；《集韻》：「蒙哺切」，平聲模韻；顏
氏合韻音則為平聲模韻。據《漢書敘傳分韻》考：「墓」在漢代有平
聲一讀，與「孥」同屬平聲魚部。〈敘傳上〉：「懿前烈之純淑兮，窮與
達其必濟，咨孤矇之眇眇兮，將圮絕而罔階。」師古曰：「濟合韻音
子齊反。」案：濟，《廣韻》：「子禮切」，上聲薺韻。據〈古音有無上
去二聲辨〉考：「濟」古有平聲一讀，與「階」在漢代同屬平聲脂
部。〈揚雄傳校獵賦〉：「立曆天之旀，曳捎星之旃，辟曆列缺，吐火施
鞭。萃從允溶，淋離廓落，戲八鎮而開關；飛廉，雲師，吸嚊瀟率，
鱗羅布列，攢以龍翰。」師古曰：「翰合韻音韓。」案：翰，《廣
韻》：「侯旰切」，去聲翰韻；顏氏合韻音則為平聲寒韻。據〈兩漢詩
文韻譜〉〈元部〉考，「翰、汗、歎等字廣韻收在去聲翰韻，兩漢韻文
有與平聲押韻者，故亦列入平聲。」「翰」與「旃鞭關」有關，在漢
代同屬平聲元部。〈揚雄傳解嘲〉：「故當其有事也，非蕭、曹、子房、
平、勃、樊、霍則不能安；當其望事也，章句之徒相與坐而守之，亦
亡所患。」師古曰：「患，合韻音胡關反。」案：患，《廣韻》：「胡慣

12 見《漢魏晉南北朝韻部演變研究》第一分冊。
13 見周祖謨著《問學集》上冊。

切」，去聲諫韻；顏氏合韻音則為平聲刪韻。據《唐韻四聲正》〈患〉考，「患」古惟讀平聲，與「安」在漢代同屬平聲元部。〈酷吏傳〉：「安所求子死？桓東少年場。生時諒不謹，枯骨後何葬？」師古曰：「葬字合韻音子郎反。」案：葬，《廣韻》：「則浪切」，去聲宕韻；顏氏合韻音則為平聲唐韻。據《唐韻四聲正》〈葬〉考，「葬」古有平聲一讀，與「場」在漢代同屬平聲陽部。〈趙充國傳〉：「請奮其旅；于罕之羌，天子命我，從之鮮陽。營平守節，婁奏封章，料敵制勝，危謀靡亢。」師古曰：「亢，當也，合韻音康。」案：亢，《廣韻》：「苦浪切」，去聲宕韻；顏氏合韻音則為平聲唐韻。據《兩漢詩文韻譜》〈陽部〉考：「亢」在漢代有平聲一讀，如〈西後華山廟碑〉：「蒼陽桼光梁昌方亢康堂望章場芳祥疆」同屬平聲陽部。可見，「亢」與「羌陽章」在漢代亦並為平聲陽部。〈賈誼傳_{鵩鳥賦}〉：「釋智遺形，超然自喪，寥廓忽荒，與道翱翔。」師古曰：「喪合韻音先郎反。」案：喪，《廣韻》：「蘇浪切」，去聲宕韻；顏氏合韻音則為平聲唐韻。據王力〈古無去聲例證〉[14]考：「喪」古皆讀平聲，與「翔」在漢代同屬平聲陽部。〈司馬相如傳_{子虛賦}〉：「其上則有宛雛孔鸞，騰原射干。其下則有白虎玄豹，蟃蜒貙犴。」師古曰：「犴合韻音五安反。」案：犴，《廣韻》：「五旰切」，去聲翰韻；顏氏合韻音則為平聲寒韻。據〈兩漢詩文韻譜〉〈元部〉考，「犴」在漢代有平聲一讀，與「鸞幹」同屬平聲元部。

　　以上例舉了顏師古合韻改聲調以求和諧的六種情況。其中有的與漢代實際音相符，有的卻完全不符。不管如何，這只能說明顏氏不曉得漢代四聲在具體字音上與唐代不同，否則就無需「合韻」，盲目地改讀聲調了。

　　其次，談談顏氏改韻部以求協韻的問題。

14 見《龍蟲並雕齋文集》第三冊。

　　顏氏注《漢書》時，凡是與當時的聲調不相符之處，就改其聲調以求和諧，而遇到與當時的押韻不符之處，就注上「合韻音」改其韻部以求協韻。請看下面五種情況：

　　（一）**改陰聲韻為入聲韻**　　如〈禮樂聲_{西顥}〉：「西顥沆碭，秋氣肅殺，含秀垂穎，續舊不廢。」師古曰：「廢合韻音發。」案：「廢」，《廣韻》：「方肺切」，陰聲廢韻；顏氏合韻音則為入聲月韻。據〈兩漢詩文韻譜〉〈祭部〉考：「廢」在漢代屬陰聲祭部，「殺」為入聲月部，祭月二部合韻。〈敘傳_{幽通賦}〉：「魂芒芒與神交兮，精誠發於宵寐，夢登山而迴眺兮，覿幽人之髣髴，攬葛藟而援餘兮，眷峻谷曰勿隧。昒昕寤而仰思兮，心濛濛猶未察，黃神邈而靡質兮，儀遺讖以臆對。」師古曰：「對，合韻音丁忽反。」案：「對」，《廣韻》，「都隊切」，陰聲隊韻；顏氏合韻音則為入聲沒韻。據〈兩漢詩文韻譜〉〈脂部〉考：「對」在漢代屬陰聲脂部，「察」屬入聲月部，脂月二部合韻。〈武五子傳〉：「蒿里分兮郭門閭，死不得取代庸，身自逝。」師古曰「逝，合韻音上列反。」案：「逝」，《廣韻》，「時制切」，陰聲祭韻；顏氏合韻音則為入聲薛韻。據〈兩漢詩文韻譜〉〈祭部〉考：「逝」在漢代屬陰聲祭部，「閭」屬入聲月部，祭月二部合韻。〈賈誼傳_{鵬鳥賦}〉：「服乃太息，舉育奮翼，口不能言，請對以意。萬物變化，固亡休息。」師古曰「意字合韻，宜音億。」案：「意」，《廣韻》：「於記切」，陰聲志韻；顏氏合韻音則為入聲職韻。據〈兩漢詩文韻譜〉〈職部〉考，「息翼意息」在漢代同屬入聲職部。〈揚雄傳_{長楊賦}〉：「出愷弟，行簡易，矜劬勞，休力役。」師古曰「易，合韻音弋赤反。」案：「亦」，《廣韻》，「難易也，簡易也，以豉切」，陰聲寘韻；顏氏合韻音則為入聲昔韻。據〈兩漢詩文韻譜〉〈支部〉考：「易」在漢代屬陰聲支部，「役」屬入聲錫部，支錫二部合韻。

　　（二）**改陰聲韻為陽聲韻**　　如〈禮樂聲_{象載瑜}〉：「象載瑜，白集西，食甘露，飲榮泉。」師古曰：「西，合韻音先。」案：「西」，《廣

韻》:「先稽切」,陰聲齊韻;顏氏合韻音則為陽聲先韻。據〈兩漢詩文韻譜〉〈真部〉考,「西,廣韻收在齊韻。漢代韻文大半在本部(指真部)字通押,惟五逸九思怨上是『幾低霏悽棲徵依西懷悲摧』為韻(見脂部韻譜),今兼收真脂兩部。」此處「西」字屬陽聲真部,「泉」屬陽聲元部,真元二部合韻。

（三）改某陽聲韻為某陰聲韻　　如〈敘傳五十〉:「宣之四子,淮陽聰敏,舅氏蓁蔯,幾陷大理。」師古曰「敏,疾也,合韻音美。」案:「敏」,《廣韻》,「眉殞切」,陰聲軫韻;顏氏合韻音則為陰聲旨韻。據〈兩漢詩文韻譜〉〈之部〉考:「敏」在漢代屬陰聲韻。與「子理」並屬陰聲之部;「美」屬脂部,不合。

（四）改入聲韻為陰聲韻　　如〈敘傳六十二〉:「開國承家,有法有制,家不臧甲,國不專殺。」師古曰:「殺,合韻音所例反。」案:殺,《廣韻》:「所八切」,入聲黠韻;顏氏合韻音則為陰聲祭韻。據〈兩漢詩文韻譜〉〈月部〉考:「殺」在漢代屬入聲月部,「制」屬陰聲祭部,祭月二部合韻。而顏氏音漢代屬祭部,不合。〈敘傳五十一〉:「樂安袖袖,古之文學。」師古曰:「學,合韻音下教反。」案:學,《廣韻》:「胡覺切」,入聲覺韻;顏氏合韻音則為陰聲效韻。據〈兩漢詩文韻譜〉〈沃部〉考:「學」在漢代屬入聲沃部,「袖」屬陰聲幽部,沃幽二部合韻。而顏氏音漢代屬宵部,不合。〈揚雄傳羽獵賦〉:「若夫壯士慷慨,殊鄉別趣,東西南北,騁耆奔欲。」師古曰:「欲,合韻音弋樹反。」案:欲,《廣韻》:「余蜀切」,入聲燭韻;顏氏合韻音則為陰聲遇韻。據〈兩漢詩文韻譜〉〈屋部〉考:「欲」在漢代屬入聲屋部,「趣」屬陰聲魚部,魚屋二部合韻。而顏氏音漢代屬陰聲魚部,不合。〈揚雄傳羽獵賦〉:「三軍芒然,窮冗閼與,亶觀夫票禽之絏陙,犀兕之抵觸。熊羆之挐攫,虎豹之凌遽,徒角搶題注,蹙竦讋怖。魂亡魄失,觸輻關脰。妄發期中,進退覆獲,創淫輪夷,丘累陵聚。」師古曰:「觸,合韻音昌樹反。」案:觸,《廣韻》:「尺玉

切」，入聲燭韻；顏氏合韻音則為陰聲遇韻。據〈兩漢詩文韻譜〉〈屋部〉考：「觸」在漢代屬入聲屋部，「與隃遽注怖胠聚」屬陰聲魚部，「攫獲」屬入聲鐸部，魚屋鐸三部合韻。而顏氏音漢代屬陰聲魚部，不合。

（五）改某陰聲韻為另陰聲韻　如〈敍傳三十三〉：「孝武六子，昭濟亡嗣。燕刺謀逆，廣陵祝詛。昌邑短命，昏賀失據。戾園不幸，宣承天序。」師古曰：「嗣合韻音祚。」案：嗣，《廣韻》：「祥吏切」，去聲志韻；顏氏合韻音則為去聲暮韻，誤。據《漢書敍傳分韻》考：「嗣」與「子」並屬上聲之部。「詛據序」屬去聲魚部，與之部字分押。

　　以上所舉之例，有兩種情況是唐代韻文用韻所不曾見到的：一是唐代許多具體字在漢代的歸部與切韻系韻書的歸部不一樣，尤其像志韻字「意」在漢代歸入聲職部，齊韻字「西」在漢代兼有陰陽脂真二部，軫韻字「敏」在漢代歸陰聲之部等。二是漢代韻文中的陰入合韻，如：廢與殺、對與察、逝與閱、易與役、制與殺、袖與學、趣與欲等相押，也是唐代韻文用韻所沒有的。由於漢代語音和韻文用韻與顏師古時代不一致，這就給他注《漢書》時帶來困難。為了使韻文讀起來押韻和諧，顏氏便隨意改讀。如他可以把陰聲韻改為入聲韻，也可以把入聲韻改為陰聲韻；甚至原來可以押韻的字，改讀以後反而不能押，等。總之，顏氏合韻音不論是改聲調以求和諧，還是改韻部以求協韻，都是用自己的音來讀古音，用唐代韻律來解釋漢代「不合韻律」的韻文。

　　顏氏的「合韻」之說是有歷史根源的。早在東晉時期，由於世人以當時的讀音讀古書，往往覺得鑿枘難合，又不知古今語音的異同，常常採用「取韻」為讀的辦法，其代表人物是東晉徐邈。他在注毛詩時，凡不符其當時語音者，便「取韻」改讀。如詩：「雖速我訟，亦不女從[15]。」《毛詩正義》注：「訟，如字，徐取韻音才容反。」因

15 見《詩經》〈召南〉〈行露〉第三章。

「從」為平聲，故「訟」亦取平聲相協。到了梁末，沈重首創「協句」之說，如詩「之子於歸，遠送於野[16]。」沈云：「野協句宜音時預反，」野音署，則與下文「泣涕如雨」相協。以後，「協句」或叫「協韻」，如詩「窈窕淑女，鐘鼓樂之」，陸德明云：「樂，或云協韻宜五教反，」為與上文「左右芼之」協韻。陳隋之際，江淮間治《文選》的學者曾提倡「古人為文或取方音為韻」之說來解釋之。如隋釋道騫所撰《楚辭音》就是以楚音來讀《楚辭》，也採取「協韻」之說。顏師古在《漢書注》中偶爾提「協韻」或「叶韻」，而大量出現「合韻」，實際上與東晉以後的「取韻」、「協句」、「協韻」的內容是一致的，雖然反映了古人對上古音的摸索探討，但因為他們所採用的方法是不科學的，所以標注的音也是不科學的。至宋代，朱熹著《詩集傳》、《楚辭集注》，提出了「葉音」說。他也是採用以今律古而削足適履的辦法來標注上古韻文中不和諧的韻腳的。

明古音學家陳第著《毛詩古音考》，提出了「時有古今，地有南北，字有更革，音有轉移[17]」的正確觀點，徹底廓清協韻之說。他把詩經韻語與後代詩韻的不同予以歸納，列舉「母」、「馬」等幾百個字，每字有本證和旁證，確定他們在古代本來就是那麼押韻的，與後代大不相同，不同的原因就是古音語音的異同。自從陳第批判了「協韻」之說以後，古音學才算真正走上了正規。後經清顧炎武、江永、戴震、錢大昕、段玉裁、孔廣森、王念孫、嚴可均、江有誥、朱駿聲、章炳麟、黃侃、王力、周祖謨等人的努力，古音學的研究已經取得了卓越的成就，對古今音不同的理解就更加明確了，對古代的所謂「取韻」、「協韻」、「合韻」、「叶韻」、「葉音」之說的批判也就更加徹底了。

<div style="text-align:right">——本文原刊於《福建師範大學學報》1989 年第 1 期</div>

16 見《詩經》〈邶風〉〈燕燕〉第一章。

17 見陳第〈毛詩古音考序〉。

中古音

從杜甫詩用韻看「濁上變去」問題

　　所謂「濁上變去」，是指全濁聲母並、奉、定、澄、從、邪、床、禪、群、匣等諸紐，由上聲變為去聲。十二世紀的韻鏡，就已把「濁上變去」定為規律[1]，宋嚴粲《詩緝說》也證明了這一點[2]。除現代吳方言的一部分區域，對於全濁上聲字仍舊保持上聲，讀作陽上，現代粵方言對於相當大的一部分全濁上聲字仍讀上聲（陽上）另有一些字在某些地區（如廣州）只在白話裡念上聲[3]，還有某些字在福建方言裡仍讀上聲，等等，中古的上聲字，凡是屬全濁聲母的，在現代漢語裡都變成了去聲。

　　然而，「濁上變去」的語言現象究竟始於何時？對這個問題，學術界有不同的看法：或謂始於宋代，或謂始於唐末，或謂始於中唐。但從杜甫詩的用韻情況看，可能還更早些，似可上溯到盛唐時期。

1　《韻鏡》「上聲去音」字一條說：「凡以平側呼字，至上聲多相犯。古人制韻，間取去聲字參入上聲者，正欲使清濁有所辨耳。或者不知，徒泥韻策分為四聲，至上聲多例作第二側讀之，此殊不知變也。若果為然，則以『士』為『史』，以『上』為『賞』，以『道』為『禱』，以『父母』之『父』為『甫』，可乎？今逐韻上聲泣位並當呼為去聲。」

2　嚴粲《詩緝說》：「四聲唯上聲全濁讀如去聲，謂之重道。蓋四聲皆全濁者，『動』字雖上聲，以其為上聲濁音，只讀如『洞』字。今日調四聲者，誤云『同桶痛禿』，不知『同』為全濁，『桶痛禿』皆為次清，清濁不倫矣。」

3　王力《漢語史稿》上冊。

　　杜甫作品中已有「濁上變去」的語音現象了。例如：

1

<div align="center">〈題衡山縣文宣王廟新學堂呈陸宰〉</div>

旄頭莘紫微，無復俎豆事。金甲相排蕩，青衿一憔悴。嗚呼已十年，儒服敝於地。征夫不遑息，學者淪素志。我行洞庭野，欻得文翁肆。佗佗冑子行，若舞風雩至。周室宜中興，孔門未應棄。是以資雅才，渙然立新意。衡山雖小邑，首唱恢大義。因見縣尹心，根源舊宮闥。講堂非曩構，大屋加塗墍。下可容百人，牆隔亦深邃。何必三千徒，始壓戎馬氣。林木在庭戶，密幹疊蒼翠。有井朱夏時，轆轤凍階戺。耳聞讀書聲，殺伐災髣髴。故國延歸望，衰顏減愁思。南紀改波瀾，西河共風味。采詩倦跋涉，載筆尚可記。高歌激宇宙，凡百慎失墜。

　　詩中「戺」，據《廣韻》：「鉏裡切」，床紐止韻（簡稱「床止」），全濁上聲字。而事（床志）、悴（從至）、地（定至）、志（照志）、肆（心至）、至（照至）、棄（溪至）、意（影志）、義（疑寘）、闥（幫至）、墍（曉未）、邃（心至）、氣（溪未）、翠（清至）、髴（敷未）、思（心志）、味（微未）、記（見志）、墜（定至），皆屬去聲字。清仇兆鰲《杜詩詳注》：「鶴注：當是大曆五年制衡山時作。」即西元七七〇年。

2

<div align="center">〈送高司直尋封閬州〉</div>

丹雀銜書來，暮棲何鄉樹。驊騮事天子，辛苦在道路。司直非冗官，荒山甚無趣。借問泛舟人，胡為入雲霧。與子姻婭間，既親亦有故。萬里長江邊，邂逅一相遇。長卿消渴再，公幹沉綿屢。清談慰老夫，開卷得佳句。時見文章士，欣然談情素。伏枕聞別離，疇能忍漂寓。良會苦短促，溪行水奔注。熊羆咆空林，遊子慎馳騖。西謁巴中侯，

艱險如跬步。主人不世才，先帝常特顧。拔為天軍佐，崇大王法度。
淮海生清風，南翁尚思慕。公宮造廣廈，木面乃無數。初聞伐松柏，
猶臥天一<u>柱</u>。我瘦書不成，成字讀亦誤。為我問故人，勞心練征戍。

　　詩中「柱」，據《廣韻》：直主切（澄麌），全濁上聲字。而樹
（禪遇）、路（來暮）、趣（清遇）、霧（微遇）、故（見暮）、遇（疑
遇）、屢（來遇）、句（見遇）、素（心暮）、寓（疑遇）、注（照遇）、
騖（微遇）、步（並暮）、顧（見暮）、度（定暮）、慕（明暮）、數
（審遇）、誤（疑暮）、戍（審遇），皆屬去聲字，清仇兆鰲《杜詩詳
注》：「鶴注：此當是大曆二年夔州作。」即西元七六七年。

3

<p align="center">〈詠懷二首〉其二</p>

邦危壞法則，聖遠益愁慕。飄颻桂水游，悵望蒼梧暮。潛魚不衒鉤，
走鹿無反顧。皦皦幽曠心，拳拳異平素。衣食相拘閡，朋知限流寓。
風濤上春沙，千里侵江樹。逆行少吉日，時節空復度。井灶任塵埃，
舟航煩數具。牽纏加老病，瑣細隘俗務。萬古一死生，胡為足名數。
多憂汙桃源，拙計泥銅<u>柱</u>。未辭炎瘴毒，擺落跋涉懼。虎狼窺中原，
焉得所歷住。葛洪及許靖，避世常此路。賢愚誠等差，自愛各馳騖。
羸瘠且如何，魄奪針灸屢。擁滯僮僕慵，稽留篙師怒。終當掛帆席，
天意難告訴。南為祝融客，勉強親杖屨。結托老人星，羅浮展衰步。

　　詩中「柱」，據《廣韻》：直主切（澄麌），全濁上聲字。而慕（明
暮）、暮（明暮）、顧（見暮）、素（心暮）、寓（疑遇）、樹（禪遇）、
度（定暮）、具（群遇）、務（微遇）、數（審遇）、懼（群遇）、住
（澄遇）、路（來暮）、騖（微遇）、屢（來遇）、怒（泥暮）、訴（心
暮）、屨（見遇）、步（並暮），皆屬去聲字。清仇兆鰲《杜詩詳注》：
「鶴注：此當是大曆四年春自潭州上衡州時作。」即西元七六九年。

4

<center>〈行官張望補稻畦水歸〉</center>

東屯大江北，百頃平若案。六月青稻多，千畦碧泉亂。插秧適雲已，引溜加溉灌。更僕往方塘，決渠當斷岸。公私各地著，浸潤無天旱。主守問家臣，分明見溪畔。芊芊炯翠羽，剗剗生銀漢。鷗鳥鏡裡來，關山雪邊看。秋菰成黑米，精鑿傳白粲。玉粒足晨炊，紅鮮任霞散。終然添旅食，作苦期壯觀。遺穗及眾多，我倉戒滋漫。

　　詩中「旱」，據《廣韻》：胡笴切（匣緩），全濁上聲字。而，案（景翰）、亂（來換）、灌（見換）、岸（疑翰）、畔（並換）、漢（曉翰）、看（溪翰）、粲（清翰）、散（心翰）、觀（見換）、漫（微願）皆屬去聲字。清仇兆鼇《杜詩詳注》：「鶴注：此當是大曆二年在瀼西時作。」即西元七六七年。

5

<center>〈戲簡鄭廣文虔，兼呈蘇司業源明〉</center>

廣文到官舍，繫馬堂階下。醉則騎馬歸，頗遭官長罵。才名三十年，坐客寒無氈。賴有蘇司業，時時乞酒錢。

　　詩中「下」，據《廣韻》有兩讀：（1）「賤也去也後也底也降也，胡雅切四」（匣馬）；（2）「行下，胡駕切」（匣禡）。本詩當為上下的「下」，方位名詞，顯然是第一讀（匣馬），屬全濁上聲字。而「罵」莫駕切（明禡），屬次濁去聲。至於「氈」諸延切（照仙）、「錢」昨仙切（從仙），轉下平聲仙韻。清仇兆鼇《杜詩詳注》：「當是天寶十四載作。」即西元七五五年。

6

　　〈狂歌行贈四兄〉

與兄行年校一歲，賢者是兄愚者<u>弟</u>。兄將富貴等浮雲，弟切功名好權勢。長安秋雨十日泥，我曹轊馬聽晨雞。公卿朱門未開鎖，我曹已到肩相齊。吾兄睡穩方舒膝，不襪不巾蹋曉日。男啼女哭莫我知，身上須繒腹中實。今年思我來嘉州，嘉州酒重花繞樓。樓頭吃酒樓下臥，長歌短詠還相酬。四時八節還拘禮，女拜弟妻男拜<u>弟</u>。幅巾鞶帶不掛身，頭脂足垢何曾洗。吾兄吾兄巢許倫，一生喜怒長任真。日斜枕日寢已熟，啾啾卿卿為何人。

　　詩中「歲弟勢」是「薺」叶「祭」韻；「泥雞齊」押「齊」韻；「膝日實」押「質」韻；「州樓酬」是「尤」叶「侯」韻；「禮弟洗」押「薺」韻；「倫真人」是「真」叶「諄」韻。其中「弟」出現兩次。據《廣韻》，「弟」有兩讀：（1）徒禮切（定薺），合濁上聲字，「兄弟爾雅曰男子先生為兄後生為弟」；（2）特計切（定霽），全濁去聲字，「次第說文本作弟韋束之次弟也」。按本詩之意，「弟」當兄弟的「弟」解，應屬全濁上聲。而「歲」（心祭）、「勢」（審祭），皆屬全清去聲，可見這也是「濁上變去」的一種現象。清仇兆鰲《杜詩詳注》：「此此當是永泰夏去成都至嘉戌時作。」即西元七六五年。

7

　　〈乾元中寓居同谷縣作歌七首〉

長饞長饞白木柄，我生托子以為命。黃精無苗山雪盛，短衣數挽不掩<u>脛</u>。此時與子空歸來，男呻女吟四壁<u>靜</u>。嗚呼二歌兮歌始放，鄰里為我色惆悵。

　　詩中「脛」，據《廣韻》有兩讀：（1）「腳脛胡頂切」（匣迥）；（2）「腳脛胡定切」（匣徑）。可見「脛」的「濁上」和「濁去」相

混，亦可作為「濁上變去」的一種現象。「靜」，疾郢切（從靜），全濁上聲字，而柄（幫映）、命（明映）、放（非漾）、悵（徹漾），皆屬去聲字。本詩作與乾元中，即西元七五九年。

　　以上杜甫詩「濁上變去」的七個例證，最早發生於天寶十四載（西元七五五年），最典型的例字「柱」，在杜甫的古詩中出現了三次。第一次是出現在杜甫大曆元年秋夔州作的〈火〉裡：

<div align="center">〈火〉</div>

楚山經月火，大旱則斯舉。舊俗燒蛟龍，驚惶致雷雨。爆嵌魁魅泣，崩凍嵐陰昈。羅落沸百泓，根源皆萬古。青林一灰爐，雲氣無處所。入夜殊赫然，新秋照牛女。風吹巨焰作，河漢騰煙柱。勢俗焚昆侖，光彌焌洲渚。腥至焦長蛇，聲吼纏猛虎。神物已高飛，不見石與土。爾寧要謗讟，憑此近熒侮。薄關長吏憂，甚昧至精主。遠邊誰撲滅，將恐及環堵。流汗臥江亭，更深氣如縷。

　　詩中「舉雨昈古所女柱渚虎土侮主堵縷」是「語麌姥」三韻同用押韻的，「柱」（澄麌），屬濁上，齊韻皆清上，此乃濁上叶清上的現象，亦是「柱」第一次在杜甫詩中出現的「濁上」尚未「變去」的情況。本詩作於西元七六六年。「柱」第二次是出現在大曆二年夔州作的〈送高司直尋封閬州〉裡（西元七六七年）。第三次是出現在大曆四年春自潭州上衡州時作的〈詠懷二首〉裡（西元七六九年）。但第二、三次出現的「柱」已變為去聲。由此可見杜甫詩中「柱」字的「濁上變去」現象，是發聲在大曆年間。就七個例證發生的時間看，其中四個例證是在大曆年間發生的，其餘三個分別發生於天寶、乾元、永泰年間。顯然，杜甫詩中的「濁上變去」現象是出現於西元七五五至七七○年之間。

　　不過，我們在考證杜甫詩中的「濁上變去」的同時，也要注意一下幾種現象，以便更好地分清是混押還是音變。

　　甲、杜甫詩中也有「濁上」和「濁去」的同形又音字。我們不能

把它們看作「濁上變去」現象。例如：

〈有懷臺州鄭十八司戶〉：暮、路、兔、顧、樹、度、悞、惡、素、具、遇、暮。其中「樹」有兩讀：（1）臣庾切（禪麌），全濁上聲字，《廣韻》：「扶樹」；（2）常句切（禪遇），全濁去聲字，《廣韻》：「木總名也。」詩中「樹」當名詞，應（2）讀，全濁去聲字。

〈楊監又出畫鷹十二扇〉：樣、狀、向、將、仗、王、壯、悵、嶂、上。「仗」有兩讀：（1）直兩切（澄養），全濁上聲字，《廣韻》：「憑仗」；（2）直亮切（澄漾），全濁去聲字，《廣韻》：「器仗也又持也。」詩中「仗」當名詞講，應屬全濁去聲字。「上」也有兩讀：（1）時掌切（禪養），全濁上聲字，《廣韻》：「登也升也」；（2）時亮切（禪漾），全濁去聲字，《廣韻》：「君也猶天子也。」詩中「上」當上下的「上」，方位名詞，是（2）的引申義，應屬全濁去聲字。

〈賜秘書兼江夏李公邕〉：替、繼、柢、制、銳、際、裔、例、惠、衛、計、泥、世、廁、歲、濟、穢、唳、袂、嬖、勢、霽、綴、厲、帝、稅、篲、敝、嚌、契、砌、逝、麗、脆閉、翳、桂、遞、瘞、厲、滯、薊、蔽。「遞」有兩讀：（1）徒禮切（定薺），全濁上聲字，《廣韻》：「更代也」；（2）特計切（定霽），全濁去聲字，《廣韻》：「更遞」。詩中「遞」當「更遞」講，全濁去聲字。

〈舟中苦熱遣懷奉呈楊中丞通簡臺省諸公〉：亂、竄、難、散、炭、岸、灌、旦、按、半、悍、館、斷、漢、觀、叛、懦、貫、惋、煥、算、憚、幹、歎。「斷」有兩讀：（1）徒管切（定緩），全濁上聲字，《廣韻》：「斷絕」；（2）丁貫切（端換），全清去聲字，《廣韻》：「決斷。」詩中「斷」當「決斷」講，應屬全清去聲字。

乙、杜甫詩裡還有全清上聲字叶去聲的。如：

〈病柏〉：蓋、會、拜、壞、大、改、外、內、怪、賴。「改」，《廣韻》：「古亥切」（見海），全清上聲，其餘諸字皆屬去聲。

〈雨〉：至、駛、棄、意、易、氣、致、穗、翠、費。「駛」有兩

讀：（1）疏吏切（審志），全清去聲字，《廣韻》：「疾也」；（2）疏士切（審止），全清上聲字，《廣韻》：「疾也。」此二讀字同形同義同韻，同是全清聲紐，一上一去相混，可當全清上聲字葉去聲。

〈送從弟亞赴安西判官〉：熾、至、事、意、笥、字、器、淚、輊、燧、帥、使、試、利、轡、醉、志、遂、驥、致。「使」，據《廣韻》有兩讀：（1）疏士切（審止），全清上聲字；（2）疏吏切（審志），全清去聲字。但同當「役也令也」。可見，《廣韻》對「使」的「清上」和「清去」是不分的。

丙、杜甫詩裡還有次濁上聲字葉去聲的。如：

〈逃難〉：難、暖、炭、畔、歎、散、岸。「暖」乃管切（泥緩），次濁上聲，而其餘諸字皆屬去聲。

丁、杜甫詩裡還出現次清去聲字、次濁去聲字和全濁去聲字叶上聲的，如：

〈太平寺泉眼〉：莽、左、府、侮、睹、雨、土、乳、縷、趣、圃、羽。「趣」，七句切（清遇），次清去聲字，而其餘皆屬上聲。

〈狄明府〉：弟、濟、體、底、禮、啟、詆、濟、陛、涕、洗、薺、檗、抵、泥、玼、眯。「泥」，奴計切（泥霽），次濁去聲字，而其餘皆屬上聲字。

〈上水遣懷〉：後、首、口、反、誘、醜、走、鬥、柳、朽、久、取、否、藪、酒、授、手、有、吼、守、厚、垢。「授」，承呪切（禪宥），全濁去聲字，而其餘皆屬上聲字。

戊、杜甫詩裡還有一些「濁上」與「清上」相叶的現象，如：

〈樂遊園歌〉：爽、長、掌、賞、仗、牓、上、時、悲、辭、慈、詩。「仗」（澄養），「上」（禪養），屬全濁上聲字，其餘皆清上字或次濁上聲字。

〈蘇端薛復筵簡薛華醉歌〉：道、早、草、昊、抱、搗、槁、老、好、倒、保。「道」（定皓），「昊」（匣皓），「抱」（並皓），屬全

濁上聲字，其餘皆清上字。

　　以上述羅列的材料可以看出：杜甫詩上去相叶的情況是很複雜的。但是，我們應該分清是混押還是音變。王力先生認為，唐代古體詩既可以押平聲韻，又可以押仄聲韻。在仄聲中，還是區別上聲韻，去聲韻和入聲韻，不同聲韻一般是不押韻的，只有上聲韻和去聲韻偶然可以押韻。[4]從杜甫古詩押韻情況來看，平聲韻、上聲韻、去聲韻、入聲韻，不同聲調一般也是不相押的，而「濁上叶去」、「次濁上叶去」、「全濁上叶去」、「次清上叶去」、「濁上叶清上」或者「全濁去叶上」、「次濁去叶上」、「次清去叶上」等等現象畢竟是少數。但是，究竟哪些是符合漢語拼音歷史發展規律，哪些是不符合漢語語音歷史發展規律，應該區別清楚，王力先生在《漢語史稿》裡談到「濁上的變去」時說：「這裡指的是全濁（『動』＝『洞』，『蕩』＝『當』）；至於次濁的上聲則到今天還沒有變為去聲（『馬』≠『罵』，『努』≠『怒』，『魯』≠『路』，『雅』≠『訝』，『有』≠『右』，『忍』≠『認』，『尾』≠『味』）」。至於去聲，王力先生認為「調類不變」。因此，我們可根據語音聲調發展規律來分析上述杜甫詩中的種種叶韻現象。首先，「濁上變去」的七個例字「阤」、「柱」、「脛」、「靜」、「下」、「旱」、「弟」，中古時代是全濁上聲字，在杜甫時期開始變為去聲，直至今天的普通話裡也完全變為去聲。這是符合語音發展規律的。可見，這些字與去聲韻相押是音變現象，而不是無規律的混押。其次，我們再看一看叶去聲的全清上聲字「改」、「駛」、「使」，至今仍為上聲字；葉去聲的次濁上聲字「暖」，至今仍讀上聲。因此，杜甫詩中的「全清上叶去」和「次濁上叶去」的現象，乃是唐詩中偶然的混押，而不是音變。再次，杜甫詩中的次清去聲字、次濁去聲字和全濁去聲字叶上聲的，如「趣」、「泥」、「授」字，現代漢語仍讀去聲，其調類仍未改變。顯然，這種現象也是一種混押。當然，我們並不否定杜甫詩中

大多數的全濁上聲字仍與清上相叶。這是客觀存在的,它反映了中古語音聲調的特點。然而,「濁上變去」正是濁上叶清上現象的分化,亦是「濁上變去」的開始。由此可見,「濁上變去」的起始、發展、和形成,是一個漸變過程,時間是悠久的,它可上溯到宋、五代、唐末、中唐,還可上溯到盛唐時代。研究和探討這個問題,對於漢語語音歷史發展的規律問題,對於漢語的聲調變化問題,都是有著極其重要的意義。

<div align="right">

──本文原刊於《福建師範大學學報》1982 年第 3 期

</div>

《起數訣》與《廣韻》、《集韻》比較研究

——《皇極經世解起數訣》研究之一

　　《皇極經世解起數訣》（簡稱《起數訣》）是南宋末年術數家祝泌的著作。此書作於宋淳祐辛丑年（1241），是祝氏為解注宋初術數家邵雍的《皇極經世》卷四「觀物篇」之三十七〈聲韻唱和圖〉而作的。《起數訣》主要著眼於陰陽數術的，因此不是嚴格的等韻。為了更清楚的瞭解這部韻書，我們將《起數訣》與《廣韻》、《集韻》進行比較研究，以便為學術界提供一下有益的啟示。本文所研究的《起數訣》是採用《欽定四庫全書》本。

一　《起數訣》的聲類和韻類

　　《起數訣》是在邵氏所分的一一二聲（韻類）和一五二音（聲類）的骨架之下，參照楊倓《韻譜》、方淑《韻心》等當時流行的若干韻圖作成的。祝氏把《廣韻》的韻部納入一一二聲，用甲乙丙丁等天干十字來標示邵氏的天聲十部；還用唇舌牙齒喉等名稱來表示邵氏的地音時二部。此書的聲母代表字不用傳統的三十六字母，而是用一五二音分為開發收閉來輪流表示，開發收閉又有清濁之分。一般說來，《起數訣》中的開音清、發音清、收音清和閉音清表示一等和四等，開音濁、發音濁、收音濁和閉音濁表示二等和三等。這裡的四等

包括四等和假四等，二等包括二等和假二等。若與《廣韻》聲母系統相對照，可看下表：

聲母	幫	滂	並	明	端	透	定	泥	見	溪	群	疑	精	清	從	心	斜	曉	匣	影	餘	來	日	
開清	夫	普	旁	母	東	土	同	乃	古	坤	口	五	走	草	曹		寺	黑	武	安	文	老		
發清	法	朴剝	排	馬	丹	貪	覃	妳	甲	巧		牙瓦	哉	采	才	山	口	花	晚	亞	萬	冷	口	崇
收清	口	品	平	美	帝	天	田	女	九	丘	乾	仰月	足	七	全	手	象	香	口	乙	口	呂	耳	辰
閉清	飛	匹	瓶	米					癸	棄	虬	口						血	尾	一	未			

聲母	非幫	敷滂	奉並	微明	知	徹	澄	娘	見	溪	群	疑	莊章	初昌	崇船	山書	禪	曉	匣	影	云	來	日	
開濁	卜	口	步	目			兌	內	口	口	口	吾		口	思			父	黃	自	口	鹿		
發濁	百	口	白	兒	卓	坼	大	南	乍	口	口	瓦牙	莊	叉	茶	三	士	凡	華	在	爻	擎	口	宅
收濁	丙	口	備	眉	中	醜	第弟	年	口	口	近仰	月	震	尺	呈	星	石	口	雄	匠	王	離	二	直
閉濁	必		鼻	民							揆	堯						吠	賢		寅			

由上表可見，《起數訣》韻圖中的聲母代表字和空格無字之處，均表示《廣韻》的聲母系統。其中不同之處，在於各類聲母的末一格，凡上表者表示從紐或斜紐，凡下表者則表示崇紐、船紐或禪紐。這種表示法，可能是陰陽術數而增設的。《韻鏡》和《七音略》均無這種表示法。祝氏對聲母清濁的劃分與一部的韻圖不同，如把唇音中的重唇音歸入清，輕唇音歸入濁；舌音中的舌頭音歸入清，舌上音歸入濁，等等。由於祝氏以清濁分圖來區分聲類，以開發收閉分圖來區分韻類，有一些兼具三四等（四等是假四等）又有開合之分的韻部，

就要分列為四個圖，如支韻、脂韻等，就都分列為四圖。因此，《起數訣》全書共分為八十個圖。

　　《起數訣》一書所列的韻數與《廣韻》和《集韻》的韻數完全一致：平聲五十七部，上聲五十五部，去聲六十部，入聲三十四部，共二○六部。在《起數訣》二○六韻中，共列字四八○五個，其中有不少是「重出」的。重出有三種情況：一是祝書入聲韻兼與陰聲韻、陽聲韻相配，如鐸韻既與陽聲韻「唐蕩宕」相配，也與陰聲韻「豪皓號」、「歌哿箇」、「戈果過」相配。二是同一個字列入兩個不同的音韻地位，如圖十六職韻內類三等的「匿」，《廣韻》、《集韻》分部是「女力」、「昵力」二切，均屬娘母三等字，但圖十五職韻乃類四等之位又列出「匿」字，顯然與《廣韻》、《集韻》不合。三是韻書中本屬同一小韻的字，《起數訣》或分別置於不同等次，或將重韻字同置一格，如圖十支韻□類三等處有小韻首字「脪」字，但又在四等處增列出同小韻的「錘」字，又如圖五十篠韻棄類四等位同列「趙磽」二字，《廣韻》：「磽，苦皎切」，《集韻》：「磽，輕皎切」，《廣韻》不列「趙」字，《集韻》：「趙，起了切」，重出。這三種重出字，《起數訣》一共有五○三字。《起數訣》所用字較多的原因還與《集韻》有較大關係，《起數訣》與《集韻》備載而《廣韻》不錄的字有四百之多。

　　《起數訣》一書所用的韻目多與《廣韻》、《集韻》大同小異，不同者如下表：

廣韻	集韻	起數訣		廣韻	集韻	起數訣
魂	魂	冤		号	號	號
桓	桓	歡		嶝	隥	嶝
仙	僊	僊		幼	幼	幼
肴	爻	爻		标	桰	标
溍	潛	潛		釅	驗	釅

廣韻	集韻	起數訣		廣韻	集韻	起數訣
獮	玃	獮		鑑	覽	鑒
篠	筱	篠		陷	陷	陥
蕩	蕩	蕩		沃	渓	沃
迥	迥	迥		物	勿	物
拯	抍	拯		鐥	韃	轄
寢	寑	寢		屑	屑	屑
厚	厚	厚		泰	太	泰
敢	叡	敢		恩	困	恩
絳	絳	絳		恨	恨	恨
暮	莫	暮		線	綫	線
豪	豪	毫		薛	薛	薛
添	沾	添		昔	昝	昔
董	董	董		盍	盇	盍
紙	紙	紙		怗	帖	帖

　　在韻目排列的次序上，《起數訣》基本上與《廣韻》、《集韻》相同，這是很合理的。美中不足的是，八十個韻圖中的韻目出現了一些誤寫字。如圖三韻目董，乃腫之誤；圖五、六韻目絳，乃絳之誤；圖七韻目支紙，乃支紙之誤；圖十九韻目尾，乃語之誤；圖二十五韻目蟹，乃駭之誤；圖二十六韻目齊齊廢，乃咍海廢之誤；圖二十七入聲四等位，缺韻目屑；圖三十三平聲一等位，缺韻目痕；圖四十二入聲四等，缺韻目屑；圖四十三韻目霰點，乃諫點之誤；圖五十三韻目嬌，乃衍文；圖六十一韻目蕩，乃蕩之誤；圖六十四三等韻位韻目清靜勁昔，乃庚梗映陌之誤；圖六十六韻目音，乃昔之誤；圖六十七韻目清靜勁，乃庚梗映之誤；圖七十韻目靜，乃衍文；圖七十二韻目尤，乃衍文；圖七十八韻目業，乃叶之誤；圖七十九韻目焰敢，乃談敢之誤。

二　《起數訣》與《廣韻》、《集韻》的比較

前文談過，《起數訣》成書於西元一二四一年，比《廣韻》（1008）晚二三三年，比《集韻》（1039）晚二〇二年。而《起數訣》所反映的語音系統，是更接近於《廣韻》還是更接近於《集韻》？《起數訣》是根據什麼韻書來製作的？這些問題，只有通過《起數訣》與《廣韻》、《集韻》進行比較之後才能做出回答。因此，將《起數訣》與《廣韻》、《集韻》作比較，對於深入探討的種種問題，具有十分重要的意義。

本文擬從《起數訣》的用字是否與《廣韻》的韻首字相合，《起數訣》與《廣韻》、《集韻》互缺的字，《起數訣》的用字在音韻地位上是否《廣韻》、《集韻》符合諸方面來探討，以便窺視《起數訣》用字的特點。

（一）《起數訣》用字與《廣韻》小韻首字的比較

早期韻圖用字通常是採用韻書中的每一個小韻的第一個字（首字）。如《廣韻》一東韻中有徒紅切，共有同、童、銅等四十五個字，這四十五個字稱一個小韻。而第一個字「同」，就是小韻的首字。某種韻圖的用字與某種韻書的小韻首字相同與否，將能說明它們之間的關係的密切程度。李新魁曾說過，「假如說，某韻圖所用的字全部與某一韻書的小韻首字吻合，……那麼大致可以斷言，這部韻圖就是根據這部韻書而作。反之，如果某韻圖所列的字完全不合或有許多不合某一韻書的小韻首字，那麼，這韻圖與這韻書的關係必定不那麼密切」。（《韻鏡研究》）因此，韻圖的用字合不合韻書的小韻首字，將成為判別韻圖與韻書的關係的一個重要根據。我們將《起數訣》用字與《廣韻》小韻首字進行比較，目的是為了探求這兩者之間的關係。

《起數訣》一書所列的字共四八〇五個。經過全面的比較，其中

有三五三個字不是使用《廣韻》的小韻首字，而是與《集韻》相合。現把《起數訣》用字不合《廣韻》小韻首字的字列後，括號內的字為《廣韻》的小韻首字及反切，不合《廣韻》而合《集韻》的字一律在字的右角標上※號。

圖一
琵※（華，蒲蠓）
蔥 （忽，倉紅）
籠※（曨，力董）
凍※（涷，多貢）
啌※（哄，胡貢）
攴※（樸，普木）
僕※（暴，蒲木）
牘※（獨，徒谷）
簇 （瘯，千木）

圖二
夢※（㝱，莫鳳）
畜 （丑，醜六）
鞠※（麹，驅匊）
祝※（粥，之六）
鏃※（歔，驅匊）
畜※（蓄，許竹）
鹹※（鬱，於六）

圖三
夙 （洂，先都）

圖四
瘒※（燵，時冗）

圖五
絆※（緊，巴講）
棒 （棓，步項）

圖六
窗 （囪，楚江）
降※（栙，下江）
憃※（戇，陟降）
卓 （斲，竹角）
慤 （㱿，苦角）
擉 （婼，測角）

圖七
披 （鈹，敷羈）
脾 （陴，符支）
靡 （麋，靡為）
傷※（易，以跂）
闢 （擗，房益）
刺 （皵，七迹）

圖八
徛※（齮，去奇）
施※（絁，式支）
柅 （狔，女氏）
伱※（爾，兒氏）

圖九
規※（鬹，居隋）
隳 （墮，許規）
趌※（跬，丘弭）

圖十
觜 （劑，遵為）
觿 （蠵，悅吹）
頠※（硊，魚毀）
諈※（娷，竹恚）
瑞※（睡，是偽）

圖十一
比 （匕，卑履）
媚※（郿，明秘）
劓※（劓，魚器）

圖十二
夷※（姨，以脂）
梨※（黎，力脂）
欥※（欯，於几）

圖十四
椎※（鎚，直追）
歸 （鰖，丘追）
馗※（逵，渠追）

佳※（錐，職追）　　祝※（粥，之六）　　𣏾（驅，區遇）

蘚（歸，丘軌）　　　二十一圖　　　　聚（菆，芻注）

俎※（蕊，如壘）　　蒲※（酺，薄胡）　　煦※（昫，香句）

　　圖十六　　　　部（簿，裴古）　　鞠（麴，驅匊）

己※（紀，居里）　　賭（睹，當古）　　祝※（粥，之六）

勑※（敕，恥力）　　弩（怒，奴古）　　族※（歑，才六）

輀※（輆，丘力）　　步※（捕，薄故）　　孰※（熟，殊六）

　　圖十七　　　　妒※（妒，當故）　　　圖二十三

衣※（依，於希）　　兔※（菟，湯故）　　鞵（傒，戶佳）

狶※（豨，虛豈）　　怒（笯，乃故）　　妳（妳，奴蟹）

　　圖十八　　　　庫※（褲，苦故）　　媞※（膪，竹賣）

非※（斐，甫微）　　措※（厝，倉故）　　瘵※（疧，女黠）

扉※（䰠，扶涕）　　素※（訴，桑故）　　察※（齜，初八）

　　圖十九　　　　戽（謼，荒故）　　　圖二十四

苴※（且，子魚）　　汙（汙，烏路）　　哇（蛙，烏媧）

湑（諝，私呂）　　僕※（暴，蒲木）　　拐※（𠁥，乖買）

沮（怚，將預）　　牘※（獨，徒穀）　　�''※（夥，懷𠁥）

咀（屜，徐預）　　蔟※（瘯，千木）　　　圖二十五

　　圖二十　　　　踤（牌，薄佳）　　哉※（裁，祖才）

壚※（盧，去魚）　　睥（瞑，莫佳）　　才（裁，昨哉）

蔬※（疏，所葅）　　俞※（逾，羊朱）　　待※（駘，徒亥）

著※（佇，直呂）　　　圖二十二　　　疛（乃，奴亥）

去※（呿，丘倨）　　夫（跗，甫無）　　再※（載，作代）

翥※（薯，章恕）　　雛※（穮，仕于）　　在※（載，昨代）

俶（楚，瘡據）　　噢※（蔓，虞矩）　　恢（瀣，胡概）

茹※（洳，人恕）　　玃（玃，鶪禹）　　眛（眒，莫拜）

匊※（菊，據六）　　駐※（注，中句）　　敠（奪，徒活）

梓*（拙，藏活）

庀 （頓，匹米）

奊 （猰，苦結）

　　圖二十六

俙*（徥，喜皆）

察*（钀，初八）

　　圖二十七

壞 （肧，偏杯）

堆 （磓，都回）

推 （雑，他回）

頹 （穨，杜回）

捼 （㦻，乃回）

瑰 （傀，公回）

桅 （鮠，五灰）

罍*（雷，魯回）

腿*（骽，吐猥）

罪 （辠，徂賄）

磊*（礧，落猥）

突*（宊，他骨）

鶻 （搰，戶骨）

膃 （頝，烏沒）

硉 （竻，勒沒）

憊*（愭，蒲拜）

𩑾 （肳，莫拜）

　　圖二十八

𦟼*（刈，魚肺）

薉*（穢，於廢）

　　圖二十九

敝 （獘，毗祭）

蓻 （藝，魚祭）

　　三十圖

餲*（喝，於犗）

愒*（憩，去例）

劕*（劁，牛例）

誓*（逝，時制）

　　圖三十一

薈*（恎，烏外）

　　圖三十二

汭*（芮，而銳）

叡*（銳，以芮）

　　圖三十三

詪 （頎，古很）

紇 （麧，下沒）

斌 （彬，府巾）

窒*（蛭，丁悉）

　　圖三十四

堇*（蓳，居巾）

嗔 （瞋，昌真）

鄰*（獜，力珍）

人*（仁，如鄰）

矧 （弞，式忍）

吝 （遴，良刃）

　　圖三十五

噴 （濆，普魂）

溫*（昷，烏渾）

膗 （腄，他衰）

衮*（縣，古本）

蹲 （鱒，才本）

悃*（緫，虛本）

讚 （綸，古困）

譚 （顐，五困）

惛 （惽，呼悶）

𡎎*（窟，苦骨）

膃 （頝，烏沒）

鈞*（均，居勻）

筍*（筍，思尹）

俊*（儁，子峻）

峻*（嶟，私閏）

　　圖三十六

稐*（綸，力准）

茶*（術，直律）

茁 （䘀，側律）

　　圖三十七

齗 （齭，語斤）

　　圖三十八

稇 （趣，丘粉）

夽 （齳，魚吻）

捃*（攈，居運）

孑*（亥，九勿）

掘 （倔，衢物）

圖三十九
熏※（薰，許云）
氳（熅，於云）
忿（憤，房吻）
殞（抎，云粉）
勿※（物，文弗）
歘※（颭，許勿）

圖四十
丹（單，都寒）
闌※（蘭，落干）
難※（攤，奴案）
幹（旰，古案）
看※（侃，苦旰）
案（按，烏旰）
拶（鬢，子末）
撮（㪍，才割）
薩（躠，桑割）
喝※（顤，許葛）
編（邊，布玄）
駢（蹁，部田）
瞑（眠，莫賢）
匾（編，方典）
辮（片，普面）
瞑（面，莫甸）
暊※（晛，奴甸）
現（見，胡甸）
閉（弼，必結）

搯（蠲，蒲結）
蠛（蔑，莫結）
迭（侄，徒結）

圖四十一
馯※（豣，可顏）
虥※（虥，士板）
鏟※（剗，初雁）
棧※（輚，士諫）
察※（齾，初八）

圖四十二
般（鼖，北潘）
攢（欑，在丸）
彎※（䜌，落官）
煖※（煥，乃管）
畔※（叛，薄半）
幔（縵，莫半）
懦※（偄，奴亂）
鑽※（穳，子筭）
算※（筭，蘇貫）
腕（惋，烏貫）
脫（侻，他括）
版（㫃，普板）
胼（蹁，部田）
扁※（編，補典）
丏※（摸，彌殄）
塪（丩，姑泫）
鉉（泫，胡畎）

麵※（面，莫甸）
決（玦，古穴）
缺（闋，苦穴）

圖四十三
貀※（豽，女滑）

圖四十四
編（鞭，卑連）
偏（篇，芳連）
梗（便，房連）
涎※（次，夕連）
諞（徧，符善）
沔（緬，彌兗）
遍※（徧，方見）
偏（騗，匹戰）
価（面，彌箭）
弊※（鷩，並列）
拽※（抴，羊列）

圖四十五
掔（慳，苦閑）
綻※（袒，丈莧）
楬（篕，枯鎋）
犗※（鎋，胡瞎）
梴（脡，丑延）
饘※（餐，諸延）
蟬（鋋，市連）
趢（𧼶，除善）
碾（趁，尼展）

鍵*（件，其輦）　　蹇（湕，居偃）　　冒（冃，莫報）

巘*（巘，魚蹇）　　鍵（寋，其偃）　　犒*（鎬，苦到）

㮰*（㮰，旨善）　　唁（齗，語堰）　　譟（喿，蘇到）

驢*（騙，陟扇）　　竭*（揭，其謁）　　勞*（嫪，郎到）

纏*（邅，持碾）　　　圖四十九　　　　粕*（顡，匹各）

揭（子，居列）　　藩*（蕃，甫煩）　　咢（咢，五各）

桀（傑，渠列）　　飜（翻，孚袁）　　皰*（皰，防教）

浙*（晢，旨熱）　　畚*（飯，扶晚）　　猋*（飆，甫招）

　　圖四十六　　　　綣*（綣，去阮）　　漂*（嬰，撫招）

袜*（礦，莫鎋）　　咺*（咺，況晚）　　蟲*（蜱，彌遙）

綿*（緜，武延）　　宛*（婉，於阮）　　腰*（要，於宵）

辨（辯，符蹇）　　娩*（㜻，芳萬）　　瞧*（麃，滂表）

雋（膞，子兗）　　萬*（萬，無販）　　受*（薸，平表）

鷩*（鱉，並列）　　楦（楥，虛願）　　剿*（劋，子小）

擎（鷩，芳滅）　　噦*（嫛，於月）　　漾*（鷑，以沼）

絕（蕝，子悅）　　　圖五十　　　　　勦*（勡，匹妙）

敪*（䫻，寺絕）　　蹺（鄡，苦幺）　　雀（爵，即略）

　　圖四十七　　　　筱*（篠，先鳥）　　嚼（嚼，在爵）

㰤*（㰰，丁全）　　曉*（鐃，馨皛）　　　圖五十二

饌*（豫，丑緣）　　料（額，力吊）　　啁*（嘲，陟交）

軟（輭，而兗）　　嚼（嚼，在爵）　　爻*（肴，胡茅）

恮*（恮，莊眷）　　　圖五十一　　　　獠*（獠，張絞）

涮（篡，所眷）　　叨*（饕，土刀）　　橈*（撽，奴巧）

叕*（輟，陟劣）　　匋（陶，徒刀）　　炒（燆，初爪）

　　圖四十八　　　　腦*（堖，奴皓）　　稍*（敳，山巧）

攘（擤，丘言）　　杲*（暠，古老）　　笊（抓，側教）

焉*（蔫，謁言）　　艸*（草，采老）　　鈔*（抄，初教）

擉　（婥，測角）
趠*　（肇，治小）
獢　（驕，巨夭）
燎　（繚，力小）
超*　（朓，丑召）
療　（寮，力照）
逴　（龟，醜略）
却*　（卻，去約）
杓*　（妁，市若）
掠　（略，離灼）

圖五十三

軻　（珂，若何）
柁　（爹，徒可）
娜*　（橠，奴可）
妸　（閜，烏可）
䃹*　（礶，來可）
柂*　（拖，吐邏）
左*　（佐，則個）
鶴*　（涸，下各）

圖五十四

坡　（頗，滂禾）
柮*　（陊，丁戈）
挼*　（捼，奴禾）
䲾　（侳，子陀）
蓑*　（莎，蘇禾）
頗*　（叵，普火）
朵*　（埵，丁果）

貨*　（鎖，蘇果）
贏　（裸，郎果）
伴　（挫，則臥）
䵺　（脞，先臥）
鑊　（獲，胡郭）

圖五十五

罷　（鮀，去靴）

圖五十六

借*　（唶，子夜）
卸*　（蝑，司夜）
咪*　（磔，莫）

圖五十七

苴*　（楂，鉏加）
沙*　（鯊，所加）
蝦　（煆，許加）
賈*　（槚，古雅）
撦　（靡，昌者）
閜*　（嗬，許下）
惹*　（若，人者）
蠟*　（蛇，除駕）
訝*　（迓，吾駕）
罅*　（嚇，呼訝）

圖五十八

芭　（巴，伯加）
鈀　（葩，普巴）
杷　（爬，蒲巴）
笆　（靶，傍下）

碼　（馬，母下）
罵　（禡，莫駕）

圖五十九

花　（華，呼瓜）
咼　（窊，烏瓜）
稞　（髽，丑寡）
胯　（跨，苦化）
刮　（頢，下刮）

圖六十

杭*　（航，胡郎）
儻　（曭，他朗）
䢚*　（䡅，各朗）
當　（譡，丁浪）
鶴*　（涸，下各）
洛*　（落，盧各）
象*　（像，徐兩）
嚼　（嚼，在爵）

圖六十一

疆　（姜，居良）
彊*　（強，巨良）
瘡　（創，初良）
響　（勥，其兩）
創　（刱，其兩）
畺*　（彊，居亮）
諒*　（亮，力讓）
爍　（爍，書藥）
杓*　（妁，市若）
弱*　（若，而灼）

圖六十二
旁*（傍，步光）
忙 （茫，莫郎）
滂*（螃，補曠）
轉 （博，補各）
粕*（顠，匹各）
圖六十三
仿*（髣，妃兩）
罔*（網，文兩）
旺*（迋，于放）
玃*（玃，居縛）
膲 （孎，憂縛）
圖六十四
祊*（閍，哺盲）
烹 （磅，披庚）
炳*（浜，布梗）
百*（伯，博陌）
婧 （精，子姓）
清 （倩，七政）
藉 （籍，秦昔）
圖六十五
鬔*（鬤，乃庚）
亨*（脝，許庚）
打 （盯，張梗）
瞢*（瞢，烏猛）
悙*（諻，許更）
窄 （嘖，側伯）

䗪*（柵，測戟）
柞 （齚，鋤陌）
摘*（擲，直炙）
京*（驚，舉卿）
英*（霙，於驚）
景*（憬，居影）
圖六十六
觪*（騂，息營）
圖六十七
濴*（⁺⁺，呼營）
宖*（浤，烏橫）
劃*（蜽，丘攫）
擭*（嚄，胡伯）
圖六十八
骿 （併，薄幸）
䁲*（眮，武幸）
蘗 （檗，博厄）
繴*（䌬，薄革）
俜 （竮，普丁）
絣*（瓶，薄經）
聽*（汀，他丁）
形*（刑，戶經）
挺 （珽，他鼎）
暝 （䁲，莫定）
釘 （矴，丁定）
狄*（荻，徒歷）
喫*（燩，若擊）

鶂*（鷊，五歷）
閴*（湨，許激）
曆 （靂，郎擊）
圖六十九
罌 （甖，烏莖）
圖七十
䪿 （裓，口迥）
瑩 （鎣，烏定）
昊*（郹，古闃）
殈 （孜，呼昊）
圖七十一
鼟*（鼟，他登）
仌*（冫，筆陵）
溯*（砯，披冰）
憎*（曾，忙肯）
堋*（竼，方隥）
憎*（甑，武亘）
襠 （增，子鄧）
匐*（複，匹北）
菔*（蔔，蒲北）
克*（刻，苦得）
氃*（勑，丁力）
圖七十二
澄*（澂，直陵）
矜 （兢，居陵）
眙*（瞪，丈證）
棘*（殛，紀力）

億*（憶，於力）	紑*（恓，芳否）	許*（顉，於禁）
側*（稄，阻力）	九*（久，舉有）	澀*（歰，色立）
圖七十三	臼*（舅，其九）	濕*（溼，失人）
掊　（裒，薄侯）	手　（首，書九）	圖七十七
謀*（呣，亡侯）	懮*（颱，於柳）	貪*（探，他含）
颩　（緅，子侯）	㘱*（蹂，人久）	堪　（龕，口含）
婁*（樓，落侯）	祝*（咒，職救）	紞　（黕，都感）
鋀*（稫，徒口）	復（蝮，芳福）	湳*（腩，奴感）
偶*（藕，五口）	匊*（菊，居六）	寁*（昝，子感）
听*（吼，呼後）	簇　（歘，仕六）	糝*（糂，桑感）
戊*（茂，莫候）	祝*（粥，之六）	榻　（鐼，他合）
鬪*（鬥，都豆）	畜*（蓄，許竹）	匌　（溘，口答）
耨*（槈，奴豆）	圖七十五	㪗*（㿧，五合）
構　（遘，古候）	薄*（潭，以荏）	鈒　（趿，蘇合）
湊*（輳，倉奏）	靸*（靸，先立）	圖七十八
漱*（瘶，蘇奏）	圖七十六	鵮　（詀，竹咸）
僕*（暴，蒲木）	砧*（碪，知林）	醎　（欦，許咸）
蔟*（瘯，千木）	今*（金，居吟）	図*（圐，女減）
熇　（縠，呼木）	壬*（任，如林）	減*（鹼，古斬）
驫*（彪，甫烋）	煁*（斟，張甚）	槏*（屎，苦減）
飍*（滮，皮彪）	坅*（願，欽錦）	瞰　（歉，口陷）
猋*（繆，武彪）	黔*（傑，牛錦）	獡*（顑，玉陷）
虯*（蟉，渠黝）	頷*（頤，士痒）	煠　（蓬，士洽）
柚*（酉，與久）	審*（沈，式荏）	歃*（䶅，呼洽）
圖七十四	飲*（歆，於棉）	鍼　（箝，巨淹）
由*（尤，羽求）	飪*（荏，如甚）	襜*（襜，處占）
留*（劉，力求）	噤　（䶃，巨禁）	顬*（髯，汝鹽）

頷*（頖，丘檢）　　捻*（䕼，奴協）　　歘（傲，許鑒）

閃*（陝，失冉）　　篋*（愜，苦協）　　鑒*（覽，胡懺）

囁*（讘，日涉）　　踥（䔫，在協）　　霅*（渫，丈甲）

　　　圖七十九　　　㛮*（㜝，呼牒）　　挾*（霅，斬狎）

儋*（擔，都甘）　　挾（協，呼頰）　　押*（鴨，烏甲）

聃（�container，他酣）　　　　圖八十　　　枕（䫖，虛嚴）

䫆*（箊，吐敢）　　獅*（嶄，鋤銜）　　腌（醃，於嚴）

啖*（噉，徒敢）　　摻*（摮，山檻）　　泛*（汎，孚梵）

歉*（嗛，苦罩）　　闞*（㺔，荒檻）　　腌（醃，於業）

帖*（怗，他協）　　鑱*（饞，士懺）

上舉五八六個不合《廣韻》的小韻首字，卻有三五三個與《集韻》相合。另有二三三個《集韻》不合，大致有如下兩種情況：一是《集韻》與《廣韻》的小韻首字相同而與《起數訣》不合，如圖五的樸，《廣韻》、《集韻》作璞；圖四十三的幔，《廣韻》、《集韻》作縵；圖五十八的芭，《廣韻》、《集韻》作巴。一是《集韻》與《廣韻》的小韻首字不同又與《起數訣》不合，如圖一的篍，《集韻》作蔌，《廣韻》作瘷；圖六的揭，《集韻》作婰，《廣韻》作妲；圖五十九的花，《集韻》作蕐，《廣韻》作華。總之，《起數訣》用字有許多與《廣韻》不合，這表明《起數訣》與《廣韻》還有一定的距離，《起數訣》不是根據《廣韻》來製作的。在那些與《廣韻》不合的字中，卻大部分與《集韻》相合，這將給我們一個啟示，《起數訣》必定與《集韻》有一定淵源關係。

（二）《起數訣》有而《廣韻》不錄的字

《起數訣》有而《廣韻》不錄的字，是指那些《起數訣》列於某一音韻地位而《廣韻》不錄的字。這方面的用字，大致分為以下幾種

情況：一是《起數訣》有而《廣韻》、《集韻》皆不錄的字；一是《起數訣》有、《集韻》也有而《廣韻》不錄的字；一是《起數訣》有、《集韻》也有但非小韻首字、而《廣韻》不錄的字。現列舉如下（《廣韻》簡稱《廣》，《集韻》簡稱《集》。聲母均採用《起數訣》聲類代表字，凡空格無字之下，則用《廣韻》聲母替代。下同）：

1 通攝

　　圖一董古一的頼，《廣》、《集》均無，《玉篇》古孔切；董五一的㠾，《廣》無，《集》吾蓊切；送旁一的㨽，《廣》無，《集》菩貢切；屋曹四的摵，《廣》無，《集》就六切。圖二東曉三的嗀，《廣》無，《集》火宮切；東匣三的硿，《廣》無，《集》於宮切；送丑三的蟲，《廣》無，《集》丑眾切；圖三冬丘一的硿，《廣》無，《集》酷攻切；冬香一的瀜，《廣》無，《集》虛冬切；腫女一的𦏆，《廣》無，《集》乃湩切；宋帝一的湩，《廣》無，《集》冬宋切；宋女一的癑，《廣》無，《集》奴宋切；宋呂一的𦊰，《廣》無，《集》魯宋切；沃品一的髼，《廣》無，《集》匹沃切；沃全一的宗，《廣》無，《集》才竺切。圖四鍾目三的犨，《廣》無，《集》鳴龍切；用敷三的葑，《廣》無，《集》芳用切；用目三的㒄，《廣》無，《集》忙用切；用昌三的揰，《廣》無，《集》昌用切；燭目三的媢，《廣》無，《集》某玉切；燭內三的傉，《廣》無，《集》女足切；燭初二的妮，《廣》無，《集》叉足切；燭思二的數，《廣》無，《集》所錄切。

2 江攝

　　圖五講剝二的㩧，《廣》無，《集》普講切；絳馬二的恾，《廣》無，《集》尨巷切。圖六講南二的攮，《廣》無，《集》匿講切；講溪二的控，《廣》無，《集》克講切；講初二的傖，《廣》無，《集》初講切；講三二的搜，《廣》無，《集》：「聳，雙講切」，聳搜同一小韻；

絳南二的𩭰，《廣》無，《集》尼降切。

3 支攝

　　圖七支仰四的觬，《廣》無，《集》語支切；紙全一的紫，《廣》無，《集》自爾切；寘美三的麋，《廣》無，《集》糜寄切；寘帝四的帝，《廣》無，《集》丁易切。圖八支年三的尼，《廣》、《集》均無，《玉篇》：「欤，年支切。」圖十支揆三的赽，《廣》無，《集》巨為切；紙娘三的萎，《廣》無，《集》女委切；寘溪三的觤，《廣》無，《集》丘偽切；寘書三的餕，《廣》無，《集》式瑞切。圖十一脂田四的踶，《廣》無，《集》徒祁切；至四的系，《廣》無，《集》吉棄切。圖十二脂石三的迡，《廣》無，《集》侍奉夷切；脂曉三的唏，《廣》無，《集》許幾切。圖十三脂從四的嫢，《廣》無，《集》聚惟切；脂一四的窐，《廣》無，《集》烏雖切；旨凝四的嶬，《廣》無，《集》藝確切；質定四的臺，《廣》無，《集》地一切；質泥四的昵，《廣》無，《集》乃吉切；質疑四的觬，《廣》無，《集》魚一切。圖十四旨徹三的搥，《廣》無，《集》丑水切；旨章三的沝，《廣》無，《集》之誄切；至徹三的出，《廣》無，《集》敕類切；至影三的尉，《廣》無，《集》於位切；質初二的𠝫，《廣》無，《集》楚律切。圖十五止土四的體，《廣》無，《集》天以切；止同四的弟，《廣》無，《集》蕩以切；止坤四的啟，《廣》無，《集》詰以切；止曹四的薺，《廣》無，《集》茨以切；止老四的禮，《廣》無，《集》鄰以切；志走一的秄，《廣》無，《集》將吏切，應置四等位置；志黑四的恓，《廣》無，《集》許異切。圖十六止群三的惎，《廣》無，《集》巨已切。圖十八微揆三的頎，《廣》無，《集》琴威切；尾□三的㷇，《廣》無，《集》苦虺切；尾堯三的𠑳，《廣》無，《集》魚鬼切；尾章三的佳，《廣》無，《集》諸鬼切；尾來三的壘，《廣》無，《集》良斐切；尾餘四的壝，《廣》無，《集》欲鬼切；未揆三的𥦬，《廣》無，《集》巨

畏切。圖十九微美三的膴，《廣》無，《集》茫歸切；未品三的獼，《廣》無，《集》鋪畏切；屋全四的摵，《廣》無，《集》就六切。

4　過攝

圖二十一模文一的恗，《廣》無，《集》尤孤切；暮日一的蜃，《廣》無，《集》懦互切；蟹普二的吡，《廣》無，《集》怦買切；遇寺四的續，《廣》無，《集》辭屢切；屋曹四的摵，《廣》無，《集》就六切。圖二十二虞內三的鑐，《廣》無，《集》乃俱切；夔內三的檽，《廣》無，《集》尼主切；遇莊二的嬬，《廣》無，《集》仄遇切；遇昌三的鼓，《廣》無，《集》昌句切。

5　蟹攝

圖二十三佳莊二的紫，《廣》無，《集》仄佳切；蟹叉二的夎，《廣》無，《集》烏買切。圖二十四蟹溪二的胯，《廣》無，《集》枯買切；蟹叉二的撮，《廣》無，《集》初買切；蟹在二的崴，《廣》無，《集》烏買切；卦卓二的腡，《廣》無，《集》陟卦切；卦南二的髥，《廣》無，《集》奴卦切；點茶二的薜，《廣》無，《集》土滑切。圖二十五海法一的恠，《廣》無，《集》布亥切；海瓦一的顗，《廣》無，《集》：「駭，五亥切」，顗、駭同一小韻；海山一的諰，《廣》無，《集》息改切；代樸一的怖，《廣》無，《集》匹代切；皆法二的碩，《廣》無，《集》蘗皆切；皆樸二的崰，《廣》無，《集》匹埋切；駭排二的耀，《廣》無，《集》蒲楷切；怪馬二的眛，《廣》無，《集》忙戒切。圖二十六皆大二的嬋，《廣》無，《集》直皆切；皆南二的挥，《廣》無，《集》尼皆切；駭卓二的釓，《廣》無，《集》知駭切；駭大二的徥，《廣》無，《集》直駭切；駭攣二的攋，《廣》無，《集》洛駭切；駭山二的㩜，《廣》無，《集》師駭切；怪叉二的差，《廣》、《集》均無，《王一》、《王三》有瘥，楚介切；怪茶二的猺，《廣》

無，《集》才療切；哈士三的杉，《廣》無，《集》逝來切；哈日三的
腰，《廣》無，《集》：「莃，汝來切」，腰、莃同一小韻；廢乍三的
訏，《廣》無，《集》九刈切；點卓二的唶，《廣》無，《集》知戛切；
點坼二的呾，《廣》無，《集》瞵軋切；點大二的噠，《廣》無，《集》
宅斬切。圖二十七賄夫一的悖，《廣》無，《集》必每切；賄普一的
琣，《廣》無，《集》普罪切；賄古一的頷，《廣》無，《集》沽罪切；
賄心一的崔，《廣》無，《集》息罪切；賄文一的阮，《廣》無，《集》
俞罪切。圖二十八皆初二的硶，《廣》無，《集》楚懷切；皆山二的
簑，《廣》無，《集》所乖切；怪知二的額，《廣》無，《集》迣怪切；
怪崇二的捼，《廣》無，《集》仕壞切；齊鼻四的眭，《廣》無，《集》
扶畦切；點崇二的薛，《廣》無，《集》士滑切。圖二十九祭花四的
欻，《廣》無，《集》呼世切。圖三十夬大二的鱉，《廣》無，《集》除
邁切；祭莊二的瘵，《廣》無，《集》側例切；祭凡三的，《廣》無，
《集》許罽切。圖三十一泰文一的懗，《廣》無，《集》於外切。圖三
十二夬崇二的𥅲，《廣》無，《集》仕夬切；祭徹三的惙，《廣》無，
《集》丑芮切；祭吾三的刵，《廣》無，《集》牛芮切；祭昌三的毳，
《廣》無，《集》充芮切。

6　臻攝

　　圖三十三真來四的苓，《廣》無，《集》戾因切；很虯一的頎，
《廣》無，《集》其懇切；很疑一的狠，《廣》、《集》均無《玉篇》五
很切；很心一的灑，《廣》無，《集》蘇很切；很一一的穏，《廣》
無，《集》安很切；恨棄一的硍，《廣》無，《集》苦恨切；恨透一的
痞，《廣》無，《集》佗恨切；沒疑一的騔，《廣》無，《集》五紇切；
真匹三的砏，《廣》無，《集》披巾切；真棄四的緊，《廣》無，《集》
乞鄰切；軫飛四的臏，《廣》無，《集》逪忍切；軫匹四的磤，《廣》
無，《集》匹忍切；軫心四的囟，《廣》無，《集》思忍切；質匹三的

拂，《廣》無，《集》普密切；質泥四的昵，《廣》無，《集》乃吉切；
質疑四的鯢，《廣》無，《集》魚一切。圖三十四臻尺二的瀙，《廣》
無，《集》楚莘切；軫中三的駗，《廣》無，《集》知忍切；軫見三的
巹，《廣》無，《集》姜潛切；震眉三的潸，《廣》無，《集》忙覬切；
震呈二的酳，《廣》無，《集》士刃切；震星二的矤，《廣》無，《集》
所陳切；震見三的抻，《廣》無，《集》居覬切；震匠三的隱，《廣》
無，《集》於刃切；震王三的酳，《廣》無，《集》於猌切；質王三的
颭，《廣》無，《集》越筆切。圖三十五慁土一的黗，《廣》無，《集》
暾頓切；諄群四的蜠，《廣》、《集》均無，《類篇》巨旬切；諄黑四的
鵔，《廣》無，《集》呼鄰切；諄安四的蝹，《廣》無，《集》一均切；
準草四的蹲，《廣》無，《集》趣允切；準曹四的瘑，《廣》無，《集》
才尹切；準寺四的楯，《廣》無，《集》辭允切；稕古四的呁，《廣》
無，《集》九峻切；術武四的驈，《廣》無，《集》戶橘切。圖三十六
諄見三的麇，《廣》無，《集》俱倫切；諄溪三的囷，《廣》無，《集》
區倫切；諄莊二的竣，《廣》無，《集》壯倫切；諄初二的𦨇，《廣》
無，《集》測倫切；諄思三的㥛，《廣》無，《集》式匀切；諄自三的
贇，《廣》無，《集》紆倫切；諄喻三的筠，《廣》無，《集》於倫切；
準兌三的蜳，《廣》無，《集》柱允切；準溪三的稇，《廣》無，《集》
苦磒切；準吾三的輑，《廣》無，《集》牛尹切；準喻三的磒，《廣》
無，《集》羽敏切；準初二的齔，《廣》無，《集》楚引切；稕知三的
飩，《廣》無，《集》屯閏切；稕溪三的壼，《廣》無，《集》困閏切；
稕喻三的，《廣》無，《集》筠呁切；稕鹿三的淪，《廣》無，《集》倫
浚切；術內三的貀，《廣》無，《集》女律切；術初二的剎，《廣》
無，《集》楚律切；術思三的絀，《廣》無，《集》式聿切；術章三的
頕，《廣》無，《集》之出切。圖三十七焮溪三的掀，《廣》無，《集》
丘近切；欣山二的樺，《廣》無，《集》所斤切；隱初二的齗，《廣》
無，《集》侘靳切；焮崇二的酳，《廣》無，《集》初靳切；迄澄三的

昳，《廣》無，《集》丑乙切；迄匠三的乙，《廣》無，《集》於乞切。
圖三十八文古一的卷，《廣》無，《集》丘雲切；文五三的輼，《廣》
無，《集》虞雲切；吻古三的攟，《廣》無，《集》舉蘊切；問坤三的
趣，《廣》無，《集》丘運切。圖三十九問徹三的齓，《廣》無，《集》
恥問切；問初二的齔，《廣》無，《集》初問切；勿知三的�，《廣》
無，《集》竹勿切。

7 山攝

　　圖四十寒哉一的牋，《廣》無，《集》子干切；旱亞一的侒，
《廣》無，《集》阿侃切；銑哉四的檴，《廣》無，《集》子殄切；銑
采四的懺，《廣》無，《集》七典切。圖四十一潸丑二的景，《廣》
無，《集》醜赧切；黠中二的唔，《廣》無，《集》知戛切；黠醜二的
咟，《廣》無，《集》瞵軋切；黠弟二的噠，《廣》無，《集》宅軋切。
圖四十二歡泥一的渜，《廣》無，《集》奴官切；緩疑一的輓，《廣》
無，《集》五管切；緩清一的慐，《廣》無，《集》千短切；緩血一的
濼，《廣》無，《集》火管切；末心一的劀，《廣》無，《集》先活切；
刪瓶二的份，《廣》無，《集》步還切；銑匹四的覕，《廣》無，《集》
匹典切；銑一四的蜎，《廣》無，《集》於泫切；霰飛四的徧，《廣》
無，《集》卑見切；霰棄四的騙，《廣》無，《集》犬縣切。圖四十三
刪揆二的虇，《廣》無，《集》巨班切；刪吷二的豥，《廣》無，《集》
呼關切；諫揆二的趲，《廣》無，《集》求患切；黠崇二的醉，《廣》
無，《集》士滑切。圖四十四薛采四的瞢，《廣》無，《集》遷薛切。
圖四十五山白二的瓣，《廣》無，《集》薄閑切；山坼二的讀，《廣》
無，《集》詫山切；產在二的軋，《廣》無，《集》膺眼切；襉牙二的
犴，《廣》無，《集》眼莧切；襉叉二的屭，《廣》無，《集》初莧切；
獮溪三的繾，《廣》無，《集》起輦切；線日三的軔，《廣》無，《集》
如戰切；薛在三的謁，《廣》無，《集》：「竭，乙列切，」謁、竭同一

小韻。圖四十六山平二的瓣，《廣》無，《集》薄閑切；產平二的版，《廣》無，《集》蒲限切；獮象四的蔓，《廣》無，《集》詳兗切；獮匣四的蜎，《廣》無，《集》下兗切；線丘四的缺，《廣》無，《集》窺絹切；線足四的恮，《廣》無，《集》子眷切；線全四的泉，《廣》無，《集》疾眷切；薛平四的斃，《廣》無，《集》便滅切。圖四十七山近二的爐，《廣》無，《集》渠鰥切；山月二的頑，《廣》無，《集》五鰥切；鐥震二的蔓，《廣》無，《集》側刮切；仙眉三的懲，《廣》無，《集》免員切；獮丑三的脵，《廣》無，《集》敕轉切；獮震二的蜿，《廣》無，《集》茁撰切；獮星三的翼，《廣》無，《集》式撰切；獮匣三的宛，《廣》無，《集》烏勉切；線尺二的篹，《廣》無，《集》芻眷切；薛近三的㵘，《廣》無，《集》巨劣切。圖四十八阮兒三的晼，《廣》無，《集》忙晚切；阮坼三的㖞，《廣》無，《集》丑幰切；阮大四的塡，《廣》無，《集》徒偃切；阮犖三的健，《廣》無，《集》力偃切；願溪三的騫，《廣》無，《集》祛健切；願犖三的健，《廣》無，《集》力健切；月溪三的揭，《廣》無，《集》丘謁切；月革三的紇，《廣》無，《集》恨竭切；圖四十九乍元三的圈，《廣》無，《集》去爰切；元莊三的虋，《廣》無，《集》止元切；願溪三的券，《廣》無，《集》祛健切；阮敷三的顈，《廣》無，《集》翻阮切；阮乍三的鏊，《廣》無，《集》九遠切。願叉三的敱，《廣》無，《集》芻萬切；月坼三的爌，《廣》無，《集》醜伐切。

8 效攝

　　圖五十蕭匹四的蔈，《廣》無，《集》普遼切；蕭泥四的轇，《廣》無，《集》子么切；篠疑四的磽，《廣》無，《集》倪了切；嘯尾四的顤，《廣》無，《集》戶吊切。圖五十一皓樸一的曥，《廣》無，《集》滂保切；號貪一的韜，《廣》無，《集》叨號切；鐸丹一的泊，《廣》無，《集》當各切；宵排三的瀌，《廣》無，《集》蒲嬌切；

小群四的猶，《廣》無，《集》巨小切；小瓦四的劋，《廣》無，《集》魚小切；小才四的灑，《廣》無，《集》樵小切；笑法四的標，《廣》無，《集》卑妙切；藥法四的肑，《廣》無，《集》逋約切。圖五十二爻爻二的猇，《廣》無，《集》于包切；巧凡二的嗃，《廣》無，《集》孝狡切；小牙三的劋，《廣》無，《集》魚小切；笑乍三的驕，《廣》無，《集》嬌廟切；笑叉三的覤，《廣》無，《集》昌召切。

9 果攝

　　圖五十三歌足一的嗟，《廣》無，《集》遭歌切；智全一的蠶，《廣》無，《集》切才可切。鐸帝一的沰，《廣》無，《集》當各切。圖五十四鐸端一的沰，《廣》無，《集》當各切。

10 假攝

　　圖五十六麻馬四的哶，《廣》無，《集》彌嗟切；麻花四的苛，《廣》無，《集》黑嗟切；麻日四的挼，《廣》無，《集》儒邪切；馬樸二的土，《廣》無，《集》片賈切；馬丹四的哆，《廣》無，《集》丁寫切；馬才四的姐，《廣》無，《集》慈野切；禡巧四的歌，《廣》無，《集》企夜切。圖五十七麻犖三的儸，《廣》無，《集》利遮切；馬叉二的笑，《廣》無，《集》初雅切；馬犖三的跊，《廣》無，《集》力者切；禡叉二的衩，《廣》無，《集》：「瘥，楚嫁切，」瘥、衩同一小韻；禡日三的偌，《廣》無，《集》人夜切。圖五十九馬自二的搲，《廣》無，《集》烏瓦切。

11 宕攝

　　圖六十宕七一的迨，《廣》無，《集》：「穚，七浪切，」穚、迨同一小韻；鐸帝一的沰，《廣》無，《集》當各切；養全四的蔣，《廣》無，《集》在兩切。圖六十一養溪三的硳，《廣》無，《集》丘仰切；

漾星二的霜，《廣》無，《集》色壯切。圖六十二宕普一的胅，《廣》無，《集》滂謗切。圖六十三陽見三的恮，《廣》無，《集》俱王切；漾溪三的眶，《廣》無，《集》區旺切；藥蔔三的轉，《廣》無，《集》方縛切。

12 梗攝

圖六十四清樸四的聘，《廣》無，《集》匹各切；清甲四的頸，《廣》無，《集》古成切；靜花四的悅，《廣》無，《集》籲請切；映樸二的亨，《廣》無，《集》普孟切；映樸三的病，《廣》無，《集》於正切；勁亞四的纓，《廣》無，《集》於正切；昔樸三的釽，《廣》無，《集》鋪彳切；昔貪四的剔，《廣》無，《集》土益切；昔覃四的悌，《廣》無，《集》待亦切；昔妳四的鉽，《廣》無，《集》奴刺切；昔巧四的憩，《廣》無，《集》苦席切。圖六十五梗溪三的吭，《廣》無，《集》苦杏切；梗莊二的睜，《廣》無，《集》側杏切；梗凡二的諽，《廣》無，《集》虎梗切；靜卓三的聂，《廣》無，《集》知領切；靜群三的顑，《廣》無，《集》渠領切；靜日三的的騩，《廣》無，《集》如穎切；勁南三的蠠，《廣》無，《集》女正切；昔凡三的虩，《廣》無，《集》火彳切；昔犖三的剨，《廣》無，《集》令益切。圖六十七庚溪二的砢，《廣》無，《集》口觥切；庚自三的簪，《廣》無，《集》乙榮切；映父三的病，《廣》無，《集》況病切；昔見三的攫，《廣》無，《集》俱碧切；昔溪三的躩，《廣》無，《集》虧碧切。圖六十八青丘四的鑿，《廣》無，《集》苦丁切；青足四的菁，《廣》無，《集》子丁切；青喻四的桱，《廣》無，《集》餘經切；迥足三的婧，《廣》無，《集》績嶺切；迥香四的鵡，《廣》無，《集》呼頂切；諍品二的軯，《廣》無，《集》巨迸切；徑幫四的跰，《廣》無，《集》壁暝切；徑平四的屛，《廣》無，《集》步定切；徑乙四的癭，《廣》無，《集》噎甯切。圖六十九耕離二的磷，《廣》無，《集》力耕切；

麥弟二的蹢,《廣》無,《集》治革切。圖七十青九四的垌,《廣》無,《集》欽熒切;青足四的屢,《廣》無,《集》子垌切;青香四的荺,《廣》無,《集》火螢切;徑乙四的淡,《廣》無,《集》胡鋆切;錫喻四的棫,《廣》無,《集》於臭切,應置三等。

13　曾攝

圖七十一登采一的㲱,《廣》無,《集》七曾切;登亞一的䩏,《廣》無,《集》一憎切;等甲一的寇,《廣》無,《集》孤等切;嶝妳一的鼐,《廣》無,《集》甯鄧切;嶝巧一的埢,《廣》無,《集》口鄧切;蒸馬三的儚,《廣》無,《集》亡冰切;蒸哉四的䳝,《廣》無,《集》即凌切;拯排三的憑,《廣》無,《集》皮殑切;證法三的冰,《廣》無,《集》逋孕切;證采三的㲱,《廣》無,《集》七孕切,應在四等。圖七十二蒸王三的熊,《廣》無,《集》矣殊切;證年三的氞,《廣》無,《集》尼證切;職二三的日,《廣》無,《集》而力切。

14　流攝

圖七十三幽坤四的區,《廣》無,《集》羌幽切;宥黑四的蟆,《廣》無,《集》火幼切。圖七十四尤年三的惆,《廣》無,《集》尼猷切;有仰二(三之誤)的齵,《廣》無,《集》牛久切;宥匠三的憂,《廣》無,《集》於救切。

15　深攝

圖七十五沁幫三的稟,《廣》無,《集》逋鳩切;沁手四的勷,《廣》無,《集》思沁切;沁象四的蕈,《廣》無,《集》:「鐔,尋浸切,」鐔、蕈同一小韻。圖七十六寢哉二的額,《廣》無,《集》側譖切;沁溪三的捴,《廣》無,《集》丘禁切;沁叉三的沈,《廣》無,《集》鷗禁切;沁茶二的磣,《廣》無,《集》岑譖切。

16 咸攝

　　圖七十七勘群一的靬，《廣》無，《集》其闔切；琰山四的繪，《廣》無，《集》纖琰切；琰斜四的焰，《廣》無，《集》習琰切；葉山四的徢，《廣》無，《集》息葉切。圖七十八咸大二的喊，《廣》無，《集》湛咸切；咸哉二的尖，《廣》無，《集》壯咸切；賺卓二的詀，《廣》無，《集》竹減切；咸瓦二的顝，《廣》無，《集》五減切；洽大二的馜，《廣》無，《集》徒洽切；鹽乍三的黏，《廣》無，《集》紀炎切；鹽凡三的婪，《廣》無，《集》火占切。圖七十九談牙一的玕，《廣》無，《集》五甘切；添群四的涅，《廣》無，《集》其兼切。圖八十銜南二的讝，《廣》無，《集》女監切；銜莊二的漸，《廣》無，《集》側銜切；銜犖二的鑱，《廣》無，《集》力銜切；銜日二的頗，《廣》無，《集》而銜切；檻南二的淰，《廣》無，《集》奴檻切；凡皃三的琰，《廣》無，《集》亡凡切；凡交三的炎，《廣》無，《集》於凡切；范瓦三的冂，《廣》無，《集》五犯切；范華三的槏，《廣》無，《集》胡犯切；嚴大三的詽，《廣》無，《集》直嚴切；嚴乍三的黔，《廣》無，《集》居嚴切；嚴莊三的产，《廣》無，《集》之嚴切；儼莊三的拈，《廣》無，《集》章貶切；儼凡三的險，《廣》無，《集》希掊切；釅百三的窆，《廣》無，《集》悲檢切；釅乍三的劍，《廣》無，《集》居欠切；釅三三的痈，《廣》無，《集》式劍切；業大三的墲，《廣》無，《集》直業切。

　　上面列舉了《起數訣》有而《廣韻》不錄的字，總計四〇七個。其中《起數訣》有《集韻》備載而《廣韻》不錄的字有三九三個，佔總數百分之九十六點五四。《起數訣》有、《集韻》備載但非小韻首字、而《廣韻》不錄的只有七個，佔總數百分之一點七三。如圖六講三二的扱，圖二十五海瓦一的顗圖二十六哈日三的腰，等等。《起數訣》有而《廣韻》皆不錄的字，亦只有七個，如圖八支年三的尼，圖

十二脂曉三的睎，圖二十六怪叉三的差，等等，《起數訣》或採用《玉篇》，或採用《類篇》等其他字書。這些統計數字顯示，《起數訣》與《集韻》關係密切，與《廣韻》則有一定的距離。

（三）《廣韻》、《集韻》備載而《起數訣》不錄的字

將《起數訣》與《廣韻》、《集韻》進行比較，我們發現有許多《廣韻》、《集韻》備載而《起數訣》不錄的字。這些字是指那些論音切該在《起數訣》中佔據地位的字，不包括那些《廣韻》、《集韻》雖具列而不應在韻圖中佔據地位的字，如《廣韻》寒韻的難（那干切）與濡（乃官切）重出，皆韻的揰（諧皆切）與諧（戶皆切）重出，薛韻的啜（姝雪切）與歠（昌悅切）重出，等等。現將《廣韻》、《集韻》備載而《起數訣》不錄的字列表說明如下（《集韻》獨有字，以※號示之）：

韻字	《廣》	《集》	當入何位	韻字	《廣》	《集》	當入何位
東融	以戎	餘中	1 東文四	諀	匹婢	普弭	7 紙品四
冬儥		他篤	3 沃天一	被	皮彼	部靡	7 紙平三
宋綜	子宋	子宋	3 宋足一	婢	便俾	部弭	7 紙平四
鍾容	餘封	餘封	3 鍾喻四	紙麌	文彼	部靡	7 紙美三
腫勇	餘隴	尹辣	3 腫喻四	弭	武移	母婢	7 紙美四
燭贖	神蜀	神蜀	4 燭神三	支刌※		紀披	7 支九四
講㗇	虛㤀	虎項	6 講凡二	紙枳	居紙	頸爾	7 支九四
項	胡講	戶講	6 講革二	企	丘弭	遣爾	7 支丘四
㤀	烏項	鄔項	6 講在二	紙徙	斯氏	相氏	7 支手四
紙彼	甫委	補靡	7 紙幫三	昔鉝※		鋪彳	7 昔品三
俾	並弭	補弭	7 紙幫四	昔槦※		平碧	7 昔平三
紙破	匹靡	普靡	7 紙品三	昔剔※		土益	7 昔天四

韻字	《廣》	《集》	當入何位	韻字	《廣》	《集》	當入何位
悌*		待亦	7 昔田四	夷	以脂	以脂	11 脂喻四
鑭*		奴刺	7 昔女四	旨跽	暨几	巨几	11 旨乾三
憼*		苦席	7 昔丘四	質奎*		地一	11 質田四
支厓*		才規	8 支呈三	至示	神至	神至	12 至呈三
紙緆	神紙	甚爾	8 紙呈三	質姞	巨乙	極乙	12 質近三
寘焦	卿義		8 寘溪三	耴	魚乙	逆乙	12 質月三
掎*		卿義	8 寘溪三	齜*	仕叱		12 質呈二
芰	奇寄	奇寄	8 寘近三	實	神質	食質	12 質呈三
議	宜寄		8 寘月三	質佶*		其去	13 質虯四
義*		宜寄	8 寘月三	脂溧	力追		14 脂來三
昔欂	食亦		8 昔呈三	累*		倫追	14 脂來三
射*		食亦	8 昔呈三	之釐	里之	陵之	15 之老三
虩*		火彳	8 昔曉三	職秒	丁力		15 職東四
支眭	息為	宣為	9 支心四	聜		丁力	15 職東四
隨	旬為	旬為	9 支斜四	即	子力	節力	15 職走四
昔鶍*		工役	9 昔祭四	堲	秦力	疾力	15 職曹四
瞁*		棄役	9 昔棄四	之漦	俟甾	仕之	16 之船三
旻	七役	七役	9 昔清四	而	如之	人之	16 之日三
寘餧	於偽		10 寘賢三	止你	乃里	乃里	16 止內三
萎*		於偽	10 寘賢三	俟	床史	床史	16 止船三
昔攫*		俱碧	10 昔見三	志事	鉏吏	仕吏	16 志崇二
躩*		虧碧	10 昔溪三	職稄	阻力		16 職莊二
菓	之役		10 昔章三	側*		札色	16 職莊二
脂耆	渠脂		11 脂乾三	色	所力	殺測	16 職思二
耆*		渠伊	11 脂乾三	寔	常職	丞職	16 職禪三
狋	牛肌	牛肌	11 脂仰三	日*		而力	16 職日三

韻字	《廣》	《集》	當入何位	韻字	《廣》	《集》	當入何位
屋鼀	七宿	七六	19 屋七四	齊啼	杜奚		25 齊覃四
語紓	神與		20 語呈三	題*		田黎	25 齊覃四
屋䮷	渠竹	渠竹	20 屋近三	泥	奴低	年題	25 齊妳四
砡	魚菊	逆菊	20 屋月三	雞	古奚	堅奚	25 齊甲四
歜	仕六		20 屋呈二	溪	苦奚	牽奚	25 齊巧四
鏃*		仕六	20 屋呈二	哈頤*		曳來	25 哈萬四
屋谷	古祿	古祿	21 屋古一	薺灑*		時禮	25 薺斜四
遇樹	常句	殊遇	22 遇禪三	屑窒	丁結	丁結	25 屑丹四
嫗	衣遇	威遇	22 遇自三	駭矲*		蒲楷	26 駭白二
芋	王遇	王遇	22 遇雲三	怪譮	許介	許介	26 怪凡二
屨	良遇	龍遇	22 遇鹿三	械	胡介	下介	26 怪革二
孺	而遇	儒遇	22 遇日三	噫	烏界	乙界	26 怪在二
蟹筊	求蟹		22 蟹群二	齊觀*		五圭	27 屑古四
覞*		五買	23 蟹牙二	屑玦	古穴	古穴	27 屑坤四
卦庌	方卦		24 卦百二	闋	苦穴	苦穴	27 屑坤四
海疓*		汝亥	25 海日一	怪頖	他怪	迆怪	28 怪徹二
末劂*		先活	25 末山一	孨*		尼戒	28 怪娘二
捋	郎括	盧活	25 末來一	廢䰟*		立廢	28 廢來三
齊䯗	邊兮	邊迷	25 齊樸四	夬嘬	楚夬	楚快	30 夬叉二
磇	匹迷		25 齊樸四	祭緆	於罽	於例	30 祭在三
揘*		篇迷	25 齊樸四	夬䜕	除邁	除邁	32 夬兌二
鼙	部迷	駢迷	25 齊排四	祭毳	丘吠		32 祭溪三
迷	莫兮	綿批	25 齊馬四	啜	嘗芮	稱芮	32 祭禪三
低	都奚		25 齊丹四	毻	呼吠		32 祭父三
氐*		都黎	25 齊丹四	痕吞	吐根	他根	33 痕透一
梯	土雞	天黎	25 齊貪四	根	古痕	古痕	33 痕見一

韻字	《廣》	《集》	當入何位	韻字	《廣》	《集》	當入何位
埌	五根		33 痕疑一	霰遍*		卑見	40 霰法四
痕	戶恩	胡恩	33 痕尾一	辮*		玭眄	40 霰排四
恨擸	所恨	所恨	33 恨心一	諫暴	丑晏	丑諫	41 諫丑二
真鴝*		呼鄰	33 真血四	暴*		乃諫	41 諫年二
軫愍	眉殞	美隕	33 軫米二	諫諫	古晏	居晏	41 諫丑二
震信	息晉	思晉	33 震心一	換攢	在玩	徂畔	42 換從一
賮	徐刃		33 震斜四	先狷	崇玄	崇玄	42 先從四
㥨妻*		徐刃	33 震斜四	銑旋*		信犬	42 銑心四
震胤	羊晉	羊進	33 震未四	屑彌	方結	必結	42 屑飛四
質佶*		其吉	33 質虬四	仙綿	武延	彌延	44 仙馮四
真神	食鄰	乘人	34 真呈三	獮褊	方緬	俾緬	44 獮法四
軫嶙	良忍	裡忍	34 軫離三	蒿*		匹善	44 獮樸四
軫忍	而軫	而軫	34 軫二三	演	以淺	以淺	44 獮萬四
混限	魚懇	魚懇	35 混五一	線便	婢面	毗面	44 線排四
諄旬	詳遵	松倫	35 準寺四	衍	於線	延面	44 線萬四
準尹	餘准	庾準	35 準文四	薛撇*		便滅	44 薛排四
諄唇	食倫	船倫	36 諄船三	焆	於列	於列	44 薛亞四
準窘	巨隕	巨隕	36 術見三	山編	方閑	逋閑	45 山百二
盾	食尹	豎尹	36 準船三	襇扮	晡幻	博幻	45 襇百二
術茁	厥律	厥律	36 術見三	盼	匹莧	普莧	45 襇滂二
屈	其述	其述	36 術群三	瓣	蒲莧	皮莧	45 襇白二
狱	許聿		36 術父三	鎋捌	百鎋		45 鎋百二
矞*		休必	36 術父三	捌		百鎋	45 鎋百二
娥亂*		初問	37 娥尺二	礣	莫鎋	莫鎋	45 鎋兒二
迄起*		其迄	37 迄近三	仙搴*		仙己	45 仙乍三
銑俔*		匹典	40 銑樸四	懱*		免員	45 仙兒三

韻字	《廣》	《集》	當入何位	韻字	《廣》	《集》	當入何位
嫣	許延	虛延	45 仙凡三	戈脞	醋加	醋加	53 戈七三
獩羨※		延善	45 獩爻三	果硰	作可		54 果精一
線倰※		虔彥	45 線群三	鐸臒	烏郭	屋郭	54 鐸一一
薛舌	食列	食列	45 薛茶三	戈姱※		于戈	54 戈寅三
獩僬	徂兗	粗兗	46 獩全四	麻案	宅加		57 麻大二
兗	以轉		46 獩喻四	秅※		直加	57 麻茶三
兌※		以轉	46 獩喻四	禡射	神夜	神夜	57 禡茶二
線偏	方見		46 線幫四	鎋晰	陟鎋	陟鎋	57 鎋卓二
產盼※		匹限	46 產品二	硴	盧獲	盧獲	62 鐸老一
襉藺	亡莧	萌莧	46 襉美二	獺	他鎋	逖鎋	57 鎋坼二
仙戀※		免員	46 仙美三	瘵※		女瞎	57 鎋南二
觶※		火全	46 仙香四	𪒠※		而鎋	57 鎋日二
仙船	食川	食川	47 仙呈三	馬把	博下	補下	58 馬夫二
堧	而緣		47 仙二三	鎋蔓※		側刮	59 鎋莊二
𡡉※		而宣	47 仙二三	蕩朗	盧黨		60 蕩呂一
線偳	時釧	船釧	47 線呈三	朖※		裡黨	60 蕩呂一
薛啜	殊雪		47 薛石三	陽常	市羊	辰羊	61 陽石三
願券	去願	區願	49 願溪三	養碌	初兩		61 養尺二
月颭	許月	許月	49 月凡三	䍩※		楚兩	61 養尺二
豪曹	昨芳	財勞	51 豪才一	爽	疏兩	所兩	61 養星二
號耗	呼到	虛到	51 號花一	驦	毗養		61 養備四
號	胡到	後到	51 號晚一	藥肑※	逋約		61 藥丙四
笑魑※		虛廟	51 笑花四	蕩慌	呼晃	虎晃	62 蕩黑一
覺逴※	敕角	勑角	52 覺圻二	宕荒	呼浪	呼浪	62 宕黑一
犖	呂角	力角	52 覺犖二	擋	乎曠		62 宕武一
小槁	袪矯	袪矯	52 小溪三	潢※		胡曠	62 宕安一

韻字	《廣》	《集》	當入何位	韻字	《廣》	《集》	當入何位
鐸霍	虛郭	忽郭	62 鐸黑一	訇		呼宏	70 耕香二
陽匡	去王	曲王	63 陽溪三	宏	戶萌	乎萌	70 耕匣二
清頸	巨成	渠成	64 清群四	泓	烏宏	烏宏	70 耕乙二
昔剔*		令益	64 昔冷四	諍轟	呼迸	呼迸	70 諍香二
清貞	陟盈		65 清卓三	麥蟈		古獲	70 麥九二
禎*		知盈	65 清卓三	膕*		古獲	70 麥九二
昔麝	食亦		65 昔茶三	硴*		口獲	70 麥丘二
射*	食亦		65 昔茶三	趨	求獲	求獲	70 麥乾二
靜頃	去穎	犬穎	66 靜坤四	擆	簪摑	簪摑	70 麥足二
穎*		騂穎	66 靜心四	赾	查獲	查畫	70 麥全二
勁高*		傾夐	66 勁坤四	摵	砂獲	率摑	70 麥香二
昔鶪*		工役	66 昔古四	劃	呼麥		70 麥香二
蹼*		棄役	66 昔坤四	懂*		忽麥	70 麥香二
梗暻	俱永	俱永	67 梗見三	獲	胡麥		70 麥匣二
憬*		孔永	67 梗溪三	畫*		胡麥	70 麥匣二
映寎	丘詠	丘詠	67 映溪三	迥潁	古迥		70 迥九四
詠	為命	為命	67 映喻三	頬*		畎迥	70 迥九四
昔草	之役		67 昔章三	徑絅*		口定	70 徑丘四
䙺	乙白		67 陌自三	等噔*		子等	71 等哉一
攫*		屋虢	67 陌自三	倰*		朗等	71 等冷一
青娷*		五刑	68 青月四	德黑	呼北	迄得	71 德花一
荌*		於丁	68 青乙四	劾	胡德	紇得	71 德花一
迥挺	徒鼎	待鼎	68 迥田四	餀	愛黑	乙得	71 德亞一
耿幸	胡耿	下耿	69 耿雄二	蒸蠅	余陵	餘陵	71 蒸萬四
諍鞕	五爭		69 耿月二	證甑	子孕	子孕	71 證哉四
耕轟	呼宏		70 耕香二	彰*		七孕	71 證采四

韻字	《廣》	《集》	當入何位	韻字	《廣》	《集》	當入何位
職逼	彼側	筆力	71 職法三	䰧	皮及		75 緝平三
堛	拍逼	拍逼	71 職樸三	寢甚	食荏		76 寢茶三
愎	符逼	弼力	71 職排三	甚※		食荏	76 寢茶三
窀	密逼	密逼	71 職馬三	感突※		莫坎	77 感馬一
德蒂	呼或	忽或	72 德曉一	勘憾	胡紺	胡紺	77 勘晚一
或	胡國	獲北	72 德雄一	暗	烏紺	烏紺	77 勘亞一
蒸繩	食陵	神陵	72 蒸呈三	鹽鍼	居鹽	巨鹽	77 鹽群四
拯慶	丑拯	丑拯	72 拯丑三	琰湛※		牒琰	77 琰覃四
澄※		直拯	72 拯弟三	貶	方斂	悲檢	77 琰法三
殑	其拯	其拯	72 拯近三	豔窆	方驗	陂驗	77 豔法三
拯	並蒸	上聲	72 拯震三	葉抾	去笈	去笈	77 葉巧四
愸※		尺拯	72 拯尺三	曄	筠輒	筠輒	78 葉爻三
耳※		仍拯	72 拯二三	洽盦	丑図	敕洽	78 洽坼二
證乘	實證	石證	72 證呈三	琰顩	魚檢	魚檢	78 琰瓦三
職食	乘力	實職	72 職呈三	豔覘	丑豔	敕豔	78 豔坼三
幼謬	靡幼	眉救	73 幼母四	驗	魚窆	魚窆	78 豔瓦三
屋禿	他谷	他穀	73 屋土一	占	章豔	章豔	78 豔哉三
獨	徒穀		73 屋同一	蹨	昌豔		78 豔叉三
犢※		徒穀	73 屋同一	襜※		昌豔	78 豔叉三
鏃	作木	作木	73 屋走一	閃	舒贍	舒贍	78 豔三三
蹙	子六	子六	73 屋走四	悹	於驗	於贍	78 豔在三
育	余六	餘六	73 屋文四	殮	力驗		78 豔拳三
屋䮘	渠竹	渠竹	74 屋近三	斂※		力驗	78 豔拳三
目	莫六	莫六	74 屋眉四	染	而豔	而豔	78 豔日三
寢稟	筆錦	筆錦	75 寢幫三	葉衭	其輒		78 葉群三
緝鵖	彼及	此及	75 緝幫三	極※		極曄	78 葉群三

韻字	《廣》	《集》	當入何位	韻字	《廣》	《集》	當入何位
談三	蘇甘	蘇甘	79 談山一	僉※		七劍	79 桥采四
敢厰※		五敢	79 敢牙一	桥暜	漸念		79 桥才四
䫴	子敢	子敢	79 敢哉一	磏	先念	先念	79 桥山四
澉※		胡敢	79 敢晚一	愈	於念	於念	79 桥亞四
垵	烏敢		79 敢亞一	稴	力店	歷店	79 桥冷四
䫻※		烏敢	79 敢亞一	帖蛺※		於葉	79 帖亞四
盍儑	五盍		79 盍牙一	范凵	丘犯	口飯	80 范溪三
偞※		虛涉	78 葉凡三	凡芝	匹凡	甫凡	80 凡敷三
讇	章盍	章盍	79 盍哉一	釅敪	丘釅		80 釅溪三
唼	倉雜	七盍	79 盍采一	梵劍	居乏		80 梵乍三
趿	才盍	疾盍	79 盍才一	俺※	於劍		80 梵在三
儳	私盍	悉盍	79 盍三一	乏鑊※		下法	80 乏華三
歃	呼盍	黑盍	79 盍花一	儼敪	丘广	口广	80 儼溪三
盍	胡臘	轄臘	79 盍晚一	㛎	魚掩	魚檢	80 儼瓦三
鑘	安臘	乙臘	79 盍亞一	欠※		去劍	80 釅溪三
臘	盧盍	力盍	79 盍冷一	業怯	去劫	乞業	80 業溪三
添醰	許兼	馨兼	79 添花四	礏	士劫	士劫	80 業茶三
忝䐺	胡忝	下忝	79 忝晚四	殗	餘業	餘業	80 業爻四
桥僭	子念	子念	79 桥哉四				

　　由上表可見，《廣韻》或《集韻》共有三四五個小韻首字該列入
《起數訣》各圖之中的，而《起數訣》不列。其中有二十一字《廣
韻》獨有而《起數訣》不列的，其中有七十一字《集韻》獨有而《起
數訣》不列的，其他字是《廣韻》、《集韻》所共有的，但《起數訣》
不列。

（四）《起數訣》在音韻地位上與《廣韻》、《集韻》不合的字

　　《起數訣》在音韻地位上與《廣韻》、《集韻》不合的字，即指按《廣韻》或《集韻》某字本來當列 A 韻或 A 等或 A 紐的，而《起數訣》則把它列於 B 韻或 B 等或 B 紐。請看以下諸例：

1 通攝

　　圖一的東普一的蓬，《廣》薄紅切，《集》薄蒙切，均為並紐，當入東旁一位，今入普類，不合；東旁一的蒙，《廣》莫紅切，《集》漠蓬切，均為明紐，當入冬母第一位，今入並類，不合；東乃一的䣢，《廣》無，《集》奴冬切，冬韻，今入此，不合；東寺一的松，《廣》、《集》並祥容切，鐘韻，今入此，不合；董心一的㣲，《廣》、《集》並才總切，均為從紐，當入董曹一位；董寺一的敵，《廣》先孔切，《集》損動切，均為心紐，當入董心一位，今入此，不合；屋寺一的熟，《廣》殊六切，《集》神六切，均在三等，當入屋寺三位。圖二東直三的崇，《廣》鋤弓切，《集》鉏弓切，均在崇紐二等，當入東星四位；屋直三的孰，與屋石三的熟，重出。圖三腫乙四的勇，《廣》餘隴切，《集》尹辣切，均餘紐，當入腫喻四位。圖四鍾徹四的衝，《廣》尺容切，《集》昌容切，均昌紐三等，今入此，不合；腫內三的𧆐，《廣》、《集》並乃湩切，當入圖三腫女一位，今入此，不合；燭神三的鐲，《廣》市玉切，《集》珠玉切，禪紐三等，與燭禪三的蜀字重出。

2 止攝

　　圖七支田三的鬌，《廣》直垂切，《集》重垂切，合口，今入此，不合；支見組三等「嬀虧趏危」，《廣》、《集》均為合口字，今入此，

不合；支精組一等「訾雌疵斯」，《廣》、《集》均為四等，今入此，不合；紙精組一等「紫此紫徙」，《廣》、《集》均為四等，今入此，不合；止呂四的㞷，《廣》力紙切，《集》輦爾切，均為三等，今入此，不合；紙耳四的爾，《廣》兒氏切，《集》忍氏切，均為三等，今入此，不合；寅精組一等「積刺漬賜」，《廣》、《集》均為四等，今入此，不合；寅全四的紫，《廣》無，《集》才豉切，與寅全四的漬重出；圖八支弟二的詑，《廣》香支切，《集》常支切，與支石三的訑詑，重出；支呈四的提，《廣》是支切，《集》常支切，與支石三的匙重出；支直三的腄，《廣》竹垂切，《集》株垂切，當入，今入此，不合；昔知組的「鼜仢擲」，《廣》、《集》均為三等，今入四等，不合；昔章組的「只尺釋石」，《廣》、《集》均為三等，今入四等，不合。圖九支□四的隨，《廣》、《集》並為旬為切，應入斜紐位，今入此，不合；昔精四的㼌，《廣》之役切，章紐三等，今入此，不合；昔一四的恚，《廣》、《集》並於避切，寅韻，今入昔韻，不合；圖十支從四的錘，《廣》直垂切，《集》重垂切，與支澄三的鬌，重出；紙昌三的揣，《廣》初委切，《集》楚委切，初紐二等，今入三等，不合。圖十一脂帝四的眡，《廣》無，《集》張尼切，知紐三等，今入一等，不合；脂精組「諮郪茨私」，《廣》、《集》均為四等，今入一等，不合；旨仰三的狋，《廣》、《集》均無，今入此，不合；旨精組「姊死兕」，《廣》、《集》均在四等，今入一等，不合；至精組「恣次自四」，《廣》、《集》均在四等，今入一等，不合；至香四的系，《廣》無，《集》兮肄切，匣紐，今入此，不合。圖十二旨震三的柿，《廣》無，《集》側幾切，莊紐二等，今入此，不合；旨震四的旨，《廣》職雉切，《集》軫視切，章紐三等，今入此，不合；至石三的示，《廣》、《集》並神至切，船紐，應入呈類三等位，質尺三的厀，《廣》初栗切，《集》測乙切，初紐二等，今入此，不合；質尺四的叱，《廣》昌栗切，《集》尺栗切，昌紐三等，今入此，不合；質石三

的實，《廣》神質切，《集》食質切，船紐，今入此，不合。圖十三旨
一四的唯，《廣》以水切，《集》愈水切，余紐，應入未類四等。圖十
四脂□二的衰，《廣》所追切，《集》雙佳切，山紐，今入此，不合；
脂來四的惟，《廣》以追切，《集》夷佳切，余紐，應入寅類四等；旨
日四的蕊，《廣》如累切，《集》乳捶切，紙韻三等，今入此，不合；
至徹四的敷，《廣》、《集》並芳無切，虞韻，今入此，不合；質崇二
的制，《廣》、《集》均無，衍文。圖十五之精組「茲慈思詞」、旨精組
「子棗似」、志精組「秄載字笥寺」，《廣》、《集》均在四等，今入一
等，不合；止乃四的你，《廣》、《集》並乃里切，類隔，應入三等；
止安四的以，《廣》羊已切，《集》養里切，應入止文四之位；職乃四
的匿，《廣》女力切；《集》昵力切，娘紐三等，今入此，不合。圖十
六止自三的矣，《廣》于紀切，《集》羽已切，喻紐，今入此，不合；
止喻三的譩，《廣》於擬切，《集》隱已切，影紐，今入此，不合；職
禪三的食，《廣》乘力切，《集》實職切，船紐，今入此，不合。圖十
八未中的「醷毅既氣欷衣」諸字，《廣》、《集》均開口三等，今入
此，不合。

3　過攝

　　圖十九御丘四的詡，《廣》況羽切，《集》火羽切，麌韻三等，今
入此，不合；御匣三的狒，《廣》扶涕切，《集》父沸切，未韻三等，
今入此，不合。圖二十魚年四的絮，《廣》無，《集》女居切，與魚年
三的袽，重出，今入此，不合；御呈三的署，《廣》、《集》並常恕
切，禪紐，今入船紐位，不合；御石三的嘘，《廣》、《集》並許御
切，曉紐，今入禪紐位，不合；御雄三的飫，《廣》依據切，《集》依
據切，影紐，今入匣紐位，不合；屋呈三的縮，《廣》、《集》並所六
切，山紐二等，今入船紐位，不合。圖二十一麌安四的庾，《廣》以
主切，《集》勇主切，應入文類四等位。圖二十二虞卜四的膚，《廣》

甫無切，《集》風無切，三等，今入四等，不合；虞船三的廚，《廣》
直誅切，《集》重株切，澄紐，今入船紐位，不合；虞思四的鯢，
《廣》山芻切，《集》雙雛切，山紐二等。今入心紐位，不合；虞鹿
四的婁，《廣》力朱切，《集》龍珠切，三等，今入四等位，不合。

4 蟹攝

　　圖二十三佳牙一的厓，《廣》五佳切，《集》宜家切，二等，今入
此，不合。圖二十四卦三二的嗻，《廣》、《集》均無，衍文。圖二十
五蟹覃二的駘，《廣》徒亥切，《集》蕩亥切，海韻一等，今入此，不
合；蟹妳二的乃，《廣》奴亥切，《集》曩亥切，海韻一等，今入此，
不合。圖二十六駭凡二的駭，《廣》侯楷切，《集》下楷切，匣紐，應
入華二位。廢凡四的歇，《廣》無，《集》虛入切，三等，今入四等，
不合；黠凡二的黠，《廣》、《集》均匣紐，今入此，不合。圖二十七
賄走二的摧，《廣》子罪切，《集》祖猥切，一等，今入二等，不合；
賄草二的皠，《廣》七罪切，《集》取猥切，賄文二的侑，《廣》於罪
切，當在喻紐三等，然《韻鏡》賄韻只列於一等，故侑字應入一等；
怪坤二的瑰，《廣》、《集》無，衍文；怪曹二的椊，《廣》、《集》均
無，衍文；怪母三的吻，《廣》莫拜切，《集》暮拜切，應入二等位，
今入三等，不合。圖二十八皆寅二的膠，《廣》力懷切，《集》盧懷
切，來紐，不應置於寅類；怪山二的燊，《廣》、《集》均無，衍文；
廢溪三的綩，《廣》無，《集》立廢切，來紐，今入溪紐，不合。圖二
十九泰萬一的藹，《廣》、《集》並於蓋切，影紐，應入亞類一等；祭
巧四的瘳，《廣》無，《集》吉曳切，見紐，應入甲類。祭亞四的朅，
《廣》、《集》並於例切，應入三等位置；圖三十祭三四幨，《廣》、
《集》並所例切，山紐二等，今入三等，不合；祭三四的世，《廣》
舒制切，《集》始制切，書紐三等，今入四等，不合。圖三十一泰安
一的會，《廣》、《集》並黃外切，匣紐，今入安類，不合。

5 臻攝

　　圖三十三沒弃一的頒，《廣》、《集》並苦骨切，合口字，應入圖三十五沒坤一之位；沒一一的胤，《廣》羊晉切，《集》羊進切，應入震末四之位，今入此，不合；震棄四的敱，《廣》、《集》並去刃切，三等，今入四等，不合；質斜四的敽，《廣》許吉切，《集》火一切，曉紐，應入血類之位；圖三十四真石三的神，《廣》食鄰切，《集》乘人切，應入呈類之位；真曉三的鴑，《廣》無，《集》呼鄰切，應入四等之位；真匠四的斌，王四的筠，《廣》、《集》均合口字，今入此，不合；真直三的辰，《廣》植鄰切，《集》丞真切，禪紐，應入石類之位；震溪三的趁，《廣》羌印切，《集》羌刃切，應入四等；震王三的酳，《廣》羊晉切，《集》羊進切，余紐，應入三十三圖震末四之位。質石二的齟，《廣》、《集》均為崇紐，今入此，不合。圖三十五混老二的碖，《廣》盧本切，《集》魯本切，均一等，今入二等，不合；準安四的尹，《廣》餘準切，《集》庾準切，均余紐，應入文類四等位；術黑四的䬬，《廣》許聿切，應在三等，今入四等，不合；術老四的律，《廣》呂卹切，《集》劣戌切，應在三等，今入四等，不合。圖三十六諄溪四的趣，《廣》、《集》均無，衍文；諄□三的唇，《廣》食倫切，《集》船倫切，均船紐，今入此，不合；準見三的窘，《廣》渠殞切，《集》巨隕切，群紐，今入見紐，不合；準□三的盾，《廣》食尹切，《集》豎尹切，船紐，今入，不合；稕禪三的順，《廣》食閏切，《集》殊閏切，神紐，今入此，不合；術吾三的屈，《廣》無，《集》其述切，群紐，今入疑紐之位，不合；術禪三的術，《廣》食聿切，《集》食律切，船紐，今入禪紐之位，不合。圖三十七迄震三的仡，《廣》魚迄切，《集》魚乙切，疑紐，今入章紐位，不合；迄月三的起，《廣》、《集》並其迄切，群紐，今入疑紐位，不合。

6 山攝

　　圖四十旱才一的瓚，《廣》藏旱切，《集》在坦切，從紐，今入清紐位，不合；旱才一的散，《廣》蘇旱切，《集》顙旱切，心紐，今入從紐位，不合。圖四十二銑從四的旋，《廣》無，《集》信犬切，心紐，今入從紐位，不合；屑清四的膬，《廣》七絕切，《集》促絕切，薛韻，今入屑韻，不合。圖四十三刪崇二的狗，《廣》、《集》並崇玄切，先韻，今入刪韻，不合。圖四十四仙丹四的旃，《廣》、《集》並諸延切，應入圖四十五仙莊三之位，今入，不合；仙花四的嗎，《廣》許延切，《集》虛延切，應入三等，今入此，不合；仙萬三的涎，《廣》夕連切，《集》徐連切，斜紐四等，今入此，不合；獮亞四的演，《廣》、《集》並以淺切，余紐，應入獮萬四之位；線妳四的碾，《廣》、《集》並女箭頭切，娘紐三等，應入圖四十五線南三之位；線亞三的衍，《廣》於線切，《集》延面切，以紐，應入線萬四之位；薛馮四的蔑，《廣》、《集》並莫結切，屑韻，今入此，不合。圖四十五山莊二的窀，《廣》墜頑切，《集》除鰥切，山韻合口，今入此，不合；產凡二的簡，《廣》古限切，《集》賈限切，與乍二的簡同一小韻，今入此，不合；仙叉四的猭，《廣》丑緣切，《集》椿全切，合口三等，今入此，不合；仙華四的嬽，《廣》於權切，《集》紆權切，合口影紐，今入此，不合；仙宅三的禪，《廣》市連切，《集》時連切，禪紐，今入此，不合；薛南三的梋，《廣》、《集》均無，衍文；薛士三的舌，《廣》、《集》並食列切，船紐，今入禪紐位，不合。圖四十六仙耳四的瑌，《廣》而緣切，《集》而宣切，三等，今入四等，不合；仙辰四的船，《廣》、《集》並食川切，船紐三等，應入圖四十七仙呈三位；獮仰四的臇，《廣》、《集》並子兗切，精紐，今入疑紐位，不合；獮足四的雋，《廣》、《集》並徂兗切，從紐，今入精紐位，不合；獮乙四的兗，《廣》、《集》並以轉切，餘紐，今入影

紐位，不合；獮品三的盼，《廣》無，《集》匹限切，產韻三等，今入
獮韻三等位，不合；線耳四的瞑，《廣》人絹切，《集》儒轉切，並三
等，今入四等位，不合。圖四十七山年二的嘫，《廣》尼鰥切，開口
韻，今入合口，不合；產星二的翼，《廣》無，《集》式撰切，書紐三
等，今入此，不合。圖四十八元溪四的攑，《廣》丘言切，三等，今
入四等，不合；圖四十九月坼三的爡，《廣》無，《集》丑伐切，合口
字，今入開口，不合。

7 效攝

　　圖五十蕭清四的鄡，《廣》苦么切，《集》牽么切，溪紐，今入清
紐，不合。圖五十一肴貪二的饕，《廣》土刀切，《集》他刀切，豪
韻，今入爻韻，不合；肴采二的饕，《廣》、《集》無，衍文；肴冷二
的犖，《廣》呂角切，《集》力角切，覺韻，今入肴韻，不合；豪崇一
的曹，《廣》昨勞切，《集》財勞切，從紐，今入此，不合；小花四的
耗，《廣》呼到切，《集》虛到切，號韻，今入小韻，不合；小晚四的
號，《廣》胡到切，《集》後到切，號韻，今入小韻，不合；宵巧三的
漂，《廣》撫招切，《集》紕招切，滂紐四等，今入此，不合；宵哉三
的嘲，《廣》、《集》並陟交切，肴紐二等，今入此，不合；笑冷四的
繚，《廣》力小切，《集》應列入三等，今入此，不合；笑冷四的燎，
《廣》、《集》並力照切，應列入三等，今入四等，不合；笑日四的饒，
《廣》、《集》並人要切，應入三等，今入四等，不合。圖五十二肴兒
二的毛，《廣》莫袍切，《集》謨袍切，豪韻一等，今入此，不合。圖
五十三豪凡一的猱，《廣》、《集》並奴刀切，泥紐豪韻，今入此，不
合；巧坼二的髝，《廣》、《集》並士絞切，崇紐，今入此，不合。

8 果攝

　　圖五十四戈精四的䤾，《廣》子戈切，《集》臧戈切，一等，今入

四等，不合；戈精四的脞，《廣》七戈切，《集》村戈切，一等，今入四等，不合。圖五十五戈冂三的捼，《廣》、《集》並奴禾切，泥紐戈韻一等，今入此，不合。

9 假攝

圖五十六麻丹三的爹，《廣》、《集》並陟邪切，類隔，應入端紐四等；馬樸二的土，《集》片賈切，幫紐四等，今入二等，不合；馬亞四的野，《廣》羊者切，《集》以者切，余紐四等，應入馬萬四位，今入此，不合；禡日四的偌，《廣》無，《集》人夜切，三等，今入四等，不合；鎋法二的八，《廣》博拔切，《集》布拔切，黠韻，今入鎋韻，不合。圖五十七禡士三的射，《廣》、《集》並神夜切，船紐，今入禪紐位，不合；鎋南二的髯，《廣》無，《集》而轄切，應入日紐位，莊二的斯，《廣》、《集》並陟鎋切，應入知紐位。圖五十九馬精四的抯，《廣》餔瓦切，類隔，當入莊紐二等。鎋兌二的頒，《廣》丑刮切，當入徹紐，今入澄紐，不合；鎋父二的頡，《廣》、《集》均無，衍文；鎋黃二的刖，《廣》、《集》並五刮切，疑紐，今入此，不合。

10 宕攝

圖六十一唐一等的「光虤㼛黃汪」、蕩一等的「廣慌胱㦿洭」、宕一等的「恍曠」、鐸一等的「郭廓」，《廣》、《集》均為合口，今入開口韻，不合；陽直三的常，《廣》市羊切，《集》辰羊切，禪紐，今入此，不合；鐸震一的斮，《廣》、《集》均為藥韻二等，今入此，不合，圖六十二蕩武一的慌，《廣》呼晃切，《集》虎晃切，曉紐，應置黑類之下；蕩安一的晃，《廣》胡廣切，《集》戶廣切，影紐，應置安類之下；蕩文一的洭，《廣》烏晃切，《集》鄔晃切，影紐，應置安類之下；鐸武一的霍，《廣》虛郭切，《集》忽郭切，曉紐，應置黑類之

下；鐸安一的獲，《廣》胡郭切，《集》黃郭切，匣紐，應置武類之下；鐸文一的腰，《廣》烏郭切，《集》屋郭切，影紐，應置安類之下；鐸□一的硴，《廣》、《集》並盧獲切，來紐，應置老類之下。

11 梗攝

圖六十四清三等「兵平明」，《廣》、《集》均在庚韻，今入清韻，不合；靜三等「丙皿」，《廣》、《集》均在梗韻，今入靜韻，不合；勁三等「柄病病命」，《廣》、《集》均在映韻，今入勁韻，不合；昔三等「碧䤥㔉」《廣》、《集》均在陌韻，今入昔韻，不合；清牙四的頸，《廣》巨成切，《集》渠成切，群紐，今入疑紐位，不合。圖六十六靜土四的頃，《廣》去穎切，《集》犬穎切，溪紐，今入透紐，不合；勁土四的䫴，《廣》無，《集》傾夐切，溪紐，今入透紐，不合；昔土四的趌，《廣》無，《集》齊役切，溪紐，今入透紐，不合；勁心四的抒，《廣》、《集》均無，衍文。圖六十七勁群三的病，《廣》、《集》均無，衍文。圖六十九耕三等「訇宏泓弘」、諍三等「轟噤」、麥三等「擙摵㦹畫」，《廣》、《集》均為合口二等，今入此，不合；麥丑二的逷，《廣》無，《集》湯革切，透紐，今入此，洽；麥尺二的𥵣，《廣》無，《集》倉格切，清紐，今入此，不合；麥呈二的趠，《廣》查獲切，《集》查畫切，合口，今入此，不合；麥直二的䜤，《廣》、《集》並士革切，崇紐，應入呈二之位。圖七十迴乾四的㷂，《廣》口迴切，與丘四的䵎同一小韻，今入此，不合；靜三等的「聀勨趪擙噦㦹畫」諸字，《廣》、《集》均麥韻合口二等字，今入此，不合；錫□四的械，《廣》無，《集》於臭切，喻紐三等，今入此，不合。

12 曾攝

圖七十一登花二的薨，《廣》呼肱切，《集》呼弘切，合口，今入此，不合；證哉三的甑，《廣》、《集》並子孕切，精紐四等，今入三

等，不合；證采三的懜，《廣》無，《集》七孕切，清紐四等，今入三等，不合；證萬三的孕，《廣》、《集》以證切，餘紐四等，今入三等，不合；職妳四的匿，《廣》女力切，《集》昵力切，娘紐三等，今入四等，不合。圖七十二拯星三的殑，《廣》、《集》均無，衍文；職石二的崱，《廣》士為切，《集》實側切，崇紐，今入此，不合。

13　流攝

　　圖七十三屋土一的黷，《廣》、《集》並徒穀切，定紐，今入透紐之位，不合；屋吾一的鏃，《廣》、《集》並作木切，精紐，今入疑紐位，不合。圖七十四尤一等「鄒搊愁㻌」，《廣》、《集》分別為莊初崇山四紐，應置二等，今入一等，不合；有二等「肘丑紂紐」，《廣》、《集》分別為知徹澄娘四紐，應置三等，今入二等，不合；「九糗臼鰌」，《廣》、《集》分別為見溪群疑四紐，應置三等，今入二等，不合；有匠二的有，《廣》、《集》並云九切，喻紐三等，應入王三之位；直三的首，《廣》書久切，《集》始九切，書紐，應入有星三之位。

14　深攝

　　圖七十六侵士二的森，《廣》所今切，《集》疏簪切，山紐，今入此，不合；侵宅三的忱，《廣》氏任切，《集》時任切，禪紐，今入此，不合。

15　咸攝

　　圖七十七勘晚一的暗，《廣》、《集》並烏紺切，影紐，應入亞類一等位，今入此，不合；鹽馬三的㐭，《廣》無，《集》莫坎切，感韻一等，今入此，不合；琰妳四的湛，《廣》無，《集》牒琰切，定紐，今入泥紐位，不合；葉法四的𪑩，《廣》無，《集》貶�八切，三等，今入四等，不合；葉樸四的姂，《廣》無，《集》匹乏切，三等，今入四

等，不合。圖七十八陷乍二的歉，《廣》、《集》並口陷切，溪紐，今入見紐位，不合；洽士二的箑，《廣》山洽切，山紐，應入洽三二之位；葉瓦三的笈，《廣》其輒切，《集》極曄切，群紐，今入疑紐之位，不合；葉華三的豪，《廣》、《集》均無，衍文。圖七十九談一等「謲黔槧喊潵黲覽」，《廣》、《集》均在上聲敢韻，今入此，不合；敢一等「暫三�‍憨濫」，《廣》、《集》均在去聲闞韻，今入此，不合；闞一等「磕㗷𣘮儑盇鮯臘」，《廣》、《集》均在入聲盇韻，今入此，不合；添四等「僭憸濂䑤稴」，《廣》、《集》均在上聲忝韻，今入此，不合；忝四等「暫礦馦稴」，《廣》、《集》均在去聲㮇韻，今入此，不合；「僉」字，《廣》、《集》均在去聲驗韻，今入此，不合。圖八十狎茶二的磋，《廣》、《集》均無，衍文；嚴叉三的綾，《廣》處占切，《集》充甘切，均談韻昌紐三等，今入此，不合；嚴士三的箌，《廣》無，《集》市甘切，談韻禪紐三等，今入此，不合；儼三三的濶，《廣》無，《集》失冉切，琰韻書紐三等，今入此，不合。

經統計，《起數訣》列字在音韻地位上與《廣韻》、《集韻》不合的情況，共三五一處。其中與《廣韻》、《集韻》都不合的有三〇五處，只與《廣韻》不合而《集韻》不列的有五處，與《集韻》不合而《廣韻》不列的有二十五處，《廣韻》、《集韻》均不列的有十六處。音韻地位不合的，大致有以下諸方面：一是聲紐不合，如圖一東旁一的普，把滂紐字列於並紐字之位；二是韻部不合，如圖五十一肴貪二的顰，把豪韻字列於肴韻之位；三是聲調不合，如圖七十九談一等「謲黔槧喊潵黲覽」諸字，把上聲敢韻字列於平聲談韻之位；四是開、合口不合，如圖七支田三的鬌，把合口字列入開口韻圖之中；五是等不合，如十支昌三的揣，把初紐二等列入昌紐三等之位；此外，還有一些可能是偽字。

綜合以上四方面，《起數訣》與《廣韻》、《集韻》比較情況小結如下：《起數訣》一書所列的四八〇五個用字中，有五八六個字不合

《廣韻》的小韻首字，而這五八六個字中，卻有三五三個與《集韻》相合；《起數訣》備載而《廣韻》不錄的字有四〇五個，其中《起數訣》有而《廣韻》、《集韻》皆不錄的字僅有七個；《廣韻》或《集韻》共有三四五個小韻首字該列入《起數訣》各圖中的，而《起數訣》則不列，其中有二十一字是《廣韻》獨有而《起數訣》不列的，有七十一字是《集韻》獨有而《起數訣》不列的，其他二三五字是《廣韻》、《集韻》所共有，而《起數訣》不列。此外，《起數訣》列字在音韻地位上與《廣韻》、《集韻》不合的情況，共三五一處。總之，《起數訣》在用字方面雖然不能與《廣韻》、《集韻》完全吻合，但它仍然是反映《廣韻》的語音系統，而且與《集韻》關係更為密切。因此，我們可以這樣推斷，《起數訣》主要是根據《集韻》並參考宋代其他韻圖而製作的。但由於《起數訣》存在許多與《廣韻》、《集韻》的音韻地位不相符合的現象，因此，我們認為，《起數訣》不是一種嚴格的等韻圖。

<div style="text-align:right">

——本文原刊於《語言研究》1994 年增刊

</div>

參考文獻

〔宋〕丁　度:《集韻》揚州使院重刻本

〔宋〕邵　雍:《皇極經世》,《欽定四庫全書》本。

〔宋〕祝　泌:《皇極經世解起數訣》,《欽定四庫全書》本。

〔宋〕無名氏:《韻鏡》、《古逸叢書》之十八覆永祿本。

〔宋〕陳彭年:《宋本廣韻》,張氏澤存堂本。

〔宋〕鄭　樵:《通志・七音略》(北京市:商務印書館,1933年)。

〔清〕梁僧寶:《四聲韻譜》(上海市:上海古籍出版社,1995年)。

李新魁:〈《韻鏡》研究〉,《語言研究》創刊號(1981年7月)。

李新魁:《韻鏡校正》(北京市:中華書局,1982年4月)。

羅常培:〈《通志・七音略》研究〉,《羅常培語言學論文選集》(北京
　　　　市:中華書局,1963年9月)。

《起數訣》與《韻鏡》、《七音略》比較研究

——《皇極經世解起數訣》研究之二

　　《皇極經世解起數訣》（簡稱《起數訣》）是繼宋代最早的韻圖《韻鏡》、《七音略》之後的重要韻圖。據前文《〈起數訣〉與〈集韻〉〈廣韻〉比較研究》考證，《起數訣》雖然蒙有陰陽術數的色彩，但它的實際內容卻是反映了《廣韻》一系列韻書的語音系統，與《集韻》的關係尤為密切。然而，《起數訣》是韻圖而不是韻書，祝氏在製作《起數訣》過程也參考了一些韻圖。據祝氏《起數訣》序言中說：「偶因官守之暇，取德清縣丞方淑《韻心》、當塗刺史楊俊《韻譜》、金人《總明韻》相參合，較定四十八音，冠以二百六十四姥，以定康節先生聲音之學。」可見作者是取《韻譜》、《韻心》、《總明韻》等韻圖加以參合整理的。遺憾的是，《韻譜》和《韻心》二書今已不傳，因此無法與它們進行對照研究。可是，《起數訣》與當時影響很大的《韻鏡》和《七音略》究竟有沒有關係呢？究竟是哪一種韻圖更為密切呢？《韻鏡》的撰作年代當在宋初，即在西元一〇〇七至一〇三七年之間，《七音略》刊於宋紹興三十二年（1162）前後。現將比《七音略》晚八十年問世的《起數訣》（1241），就分圖、內外轉、開合口呼、用字等方面與《韻鏡》、《七音略》比較研究如下。

一　《起數訣》的分圖、內外轉與開合口

為了進一步弄清楚《起數訣》與《韻鏡》及《七音略》在音韻上的關係，我們有必要把《起數訣》與《韻鏡》及《七音略》在分圖、內外轉、開合口等方面作一番比較。在比較過程中，我們是採用古逸叢書之十八覆永祿本《韻鏡》、萬有文庫商務版鄭樵的《通志》〈七音略〉、欽定四庫全書本《皇極經世解起數訣》。

（一）《起數訣》與《韻鏡》及《七音略》在分圖上的 比較

《韻鏡》和《七音略》各分為四十三個韻圖，而《起數訣》則分為八十個韻圖。《起數訣》之所以分為八十個韻圖，是由於它把韻圖分成開音清、開音濁、發音清、發音濁、收音清、收音濁、閉音清、閉音濁凡八類，有一些兼具三、四等，又有開合之分的韻部，就得分列四個圖，如支韻和脂韻等，就分列為四個圖。我們將《起數訣》八十韻圖與《韻鏡》四十三圖及《七音略》四十三圖進行對照。可以發現，《韻鏡》和《七音略》各四十三個韻圖基本是可以與《起數訣》八十韻圖相對應的。其對應情況大致有以下幾種：第一，《韻鏡》、《七音略》與《起數訣》是一對一關係，如內轉第九對收音濁十七，內轉第十對閉音濁十八，外轉第十九對開音濁三十七，內轉第二十七對收音清五十三，凡四例。第二，《韻鏡》、《七音略》與《起數訣》是一對二關係，如內轉第一對開音清一和收音濁二，外轉第三對發音清五和發音濁六，內轉第五對閉音清和閉音濁十等，凡二十三例，佔大多數。第三，《韻鏡》、《七音略》與《起數訣》是一對三關係，如外轉第十四對開音清二十七、閉音濁二十八和開音濁三十二，外轉第二十一對發音清四十四、發音濁四十五和發音濁四十八等，凡八例。

第四，《韻鏡》、《七音略》與《起數訣》是一對四關係，只有一例，即外轉第十六對開音清二十一、發音濁二十四、開音清三十一和開音濁三十二。

（二）《起數訣》與《韻鏡》及《七音略》在內外轉上的比較

《起數訣聲音說》中指出，「內外八轉者，如內一東鍾支微，內二之脂，內三魚模虞，內四歌戈陽唐，內五收尤侯，內六幽，內七侵尤，內八蒸登，外一江佳皆灰，外二齊咍，外三真殷魂臻諄文痕，外四元歡山先仙寒，外五豪宵肴，外六麻，外七覃鹽咸監嚴凡添，外八庚清也。」關於內外轉，傳統的說法都以《四聲等子》卷首的「辨內外轉例」為依據，文中說：「內轉者，脣舌牙喉更無第二等字，唯齒音方具足；外轉者，五音四等都具足。今以深曾止宕果遇流通括內轉六十七韻，江山梗假效蟹咸臻括外轉一百三十九韻。」簡單地說，所謂內外轉，就是以有無真正二等韻來區分的。若將《四聲等字》「辨內外轉例」來律定《起數訣》的內外轉，基本上是符合的。但還有一些是例外的，甚至是內外轉韻合在一張圖裡。如圖二十一模佳虞，模虞為內轉，《韻鏡》、《七音略》均內轉；佳為外轉，《韻鏡》、《七音略》亦外轉，但雜於內轉之中，不妥。圖三十一泰祭，是從《韻鏡》外轉十六、《七音略》外轉十六泰卦祭分出來的，僅有一等和假四等，《起數訣》歸入外轉反而不妥。圖三十三痕真，是從《韻鏡》外轉十七、《七音略》外轉十七痕真臻分出的，僅有一等、三等和假四等，《起數訣》歸入外轉反而不妥。圖三十五魂諄、圖三十六諄，是從《韻鏡》外轉十八、《七音略》外轉十八魂諄分出的，均無真正的二等韻，歸入外轉，不合。圖三十七欣，是從《韻鏡》外轉十九、《七音略》外轉十九欣分出的，只有三等韻而無真正二等韻，歸入外轉，不合。圖三十八文、圖三十九文，是從《韻鏡》外轉二十、《七

音略》外轉二十文分出的，無真正的二等韻，歸入外轉反而不合。圖四十寒先，是從《韻鏡》外轉二十二、《七音略》外轉二十三寒刪仙先分出的，只有一等和四等，歸入外轉反而不合。圖四十四仙、圖四十八元，是從《韻鏡》外轉二十一、《七音略》外轉二十一山元仙分出的，只有假四等和三等，歸入外轉反而不合。圖四十九元，是從《韻鏡》外轉二十二、《七音略》外轉二十二山元仙分出的，只有三等而無真正的二等，歸入外轉反而不合。圖五十蕭，是從《韻鏡》外轉二十五、《七音略》外轉二十五豪肴宵蕭分出的，只有四等而無真正的二等，歸入外轉反而不合。圖五十六麻，是從《韻鏡》二十九歸為內轉，不合；因有真正的二等，《七音略》、《起數訣》均歸入外轉是對的。圖六十六清，是從《韻鏡》外轉三十四、《七音略》外轉三十七庚清分出的，只有假四等而無真正的二等，歸入外轉反而不合。圖七十七覃鹽，是從《韻鏡》三十九、《七音略》外轉三十一覃咸鹽分出的，只有一等、三等和假四等，歸入外轉反而不合。對於以上這些內外不合的現象應做如何解釋呢？關於內外轉問題，《韻鏡》〈調韻指微〉中說：「又作諧聲圖，以明古人制字通七音之妙；作內外十六轉圖，以明胡僧立韻得經緯之全。」可見，宋人是以內外十六轉來範圍韻圖中所有的列字的，這內外十六轉實際上就是後來《四聲等子》等所說的十六攝，內外轉的劃分，就是基於攝的劃分。因此，對於《起數訣》所規定的內外八轉，也只能從攝的觀念來分辨內外八轉，否則，如果都拿有無真正的二等韻這一標準來衡量每一個外轉韻圖，就勢必有許多不合之處。

（三）《起數訣》的開合口呼

　　《起數訣》各圖均不標注開合口呼，而是標明「開音」、「發音」、「收音」、「閉音」，並各分清濁。據清梁僧寶《四聲韻譜》所標注的開合口呼，《起數訣》凡二十幅開音圖中，只有三幅是開口呼，

其餘十七幅都是合口呼；凡二十六幅發音圖中，只有三幅是合口呼，其餘二十三幅都是開口呼；凡十二幅閉音圖中，只有二幅是開口呼，其餘十幅都是合口呼。由此可見，《起數訣》把合口呼相對集中在開音和閉音之中，而把開口呼相對集中在發音和收音之內。這裡值得一提的是，《起數訣》還有三幅圖將開口和合口同置一圖之中，如圖六十一收音濁一等的唐蕩宕鐸所列之字為合口，三等的陽養漾藥所列之字則為開口；如圖六十九收音濁二等的耕耿諍麥所列之字為開口，三等耕諍麥所列之字則為合口，完全不合道理；圖八十發音濁二等的銜檻鑒狎曷三等嚴儼釅業所列之字為開口，三等凡範梵乏所列之字則為合口。此外，《起數訣》八十圖中將蒸韻合口字和登韻合口字略去不列，也就是把《韻鏡》、《七音略》內轉第四十三省略了。這是不應該的。

二　《起數訣》和《韻鏡》、《七音略》在用字上的比較

為了釐清《起數訣》與《韻鏡》及《七音略》的關係的密切程度，最後的辦法就是將三種韻圖在用字上的異同進行比較。凡是《起數訣》韻圖所用的字更接近於《韻鏡》，那麼就大致可以斷言，《起數訣》與《韻鏡》較為密切；凡是《起數訣》韻圖所用的字更接近於《七音略》，那麼就大致可以斷言，《起數訣》與《七音略》更接近一些。倘若《起數訣》的字完全不合或許多不合《韻鏡》和《七音略》，那麼就大致可以斷言，《起數訣》與《韻鏡》及《七音略》關係疏遠。這就是我們拿《起數訣》和《韻鏡》、《七音略》在用字上進行比較的目的所在。

據我們統計，《起數訣》一書所列的字共四八○五個，《韻鏡》、《七音略》分部為三七九○個和三九九二個。《起數訣》的入聲韻既配陽聲韻，也兼配陰聲韻，這是《韻鏡》和《七音略》所沒有的。《起數訣》兼配陰聲韻的入聲字共有四三○個，分佈在三十幅陰聲韻

圖中。下文拿《起數訣》與《韻鏡》及《七音略》在用字上的比較，但四三〇個兼配陰聲韻的入聲字就暫不討論，僅從以下諸方面來分析比較研究：

（一）《起數訣》用字同於《韻鏡》而不同於《七音略》者

在比較《起數訣》（下簡稱《訣》）和《韻鏡》（下簡稱《鏡》）即《七音略》（下簡稱《略》）的過程中，我們先標明《起數訣》的音韻地位，包括圖、韻、聲、等，並列出例字，然後在《鏡》、《略》下列出第幾韻圖和韻字以相比照。通過對照，《起數訣》用字同於《韻鏡》而不同於《七音略》者共有二三一個。請看下例：

音韻地位	《決》	《鏡》	《略》	音韻地位	《決》	《鏡》	《略》
1 東精一	蔆	1 蔆	1 燹	3 沃疑一	玃	2 玃	2 ○
1 送精一	糉	1 糉	1 粽	3 腫精四	緃	2 緃	2 樅
1 屋匣一	縠	1 縠	1 ○	4 腫日三	宂	2 宂	2 ○
1 屋喻四	育	1 育	1 ○	4 用徹三	踵	2 踵	2 ○
2 東澄三	蟲	1 蟲	1 蠹	4 燭非三	轐	2 轐	2 ○
2 送曉三	趨	1 趨	1 ○	4 燭奉三	幞	2 幞	2 ○
2 屋娘三	朒	1 朒	1 朒	5 江滂二	胮	3 胮	3 肨
2 屋群三	驧	1 驧	1 駒	5 江明二	哤	3 哤	3 尨
2 屋曉三	畜	1 畜	2 畜	5 講明二	佭	3 佭	3 恾
3 冬端一	冬	2 冬	2 ○	8 紙見三	掎	4 掎	4 椅
3 冬透一	炵	2 炵	2 ○	9 支見四	規	5 規	5 ○
3 冬泥一	農	2 農	2 ○	9 支溪四	闚	5 闚	5 闚
3 東見一	攻	2 攻	2 ○	9 紙喻四	䔺	5 䔺	5 ○
3 冬匣一	磆	2 磆	2 䃢	9 寘見四	睼	5 睼	5 諉
3 宋明一	雺	2 雺	2 雺	9 寘溪四	觖	5 觖	5 睼
3 宋端一	湩	2 湩	2 湩	10 支群三	趫	5 趫	5 ○
3 沃滂一	䝴	2 䝴	2 菖	10 紙昌三	揣	5 揣	5 ○

音韻地位	《決》	《鏡》	《略》	音韻地位	《決》	《鏡》	《略》
10 寘娘三	諉	5 諉	5 ○	27 灰泥一	捼	14 捼	14 懷
11 旨滂三	嚭	6 嚭	6 还	27 灰心一	膗	14 膗	14 ○
12 旨來三	履	6 履	6 履	27 隊來一	纇	14 纇	14 纇
13 脂心四	綏	7 綏	7 諉	27 齊影四	娃	14 娃	14 窪
14 旨章三	枼	7 枼	7 ○	28 怪見二	怪	14 怪	14 恠
15 止曉三	喜	8 喜	8 憙	28 怪疑二	聵	14 聵	14 ○
16 之莊二	甾	8 甾	8 甾	28 廢疑三	乂	14 乂	16 ○
16 志影三	意	8 意	8 噫	29 泰定一	大	15 大	15 太
17 尾曉三	豨	9 豨	9 豨	30 祭知三	瘝	13 瘝	13 ○
18 未影三	尉	10 尉	10 慰	30 祭徹三	跇	13 跇	13 ○
20 魚知三	豬	11 豬	11 豬	30 祭澄三	滯	13 滯	13 ○
20 魚崇二	鉏	11 鉏	11 鋤	30 祭群三	偈	13 偈	13 ○
20 語群三	巨	11 巨	11 拒	31 泰疑一	外	16 外	16 ○
21 模清一	麤	11 麤	11 麁	31 泰喻一	懘	16 懘	16 ○
21 暮端一	妒	11 妒	12 妒	32 祭昌三	毳	16 毳	16 ○
21 暮透一	兔	12 兔	12 菟	33 很溪一	懇	17 懇	17 墾
22 麌曉三	詡	12 詡	12 ○	33 很影一	穩	17 穩	17 ○
22 麌影三	傴	12 傴	12 詡	33 真幫四	賓	17 賓	17 ○
22 麌日三	乳	12 乳	12 ○	33 真滂四	繽	17 繽	17 ○
23 佳砌二	扠	15 扠	15 杈	33 真並四	頻	17 頻	17 ○
23 佳疑二	崖	15 崖	15 崔	33 真明四	民	17 民	17 ○
25 咍定一	臺	13 臺	13 臺	33 震滂四	俽	17 俽	17 砏
25 代滂一	怖	13 怖	13 ○	33 質泥四	昵	17 昵	17 昵
25 駭並二	曜	13 曜	13 ○	34 軫崇二	濜	17 濜	17 ○
25 薺匣四	傒	13 傒	13 ○	34 震見二	抑	17 抑	17 ○
25 霽定四	第	13 第	13 弟	34 質娘三	暱	17 暱	18 暱
25 霽影四	翳	13 翳	13 瑿	35 諄群四	麏	17 麏	17 ○
26 皆疑二	霒	13 霒	13 ○	35 諄從四	鵧	18 鵧	18 唇
26 駭見二	鍇	13 鍇	13 ○	35 諄斜四	楯	18 楯	18 ○
26 薺禪三	灑	13 灑	13 ○	35 準日四	蝡	18 蝡	18 ○
27 灰定一	頺	14 頺	14 穨	35 術喻四	聿	18 聿	18 驈

音韻地位	《決》	《鏡》		《略》		音韻地位	《決》	《鏡》		《略》	
35 稕斜四	殉	18	殉	18	徇	45 鎋曉二	瞎	21	瞎	21	○
35 沒疑一	兀	18	兀	18	○	45 鎋影二	鷃	21	鷃	21	○
35 沒匣一	搰	18	搰	18	○	45 獮日三	蹨	23	蹨	23	躽
40 寒從一	殘	23	殘	23	戔	45 線昌三	硟	23	硟	23	礆
40 旱來一	爛	23	爛	23	爛	46 襇滂二	盼	21	盼	21	盼
40 曷明一	藒	23	藒	23	○	46 襇並二	瓣	21	瓣	21	辦
40 先精四	箋	23	箋	23	牋	46 仙明四	綿	21	綿	21	緜
40 銑定四	殄	23	殄	23	○	46 線滂四	騗	21	騗	21	騗
40 銑匣四	峴	23	峴	23	現	47 仙溪三	棬	24	棬	24	桊
40 屑來四	类	23	类	23	○	48 阮溪三	言	21	言	21	言
41 潸娘二	赧	23	赧	23	赦	48 願群三	健	21	健	21	健
41 黠明二	密	23	密	23	礦	48 月曉三	歇	21	歇	21	○
41 黠山二	殺	23	殺	23	樧	49 元敷三	翻	22	翻	22	飜
42 桓端一	端	24	端	24	耑	49 元微三	樠	22	樠	22	攡
42 緩幫一	粄	24	粄	24	叛	49 月徹三	爐	22	爐	22	○
42 緩疑一	輐	24	輐	24	転	50 篠溪四	磽	25	磽	25	硗
42 末滂一	潑	24	潑	24	鏺	51 豪疑一	敖	25	敖	25	薂
42 末疑一	枂	24	枂	24	抈	51 號定一	導	25	導	25	道
42 末心一	劌	24	劌	24	刷	51 小從四	潐	26	潐	26	○
42 潸幫二	版	24	版	24	板	51 笑喻四	燿	26	燿	26	耀
42 霰幫四	徧	23	徧	23	○	52 肴知二	嘲	25	嘲	25	啁
42 屑明四	蔑	23	蔑	23	篾	52 肴娘二	鐃	25	鐃	25	饒
42 屑影四	抉	24	抉	24	快	52 小昌三	趙	25	趙	25	弨
43 刪崇二	狗	24	狗	24	豿	52 笑來三	療	25	療	25	爒
43 潸匣二	睆	24	睆	24	皖	53 歌定一	駝	27	駝	27	馳
43 黠疑二	黜	24	黜	24	聉	53 歌曉一	訶	27	訶	27	呵
44 仙並四	楩	21	楩	24	便	53 智溪一	可	27	可	27	何
44 獮精四	翦	21	翦	21	剪	54 戈透一	詑	28	詑	28	詑
45 鎋知二	哳	21	哳	21	○	54 戈疑一	訛	28	訛	28	吪
45 鎋徹二	獺	21	獺	21	○	54 果定一	墮	28	墮	28	惰
45 鎋娘二	瘌	21	瘌	21	○	54 果疑一	婑	28	婑	28	扼

音韻地位	《決》	《鏡》	《略》	音韻地位	《決》	《鏡》	《略》
54 果影一	媒	28 媒	28 倮	65 梗來二	冷	33 冷	36 泠
54 過端一	椏	28 椏	28 剁	65 映澄二	鋥	33 鋥	36 鎊
54 過定一	惰	28 惰	28 墮	65 映疑二	硬	33 硬	36 ○
54 過泥一	愞	28 愞	28 懦	66 昔清四	夐	34 夐	37 ○
54 過從一	座	28 座	28 坐	67 庚曉二	諻	34 諻	37 湟
55 戈溪三	體	28 體	28 舵	67 陌影二	擭	34 擭	37 韄
55 戈群三	瘸	28 瘸	28 ○	68 迥影四	巊	35 巊	38 ○
55 戈影三	胭	28 胭	28 ○	68 錫定四	狄	35 狄	38 擲
56 麻從四	查	29 查	29 查	69 耕影二	嫛	35 嫛	38 騠
56 禡溪四	吷	29 吷	29 骼	69 麥溪二	礊	35 礊	38 ○
57 馬見二	賈	29 賈	29 檟	69 麥疑二	虄	35 虄	38 ○
57 禡娘二	胯	29 胯	29 胯	70 錫透四	歡	36 歡	39 ○
57 禡日三	偌	20 偌	29 ○	71 登匣一	恒	42 恒	42 峘
59 麻莊二	髽	30 髽	30 腄	72 蒸書三	升	42 升	42 昇
59 麻曉二	花	30 花	30 華	72 蒸來三	陵	42 陵	42 夌
59 麻匣一	華	30 華	30 譁	73 厚心一	叟	37 叟	40 藪
60 蕩透一	儻	31 儻	31 曭	73 幽疑四	聱	37 聱	40 ○
60 蕩疑一	馴	31 馴	34 馴	74 宥微三	莓	37 莓	40 莓
60 陽精一	將	31 將	34 蔣	74 侵透四	諳	38 諳	41 ○
60 養精四	獎	31 獎	34 蔣	75 侵喻四	滛	38 滛	31 淫
61 陽溪三	羌	31 羌	34 羌	76 侵澄三	沈	38 沈	41 沉
61 陽初二	瘡	31 瘡	34 創	76 侵娘三	誑	38 誑	41 誑
61 初日三	穰	31 穰	34 穰	76 寢來三	稟	38 稟	41 凜
61 漾知三	帳	31 帳	34 悵	77 感精一	寁	39 寁	31 昝
61 漾溪三	嗆	31 嗆	34 嗆	77 感曉一	顣	39 顣	31 喊
61 藥禪三	杓	31 杓	34 妁	77 感影一	俺	39 俺	31 唵
63 漾曉三	況	32 況	35 況	77 勘來一	顲	39 顲	31 顲
63 藥曉三	矆	32 矆	35 曤	78 豏崇二	瀺	39 瀺	31 巉
64 映明三	命	33 命	36 孟	78 洽澄二	粭	39 粭	31 ○
64 陌滂二	拍	33 拍	36 柏	78 洽疑二	腽	39 腽	31 痶
64 昔透四	剔	33 剔	36 ○	78 鹽澄三	芺	39 芺	31 ○

音韻地位	《決》	《鏡》	《略》	音韻地位	《決》	《鏡》	《略》
78 鹽昌三	襜	39 襜	31 韂	79 敢見一	敢	40 敢	32 ○
78 鹽禪三	棎	39 棎	31 蟾	79 帖定四	牒	39 牒	31 ○
78 鹽曉三	婇	39 婇	31 ○	80 檻影二	黤	42 黤	32 黯
78 琰書三	閃	39 閃	31 陝	80 儼群三	噤	40 噤	32 ○
78 琰日三	冉	39 冉	31 ○	80 儼禪三	剡	40 剡	32 ○
79 敢透一	菼	40 菼	32 箈				

　　上面列舉了《起數訣》同於《韻鏡》而不同於《七音略》的用字，共二三一個。這些例字中，大致有以下四種情況：

　　一是《七音略》所用之字為誤寫字或音韻地位不合字，有五十三個，均在字下・號表示。如 2 東澄三的蟲，《略》誤作蠹；3 宋端一的䜋，《略》誤作猔；3 沃滂一的尊，《略》誤作菩；3 腫精四的縱，《略》誤作樅；5 江滂二的胮，《略》誤作胿；5 講明二的侥，《略》誤作恍；8 紙見三的掎，《略》誤作椅；9 真溪四的觖，《略》誤作䀹；12 旨來三的履，《略》誤作屢；13 脂心四的綏，《略》誤作諉；21 模清一的麤，《略》誤作麁；23 佳砌二的扠，《略》誤作杈；23 佳疑二的崖，《略》誤作崔；25 咍定一的𩔖，《略》誤作䶉；28 怪見二的怪，《略》誤作恠；29 泰定一的大，《略》誤作太；33 震滂四的㞷，《略》誤作砏；33 質泥四的昵，《略》誤作眤；34 質娘三的暱，《略》誤作暍；35 諄從四的鷷，《略》誤作脣；40 旱來一的嬾，《略》誤作爛；41 潸娘二的赧，《略》誤作䩮；42 緩幫一的粄，《略》誤作叛；42 緩疑二的輨，《略》誤作輲；42 末心一的𠜶，《略》誤作刷；42 屑影四的抉，《略》誤作抉；45 獮日三的蹨，《略》誤作蹨；45 線昌三的硟，《略》誤作礋；46 線滂四的䰟，《略》誤作䰢；48 阮溪三的言，《略》誤作言；48 願群三的健，《略》誤作健；49 元微三的樠，《略》誤作摳；52 肴知二的啁，《略》誤作凋；52 肴娘二的鐃，《略》誤作饒；53 �匰溪一的可，

《略》誤作何；54 果影一的媒，《略》誤作脿；54 過定一的惰，《略》誤作墮；57 禑娘二的朒，《略》誤作脎；59 麻莊二的髽，《略》誤作挫；61 漾知三的帳，《略》誤作悵；64 映明三的命，《略》誤作孟；64 陌滂二的拍，《略》誤作柏；65 梗來二的冷，《略》誤作泠；65 映澄二的鋥，《略》誤作鎊；67 庚曉二的諻，《略》誤作湟；68 錫定四的狄，《略》誤作擲；74 宥微三的莓，《略》誤作苺；76 侵娘三的誑，《略》誤作註；77 勘來一的顲，《略》誤作顲；78 洽疑二的眫，《略》誤作瘧；80 檻影二的黤，《略》誤作黶。

　　二是《起數訣》、韻鏡所用之字為誤寫字或音韻地位不合的字，有七例。如 2 屋娘三的朒，《訣》、《鏡》均誤，《略》作朒，是；10 紙昌三的揣，《訣》、《鏡》均誤，《略》置二等，是；26 薺禪三的灑，《訣》、《鏡》均誤，《集韻》時禮切，類隔，應在斜紐四等之位；43 刪崇二的狗，《廣韻》、《集韻》無此字，《訣》、《鏡》列狗，《略》列袧，不知是根據什麼；60 蕩疑一的駠，《訣》、《鏡》均誤，《略》作駠，是；61 陽溪三的嘵，《訣》、《鏡》均誤，《略》作嘵，是；61 漾溪三的羗，《訣》、《鏡》均誤，《略》作羗，是。

　　三是《七音略》所用之字雖不同於《起數訣》和《韻鏡》，但它們均屬《廣韻》或《集韻》中的同一小韻，如屋群三的騳，《鏡》亦作騳，《七音略》作駒，《廣韻》讀作渠竹切，騳字為小韻首字。這樣的例有九十個。

　　四是《起數訣》、《韻鏡》備載《七音略》不錄或錄於其他音韻位置上，如 1 屋喻四的育，《鏡》亦作育，《略》則不列；1 屋匣一的縠，《鏡》亦作縠，《略》則不列，而列於曉紐之下。這樣的例有八十一個。

　　由上可見，《起數訣》與《韻鏡》還是有一定關係的，其所用之字相同而不同於《七音略》者竟達二三一字之多，便可證明這一點。

（二）《起數訣》用字同於《七音略》而不同於《韻鏡》者

上文討論了《起數訣》同於《韻鏡》而不同於《七音略》用字，說明《起數訣》與《韻鏡》是有一定關係的。然而，《起數訣》與《七音略》的關係究竟如何呢？李新魁先生在《漢語等韻學》中指出，《起數訣》「是採用楊倓《韻譜》的內容（分韻列等）來安排字音的，所以列出的圖從各字的音韻地位來看，還是與《韻鏡》、《七音略》大致相同的。……總之，《起數訣》的列字與《七音略》比較接近些」。據我們拿《起數訣》與《韻鏡》及《七音略》進行比較，李新魁先生的說法是正確的，《起數訣》的列字雖然也接近《韻鏡》，但更接近《七音略》一些。下面我們特將《起數訣》同於《七音略》而不同於《韻鏡》的用字情況排比如下：

音韻地位	《決》	《略》	《鏡》	音韻地位	《決》	《略》	《鏡》
1東清一	蔥	1蔥	1忽	3燭喻四	欲	2欲	2○
1董疑一	渢	1渢	1○	4鍾徹三	踵	2踵	2傭
1董心一	炂	1炂	1○	4鍾群三	柋	2柋	2拲
1董匣一	澳	1澳	1懳	4腫曉三	洶	2洶	2○
1送並一	權	1權	1撻	4用明三	艨	2艨	2○
1送明一	幪	1幪	1夢	4用知三	湩	2湩	2○
1宋影一	甕	1甕	1甕	4用影三	雍	2雍	2○
2送明三	夢	1夢	1幪	4燭明三	媢	2媢	2媢
2東澄三	蟲	1蟲	1蠹	4燭徹三	棟	2棟	2悚
2送徹三	蠹	1蠹	1○	5講幫二	紲	3紲	3絜
2腫明一	鵴	1鵴	1○	6絳娘二	齉	3齉	3○
2腫端一	湩	2湩	2○	6絳曉二	戀	3戀	3○
2腫泥一	襛	2襛	2○	6覺疑二	嶽	3嶽	3嶽
3宋泥一	癑	2癑	2○	6覺曉二	咗	3咗	3○
3沃從一	宋	2宋	2○	7支明三	麛	4麛	4麛

音韻地位	《決》	《略》	《鏡》	音韻地位	《決》	《略》	《鏡》
7支滂四	跛	4 跛	4 披	21暮精一	作	12 作	12 做
7真幫四	臂	4 臂	4 ○	21卦明二	賣	15 賣	15 ○
7真滂四	譬	4 譬	4 ○	21夬喻四	俞	12 俞	15 逾
7真並四	避	4 避	4 ○	22夬奉三	扶	12 扶	12 符
7真影四	縊	4 縊	4 ○	22夬群三	窶	12 窶	12 寠
8支見三	羈	4 羈	4 羇	22夬崇二	傁	12 傁	12 獂
8支影三	漪	4 漪	4 猗	22遇見三	屨	12 屨	12 ○
8紙禪三	是	4 是	4 氏	22遇昌三	豉	12 豉	12 ○
8紙曉三	纅	4 纅	4 ○	22遇曉三	煦	12 煦	12 昫
8真莊二	裞	4 裞	4 柴	23蟹娘三	妳	15 妳	15 嬭
9支喻四	蓨	5 蓨	5 螭	23蟹山二	灑	15 灑	15 ○
10紙溪三	跪	5 跪	5 ○	23卦知山	媞	15 媞	15 ○
10真溪三	脆	5 脆	5 ○	24蟹澄二	摯	16 摯	16 ○
12旨娘三	柅	6 柅	6 秜	24卦知二	腷	16 腷	16 膪
12旨曉三	唏	6 唏	6 ○	24卦匣二	畫	16 畫	16 ○
12至徹三	屎	6 屎	6 ○	25哈並一	賠	13 賠	13 培
13脂從四	嫛	7 嫛	7 ○	25海並一	倍	13 倍	13 蓓
13脂曉四	催	7 催	7 ○	25海心一	諰	13 諰	13 ○
14脂章三	佳	7 佳	7 錐	25代來一	賚	13 賚	13 賚
14脂喻三	帷	7 帷	7 ○	25皆滂二	岯	13 岯	13 ○
14至曉三	燹	7 燹	7 ○	26駭曉二	駭	13 駭	13 ○
16之初二	輜	8 輜	8 ○	26駭影二	挨	13 挨	13 ○
16止喻三	矣	8 矣	8 以	26怪崇二	猣	13 猣	13 ○
17微影三	衣	9 衣	9 依	26怪山二	鏒	13 鏒	13 ○
18微敷三	霏	10 霏	10 菲	27隊從一	晬	14 晬	14 ○
18未奉三	扉	10 扉	10 疿	27齊曉四	睡	14 睡	14 眭
19魚喻四	余	10 余	10 ○	27皆影二	崴	14 崴	14 ○
20魚山二	蔬	11 蔬	11 疏	28怪知二	額	14 額	14 ○
20語禪三	墅	11 墅	11 野	28廢敷三	肺	16 肺	10 ○
21模心一	蘇	11 蘇	11 蘓	29祭精四	祭	15 祭	15 ○
21姥泥一	弩	12 弩	12 努	30祭疑三	劓	13 劓	13 劓

音韻地位	《決》	《略》	《鏡》	音韻地位	《決》	《略》	《鏡》
31 泰溪一	稽	16 稽	16 ○	42 桓來一	鸞	24 鸞	24 鑾
33 恨溪一	硍	17 硍	17 ○	42 緩清一	懸	24 懸	24 ○
33 很疑一	鎧	17 鎧	17 ○	42 換溪一	鏇	24 鏇	24 鏇
33 真滂三	砏	17 砏	17 ○	42 先曉四	銷	24 銷	24 儇
33 軫幫四	臏	17 臏	17 ○	42 銑並四	辮	23 辮	23 辯
33 軫滂四	砏	17 砏	17 ○	42 銑明四	丏	23 丏	23 汩
33 軫莊二	𧾂	17 𧾂	17 ○	42 霰明四	麪	23 麪	23 麵
34 震山二	阰	17 阰	17 ○	42 霰溪四	騗	24 騗	24 ○
34 軫知三	駗	17 駗	17 辰	42 霰匣四	縣	24 縣	24 ○
34 軫曉山	脪	17 脪	17 胗	43 刪山二	櫚	24 櫚	24 ○
34 震影三	隱	17 隱	17 印	43 黠崇二	鍘	24 鍘	24 刷
35 混滂一	栩	18 栩	18 舖	44 薛滂四	瞥	21 瞥	21 瞥
35 諄見四	鈞	18 鈞	18 均	44 薛清四	瞥	21 瞥	21 竊
35 準清四	蹲	18 蹲	18 ○	45 山溪二	掔	21 掔	21 慳
35 稕精四	俊	18 俊	18 雋	45 襉疑二	豜	21 豜	21 ○
35 諄莊二	竣	18 竣	18 ○	45 襉初二	羼	21 羼	21 ○
35 諄初二	幨	18 幨	18 ○	45 襉山二	棧	21 棧	21 ○
36 準澄三	蜳	18 蜳	18 ○	45 獮溪三	繾	23 繾	23 ○
36 準見三	窘	18 窘	18 ○	45 薛章三	淛	23 淛	23 折
39 問敷三	湓	18 湓	18 ○	45 薛來三	列	23 列	23 烈
40 寒來一	闌	23 闌	23 蘭	46 仙喻四	沿	22 沿	22 沿
40 旱影一	侒	23 侒	23 ○	46 獮明四	蜎	22 蜎	22 娟
40 翰心一	繖	21 繖	23 ○	46 獮群四	緬	22 緬	22 緄
40 先疑四	妍	23 妍	23 研	46 線明四	面	21 面	21 靣
40 銑並四	辮	23 辮	23 辯	46 線清四	線	22 線	21 ○
40 霰匣四	現	23 現	23 見	46 線從四	泉	22 泉	22 ○
41 澘匣二	僴	23 僴	23 ○	46 薛從四	絕	22 絕	22 縋
41 諫崇二	棧	23 棧	23 轏	47 山莊二	恮	22 恮	22 ○
41 黠滂二	汃	23 汃	23 ○	47 仙明三	蠻	24 蠻	24 ○
41 黠徹二	呾	23 呾	23 ○	47 仙徹三	鑲	24 鑲	24 ○
41 黠澄二	噠	23 噠	23 ○	47 仙澄三	椽	24 椽	24 ○

音韻地位	《決》	《略》	《鏡》	音韻地位	《決》	《略》	《鏡》
47 獮娘三	腜	24 腜	24 ○	55 戈來三	臉	28 臉	28 ○
47 線書三	綀	24 綀	24 ○	56 禡並二	把	29 把	29 杷
48 元見三	搗	21 搗	21 犍	57 馬初二	笶	30 笶	30 ○
48 阮明三	冕	21 冕	21 ○	59 馬山二	葰	30 葰	30 ○
48 阮徹三	喂	21 喂	21 ○	60 唐見一	岡	34 岡	31 剛
48 阮影三	偃	21 偃	21 堰	60 蕩從一	奘	34 奘	31 ○
48 願曉三	獻	21 獻	21 憲	60 蕩影一	块	34 块	31 泱
48 月疑三	钀	21 钀	21 ○	60 鐸端一	沰	34 沰	31 ○
49 元非三	藩	22 藩	22 蕃	60 陽心四	襄	34 襄	31 相
49 元曉三	暄	22 暄	22 ○	60 養斜四	象	34 象	31 像
49 願敷三	娩	22 娩	22 嬎	61 陽群三	彊	34 彊	31 強
49 願奉三	飯	22 飯	22 餉	61 陽書三	商	34 商	31 商
49 願微三	萬	22 萬	22 万	61 養溪三	磢	34 磢	31 ○
49 願昌三	數	22 數	22 ○	61 養日三	壤	34 壤	31 攘
50 蕭泥四	嬈	25 嬈	25 ○	61 漾群三	弶	34 弶	31 強
50 篠曉四	曉	25 曉	25 曉	61 唐並一	旁	34 旁	31 傍
50 篠疑四	磽	25 磽	25 ○	62 宕滂一	胖	34 胖	31 ○
51 號滂一	犥	25 犥	25 ○	63 養見三	駚	34 駚	31 ○
51 號透一	韜	25 韜	25 ○	63 養群三	狂	35 狂	32 ○
51 效明二	皃	25 皃	25 貌	63 漾見三	誑	35 誑	32 ○
51 宵幫四	猋	26 猋	26 飆	63 漾溪三	胜	35 胜	32 ○
51 小喻四	漾	26 漾	26 闕	63 漾群三	狂	35 狂	32 誑
52 效影二	靿	25 靿	25 鞫	64 勁幫四	摒	36 摒	33 栟
52 宵溪三	趫	25 趫	25 蹻	64 勁溪四	輕	36 輕	33 ○
52 宵昌三	怊	25 怊	25 弨	64 勁影四	纓	36 纓	30 ○
52 小影三	夭	25 夭	25 妖	64 昔清四	皵	36 皵	33 刺
52 笑昌三	覞	25 覞	25 ○	65 庚娘二	鬡	36 鬡	33 儜
53 智端一	𩩙	25 𩩙	25 ○	65 梗知二	打	36 打	33 盯
54 戈定一	佗	28 佗	28 陀	65 梗娘二	檸	36 檸	33 擰
54 戈泥一	挼	28 挼	28 捼	65 映初二	牚	36 牚	33 ○
54 戈心一	蓑	28 蓑	28 莎	65 映影二	瀴	36 瀴	33 ○

音韻地位	《決》	《略》	《鏡》	音韻地位	《決》	《略》	《鏡》
65 陌徹二	坼	36 坼	33 拆	71 蒸明三	儚	42 儚	42 ○
65 清徹三	檉	38 檉	33 ○	72 證禪三	丞	42 丞	42 剩
65 清澄三	呈	38 呈	33 ○	72 職日三	日	42 日	42 ○
65 清疑三	迎	36 迎	33 ○	73 侯從一	鄹	40 鄹	37 鄹
65 靜知三	朕	38 朕	35 ○	73 侯曉一	齁	40 齁	37 齁
65 勁娘三	䚄	38 䚄	35 ○	73 侯來一	婁	40 婁	37 樓
66 清喻四	營	37 營	34 榮	73 侯定一	豆	40 豆	37 逗
66 勁曉四	敻	37 敻	34 ○	73 幽群四	虯	40 虯	37 蟉
67 庚溪三	卿	37 卿	34 ○	73 幽精四	稵	40 稵	37 啾
67 庚影三	礬	37 礬	34 ○	74 尤從四	酋	40 酋	37 遒
67 庚喻三	榮	37 榮	34 營	74 尤來三	留	40 留	37 劉
67 梗影三	瞥	37 瞥	34 ○	75 沁幫三	稟	41 稟	38 ○
67 耕滂二	怦	38 怦	35 伻	76 侵見三	今	41 今	38 金
68 耿幫二	迸	38 迸	35 ○	76 侵日三	壬	41 壬	38 任
68 耿明二	黽	38 黽	35 瞑	76 沁日三	妊	41 妊	38 紝
68 青透四	寧	38 寧	35 汀	77 覃透一	貪	41 貪	39 探
68 青泥四	寧	38 寧	35 宕	77 感疑一	錏	31 錏	39 頷
68 青匣四	形	38 形	35 刑	78 咸影二	愔	31 愔	39 猎
68 迥透四	挺	38 挺	35 侹	78 陷澄二	賺	31 賺	39 ○
68 迥泥四	顁	38 顁	35 宕	78 陷崇二	儳	31 儳	39 ○
68 迥溪四	謦	38 謦	35 ○	78 陷影二	韽	31 韽	39 歆
68 徑並四	屏	38 屏	35 ○	79 敢端一	膽	32 膽	40 瞻
68 徑心四	腥	38 腥	35 醒	79 闞定一	憺	32 憺	40 擔
68 錫幫四	壁	38 壁	35 璧	79 盍定一	蹋	32 蹋	40 踏
68 錫溪四	喫	38 喫	35 燉	79 忝透一	忝	31 忝	39 忝
68 錫匣四	檄	38 檄	35 撒	79 㮦透一	㮦	31 㮦	39 㮦
69 耕來二	磷	38 磷	35 ○	79 帖透一	帖	31 帖	39 怗
71 登清一	鄫	42 鄫	42 ○	80 狎澄二	霅	32 霅	40 渫

上面排比了《起數訣》同於《七音略》而不同於《韻鏡》的用字，共二七六個。這些用字中也大致有以下四種情況：一是《韻鏡》

所用之字為誤寫字或音韻地位不合字，有四十三個，均在字下以‧號表示。如 1 董匣一的澒，《鏡》誤作懜；1 送並一的槾，《鏡》誤作撻；1 送明一的㠓，《鏡》誤作夢；2 送明三的夢，《鏡》誤作㠓；4 燭明三的媚，《鏡》誤作媚；4 燭徹三的楝，《鏡》誤作楝；7 支滂四的坡，《鏡》誤作披；8 眞莊二的裝，《鏡》誤作柴；12 旨娘三的柅，《鏡》誤作秜；16 止喻三的矣，《鏡》誤作以；21 模心一的蘇，《鏡》誤作蕬；27 齊曉四的睳，《鏡》誤作眭；34 軫曉山的脪，《鏡》誤作脪；34 震影三的隱，《鏡》誤作印；35 混滂一的柿，《鏡》誤作狉；42 先曉四的銷，《鏡》誤作儇；42 銑並四的辮，《鏡》誤作辯；42 銑明四的丏，《鏡》誤作汕；43 點崇二的齻，《鏡》誤作刷；44 薛滂四的瞥，《鏡》誤作瞥；44 薛清四的嘬，《鏡》誤作竊；46 仙喻四的沿，《鏡》誤作沿；46 獮明四的蜎，《鏡》誤作娟；52 效影二的靿，《鏡》誤作鞘；61 陽書三的商，《鏡》誤作商；61 漾群三的弶，《鏡》誤作強；63 漾群三的狂，《鏡》誤作誑；64 勁幫四的摒，《鏡》誤作枰；66 清喻四的營，《鏡》誤作榮；67 庚喻三的榮，《鏡》誤作營；68 迥透四的挺，《鏡》誤作侹；68 錫幫四的壁，《鏡》誤作璧；68 錫匣四的檄，《鏡》誤作撽；73 侯從一的剅，《鏡》誤作鄹；73 幽群四的虯，《鏡》誤作蜊；73 幽精四的稵，《鏡》誤作啾；78 陷影二的䐶，《鏡》誤作歂；79 敢端一的膽，《鏡》誤作瞻；79 闞定一的憺，《鏡》誤作擔；79 盍定一的蹋，《鏡》誤作踏；79 忝透一的忝，《鏡》誤作忝；79 桥透一的栝，《鏡》誤作栝。

　　二是《起數訣》、《七音略》所用之字為誤寫字或音韻地位不合的字，凡十一例。如 7 支群四的衹，《訣》、《略》均誤，《鏡》作衹，是；7 支明三的麋，《訣》、《略》均誤，《鏡》作麋，是；22 覃群三的簟，《訣》、《略》均誤，《鏡》作簟，是；22 覃崇二的傪，《訣》、《略》均誤，《鏡》作，是㺜；25 咍並一的賠，《訣》、《略》均誤，

《鏡》作�培，是；26 駭曉二的駭，《訣》、《略》均誤，《廣韻》讀作侯楷切，匣紐，《鏡》將駭字置匣欄位置，是；29 泰明一的眛，《訣》、《略》均誤，《鏡》作眛，是；36 準見三的窘，《訣》、《略》均誤，《廣韻》讀作渠殞切，在軫韻，《集韻》入準韻，群紐，《鏡》入群紐，是；42 換溪一的鏇，《訣》、《略》均誤，《鏡》作鏃，是；52 禡並二的把，《訣》、《略》均誤，《鏡》作，是杷；78 咸影二的啽，《訣》、《略》均誤，《鏡》作猎，是。

　　三是《韻鏡》所用之字雖不同於《起數訣》、《七音略》，但它們均屬《廣韻》或《集韻》中的同一小韻，這樣的例計有九十四個。如 1 東清一的蔥，《略》亦作蔥，《鏡》則作怱，《廣韻》均讀倉紅切，怱為小韻首字。

　　四是《起數訣》、《七音略》備載而《韻鏡》不錄或錄於其他音韻位置上，這樣的例計一二四個。如 1 送徹三的蠹，《七音略》亦列蠹，而《韻鏡》則不列；3 燭喻四的欲，《七音略》亦列欲，《韻鏡》不列，而列於喻三之位，不合。

　　以上從四個方面分析排比了《起數訣》同於《七音略》而不同於《韻鏡》的用字情況，從而證明了《起數訣》與《七音略》的關係更接近一些。

（三）《韻鏡》或《七音略》有而《起數訣》不錄者

　　將《起數訣》與《韻鏡》、《七音略》進行比較，我們還發現有許多《韻鏡》或《七音略》有而《起數訣》不錄的字。這些字是指那麼論音切該在《起數訣》中佔據地位的字，不包括《韻鏡》、《七音略》中不合音韻地位的字。現將《韻鏡》或《七音略》有而《起數訣》不錄的字排比說明如下：

音韻地位	《鏡》		《略》		《訣》		音韻地位	《鏡》		《略》		《訣》	
東疑三	1	岉	1	○	2	○	之來三	8	釐	8	釐	16	○
宋精一	2	綜	2	綜	3	○	止娘三	8	你	8	你	16	○
沃透一	2	○	2	債	3	○	止禪三	8	俟	8	俟	16	○
鍾喻四	2	庸	2	容	3	○	志崇二	8	事	8	事	16	○
燭船四	2	贖	2	贖	4	○	語船三	11	紓	11	紓	20	○
講曉二	3	傋	3	傋	6	○	遇禪三	12	樹	12	樹	22	○
紙幫三	4	彼	4	彼	7	○	遇喻三	12	芌	12	芌	22	○
紙滂三	4	帔	4	帔	7	○	遇來三	12	屢	12	屢	22	○
紙並三	4	被	4	被	7	○	遇日三	12	孺	12	孺	22	○
紙明三	4	靡	4	靡	7	○	蟹群二	12	箉	12	箉	22	○
紙幫四	4	俾	4	比	7	○	海日一	13	疓	13	疓	25	○
紙滂四	4	諀	4	諀	7	○	代群一	13	隑	13	○	25	○
紙並四	4	婢	4	婢	7	○	齊幫四	13	篦	13	篦	25	○
紙明四	4	弭	4	弭	7	○	齊滂四	13	批	13	磇	25	○
紙見四	4	踦	4	枳	7	○	齊並四	13	鼙	13	鼙	25	○
紙溪四	4	企	4	企	7	○	齊明四	13	迷	13	迷	25	○
紙心四	4	徙	4	徙	7	○	齊端四	13	氐	13	氐	25	○
紙船三	4	舓	4	舓	8	○	齊透四	13	梯	13	梯	25	○
眞溪三	4	螼	4	螼	8	○	齊定四	13	題	13	題	25	○
眞群三	4	芛	4	芛	8	○	齊泥四	13	泥	13	泥	25	○
眞疑三	4	義	4	議	8	○	齊見四	13	雞	13	雞	25	○
支心四	5	眭	5	眭	9	○	齊溪四	13	溪	13	溪	25	○
支斜四	5	隨	5	隨	9	○	怪影二	13	噫	13	噫	26	○
眞影三	5	餧	5	綏	9	○	怪匣二	13	械	13	械	26	○
脂群三	6	耆	6	耆	11	○	夬初二	13	啐	13	啐	30	○
脂疑三	6	狋	6	示	11	○	祭溪三	17	碻	17	碻	33	○
旨群三	6	跽	6	跽	11	○	祭禪三	17	○	17	啜	33	○
至船三	6	示	6	示	11	○	痕透一	17	吞	17	吞	33	○
脂來三	7	漷	7	累	14	○	痕見一	17	根	17	根	33	○
之日三	8	而	8	而	16	○	痕疑一	17	垠	17	垠	33	○
之溪四	8	抾	8	○	16	○	痕匣一	17	痕	17	○	33	○

音韻地位	《鏡》		《略》		《訣》		音韻地位	《鏡》		《略》		《訣》	
痕影一	17	恩	17	恩	33	○	潸初二	24	羼	24	幰	43	○
震心四	17	信	17	信	33	○	獮幫四	21	褊	21	褊	44	○
震斜四	17	賮	17	賮	33	○	獮滂四	21	○	21	扁	44	○
質群四	17	佶	17	○	33	○	獮喻四	21	演	21	演	44	○
櫛崇二	17	齜	17	齜	34	○	線並四	21	便	21	便	44	○
真船三	17	神	17	神	34	○	線喻四	21	衍	21	衍	44	○
軫喻三	17	隕	17	愪	34	○	薛並四	21	蹩	21	㜻	44	○
軫來三	17	嶙	17	嶙	34	○	薛影四	21	焆	21	○	44	○
軫日三	17	忍	17	忍	34	○	襉幫二	21	扮	21	扮	45	○
質群三	17	姞	17	姞	34	○	襉滂二	21	盼	21	盼	45	○
質船三	17	實	17	實	34	○	襉並二	21	瓣	21	辦	45	○
諄斜四	18	旬	18	旬	35	○	鎋明二	21	礣	21	○	45	○
諄船三	18	脣	18	脣	36	○	仙曉三	23	嗎	23	嗎	45	○
準群三	18	窘	18	○	36	○	線群三	23	○	23	傿	45	○
準船三	18	盾	18	盾	36	○	薛船三	23	舌	23	舌	45	○
術船三	18	術	18	術	36	○	襉明二	21	萺	21	萺	46	○
術曉三	18	○	18	㦰	36	○	獮清四	22	蕝	22	蕝	46	○
迄群三	19	起	19	起	37	○	獮從四	22	雋	22	雋	46	○
旱泥一	23	攤	23	攤	40	○	獮喻四	22	兗	22	兗	46	○
旱從一	23	瓚	23	瓚	40	○	線幫四	22	徧	22	徧	46	○
旱心一	23	繖	23	散	40	○	仙船三	24	舡	24	船	47	○
霰幫四	23	偏	23	○	40	○	薛禪三	22	○	22	啜	47	○
霰並四	23	辨	23	辨	40	○	願溪三	22	券	22	券	49	○
屑滂四	23	瞥	23	㜻	40	○	月曉三	25	歲	25	歲	51	○
刪崇二	23	潺	23	潺	41	○	豪從四	25	曹	25	曹	51	○
諫徹二	23	羼	23	羼	41	○	號曉一	25	耗	25	耗	51	○
諫見二	23	諫	23	諫	41	○	號匣一	25	號	25	號	51	○
換從一	24	攢	24	攢	42	○	果精一	28	硰	28	硰	54	○
諫崇二	24	饌	24	饌	43	○	麻澄二	29	茶	29	茶	57	○
霰定四	24	○	24	綻	42	○	麻船二	29	蛇	29	虵	57	○
屑幫四	24	鷩	24	彆	42	○	禡船二	29	射	29	射	57	○

音韻地位	《鏡》		《略》		《訣》		音韻地位	《鏡》		《略》		《訣》	
馬幫二	29	把	29	把	58	○	耕影二	36	泓	39	泓	70	○
蕩米一	31	朗	34	朗	60	○	諍曉二	36	轟	39	轟	70	○
藥見三	32	玃	35	玃	60	○	麥見二	36	蝈	39	馘	70	○
蕩曉一	32	慌	35	慌	62	○	麥溪二	36	礊	39	蝈	70	○
宕曉一	32	荒	35	荒	62	○	麥群二	36	趨	39	蓮	70	○
宕匣一	32	潢	35	攩	62	○	麥莊二	36	摣	39	懂	70	○
宕影一	32	汪	35	汪	62	○	麥崇二	36	趀	39	趀	70	○
鐸曉一	32	霍	35	霍	62	○	麥山二	36	㩪	39	㩪	70	○
鐸來一	32	○	35	硦	62	○	麥曉二	36	劃	39	劃	70	○
陽禪三	31	常	34	常	61	○	麥匣二	36	獲	39	獲	70	○
養娘三	31	○	34	孃	61	○	迥見四	36	熲	39	熲	70	○
養初二	31	磢	34	磢	61	○	等精一	42	嶒	42	○	71	○
養山二	31	爽	34	爽	61	○	等來一	42	倰	42	○	71	○
藥莊二	31	斮	34	斮	61	○	德曉一	42	黑	42	黑	71	○
藥崇二	31	○	34	獵	61	○	德影一	42	餩	42	餩	71	○
陽溪三	31	匡	34	匡	63	○	德匣一	42	劾	42	劾	71	○
清群三	33	勁	36	○	64	○	證精一	42	甑	42	甑	71	○
昔船三	35	射	38	麝	65	○	證精四	42	彰	42	○	71	○
靜溪四	34	頃	37	頃	66	○	證喻四	42	○	42	孕	71	○
昔見四	34	鵙	37	鵙	66	○	職幫三	42	逼	42	逼	71	○
昔溪四	34	趹	37	趹	66	○	職滂三	42	愊	42	堛	71	○
梗見三	34	璟	37	璟	67	○	職並三	42	愎	42	愎	71	○
梗溪三	34	憬	37	○	67	○	職明三	42	寙	42	寙	71	○
映喻三	34	詠	37	詠	67	○	蒸船三	42	繩	42	繩	72	○
陌影三	34	䁜	37	○	67	○	拯徹三	42	庱	42	庱	72	○
迥定四	35	挺	38	○	68	○	拯群三	42	○	42	殑	72	○
耿匣二	35	幸	38	幸	69	○	拯章三	42	拯	42	拯	72	○
諍疑二	35	硬	38	○	69	○	證船三	42	乘	42	乘	72	○
耕幫二	36	繃	39	繃	70	○	脂船三	42	食	42	食	72	○
耕曉二	36	轟	39	訇	70	○	幼明四	37	謬	40	謬	74	○
耕匣二	36	宏	39	宏	70	○	尤明三	37	謀	40	謀	74	○

音韻地位	《鏡》	《略》	《訣》	音韻地位	《鏡》	《略》	《訣》
尤莊二	37 鄒	40 鄒	74 ○	豔來三	39 殮	31 殮	78 ○
尤初二	37 搊	40 搊	74 ○	豔日三	39 染	31 染	78 ○
尤崇二	37 愁	40 愁	74 ○	葉群三	39 笈	31 笈	78 ○
尤山二	37 搜	40 搜	74 ○	葉喻三	39 曄	31 曄	78 ○
有知三	37 肘	40 肘	74 ○	葉曉三	39 偞	31 ○	78 ○
有徹三	37 丑	40 丑	74 ○	淡心一	40 三	32 三	79 ○
有澄三	37 紂	40 紂	74 ○	敢精一	40 昝	32 昝	79 ○
有娘三	37 紐	40 紐	74 ○	敢清一	40 黲	32 黲	79 ○
有見三	37 久	40 久	74 ○	敢影一	40 垵	32 垵	79 ○
有溪三	37 糗	40 糗	74 ○	忝匣四	39 ○	31 䀢	79 ○
有群三	37 臼	40 臼	74 ○	桥精四	39 僭	31 僭	79 ○
寢幫三	38 稟	41 稟	75 ○	桥從四	39 暫	31 暫	79 ○
侵山二	38 森	41 森	76 ○	桥心四	39 䃤	31 䃤	79 ○
寢船三	38 甚	41 甚	76 ○	桥影四	39 舍	31 舍	79 ○
勘影一	39 暗	41 暗	77 ○	桥來四	39 稴	31 稴	79 ○
鹽群四	40 ○	32 鍼	77 ○	盍疑一	40 儑	32 儑	79 ○
洽徹二	39 䜈	31 䜈	78 ○	盍精一	40 韂	32 ○	79 ○
鹽幫三	39 砭	31 砭	78 ○	盍清一	40 喋	32 喋	79 ○
琰幫三	39 貶	31 貶	78 ○	盍從一	40 歪	32 歪	79 ○
琰疑三	39 顩	31 ○	78 ○	盍心一	40 儎	32 儎	79 ○
豔幫三	39 窆	31 窆	78 ○	盍曉一	40 歓	32 歓	79 ○
豔徹三	39 覘	31 覘	78 ○	盍匣一	40 盍	32 盍	79 ○
豔疑三	39 驗	31 驗	78 ○	盍影一	40 �check	32 �check	79 ○
豔章三	39 占	31 占	78 ○	盍來一	40 臘	32 臘	79 ○
豔昌三	39 韂	31 韂	78 ○	添曉四	39 馦	31 馦	79 ○
豔書三	39 閃	31 閃	78 ○	凡敷三	41 芝	33 芝	80 ○
豔禪三	39 贍	31 贍	78 ○	儼溪三	40 ○	32 欦	80 ○
豔影三	39 愔	31 愔	78 ○				

　　上文羅列了《韻鏡》或《七音略》有而《起數訣》不錄之例，共有二四二個。其中《韻鏡》或《七音略》均有而《起數訣》不錄者二

〇五例，《韻鏡》獨有而《七音略》及《起數訣》均無者二十一例，《七音略》獨有而《韻鏡》及《起數訣》均無者十六例。《韻鏡》、《七音略》均有的二〇五例中，某些例子還得作點說明。如紙幫四：《略》4 比，《廣》卑履切，旨韻，入此不合；《韻》4 俾，是。紙見四：《鏡》4，《廣》居綺切，重紐三等，入此不合；《略》4 枳，是。脂疑三：《略》6 示，《廣》神至切，至韻船紐，入此不合；《鏡》6 狋，是。夬初二：《略》13 碎，《廣》蘇內切，隊韻心紐，入此不合；《鏡》13 啐，是。旱泥一：《略》23 灘，《廣》他干切，寒韻透紐，入此不合；《鏡》23 攤，是。霰並四：《鏡》、《略》23 辨，據《韻鏡校正》考，辨字當是字之偽。刪崇二：《鏡》、《略》23 潺，《廣》、《集》均在仙韻，入此，與刪韻混。諫崇二：《鏡》、《略》23 饌，《廣》、《集》均在潸韻崇二，今入此，不知何為本。屑幫四：《鏡》23 鷩，《廣》、《集》均在薛韻幫紐，今入此，不合；《略》23 彆，是。潸初二：《鏡》24 屬、《略》24 傸，《廣》「初板切」僅一字，《集》「楚綰切」有㺱、戲二字，均無屬、傸二字。薛並四：《鏡》24 蹩，《廣》蒲結切，屑韻，今入此，不合；《略》21 婪，是。仙船三：《鏡》24 舩，誤，《略》24 船，是。麥群二：《鏡》36 趨、《略》39 蓮，據《韻鏡校正》考，趨、蓮，乃趨之誤。麥莊二：《鏡》36 搑，乃懽之誤。《略》39 懽，是。洽徹二：《略》31 盫，乃盫之誤。《鏡》39 盫，是。凡敷三：《略》33 芝，乃芝之誤。《鏡》41 芝，是。其次，《韻鏡》獨有的二十一例中，要說明的有：圖一東疑三的犿，《廣》、《集》均無，此據《玉篇》；圖八之溪四的抾，《集》與欺同小韻，《廣》另有丘之切，此同《廣》不同《集》；圖十三代群一的隑，《廣》五來切，如咍韻，《集》巨代切，在此位；圖十七痕匣一的痕，《略》入曉紐，誤；圖十七質群四的佶，《廣》無，《集》其吉切，在此位；圖十八准群三的窘，《廣》渠殞切，在軫韻，《集》巨隕切，入準韻，在此位，《略》、《訣》均入見紐，不合；圖二十三霰

幫四的偏，《廣》方見切，在線韻，《集》卑見切，入霰韻，在此位；圖二十一薛影四的焆，《廣》於列切，當在此位；圖三十四梗溪三的慃，《廣》無，《集》孔永切，在此位；圖四十二等精一的䌪，《廣》無，《集》子等切，在此位；圖四十二等來一的倰，《廣》無，《集》郎等切，在此位；圖四十二證清四的𩓥，《廣》無，《集》七孕切，在此位；圖三十九葉曉三的㩾，《廣》無，《集》虛涉切，在此位。再次，《七音略》獨有的十六個例中，值得說明的有：圖二沃透一的儥，《廣》無，《集》他篤切，在此位。圖二十一獮滂四的扁，《廣》無，《集》匹羨切有萹字，扁乃萹之偽；圖二十三線群三的倦，《廣》無，《集》虔彥切，在此位；圖二十二獮清四的藒，《廣》、《集》無，《玉篇》七選切，在此位；圖二十四霰定四的錠，《廣》無，《集》堂練切有綻字；三十四養娘三的孃，《廣》、《集》無，《玉篇》女兩切，在此位；圖三十四藥崇二的㩌，《廣》無，《集》士略切，在此位。

（四）《起數訣》有而《韻鏡》及《七音略》不錄者。

在《起數訣》與《韻鏡》、《七音略》比較過程中，筆者發現《起數訣》有些字是《韻鏡》、《七音略》所沒有的。下面所列舉例字中，不包括《起數訣》中不合音韻地位的字，也不包括與陰聲韻相配的入聲韻字。

圖一董見一的頼，《鏡》、《略》無，《玉篇》古龍切，在此位。圖四鍾微三的䎝，《鏡》、《略》無，《集》鳴龍切，在此位；用敷三的葑，《鏡》、《略》無，《集》芳用切，在此位。圖六講娘二的攏，《鏡》、《略》無，《集》匿講切，在此位；講溪二的控，《鏡》、《略》無，《集》克講切，在此位；講出二的㥈，《鏡》、《略》無，《集》初講切，在此位；講山二的㧑，《鏡》、《略》無，《集》雙講切，在此位。圖七支疑四的貌，《鏡》、《略》無，《集》語支切，在此位；紙從四的紫，《鏡》、《略》無，《集》自爾切，在此位；真定四的帝，

《鏡》、《略》無，《集》丁易切，在此位。圖八之娘三的尼，《鏡》、《略》無，《玉篇》「欯，年支切」，尼乃欯之偽。圖九支從四的厜，《鏡》、《略》無，《集》才規切，在此位。圖十支莊二的甈，《鏡》、《略》無，《廣》、《集》並遵為切，類隔，在此位；支初二的衰，《鏡》、《略》無，《廣》楚危切，《略》入山紐，不合；紙娘三的萎，《鏡》、《略》無，《集》女委切，在此位；寘書三的餲，《鏡》、《略》無，《集》式瑞切，在此位。圖十一脂田四的踶，《鏡》、《略》無，《集》徒祁切，在此位。圖十二脂禪三的追，《鏡》、《略》無，《集》侍夷切，在此位。圖十三脂影四的瓹，《鏡》、《略》無，《集》烏雖切，在此位；旨疑四的艺，《鏡》、《略》無，《集》藝薩切，在此位。圖十四至徹三的出，《鏡》、《略》無，《集》敕類切，在此位；至影三的蔚，《鏡》、《略》無，《集》於位切，在此位。圖十五止滂三的澈，《鏡》、《略》無，《集》「灑，鋪市切」，澈乃灑之偽；止土四的體，《鏡》、《略》無，《集》天以切，在此位；止定四的弟，《鏡》、《略》無，《集》蕩以切，在此位；止溪四的啟，《鏡》、《略》無，《集》詰以切，在此位；止從四的薺，《鏡》、《略》無，《集》茨以切，在此位；止來四的禮，《鏡》、《略》無，《集》鄰以切，在此位；志曉四的恥，《鏡》、《略》無，《集》許異切，在此位；志影四的懿，《鏡》、《略》無，《集》擅，伊志切，懿乃擅之偽。圖十六止群三的芑，《鏡》、《略》無，《集》巨己切，在此位。圖十七微溪三的機，《鏡》、《略》無，《集》，丘衣切，機乃之偽。圖十八尾溪三的愾，《鏡》、《略》無，《集》苦虺切，在此位；尾疑三的儡，《鏡》、《略》無，《集》魚鬼切，在此位；尾章三的佳，《鏡》、《略》無，《集》諸鬼切，在此位；尾來三的壘，《鏡》、《略》無，《集》良斐切，在此位；尾喻四的壝，《鏡》、《略》無，《集》欲鬼切，在此位。圖十九微明三的脴，《鏡》、《略》無，《集》茫歸切，在此位；未滂三的猵，《鏡》、《略》無，《集》鋪畏切，在此位。圖二十一模喻一的侉，

《鏡》、《略》無，《集》尤孤切，在此位；暮日一的辱，《鏡》、《略》無，《集》懦互切，在此位；蟹普二的伾，《鏡》、《略》無，《集》伻買切，在此位；遇斜四的續，《鏡》、《略》無，《集》辭屢切，在此位。圖二十二虞娘三的鼹，《鏡》、《略》無，《集》乃俱切，在此位；虞娘三的糯，《鏡》、《略》無，《集》尼主切，在此位。圖二十三佳莊二的萊，《鏡》、《略》無，《集》仄佳切，在此位；蟹初二的夈，《鏡》、《略》無，《集》楚解切，在此位。圖二十四蟹群三的筇，《鏡》、《略》無，《廣》求蟹切，在此位；蟹初二的撮，《鏡》、《略》無，《集》初買切，在此位；卦娘二的髳，《鏡》、《略》無，《集》奴掛切，在此位。圖二十五海疑一的顗，《鏡》、《略》無，《集》五亥切，在此位；代並一的偝，《鏡》、《略》無，《集》偝，蒲代切，在此位，偝乃倄之偽；薺見四的鷄，《鏡》、《略》無，《集》鷄，古禮切，鷄乃鷄之偽。圖二十六皆澄二的嫷，《鏡》、《略》無，《集》直皆切，在此位；駭知二的鈒，《鏡》、《略》無，《集》知駭切，在此位；駭澄二的徥，《鏡》、《略》無，《集》直駭切，在此位；駭山二的皺，《鏡》、《略》無，《集》師駭切，在此位；哈日三的腝，《鏡》、《略》無，《集》汝來切，在此位；哈禪三的移，《鏡》、《略》無，《集》逝來切，在此位。圖二十七賄幫一的悖，《鏡》、《略》無，《集》必每切，在此位；賄滂一的琣，《鏡》、《略》無，《集》普罪切，在此位；賄心一的崔，《鏡》、《略》無，《集》息罪切，在此位。圖二十八皆初二的硤，《鏡》、《略》無，《集》楚懷切，在此位；皆山二的蓑，《鏡》、《略》無，《集》所乖切，在此位；怪澄二的朏，《鏡》、《略》無，《集》怪切，在此位；怪崇二的揌，《鏡》、《略》無，《集》仕壞切，在此位；齊並四的睉，《鏡》、《略》無，《集》扶畦切，在此位。圖二十九祭曉四的歘，《鏡》、《略》無，《集》呼世切，在此位。圖三十祭莊二的瘵，《鏡》、《略》無，《集》側例切，在此位。圖三十二夬娘二的取，《鏡》、《略》無，《集》，女夬切，在此位，取乃之偽；夬

崇二的睉，《鏡》、《略》無，《集》仕夬切，在此位；祭山二的嘬，
《鏡》、《略》無，《集》山芮切，在此位；祭徹三的憏，《鏡》、《略》
無，《集》醜芮切，在此位。圖三十三很疑一的峎，《鏡》、《略》無，
《集》五很切，在此位；很心一的灑，《鏡》、《略》無，《集》蘇很
切，在此位；恨透一的瘄，《鏡》、《略》無，《集》佗恨切，在此位；
沒透一的旲，《鏡》、《略》無，《集》土骨切，在此位；沒疑一的硉，
《鏡》、《略》無，《集》五紇切，在此位；真溪四的堅，《鏡》、《略》
無，《集》乞鄰切，在此位；軫心四的囟，《鏡》、《略》無，《集》思
忍切，在此位；旁滂三的拂，《鏡》、《略》無，《集》普密切，在此
位；質疑四的觥，《鏡》、《略》無，《集》魚一切，在此位。圖三十四
臻初二的瀙，《鏡》、《略》無，《集》楚莘切，在此位；震崇二的酳，
《鏡》、《略》無，《集》士忍切，在此位；震明三的潣，《鏡》、《略》
無，《集》忙覲切，在此位。圖三十五諄曉四的鵷，《鏡》、《略》無，
《集》呼鄰切，在此位；準溪四的窘，《鏡》、《略》無，《集》丘尹
切，在此位；準從四的癟，《鏡》、《略》無，《集》才尹切，在此位；
準疑三的輑，《鏡》、《略》無，《集》牛尹切，在此位；稕知三的鈍，
《鏡》、《略》無，《集》屯閏切，在此位；稕溪三的壺，《鏡》、《略》
無，《集》困閏切，在此位；稕喻三的韻，《鏡》、《略》無，《集》筠
切，在此位；稕來三的淪，《鏡》、《略》無，《集》倫浚切，在此位；
術內三的貀，《鏡》、《略》無，《集》女律切，在此位；術書三的絀，
《鏡》、《略》無，《集》式切，在此位。圖三十七欣山二的樺，
《鏡》、《略》無，《集》所斤切，在此位；隱初二的亂，《鏡》、《略》
無，《集》初菫切，在此位；焮澄三的斳，《鏡》、《略》無，《集》佗
靳切，在此位；焮溪三的掀，《鏡》、《略》無，《集》丘近切，在此
位；焮崇二的酳，《鏡》、《略》無，《集》初靳切，在此位；迄澄三的
眣，《鏡》、《略》無，《集》丑乙切，在此位；迄澄三的乙，《鏡》、
《略》無，《集》於乞切，在此位。圖三十八文溪三的卷，《鏡》、

《略》無，《集》丘云切，在此位；文疑三的輼，《鏡》、《略》無，《集》虞云切，在此位；問溪三的趣，《鏡》、《略》無，《集》丘運切，在此位。圖三十九問徹三的齓，《鏡》、《略》無，《集》恥問切，在此位；問初二的亂，《鏡》、《略》無，《集》初問切，在此位；物知三的�businessAnalysis 三的豵，《鏡》、《略》無，《集》竹勿切，在此位。圖四十寒精一的箋，《鏡》、《略》無，《集》子干切，在此位；銑清四的懺，《鏡》、《略》無，《集》七典切，在此位；圖四十一濟徹二的㿫，《鏡》、《略》無，《集》丑栿切，在此位。圖四十二銑匹四的覭，《鏡》、《略》無，《集》匹典切，在此位。圖四十三刪群二的趦，《鏡》、《略》無，《集》巨班切，在此位；刪曉二的豥，《鏡》、《略》無，《集》呼關切，在此位。圖四十六獮匣四的蛡，《鏡》、《略》無，《集》下兗切，在此位；線溪四的缺，《鏡》、《略》無，《集》窺絹切，在此位；線精四的恮，《鏡》、《略》無，《集》子眷切，在此位。圖四十七仙崇二的潺，《鏡》、《略》無，《集》鉏連切，在此位；鍇曉二的眣，《鏡》、《略》無，《集》荒刮切，在此位；仙知三的㞞，《鏡》、《略》無，《集》珍全切，在此位；薛群三的𪗾，《鏡》、《略》無，《集》巨劣切，在此位。圖四十八阮定四的塡，《鏡》、《略》無，《集》徒偃切，在此位；阮來三的俴，《鏡》、《略》無，《集》力偃切，在此位；願來三的健，《鏡》、《略》無，《集》力健切，在此位；月匣三的紇，《鏡》、《略》無，《集》恨竭切，在此位；月影三的謁，《鏡》、《略》無，《集》於歇切，在此位。圖四十九元見三的捲，《鏡》、《略》無，《集》棬，九元切，在此位，捲乃棬之誤；元溪三的圈，《鏡》、《略》無，《集》去爰切，在此位；元章三的甎，《鏡》、《略》無，《集》止元切，在此位；阮敷三的顮，《鏡》、《略》無，《集》翻阮切，在此位。圖五十宵滂四的薰，《鏡》、《略》無，《集》普遼切，在此位；蕭精四的鐎，《鏡》、《略》無，《集》子幺切，在此位；嘯匣四的顧，《鏡》、《略》無，《集》戶弔切，在此位。圖五十一

宵並三的瀌，《鏡》、《略》無，《集》蒲嬌切，在此位；小群四的趫，
《鏡》、《略》無，《集》巨小切，在此位。圖五十二肴喻二的猇，
《鏡》、《略》無，《集》於包切，在此位；巧曉二的嗃，《鏡》、《略》
無，《集》孝狡切，在此位；笑疑三的虓，《鏡》、《略》無，《集》牛
召切，在此位。圖五十六麻明四的哶，《鏡》、《略》無，《集》彌嗟
切，在此位；麻曉四的苛，《鏡》、《略》無，《集》黑嗟切，在此位；
麻日四的捼，《鏡》、《略》無，《集》儒邪切，在此位；馬滂二的土，
《鏡》、《略》無，《集》片賈切，在此位；馬端四的哆，《鏡》、《略》
無，《集》丁寫切，在此位。圖五十七馬來三的跓，《鏡》、《略》無，
《集》力者切，在此位；禡禪二圿的，《鏡》、《略》無，《集》舌罵
切，在此位。圖六十養從四的䕰，《鏡》、《略》無，《集》在兩切，在
此位。圖六十四清見四的頸，《鏡》、《略》無，《集》古成切，在此
位；靜曉四的悻，《鏡》、《略》無，《集》䌔請切，在此位；映滂三的
病，《鏡》、《略》無，《集》鋪病切，在此位；昔幫三的碧，《鏡》、
《略》無，《集》彼役切，在此位；昔滂三的魾，《鏡》、《略》無，
《集》鋪彳切，在此位；昔定四的悌，《鏡》、《略》無，《集》侍亦
切，在此位；昔泥四的鑈，《鏡》、《略》無，《集》奴剌切，在此位；
昔溪四的憨，《鏡》、《略》無，《集》苦席切，在此位。圖六十五梗溪
三的伉，《鏡》、《略》無，《集》苦杏切，在此位；梗莊二的䩄，
《鏡》、《略》無，《集》惻杏切，在此位；梗曉二的䚯，《鏡》、《略》
無，《集》虎梗切，在此位；梗初二的瀞，《鏡》、《略》無，《集》差
梗切，在此位；清徹三的檉，《鏡》、《略》無，《集》丑貞切，在此
位；清日三的穰，《鏡》、《略》無，《集》人成切，在此位；靜群三的
頸，《鏡》、《略》無，《集》渠領切，在此位；靜日三的駬，《鏡》、
《略》無，《集》如穎切，在此位；昔曉三的虩，《鏡》、《略》無，
《集》火彳切，在此位。圖六十六清見四的洞，《鏡》、《略》無，
《集》：「洞，古營切」，在此位，洞乃泂之誤。圖六十七梗曉二的

潒，《鏡》、《略》無，《集》呼營切，在此位；映曉三的病，《鏡》、《略》無，《集》況病切，在此位；昔見三的攫，《鏡》、《略》無，《集》俱碧切，在此位；昔溪三的躩，《鏡》、《略》無，《集》虧碧切，在此位。圖六十八青喻四的桯，《鏡》、《略》無，《集》餘經切，在此位；迥精四的婧，《鏡》、《略》無，《集》績切，在此位；迥曉四的鵑，《鏡》、《略》無，《集》呼頂切，在此位；徑影四的癭，《鏡》、《略》無，《集》噎甯切，在此位。圖六十九麥娘二的疒，《鏡》、《略》無，《集》尼厄切，在此位。圖七十青溪四的垌，《鏡》、《略》無，《集》欽熒切，在此位；青精四的屧，《鏡》、《略》無，《集》了垌切，在此位；青曉四的荌，《鏡》、《略》無，《集》火螢切，在此位；徑影四的淡，《鏡》、《略》無，《集》胡鎣切，在此位；錫喻四的棫，《鏡》、《略》無，《集》於臭切，應在三等，四等誤。圖七十一登影一的鞥，《鏡》、《略》無，《集》一僧切，在此位；等明一的懵，《鏡》、《略》無，《集》：「懵，忙肯切」，在此位，懵乃懵之偽；等透一的鼟，《鏡》、《略》無，《集》：「鼟，他等切」，在此位，鼟乃鼟之偽；登定一的蹬，《鏡》、《略》無，《集》：「蹬，徒等切」，在此位，蹬乃蹬之偽；等見一的寎，《鏡》、《略》無，《集》孤等切，在此位；嶝泥一的鼎，《鏡》、《略》無，《集》寧鄧切，在此位；嶝溪一的塎，《鏡》、《略》無，《集》口鄧切，在此位；拯並三的憑，《鏡》、《略》無，《集》皮殁切，在此位。圖七十八咸澄二的惭，《鏡》、《略》無，《集》湛咸切，在此位；咸莊二的尖，《鏡》、《略》無，《集》壯咸切，在此位；諴知二的鮎，《鏡》、《略》無，《集》竹咸切，在此位；洽來二的祛，《鏡》、《略》無，《集》：「拉，力洽切」，在此位，祛乃拉之偽。圖七十九談泥一的蚺，《鏡》、《略》無，《集》乃甘切，在此位；談疑一的玵，《鏡》、《略》無，《集》五甘切，在此位。圖八十銜娘二的譧，《鏡》、《略》無，《集》女監切，在此位；銜莊二的漸，《鏡》、《略》無，《集》惻銜切，在此位；銜來二的鑸，《鏡》、《略》

無，《集》力銜切，在此位；銜日二的顃，《鏡》、《略》無，《集》而
銜切，在此位；襤娘二的淰，《鏡》、《略》無，《集》奴襤切，在此
位；凡喻三的炎，《鏡》、《略》無，《集》於凡切，在此位；范群三的
柑，《鏡》、《略》無，《集》：「拑，扱范切」，在此位，柑乃拑之偽；
范匣三的槏，《鏡》、《略》無，《集》胡犯切，在此位；嚴澄三的誗，
《鏡》、《略》無，《集》直嚴切，在此位；嚴見三的黔，《鏡》、《略》
無，《集》居嚴切，在此位；嚴章三的广，《鏡》、《略》無，《集》之
嚴切，在此位；儼章三的拈，《鏡》、《略》無，《集》章貶切，在此
位；儼曉三的險，《鏡》、《略》無，《集》希切，在此位；釅幫三的
窆，《鏡》、《略》無，《集》悲檢切，在此位；釅見三的劍，《鏡》、
《略》無，《集》居欠切，在此位；釅書三的痟，《鏡》、《略》無，
《集》式劍切，在此位；釅娘三的黏，《鏡》、《略》無，《集》：「黏，
女驗切」，在此位，黏乃黏之偽。

　　上文我們試拿《起數訣》與《韻鏡》及《七音略》進行了比較，
其中《起數訣》有而《韻鏡》、《七音略》不錄之例，共二三七個。這
些例字大致有三種來源：一是來源於《集韻》之韻字，有二二六個；
二是來源於《廣韻》，有八個；三是來源於《玉篇》，只有三個。由此
可證，《起數訣》與《集韻》關係之密切，卻超過與《韻鏡》及《七
音略》之關係。從而也可看出，《韻鏡》和《七音略》不可能是根據
《集韻》而研製的，否則，就不會出現有那麼多韻字沒被收入《韻
鏡》及《七音略》的現象。

三　結論

　　本文將《起數訣》與《韻鏡》及《七音略》進行全面比較，歸納
起來，大致有以下諸方面：第一，《起數訣》雖然把八十個韻部分為
開、發、收、閉，並各分清濁，共八類，但與《韻鏡》及《七音略》

四十三個韻圖基本上是可以對應的。第二，《起數訣》由於分圖過多，因此其內、外轉不能完全以有無真正二等韻來律定，但如果以《四聲等子》所說的內外十六轉（即所謂十六攝）來劃分《起數訣》韻圖中所有的列字，那麼《起數訣》的內、外轉與《韻鏡》及《七音略》的內外轉則是大同小異的。第三，關於《起數訣》的開合口，我們拿《起數訣》與清梁僧寶《四聲韻譜》所標注的開合進行了比較，可以顯見，祝氏把開口韻相對集中在發音和收音之中，把合口韻相對集中在開音和閉音之內，絕大多數的韻圖是開合口分列的，只有少數韻圖是開合口同置一圖的。第四，《起數訣》收字四八〇五個，若扣除四三〇個兼配陰聲韻的入聲字，還有四三七五個，但也比《韻鏡》多出五八五個，比《七音略》多出三八三個。據上文比較考證，《起數訣》用字同於《韻鏡》而不同於《七音略》者二三一個，《起數訣》用字同於《七音略》而不同於《韻鏡》者二七六個，《韻鏡》或《七音略》有而《起數訣》不錄者有二四二個，《起數訣》有而《韻鏡》及《七音略》不錄者有二三七個。根據上面所述，我們可以得出這樣的結論：《起數訣》所反映的音韻系統與《韻鏡》及《七音略》音韻系統是一脈相承的，都是源於《切韻》音系；從韻圖各字的音韻地位來看，《起數訣》與《韻鏡》及《七音略》大致相同，但與《七音略》更接近一些，從《起數訣》的用字情況來看，祝氏顯然是根據《集韻》這一韻書來設計韻圖列字的，更確切地說，《起數訣》所反映的音系，可以說是《集韻》音系。

——本文原刊於《語言研究》1996 年增刊

參考文獻

〔宋〕丁　度：《集韻》揚州使院重刻本

〔宋〕邵　雍：《皇極經世》，《欽定四庫全書》本。

〔宋〕祝　泌：《皇極經世解起數訣》，《欽定四庫全書》本。

〔宋〕無名氏：《韻鏡》、《古逸叢書》之十八覆永祿本。

〔宋〕陳彭年：《宋本廣韻》，張氏澤存堂本。

〔宋〕鄭　樵：《通志・七音略》（北京市：商務印書館，1933年）。

〔清〕梁僧寶：《四聲韻譜》（上海市：上海古籍出版社，1995年）。

李新魁：〈《韻鏡》研究〉，《語言研究》創刊號（1981年7月）。

李新魁：《韻鏡校正》（北京市：中華書局，1982年4月）。

羅常培：〈《通志・七音略》研究〉，《羅常培語言學論文選集》（北京
　　　　市：中華書局，1963年9月）。

《類篇》中的同字重韻研究

　　《類篇》是司馬光等編撰的。此書從宋仁宗寶元二年（1039）開始修纂，至宋英宗治平三年（1066）完成。其編纂目的就如《類編》〈附記〉中所說的：「今修《集韻》，添字既多，與顧野王《玉篇》不相參協，欲乞委修韻官，將新韻添入，別為『類篇』，與《集韻》相副施行」。[1]據考查，《類篇》的切語大多數是承襲《集韻》的。《集韻》成書比《廣韻》晚三十一年，而比《類篇》早二十七年。《集韻》中出現了許多同字重韻現象，這些現象也反映到《類篇》中來，但與《集韻》不完全一致。其中對《集韻》的同字重韻有合併的，有刪除的，也有增添新的同字重韻。在《類篇》中這些同字重韻裡，有的是反映重紐韻三等和四等語音上的對立的，有的則不然。

一

　　先談談不反映語音上對立的同字重韻現象。這種現象在《類篇》中並不鮮見。請看以下諸例，所舉反切，只錄上下字，「切」字一律省去。

　　鍾韻　　夆：敷容、匹逢；蜂：敷容、匹匈。
　　支韻　　齜：莊宜、阻宜。
　　祭韻　　劂：姑衛、九芮；啜：充芮、稱芮。

1　本文所用《類篇》，即根據《姚刊三韻》本影印，中華書局 1984 年 12 月第一版。

蟹韻　疻：女蟹、奴解。

賄韻　累：魯猥、路罪；礧：魯猥、路罪；瘣：魯猥、路罪；

質韻　欯：闟吉、火一。

阮韻　冕：武遠、忙晚。

緩韻　綣：胡管、胡滿。

薛韻　紇：塞列、九傑；扢：賽列、九傑。

哿韻　坷：口我、苦我。

清韻　騂：翾營、許營；賏：翾營、許營。

昔韻　繴：竹益、知亦。

有韻　紑：孚不、匹久。

幽韻　彪：必幽、悲幽；髟：必幽、悲幽；驫：必幽、悲幽；
　　　　澑：平幽、皮虯。

葉韻　婕：刺涉、丑聶。

　　以上諸例，均為邵榮芬〈釋〈集韻〉的重出小韻〉中提及到的。他認為，「至於 C 類重出小韻不僅字重，字義也重，它們反映語音區別的可能性就更小了。」他還從三方面進行分析，「一則上列的例子裡，很多是生僻字，口語裡未必有。二則十七對重出小韻，散見於十五個韻，零亂而無規律。三則文白異讀也不應該細微到反切不能反映的程度，因為在這些重出小韻中至少有七對小韻反切上下字是明確可以系聯的。」最後，他得出這麼一個結論：「據此，似乎也沒有什麼可靠的理由認為 C 類重出小韻是反映語音區別的產物。它們的重出，大概是由於《集韻》作者的疏忽。」[2]邵榮芬的結論無疑是正確的。

2　見邵榮芬〈釋〈集韻〉的重出小韻〉，中華書局出版的《音韻學研究》（第一輯），
　　1983 年 3 月第一版。

二

　　其次，重點談談反映重紐韻三等和四等語音對立的同字重韻現象。先列舉支脂祭真仙宵侵鹽八韻系裡唇、牙、喉音字三等和四等的反切。

支韻系

聲	調	等	反切	例子	聲	調	等	反切	例子
幫	平	三四	班麋賓彌	麷	見	上	三四	舉綺頸爾	枳
並	平	三四	蒲麋頻彌	郫猈箄椑	溪	上	三四	苦委犬蕊	奎
	上	三四	部麋部弭	埤庳	群	平	三四	渠羈翹移	跂蚑郂
明	平	三四	忙皮民卑	麋	曉	去	三四	況偽呼恚	麾

脂韻系

聲	調	等	反切	例子	聲	調	等	反切	例子
幫	上	三四	補美補履	秕沘	並	去	三四	平秘毗至	膍
	去	三四	兵媚必至	庇芘	明	去	三四	明秘密二	瞗媚嘆
滂	去	三四	匹備匹寐	濞膒	群	平	三四	渠龜渠惟	悸　鄈鷤
並	平	三四	貧悲頻脂	鵧魾	曉	去	三四	虛器許四	屓咥

祭韻系

聲	調	等	反切	例子	聲	調	等	反切	例子
見	去	三四	居例吉曳	㰥	疑	去	三四	牛例倪祭	寱
曉	去	三四	許罽呼世	歖					

真質韻系

聲	調	等	反切	例子	聲	調	等	反切	例子
滂	平	三四	披巾紕民	玭	幫	入	三四	逼密壁吉	鉍佖
並	平	三四	皮巾毗賓	闉	並	入	三四	薄宓薄必	邲佖必軷駜邲
明	平	三四	眉貧彌鄰	闽銀䁣眠	明	入	三四	莫筆覓畢	鼊宓蜜榓謐
	上	三四	美隕弭盡	轃緍	群	入	三四	極乙其吉	鮚
溪	上	三四	丘忍遣忍	蜸		入	三四	其述其律	䰕
影	平	三四	於巾伊真	駰	疑	入	三四	逆乙魚一	鯢

仙薛韻系

聲	調	等	反切	例子	聲	調	等	反切	例子
並	上	三四	平免婢善	㥯諞	見	去	三四	古倦規掾	縛
明	平	三四	免員彌延	㜝	影	平	三四	紆權縈緣	灙嬽
見	平	三四	已仙稽延	鵑					

宵韻系

聲	調	等	反切	例子	聲	調	等	反切	例子
幫	平	三四	悲嬌卑遙	鑣	明	平	三四	眉鑣彌遙	緢
幫	上	三四	彼小俾小	穮表蔉	見	上	三四	舉夭吉小	旳
滂	上	三四	滂表匹沼	犥皫麃	群	平	三四	渠嬌祁堯	嶠翹
並	上	三四	平小婢小	受	群	上	三四	巨夭巨小	猺
並	上	三四	被表婢小	摽荽					

侵緝韻系

聲	調	等	反切	例子	聲	調	等	反切	例子
影	平	三四	於金伊淫	愔窨暗	影	入	三四	乙及一入	揖挹

鹽葉韻系

聲	調	等	反切	例子	聲	調	等	反切	例子
群	平	三四	其淹巨鹽	箝	影	去	三四	於贍於豔	厭愔
影	平	三四	衣廉於鹽	懕	影	入	三四	乙笈益涉	腌
影	上	三四	衣檢於琰	奄					

　　以上羅列了支韻系、脂韻系、祭韻系、真質韻系、仙薛韻系、宵韻系、侵緝韻系、鹽葉韻系的八個音韻學界公認的重紐韻，它們均存在三等和四等語音對立的同字重韻現象。

　　下面附帶談談尤、清二韻的重紐問題。

　　關於尤韻重紐問題，邵榮芬指出：「尤、幽兩韻系早期原是一個重紐韻系。」[3]李新魁在〈重紐研究〉[4]一文中也是把幽尤韻裡的唇、牙、喉音字當做重紐。中古韻圖把幽韻的唇、牙、喉音字列於四等地位，把尤韻的唇、牙、喉音字列於三等地位，兩者正好互補。《五音集韻》把《集韻》的尤、幽二韻並為「尤韻」，還注明三等和四等，可作為「幽韻屬重紐四等，尤韻屬重紐三等」的有力佐證。

　　至於清韻重紐問題，當代學者在討論《切韻》重紐的時候，一向不把清韻也包括在裡面。其實，清韻在《韻鏡》中與庚三韻字同列一圖，庚韻字列於三等，清韻字列於四等，這種排列法正說明庚三韻正是與清韻相配的重紐 B 類字。黃典誠曾說過：「《韻鏡》、《七音略》把清昔唇、牙、喉字列於四等，而無三等，這就是重紐的證據。」[5]李新魁也是把清庚韻裡的唇牙喉音字當做重紐。[6]《五音集韻》把庚韻三等字歸入清韻，唇、牙、喉音字三、四等正好相配，也是很好的證明。在《類篇》重音中，出現了三十六個幽尤韻同字重紐例，五個清庚韻同字重紐例。現列表如下：

尤幽韻系

聲	調	等	反切	例子	聲	調	等	反切	例子
並	平	三四	房尤 平幽	烰	群	平	三四	渠尤 渠幽	鯄觩舩𥡴䊺捄 釻球璆萊㳆
明	平	三四	迷浮 亡幽	繆繆鶜	疑	平	三四	魚尤 倪虯	汼
見	平	三四	居尤 居虯	丩萛疛璆摎杘	影	平	三四	於求 於虯	怮呦蚴纠

3　見邵榮芬〈重紐（附論清、幽兩韻系）〉，《切韻研究》（北京市：中國社會科學出版社，1982 年）3 月。

4　見李新魁〈重紐研究〉，《語言研究》1984 年第 2 期。

5　見黃典誠〈論重紐與漢語音韻的發展〉，《切韻系統韻書研究》（中冊）。

6　見李新魁〈重紐研究〉，《語言研究》1984 年第 2 期。

聲	調	等	反切	例子	聲	調	等	反切	例子
溪	平	三四	區尤 羌幽	區		上	三四	於九 於糾	魊烡颰黝欨
		三四	祛尤 羌幽	惆	曉	平	三四	許尤 香幽	休㹺烋

庚清韻系

聲	調	等	反切	例子	聲	調	等	反切	例子
明	平	三四	眉兵 彌並	冥	影	上	三四	於境 於郢	焥
群	平	三四	渠京 渠成	勁			三四	於慶 於政	嬰
影	平	三四	乙榮 娟營	菩					

　　據考查，《類篇》中的同字重紐字有四種不同來源：其一，承襲《廣韻》的重紐字；其二，既承襲《廣韻》重紐 A 類音（四等），又承襲《集韻》重紐 B 類音（三等）；其三，既承襲《廣韻》重紐 B 類音，又承襲《集韻》重紐 A 類音；其四，完全承襲《集韻》的重紐字。各重紐韻切語來源情況如下表：

《類篇》重紐來源	支	脂	祭	真	仙	宵	侵	鹽	尤	清	小計
《廣韻》A、《廣韻》B	2	2	／	7	3	1	／	2	10	1	28
《廣韻》A、《集韻》B	8	7	1	8	2	6	4	2	7	1	46
《廣韻》B、《集韻》A	／	7	／	8	／	7	／	1	11	／	34
《集韻》A、《集韻》B	6	3	2	8	2	1	1	2	8	3	36
合　　計	16	19	3	31	7	15	5	7	36	5	144

　　《廣韻》裡的同字重紐字共有三十個，即䣊、椑、腜、膿、闉、睸、駬、邨、駊、怭、宓、瀿、嫚、諞、翩、針、惸、丩、疝、杫、

珍、恔、丝、紧、繆、鷃、颷、蓻、炎。其中支韻的「皷」有「匹支」、「敷羈」二切，被《集韻》、《類篇》並為「攀麼」一切，「炎」亦有「香支」、「許羈」二切，被《類篇》並為「虛宜」一切，《集韻》仍有「香支」、「虛宜」二切。而《集韻》裡的同字重韻字最多，共有一六八個，被《類篇》承襲下來的凡一四四個，其餘二十四個同字重韻，或被合併，或被刪除。對於《廣韻》、《集韻》以及《類篇》中這些為數不少的同字重韻例，我們應該如何看待它們在語音上的對立或不對立呢？

邵榮芬曾在〈釋《集韻》的重出小韻〉中分析了《五音集韻》對《集韻》的重出小韻採取合併、改音或刪除的處理方法。他說：「不論合併、改音或刪除，都是《五音》不認為《集韻》這些重出小韻在讀音上有區別的一種反映。」《五音集韻》成書於金完顏永濟崇慶三年（1212），僅晚《集韻》一七三年，《類篇》一四六年。它是以《集韻》為底本而加以改編的韻書。對於《五音集韻》採用合併、改音或刪除這些做法，邵榮芬還說：「究竟是因為《集韻》這類重出小韻本來就沒有讀音區別呢？還是語音有了演變，原來有區別的，後來泯滅了界限的結果呢？我們認為後一種情況的可能性不大。」由於《類篇》的重紐大多是承襲《集韻》的，因此，《五音集韻》對《集韻》重紐採取保留或合併、刪除態度，也是《類篇》中一四四個同字重紐是否都有語音對立的主要辨別方法之一。以此為據，凡為《五音集韻》所保留的重紐字，就可認定有語音上的對立；凡被合併或刪除的，便可認定為不存在語音上的對立。通過《類篇》與《五音集韻》[7]的對照，《類篇》中有一二二個同字重紐字被《五音集韻》保留下來，有二十個被合併，有二個被刪除。各韻具體數字如下表：

7　本文所用《五音集韻》，即根據《文淵閣四庫全書》第238冊。

五音集韻	支	脂	祭	真	仙	宵	侵	鹽	尤	清	小計
保留	11	13	2	25	6	15	5	5	35	5	122
合併	5	6	1	4	1			2	1		20
刪除				2							2

　　可見，《類篇》中的大多數同字重紐是有語音上對立的，佔總數百分之八十四點七。被合併的例子是「郫」、「裨」、「箄」、「枝」、「麾」（支韻），「鵝」、「魾」、「秕」、「泚」、「咽」、「咥」（脂韻），「瘦」（祭韻），「刓」、「縉」（真韻），「秇」、「邔」（質韻），「鸇」（仙韻），「針」（鹽韻），旐（葉韻），「丩」（尤韻），佔總數百分之十三點九。被刪除的只有兩例，即「閵」、「轍」二字。其中「閵」有「毗賓」、「皮巾」二切，是《類篇》增加的同字重紐，《廣韻》、《集韻》和《五音集韻》均無。被刪除例佔總數百分之一點四，為數量少。

　　關於《類篇》中的同字重紐的語音特點，我們擬從兩類反切的上、下字來分析。

　　（一）《類篇》同字重紐兩類反切主要表現在反切下字的不同。中古韻圖把重紐 A 類排在四等，B 類排在三等。A 類字包括四等的唇、牙、喉音，與三等的舌、齒音可合為一個韻類；B 類字包括三等的唇、牙、喉音，它自成一個韻類。韻圖對重紐兩類反切是按照它們的反切下字的聲母系統而分三、四等的。方孝岳在《漢語語音史概要》中指出：「大致反切下字的聲母是唇、牙、喉就放在三等，是知、照、來、日、喻三各組，就放在四等」。因為《類篇》的切語大多是承襲《集韻》的，因此，其重紐兩類切語的切下字被改變了相當一部分，A 類的切下字雖然多數是知、照、來、日、喻三、喻四諸母字，但也有唇、牙、喉音字；B 類的切下字也多數是唇、牙、喉音字，但亦雜有知、照、來、日、喻三、喻四諸母字。請看以下的統計數字：

重紐切	下字	唇	牙	喉	舌	齒	來	日	喻三	喻四
支韻	B類	4	3	1						
	A類	4		1				2		1
脂韻	B類	6	2							
	A類	1			3	1	1	1		1
祭韻	B類		1				2			
	A類				1	1				1
真質韻	B類	4	3	2	1			1	1	
	A類	4	2	1	1	1	2	1		
仙薛韻	B類	1	2				1		1	
	A類				1					4
宵韻	B類	3	2	2		2				
	A類		1		1	5				2
侵緝韻	B類		2							
	A類							1		1
鹽葉韻	B類		2	1	1		1			
	A類				1					4
庚清韻	B類	1	3						1	
	A類	1				2				2
尤幽韻	B類	1	2						7	
	A類		4							6

　　如果按以上數字計算，重紐 B 類的切下字為唇、牙、喉音的共四十八個，為舌、齒、來、日、喻三、喻四諸母字有十九個（其中尤幽韻較特殊，喻三字母有七個），唇、牙、喉音字佔總數百分之七十一點六；而重紐 A 類的切下字為舌、齒、來、日、喻三、喻四諸母字共四十八個，為唇、牙、喉音字有十九個，前者亦佔總數的百分之七十一點六。可見，《類篇》中的同字重紐兩類反切的下字也是基本上符合方孝岳所述規律的。

　　（二）《類篇》中的同字重紐有時也可以從兩類反切的切上字表現出來。以下材料就很能說明問題：

例字	重紐三等	重紐四等
庇	兵（庚三）媚切	必（質四）至切
鵧	貧（真三）悲切	頻（真四）脂切
臏	平（庚三）秘切	毗（脂四）至切
刡	披（衷三）巾切	紕（脂四）民切
圕	皮（支三）巾切	毗（脂四）賓切
泯	眉（脂三）貧切	彌（支四）鄰切
緡	美（旨三）隕切	弭（紙四）盡切
蜸	丘（龍三）忍切	遣（獼四）忍切
諞	平（庚三）免切	婢（紙四）善切
謾	免（獼三）員切	彌（支四）延切
艫	悲（脂三）嬌切	卑（支四）遙切
表	彼（紙三）小切	俾（紙四）小切
受	平（庚三）小切	婢（紙四）小切
摽	被（紙三）表切	婢（紙四）小切
緦	眉（脂三）鑣切	彌（支四）遙切
揖	乙（質三）及切	一（質四）入切
冥	眉（脂三）兵切	彌（支四）並切
菩	乙（質三）榮切	娟（仙四）營切

　　以上諸例中，有三例較為特殊，即「蜸」字有「丘忍」、「遣忍」二切，「表」字有「彼小」、「俾小」二切，「受」字有「平小」、「婢小」二切，雖然它們的反切下字分別是「忍」和「小」，看不出重紐三等和四等的區別，但卻可以從反切上字反映出來：「丘」、「彼」、「平」均屬重紐三等音，「遣」、「俾」、「婢」均屬重紐四等音。另外還有三個同字重紐的兩類反切的上字和下字皆屬重紐三等或重紐四

等。如「別」字有「披（支三）巾（真三）」、「紕（脂四）民（真四）」二切；「閩」字有「皮（支三）巾（真三）」、「毗（脂四）賓（真四）」二切；「冥」字有「眉（脂三）兵（庚三）」、「彌（支四）並（清四）」二切。此外，我們還清楚地看到，重紐三等字的反切上下字同類的居多，除了以上列舉的例子外，除去「縐」、「蠭」、「謾」、「表」、「受」、「菩」六字以外，其餘十二例的反切上下字都是重紐三等字。

如果總觀《類篇》中的一四四個同字重紐例，支韻系有八對重紐，脂韻系亦八對，祭韻系三對，真質韻系十二對，仙薛韻系五對，宵韻系九對，侵緝韻系二對，鹽葉韻系五對，尤幽韻系十對，庚清韻系五對，總計六十七對重紐切語。考查這六十七對重紐的切上字，三等切上字與四等切上字還是有區別的。請看以下統計數字：

被切字 切上字	重三	重四	普三	純四	一等	二等
重三	21	1	34	1	9	1
重四	2	32	21	6	6	0

由上表可見，重紐三等字的切上字以重紐三等韻和普遍三等韻字居多，而重紐四等字的切上字則是以重紐四等韻和普遍三等韻字居多（純四等字也較多）。這說明《類篇》的作者在切上字選字上也是有所考慮的。

三

最後談談《類篇》作者對《集韻》十六個同字重韻採用合併或刪除的處理問題。為了幫助讀者更清楚地認識這個問題，我們特將《集韻》的重韻切語也列出，以便比較。

韻	聲	調	等	類篇	集韻	例字	韻	聲	調	等	類篇	集韻	例字
支	幫	平	三四	班欒 ----	班欒 賓彌	殍錍	質	明	入	三四	莫筆 ----	莫筆 覓畢	䁠
			三四	---- 賓彌	班欒 賓彌	鵯	仙	影	去	三四	---- 縈絹	紆權 縈絹	蝹
	群	平	三四	渠羈 ----	渠羈 翹移	赽	宵	並	上	三四	被表 婢小	被表 婢小	莩
	曉	平	三四	虛宜 ----	虛宜 香支	咬	緝	影	入	三四	一入	乙及 一入	揖
		去	三四	----	況偽 呼恚	毇	尤幽	見	平	三四	居虯	居尤 居虯	樛
脂	幫	上	三四	---- 補履	補美 補履	秕	尤幽	溪	去	三四	---- 輕幼	丘救 輕幼	䠠
	曉	去	三四	虛器 ----	虛器 許利	屓	尤幽	影	平	三四	於求 ----	於求 於虯	麀
真	影	平	三四	---- 伊真	於巾 伊真	壹							

　　《類篇》作者把十四個《集韻》同字重韻的兩類反切各合併為一類，還刪除了二個同字重韻。這說明作者認為前十四個同字重韻根本就不存在重紐三等和重紐四等的對立，應該合併為三等或四等；而後二個同字重韻的刪除，說明作者並不認為它們是存在的。如何認識《類篇》這種處理方式的正確與否呢？我們認為，衡量《類篇》對《集韻》同字重韻的合併或刪除的正確與否，唯一的尺度就是與《五音集韻》進行比較。倘若《五音集韻》對這十六個同字重韻採用保留態度，那麼就說明《類篇》的做法是錯誤的；倘若《五音集韻》的做法與《類篇》相一致，那麼就可證實《集韻》是錯誤的。

　　經過與《五音集韻》進行查對，有十一個同字重韻為《五音集韻》所保留，而且分別置於重紐三等和重紐四等。這些例是：「殍」、

「�beer」（「波為」、「府移」二切），「萋」（「渠羈」、「巨支」二切），「㷋」
（「許羈」、「喜夷」二切），「毀」（「況偽」、「火季」二切），「壹」
（「放巾」、「放真」二切），「蝹，（「放權」、「烏玄」二切），「莩」
（「平表」、「符少」二切），「樛」（「居求」、「居虯」二切）蹻（「丘
救」、「丘謬」二切），「麀」（「放求」、「放蠱」二切）。據此可證實
《集韻》把它們當作重紐是正確的。其餘五個例，《五音集韻》的作
法與《類篇》完全一致。這五個例是：「鯡」（府移切，四等），「秕」
（卑履切，四等）、「屭」（香義切，三等）、「眳」（美筆切，三等）、
「聾」（伊入切，四等）。綜上所述，《類篇》作者對《集韻》十六個同
字重韻所採用的合併或刪除方法，有正確的一面，但也有不妥之處。

　　附帶談談《類篇》中「䫄」、「㵎」、「唏」三字的一對反切，即
「虛器」、「許位」二切。《廣韻》中「䫄」字有「許位」一切，而
《集韻》有「虛器」、「許利」二切。按：《七音略》將「䫄」字置於
合口三等，《五音集韻》作「況偽切」，也放在合口三等。《類篇》承
襲《廣韻》作「許位切」是對的，當是重紐三等，而《集韻》的「許
利切」應是「許位切」之誤。「㵎」、「唏」二字與「䫄」字同。因
此，「虛器切」屬開口重紐三等，「許位切」屬合口重紐三等，它們根
本不能構成重紐。《集韻》將「虛器」與「許利」二切當做重紐三等
與四等，顯然是錯誤的。清梁僧寶在《四聲韻譜》中把「䫄」字置於
開口重紐四等，還注明「《廣韻》原切許位與合口呼無別，《集韻》
改」。[8]梁氏的做法也是錯的。他一味承襲《集韻》，而無視《廣韻》、
《類篇》以及《七音略》等中古韻書韻圖，才會導致改「許位切」為
「許利切」之誤。

　　　　　　　　——本文原刊於《福建師範大學學報》1993 年第 2 期

8　見〔清〕梁僧寶：《四聲韻譜》下冊，（上海市：上海古籍出版社，1955 年）。

唐宋方言

《類篇》方言考

——兼評張慎儀《方言別錄》所輯唐宋方言

　　《類篇》是司馬光等從宋仁宗元寶二年（1039）開始修纂，至宋英宗治平三年（1066）完成的。據考察，《類篇》輯錄了大量的方言材料。它一方面繼承了《說文》、《玉篇》的傳統，講求古音古訓，運用古方言來解釋字義；一方面更是相當豐富地吸收了由於時代的發展和需要而產生的今方言。這裡所說的古方言是指六朝以前的方言，今方言則是指唐宋時期的方言。本文試圖考證《類篇》中所輯錄的古方言和今方言，以便為研究古代方言的學者提供較有體系的參考。關於《類篇》的版本，我們是根據《姚刊三韻》影印本，中華書局一九八四年十二月第一版。

一

　　《類篇》所收錄的古方言，大多數是以西漢揚雄編纂的《輶軒使者絕代語釋別國方言》（簡稱《方言》）和東漢許慎著的《說文解字》（簡稱《說文》）為主的，還兼有其他古籍古注材料。

　　經我們統計，《類篇》中引用《方言》中的材料共有三一八條，其中注明方言區域的有一七二條。就這一七二條方言材料，我們逐條與《方言》進行核對，發現文字上有明顯差異的共三十四條。這些差異不外有兩種情況：要麼缺漏一個或數個方言區域，如《類篇》

「蠦」字下引《方言》,「秦晉」後缺「西夏」二字;要麼出現誤寫字,如《類篇》「鋧」字下引《方言》,「陳魏宋楚謂之題」中的「題」字乃「題」字之誤。現羅列考證如下(先舉例字,次注明此字在《類篇》中的頁碼位置和《方言》中的卷數,後在「勘誤說明」處指出《類篇》所缺或所誤之處。～代表本條的例字):

例	《類篇》	《方言》	勘誤說明
哨	45 下	卷七	「冀隴」前缺「秦晉之西鄙」
蠦	494 上	卷八	「秦晉」後缺「西夏」
跟	73 上	卷七	「北燕」前缺「東齊海岱」,後缺「登」
鷗	138 下	卷八	「南楚」後缺「之外」
樑	197 下	卷九	「湖」乃「湘」之誤,「舩」乃「艇」之誤
舸	304 上	卷九	「南楚江湖」乃「南楚江湘」之誤
揔	454 上	卷十	「推轉」乃「椎搏」之誤
姼	457 下	卷六	「南楚」後缺「瀑洭之間」
鏇	523 上	卷九	「南楚」前缺「吳揚江淮」、後缺「之間」
敧	108 下	卷十	「棄物」前缺「揮」
釪	528 下	卷九	「楚謂之～」乃「楚謂之子」之誤,凡戟而無刃,秦晉之間謂之～
摧	443 下	卷一	「摧、詹」後缺「戾」
甌	474 下	卷五	「朝鮮」前缺「燕之東北」
脰	147 上	卷七	「秦晉之郊」前缺「自關而西」
朦	146 下	卷二	「秦晉之間」前缺「自關而西」
鈄	526 上	卷二	「青徐」後缺「海岱之間」
嫽	461 上	卷二	「青徐」後缺「海岱」
鋧	189 下	卷五	「題」乃「題」之誤
猫	461 下	卷一	「河濟之間」前缺「自關而東」
甂	474 上	卷五	「陳」後缺「魏」
蜓	494 上	卷八	「燕北」乃缺「北燕」之誤

例	《類篇》	《方言》	勘誤說明
甄	474 上	卷五	「晉之舊都」前缺「自關而西」，後缺「河汾之間」
蠣	491 上	卷八	「海岱」前缺「東齊」
鑼	523 上	卷九	「齊楚」乃「齊燕」之誤
鉿	524 下	卷六	「齊」後缺「楚」
撏	447 上	卷一	「衛魯楊徐荊一郊」應改為「衛魯揚徐荊衡之郊」
梜	211 上	卷五	「齊楚」後缺「江淮之間」
桙	215 上	卷五	「齊楚」後缺「江淮之間」
蚰	496 上	卷十一	「北鄙」乃「北燕」之誤
蟛	499 下	卷十一	「北鄙」乃「北燕」之誤
崽	380 下	卷十	「江湖之間」乃「湘沅之會」之誤
鏇	520 下	卷九	「吾」後缺「楊江淮南楚五湖」
㼭	531 下	卷九	「吾」後缺「楊江淮南楚五湖」
穏	531 下	卷九	「吾」後缺「楊江淮南楚五湖」

　　《類篇》作者除了輯錄《方言》中的材料外，還擷取了《說文》中的方言材料。《說文》運用方言釋義的有一七○多餘條，其中同於《方言》而文字不盡相合的有六十餘條。這些材料亦有相當一部分為《類篇》所承襲。請看以下諸例：飵，《類篇》：「疾各切。《說文》：楚人相謁食麥曰飵 187 上」。蝼，《類篇》：「儒稅切，蟲名。《說文》：秦晉謂之蝼，楚謂之蚊，或省 498 下」。鏆，《類篇》：「他典切。《說文》：朝鮮謂釜曰鏆 525 下」。逆，《類篇》：「仡戟切。《說文》：迎也，關東曰逆，關西曰迎 64 上」。膴，《類篇》：「斤於切。《說文》：北方謂鳥臘曰膴 147 下」。

　　據統計，《類篇》共收錄《說文》中的方言材料一○九條。這些材料也反映漢代的方言概況。若把《類篇》的這些引文與《說文》相比較，有一○三條引文與《說文》相合，出現文字上差異的只有六條。請看下例：

例	《類篇》	《方言》	勘誤說明
黔	373 上	黑部	「有黔首」乃「為黔首」之誤
喛	44 下	口部	「～」乃「喧」之誤。「～」似「喧」之重文
圣	513 下	土部	「於土」乃「於地」之誤
劍	431 上	刀部	「治魚人」乃「治魚也」之誤
楳	206 上	木部	「～」乃「楳」。「～」似「楪」之重文
摭	455 下	手部	「～」乃「拓」之重文

此外，《類篇》還收錄了晉郭璞所提供的方言材料八條，《爾雅》方言材料二條。如薽，《類篇》：「胡官切。《說文》：芙藶也。郭璞曰：今西方人呼蒲為薽蒲，江東謂之芙藶」。案：《爾雅》〈釋草〉：「莞苻藶其上蒚。」郭璞注：「今西方人呼蒲為薽蒲。……今江東謂之苻藶。」釘，《類篇》：「當經切。《說文》煉鉼黃金。郭璞注：鶴郄矛，江東呼為鈴釘 524 上」。案：《正字通》引郭璞注云：鶴膝矛，江東呼為鈴釘。」《方言九》郭璞注亦作「鈴釘」。鷂，《類篇》：「餘招切。雉名。《爾雅》：江淮而南青質五采皆備成章曰鷂 134 上」。案：《爾雅》〈釋鳥〉：「雉，江淮而南青質五采皆備成章曰鷂，……北方曰鷾」。

總而計之，《類篇》輯錄的《方言》、《說文》等方言材料共四三七條，其中注明方言區域的有二九一條。這些方言材料絕大多數是反映漢代的方言概況，反映晉代方言的只有八條，佔極少數。

二

《類篇》中除了輯錄標有《方言》、《說文》等出處的方言材料，還出現大量沒有標明出處的方言材料。這些材料即為豐富，但亦很複雜。我們能否認為這些材料所反映的就是今方言呢？據考證，它們大概有兩種情形：其一，有部分方言材料是有歷史來源的，它們所反映的可能既是古方言又是今方言；也就是說，這些古方言持續到唐宋時

期仍然保留著，或基本保留著。其二，有部分方言材料反映的正是今方言，即唐宋時期的方言。

先看有歷史來源的方言材料。

《類篇》中有相當一部分材料是來源於西漢揚雄的《方言》。這些材料，有的與《方言》完全相合或基本相合；有的與《方言》在文字上有出入，或缺字，或誤字。現舉例說明如下（沒有說明的表示完全相同或基本相合。下同）：

例	《類篇》	《方言》	勘誤說明
嘿	52 上	卷十	「～槑」乃「瞤屎」之偽
眠	114 上	卷十	「楚」後缺「郢以南東揚之郊通語也」
眽	119 上	卷十	「楚人語」應改為「楚郢以南東揚之郊通語也」
煤	369 上	卷十	應為「楚轉語」
揔	454 上	卷十	「楚」應為「南楚」，「擊」應為「相椎搏」
襠	294 下	卷四	「楚」應為「江淮南楚之間」
穇	247 上	卷一	應為「秦晉之際河陰之間」
荍	26 下	卷三	
蚏	499 下	卷十一	
鉼	524 上	卷五	「北燕」之後缺「朝鮮洌水之間」
袪	297 上	卷四	
遃	62 上	卷一	「秦晉之間」前缺「自關而西」
魏	325 下	卷二	「秦晉之間」前缺「自關而西」
蚨	500 上	卷一	
晍	112 下	卷六	
褸	294 下	卷三	「貧衣破」應為「貧衣被醜獘」
艒	304 下	卷九	「南楚」後缺「江湘」
媓	462 上	卷六	「南楚」後缺「瀑洭之間」
瞹	112 下	卷十	
軑	535 下	卷九	

例	《類篇》	《方言》	勘誤說明
鏝	522 上	卷九	「秦晉」應為「東齊秦晉之間」
械	207 上	卷五	「趙魏」應為「自關而東趙魏之間」
銳	527 上	卷五	「楚宋」應為「宋楚魏之間」
嵬	380 下	卷十	「湘沅」後缺「之會」

有來源於晉郭璞的《方言注》的，如：

例	《類篇》	《方言》	勘誤說明
蕉	16 上	卷三	「東人」應改為「江東人」
愃	384 上	卷二	
鉈	529 上	卷五	周祖謨《方言校箋》雲「梁州戴本改作涼州」

有來源於許慎《說文》中的方言材料的，如：

例	《類篇》	《說文》	勘誤說明
蹝	75 上	足部	
叡	102 下	又部	
劊	156 上	刀部	「治魚人」乃「治魚也」之誤
窾	260 下	穴部	
瘌	265 下	疒部	
瀧	411 上	水部	
舜	194 下	舛部	
麳	193 上	麥部	「～」為「秾」的重文
夥	239 下	多部	「夥」為「猓」之誤
蓑	18 下	艸部	
莽	37 上	艸部	「兔」乃「菟」之誤
餽	186 下	食部	
魊	324 下	鬼部	
哣	45 上	口部	

例	《類篇》	《說文》	勘誤說明
詑	82 上	言部	
眹	116 下	目部	「～」為「悇」的重文
孁	458 上	女部	「細腰」之「腰」為衍文
諫	509 下	言部	
䭈	186 下	食部	「～」為「饢」的重文，「饋」乃「飽」之誤
糰	250 下	米部	
槌	198 下	木部	
枷	205 上	木部	
慈	382 下	心部	
霚	423 下	雨部	
鐅	521 下	金部	
椎	198 下	木部	

有來源於下晉郭璞的《爾雅注》的，如：

例	《類篇》	《爾雅注》	勘誤說明
藻	21 下	釋草	
萋	36 下	釋草	
鈔	525 上	釋器	
鶌	131 下	釋鳥	
鷚	135 上	釋鳥	
鯠	426 下	釋魚	
鮤	427 上	釋魚	
犍	279 下	釋畜	不相合。《類篇》云：「江東人謂畜雙產曰～」。《爾雅注》：「今江東呼雞少者曰～。」
狹	348 上	釋獸	「～」與「貁」不宜分開
貁	348 上	釋獸	「狹」與「～」不宜分開
嗌	50 上	釋獸	「～」乃「齸」之重文
渾	401 上	釋水	

例	《類篇》	《爾雅注》	勘誤說明
雖	125 下	釋鳥	
鷻	135 上	釋鳥	
貒	348 上	釋獸	
鴟	134 下	釋獸	「～」為「鼮」之重文
鼮	365 上	釋獸	

《類篇》還有許多方言材料是來源於六朝以前的其他古籍古注裡。請看以下各例：

例	《類篇》	其他古籍古注及校勘說明
櫂	200 上	《釋名》〈釋道〉
姁	458 下	《釋名》〈釋長幼〉，「青州」應為「青徐州」
湲	403 下	《考工記》〈慌氏〉：「水漚其絲」，注
襝	271 下	《周禮》〈春官〉：「皆有容蓋」，注
袨	295 上	《周禮》〈春官〉：「皆有容蓋」，注
蹟	71 下	《淮南子》：「足～趡堷」，注
綩	481 下	《文選》〈江賦〉注引《淮南許注》
濚	400 下	《文選》〈江賦〉注引《淮南許注》
䑦	304 下	《文選》〈蜀都賦〉：「～輕舟」，劉注
潭	406 下	《楚辭》〈抽思〉：「泝江潭兮」，注
夢	13 下	《楚辭》〈招魂〉：「與王趨夢兮課後先」，注
筳	168 上	《楚辭》〈離騷〉：「索藑茅以～篿兮」，注
熠	369 上	《左傳》〈襄公二十六年〉：「王夷師～」，注
筍	166 上	《公羊傳》〈文公十五年〉：「～將而來也」，注
呼	44 上	《山海經》〈北山經〉：「其鳴自詨」，注
噭	45 下	《山海經》〈北山經〉：「其鳴自詨」，注
詨	84 上	《山海經》〈北山經〉：「其鳴自～」，注
檡	200 下	《漢書》〈敘傳上〉：「楚人謂乳『谷』，謂虎『於～』」，注
苴	27 上	《史記》〈司馬相如傳〉索隱引《埤蒼》：「齊曰～，晉曰

例	《類篇》	其他古籍古注及校勘說明
嗌	50 下	囍」 《莊子》〈庚桑楚〉:「兒子終日嗥而嗌不～。」《釋文》引司馬注
蜌	497 下	清錢繹《方言箋疏》卷十一引《字林》
箈	165 上	《太平御覽・九六三》引晉戴凱之《竹譜》:「～亦箭徒,概節而短」,自注
霭	424 下	引晉呂靜之說其撰《韻集》已不傳

　　以上種種,均是《類篇》中來源於六朝以前古籍古注中的方言材料,共計九十四條。其中在釋義和方言區域方面與原古籍古注完全一致或基本一致的有七十八條;在指明方言區域方面不很一致的有十六條。在方言區域不很一致的現象,說明了古今方言在區域上發生了變化。如「鉼」字,《類篇》只指明「北燕」這一方言區域,而《方言》所指明的區域,不僅包括「北燕」,還包括「朝鮮洌水」。前文說過,《類篇》中有歷史來源的方言材料 反映的既是古方言又是今方言。我們說它們既反映六朝以前的古方言,是因為它們均有其歷史來源,我們說它們又是反映唐宋時期的今方言,是因為《類篇》並沒有指明出處,而在說解方面與原文也不完全一致。

　　其次,我們再來看看反映今方言的材料。

　　清末民初學者張慎儀(1846-1921)曾撰寫了《方言別錄》一書。此書原名《唐宋元明方言、國朝方言》,內容是唐代以來見於載籍的方言,方言資料的輯錄,取材範圍頗為廣泛。在輯錄唐宋時期方言時,作者基本上是以《廣韻》、《玉篇》、《集韻》裡的方言資料為主的。這一點與《類篇》是一致的。然而,《方言別錄》有三點不足之處:

　　第一,作者把有歷史來源的古方言資料雜糅於今方言之中。在上文列舉的九十四條有歷史來源的方言材料中,就有三十條被《方言別錄》所輯錄。這三十條材料即「嘿杲」、「眠娗」、「眳䁽」、「㷄」、

「襠」、「鉼」、「魏」、「過」、「䑋舶」、「媓」、「軑」、「鏝胡」、「銚
銳」、「蕉」、「愃」、「�」、「溉」、「餽」、「䜌」、「槌」、「鉹」、「鯠」、
「鶗」、「姁」、「蹟」、「夢」、「呼」、「嚅嘮」、「詨謞諕」、「寯」。

第二，《類篇》中還有一些注明《方言》、《說文》、《字林》等出
處的材料，《方言別錄》亦毫無考證地收錄進去，請看以下諸例：

例	《類篇》	方言材料	勘誤說明
巓	313 下	《方言》卷十	基本相合
蓮	36 下	《方言》卷三	「東魯」乃「東齊」之誤
詀	85 下	《方言》卷十	
娟	465 下	《說文》〈部〉	
獀	361 下	《說文》〈部〉	「南楚」乃「南趙」之誤
爨	95 下	《說文》〈爨部〉	
鍱	529 下	《說文》〈部〉	
輻	96 上	晉呂忱《字林》已佚	

以上八例，很顯然也是反映了六朝以前的方言概況。這些方言材
料，《方言別錄》是不該輯入今方言的。

第三，中還有一些材料是《方言別錄》沒有輯錄進去的。現把中
反映唐宋時期的今方言材料羅列如下。字頭前加星號的是《方言別
錄》沒有輯錄的。

例	《類篇》	材料來源	何處方言
脘	148 上	《集韻》〈佳韻〉	楚
篱	171 下	《集韻》〈霰韻〉	楚
憽	270 上	《集韻》〈腫韻〉	楚
黐	324 下	《集韻》〈爻韻〉	楚
懰	394 上	《集韻》〈陌韻〉	楚
攢	451 上	《集韻》〈末韻〉	楚

例	《類篇》	材料來源	何處方言
女	457 下	《集韻》〈蟹韻〉	楚
辪	533 上	《集韻》〈皆韻〉	楚衛之間
盂	180 下	《集韻》〈虞韻〉	齊
裨	198 上	《集韻》〈齊韻〉	齊
硋	338 下	《集韻》〈微韻〉	齊
糢	486 上	《集韻》〈莫韻〉	齊
蟶	501 下	《集韻》〈德韻〉	齊
鐥	525 下	《集韻》〈線韻〉	齊
柊	197 下	《廣韻》〈東韻〉	齊
婆	458 上	《集韻》〈支韻〉	齊
鏁	528 上	《集韻》〈覺韻〉	齊
蓋	32 上	《集韻》〈盍韻〉	青齊
坻	510 上	《集韻》〈紙韻〉	秦
蔽	22 上	《集韻》〈巧韻〉	江東
詏	84 上	《集韻》〈笑韻〉	江東
櫳	211 下	《集韻》〈送韻〉	江東
齫	357 上	《集韻》〈侯韻〉	江東
孜	108 下	《集韻》〈侯韻〉	北燕之外
泂	422 下	《集韻》〈迥韻〉	北燕
耋	475 下	《集韻》〈屑韻〉	北燕
禥	30 上	《集韻》〈送韻〉	吳
耗	33 上	《集韻》〈號韻〉	吳
牫	40 下	《集韻》〈侵韻〉	吳
呺	48 下	《集韻》〈姥韻〉	吳
齣	58 下	《集韻》〈御韻〉	吳
崌	58 下	《集韻》〈御韻〉	吳
跨	72 下	《集韻》〈麻韻〉	吳
韘	96 上	《集韻》〈東韻〉	吳

例	《類篇》	材料來源	何處方言
鼾	121 上	《集韻》〈寒韻〉	吳
𦟾	148 上	《集韻》〈佳韻〉	吳
㿒	150 下	《集韻》〈登韻〉	吳
劗	156 上	《集韻》〈桓韻〉	吳
箳	168 上	《集韻》〈青韻〉	吳
篰	168 下	《集韻》〈侯韻〉	吳
篼	168 下	《集韻》〈侯韻〉	吳
籔	172 上	《集韻》〈屋韻〉	吳
餡	186 下	《集韻》〈敢韻〉	吳
檸	206 下	《集韻》〈庚韻〉	吳
棱	206 下	《集韻》〈蒸韻〉	吳
樾	212 上	《集韻》〈至韻〉	吳
柴	213 上	《集韻》〈代韻〉	吳
櫨	241 上	《集韻》〈海韻〉	吳
稧	247 上	《集韻》〈霽韻〉	吳
糧	250 上	《集韻》〈刪韻〉	吳
糡	251 下	《集韻》〈屋韻〉	吳
瘲	261 上	《集韻》〈東韻〉	吳
儂	276 下	《集韻》〈冬韻〉	吳
倸	277 下	《集韻》〈魚韻〉	吳
襬	292 上	《集韻》〈鐘韻〉	吳
褩	293 下	《集韻》〈桓韻〉	吳
褫	297 上	《集韻》〈禡韻〉	吳
烀	368 下	《集韻》〈尤韻〉	吳
硍	339 下	《集韻》〈慁韻〉	吳
泠	402 上	《集韻》〈青韻〉	吳
溳	415 上	《集韻》〈映韻〉	吳
濬	410 下	《集韻》〈馬韻〉	吳

例	《類篇》	材料來源	何處方言
雺	423 下	《集韻》〈遇韻〉	吳
鮭	428 上	《集韻》〈佳韻〉	吳
摡	450 上	《集韻》〈馬韻〉	吳
摳	452 下	《集韻》〈禡韻〉	吳
姁	458 下	《集韻》〈魚韻〉	吳
媞	466 上	《集韻》〈霽韻〉	吳
繡	487 下	《集韻》〈候韻〉	吳
綯	482 下	《集韻》〈宕韻〉	吳
鐏	523 下	《集韻》〈迥韻〉	吳
豩	542 上	《集韻》〈術韻〉	吳
牙	546 上	《集韻》〈麻韻〉	吳
犥	41 下	《集韻》〈小韻〉	趙魏
橪	203 下	《集韻》〈先韻〉	趙魏之間
劈	240 下	《集韻》〈職韻〉	趙魏之間
憝	371 下	《集韻》〈德韻〉	趙魏
扼	449 下	《集韻》〈果韻〉	趙魏之間
鏟	522 上	《集韻》〈山韻〉	趙魏
唳	50 上	《集韻》〈祭韻〉	山東
詍	88 下	《集韻》〈祭韻〉	山東
來	192 下	《集韻》〈模韻〉	山東
摸	448 上	《集韻》〈講韻〉	山東
拽	451 下	《集韻》〈祭韻〉	山東
嬢	468 上	《集韻》〈藥韻〉	江南、山東
棘	192 下	《集韻》〈職韻〉	江南、山東
賧	224 下	《集韻》〈敢韻〉	蠻夷
舶	305 上	《集韻》〈陌韻〉	蠻夷
唄	50 下	《集韻》〈夬韻〉	西域

例	《類篇》	材料來源	何處方言
湾	51 下	《集韻》〈過韻〉	燕
矮	239 下	《集韻》〈戈韻〉	燕
喋	54 上	《集韻》〈叶韻〉	江南
譢	81 下	《集韻》〈灰韻〉	江南
詒	82 上	《集韻》〈海韻〉	江南
臁	150 上	《集韻》〈陽韻〉	秦晉
懺	384 下	《集韻》〈寒韻〉	秦晉
纖	252 上	《集韻》〈屑韻〉	涼州
秘	252 上	《集韻》〈屑韻〉	涼州
蠦	497 上	《集韻》〈隱韻〉	吳楚
暆	113 上	《集韻》〈脂韻〉	南楚
雦	125 下	《集韻》〈侵韻〉	漢中
雉	125 下	《集韻》〈駭韻〉	桂林
椂	162 下	《集韻》〈屋韻〉	東方
箺	164 下	《集韻》〈馬韻〉	長沙
稀	243 上	《集韻》〈支韻〉	長沙
稅	243 下	《集韻》〈脂韻〉	長沙
甇	474 上	《集韻》〈江韻〉	長沙
籤	164 上	《集韻》〈東韻〉	戎
䰜	436 上	《集韻》〈魂韻〉	戎
簫	167 上	《集韻》〈蕭韻〉	江漢間
懵	284 上	《集韻》〈梗韻〉	海岱
篝	168 下	《集韻》〈侯韻〉	蜀
稆	243 下	《集韻》〈魚韻〉	蜀
岸	331 下	《集韻》〈卦韻〉	蜀中
枋	205 下	《集韻》〈陽韻〉	蜀
帗	304 下	《集韻》〈沁韻〉	蜀

例	《類篇》	材料來源	何處方言
堉	512 下	《集韻》〈嶝韻〉	蜀郡
養	186 上	《集韻》〈線韻〉	常山
貁	100 上	《集韻》〈宥韻〉	關東
北	290 上	《集韻》〈過韻〉	關東
稻	246 上	《集韻》〈皓韻〉	關西
貂	249 上	《集韻》〈皓韻〉	關西
松	197 下	《集韻》〈鍾韻〉	關中
柭	204 下	《集韻》〈爻韻〉	關中
晨	237 下	《集韻》〈真韻〉	關中
粉	244 上	《集韻》〈文韻〉	關中
仍	277 上	《集韻》〈之韻〉	關中
瘍	266 下	《集韻》〈昔韻〉	關中
趶	309 上	《集韻》〈禡韻〉	關中
頧	315 下	《集韻》〈術韻〉	關中
麠	355 下	《集韻》〈魚韻〉	關中
淚	412 上	《集韻》〈術韻〉	關中
捼	442 上	《集韻》〈脂韻〉	關中
蚣	457 下	《集韻》〈鐘韻〉	關中
嬰	462 下	《集韻》〈映韻〉	關中
蛇	491 下	《集韻》〈麻韻〉	關中
蜇	501 上	《集韻》〈德韻〉	關中
四	542 上	《集韻》〈質韻〉	關中
樐	199 下	《集韻》〈魚韻〉	宋魏之間
涼	398 上	《集韻》〈魚韻〉	宋魏之間
嬔	465 上	《集韻》〈勘韻〉	淮南
蝔	493 上	《集韻》〈皆韻〉	淮南
瘴	265 上	《集韻》〈莫韻〉	江淮

例	《類篇》	材料來源	何處方言
疤	267 上	《集韻》〈洽韻〉	江淮之間
鉈	526 上	《集韻》〈真韻〉	江淮南楚
櫂	213 下	《集韻》〈錫韻〉	楚宋
団	222 下	《集韻》〈獼韻〉	閩
冰	420 上	《集韻》〈旨韻〉	閩
稞	244 下	《集韻》〈戈韻〉	青州
諟	477 上	《集韻》〈真韻〉	青州
鑒	520 下	《集韻》〈支韻〉	青州
鮋	432 上	《集韻》〈末韻〉	青州
鱛	430 上	《集韻》〈侵韻〉	南方
颴	504 下	《集韻》〈遇韻〉	越
礫	338 下	《集韻》〈脂韻〉	東齊
硫	340 下	《集韻》〈宥韻〉	梁州
鎦	524 上	《集韻》〈宥韻〉	梁州
猉	358 上	《集韻》〈之韻〉	汝南
椒	453 上	《集韻》〈屋韻〉	汝南
玃	360 上	《集韻》〈侯韻〉	南越
魟	429 上	《集韻》〈笴韻〉	南越
煪	368 下	《集韻》〈錫韻〉	夷
藬	436 上	《集韻》〈侯韻〉	南夷
岐	107 下	《集韻》〈皆韻〉	齊楚
鎤	377 下	《集韻》〈藥韻〉	齊楚
蹓	178 下	《集韻》〈蕭韻〉	並州
繂	489 上	《集韻》〈錫韻〉	並州
拔	454 下	《集韻》〈薛韻〉	晉
㳠	413 上	《集韻》〈祭韻〉	盎齊
姐	465 上	《集韻》〈馬韻〉	羌

例	《類篇》	材料來源	何處方言
妭	467 下	《集韻》〈末韻〉	羌
豜	530 上	《集韻》〈先韻〉	羌
鯝	431 上	《集韻》〈莫韻〉	杭越
撲	443 上	《集韻》〈霽韻〉	杭越
搽	451 下	《集韻》〈霽韻〉	杭越之間
譅	88 下	《集韻》〈霽韻〉	吳越
鹽	436 下	《集韻》〈模韻〉	陳楚
鐕	526 下	《集韻》〈緝韻〉	東夷
耴	439 下	《集韻》〈扴韻〉	關中河東
鳿	136 下	《集韻》〈燄韻〉	交廣
欓	181 上	《集韻》〈陽韻〉	揚州
皈	273 下	《集韻》〈緝韻〉	新羅
餚	184 下	《集韻》〈齊韻〉	兗豫
胺	152 下	《集韻》〈範韻〉	河東
綷	486 上	《集韻》〈術韻〉	宋衛
詷	88 上	《集韻》〈至韻〉	沅澧之間
饞	184 上	《集韻》〈講韻〉	河朔

　　據我們統計，《類篇》中輯錄了楚、楚衛、齊、青齊、秦、江東等六十五個區域、一八六條方言材料。其中有三十五條材料是《方言別錄》沒有輯錄進去的。這些材料，為我們提供了唐宋時期豐富的方言概況，是一份極為珍貴的語言材料。它將有待於我們進一步探索和研究。

　　　　　　　　　　—— 本文原刊於《語言研究》1993 年第 1 期

參考文獻

〔宋〕丁　度：《集韻》（北京市：中國書店，1983年7月）。

〔宋〕司馬光：《類篇》（北京市：中華書局，1984年12月）。

〔宋〕陳彭年：《宋本廣韻》（北京市：中國書店，1982年6月）。

〔清〕王先謙：《釋名疏證補》（上海市：上海古籍出版社，1984年3
　　　　　　月）。

〔清〕王念孫：《廣雅疏證》（南京市：江蘇古籍出版社，1984年4
　　　　　　月）。

〔清〕阮　元：《經籍纂詁》（成都市：成都古籍書店，1982年3月）。

〔清〕張慎儀：《方言別錄》，叢書集成初編補印本。

〔漢〕許　慎：《說文解字》（北京市：中華書局，1978年3月）。

〔清〕郝懿行：《爾雅義疏》（上海市：上海古籍出版社，1983年6
　　　　　　月）。

〔清〕錢　繹：《方言箋疏》（上海市：上海古籍出版社，1984年5
　　　　　　月）。

周祖謨：《方言校箋》（北京市：科學出版社，1956年）。

明清南曲音韻

《南音三籟》曲韻研究

　　《南音三籟》是一部很重要的南散曲戲曲選集。編者即空觀主人即是明末凌濛初的別號。他是浙江烏程人，曾授上海縣丞，官至徐州判。編者一共選了元明兩代的南散曲九十七套和小令二十七首；又選了南傳奇一百三十二齣和支曲十七首。他所說的南音，就是指南曲；他所說的三籟，就是將所選各曲都品評為天籟、地籟和人籟三個等級。

　　曲有南北之分。南北語音不同，南北曲的用韻也就不同。曲韻專書也就有南北派之分。《中原音韻》是最早的一部曲韻韻書。它是適應北曲發展的需要，統一戲曲語言的著作。在中國近代戲曲史上，《中原音韻》的影響一直都是很大的。北曲的創作和演唱，以《中原音韻》為用韻的典範。[1]而南曲沒有專門的韻書，等到《洪武正韻》出來以後，南曲作家和藝人覺得這部韻書和南方語音較為接近，就拿來作為主要參考。故明清時代戲曲界就有「北主《中原》，南宗《洪武》」的說法。但是，《洪武正韻》雖說可以用來作為南曲的參考，但到底不是曲韻專書。後來又出現了兼顧南曲的韻書，如明朱權撰的《瓊林雅韻》、陳鐸寫的《綠斐軒詞林要韻》、王文璧的《中州音韻》（另有嘯餘譜的《中州音韻》）、范善溱的《中州全韻》等，這些韻書也都承襲了《中原音韻》的編寫體例。清王鵕參考《洪武正韻》和朴隱子的《詩詞通韻》，在乾隆四十六年編了一部《中州音韻輯要》，後沈乘麐的《曲韻驪珠》，周少霞的《增訂中州音韻》等，都是專為南

1　見楊耐思《中原音韻音系》〈一引言〉。

曲用的韻書。[2]然而，南曲在用韻方面存在比較複雜的現象。因此，《南音三籟》曲韻的排比分析，將可以為人們提供元明時代南曲用韻情況的一些重要材料和理論依據。

一

　　首先，談談入聲韻問題。在《中原音韻》教，「入聲派入平、上、去三聲」。[3]也就是說，「在曲子裡需要把入聲字派入平、上、去三聲，當作平、上、去三聲字使用」。[4]製作北曲的人，自應奉為繩尺。而南曲則有入聲，這是南曲最明顯的特點之一。其音「無穿鼻（-ŋ）、展輔（-i）、斂唇（-u）、舐齶（-n）、閉口（-m），而止有直喉（-ø）。直喉，不收韻者也」。[5]陸志韋先生也說過，南曲入聲沒有「兩折音」。當然，這種入聲也有不少例外，如「頸腹尾」等。

　　北曲以入聲隸於三聲，而音變腔不變。譬如元人張天師劇《一枝花》「老老實實」，「實」字《中原音韻》作平聲，《中州音韻》注「繩知切」，這就是變音；《一枝花》第五句，韻譜原應用平聲，而此處恰填平字，平聲字以平聲腔唱，這就是不須變腔。至於南曲，入聲唱作三聲，則是腔變音不變。比如南曲《畫眉序》，《明珠記》「金卮泛蒲綠」，「綠」字直作綠音，不必如北曲作「慮」，這就是不變音；《畫眉序》首句韻應是平聲，歌者雖以入聲吐字，而仍須稍微以平聲作腔，這就是變腔。

　　北曲與南曲，雖都有入作三聲之法，但實際上是不相同的。就如清毛先舒所說：「又北曲之以入隸三聲，派有定法，如某入聲字作平

2　見趙蔭棠《中原音韻研究》第五章〈曲韻派〉。

3　見〔元〕周德清《中原音韻》〈正語作詞起例〉。

4　見楊耐思《中原音韻音系》〈五《中原音韻》入聲的性質〉。

5　見〔清〕毛先舒《南曲入聲客問》。

聲，某入作上，某入作去，一定而不移；若南之以入唱作三聲也，無一定法，凡入聲字俱可以作平、作上、作去，但隨譜耳。」[6]例如「嗀」字，此字譜當是平聲，那麼吐字唱「嗀」，而作腔便可唱如「窩」；譜當是上聲，那麼吐字唱「嗀」，而作腔便可唱如「窩」之上聲；譜是去聲，則吐字唱「嗀」，而作腔便可唱如「窩」之去聲；不像北曲「嗀」字定音為「古」，餘者類推。這是南曲與北曲不同的一個重要方面。南曲入聲有單押和通三聲押韻兩種用法。其唱法都是隨譜作腔，「唱時，但以入聲吐字，而作腔則隨譜之平、上、去三聲可爾。」[7]這就是所謂「隨譜變腔」，或曰「隨譜作腔」。

從《南音三籟》用韻的實際情況來看，我們共歸納出七個入聲韻部，即：

一質直	二屋讀	三陌側	四約略
五曷跋	六達狎	七屑轍	

在押韻方面，入聲單押、入聲與平上去三聲通押，二者兼而有之，甚至還出現許多不同入聲韻部通用的現象。這是南北曲迥別的最顯著特點之一。以下材料先列韻部韻字，後舉例說明之。

（一）質直

質韻：蜜漆疾嫉質實失室日吉溢
緝韻：緝習襲濕拾急泣及
職韻：力息織食識憶肊翼域潑
德韻：北墨得德國
陌韻：碧
昔韻：僻積跡刺籍藉惜昔席夕擲只蹠尺釋螫石益奕

6　見〔明〕沈寵綏《度曲須知》〈音同收異考〉。
7　〔明〕徐渭《南詞敘錄》。

錫韻：壁覓的敵曆曆瓅戚寂吃

　　入聲質直韻有單押和通押二種。單押例如沈青門〈孤飛雁〉叶「曆憶積」一冊二頁，失名〈黃鍾三假子犯〉叶「昔漆跡北」「緝滴擲釋」一冊九五頁，《尋親記》〈正宮醉太平〉叶「息昔戚奕」三冊二三頁。此外，質直韻還有與陌側韻通用之例，如失名〈黃鍾畫眉序〉叶「測嫉實蜜覓吃」，〈南呂院溪沙犯〉叶「刺色鴻擊」「息力」「只石」，〈滴溜子〉叶「憶泣窄失迫」，〈下小樓〉叶「隔劃側尺得」，〈尾聲〉叶「隔拾域」一冊九四至九五頁。《尋親記》〈前腔換頭〉叶「壁識席夕得籍迫」三冊二三頁。質直韻還與屋讀、陌側二韻通用一例，如失名〈永團圓犯〉叶「識濕陌惜肛客藉澀脈」「疾沒」「魄日」「碧」一冊九五至九六頁。入聲質直韻還與支思、齊微二韻平、上、去三聲字通押，如沈青門〈仙呂八聲甘州〉叶「癡底遞息悲水」，〈前腔換頭〉叶「織會棄歸息」，〈解三〉叶「味寂悴隨息幃寐吹」，〈解三醒〉叶「細寄際的溪西你回」，〈八聲甘州〉叶「底閨寄癡息眉」一冊一至四頁。據統計，〈南音三籟〉中，質直與支思、齊微共通押四十四次，與支思、齊微、居魚三韻共通押二十五次。

（二）屋讀

屋韻：獨讀瀆牌斛僕服籙束簇福腹幅馥屋哭穀轂禿撲祿麓木目沐
　　　淑逐軸蠹宿粟夙束祝粥竹郁六陸肉

沃韻：毒篤

燭韻：觸屬俗續足促曲燭玉欲褥綠釀

術韻：出

物韻：窟

沒韻：沒

　　入聲屋讀韻相當於《中原音韻》「魚模」「尤侯」二韻的部分入聲字。屋讀韻亦有單押和通押兩種用法。單押例如下：《琵琶記》〈黃鍾畫眉序〉叶「木玉綠燭」，〈前腔〉叶「祿淑玉褥」，〈前腔〉叶「沐蠹

玉屋」,〈前腔〉叶「幅俗玉六」,〈滴溜子〉叶「卜欲獨哭腹」,〈鮑老催〉叶「蹙足牘縠肉」,〈滴滴金〉叶「郁醵曲續祝睦」,〈鮑老催〉叶「篤斛屬竹讀屋粟」,〈雙聲子〉叶「福福束福福軸篤福福逐」,〈尾聲〉叶「俗福足」三冊八六至八七頁。《明珠記》〈黃鐘畫眉序〉叶「綠曲玉續俗」,〈前腔〉叶「綠曲玉續」,〈前腔〉叶「綠曲玉續」,〈前腔〉叶「綠曲玉續」,〈滴溜子〉叶「俗足粥哭燭」,〈鮑老催〉叶「縠曲粟福足醵」,〈滴滴金〉叶「肉馥目促麓」,〈鮑老催〉叶「撲粟屋木觸竹籟」,〈雙聲子〉叶「逐綠足足露」,〈尾聲〉叶「縠俗六」三冊八八至八九頁。下加‧號的「肉」、「六」二字,原屬《中原音韻》「尤侯」中的入聲字。入聲屋讀韻還有與居魚、姑模平上去通押例:如凌初成〈懶畫眉〉叶「梟烏諸妒毒」,〈南呂浣溪紗〉叶「曲爐譜壺度福窟」,〈劉潑帽〉叶「僕虛步路」,〈東甌令〉叶「賦圖模禿簇糊壺」一冊五四至五五頁。據統計,屋讀韻與居魚、姑模平上去通押共十三例,與居魚、姑模、支思、齊微四韻通押二例,與尤侯通押四例。

（三）陌側

　　陌韻:白宅迫窄客魄陌

　　麥韻:劃擘摘隔脈

　　職韻:側色測

　　德韻:刻

　　緝韻:澀

　　入聲陌側韻相當於《中原音韻》「皆來」中的入聲字,「澀」字相當於「支思」中的入聲字。陌側韻不見單押例,但與質直韻通用六次,與質直、屋讀二韻通用一次[請見（一）質直]。入聲陌側與皆來平上去三聲通押六次,如陳大聲〈中呂好事近〉叶「來猜帶開」「懷在白」「載乖」,〈正宮綿纏道〉叶「腮台劃衰改耐捱該排」,〈尾聲〉叶「賴側開」一冊四四頁。楊鬥望〈商調集賢賓〉叶「客乖待苔黛外擺海」,〈啄木鸝〉叶「懷改白隘債諧」、「排」二冊十八頁。《西廂記》

〈雜犯宮調十二紅〉叶「采才賽」、「愛諧」「愛」「懷臺」「摘開採」
「釵骸債」「外排」「耐來」「害」「才開災」「來」「懷」四冊九五頁。

（四）約略

覺韻：角覺嶽

藥韻：著約藥

鐸韻：薄索樂

入聲約略相當於《中原音韻》「蕭豪」中的入聲字。此韻不見有
單押例，但與蕭豪韻的平上去三聲字則通押十八次。如無名氏〈傾杯
序〉叶「著綃告道巧叨」一冊二九頁。陳大聲〈蠻牌令〉叶「豪宵熬約
消腰牢」二冊二頁。楊鬥望《商調金梧桐》叶「消到朝抱道療藥」二冊二一
頁。文衡山〈南呂香柳娘〉叶「報照角角高燥敲倒」二冊三八頁。陳大聲
《前腔》叶「描笑廖薄飆朝少」，〈好姐姐〉叶「悄照挑著覺調蕭」二
冊四四頁。

（五）曷跋

曷韻：葛割曷

末韻：活奪缽闊掇脫末打

合韻：合

鐸韻：薄泊閣惡寞落樂

藥韻：著

曷跋韻相當於《中原音韻》「歌戈」中的部分入聲字。此韻不見
有單押例，但與屑轍韻通用三次，如高東嘉《七兄弟》叶「揭切絕割
疊怯」二冊二九頁。《琵琶記》〈前腔〉叶「別撇雪迭挈末」，〈前腔〉叶
「熱缺咽活血」四冊一一至一二頁。曷跋還與達狎、屑轍二韻通用二次，如
《琵琶記》〈前腔〉叶「闊別裂設殺月」，〈前腔〉叶「達屑八撇折
掇」四冊一二頁。曷跋還與屋讀、屑轍二韻通用一次，如《琵琶記》〈商
調高陽臺〉叶「且脫越葛舌」四冊一一頁。此外，曷跋、約略、歌戈、
家麻通用一次，如《金印記》〈前腔〉叶「過河戈戈岳訛何閣呵呵家

<u>呀</u>他<u>下</u>索惡」四冊四九頁。入聲曷跋還與歌戈平上去三聲通押十次，如錢鶴灘〈瑣窗繡〉叶「魔他鍋左舵」「合合」，〈浣溪樂〉叶「左蘿挫薄」「可娑」一冊八三至八四頁。馮海浮〈商調集賢賓〉叶「躲那可河寞個我窩」，〈前腔〉叶「鎖抹陀閣樂果羅」，〈黃鶯兒〉叶「梭磨落何麼破呵酡」，〈前腔〉叶「娥那挫羅窩過合多」二冊一七頁。《金印記》〈尾聲〉叶「落麼著」四冊四九頁。

（六）達狎

　　曷韻：達薩撒

　　盍韻：榻

　　黠韻：滑八殺

　　洽韻：洽峽

　　狎韻：狎鴨壓

　　月韻：伐罰發襪

　　乏韻：法

　　達狎韻相當於《中原音韻》「家麻」中的部分入聲字。此韻無單押例，而與屑轍則通用二次，如《琵琶記》〈前腔〉叶「閱列潔悅伐發」四冊一一頁。《崔君瑞》〈滴溜子〉叶「滑撒切列雪」四冊四三冊。與曷跋、屑轍二韻通用二次 [請見（五）曷跋]。此外，入聲達狎還與家麻平上去三聲通押十一次。如劉東生〈正宮刷子序犯〉叶「峽涯華呀亞掛」「畫鴉花」，〈朱奴兒犯〉叶「榻瓦寡話罷加」「花」一冊三十至三一頁。張伯起〈雜犯宮調九回腸〉叶「掛呀下峽鴉靶」「把花衙」「麻」二冊五二頁。《西廂記》〈商調集賢賓〉叶「華下榻亞花」四冊一〇〇頁。

（七）屑轍

　　屑韻：迭跌穴截屑缺闑咽血結潔節切竊決訣鵝鐵摯撇捏篾

　　薛韻：傑別舌折絕轍徹泄劣雪說拙設吸列列悅閱掣熱孽滅燕拽

　　叶韻：捷涉接妾摺葉

　　帖韻：疊碟諜蝶協頰貼帖愜

業韻：怯業

月韻：掘竭揭褐朙渴歇撅月越

陌韻：客

德韻：刻

職韻：色

　　入聲屑轍相當於《中原音韻》「車遮」中的部分入聲字。此韻以單押為主，即使與車遮韻通押、車遮韻字也只不過是旁犯而已。如康對山《南呂香羅帶》叶「冽歇月朙別滅結」，〈前腔〉叶「結迭說節揭鐵」，《仙侶醉扶歸》叶「絕撇蝶血」，〈前腔〉叶「折摺跌」，〈南呂香柳〉「徹徹葉雪訣訣越貼貼裂」，〈前腔〉叶「竊竊悅咽絕絕切」，〈尾聲〉叶「頰月熱」一冊五一至五二頁。王渼陂〈黃鐘絳都春序〉叶「別結設惹業月說」，〈出隊子〉叶「謝泄列徹折」，〈鬧樊樓〉叶「別涉闕月折跌」，〈滴滴金〉叶「鴃舌野也切揭咽雪」，〈畫眉序〉叶「節設蝶葉夜血」；〈南呂浣溪少犯〉叶「咽雪寫也」「貼悅」「結怯」，〈黃鐘三假子犯〉叶「葉別疊絕」「麝切列帖」，〈滴溜子〉叶「潔滅燕切徹」，〈下小樓〉叶「缺節折賒」，〈永團圓犯〉叶「冽蝶冶折啜歇頰怯撇摺屑折劣雪」，〈尾聲〉叶「扯拙惹」一冊一〇三至一〇五頁。唐伯虎〈越調亭前柳〉叶「折絕嗟熱鐵血」，〈前腔〉叶「歇熱也」，〈前腔〉叶「夜絕別麝些些」，〈越調下山虎〉叶「結折燕徹別月說」，〈前腔〉叶「節說切月血撇咽」，〈尾聲〉叶「捷卸說」二冊四至五頁。據我們統計，在《南音三籟》實際用韻中，屑轍韻共單押三一次，與車遮韻平上去三聲通押五五次，而車遮字只是旁犯，出現不多。此外，屑轍與曷跋通用，與曷跋、達狎通用，與屋讀、曷跋通用，請見（五）曷跋；屑轍與達狎通用，請見（六）達狎。還有個問題值得注意，即「客」、「色」、「刻」三字兩收於陌側和屑轍二韻。這是《中原音韻》「車遮」中所沒有的。就以上所排比的材料，我們特設如下簡表：

入聲韻單押、通押、通用簡表

	質直	屋讀	陌側	約略	曷跋	達狎	屑轍	支思	齊微	居魚	姑模	皆來	蕭豪	歌戈	家麻	車遮	尤侯	
質直	3		6					44	24									
		1								25								
屋讀		20								13								4
											2							
陌側												6						
約略														18				
															1			
曷跋								3										
								2							10			
達狎								2								11		
屑轍								31									55	
屋讀				1														

綜上所述,所設簡表清楚地羅列了《南音三籟》七個入聲韻單押、通押、通用的情況。由此,我們可以得出以下結論:(一)南曲韻裡確實存在質直、屋讀、陌側、約略、曷跋、達狎、屑轍七個獨立入聲韻部。(二)鄰近入聲韻可以通用,如質直與陌側通用,曷跋、達狎、屑轍通用等。(三)陌側與皆來,約略與蕭豪,曷跋與歌戈,達狎與家麻,屑轍與車遮,兩兩通押。這些入聲韻與陰聲韻平上去三聲通押,唱時,歌者雖以入聲吐字,但必須隨譜變腔。原譜或平或上或去,入聲字也必須按譜微以平聲、上聲、去聲作腔,即隨譜變腔。(四)《中原音韻》分支思、齊微、魚模三韻,各韻中的入聲字派入平上去三聲,而《南音三籟》則不然,入聲質直可叶支思、齊微和居魚三韻,這是與《中原音韻》大不相同的。(五)屋讀韻既可叶居魚、姑模二韻,又可叶尤侯韻。這也是《中原音韻》所不允許的。

　　上文我們曾談及王文璧《中州音韻》、范善溱《中州全韻》等明代兼顧南曲的幾部韻書，若拿《南音三籟》中的七個入聲韻部與之比較又如何呢？那幾部韻書雖兼顧南曲，但基本上都是以周德清《中原音韻》為宗，它們都分韻母為十九類，都將入聲派入三聲。就《中州音韻》而言，其所分韻類與韻目跟周書相同，並在全書各字俱注音義。派入三聲的入聲字，所注反切的下字已全部用非入聲字，如支思韻字「澀」下注「生止切」、齊微韻字「實」下注「繩知切」，魚模韻字「足」下注「臧酗切」，皆來韻字「白」下注「巴埋切」，蕭豪韻字「嶽」下注「叶耀切」，歌戈韻字「活」下注「叶和切」，家麻韻字「法」下注「方雅切」，車遮韻字「屑」下注「叶寫切」，尤侯韻字「軸」下注「直由切」，等等，說明當時入聲韻字均讀為平上去三聲。至於《中州全韻》，亦與《中原音韻》一樣，也注有反切和意義，但入聲也都派入三聲。這與《南音三籟》的實際用韻是不相符的。

　　清康熙年間樸隱子撰的《詩詞通韻》，著眼點則主要是為南曲制定規範。爾後王鵕根據范氏的《中州全韻》，並參考了《詩詞通韻》，編了《中州全韻輯要》。王氏在書中評注南北各地讀音及字義，所注者特別著重於入聲字，如「澀」字注曰「洗日切，北叶史」；「塞」字注「僧側切，北音死」；「則」字注「增塞切，北音子」，等等。說明清代南方確實存有入聲。直至後來沈乘麟的《韻學驪珠》才把入聲獨立了出來，入聲分為八部：一屋讀，二恤律，三質直，四拍陌，五約略，六曷跋，七豁達，八屑轍。此八部與《南音三籟》入聲七部大致相似，不過，《南音三籟》實際用韻則以只有屋讀韻而無恤律韻罷了。

二

　　其次，談談陰聲韻問題。從分部上看，《中原音韻》將陰聲韻分為支思、齊微、魚模、皆來、蕭豪、歌戈、家麻、車遮、尤侯九部。

而《南音三籟》的實際用韻情況，分魚模為居魚和姑模二韻，其餘八部則與《中原音韻》相同。然而，《南音三籟》中的犯韻很複雜。現分別說明之：

（一）**支思和齊微**　在《南音三籟》中，支思韻獨用十五例。其韻字包括支脂之三韻裡的「精」「照」兩系及日母開口字，與《中原音韻》、《中州音韻》、《中州全韻》中的支思舒聲字相同。齊微韻獨用四十例，與質直韻通押廿四例。其韻字包括齊微灰祭廢韻，及泰韻合口字，又支脂之韻字之不入支思者，與《中原音韻》、《中州音韻》中的齊微舒聲字、《中州全韻》中的機微舒聲字相同，而與《韻學驪珠》有異。《韻學驪珠》將齊微分為「機微」、「灰回」二韻，但《南音三籟》用韻則趨向合用。灰回韻是指《廣韻》支脂微齊灰五韻的合口字以及祭廢泰諸韻的合口字。此部極少獨用。為了讓人們更清楚地瞭解機微與灰回合為一韻，我們特將八十六個灰回韻字與機微韻的合用次數列表如下：

灰　回	威	偎	幃	闈	圍	危	為	偽	畏	位	灰	揮	暉	輝	回	徊
押入機微	1	3	6	1	4	6	3	1	1	1	4	1	2	3	10	1

灰　回	卉	誨	悔	蕙	會	慧	閏	歸	鬼	貴	桂	饋	魁	虧	窺	追
押入機微	2	1	2	1	19	1	1	30	5	14	4	1	1	3	4	2

灰　回	錐	吹	推	垂	槌	墜	綴	誰	水	蕤	瑞	睡	醉	催	摧	翠
押入機微	1	2	2	8	1	7	1	16	19	1	1	11	10	7	2	7

灰　回	脆	悴	隨	歲	膾	罪	碎	卑	杯	盃	悲	狽	輩	醅	陪	配
押入機微	1	8	14	2		1	2	4	2	1	8	2	1	2	1	5

灰　回	珮	倍	梅	媒	煤	眉	每	美	昧	寐	袂	媚	堆	對	退	隊
押入機微	2	1	1	1	1	13	1	5	1	3	2	6	1	7	1	1

灰　回	餒	內	累	壘	淚	類										
押入機微	1	2	1	1	14	1										

　　至於齊微與支思，二者出字稍異，齊微「嘻嘴皮」，支思「露齒兒」，「穿牙音」，兩韻收音近似；齊微「收隱」，支思「醫恩切」。而「齊微雖與魚音若近，奈撮唇嘻口殊聲（魚音撮唇，齊微嘻口）。」[8]因此，支思、齊微、居思三韻雖獨立成韻，但常常習慣借押。《南音三籟》實際用韻就是如此。如吳載陽〈南呂宜春令〉叶「離迷外侶蒂二」，「瑣窗寒夕」叶「宜如軀子世易遲施」－冊八〇頁。現將此三韻獨用、通用情況列表如下：

韻目	支思	齊微	居魚	支齊思微	支居思魚	支姑思模	齊居微魚	齊姑微模	支齊居思微魚	支齊姑思微模
次數	15	40	4	64	4	4	45	1	60	1

　　支思、齊微、居魚三韻通用可能與元明代的吳音有關，故徐渭曾有「松江人支、朱、知不辨」的說法。[9]對於北曲，支思、齊微、居魚的押韻情況又是如何呢？在「早期曲子的押韻，支思與齊微通押是很普遍的現象」，而「北曲絕少有魚模和齊微通押的例子。不像在南戲那樣。」[10]現代北方戲曲用韻的通例是 y 叶 i，〈十三轍〉也是 y 與 i 同歸一轍。

　　（二）居魚和姑模　　《中原音韻》中魚模的小韻可分為兩類：一類來自中古的遇攝一等韻以及三等韻唇音字，一類來自三等韻。《韻會》、《蒙古字韻》也分為兩類：「孤類」和「居類」，楊耐思先生參照八思巴字對音訂為 u 和 iu[11]。這兩小韻在北曲裡是合用不分的，但在《南音三籟》裡，居魚和姑模有獨用的一面，又有合用的一面。有兩種材料可以證明此二韻該分而不該合。其一，根據支思、齊微、魚模

8　見楊耐思《中原音韻音系》〈《中原音韻》的韻母〉。

9　見趙元任《現代吳語的研究》〈吳音單字表〉。

10　見項遠村《曲韻易通》。

11　見〔明〕沈寵綏《度曲須知》〈宗韻商疑〉。

通用情況看，居魚與支思、齊微共通用一百〇九次，而姑模與支思、齊微僅通用六次（詳見上表）。其二，沈寵綏曾有「模及歌戈，輕重收鳴」的說法[12]，在《南音三籟》中共出現二十例姑模與歌戈相葉之例。如鄭虛舟〈南呂梁州小序〉叶「露付呼顆初多渡路負」，〈前腔〉叶「古睹羅過譜訴多」，〈前腔〉叶「雛臥霧朵娥多」，〈前腔〉叶「糊舞浦股梳多」，〈節節高〉叶「拖峨護我娥苦阻破誤」，〈前腔〉叶「和爐戶疏我墮火」，〈尾聲〉叶「度無可」一冊六五至六六頁。居魚韻犯姑模和歌戈二韻僅有八例，如王雅宜〈南呂梁州小序〉叶「席寐舞枯奪坐路去顧」一冊七十頁，卻不見有居魚與歌戈相葉的。沈寵綏曾在〈度曲須知〉「音同收異考」中說：「歌戈似與模韻相通，但滿呼半吐殊唱（模韻滿呼，歌戈半吐）。」可見，模韻雖與歌戈「殊唱」，但二者是可相通用的。考察現代吳語，模韻和歌戈韻也讀為 u[13]。

　　由以上兩種材料分析可見，《南音三籟》中將魚模分為居魚和姑模，與《中原音韻》、《中州音韻》、《中州全韻》不同，而與《韻學驪珠》的分法則是一致的。

　　（三）皆來　《南音三籟》中皆來韻獨用廿五例，與陌側韻通押六例。其韻字包括《廣韻》平聲皆咍（及其上去），又佳韻的開口字（「佳」、「罷」除外），去聲夬韻（「話」字例外），又泰韻的開口字。與《中原音韻》、《中州音韻》、《中州全韻》中「皆來」舒聲字相同。《南音三籟》裡還出現皆來與齊微中的「灰回」字相押例，如《明珠記》〈江兒水〉叶「捱債敗會海塞」，〈前腔〉叶「堆界耐帶背在」，〈五供養犯〉叶「奈推碎乖埋載胎害」，〈前腔〉叶「隘豺媒畏愛廢開階」，〈前腔〉叶「愛開會在材帶埋回」，〈川撥棹〉叶「釵呰來來猜回胎」，〈尾聲〉叶「再泰杯」四冊六八至六九頁。沈寵綏在〈度曲須知〉中

12 見〔明〕沈寵綏《度曲須知》〈鼻音抉隱〉。

13 見〔清〕李漁《閒情偶記》〈洛守詞韻〉。

說：「皆來齊微，非於是噫。」沈乘麟在《韻學驪珠》中認為皆來灰回均「收噫」，收音之理相同，顯然是可通用的。

（四）蕭豪　在《南音三籟》裡，蕭豪韻獨用一百一十三例，與約略韻通押十八例。此韻包括《廣韻》蕭宵肴豪四韻，與《中原音韻》、《中州音韻》、《中州全韻》中「蕭豪」舒聲字相同。此韻雖收音入烏，但開口呼，出音清高，不與他韻混雜。

（五）歌戈、家麻、車遮　《南音三籟》中的歌戈獨用廿四例，與曷跋通押十例。其韻字包括《廣韻》歌戈二韻。家麻獨用十七例，與達狎通押十一例。其韻字包括《廣韻》麻韻二等字（即開口字）及佳韻合口字又「佳」本字及「罷」字。車遮韻獨用一次，與屑轍通押五五次。其韻字包括《廣韻》中的麻韻三四等（即齊齒呼）。此三韻與《中原音韻》、《中州音韻》中的「歌戈」、「家麻」、「車遮」，《中州全韻》中的「歌羅」、「家麻」、「車蛇」裡的舒聲字相同。所不同的是「他」字兩收於歌戈和家麻。如楊升庵〈玉芙蓉〉叶「他耍涯話家怕馬紗」一冊三六頁。陳大聲〈仙呂醉羅歌〉叶「架花家卦他他罷話假家」二冊七一頁。「他」字獨自與家麻韻字相葉共有八例，我們不應該認為是通用。

當然，歌戈和家麻的關係是相當密切的，因為它們都是直喉，直出無收音。[14]以南音細細體味，其音色和美，兩韻雜用，另具一番圓深的韻味，所以南曲常有借押現象。如《琵琶記》〈南呂三換頭〉叶「鎖挫家他花墮何」三冊六九頁。《白兔記》〈正宮錦纏樂〉叶「馬過下」「泊挫灑大」四冊九八頁。在《南音三籟》中，歌戈與家麻共通用十二次。

由於車遮韻也是直喉，直出無收音，與歌戈、家麻相同，故三韻常有犯韻現象。如《琵琶記》〈南呂紅衫兒〉叶「我破何過遮些鍋禍」三冊七九頁。楊升庵〈朱奴帶綿纏〉叶「啞夏畫牙把茶嗟」一冊三六頁。羅

14 見明王驥德《曲律》〈論閉口字第八〉。

欽順〈不是路〉叶「<u>畫呀斜駕麻麻</u>」二冊五十頁。《琵琶記》〈商調二郎神〉叶「<u>灑破嫁些</u>嗶<u>寡花娥</u>」,〈前腔〉叶「<u>訛卦差詐挫查我爹</u>」四冊一四至一五頁。在《南音三籟》中,歌戈與車遮通用一次,家麻與車遮通用六次,歌戈、家麻與車遮通用八次。可見,此三韻關係相當密切。

(六)**尤侯**　此韻在《南音三籟》中獨用一一五例,與屋讀韻通押四例。其韻字包括《廣韻》與《中原音韻》、《中州音韻》、《中州全韻》中的尤侯、鳩尤舒聲字相同。所不同的是,姑模韻中的「浮」字押入尤侯韻五次,如顧道行〈東甌令〉叶「浮頭久守休求」一冊五八頁。劉東生〈黃鶯兒〉叶「鉤浮候啾稠奏悠頭」二冊一九頁。沈龐綏說:「又謂浮之葉扶,乃德清雜用方言,變亂雅音。……余則謂南唱蜉音,北唱扶音,自兩無違礙。」[15]可見,在南曲中「浮」字應歸尤侯韻。姑模韻中的「謀」、「母」二字,也各押入尤侯韻一次。如《琵琶記》〈尾聲〉叶「舊又謀」四冊四七頁。《琵琶記》〈前腔〉叶「厚瘦皺醜口遊愁朽收母舅」四冊八七頁。《中原音韻》等均收入魚模韻。

此外,蕭豪韻中的「茂」、「掃」二字亦各押入尤侯韻一次,如《琵琶記》〈前腔〉叶「憂幽否茂秀」四冊四六頁。《琵琶記》〈前腔〉叶「遊後久走州守佑掃秋有舅」四冊八八頁。這可能如沈龐綏《席曲須知》中所說的「蕭豪尤侯,也索嗚收」的緣故吧。

三

再次,談談陽聲韻。在《南音三籟》用韻中,東鍾、江陽二韻韻路比較分明。東鍾,舌居中,收鼻音;江陽也收鼻音,但口開張。東鍾獨用五十例,與庚青通用僅三例。如:鄭盧舟〈中呂瓦盆兒〉叶「容峰聽蓉增病另程」一冊四二頁。毛蓮石〈正宮錦纏道〉叶「通重峰

15 見王驥德《曲律》〈論韻第七〉。

燈哄同鍾逢風」—冊四五頁。陳大聲〈黃鐘滴溜子犯〉叶「凝輕幸」「領峰爭」三冊一一頁。江陽獨用九一例，不見與他韻混用。下面著重談談真文、庚青、侵尋以及寒山、桓歡、先天和監咸、廉纖諸韻的獨用和通用問題。

（一）**真文、庚青、侵尋**　真文韻包括平水韻十一真與十二文的合併，再加上十三元的開口呼與合口呼，另加「肯」「品」二字。庚青韻包括平水韻下平聲八庚九青十蒸的合併，其中「橫」「榮」「永」三字兩收於東鍾和庚青二韻。侵尋韻就是平水韻整個侵韻字。此三韻與《中原音韻》、《中州音韻》、《中州全韻》中的「真文」、「庚青」、「侵尋」三韻相同。根據我們分析排比，此三韻在《南音三籟》中除了獨用外，還出現大量通用現象。請看下表：

韻目	真文	庚青	侵尋	真庚文青	真侵文尋	庚侵青尋	真庚侵文青尋	小計
獨用同用次數	42	86	25	72	3	8	17	253
百分比	16.6%	34%	9.9%	28.5%	1.2%	3.2%	6.7%	100%

真文收抵齶音（n），庚青收鼻音（ŋ），侵尋收閉口音（m）。然而，「閉口、舐齶，其音並非與鼻無關，試於閉口、舐齶時，忽然按塞鼻孔，無有不氣閉而聲絕者……唱者無心收鼻，而聲情原向口達，無奈唇閉舌舐，氣難直走，於是回轉其聲，徐從鼻孔而出，故音乃帶濁」[16]，因此，真文稍混鼻音便犯庚青，庚青誤收舐齶便犯真文，侵尋閉口稍舒口或稍混鼻音便犯真文或庚青。如祝枝山〈解三醒〉叶「景盈稱神深影成」—冊八頁。梅禹全《中呂榴花泣》叶「陵卿真聽今悶生」—冊三八頁。《金印記》〈南呂梁州序〉叶「徑韻聲侵問情恩門」三冊五三頁。這種通用現象往往與方音有關，就如徐渭所說的，「凡唱，最

16 見趙誠《中國古代韻書》第八章〈詞典專書〉。

忌鄉音。吳人不辨清、親、侵三韻」[17]。李漁也說，吳人「甚至以真文、庚青、侵尋三韻不論開口、閉口，同作一音韻用者」[18]。王驥德也一針見血地指出，「蓋吳人無閉口字，每以侵為親」[19]，就是現代吳語也是如此，「斤金京」、「因音英」、「新心星」、「親侵青」諸字都讀作（ing）[20]。而《中原音韻》，「金有斤」、「音有因」、「因有英」、「新有星」、「心有辛」、「侵有親」、「親有青」等，是絲毫不能相混的。[21]

　　（二）寒山、桓歡、先天、監咸、廉纖　寒山韻包括平水韻中的刪、寒開口呼和元、鹹的輕唇字。桓歡韻就是平水韻寒的合口呼。先天韻相當於平水韻下平聲先和上平聲元的齊撮兩呼字（輕唇字除外），又監韻的一個「貶」字。先天、寒山、桓歡三韻，俱收舐齶，出字法稍有不同，寒山張喉闊唱，先天扯喉不張喉。因此，沈寵綏說：「先天若過開喉唱，愁他像卻寒山」[22]。比較桓歡與寒山二韻，桓歡半含唇，寒山全開口，艱險如班之有搬，攀之有潘，粲之有竄，慣之有貫，雖然出字不同，歸韻畢竟差異不大。故沈氏說：「寒山一韻，類桓歡者過半」[23]。在《南音三籟》裡，就出現大量寒山、桓歡、先天的通用例。如張伯起〈仙呂入雙調步步嬌〉叶「遠管前間換肩淺」，〈園林好〉叶「然換雁關天」_{一冊一六頁}。楊升庵〈商調黃鶯兒〉叶「寒彈管珊珊遠欄看」_{二冊七九頁}。現將寒山、桓歡、先天諸韻獨用和通用情況列表如一下：

17 見〔明〕毛奇齡《西河詩話》〈詞話〉。

18 見李愛平〈金元山東詞人用韻考〉《語言研究》1985 年第 2 期。

19 見鄭張尚芳〈溫州音韻〉《中國語文》1964 年第 1 期，頁 19。

20 見趙元任《現代吳語的研究》〈吳音單字表〉。

21 見〔元〕周德清《中原音韻》〈正語作詞起例〉。

22 見〔明〕沈寵綏《度曲須知》〈音同收異考〉。

23 見〔明〕沈寵綏《度曲須知》〈音同收異考〉。

韻目	寒山	桓歡	先天	寒桓山歡	寒先山天	桓先歡天	寒桓先山歡山	小計
獨用同用次數	2	0	49	5	48	23	44	171
百分比	1.2%	0	28.7%	2.9%	28.1%	13.5%	25.7%	100%

由上表可見，除先天韻獨用四九次外，寒山、桓歡、先天還是以通用居多。從而可證明王驥德所說的，南曲韻中的寒山、桓歡、先天三韻是混無分別的[24]。

監咸韻包括平水韻覃和咸。廉纖韻就是平水韻鹽，但「砭貶窆」諸字變入先天。在《南音三籟》中，監咸、廉纖二韻獨用例極為少見，則大多與寒山、桓歡、先天三韻通用。如王渼陂〈商調黃鶯兒〉叶「奩前釧減懶漢冤鸞」一冊九二頁。《寶劍記》〈正宮錦庭樂〉叶「遠漫延看塹難潭」三冊三一頁。下表最能說明問題：

韻目	監咸	廉纖	監廉咸纖	寒監山鹹	寒廉山纖	桓監歡咸	桓廉歡纖	先監天咸	先廉天纖	小計
次數	3	6	6	17	23	13	16	14	44	142
百分比	2.1%	4.2%	4.2%	12%	16.2%	9.2%	11.3%	9.9%	31%	100%

南音大多無閉口音，迄今僅在粵、閩和浙東地區保留部分閉口音。沈寵綏說：「昔《詞隱》謂廉纖即閉口先天，監咸即閉口寒山」[25]，那麼閉口音稍一開口，自然可以開閉同押。王驥德也從方音的角度來說明，他說：「蓋吳人無閉口字，每以侵為親，以監為奸，以廉為連，至十九韻中，遂缺其三」[26]。現代吳語把「間監」、「減簡」都讀作[an]，「天添」、「監兼」都讀作[ien][27]，也說明吳人是沒有閉口音的。

24 見〔明〕王驥德《曲律》〈論韻第七〉。

25 見〔明〕沈寵綏《度曲須知》〈音同收異考〉。

26 見〔明〕王驥德《曲律》〈論閉口字第八〉。

27 見趙元任《現代吳語的研究》〈吳音單字表〉。

然而，《南音三籟》中還存有閉口音侵尋獨用廿五次，監咸獨用三次，廉纖獨用六次。這種現象的存在有兩種可能：一是少數南曲作家仍受《中原音韻》的影響，故意押侵尋、監咸、廉纖等險韻；二是除吳語外的一些地區（如粵、閩和浙東部分地區）所保留的閉口音在南曲中的反映。總之，閉口韻是戲曲中的傳統，保存時間長。而在大部分方言裡，閉口韻的消失往往比傳統戲曲要早些。

四

　　綜上所述，我們可以清楚地看到《南音三籟》的用韻是相當複雜的。導致其韻雜的原因是多方面的，歸納起來大致有三種：

　　第一，《南音三籟》中的許多南曲深受詞韻的影響。我們知道，古人填詞並沒有特別規定的詞韻。現存最早的詞韻專書是明胡文煥輯的《會文堂詞韻》。由於作者對於詞的用韻研究不深，書編得並不好，所以不為人採用[28]。詞韻專書的大量產生主要在清代。這時候的詞韻專書也適用於曲韻，也可以當作曲韻專書。如清樸隱子的《詩詞通韻》，既是詞韻專書，也是曲韻專書。而曲又稱「曲詞」，也叫「詞」，所以有時詞和曲是一碼事。首先，詞韻中的入聲韻的獨立性很強，一般都是獨用的。如唐李白〈憶秦娥〉叶「咽月月別節絕絕闕」，宋姜夔〈疏影〉叶「玉宿竹北獨綠屋曲幅」；《南音三籟》中的許多入聲單押與詞韻是何等相像，如高東嘉〈忒忒令〉叶「泄熱闋竭截帖」二冊二九頁。《琵琶記》〈黃鐘畫眉序〉叶「木玉綠燭」三冊八八頁。其次，有些詞作家制詞可以用詩韻，也可以按自己的方音，正如毛奇齡所說的：「詞韻可任意取押：支可通魚，魚可通尤，真文元庚青蒸侵無不可通；其他歌之轉麻，寒之與鹽，無不可轉；入聲則一十七韻

28 見趙誠《中國古代韻書》第八章〈詞典專書〉。

展轉雜通，無有定紀」[29]。這雖然言過其實，但卻說明了詞韻比詩韻寬。這給南曲用韻也是不無影響的。再次，有些詞調規定平仄互押，如蘇軾〈西江月〉前闋叶「霄平驕平草仄」，後闋叶「瑤平橋平曉仄」。《南音三籟》中也存在大量平上去三聲通押例，如王雅宜〈仙呂甘州歌〉叶「曉上巧上梢平抱去了上桃平小上郊平橋平遙平」一冊一二頁。再次，金元山東詞人詞中出現了卅五個入聲韻與陰聲韻相押例：[30]如馬鈺〈清心鏡〉「似孤雲野鶴」，以「鎖破鶴大過個」為韻，「鶴」，鐸韻下各切。《南音三籟》中的入聲韻與平上去三聲通押例也是到處可見的。如馮海浮〈商調集賢賓〉叶「躲那可河寬個我窩」二冊一七頁。因南曲曲牌大多來自詞調，有的曲牌的字格也與詞調相同，所以毛先舒說：「南曲係本填詞了來，詞家原備有四聲，而平上去韻可以通用，入聲韻則獨用，不溷三聲今南曲亦通三聲，而單押入聲、正與填詞家吻合，蓋明源流之有自也已」[31]。

　　第二，南音受方音的影響，也是造成韻雜的一個極其重要的方面。一般研究南曲的，首先總是數到元高則誠用南曲寫成的《琵琶記》。則誠是永嘉平陽（今浙江溫州）人，而永嘉實為南曲的發源地。因此，南曲多用吳音。在《南音三籟》中，吳音入曲自然是不可避免。如吳人不辨清、親、侵三韻，造成南音中出現大量的庚青、真文、侵尋通用例；吳人無閉口音，導致監咸、廉纖與寒山、桓歡、先天大量通用；溫州人把「吳娛五午誤娥我餓臥」等字都讀成「ŋv（ŋu）」[32]，南音也出現姑模與歌戈通用例；松江人不辨「支、朱、知」，南音中的支思、齊微、居魚也大量通用。

　　第三，《南音三籟》用韻頗受《中原音韻》的影響。《中原音韻》

29　見〔明〕毛奇齡《西河詩話》〈詞話〉。

30　見李愛平《金元山東詞人用韻本》《語言研究》1985 年第 2 期。

31　見〔清〕毛先舒《南曲入聲客問》。

32　見〔鄭〕張南芳《溫州音韻》《中國語文》1964 年第 1 期。

是一部戲曲史上有著極大影響的曲韻專書。因此，元明時期的南曲用
韻，在很大程度上沒有超出《中原音韻》所規定的藩籬。如陰聲韻中
的支思、齊微、魚模（居魚和姑模同用）、皆來、蕭豪、歌戈、家
麻、車遮、尤侯，陽聲韻東鍾、江陽、真文、庚青、侵尋、寒山、先
天、監咸、廉纖諸韻，都出現許多獨用例。即使入聲韻字與陰聲韻通
押不象《中原音韻》那樣「入隸三聲」、「派有定法」，但陰入通押情
況畢竟是大量存在的。

　　根據我們對《南音三籟》實際用韻的排比分析，南曲韻大致可分
為二十七部，其中入韻七部，陰聲韻七部，陽聲韻十部。如下表：

入聲韻		陽聲韻		陰聲韻	
屋律	（獨用）	皆來	（獨用）	東鍾	（獨用）
質直 陌側	（通用）	蕭豪	（獨用）	江陽	（獨用）
		尤侯	（獨用）	真文 庚青 侵尋	（通用）
約略	（獨用）	支思 齊微 居魚	（通用）		
曷跋 達狎 屑轍	（通用）	姑模 歌戈	（通用）	寒山 桓歡 先天 監咸 廉纖	（通用）
		家麻 車遮	（通用）		

　　在中國近代戲曲史上，許多學者結合《中原音韻》一系韻書，深
入地研究了元代北曲的用韻情況，如周大璞《董西廂用韻考》、廖珣
英《關漢卿戲曲的用韻》、《諸宮調的用韻》等等。至於南曲作品的用
韻研究，則往往被忽視了。因此，我們結合近代一些重要的戲曲理論
和吳音，有系統地探討和研究南曲的實際用韻不是沒有意義的。

　　　　　　　　　——本文原刊於《福建師範大學學報》1995 年第 1 期

晚明施紹莘南曲用韻研究
——明末上海松江韻母系統研究

　　施紹莘（1588-?），字子野，號峰泖浪仙，華亭（今上海松江）人。他精音律，工詞曲，曾於明天啟六、七年（1626-1627）間結集散曲集《秋水庵花影集》。施氏的散曲，今存套數八十六套，小令七十二首。其中以套數成就較高，保存數量也是明代散曲家中首屈一指的。後人對其散曲有高度的評價。任中敏先生〈《花影集》提要〉云：「施氏散曲，乃昆腔後一大家，明人散曲中之大成者。」（《散典叢刊》本卷道）施氏能融南北曲之所長，表現風格較為豐富。施氏兼擅南北曲，所作雖以南曲為多，但常能將北曲中酣暢遒勁的特點融匯於期間。《秋水庵花影集》五卷，凡散曲四卷，詩餘一卷，為作者生前自訂。所收散曲以萬曆三十九年（1611）的《舟中端午》、《清明》兩套為最早，以天啟六年（1626）的《賀閨生新居》為最遲。初刻本今存。一九三一年，任中敏先生曾據舊刊本刪去詩餘一卷及眉評、行間之評，校正訛字別體，重加點斷，收入《散曲叢刊》本。一九八九年上海古籍出版社以明季原刊本《秋水庵花影集》為底本，對校了《散曲叢刊》本後整理出版。本文僅就施氏散曲集中的南曲作品的用韻情況進行考證。其南曲套數七十九套、小令六十八首。如果套數中的每個支曲作為一個用韻單位的話，那麼施氏南曲就有五六三個用韻單位。在確定韻腳時，我們主要根據《南詞韻譜》。文章歸納出施氏南曲韻部共十七部，即東鍾部、江陽部、真庚部、天廉部、齊魚部、

蘇歌部、皆來部、蕭豪部、家麻部、車遮部、尤侯部、質直部、突足部、白客部、角略部、鴨達部、切月部。下面分部進行討論，因篇幅所限，每部僅舉一例；入聲韻討論的例子不限。

一　陽聲韻部用韻情況

施氏南曲陽聲韻可歸納為四部，即東鍾部、江陽部、真庚部和先廉部。現分別排比歸納如下：

（一）**東鍾部**　此部相當於《中原音韻》東鍾部，即包括《廣韻》東鍾部（包括平上去聲，下同），又庚耕登的一部分字。其韻字是：[陰平聲]東○鍾中（中間）○松○空（空虛）○風○匆○蹤○弓○烘∥[陽平聲]同銅桐童○籠朧○濃○重（重複）○慵○逢縫（縫紉）○叢○容蓉融○朦○紅鴻○蓬∥[上聲]懂○種塚○孔恐○湧○寵○冗∥[去聲]洞動凍○鳳奉○共○送○弄○甕○重（輕重）○夢○用詠瑩○哄∥

東鍾部獨用二十四次。如[南南呂]【宜春令】頁 112 叶「濃蹤重奉夢洞」；【太師引】頁 112 叶「動中空甕共東」。施氏南曲中的東鍾部獨立性很強，它不跟其他韻部通用。

（二）**江陽部**　此部相當於《中原音韻》江陽部，即包括《廣韻》江陽唐。其韻字是：[陰平聲]姜江○雙霜○傷觴○妝椿○光○香○腔○芳○廂○窗∥[陽平聲]陽楊○忙茫○凉○攘○郎廊○行航○床○傍旁○房○長腸場○堂○詳○牆○黃○藏（收藏）○強（剛強）○娘○狂○囊∥[上聲]講○養（教養，養育）○癢○想○爽○響○訪○往○掌○謊○賞∥[去聲]亮量（度量）○樣漾○狀○上○讓○帳障○向○悵○忘○放○蕩○浪○傍○曠○幌○釀∥

江陽部獨用二十三次。如[南南呂]〈梁州序〉頁 91 叶「長上茫掌漾雙郎向悵上」；【前腔】頁 92 叶「雙羗樣想香霜想講上」。施氏南

曲中的江陽部獨立性也很強，它也不與韻部通用。

　　（三）**真庚部**　此部相當於《中原音韻》的真文、庚青、侵尋部，包括《廣韻》真諄臻文欣魂痕、庚耕清青蒸登侵。其韻字是：[陰平聲]分（分離）〇昏婚〇因茵姻〇伸身〇春〇跟〇欣〇真〇新薪辛〇坤〇君〇薰曛〇溫〇奔〇巾〇村〇親〇恩‖庚更驚經〇旌〇生笙〇爭箏睜〇丁叮〇扃〇冰兵並（交並）〇燈〇罾〇撐〇稱（稱讚）〇英鷹〇輕傾〇興（興起）〇青清〇聲聽（聆也）〇星惺腥〇僧〇烹‖金今〇簪〇音陰〇心‖[陽平聲]　鱗〇貧顰〇人〇綸淪〇裙〇勤〇門〇論〇文聞〇盆〇塵〇秦〇醇〇巡〇雲勻〇墳〇魂諢〇神〇存〇痕‖平評憑屏瓶〇明盟名銘鳴冥茗〇靈零鈴翎陵〇朋〇楞〇曾（曾經）〇莖〇盈迎〇行（行走）形〇情晴〇亭婷庭〇程成城誠承〇橫（縱橫）〇嶸〇榮〇嚀‖林〇尋〇沉沈‖[上聲]肯〇緊〇引〇準〇允隕〇狠〇忍〇損〇忖〇粉〇穩〇們‖景梗警境耿哽〇醒〇影〇省（官署）〇整〇逞〇領〇鼎酊頂〇艇〇冷〇井〇等‖錦〇枕（衾枕）〇飲（飲食）〇您‖[去聲]　信〇認〇鬢〇運暈韻〇盡晉進〇忿份〇近〇襯〇印孕〇遜〇順〇潤〇問〇頓〇討〇寸〇嫩‖徑鏡竟勁〇應（答應）硬〇慶〇命暝〇證〇瑩〇病並〇性〇淨靜〇杏悻〇定訂〇迸‖甚〇恁‖

　　真庚部的用韻情況有以下諸種：（1）《中原音韻》的真文部獨用六次。如[南正宮]【雁過聲】頁 176 叶「肯跟緊人人論忖認人忍」；【玉芙蓉】頁 176 叶「親忍昏忿恩因神」。（2）《中原音韻》的庚青部獨用十次。如[南商調]【梧桐樹】頁 19 叶「平淨醒屏井性影」。[南大石]【前腔】頁 69 叶「省爭生情成」。（3）真文部與庚青部通用四十二次。如[南商調]【梧桐樹】頁 14 叶「明映近平進鏡靜」；【東甌令】頁 14 叶「醒晴影境杏冥聞」。（4）真文部與庚青部、侵尋部通用三十五次。如[南商調]【大聖樂】頁 15 叶「昏枕冷亭鏡魂醒暝」；【前腔】頁 15 叶「錦燈冷清靜橫盡魂」。（5）真文部與侵尋部通用五次。如[南商調]【尾文】頁 15 叶「瑩情飲」。[南商調]【三段子】頁

25 叶「塵魂鱗痕甚緊分」。（6）庚青部與侵尋部通用三次。[南大石]
【尾文】頁 70 叶「情甚爭」。[南大石]【前腔】頁 128 叶「甚景映並
逞驚」。

　　（四）**天廉部**　此部相當於《中原音韻》寒山、桓歡、先天、監
咸、廉纖部，即包括《廣韻》寒桓山刪元先仙談覃鹹銜鹽添嚴凡諸
韻。其韻字是：[陰平聲]山○丹單鄲○幹竿矸杆○安鞍○奸間（中
間）艱○看○關○拴栓○班斑般○灣彎○灘○番藩翻蕃○珊○攀○慳
○餐‖冠○搬○酸○寬‖先仙躚○煎箋○顛○鵑娟○邊鞭○氈○磚○
千○煙咽○牽○篇偏翩○冤鴛○痊○川○天‖擔（動詞）○龕○衫‖
淹尖‖[陽平聲]寒韓○闌蘭欄○還環鬟○殘○閑○檀彈（動詞）○
煩繁帆凡○難○蠻○顏○潺○頑‖鸞○瞞○桓○丸完○團○盤○攢‖
連蓮漣憐○眠綿○然○禪○前錢○田○弦絃懸○緣○妍言○圓園垣○
全泉○旋（周旋）○還○船傳（傳授）○拳權○聯○年‖南○岩‖簾
拈○蟾○簷‖[上聲]反（反覆）○晚挽○板版○簡揀○鏟○趕○侃○
懶○趲○赧○盞○眼‖管○暖‖遠苑○衍○卷○蘚○腆○剪翦○轉
（自轉）○淺○遣○軟○選（選擇）　‖俺‖掩魘○臉○冉○點‖[去
聲]漢翰汗○旦誕彈（名詞）憚○萬○歎炭○案按岸○幹○粲燦○棧
綻○盼○慢○慣○患幻○間澗諫○汕○辦瓣扮絆○飯泛犯○限○雁贗
○看○爛○散○難‖喚換○斷○拚○半伴○亂‖院願怨○勸○見健
○獻○殿鈿靛○硯燕宴○絹○面○片○變便（便利）遍○線羨○釧串○
扇○薦賤○篆○戰顫○戀‖豔厭驗釅‖

　　天廉部的用韻有以下幾種情況：（1）《中原音韻》的寒山部獨用
三次，如[南仙呂]【前腔】頁 10 叶「板看頑晚安幹閑關」；【尾文】
頁 11 叶「眼山關」。（2）《中原音韻》的先天部獨用十五次。如[南北
仙呂入雙調]【步步嬌】頁 98 叶「剪獻先健聯硯」；【收江南】頁 99
叶「傳煙弦前然連」。（3）寒山部與桓歡部通用一次。如[南仙呂]
【甘州歌】頁 9 叶「懶間山澗間閑搬冠潤乾安」。（4）寒山部與桓歡

部、先天部通用九次。如[南仙呂]【前腔】頁 9 叶「灣顏片山番丹寒圓關」;【前腔】頁 19 叶「萬寬產矏山閑攢孿鞭桓」。(5)寒山部與先天部通用十二次。如[南北仙呂入雙調]【新水令】頁 97 叶「年忭顏天仙宴」;【沽美酒】頁 99 叶「權天田山泉怨孿園錢忭」。(6)先天部與桓歡部通用十一次。如[南北仙呂入雙調]【新水令】頁 81 叶「天換煙妍妍面」;【步步嬌】頁 81 叶「線片煙豔言喚」。(7)寒山部、桓歡部、先天部與監咸部通用一次。如[南北仙呂入雙調]【折桂令】頁 82 叶「衫還彎看擔盤甋團拳」。(8)寒山部、先天部與監咸部通用二次,如[南北仙呂入雙調]【江兒水】頁 82 叶「妍線汗片扇衫健」。[南商調]【不是路】頁 159 叶「綿船見南年願肩看眼遍遍」。(9)先天部與廉纖部通用四次。如[南北仙呂入雙調]【雁兒落】頁 82 叶「懸燕錢面釧尖邊妍釅憐千千」;【僥僥令】頁 82 叶「前拈蓮蓮」。(10)先天部與監咸部通用一次。如[南北仙呂入雙調]【園林好】頁 83 叶「船衫靛煙鈿」。(11)寒山部、先天部與廉纖部通用三次。如[南北仙呂入雙調]【收江南】頁 83 叶「院錢邊前垣幡簾天」。[南北仙呂入雙調]【園林好】頁 99 叶「圓全健拈安」。(12)桓歡部、先天部與廉纖部通用三次。如[南北仙呂入雙調]【折桂令】頁 98 叶「丸年還冉翩然然團」。[南雙調]【清江引】〈荷花〉頁 181 叶「臉伴換軟」。(13)桓歡部、先天部與監咸部、廉纖部通用一次。如[南商調]【字字錦】頁 158 叶「緣臉掩千千憐淺邊邊遠彎鴛俺俺俺見」。(14)寒山部、桓歡部、先天部與廉纖部通用二次。如[南商調]【集賢賓】頁 172 叶「遠間蘇怨篆亂點年」。[南商調]【前腔】頁 174 叶「看憐見偏尖偏怨天拚」。(15)先天部與監咸部、廉纖部通用一次。如[南中呂]【駐雲飛】〈有懷〉頁 192 叶「南黿便嚴厭卷掩」。

二　陰聲韻部用韻情況

　　施氏南曲陰聲韻可歸納為七部，即齊魚部、蘇歌部、皆來部、蕭豪部、家麻部、車遮部和尤侯部。現分別排比歸納如下：

　　（一）**齊魚部**　此部相當於《中原音韻》支思、齊微、魚模部的一部分（唇音字除外的三等韻字），包括《廣韻》支脂之微齊祭灰廢，泰（合口字）。其韻字是：

[陰平聲] 枝肢卮之脂○茲姿○差（參差）○詩屍○斯思（動詞）私絲機幾（茶几）磯肌饑笄基雞姬○歸規○低堤○妻淒棲○西○灰暉輝○杯悲碑○非扉緋菲飛○溪欺○嘻○衣依伊醫○吹炊○披○魁○癡嗤○崔○知‖居裾○諸珠朱姝○虛○迂○書舒○須‖

[陽平聲] 兒○時○詞‖微○離狸○泥（泥土）○媒眉○隨○齊○回○圍幃○肥○奇（奇異）騎（騎馬）期旗其棋歧蹊○移疑宜儀頤○啼蹄題○垂○皮○池遲持○迷○誰‖如儒○魚餘○娛渠‖

[上聲] 紙止○此○史○死○齒‖倚矣已○美○幾紀○恥○比○裡李○薺○底○起啟綺○米○你○喜○蕊○觜○髓○水‖語雨與（給予）○侶旅縷○主○乳○處○矩○許○女‖

[去聲] 是市士事○寺四○次刺（刺殺）○字○志至○二‖未○貴愧膾會（會計）○吠沸廢○會○翠脆悴○易意○氣器○霽濟際○替涕○帝弟地遞○背避被○麗○砌○細婿○罪醉○對隊○計記髻寄技忌騎（車騎，名詞）○閉蔽○謎○睡瑞○退○碎○制滯致○世○淚○佩○妹媚○戲○膩○內‖句據○樹○覷趣○住炷○絮序緒○處（處所）○去（去也）‖

　　齊魚部包括《中原音韻》的支思部、齊微部、和居魚部（魚模部可分為居魚、姑模二部），不包括入聲字。施氏南曲的用韻情況是：（1）《中原音韻》的支思部（舒聲韻）獨用一次。如【南中呂】[駐雲飛]《風情二首》頁 192 叶「枝時紙字兒是止死」。（2）《中原音韻》的齊微部（舒聲韻）獨用二十七次。如[南南呂]【梁州序】頁 16 叶「裡脆魁泥癡灰沸美綺」；【前腔】頁 16 叶「地水衣吠依棲裡細緻」。（3）居魚部（舒聲韻）獨用四次。[南商調]【集賢賓】頁 40 叶「雨舒乳餘絮語去」；【尾文】頁 41 叶「趣書迂」。（4）《中原音韻》齊微部（舒聲韻）與支思部（舒聲韻）通用三十次。如[南南呂]【前腔】頁 16 叶「地水衣吠依棲裡細事致」。[南仙侶]【尾文】頁 36 叶「廢四睡」。（5）《中原音韻》齊微部（舒聲韻）與支思部（舒聲韻）、居魚部（舒聲韻）通用三十三次。如[南北仙呂入雙調]【夜行船序】頁 34 叶「會事去廢第沸字」，【漿水令】頁 36 叶「至移嬉非宜制濟去水嗁」。（6）魚模部與齊微部、支思部通用六次。如[南仙呂]【桂枝香】頁 26 叶「住去須處回回味緒幃死垂」；【前腔】頁 27 叶「住淚矣回回去住頤事的」。（7）《中原音韻》齊微部（舒聲韻）與居魚部（舒聲韻）通用十二次。如[南北仙呂入雙調]【錦衣香】頁 36 叶「戲淚器歸旅輝裡去職氣地」。[南北仙呂入雙調]【錦衣香】頁 43 叶「避記制衣雞地去滯碎」。

　　（二）**蘇歌部**　此部相當於《中原音韻》魚模部一部分和歌戈部，包括《廣韻》虞韻輕唇字和模韻以及歌、戈韻字。其韻字是：

[陰平聲] 蘇○逋○粗○梳疏○孤姑辜○枯○膚夫（夫婦）○呼○初○
　　　　都○鋪（鋪設）‖歌○柯科窠○梭○窩○波○呵○多

[陽平聲] 盧○無蕪○徒圖○奴○爐鱸○吾○扶符浮○蒲○糊壺乎‖羅
　　　　螺○磨（琢磨）魔○和（平和）○何河○哦娥

[上聲] 數（動詞）所○祖○吐（吞吐）○古鼓賈（商賈）○五○補○
　　　　譜○腐○苦‖鎖○果裹○朵○可○我○火○顆

[去聲] 妒度○賦婦○戶護○霧○素塑○暮幕○路露○步○做 ‖ 賀○坐
　　　○大（皆來韻同）○挫○麼○個○過（經過）○課○破

　　施氏南曲蘇歌部的用韻情況是這樣的：（1）《中原音韻》姑模部
（舒聲韻）不見獨用，歌戈部（舒聲韻）也不見獨用，而它們則通用
了二十次。如[南南呂]【梁州序】頁 28 叶「霧幕河鼓坐波吐五何」；
【前腔】頁 29 叶「歌賈步個波何」；【前腔】頁 29 叶「初數腐塑呵
姑」。（2）居魚部與姑模部同用十次。如[南商調]【前腔】頁 40 叶
「補魚住蒲戶處雨婦」；【黃鶯兒】頁 40 叶「盧儒處語書古鑪初」。

　　（三）**皆來部**　此部相當於《中原音韻》皆咍夬，又佳泰韻開口
字。其韻字是：
[陰平聲] 階○該○災○釵○胎○哀埃○猜○衰○腮○歪○開○揩○齋
　　　　○乖○揣[陽平聲]來○鞋諧○排○懷○埋○柴○捱○才材裁
　　　　○台苔
[上聲] 海○載○采彩凱○歹○擺○解○楷○買○改
[去聲] 債○愛○奈○害○帶戴待大（歌戈韻同）○黛○戒芥尬○外○快
　　　　○在○賣○賴○拜○灑煞○賽

　　皆來部獨用三十五次。如[南仙呂入雙調]【瑣南枝】頁 11 叶「捱
猜埃買排海」；【朝元歌】頁 12 叶「猜歹來采釵帶埋苔鞋齋諧債戒愛
愛」。在施氏南曲中，皆來部韻字獨用了三十五次，與家麻部、車遮
部有通用例。見（九）「家麻部」。

　　（四）**蕭豪部**　此部相當於《中原音韻》中的蕭豪部，包括《廣
韻》蕭宵肴豪四韻。其韻字是：
[陰平聲] 蕭簫綃消銷宵○梢○嬌焦○標○交○嘲○高篙糕○搔○糟○
　　　　招朝（早晨）○腰妖○飄○拋○敲○挑
[陽平聲] 豪○苗○毛○勞（勞苦）○醪○調（調和）○條○潮朝（朝見）
　　　　○遙○瞧○橋○炮○桃陶○瓢○巢
[上聲] 小○嬝○了蓼○繞○老○腦惱○掃○早棗○倒（僕也）○島○少

（多少）○巧○曉○草○好（好醜）

[去聲] 笑○糶跳○釣（音調）掉○抱報○灶皂躁○料○趙照召○少
　　　（老少）○號（號令）○道到○叫轎○俏○覺（睡醒）○棹○
　　　貌帽○告○燥○廟○鬧

　　蕭豪部獨用五十次。如[南仙呂入雙調]【步步嬌】頁 6 叶「島巧
橋掃敲到」;【醉扶歸】頁 7 叶「曉潮皐照篙小」。在施氏南曲中，蕭
豪部以獨用為主，不見與其他韻部通用。

　　（五）家麻部　　此部包括《廣韻》麻韻中的二等字及佳韻合口
字。其韻字是：

[陰平聲] 家加○巴○蛙○沙紗○鴉丫呀○差（差錯）○誇○花○瓜○
　　　他

[陽平聲] 麻○芽涯○霞○槎茶○拿○咱

[上聲] 馬○雅○灑○假○把○打○耍

[去聲] 價○亞迓○詫○帕怕○乍○下○畫（繪畫）話○罷壩○掛○大
　　　（皆來韻同）○罵

　　施氏南曲中，家麻部的用韻情況是這樣的：（1）家麻部獨用四
次。如[南南呂]【懶畫眉】頁 86 叶「花紗茶芽」;【不是路】頁 86 叶
「家蛙壩花鴉話紗灑把掛掛」。（2）家麻部與歌戈部「他」字通用六
次。如[南仙呂入雙調]【前腔】頁 52 叶「價加話他差罷家」;[南南
呂]【僥僥令】頁 135 叶「假加耍他」。（3）家麻部與歌戈部、皆來部
通用一次。如[南仙呂入雙調]頁 53 叶「釵帕麼歪歹罷我他花」。（4）
家麻部與車遮部通用六次。如[南南呂]【皂角兒】頁 86 叶「斜下大
話誇花」。[南仙呂入雙調]【園林好】頁 104 叶「蛙花涉家家」。（5）
家麻部與車遮部、皆來部通用一次。如[南南呂]【皂角兒】頁 164 叶
「鞋罷來掛花尬槎麻」。（6）家麻部與車遮部、皆來部通用一次。如
[南南呂]【玉交枝】頁 143 叶「債來話花蛙謝他他」。

　　（六）車遮部　　此部包括《廣韻》麻韻中三、四等字。其韻字：

[陰平聲] 嗟〇賒〇車〇遮〇靴〇些

[陽平聲] 爺耶呆〇斜邪〇蛇

[上聲] 也〇者〇寫〇舍〇惹〇且

[去聲] 赦〇謝卸〇夜〇蔗〇借〇趄

在施氏南曲中，車遮部的用韻情況是這樣的：（1）車遮部獨用一次。如[南仙呂入雙調]【尾文】頁 53 叶「夜嗟寫」。（2）車遮部與家麻部通用八次。如[南仙呂入雙調]【步步嬌】頁 51 叶「夜謝斜下呀也」；【山坡羊】頁 52 叶「大亞趄他他價家下他耶他耶」。

（七）尤侯部　此部相當於《中原音韻》尤侯部的舒聲韻，包括《廣韻》尤侯幽三韻。其韻字是：

[陰平聲] 休〇謳〇鉤勾篝〇兜〇秋〇憂〇修羞〇抽瘳〇洲舟〇丘〇偷　〇收

[陽平聲] 游由牛悠〇喉〇留流〇柔〇眸〇樓〇酬籌儔〇求虯〇遒〇頭　投〇愁

[上聲] 有友〇柳〇丑〇九久〇首手守〇叟〇偶〇酒〇剖〇不（同否）

[去聲] 又右宥幼〇咒〇舊究〇受獸〇秀岫袖〇皺驟〇溜〇扣〇候後后　厚〇就〇逗〇彀〇謬〇瘦〇奏〇透

施氏南曲中，尤侯部的用韻情況是這樣的：（1）尤侯部獨用四十九次。如[南商調]【臨江仙】頁 64 叶「友求頭憂」；【金索掛梧桐】頁 64 叶「愁瘦首鉤柔羞酒牛手秋籌喉受」；【前腔】頁 65 叶「候頭叟籌就」；【前腔】頁 66 叶「候皺友休袖」；【尾文】頁 66 叶「瘦愁酒」。（2）尤侯部與蘇歌部通用二次。如[南仙呂入雙調]【步步嬌】頁 148 叶「後偶修手浮咒」；【江兒水】頁 149 叶「浮瘦扣皺透溜」。

三　入聲韻部用韻情況

施氏南曲存有六個入聲韻部，即質直部、突足部、白客部、角略

部、鴨達部和切月部。現分別討論如下：

　　（一）**質直部**　此部包括《廣韻》質迄緝職德韻字，陌麥昔錫開口三四等字。其韻字是：

[入聲作平聲] 石食拾○直○寂藉○夕○敵○惑 ‖ [入聲作上聲]　匹劈
　　　　　　○急○筆○濕○唧積跡○必畢壁璧○惜息○尺○的滴○
　　　　　　得○黑 ‖
[入聲作去聲] 日○墨覓○立笠力○益憶 ‖

　　質直部獨用 n4 次。如[南黃鍾]【畫眉序】頁 66 叶「寂滴唧尺得」；【前腔】頁 66 叶「夕立壁日」；【滴溜子】頁 67 叶「石憶益日的」；【尾文】頁 68 叶「筆息得」。

　　質直部與其他諸部通用情況如下：（1）質直部與突足部通用 1 次。如[南黃鍾]【前腔】頁 108 叶「息憶惑突」。（2）質直部與白客部入聲通用十二次。如[南仙呂]【桂枝香】頁 55 叶「急立笠白黑」；[南黃鍾]【前腔】頁 66 叶「隔息客食」；【前腔】頁 67 叶「跡黑得刻」；【鮑老催】頁 67 叶「日摘匹敵急力惜」；【滴滴金】頁 67 叶「劈拆日息璧畢覓」；[南黃鍾]【畫眉序】頁 108 叶「側積藉憶日」；【前腔】頁 108 叶「拆日必寂」；【前腔】頁 108 叶「匹墨策得」；【滴溜子】頁 109 叶「劈覓日刻憶」；【鮑老催】頁 109 叶「憶得日食窄色直」；【雙聲子】頁 109 叶「得格惜拾策隔力」；【尾文】頁 109 叶「籍得拆」。（3）質直部與突足部、白客部通用一次。如【雙聲子】頁 68 叶「立立急側憶得得出出勒」。（4）質直部與齊魚部通用七次。如[南商調]【黃鶯兒】頁 76 叶「飛回已幾棋脆的微」。[南中呂]【地錦攤花】頁 80 叶「你低齊棋依日」。

　　（二）**突足部**　此部相當於《中原音韻》魚模部的入聲韻，包括《廣韻》屋沃燭術物沒諸韻。其韻字是：

[入聲作平聲] 突○俗
[入聲作上聲] 簇○足○出

　　突足部不見獨用例，而與其他韻部通用情況如下：（1）突足部與質直部通用一次。見（一）「質直部」。（2）突足部與質直部、白客部通用一次。見（一）「質直部」。（3）突足部與齊魚部、蘇歌部同用 2 次。如[南商調]【貓兒墜】頁 41 叶「初所姝俗夫」。[南仙呂]頁 164-165 叶「乎無做夫姝護膚婦賦足足」。（4）突足部與蘇歌部通用二次。如[南南呂]【前腔】頁 29 叶「路可簇裏扶羅」。

　　（三）**白客部**　此部相當於《中原音韻》皆來部的入聲韻，包括《廣韻》陌麥職的開合口二等字。其韻字是：

[入聲作平聲] 白

[入聲作上聲] 策○隔格○客（車遮韻同）刻○摘側窄

　　白客部不見獨用例，而與其他韻部通用情況如下：（1）白客部與質直部通用十二次。見（一）「質直部」。（2）白客部與質直部、突足部通用一次。見（一）「質直部」。（4）白客部與皆來部通用二次。如[南商調]【梧桐樹】頁 38 叶「開在債該帶白海」；[南中呂]〈丟開〉頁 192 叶「開懷在歹來害芥白」。（4）白客部與家麻部與車遮部通用一次。如[南南呂]【江兒水】頁 134 叶「馬鴉謝大屆謝白」。

　　（四）**角略部**　此部相當於《中原音韻》蕭豪部的入聲韻，包括《廣韻》覺藥鐸諸韻。其韻字是：

[入聲作平聲] 著

[入聲作上聲] 角覺

[入聲作去聲] 落○略

　　角略部不見獨用例，而與其他韻部通用情況如下：（1）角略部與切月部通用一次。如[南黃鍾]【畫眉序】頁 195 叶「設貼角略著」。（2）角略部與蕭豪部用四次。如[南仙呂]【大聖樂】頁 50 叶「高早叫桃嶠嬌了著瞧」；【皂角兒】頁 50 叶「苗落報嬌皂告著勞」。

　　（五）**鴨達部**　此部相當於《中原音韻》家麻部的入聲韻，包括《廣韻》黠轄洽狎，又月乏韻的輕唇字，合盍曷的舌齒音字。其韻字

是：

[入聲作去聲] 鴨

　　鴨達部僅有一個韻字，與家麻部、皆來部通用一次。如[南仙呂入雙調]【解三醒】頁52叶「雅家價乖鴨鞋下釵」。

　　（六）切月部　此部相當於《中原音韻》車遮部的入聲韻，包括《廣韻》屑薛葉帖業，又月韻的喉牙音字。其韻字是：

[入聲作平聲] 俠○傑○疊跌○舌涉○別○絕

[入聲作上聲] 切徹○客（皆來韻同）○節○血歇○缺○決○鐵貼○拙　　　　　　　○設○雪○說

[入聲作去聲] 滅○月悅說（同悅）○熱○劣

　　切月部獨用一次。如[南雙調]【清江引】《別思》頁 181 叶「滅疊別血」。與他韻通用情況如下：（1）切月部與角略部通用一次。見（四）「角略部」。（2）切月部與車遮部通用十一次。[南北仙呂入雙調]【步步嬌】頁 102 叶「別舌些蔗蛇血」；【江兒水】頁 103 叶「謝賒惹者且借節」。（3）切月部與車遮部、家麻部通用四次。如[南北仙呂入雙調]【折桂令】頁 102 叶「車靴俠鐵斜家嗟花」；【雁兒落】頁 103 叶「斜疊家月鴉客花別車些些」。（4）切月部與車遮部、家麻部、皆來部通用二次。如[南北仙呂入雙調]【收江南】頁 104 叶「徹涯家耶耶鞋」；【清江引】頁 104 叶「者債花月色」。

四　總論

　　晚明施氏南曲用韻由於受到當時上海松江方言的影響，因此，其韻部與《中原音韻》有很大的區別。歸納起來，大致有以下十七個韻部：

　　根據現代上海松江方言，施氏南曲用韻可歸納出十七個。現分論如下：

　　（一）**東鍾部**　此部相當於《中原音韻》東鍾部，即包括《廣韻》東鍾部（包括平上去聲，下同），又庚耕登一部分字。根據現代上海松江方言[1]，《廣韻》東韻紅類字和融類 b 系，tz 系，g 系字均讀做[ʊŋ]，東韻融類 k，gh，yi 母，日母字均讀做[iʊŋ]，東韻融類、鍾 ji 系字均讀做[ʊŋ]；冬韻和鍾韻 l 系，tz 系，g 系字均讀做[ʊŋ]；耕韻 h 系字讀做[ʊŋ]，青韻 g 系和庚韻 h 系字均讀做[ʊŋ]。因此，我們暫且把施氏南曲中的東鍾部擬測為[ʊŋ]和[iʊŋ]。

　　（二）**江陽部**　此部相當於《中原音韻》江陽部，即包括《廣韻》江陽唐。根據現代上海松江方言，《廣韻》江韻 b 系，g 系白讀，tz 系韻字均讀做[ã]，江韻 g 系，h 系的文讀字讀做[iã]；唐韻剛類韻字讀做[ã]，唐韻光類 g 系，h 系韻字均讀做[uã]；陽韻良類 tz 系，照三系韻字讀做[ã]，陽韻方類喻母字讀做[iã]，陽韻方類 g 系，h 系韻字均讀做[uã]；陽韻良類 l 系，gh 系，tz 系，日母白讀韻字均讀幫[i]，陽韻良類日母文讀，知徹澄母，照系韻字均讀做[iɛ̃]鑒於此，我們暫且把施氏南曲中的江陽部擬測為[ã]、[iã]、[uã]（文讀音）╱[ɛ̃]、[iɛ̃]（白讀音）。

　　（三）**真庚部**　此部相當於《中原音韻》的真文、庚青、侵尋三部，包括《廣韻》真諄臻文欣魂痕、庚耕清青蒸登。由上文材料可見，《中原音韻》真文、庚青二部在施氏南曲中獨用不多，侵尋不見獨用，獨用例僅佔總數的百分之十五點八四；真文、庚青、侵尋三部同用八十五次，同用例佔總數的百分之八十四點十六，說明它們的關係非常密切，完全可以歸納為一個大的韻部。至於造成真文、庚青、侵尋三部同用的原因，前文已經有所說明，主要是受南方語音的影響。就如明徐渭所說的，「凡唱，最忌鄉音。吳人不辨清、親、侵三韻」[2]，清李漁也說，吳人「甚至以真文、庚青、侵尋三韻不論開口、閉口、同作一音韻用者」[3]。根據現代上海松江方言，魂文韻 b 系、登韻 d，tz 系、痕韻 g 系、登韻 k 母、痕登韻 h 系、痕韻 t 母、

魂韻 d 系，tz 系、諄韻 l 母、侵韻 tz 系、庚韻 g 系、耕韻 d 系，tz 系等韻字，均讀做[ɐŋ]；魂韻 g 系，h 系均讀做[uɐŋ]；侵真欣庚蒸青清 g，h 系，清韻 g，h 系，庚耕 h 系，侵真青清蒸韻日母白讀字均讀做[iɐŋ]，侵真日母文讀、j 系，青清蒸韻文讀、j 系字，均讀做[ɐŋ]；諄韻日母讀作[iɐŋ]，j 系字均讀作[ɐŋ]；少數讀做[iən]，庚耕登韻某些白讀字讀做[ɛ̃]。因此，我們暫且把真庚部擬測為[ɐŋ]、[iɐŋ]、[uɐŋ]（文讀音）／[iən] [ɛ̃]（白讀音）。

　　（四）天廉部　　此部相當於《中原音韻》的寒山、桓歡、先天、監咸、廉纖五部，即包括《廣韻》寒桓山刪元先仙談覃咸銜鹽添嚴凡諸韻。根據材料可見，以上五部獨用同用總數為六十九次。其中同用例居多，佔總數的百分之七十三點九一；獨用例為十八次，僅佔總數的百分之二十六點〇九。因此，這五部合併成部是無可非議的。對於它們之間同用現象又作何種解釋呢？寒山、桓歡、先天三部均收-n尾，「俱收舐齶，出字法稍有不同。寒山張喉闊唱，先天扯喉不張喉」，因此沈寵綏說：「先天若過開喉唱，愁他像卻寒山。」[4]比較桓歡與寒山二韻，「桓歡半含唇，寒山全開口，即如班之有搬，攀之有潘，粲之有竄，慣之有貫」，雖然出字不同，歸部畢竟差異不大。故沈氏說：「寒山一韻，類桓歡者過半。」至於監咸和廉纖二韻，《中原音韻音系》均收-m 尾，但在施氏南曲中卻不見有獨用例，而與寒山、桓歡、先天三部則同用了十八次。這種同用現象說明閉口韻字在晚明時代已經產生了變化。沈寵綏說：「昔《詞隱》謂廉纖閉口先天，監咸即閉口寒山。」那麼閉口音稍一開口，自然可以開閉同押。王力在論述明清音系時說：「-m 尾侵尋、監咸、廉纖三部消失了，分別入真文、寒山、先天三部；-n 尾桓歡部消失了，轉入寒山。」[5]根據現代上海松江方言，《廣韻》山刪元凡諸韻 b 系字、談寒 d，tz系字、山刪咸銜諸韻 d，tz 字、山刪咸銜諸韻 tz 系，h 系，g 系字均讀做[ɐ]；桓韻 b 系字讀做[e]；桓韻 d 系，tz 系字、寒韻 g 系，h 系

字、覃韻 d 系，tz 系，g 系、談韻 g 系，h 系字均[ø]；山删二韻 g 系字讀做[uɛ]，h 系讀做[(v)ɛ]；桓韻 g 系字讀做[ue]，h 系字讀做[(v)e]。施氏南曲的天廉部，先仙二韻 b 系，d 系，tz 系，g 系，h 系字、添鹽二韻字 d 系，tz 系，g 系，h 系字，元嚴韻 g 系，h 系字、山删咸銜 g 系，h 系字、鹽韻 gn 母字，均讀做[i]；添韻 gn 母字讀做[iɛ]；仙鹽韻日母白讀字，讀做[i]；仙鹽日母文讀、j 系字，讀做[e]，元先仙諸韻 g 系，h 系字、仙韻日母向讀字，讀做[ɣø]；仙韻日母文讀，j 系讀做[e]，tz 系讀做[i]。因此，施氏南曲的天廉部暫且擬測為[ɛ] [uɛ] [ø] [e] [ue]（一二等韻）[ɣø] [i]（三四等韻）。

（五）**齊魚部**　此部相當於《中原音韻》的支思、齊微、魚模部的一部分（唇音字除外的三等韻字），包括《廣韻》支脂之微齊祭灰廢，泰（合口字）。由上可見，支思、齊微、居魚三部的獨用、同用的次數為一○七次，獨用例佔總數的百分之二十九點九一，同用例則佔總數的百分之七十點○九。可見，這三部的關係是相當密切的。根據現代上海松江方言，支指之祭 j 系，tz 系韻字讀做[ɿ]；支脂微齊祭諸韻 b 系，脂之齊祭諸韻 d 系、支脂之微齊祭諸韻 g，h 系、支脂之日母、齊祭 tz 系韻字，均讀做[i]；虞魚 l 母，tz 系，g，h 系，j 系的韻字讀做[y]。[ɿ]、[i]、[y]均為高元音，[ɿ]是舌尖前、不圓唇元音，[i]是舌面前、不圓唇元音，[y]是舌面前、圓唇元音。它們的發音部位很相近，完全可以通用。因此，我們把施氏南曲中的齊魚部暫且擬測為[ɿ]、[i]、[y]。

（六）**蘇歌部**　此部相當於《中原音韻》魚模部一部分和歌戈部，包括《廣韻》虞韻輕唇字和模韻以及歌、戈韻字。對於姑模部和歌戈部的同用，沈寵綏曾有「模及歌戈輕重收嗚」的說法，他認為「歌戈似與模韻相通，但滿乎半吐殊唱（模韻滿乎，歌戈半吐）」。[6]根據現代上海松江方言，虞韻 f、v 母，tz 系、模韻、魚韻 tz 系字讀做[u]，歌戈二韻亦讀做[u]。因此，我們暫且把施氏南曲中的蘇歌

部擬測為[u]。根據現代上海松江方言，施氏南曲中的居魚部韻字讀做[y]，姑模部韻字讀做[u]。它們都是高元音、圓唇元音，不同的是，[y]是前元音，[u]是後元音。二者同用是完全可以理解的。

（七）**皆來部**　此部包括《廣韻》皆咍夬，又佳泰韻開口字。根據現代上海松江方言，皆開口字 b 系，tz 系文讀字讀做[ɛ]或[e]、皆韻 g 系，h 系白讀字、b 系，tz 系白讀字讀做[ɑ]；皆韻合口字 g 系，h 系文讀字讀做[(v)e]，白讀字讀做[uɑ]。夬韻 d 系文讀字讀做[ɛ]，g 系，h 系，d 系，tz 系字讀做[e]。夬韻合口 h 系字讀做[o]，g 系，h 系文讀字讀做[(v)e]，白讀字讀做[uɑ]。皆佳開口字 b 系，tz 系，d 系文讀字讀做[ɛ]，佳開口字 g 系，h 系，b 系，tz 系，d 系白讀字讀做[ɑ]。泰 d 系文讀字讀做[ɛ]，g 系，h 系讀做[e]，泰開口 d 系白讀字讀做[ɑ]。因此，我們暫且把施氏南曲中的皆來部擬測為[ɛ]（文讀）或[ɑ][uɑ]（白讀）。因皆來部的白讀字可讀做[ɑ]，故皆來部可與家麻部、車遮部的白讀字通用。

（八）**蕭豪部**　此部相當於《中原音韻》中的蕭豪部，包括《廣韻》蕭宵肴豪四韻。根據現代上海松江方言，蕭豪部一二等韻字讀做[ɔ]，三四等韻字讀做[iɔ]，因此，施氏南曲中的蕭豪部暫且擬測為[ɔ]、[iɔ]。

（九）**家麻部**　包括《廣韻》麻韻中的二等字及佳韻合口字。根據現代上海松江方言，《廣韻》麻韻二等字開口 b 系文讀字，tz 系文讀字，h 系白讀字讀做[o]，g 系白讀字讀做[a]，h 系，g 系文讀字讀做[ia]；麻韻二等字合口 ng 母、g 系，h 系亦讀做[o]。佳韻合口字 g 系，h 系字讀做[o]，g 系，h 系白讀字讀做[uɑ]。因此，我們暫且把施氏南曲中的家麻部韻字暫且擬測為[o]（文讀）或[ɑ]（白讀音）、[iɑ]。

（十）**車遮部**　此部包括《廣韻》麻韻中的三四等字。根據現代上海松江方言，《廣韻》麻韻三四等韻 j 系文讀字讀做[e]，白讀字讀

做[o]，白讀字讀做[iɑ]。因此，我們暫且把施氏南曲中的車遮部擬測為[e]（文讀）或[o] [iɑ]（白讀）。至於車遮部與家麻部通用，雖然[e]與[o]有前後與圓唇非圓唇的區別，但二者的白讀音均讀做[ɑ]，是可以相通的。

（十一）**尤侯部**　此部相當於《中原音韻》尤侯部的舒聲韻，包括《廣韻》尤侯幽三韻。在施氏南曲中，尤侯部以獨用為主。根據現代上海松江方言，尤侯部韻字一等韻字讀做[ɯ]、三四等韻字讀做[iɯ]，因此，施氏南曲尤侯部暫且擬測為[ɯ]、[iɯ]。至於尤侯部與蘇歌部（[u]）通用，因[ɯ]與[u]均屬後元音，它們的區別只是非圓唇與圓唇的不同。

（十二）**質直部**　此部包括《廣韻》質迄緝職德韻字，陌麥昔錫開口三四等字。根據現代上海松江方言，《廣韻》質緝職德諸韻 b 系，d 系，tz 系，g，h 系韻字，均讀做[ɿʔ]，陌昔錫開口三四等字多數讀做[ɪAʔ]。鑒於施氏南曲中的質直部與齊魚部（[ʅ]、[i]、[y]）通用情況，因此，我們暫且將質直部擬測為[ɿʔ]。[ɿ]與[ʅ]、[i]、[y]均屬前高元音，它們的發音部位相近。質直部與突足部、白客部通用，是因為[ɿ]、[o]、[ə]三個元音發音部位較為接近的緣故。

（十三）**突足部**　此部相當於《中原音韻》魚模部入聲韻，包括《廣韻》屋沃濁術物沒諸韻。根據現代上海松江方言，《廣韻》屋沃燭術四韻多數韻字讀做[oʔ]或[ioʔ]，物沒二韻多數讀做[əʔ]或[uəʔ]。鑒於施氏南曲中突足部與蘇歌部（[u]）的通用情況，因此，我們暫且將突足部擬測為[oʔ]或[ioʔ]。因[o]與[u]均屬後圓唇元音，[o]屬半高元音，[u]屬高元音，舌位也較為接近。

（十四）**白客部**　此部相當於《中原音韻》皆來部的入聲韻，包括《廣韻》陌麥職的開合口二等字。根據現代上海松江方言，《廣韻》陌麥的開合口二等字讀做[Aʔ]或[(v)Aʔ]，職韻二等字讀做[əʔ]；《吳音單字表》則將以上諸韻的文讀字擬測為[eʔ]。鑒於施氏南曲中白客部

與皆來部（[ɛ]）的通用情況，因此，我們暫且將白客部擬測為[ə↑]。

（十五）角略部　此部相當於《中原音韻》蕭豪部的入聲韻，包括《廣韻》覺藥鐸諸韻。根據現代上海松江方言，《廣韻》覺鐸二韻多數韻字讀做[ɒ↑]，少數讀做[o↑]，藥韻字讀做[ɪʌ↑]或[iʌ↑]。鑒於施氏南曲中角略部與蕭豪部（[ɔ]、[iɔ]）的通用情況，因此，我們暫且將角略部擬測為[ɒ↑]。因[ɒ]與[ɔ]均屬後圓唇元音，[ɒ]為低元音，[ɔ]為半低元音，二者發音部位接近。

（十六）鴨達部　此部僅出現一個韻字，這裡是根據趙元任《現代吳語研究》中的松江方言《中原音韻》家麻部入聲字來設置韻部的。假設它相當於《中原音韻》家麻部的入聲韻，包括《廣韻》黠轄洽狎，又月乏韻的輕唇字，合盍曷的舌齒音字。根據現代上海松江方言，《廣韻》黠轄洽狎月乏合盍諸韻多數的字讀做[æ↑]或[uæ↑]。鑒於施氏南曲中鴨達部與家麻部（文讀字[o]，白讀字[ɑ]）的通用情況，因此，我們暫且將鴨達部擬測為[æ↑]或[uæ↑]、[iæ↑]。因[æ]與[o]發音部位相差大一些，但[æ]與[ɑ]則比較接近。

（十七）切月部　此部相當於《中原音韻》車遮部的入聲韻，包括《廣韻》屑薛葉帖業，又月韻的喉牙音字。根據現代上海松江方言，《廣韻》屑薛葉帖業、又月韻的喉牙音字多數韻字讀做[ɪ ↑]。鑒於施氏南曲中切月部與車遮部（[e] [ie]）的通用情況，因此，我們暫且將切月部擬測為[ɪ ↑]。二者都是前不圓唇元音，[ɪ]介於高元音與半高元音之間，[e]屬半高元音，它們的發音部位相差很小。

根據以上的材料，我們可以歸納出明末上海松江方言的十七個韻部，四十五個韻母。現排比如下：

（1）東鍾部：　　[ʊŋ]公宋從　　[iʊŋ]窮熊兄
（2）江陽部：　　[ã]剛方邦　　[iã]講旺　　[uã]光荒狂
　　　　　　　　[ɛ]讓長嘗　　[iɛ]兩香相

（3）真庚部：　　[ɐŋ]恨本恒　　　[iɐŋ]金傾閏　　　[iəŋ]命品尋

（4）天廉部：　　[ɛ]反三斬　　　[uɛ]慣　　　　　[(vɛ)]還　　　　[iɛ]念

　　　　　　　　[ø]敢酸南　　　[ɣø]捐玄軟

　　　　　　　　[e]半染扇　　　[ue]官　　　　　[(v)e]歡　　　　[i]變點兼

（5）齊魚部：　　[ɿ]試茲　　　　[i]鄙低記　　　　[y]徐須居

（6）蘇歌部：　　[u]都初個過

（7）皆來部：　　[ɛ]豺泰　　　　[e]該海胎　　　　[ue]塊　　　　　[(v)e]懷

　　　　　　　　[ɑ]敗材泰　　　[uɑ]怪懷　　　　[iɑ]戒

（8）蕭豪部：　　[ɔ]包抄超　　　[iɔ]交表橋

（9）家麻部：　　[o]巴沙瓦　　　[ɑ]家　　　　　　[iɑ]下

（10）車遮部：　　[e]舍　　　　　[o]舍　　　　　　[iɑ]也謝

（11）尤侯部：　　[ɯ]鄒頭口　　　[iɯ]九就劉

（12）質直部：　　[ɪʔ]必力七　　　[ɪAʔ]極益昔

（13）突足部：　　[oʔ]俗綠　　　　[əʔ]突出　　　　[uəʔ]骨

（14）白客部：　　[əʔ]側色　　　　[Aʔ]白格策　　　[(v)Aʔ]劃

（15）角略部：　　[ɒʔ]覺落　　　　[Aʔ]著　　　　　[iAʔ]覺

（16）鴨達部：　　[æʔ]鴨八　　　　[uæʔ]刮　　　　[iæʔ]夾壓

（17）切月部：　　[ɪʔ]別接傑　　　[əʔ]熱舌　　　　[ɣøʔ]血決缺

　　　以上擬測有幾點值得說明的：一、陽聲韻部天廉部的主要元音[ɛ][ø][e][i]，與陰聲韻部齊魚部[i]、皆來部[ɛ][e]、車遮部[e]有部分相同，但是天廉部與其他各部是不通用的；二、陰聲韻部皆來部[ɑ][uɑ]與家麻部[ɑ][iɑ]、車遮部[iɑ]相同，這是造成它們通用的原因；三、入聲韻質直部[ɪʔ]與切月部[ɪʔ]擬測相同，但不見它們有通用現象；質直部[ɪAʔ]與白客部[Aʔ][（ｖ）Aʔ]相同，這也是造成它們通用的原因；等等。總之，由於上海松江方言有文白異讀的複雜現象，因此在施氏南曲用韻上也複雜地反映出來。

　　　關於施氏南曲用韻中的入聲韻與陰聲韻通用的問題，我們認為這是有別於《中原音韻》的「入派三聲」的特殊問題。北曲依照《中原

音韻》的規定，把入聲字派入平上去三聲，當作平上去三聲字使用。
而南曲則有入聲，這是南曲最明顯的特點之一。二者的差異，就如毛
先舒所說的，「又北曲之以入隸三聲，派有定法，如某入聲字作平
聲，某入作上，某入作去，一定而不移；若南之以入唱作三聲也，無
一定法，凡入聲字俱可以作平、作上、作去，但隨譜耳。」[7]南曲
入聲唱作三聲，是隨譜腔變音不變。比如入聲字「綠」字，南曲直作
「綠」音，不必如北曲作「慮」，這就是不變音；如果「綠」字在曲
譜所在位置是平聲，歌聲雖以入聲吐字，而仍須稍微以平聲作腔，這
就是變腔。

——本文原刊於《福建師範大學學報》1998 年第 3 期

參考文獻

〔明〕徐　渭：《南詞敘錄》，《中國古典戲曲論著集成》第三集（北
　　　　　京市：中國戲劇出版社，1959年7月）。

〔明〕沈寵綏：《度曲須知》，《中國古典戲曲論著集成》第五集（北
　　　　　京市：中國戲劇出版社，1959年10月）。

〔清〕毛先舒：《南曲入聲客問》，《中國古典戲曲論著集成》第七集
　　　　　（北京市：中國戲劇出版社，1959年12月）。

〔清〕李　漁：《閒情偶寄》，《中國古典戲曲論著集成》第七集（北
　　　　　京市：中國戲劇出版社，1959年第12月）。

王　力：《漢語語音史》（北京市：中國社會科學出版社，1985年）。

趙元任：《現代吳語研究》（北京市：科學出版社，1956年11月）。

清代吳人南曲分部考

　　元曲是元明清時代流行於南方的曲調。元人高則誠的南戲《琵琶行》就是使用南曲，亦稱「傳奇」。明代傳奇作品大量出現，南曲遂有取代北曲之勢。清代南曲介於元明至現代之間，其用韻愈來愈接近於現代語音。由於南戲是發源於吳地溫州地區，在很大程度上受到吳語的影響，因此，考察清代吳人南曲用韻，可以把清代南曲韻部系統進一步搞清楚。

　　清代有近三百年的歷史，凌景埏、謝伯陽編的《全清散曲》[1]分上中下冊，收錄了曲人三四二家，計小令三二一四首，套數一一六六篇。本文則選擇了一〇四位吳人南曲家，小令五八三首，套數三九八篇。在這些南曲家中，我們試劃分為三個時期：第一期是生於明末而卒於清順治或康熙元年以後的人，以吳江沈自晉、毛瑩、吳縣尤侗、上海松江宋存標、宋徵璧、夏完淳、杭州沈謙、徐旭旦、平湖陸懋等為代表；第二期是雍正至道光年間的人，以吳縣秦雲、蘇州石韞玉、上海松江黃圖珌、杭州何成燕、吳錫麟、張應昌、吳藻等為代表；第三期是咸豐至宣統年間的人，以吳江袁龍、吳縣項芬蘭、常州陳郎、上海松江沈祥龍、秀水周閑、德清俞樾、紹興顧家相等為代表。關於吳語的分佈地區，作者是根據袁家驊等著的《漢語方言概要》第五章「吳方言」裡所考證的，即包括江蘇省江南鎮江以東部分（鎮江不在內），崇明島，和江北的南通（小部分）、海門、啟東、靖江等縣，以

1　凌景埏、謝伯陽：《全清散曲》（濟南市：齊魯書社，1985 年）。

及浙江省的絕大部分。趙元任《現代吳語的研究》是關於吳語研究的最重要成果，下午分析時，我們亦常將清代吳人南曲用韻與之進行比較對照，以便窺探其異同點。

清代吳人南曲用韻可歸納為十三部：

1	東鍾部	2	江陽部	3	庚欣部	4	先山部
5	支思部	6	皆來部	7	蕭豪部	8	歌模部
9	家遮部	10	尤侯部	11	質屑部	12	屋曷部
13	達狎部						

在確定每首南曲曲子的韻腳時，我們基本上是根據沈璟的《南曲譜》和沈自晉的《南九宮詞譜》。經過系聯，每韻部先說明其包括《廣韻》哪些韻，其次列舉典型的例曲，為節省篇幅，一般舉二例。至於南曲用韻次數的計算方法，我們擬定一首小令用韻僅算一次，套數是由若干支曲組成的，其用韻就算若干次。考證南曲分部時，我們對照了周德清的《中原音韻》，同時還參照了清沈乘麟的《韻學驪珠》。《韻學驪珠》是清乾隆時期專為製作南曲和北曲的韻書。

一

首先，談談陽聲韻。在清代吳人南曲用韻中，東鍾、江陽二部的韻路比較分明，相當於《中原音韻》、《韻學驪珠》中的東鍾（東同）和江陽。庚欣部包括《中原音韻》、《韻學驪珠》的真文、庚青（庚亭）、侵尋三韻，而先山部則包括《中原音韻》、《韻學驪珠》的寒山（干寒）、桓歡、先天（先田）、鹽咸、廉纖五韻。

（一）**東鍾部**　此部相當於《廣韻》東鍾部三韻，此外，庚耕清青四韻的部分喉牙合口字（如榮橫瑩觸兄宏薨瓊局永迥詠泳等）則在東鍾和庚欣兩部重出。如沈自晉的〈南雜調巫山十二峰〉上 53-54 叶

「[三仙橋]弄奉迴[白練序]鐘東永[醉太平]動擁空茸蹤[普天樂]凍拱薆棟封[征胡兵]宋通籠[香遍滿]甕觥叢洞[瑣窗寒]逢容鍾[劉潑帽]瑩濃送[懶畫眉]融工風[賀新郎]用共[節節高]紅匆重鳳龍鍾誦[東甌令]蒙權[尾聲]詠雄峰」。陸茂〈蜂蝶鶯燕〉上 480 叶「[前腔]動夢弄東橫重風蹤峰容逢」。據袁家驊調查，東鍾部字在今吳語中有兩讀：ong 和 iong，梗攝部分喉牙合口字和「瓊永榮」等字亦讀 iong。

　　東鍾部與庚欣部通用 1 次，即蔡啟僔〈南南呂羅江怨〉上 351 叶「情營定紅燈敬龍容重成情共」。我們不能因此說明此二部有通用趨勢。

　　（二）**江陽部**　此部相當於《廣韻》江陽唐三韻。江陽部不曾與他韻通用。如沈自晉〈南商調金衣公子〉上 16 叶「芳疆餉香霜況觴黃」。張堉〈南中呂駐雲飛〉中 992 叶「窗牆響況傷廊上想雙」。江陽部字今吳語有三讀：ang、iang、uang。

　　（三）**庚欣部**　此部相當於《廣韻》真諄文欣魂痕六韻、庚耕清青蒸登六韻以及侵韻。由於受《中原音韻》影響，清代吳人南曲存有真文、庚青、侵尋、各韻獨用的現象。真文韻獨用七十七次。如沈自晉《南商調金絡索》〈四兒詠〉上 15 叶「人品運鯤春貧隱津豚文俊」。宋存標《南商調高陽臺》〈秋思〉上 209 叶「[集賢賓]吞門隱奔忖信準[前腔]嗔昏忍薰震準[鶯啼序]人品薪門瞬粉哂鬢[前腔]津云勤樽盡肯穩悶[琥珀貓兒墜]云寸均巡門隱[前腔]信根陣蓀溫津引[尾聲]問巡聲」。庚青韻獨用一八三次。如沈謙〈南南呂花勝繡宜春〉上 366 叶「[奈子花]城生勝[大勝樂]靜燈興[繡帶兒]箏驚等定[宜春令]罄」。黃圖珌《南商調字字金》上 827 叶「[字字錦]名病慶平冰[金衣公子]青明剩聲清」。侵尋韻獨用十五次。如沈自晉《南仙侶皂羅袍》〈寓中苦雨〉上 2 叶「甚襟林錦陰沉枕」。沈謙〈南雙調笑南枝〉上 372 叶「[孝順歌]衾心噙枕深蔭浸[鎖南枝]禁壬」。

　　然而，真文韻（在楊耐思《中原音韻音系》收 n 尾、庚清韻（收

ng 尾）、侵尋韻（收 m 尾）每兩韻彼此通用或三部通用的現象，在清代吳人南曲中則是大量存在的。如宋徵璧〈南商調山坡羊〉上 258 叶「[忒忒令]嚦鬖脛引群甚」。言家駒〈南中呂駐雲飛〉中 1772 叶「琴心盡命薰冷哽禽」。繆艮〈南商調黃鶯兒〉之三中 1286 叶「論銀心盡吞爭忍人疼」。徐旭旦〈南商調梧桐樹〉上 656 叶「溫冷景庚俊腥興應」。沈謙〈南仙呂甘州解醒〉上 364 叶「[八聲甘州]衾磣深恨侵[解三醒]飲吟沈盡心」。清代吳人南曲中的真文、庚青、侵尋三韻獨用及通用情況，請見表一：

獨用通用情況	真文	庚青	侵尋	真庚文青	真侵文尋	庚侵青尋	真庚侵文青尋
一期作家	50	109	12	36	3	2	5
二期作家	11	46	3	21		5	5
三期作家	16	28		27		2	6
小計	77	183	15	84	3	9	16

從上表可見，真文、庚青、侵尋、各自獨用例是以一期為多，而三韻通用例則一、二、三期都差不多。但從三韻間的關係來看，真文和庚青通用次數較多，關係更密切一些。如果按總的計算看，三韻獨用與通用總數為三八七次，而通用則有一一二次，佔總數百分之二十八點九。這說明此三韻愈來愈有通用為一部的趨勢。因此，把此三韻歸為庚飲一部似較合理一些。倘若從發音方法上看，明沈寵綏曾說過，真文收舐齶，庚青收鼻音，侵尋收閉口音，然而「閉口、舐齶，其間並非與鼻音無關，試於閉口、舐齶時，忽然按塞鼻孔，無有不氣閉而聲絕者……唱者無心收鼻，而聲情原向口達，無奈唇閉舌舐，氣難直走，於是回轉其聲，徐從鼻孔而出，故音乃帶濁」，因此真文稍混鼻音犯庚青，庚青誤收舐齶便犯真文，侵尋閉口稍舒口或稍混鼻音便犯真文或庚青。家人從吳地方音來看，明清戲曲理論家有許多論

述。如徐渭說，「凡唱，最忌鄉音。吳人不辨清、親、侵三韻」。李漁
也說，吳人「甚至以真文、庚青、侵尋三韻不論開口、閉口，同作一
韻用者」。王驥德也一針見血地指出，「蓋吳人無閉口字，每以侵為
親」。就是現代吳語也是如此，「斤金京」、「因音英」、「新心星」諸字
常混讀，如袁家驊所說的，吳音「鼻音韻尾只有一個 ng（蘇州有 n
和 ng，但不能區別音位）。例如上海金（古收-m），斤（古收-n），京
（古收-ng），一律讀[tcin]。少數地區鼻音韻尾-m 和-n 雖然消失，可
是留有鼻化韻目」。這也是我們將真文、庚青、侵尋三韻合為一部的
重要依據之一。

　　（四）**先山部**　此部相當於《廣韻》元寒桓刪山先仙七韻及覃談
鹽添咸銜嚴凡八韻。清代吳人南曲家亦因受《中原音韻》的影響，存
有寒山、桓歡、先天、監咸、廉纖各自獨用的現象。寒山韻獨用二十
八次。如沈自晉〈南雜調醉歌小帳纏春姐〉上 52 叶「[醉扶歸]綻僝欄
盼[排歌]難山[小桃紅]晚炭慢返[銷金帳]顏散腕[錦纏道]濟安蠻殘看慣
[宜春令]蘭鬟燦[好姐姐]彎趲絆間[尾聲]歎熳闌」。黃圖珌〈南仙呂解
醒花〉上 805 叶「[解三醒]看盞慢間[臘梅花]乾顏」。桓歡韻獨用四次。
如陸茂〈南雜調六犯清音〉上 490 叶「[梁州序]段半觀[桂枝香]磐[排歌]
搬湍[八聲甘州]官[皂羅袍]喚[黃鶯兒]蹣寬」。黃圖珌〈南中呂太平
漁〉上 817 叶「[太平令]彎歡滿[漁家傲]斷團」。先天韻獨用一〇二次，
如沈永隆〈南越調小桃下山〉上 187 叶「[小桃紅]仙茜蓮弦蜿燕[下山
虎]鮮弦先運煙邊」。黃圖珌〈南中呂畫中仙〉上 812 叶「[走山畫眉]仙
倦遠[迎仙客]川天」。監咸韻獨用十六次。如沈自晉〈南羽調四時
花〉上 44 叶「擔談讒三堪嵐潭貪坎慘慘慘慘」。陸茂〈南雜調九回腸〉
上 490 叶「[解三醒]站饞暗藍南湛[三學士]探三[急三醒]譖」。廉纖韻獨
用十次。如沈自晉〈南南呂懶畫眉〉上 24 叶「添簾尖閃簾」。

　　然而，寒山、桓歡、先天、監咸、廉纖五韻互相通用的現象則是
不乏其例的。如尤侗《秋閨》〈皂羅袍〉上 326 叶「淺幹蟬雁淡寒斷殘

管」。徐旭旦〈太師引〉上 650 叶「散闌幹管璨盤廉」。石韞玉〈不是路〉上 1213 叶「緣年畔鮮延面緘展徒戰戰」，〈掉角兒〉叶「肩眼侃舌轉片天滿散」。以上五韻的獨用和通用情況，請見表二：

獨用通用 情　　況	寒山	桓歡	先天	監咸	廉纖	寒桓山歡	寒先山天	桓先歡天	寒桓先山歡山	寒桓先監廉山歡山咸纖	監廉咸纖	小計
一期作家	25	1	74	15	9	6	14	24	5	24	2	199
二期作家	3	3	11	1	1	1	12	6	15	14		67
三期作家			17				10	6	1	7		41
小　計	28	4	102	16	10	7	36	36	21	45	2	307

　　由上表可見，寒山、桓歡、先天、監咸、廉纖五韻各自獨用現象是以第一期作家為最多，第二期作家為次，第三期作家唯先天韻獨用十七次外，其餘四韻均不見有獨用例。至於這五韻相互通用的現象，清代第一、二、三期作家作品則大量存在，計一四七次，約佔總數百分之四十七點九，可見這五韻是完全通用的。從發音方法上看，「寒山、桓歡、先天三韻俱收舐齶，出字法稍有不同。寒山張喉闊唱，先天扯喉不張喉」，因此沈寵綏說：「先天若過開喉唱，愁他像卻寒山。」比較桓歡與寒山二韻，「桓歡半含唇，寒山全開口，即如班之有搬，攀之有潘，粲之有竄，慣之有貫」，雖然出字不同，歸韻畢竟差異不大。故沈氏說：「寒山一韻，類桓歡者過半」。至於監咸和廉纖二韻，《中原音韻音系》均收-m 尾，先天、寒山、桓歡三韻則收-n尾。它們之間通用的現象，就如沈寵綏所說：「昔《詞隱》謂廉纖即閉口，先天、監咸即閉口寒山。」那麼閉口音稍一開口，自然可以開閉同押。王力在論述明清音系時說：「-m 尾侵尋、監咸、謙纖三部消失了，分部轉入真文、寒山、先天三部；-n 尾桓歡部消失了，轉入寒山。」王驥德從方音的角度來說明它們的通用問題，他說：「蓋吳人無閉口字，每以侵為親，以監為奸，以廉為連，至十九韻中，遂缺其

三」。現代吳語把「間監」、「減簡」都讀作[an]，「天添」、「監奸」都讀作[ien]，也說明吳人是沒有閉口音的。這也是我們把這五韻歸併為一部的依據之一。

先山部於庚欣部通用四次。如沈謙〈江頭送神〉上 390 叶「單嫩闌鬢報」，林以寧〈醉宜春〉上 636 叶「番遠顏綰餐滑殷按憾嫩」，陸茂〈前腔換頭〉上 472 叶「限還膺禪靜案粲山」。

二

其次，談談陰聲韻問題。從分部上看，《中原音韻》將陰聲韻分為支思、齊微、魚模、皆來、蕭豪、歌戈、家麻、車遮、尤侯九部，而清代吳人南曲的實際用韻情況，魚模分為居魚和姑模二韻，支思、齊微和居魚合為支魚部，姑模和歌戈合為歌模部，家麻和車遮合為家遮部，皆來、蕭豪、尤侯三部與《中原音韻》大致相同。現分別說明之：

（一）**支魚部** 此部包括《廣韻》支脂之微齊灰祭廢及秦（開口字）、魚三四等字、虞的喉牙舌齒字。由於受《中原音韻》的影響，支思、齊微、魚模三韻都有各自獨用的現象。支思韻獨用二十三次。如沈自晉〈南南呂瑣窗花〉上 26 叶「枝姿紙思翅時」、「脂施試漬似絲」，趙慶熹〈南商調黃鶯兒〉上 1440 叶「絲司賜時時字思枝」。齊微韻獨用 131 次。如宋存標〈惜花賺〉上 191 叶「機稀徒回迷岐洗悴悴」，黃圖珌〈南羽調浪裡花〉上 849 叶「醉淚你癡」。魚模韻獨用六十九次。如沈自晉〈南仙呂入雙調步步驕〉上 9 叶「緒處無暮苦」、「許去余步主」、「土賦途趣堵」，黃圖珌〈南中呂花再紅〉上 813 叶「如居殊魚娛趨鼓躇苦」。這裡有一種現象值得注意，齊微韻擬可分為兩類：一是相當於《韻學驪珠》中的機微的，包括《廣韻》支脂之微齊五韻的開口字（包括微韻和廢韻的輕唇音字）以及祭韻的開口字。機

微韻在清代吳人南曲中獨用三十五次。如袁晉〈解三醒〉上 66 叶「禮嬉幾宜致題異扉」，沈清瑞〈貓兒墜桐花〉中 1175 叶「癡宜溪矣已」。二是相當於《韻學驪珠》中的灰回，包括《廣韻》支脂之微齊五韻的合口字以及祭廢泰的合口字。此韻在清代吳人南曲中獨用四次。如許廷錄〈南仙呂入雙調步步驕〉上 733 叶「醉碎眉蕊追會」，金農〈題江君雲溪杏花影裡填詞〉上 753 叶「蕾退對嘴倍配」。

　　然而，支思、機微、灰回、居魚四韻通用例卻不鮮見。支思韻與機微韻通用三十六次，如毛瑩〈南正宮玉芙蓉〉上 103 叶「司市肢事時誓持脂」，吳錫麟〈南仙呂排歌〉中 1148 叶「遲飛西移低離之起時」。支思韻與機微、灰回二韻通用三十次，如宋徵璧〈秋夜月〉上 250 叶「嘶系幾記美髓」，吳錫麟〈南中呂駐馬聽〉中 1134 叶「知師迷悲淚脂字」。支思韻與機微、居魚二韻通用五次，如許廷錄〈貓兒墜〉上 736 叶「計期企非脾時侶」，項芬蘭〈南商調黃鶯兒〉中 1641 叶「飛齊處低疲字知句微」。支思韻與機微、灰回、居魚三韻通用十三次，如宋徵璧〈前腔〉上 242 叶「虛米兒儡臂機雌棲騎吏脊」，馮班〈南商調集賢賓〉上 286 叶「水資覷倚底美擬子」。支思韻與居魚韻通用一次，如沈起鳳〈散曲〉中 996 叶「處住炷字」。機微韻與居魚韻通用十一次，如宋思玉〈琥珀貓兒墜〉上 579 叶「期序依淒飛」，黃圖珌〈南商調花攢錦簇〉上 829 叶「去地淒幾離離已泥」。機微韻與灰回、居魚二韻通用三十一次，如宋轅生〈醉太平〉上 302 叶「佩紙隨遲徽水處躕」，黃圖珌〈南商調梧桐坡〉上 829 叶「歸悲雨去處已依飛離啼」。關於支思、機微、灰回、居魚四韻的獨用與通用情況，請見表三：

支思	機微	灰回	居魚	機灰微回	支機思微	支居思魚	機居微魚	支機灰思微回	支機居思微魚	機灰居微回魚	支機灰居思微回魚	小計
23	35	4	3	131	36	1	11	30	5	31	13	323

　　由上表可見，支思、機微、灰回、居魚四韻的獨用和通用例共有

三二三次。其中支思與其他三韻通用八十五次，佔總數百分之二十六點三；居魚與其他三韻通用六十一次，佔總數百分之十八點九；四韻通用的趨勢十分明顯。這種現象，明徐渭早就有「松江支、朱、知不辨」的說法。以上通用例，均出現在上海松江、青浦、常熟、吳江、蘇州、杭州等地的作家作品中，而以上海松江者居多。據現代蘇州話來看，支思韻字讀[ɿ]或[ʮ]，機微韻字讀[i]，灰回韻字讀[ɛ]或[uɛ]，而居魚韻字中，如「豬主注褚處書暑如樹」等讀[ʮ]，「拘舉句區去瞿具虛許淤愉雨遇呂娶」等讀[y]。[ʮ][y][u]都屬高元音、圓唇元音、[ɿ][i]均為前元音、高元音、不圓唇元音。它們的發聲部位是相近的，可見居魚韻與支思、機微等韻通用是不奇怪的。在《等韻圖經》中，作者早將居魚韻和衣期韻同屬止攝，正如今天十三轍[y][i]同屬衣期轍一樣，也說明了它們之間關係的密切。因此，筆者認為，把支思、機微、灰回、居魚合歸支魚部，既符合吳語的語音特點，也便於解釋居魚韻與其他三韻的通用現象。

　　居魚韻也與姑模韻發生通用關係，即上文提及「魚模韻獨用六十次」。這是由於受到《中原音韻》影響的緣故，但我們不能因此而認為居魚應與姑模合為一部。理由有兩點：其一，居魚韻可與支思、機微、灰回諸韻通用，而姑模韻則不行；其二，姑模韻可與歌戈韻通用，而居魚韻不可以。

　　（二）皆來部　此部包括《廣韻》皆咍二韻，佳韻開口字（「佳」、「罷」除外），去聲夬韻（「話」字除外），又泰韻開口字。皆來部在清代吳人南曲中獨用二十八次。如沈自晉〈南正宮玉芙蓉〉上 12 叶「開擺排灑來界篩齋」，吳錫麟〈南中呂解三酲〉中 1133 叶「袋鞋派來開在排」。

　　皆來部與支思、機微二韻通用一次，即許玉篆〈醉扶歸〉中 1742 叶「鯉腮移洗池子」。皆來部還與灰回韻通用了五次，如沈曰霖〈南商調黃鶯兒〉上 712 叶「矓灰睞埋開耐才回」，張文武〈南商調黃鶯

兒〉中 1521 叶「來排噯回杯怪徊輩哀」。

此外，皆來部與家麻部中的「涯」字通用了三次。如沈自晉〈雁過聲〉上 27 叶「懷載呆界齋涯彩尬才」，陳鍾祥〈南商調金絡索〉中 1495 叶「涯載拜開才才來外臺裁排采」。「涯」字也有四次出現于家麻部中，可見此字重出於「皆來」和「家麻」二部。

（三）**蕭豪部**　此部相當於《廣韻》蕭宵肴豪四韻。蕭豪部韻路在清代吳人南曲中較為分明，獨用三七二次。如沈自晉〈南仙呂解三醒〉上 3 叶「峭濤早桃拋交了皋」，張文虎〈南商調黃鶯兒〉中 1522 叶「迢交笑描調抱桃嫋條」。

蕭豪部僅與歌戈部通用一次。如徐旭旦〈清江引〉上 650 叶「早料袍詔可」。

（四）**歌模部**　此部相當於《廣韻》歌戈二部、魚韻二等字、虞韻輕唇字和模韻字。該部將《中原音韻》「歌戈韻」與《韻學驪珠》中的「姑模韻」合為歌模部。由於受到以上兩種韻書的影響，歌戈、姑模二韻均有獨用例。歌戈韻獨用五十一次。如沈自晉〈夏日偶題〉上 13 叶「座臥魔鎖娑過破個何」，沈永啟〈美人坐月〉上 13 叶「磨過左我他坐娑鎖我臥挲課裹魔可破波河」。姑模韻獨用十二次。如沈自晉〈雁過聲〉上 13 叶「途阻孤霧蕪模譜誤譜」，張應昌〈南仙呂皂羅袍〉中 1410 叶「霧壺呼露疏爐度」。

在清代吳人南曲中，歌戈韻和姑模韻關係甚為密切，通用了十七次。如毛瑩〈南商調金絡索〉上 106 叶「窩座度魔過訴多坐何羅摩我」，徐旭旦〈南南呂梁州序〉上 663 叶「霧火河鼓坐波蕭吐五何」。歌戈韻還與姑模、尤侯二韻通用一次，即徐旭旦《上元》〈前腔〉上 663 叶「賀祐多裹扶羅吐五何」。關於歌戈與姑模通用情況，沈寵綏曾有「模及歌戈輕重收嗚」的說法，他認為「歌戈似與模韻相通，但滿呼半吐殊唱（模韻滿呼，歌戈半吐）」。考察現代吳語話，凡姑模、歌戈二韻的唇音（幫、非二紐）字均讀[u]，如「蒲[bhu]」、「部[bhu]」、

「無[vu]」、「父[vu]」、「波[pu]」、「簸[bu]」、「坡[pu]」、「婆[bhu]」等；其他聲母後面的姑模、歌戈二韻字，也讀作[u]，如「都[du]」、「姑[gu]」、「多[du]」、「果[gu]」等。顯然，姑模、歌戈二韻是相通的。

　　（五）**家遮部**　此部相當於《廣韻》麻韻及佳韻合口字又「佳」本字和「罷」字。該部合併了《中原音韻》中的「家麻」、「車遮」二韻。由於受《中原音韻》的影響，家麻、車遮各自均有獨用例。家麻韻在清代吳人南曲中獨用三十四次，如毛瑩〈南正宮玉芙蓉〉上 102 叶「家價華花下鴉牙」，柳浦散人〈南仙呂入雙調字字雙〉中 1621 叶「家假誇價抓耍怕」。車遮韻獨用三次，如沈自晉〈詠鄰杏〉上 2 叶「謝遮嗟借些些寫」，毛瑩《閨思》上 103 叶「遮麝嗏蔗姐車也賒些」。

　　在清代吳人南曲中，車遮韻獨用例僅三次，但則與家麻韻通用二十二次。如尤侗〈南中呂駐雲飛〉上 319 叶「霞瓜畫射紗卸下花」，沈清瑞〈南仙呂入雙調步步嬌〉上 117 叶「畫下斜亞紗罵」。就現代吳語話的情況看，家麻韻一些字讀作[a]和[ia]，如「家[ga]」、「差[tsa]」、「假[gia]」等；而有些車遮部也讀作[a]或[ia]，如「惹[jha]」、「也[a]」、「斜[zia]」、「謝[zia]」等。可見，車遮部與家麻韻關係是很密切的，因此，把它們二韻合併為一部似乎更合理一些。

　　《中原音韻》歌戈韻中的「他」字，在清代吳人南曲中則兩收於「歌戈」、「家麻」二韻中。歌戈韻中的「他」字出現六次，家麻韻中的「他」字出現七次。如沈自晉〈解二酲〉上 62 叶「賀軻躲戈我他惰訛」，黃圖珌〈南仙呂美郎歌〉上 805 叶「花誇訝佳畫搭嫁馬他」。今吳語話讀「他」為[ta]，與家麻韻部分字的讀音相同。

　　此外，家麻韻與皆來韻中的「灑」字通押了五次，與「煞」字通押六次，與「崖」字通押一次，與「拜」、「屆」、「躧」諸字各押一次。如沈自晉〈南雙調鎖南枝〉上 16 叶「佳霞差灑嘩把」，趙瑜〈解三酲〉上 598 叶「馬琶駕家砂煞嘩」。以上幾個通用字，除「煞」字以外，均與

皆來韻字相協過：「灑」字六次，「崖」字二次，「拜」字二次，「躧」、「屈」字各一次。可見「灑崖躧拜屈」五字皆兩屬於皆來家麻二韻，而「煞」字不見與皆來韻字相協，應歸家麻部。家麻、皆來二韻的關係較為密切，就現代吳語話的情況看，有些家麻韻字讀作[a]或[ia]，而有些皆來字亦讀作[a]或[ia]，如「拜[ba]」、「敗[bha]」、「皆[gia]」等。

（六）尤侯部　此部相當於《廣韻》中的尤侯幽三韻。在清代吳人南曲中，尤侯部獨用二六六次。如沈自晉〈南商調金衣公子〉上 30 叶「流舟否謀求藪游愁」，何成燕〈南大石調念奴嬌序〉中 982 叶「頭樓首洲舟」。

《廣韻》尤侯韻系唇音字，在清代吳人南曲中多與尤侯部字相押。如毛瑩〈壽金伯維雲秩〉上 104 叶「儔瘦籌叟游手浮侯」，言家駒〈前腔〉中 1773 叶「友柔秀眸就侔友流」。這些字與《韻學驪珠》中的「姑模」、「居魚」押韻的少。如沈自晉〈玉芙蓉〉上 31 叶「呼妒漠弧顧浮圖如」，黃圖珌〈南商調字字押〉上 828 叶「珠賈富露蚨愚」。現作全面統計如下表：

廣韻韻目		侯	厚	侯	尤				有			宥			
韻字		某	母	畝	茂	浮	謀	眸	謬	否	負	婦	富	覆	復
尤侯部		1	1	1	5	14	6	17	8	14	5			1	1
居魚部、姑模部						1				1	2	1	1		
現代吳語	ou	+		+	+	+	+	+		+					
	u		+								+	+	+		

由上表可見，入尤侯部的是「某母畝茂謀眸謬覆復」，入居魚、姑模二部的是「婦富」，兩收於尤侯和居魚、姑模二部的是「浮負否」。表中現代吳語[ou]、[u]讀音，是採用趙元任《現代吳語研究》「吳音單字表」中的擬音。

三

　　最後，談談入聲韻。沈寵綏曾說過：「平上去聲，北南略等。入聲入唱，南獨異音。」意思是說，平上去三聲之音，南北曲大略相等。南曲入聲字母，仍唱入聲，不照《中原音韻》派入平上去三聲，故與北曲異音。有關清代吳人南曲入聲問題，我們參照了《韻學驪珠》入聲的分部，合「質直」、「拍陌」、「屑轍」為「質屑部」，合「屋讀」、「恤律」、「約略」、「曷跋」為「屋曷部」，「達狎」獨立為一部，共為三個入聲韻部。這是根據清代吳人南曲中入聲韻的獨用與通用情況並結合現代吳語而歸納出來的。現排比分析如下：

　　（一）**質屑部**　此部合併《韻學驪珠》的三個韻部：一是質直部，包括《廣韻》質韻的「七咭筆乙匹蓽蜜」、緝部的「十拾集隰濕及急邑挹澀」、職部的「植極息棘識力」、德韻的「北德」、陌麥昔錫韻的齊齒字「石籍　夕席荻笛惜跡壁踢赤腋溢役曆」。

　　清代吳人南曲中不見有質直部獨用例，但與屋讀部通用一次，如金農〈題小開士小影〉上 750 叶「目北石屬宿」。質直部與拍陌部通用三次，如沈謙〈南黃鍾滴滴催〉上 367 叶「格踢咭蜜惜識赤」，金農〈為沈君沃田題桐陰結夏圖即送還華亭〉上 751 叶「客石跡宅腋白媆」。質直部與拍陌部、屑轍部通用二次，如金農〈題秋江泛月圖〉上 749 叶「闕月色得」，〈題團扇桃花柳岸〉上 749 叶「月濕絕色立」。質直部與屑轍部通用五次，如徐旭旦〈南南呂香羅帶〉上 660 叶「鐵識裂劣闕結血」，〈前腔〉上 662 叶「血說輟舌雪棘」。

　　此外，質直部還與陰聲韻支魚部通押二十次，如宋思玉〈集賢賓〉上 569 叶「力衣溪倚啼寄翠肌寐」，宋徵璧〈南商調鶯啼序〉上 255 叶「猊徽吹啼褪幾十肥」。質直部與支魚部通押，實際上是《中原音韻》齊微韻的獨用。

　　二是拍陌部，此部包括《廣韻》中陌韻的「宅窄客拆拍魄格」、麥韻的「劃畫摘」、職韻的「側色」、德韻的「塞刻」。

　　在清代吳人南曲中，不見有柏陌部獨用例。但拍陌韻與質直部通用三次，請見「質直部」；拍陌部與達狎、屑轍二部通用情況，請見「達狎部」。

　　拍陌部與陰聲皆來部通押十四次，如沈自晉〈見黃蝶〉上 3 叶「灑埃色衰改來在懷」，沈永馨〈感懷岩桂堂作〉上 563 叶「派待帶海海怪摘臺買」。拍陌部與陰聲皆來部通押，實為《中原音韻》皆來韻的獨用。

　　三是屑轍部，此部包括《廣韻》中屑薛韻的「傑偈迭垤跌穴截別瘱舌折絕輟哲轍屑紲褻缺咽血結詰孑節切決訣譎鐵蹩撇憋浙雪劣說拙設列烈裂蘖闋熱滅拽」、葉怗業韻的「疊碟喋蝶慊恊捷涉劫接妾帖葉業鄴」、月韻的「竭揭碣闕謁歇月」、陌韻的「客額」。

　　屑轍部在清代吳人南曲中獨用九次，如沈謙〈川撥棹〉上 394 叶「雪哲哲切說血」，徐旭旦〈醉扶歸〉上 662 叶「拙撇別鐵」。

　　屑轍部與質直、拍陌二部通用情況，請見「質直部」。屑轍部與拍陌、達狎二部通用情況，請見「達狎部」。

　　屑轍部雖然獨用例不多，但與陰聲韻家遮部通押二十七次，而且以入聲韻字居多。如沈謙〈玉交枝〉上 391 叶「寫絕射滅鐵切熱截」，黃圖珌〈南南呂花溪月〉上 809 叶「也月潔接者闕別」。屑轍部家遮部的通用，亦實為《中原音韻》中家麻韻的獨用。

　　我們把《韻學驪珠》中的質直、拍陌、屑轍三部合為「質屑部」，有以下幾點理由：第一，清代吳人南曲中不見有質直和拍陌部獨用例，它們獨立成部似乎不太合適。第二，質直、拍陌、屑轍三部各與陰聲韻通押，這是作曲家受《中原音韻》影響的緣故。第三，拿這三個韻部字與現代吳語的入聲韻進行比較，我們可以發現：質直部大部分現代吳語讀[eq]、[ieq]，拍陌部大部分字現代吳語讀[eq]，屑

轍部大部分字現代吳語讀[ieq]、[iueq]。為此，我們不難理解清代吳人南曲中入聲韻質直、拍陌、屑轍三部通用的現象。如金農〈題秋江泛月圖〉上 749 叶有四個韻腳，據《現代吳語的研究》擬音如下：

闕[kiueq]（屑轍部）
月[ngiueq]（屑轍部）
色[seq]（拍陌部）
得[deq]（質直部）

　　三個韻部字的主要元音是[e]，因此，把它們歸為一個大韻部會更合理一些。

　　（二）**屋曷部**　此部合併《韻學驪珠》的四個韻部：一是屋讀部，此部包括《廣韻》屋韻的「讀犢解宿粟簇竹竺屋撲鬱目沐」、燭韻的「蜀足曲燭玉律籙磟」、沒韻的「惚」。

　　在清代吳人南曲中，屋讀部獨用二次，如項芬蘭〈南仙呂入雙調步步嬌〉上 1645 叶「綠玉沐曲」，〈清江引〉叶「足鬱籙磟」。屋讀韻與曷跋部通用一次，如項芬蘭〈江兒水〉中 1645 叶「粟屋玉寞讀」。屋讀部與質直部通用情況，請見「質直部」。

　　此外，屋讀部還與《韻學驪珠》中的居魚和姑模二部通押九次，如沈自晉〈傾杯序〉上 31 叶「蹲蜍故糊玉粗」，宋子璧〈東甌令〉上 292 叶「扶疏撲犢餘裾」。屋讀、居魚、姑模三韻的通押，實為《中原音韻》中魚模韻的獨用。

　　二是怵律部，清代吳人南曲中不見有此韻部字。

　　三是約略部，此部包括《廣韻》中覺韻的「覺」、藥韻的「著杓」、鐸韻的「薄閣落樂鵲」。

　　約略部在清代吳人南曲中不見有獨用例，而則與陰聲韻蕭豪部通用十一次。如沈自晉〈入賺〉上 36 叶「朝妖沼豪遭惱交到噪樂樂」，張應昌〈南商調山坡羊〉上 1413 叶「鳥鵲稻號渺好倒蕭搔陶消」。此二部

的通用，亦實為《中原音韻》蕭豪韻的獨用。

四是曷跋部，此部包括《廣韻》中曷韻的「褐」、末韻的「活奪跋聒沫」、合韻的「合」、盍韻的「榼」、藥韻的「縛」、鐸韻的「泊閣莫寞幕落樂萼薄」、沒韻的「渤」。

曷跋部在清代吳人南曲中獨用一次，如金農〈題天遊生溪上草堂畫卷〉上 739 叶「褐聒末」。曷跋部與屋讀部通用情況，請見「屋讀部」。

曷跋部還與陰聲韻歌戈部通用十五次，如沈自晉〈南仙呂二犯傍妝臺〉上 37 叶「何磨跋波歌窩」，陸茂〈太平會〉上 496 叶「哦闊磨訛合和萼河」。次二部通用，亦實為《中原音韻》中歌戈韻的獨用。

我們把《韻學驪珠》中的屋讀、怵律、約略、曷跋四部合為「屋曷部」，有以下幾點理由：第一，雖然屋讀部和曷跋部均有獨用例，但為數太少，怵律部和約略部在清代吳人南曲中不見有獨用例，讓他們各自獨立成部似乎也不太適宜。第二，屋讀、約略、曷跋三部各與陰聲韻通押，這是受《中原音韻》的影響。第三，據《現代吳語的研究》的擬音，屋讀部大部分字現代吳語讀[oq]、[ioq]，約略部大部分字讀[oq]、[ioq]，曷跋部大部分字讀[eq]、[ueq]、[oq]，主要元音相同或相。屋讀部與曷跋部通用一次，即項芬蘭〈江兒水〉中 1645 叶有五個韻腳：

粟[soq]　　　（屋讀部）

屋[oq]　　　（屋讀部）

玉[ngioq]　　（屋讀部）

寞[moq]　　　（曷跋部）

讀[dhoq]　　 （屋讀部）

它們的主要元音都是[o]。因此，我們認為還是把它們幾個韻部合為一部似乎更合理一些。

（三）**達狎部**　此部包括《廣韻》中曷韻的「達撒辣剌」、合韻的「踏雜搭」、盍韻的「邋」、黠韻的「黠拔察殺鎩」、洽韻的「峽」、狎韻的「閘鴨押」、月韻的「發」、伐韻的「乏法」。

達狎部在清代吳人南曲中不見有獨用例，而與拍陌、屑轍二部通用的有 1 次。如金農〈記魯中舊遊〉上 741 叶「側熱雪拍剌客」。

此外達狎部還與陰聲韻家遮部通押三十六次，如沈自晉〈香柳娘〉上 33 叶「把把大詿達達涯化察察葩瓦」，黃圖珌〈黃仙呂美郎歌〉805 叶「花誇訝佳畫搭嫁馬他」。此二部通用，亦實為《中原音韻》家麻韻的獨用。

綜上所述，我們可以清楚地看到，清代吳人南曲也存在有三個入聲韻部。這些入聲韻部顯然也與陰聲韻通押，但與《中原音韻》的「入聲派入平、上、去三聲」是不同的。北曲依照《中原音韻》的規定，把入聲字派入平、上、去三聲，當作平、上、去三聲字實用。而南曲則有入聲，這個南曲最明顯的特點之一。二者的差異，就如清毛先舒所說的，「又北曲之以入隸三聲，派有定法，如入聲某字作平聲，某入作上，某入作去，一定而不移『若南之以入唱作三聲也，無一定法，凡入聲字俱可以作平、作上、作去，但隨譜耳」。南曲入聲唱作三聲，是隨譜腔變音不變。比如入聲字「綠」，南曲直作「綠」音，不必如北曲作「慮」，這就是不變音；如果「綠」字在曲譜所在位置是平聲，歌者雖以入聲吐字，而仍需稍微以平聲作腔，這就是變腔，也是南曲與北曲的異同點。

根據清代吳人南曲的用韻情況以及現代吳語的語音特點，我們分析歸納楚十三個南曲韻部，其中陽聲韻四個韻部，陰聲韻六個韻部，入聲韻三個韻部。具體分部和擬音排列如下：

一　　東鍾部　　　　　uŋ　　　iuŋ

二　　江陽部　　　　　aŋ　　　iaŋ　　　uaŋ

三	庚欣部	eŋ	iŋ	ueŋ
四	先山部	an	ien	uan
五	支魚部	i	y	
六	皆來部	ai	uai	
七	蕭豪部	au	iau	
八	歌模部	u		
九	家遮部	a	ia	ua
十	尤侯部	ou	iou	
十一	質屑部	eʔ	ieʔ	iueʔ
十二	屋曷部	oʔ	ioʔ	
十三	達狎部	aʔ		

——本文原刊於《語言研究》1991 年增刊

參考文獻

〔明〕王驥德：《曲律》，《中國古典戲曲論著集成》第四集（北京市：中國戲劇出版社，1959年8月）。

〔明〕沈寵綏：《度曲須知》，《中國古典戲曲論著集成》第五集（北京市：中國戲劇出版社，1959年10月）。

〔明〕徐　渭：《南詞敘錄》，《中國古典戲曲論著集成》第二集（北京市：中國戲劇出版社，1959年7月）。

〔清〕毛先舒：《南曲入聲客問》，《中國古典戲曲論著集成》第七集（北京市：中國戲劇出版社，1959年12月）。

〔清〕李　漁：《閒情偶寄》，《中國古典戲曲論著集成》第七集（北京市：中國戲劇出版社，1959年12月）。

王　力：《漢語語音史》（北京市：中國社會科學出版社，1985年），《王力文集》第十卷（濟南市：山東教育出版社，1987年12月）。

袁家驊：《漢語方言概要》（北京市：文字改革出版社1960年2月）。

楊耐思：《中原音韻音系》（北京市：中國社會科學出版社，1981年10月）。

趙元任：《現代吳語的研究》（北京市：科學出版社，1956年11月）。

明清閩北、閩東音韻

新發現閩北方言韻書《六音字典》音系研究[*]

　　新近發現閩北方言韻書手抄本《六音字典》，是由福建省政和縣楊源鄉阪頭村蘇坑人陳文義老先生珍藏的。據陳氏說，此書是其同宗族人明朝正德年間陳桓之兄陳相所撰。陳桓乃明正德六年（1511）進士及第，後官至戶部尚書。其兄陳相文化水平頗高，只因照顧父母，不能外出發展，閒暇之時，為了教會本地人讀書識字，編撰了《六音字典》。此書在解放前好長一段時間已經不見了，是陳老先生偶然在其父母床底下翻找出來的，村裡人也只有他會使用此部字典。據陳老先生所述，韻書成書時間比較早，但確切年代還需要進一步研究，根據此韻書保存者提供的信息，最早也許可以上推到明代。

　　《六音字典》也許是福建最早的方言韻書。其成書時間可能比明朝末戚繼光所編撰的福州方言韻書《戚參軍八音字義便覽》（1563-1568？）要早一些。《六音字典》反映的閩北方言的韻書，而《戚參軍八音字義便覽》則是反映閩東方言的韻書。根據黃典誠主編的《福建省志・方言志》「第四章閩北方言」記載，福建閩北方言點主要有六個：建甌、松溪、政和、蒲城石陂、建陽和崇安。為了深入探討《六音字典》的音系性質，有必要把該字典音系與現代閩北方言音系

[*]　該文選題來源於國家社科基金項目《新發現的明清時期兩種閩北方言韻書手抄本與現代閩北方言語系》（編號 08YYB011）和教育部人文社科項目《新發現的明清時期兩種閩北方言韻書手抄本與現代閩北方言語系》（編號 07JA740032），特此說明。

進行歷史的比較。

一　《六音字典》「十五音」研究

　　《六音字典》「十五音」，十五個代表字，即立比求氣中片土全人生又名言出向。與《戚參軍八音字義便覽》「十五音」（即柳邊求氣低波他曾日時鶯蒙語出喜）用字截然不同。

<div align="right">《六音字典》「十五音」：立 比 求 氣 中 片 土 全 人 生 又 名 言 出 向</div>
<div align="right">《戚參軍八音字義便覽》「十五音」：柳 邊 求 氣 低 波 他 曾 日 時 鶯 蒙 語 出 喜</div>

經比較，兩部方言韻書「十五音」字面相同的只有「求」、「氣」、「出」三個字母，其餘十二個字母則不同：「立／柳」、「比／邊」、「中／低」、「片／波」、「土／他」、「全／曾」、「人／日」、「生／時」、「又／鶯」、「名／蒙」、「言／語」、「向／喜」。現將《六音字典》「十五音」與六個閩北方言點聲母系統比較如下：

字典	立	比	求	氣	中	片	土	全	人	生	又	名	言	出	向
例字	零	邊賓	雞鹹	溪	東池	破瓢	頭拖	爭齊	南人	籃時	望符愛船	妹	鵝	碎燒賊	嬉鞋喉
建甌15	l	p	k	k‘	t	p‘	t‘	ts	n	s	∅	m	ŋ	ts‘	x/∅
松溪15	l	p	k	k‘	t	p‘	t‘	ts	n	s	∅	m	ŋ	ts‘	x
政和15	l	p	k	k‘	t	p‘	t‘	ts	n	s	∅	m	ŋ	ts‘	x
石陂21	l	p/b	k/g	k‘	t‘/d	p‘	t‘	ts/dz	n	s	m/x/∅/ɦ	m	ŋ	ts‘	x/h
建陽18	l	p/β	k	k‘	t/l	p‘/h	t‘	ts/l	n	s	β/∅/ɦ	m	ŋ	t‘/ts‘/t‘	x/ɦ/∅
崇安18	l	p/β	k/j	k‘	t/l	h/p‘	h	ts/l	n	s	β/x/∅/j	m	ŋ	t‘/ts‘	x/∅

　　從上表比較可見，建甌、松溪、政和三個方言點均十五個聲母，即[p]、[p‘]、[m]、[t]、[t‘]、[n]、[l]、[k]、[k‘]、[ŋ]、[x]、[ts]、[ts‘]、[s]、[∅]，雖然有些字的聲母歸類不一，但基本上是一致的。蒲城石陂的聲母是二十一個，比建甌、松溪、政和多了六個聲母，即濁音聲母[b]、[d]、[h]、[dz]、[ɦ]、[g]。建陽十八個聲母，比建甌、松溪、政

和多了[β]、[h]、[ɦ]3 個濁音聲母。崇安十八個聲母，比建甌、松溪、政和多了[β]、[h]、[j]3 個聲母。經比較，《六音字典》「十五音」所反映的不可能是蒲城石陂、建陽和崇安方言音系，而可能是建甌、松溪、政和三個方言中的一種。現「十五音」擬測如下：立[l]、比[p]、求[k]、氣[kʻ]、中[t]、片[pʻ]、土[tʻ]、全[ts]、人[n]、生[s]、又[ø]、名[m]、言[ŋ]、出[tsʻ]、向[x]。

二　《六音字典》「三十四字母」研究

《六音字典》「三十四字母」，即穿本風通順朗唱聲音坦橫班先備結射舌有條嘹交合克百化果直出推闊乃後述古。據黃典誠主編的《福建省志》〈方言志〉「第四章閩北方言」記載，建甌三十四個韻母，松溪二十八個韻母，政和三十三個韻母，石陂三十個韻母，建陽三十四個韻母，崇安三十二個韻母。據上文考證，就聲母數而言，《六音字典》不可能反映蒲城石陂、建陽和崇安三個方言音系；就韻母數而言，我們可以排除松溪方言，因其韻母只有二十八個。因此，本字典所反映的音系就有可能是政和話和建甌話中的一種。要探討這個問題，我們很有必要把現代政和三十三個韻母和建甌三十四個韻母作一番的比較。根據《政和縣誌》〈方言卷〉和《建甌縣誌》〈方言卷〉記載，現將它們的韻母系統列表比較如下：

方言	開口呼	齊齒呼	合口呼	撮口呼	開口呼	齊齒呼	合口呼	撮口呼
政和	——	i 衣米	u 烏五	y 如芋		iu 油綢	ui 委肥	
建甌	e 歐茅	i 衣時	u 烏吳	y 威魚		iu 優油	——	
政和	a 鴉媽	ia 野車	ua 蛙瓜		aŋ 俺邦	iaŋ 營坪	uaŋ 橫犯	
建甌	a 鴉茶	ia 野舍	ua 窩過		aŋ 含南	iaŋ 營正	uaŋ 汪黃	
政和	ɔ 荷波	iɔ 搖苗			aiŋ 恩朋		uaiŋ 番販	
建甌	ɔ 荷峨	iɔ 約茄			aiŋ 恩田		uaiŋ 販凡	

方言	開口呼	齊齒呼	合口呼	撮口呼	開口呼	齊齒呼	合口呼	撮口呼
政和	ε 扼格	iε 頁別	uε 禾愛	yε 蛇獺	eiŋ 英評	ieiŋ 延仁	ueiŋ 恒盤	
建甌	ε 壓臍	iε 熱	uε 哀麻	yε 銳蛇	eiŋ 音人	ieiŋ 延	——	
政和	——				auŋ 魂範		uauŋ 望文	
建甌	œ 而兒				——		——	
政和	——				ɔŋ 王蜂	iɔŋ 洋張	——	
建甌	o 禾梅				ɔŋ 溫桐	iɔŋ 央陽	uɔŋ 文放	
政和	ai 挨牌		uai 乖發		œyŋ 雍仲	iŋ 鹽變	——	yiŋ 圈磚
建甌	ai 矮犁		uai 歪發		œyŋ 雲種	iŋ 煙年	uiŋ 安蟠	yiŋ 彎園
政和	au 奧包	iau 遼蹺						
建甌	au 襖柴	iau 腰橋						

由上可見，政和與建甌相同的方言韻母有二十九個，即[i]、[u]、[y]、[a]、[ia]、[ua]、[ɔ]、[iɔ]、[ε]、[iε]、[uε]、[yε]、[ai]、[uai]、[au]、[iau]、[iu]、[aŋ]、[iaŋ]、[uaŋ]、[aiŋ]、[uaiŋ]、[eiŋ]、[ieiŋ]、[ɔŋ]、[iɔŋ]、[œyŋ]、[iŋ]、[yiŋ]。政和方言有[ui]、[ueiŋ]、[auŋ]、[uauŋ]等四個韻母是建甌方言所沒有的，建甌方言也有[e]、[o]、[œ]、[uɔŋ]、[uiŋ]等五個韻母是政和方言所沒有的。據考證，由於二種方言音系性質不同，二十九個相同的韻母各自所歸屬的韻字也不盡相同。

其次，我們把《六音字典》手抄本「三十四字母」與政和方言、建甌方言細細比較如下。通過比較，可以窺探它們之間的親疏關係。

（一）**穿字母**　《六音字典》手抄本「三十四字母」就缺「穿字母」字，政和話讀作 [yiŋ]，建甌話讀作 [uiŋ]。這裡暫不討論。

（二）**本字母**　該字母韻字在現代政和方言中多數讀作[ueiŋ]，少數讀作[uaiŋ]；而在建甌方言中則多數讀作[uiŋ]，少數讀作[uaiŋ]、[ɔŋ]。手抄本「本字母」擬應「半字母」之誤，因現代政和方言「本」讀作[auŋ]而不讀[ueiŋ]，只有「半」才讀做[ueiŋ]；建甌方言讀作[ɔŋ]而非讀作[uiŋ]，只有「半」才讀作[uiŋ]。請看下例：

政和　[ueiŋ]瀾亂爛搬般盤半貫竿干鰥冠管困捆款端丹旦單壇檀單彈斷蟠判泮伴畔歡攤炭

　　　　暖難算散山產傘案按彎灣安鞍穩宛碗瞞滿玩喘鑽燦纂釬歡漢肝翰喚患

　　　[uaiŋ]釬番翻反返飯

建甌　[uiŋ]瀾亂爛搬般盤半貫竿干鰥冠管款端丹旦單壇檀單彈蟠判泮伴畔歡攤炭難散山

　　　　產傘案按彎灣安鞍宛碗瞞滿玩喘鑽燦纂釬歡漢肝翰喚患

　　　[uaiŋ]番翻反返飯

　　　[ɔŋ]　困捆斷暖算穩

　　（三）風字母　　該字母韻字在現代政和方言中只有一讀[ɔŋ]；而建甌方言則有三讀，部分讀作[ɔŋ]，部分讀作[uaŋ]，少數讀作[ioŋ]。請看下例：

政和　[ɔŋ]　狂況黃王往旺影楻豐風慌鋒峯封奉鳳

建甌　[ɔŋ]　豐風鋒峯封奉鳳

　　　[uaŋ]　狂況黃王往旺楻慌

　　　[ioŋ]　影

　　（四）通字母　　該字母韻字在現代政和和建甌方言中均讀作[ɔŋ]。請看下例：

政和　[ɔŋ]　籠壟弄放房枋馮貢公工功攻共空東冬筒動棟同銅洞凍董懂重帆蓬蜂縫蟲桐通

　　　　桶痛叢宗蹤粽崇棕總儂農松聾宋送聳雍甕網蒙懵蚊夢囪匆蔥聰烘紅鴻

建甌　[ɔŋ]　籠壟弄放房馮貢公工功攻共空東冬筒動同銅洞凍董懂重帆蓬蜂縫蟲桐通桶痛

　　　　叢宗蹤粽崇棕總農松聾宋送網蒙夢囪匆蔥聰烘紅鴻枋棟雍甕懵蚊

　　（五）順字母　　該字母韻字在現代政和方言中只有一讀[œyŋ]；而在建甌方言則有二讀，多數讀作[œyŋ]，少數讀作[ɔŋ]。請看下例：

政和　[œyŋ]龍輪侖倫隆裙郡供君群軍畞均巾弓躬窮菌恐中忠重仲塚鍾終眾峻俊種縱從松

　　　　腫準濃膿潤舜春旬純筍順頌誦翁永尹允擁隱勇用銀春椿充沖銃蠢兄凶胸動訓

　　　　虹熊雲芸容營榮雄

建甌　[œyŋ]　龍輪倫侖隆裙郡供群軍均巾弓躬窮菌恐中忠重仲塚鍾終眾峻俊種縱從松腫準

　　　　　　濃潤舜春旬純筍順頌永擁勇用銀舂椿充沖銃蟲兄凶胸勳訓熊雲芸容營榮雄

　　　[ɔŋ]　膿翁隱虹

（六）**朗字母**　該字母韻字在現代政和方言中多數讀作[auŋ]，少數讀作[uauŋ]；而在建甌方言中則多數讀作[ɔŋ]，少數讀作[uɔŋ]、[iɔŋ]、[uaŋ]、[aŋ]。請看下例：

政和　[auŋ]　廊郎狼浪范幫挷旁傍塝防榜綁蚌梆鋼缸杠江豇疳講敢康闶魍糠腸屯當蕩盾堂

　　　　　　長唐塘台糖燙湯尊遵妝裝釀葬存狀髒藏臟瓢霜喪桑磉爽暗庵秧網忙莽床閬倉

　　　　　　蒼瘡創痕行項混

　　　[uauŋ]　方芳望忘亡妄

建甌　[ɔŋ]　廊郎狼浪幫挷旁傍塝防榜綁蚌梆行鋼缸杠江豇疳講敢康糠屯當蕩盾堂長唐塘

　　　　　　糖燙湯尊遵妝裝葬存闶行狀髒藏釀臟霜喪桑磉爽暗庵秧網忙莽床閬倉蒼瘡創

　　　　　　痕項混方芳

　　　[uɔŋ]　望忘亡妄

　　　[uaŋ]　忘亡

　　　[iɔŋ]　腸瓢

　　　[aŋ]　魍

（七）**唱字母**　該字母韻字在現代政和和建甌方言中均讀作[iɔŋ]。請看下例：

政和　[iɔŋ]　梁粱量糧涼輛兩良亮諒姜羌強強腔張賬帳脹仗場長丈牆將章將醬癢瘴障漿翔

　　　　　　祥庠掌獎上娘讓相箱廂湘鑲商傷上相償嘗賞想上象像尚陽楊洋羊佯央殃鴦揚

　　　　　　養樣倡唱昌槍搶向餉香鄉饗響享

建甌　[iɔŋ]　梁粱諒量糧涼輛兩良亮姜羌強強腔張賬帳脹仗場長丈杖牆將章將醬癢瘴障漿

　　　　　　翔祥掌獎上娘讓相箱廂湘商傷相償賞想像像尚陽楊洋羊央殃鴦揚養樣倡唱昌

　　　　　　槍搶向餉香鄉饗享饗

　　（八）**聲字母**　該字母韻字在現代政和和建甌方言中均讀作[iaŋ]。
請看下例：

政和　[iaŋ]　靈領嶺嚨坪平並餅鏡驚行輕擲呈程鏽鄭定栟程定正饗姓性聲贏營映名命請

建甌　[iaŋ]　靈領嶺嚨坪平並餅鏡驚行輕擲呈程鄭定栟程定鏽正饗姓性聲贏營映名命請

　　（九）**音字母**　該字母韻字在現代政和方言中只有一讀[eiŋ]；而在
建甌方言中則有四讀，多數讀作[eiŋ]，少數讀作[aiŋ]、[iaŋ]、[iŋ]。請
看下例：

政和　[eiŋ]　林淋霖憐齡琳臨靈凌陵鱗麟鄰廩今另彬兵賓檳濱屏平評萍貧憑屏秉炳丙稟荊
　　　　　　京經金今敬禁襟禽琴瓊咸景警錦緊竟境競徑頸欽卿慶磬頃傾陳貞禎澄珍丁叮
　　　　　　錠鎮定停砧塵沉廷庭鼎頂陣陳診品賺聽逞艇精蒸晶真斟津箴針旌征侵浸政症
　　　　　　證進晉尋蟳情秦振震展整枕淨盡人壬耳寧忍認申呻伸辛心身升新薪城信神審
　　　　　　嬸沈聖勝剩甚慎腎盛迅英瑛因姻嬰櫻鷹陰應蔭印眠明民銘敏冥命迎清深琛稱
　　　　　　親秤稱清臣承誠成寢靖眩興馨盈寅形刑型瀛欣

建甌　[eiŋ]　林淋霖齡琳臨靈凌陵鱗麟鄰憐廩今另彬兵賓檳濱屏平評萍貧憑屏秉炳丙稟荊
　　　　　　京經金今敬禁襟禽琴瓊咸景警錦緊競竟境徑頸欽卿慶頃傾陳貞禎珍叮鎮停砧
　　　　　　塵沉廷庭頂陣陳診品賺聽逞艇精蒸晶真斟津箴針旌征浸征政症證進尋情秦振震
　　　　　　展整枕淨盡人耳寧忍認申呻伸辛心身升新薪城信神審嬸沈聖勝剩甚慎腎盛迅
　　　　　　英瑛因姻櫻陰應蔭印眠明民銘敏冥命迎清深琛稱親秤稱清臣承誠成蟳侵寢靖
　　　　　　眩興馨寅形刑型欣

　　　　[aiŋ]　丁澄嬰鷹
　　　　[iaŋ]　定錠鼎瀛
　　　　[iŋ]　盈壬

　　（十）**坦字母**　該字母韻字在現代政和和建甌方言中均讀作[aŋ]。
請看下例：

政和　[aŋ]　藍襤覽攬欖濫邦柄棚病羹尷更監鑒降哽減感埂橄嵌堪坑勘坎砍刊抗伉耽擔擔
　　　　　　但談淡膽彭髻貪攤坦晴站靜井斬南喃男籃衫杉生三甥省俺岩青參醒憨咸含函
　　　　　　喊憾陷
建甌　[aŋ]　藍襤覽攬欖濫邦柄棚病羹尷更監鑒降哽減感埂橄嵌堪坑勘坎砍刊抗伉耽擔擔
　　　　　　但談淡膽彭髻貪攤坦晴站靜井斬南喃男籃衫杉生三甥省俺岩青參醒憨咸含函
　　　　　　喊憾陷

　　（十一）橫字母　該字母韻字在現代政和和建甌方言中均讀作[uaŋ]。
請看下例：

政和　[uaŋ]　橫犯范
建甌　[uaŋ]　橫犯

　　（十二）班字母　該字母韻字在現代政和和建甌方言中均讀作[aiŋ]。
請看下例：

政和　[aiŋ]　零蓮冷班斑冰頒瓶板版辦跟艱肩庚奸耕間更炯繭柬簡牽看填店亭釘甜等戩墊
　　　　　　殿鄧攀探汀蟶爭榛臻簪盞剪掙乳椮滲先生星牲猩森參省恩戀猛孟慢顏岸硬田
　　　　　　千亨閑很狠幸杏莧恨限
建甌　[aiŋ]　零蓮冷班斑冰頒瓶板版辦跟艱肩庚奸耕間更炯繭柬簡牽看填店亭釘甜等戩墊
　　　　　　殿鄧攀探汀蟶爭榛臻簪盞剪掙乳椮滲先生星牲猩森參省恩戀猛孟慢顏岸硬田
　　　　　　千亨閑很狠幸杏莧恨限

　　（十三）先字母　該字母韻字在現代政和和建甌方言中多數讀作
[iŋ]，少數讀作[ieiŋ]。請看下例：

政和　[iŋ]　連聯臁鐮簾憐廉璉斂殮煉練邊便變辨辯辮卞汴鞭扁蝙匾貶兼堅鏗劍儉見檢件
　　　　　　鉗箝謙欠遣譴繾奠癲鈿典電偏騙片遍天添筅錢氈占尖箭戰詹潛煎賤年捻染念
　　　　　　扇煽先仙膻鮮善羨繕膳擅厭胭炎鹽煙燕宴厭禪然仁賢延掩任妊醃艷綿棉面嚴
　　　　　　儼驗前遷箋簽殲淺還顯險現　[ieiŋ]仁然延燃

建甌　[iŋ]　連聯臁鐮簾憐廉璉斂殮煉練邊便變辨辯辮卞汴鞭扁蝙匾眨兼堅鏗劍儉見檢件
　　　　　鉗箝謙欠遣譴繾奠癲鈿典電偏騙片遍天添筅錢甂占尖箭戰詹潛煎賤年捻染念
　　　　　扇煽先仙膻鮮善羨繕膳擅厭胭炎鹽煙燕宴厭禪然仁賢延掩任妊醃艷綿棉面嚴
　　　　　儼驗前遷箋簽殲淺還顯險現　[ieiŋ]仁然延燃

（十四）備字母　該字母韻字在現代政和和建甌方言中均讀作[i]。
請看下例：

政和　[i]　梨力璃蠣厘狸裡理鯉李禮歷笠粒蒞履麗隸吏利唎俐備閉碑脾枇琵比庇妣匕必
　　　　　碧璧逼筆婢脾裨畢篦幣弊旗幾機譏饑璣磯姬基箕記紀繼既奇騎棋麒期岐祈衹
　　　　　芪已屺麂吉頡杞給極急及級笈棘擊伎忌稽器氣棄欺敧起豈啟乞訖迄知治帝智
　　　　　悌第值置遲堤弛佻砥抵邸低裡的狄翟荻笛滌嫡滴敵適披疲譬辟霹僻疋匹辟鼻
　　　　　體剔惕涕糍濟至志痣疾集齊字止趾址旨指脂積績職隮只執汁質十稚日尼你匿
　　　　　溺二貳膩時四肆試拭弒侍恃詩絲司犀屎死誓氏始示習昔惜逝析失矢悉室釋蝕
　　　　　飾食是席夕衣依伊醫意薏易翼異夷胰姨遺貽懿怡移頤以矣一壹乙益縊邑挹逸
　　　　　液繹驛奕佚億憶倚米迷彌覓蜜密秘擬疑宜儀蟻義誼毅藝癡淒妻屍侈恥齒七柒
　　　　　市犧奚嬉禧熹希稀熙兮戲喜桔系

建甌　[i]　梨力璃蠣厘狸裡理鯉李禮歷笠粒蒞履麗隸吏利唎俐備閉碑脾枇琵比庇妣匕必
　　　　　碧璧逼筆婢脾裨畢篦幣弊旗幾機譏饑璣磯姬基箕記紀繼既奇騎棋麒期岐祈衹
　　　　　芪已屺麂吉頡杞給極急及級笈棘擊伎忌稽器氣棄欺敧起豈啟乞訖迄知治帝智
　　　　　悌第值置遲堤弛佻砥抵邸低裡的狄翟荻笛滌嫡滴敵適披疲譬辟霹僻疋匹辟鼻
　　　　　體剔惕涕糍濟至志痣疾集齊字止趾址旨指脂積績職隮只執汁質十稚日尼你匿
　　　　　溺二貳膩時四肆試拭弒侍恃詩絲司犀屎死誓氏始示習昔惜逝析失矢悉室釋蝕
　　　　　飾食是席夕衣依伊醫意薏易翼異夷胰姨遺貽懿怡移頤以矣一壹乙益縊邑挹逸
　　　　　液繹驛奕佚億憶倚米迷彌覓蜜密秘擬疑宜儀蟻義誼毅藝癡淒妻屍侈恥齒七柒
　　　　　市犧奚嬉禧熹希稀熙兮戲喜桔系

（十五）結字母　該字母韻字在現代政和方言中只有一讀[iɛ]；而
在建甌方言中則有三讀，多數讀作[iɛ]，少數讀作[i]、[uai]。請看下

例：

政和　[iɛ]　裂列烈例別計傑揭竭潔結劫缺爹牒蝶池迭跌秩弟批撇啼剃鐵匙捷支枝芝這接
　　　　　　折淅節折聶攝鑷捏些世襲孿泄設涉爺易篾滅業孽扯切徹澈濕妾脅協血穴
建甌　[iɛ]　裂列烈例別計傑揭竭潔結劫缺爹牒蝶池迭跌秩弟批撇啼剃鐵捷這接折淅節折
　　　　　　聶攝鑷捏些襲孿泄設涉篾滅業孽爺切徹澈濕妾血脅協穴　[i]匙支枝芝世易扯
　　　　　　[uai]血

（十六）射字母　該字母韻字在現代政和方言中只有一讀[ia]；而
在建甌方言中則有三讀，多數讀作[ia]，少數讀作[ɛ]、[i]。請看下例：

政和　[ia]　籬曆壁屐迦摘籮拆宅遮嗟蔗籍邪跡只葉囁鑷瀉舍赦寫舍謝社役耶亦餘野賒奢
　　　　　　車赤嚇咻
建甌　[ia]　籬壁屐迦摘籮拆遮蔗籍邪跡只葉囁鑷瀉舍赦寫舍謝社役耶亦餘野賒奢車赤嚇
　　　　　　[ɛ]宅　[i]曆

（十七）舌字母　該字母韻字在現代政和和建甌方言中均讀作[yɛ]。
請看下例：

政和　[yɛ]　寄饑孑決訣暨獺紙絕稅髓雪說蛇悅曰鵝月外魏艾吹啜歲歇
建甌　[yɛ]　寄饑孑決訣暨獺紙絕稅髓雪說蛇悅曰鵝月外魏艾吹啜歲歇

（十八）有字母　該字母韻字在現代政和和建甌方言中均讀作[iu]。
請看下例：

政和　[iu]　榴流硫琉留劉柳鰡溜鳩究救灸求裘球虯九玖久舊舅邱丘臼綢晝宙紂疇丟籌抽
　　　　　　醜柱周舟州洲咒酒就鷲牛紐扭羞秀莠繡狩獸修收首手守受授袖壽油憂優幽攸
　　　　　　悠又酉幼由游友郵有侑宥右佑釉柚誘秋鰍樸樹休韭朽
建甌　[iu]　榴流硫琉留劉柳鰡溜鳩究救灸求裘球虯九玖久舊舅邱丘臼綢晝宙紂疇丟籌抽
　　　　　　醜柱周舟州洲咒酒就鷲牛紐扭秀莠繡狩獸修收首手守受授袖壽油憂優幽攸悠
　　　　　　又酉幼由游友郵有侑宥右佑釉柚誘秋鰍樹休韭朽

（十九）條字母　該字母韻字在現代政和方言中只有一讀[iɔ]；而在建甌方言中則有二讀，多數讀作[iau]，少數讀作[iɔ]。請看下例：

政和　[iɔ]　了掠畧廖料俵標彪表婊橋茄僑驕嬌喬翹矯繳屬叫蕎藠轎竅卻朝嘲調雕條刁吊
　　　　　　肇兆藻瓢漂飄嫖票超挑糶跳昭招蕉照醮嚼焦樵釗椒借酌勺石堯鳥繞尿簫宵霄
　　　　　　消少笑肖鞘削硝小拾席姚搖邵紹要夭要腰妖邀若約耀躍苗描森渺杪杳藐廟妙
　　　　　　虐瘧唇燒尺灼妁雀鵲囂曉

建甌　[iau]　了畧廖料俵標彪表婊橋僑驕嬌喬翹矯繳屬叫蕎藠轎竅朝嘲調雕條刁吊肇兆藻
　　　　　　瓢漂飄嫖票超挑糶跳昭招蕉照醮焦樵釗椒堯鳥繞尿簫宵霄消少笑肖鞘削硝小
　　　　　　姚搖邵紹要夭要腰妖邀耀躍苗描森渺杪杳藐廟妙燒囂曉

　　　　[iɔ]　掠畧茄卻朝嚼借酌勺石削拾席若約躍唇尺灼妁雀鵲

（二十）嘹字母　該字母韻字在現代政和和建甌方言中均讀作[iau]。請看下例：

政和　[iau]　遼嘹

建甌　[iau]　遼嘹

（二十一）交字母　該字母韻字在現代政和方言中只有一讀[au]；而在建甌方言中則有二讀，多數讀作[au]，少數讀作[e]。請看下例：

政和　[au]　了勞豹暴包胞袍飽交校蛟郊皋膠咬較攪稿絞狡骹考巧道盜逃淘濤炮跑拋抱泡
　　　　　　滔找爪笊罩惱腦鬧哨筲艄掃奧扚卯昂茅矛孟貌冒耄肴淆鐃遨傲柴操躁抄炒孝
　　　　　　哮毫效校浩皓

建甌　[au]　了勞豹暴包胞袍飽交校蛟郊皋膠咬較攪稿絞狡骹考道盜逃淘濤炮跑拋抱泡滔
　　　　　　找爪笊罩惱腦鬧哨筲艄掃奧扚卯昂貌冒耄肴淆鐃遨傲柴操躁抄炒孝哮毫效校
　　　　　　浩皓

　　　　[e]　茅矛

（二十二）**合字母**　該字母韻字在現代政和方言中只有一讀[ɔ]；而在建甌方言中則有二讀，多數讀作[ɔ]，少數讀作[au]。請看下例：

政和　[ɔ]　羅蘿鑼牢落洛駱胳囉老樂栳婆坡菠玻報薄保葆寶博剝駁播泊告誥膏歌哥高膏篙羔糕閣各個柯軻苛去可確多刀到駝陀萄馱倒島朵躲桌棹鐸惰奪啄破僕樸璞粕拍頗桃妥套討托槽佐坐座曹早棗左作濁挪梭鎖鎖嫂嗖索縮鐲荷毛魔磨摩莫膜寞帽熬娥俄蛾峨我蕁罳餓臥搓錯臊草銼戳河何好合賀號霍鶴

建甌　[ɔ]　羅蘿鑼落洛駱胳囉老樂栳婆坡菠玻薄博剝駁播泊歌哥閣各個柯軻苛去可確多駝陀馱島朵躲桌棹鐸惰奪啄破僕樸璞粕拍頗妥托佐坐座左作濁挪梭鎖鎖嗖索縮鐲荷魔磨摩莫膜寞娥俄蛾峨我蕁罳餓臥搓錯銼河何合賀霍鶴

　　　　[au]　報保葆寶告誥膏高膏篙羔糕刀到萄倒桃套討槽曹早棗嫂毛帽熬臊草好號

（二十三）**克字母**　該字母韻字在現代政和方言中只有一讀[ɛ]；而在建甌方言中則有二讀，多數讀作[ɛ]，少數讀作[a]。請看下例：

政和　[ɛ]　栗白伯格革鬲刻咳克克奕特踢擇澤賾仄則節臍虱錫李扼咩密逆漆側測拆策

建甌　[ɛ]　栗白格革刻咳克踢擇澤賾仄則節虱錫李扼密逆漆側測拆策

　　　　[a]　伯

（二十四）**百字母**　該字母韻字在現代政和方言中只有一讀[a]；而在建甌方言中則有五讀，多數讀作[a]，少數讀作[ɛ]、[uɛ]、[ia]、[ɔ]。請看下例：

政和　[a]　獵臘拉辣巴芭疤笆爬朳霸拔琶把靶百柏叭白耙賈嫁稼駕枷家佳嘉加枷袈假峽甲隔夾覺客喀茶打答姐怕帕拍他榻塔逿詐榨昨作閘查拿那吶沙裟痧薩撒霎鴉阿啞亞壓押麥打蟆罎馬媽碼牙芽衙樂岳雅樂砑迓差叉冊插蝦霞遐下夏廈學

建甌　[a]　獵臘拉巴芭疤笆爬朳霸拔琶把靶百柏叭耙賈嫁稼駕枷家佳嘉加枷袈假峽甲隔夾覺客　茶打答姐怕帕拍他榻塔逿詐榨閘查拿那吶沙裟痧薩霎鴉阿啞亞壓押麥打蟆罎馬媽碼牙芽衙樂岳雅樂砑迓差叉冊插蝦霞遐下夏廈學

　　　　[ɛ]　白喀

　　[uɛ]　　辣撒

　　[ia]　　昨

　　[ɔ]　　作

　　（二十五）化字母　　該字母韻字在現代政和和建甌方言中均讀作
[ua]。請看下例：

政和　[ua]　　瓜卦掛褂刮寡誇跨蛙哇挖華話化畫花法

建甌　[ua]　　瓜卦掛褂刮寡誇跨蛙哇挖華話化畫花法

　　（二十六）果字母　　該字母韻字在現代政和和建甌方言中均讀作
[ɔ]。請看下例：

政和　[ɔ]　　布補剁縛過果郭課科窠和摸貨靴

建甌　[ɔ]　　布補剁縛過果郭課科窠和摸貨靴

　　（二十七）直字母　　該字母韻字在現代政和方言中只有一讀[ɛ]；而
在建甌方言中則有二讀，多數讀作[ɛ]，少數讀作[uɛ]。請看下例：

政和　[ɛ]　　來勒肋北戴德得直迫珀魄栽使色瑟嗇塞澀墨默菜賊黑赫核

建甌　[ɛ]　　來勒北德得直迫珀魄栽使色瑟嗇塞澀墨默菜賊黑赫核

　　　　[uɛ]　　戴

　　（二十八）出字母　　該字母韻字在現代政和方言中只有一讀[ui]；
而在建甌方言中則有四讀，多數讀作[y]，少數讀作[uɛ]、[i]、[o]。請
看下例：

政和　[ui]　　屢類淚累肥痱吠規龜圭歸遂貴季桂葵跪鬼詭櫃掘虧豬屁槌錘最隨醉嘴雖歲誰
　　　　　　　水瑞睡圍帷畏威偉委蔚尉熨慰喂位衛胃渭為美翠出輝揮毀惠彗

建甌　[y]　　屢類淚累肥痱吠規龜圭歸遂貴季桂葵跪鬼詭櫃掘虧豬屁槌錘隨醉嘴雖歲誰水
　　　　　　睡圍帷畏威偉委蔚尉熨慰喂位衛胃渭翠出輝揮惠彗瑞

[uɛ]　最為

[i]　美

[o]　毀

（二十九）**推字母**　該字母韻字在現代政和方言中只有一讀[uɛ]；而在建甌方言中則有三讀，多數讀作[o]，少數讀作[yɛ]、[i]，與政和方言[uɛ]韻迥別。請看下例：

政和　[uɛ]　滑粿國骨傀魁奎盔膾塊窟對碓兌堆短袋皮配佩坯被退梯腿脫褪罪裁卒內螺率帥衰瘦刷禾欲碎摧催崔灰恢詼砢回悔晦火忽或佛會核

建甌　[o]　滑粿國骨魁奎盔窟對碓兌短堆袋配佩坯退腿脫褪罪裁卒內螺衰率帥瘦刷禾欲碎摧催崔灰恢詼砢回悔晦火忽或佛會核塊

[yɛ]　皮被

[i]　梯

（三十）**闊字母**　該字母韻字在現代政和方言中多數讀作[uɛ]，少數讀作[uai]；而在建甌方言中則多數讀作[uɛ]，少數讀作[uai]、[o]。請看下例：

政和　[uɛ]　簸撥不缽怪葛渴闊快帶戴達大破潑泰太拖災哉再齉才財材宰載坐鯊沙殺煞撒物麻末沒襪抹吾察海害壞亥

[uai]　拐乖蒯發血罰

建甌　[uɛ]　簸撥缽怪葛渴闊快帶戴達大破潑泰太拖災哉再宰載鯊沙殺煞撒麻麻末襪抹察海害壞亥拐乖發

[uai]　發血罰

[o]　才財材坐物沒

（三十一）**乃字母**　該字母韻字在現代政和方言中只有一讀[ai]；而在建甌方言中則有四讀，多數讀作[ai]，少數讀作[o]、[a]、[ɛ]。請看

下例：

政和 [ai]　來賴棑牌拜敗八捌罷皆階該街雞介芥界尬疥解戒誡蓋麒觧屆綮溪愷楷揩慨概
蹄代貸台抬台歹底怠殆逮派擺稗替胎苔貼齋債雜寨節截泥納衲乃凹鼐耐奈西
篩洗灑曬唉挨矮隘埋霾買賣倪呆捱礙艾纔猜差諧孩骸鞋瞎蟹懈

建甌 [ai]　來賴棑牌拜敗八捌罷皆階該街雞介芥界尬疥解戒誡蓋解屆綮溪愷楷揩慨概蹄
抬歹底派擺稗替胎苔齋債寨節截泥乃鼐耐奈西篩洗曬唉挨矮隘埋霾買賣倪呆
捱礙艾纔猜差諧孩骸鞋瞎蟹懈怠殆逮

　　　[o]　　代貸台

　　　[a]　　納衲貼雜

　　　[ɛ]　　凹

　　（三十二）**後字母**　該字母韻字在現代政和方言中只有一讀[ɛ]；而
在建甌方言中則有二讀，多數讀作[e]，少數讀作[uai]，與政和方言
[ɛ]迥別。請看下例：

政和 [ɛ]　樓簍漏刨溝勾鉤厚猴狗垢購扣頭透偷毒鯫糟走瘦掃毆甌吼貓謀某茂歪臭巢後
後候厚

建甌 [e]　樓簍漏溝勾鉤厚猴狗垢購扣頭透偷毒糟走瘦掃毆甌吼貓謀某茂臭巢後後候厚

　　　[uai]　歪

　　（三十三）**述字母**　該字母韻字在現代政和方言中只有一讀[y]；而
在建甌方言中則有三讀，多數讀作[y]，少數讀作[ɔ]、[œ]。請看下
例：

政和 [y]　閭驢陸聿律呂侶旅褸縷居車俱懼句炬鋸舉矩距掬菊巨拒渠踞局據懅區嶇樞驅
驅去曲曲屈櫥廚術竹竺築箸朒肉女柄朱珠蛛薯注蛀鑄徐儲煮主粥足熟需暑署
庶恕書舒須叔淑菽粟宿俗述術續緒敘序熟豎墅樹于芋浴宇余渝儒兒與予余
羽與嶼與欲譽預豫喻諭愉逾魚漁隅玉鈺獄虞語禦遇寓趨處鼠取聚趣虛噓煦許
育蓄旭雨

建甌　[y]　閭驢陸律呂侶旅褸縷居車俱懼句炬鋸舉矩距掬菊巨拒渠踞局據懅區嶇樞驅軀
　　　　　曲屈櫨廚術竹竺築箸胸肉女柄朱珠蛛薯注蛀鑄徐儲煮主粥足熟需暑署庶恕書
　　　　　舒須叔淑菽粟宿俗述術續緒敘序熟豎墅樹於芋浴宇餘渝儒聿臾予餘羽與嶼與
　　　　　欲譽預豫喻諭愉逾魚漁隅玉鈺獄虞語禦遇寓趨處鼠取聚趣虛謔煦許育蓄旭雨
　　　[ɔ]　去
　　　[œ]　兒

（三十四）古字母　該字母韻字在現代政和和建甌方言中均讀作 [u]。請看下例：

政和　[u]　盧蘆瀘鸕鹿祿魯擄擄簬鹵路露簿葡部布怖菩補腹孤姑沽辜鴣故固顧雇牯糊
　　　　　古估詁鼓股蠱賈穀角穀鴣牯庫褲苦哭琥殼都覩苧妒毒蠹塗徒屠賭貯篤督讀犢
　　　　　獨肚杜度鍍渡浦鋪甫哺捕斧譜普吐兔土凸禿突茲孳滋孜諮資姿自租助詞祠慈
　　　　　辭奴駑弩怒努師獅疏梳廝蘇酥私嗽賜塑素嗦訴數使所束速巳祀俟伺思士仕事
　　　　　惡汙烏武鵡撫塢屋握沃摹目木件模謨模母姆睦牧穆沐戊暮慕募吳蜈娛五伍午
　　　　　悟晤初次醋粗楚礎楚捉促刺觀夫扶膚呼敷俘副付駙賦孚夫府俯傅福幅伏複覆
　　　　　負

建甌　[u]　盧蘆瀘鸕鹿祿魯擄擄簬鹵路露簿葡部布怖菩補腹孤姑沽辜鴣故固顧雇牯糊
　　　　　古估詁鼓股蠱賈穀角穀牯庫褲苦哭琥殼都覩苧妒毒蠹塗徒屠賭貯篤督讀犢獨
　　　　　肚杜度鍍渡浦鋪甫哺捕斧譜普吐兔土凸禿突茲孳滋孜諮資姿自租助詞祠慈辭
　　　　　奴駑弩怒努師獅疏梳廝蘇酥私嗽賜塑素嗦訴數使所束速巳祀俟伺思士仕事惡
　　　　　汙烏武鵡撫塢屋握沃摹目木件模謨模母姆睦牧穆沐戊暮慕募吳蜈娛五伍午悟
　　　　　晤初次醋粗楚礎捉促刺夫扶膚呼敷俘副付駙賦孚夫府俯傅福幅伏複覆負

　　由上可見，《六音字典》三十四個字母字分別在現代政和方言和建甌方言中的讀音不盡相同。歸納起來，大致有以下三個方面：一、《六音字典》有十三個字母（即通、唱、聲、坦、橫、班、備、舌、有、嘹、化、果、古）在現代政和方言和建甌方言中的讀音是一致

的。二、《六音字典》有四個字母（先、本、朗、闊）在現代政和方言有兩種讀音，而在建甌方言中則有兩讀、三讀、四讀。三、《六音字典》有十六個字母（風、順、音、結、射、條、交、合、克、百、直、出、推、乃、後、述）在現代政和方言只有一種讀音，而在建甌方言中則有兩讀、三讀、四讀或五讀。《六音字典》手抄本「三十四字母」就缺「穿字母」字，政和話讀作[yiŋ]，建甌話讀作[uiŋ]。這裡暫不討論。《六音字典》三十三個字母中的韻字在現代政和方言中讀音完全相同的有二十九個，佔總數的百分之八十七點八八；不完全相同的只有四個，佔總數的百分之十二點一二。《六音字典》三十三個字母中的韻字在現代建甌方言中讀音完全相同的有十三個，佔總數的百分之三十九點三九；不完全相同的有二十個，佔總數的百分之六十點六一。鑒於此，我們認為《六音字典》基本上反映了政和方言音系，雖然尚有百分之十二點一二不完全相同，但是其中多數韻字的讀音還是與現代政和方音相同的。據統計，先字母字有一一一個韻字讀作[iŋ]，佔總數的百分之九十六點五二；只有四個韻字讀作[ieiŋ]，佔總數百分之三點四八，而這四個韻字「仁然延燃」中的前三個韻字又出現在[iŋ]韻母裡。可見，先字母也可以說只有[iŋ]一讀。本字母字有六十三個韻字讀作[ueiŋ]，佔總數的百分之九十一點三〇；只有六個韻字讀作[uaiŋ]，佔總數百分之八點七〇。朗字母字有七十三個韻字讀作[auŋ]，佔總數的百分之九十二點四一；只有六個韻字讀作[uauŋ]，佔總數百分之七點五九。闊字母字有四十五個韻字讀作[uɛ]，佔總數的百分之八十八點二四；只有六個韻字讀作[uai]，佔總數百分之十一點七六。

　　為了方便起見，筆者設置了以下表格，就可以清楚考察《六音字典》韻母系統的讀音：

字母	例字	政和	建甌	字母	例字	政和	建甌
1 穿字母	穿	yiŋ	uiŋ	18 有字母	溜鳩	iu	iu
2 本字母	爛/捆‖翻	ueiŋ/uaiŋ	uiŋ/ŋc/uaiŋ	19 條字母	料俵/卻朝	ic	iau/ iau
3 風字母	豐/況/影	ɔŋ	ɔŋc/ uaŋ/ iɔŋ	20 嘹字母	遼嘹	iau	iau
4 通字母	弄放	ɔŋ	ŋc	21 交字母	勞豹/茅矛	au	au/ e
5 順字母	隆/翁	œyŋ	œyŋc/ ŋc	22 合字母	羅婆/寶告	ɔ	ɔ/ au
6 朗字母	敢/腸/礦‖望/忘	auŋ/uauŋ	ɔŋc/ iɔŋ/ aŋ/ uɔŋ/ uaŋ	23 克字母	栗白/伯	ɛ	ɛ/ a
7 唱字母	腔張	iɔŋ	iɔŋ	24 百字母	廈/白/辣/昨/作	a	a/ɛ/ɜ/ uɛ/ ia/ ɔ
8 聲字母	餅鏡	iaŋ	iaŋ	25 化字母	瓜卦	ua	ua
9 音字母	另/丁/鼎/盈/	eiŋ	eiŋ/ aiŋ/ iaŋ/ iŋ	26 果字母	縛過	ɔ	ɔ
10 坦字母	濫邦	aŋ	aŋ	27 直字母	來北/戴	ɛ	ɛ/ uɛ
11 橫字母	橫犯	uaŋ	uaŋ	28 出字母	累/最/美/毀	ui	y/ uɛ/ i/ o
12 班字母	硬田	aiŋ	aiŋ	29 推字母	滑/皮/梯	uɛ	o/ yɛ/ i
13 先字母	練/仁	iŋ/ ieiŋ	iŋ/ ieiŋ	30 闊字母	怪/坐‖罰	uɛ/ uai	uɛ/ o ‖ uai
14 備字母	俐備	i	i	31 乃字母	來/代/貼/凹	ai	ai/ o/ a/ ɛ
15 結字母	例/芝/血	iɛ	iɛ/ i/uai	32 後字母	樓刨/歪	ɛ	e/ uai
16 射字母	只/宅/曆	ia	ia/ɛ/ i	33 述字母	縷/去/兒	y	y/ ɔ/ œ
17 舌字母	紙絕	yɛ	yɛ	34 古字母	露薄	u	u

　　根據現代政和方言韻系，《六音字典》「三十四字母」擬測有如下四種情況：一、手抄本穿字母只存韻目，而無韻字，我們根據政和方言把該字母擬音為[yiŋ]。二、有四個字母字在現代政和方言可擬為兩個韻母，我們暫且把它們均擬為兩個韻母：如「本字母」多數韻字擬音為[ueiŋ]，少數擬音為[uaiŋ]；「朗字母」多數韻字擬音為[auŋ]，少數擬音為[uauŋ]；「先字母」多數韻字擬音為[iŋ]，少數擬音為[ieiŋ]；「闊字母」多數韻字擬音為[uɛ]，少數擬音為[uai]。三、有二個或二個以上字母字在現代政和方言讀音是相同的，為了區別數百年前這些

字母讀音上的差異，我們在擬音上亦有細微的差異。如「風字母」和「通字母」字，今政和話均讀為[ɔŋ]，我們將「風字母」擬音為[uŋ]，將「通字母」擬音為[ɔŋ]。它們的演化方式為：「uŋ→ɔŋ」。「合字母」和「果字母」字，今均讀為[ɔ]，為了區別這兩個字母讀音上的差異，我們將「合字母」擬音為[ɔ]，將「果字母」擬音為[o]。它們的演化方式為：「o→ɔ」。「克字母」、「直字母」和「後字母」字，今均讀作[ɛ]，為了區別三個韻部的差別，我們把「克字母」擬音為[ɛ]，「直字母」擬音為[ɐ]，「後字母」擬音為[e]。它們的演化方式為：「ɐ→ɛ」「e→ɛ」。四、「推字母」字在現代政和方言讀作[uɛ]；「闊字母」多數韻字在現代政和方言擬音為[uɛ]，少數韻字擬音為[uai]。為了區別兩個韻部的差別，我們把「推字母」擬音為[uɛ]；「闊字母」多數韻字擬音為[ue]，少數韻字擬音為[uai]。它們的演化方式為：「ue→uɛ」。現將《六音字典》「三十四字母」擬測有如下：

1 穿字母[yiŋ]	2 本字母[ueiŋ/ uaiŋ]	3 風字母[uŋ]	4 通字母[ɔŋ]	5 順字母[œyŋ]
6 朗字母[auŋ/uauŋ]	7 唱字母[iɔŋ]	8 聲字母[iaŋ]	9 音字母[eiŋ]	10 坦字母[aŋ]
11 橫字母[uaŋ]	12 班字母[aiŋ]	13 先字母[iŋ/ ieiŋ]	14 備字母[i]	15 結字母[iɛ]
16 射字母[ia]	17 舌字母[yɛ]	18 有字母[iu]	19 條字母[iɔ]	20 嘹字母[iau]
21 交字母[au]	22 合字母[ɔ]	23 克字母[ɛ]	24 百字母[a]	25 化字母[ua]
26 果字母[o]	27 直字母[ɐ]	28 出字母[ui]	29 推字母[uɛ]	30 闊字母[ue/ uai]
31 乃字母[ai]	32 後字母[e]	33 述字母[y]	34 古字母[u]	

三　《六音字典》「六音」研究

據黃典誠主編的《福建省志》〈方言志〉記載，建甌六調，即平聲、上聲、陰去、陽去、陰入、陽入；松溪八調，即陰平、陽平甲、陽平乙、上聲、陰去、陽去、陰入、陽入；政和七調，即陰平、陽平

甲、陽平乙、上聲、陰去、陽去、入聲；石陂七調，即陰平、陽平、
上聲、陰去、陽去、陰入、陽入；建陽八調，即陰平、陽平甲、陽平
乙、上聲、陰去、陽去、陰入、陽入；崇安七調，陰平、陽平、上
聲、陰去、陽去、陰入、陽入。它們相同點有：一、上聲不分陰陽；
二、去聲分陰陽。不同點有：一、只有建甌平聲只有一類，松溪、政
和和建陽平聲分三類，即陰平、陽平甲、陽平乙；崇安平聲分陰陽兩
類；二、建甌、松溪、建陽和崇安入聲分陰陽，只有政和僅有入聲一
類。

　　《六音字典》「六音」（即平聲、去聲、平聲、上聲、入聲、去
聲），與建甌六調數目相同，而比政和則少 1 調，但我們還是認為該
韻書「六音」還是與政和話更加接近。理由是：一、《六音字典》平
聲有兩類，現代政和話則有陰平、陽平甲、陽平乙三類，而建甌話則
只有平聲一類。韻書與政和話之間的參差在於平聲兩類與三類之差。
這種差別的原因可以這樣推測：一是政和方言聲調過了數百年的演
化，平聲調由兩類變成三類；二是《六音字典》成書年代，政和方言
平聲可能就是三類，只是作者審音水平問題，沒有把陽平調細分為陽
平甲和陽平乙罷了。二、《六音字典》入聲只有一類，現代政和話亦
只有一類，而建甌話入聲則有陰入、陽入兩類。因此，我們認為《六
音字典》「六音」所反映的應該是明代閩北政和話的聲調。

四　結論：關於《六音字典》的音系性質

　　通過《六音字典》音系與福建閩北建甌、松溪、政和、石陂、建
陽、崇安等六個方言音系的歷史比較，我們認為，《六音字典》「十五
音」所反映的是與政和、建甌、松溪三個方言點的聲母系統基本相
同；其「三十四字母」與政和、建甌韻母系統相比較，所反映的韻系
與政和韻系更為接近，而與建甌韻系差別較大。至於聲調系統，《六

音字典》「六音」與現代政和方言七調，只是平聲兩類與三類之差，
這是數百年來平聲演化的結果。因此，我們認為，《六音字典》所反
映的音系應該是明代福建政和方言音系。通過研究，我們也可以窺視
福建閩北政和方言數百年的演化軌跡。

<div align="right">——本文原刊於《中國語文》2010 年第 5 期</div>

參考文獻

〔明〕陳相編：《六音字典》手抄本。

清晉安彙集明戚繼光《戚參軍八音字義便覽》和清林碧山《珠玉同
　　　　聲》兩書而成《戚林八音》（1749），福建學海堂刻本。

政和縣地方志編纂委員會編：《政和縣誌》〈方言卷〉（北京市：中華
　　　　書局，1994年2月）。

建甌縣地方志編纂委員會編：《建甌縣志》〈方言卷〉（北京市：中華
　　　　書局，1994年3月）。

黃典誠主編：《福建省志》〈方言志〉（北京市：方志出版社，1997
　　　　年）。

明代閩北政和方言韻書《六音字典》的平聲調[*]

　　新近發現的閩北方言韻書手抄本《六音字典》，是由福建省政和縣楊源鄉阪頭村蘇坑人陳文義老先生珍藏的。據陳氏說，此書是其同宗族人明朝正德年間陳桓之兄陳相所撰。陳桓乃明正德六年（1511）進士及第，後官至戶部尚書。其兄陳相文化水平頗高，只因照顧父母，不能外出發展，閒暇之時，為了教會本地人讀書識字，編撰了《六音字典》。此書在解放前好長一段時間已經不見了，是陳老先生偶然在其父母床底下翻找出來的，村裡人也只有他會使用此部字典。據陳老先生所提供《六音字典》手抄本最後一頁記載：「乙亥年正月二日沙福地，共一百一十三扁皮在外」。筆者考證，明朝有五位皇帝經歷過「乙亥年」：即明洪武廿八年，明景泰六年，明正德十年，明萬曆三年，明崇禎八年。其中「明正德十年」正好是陳桓明正德六年（1511）進士及第之後。因此，筆者推論，《六音字典》成書時間應是一五一五年，著者乃陳桓之兄陳相。

　　《六音字典》是迄今為止筆者發現福建最早的方言韻書，比明末戚繼光編撰的福州方言韻書《戚參軍八音字義便覽》約早半個世紀。據筆者考證（馬重奇 2010），《六音字典》反映的應該是明朝中葉閩北政和縣方言的音系。

* 本文為國家社科基金項目（08YYB011）和教育部人文社科項目（07JA740032）《新發現的明清時期兩種閩北方言韻書手抄本與現代閩北方言音系》成果。

　　《六音字典》的「六音」指六個聲調，即平聲一，去聲二，平聲三，上聲四，入聲五，去聲六。本文研究「平聲一」和「平聲三」。

一　《六音字典》的「平聲一」

　　（一）《六音字典》「平聲一」中含中古音平聲字一〇九七字，對應《廣韻》全清五二五字、次清一六七字、全濁一七三字、次濁二三〇字。古清聲母字佔總數的百分之六十三點二，濁聲母字佔百分之三十六點八。

　　1　《廣韻》的平聲全清聲母字五二五字：般端丹瘟氳溫鼾玕葷昏惛婚歡懽分吩光東冬笭苳宗踪蹤雙双鬆螽轟奔犇𦫼莙褌登燈灯衷中忠鍾鐘曾譄終殷慇兄凶兇胸薰勛岡崗鋼迣當尊遵樽罇粧妝莊裝霜孀糯喪桑方坊姜薑畺張將章相箱廂湘襄鑲商觴傷央殃正鄉彬斌贇幽邠兵賓賓檳濱荊京巠經金今矜貞禎徵珍丁叮精蒸烝晶真真斟旃津箴針旌征申呻伸紳辛甡心身升陞昇新薪英瑛因曰姻絪烟煙罌嬰纓櫻鸚鷹陰陰音深興馨邦甘苷賡羮檻更衫杉生蚶橫班斑冰氷頒跟艱肩庚姦奸耕畊間虹爭榛臻潛珊恩鴬鸎邊籩兼堅顛巔霑氈氈蟾焉胭湮堙甄煙烟嫣機幾机譏饑磯璣姬肌基箕雞知鷙衣依伊醫噫棲栖羲犧嬉禧熹熺僖俙希稀絺欷晞睎艫熙非扉飛爹編錦些遮罝嗟賒奢鳩丩枓樛周賙舟州洲羞憂優呦幽麀啾休烋麻貅犬休茄朝嘲凋雕刁刁𠛆昭招蕉鷦魈澆蕭瀟簫宵霄焇消逍梟灯炒囂休交蛟鮫校郊臯膠遭菠嶓襃柯多刀波槽唆猗漪阿呵呵訶巴芭疤笆跏咳鴉阿蝦虾猳瘕飍葭瓜柧瓠蛙呱咼過窩渦鍋媧蝸規龜亀龜圭閨邦珪歸归皈槌鎚雖輝暉翬輝揮麾撝烒徽烒災灾栽哉鯊鯋笲皆階該荄陔街雞鷄齋斋西栖獅篩楎唉偕溝勾鈎鈎鄒鄒驪阪諏毆謳甌漚嘔鷗歪猴居裾車駒豬豬宰朱硃珠株蛛殊侏咮邾誅諸萎綏需於于嗚籲盱雩虛虗謼歔孤呱觚菰姑酤沽辜鴣都闍茲孳滋嗞鼎孜且菹苴沮諮咨粢資姿淄緇菑輜錙貲訾髭師獅蛳疏疎蔬梳嘶廝澌偲緦蘇蕵酥穌甦蕉私司惡睿枵夫玞砆鈇膚肤

虓呼

2 《廣韻》的平聲次清聲母字一六六字：芬豐丰空囪恩匆蔥聰聰穹春椿衝充康窗窓窗芳妨羌羌腔羥輕欽卿嗔侵清琛冄稱炗親嵌堪龕坑貪攤青參參牽烹攀探撣汀蜓亨鏗慳謙愆詧騫偏天添沾妃披困砒氀伾攤痴悽悽蚩妃霏菲悱篇批鈚蹉搯車炊吹邱圻丘北蚯抽惆秋烌湫鶖鰍蚩漂飄𤄷嶢磽滔謟慆叨坡玻𩥇軻咼瑳磋搓他差扠叉誇誇姱跨胯咼闚魁奎盍悝退恢詼鮋摳區嫗樞摳驅軀橋姝樗趨趨憷骷枯悇睢蔱弩痀趄趒雌初敷莩俘郛

3 《廣韻》的平聲全濁聲母字一七三字：盤槃磐鑒裙蟠磻魂黃鰉鱑惶�疼桐箭筒𩰫烔帆蓬蟲虫桐叢蓬裙藤沖腸屯搪糖床牀痕杭粁彊牆墻坪平程擎勃陳敶懲懲瀓澄嬪諶忱眩酬彭蟛晴橫衡填田便鉗箝恬繾錢錢潭前還旗斿畿綦蜞疲毗糍時塒兮奚傒攜携畦兮枇啼匙嵯蛇網紬裯籌鱃橋調嘲鋼條迢漂瓢憔顦韶爻咆柴婆鄱苛桃鎈荷啊臍爬茶嵯霞瑕遐遒肥痱馗逵錘皮坏禾桿徘牌蹄蹰僑齊諧孩骸鞋鞲褰頭劬橱廚銖茱洙薯殳弧途圖圖磁齊雛嫋齫茨疵蒲扶梟

4 《廣韻》的平聲次濁聲母字計二三三字：襴圇恨王儂聾龍髟竜輪濃銀廊郎瓢釀梁粱量糧粮涼娘陽易暘楊洋羊佯靈鱗贏營名林淋霖苓囹翎鴒綾人壬眠藍嵐南喃楠男籃瞞盲邙鋩巖岩鈴聆伶零菱稜蓮蠻蛮饅連愞聯臁鐮簾櫩簷年黏炎閻鹽盐綿棉縣緡梨黎擬頤籬篱離爺鵝榴流牛瘤腦油攸悠繆嬈蟯洮姚搖颻嗂窯遙謠瑤苗描了醪囉蘿鑼權潦灑癆秒牢渾捼挼毛霉無熬厵如眉嵋帷睨牙芽茴來韋幃圍闈帷唯螺雷梅坟霉黴苺媒煤湈枚靡苗籬麻蔴犁犂泥塍倪呆樓楼嶁撓貓猫麟䯄腷閭驢櫚菱濡嚅芋盂魚漁隅嵎盧蘆爐炉鑪廬瀘鸕顱轤臚玁鱸壚臚瞴黸奴孥佽駑笯簑恢挲吳蜈珸梧虋齲娛唔

（二）《六音字典》「平聲一」中還含中古音上聲、去聲、入聲字。

1 有五十二個字在中古音中讀上聲。以下材料中，第一字為原書「字母」（韻），第二字為「紐」（聲母），如「通立」即「通字母一立

紐」；接著是韻字；後列古音（一般為《廣韻》反切，省「切」字；如為單字則為《玉篇》直音）以為比較。下同。

通立 壠壟 力踵	備比 跛 布火	百又 掗 倚下	述氣 傴 於武
唱立 兩 良獎	條向 儌 古了	百名 㩲姆 莫後	述氣 敂 古厚
聲比 並 蒲迥	嘹土 禱 都晧	百名 拇 莫厚	古求 罟 公戶
音中 殄 徒典	嘹言 姣 姣	果又 矮 鄔毀	古求 怙 侯古
音名 㖞 彌演	嘹向 昊界 胡老	果又 蹇 其矩	古中 睍 胡典
坦出 眚 所景	合氣 柯 口我	出又 暐 於鬼	古中 覩 當古
班求 㭗 下秇	合土 妥 他果	出出 口 苦後	古全 咀 子與
班求 趕 古旱	克人 若 人者	闊片 剖 普後	古全 訾呰 將此
班全 掌 諸兩	克名 嘪 莫蟹	闊片 掊 方垢	古人 弩 奴古
班生 槮 桑感	克名 乜 彌也	乃人 坭 奴禮	古言 敁 魚巨
先全 膽 都敢	克名 哶 迷爾	後言 偶耦藕 五口	
備求 幾 居履	百求 豈 祛狶	後向 叫 乃後	

2　有二十八個字在中古音中讀去聲。

本向 販 方願	備片 被 平義	百立 詫 醜亞	乃生 簧 祥歲
唱立 䡄 力讓	舌向 歲 相銳	百言 研 吾駕	後全 緅 子句
聲片 娉 匹正	舌向 歲 相銳	百出 吒 陟駕	述求 倨 居禦
坦片 髽 蒲孟	條又 劭 寔照	推名 莓 莫候	古全 戴 側吏
班生 滲 所禁	嘹求 校 古孝	推向 硪 五溉	古全 詛 莊助
先又 厭 於豔	嘹出 砦 仕懈	闊片 破 普過	古全 恣 資四
備求 未 無沸	合立 潦 郎到	乃人 鈉 而銳	古生 藏 於廢

3 有十四個字在中古音中讀入聲。

備土 緆 先擊	百比 鮊 傍陌	百生 蟋 息七	古全 撮 子括
結片 撇擊 普蔑	百比 朳 博拔	化又 挖 烏八	
合立 答 盧各	百氣 搭 苦格	推言 兀 五忽	
克人 或 胡國	百中 矗 徒合	推言 杌 五忽	

（三）《六音字典》「平聲一」中古音陰聲韻、陽聲韻、入聲韻混雜。

1 陽聲韻中有古陰聲韻字四例。括注「龍」指《龍龕手鏡》的反切。

風向 豐 盧啓　　順求 禪 許韋（龍）　　聲又 守 書九　　先又 鹽 公戶

（按：《六音字典》「豐」字應為「豐」之誤，「禪」字應為「禪」之誤，「守」字下注「土音」，「監」字應為「鹽」之誤。）

2 陽聲韻中有古入聲韻字一例。

聲又 牧 莫六

3 陽聲韻中有古陰聲韻字三例。

備生 哂 式忍
述言 喁 魚容
古中 清 七情

此外，《六音字典》「平聲一」中還有一二一字查不到古音。

二　《六音字典》的「平聲三」

（一）《六音字典》「平聲三」中含中古音平聲字一〇二七字，對應《廣韻》全清二七〇字、次清一〇一字、全濁三六二字、次濁二九二字。古清聲母字佔總數的百分之三十六點二，濁聲母字占百分之六十三點八。

　　1　《廣韻》的平聲全清聲母字二七二字：搬竿乾幹鰥冠昆崑鵪單檔山孫酸安鞍肝風瘋慌荒封枋公蚣工功攻棕梭烘君宮焙軍鞁均鈞恭巾弓躬僧春椿翁幫江矼杠搁豇綱剛泔疳罡莊臧贓庵薝秧蚍麏獐場漿鳶香鄉驚莖枅聲声砧埕擔担三參甥憨儵緘釘先生星笙牲猩森參參鞭扁蝙乾癲詹漸煎先仙佥儇荏膻羴焉餞箋殲竿鮮鱻碑占詩絲鶯慈司犀橶漪梔罷妻屍尸鷖支吱枝芝巵栀施迦枝彪驫驫丟喁修收収蒐標彪驫焱杓驕嬌憍撟喬焦噍燋椒釗硝齣夭要腰喓妖邀燒包胞苞拋篙艄蓩艄萶睄囂葆歌哥高膏篙羔糕饈梭鮻艘臊鰾家佳嘉加枷笳袈吧紗杪砂沙鈔娑裟搋嘩華驊花華蒼戈堝蹉靴蹉栽搥追錐隹嗺威堆磓衰蓑沙砂鮭毹哀埃醅糟枘搜廋廎溲蒐書书舒紓須鬚疋偐諝湑鄃毹毺租烏夫

　　2　《廣韻》的平聲次清聲母字一〇一字：坤吞村番翻筐匡鋒峯蜂蠭通熥熜芎困控釜糠穅湯倉蒼瘡滄昌菖鯧閶槍廳聽听襟衾販反攤千遷迁扡轓籤簽僉欺欹敲崎嬬箬開篍桃恍跤骹尻抄鈔勮哇佗它吓幍盒科窠驅磋搓虧坏梯綾扡拖溪谿磎開胎孡苔駘猜差剾咮麩麨麮孷鋪痛粗怚孚

　　3　《廣韻》的平聲全濁聲母字三六三字：盆壇檀彈團紈煩墳坟樊礬焚恒繁渾環還韓販狂誆簧礦逢蓬煌凰皇房馮同全銅肜童瞳崇紅鴻弘宏羣群窮勤懃重豚膦朦滕騰從从松曾層旬純巡脣唇循旁傍防堂螳棠長唐塘溏存藏杭行凡几強彊場翔祥庠常嫦姮裳償嘗行呈程成平評萍枰苹蘋頻顰貧憑涄憑荓屏禽檎琴芩蕁瓊瓊芹鹹醎擒捡停塵沉廷庭霆尋蟳繩情秦蟓辰晨神宸臣丞承誠成盛形刑型棚箵邛降鸓咸珩桁衘街衡含唫函

瓶缾亭甜覃鼉蚕殘行嫌嫺嫻閑閒痌廛纏田鈿潛蟬禪嬋辰宸涎神晨賢贇
絃弦脾枇琵奇錡騎琦棋碁麒期岐祈祁祇芪耆其遲踟持緹題齊池簃箎伽
邪蛇澎滹求裘毬恷虯虬儔疇躊酋洶汙囚讎仇酬醻廘僑翹苕樵褺袍韜逃
跳淘陶濤庖跑匏麅巢肴餚殽淆豪毫袍駝沱跎陀萄馱曹河何琶杷查嘩驊
和葵頮頹誰裁回囘囬迴徊佪迴茴洄懷懐槐麒騏跆台抬擡臺薹犲豺毚猴
愁喉侯疾饞浮蜉桴衢戵鋤耡耝蹰躕除篨徐俆儲瓠葫菩黏糊塗途荼酴徒
瘏屠鉏詞祠慈辭辤呼瑚糊湖魝葫糊蝴壺瓳狐荷

　　4　《廣韻》的平聲次濁聲母字 291 字：瀾閠文紋雯瞞垣朧嚨農蒙
倫隆勻筠能絨戎閏茸囂閭顢雲云紜芸耘庸傭容蓉營榮荣融雄狼囊茫忙
芒忘亡亾良揚曩憐齡琳臨靈靁灵夌凌陵鱗夆麟鄰吟蠅寧凝明民鳴迎盈
楹寅盦淫婬嬴瀛臝襤笭昂妍研顏颜匜盦籢憐濂然燃仁延筵嚴迎离離
漓璃璘黎藜蠡蜊藜罹厘狸鸝尼妮夷胰姨遺貽詒怡移匜頤迷醾麋麇彌嶷
疑宜儀霓寬倪輗微薇爺爷余瑠硫瑠琉留懰劉刘由繇猶猷卣蛜蝤遊游尤
友郵柔堯蟯鷯獠憭遼寮嘹燎唧膠廖蓼聊勞嫪鐃茅矛孟旄敖鰲黿遨翶囉
那挪儺娜唯魔磨摩娥哦誐俄蛾峨莪鵝吡誐訛譌呃爺薯蟆擔椎垂埀隨隋
違湋危桅巍窺為爲惟維才財材來逨萊猷埋霾呆捱鍪婁摟髏謀侔眸牟鍪
孟餘俞榆瑜瑔覦渝窬臾腴黄庾諛予餘歟與旟輿如茹而咡輀儒薷兒呪虞
愚隅模謨嬤巫無毋

　　（二）《六音字典》「平聲三」還含有中古音上聲、去聲、入聲字。
　　1　有六十四個字在中古音中讀上聲。括注「集」指《集韻》反
切，下同。

本氣	焜	胡本	坦向	筧	古典	備名	弨	綿婢	嘹出	剿	子小
順氣	菌	渠殞	班生	哂	式忍	備言	蟻	魚倚	合比	保	博抱
聲求	唫	渠飲	先比	蘚	方典（集）	備中	痔	直里	合中	墮	他果
聲氣	取	倉苟	備求	踦	居綺	有土	丑	敕久	合全	早	子晧
聲全	耊	居隱	備中	弛	施是	條又	殀	於兆	合全	蚤	子晧
坦求	哽	古杏	備又	迆	移爾	嘹名	茆	莫飽	嘹曾	愭	采老

百求 假檟 古疋	出立 侶 力舉	後又 痞 方美	古中 剿貯 丁呂
百名 孃 忙果	出求 跪 去委	後又 嚭韽 匹鄙	古中 佇竚 直呂
百言 薅 語買	出又 煒偉 于鬼	述生 糈醑 私呂	古片 浦溥 滂古
古言 五 疑古	推向 憁 作孔	述又 羽 王矩	古全 阻 側呂
備全 指職 雉	乃立 耒 力軌	述又 黍 舒呂	古又 武鵡 文甫
有出 取 倉苟	乃又 挨 於改	述又 嶼 徐呂	
果比 補 博古	後立 嘍 郎鬥	古求 牯 公戶	
直出 繰縹澡 子晧	後生 撒 蘇後	古中 賭堵 當古	

2 有四十五個字在中古音中讀去聲。括注「正」指《正字通》的反切。

本求 干 古案	聲人 甯 乃定	百求 岔 楚嫁	乃全 寨 犲夫
本又 萬 無販	坦中 映 於敬	百全 乍 鋤駕	乃人 內 奴對
本又 萬 無販	先全 洧 在甸	百向 夏 胡駕	後又 覆 扶富
通中 洞 徒弄	先全 暫 藏濫	百向 廈 所嫁（集）	述中 螱 奴代
順中 仲 直眾	備立 蠣 力制	直中 戴 都代	古比 步 薄故
順全 餕 子峻	備比 顙 許救	出比 吠 符廢	古比 邠 蒲故（集）
朗比 挷 補曠（正）	備全 字 疾置	出求 桂 古惠	古片 搏 方遇
朗比 塝 蒲浪（集）	備全 寺 祥吏	出全 醉 將遂	古片 菢 薄報
朗全 狀 鋤亮	射向 墟 呼訝	出向 沸 方味	古全 助 牀據
朗全 髒 才浪（集）	有出 售 承呪	推片 壞 古壞	
唱向 蓍 許亮	嘹名 眊 莫報	推生 瘦 所祐	
聲全 淡 徒濫	嘹言 嗷 呼教	推又 燠 烏到	

3 有三十四個字在中古音中讀入聲。

備中 姪侄 直一	結生 熱 如列	條全 爚 即略	合中 愞 徒落
備名 襫奭 施只	射又 亦 羊益	條生 斫 之若	合土 汒 闥各（集）
結求 傑桀 渠列	舌向 蕨 居月	合中 度 徒落	克氣 喀 苦格

克中 特 徒得　　　百求 峽 侯夾　　　直又 脇 伊昔　　　乃中 歹 五割

克全 擇 場伯　　　百全 蚱 側伯　　　閜中 達 他達　　　乃人 納衲 奴答

百比 犮拔跋 蒲撥　化全 物 文弗　　　閜向 劃 呼麥　　　述中 縮 所六

百比 窄 側伯　　　化又 葉 書涉　　　乃求 頰 古協　　　古全 閦 初六（集）

　　4 《六音字典》「平聲三」中的中古陰聲韻、陽聲韻。

　　（1）陽聲韻中有古陰聲韻字五例。

本向 淮 戶乖　　　　聲中 第 特計　　　　坦言 厓涯崖 五佳

　　（2）陰聲韻中有陽聲韻字六例。括注「字」指《字彙》的反切。

備比 瘍 與章　　　合人 曩 奴當（集）　閜向 剜 一丸

備比 奈 以冉　　　百求 妢 符分（字）　古向 亡 武方

　　此外，《六音字典》「平聲三」中還有八十字查不到古音。

三　中古音平聲字在明本《六音字典》中的讀音

　　從中古聲調系統演變到現代閩方言聲調系統的一般規律是：平聲清聲母字演變為陰平，平聲濁聲母字演變為陽平，而《六音字典》則有相當差別。

　　（一）中古平聲全清聲母字在《六音字典》中分屬六種聲調：

　　1 有五二五個中古平聲全清聲母字在《六音字典》中讀「平聲一」：（略，請見前文）

　　2 有二七二個中古平聲全清聲母字在《六音字典》中讀「平聲三」：（略，請見前文）

　　3 有二十個中古平聲全清聲母字在《六音字典》中讀「上聲四」：

本中 墩墼 都昆　　朗求 肱 古弘　　聲比 箅 府盈　　聲全 竻 諸盈（集）
先生 暹 息廉　　備中 低 都奚　　備全 脂 旨夷　　備向 嬉 許其
射片 閂 數還　　嘹全 搔 蘇遭　　百中 追 陟佳　　出氣 豬 陟魚
闊求 楇 古禾　　闊求 乖 古懷　　後名 厶 息夷　　述又 噓 朽居
古片 晡 博孤　　古片 逋 博孤　　古片 庸 博孤

4 有三十一個中古平聲全清聲母字在《六音字典》中讀「去聲二」：

本中 單 都寒　　本又 彎灣 烏關　　通求 肛 古雙　　通又 邕 於容
通又 葠 於斤（集）　　通又 蓊 烏紅　　順氣 燻 許雲　　順全 憎 作縢
朗求 紅 古郎　　朗求 杠 古雙　　坦中 耽 丁含　　橫求 閂 數還
班全 簪 作含　　先全 尖 子廉　　備全 之 止而　　備全 齎 即夷
備全 齎 祖稽　　舌求 饑 居依　　舌求 飢 居夷　　舌全 虀 祖稽
百求 枷 古牙　　果向 撾 張瓜（集）　　乃生 栖 蘇來　　述求 俱 舉朱
述全 潴 陟魚　　述又 訏 況於　　古生 疎 所葅　　古向 嘑 荒烏
古向 菰 古胡　　古向 呼 荒烏

5 有十八個中古平聲全清聲母字在《六音字典》中讀「去聲六」：

朗比 梆 博江　　唱向 鄉 許良　　聲求 兢 居陵　　聲向 欣 許斤
聲向 忻 許斤　　備求 稽 古奚　　備向 鑴 許規　　結求 椅 居宜
條求 蕎 舉喬　　條求 簥 舉喬　　嘹片 枹 布交　　百言 嗟 子邪
百向 呀 許加　　推求 傀 公回　　推又 溾 烏恢　　後求 篝 古侯
述求 拘 舉朱　　古全 䣆 職流

6 有五個中古平聲全清聲母字在《六音字典》中讀「入聲五」：

條又 么 於堯　　出又 荽 息遺　　出又 煨 烏恢　　出又 撱 烏恢
古又 𧵍 烏回

（二）中古平聲次清聲母字在《六音字典》中分屬六種聲調：

1 有一六六個中古平聲次清聲母字在《六音字典》中讀「平聲一」：（略，請見前文）

2 有一〇一個中古平聲次清聲母字在《六音字典》中讀「平聲三」：（略，請見前文）

3 有六個中古平聲次清聲母字在《六音字典》中讀「上聲四」：

本向 紛 撫文　　　朗土 佘 七丸　　　坦氣 刊 苦寒　　　坦片 怦 普耕
闊土 癱 他幹　　　乃氣 揩 口皆

4 有九個中古平聲次清聲母字在《六音字典》中讀「去聲二」：

本土 攤 他幹　　　坦出 錚 楚耕　　　射求 艾 楚佳　　　合出 鎈 初牙
百出 蛇 托何　　　後又 摳 豈俱　　　古氣 挎 苦胡　　　古氣 刳 苦胡
古又 鄔 苦麼

5 有四個中古平聲次清聲母字在《六音字典》中讀「去聲六」：

結氣 謙 苦兼　　　有生 妯 醜鳩　　　條又 撫招　　　述立 攄 醜居

6 有二個中古平聲次清聲母字在《六音字典》中讀「入聲五」：

條求 轎 起囂　　　推出 刲 苦圭

（三）中古平聲全濁聲母字在《六音字典》中分屬六種聲調：

1 有一七三個中古平聲全濁聲母字在《六音字典》中讀「平聲一」：（略，請見前文）

2 有三六三個中古平聲全濁聲母字在《六音字典》中讀「平聲三」：（略，請見前文）

3 有三個中古平聲全濁聲母字在《六音字典》中讀「上聲四」：

順全 橦 徒紅　　　先氣 虔 渠焉　　　古片 匍 薄胡

4 有十五個中古平聲全濁聲母字在《六音字典》中讀「去聲二」：

通向 觖 戶公	順向 虹 戶公	聲生 成 是征	聲生 城 是征
坦中 談 徒甘	坦名 麗 薄江	班全 澂 直陵	條求 嶠 渠遙
條求 渠 強魚	嘹片 炰 薄交	合全 矬 昨禾	射比 軿 薄經
古比 葡 薄胡	古求 岵 洪孤（集韻）	古向 乎 戶吳	

5 有十三個中古平聲全濁聲母字在《六音字典》中讀「去聲六」：

順求 烘 胡公（集韻）	班向 薥 戶庚	備比 脾 符支	備比 貔 房脂
備求 秔 胡雞	備向 耆 渠脂	條土 佻 徒聊	後比 麃 蒲交（集韻）
後比 刨 蒲交（集韻）	述求 渠 強魚	述求 藁 強魚	述求 蘧 其俱
述求 懅 強魚			

6 有一個中古平聲全濁聲母字在《六音字典》中讀「入聲五」：

出向 堶 徒和

（四）中古平聲次濁聲母字在《六音字典》中分屬五種聲調：

1 有二三三個中古平聲次濁聲母字在《六音字典》中讀「平聲一」：（略，請見前文）

2 有二九一個中古平聲次濁聲母字在《六音字典》中讀「平聲三」：（略，請見前文）

3 有十二個中古平聲次濁聲母字在《六音字典》中讀「上聲四」：

本又 爰 雨元	通名 蚊 無分	聲立 蛉 郎丁	聲名 銘 莫經
聲名 閩 武巾	聲名 旻 武巾	聲名 冥 莫經	聲名 螟 莫經
有立 鰡 力求	嘹人 硇 尼交（集韻）	出立 蕤 儒佳	出立 縲 倫追

4 有十二個中古平聲次濁聲母字在《六音字典》中讀「去聲二」：

順立 侖 盧昆　　順立 侖 力迍　　順向 熊 羽弓　　　聲向 胗 郎丁（集韻）

坦名 萌 莫耕　　先人 拈 奴兼　　百人 拏 女加　　　百人 拿 女加

果名 捫 莫奔　　闊立 羸 力為　　闊言 吾 五加　　　述生 妤 以諸

　　5 有十四個中古平聲次濁聲母字在《六音字典》中讀「去聲六」：

通名 儜 謨中（集韻）順人 膿 奴冬　　　　順名 捫 莫奔　　唱日 禳 汝陽

備立 蜊 力脂　　　　備名 湄 武悲　　　　條生 羨 以脂　　百又 婗 五稽

推土 楞 魯登　　　　乃立 箂 郎才（集韻）述又 愉 羊朱　　述又 逾 羊朱

述又 踰 羊朱　　　　古人 帤 乃都

（五）小結

　　綜上所述，我們把《廣韻》平聲字與《六音字典》「六音」對應情況列表如下：

	平聲一	平聲三	上聲四	去聲二	去聲六	入聲五	小計
全清聲母	525	272	20	31	18	5	871
次清聲母	166	101	6	9	4	2	288
全濁聲母	173	363	3	15	13	1	568
次濁聲母	233	291	12	12	14	0	562
小計	1097	1027	41	67	49	8	2289
總比例數	47.92%	44.87%	1.79%	2.93%	2.14%	0.35%	

　　由上表可見，《廣韻》平聲調有二二八九字與《六音字典》相對應，其中：「平聲一」一〇九七字，佔總數百分之四十七點九二；「平聲三」一〇二七字，佔總數百分之四十四點八七；「上聲四」四十一字，佔總數百分之一點七九；「去聲二」六十七字，佔總數百分之二點九三；「去聲六」四十九字，佔總數百分之二點一四；「入聲五」八字，佔總數百分之零點三五。可見，「平聲一」、「平聲二」占絕大多數，說明符合漢語語音演變的規律性；其餘聲調只占百分之七點二

一，說明這些聲調字產生變異，或演變為上聲，或演變為去聲，或演變為入聲。以下重點討論「平聲一」和「平聲三」。

《六音字典》「平聲一」有一〇九七字與《廣韻》平聲字相對應，其中：平聲全清聲母字五二五字，佔總數百分之四十七點八六；平聲次清聲母字一六七字，佔總數百分之十五點二二；平聲全濁聲母字一七三字，佔總數百分之十五點七七；平聲次濁聲母字二三三字，佔總數百分之二十一點二四。「平聲一」有六九一字來源於《廣韻》全清聲母字和次清聲母字，佔總數百分之六十二點九九；有四〇六字來源於《廣韻》全濁聲母字和次濁聲母字，佔總數百分之三十七點〇一。

《六音字典》「平聲三」有一〇二七字與《廣韻》平聲字相對應，其中：平聲全清聲母字二七二字，佔總數百分之二十六點四八；平聲次清聲母字一〇一字，佔總數百分之九點八三；平聲全濁聲母字三六三字，佔總數百分之三十五點三五；平聲次濁聲母字二九一字，佔總數百分之二十八點三三。可見，「平聲三」有三七三字來源於《廣韻》全清聲母字和次清聲母字，佔總數百分之三十六點三二；有六五四字來源於《廣韻》全濁聲母字和次濁聲母字，佔總數百分之六十三點六八。

總而言之，《六音字典》「平聲一」約有三分之二來自於中古的清聲母字；《六音字典》「平聲三」則約有三分之二來自於中古的濁聲母字。

四　《六音字典》平聲調與現代政和方言聲調的對應

（一）現代政和方言有七調：陰平、陽平甲、陽平乙、上聲、陰去、陽去、入聲（黃典誠 1997）。而《六音字典》則為六調：平聲、去聲、平聲、上聲、去聲、入聲。現在要看的是《六音字典》的兩個

平聲，經過五百年時間如何演變為三個調。下面進行對照（現代政和方言據一九九四年版《政和縣誌》〈方言卷〉）。

表一　《六音字典》平聲一調字與現代政和方言平聲調字對照表

政和	《六音字典》平聲一	比例%
陰平	般端丹瘟溫村歡昏婚豐空框宗鬆聰蔥匆囪中忠鐘終曾春春沖充椿兄凶胸康當莊尊遵裝妝瓤霜桑方芳姜羌腔章將相傷廂鑲商殃央輕正鄉兵賓濱檳彬荊京經金今欽卿貞丁禎叮真針晶津蒸侵旌箋精斟征身心新升昇薪呻申伸陞辛英瑛陰因姻嬰櫻清深琛親稱興馨邦更艦羹坑貪攤衫杉生青參冰班頒斑庚耕間艱奸跟肩牽攀汀蜓爭榛臻恩亨邊兼堅鏗謙偏天添酟煙炎胭姬饑基箕機譏璣磯知披疲醫依衣淒癡奚希稀犧熙熹禧兮飛非爹批些遮嗟車賒奢吹鳩丘邱抽周州洲舟羞憂優攸悠幽秋鍬休雕刁漂飄超蕉招昭蕭消霄宵囂交郊膠皋滔坡菠玻柯苛軻多刀妥荷搓巴疤芭笆他鴉差叉瓜跨誇挖蛙歸規龜圭雖揮輝奎魁盔灰恢詼破災哉鯊雞街皆階該齋西篩勾溝鉤甌毆居車區驅嶇軀樞朱珠蛛需虛噓姑辜孤沽鴣都茲資滋姿諮孳孜撮梳師私疏廝斯酥蘇初夫扶敷膚呼俘（320 字）	59.37
陽平甲	盤儂屯鱗霖南滲耶流朝嘲調婆珪逢牌桲鞋孩骸諧弩駑（23 字）	4.27
陽平乙	盤蟠鼾王黃楻壜籠筒蓬帆蟲桐叢聾龍輪裙潭濃銀廊郎腸糖床痕糧粱粱涼輞量牆娘羊佯楊洋陽靈坪平擎程贏營名林苓淋綾陳澄人壬眠眩藍髦膨彭晴南喃男籃巖橫零蓮填摻蠻田連簾鐮臁聯鉗箝錢年鹽棉綿前還梨旗糍時伊擬爹啼匙蛇鵝榴綢籌牛油橋茄條漂藻瓢搖姚苗描柴鑼牟蕪桃槽毛熬咩爬扒茶阿衙牙芽霞遐蝦哇來肥錘槌圍皮螺禾梅坎媒砌麻蕨犁牌蹄泥倪樓頭貓歪驢薯魚漁盧蘆鸕爐瀘奴摹吳梧蜈（173 字）	32.10
上聲	兩趕掌膽幾豈姆拇咀（9 字）	1.67
陰去	並販厭校歲破鈉（7 字）	1.30
陽去	口被砑（3 字）	0.56
入聲	若撇或兀（4 字）	0.74
總數	539 字	

　　由表一可見，《六音字典》平聲一與現代政和方言陰平調和陽平
乙調關係密切。近三分之二為陰平調字，三分之一演變為陽平乙調
字，而與陽平甲調字對應極少。

表二　《六音字典》平聲三調字與現代政和方言平聲調字對照表

政和	《六音字典》平聲三	比例%
陰平	搬竿乾幹干鰜冠單山孫酸安鞍肝峰風鋒封慌枋工功攻公蜂通棕君巾軍弓均鞭宮躬菌僧春翁幫江杠豇疳甘糠湯瘡倉蒼獐張漿鴦昌槍香鄉驚枰襟砧擔三參甥釘生先參星牲森猩千鞭癲煎詹先仙膻簽箋遷轔碑岐欹敧犀詩絲司屍妻枝支芝開彪丟收修標彪驕嬌椒樵焦釗硝腰夭妖邀燒包胞骰跑拋艄篙抄哥歌高篙膏羔糕梭臊家加枷嘉佳查沙裟痧花科窠靴栽虧威堆坯梯痩衰崔催摧拖沙溪歹苔胎挨埃差偷糟書須舒鋪租烏粗孚（178字）	33.97
陽平甲	彈壇狂房馮銅同洞崇農蒙紅鴻倫隆群重仲松從曾層能純旬營雲雄芸容勻榮狼旁傍滂防長唐塘堂存藏髒庵秧忙忘亡行良強場祥翔常嫦嘗揚瓤行呈程聲成憐齡琳臨靈陵凌鱗鄰麟評屏平蘋覃貧萍瓶琴咸禽瓊擒吟庭廷停沉秦情尋蟳寧神明民迎成誠承臣刑形瀛型盈寅棚哽含函鹹瓶甜亭顏閑閑廉憐扁蝙鈿纏潛仁賢禪然延嚴厘狸璃琵枇脾期騎奇麒棋芪祈痔遲弛姪侄字齊尼移夷姨胰遺頤怡貽迷彌宜疑儀傑桀池爺劉硫琉留求裘虯疇友游郵由僑喬翹堯遼嘹療勞袍逃濤淘矛茅萌眊鼇肴淆遨毫囉保葆駝陀葡駄早曹挪摩魔俄娥蛾峨何河擇撥琶假峽袈蟆夏廈華補和戴吠跪葵隋醉誰偉裁回達材才財來麒台抬寨埋霾捱呆纔猴謀侯除儲徐余臾諛儒庾萸羽兒愚隅菩牯糊冇賭徒塗屠辭祠慈詞模謨（295字）	56.30
陽平乙	壇瞞窮芒強塵沉憨嚴虞（10字）	1.91
上聲	取醜指補侶痞嶼貯浦武鵡物（12字）	2.29
陰去	蟻假五狀淡映岔桂痩助蕨劃納衲（14字）	2.67
陽去	蟻五牯幹映蠣售壞內度葉（11字）	2.10
入聲	覆喀特縮（4字）	0.76
總數	524字	

　　由表二可見，《六音字典》平聲三與現代政和方言陽平甲調和陰平調關係密切，近三分之二為陽平甲調字，三分之一演變為陰平調字，而與陽平乙調字對應極少。

　　綜合以上兩個統計表，現代政和方言陰平調字共四九八個，來源於《六音字典》中平聲一（三二〇字）和平聲三（一七八字）的清聲母字；陽平甲調字共三一九個，來源於《六音字典》中平聲一（二十三字）和平聲三（二九五字）的濁聲母字；陽平乙調字共一八三個，來源於《六音字典》中平聲一（一七三字）和平聲三（十字）的濁聲母字。

　　但是，《六音字典》平聲一還有部分韻字經過近五百年演變，衍化為上聲、去聲或入聲韻字。現分別舉例說明如下：

1《六音字典》平聲一衍化為上聲例字：

例字	六音字典	中古音	政和方言	例字	六音字典	中古音	政和方言
兩	唱立	良獎	lioŋ上聲	豈	百求	祛狶	$k^hi^{上聲}$
趕	班求	古旱	$k^haŋ^{上聲}$	掌	班全	諸兩	tsioŋ上聲
膽	先全	都敢	taŋ上聲	幾	備求	居履	ki上聲
姆	百名	莫後	mu上聲	拇	百名	莫厚	mu上聲
咀	古全	子與	tsui上聲				

2《六音字典》平聲一衍化為去聲例字：

例字	六音字典	中古音	政和方言	例字	六音字典	中古音	政和方言
並	聲比	蒲迥	piaŋ陰去	販	本向	方願	xuaiŋ陰去
厭	先又	於豔	iŋ陰去	校	嘹求	古孝	kau陰去
歲	舌向	相銳	siu陰去	破	闊片	普過	$p^hɔ^{陰去}$
鈉	乃人	而銳	na陰去				
被	備片	平義	$p^huɛ^{陽去}$	砑	百言	吾駕	a陽去

3《六音字典》平聲一衍化為入聲例字：

例字	六音字典	中古音	政和方言	例字	六音字典	中古音	政和方言
若	克人	人者	iɔ 入聲	或	克人	胡國	xuɛ 入聲
撇	結片	普蔑	pʰiɛ 入聲	兀	推言	五忽	ua 入聲

4《六音字典》平聲三衍化為上聲例字：

例字	六音字典	中古音	政和方言	例字	六音字典	中古音	政和方言
取	聲氣	倉苟	tsʰiu 上聲	補	果比	博古	pu 上聲
醜	有土	敕久	tʰiu 上聲	侶	出立	力舉	ly 上聲
指	備全	職雉	tsi 上聲	痞	後又	方美	pʰi 上聲
取	有出	倉苟	tsʰiu 上聲	物	化全	文弗	uɛ 上聲

5《六音字典》平聲三衍化為去聲例字：

例字	六音字典	中古音	政和方言	例字	六音字典	中古音	政和方言
狀	朗全	鋤亮	tsanŋ 陰去	五	古言	疑古	ŋu 陰去
映	坦中	於敬	iaŋ 陰去	淡	聲全	徒濫	taŋ 陰去
桂	出求	古惠	kui 陰去	衲	乃人	奴答	nai 陰去
劃	闊向	呼麥	ua 陰去	納	乃人	奴答	nai 陰去
蟻	備言	魚倚	ŋi 陽去	蠣	備立	力制	li 陽去
售	有出	承呪	siu 陽去	度	合中	徒落	tu 陽去
壞	推片	古壞	xuɛ 陽去	葉	化又	書涉	tsia 陽去

6《六音字典》平聲三衍化為入聲例字：

例字	六音字典	中古音	政和方言	例字	六音字典	中古音	政和方言
特	克中	徒得	tʰɛ 入聲	縮	述中	所六	sɔ 入聲

　　總之，《六音字典》平聲一或平聲三調字，經過五百年地演變，平聲由兩調演變為陰平、陽平甲、陽平乙三調，也有部分韻字演變為上聲字、陰去調字、陽去調字和入聲調字。

　　（二）《六音字典》所反映的兩種平聲調，與中古的平聲具有較大的差別，這是什麼原因造成的呢？筆者認為，這是閩北所處地域有著密切關係。據黃典誠（1997：第四章閩北方言）記載：「閩北方言是福建省內閩方言的第三大片。它分佈在閩北武夷山和鷲峰山之間的閩江上源——建溪流域，包括南平地區的八個縣、市：松溪、政和兩縣和建甌、建陽、武夷山市（原崇安縣，下文仍稱崇安）的全部、南平市的多數鄉鎮（市區一部分及樟湖、太平二鄉除外），浦城縣南部的石陂、水北、濠村、山下鄉（約佔全縣三分之一），順昌縣的高陽、大力、嵐下、際會、仁壽、洋墩、埔上七鄉的多數地區（近半個縣）。寧德地區周寧、屏南二縣西部邊界的少數村落也通閩北方言。」早在東漢建安時期，福建閩北就設置了建安（今建甌）、建平（今建陽）、南平、漢興（今浦城）四個縣，說明閩北開發較早，閩北方言歷史也較長。南宋末年由於多次戰亂影響，不少浙贛人再次大批湧入閩北，福建與中原、江南的來往多由海路，浦城縣大部為吳方言佔據。閩北方言吸收了許多古吳語、古楚語，後來又吸收了許多贛客方言的特點，因此有別於福建沿海的閩方言，這種語言狀況與周邊方言接觸有著直接的關係。

　　閩北方言大體可分東西兩片。崇陽溪流域的建陽、崇安屬西片，那裡隔武夷山與江西接壤，受贛方言影響更大。其餘地區屬東片，但浦城南部與順昌縣內的閩北話也兼有與西片相近的某些特點。東西兩片口音在鄉間農民中通話有困難。除了兩片不同口音之外，還有兩處邊界方言有更大的混雜。一是南平市東二十公里閩江南岸的夏道鎮，這裡由於和南平市土官話接觸頻繁又和東邊的太平、樟湖二鄉的閩東方言連界，受官話方言島和閩東方言影響，口音明顯不同；二是建陽縣西端的黃坑鄉，因與邵武、光澤兩縣連界並有密切來往，受到那裡的閩贛方言的影響，口音也明顯不同。

　　政和方言是閩北方言之一。據《南平地區志》「第十節　政和

縣」記載，「政和縣位於閩東北邊陲，與浙江省相接，介於北緯27°03′～27°32′、東經 118°33′～119°17′之間。東與壽寧、周寧，西與建陽，南與建甌、屏南，北與松溪以及浙江慶元等七個縣（市）相鄰。土地總面積一七四九平方公里。一九九四年，全縣總人口二十點〇五萬人。居民以漢族為主，有佘、回、蒙古、苗、滿、藏、高山、布依、黎等十四個少數民族。」因政和所處的地理位置，其方言與閩西北地區的客贛方言區、江西贛語區、浙江西南吳語區和閩東方言區有著廣泛的方言接觸，不同方言的滲透與融合，導致聲調系統的變異。例如中古上聲字不僅在現代政和方言可以讀作平聲，閩北、閩西北及閩東北部方言亦可讀作平聲：

例字	政和	建甌	松溪	石陂	崇安	泰寧	建寧	將樂	明溪	壽寧	周寧
傻	sa 陽平甲	sa 平聲	sɒ 陽平甲	s a 陰平	sa 陰平	sa 陰平	sa 陰平	ʃa 陰平	sa 陰平	—	—
壠	lɔŋ 陽平乙	—	louŋ 陽平甲	louŋ 陽平	lɘŋ 陽平	luŋ 陽平	—	lɤŋ 陽平	lɤŋ 陰平	luŋ 陽平	lœŋ 陽平

　　又如中古入聲字在現代政和方言與閩北、閩西北及閩東北部方言亦可讀作平聲：

例字	政和	建甌	松溪	石陂	崇安	泰寧	建寧	將樂	明溪	壽寧
挖	ua 陰平	ua 陰平	uɒ 陰平	u a 陰平	ua 陰平	ua 陰平	via 陰平	ua 陰平	vo 陰平	—
拉	la 陽平乙	la 平聲	lɒ 陽平甲	l a 陰平	la 陰平	la 陰平	la 陰平	la 陰平	la 陰平	la 陰平

「挖」「拉」二字，也許受到現代普通話的影響，因此二字在普通話裡均讀作陰平調。顯然，政和方言與周邊地區方言一樣，其平聲調類顯然不能以歷時或共時音系的變化來處理，因為它們均雜入部分中古上聲、去聲和入聲調字。這就如戴慶廈（2006）所指出的：「語言接觸的結果，必然會出現語言影響，而語言影響必然會導致語言結構和語言功能的變化。」可見，語言接觸對語言的影響是重要的，對語言

的演變會產生或大或小的影響。如果不考慮語言影響的因素,對語言
演變的許多事實,特別是對語言接觸多的語言,是不可能科學地準確
地認識其演變規律及現狀特徵的。

　　　　　　　　　　　　　　——本文原刊於《方言》2011 年第 4 期

參考文獻

南平地區志／南平市地方志編纂委員會：《南平地區志》（北京市：方志出版社，2004年）。

政和縣地方志編纂委員會：《政和縣誌》〈方言卷〉（北京市：中華書局，1994年）。

馬重奇：〈新發現明朝閩北方言韻書《六音字典》音系研究〉，《中國語文》第5期。

黃典誠主編：《福建省志》〈方言志〉（北京市：方志出版社，1997年）。

黃金文：《方言接觸與閩北方言演變》（臺北市：久忠實業公司，2001年）。

戴慶廈：《語言學基礎教程》（北京市：商務印書館，2006年）。

明正德本《六音字典》「土音」研究[*]
——十六世紀初葉閩北政和方言土音考證

　　「土音」自中古以來就有指地方口音、方音之說法。唐・蕭穎士〈舟中遇陸棣兄〉詩:「但見土音異,始知程路長。」《二刻拍案驚奇》卷二十四:「自實急了,走上前去,說了山東土音,把自己姓名,大聲叫喊。」清・和邦額《夜譚隨錄》〈邱生〉:「今與娘子應答,又甚清楚,想前操土音,今說官話也。」王西彥《人的世界》〈第五家鄰居〉:「那對從鄉下來的母子,滿口土音,完全無法聽懂。」明本《六音字典》韻字中標注許多「土音」,這些「土音」字應是指該字典所根據的地方口音、方音。筆者查閱書中所有「土音」字,並與其對應的韻字讀音(筆者稱之為「文讀音」)進行對照考證,試圖理清《六音字典》中文白異讀兩個系統。

　　徐通鏘(1991)指出,「文白異讀在漢語中是一種常見的語言現象,是語詞中能體現雅／土這種不同風格色彩的音類差異。」「『文』與『白』代表兩種不同的語音系統,大體說來,白讀代表本方言的土語,文讀則是以本方言的音系所許可的範圍吸收某一標準語(現代的或古代的)的成分,從而在語音上向這一標準語靠近。」通俗的說,文讀音就現代漢語而言「比較接近北京音」(李榮 1982),就古代漢

* 該文選題來源於國家社科基金項目《新發現的明清時期兩種閩北方言韻書手抄本與現代閩北方言語系》(編號 08YYB011)和教育部人文社科項目《新發現的明清時期兩種閩北方言韻書手抄本與現代閩北方言語系》(編號 07JA740032),特此說明。

語而比較接近《廣韻》音。明正德本《六音字典》裡有著豐富的「土音」材料，反映了十六世紀初葉福建閩北方言方言的底層。本文就明正德《六音字典》中的「土音」進行全面研究。

筆者曾考證的《六音字典》音系如下（馬重奇，2010）：

1 聲母系統（即「十五音」及其擬音）：

立[l]	比[p]	求[k]	氣[kʻ]	中[t]	片[pʻ]	土[tʻ]	全[ts]
人[n]	生[s]	又[ø]	名[m]	言[ŋ]	出[tsʻ]	向[x]	

2 韻母系統（即「三十四字母」及其擬音，加*號者為缺頁字母）：

1 穿字母[yiŋ]*	2 本字母[ueiŋ/ uaiŋ]	3 風字母[uŋ]	4 通字母[ɔŋ]	5 順字母[œyŋ]
6 朗字母[auŋ/uauŋ]	7 唱字母[iɔŋ]	8 聲字母[iaŋ]	9 音字母[eiŋ]	10 坦字母[aŋ]
11 橫字母[uaŋ]	12 班字母[aiŋ]	13 先字母[iŋ/ ieiŋ]	14 備字母[i]	15 結字母[iɛ]
16 射字母[ia]	17 舌字母[yɛ]	18 有字母[iu]	19 條字母[iɔ]	20 嘹字母[iau]
21 交字母[au]	22 合字母[ɔ]	23 克字母[ɛ]	24 百字母[a]	25 化字母[ua]
26 果字母[o]	27 直字母[ɐ]	28 出字母[ui]	29 推字母[uɛ]	30 闊字母[ue/ uai]
31 乃字母[ai]	32 後字母[e]	33 述字母[y]	34 古字母[u]	

3 聲調系統（即「六音」）：

《六音字典》六個聲調：①平聲、②去聲、③平聲、④上聲、⑤入聲、⑥去聲。

本文對《六音字典》中一三六個「土音」進行整理，並與同字別音者進行比照，大致分為四種情況：一是土音與文讀音字音節（包括聲、韻、調）「某同而某、某不同者」；二是土音與文讀音字音節「某、某同而某不同者」；三是土音與文讀音字音節「某、某、某均不同者」；四是只出現土音字，無文讀音字者。凡文中[聲／立]者，「聲」指聲字母，「立」指聲母；餘同。

一　土音與文讀音字音節「某同而某、某不同者」

在本節裡，我們整理出陽聲韻、陰聲韻、入聲韻字音節的三種不同情況，即「聲母同而韻母、聲調不同者」，「韻母同而聲母、聲調不同者」，「聲調同而聲母、韻母不同者」。

（一）聲母同而韻母、聲調不同者

據統計，《六音字典》「土音」與「文讀音」聲母同而韻母、聲調不同者共有三十四例。

1　中古陽聲韻字在「土音」、「文讀音」中對應情況

靈：（1）[聲／立]①靈土音，擬音為[liaŋ¹]；（2）[音／立]③靈，擬音為[leiŋ³]。按：二者聲母同為立母，但前者為聲字母、平聲調一，後者為音字母、平聲調三。按：《廣韻》：靈，郎丁切，來母青韻平聲；高本漢、王力擬音[lieŋ]，董同龢擬音[lieŋ]；普通話讀作 líng。可見，後者主要元音比較弇，近於中古音和普通話，應為文讀音；而前者主要元音比較侈，應為土音。

平：（1）[聲／比]①平土音，擬音為[piaŋ¹]；（2）[音／比]③平，擬音為[peiŋ³]。按：二者聲母同為比母，但前者為聲字母、平聲調一，後者為音字母、平聲調三。《廣韻》：平，符兵切，並母庚韻平聲；高本漢、王力擬音[bʻiɐŋ]，董同龢擬音[bʻjɐŋ]；普通話讀作 píng。可見，後者主要元音比較弇，近於中古音和普通話，應為文讀音；而前者主要元音比較侈，應為土音。

並：（1）[聲／比]①並土音～齊，擬音為[piaŋ¹]；（2）[音／比]②並，擬音為[peiŋ²]。按：二者聲母同為比母，但前者為聲字母、平聲調一，後者為音字母、去聲調二。《廣韻》：並，蒲迥切，並母青韻上

聲；高本漢、王力擬音[bʻieŋ]，董同龢擬音[bʻjɛŋ]；普通話讀作bìng。可見，後者主要元音比較弇，近於中古音和普通話，應為文讀音；而前者主要元音比較侈，應為土音。

定：（1）[聲／中]⑥定_土音的寔～居_，擬音為[tiaŋ⁶]；（2）[音／中]②定，擬音為[teiŋ²]。按：二者聲母同為中母，但前者為聲字母、去聲調六，後者為音字母、去聲調二。《廣韻》：定，徒徑切，定母青韻去聲；高本漢、王力擬音[dʻieŋ]，董同龢擬音[dʻjɛŋ]；普通話讀作dìng。可見，後者主要元音比較弇，近於中古音和普通話，應為文讀音；而前者主要元音比較侈，應為土音。

聽：（1）[聲／土]③聽_土音_，擬音為[tʻiaŋ³]；（2）[音／土]②聽，擬音為[tʻeiŋ²]。按：二者聲母同為土母，但前者為聲字母、平聲調三，後者為音字母、去聲調二。《廣韻》有兩讀：聽，他丁切，透母青韻平聲／他定切，透母青韻去聲；高本漢、王力擬音[tʻieŋ]，董同龢擬音[tʻjɛŋ]；普通話讀作tīng。可見，後者主要元音比較弇，近於中古音和普通話，應為文讀音；而前者主要元音比較侈，應為土音。

成：（1）[聲／生]③成_土音完～_，擬音為[siaŋ³]；（2）[音／生]②成，擬音為[seiŋ²]。按：二者聲母同為生母，但前者為聲字母、平聲調三，後者為音字母、去聲調二。《廣韻》：成，是征切，禪母清韻平聲，高本漢、王力擬音[ʑieŋ]，董同龢擬音[ʑjɛŋ]；普通話讀作chéng。可見，後者主要元音比較弇，近於中古音和普通話，應為文讀音；而前者主要元音比較侈，應為土音。

研：（1）[班／言]④研_土音_，擬音為[ŋaiŋ⁴]；（2）[坦／言]③研，擬音為[ŋaŋ³]。按：二者聲母同為言母，但前者為班字母、上聲調四，後者為坦字母、平聲調三。《廣韻》有兩讀：研，五堅切，疑母先韻平聲／吾甸切，疑母先韻去聲；高本漢、王力擬音[ŋien]，董同龢擬音[ŋiɛn]，普通話讀作yán和yàn同「硯」。可見，後者為平聲且韻母也近於中古音平聲，應為文讀音；前者為上聲，應為土音。

還：（1）[先／向]①還土音，擬音為[xiŋ¹]；（2）[本／向]③還，擬音為[xueiŋ³]。按：二者聲母同為向母，但前者為先字母、平聲調一，後者為本字母、平聲調三。《廣韻》：還，戶關切，匣母刪韻平聲；高本漢、王力擬音[ɣwan]，董同龢擬音[ɣuan]；普通話讀作 huán。可見，後者主要元音比較侈且合口呼，近於中古音和普通話，應為文讀音；而前者主要元音比較弇，應為土音。

鄉：（1）[聲／向]①鄉白音香~村，擬音為[xiaŋ¹]；（2）[唱／向]③鄉，擬音為[xiɔŋ³]。按：二者聲母同為向母，但前者為聲字母、平聲調一，後者為唱字母、平聲調三。《廣韻》：鄉，許良切，曉母陽韻平聲；高本漢、王力擬音[xǐaŋ]，董同龢擬音[xjaŋ]，普通話讀作 xiāng；可見，前者主要元音比較侈，近於中古音和普通話，應為文讀音；而後者主要元音比較弇，應為土音。二者均有誤。

哂：（1）[班／生]③哂土音，擬音為[saiŋ³]；（2）[備／生]①哂，擬音為[si¹]。按：二者聲母同為生母，但前者為班字母、平聲調三，後者為備字母、平聲調一。《廣韻》：哂，式忍切，書母真韻上聲，高本漢、王力擬音[ɕǐěn]，董同龢擬音[ɕien]；普通話讀作 shěn。可見，前者平聲，主要元音比較侈，與中古音和普通話不合，應為土音；後者讀作[si¹]，似乎誤讀為「西」音。

　　以上十例，前八例是陽聲韻與陽聲韻的對應；後二例有誤：「鄉」前、後二讀均有誤；「哂」字似乎誤讀為「西」音。

2 中古陰聲韻字在「土音」、「文讀音」中對應情況

快：（1）[舌／氣]①快土音易也，擬音為[kʻyɛ¹]；（2）[闊／氣]⑥快，擬音為[kʻue⁶]。按：二者聲母同為氣母，但前者為舌字母、平聲調一，後者為闊字母、去聲調六。《廣韻》：快，苦夬切，溪母夬韻去聲；高本漢、王力擬音[kʻwæi]，董同龢擬音[kʻuai]；普通話讀作 kuài。可見，後者去聲且合口呼，近於中古音和普通話，應為文讀音；

前者平聲，應為土音。

鵝：（1）[舌／言]①鵝_{土音}，擬音為[ŋɣɛ¹]；（2）[合／言]③鵝，擬音為[ŋɔ³]。按：二者聲母同為言母，但前者為舌字母、平聲調一，後者為合字母、平聲調三。《廣韻》：鵝，五何切，疑母歌韻平聲；高本漢、王力、董同龢均擬音[ŋɑ]，普通話讀作é。可見，後者主要元音較侈，近於中古音，應為文讀音；前者主要元音較弇，應為土音。

你：（1）[條／人]②你_{土音}，擬音為[niɔ²]；（2）[備／人]④你，擬音為[ni⁴]。按：二者聲母同為人母，但前者為條字母、去聲調二，後者為備字母、上聲調四。《廣韻》：你，乃里切，娘母之韻上聲；高本漢擬音[ni]、王力擬音[nǐə]、董同龢擬音[nji]，普通話讀作 ní。可見，後者主要元音和聲調近於中古音和普通話，應為文讀音；前者去聲不合，應為土音。

了：（1）[交／立]②了_{土音}，擬音為[lau²]；（2）[條／立]④了，擬音為[liɔ⁴]。按：二者聲母同為立母，但前者為交字母、去聲調二，後者為條字母、上聲調四。《廣韻》：了，盧鳥切，來母蕭上；高本漢、王力擬音[lieu]、董同龢擬音[lieu]，普通話讀作 liǎo。可見，後者上聲且韻母為[iɔ]，近於中古音和普通話，應為文讀音；前者去聲且無介音，不合，應為土音。

追：（1）[百／中]④追_{土音}，擬音為[ta⁴]；（2）[出／中]③追_{逐隨也}，擬音為[tui³]。按：二者聲母同為中母，但前者為百字母、上聲調四，後者為出字母、平聲調三。《廣韻》：追，陟隹切，知母脂韻平聲；高本漢擬音[tʷi]、王力擬音[ʈwi]、董同龢擬音[ʈjuei]，普通話讀作 zhuī。可見，後者為平聲且韻母為[ui]，近於中古音和普通話，應為文讀音；前者上聲且韻母為[a]，不合，應為土音。

補：（1）[果／比]③補_{修～土音}，擬音為[po³]；（2）[古／比]④補_{～衣修～}，擬音為[pu⁴]。按：二者聲母同為比母，但前者為果字母、平聲調三，後者為古字母、上聲調四。《廣韻》：補，博古切，幫母模

韻上聲；高本漢擬音[puo]、王力擬音[po]、董同龢擬音[puo]，普通話讀作 bǔ。可見，後者上聲且主要元音為 u，近於中古音和普通話，應為文讀音；前者為平聲，主要元音比較弇，應為土音。

　　驅：（1）[果／氣]③驅_{土音趕追也}，擬音為[kʻo³]；（2）[述／氣]①驅_{馳~又馬子又逐趕也~牛~豬~蚊}，擬音為[kʻy¹]。按：二者聲母同為氣母，但前者為果字母、平聲調三，後者為述字母、平聲調一。《廣韻》：驅，豈俱切，溪母虞韻平聲；高本漢、王力擬音[kʻĭu]、董同龢擬音[kʻjuo]，普通話讀作 qū。可見，後者主要元音[y]，近於中古音和普通話，應為文讀音；前者主要元音[o]，不合，應為土音。

　　來：（1）[直／立]①來_{土音到~}，擬音為[lɛ¹]；（2）[乃／立]③來，擬音為[lai³]。按：二者聲母同為立母，但前者為直字母、平聲調一，後者為乃字母、平聲調三。《廣韻》：來，落哀切，來母咍韻平聲；高本漢擬音[lɑi]、王力擬音[lɒi]、董同龢擬音[lʌi]，普通話讀作 lái。可見，後者韻母為[ai]，近於中古音和普通話，應為文讀音；前者主要元音[ɛ]較弇，應為土音。

　　戴：（1）[直／中]③戴_{土音~帽}，擬音為[tɛ³]；（2）[闊／中]②戴，擬音為[tue²]。按：二者聲母同為中母，但前者為直字母、平聲三，後者為闊字母、去聲調二。《廣韻》：戴，都代切，端母咍韻去聲；高本漢擬音[tɑi]、王力擬音[tɒi]、董同龢擬音[tʌi]，普通話讀作 dài。可見，後者去聲，且韻母近於中古音，應為文讀音；前者平聲及韻母皆不合，應為土音。

　　侶：（1）[出／立]③侶_{土音客~}，擬音為[lui³]；（2）[述字母][立]④侶_{徒伴也朋也}，擬音為[ly⁴]。按：二者聲母同為立母，但前者為出字母、平聲三，後者為述字母、上聲調四。《廣韻》：侶，力舉切，來母魚韻上聲；高本漢擬音[lĭʷo]、王力擬音[lǐo]、董同龢擬音[ljo]，普通話讀作 lǚ。可見，後者上聲且韻母為[y]，近於中古音和普通話，應為文讀音；前者平聲及韻母[ui]皆不合，應為土音。

　　瘦：（1）[推／生]③瘦_{土音不肥}，擬音為[sue³]；（2）[後／生]②瘦，擬音為[se²]。按：二者聲母同為生母，但前者為推字母、平聲三，後者為後字母、去聲調二。《廣韻》：瘦，所佑切，生母尤韻去聲；高本漢擬音[ʂĭəu]、王力擬音[ʃĭəu]、董同龢擬音[ʃju]，普通話讀作 shòu。可見，後者去聲近於中古音和普通話，應為文讀音；前者平聲不合，應為土音。

　　破：（1）[闊／片]①破_{土音~壞}，擬音為[pʻue¹]；（2）[合／片]②破，擬音為[pʻɔ²]。按：二者聲母同為片母，但前者為闊字母、平聲一，後者為合字母、去聲調二。《廣韻》：破，普過切，滂母戈韻去聲；高本漢、王力、董同龢均擬音[pʻuɑ]，普通話讀作 pò。可見，後者為去聲和韻母[ɔ]，近於中古音和普通話，應為文讀音；前者平聲和韻母[ue]均不合，應為土音。

　　坐：（1）[闊／全]⑥坐_{土音}，擬音為[tsue⁶]；（2）[合／全]②坐，擬音為[tsɔ²]。按：二者聲母同為全母，但前者為闊字母、去聲六，後者為合字母、去聲調二。《廣韻》：坐，徂臥切，從母戈韻去聲；高本漢、王力、董同龢均擬音[dzʻuɑ]，普通話讀作 zuò。可見，後者韻母[ɔ]，近於中古音，應為文讀音；前者韻母[ue]不合，應為土音。

　　埽：（1）[後／生]②埽_{土音~箒}，擬音為[se²]；（2）[交／生]④埽，擬音為[sau⁴]。按：二者聲母同為生母，但前者為後字母、去聲二，後者為交字母、上聲調四。《廣韻》：埽，蘇老切，心母豪韻上聲；高本漢、王力、董同龢均擬音[sɑu]，普通話讀作 sǎo。可見，後者上聲和韻母[au]，近於中古音和普通話，應為文讀音；前者去聲和韻母[e]均不合，應為土音。

　　渠：（1）[條／求]②渠_{土音伊也}，擬音為[kiɔ²]；（2）[述／求]⑥渠_{蒲~}，擬音為[ky⁶]。按：二者聲母同為求母，但前者為條字母、去聲調二，後者為述字母、去聲調六。《廣韻》：渠，強魚切，群母魚韻平聲；高本漢擬音[gʻĭʷo]、王力擬音[gʻĭo]、董同龢擬音[gʻjo]，普通話

讀作 qú。可見，二者均為去聲，與中古音和普通話均不合；而後者韻母音與普通話接近，理應為文讀音，就是聲調不符。

　　以上十五例，均為陰聲韻與陰聲韻的對應。其中文讀音與中古音不符的有[述／求]⑥渠蒲~，擬音為[ky^6]。

3　中古入聲韻字在「土音」、「文讀音」中對應情況

　　的：（1）[條／中]②的土音~力，擬音為[tiɔ2]；（2）[備／中]⑤的，擬音為[ti^5]。按：二者聲母同為中母，但前者為條字母、去聲調二，後者為備字母、入聲調五。《廣韻》：的，都歷切，端母錫韻入聲；高本漢、王力擬音[tiek]、董同龢擬音[tiɛk]，普通話讀作 dè。可見，後者入聲且韻母為[i]，近於中古音，應為文讀音；前者去聲且韻母為[iɔ]不合，應為土音。

　　密：（1）[克／名]②密土音不疏，擬音為[mɛ2]；（2）[備／名]⑤密，擬音為[mi^5]。按：二者聲母同為名母，但前者為克字母、去聲調二，後者為備字母、入聲調五。《廣韻》：密，美畢切，明母質韻入聲；高本漢、王力擬音[mǐět]、董同龢擬音[mjět]，普通話讀作 mì。可見，後者入聲且韻母為[i]，近於中古音，應為文讀音；前者去聲且韻母為[ɛ]，不合，應為土音。

　　粒：（1）[百／立]②粒土音小只，擬音為[la^2]；（2）[備／立]⑤粒，擬音為[li^5]。按：二者聲母同為立母，但前者為百字母、去聲調二，後者為備字母、入聲調五。《廣韻》：粒，力入切，來母緝韻入聲；高本漢擬音[lǐep]、王力擬音[lǐěp]、董同龢擬音[ljep]，普通話讀作 lì。可見，後者入聲且主要元音為[i]，近於中古音，應為文讀音；前者去聲且主要元音[a]，不合，應為土音。

　　作：（1）[百／全]②作土音，擬音為[tsa^2]；（2）[合／全]⑤作，擬音為[tsɔ5]。按：二者聲母同為全母，但前者為百字母、去聲調二，後者為合字母、入聲調五。《廣韻》：作，則落切，精母鐸韻入聲；高本

漢、王力、董同龢均擬音[tsɑk]，普通話讀作 zuò。可見，後者入聲且主要元音為[ɔ]，近於中古音，應為文讀音；前者去聲且主要元音為[a]，不合，應為土音。

欲：（1）[推／又]②欲土音好也，擬音為[uɛ²]；（2）[述／又]⑤欲淫~私~，擬音為[y⁵]。按：二者聲母同為又母，但前者為推字母、去聲二，後者為述字母、入聲調五。《廣韻》：欲，余蜀切，以母燭韻入聲；高本漢擬音[iʷok]、王力擬音[ǐwok]、董同龢擬音[juok]，普通話讀作 yù。可見，後者入聲且主要元音為[y]，近於中古音，應為文讀音；前者去聲且主要元音為[ɛ]，不合，應為土音。

惹：（1）[聲／人]④惹土音亂炧曰~，擬音為[niaŋ⁴]；（2）[備／人]⑤惹，擬音為[ni⁵]。按：二者聲母同為人母，但前者為聲字母、上聲調四，後者為備字母、入聲調五。《廣韻》：惹，而灼切，日母藥韻入聲；高本漢、王力擬音[n̠ʑǐak]、董同龢擬音[n̠jɑk]，普通話讀作 rě。可見，後者入聲且主要元音為[i]，近於中古音，應為文讀音；前者上聲且韻母為[iaŋ]，不合，應為土音。

脊：（1）[射字母][全]⑤脊土音背~，擬音為[tsia⁵]；（2）[備／全]⑥脊背~，擬音為[tsi⁶]。按：二者聲母同為全母，但前者為射字母、入聲調五，後者為備字母、去聲調六。《廣韻》：脊，資昔切，精母昔韻入聲；高本漢、王力擬音[tsǐɛk]、董同龢擬音[tsjɛk]，普通話讀作 jǐ。可見，後者主要元音為[i]，近於普通話，應為文讀音；前者入聲近於中古音但韻母[ia]不合，應為土音。

拾：（1）[條／生]⑤拾土音，擬音為[siɔ⁵]；（2）[備／生]⑥拾攝也妝也斂也又與十同，擬音為[si⁶]。按：二者聲母同為生母，但前者為條字母、入聲調五，後者為備字母、去聲調六。《廣韻》：拾，是執切，禪母緝韻入聲；高本漢擬音[ʑǐəp]、王力擬音[ʑǐěp]、董同龢擬音[ʑjep]，普通話讀作 shí。可見，後者主要元音為[i]，近於普通話，應為文讀音；前者入聲近於中古音但韻母[iɔ]不合，應為土音。

　　達：（1）[乃／中]⑥達_{土音透}~，擬音為[tai⁶]；（2）[闊／中]③達，擬音為[tue³]。按：二者聲母同為中母，但前者為乃字母、去聲六，後者為闊字母、平聲調三。《廣韻》：達，他達切，透母曷韻入聲；高本漢、王力、董同龢均擬音[tʻɑt]，普通話讀作 dá。可見，前者和後者均不合中古音和普通話，應均為土音。

　　以上九例，前六例土音為陰聲韻與入聲韻的對應；後二例「脊」、「拾」二字土音為入聲韻與陰聲韻的對應，不合；最後一例「達」為陰聲韻與陰聲韻的對應，亦不合。

（二）韻母同而聲母、聲調不同者

　　據統計，《六音字典》「土音」與「文讀音」韻母同而聲母、聲調不同者共有九例。

1 中古陽聲韻字在「土音」、「文讀音」中對應情況

　　暖：（1）[本／中]②暖_{土音}，擬音為[tueiŋ²]；（2）[本／人]④暖，擬音為[nueiŋ⁴]。按：同為本字母，但前者聲母為中母、去聲調二，後者為人母、上聲調四。《廣韻》：暖，乃管切，泥母桓韻上聲；高本漢、王力、董同龢均擬音[nuɑn]，普通話讀作 nuǎn。可見，後者上聲且聲母為[n]，近於中古音和普通話，應為文讀音；前者去聲且聲母為[t]，不合，應為土音。

　　閏：（1）[順／生]③閏_{土音重月}，擬音為[sœyŋ³]；（2）[順／人]⑥閏，擬音為[nœyŋ⁶]。按：同為順字母，但前者聲母為生母、平聲調三，後者為人母、去聲調六。《廣韻》：閏，如順切，日母諄韻去聲；高本漢、王力擬音[nʑiuĕn]、董同龢擬音[nʲjuen]，普通話讀作 rùn。可見，後者去聲且聲母為[n]，近於中古音和普通話，應為文讀音；前者平聲且聲母為[s]，不合，應為土音。

　　以上二例，均為陽聲韻與陽聲韻的對應。

2 中古陰聲韻字在「土音」、「文讀音」中對應情況

打：（1）[百／名]②打土音，擬音為$[ma^2]$；（2）[百／中]④打，擬音為$[ta^4]$。按：同為百字母，但前者聲母為名母、去聲調二，後者為中母、上聲調四。《廣韻》：打，都挺切，端母青韻上聲；高本漢、王力擬音[tieŋ]、董同龢擬音[tieŋ]；《六書故》都假切，端母馬韻上聲；普通話讀作 dǎ。可見，後者上聲且聲母為[t]，近於普通話，應為文讀音；前者去聲且聲母為[m]，不合，應為土音。

遊：（1）[後／求]①遊土音不薄，擬音為$[ke^1]$；（2）[後／向]⑥遊豐~足~，擬音為$[xe^6]$。按：同為後字母，但前者聲母為求母、平聲調一，後者為向母、去聲調六。《廣韻》：厚，胡遘切，匣母侯韻去聲；高本漢擬音[ɣʔu]、王力擬音[ɣəu]、董同龢擬音[ɣu]，普通話讀作 hòu。可見，後者去聲且聲母為[x]，近於中古音和普通話，應為文讀音；前者平聲且聲母為[k]，不合，應為土音。

菰：（1）[古／向]②菰土音山~香~，擬音為$[xu^2]$；（2）[古／求]①菰山~香富~又音，擬音為$[ku^1]$。按：同為古字母，但前者聲母為向母、去聲調二，後者為求母、平聲調一。《廣韻》：菰，古胡切，見母模韻平聲；高本漢擬音[kuo]、王力擬音[ku]、董同龢擬音[kuo]，普通話讀作 gū。可見，後者平聲且聲母為[k]，近於中古音和普通話，應為文讀音；前者去聲且聲母為[x]，不合，應為土音。

塊：（1）[推／出]⑤塊土音，擬音為$[tsʻuɛ^5]$；（2）[推／氣]②塊，擬音為$[kʻuɛ^2]$。按：同為推字母，但前者聲母為出母、入聲調五，後者為氣母、去聲調二。《廣韻》：塊，苦怪切，溪母皆韻去聲；高本漢擬音[kʷăi]、王力擬音[kʻwɐi]、董同龢擬音[kʻuɐi]，普通話讀作 kuài。可見，後者去聲且聲母為[kʻ]，近於中古音和普通話，應為文讀音；前者入聲且聲母為[tsʻ]，不合，應為土音。

前三例，是陰聲韻與陰聲韻的對應，後一例土音為入聲韻與陰聲韻的對應。

3 中古入聲韻字在「土音」、「文讀音」中對應情況

別：（1）[結／比]⑥別_{土音各～}，擬音為[pie⁶]；（2）[結／片]⑤別，擬音為[pʻie⁵]。按：同為結字母，但前者聲母為比母、去聲調六，後者為片母、入聲調五。《廣韻》：別，皮列切，並母薛韻入聲；高本漢、王力擬音[bʻiɛt]、董同龢擬音[bʻjæt]，普通話讀作 bié。可見，後者入聲近於中古音，應為文讀音；前者去聲不合，應為土音。

蕨：（1）[舌／向]③蕨_{土音薔也}，擬音為[xyɛ³]；（2）[舌／氣]⑤蕨_薇，擬音為[kʻyɛ⁵]。按：同為舌字母，但前者聲母為向母、平聲調三，後者為氣母、入聲調五。《廣韻》：蕨，居月切，見母月韻入聲；高本漢擬音[kĭʷɐt]、王力擬音[kĭwɐt]、董同龢擬音[kiuɐt]，普通話讀作 jué。可見，後者入聲且聲母為[kʻ]，近於中古音，應為文讀音；前者平聲且聲母為[x]，不合，應為土音。

抑：（1）[克／比]②抑_{土音揚反}，擬音為[pɛ²]；（2）[克／又]⑤ 抑，擬音為[ɛ⁵]。按：同為克字母，但前者聲母為比母、去聲調二，後者為又母、入聲調五。《廣韻》：抑，於力切，影母職韻入聲；高本漢擬音[ʔĭək]、王力擬音[iək]、董同龢擬音[ʔjək]，普通話讀作 yì。可見，後者入聲且為零聲母，近於中古音和普通話，應為文讀音；前者去聲且聲母為[p]，不合，應為土音。

此三例，土音為陰聲韻與入聲韻的對應。

（三）聲調同而聲母、韻母不同者

據統計，《六音字典》「土音」與「文讀音」聲調同而聲母、韻母不同者共有十例。

1 中古陽聲韻字在「土音」、「文讀音」中對應情況

行：（1）[聲／求]③行_{土音口發步}，擬音為[kiaŋ³]；（2）[朗／向]③

行，擬音為[xauŋ³]。按：同為平聲調三，但前者為聲字母、求母，後者為朗字母、向母。《廣韻》：行，戶庚切，匣母庚韻平聲；高本漢、王力、董同龢均擬音[ɣɐŋ]，普通話讀作 xíng。可見，後者聲母為[x]且韻母為[auŋ]，近於中古音和普通話，應為文讀音；前者聲母為[k]且韻母為[iaŋ]，不合，應為土音。

放：（1）[通／比]②放土音，擬音為[pɔŋ²]；（2）[朗／又]②放，擬音為[auŋ²]。按：同為去聲調二，但前者韻母為通字母、比母，後者為朗字母、又母。《廣韻》：放，甫妄切，非母陽韻去聲；高本漢擬音[piʷaŋ]、王力擬音[pǐwaŋ]、董同龢擬音[pjuɑŋ]，普通話讀作 fàng。可見，前者聲母為[p]且韻母為[ɔŋ]，近於中古音，應為文讀音，誤為土音；後者為零聲母且韻母為[auŋ]，不合，應為土音。

以上二例，均為陽聲韻與陽聲韻的對應，但後一例有誤。

2 中古陰聲韻字在「土音」、「文讀音」中對應情況

誘：（1）[聲／出]⑥誘土音引動也，擬音為[tsʻiaŋ⁶]；（2）[有／又]⑥誘，擬音為[iu⁶]。按：同為去聲調六，但前者韻母為聲字母、出母，後者為有字母、又母。《廣韻》：誘，與久切，以母尤韻上聲；高本漢擬音[iəu]、王力擬音[jǐəu]、董同龢擬音[ju]，普通話讀作 yòu。可見，後者為零聲母且韻母為[iu]，近於中古音和普通話，應為文讀音；前者聲母為[tsʻ]且韻母為陽聲韻，不合，應為土音。

枝：（1）[射／氣]③枝土音，擬音為[kʻia³]；（2）[結／全]③枝，擬音為[tsiɛ³]。按：同為平聲調三，但前者韻母為射字母、氣母，後者為結字母、全母。《廣韻》：枝，章移切，章母支韻平聲；高本漢、王力擬音[tɕie]、董同龢擬音[tɕje]，普通話讀作 zhī。可見，後者聲母為[ts]且韻母為[iɛ]，近於中古音，應為文讀音；前者聲母為[kʻ]且韻母為[ia]，不合，應為土音。

樹：（1）[有／出]⑥樹土音，擬音為[tsʻiu⁶]；（2）[述／生]⑥樹~水，

擬音為[sy⁶]。按：同為去聲調六，但前者韻母為有字母、出母，後者為沭字母、生母。《廣韻》：樹，臣庾切，禪母虞韻上聲；高本漢、王力擬音[ʑĭu]、董同龢擬音[zjuo]，普通話讀作 shù。可見，後者聲母為[s]且韻母為[y]，近於中古音和普通話，應為文讀音；前者聲母為[tsʻ]且韻母為[iu]，不合，應為土音。

　　救：（1）[條／向]② 救土音~命，擬音為[xiɔ²]；（2）[有／求]②救，擬音為[kiu²]。按：同為去聲調二，但前者韻母為有字母、求母，後者為有字母、求母。《廣韻》：救，居佑切，見母尤韻去聲；高本漢擬音[kĭə̯u]、王力擬音[kĭəu]、董同龢擬音[kju]，普通話讀作 jiù。可見，後者聲母為[k]且韻母為[iu]，近於中古音和普通話，應為文讀音；前者聲母為[x]且韻母為[iɔ]，不合，應為土音。

　　帷：（1）[克／名]①帷土音帳~壽~，擬音為[mɛ¹]；（2）[出／又]①帷，擬音為[ui¹]。按：同為平聲調一，但前者韻母為克字母、名母，後者為出字母、又母。《廣韻》：帷，洧悲切，雲母脂韻平聲；高本漢擬音[jʷi]、王力擬音[ɣwi]、董同龢擬音[ɣjuei]，普通話讀作 wéi。可見，後者為零聲母且韻母為[ui]，近於中古音和普通話，應為文讀音；前者聲母為[m]且韻母為[ɛ]，不合，應為土音。

　　爺：（1）[百／中]③ 爺土音父也，擬音為[ta³]；（2）[結／又]③ 爺，擬音為[iɛ³]。按：同為平聲調三，但前者韻母為百字母、中母，後者為結字母、又母。《玉篇》：爺，以遮切，余母麻韻平聲；普通話讀作 yé。可見，後者為零聲母且韻母為[iɛ]，近於中古音和普通話，應為文讀音；前者聲母為[t]且韻母為[a]，不合，應為土音。

　　以上六例，均為陰聲韻與陰聲韻的對應。

3 中古入聲韻字在「土音」、「文讀音」中對應情況

　　榖：（1）[條／生]⑤谷土音米~，擬音為[siɔ⁵]；（2）[古／求]⑤穀山~空~深~又全穀，擬音為[ku⁵]。按：同為入聲調五，但前者為條字

母、生母，為土音；後者為古字母、求母，為文讀音。《廣韻》：穀，古祿切，見母屋韻入聲；高本漢、王力、董同龢均擬音[kuk]，普通話讀作 gǔ。可見，後者聲母為[k]且韻母為[u]，近於中古音和普通話，應為文讀音；前者聲母為[s]且韻母為[iɔ]，不合，應為土音。

塞：（1）[出／土]⑤塞_{土音不通}，擬音為[tʻui⁵]；（2）[直／生]⑤塞，擬音為[sE⁵]。按：同為入聲調五，但前者韻母為出字母、土母，為土音；後者為直字母、生母，為文讀音。《廣韻》：塞，蘇則切，心母德韻入聲；高本漢、王力、董同龢均擬音[sək]，普通話讀作 sè。可見，後者聲母為[s]且韻母為[E]，近於中古音和普通話，應為文讀音；前者聲母為[tʻ]且韻母為[ui]，不合，應為土音。

折：（1）[射／土]⑤折_{土音開}，擬音為[tʻia⁵]；（2）[克／出]⑤折，擬音為[tsʻɛ⁵]。按：同為入聲調五，但前者韻母為射字母、土母，為土音；後者為克字母、出母，為文讀音。《廣韻》：折，旨熱切，章母薛韻入聲；高本漢、王力均擬音[tɕĭɛt]、董同龢均擬音[tɕjæt]，普通話讀作 zhé。可見，後者聲母為[ts]且韻母為[ɛ]，近於中古音，應為文讀音；前者聲母為[tʻ]且韻母為[ia]，不合，應為土音。

以上三例，土音均為入聲韻與入聲韻的對應。

二　土音與文讀音音節「某、某同而某不同者」

在本節裡，我們整理出陽聲韻、陰聲韻、入聲韻的三種不同情況，即聲母、聲調同而韻母不同者，韻母、聲調同而聲母不同者，聲母、韻母同而聲調不同者。

（一）聲母、聲調同而韻母不同者

據統計，《六音字典》「土音」與「文讀音」聲母、聲調同而韻母不同者共有二十三例。

1 中古陽聲韻字在「土音」、「文讀音」中對應情況

影：（1）[風／又]④影土音，擬音為[uŋ⁴]；[朗／又]④影土音形~，擬音為[auŋ⁴]；（2）[音／又]④影，擬音為[eiŋ⁴]。按：二者同為又母、上聲調四，但前者韻母為風字母、朗字母，後者為音字母。《廣韻》：影，於丙切，影母庚韻上聲；高本漢擬音[ʔiɐŋ]、王力擬音[ĭɐŋ]、董同龢擬音[ʔjɐŋ]，普通話讀作 yǐng。可見，後者韻母為[eiŋ]，近於中古音和普通話，應為文讀音；前者韻母為[uŋ]、[auŋ]，不合，應為土音。

嚨：（1）[聲／立]③ 嚨土音喉~，擬音為[liaŋ³]；（2）[通／立]③嚨，擬音為[lɔŋ³]。按：二者同為立母、平聲調三，但前者韻母為聲字母，後者為通字母。《廣韻》：嚨，盧紅切，來母東韻平聲；高本漢、王力、董同龢均擬音[luŋ]，普通話讀作 lóng。可見，後者韻母為[ɔŋ]，近於普通話，應為文讀音；前者韻母為[iaŋ]，不合，應為土音。

性：（1）[聲／生]②性土音~氣，擬音為[siaŋ²]；（2）[音／生]②性，擬音為[seiŋ²]。按：二者同為生母、去聲調二，但前者韻母為聲字母，後者為音字母。《廣韻》：性，息正切，心母清韻去聲；高本漢、王力擬音[sĭɛŋ]、董同龢擬音[sjɛŋ]，普通話讀作 xing。可見，後者韻母為[eiŋ]，近於中古音和普通話，應為文讀音；前者韻母為[iaŋ]，不合，應為土音。

匾：（1）[音／比]④匾土音，擬音為[peiŋ⁴]；（2）[先／比]④匾，擬音為[piŋ⁴]。按：同為比母、上聲調四，但前者韻母為音字母，後者為先字母。《廣韻》：匾，方典切，幫母先韻上聲；高本漢、王力擬音[piɛn]、董同龢擬音[piɛn]，普通話讀作 biǎn。可見，後者韻母為[iŋ]近於古音，應為文讀音；前者韻母為[eiŋ]，不合，應為土音。

煙：（1）[音／又]①煙土音，擬音為[eiŋ¹]；（2）[先／又]①煙，擬音為[iŋ¹]。按：二者同為又母、平聲調一，但前者韻母為音字母，後者為先字母。《廣韻》：煙，烏前切，影母先韻平聲；高本漢擬音

[ʔien]、王力擬音[ien]、董同龢擬音[ʔiɛn]，普通話讀作 yān。可見，後者韻母為[iŋ]近於古音，應為文讀音；前者韻母為[eiŋ]，不合，應為土音。

信：（1）[班／生]②信土音，擬音為[saiŋ²]；（2）[音／生]②信，擬音為[seiŋ²]。按：二者同為生母、去聲調二，但前者韻母為班字母，後者為音字母。《廣韻》：信，息晉切，心母真韻去聲；高本漢、王力擬音[siĕn]、董同龢擬音[sjen]，普通話讀作 xìn。可見，後者韻母為[eiŋ]，近於中古音，應為文讀音；前者韻母為[aiŋ]，不合，應為土音。

先：（1）[班／生]③先土音~前，擬音為[saiŋ³]；（2）[先／生]③先，擬音為[siŋ³]。按：二者同為生母、平聲調三，但前者韻母為班字母，後者為先字母。《廣韻》：先，蘇前切，心母先韻平聲；高本漢、王力擬音[sien]、董同龢擬音[siɛn]，普通話讀作 xiān。可見，後者韻母為[iŋ]近於古音，應為文讀音；前者韻母為[aiŋ]，不合，應為土音。

中：（1）[條／中]②中土音~穴，擬音為[tio²]；（2）[順／中]②中，擬音為[tœyŋ²]。按：二者同為中母、去聲調二，但前者韻母為條字母，後者為順字母。《廣韻》：中，陟仲切，知母東韻去聲；高本漢、王力擬音[tǐuŋ]、董同龢擬音[ȶjuŋ]，普通話讀作 zhòng。可見，後者韻母為[œyŋ]，近於中古音，應為文讀音；前者陰聲韻不合，應為土音。

羨：（1）[條／生]⑥羨土音稱~，擬音為[sio⁶]；（2）[先／生]⑥羨，擬音為[siŋ⁶]。按：二者同為生母、去聲調六，但前者為條字母，後者為先字母。《廣韻》：羨，似面切，邪母仙韻去聲；高本漢、王力擬音[zǐɛn]、董同龢擬音[zjæn]，普通話讀作 xiàn。可見，後者為陽聲韻，近於中古音和普通話，應為文讀音；前者陰聲韻，不合，應為土音。

共：（1）[通／求]⑥共土音，擬音為[kɔŋ⁶]；（2）[順字母][求]⑥共，擬音為[kœyŋ⁶]。按：二者同為求母、去聲調六，但前者韻母為通字母，後者為順字母。《廣韻》：共，渠用切，群母鍾韻去聲；高本漢擬音[gʻǐʷoŋ]、王力擬音[gʻǐwoŋ]、董同龢擬音[gʻjuoŋ]，普通話讀

作 gòng。可見，前者韻母為[ɔŋ]，近於普通話，應為文讀音，誤為土音；後者韻母為[œyŋ]，不合，應為土音。

　　以上十例可見，前八例均為陽聲韻與陽聲韻對應，後二例「中」「羨」二字土音均為陰聲韻與陽聲韻的對應。最後例「共」有誤。

2 中古陰聲韻字在「土音」、「文讀音」中對應情況

　　開：（1）[舌／氣]③開土音~折，擬音為[kʻyɛ³]；（2）[乃／氣]③開啟也，擬音為[kʻai³]。按：同為氣母、平聲調三，但前者韻母為舌字母，後者為乃字母。《廣韻》：開，苦哀切，溪母咍韻平聲；高本漢擬音[khǎi]、王力擬音[khɒi]、董同龢擬音[khʌi]，普通話讀作 kāi。可見，後者韻母為[ai]，近於中古音和普通話，應為文讀音；前者韻母為[yɛ]，不合，應為土音。

　　艾：（1）[舌／言]⑥艾土音~葉，擬音為[ŋyɛ⁶]；（2）[乃／言]⑥艾，擬音為[ŋai⁶]。按：同為言母、去聲調六，但前者韻母為舌字母，後者為乃字母。《廣韻》：艾，魚肺切，疑母廢韻去聲；高本漢擬音[ŋĭei]、王力擬音[ŋĭɐi]、董同龢擬音[ŋĭɐi]，普通話讀作 ài。可見，後者韻母為[ai]，近於中古音和普通話，應為文讀音；前者韻母為[yɛ]，不合，應為土音。

　　去：（1）[合／氣]②去土音，擬音為[kʻɔ²]；（2）[述／氣]②去往也求反，擬音為[kʻy²]。按：同為氣母、去聲調二，但前者為合字母，後者為述字母。《廣韻》：去，丘倨切，溪母魚韻去聲；高本漢擬音[khĭʷo]、王力擬音[khĭo]、董同龢擬音[khjo]，普通話讀作 qù。可見，後者韻母為[y]，近於中古音和普通話，應為文讀音；前者韻母為[ɔ]，不合，應為土音。

　　使：（1）[直／生]④使土音~用，擬音為[sE⁴]；（2）[古／生]④使令役也，擬音為[su⁴]。按：同為生母、上聲調四，但前者為直字母，後者為古字母。《廣韻》：使，踈士切，生母之韻上聲；高本漢擬音[ʂi]、

王力擬音[ʃiə]、董同龢擬音[ʃji]，普通話讀作 shǐ。可見，後者古字母近於中古音和普通話，應為文讀音；前者直字母不合，應為土音。

棄：（1）[乃／氣]②棄土音拋也，擬音為[kʻaiˊ]；（2）[備／氣]②棄，擬音為[kʻiˊ]。按：同為氣母、去聲調二，但前者為乃字母，後者為[備字母]。《廣韻》：棄，詰利切，溪母脂韻去聲；高本漢、王力擬音[khi]、董同龢擬音[khjei]，普通話讀作 qì。可見，後者聲母為[kʻ]且韻母為[i]，近於中古音和普通話，應為文讀音；前者韻母為[ai]，不合，應為土音。

底：（1）[乃／中]④底土音尾~，擬音為[taiˋ]；（2）[備／中]④底，擬音為[tiˋ]。按：同為中母、上聲調四，但前者為乃字母，後者為備字母。《廣韻》：底，都禮切，端母齊韻上聲；高本漢、王力擬音[tiei]、董同龢擬音[tiei]，普通話讀作 dǐ。可見，後者聲母為[t]且韻母為[i]，近於中古音和普通話，應為文讀音；前者韻母為[ai]，不合，應為土音。

起：（1）[述／氣]④起土音升也，擬音為[kʻyˋ]；（2）[備／氣]④起，擬音為[kʻiˋ]。按：同為氣母、上聲調四，但前者為述字母，後者為備字母。《廣韻》：起，墟里切，溪母之韻上聲；高本漢擬音[khi]、王力擬音[khiə]、董同龢擬音[khji]，普通話讀作 qǐ。可見，後者聲母為[kʻ]且韻母為[i]，近於中古音和普通話，應為文讀音；前者韻母為[y]，不合，應為土音。

抱：（1）[古／片]⑥抱土音攬~，擬音為[pʻuˊ]；（2）[交／片]⑥抱，擬音為[pʻauˊ]。按：同為片母、去聲調六，但前者韻母為古字母，後者為交字母。《廣韻》：抱，薄浩切，並母豪韻上聲；高本漢、王力、董同龢擬音[bhɑu]，普通話讀作 bào。可見，後者聲母為[pʻ]且韻母為[au]，近於中古音和普通話，應為文讀音；前者韻母為[u]，不合，應為土音。

以上八例，土音均為陰聲韻與陰聲韻的對應。

3　中古入聲韻字在「土音」、「文讀音」中對應情況

缺：（1）[結／氣]⑤缺土音~破，擬音為[kʻiɛ⁵]；（2）[舌／氣]⑤缺，擬音為[kʻyɛ⁵]。按：同為氣母、入聲調五，但前者為結字母，後者為舌字母。《廣韻》：缺，傾雪切，溪母薛韻入聲；高本漢擬音[kʰǐwet]、王力擬音[kʰǐwet]、董同龢擬音[khjuæt]，普通話讀作 quē。可見，後者聲母為[kʻ]且韻母為[yɛ]，近於中古音和普通話，應為文讀音；前者韻母為[iɛ]，不合，應為土音。

血：（1）[闊／向]⑤血土音~脈，擬音為[xue⁵]；（2）[結／向]⑤血~脈，擬音為[xiɛ⁵]。按：同為向母、入聲調五，但前者為闊字母，後者為結字母。《廣韻》：血，呼決切，曉母屑韻入聲；高本漢擬音[xiʷet]、王力擬音[xiwet]、董同龢擬音[xiuet]，普通話讀作 xiě。可見，後者聲母為[x]且韻母為[iɛ]，近於中古音和普通話，應為文讀音；前者韻母為[ue]，不合，應為土音。

節：（1）[乃／全]⑤ 節土音年~，擬音為[tsai⁵]；（2）[結／全]⑤節，擬音為[tsiɛ⁵]。按：同為全母、入聲調五，但前者為乃字母，後者為結字母。《廣韻》：節，子結切，精母屑韻入聲；高本漢、王力擬音[tsiet]、董同龢擬音[tsiet]，普通話讀作 jí。可見，後者聲母為[ts]且韻母為[iɛ]，近於中古音和普通話，應為文讀音；前者韻母為[ai]，不合，應為土音。

跌：（1）[古／中]⑤跌土音~倒，擬音為[tu⁵]；（2）[結／中]⑤跌，擬音為[tiɛ⁵]。按：同為中母、入聲調五，但前者為古字母，後者為結字母。《廣韻》：跌，徒結切，定母屑韻入聲；高本漢、王力擬音[dhiet]、董同龢擬音[dhiet]，普通話讀作 dié。可見，後者聲母為[t]且韻母為[iɛ]，近於中古音和普通話，應為文讀音；前者韻母為[u]，不合，應為土音。

雹：（1）[古／片]⑥雹土音雨，擬音為[pʻu⁶]；（2）[交／片]⑥雹，擬

音為[pʻau⁶]。按：同為片母、去聲調六，但前者為古字母，後者為交字母。《廣韻》：雹，蒲角切，並母覺韻入聲；高本漢、王力、董同龢均擬音[bhɔk]，普通話讀作 báo。可見，後者聲母為[pʻ]且韻母為[au]，近於中古音和普通話，應為文讀音；前者韻母為[u]，不合，應為土音。

　　以上五例，前四例土音均為入聲韻與入聲韻的對應，只有最後「雹」字，陰聲韻與陰聲韻的對應，可見該字已經演變為陰聲韻字了。

（二）韻母、聲調同而聲母不同者

　　據統計，《六音字典》「土音」與「文讀音」韻母、聲調同而聲母不同者共有四例。

1　中古陽聲韻字在「土音」、「文讀音」中對應情況二例

　　飯：（1）[本／比]⑥飯土音米煮熟曰~，擬音為[pueiŋ⁶]；（2）[本／向]⑥飯，擬音為[xueiŋ⁶]。按：同為本字母、去聲調六，但前者聲母為比母，後者為向母。《廣韻》：飯，符萬切，奉母元韻去聲；高本漢擬音[bhǐʷɐn]、王力擬音[bhǐwɐn]、董同龢擬音[bhiuɐn]，普通話讀作 fàn。可見，後者為向母近於中古音和普通話，應為文讀音；前者比母，不合，應為土音。

　　杖：（1）[唱／土]⑥杖土音擔~，擬音為[tʻiɔŋ⁶]；（2）[唱／中]⑥杖柤~，擬音為[tiɔŋ⁶]。按：同為唱字母、去聲調六，但前者聲母為土母，後者為中母。《廣韻》：杖，直兩切，澄母陽韻上聲；高本漢擬音[ɖhiaŋ]、王力擬音[ɖhǐaŋ]、董同龢擬音[ɖhjɑŋ]，普通話讀作 zhàng。可見，後者聲母為[t]且韻母為[iɔŋ]，近於中古音，應為文讀音；前者聲母為[tʻ]，不合，應為土音。

2 中古陰聲韻字在「土音」、「文讀音」中對應情況二例

累：（1）[出／土]⑥累_{土音}，擬音為[tʻui⁶]；（2）[出／立]⑥累，擬音為[lui⁶]。按：同為出字母、去聲調六，但前者聲母為土母，後者為立母。《廣韻》：累，良偽切，來母支韻去聲；高本漢擬音[lǐʷe]、王力擬音[lǐwe]、董同龢擬音[ljue]，普通話讀作 lèi。可見，後者聲母為[l]且韻母為[ui]，近於中古音和普通話，應為文讀音；前者聲母為[tʻ]，不合，應為土音。

仵：（1）[古／名]②仵_{土音~倅}，擬音為[mu²]；（2）[古／言]②仵~倅，擬音為[ŋu²]。按：同為古字母、去聲調二，但前者聲母為名母，後者為言母。《廣韻》：仵，疑古切，疑母模韻上聲；高本漢擬音[ŋuo]、王力擬音[ŋu]、董同龢擬音[ŋuo]，普通話讀作 wǔ。可見，後者聲母為[ŋ]且韻母為[u]，近於中古音和普通話，應為文讀音；前者聲母為[m]，不合，應為土音。

前二例，是陽聲韻與陽聲韻的對應；後二例，則是陰聲韻與陰聲韻的對應。

（三）聲母、韻母同而聲調不同者

據考察，《六音字典》「土音」與「文讀音」聲母、韻母同而聲調不同者只有二例。

1 中古陰聲韻字在「土音」、「文讀音」中對應情況一例

叟：（1）[後／生]⑥叟_{土音老也}，擬音為[se⁶]；（2）[後／生]④叟_{老之稱}，擬音為[se⁴]。按：二者同為後字母、生母，但前者聲調為去聲調六，後者為上聲調四。《廣韻》：叟，蘇後切，心母侯韻上聲；高本漢擬音[sʔu]、王力擬音[səu]、董同龢擬音[su]，普通話讀作 sǒu。可見，後者上聲近於中古音和普通話，應為文讀音；前者去聲不合，應為土音。

2 中古入聲韻字在「土音」、「文讀音」中對應情況一例

折：（1）[結／全]⑥折土音~本消~，擬音為[tsiɛ⁶]；（2）[結／全]⑤折，擬音為[tsiɛ⁵]。按：二者同為結字母、全母，但前者聲調為去聲調六，後者為入聲調五。《廣韻》：折，旨熱切，章母薛韻入聲；高本漢擬音[tɕǐɛt]、王力擬音[tɕǐet]、董同龢擬音[tɕjæt]，普通話讀作zhé。可見，後者入聲近於中古音，應為文讀音；前者去聲不合，應為土音。

三　土音與文讀音音節「某、某、某均不同者」

在本節裡，我們整理出陽聲韻、陰聲韻、入聲韻的共同情況，即聲母、韻母、聲調均不同者。據統計，《六音字典》「土音」與「文讀音」韻母、聲母、聲調均不同者共有四十一例。

（一）中古陽聲韻字在「土音」、「文讀音」中對應情況

定：（1）[聲／土]⑥定土音，擬音為[tʰiaŋ⁶]；（2）[音／中]②定，擬音為[teiŋ²]。按：聲母、韻母、聲調均不同者。《廣韻》：定，丁定切，端母青韻去聲；高本漢、王力擬音[tieŋ]、董同龢擬音[tieŋ]，普通話讀作 dìng。可見，後者聲母為[t]且韻母為[eiŋ]，主要元音較弇，近於中古音和普通話，應為文讀音；前者韻母為[iaŋ]，主要元音較侈，不合，應為土音。

淡：（1）[聲／全]③淡土音，擬音為[tsiaŋ³]；（2）[坦／中]②淡，擬音為[taŋ²]。按：聲母、韻母、聲調均不同者。《廣韻》：淡，徒濫切，定母談韻去聲；高本漢、王力、董同龢均擬音[dhɑm]，普通話讀作 dàn。可見，後者聲母為[t]且韻母為[aŋ]，主要元音較侈，近於中古音和普通話，應為文讀音；前者韻母為[aŋ]，不合，應為土音。

鱗：（1）[聲／生]①鱗土音魚~，擬音為[siaŋ¹]；（2）[音／立]③鱗，擬音為[leiŋ³]。按：聲母、韻母、聲調均不同者。《廣韻》：鱗，力珍切，來母真韻平聲；高本漢、王力擬音[liěn]、董同龢擬音[ljen]，普通話讀作 lín。可見，後者聲母為[l]且韻母為[eiŋ]，主要元音較弇，近於中古音和普通話，應為文讀音；前者韻母為[iaŋ]，主要元音較侈，不合，應為土音。

反：（1）[班／比]③反土音，擬音為[paiŋ³]；（2）[本／向]④反，擬音為[xueiŋ⁴]。按：聲母、韻母、聲調均不同者。《廣韻》：反，府遠切，非母元韻上聲；高本漢擬音[piʷɐn]、王力擬音[pǐwɐn]、董同龢擬音[piuɐn]，普通話讀作 fǎn。可見，後者聲母為[x]且韻母合口呼，近於中古音，應為文讀音；前者為開口呼不合，應為土音。

干：（1）[條／中]②干土音，擬音為[tiɔ²]；（2）[本／求]③干，擬音為[kueiŋ³]。按：聲母、韻母、聲調均不同者。《廣韻》：干，古寒切，見母寒韻平聲；高本漢、王力、董同龢均擬音[kɑn]，普通話讀作 gān。可見，後者聲母為[k]，近於中古音和普通話，應為文讀音；前者聲母為[t]，不合，應為土音。

勤：（1）[直／生]⑥勤土音不倦，擬音為[sɛ⁶]；（2）[順／求]③勤，擬音為[kœyŋ³]。按：聲母、韻母、聲調均不同者。《廣韻》：勤，巨斤切，群母欣韻平聲；高本漢、王力擬音[ghǐən]、董同龢擬音[ghjən]，普通話讀作 qín。可見，後者聲母為[k]且陽聲韻，近於中古音和普通話，應為文讀音；前者聲母為[s]且陰聲韻，不合，應為土音。

棟：（1）[推／生]⑥棟土音，擬音為[suɛ⁶]；（2）[通／中]②棟，擬音為[tɔŋ²]。按：聲母、韻母、聲調均不同者。《廣韻》：棟，多貢切，端母東韻去聲；高本漢、王力、董同龢均擬音[tuŋ]，普通話讀作 dòng。可見，後者聲母為[k]且陽聲韻，近於中古音和普通話，應為文讀音；前者聲母為[s]且陰聲韻，不合，應為土音。

能：（1）[合／又]⑤能土音，擬音為[ɔ⁵]；（2）[順／人]③能，擬音

為[nœyŋ³]。按：聲母、韻母、聲調均不同者。《廣韻》：能，奴登切，泥母登韻平聲；高本漢、王力、董同龢均擬音[nən]，普通話讀作néng。可見，後者聲母為[n]且陽聲韻、平聲，近於中古音和普通話，應為文讀音；前者為零聲母且陰聲韻、入聲，不合，應為土音。

以上八例，前四例為陽聲韻與陽聲韻對應；後三例土音均為陰聲韻與陽聲韻對應；最後一例土音為入聲韻與陽聲韻的對應。

（二）中古陰聲韻字在「土音」、「文讀音」中對應情況

蚤：（1）[舌／氣]①蚤土音不晚，擬音為[kʻyɛ¹]；（2）[後／全]④蚤，擬音為[tse⁴]。按：聲母、韻母、聲調均不同者。《廣韻》：蚤，子晧切，精母豪韻上聲；高本漢、王力、董同龢均擬音[tsɑu]，普通話讀作 zǎo。可見，後者聲母為[ts]且上聲，近於中古音和普通話，應為文讀音；前者聲母為[kʻ]且為平聲，不合，應為土音。

蛇：（1）[舌／又]①蛇土音，擬音為[yɛ¹]；（2）[射／生]③蛇尨~，擬音為[sia³]；[百／出]②蛇，擬音為[tsʻa²]。按：聲母、韻母、聲調均不同者。《廣韻》：蛇，食遮切，船母麻韻平聲；高本漢擬音[dʑʔa]、王力擬音[dʑǐa]、董同龢擬音[dʑja]，普通話讀作 shé。可見，後者聲母為[s]且韻母為[ia]，近於中古音和普通話，應為文讀音；前者為零聲母且韻母為[yɛ]，不合，應為土音。

祟：（1）[舌／向]①祟土音，擬音為[xyɛ¹]；（2）[出／生]②祟，擬音為[sui²]。按：聲母、韻母、聲調均不同者。《廣韻》：祟，相銳切，心母祭韻去聲；高本漢擬音[sǐʷei]、王力擬音[sǐwei]、董同龢均擬音[sjuæi]，普通話讀作 suì。可見，後者聲母為[s]且韻母為[ui]、去聲，近於中古音和普通話，應為文讀音；前者聲母為[x]且韻母為[yɛ]、平聲，不合，應為土音。

伊：（1）[條／求]②伊土音吾對~，擬音為[kiɔ²]；（2）[備／又]①伊，擬音為[i¹]。按：聲母、韻母、聲調均不同者。《廣韻》：伊，於

脂切，影母脂韻平聲；高本漢擬音[ʔi]、王力擬音[i]、董同龢擬音[ʔjei]，普通話讀作 yī。可見，後者為零聲母且韻母為[i]、平聲，近於中古音和普通話，應為文讀音；前者聲母為[k]且韻母為[iɔ]、去聲，不合，應為土音。

　　唯：（1）[合／又]③唯_{土音應是}，擬音為[ɔ³]；（2）[出／向]①唯_{應是之聲}，擬音為[xui¹]。按：聲母、韻母、聲調均不同者。《廣韻》：唯，以追切，以母脂韻平聲；高本漢擬音[ʷi]、王力擬音[jwi]、董同龢擬音[juei]，普通話讀作 wéi。可見，後者聲母為[x]且韻母為[ui]、平聲，近於中古音和普通話，應為文讀音；前者為零聲母且韻母為[ɔ]、平聲，不合，應為土音。

　　如：（1）[克／人]①如_{土音}，擬音為 [nε¹]；（2）[述／又]③如_{咸也～何又譬～又猶也}，擬音為[y³]。按：聲母、韻母、聲調均不同者。《廣韻》：如，人諸切，日母魚韻平聲；高本漢擬音[nʑʔiʷo]、王力擬音[nʑio]、董同龢均擬音[nʑjo]，普通話讀作 rú。可見，後者韻母為[y]，近於中古音和普通話，應為文讀音；前者韻母為[ε]，不合，應為土音。

　　李：（1）[克／生]⑥李_{土音梨～二果}，擬音為[sε⁶]；（2）[備／立]④李，擬音為[li⁴]。按：聲母、韻母、聲調均不同者。《廣韻》：李，良士切，來母之韻上聲；高本漢擬音[li]、王力擬音[lǐə]、董同龢擬音[lji]，普通話讀作 lǐ。可見，後者聲母為[l]且韻母為[i]、上聲，近於中古音和普通話，應為文讀音；前者聲母為[s]且韻母為[ε]、去聲，不合，應為土音。

　　豈：（1）[百／求]①豈_{土音反是}，擬音為[ka¹]；（2）[備／氣]④豈，擬音為[kʻi⁴]。按：聲母、韻母、聲調均不同者。《廣韻》：豈，祛狶切，溪母微韻上聲；高本漢擬音[khjěi]、王力擬音[khǐəi]、董同龢均擬音[khjəi]，普通話讀作 qǐ。可見，後者聲母為[kʻ]且韻母為[i]、上聲，近於中古音和普通話，應為文讀音；前者聲母為[k]且韻母為[a]、平聲，不合，應為土音。

　　豬：（1）[出／氣]④豬土音牛~，擬音為[k'ui⁴]；（2）[述／中]①豬牛~犬~，擬音為[ty¹]。按：聲母、韻母、聲調均不同者。《廣韻》：豬，陟魚切，知母魚韻平聲；高本漢擬音[ȶⁱʷo]、王力擬音[ȶĭo]、董同龢擬音[ȶjo]，普通話讀作 zhū。可見，後者聲母為[t]且韻母為[y]、平聲，近於中古音和普通話，應為文讀音；前者聲母為[k']且韻母為[ui]、上聲，不合，應為土音。

　　巢：（1）[後／出]④巢土音鳥居床，擬音為[ts'e⁴]；（2）[交／全]③巢，擬音為[tsau³]。按：聲母、韻母、聲調均不同者。《廣韻》：巢，鉏交切，崇母肴韻平聲；高本漢擬音[dʐhau]、王力擬音[dʒhau]、董同龢擬音[dʒhau]，普通話讀作 cháo。可見，後者聲母為[ts]且韻母為[au]、平聲，近於中古音和普通話，應為文讀音；前者聲母為[ts']且韻母為[e]、上聲，不合，應為土音。

　　架：（1）[述／氣]④架土音造屋，擬音為[k'y⁴]；（2）[百／求]②架棚~，擬音為[ka²]。按：聲母、韻母、聲調均不同者。《廣韻》：架，古訝切，見母麻韻去聲；高本漢、王力、董同龢均擬音[ka]，普通話讀作 jià。可見，後者聲母為[k]且韻母為[a]、去聲，近於中古音和普通話，應為文讀音；前者聲母為[k']且韻母為[y]、上聲，不合，應為土音。

　　宰：（1）[述／土]①宰土音。殺也~牛~豬，擬音為[t'y¹]；（2）[闊／全]④宰，擬音為[tsue⁴]。按：聲母、韻母、聲調均不同者。《廣韻》：宰，作亥切，精母咍韻上聲；高本漢擬音[tsɑ̆i]、王力擬音[tsɒi]、董同龢擬音[tsʌi]，普通話讀作 zǎi。可見，後者聲母為[ts]且韻母為[ue]、上聲，近於中古音和普通話，應為文讀音；前者聲母為[t']且韻母為[y]、平聲，不合，應為土音。

　　猶：（1）[通／求]⑥猶土音如也，擬音為[kɔŋ⁶]；（2）[有／又]③猶，擬音為[iu³]。按：聲母、韻母、聲調均不同者。《廣韻》：猶，以周切，以母尤韻平聲；高本漢擬音[ĭə̯u]、王力擬音[jĭəu]、董同龢擬音[ju]，普通話讀作 yóu。可見，後者為零聲母且韻母為[iu]、平聲，近

於中古音和普通話，應為文讀音；前者聲母為[k]且陽聲韻，不合，應為土音。

　　如：（1）[通／求]⑥如_{土音猶也}，擬音為[kɔŋ⁶]；（2）[述／又]③如_{咸也}_{～何又譬～又猶也}，擬音為[y³]。按：聲母、韻母、聲調均不同者。《廣韻》：如，人諸切，日母魚韻平聲；高本漢擬音[nʑʑiʷo]、王力擬音[nʑǐo]、董同龢擬音[ɳjo]，普通話讀作 rú。可見，後者為零聲母且韻母為[y]、平聲，近於中古音和普通話，應為文讀音；前者聲母為[k]且陽聲韻、去聲，不合，應為土音。

　　要：（1）[唱／人]⑥要_{土音欲用意}，擬音為[niɔŋ⁶]；（2）[條／又]②要_{當～}，擬音為[io²]。按：聲母、韻母、聲調均不同者，但前者為土音，後者為文讀音。《廣韻》：要，於笑切，影母宵韻去聲；高本漢擬音[ʔiɛu]、王力擬音[ǐɛu]、董同龢擬音[ʔjæu]，普通話讀作 yào。可見，後者聲母為零聲母且韻母為[ci]，近於中古音和普通話，應為文讀音；前者聲母為[n]且陽聲韻，不合，應為土音。

　　守：（1）[聲／又]①守_{土音}，擬音為[iaŋ¹]；（2）[有／生]④守，擬音為[siu⁴]。按：聲母、韻母、聲調均不同者。《廣韻》：守，書九切，書母尤韻上聲；高本漢擬音[ɕiəu]、王力擬音[ɕǐəu]、董同龢擬音[ɕju]，普通話讀作 shǒu。可見，後者聲母為[s]且陰聲韻、上聲，近於中古音和普通話，應為文讀音；前者為零聲母且陽聲韻、平聲，不合，應為土音。

　　取：（1）[音／氣]③取_{土音}，擬音為[k'eiŋ³]；（2）[述／出]④取_{索獲也}_{收受也攬資也}，擬音為[tsʻy⁴]。按：聲母、韻母、聲調均不同者。《廣韻》：取，倉苟切，清母侯韻上聲；高本漢擬音[tshʔu]、王力擬音[tshəu]、董同龢擬音[tshu]，普通話讀作 qǔ。可見，後者聲母為[tsʻ]且韻母為[y]、上聲，近於中古音和普通話，應為文讀音；前者聲母為[kʻ]且韻母為陽聲韻、平聲，不合，應為土音。

　　寄：（1）[百／中]⑤寄_{土音～信}，擬音為[ta⁵]；（2）[舌／求]②寄，擬

音為[kyɛ²]。按：聲母、韻母、聲調均不同者。《廣韻》：寄，居義切，見母支韻去聲；高本漢擬音[kǐe]、王力擬音[kǐe]、董同龢擬音[kjě]，普通話讀作 jì。可見，後者聲母為[k]且韻母為[yɛ]、去聲，近於中古音和普通話，應為文讀音；前者聲母為[t]且韻母為[a]、入聲，不合，應為土音。

　　沸：（1）[出／向]③沸_{土音水大熱滾}，擬音為[xui³]；（2）[闊／又]⑤沸，擬音為[ue⁵]。按：聲母、韻母、聲調均不同者。《廣韻》：沸，方味切，非母微韻去聲；高本漢擬音[pjʷěi]、王力擬音[pǐwəi]、董同龢擬音[pjuəi]，普通話讀作 fèi。可見，前者為聲母為[x]且韻母為[ui]，近於中古音和普通話，應為文讀音，誤為土音；後者為零聲母且韻母為[ue]、入聲，不合，應為土音。

　　無：（1）[合／名]①無_{土音}，擬音為[mɔ¹]；（2）[古／向]③無_{未有}，擬音為[xu³]。按：聲母、韻母、聲調均不同者。《廣韻》：無，武夫切，微母虞韻平聲；高本漢、王力擬音[mǐu]、董同龢擬音[mjuo]，普通話讀作 wú。可見，前者聲母為[m]且韻母為[ɔ]，近於中古音，應為文讀音，誤為土音；後者聲母為[x]且韻母為[u]，不合，應為土音。

　　以上二十例，前十二例土音均為陰聲韻與陰聲韻的對應；後五例「猶、如、要、守、取」土音為陽聲韻與陰聲韻的對應；後 1「寄」土音為入聲韻與陰聲韻的對應；最後例「沸」、「無」二例土音有誤。

（三）中古入聲韻字在「土音」、「文讀音」中對應情況

　　棘：（1）[結／出]②棘_{土音凡有刺者皆曰～}，擬音為[tsʻiɛ²]；（2）[備／求]⑤棘，擬音為[ki⁵]。按：聲母、韻母、聲調均不同者。《廣韻》：棘，紀力切，見母職韻入聲；高本漢、王力擬音[kǐək]、董同龢擬音[kjək]，普通話讀作 jí。可見，後者聲母為[k]且韻母為[i]、入聲，近於中古音，應為文讀音；前者聲母為[tsʻ]且韻母為[iɛ]、去聲，不合，應為土音。

或：（1）[克／人]①或土音，擬音為[nɛ¹]；（2）[推／向]⑤或，擬音為[xuɛ⁵]。按：聲母、韻母、聲調均不同者。《廣韻》：或，胡國切，匣母德韻入聲；高本漢擬音[ɣʷək]、王力擬音[ɣuək]、董同龢擬音[ɣuək]，普通話讀作 huò。可見，後者聲母為[x]且韻母為[uɛ]、入聲，近於中古音，應為文讀音；前者聲母為[n]且韻母為[ɛ]、平聲，不合，應為土音。

若：（1）[克／人]①若土音，擬音為[nɛ¹]；（2）[條／又]⑤若，擬音為[iɔ⁵]。按：聲母、韻母、聲調均不同者，但前者為土音，後者為文讀音。《廣韻》：若，而灼切，日母藥韻入聲；高本漢擬音[nʑʔiak]、王力擬音[nʑiak]、董同龢擬音[njɑk]，普通話讀作 ruò。可見，後者入聲近於中古音，應為文讀音；前者平聲不合，應為土音。

笠：（1）[克／生]⑥笠土音箬~，擬音為[sɛ⁶]；（2）[備／立]⑤笠，擬音為[li⁵]。按：聲母、韻母、聲調均不同者。《廣韻》：笠，力入切，來母緝韻入聲；高本漢擬音[lǐəp]、王力擬音[lǐep]、董同龢擬音[ljep]，普通話讀作 lì。可見，後者聲母為[l]且韻母為[i]、入聲，近於中古音，應為文讀音；前者聲母為[s]且韻母為[ɛ]、去聲，不合，應為土音。

諾：（1）[直／向]②諾土音，擬音為[xɛ²]；（2）[合／人]⑤諾，擬音為[nɔ⁵]。按：聲母、韻母、聲調均不同者。《廣韻》：諾，奴各切，泥母鐸韻入聲；高本漢、王力、董同龢均擬音[nɑk]，普通話讀作 nuò。可見，後者聲母為[n]且韻母為[ɔ]、入聲，近於中古音，應為文讀音；前者聲母為[x]且韻母為[ɛ]、去聲，不合，應為土音。

掘：（1）[出／求]⑥掘土音挖也，擬音為[kui⁶]；（2）[述／氣]⑤掘穿也，擬音為[kʼy⁵]。按：聲母、韻母、聲調均不同者。《廣韻》：掘，衢物切，群母物韻入聲；高本漢、王力擬音[ghǐuət]、董同龢擬音[ghjuət]，普通話讀作 jué。可見，後者聲母為[kʼ]且韻母為[y]、入聲，近於中古音，應為文讀音；前者聲母為[k]且韻母為[ui]、去聲，

不合，應為土音。

及：（1）[出／中]⑥及土音，擬音為[tui⁶]；（2）[備／求]⑤及，擬音為[ki⁵]。按：聲母、韻母、聲調均不同者。《廣韻》：及，其立切，群母緝韻入聲；高本漢擬音[ghǐəp]、王力擬音[ghǐəp]、董同龢擬音[ghjěp]，普通話讀作 jí。可見，後者聲母為[k]且韻母為[i]、入聲，近於中古音，應為文讀音；前者聲母為[k]且韻母為[ui]、去聲，不合，應為土音。

足：（1）[後／求]①足土音，擬音為[keˡ]；（2）[述／全]⑤足充~又手~，擬音為[tsy⁵]。按：聲母、韻母、聲調均不同者。《廣韻》：足，即玉切，精母燭韻平入聲；高本漢擬音[tsǐʷok]、王力擬音[tsǐwok]、董同龢擬音[tsjuok]；普通話讀作 zú。可見，後者聲母為[ts]且韻母為[y]、入聲，近於中古音，應為文讀音；前者聲母為[k]且韻母為[e]、平聲，不合，應為土音。

縮：（1）[述／中]③縮土音~頭不出，擬音為[ty³]；（2）[合／生]⑤縮，擬音為[sɔ⁵]。按：聲母、韻母、聲調均不同者。《廣韻》：縮，所六切，生母屋韻入聲；高本漢擬音[ʂǐuk]、王力擬音[ʃǐuk]、董同龢擬音[ʃjuk]，普通話讀作 suō。可見，後者聲母為[s]且韻母為[ɔ]、入聲，近於中古音，應為文讀音；前者聲母為[t]且韻母為[y]、平聲，不合，應為土音。

不：（1）[乃／名]②不土音~~作，擬音為[mai²]；（2）[闊／比]⑤不，擬音為[pue⁵]。按：聲母、韻母、聲調均不同者。《集韻》：不，分物切，非母物韻入聲；普通話讀作 bù。可見，後者聲母為[p]且韻母為[ue]、入聲，近於中古音和普通話，應為文讀音；前者聲母為[m]且韻母為[ai]、去聲，不合，應為土音。

牧：（1）[聲／又]① 牧土音~牛，擬音為[iaŋˡ]；（2）[古／名]⑤牧畜養，擬音為[mu⁵]。按：聲母、韻母、聲調均不同者。《廣韻》：牧，莫六切，明母屋韻入聲；高本漢、王力擬音[mǐuk]、董同龢擬音

[mjuk]，普通話讀作 mù。可見，後者聲母為[m]且韻母為[u]、入聲，近於中古音，應為文讀音；前者為零聲母且韻母為陽聲韻、平聲，不合，應為土音。

贖：（1）[有／出]④贖土音，擬音為[ts'iu⁴]；（2）[述／生]②贖~回原物，擬音為[sy²]。按：聲母、韻母、聲調均不同者。《廣韻》：贖，神蜀切，船母燭韻入聲；高本漢擬音[dʑʰǐʷok]、王力擬音[dʑʰǐwok]、董同龢擬音[dʐhjuok]，普通話讀作 shú。可見，後者聲母為[s]且韻母為[y]、去聲，近於中古音，應為文讀音；前者聲母為[ts']且韻母為[iu]、上聲，不合，應為土音。

拭：（1）[推／全]⑥拭土音，擬音為[tsuɛ⁶]；（2）[備／生]②拭，擬音為[si²]。按：聲母、韻母、聲調均不同者。《廣韻》：拭，賞職切，書母職韻入聲；高本漢、王力擬音[ɕǐək]、董同龢擬音[ɕjək]，普通話讀作 shì。可見，後者聲母為[s]且韻母為[i]、去聲，近於中古音和普通話，應為文讀音；前者聲母為[ts]且韻母為[uɛ]、去聲，不合，應為土音。

毒：（1）[後／土]⑥毒土音~死~人，擬音為[t'e⁶]；（2）[古／中]②毒~藥，擬音為[tu²]。按：聲母、韻母、聲調均不同者。《廣韻》：毒，徒沃切，定母沃韻入聲；高本漢、王力、董同龢均擬音[dhuok]，普通話讀作 dú。可見，後者聲母為[t]且韻母為[u]、去聲，近於中古音和普通話，應為文讀音；前者聲母為[t']且韻母為[e]、去聲，不合，應為土音。

以上十四例，前十例土音均為陰聲韻與入聲韻的對應；後例「牧」字土音為陽聲韻與入聲韻的對應；最後三例「**贖、拭、毒**」諸字土音為陰聲韻與陰聲韻的對應。

四　只有土音字，無文讀音對應者

在本節裡，我們整理出《六音字典》中只有「土音」字而無與「文讀音」字十一例。

（一）中古陽聲韻字讀作「土音」情況：四例

浡：[本／又]④浡土音宛，擬音為$[uen^4]$。按：浡，本字母、又母，上聲四。《廣韻》：浡，古巷切，見母江韻去聲；高本漢、王力、董同龢均擬音$[kɔŋ]$，普通話讀作 jiàng。可見，該字與中古音和普通話有較大差別，應為土音。

莖：[聲／中]③莖土音條～大～曰條小曰～，擬音為$[tiaŋ^3]$。按：莖，聲字母、中母，平聲三。《廣韻》：莖，烏莖切，影母耕韻平聲；高本漢擬音$[ʔæŋ]$、王力擬音$[æŋ]$、董同龢擬音$[ʔæŋ]$；《廣韻》：莖，戶耕切，匣母耕韻平聲；高本漢、王力、董同龢均擬音$[ɣæŋ]$普通話讀作；普通話讀作 jīng。可見，該字與中古音和普通話有較大差別，應為土音。

言：[乃／求]④言土音，擬音為$[kai^4]$。按：言，乃字母、求母，上聲四。《廣韻》：言，語軒切，疑母元韻平聲；高本漢、王力擬音$[ŋĭɐn]$、董同龢擬音$[ŋiɐn]$，普通話讀作 yán。可見，該字與中古音和普通話有較大差別，應為土音。

瘖：[後／生]②瘖土音目反，擬音為$[se^2]$。《中華字海》：「瘖 shěng 音生上聲，瘦。《新唐書》〈李百藥傳〉：『容貌癯瘖者累年』。」可見，該字與普通話有較大差別，應為土音。

前二例土音均為陽聲韻；後二例土音均為陰聲韻，中古音均為陽聲韻。

（二）中古陰聲韻字讀作「土音」情況：五例

饑：[舌／求]②饑_{土音餓也}，擬音為[kyɛ²]。按：饑，舌字母、求母，去聲二。《廣韻》：饑，居夷切，見母脂韻平聲；高本漢擬音[ki]、王力擬音[ki]、董同龢擬音[kjěi]，普通話讀作 jī。可見，該字與中古音和普通話有較大差別，應為土音。

徙：[舌／生]④徙_{土音遷移曰～}，擬音為[syɛ⁴]。按：徙，舌字母、生母，上聲四。《廣韻》：徙，斯氏切，心母支韻上聲；高本漢擬音[sǐě]、王力擬音[sǐe]、董同龢擬音[sje]，普通話讀作 xǐ。可見，該字與中古音和普通話有較大差別，應為土音。

口：[出／出]①口_{土音}，擬音為[tsʻui¹]。按：口，出字母、出母，平聲一。《廣韻》：口，苦後切，溪母侯韻上聲；高本漢擬音[khʔu]、王力擬音[khəu]、董同龢擬音[khu]，普通話讀作 kǒu。可見，該字與中古音和普通話有較大差別，應為土音。

雷：[推／生]①雷_{土音～公～響}，擬音為[suɛ¹]。按：雷，推字母、生母，平聲一。《廣韻》：雷，魯回切，來母灰韻平聲；高本漢擬音[luǎi]、王力擬音[luɒi]、董同龢擬音[luʌi]，普通話讀作 léi。可見，該字與中古音和普通話有較大差別，應為土音。

咶：[乃／立]⑤咶_{土音}，擬音為[lai⁵]。按：咶，乃字母、立母，入聲五。《廣韻》：咶，火夬切，曉母夬韻去聲；高本漢擬音[xʷai]、王力擬音[xwæi]、董同龢擬音[xuai]，普通話讀作 huài。可見，該字與中古音和普通話有較大差別，應為土音。

以上五例土音均為陰聲韻。

（三）中古入聲韻字讀作「土音」情況：二例

鑰：[果／向]②鑰_{土音炭～}，擬音為[xo²]。按：鑰，果字母、向母，去聲二。《廣韻》：鑰，以灼切，以母藥韻入聲；高本漢擬音[ǐak]、王

力擬音[i̯ak]、董同龢擬音[jɑk]，普通話讀作 yuè。可見，該字與中古音和普通話有較大差別，應為土音。

　　瓵：[出／求]⑥瓵土音水~，擬音為[kui⁶]。按：瓵，出字母、求母，去聲六。《廣韻》：瓵，都歷切，端母錫韻入聲；高本漢、王力擬音[tiek]、董同龢擬音[tiɛk]，普通話讀作 dì。可見，該字與中古音和普通話有較大差別，應為土音。

　　以上二例土音均為陰聲韻，中古音均為入聲韻。

五　結論

　　經考察，明本《六音字典》共出現「土音」字一三六例。其中土音與文讀音字音節（包括聲母、韻母、聲調）「某同而某、某不同者」有五十四例，佔總數百分之三十九點七○；「某、某同而某不同者」有二十九例，佔總數百分之二十一點三二；「某、某、某均不同者」有四十二例，佔總數百分之三十點八八；只有土音字，無文讀音對應者有十一例佔總數百分之八點○九。具體情況如下表：

土音與文讀音異讀情況		陽聲韻	陰聲韻	入聲韻
「某同而某、某不同者」：54 例	聲母同而韻母、聲調不同者：34 例	10 例	15 例	9 例
	韻母同而聲母、聲調不同者：9 例	2 例	4 例	3 例
	聲調同而聲母、韻母不同者：11 例	2 例	6 例	3 例
「某、某同而某不同者」：29 例	聲母、聲調同而韻母不同者：23 例	10 例	8 例	5 例
	韻母、聲調同而聲母不同者：4 例	2 例	2 例	----
	聲母、韻母同而聲調不同者：2 例	-----	1 例	1 例
「某、某、某均不同者」：42 例	聲母、韻母、聲調均不同者：42 例	8 例	20 例	14 例
只有土音字，無文讀音對應者：11 例		4 例	5 例	2 例
合計：136 例		38 例	61 例	37 例

　　上表可見，陰聲韻土音例最多，每一種類型均有，共六十一例，佔總數百分之四十四點八五；陽聲韻其次，「聲母、韻母同而聲調不同者」缺例外，其他類型均有，共三十八例，佔總數百分之廿七點九四；入聲韻再其次，「韻母、聲調同而聲母不同者」缺例外，其他類型均有，共三十七例，佔總數百分之廿七點二一。

　　經考察，在一三六「土音」例中，一般均為陽聲韻與陽聲韻對應，陰聲韻與陰聲韻對應，入聲韻與入聲韻對應。但還存在六種情況並不是這樣，共有四十四例：

　　第一，中古陽聲韻字的「土音」是陰聲韻，共六例：[條／生]⑥羨土音稱~，擬音為$[sio^6]$；[條／中]②幹土音，擬音為$[tio^2]$；[直／生]⑥勤土音不倦，擬音為$[sɐ^6]$；[推／生]⑥棟土音，擬音為$[suɛ^6]$；[乃／求]④言土音，擬音為$[kai^4]$；[後／生]②酹土音目反，擬音為$[se^2]$。

　　第二，中古陽聲韻字的「土音」是入聲韻，僅一例：[合／又]⑤能土音，擬音為$[ɔ^5]$。

　　第三，中古陰聲韻字的「土音」是陽聲韻，共六例：[聲／出]⑥誘土音引動也，擬音為$[ts^ɩiaŋ^6]$；[通／求]⑥猶土音如也，擬音為$[kɔŋ^6]$；[通／求]⑥如土音猶也，擬音為$[kɔŋ^6]$；[唱／人]⑥要土音欲用意，擬音為$[niɔŋ^6]$；[聲／又]①守土音，擬音為$[iaŋ^1]$；[音／氣]③取土音，擬音為$[k^ɩeiŋ^3]$。

　　第四，中古陰聲韻字的「土音」是入聲韻，共三例：[推／出]⑤塊土音，擬音為$[ts^ɩuɛ^5]$；[百／中]⑤寄土音~信，擬音為$[ta^5]$；[乃／立]⑤咶土音，擬音為$[lai^5]$。

　　第五，中古入聲韻字的「土音」是陰聲韻，共二十七例：[條／中]②的土音~力，擬音為$[tio^2]$；[克／名]②密土音不疏，擬音為$[me^2]$；[百／立]②粒土音小只，擬音為$[la^2]$；[百／全]②作土音，擬音為$[tsa^2]$；[推／又]②欲土音好也，擬音為$[uɛ^2]$；[聲／人]④惹土音亂炰曰~，擬音為$[niaŋ^4]$；[結／比]⑥別土音各~，擬音為$[piɛ^6]$；[舌／向]③蕨土音蕳也，擬音為$[xyɛ^3]$；[克／比]②抑土音揚反，擬音為$[pɛ^2]$；[結／全]⑥折土音~本消~，

擬音為[tsiɛ⁶]；[結／出]②棘土音凡有刺者皆曰～，擬音為[tsʻiɛ²]；[克／人]①
或土音，擬音為[nɛ¹]；[克／人]①若土音，擬音為[nɛ¹]；[克／生]⑥笠土音
箬～，擬音為[sɛ⁶]；[直／向]②諾土音，擬音為[xɛ²]；[出／求]⑥掘土音挖
也，擬音為[kui⁶]；[出／中]⑥及土音，擬音為[tui⁶]；[後／求]①足土音，
擬音為[ke¹]；[述／中]③縮土音～頭不出，擬音為[ty³]；[乃／名]②不土音～～
作，擬音為[mai²]；[果／向]②鑪土音炭～，擬音為[xo²]；[出／求]⑥瓶土音
水～，擬音為[kui⁶]；[乃／中]⑥達土音透～，擬音為[tai⁶]；[古／片]⑥雹土
音雨，擬音為[pʻu⁶]；[有／出]④贖土音，擬音為[tsʻiu⁴]；[推／全]⑥拭土
音，擬音為[tsuɛ⁶]；[後／土]⑥毒土音～死～人，擬音為[tʻe⁶]。

　　第六，中古入聲韻字的「土音」是陽聲韻，僅一例：[聲／又]①
牧土音～牛，擬音為[iaŋ¹]。

　　總之，中古陽聲韻字在《六音字典》裡作「土音」的，有讀作陰
聲韻的，有讀作入聲韻的；中古陰聲韻字作「土音」的，有讀作陽聲
韻的，有讀作入聲韻的；中古入聲韻字作「土音」的，有讀作陰聲韻
的，有讀作陽聲韻的。這些例字，《六音字典》均注明「土音」，反映
了十六世紀初葉福建閩北方言「底層」的異源層次。

　　關於文讀和白讀，徐通鏘在《歷史語言學》已有明確的定義：
「『文』與『白』代表兩種不同的語音系統，大體說來，白讀代表本
方言的土語，文讀則是以本方言的音系所許可的範圍吸收某一標準語
（現代的或古代的）的成分，從而在語音上向這一標準語靠近。……
這些情況說明，文讀形式的產生是外方言、主要是權威方言影響的結
果，是某一個語言系統的結構要素滲透到另一個系統中去的表現，因
而音系中文白異讀之間的語音差異實質上相當於方言之間的語音對應
關係。如果說，方言間的語音對應關係是語言分化的結果，那麼音系
內部由文白兩種形式的區別所體現的對應關係則是語言匯合或統一的
產物。」在上文一三六個土音例中，除了十一例只有土音字而無文讀
音對應者，其餘一二五例土音均找得到相對應的文讀音。這些土音代

表著明朝正德年間福建閩北政和方言的土語；而與之相對應的文讀音
均為該方言音系所許可的範圍吸收某一標準語（現代的或古代的）的
成分。

　　徐通鏘還在《歷史語言學》中還指出：「文讀形式產生之後在語
言系統中就出現了文與白的競爭，競爭的總趨勢一般都是文讀形式節
節勝利，而白讀形式則節節『敗退』，最後只能憑藉個別特殊的詞語
與文讀形式抗爭。這種過程大體上可以分為三個階段。」這三個階段
是「文弱白強」、「文白相持」和「文強白弱」。那十一例只有土音字
而無文讀音對應者，則是「文弱白強」的一種表現，文讀形式的運用
範圍受到極為嚴格的詞彙條件的限制。一二五例土音屬「文白相
持」，文白共存，體現為雅／土的風格色彩的差別。而《六音字典》
還有大量的韻字找不到相對應的土音字，屬文強白弱，與第一種現象
的情況正好相反。如果說第一種現象的文讀形式要受到詞彙條件的嚴
格限制，那麼第三種現象則是白讀形式要受到詞彙條件的限制。

　　　　——本文原刊於《古漢語研究》2012 年第 4 期，2013 年第 1 期

參考文獻

明朝正德乙亥年（1515年）陳相手抄本《六音字典》。

王　力：《漢語音韻》（北京市：中華書局，1980年）。

政和縣地方志編纂委員會編：《政和縣誌》〈方言卷〉（北京市：中華
　　　　書局，1994年2月）。

馬重奇：〈新發現明朝閩北方言韻書〈六音字典〉音系研究〉，《中國
　　　　語文》2010年第5期。

馬重奇：〈明代閩北政和方言韻書《六音字典》平聲調研究〉，《方
　　　　言》2011年第4期。

徐通鏘：《歷史語言學》（北京市：商務印書館，1996年3月）。

高本漢著，潘伍雲、楊劍橋、陳重業、張洪明編譯：《漢文典》（上海
　　　　市：上海辭書出版社，1997年）。

董同龢：《漢語音韻學》（北京市：中華書局，2001年）。

新發現的明清時期兩種福建閩北方言*
——韻書手抄本音系比較研究

　　新近發現的閩北方言韻書手抄本《六音字典》有兩種：一是明朝正德乙亥年（1515）陳相手抄本《六音字典》（簡稱明本《六音字典》）；一是清朝光緒二十年（1894）歲次甲午陳家箎手抄本《六音字典》（簡稱清本《六音字典》）。這兩種《六音字典》均由福建省政和縣楊源鄉阪頭村蘇坑人陳文義老先生珍藏的。陳相和陳家箎，生平事蹟不詳，與陳文義老先生同姓，是其同村祖輩，應均為文化人。兩種《六音字典》的編撰目的均為當地老百姓學習文化之用。經考證，明本《六音字典》（馬重奇，2010）與清本《六音字典》均反映政和方言音系。明本至清本相差三七九年，清本《六音字典》與現在相差一一八年。它們之間在音系方面存有某些差異。本文著重探討明朝正德至清朝光緒迄現代閩北政和方言近五百年來音系的演變軌跡。

一　明清二種手抄本《六音字典》聲母系統比較

　　明、清二種《六音字典》正文前均有「十五音」，表示十五聲母。現與影響較大的明末《戚參軍八音字義便覽》「十五音」比較如下：

* 該文選題來源於國家社科基金項目《新發現的明清時期兩種閩北方言韻書手抄本與現代閩北方言語系》（編號 08YYB011）和教育部人文社科項目《新發現的明清時期兩種閩北方言韻書手抄本與現代閩北方言語系》（編號 07JA740032），特此說明。

　　明本《六音字典》「十五音」：立 比 求 氣 中 片 土 全 人 生 又 名 言 出 向
　　清本《六音字典》「十五音」：柳 邊 求 氣 直 頗 他 曾 日 時 鶯 問 語 出 非
　　《戚參軍八音字義便覽》「十五音」：柳 邊 求 氣 低 波 他 曾 日 時 鶯 蒙 語 出 喜

　　經比較，明本《六音字典》與《戚參軍八音字義便覽》「十五音」字面相同的只有「求」、「氣」、「出」三個字母，其餘十二個字母則不同「立／柳」、「比／邊」、「中／低」、「片／波」、「土／他」、「全／曾」、「人／日」、「生／時」、「又／鶯」、「名／蒙」、「言／語」、「向／喜」。而清本《六音字典》與《戚參軍八音字義便覽》「十五音」字面則只有「直／低」、「頗／波」、「問／蒙」、「非／喜」不同，其餘十一個字母相同。這說明明本《六音字典》早於《戚參軍八音字義便覽》，而清本《六音字典》則受到《戚參軍八音字義便覽》「十五音」的影響。

　　《福建省志》〈方言志〉（黃典誠主編，1997）載，閩北方言有建甌、松溪、政和、浦城石陂、建陽、崇安六個方言點。現將《六音字典》「十五音」與六個閩北方言點聲母系統比較如下：

明本字典	立	比	求	氣	中	片	土	全	人	生	又	名	言	出	向
清本字典	柳	邊	求	氣	直	頗	他	曾	日	時	鶯	問	語	出	非
例字	零	邊貧	雞鹹	溪	東池	破瓠	頭拖	爭齊	南人	籃時	望符愛船	妹	鵝	碎燒賊	嬉鞋喉
建甌15	l	p	k	k	t	p‘	t‘	ts	n	s	Ǿ	m	ŋ	ts‘	x/Ǿ
松溪15	l	p	k	k	t	p‘	t‘	ts	n	s	Ǿ	m	ŋ	ts‘	x
政和15	l	p	k	k	t	p‘	t‘	ts	n	s	Ǿ	m	ŋ	ts‘	x
石陂21	l	p/b	k/g	k	t‘/d	p‘	t‘	ts/dz	n	s	m/x/Ǿ/ɦ		ŋ	ts‘	x/h
建陽18	l	p/β	k	k	t/l	p‘/h	h	ts/l	n	s	β/Ǿ/ɦ	m	ŋ	t‘/ts‘/t‘	x/fi/Ǿ
崇安18	l	p/β	k/j	k	t/l	h/p‘	h	ts/l	n	s	β/x/Ǿ/j	m	ŋ	t‘/ts‘	x/Ǿ

　　從上表比較可見，建甌、松溪、政和三個方言點均十五個聲母，即[p]、[p‘]、[m]、[t]、[t‘]、[n]、[l]、[k]、[k‘]、[ŋ]、[x]、[ts]、[ts‘]、[s]、[ø]，雖然有些字的聲母歸類不一，但基本上是一致的。浦城石陂的聲母是二十一個，比建甌、松溪、政和多了六個聲母，即濁音聲母

[b]、[d]、[h]、[dz]、[ɦ]、[g]。建陽十八個聲母，比建甌、松溪、政和多了[β]、[h]、[ɦ] 3 個濁音聲母。崇安十八個聲母，比建甌、松溪、政和多了[β]、[h]、[j] 三個聲母。經比較，《六音字典》「十五音」所反映的不可能是蒲城石陂、建陽和崇安方言音系，而可能是建甌、松溪、政和三個方言中的一種。現將「十五音」擬測如下：

立／柳[l]　比／邊[p]　求／求[k]　氣／氣[kʻ]　中／直[t]　片／頗[pʻ]　土／他[tʻ]　全／曾[ts]
人／日[n]　生／時[s]　又／鶯[ø]　名／問[m]　言／語[ŋ]　出／出[tsʻ]　向／非[x]

二　明清二種手抄本《六音字典》韻母系統比較

明本《六音字典》「三十四字母」，即穿本風通順朗唱聲音坦橫班先備結射舌有條嘹交合克百化果直出推闊乃後述古。清本《六音字典》亦是「三十四字母」，即肥花涼郎連坪梨藍爐攀籬勒林籬俵閱布樓鈴賠驢黃籠彪粒闌栗龍聊羅勞論犁簸。明本「1 穿字母」缺頁，現存三十三個字母。清本《六音字典》有十一個字母缺頁，即「6 坪字母」「12 勒字母」「13 林字母」「14 籬字闌母」「15 俵字母」「16 閱字母」「17 布字母」「18 樓字母」「19 鈴字母」「20 賠字母」「34 簸字母」，現存二十三個字母。

關於明本《六音字典》的音系性質，筆者已有「反映了明正德年間福建閩北政和方言音系」的結論（馬重奇，2011）。為了構擬缺頁字母的音值，筆者將兩種《六音字典》和《政和縣誌》〈方言卷〉放在一起，採用文獻對讀法、歷史比較法和數字統計法，既考證出清本《六音字典》的音系性質，也對明本一個缺頁字母和清本十一個缺頁字母的音值進行考證和補缺。

（一）查尋清本《六音字典》現存二十三個字母與明本
　　　《六音字典》相對應的字母，並與現代政和方言
　　　進行比較考證。

研究結果如下：

1　穿[yiŋ]*/10 攀[yiŋ]　　　　11 橫[uaŋ]/8 藍[uaŋ]　　　23 克[ɛ]/27 栗[ɛ]

2　本[ueiŋ/ uaiŋ]/26 闌[ueiŋ]32 論[uaiŋ]　13 先[iŋ/ieiŋ]/5 連[iŋ]　　24 百[a]/25 粒[a]

3　風[uŋ]/ 22 黃[uŋ]23 籠[ɔŋ]　14 備[i]/7 梨[i]　　　　25 化[ua]/2 花[ua]

4　通[ɔŋ] /23 籠[ɔŋ]　　　　15 結[iɛ] /11 籬[iɛ]　　　28 出[ui] /1 肥[ui]

5　順[œyŋ] /28 龍[œyŋ]　　　18 有[iu] /24 彪[iu]　　　31 乃[ai] /33 犁[ai]

6　朗[auŋ/ uauŋ] / 4 郎[auŋ/ uauŋ]　20 嘹[iau] /29 聊[iau]　　33 述[y] /21 驢[y]

7　唱[iɔŋ] /3 涼[iɔŋ]　　　　21 交[au] /31 勞[au]　　　34 古[u] /9 爐[u]

10 坦[aŋ] /8 藍[aŋ]　　　　22 合[ɔ] /30 羅[ɔ]

　　前文講過，明本《六音字典》「穿字母」缺頁，今根據清本《六
音字典》出母／攀字母「○●串習也○●癬●川穿○○○」平聲五下
有「川穿」二字，現代政和方言讀作[yiŋ]，筆者據此給「1 穿字母」
擬音為[yiŋ]。

　　由於近四百年的演變，兩種《六音字典》字母有些差異，因此，
才會出現明本一個字母與清本二個字母對應或清本一個字母與明本兩
個字母對應的現象。

（二）查尋清本《六音字典》缺頁十一個字母與明本
　　　《六音字典》相對應的字母，並與現代政和方言
　　　進行比較考證

現逐一考證如下：

1 明本「8 聲字母」與清本「6 坪字母」（缺）比較

　　清本「6 坪字母」缺頁，這裡著重考察明本「8 聲字母」與現代

政和方言的對應。經考察，明本[立／聲]有「靈領嶺曨」四個韻字與現代政和方言相對應，可讀作[liaŋ]。明本[比／聲]有「坪平並餅」四個韻字與現代政和方言相對應，可讀作[piaŋ]。明本[求／聲]有「鏡驚行」三個韻字與現代政和方言相對應，可讀作[kiaŋ]。明本[氣／聲]有「輕」一個韻字與現代政和方言相對應，可讀作[kʻiaŋ]。明本[中／聲]有「擲呈程鑼鄭定」六個韻字與現代政和方言相對應，可讀作[tiaŋ]。明本[片／聲]有「抨」一個韻字與現代政和方言相對應，可讀作[pʻiaŋ]。明本[土／聲]有「程定」二個韻字與現代政和方言相對應，可讀作[tʻiaŋ]。明本[全／聲]有「正正饗」三個韻字與現代政和方言相對應，可讀作[tsiaŋ]。明本[生／聲]有「聲姓性」三個韻字與現代政和方言相對應，可讀作[siaŋ]。明本[又／聲]有「贏營映」三個韻字與現代政和方言相對應，可讀作[iaŋ]。明本[名／聲]有「名命」二個韻字與現代政和方言相對應，可讀作[miaŋ]。明本[出／聲]有「請」一個韻字與現代政和方言相對應，可讀作[tsʻiaŋ]。經考證，明本「8 聲字母」擬音為[iaŋ]（馬重奇，2010），清本《六音字典》「6 坪字母」缺頁，今據明本《六音字典》「8 聲字母」比紐平聲一下有「坪平並」三字，筆者據此給「6 坪字母」擬音為[iaŋ]。

2 明本「9 音字母」與清本「13 林字母」（缺）比較

　　清本「13 林字母」缺頁，這裡著重考察明本「9 音字母」與現代政和方言的對應。經考察，明本[立／音]有「憐齡琳臨靈陵凌鱗鄰麟霖廩林苓淋綾令另十八個韻字與現代政和方言相對應，可讀作[leiŋ]。明本[比／音]有「兵賓濱檳彬評屏平蘋鼙貧萍凭炳秉丙稟」十七個韻字與現代政和方言相對應，可讀作[peiŋ]。明本[求／音]有「京今經金荊襟敬禁琴咸禽瓊景警緊錦境競竟徑頸」二十一個韻字與現代政和方言相對應，可讀作[keiŋ]。明本[氣／音]有「欽卿慶磬傾頃」六個韻字與現代政和方言相對應，可讀作[kʻeiŋ]。明本[中／音]有「貞

丁禎叮砧定錠鎮庭廷停沉鼎頂陳塵澄沉陣」十九個韻字與現代政和方言相對應，可讀作[teiŋ]。明本[片／音]有「品」一個韻字與現代政和方言相對應，可讀作[pʻeiŋ]。明本[土／音]有「賺聽逞艇」四個韻字與現代政和方言相對應，可讀作[tʻeiŋ]。明本[全／音]有「真針晶津蒸侵旌箋精斟征浸晉進症政證秦情尋蟳震展枕振整盡」二十七個韻字與現代政和方言相對應，可讀作[tseiŋ]。明本[人／音]有「耳寧忍人壬認」六個韻字與現代政和方言相對應，可讀作[neiŋ]。明本[生／音]有「身心新升升薪呻申伸陞辛信城甚神嬸審沈聖甚迅腎盛勝剩慎」二十六個韻字與現代政和方言相對應，可讀作[seiŋ]。明本[又／音]有「英瑛陰因姻嬰櫻應印」九個韻字與現代政和方言相對應，可讀作[eiŋ]。明本[名／音]有「明民銘冥敏眠命」七個韻字與現代政和方言相對應，可讀作[meiŋ]。明本[言／音]有「迎」一個韻字與現代政和方言相對應，可讀作[ŋeiŋ]。明本[出／音]有「清深琛親稱秤清成誠承臣靖寢」十三個韻字與現代政和方言相對應，可讀作[tsʻeiŋ]。明本[向／音]有「興馨刑形瀛型盈寅欣」九個韻字與現代政和方言相對應，可讀作[xeiŋ]。經考證，明本「9 音字母」擬音為[eiŋ]（馬重奇，2010），清本《六音字典》「13 林字母」缺頁，今據明本《六音字典》「9 音字母」立紐平聲一下有「林淋霖苓囹翎鴒綾」八字，筆者據此給「13 林字母」擬音為[eiŋ]。

3 明本「12 班字母」[aiŋ]與清本「19 鈴字母」（缺）比較

清本「19 鈴字母」缺頁，這裡著重考察明本「12 班字母」與現代政和方言的對應。經考察，明本[立／班]有「冷零蓮」三個韻字與現代政和方言相對應，可讀作[laiŋ]。明本[比／班]有「冰班頒斑瓶板版辦」八個韻字與現代政和方言相對應，可讀作[paiŋ]。明本[求／班]有「庚耕間艱奸跟肩更簡柬揀繭炯」十三個韻字與現代政和方言相對應，可讀作[kaiŋ]。明本[氣／班]有「牽看」二個韻字與現代政和方言

相對應，可讀作[kʻaiŋ]。明本[中／班]有「店甜亭等戡填殿鄧墊」九個韻字與現代政和方言相對應，可讀作[taiŋ]。明本[片／班]有「攀」個韻字與現代政和方言相對應，可讀作[pʻaiŋ]。明本[土／班]有「汀蟶」二個韻字與現代政和方言相對應，可讀作[tʻaiŋ]。明本[全／班]有「爭榛臻簪剪盞」六個韻字與現代政和方言相對應，可讀作[tsaiŋ]。明本[人／班]有「乳」一個韻字與現代政和方言相對應，可讀作[naiŋ]。明本[生／班]有「生先參星牲森猩滲省槮」十個韻字與現代政和方言相對應，可讀作[saiŋ]。明本[又／班]有「恩」一個韻字與現代政和方言相對應，可讀作[aiŋ]。明本[名／班]有「猛蠻孟慢」四個韻字與現代政和方言相對應，可讀作[maiŋ]。明本[言／班]有「顏眼岸硬」四個韻字與現代政和方言相對應，可讀作[ŋaiŋ]。明本[出／班]有「田千」二個韻字與現代政和方言相對應，可讀作[tsʻaiŋ]。明本[向／班]有「亨閑閑很狠幸杏恨限莧」十個韻字與現代政和方言相對應，可讀作[xaiŋ]。經考證，明本「12 班字母」擬音為[aiŋ]（馬重奇，2010），清本《六音字典》「19 鈴字母」缺頁，今據明本《六音字典》「12 班字母」立紐平聲一下有「鈴聆伶零零鯪菱稜棱蓮」十字，筆者據此給該字母擬音為[aiŋ]。

4 明本「16 射字母」與清本「14 籐字母」（缺）比較

清本「14 籐字母」缺頁，著重考察明本「16 射字母」與現代政和方言的對應。經考察，明本[立／射]有「籐曆」二個韻字與現代政和方言相對應，可讀作[lia]。明本[比／射]有「壁」一個韻字與現代政和方言相對應，可讀作[pia]。明本[求／射]有「屐迦」二個韻字與現代政和方言相對應，可讀作[kia]。明本[中／射]有「摘羅」二個韻字與現代政和方言相對應，可讀作[tia]。明本[土／射]有「宅」一個韻字與現代政和方言相對應，可讀作[tʻia]。明本[全／射]有「遮嗟蔗籍邪只跡葉」八個韻字與現代政和方言相對應，可讀作[tsia]。明本

[人／射]有「鑷囁」二個韻字與現代政和方言相對應，可讀作[nia]。明本[生／射]有「寫舍赦瀉謝社」六個韻字與現代政和方言相對應，可讀作[sia]。明本[又／射]有「耶亦余」三個韻字與現代政和方言相對應，可讀作[ia]。明本[出／射]有「賒奢車赤」四個韻字與現代政和方言相對應，可讀作[tsʻia]。明本[向／射]有「嚇味」二個韻字與現代政和方言相對應，可讀作[xia]。經考證，明本「16 射字母」擬音為[ia]（馬重奇，2010），清本《六音字典》「14 籬字母」缺頁，今據明本《六音字典》「16 射字母」立紐去聲二下有「籬曆」二字，筆者據此給該字母擬音為[ia]。

5 明本「17 舌字母」[yɛ]與清本「16 閱字母」（缺）比較

　　清本「16 閱字母」缺頁，這裡著重考察明本「17 舌字母」與現代政和方言的對應。經考察，明本[立／舌]「越閱粵劣軏拵鉞」7字，但無一韻字與現代政和方言相對應，然《政和縣地方志》〈方言〉載「舌」字讀作[lyɛ]，「越閱」字則讀作[yɛ]。明本[求／舌]有「寄饑飢決訣曁玃」七個韻字與現代政和方言相對應，可讀作[kyɛ]。本[氣／舌]有「開缺闕」三個韻字與現代政和方言相對應，可讀作[kʻyɛ]。明本[土／舌]無韻字與現代政和方言相對應，《政和縣地方志》〈方言〉載「獺」字讀作[tʻyɛ]，入聲字而非平聲字。明本[全／舌]有「絕紙」二個韻字與現代政和方言相對應，可讀作[tsyɛ]。明本[生／舌]有「髓稅雪說」四個韻字與現代政和方言相對應，可讀作[syɛ]。明本[又／舌]有「蛇悅」二個韻字與現代政和方言相對應，可讀作[yɛ]。明本[言／舌]有「鵝月外魏艾」五個韻字與現代政和方言相對應，可讀作[ŋyɛ]。明本[出／舌]有「吹啜」二個韻字與現代政和方言相對應，可讀作[tsʻyɛ]。明本[向／舌]有「歇」1 個韻字與現代政和方言相對應，可讀作[xyɛ]；「岁歲」二字亦讀作[xyɛ]，明本為平聲而非去聲。經考證，明本「17 舌字母」擬音為[yɛ]（馬重奇，2010），清

本《六音字典》「16 閩字母」缺頁，今據明本《六音字典》「17 舌字母」立紐入聲五下有「越閱粵劣軏挬鉞」七字，筆者據此給「16 閩字母」擬音為[yɛ]。

6 明本「19 條字母」與清本「15 俵字母」（缺）比較

　　清本「15 俵字母」缺頁，著重考察明本「19 條字母」與現代政和方言的對應。經考察，明本[立／條]有「撩了畧料廖」五個韻字與現代政和方言相對應，可讀作[liɔ]。明本[比／條]有「標彪表婊俵」五個韻字與現代政和方言相對應，可讀作[piɔ]。明本[求／條]有「驕嬌僑喬翹繳橋茄屬轎蕎」十一個韻字與現代政和方言相對應，可讀作[kiɔ]。明本[氣／條]有「竅卻」二個韻字與現代政和方言相對應，可讀作[kʻiɔ]。明本[中／條]有「雕刁吊兆肇朝嘲調條」九個韻字與現代政和方言相對應，可讀作[tiɔ]。明本[片／條]有「漂飄嫖藻瓢」五個韻字與現代政和方言相對應，可讀作[pʻiɔ]。明本[土／條]有「超挑糶跳」四個韻字與現代政和方言相對應，可讀作[tʻiɔ]。明本[全／條]有「昭招蕉焦樵椒剿照醮借酌勺石」十三個韻字與現代政和方言相對應，可讀作[tsiɔ]。明本[人／條]有「堯繞鳥尿」四個韻字與現代政和方言相對應，可讀作[niɔ]。明本[生／條]有「蕭消霄宵硝少笑鞘肖少小席」十二個韻字與現代政和方言相對應，可讀作[siɔ]。明本[又／條]有「腰夭妖邀要紹邵搖窯姚若約躍耀」十四個韻字與現代政和方言相對應，可讀作[iɔ]。明本[名／條]有「苗描渺杪杳藐森廟庙妙」十個韻字與現代政和方言相對應，可讀作[miɔ]。明本[言／條]有「虐瘧」個韻字與現代政和方言相對應，可讀作[ŋiɔ]。明本[出／條]有「厝尺灼雀鵲妁」六個韻字與現代政和方言相對應，可讀作[tsʻiɔ]。明本[向／條]有「囂曉」二個韻字與現代政和方言相對應，可讀作[xiɔ]。經考證，明本「19 條字母」擬音為[iɔ]（馬重奇，2010），清本《六音字典》「15 俵字母」缺頁，今據明本《六音字典》「19 條字

母」比紐去聲二下有「捼俵」二字，筆者據此給該字母擬音為[iɔ]。

7 明本「26 果字母」與清本「17 布字母」（缺）比較

　　清本「17 布字母」缺頁，這裡著重考察明本「26 果字母」與現代政和方言的對應。經考察，明本[比／果]有「布補剝」三個韻字與現代政和方言相對應，可讀作[pɔ]。明本[求／果]有「過果郭」個韻字與現代政和方言相對應，可讀作[kɔ]。明本[氣／果]有「課科窠」三個韻字與現代政和方言相對應，可讀作[kʻɔ]。明本[又／果]有「和」一個韻字與現代政和方言相對應，可讀作[ɔ]。明本[名／果]有「摸」一個韻字與現代政和方言相對應，可讀作[mɔ]。明本[向／果]有「貨靴」二個韻字與現代政和方言相對應，可讀作[xɔ]。經考證，明本「22 合字母」和「26 果字母」韻字在現代政和方言均讀作[ɔ]，為了區別二者，「22 合字母」擬音為[ɔ]和「26 果字母」擬音為[o]。與清本相對應的「30 羅字母」和「17 布字母」也分別擬音為[ɔ]和[o]。清本《六音字典》「17 布字母」缺頁，今據明本《六音字典》「26 果字母」比紐去聲二下有「布補剝」三字，筆者據此給該字母擬音為[o]。

8 明本「27 直字母」與清本「12 勒字母」（缺）比較

　　清本「12 勒字母」缺頁，這裡著重考察明本「27 直字母」與現代政和方言的對應。經考察，明本[立／直]有「來勒肋」三個韻字與現代政和方言相對應，可讀作[lɛ]。明本[比／直]有「卜」一個韻字與現代政和方言相對應，可讀作[pɛ]。明本[中／直]有「戴德得直」四個韻字與現代政和方言相對應，可讀作[tɛ]。明本[片／直]有「迫珀魄」三個韻字與現代政和方言相對應，可讀作[pʻɛ]。明本[全／直]有「栽」一個韻字與現代政和方言相對應，可讀作[tsɛ]。明本[生／直]有「使色塞嗇瑟澀」六個韻字與現代政和方言相對應，可讀作[sɛ]。

明本[名／直]有「墨」一個韻字與現代政和方言相對應，可讀作[mɛ]。明本[出／直]有「菜賊」二個韻字與現代政和方言相對應，可讀作[tsʽɛ]。明本[向／直]有「黑赫核」三個韻字與現代政和方言相對應，可讀作[xɛ]。經考證，明本「23 克字母」「27 直字母」和「32 後字母」韻字在現代政和方言均讀作[ɛ]，為了區別三者，我們將「23 克字母」擬音為[ɛ]，「27 直字母」擬音為[ɐ]和「32 後字母」擬音為[e]（馬重奇，2010）。與明本相對應的清本「27 栗字母」、「12 勒字母」、「18 樓字母」也分別擬音為[ɛ]、[ɐ]、[e]。清本《六音字典》「12 勒字母」缺頁，今據明本《六音字典》「27 直字母」立紐入聲五下有「勒肋泐」三字，筆者據此給「12 勒字母」擬音為[ɐ]。

9 明本「29 推字母」與清本「20 賠字母」（缺）比較

清本「20 賠字母」缺頁，這裡著重考察明本「29 推字母」與現代政和方言的對應。經考察，明本[求／推]有「滑粿國骨」四個韻字與現代政和方言相對應，可讀作[kuɛ]。明本[氣／推]有「魁奎盔膾塊窟」六個韻字與現代政和方言相對應，可讀作[kʽuɛ]。明本[中／推]有「堆對兌碓短袋」六個韻字與現代政和方言相對應，可讀作[tuɛ]。明本[片／推]有「坯配佩皮被」五個韻字與現代政和方言相對應，可讀作[pʽuɛ]。明本[土／推]有「退腿脫」三個韻字與現代政和方言相對應，可讀作[tʽuɛ]。明本[全／推]有「罪皐裁卒」四個韻字與現代政和方言相對應，可讀作[tsuɛ]。明本[人／推]有「內」一個韻字與現代政和方言相對應，可讀作[nuɛ]。明本[生／推]有「瘦衰螺率帥刷」六個韻字與現代政和方言相對應，可讀作[suɛ]。明本[又／推]有「禾」一個韻字與現代政和方言相對應，可讀作[uɛ]。明本[名／推]有「尾每梅黴坆媒妹寐昧」九個韻字與現代政和方言相對應，可讀作[muɛ]。明本[出／推]有「摧催崔碎」四個韻字與現代政和方言相對應，可讀作[tsʽuɛ]。明本[向／推]有「灰恢詼悔晦回火硘或忽佛會佛核」十四個

韻字與現代政和方言相對應，可讀作[xuɛ]。經考證，明本「29 推字母」擬音為[uɛ]（馬重奇，2010）。清本《六音字典》「20 賠字母」缺頁，明本《六音字典》無此韻字。今據《政和縣志》〈方言〉「同音字彙」[puɛ]下有「①杯悲②培陪③賠④⑤背裴輩倍貝壩簸⑥焙⑦不缽撥」諸字，筆者據此給「20 賠字母」擬音為[uɛ]。

10　明本「30 闊字母」[uɛ]與清本「34 簸字母」[uɛ]（缺）比較

　　清本「34 簸字母」缺頁，著重考察明本「30 闊字母」與現代政和方言的對應。經考察，明本[比／闊]有「簸撥」二個韻字與現代政和方言相對應，可讀作[puɛ]。明本[求／闊]有「怪葛」二個韻字與現代政和方言相對應，可讀作[kuɛ]。明本[氣／闊]有「快渴闊」三個韻字與現代政和方言相對應，可讀作[kʻuɛ]。明本[中／闊]有「達帶大」三個韻字與現代政和方言相對應，可讀作[tuɛ]。明本[片／闊]有「破潑」二個韻字與現代政和方言相對應，可讀作[pʻuɛ]。明本[土／闊]有「泰太拖」三個韻字與現代政和方言相對應，可讀作[tʻuɛ]。明本[全／闊]有「灾災哉材才財宰載再齏」十個韻字與現代政和方言相對應，可讀作[tsuɛ]。明本[生／闊]有「沙鯊殺煞撒」五個韻字與現代政和方言相對應，可讀作[suɛ]。明本[又／闊]有「物」一個韻字與現代政和方言相對應，可讀作[xuɛ]。明本[名／闊]有「末沒襪麻蘇抹」六個韻字與現代政和方言相對應，可讀作[muɛ]。明本[言／闊]有「吾」一個韻字與現代政和方言相對應，可讀作[ŋuɛ]。明本[出／闊]有「察」一個韻字與現代政和方言相對應，可讀作[tsʻuɛ]。明本[向／闊]有「海壞亥害」四個韻字與現代政和方言相對應，可讀作[xuɛ]。經考證，明本「29 推字母」和「30 闊字母」韻字在現代政和方言均讀作[uɛ]，為了區別二者，我們將「29 推字母」擬音為[uɛ]，「30 闊字母」擬音為[ue]（馬重奇，2010）。與明本相對應的清本「20 賠字母」和「34 簸字母」也分別擬音為[uɛ]和[ue]。清本《六音字典》「34

簸字母」缺頁，今據明本《六音字典》「30 閣字母」比紐去聲二下有
「簸簸�510」三字，筆者據此給「34 簸字母」擬音為[ue]。

11 明本「32 後字母」與清本「18 樓字母」（缺）比較

　　清本「18 樓字母」缺頁，這裡著重考察明本「32 後字母」與現代
政和方言的對應。經考察，明本[立／後]有「樓籔漏」三個韻字與現
代政和方言相對應，可讀作[lɛ]。明本[比／後]有「刨」一個韻字與現
代政和方言相對應，可讀作[pɛ]。明本[求／後]有「勾溝鉤厚猴垢狗
購」八個韻字與現代政和方言相對應，可讀作[kɛ]。明本[氣／後]有
「扣」一個韻字與現代政和方言相對應，可讀作[kʻɛ]。明本[土／後]有
「偷頭透毒」四個韻字與現代政和方言相對應，可讀作[tʻɛ]。明本[全
／後]有「糟走」二個韻字與現代政和方言相對應，可讀作[tsɛ]。明本
[生／後]有「瘦掃」二個韻字與現代政和方言相對應，可讀作[sɛ]。明
本[又／後]有「甌毆吼」三個韻字與現代政和方言相對應，可讀作
[ɛ]。明本[名／後]有「貓貓謀某茂」五個韻字與現代政和方言相對
應，可讀作[mɛ]。明本[言／後]有「歪」一個韻字與現代政和方言相
對應，可讀作[ŋɛ]。明本[出／後]有「臭巢」個韻字與現代政和方言
相對應，可讀作[tsʻɛ]。明本[向／後]有「侯候後厚」四個韻字與現代
政和方言相對應，可讀作[xɛ]。經考證，明本「32 後字母」擬音為[e]
（馬重奇，2010），清本《六音字典》「18 樓字母」缺頁，今據明本
《六音字典》「32 後字母」立紐平聲一下有「楼樓樓螻」四字，筆者
據此給該字母擬音為[e]。

　　二種韻書十一個字母的音值排比如下：

8 聲[iaŋ] /6 坪[iaŋ]*	17 舌[yɛ] /16 閱[yɛ]*	27 直[ɛ] /12 勒[ɛ]*
9 音[eiŋ] /13 林[eiŋ]*	19 條[iɔ] /15 俵[iɔ]*	29 推[uɛ] /20 賠[uɛ]*
12 班[aiŋ] /19 鈴[aiŋ]*	26 果[o] /17 布[o]*	30 閣[ue/ uai] /34 簸[ue]*
16 射[ia] /14 籬[ia]*		32 後[e] /18 樓[e]*

三　明清二種手抄本《六音字典》聲調系統比較

明本《六音字典》的聲調是以「六音」來表示，即「一平、二去、三平、四上、五入、六去」（本文以①平聲、②去聲、③平聲、④上聲、⑤入聲、⑥去聲示之）。

清本《六音字典》的聲調也是以「六音」來表示，但由於聲調已發生變化，因此在具體編撰時反映編者的矛盾心理。正文前面部分記載了該韻書聲調表示法：「凡一二三四五六七八等字者如注，二字以下各字均寫在二圈之下如注，三字即屬第三圈之下，餘傚此。……一三五屬平，各音皆仄。其實大數能然，其小可不從。」這段話有以下四層意思：一是該書設置了八個聲調，以八個圈表示，凡標●號者表示下有韻字，凡○號者表示下無韻字。二是「一三五屬平」，是說第一、第三、第五圈下的韻字屬平聲，即平聲一、平聲三和平聲五。三是「各音皆仄」，是說第二、第四、第六、第七、第八均屬仄聲，具體地說，即去聲二、上聲四、去聲六、入聲七和去聲八。四是「其實大數能然，其小可不從」，應該是說韻字數量大的，可以自成一調；數量小的，可以不從其調。這兩句話有點兒含混其詞。筆者認為，「其實大數能然」應指「平聲五」，因其數量大，可成調。韻書中所設置的「平聲五」是與「平聲一」和「平聲三」共存的，而且數量大。據統計，在清本《六音字典》現存二十三個字母中，出現①平聲字有二十一個字母，出現③平聲字有二十二個字母，出現⑤平聲字也有二十一個字母，只有「籬字母」和「栗字母」缺。「其小可不從」，應指「⑥去聲」，因韻書中只出現四次（即：清本「1 肥字母」氣母去聲下有「揳」一字；清本「25 粒字母」邊母去聲下有「拔」一字；清本「28 龍字母」曾母去聲下有「眾俊雋鐫濬浚睃鐫」八字）；清本「29 勞字母」柳母去聲下有「了」一字，不成一調。

　　然而，清本《六音字典》正文前面部分還指出：「以後人或是抄此冊者，不必捌音，定要結在六音之內裡去，就好了。寫出六音之法，『雖平 歲去 誰平 水上 成入 瑞去，夫平 付去 無平 府上 復入 父去』，各音皆然。」編者在此段話裡強調「六音之法」，與上一段話和該書設計「八調」有矛盾。其矛盾關鍵就在於承認不承認「⑤平聲」和「⑥去聲」。書中出現許多「⑤平聲」字，不應當做偶爾現象，應屬平聲調的第三類。「去聲六」因為例字太少，難於成為獨立的調類。

　　現將三種不同歷史時期的聲調系統羅列如下：

明本「六音」：①平聲，②去聲，③平聲，④上聲，⑤入聲，⑥去聲；

清本「六音」：①平聲，②去聲，③平聲，④上聲，⑤平聲，⑥去聲，⑦入聲，⑧去聲；

政和方言聲調：陰平，陽平1，陽平2，上聲，陰去，陽去，入聲。

　　經研究，三種不同歷史時期近五百年的聲調之間的演變軌跡，是一個漸進變移的過程。

（一）平聲調比較研究

　　經近四百年的演變，這說明經近四百年的演變，明本《六音字典》①平聲字有二分之一強演變為清本《六音字典》⑤平聲字，有三分之一強變為清本《六音字典》①平聲字。明本《六音字典》③平聲字大多數演變為清本《六音字典》③平聲字，部分演變為⑤平聲字，演變為①平聲字最少。以下是筆者考證的數據：

明本《六音字典》	清本《六音字典》	比例數
①平聲　　512 字	①平聲 186 字	36.33%
	③平聲 32 字	6.25%
	⑤平聲 294 字	57.42%
③平聲　　504 字	①平聲 14 字	2.78%
	③平聲 353 字	70.04%
	⑤平聲 137 字	27.18%

經百餘年的演變，清本《六音字典》①平聲字四分之三強演變為現代政和方言陽平二調，近五分之一演變為現代政和方言陰平調。清本《六音字典》③平聲字近十分之九演變為現代政和方言陽平一調，十分之一強演變為現代政和方言陰平調。清本《六音字典》⑤平聲字絕大多數演變為現代政和方言陰平調。以下是筆者考證的數據：

清本《六音字典》	現代政和方言	比例數
①平聲 156 字	陰聲 27 字	17.31%
	陽平 1 聲 10 字	6.41%
	陽平 2 聲 119 字	76.28%
③平聲 209 字	陰聲 26 字	12.44%
	陽平 1 聲 179 字	85.65%
	陽平 2 聲 4 字	1.91%
⑤平聲 278 字	陰聲 270 字	97.12%
	陽平 1 聲 3 字	1.08%
	陽平 2 聲 5 字	1.80%

（二）去聲調比較研究

明本《六音字典》②去聲共有四〇五字與清本《六音字典》去聲字相對應：其中與②去聲三九五字相對應，佔總數百分之九十七點五三；與⑥去聲六字相對應，佔總數百分之一點四六；與⑧去聲四字相對應，佔總數百分之〇點九九。明本《六音字典》⑥去聲共有四〇八字與清本《六音字典》去聲字相對應：其中與⑧去聲三九九字相對應，佔總數百分之九十七點七九；與②去聲七字相對應，佔總數百分之一點七二；與⑥去聲二字相對應，佔總數百分之〇點四九。這說明經近四百年的演變，明本《六音字典》②去聲字絕大多數演變為清本《六音字典》②去聲字；演變為⑥去聲和⑧去聲的韻字極少。明本《六音字典》⑥去聲字絕大多數演變為清本《六音字典》⑧去聲字；演變為②去聲和⑥去聲的韻字極少。

　　清本《六音字典》②去聲共有二八四字與現代政和方言去聲字相
對應：其中與陰去聲二八一字相對應，佔總數百分之九十八點九四；
與陽去聲三字相對應，佔總數百分之一點〇六。清本《六音字典》⑧
去聲共有二三五字與現代政和方言去聲字相對應：其中與陽去聲二二
二字相對應，佔總數百分之九十四點四七；與陰去聲十三字相對應，
佔總數百分之五點五三；清本《六音字典》⑥去聲字與現代政和方言
陰去聲字相對應僅有三字。這說明經百餘年的演變，清本《六音字
典》②去聲字絕大多數演變為現代政和方言陰去聲，極少數演變為陽
去聲；清本《六音字典》⑧去聲字絕大多數演變為現代政和方言陽去
聲，極少數演變為陰去聲；⑥去聲字數太少已不復存在了。

（三）上聲調比較研究

　　明本《六音字典》上聲與清本《六音字典》上聲相對應的字共有
三三二個；清本《六音字典》上聲與現代政和方言上聲相對應的字共
有一九七個。這說明經過近五百年的歷史長河裡，福建政和方言上聲
調基本上是對應的，沒有多大的變化。

（四）入聲調比較研究

　　明本《六音字典》入聲與清本《六音字典》入聲相對應的字共有
三七〇個；清本《六音字典》入聲與現代政和方言入聲相對應的字共
有二〇〇個。這說明經過近五百年的歷史長河裡，福建政和方言入聲
調基本上是對應的，沒有多大的變化。

四　結論

　　上文所述，明本和清本兩種韻書手抄本《六音字典》音系相近。
就聲母系統而言，二者的「十五音」雖用字不完全相同，但音值

則是一致的。

就韻母系統而言，出現明本一個字母與清本二個字母對應或清本一個字母與明本兩個字母對應的現象。例如：明本「2 本[ueiŋ/uaiŋ]」與清本「26 闌[ueiŋ]、32 論[uaiŋ]」相對應；明本「3 風[uŋ]」與清本「22 黃[uŋ]、23 籠[ɔŋ]」相對應。又如：清本「23 籠[ɔŋ]」分別與明本「3 風[uŋ]」、「4 通[ɔŋ]」相對應；清本「8 藍[aŋ]」分別與明本「10 坦[aŋ]」、「11 橫[uaŋ]」相對應。也發現有二個或三個明本字母在現代政和方言讀音相同。例如：明本「22 合字母」和「26 果字母」韻字在現代政和方言均讀作[ɔ]；明本「23 克字母」「27 直字母」和「32 後字母」韻字在現代政和方言均讀作[ɛ]；明本「29 推字母」和「30 闊字母」韻字在現代政和方言均讀作[uɛ]。為了分辨這二個或三個字母的差異，筆者才根據它們相近發音部位的原則構擬不同的主要元音。清本《六音字典》「三十四字母」也具保守性，照理過了近四百年時間，應該有別於明本《六音字典》而更近於現代政和方言韻系才對。這是由於時間的推移，導致政和方言韻母產生分化與合流，演變成新的字母。

就聲調系統而言，明本《六音字典》有六音，清本《六音字典》有六音（實際上是八音），現代政和方言七調。近五百年的演變，平聲由明本兩類①平聲和③平聲演變為清本三類①平聲、③平聲和⑤平聲，再演變為現代陰平、陽平 1 和陽平 2。去聲由明本兩類②去聲和⑥去聲演變為清本三類②去聲、⑥去聲和⑧去聲，再演變為現代陰去和陽去。至於上聲和入聲，明本、清本和現代政和方言均為一類，變化不大。

福建閩北方言十分複雜，即使是同一次方言的六個方言點在聲、韻、調系統方面也有許多差異。以往學者們比較關注閩北方言韻書《建州八音字義便覽》（林端材，1795），然而該韻書所反映的是閩北建甌方言音系，與政和方言音系亦有較大差異。新近發現的兩種閩北

方言韻書手抄本《六音字典》，既能讓學術界瞭解十六世紀初葉政和方言音系，也可窺探十九世紀末期政和方音概貌，從而可探尋近五百年來福建閩北方言音系的演變規律和軌跡。

　　　　　　　　——本文原刊於《廣西民族大學學報》1913 年第 2 期

參考文獻

明朝正德乙亥年（1515年）陳相手抄本《六音字典》。

清朝光緒二十年（1894年）歲次甲午陳家箆手抄本《六音字典》。

林端材：《建州八音字義便覽》1795初版（清乾隆六十年），福建師大
　　　館校抄本。

政和縣地方志編纂委員會編：《政和縣志》〈方言卷〉（北京市：中華
　　　書局，1994年2月）。

馬重奇：〈新發現明朝閩北方言韻書《六音字典》音系研究〉，《中國
　　　語文》2010年第5期。

馬重奇：〈明代閩北政和方言韻書《六音字典》去聲調研究〉，《古漢
　　　語研究》2011年第3期。

馬重奇：〈明代閩北政和方言韻書《六音字典》去聲調研究〉，《方
　　　言》2011年第4期。

徐通鏘：《歷史語言學》（北京市：商務印書館，1996年3月）。

黃典誠主編：《福建省志》〈方言志〉（北京市：方志出版社，1997
　　　年）。

福建福安方言韻書《安腔八音》

　　《安腔八音》是一部反映清代末年福建福安方言的一部韻書，陳祖蔚先生一九五三年的手抄本（一至七卷），現珍藏在福安縣圖書館內。據陳祖蔚先生所言，此韻書作者是其祖父陳登昆（1882-1953）及其老師陸尚淋（生卒年不詳）一起編撰的。一九八一年十月福建師範大學圖書館古籍庫將此手抄本進行複印。本文研究根據的版本就是此韻書的複印本，共分七冊。書後印有「安腔八音一至七卷根據福安范坑陳祖蔚先生抄本複印　一九八一年十月」的字樣。封面和封底均列有四十七字母：「春花香，掀秋山。三坑開，嘉賓歡歌。須於金杯。孤燈砧率，光川輝。燒銀恭缸根。俐東效，戈西雞。茄聲，催初天。添觜迦歪，廳煎鉤。」也列有十七聲母：「柳邊求氣。低波他爭時日。鶯蒙語出熹。如無。」本文擬從韻書與字書的比較等方面來探討《安腔八音》這部韻書的性質。

一　《戚林八音》與《安腔八音》的比較

　　根據《福建省志》〈方言志〉，閩東方言區十八個市、縣，大致包括歷史上的福州府和福寧府的屬地。這一帶在元初曾同屬福州路。明洪武二年（1369年），改福州路為福州府，府治福州，轄十三縣，相當於現在十八個縣、市（福州、閩侯、長樂、連江、羅源、福清、平潭、閩清、永泰、古田、屏南、福安、寧德、壽寧、周寧、福鼎、柘

榮、霞浦）的規模。明成化九年（1473），福安、寧德、霞浦等縣始劃出設福寧州，直隸布政司管轄；到清雍正二年（1724），福寧州為府，政治區域的一致，長期共同的政治、經濟和文化生活，有了語言共性，形成閩東方言的共同特點。根據方言內部的差異，閩東方言又可分為南、北兩片。北片包括福安、寧德、壽寧、周寧、福鼎、柘榮、霞浦7個縣市，面積一四四五七平方公里，人口約二百多萬人，這一帶相當於歷史上福寧府的轄地。福安作為閩東政治、經濟、文化中心之一，福安話在閩東方言區的北片各縣、市也通行無阻，是北片方言的代表。閩東方言區南片，包括福州、閩侯、長樂、連江、羅源、福清、平潭、閩清、永泰、古田、屏南等十一個縣、市。面積共一五一〇點三五平方公里，一九九三年，人口六〇〇萬人。南片方言以省會福州話為代表。《戚林八音》與《安腔八音》，正是反映福州方言音系和福安方言音系的韻書。

　　《戚林八音》是清晉安彙集明戚繼光《戚參軍八音字義便覽》和清林碧山《珠玉同聲》兩書而成於乾隆十四年（1749），是反映福州話音韻系統的韻書。此書分三十六個韻類，十五個聲類。現將《安腔八音》與《戚林八音》對照比較如下：

（一）《戚林八音》與《安腔八音》聲母比較

	l	p	k	k'	t	p'	t'	ts	s	n	ø	m	ŋ	ts'	h	j	w
戚林八音	柳	邊	求	氣	低	波	他	曾	時	日	鶯	蒙	語	出	喜		
安腔八音	柳	邊	求	氣	低	波	他	爭	時	日	鶯	蒙	語	出	熹	如	無

　　《安腔八音》共十七個聲母，比《戚林八音》多了「如無」兩母。經筆者仔細對照比較發現，《戚林八音》中的「鶯」母基本上相當於《安腔八音》的「鶯如無」三個聲母。閩東方言大多是十五個聲母，唯獨福安話多了「如無」兩個聲母。這兩母的存在，可能是受到吳語影響所致。根據《漢語方言詞匯》提供的材料，蘇州方言二十八

個聲母中就有[j]母，其例字「移尤雨」；溫州方言二十九個聲母，也有[j]母，其例字「移床柔」；而《安腔八音》裡「移」（雞韻如母）、「尤」（秋韻如母）、「柔」（秋韻如母）等字也讀做[j]。蘇州方言有[v]母，其例字「馮味扶」；溫州方言也有[v]母，其例字「文味河」；而《安腔八音》裡「味」（俐韻無母）、「文」（春韻無母）等字亦讀做[w]母。[w]屬半元音，是一種摩擦很輕的濁擦音，唇不太圓。[v]屬唇齒、濁擦音。[w]母與[v]母發音部位和發音方法相近。據考察，「無」母[w]來源於中古時代的「影」母[ø]（如「窪渦彎」）、「喻三」母[ɣ]（如「王芋泳」）、「明（微）」母[m]（如「文舞亡」）、「喻四」母（如「唯營贏」）、「疑」母（如「瓦桅」）等。

（二）《戚林八音》與《安腔八音》韻母比較

戚林八音	春uŋ	花ua	香ioŋ	——	秋iu	山aŋ			開ai	嘉a
安腔八音	春oun	花o	香ioŋ	掀iŋ	秋eu	山an	三am	坑aŋ	開ai	嘉a
戚林八音	賓iŋ	歡uaŋ	歌o	須y	——	金iŋ	杯uoi	孤u	燈eŋ	——
安腔八音	賓ein	歡uan	歌ɔ	須øi	於ø	金eim	杯ui	孤ou	燈œŋ	砧em
戚林八音	——	光uoŋ	——	輝ui	燒ieu	銀yŋ	——	缸oŋ		之i
安腔八音	牽ɛin	光uŋ	川un	輝ui	燒iu	銀øn	恭øŋ	缸ɔuŋ	根ɔun	俐ei
戚林八音	東œŋ	郊au	過uo	西e	橋io	雞ie	聲iaŋ	催oi	初œ	天ieŋ
安腔八音	東ouŋ	效au	戈u	西ɛ	茄io	雞i	聲iaŋ	崔ɔi	初œ	天in
戚林八音		奇ia	梅uoi	——		歪uai		遮ia		溝eu
安腔八音	添im	顫iam	——	——	迦e	歪uai	廳ein	煎ian		鉤ɛu

　　《戚林八音》三十六韻類中的「『金』同『賓』、『梅』同『杯』、『遮』同『奇』，實只三十三字母」（見「戚參軍例言」）。這三十三個韻類中有十二個陽聲韻：「春、香、山、賓、歡、燈、光、銀、缸、東、聲、天」，均收[-ŋ]尾，與之相配的入聲韻均收[-k]尾；九個元音或元音韻尾韻：「花、嘉、歌、過、西、橋、雞、初、奇」，均配有入聲韻，收[-ʔ]尾。這樣，《戚林八音》實際上有五十四個韻母。而《安

腔八音》四十七個韻類中有二十五個鼻音尾韻：「春、山、賓、歡、牽、川、銀、根、天、煎」十韻，收[-n]尾，與之相配的入聲韻均收[-t]尾；「香、掀、坑、燈、光、恭、缸、東、聲、廳」十韻，收[-ŋ]尾，與之相配的入聲韻均收[-k]尾；「三、金、砧、添、鰲」五韻，[-m]尾，與之相配的入聲韻均收[-p]尾；二十二個元音或元音韻尾韻「花、秋、開、嘉、歌、須、於、杯、孤、輝、燒、俐、效、戈、西、雞、茄、崔、初、迦、歪、鉤」，其中「嘉、歌、戈、茄、迦」五個韻配有入聲韻，收[-ʔ]尾。這樣一來，《安腔八音》實際上有七十七個韻母。可見，《戚林八音》與《安腔八音》韻母的差異還是比較大的。

二　《安腔八音》與《簡易識字七音字彙》的比較

（一）韻母系統比較

　　梁玉璋《福安方言概述》一文中記載：「福安話韻母，以往保存了中古完整的三套輔音韻尾：-m、-n、-ŋ 和-p、-t、-k。現在，福安話只保留[-ŋ]和[-k]一套輔音韻尾。[-m、-n]和[-p、-t]兩套韻尾已消失約百年之久。福安方言字書《簡易識字七音字彙》[1]卷首所列字母表，注有拼音字母，其中二十六個鼻韻母就具有三個鼻輔音韻尾。」文中介紹了此本韻書二十六個陽聲韻部，比《安腔八音》多了「橫[uaŋ]」一個韻部；還介紹了二十個元音或元音韻尾韻部，則比《安腔八音》少了「輝」「茄」兩個韻部。這樣，《簡易識字七音字彙》應該是四十六個韻部，比《安腔八音》少一個韻部。可惜的是，《簡易識字七音字彙》原書已經已找不到了，我們只能通過梁玉璋的文章所提供的語音材料來推測《安腔八音》的韻部的音值。

1　《簡易識字七音字彙》，作者鄭宜光，字一塵，鄭和善堂藏書。

	oun	o	ioŋ	iŋ	eu	an	am	aŋ	ai	a	ein	uan
七音字彙	君	花	香	謹	秋	山	三	杭	開	嘉	新	歡
安腔八音	春	花	香	掀	秋	山	三	坑	開	嘉	賓	歡
	ɔ	øi	ø	eim	ui	ou	œŋ	em	n	uŋ	un	ui
七音字彙	歌	須	於	金	杯	孤	燈	參	千	光	川	
安腔八音	歌	須	於	金	杯	孤	燈	砧	牽	光	川	輝
	iu	uen	ueŋ	oŋ	on	ei	ouŋ	au	u	ɛ	i	i
七音字彙	燒	斤	恭	扛	跟	基	東	郊	過	西	之	
安腔八音	燒	銀	恭	缸	根	俐	東	效	戈	西	雞	茄
	iaŋ	ɔi	œ	in	im	iam	e	uai	eiŋ	ian	ɛu	uaŋ
七音字彙	聲	催	初	天	謙	嚴	迦	歪	經	煎	溝	橫
安腔八音	聲	崔	初	天	添	鼇	迦	歪	廳	煎	鉤	

　　《簡易識字七音字彙》中有「杯」韻[ui]、「之」韻[i]，而無「輝」韻、「茄」韻，鑒於現代福安方言「輝」韻字讀[ui]、「茄」韻字讀[i]的現象，我們認為二韻可分別併入「杯」韻、「之」韻之中。

（二）聲母系統比較

	l	p	k	k'	t	p'	t'	ts	s	n	o	m	ŋ	ts'	h	j	w
七音字彙	柳	邊	求	氣	低	波	他	曾	時	日	鴉	蒙	語	出	飛	與	舞
安腔八音	柳	邊	求	氣	低	波	他	爭	時	日	鶯	蒙	語	出	熹	如	無

　　《簡易識字七音字彙》也有十七個聲母，與《安腔八音》同。只有五個聲母換了字「曾：爭○鴉：鶯○飛：熹○與：如○舞：無」，其他聲母均同。

三　《安腔八音》與現代福安方言比較

（一）《安腔八音》元音或元音尾韻與現代福安方言對照比較

安腔八音	福安方言	柳	邊	求	氣	低	波	他	爭	時	日	鶯	蒙	語	出	喜	如	無
花o	o	羅	籬	瓜	誇	大	破	拖	抓	沙			麻	我		花		蛙
秋eu	eu	簍		狗	丘	丢	殍	抽	周	收		憂	牡	偶	秋	休	由	
開ai	ai	來	擺	皆	開	歹	派	抬	哉	獅	乃	哀	埋	嵦	猜	海		
嘉a	a	摳	巴	嘉	膠	打	怕	他	查	砂	那	鴉	馬	雅	差	霞	也	曰
歌ɔ	ɔ	老	褒	高	柯	多	波	叨	遭	唆	腦	呵	拇	俄	操	好		
須iø	ø	磊	肥	龜	區	豬	屁	槌	諸	須	女	威		魚	趨	虛	如	為
於ø	ø				去						於							
杯ui	ui	蕊	杯	裏		懟	配		贅	雖	擱	委	尾	外	吹	火	銳	偎
孤ou	ou	露	飽	孤	庫	都	浮	吐	租	蘇	怒	烏	卯	吳	粗	夫		無
輝ui	ui												魏			輝		
燒iu	iu	柳	標	嬌	敲	凋	飄	挑	招	燒	鳥		蒝	咬	超	嚚	夭	
俐ei	ei								忤	詩	餌	衣	媚	宜	癡	熙	而	維
郊au	au	劉	包	交	籬	兜	拋	偷	糟	梢	撓	拗	矛	看	抄	咻		
戈u	u	魯	布	戈	科	朵	鋪	土	朱	輸	惡		摸	伍	此	靴	窩	武
西ɛ	ɛ	禮	牌	街	溪	低	稗	體	齊	西	奶	挨	賣	睨		蟹		說
崔ɔi	ɔi	雷		個	魁	對		推	最	衰	內	欸		崔				
初œ	œ	驢			咳	芋		助	梳		肛				初	歔		
迦e	e	嘅		迦	燃	爹	僻	析	嗟	賒	惹	矣	鵝	奢	嚇	野		
歪uai	uai			乖	快										喘	懷		歪
鉤ɛu	ɛu	婁		鉤	摳	雕	浮	偷	鄒	搜	耨	鷗	謀	䲆	湊	侯		
茄i	i	呂		舉	去	佇			鐘	主	黍	女	雨	語	處	許	與	
雞i	i	李	媲	雞	稽	抵	批	恥	之	施	瀰	以	美	耳	齒	喜	爾	

（二）《安腔八音》鼻音尾韻與現代福安方言對照比較

安腔八音	福安方言	柳	邊	求	氣	低	波	他	爭	時	日	鶯	蒙	語	出	喜	如	無
春oun	ouŋ	侖	崩	君	空	敦	噴		俊	詢	暖	溫	夢		春	分	匀	文
東ouŋ	ouŋ	朗	榜	公	空	東	蜂	通	宗	嵩	濃	翁			聰	風	容	

香 ioŋ	ioŋ	兩		姜	腔	張		暢	章	相	娘			仰	昌	香			央
掀 iŋ	iŋ			捐	闐							隱		言		軒			淵
大 in	iŋ	輾	邊	堅	愆	顛	篇	天	甌	先	年	煙	免	研	遷	賢	燕		永
添 im	iŋ			兼	謙	甜		添	詹	纖	拈	飲			簽	險			淹
山 an	aŋ	欄	班	干	刊	丹		灘	盞	山		安	蠻	眼	燦	鼾			
三 am	aŋ	覽		甘	堪	擔		貪	簪	三	摛	庵							
坑 aŋ	aŋ			更	坑	鄭	彭	撐											
賓 ein	eiŋ	凌	賓			珍		真		身	日	印	面		親				人
金 eim	eiŋ	淋		金	欽	點			浸	心	匲	音			深	馨			任
廳 eiŋ	eiŋ	領	餅	驚		鼎	砅	廳	正	聲			名	迎	請	兄			營
歡 uan	uaŋ	變	般	官	寬	端	潘		鑽			滿	頑	餐	歡				彎
燈 œŋ	œŋ	籠	崩	庚	硿	登	烹	撐	爭	生	能	鶯	蒙	硬	蕙	亨			
砧 em	ɛiŋ		鹹			砧			針	森	念	陰					譏		
牽 en	ɛiŋ	蓮	班	結	牽	低		焞	薦	先	乳		漫	蜈	千	莧			
光 uŋ	uŋ	龍		光	匡	董	捧	倘	總	竦		擁			焌	方	勇		往
川 un	uŋ	戀	奔	卷	菌	轉	篡		專	笱	軟	穩	問	元	川	婚			駕
銀 uen	øŋ		巾	勤					信		殷		銀		勳				
恭 uen	øŋ	冷		恭	肯	等		桶	鬃			猛			凶				
缸 oŋ	ɔuŋ		旁	缸	康	當	雰	湯	莊	霜	囊	秧	忙	昂	倉	防			
根 on	ɔuŋ	圖		根	坤	墩													
聲 iaŋ	iaŋ	拎	並	京	卿	丁	傳	聽	精	聲	嫇	英	名	迎		興			榮
饕 iam	iaŋ							饕						岩			豔		
煎 ian	iaŋ			囝					煎	線				彥	倩				

　　從上表可見，《安腔八音》二十五個鼻音尾韻部仍然保留[-m]、[-n]、[-ŋ]三種輔音韻尾。經過近百年的演變，[-m]和[-n]兩種輔音韻尾已消失，均變為[-ŋ]尾，二十五個陽聲韻部也合併為十二個陽聲韻母：

春東	ouŋ	香	ioŋ	掀天添	iŋ	山三坑	aŋ
賓金廳	eiŋ	歡	uaŋ	燈	œŋ	砧牽	ɛiŋ
光川	uŋ	銀恭	øŋ	缸根	ɔuŋ	聲饕煎	iaŋ

　　然而，據筆者考察，《安腔八音》二十五個陽聲韻部[-m]、[-n]、[-ŋ]三種輔音韻尾的界限也是不很分明的。現分別舉例說明如下：

　　春東　《安腔八音》春韻[oun]主要來源於《廣韻》臻攝[-n]韻字，少數山攝[-n]韻字，但也雜有通攝[-ŋ]韻字（弄窘空悾闃峻瀧蘿夢懵蒙濛檬朦從崇叢菆）、曾攝[-ŋ]韻字（崩）、宕攝[-ŋ]韻字（枋）、梗攝[-ŋ]韻字（影）等。東韻[ouŋ]主要來源於《廣韻》通攝[-ŋ]韻字，少數宕攝[-ŋ]、梗攝[-ŋ]字韻，但也雜有臻攝[-n]韻字（舜瞬慍搵棍）、山攝[-n]韻字（選）等。

　　香　《安腔八音》香韻[ioŋ]主要來源於《廣韻》宕攝[-ŋ]韻字，少數梗攝[-ŋ]、曾攝[-ŋ]、江攝[-ŋ]韻字等。

　　掀天添　《安腔八音》掀韻[iŋ]主要來源於《廣韻》山攝[-n]韻字，部分臻攝[-n]韻字，但還雜有通攝[-ŋ]韻字（鞏拱共龔烘）等。天韻[in]主要來源於《廣韻》山攝[-n]韻字，部分臻攝[-n]韻字，但雜有梗攝[-ŋ]韻字（丙炳邴屏景境警頂鼎）、曾攝[-ŋ]韻字（蒸肯拯）、深攝[-m]韻字（枕品稟）、咸攝[-m]韻字（砭貶）等。添韻[im]主要來源於《廣韻》咸攝[-m]韻字，部分深攝[-m]韻字，但還雜有山攝[-n]韻字（璉槤禪羨輦）等。

　　山三坑　《安腔八音》山韻[an]主要來源於《廣韻》山攝[-n]韻字，但還雜有梗攝[-ŋ]韻字（柄平坪棚枰病青菁生醒）、宕攝[-ŋ]韻字（尨芒盲鋩）等。三韻[am]主要來源於《廣韻》咸攝[-m]韻字。坑韻[-aŋ]主要來源於《廣韻》梗攝[-ŋ]韻字，但雜有咸攝[-m]韻字（譚覃鐔曇薄蠶醰）等。

　　賓金廳　《安腔八音》賓韻[ein]韻字主要來源於《廣韻》臻攝[-n]韻字，少數山攝[-n]韻字，但雜有梗攝[-ŋ]（靈瓶屏並病貞正）、曾攝[-ŋ]（陵凌棱冰升藤承繩應）等。金韻[eim]韻字主要來源於《廣韻》深攝[-m]韻字，少數咸攝[-m]韻字，但雜有臻攝[-n]韻字（塵慎爐儘贐腎忍仞軔）、梗攝[-ŋ]韻字（馨淨阱窉）、曾攝[-ŋ]韻字（楞蠅）、

通攝[-ŋ]韻字（熊）等。廳韻[eiŋ]主要來源於梗攝[-ŋ]韻字，少數通攝韻字。

歡　《安腔八音》歡韻[uan]韻字主要來源於《廣韻》山攝[-n]韻字，少數臻攝[-n]韻字，但雜有咸攝[-m]韻字（泛梵凡氾范犯）、江攝[-ŋ]韻字（胖）、梗攝[-ŋ]韻字（橫）等。《安腔八音》把《簡易識字七音字匯》中的「橫」韻[uaŋ]併入「歡」韻。

燈　《安腔八音》燈韻[œŋ]韻字主要來源於《廣韻》通攝[-ŋ]、梗攝[-ŋ]、曾攝[-ŋ]韻字，但雜有臻攝[-n]韻字（襯櫬）等。

砧牽　《安腔八音》砧韻[ɛim]韻字主要來源於《廣韻》深攝[-m]韻字，少數咸攝[-m]韻字，但還雜有曾攝[-ŋ]韻字（憎）、臻攝[-n]韻字（榛蓁臻溱）等。牽韻[ɛin]韻字主要來源於《廣韻》山攝[-n]韻字，少數臻攝[-n]韻字，但還雜有梗攝[-ŋ]韻字（鼪）等。

光川　《安腔八音》光[uŋ]韻字主要來源於《廣韻》宕攝[-ŋ]韻字，少數通攝[-ŋ]、江攝[-ŋ]韻字，但還雜有山攝[-n]（眷卷券捲惓捲貫）等。川韻[-n]韻字主要來源於《廣韻》山攝[-n]和臻攝[-n]韻字，但雜有宕攝[-ŋ]（妄）等。

銀恭　《安腔八音》銀韻[uen]韻字主要來源於《廣韻》臻攝[-n]韻字，但還雜有通攝[-ŋ]韻字（笫）、江攝[-ŋ]韻字（樱）、梗攝[-ŋ]韻字（坑）等。恭[ueŋ]韻字主要來源於《廣韻》通攝[-ŋ]韻字，部分宕攝[-ŋ]韻字、梗攝[-ŋ]韻字、曾攝[-ŋ]韻字。

缸根　《安腔八音》缸韻[oŋ]韻字主要來源於《廣韻》宕攝[-ŋ]韻字，部分江攝[-ŋ]韻字，但還雜有山攝[-n]（幔）和臻攝[-n]（存忖）韻字等。根韻[on]韻字主要來源於《廣韻》臻攝[-n]韻字，少數山攝[-n]韻字。

聲𪾳煎　《安腔八音》聲韻[iaŋ]韻字主要來源於《廣韻》梗攝[-ŋ]韻字，少數曾攝[-ŋ]韻字，但雜有臻攝[-n]韻字（藺恡吝均鈞筠鎮信津秦螓因茵）、山攝[-n]韻字（梘筧揀裀繭犬綻煙）、深攝[-m]韻字

（霖）、咸攝[-m]韻字（撿）等。箖韻[iam]韻字主要來源於《廣韻》咸攝[-m]韻字。煎韻[ian]韻字主要來源於《廣韻》山攝[-n]韻字。

　　由上所見，《安腔八音》大部分鼻音尾韻中收[-n]尾的韻部往往雜有[-m]尾韻字或[-ŋ]尾韻字，如春、天、山、賓、歡、牽、川、銀等韻部；收[-m]尾的韻部也往往雜有[-n]尾韻字或[-ŋ]尾韻字，如添、金、砧韻部；收[-ŋ]尾的韻部也往往雜有[-n]尾或[-m]尾韻字，如東、掀（按：掀韻[-n]尾→[-ŋ]尾演變得最快的）、坑、燈、光、缸、聲等韻部。但也有[-m]尾（三氅）、[-n]尾（根煎）、[-ŋ]尾（香廳恭）分得清楚的。總的來說，《安腔八音》[-m]、[-n]、[-ŋ]三種輔音韻尾主體還是分得清楚的，只是它們已開始產生[-n]尾→[-ŋ]尾和[-m]尾→[-ŋ]尾的演變了。

（三）《安腔八音》入聲韻與現代福安方言對照比較

安腔八音	福安方言	柳	邊	求	氣	低	波	他	爭	時	日	鶯	蒙	語	出	喜	如	無
春 out	ouk	淥	腹		哭			怵	卒	束			木		出	佛		
東 ouk	ouk	祿	僕	谷	哭	篤	僕	讀	足	束		屋			促	福	欲	
香 iok	iok	略		腳	卻			爵					虐	雀			約	
掀 ik	ik			決	闋											歇	悅	
天 it	ik	列	鱉	結	缺	哲	撇	鐵	即	薛	挖	滅			妾	協	噎	
添 ip	ik	鬣		劫		蝶	陟	接	儎			業	切	脅	餂			
山 at	ak	辣	拔	葛	渴	達		撻	扎	殺	餲	遏		鶍	察	喝		
三 ap	ak	臘	甲		答		塔	雜	颯	納	鴨							
坑 ak	ak					鋅	塌											
嘉 aʔ	ak	喇	百	格	客	壓	拍	宅	仄	涷		阨	麥		冊			
賓 eit	eik	蜜	必					職	實	日		蜜						
金 eip	eik	立		急	泣			執	濕	匿	揖			翕	入			
廳 eik	eik	靂				獺	越											
歡 uat	uak		撥	括	闊	奪	潑	脫				抹			法		襪	
歌 ɔʔ	ɔk	落	薄	角		桌	粕			索		學	膜					
燈 œk	œk	六	伯	格	客	德	迫	慝	則	色		厄	墨	逆	策	黑		

韻目															
砧 ep	εik	猺				牒		貼	汁	澀	凹	狹			
牽 et	εik	裂	八	結	擦	諜		節	塞		抑	密		賊	血
光 uk	uk		國												
川 ut	uk	劣	勃	掘	闕	突	淬	禿	拙			月		拂	物
銀 uet	øk								熟			訖			
恭 uek	øk			菊	曲	竹			叔		肉	鬱		玉	捉
缸 ok	ɔuk	泊	各	確	琢	撲	托	作	溯	諾	沃	漠	岳	撮	學
根 ot	ɔuk			骨	窟	奪									
戈 uʔ	uk		剝	局	曲	掇	曝		燭		惡			玉	粟
聲 iak	iak	力	畢	吉	隙	滴	匹	惕	寂	昔		一		逆	七
饗 iap	iak				夾	屜			翼	聶		囁	瘧	爝	葉
煎 iat	iak								屆						
迦 eʔ	eik*		壁			摘	僻	析	跡	食				額	赤
茄 iʔ	ik*					爍			嚼	石	葉			尺	藥

以上材料可見，《安腔八音》仍然保留[-p]、[-t]、[-k]、[-ʔ]四種輔音韻尾。而現代福安方言則只有[-k]一種輔音韻尾。從原來三十個入聲韻母演變合併為十三個入聲韻母：

春東	ouk	香	iok	掀天添茄	ik	山三坑嘉	ak
賓金廳迦	eik	歡	uak	燈	œk	砧牽	εik
光川戈	uk	銀恭	øk	缸根	ɔuk	聲饗煎	iak
歌	ɔk						

但是，《安腔八音》入聲韻與鼻音尾韻一樣，[-p]、[-t]、[-k]、[-ʔ]四種輔音韻尾的界限也是處在演變之中，它們之間的界限也不是十分清楚的。請看以下材料：

春東　《安腔八音》春韻入聲韻字[out]主要來源於《廣韻》臻攝入聲韻字[-t]（率繂律屈黜怵卒術述沒出佛），也雜有通攝入聲韻字[-k]（淥睩簏腹蝮馥哭禿木目牧）。東韻入聲韻字[ouk]主要來源於《廣韻》通攝入聲韻[-k]（祿鹿戮六陸僕濮瀑穀哭篤督獨讀瀆足祝族

束屋觸福覆伏），但也雜有臻攝入聲韻字[-t]（鷸屈術述怵欝）。

　　香　《安腔八音》香韻入聲韻字[iok]主要來源於《廣韻》宕攝入聲韻[-k]（略掠腳卻攫爵酌著削雀綽鵲瀹爍勺若弱），少數梗攝入聲韻字[-k]（劇），通攝入聲韻字[-k]（欲）。

　　掀天添茄　《安腔八音》掀韻入聲韻字[ik]主要來源於《廣韻》山攝入聲韻字[-t]（決抉訣譎闋歇蠍閱噎悅）。天韻入聲韻字[it]主要來源於《廣韻》山攝入聲韻字[-t]（列洌冽裂烈鱉龞蟞瞥別結鍥竭傑缺垤耋撇鐵撤舌挖滅），少數臻攝入聲韻字[-t]（溧軼），還雜有梗攝入聲韻字[-k]（礫瀝曆櫟）、曾攝入聲韻字[-k]（即唧蝕）、咸攝入聲韻字[-p]（諜喋蝶輒燮拾涉什妾葉協挾）等。添韻入聲韻字[-ip]主要來源於《廣韻》咸攝入聲韻字[-p]（獵鬣劫碟堞渫蝶蹀接捷睫霎儸業脅），但雜有山攝入聲韻字[-t]（梟陧孽蘗闑）。茄韻入聲韻字[-iʔ]主要來源於《廣韻》宕攝入聲韻字[-k]（爍嚼藥）、梗攝入聲韻字[-k]（石蓆袥）、咸攝入聲韻字[-p]（叶）等。

　　山三坑嘉　《安腔八音》山韻入聲韻字[at]主要來源於《廣韻》山攝入聲韻字[-t]（辣剌拔跋茇魃葛割轄渴揭妲達撻扎軋札殺察擦曷），但還雜有咸攝入聲韻字[-p]（颯盍闔嗑）。三韻入聲韻字[ap]主要來源於《廣韻》咸攝入聲韻字[-p]（拉臘獵鬣蠟甲鉀胛夾鴿合答褡劄踏沓塔匣恰洽雜閘納內鈉衲軜鴨壓押盒匣狎），少數深攝入聲韻字[-p]（粒）。坑韻入聲韻字[ak]主要來源於《廣韻》咸攝入聲韻字[-p]（榻塌溻毾渴揭），但雜有臻攝入聲韻字[-t]（鋅）、山攝入聲韻[-t]（撻怛）。嘉韻入聲韻字[aʔ]主要來源於《廣韻》梗攝入聲韻字[-k]（百伯柏擘白隔膈骼格客拍宅蹟麥脈冊），雜有山攝入聲韻字[-t]（喇鯻撒擦剎曰）、咸攝入聲韻[-p]（壓）、曾攝入聲韻字[-k]（戺仄）等。

　　賓金廳迦　《安腔八音》賓韻入聲韻[eit]主要來源於《廣韻》臻攝入聲韻字[-t]（必筆質鑕日馹實密蜜滵）、曾攝入聲韻字[-k]（逼職織脊瘠匿植殖食）、梗攝入聲韻字[-k]（積跡溺怒夕汐席蓆碩石覓）。

金韻入聲韻字[eip]主要來源於《廣韻》深攝入聲韻字[-p]（立笠急給彶及芨泣執緝輯戢習集襲濕隰拾揖邑吸噏汲級入），還雜有曾攝入聲韻字[-k]（亟匿飾）、梗攝入聲韻[-k]（脊籍）等。廳韻入聲韻字[eik]主要來源於梗攝入聲韻字[-k]（靂）、山攝入聲韻字[-t]（獺）、咸攝入聲韻字[-p]（趏）。迦韻入聲韻字[eʔ]主要來源於《廣韻》梗攝入聲韻字[-k]（攕壁廦摘謫僻析只跡額赤），少數曾攝入聲韻字[-k]（昃食）。

　　歡　　《安腔八音》歡韻入聲韻字[uat]主要來源於《廣韻》山攝入聲韻字[-t]（撥鉢扒拔跋鈸適刮括闊奪潑鏺脫挩抹秣末發伐筏閥罰活襪曰），但雜有宕攝入聲韻字[-k]（度）、咸攝入聲韻字[-p]（法乏）。

　　燈　　《安腔八音》燈韻入聲韻字[œk]主要來源於《廣韻》曾攝入聲韻字[-k]（勒仂肋扐北苝刻克剋德得特逼愎愙忒則崱賊鰂鯽色墨默測側廁黑或）、梗攝入聲韻字[-k]（伯柏百佰陌白珀帛舶鮊格革覈虢隔客澤擇迫魄責窄簀謫厄軛杚脈逆策赫），部分通攝入聲韻字[-k]（六陸鹿漉觸毒讀目）、江攝入聲韻字[-k]（角確桷殼），雜有臻攝入聲韻字[-t]（瑟瑟）。

　　砧韏　　《安腔八音》砧韻入聲韻字[ɛip]主要來源於《廣韻》咸攝入聲韻字[-p]（牒諜渫貼帖怗疊狹）、深攝入聲韻字[-p]（汁澀十拾），但雜有曾攝入聲韻字[-k]（職濇）、山攝入聲韻字[-t]（捺）。韏韻入聲韻字[ɛit]主要來源於《廣韻》山攝入聲韻字[-t]（裂八捌仈玐結擷截節蠛蚥虱血），還雜有咸攝入聲韻字[-p]（諜渫）、深攝入聲韻字[-p]（澀）、曾攝入聲韻字[-k]（塞嗇濇穡賊鰂鯽）、臻攝入聲韻字[-t]（密）。

　　光川戈　　《安腔八音》光韻入聲韻字[uk]主要來源於《廣韻》梗攝入聲韻字[-k]（幗摑蟈啯膕）、宕攝入聲韻字[-k]（郭廓槨）、曾攝入聲韻字[-k]（國）等。川韻字[-t]主要來源於《廣韻》山攝入聲韻字（劣将埒將蕨掘厥獗闕缺闋拙茁掇裰剟絕月越鈹�período粵曰）、臻攝入聲韻字[-t]（勃浡浡餑哱艴倔崛突捥弗拂怫艴怫紱物勿芴），但雜有通

攝入聲韻字[-k]（禿）、宕攝入聲韻字[-k]（鑪）。戈韻入聲韻字[uʔ]主
要來源於《廣韻》通攝入聲韻字[-k]（斛槲斛局侷鋦跼曲曝燭穀粟褥
玉）、江攝入聲韻字[-k]（剝確岳樂），少數宕攝入聲韻字[-k]（縛），
但雜有山攝入聲韻[-t]（掇剟刖）、深攝入聲韻[-p]（執）、臻攝入聲韻
[-t]（兀杌扤）等。

　　銀恭　《安腔八音》銀韻入聲韻字[uet]主要來源於《廣韻》臻攝
入聲韻[-t]（迄訖汔吃），但雜有通攝入聲韻字[-k]（熟）。恭韻入聲韻
字[uek]主要來源於《廣韻》通攝入聲韻字[-k]（菊鞠掬鞠躬曲蛐柚鼊
麴竹竺築逐蓫妯叔粥鬻肉郁玉），少數江攝入聲韻字[-k]（捉），但還
雜有臻攝入聲韻字[-t]（乞）。

　　缸根　《安腔八音》缸韻入聲韻字[ok]主要來源於《廣韻》宕攝
入聲韻字[-k]（薄泊亳鉑各閣擱霍藿郝斫托託橐作諾鐸膜摸鄂噩錯）、
江攝入聲韻字[-k]（覺玨確琢啄卓涿樸雹濁朔槊岳樂戳學）、通攝入聲
韻字[-k]（撲攴縮），但雜有咸攝入聲韻[-p]（磕納）、山攝入聲韻[-t]
（撮）等。根韻入聲韻字[ot]主要來源於《廣韻》臻攝入聲韻字[-t]
（骨鶻榾窟），山攝入聲韻字[-t]（刮滑奪褨），但雜有宕攝入聲韻字
[-k]（壑）。

　　聲贅煎　《安腔八音》聲韻入聲韻字[iak]主要來源於《廣韻》梗
攝入聲韻字[-k]（碧辟甓闢役擊激隙檄的滴嫡狄迪滌笛敵剔惕寂昔錫
釋析益鎰亦）、曾攝入聲韻字[-k]（力逼域蟈棫棘亟極直敕識息熄
熄），還雜有臻攝入聲韻字[-t]（栗慄篥畢筆必筆弼佖柲吉佶潔橘秩帙
佚匹疾嫉悉失一乙七）、通攝入聲韻字[軸]。贅韻入聲韻字[iap]主要來
源於《廣韻》咸攝入聲韻字[-k]（夾莢峽頰鋏聶鑷囁葉頁），但雜有山
攝入聲韻字[-t]（涅捏陧囓）、曾攝入聲韻字[-k]（翼）。煎韻入聲韻字
[iat]只出現一個，來源於《廣韻》山攝入聲韻字[-t]（賍）。

　　歌　《安腔八音》歌韻入聲韻字[ɔʔ]主要來源於《廣韻》宕攝入
聲韻字[-k]（落薄泊鉑斫粕索嚼膜莫）和江攝入聲韻字[-k]（角桌趠踔

鐲學）等。

　　根據以上分析，《安腔八音》入聲韻收[-t]尾韻也雜有[-k]尾韻或
[-p]尾韻，如：春、天、山、賓、歡、牽、川、銀、根；入聲韻收[-k]
尾韻也雜有[-t]尾韻或[-p]尾韻，如：東、坑、廳、燈、恭、缸、聲；
入聲韻收[-p]尾韻也雜有[-t]尾韻或[-k]尾韻，如：添、金、砧、搤；
入聲韻收[-ʔ]尾韻也雜有[-t]尾韻或[-k]尾韻或[-p]尾韻，如：茄、嘉、
迦、戈、歌。只收[-p]尾韻僅「三」，只收[-t]尾韻僅「掀」「煎」二
韻；只收[-k]尾韻僅「香」「光」二韻。可見，《安腔八音》入聲韻與
鼻音尾韻一樣，每一個入聲韻字的來源都是比較複雜，不論收尾是
[-p]尾韻或[-t]尾韻或[-k]尾韻，還是[-ʔ]尾韻，並非都像《廣韻》中的
入聲韻收尾那麼整齊劃一。雖然它們基本上以一種收尾韻字為主，但
還雜有其他收尾韻字。

四　《安腔八音》聲韻調系統及韻圖簡編

　　《安腔八音》聲母為十七類：柳邊求氣低波他爭時日鶯蒙語出熹
如無。其擬音如下：

雙　脣　音：邊[p]	波[pʻ]	蒙[m]	無[w]
舌尖中音：低[t]	他[tʻ]	日[n]	柳[l]
舌尖前音：爭[ts]	出[tsʻ]	時[s]	
舌面後音：求[k]	氣[kʻ]	語[ŋ]	
舌面中音：如[j]			
喉　　音：熹[h]	鶯[ø]		

　　《安腔八音》四十七字母：春花香掀秋山三坑開嘉賓歡歌須於金
杯孤燈砧牽光川輝燒銀恭缸根俐東效戈西雞茄聲催初天添搤迦歪廳煎
鉤。其擬音如下：

1　春[oun/t]	2　花[o]	3　香[ioŋ/k]	4　掀[iŋ/k]	5　秋[eu]
6　山[an/t]	7　三[am/p]	8　坑[aŋ/k]	9　開[ai]	10　嘉[a/ʔ]
11　賓[ein/t]	12　歡[uan/t]	13　歌[ɔ/ʔ]	14　須[øi]	15　於[ø]
16　金[eim/p]	17　杯[ui]	18　孤[ou]	19　燈[œŋ/k]	20　砧[em/p]
21　牽[en/t]	22　光[uŋ/k]	23　川[un/t]	24　輝[ui]	25　燒[iu]
26　銀[uen/t]	27　恭[ueŋ/k]	28　缸[oŋ/k]	29　根[on/t]	30　俐[ei]
31　東[ouŋ/k]	32　郊[au]	33　戈[u/ʔ]	34　西[ɛ]	35　聲[iaŋ/k]
36　崔[ɔi]	37　初[œ]	38　天[in/t]	39　添[im/p]	40　饕[iam/p]
41　迦[e/ʔ]	42　歪[uai]	43　廳[eiŋ/k]	44　煎[ian/t]	45　鉤[ɛu]
46　茄[i/ʔ]	47　雞[i]			

《安腔八音》有七調,根據現代福安方言，其調類和調值如下：

陰平　　32　　　上聲　　42　　　陰去　　35　　陰入　　55

陽平　　11　　　　　　　　　　　陽去　　23　　陽入　　22

《安腔八音》共有七卷,為了讓讀者更好地瞭解該韻書的整個框架以及聲韻調的配合情況，現把該韻書四十七個韻類、十七個聲母和七個聲調的配合情況列表成韻圖簡編如下：

表一

	1 春[oun/t]	2 花[o]	3 香[ioŋ/k]	4 掀[iŋ/k]
	上上上上下下下 平上去入平去入	上上上上下下下 平上去入平去入	上上上上下下下 平上去入平去入	上上上上下下下 平上去入平去入
柳[l]	戀○○碌侖弄溁	○○瀨○籮○○	○兩○○良亮略	○○○○○○○
邊[p]	崩○糞不○笨○	○○簸○○○○	○○○○○○○	○○○○○○○
求[k]	君○棍○群郡○	瓜寡卦○樺○○	姜繦絳腳強○○	捐僅建決○健○
氣[k']	空懇○哭○○○	誇髁袴○○○○	腔強○卻○○躩	○○○闕○○○
低[t]	敦盾頓○○○○	○○○○○大○	張長漲○長剩○	○○○○○○○
波[p']	○○噴○○○○	○○破○○○○	○○○○○○○	○○○○○○○
他[t']	椿○○黜○○禿	拖○○○○○○	○○帳○○○○	○○○○○○○
爭[ts]	逡○俊卒○○○	抓○○○○○○	章掌醬爵○狀著	○○○○○○○
日[n]	○暖諏○○閏○	○○○○○○○	○○○○娘釀○	○○○○○○○
時[s]	詢選宋束船順術	沙耍○○○○○	相賞相削常上○	○○○○○○○
鶯[ø]	溫影慍○○○○	○○○○○○○	○○○○○○○	○隱○○○○○
蒙[m]	○○夢○蒙悶木	○○○○麻○○	○○○○○○○	○○○○○○○
語[ŋ]	○○○○○○○	○我○○○○○	○仰○○○○虐	○○癮○言○○
出[ts']	春茨○出崇○○	○擤○○○○○	昌搶唱雀牆像籥	○○○○○○○
熹[h]	分○訓○雲混佛	花○化○華○畫	香享向○○○○	軒憲憲歇○○○
如[j]	○○○○勻○○	○○○○○○○	央養鞅約陽樣若	淵忍燕閼然○悅
無[w]	○○○○文問○	蛙○○劃○瓦畫	○○○○○○○	○○○○○○○

表二

	5秋[eu]	6山[an/t]	7三[am/p]	8坑[aŋ/k]
	上上上上下下下 平上去入平去入	上上上上下下下 平上去入平去入	上上上上下下下 平上去入平去入	上上上上下下下 平上去入平去入
柳[l]	○簍礌○留廇○	○○○○○蘭爛辣	○覽攣拉藍濫臘	○○○○○○○
邊[p]	○○○○○○○	斑板柄唪平病拔	○○○○○○○	○○○○○○○
求[k]	樛苟救○求舊○	干簡諫葛寒汗○	甘敢監甲銜○澴	更鯁○○○○○
氣[k']	丘口○○球臼○	刊侃看渴○○○	龕坎磡○○○闞	坑○○○○○○
低[t]	丟斗宙○稠紂○	單癉旦妲檀但達	擔膽擔答談淡踏	○○○○○鄭○
波[p']	○否○○䚟○○	髟○盼○○○○	○○○○○○○	髟○○○彭○錊
他[t']	抽○○○綢柱○	灘坦歎撻○○○	貪○探塔潭○○	撐○樘楊覃○○
爭[ts]	周走咒○○就○	爭盞贊札殘○○	簪斬譖匝慚暫雜	○○○○○○○
日[n]	○○○○○○○	諵赧○餪難難捺	○○撏餡南○納	○○○○○○○
時[s]	收叟秀○讐壽○	山傘散殺○○颯	三糁三颯贉○浛	○○○○○○○
鶯[ø]	憂毆幼○○○○	安○晏遏榲旱○	庵闇暗鴨嵌○盒	○○○○○○○
蒙[m]	○牡○○○謬○	鞔○飯○饅慢○	○○○○○○○	○○○○○○○
語[ŋ]	○偶○○牛○○	唵眼○鴈顔雁○	○○○○○○○	○○○○○○○
出[ts']	秋○岫○○鳩○	青醒粲察○○○	○○○○○○○	○○○○○○○
熹[h]	休○嗅○○○○	鼾罕漢喝寒翰盍	○○○○○○○	○○○○○○○
如[j]	○○○○由又○	○○○○○○○	○○○○○○○	○○○○○○○
無[w]	○○○○○○○	○○○○○○○	○○○○○○○	○○○○○○○

表三

	9 開[ai]	10 嘉[a/ʔ]	11 賓[ein/t]	12 歡[uan/t]
	上上上上下下下 平上去入平去入	上上上上下下下 平上去入平去入	上上上上下下下 平上去入平去入	上上上上下下下 平上去入平去入
柳[l]	○狹踶○來懶○	掝喇○○○○○	○○○○陵○爇	○孌○○孌亂○
邊[p]	○擺拜○徘敗○	巴把霸百琶罷白	賓板並必憑病○	般坂半撥般叛鈸
求[k]	皆改戒○○○○	嘉假價隔○○咬	○○○○○○○	官管貫適○肨宗
氣[k‘]	開凱慨○○○○	膠○愘客○○○	○○○○○○○	寬窾○闊環○○
低[t]	佁獃帶○台大○	礁打跢壓茶大汐	禎○鎮○陳陣○	端短斷○○斷奪
波[p‘]	○侴派○徘○○	脬○怕拍○○○	○○○○○○○	潘○判潑○伴○
他[t‘]	篩腿太○抬○○	他○蚱奼○○宅	○○○○○○值	○○○脫團○○
爭[ts]	哉宰載○才在○	查早乍仄齜○雜	真剪晉職○盡○	○○鑽○○饌○
日[n]	○乃○○○耐○	笆○○稻那頤拿	○○○○○認日	○○○○○○○
時[s]	獅屎○殺○○○	砂嘎撒涑○廈○	身脹信○神○實	○○○○○○○
鶯[ø]	哀靄愛○○○○	鴉瘂亞阨阿下○	○○應○○○○	○○○○○○○
蒙[m]	魘歹○○埋邁○	嬤馬罵○貓○麥	○○面覓民○蜜	○滿○抹鰻○未
語[ŋ]	崖騃介○呆礙○	岔雅○○牙衙抏	○○○○○○○	○○○○○頑玩
出[ts‘]	猜采蔡○才○○	差炒鈔冊柴○○	親笑○○睉○○	餐喘爨○○○○
喜[h]	咍海頦嗐孩亥○	嗏○○○霞夏○	○○○○○○○	歡反奐法還患伐
如[j]	○○○○○○○	也○○○○○○	○○○○人○○	○○○○○○○
無[w]	○○○○○○○	曰○○○○○○	○○○○○○○	彎宛○○灣萬襪

表四

	13 歌[ɔ/ʔ]	14 須[øi]	15 於[ø]	16 金[eim/p]
	上上上上下下下 平上去入平去入	上上上上下下下 平上去入平去入	上上上上下下下 平上去入平去入	上上上上下下下 平上去入平去入
柳[l]	囉老○○羅撈落	○磊慮○闆慮○	○○○○○○○	○○楞○霖○立
邊[p]	襃保報○婆暴薄	○○痱○肥吠○	○○○○○○○	○○○○○○○
求[k]	高稿告角笥○○	龜○貴○葵櫃○	○○○○○○○	金減禁急唅妗及
氣[kʻ]	柯可靠○○○○	區○愧○○○○	○○去○○○○	欽憪○泣禽○○
低[t]	多禱到桌陶道斳	豬短著○除筋○	○○○○○○○	○點○○沉朕○
波[pʻ]	波頗○粕○抱○	○○啡○○○○	○○○○○○○	○○○○○○○
他[tʻ]	叨討套搯桃○○	○侜磃○磋○○	○○○○○○○	○○○○○○○
爭[ts]	遭左佐○曹坐	書○醉○○聚綷	○○○○○○○	○○浸執○○習
日[n]	○腦○○儺穤○	○○女○○攔○	○○○○○○○	○○○○○○匿
時[s]	唆鎖燥索槽○鐲	須○絮○誰瑞○	○○○○○○○	心○閃濕尋甚拾
鶯[ø]	呵襖澳○河○學	威○畏○樗○○	於○○○于○○	音○蔭揖○○○
蒙[m]	○姆麼瘼毛帽莫	○○○○○○○	○○○○○○○	○○○○○○○
語[ŋ]	○我○○俄傲○	魚○寓○○○○	○○○○○○○	○○鮌吸吟○○
出[tsʻ]	操草躁○○○○	趨㵾處○○○○	○褯○○○○○	深○○○○○○
熹[h]	○好好熇何號○	虛○諱○○○○	○○○○○○○	馨○○翕○○○
如[j]	○○○○○○○	○○○○如踰○	○○○○○○○	○○○○壬任入
無[w]	○○○○○○○	○○○○為謂○	○○○○○○○	○○○○○○○

表五

	17 杯[ui]							18 孤[ou]							19 燈[œŋ/k]							20 砧[em/p]						
	上平	上上	上去	上入	下平	下去	下入	上平	上上	上去	上入	下平	下去	下入	上平	上上	上去	上入	下平	下去	下入	上平	上上	上去	上入	下平	下去	下入
柳[l]	○	蕊	○	○	○	○	○	○	○	露	○	盧	路	○	○	○	○	○	曨	弄	六	○	○	○	猁	○	○	○
邊[p]	杯	○	貝	○	培	珮	○	○	飽	富	○	瓠	莏	○	崩	備	堋	伯	朋	○	白	○	○	○	○	○	○	○
求[k]	○	裹	繪	○	○	○	○	孤	九	故	○	湖	舅	○	庚	○	更	格	○	○	○	○	○	○	○	○	鹹	○
氣[k‘]	○	鯽	○	○	○	○	○	坵	口	庫	○	痎	臼	○	硜	○	揩	客	○	○	○	○	○	○	○	○	○	○
低[t]	○	懟	○	○	○	○	○	都	斗	妒	○	圖	度	○	登	○	棟	德	騰	鄧	澤	砧	○	店	○	○	墊	牒
波[p‘]	醅	○	配	○	皮	被	○	○	○	○	○	浮	○	○	烹	○	砰	迫	○	○	○	○	○	○	○	○	○	○
他[t‘]	○	○	○	○	○	○	○	○	○	吐	○	土	○	○	撐	○	○	○	慝	蟲	讀	○	○	○	貼	○	○	疊
爭[ts]	○	○	贅	○	○	○	○	租	走	咀	慈	○	自	○	爭	○	粽	則	曾	贈	賊	針	○	譖	汁	○	○	○
日[n]	○	○	○	○	攔	○	○	○	怒	○	○	奴	怒	○	○	擰	膿	○	能	○	○	○	○	趁	凹	○	念	捻
時[s]	雖	○	歲	○	○	○	○	蘇	數	數	○	辭	事	○	生	○	送	色	柱	○	○	森	○	滲	瀋	○	○	十
鶯[ø]	膭	委	○	○	○	○	○	烏	○	惡	○	湖	有	○	鶯	○	硼	厄	紅	○	○	陰	○	○	○	○	○	狹
蒙[m]	○	尾	妹	○	梅	昧	○	○	卵	○	○	○	○	○	○	○	夢	○	盟	孟	墨	○	○	○	○	○	○	○
語[ŋ]	○	○	○	○	○	外	○	○	○	○	○	吳	五	○	○	○	○	○	○	硬	逆	○	○	○	○	○	○	○
出[ts‘]	吹	○	翠	○	○	○	○	粗	草	醋	○	○	○	○	蔥	○	襯	策	○	○	鑿	○	○	譏	○	○	○	○
熹[h]	○	火	誨	○	回	會	○	夫	呼	富	○	胡	父	○	亨	○	橫	黑	行	杏	或	○	○	○	○	○	○	○
如[j]	○	○	○	○	○	銳	○	○	○	○	○	○	○	○	○	○	○	○	○	○	○	○	○	○	○	○	○	○
無[w]	煨	賄	穢	○	○	衛	○	○	○	○	○	無	務	○	○	○	○	○	○	○	○	○	○	○	○	○	○	○

表六

	21 牽[en/t] 上上上上下下下 平上去入平去入	22 光[uŋ/k] 上上上上下下下 平上去入平去入	23 川[un/t] 上上上上下下下 平上去入平去入	24 輝[ui] 上上上上下下下 平上去入平去入
柳[l]	○○○○蓮○裂	○隴○○○○○	○○○○○戀劣	○○○○○○○
邊[p]	班○○八月辦○	○○○○○○○	奔本○○○醱勃	○○○○○○○
求[k]	○○○結○縣○	光廣眷國狂○○	○卷○蕨權倦掘	○○○○○○○
氣[k']	牽○○○○○搛	匡孔曠○○○○	○菌勸厥團○○	○○○○○○○
低[t]	○○○○填殿諜	○董懂○○○○	○轉○○傳傳突	○○○○○○○
波[p']	焞○○○○○○	○捧○○○○○	○○○汐○○勃	○○○○○○○
他[t']	蟶○鮎○○○○	○儻○○○○○	○○篆禿橡○○	○○○○○○○
爭[ts]	○○薦節榛○截	○總○○○○○	專准○茁全○絕	○○○○○○○
日[n]	○○○○乳鯰呢	○○○○○○○	堧軟○○○○岍	○○○○○○○
時[s]	先○○塞栓○○	○竦○○○○○	○筍○○○○○	○○○○○○○
鶯[ø]	○○○搤閑限○	擁懵○○○○○	○韞○○○○○	○○○○○○○
蒙[m]	○○○○○漫密	○○○○○○○	○○問○門○○	○○○○○○○
語[ŋ]	○○○○○○○	○○○○○○○	○○○○元願月	○○○○巍魏○
出[ts']	千○○○田○賊	○○○○○○○	川串○○○○○	○○○○○○○
熹[h]	○○莧血還○○	方訪放○皇○○	昏憤楦弗園遠○	輝○○○○○○
如[j]	○○○○○○○	○勇○○○○○	○○○○○○○	○○○○○○○
無[w]	○○○○○○○	○往○○王旺○	鴛遠怨○完暈勿	○○○○○○○

表七

	25 燒[iu]	26 銀[uen/t]	27 恭[ueŋ/k]	28 缸[oŋ/k]
	上上上上下下下 平上去入平去入	上上上上下下下 平上去入平去入	上上上上下下下 平上去入平去入	上上上上下下下 平上去入平去入
柳[l]	○柳○六聊料○	○○○○○○○	○冷○○○○○	○○○○○○○
邊[p]	標表○○○○○	○○○○○○○	○○○○○○○	○○○○○旁蚌薄
求[k]	嬌久叫○橋轎○	巾○覲○○近○	恭梗供菊窮共○	缸○降各桁○○
氣[kʻ]	敲巧竅○痰○○	○○○○勤○○	髡肯○曲○鎖○	康○慷霍○○磕
低[t]	凋肘釣○潮肇○	○○○○○○○	○等○竹○○逐	當○當琢堂蕩度
波[pʻ]	飄○票○藨○○	○○○○○○○	○○○○○○○	鎊螃凸樸○○雹
他[tʻ]	挑醜跳○佻○○	○○○○○○○	○桶○冊○○○	湯○盪托糖○○
爭[ts]	招酒照○樵○爝	○○○○○○○	○鬃○叔○○○	莊○壯作藏狀濁
日[n]	○鳥○○嬈尿○	○○○○○○○	○○攞○○○肉	○囊○○囊釀諾
時[s]	燒小少○韶邵○	○覷信○○○○	○○○○○○○	霜喪○率○○○
鶯[ø]	○○○○○○○	殷○○○懟○○	○○○鬱○○懊	秧○盎惡行○○
蒙[m]	○藐○○苗廟○	○○○○○○○	○猛○○○○○	○○憒幕忙望莫
語[ŋ]	○咬○○堯○○	○○獄訖銀叿○	○○○○○○玉	○○○○昂○嶽
出[tsʻ]	鍪手笑○○○○	勦○釁○○○○	○○○捉○○○	倉忖創撮床○擉
熹[h]	徽曉○○○○○	○○○○○○○	凶○○○○○○	○○○○防項學
如[j]	麼有要○遙耀○	○○○○○○○	○○○○○○○	○○○○○○○
無[w]	○○○○○○○	○○○○○○○	○○○○○○○	○○○○○○○

表八

	29 根[on/t]	30 俐[ei]	31 東[ouŋ/k]	32 郊[au]
	上上上上下下下 平上去入平去入	上上上上下下下 平上去入平去入	上上上上下下下 平上去入平去入	上上上上下下下 平上去入平去入
柳[l]	○○○○○圖論○	○○○○○○○	○朗○礐龍弄祿	○虎鰡○劉佬○
邊[p]	○○○○○○○	○○○○○○○	○榜放卜房○僕	包飽豹○胞醅○
求[k]	根○艮骨○○滑	○○○○○○○	公閣貢穀○○○	交○教○猴厚○
氣[k']	坤○睏窟○○○	○○○○○○○	空○控哭虹○○	尻○○○○○○
低[t]	墩脂○襨豚斷奪	○○○○○○○	東黨凍篤同重獨	兜○罩○投痘○
波[p']	○○○○○○○	○○○○○○○	蜂捧○僕逢○○	拋○炮○跑疱○
他[t']	○○○○○○○	○○○○○○○	通○痛○蟲○讀	偷○透○頭○○
爭[ts]	○○○○○○○	○○○○○柠○	宗○眾足從○族	糟○灶○巢○棹
日[n]	○○○○○○○	○餌○○呢二○	臗癑戀齈農○○	撓○○○鐃鬧○
時[s]	○○○○○○○	詩○四○鸕是○	嵩選宋束松訟俗	梢掃嗽○○○○
鶯[ø]	○○○○○○○	衣○意○夷異○	翁影灘鬱○○鬱	○○拗○啼後○
蒙[m]	○○○○○○○	○○媚○眉未○	○○○○○○○	○○○○矛貌○
語[ŋ]	○○○○○○○	○○○○宜耳○	○○○○○○○	崗○○○爻○樂
出[ts']	○○○○○○○	癡○佽○○市○	聰窗銃觸崇○○	抄炒臭○○○○
熹[h]	○○○○○○○	非○○疿○○○	風○俸福鴻鳳伏	熹吼孝○○效○
如[j]	○○○○○○○	○○○○而○○	○○○○容用欲	○○○○○○○
無[w]	○○○○○○○	○○○○維味○	○○○○○○○	○○○○○○○

表九

	33 戈[u/ʔ]							34 西[ɛ]							35 聲[iaŋ/k]							36 崔[ɔi]						
	上平	上上	上去	上入	下平	下去	下入	上平	上上	上去	上入	下平	下去	下入	上平	上上	上去	上入	下平	下去	下入	上平	上上	上去	上入	下平	下去	下入
柳[l]	○	魯	○	○	○	○	○	○	禮	○	○	黎	麗	○	○	○	拎	栗	靈	令	力	○	○	○	○	雷	鋉	○
邊[p]	○	尷	布	剝	蒲	步	縛	屄	躄	○	○	牌	○	○	○	圍	並	畢	平	病	弼	○	○	○	○	○	○	○
求[k]	過	果	過	○	○	○	斛	街	解	解	○	○	○	○	京	筧	敬	吉	瓊	徑	極	○	○	個	○	詠	○	○
氣[k']	科	苦	課	曲	○	○	○	溪	○	快	○	○	○	○	卿	犬	慶	隙	○	○	橄	魁	○	○	○	○	○	○
低[t]	○	朵	○	掇	廚	路	○	低	底	帝	○	題	弟	○	丁	○	釘	的	亭	定	直	堆	○	對	○	艤	兌	○
波[p']	鋪	普	○	○	○	○	曝	奼	鋏	稗	○	○	○	○	俜	媲	聘	疋	○	○	○	○	○	○	○	○	○	○
他[t']	○	土	○	○	○	鰥	○	○	體	替	○	啼	○	○	聽	○	聽	勅	○	○	○	推	○	退	○	○	○	○
爭[ts]	朱	祖	註	燭	○	祚	○	齋	薺	濟	○	齊	○	○	精	○	正	○	秦	靜	寂	○	○	最	○	○	罪	○
日[n]	○	○	惡	○	○	○	○	○	奶	○	○	尼	○	○	聹	○	○	怩	寧	藺	○	○	○	○	○	○	○	內
時[s]	輸	使	○	剟	○	○	○	西	灑	細	○	杪	○	○	聲	脈	聖	昔	成	盛	○	衰	○	帥	○	○	○	○
鶯[ø]	○	趔	○	○	呴	○	○	挨	矮	看	○	鞋	○	○	英	○	○	一	盈	胤	亦	○	○	欸	○	○	○	○
蒙[m]	摸	母	墓	○	模	暮	○	○	○	賣	○	咩	買	○	○	○	○	○	明	命	○	○	○	○	○	○	○	○
語[ŋ]	○	伍	○	○	訛	誤	獄	○	睨	○	○	霓	○	○	○	○	○	○	迎	迎	逆	○	○	○	○	○	○	○
出[ts']	○	此	厝	穀	○	○	○	○	○	○	○	○	○	○	青	○	稱	七	○	○	○	崔	○	碎	○	○	○	○
熹[h]	靴	虎	貨	○	和	禍	○	○	○	○	○	○	蟹	○	興	○	興	○	形	○	○	○	○	○	○	○	○	○
如[j]	○	○	○	○	○	○	褥	○	○	○	○	○	○	○	○	○	○	○	○	○	○	○	○	○	○	○	○	○
無[w]	窩	武	○	○	盂	芋	○	○	○	○	○	說	○	○	○	○	○	○	榮	詠	○	○	○	○	○	○	○	○

表十

	37 初[œ]	38 天[in/t]	39 添[im/p]	40 箊[iam/p]
	上上上上下下下 平上去入平去入	上上上上下下下 平上去入平去入	上上上上下下下 平上去入平去入	上上上上下下下 平上去入平去入
柳[l]	○○鑢○騾○○	○輾○冽連煉列	○廩○○林斂鬣	○○○○○○○
邊[p]	○○○○○○○	邊丙變驚便辨別	○○○○○○○	○○○○○○○
求[k]	○○○○○○○	堅景見結乾○竭	兼錦劍劫○儉○	○○○夾○○挾
氣[k‘]	○○○咳○○○	愆遣繾缺○○嚙	謙○欠傔擒○○	○○○磕○○屜
低[t]	○○○○○苧○	顛頂鏗哲田電垤	甜玷鳩○○○碟	○○○○○○○
波[p‘]	○○○○○○○	篇品騗撇○○○	○○○○○○○	○○○○○○○
他[t‘]	○○○○○○○	天逞袟鐵○○○	添忝○陟○○○	○○○○○○○
爭[ts]	齋○○○○助○	氈踐箭即前賤○	詹○佔接潛漸捷	○箊○○○○囦
日[n]	○○○○○○○	○○○○年○○	拈染○○黏念○	○○○聶○○涅
時[s]	梳○疏○○○○	先省扇薛禪善舌	纖審醮燅鹽羨○	○○髟○○○翼
鶯[ø]	○○○肵○○唷	煙○○挖○○熱	○飲噞○○○○	○○○○○○○
蒙[m]	○○○○○○○	○免○○綿面滅	○○○○○○○	○○○○○○○
語[ŋ]	○○○○○○○	訐研硯○○○○	○○○○○○業	○儼○○岩驗囓
出[ts‘]	初楚妻○○○○	遷淺○妾○○蠟	簽○○切○○○	○○○咽○○瘞
熹[h]	○○○○歔○○	○○○血賢現葉	○險○脅嫌○穴	○○○爛○○○
如[j]	○○○○○○○	燕○燕噎圓院熱	淹冉厭饁炎○葉	○○○○○豔葉
無[w]	○○○○○○○	○永○○○○○	○○○○○○○	○○○○○○○

表十一

	41 迦[e/ʔ]	42 壬[uai]	43 廳[eiŋ/k]	44 煎[ian/t]
	上上上上下下下 平上去入平去入	上上上上下下下 平上去入平去入	上上上上下下下 平上去入平去入	上上上上下下下 平上去入平去入
柳[l]	○○○○○繪○攬	○○○○○○○	○領○○靈鯢○○	○○○○○○○
邊[p]	○○○壁○○○	○○○○○○○	跰餅並○○○○	○○○○○○○
求[k]	迦○寄○碕○○	乖拐怪○○○○	驚○鏡○行○○	○囝○○○楗○
氣[kʻ]	○○爐○○○○	○○快○○○○	○○○○○○○	○○○○○○○
低[t]	爹○○摘○蜊糶	○○○○○○○	○鼎○○呈定○	○○○○○○○
波[pʻ]	○○○僻○○墢	○○○○○○○	姘○○○砅○○	○○○○○○○
他[tʻ]	○○○拆○○○	○○○○○○○	廳劑痛獺程○○	○○○○○○○
爭[ts]	嗟紙蔗只○○藉	○○○○○○○	正○正○○淨越	煎○濺○○○○
日[n]	○惹偌的○○○	○○○○○○○	○○○○○○○	○○○○○○○
時[s]	賒寫舍○蛇社食	○○○○○○○	聲○○○城嘓○	○○線薛○賤○
鶯[ø]	○矣○○○○○	○○○○○○○	○○○○○○○	○○○○○○○
蒙[m]	○○○○○○○	○○○○○○○	○○○○名命○	○○○○○○○
語[ŋ]	○○○○鵝蟻額	○○○○○○○	○○○○迎岸○	○汧○○○彥○
出[tsʻ]	奢且○赤斜○○	○喘○○○○○	○請○○○○○	秈癬倩○○鱓○
熹[h]	○○嚇○○○○	○○○○懷壞○	兄○○○○○○	○○○○○○○
如[j]	○野啫○爺夜○	○○○○○○○	○○映營○○○	○○○○○○○
無[w]	○○○○○○○	歪孬○○○○○	○○○○○○○	○○○○○○○

表十二

	45 鉤[εu]	46 茄[i/ʔ]	47 雞[i]	
	上上上上下下下 平上去入平去入	上上上上下下下 平上去入平去入	上上上上下下下 平上去入平去入	
柳[l]	圖○○○婁廖○	○呂○○○○○	○李哩○離離○	
邊[p]	○○○○○○○	○○○○○○○	裨彼閉○○避○	
求[k]	鉤○構○○○○	○舉○○茄○○	雞己繼○咐○○	
氣[k']	摳○扣○○○○	○○去○○○○	稽啟契○○○○	
低[t]	雕○斗○愁○竇	○宇貯○○○爍	○抵○○池弟○	
波[p']	吥○○○浮○○	○○○○○○○	批鄙屁○○○○	
他[t']	偷○○○○○○	○○鐏○○○○	○恥剃○啼○○	
爭[ts]	鄒○奏○○騶○	齟主借○○○嚼	之旨祭○○○○	
日[n]	獳○○嶠○○耨	孂女○○○○葉	○瀰○○爾○○	
時[s]	搜○瘦○○○○	○黍○○○○石	施始世○匙笭○	
鶯[ø]	甌吼○○○○○	○乳○○○○○	○以○○以○○	
蒙[m]	○○○○謀茂○	○○○○○○○	○美乜○○○○	
語[ŋ]	齵○○○○○○	○語○○○○○	腕耳○○○義○	
出[ts']	○○湊○○○○	○楮○尺○○石	○矢熾○○○○	
熹[h]		○許屝○○○○	○喜廢○奚惠○	
如[j]	○○○○○○○	○與○○○○藥	○爾泄○移系○	
無[w]	○○○○○○○	○○○○○○○	○○○○○○○	

——本文原刊於《方言》2001 年第 1 期

參考文獻

清末陳登昆、陸尚淋編撰：《安腔八音》福建福安范坑陳祖蔚先生抄
　　　　本。

清晉安彙集明戚繼光《戚參軍八音字義便覽》和清林碧山《珠玉同
　　　　聲》兩書而成（1749年）·《戚林八音》·福建學海堂
　　　　木刻本。

王　　力：《漢語語音史》（北京市：中國社會科學出版社，1997年4
　　　　月）。

王福堂：《漢語方言語音的演變和層次》（北京市：語文出版社，1999
　　　　年1月）。

北京大學中國語言文學系語言學教研室編：《漢語方言詞匯》（北京
　　　　市：語文出版社，1995年6月）。

梁玉璋：〈福安方言概述〉，《福建師範大學學報》1983年第3期。

陳澤平：《福州方言研究》（福州市：福建人民出版社1998年6月）。

徐通鏘：《歷史語言學》（北京市：商務印書館，1993年8月）。

黃典誠主編：《福建省志》〈方言志〉（北京市：方志出版社，1998年3
　　　　月）。

清代閩南音韻

《彙音妙悟》音系研究

一　《彙音妙悟》的作者、成書時間及其序言

　　《彙音妙悟》，全稱《增補彙音妙悟》是一部仿造《戚林八音》而撰作、反映泉州方音的通俗韻圖。著者泉州人黃謙，書成於嘉慶五年（1800）。據黃典誠考證，黃謙乃泉州南安官橋文斗鄉人，其生平事蹟今尚無詳考，但應為清代乾嘉時人。字思遜，自署曰柏山主人。其叔父黃大振，字瞻二，乾嘉時曾任陝西興安府之學官。書首有「黃大振序」。黃大振乃黃謙之叔父，字瞻二，乾嘉之際當過陝西省興安府學官，於嘉慶五年正月上元日作一序。黃大振序主要闡述方言區人讀音識字十分困難，因此推薦他的侄兒黃謙所著的泉州方言韻書《彙音妙悟》，以作為閩南人學習官音的有效途徑。繼黃大振序之後，黃謙有「自序並例言」一篇。黃謙有「自序」是我們瞭解其所撰的《彙音妙悟》的最好材料。首先，我們可以瞭解到黃謙有較為深厚的音韻學功底，並有相當熟悉閩南方音的特點，如無輕唇、正齒、撮口之音；其次，提供了已經亡佚方言學著作、富知園先生所輯的《閩音必辨》一書；再次，簡介《彙音妙悟》的編撰形式，即「以五十字母為經，十五音為緯，以四聲為梳櫛」，並兼記載一些「俗字土音」。

　　黃謙「例言」也有幾層含義：一是如何掌握反切法來使用《彙音妙悟》中五十字母、十五音和平仄四聲；二是指明該韻書所反映的是泉州音，與官韻是有區別的；三是該韻書中收了「有音有字者」和「有音無字者」兩種；四是該韻書可以「因字尋音」、「因音尋字」，

使用起來十分方便。

　　據筆者所知，《彙音妙悟》自刊行以來，由於頗受歡迎，因此屢經翻版再印。目前已知版本有下列數種：清嘉慶五年（1800）刻本，薰園藏版，二卷；清光緒二十年（1894）刻本，文德堂梓行；清光緒二十九年（1903）刻本，集新堂藏版；清光緒三十年（1904）石印本，廈文書局；清光緒三十一年（1905）石印本二種，上海源文書局及廈門會文書莊；民國八年（1919）石印本，泉州郁文堂書坊。我們目前採用的《彙音妙悟》版本是光緒甲午年孟春重鐫的文德堂梓行版，全稱《增補彙音妙悟》，桐城黃澹川鑒定。

二　《彙音妙悟》聲母系統研究

　　《彙音妙悟》「十五音」，即柳邊求氣地普他爭入時英文語出喜。此「十五音」模仿了《戚林八音合訂本》（1749），即《戚參軍八音字義便覽》（約十六世紀末十七世紀初）和《太史林碧山先生珠玉同聲》（十七世紀末）的合訂本。現將三種韻書「十五音」比較如下：

彙音妙悟	柳	邊	求	氣	地	普	他	爭	入	時	英	文	語	出	喜
泉州今音	l/n	p	k	k'	t	p'	t'	ts	l	s	∅	b/m	g/ŋ	ts'	h
戚本	柳	邊	求	氣	低	波	他	曾	日	時	鶯	蒙	語	出	非
林本	柳	邊	求	悉	聲	波	皆	之	女	授	亦	美	鳥	出	風
教會詞典	l	p	k	k'	t	p'	t'	ch	n	s		m	ng	ch'	h
福州今音	l	p	k	k'	t	p'	t'	ts	n	s	∅	m	ŋ	ts'	h

《彙音妙悟》「十五音」與《戚本》「十五音」字面上相同者有八個字，即柳邊求氣他時語出，字面上不同者七個；《彙音妙悟》「十五音」與《林本》「十五音」字面上相同者有四個字，即柳邊求出，字面上不同者十一個。

現將《彙音妙悟》「十五音」與現代泉州地區的方言聲母系統比較如下：

方　言	柳	邊	求	氣	地	普	他	爭	入	時	英	文	語	出	喜
鯉城話	l（n）	p	k	kʻ	t	pʻ	tʻ	ts	l	s	∅	b（m）	g（ŋ）	tsʻ	h
晉江話	l（n）	p	k	kʻ	t	pʻ	tʻ	ts	l	s	∅	b（m）	g（ŋ）	tsʻ	h
南安話	l（n）	p	k	kʻ	t	pʻ	tʻ	ts	l	s	∅	b（m）	g（ŋ）	tsʻ	h
安溪話	l（n）	p	k	kʻ	t	pʻ	tʻ	ts	l	s	∅	b（m）	g（ŋ）	tsʻ	h
惠安話	l（n）	p	k	kʻ	t	pʻ	tʻ	ts	l	s	∅	b（m）	g（ŋ）	tsʻ	h
永春話	l（n）	p	k	kʻ	t	pʻ	tʻ	ts	dz	s	∅	b（m）	g（ŋ）	tsʻ	h
德化話	l（n）	p	k	kʻ	t	pʻ	tʻ	ts	l	s	∅	b（m）	g（ŋ）	tsʻ	h

柳、文、語三個字母，在非鼻化韻母之前讀作濁音聲母[l-、b-、g-]；在鼻化韻母之前讀作鼻音聲母[n-、m-、ŋ-]。所以柳[l/n]、文[b/m]、語[g/ŋ]在不同語音條件下所構擬的音值。

《十五音念法》：

柳臁。邊盆。求君。氣昆。地敦。普奔。他吞。爭尊。入胸。時孫。英溫。文頷。
語程。出春。喜分。
柳獜。邊彬。求巾。氣欻。地珍。普儔。他狆。爭真。入仁。時新。英因。文閔。
語銀。出親。喜欣。

《彙音妙悟》模仿了《戚林八音》的「十五音」：

柳睔。邊枋。求公。美儚。女軆。波蜂。面普奔。他吞。爭尊。入胸。時孫。英溫。
文頷。語程。出春。喜分。
柳獜。邊彬。求巾。氣欻。地珍。普儔。他狆。爭真。入仁。時新。英因。文閔。
語銀。出親。喜欣。

按：以上第一組十五對反切，反切上字「柳[l/n]、邊[p]、求[k]、

氣[kʻ]、地[t]、普[pʻ]、他[tʻ]、爭[ts]、入[z]、時[s]、英[ø]、文[b/m]、語[g/ŋ]、出[tsʻ]、喜[h]」，就是傳統十五音；反切下字「饜、盆、君、昆、敦、奔、吞、尊、胸、孫、溫、頤、桾、春、分」，就是《彙音妙悟》「春」韻[un]字。以十五音分別與「春」韻[un]字相拼成音：柳饜[lun]、邊盆[pun]、求君[kun]、氣昆[kʻun]、地敦[tun]、普奔[pʻun]、他吞[tʻun]、爭尊[tsun]、入胸[zun]、時孫[sun]、英溫[un]、文頤[bun]、語桾[gun]、出春[tsʻun]、喜分[hun]。

以上第二組十五對反切，反切上字就是傳統十五音，反切下字「獜、彬、巾、欻、珍、儐、狆、真、仁、新、因、閔、銀、親、欣」，就是《彙音妙悟》「賓」韻字。按：以十五音分別與「賓」韻[in]字相拼成音：柳獜[lin]、邊彬[pin]、求巾[kin]、氣欻[kʻin]、地珍[tin]、普儐[pʻin]、他狆[tʻin]、爭真[tsin]、入仁[zin]、時新[sin]、英因[in]、文閔[bin]、語銀[gin]、出親[tsʻin]、喜欣[hin]。

因此，《彙音妙悟》聲母系統如下表：

十五音	韻字	十五音	韻字	十五音	韻字	十五音	韻字	十五音	韻字
柳[l/n]	饜獜	邊[p]	盆彬	求[k]	君巾	氣[kʻ]	昆欻	地[t]	敦珍
普[pʻ]	奔儐	他[tʻ]	吞狆	爭[ts]	尊真	入[z]	胸仁	時[s]	孫新
英[ø]	溫因	文[b/m]	頤閔	語[g/ŋ]	桾銀	出[tsʻ]	春親	喜[h]	分欣

三　《彙音妙悟》韻母系統研究

《彙音妙悟》有「五十字母」，有部分字母字與《戚林八音》相同。《戚參軍八音字義便覽》用三十六字編成句子表示韻母：「春花香，秋山開。嘉賓歡歌須金杯，孤燈光輝燒銀釭。之東郊，過西橋。雞聲催初天，奇梅歪遮溝」，其中「金」與「賓」、「梅」與「杯」、「遮」與「奇」同，所以實有三十三個韻母。《太史林碧山先生珠玉

同聲》「三十五字母」。現將三種韻書比較如下：

彙音妙悟	**春**	朝	飛	**花**	**香**	**歡**	高	卿	**杯**	商
戚本	**春**	燒	輝	**花**	**香**	**歡**	歌	○	**杯**	○
林本	公	嬌	龜	瓜	姜	官	高	○	盃	○
彙音妙悟	東	**郊**	**開**	居	珠	**嘉**	**賓**	莪	嗟	恩
戚本	缸	**郊**	**開**	須	孤	**嘉**	**賓**	○	奇	銀
林本	綱	交	哉	車	姑	佳	京	○	迦	恭
彙音妙悟	**西**	軒	三	**秋**	箴	**江**	關	丹	金	鉤
戚本	**西**	天	○	**秋**	○	**東**	○	山	○	溝
林本	街	堅	○	周	○	**江**	○	干	○	勾
彙音妙悟	川	**乖**	兼	管	生	基	貓	刀	科	梅
戚本	○	歪	○	○	燈	之	○	○	○	○
林本	○	**乖**	○	○	庚	箕	○	○	○	○
彙音妙悟	京	**雞**	毛	青	燒	風	箱	弍	燹	嘐
戚本	聲	**雞**	○	○	橋	光	○	○	○	○
林本	正	圭	怀	○	孀	光	○	○	○	○
彙音妙悟	○	○	○							
戚本	初	催	過	○						
林本	梳	催	朱	瓟						

由上表可見，《彙音妙悟》有部分字母字與《戚林八音》相同，尤其與《戚參軍八音字義便覽》字面相同者更多一些，與《太史林碧山先生珠玉同聲》相同少一些。

　　《彙音妙悟》正文之前有《字母法式》：

春蠢上平	朝地喬切	飛惠上平	花呼瓜切	香向上平
歡土解~喜	高古上平	卿苦京切	杯背上平	商信香切
東卓上平	郊姣上平	開去哀切	居巨上平	珠主上平
嘉古查切	賓擯上平	莪我平聲	嗟者上平	恩於筋切
西勢上平	軒現上平	三先甘切	秋此周切	箴子欣切
江講上平	關土解~門	丹旦上平	金耿心切	鉤苟上平
川七宣切	乖拐上平	兼急占切	管漳腔	生索上平
基共知切	貓土解捕鼠也	刀俗解槍~	科土解~場	梅俗解青梅

京土解~城　　雞俗解~犬　　毛俗解頭~　　青~草　　　燒俗解火燒

風~雨~雲　　箱俗解~籠　　弍俗解數名　　雙乃上平　　嘮有音無字

上表可見，字母法式有五種類型：

（1）直音上平法，即指聲母和韻母相同、聲調不同而特指應讀上平聲的字。如：「春蠢上平」、「飛惠上平」、「香向上平」、「高古上平」、「杯背上平」、「東卓上平」、「郊姣上平」、「居巨上平」、「珠主上平」、「賓擯上平」、「莪我平聲」、「嗟者上平」、「西勢上平」、「軒現上平」、「江講上平」、「丹旦上平」、「鉤苟上平」、「乖拐上平」、「生索上平」、「雙乃上平」；

（2）反切法，即指以兩個字拼讀一個字的讀音，上字取聲母，下字取韻母。如：「朝地喬切」、「花呼瓜切」、「卿苦京切」、「商信香切」、「開去哀切」、「嘉古查切」、「恩於筋切」、「三先甘切」、「秋此周切」、「箴子欣切」、「金耿心切」、「川七宣切」、「兼急占切」、「基共知切」；

（3）土解法，即指泉州方言土語的讀法；如：「歡土解－喜」、「關土解－門」、「貓土解捕鼠也」、「科土解－場」、「京土解－城」、「青－草」；

（4）俗解法，即指泉州方言俗語的讀法，「刀俗解槍－」、「梅俗解青梅」、「雞俗解－犬」、「燒俗解火燒」、「箱俗解－籠」、「弍俗解數名」、「風－雨－雲」；

（5）說明法，即指對少數字母所作的說明，如「管漳腔」，表示該韻屬漳州腔而不屬泉州腔，「嘮有音無字」，表示該韻屬有音無字的韻部。

要考證《彙音妙悟》韻部系統的音值，必須運用歷史比較法，將其五十個韻部與現代泉州地區各個縣市的方言進行歷史地比較，才能得出比較可靠的結論。我們設計了五個「方言比較表」：

方言比較表　一

	彙音妙悟	鯉城區	晉江市	南安縣	安溪縣	惠安縣	永春縣	德化縣
1	春	春 tsʻun¹	春 tsʻun¹	春 tsʻun¹	春 tsʻun¹	春 tsʻun¹	春 tsʻun¹	春 tsʻun¹
2	朝	朝 tiau⁵	朝 tiau⁵	朝 tiau⁵	朝 tiau⁵	朝 tiau⁵	朝 tiau⁵	朝 tiau⁵
3	飛	飛 hui¹	飛 hui¹	飛 hui¹	飛 hui¹	飛 hui¹	飛 hui¹	飛 hui¹
4	花	花 hua¹	花 hua¹	花 hua¹	花 hua¹	花 hua¹	花 hua¹	花 hua¹
5	香	香 hiɔŋ¹	香 hiɔŋ¹	香 hiɔŋ¹	香 hiɔŋ¹	香 hiɔŋ¹	香 hiɔŋ¹	香 hiɔŋ¹
6	歡	歡 huã¹	歡 huã¹	歡 huã¹	歡 huã¹	歡 huã¹	歡 huã¹	歡 huã¹
7	高	高 kɔ¹	高 kɔ¹	高kɔ¹	高kɔ¹	高kɔ¹	高kɔ¹	高kɔ¹
8	卿	卿 kʻiŋ¹	卿 kʻiŋ¹	卿 kʻiŋ¹	卿 kʻiŋ¹	卿 eŋ¹	卿 kʻiŋ¹	卿 kʻiŋ¹
9	杯	杯 pue¹	杯 pue¹	杯 pue¹	杯 pue¹	杯 pue¹	杯 pue¹	杯 pue¹
10	商	涼 liaŋ⁵	亮 liaŋ⁷	亮 liaŋ⁷	亮 liaŋ⁷	亮 liaŋ⁷	亮 liaŋ⁷	涼 liaŋ⁵

　　從上表可見，《彙音妙悟》「春、朝、飛、花、香、歡、高、卿、杯、商」諸韻在泉州各個縣市方言中的各自讀音基本上是一致的，惟獨惠安方言「卿」韻讀作[eŋ]。此外，「商」本字在泉州各個縣市方言中均不讀[iɔŋ]，而且本韻中也不收「商」字，但韻中其他韻字是有讀[iaŋ]的。以上十韻中「朝、花、香、歡、高、杯、商」諸韻，洪惟仁（1996）、姚榮松（1988）、陳永寶（1987）、樋口靖（1983）、黃典誠（1983）、王育德（1970）均擬音為「朝[iau]、花[ua]、香[iɔŋ]、歡[uã]、高[ɔ]、杯[ue]、商[iaŋ]」；王育德（1970）「春」、「飛」二韻分別擬音為[uɨn]和[uɨi]，其餘各家均擬音為[un]和[ui]；洪惟仁（1996）、王育德（1970）「卿」韻擬音為[iiŋ]，其餘各家均擬音為[iŋ]。我們參考各家的擬音及泉州各縣市方言的情況，將以上十韻分別擬測如下：

　　　1 春 un/ut　　2 朝 iau/iauʔ　　3 飛 ui/uiʔ　　4 花 ua/uaʔ　　5 香 iɔŋ/iɔk

　　　6 歡 uã/uãʔ　　7 高 ɔ/ɔʔ　　8 卿 iŋ/ik　　9 杯 ue/ueʔ　　10 商 iaŋ/iak

方言比較表　二

	彙音妙悟	鯉城區	晉江市	南安縣	安溪縣	惠安縣	永春縣	德化縣
11	東	東tɔŋ¹	東tɔŋ¹	東tɔŋ¹	東tɔŋ¹	東tɔŋ¹	東tɔŋ¹	東tɔŋ¹
12	郊	郊kau¹	郊kau¹	郊kau¹	交kau¹	交kau¹	郊kau¹	交kau¹
13	開	開kʻai¹	開kʻai¹	開kʻai¹	開kʻai¹	開kʻai¹	開kʻai¹	開kʻai¹
14	居	居kɯ¹	居ki¹	居kɯ¹	居kɯ¹	居kɯ¹	居kɯ¹	書kɯ¹
15	珠	珠tsu¹	珠tsu¹	珠tsu¹	珠tsu¹	珠tsu¹	珠tsu¹	府hu²
16	嘉	嘉ka¹	嘉ka¹	嘉ka¹	加ka¹	加ka¹	佳ka¹	加ka¹
17	賓	賓pin¹	賓pin¹	賓pin¹	賓pin¹	賓pen¹	賓pin¹	因in¹
18	莪	我gɔ̃²	莪gɔ̃⁵	莪gɔ̃⁵	魯lɔ̃²	我gɔ̃²	我gɔ̃²	我gɔ̃²
19	嗟	嗟tsia¹	嗟tsia¹	嗟tsia¹	遮tsia¹	遮tsia¹	遮tsia¹	爺ia⁵
20	恩	恩un¹	恩un¹	恩ən¹	恩un¹	恩ən¹	恩ən¹	恩ən¹

　　從上表可見，《彙音妙悟》「東、郊、開、居、珠、嘉、賓、莪、嗟、恩」諸韻在泉州各個縣市方言中的各自讀音基本上是一致的，惟獨「居」、「恩」、「賓」三韻讀音有分歧：一、因晉江方言無[ɯ]韻，故「居」韻讀作[i]而不讀作[ɯ]，其餘方言均有[ɯ]韻；二、惟獨惠安話「賓」韻獨作[en]外，泉州其餘方言均讀作[in]；三、「恩」韻與「春」韻是對立的，既然「春」韻擬音作[un]，那麼「恩」韻則根據南安、惠安、永春和德化方言擬音為[ən]。以上十韻中「東、郊、開、嘉、莪、嗟」諸韻，洪惟仁（1996）、姚榮松（1988）、陳永寶（1987）、樋口靖（1983）、黃典誠（1983）、王育德（1970）均擬音為「11 東[ɔŋ]、12 郊[au]、13 開[ai]、16 嘉[a]、18 莪[ɔ̃]、19 嗟[ia]」；姚榮松（1988）、黃典誠（1983）「居」韻擬音為[ɯ]，洪惟仁（1996）、王育德（1970）「居」韻擬音為[ɨ]，陳永寶（1987）、樋口靖（1983）「居」韻擬音為[ï]；王育德（1970）「珠」韻擬音為[uɨ]，其餘各家均擬音為[u]；洪惟仁（1996）、王育德（1970）「賓」韻擬

音為[iɨn]，其餘各家均擬音為[in]；洪惟仁（1996）、王育德（1970）「恩」韻擬音為[ɨn]，姚榮松（1988）、黃典誠（1983）擬音為[ɤn]，陳永寶（1987）擬音為[un]，樋口靖（1983）擬音為[ən]。我們參考各家的擬音及泉州各縣市方言的情況，將以上十韻分別擬測如下：

11 東ɔŋ/ɔk　　12 郊 au/auʔ　　13 開 ai/aiʔ　　14 居ɯ　　　15 珠 u/uʔ

16 嘉 a/aʔ　　18 莪ɔ̃　　　18 賓 in/it　　19 嗟 ia/iaʔ　　20 恩ən/ət

方言比較表　三

	彙音妙悟	鯉城區	晉江市	南安縣	安溪縣	惠安縣	永春縣	德化縣
21	西	西 se¹	西 se¹	西 se¹	西 se¹	西 se¹	西 se¹	帝 te³
22	軒	軒 hian¹	軒 hian¹	軒 hian¹	掀 hian¹	軒 hen¹	掀 hian¹	沿 ian⁵
23	三	三 sam¹	三 sam¹	三 sam¹	杉 sam¹	杉 sam¹	杉 sam¹	暗 am³
24	秋	秋 tsʻiu¹	秋 tsʻiu¹	秋 tsʻiu¹	秋 tsʻiu¹	秋 tsʻiu¹	秋 tsʻiu¹	丟 tiu¹
25	箴	箴 tsəm¹	箴 tsəm¹	箴 tsəm¹	箴 tsəm¹	針 tsem¹	箴 tsəm¹	森 səm¹
26	江	江 kaŋ¹	江 kaŋ¹	江 kaŋ¹	工 kaŋ¹	工 kaŋ¹	江 kaŋ¹	江 kaŋ¹
27	關	關 kuĩ¹	關 kuĩ¹	關 kuĩ¹	關 kuĩ¹	關 kuĩ¹	關 kuĩ¹	關 kuĩ¹
28	丹	丹 tan¹	丹 tan¹	丹 tan¹	單 tan¹	丹 tan¹	丹 tan¹	安 an¹
29	金	金 kim¹	金 kim¹	金 kim¹	今 kim¹	金 kem¹	今 kim¹	金 kim¹
30	鉤	鉤 kau¹	鉤 kau¹	鉤 kau¹	鉤 kau¹	鉤 kau¹	鉤 kau¹	拗 au²

從上表可見，《彙音妙悟》「西、軒、三、秋、箴、江、關、丹、金、鉤」諸韻在泉州各個縣市方言中的各自讀音基本上是一致的，惟獨「軒」、「箴」、「金」和「鉤」四韻的擬音值得探討：一、「軒」韻除惠安話讀作[en]外，其餘方言均讀作[ian]；二、「箴」韻惠安方言讀作[em]，其餘方言均讀作[əm]；三、「關」韻和「管」韻是對立的，我們把「管」韻擬音為[uĩ]，那麼「關」韻則擬音為[uaĩ]；四、「金」

韻惠安方言讀作[em]，其餘方言均讀作[im]；五、《彙音妙悟》「鉤」韻和「郊」韻是對立的，但泉州各縣市方言均讀作[au]，我們把「郊」韻擬音為[au]，「鉤」韻就擬音為[əu]。黃典誠在《泉州〈彙音妙悟〉述評》中指出：「《匯音》『鉤』[əu]，今存於永春、德化一帶，泉州梨園戲師承唱念猶存此音，社會已併入『燒』[io]韻。」[1]以上十韻中「西、軒、三、江、丹」諸韻，洪惟仁（1996）、姚榮松（1988）、陳永寶（1987）、樋口靖（1983）、黃典誠（1983）、王育德（1970）均擬音為「21 西[e]、22 軒[ian]、23 三[am]、26 江[aŋ]、28 丹[an]」；洪惟仁（1996）、王育德（1970）「秋」韻擬音為[iɨu]；洪惟仁（1996）「箴」韻擬音為[ɨm]，姚榮松（1988）、黃典誠（1983）擬音為[ɤm]，陳永寶（1987）、王育德（1970）擬音為[ɔm]，樋口靖（1983）擬音為[əm]；洪惟仁（1996）「關」韻擬音為[uĩ]，姚榮松（1988）、陳永寶（1987）、樋口靖（1983）擬音為[uĩ]，黃典誠（1983）擬音為[uaĩ]，王育德（1970）擬音為[ɔĩ]；洪惟仁（1996）、王育德（1970）「金」韻擬音為[iɨm]，其餘各家均擬音為[im]；洪惟仁（1996）、樋口靖（1983）「鉤」韻擬音為[əu]，姚榮松（1988）、黃典誠（1983）擬音為[ɤu]，陳永寶（1987）擬音為[ɔ]，王育德（1970）擬音為[eu]。我們參考各家的擬音及泉州各縣市方言的情況，將以上十韻分別擬測如下：

21 西 e/eʔ　　22 軒 ian/iat　　23 三 am/ap　　24 秋 iu/iuʔ　　25 箴 əm/əp

26 江 aŋ/ak　　27 關 uaĩ　　28 丹 an/at　　29 金 im/ip　　30 鉤 əu

1　黃典誠：《黃典誠語言學論文集》（廈門市：廈門大學出版社，2003 年）。

方言比較表　四

	彙音妙悟	鯉城區	晉江市	南安縣	安溪縣	惠安縣	永春縣	德化縣
31	川	川 tsʻuan¹	川 tsʻuan¹	川 tsʻuan¹	喘 tsʻuan²	喘 tsʻuan²	川 tsʻuan¹	彎 uan¹
32	乖	乖 kuai¹	乖 kuai¹	乖 kuai¹	乖 kuai¹	乖 kuai¹	乖 kuai¹	乖 kuai¹
33	兼	兼 kiam¹	兼 kiam¹	兼 kiam¹	兼 kiam¹	兼 kem¹	兼 kiam¹	鹽 iam⁵
34	管	《彙音妙悟》注[漳腔]，無字。						
35	生	生 kiŋ¹	生 kiŋ¹	生 səŋ¹	生 kiŋ¹	生 seŋ¹	生 siŋ¹	英 iŋ¹
36	基	基 ki¹	基 ki¹	基 ki¹	基 ki¹	基 ki¹	基 ki¹	機 ki¹
37	貓	貓 liãu¹	貓 liãu¹	貓 liãu¹	貓 liãu¹	貓 liãu¹	貓 liãu¹	貓 liãu¹
38	刀	刀 to¹	刀 to¹	刀 to¹	刀 to¹	刀 to¹	刀 to¹	哥 ko¹
39	科	科 kʻə¹	科 kʻo¹	科 kʻə¹	科 kʻə¹	科 kʻə¹	科 kʻə¹	鍋 kə¹
40	梅	梅 m⁵	梅 m⁵	梅 m⁵	姆 m²	姆 m²	姆 m²	姆 m²

　　從上表可見，《彙音妙悟》「川、乖、兼、管、生、基、貓、刀、科、梅」諸韻除了「官」韻注「漳腔」，其餘方言在泉州各個縣市方言中的各自讀音基本上是一致的。其中「兼」、「生」和「科」三韻值得探討：一、「兼」韻惟獨惠安話讀作[em]，其餘方言均讀作[iam]；二、「生」韻惟獨南安話讀作[əŋ]、惠安話讀作[eŋ]外，其餘方言均讀作[iŋ]；三、「科」韻惟獨晉江話讀作[o]，其餘方言均讀作[ə]。「生」韻與「卿」韻是對立的，既然「卿」韻擬音作[iŋ]，那麼「生」韻只能根據南安方言擬音為[əŋ]。

　　以上十韻中「川、乖、兼、貓、刀、科、梅」諸韻，洪惟仁（1996）、姚榮松（1988）、陳永寶（1987）、樋口靖（1983）、黃典誠（1983）、王育德（1970）均擬音為「31 川[uan]、32 乖[uai]、33 兼[iam]、37 貓[iãu]、38 刀[o]、39 科[ə]、40 梅[m]」。洪惟仁（1996）、黃典誠（1983）**「管」韻擬音為**[uĩ]，姚榮松（1988）擬音為[uaĩ]，陳永寶（1987）擬音為[ŋ]，王育德（1970）擬音為[uĩ]；洪惟仁

（1996）**「生」韻擬音為**[ɨŋ]，姚榮松（1988）、黃典誠（1983）擬音為[ɤŋ]，陳永寶（1987）擬音為[iŋ]，樋口靖（1983）、王育德（1970）擬音為[əŋ]；王育德（1970）**「基」韻擬音為**[ɨi]。我們參考各家的擬音及泉州各縣市方言的情況，將以上十韻分別擬測如下：

31 川 uan/uat　　32 乖 uai/uaiʔ　33 兼 iam/iap　34 管 ui　　　35 生 əŋ/ək

36 基 i/iʔ　　　 37 貓 iãũ　　　　38 刀 o/oʔ　　39 科 ə/əʔ　　40 梅 m

方言比較表　五

	彙音妙悟	鯉城區	晉江市	南安縣	安溪縣	惠安縣	永春縣	德化縣
41	京	京 kiã¹	京 kiã¹	京 kiã¹	京 kiã¹	京 kiã¹	京 kiã¹	件 kiã⁷
42	雞	雞 ke¹/kue¹	雞 ke¹/kue¹	雞 ke¹/kue¹	雞 kue¹	雞 kue¹	雞 kue¹	雞 kue¹
43	毛	毛 bŋ⁵	毛 bŋ⁵	毛 bŋ⁵	毛 bŋ⁵	毛 bŋ⁵	毛 bŋ⁵	毛 bŋ⁵
44	青	青 tsĩ¹	青 tsĩ¹	青 tsĩ¹	星 tsĩ¹	星 tsĩ¹	星 tsĩ¹	年 ɬĩ⁵
45	燒	燒 sio¹	燒 sio¹	燒 sio¹	燒 sio¹	燒 sio¹	燒 sio¹	椒 tsio¹
46	風	風 huaŋ¹	風 huaŋ¹	風 huaŋ¹	風 huaŋ¹	風 huaŋ¹	風 huaŋ¹	風 huaŋ¹
47	箱	箱 siũ¹	箱 siũ¹	箱 siũ¹	姜 kiũ¹	姜 kiũ¹	姜 kiũ¹	鄉 hiũ¹
48	弎	三 sã¹	三 sã¹	三 sã¹	衫 sã¹	衫 sã¹	三 sã¹	藍 lã⁵
49	燹	乃 laĩ¹	乃 laĩ¹	乃 laĩ¹	哼 haĩ¹	乃 laĩ¹	乃 laĩ¹	乃 laĩ¹
50	嘮	嘮 hãũ²	腦 hãũ²	腦 hãũ²	腦 hãũ²	──────	貓 bãũ¹	敲 kʰãũ¹

　　從上表可見，《彙音妙悟》「京、雞、毛、青、燒、風、箱、弎、燹、嘮」諸韻除了「雞」韻外，其餘方言在泉州各個縣市方言中的各自讀音基本上是一致的。鯉城區、晉江、南安方言「雞」韻有[e]、[ue]二讀，安溪、惠安、永春、德化方言只有[ue]一讀，而「雞」韻與「西」、「杯」二韻是對立的，既然「西」韻擬音作[e]，「杯」韻擬為[ue]，那麼，我們就將「雞」韻擬為[əe]。因此，我們將這十韻分別擬測如下：

41 京 iã/iãʔ　　42 雞 əe/əeʔ　　43 毛 ŋ/ŋʔ　　44 青 ĩʔ/ĩʔ　　45 燒 io/ioʔ

46 風 uaŋ/uak　47 箱 iũ/iũʔ　　48 弎 ã/ãʔ　　49 雙 ai/aiʔ　　50 嘮 ãu

上十韻中「京、燒、風、弎、雙、嘮」諸韻，洪惟仁（1996）、
姚榮松（1988）、陳永寶（1987）、樋口靖（1983）、黃典誠（1983）、
王育德（1970）均擬音為「41 京[iã]、45 燒[io]、46 風[uaŋ]、48 弎
[ã]、49 雙[ai]、50 嘮[ãu]」。洪惟仁（1996）「雞」韻擬音為[əe]，姚
榮松（1988）擬音為[ɤi]，陳永寶（1987）擬音為[ue]，樋口靖
（1983）、王育德（1970）擬音為[əi]，黃典誠（1983）擬音為[ɯe]；
王育德（1970）「毛」、「青」二韻分別擬音為[iŋ]和[ii]，其餘各家均
擬音為[ŋ]和[i]；姚榮松（1988）「箱」擬音為[iɔ]，王育德（1970）擬
音為[iiũ]，其餘各家均擬音為[iũ]。我們參考各家的擬音及泉州各縣
市方言的情況，將以上十韻分別擬測如下：41 京[iã]、42 雞[əe]、
43 毛[ŋ]、44 青[i]、45 燒[io]、46 風[uaŋ]、47 箱[iũ]、48 弎[ã]、49
雙[ai]、50 嘮[ãu]。

《彙音妙悟》各家擬音對照表

	1970 王育德	1983 黃典誠	1983 王爾康	1983 樋口靖	1987 陳永寶	1988 姚榮松	1996 洪惟仁	2004 馬重奇
1 春	uin/uit	un/ut	un/ut	un/ut	un/ut	un/ut	un/ut	un/ut
2 朝	iau/iauʔ	iau/iauʔ	iau/iauʔ	iau/iauʔ	iau/iauʔ	iau/iauʔ	iau/iauʔ	iau/iauʔ
3 飛	uii/uiiʔ	ui/uiʔ	ui/uiʔ	ui/uiʔ	ui/uiʔ	ui/uiʔ	ui/uiʔ	ui/uiʔ
4 花	ua/uaʔ	ua/uaʔ	ua/uaʔ	ua/uaʔ	ua/uaʔ	ua/uaʔ	ua/uaʔ	ua/uaʔ
5 香	iɔŋ/iɔk	iɔŋ/iɔk	iɔŋ/iɔk	iɔŋ/iɔk	iɔŋ/iɔk	iɔŋ/iɔk	iɔŋ/iɔk	iɔŋ/iɔk
6 歡	uã/uãʔ	uã/uãʔ	uã/uãʔ	uã/uãʔ	uã/uãʔ	uã/uãʔ	uã/uãʔ	uã/uãʔ
7 高	ɔ/ɔʔ	ɔ/ɔʔ	ɔ/ɔʔ	ɔ/ɔʔ	ɔ(o)/ɔ(o)ʔ	ɔ/ɔʔ	ɔ/ɔʔ	ɔ/ɔʔ
8 卿	iiŋ/iik	iŋ/ik	iŋ/ik	iŋ/ik	iŋ/ik	iŋ/ik	iiŋ/iik	iŋ/ik
9 杯	ue/ueʔ	ue/ueʔ	ue/ueʔ	ue/ueʔ	ue/ueʔ	ue/ueʔ	ue/ueʔ	ue/ueʔ
10 商	iaŋ/iak	iaŋ/iak	iaŋ/iak	iaŋ/iak	iaŋ/iak	iaŋ/iak	iaŋ/iak	iaŋ/iak

		1970 王育德	1983 黃典誠	1983 王爾康	1983 樋口靖	1987 陳永寶	1988 姚榮松	1996 洪惟仁	2004 馬重奇
11	東	ɔŋ/ɔk	ɔŋ/ɔk	ɔŋ/ɔk	ɔŋ/ɔk	ɔŋ/ɔk	ɔŋ/ɔk	ɔŋ/ɔk	ɔŋ/ɔk
12	郊	au/auʔ	au/auʔ	au/auʔ	au/auʔ	au/auʔ	au/auʔ	au/auʔ	au/auʔ
13	開	ai/aiʔ	ai/aiʔ	ai/aiʔ	ai/aiʔ	ai/aiʔ	ai/aiʔ	ai/aiʔ	ai/aiʔ
14	居	ɨ	ɯ	ɯ	ï	ï	ɯ	ɨ	ɯ
15	珠	uɨ/uiʔ	u/uʔ	u/uʔ	u/uʔ	u/uʔ	u/uʔ	u/uʔ	u/uʔ
16	嘉	a/aʔ	a/aʔ	a/aʔ	a/aʔ	a/aʔ	a/aʔ	a/aʔ	a/aʔ
17	賓	iɨn/iɨt	in/it	in/it	in/it	in/it	in/it	iɨn/iɨt	in/it
18	莪	ɔ̃	ɔ̃	ɔ̃	ɔ̃	ɔ̃	ɔ̃	ɔ̃	ɔ̃
19	嗟	ia/iaʔ	ia/iaʔ	ia/iaʔ	ia/iaʔ	ia/iaʔ	ia/iaʔ	ia/iaʔ	ia/iaʔ
20	恩	ɨn/it	ɤn/ɤt	ɤn/ɤt	ən/ət	un/ut	ɤn/ɤt	ɨn/ɨt	ən/ət
21	西	e/eʔ	e/eʔ	e/eʔ	e/eʔ	e/eʔ	e/eʔ	e/eʔ	e/eʔ
22	軒	ian/iat	ian/iat	ian/iat	ian/iat	ian/iat	ian/iat	ian/iat	ian/iat
23	三	am/ap	am/ap	am/ap	am/ap	am/ap	am/ap	am/ap	am/ap
24	秋	iɨu/iɨuʔ	iu/iuʔ	iu/iuʔ	iu/iuʔ	iu/iuʔ	iu/iuʔ	iɨu/iɨuʔ	iu/iuʔ
25	箴	ɔm/ɔp	ɤm/ɤp	ɤm/ɤp	əm/əp	ɔm/ɔp	ɤm/ɤp	ɨm/ɨp	əm/əp
26	江	aŋ/ak	aŋ/ak	aŋ/ak	aŋ/ak	aŋ/ak	aŋ/ak	aŋ/ak	aŋ/ak
27	關	ɔĩ	uãĩ	uãĩ	uĩ	uĩ	uĩ	u h̃i	uãĩ
28	丹	an/at	an/at	an/at	an/at	an/at	an/at	an/at	an/at
29	金	iɨm/iɨp	im/ip	im/ip	im/ip	im/ip	im/ip	iɨm/iɨp	im/ip
30	鉤	eu	ɤu	ɤu	əu	ɔ	ɤu	əu	əu
31	川	uan/uat	uan/uat	uan/uat	uan/uat	uan/uat	uan/uat	uan/uat	uan/uat
32	乖	uai/uaiʔ	uai/uaiʔ	uai/uaiʔ	uai/uaiʔ	uai/uaiʔ	uai/uaiʔ	uai/uaiʔ	uai/uaiʔ
33	兼	iam/iap	iam/iap	iam/iap	iam/iap	iam/iap	iam/iap	iam/iap	iam/iap
34	管	uĩ	uĩ	uĩ	uĩ	ŋ	uãĩ	uĩ	uĩ
35	生	ɔŋ/ɔk	ɤŋ/ɤk	ɤŋ/ɤk	əŋ/ək	iŋ/ik	ɤŋ/ɤk	iŋ/ik	əŋ/ək
36	基	iɨ/iɨʔ	i/iʔ	i/iʔ	i/iʔ	i/iʔ	i/iʔ	i/iʔ	i/iʔ
37	貓	iãũ	iãũ	iãũ	iãũ	iãũ	iãũ	iãũ	iãũ
38	刀	o/oʔ	o/oʔ	o/oʔ	o/oʔ	o/oʔ	o/oʔ	o/oʔ	o/oʔ
39	科	ə/əʔ	ɤ/ɤʔ	ɤ/ɤʔ	ə/əʔ	ə/əʔ	ɤ/ɤʔ	ə/əʔ	ə/əʔ
40	梅	m	m	m	m	m	m	m	m
41	京	iã/iãʔ	iã/iãʔ	iã/iãʔ	iã/iãʔ	iã/iãʔ	iã/iãʔ	iã/iãʔ	iã/iãʔ
42	雞	əi/əiʔ	ɯe/ɯeʔ	ɤe/ɤeʔ	əi/əiʔ	ue/ueʔ	ɤi/ɤiʔ	əe/əeʔ	əe/əeʔ

	1970	1983	1983	1983	1987	1988	1996	2004
	王育德	黃典誠	王爾康	樋口靖	陳永寶	姚榮松	洪惟仁	馬重奇
43 毛	iŋ/iŋʔ	ŋ/ŋʔ	ŋ/ŋʔ	ŋ/ŋʔ	ŋ/ŋʔ	ŋ/ŋʔ	ŋ/ŋʔ	ŋ/ŋʔ
44 青	iɨ̃/iɨ̃ʔ	ĩ/ĩʔ	ĩ/ĩʔ	ĩ/ĩʔ	ĩ/ĩʔ	ĩ/ĩʔ	ĩ/ĩʔ	ĩ/ĩʔ
45 燒	io/ioʔ	io/ioʔ	io/ioʔ	io/ioʔ	io/ioʔ	io/ioʔ	io/ioʔ	io/ioʔ
46 風	uaŋ/uak	uaŋ/uak	uaŋ/uak	uaŋ/uak	uaŋ/uak	uaŋ/uak	uaŋ/uak	uaŋ/uak
47 箱	iɨ̃/iɨ̃ʔ	iũ/iũʔ	iũ/iũʔ	iũ/iũʔ	iũ/iũʔ	iũ/iũʔ	iɔ̃/iɔ̃ʔ	iũ/iũʔ
48 弎	ã/ãʔ	ã/ãʔ	ã/ãʔ	ã/ãʔ	ã/ãʔ	ã/ãʔ	ã/ãʔ	ã/ãʔ
49 燹	aĩ/aĩʔ	aĩ/aĩʔ	aĩ/aĩʔ	aĩ/aĩʔ	aĩ/aĩʔ	aĩ/aĩʔ	aĩ/aĩʔ	aĩ/aĩʔ
50 嘮	aũ	aũ	aũ	aũ	aũ	aũ	aũ	aũ

　　《彙音妙悟》五十個韻部中「春、朝、飛、花、香、歡、高、東、郊、開、珠、嘉、賓、莪、嗟、三、秋、江、關、丹、川、乖、基、貓、刀、梅、京、毛、青、燒、風、箱、弎、燹、嘮」等三十五韻在泉州各個縣市方言中的各自讀音基本上是一致的。有爭議的韻部主要有：「卿」、「居」、「恩」、「杯」、「賓」、「西」、「軒」、「箴」、「金」、「鉤」、「兼」、「生」、「科」和「雞」等十四韻。

　　通過上表比較，我們發現：《彙音妙悟》五十個韻部中最能反映泉州方音特點的韻部是「居[ɯ]、恩[ən]、箴[əm]、鉤[əu]、生[əŋ]、科[ə]、雞[əe]」。其中鉤[əu]與郊[au]、雞[əe]與杯[ue]在現代泉州方言中很難加以區別，其餘五個韻部則反映了泉州各縣市方言的語音特點：

　　（1）居[ɯ]：《彙音妙悟》有居[ɯ]、珠[u]、基[i]三韻的對立，除了晉江話無居[ɯ]韻外，三韻的對立反映了鯉城、南安、安溪、惠安、永春、德化方言的語音特點。

　　（2）恩[ən]：《彙音妙悟》有恩[ən]與賓[in]的對立，惟獨鯉城區、晉江話、安溪話無此恩[ən]，而南安、惠安、永春、德化方言均有[ən]韻，存在[ən]與[in]的對立。因此，恩[ən]與賓[in]的對立，反映了南安、惠安、永春、德化的方音特點。

　　（3）箴[əm]：泉州各個縣市均有箴[əm]韻，惟獨惠安話無此韻，反映了鯉城、晉江、南安、安溪、永春、德化等地的方音特點。

（4）鉤[ɘu]：根據黃典誠考證認為，「《匯音》１鉤‖[ɘu]，今存於永春、德化一帶，泉州梨園戲師承唱念猶存此音。」[2]

（5）生[ɘŋ]：惟獨南安話有生[ɘŋ]韻，泉州其餘縣市均無此韻，反映了南安的方音特點。

（6）科[ɘ]：惟獨晉江話無科[ɘ]韻，泉州其餘縣市均有此韻，反映了鯉城、南安、安溪、惠安、永春、德化等地的方音特點。

（7）雞[ɘe]：此韻與杯[ue]韻在現代泉州方言中很難加以區別，舊時梨園戲、南音還唱「雞」為[ɘe]音。

「居[ɯ]、恩[ɘn]、箴[ɘm]、生[ɘŋ]、科[ɘ]」五個韻部俱全者，只有南安話；具有居、恩、箴、科四個韻部者，只有永春話；具有「居、箴、科」三個韻部者，除了鯉城區、安溪話外，惠安話也有三個韻部（居、恩、科）；唯獨晉江話只具有一個韻部（箴）。因此，我們認為，《彙音妙悟》應該是綜合泉州地區各方音特點編撰而成的，但更側重於南安方言的特點。

根據清末盧戇章《中國字母北京切音合訂》（1906）[3]記載「泉州切音字母」五十五個韻部，現標上國際音標，並與《彙音妙悟》五十個韻部分別比較對照如下表：

泉州字母	鴉ɑ	□鴉ɑⁿ	哀ai	□哀aiⁿ	庵ɑm	安ɑn	厄ang	甌ɑu	□甌ɑuⁿ	裔e
國際音標	鴉 a	□鴉 ã	哀 ai	□哀 ãĩ	庵 am	安 an	厄 aŋ	甌 au	□甌 aũ	裔 e
彙音妙悟	嘉 a	弎 ã	開 ai	雙 ãĩ	三 am	丹 an	江 aŋ	郊 au	嘐 ãũ	西 e

以上十個韻部基本上是相同的。

泉州字母	嬰eⁿ	英eng	鍋ê	挨 êe	參êm	恩ên	生êng	鷗êu	咩εⁿ	伊i
國際音標	嬰 ẽ	英 eŋ	鍋 ə	挨 əe	參 əm	恩 ən	生 əŋ	鷗 əu	咩 ε̃	伊 i
彙音妙悟	——	卿 iŋ	科 ə	雞 əe	箴 əm	恩 ən	生 əŋ	鈎 əu	——	基 i

2　黃典誠：《黃典誠語言學論文集》（廈門市：廈門大學出版，2003 年）。

3　〔清〕盧戇章：《中國字母北京切音合訂》，收入《拼音文字史料叢書》（北京市：文字改革出版社，1957 年）。

《彙音妙悟》無嬰[ẽ]、咩[ɛ̃]二部，其餘八個韻部基本相同。

泉州字母	咿 iⁿ	爺 iɑ	纓 iɑⁿ	諸 iɑi	閹 iɑm	煙 iɑn	央 iɑng	妖 iɑu	▯貓 iɑuⁿ	音 im
國際音標	咿 ĩ	爺 ia	纓 iã	諸 iai	閹 iam	煙 ian	央 iaŋ	妖 iau	▯貓 iãũ	音 im
彙音妙悟	青 ĩ	嗟 ia	京 iã	——	兼 iam	軒 ian	商 iaŋ	朝 iau	貓 iãũ	金 im

《彙音妙悟》無諸[iai]部，其餘九個韻部基本相同。

泉州字母	因 in	腰 io	優 iu	鳶 iuⁿ	雍 iung	阿 o	烏 ɵ	▯惡 ɵⁿ	翁 ɵng	汙 u
國際音標	因 in	腰 io	優 iu	鳶 iũ	雍 iuŋ	阿 o	烏 ɔ	▯惡 ɔ̃	翁 ɔŋ	汙 u
彙音妙悟	賓 in	燒 io	秋 iu	箱 iũ	香 iɔŋ	刀 o	高 ɔ	莪 ɔ̃	東 ɔŋ	珠 u

以上十個韻部基本上是相同的。

泉州字母	哇 uɑ	鞍 uɑⁿ	歪 uɑi	▯歪 uɑin	彎 uɑn	汪 uɑng	偎 ue	▯偎 ueⁿ	威 ui	▯威 uiⁿ
國際音標	哇 ua	鞍 uã	歪 uai	▯歪 uãĩ	彎 uan	汪 uaŋ	偎 ue	▯偎 ũẽ	威 ui	▯威 ũĩ
彙音妙悟	花 ua	歡 uã	乖 uai	關 uãĩ	川 uan	風 uaŋ	杯 ue	——	飛 ui	管 ũĩ

《彙音妙悟》無偎[ũẽ]部，其餘九個韻部基本相同。

泉州字母	殷 un	於 ǔ	▯於 ǔⁿ	不 m	秧 ng
國際音標	殷 un	於 ɯ	▯於 ɯ̃	不 m	秧 ŋ
彙音妙悟	春 un	居 ɯ	——	梅 m	毛 ŋ

《彙音妙悟》無▯於[ɯ̃]部，其餘四個韻部基本相同。

根據上文的比較分析，現將《彙音妙悟》五十個韻部九十二個韻母擬音如下表：

1 春[un/ut]　2 朝[iau/iauʔ]　3 飛[ui/uiʔ]　4 花[ua/uaʔ]　5 香[iɔŋ/iɔk]　6 歡[uã/uãʔ]

7 高[ɔ/ɔʔ]　8 卿[iŋ/ik]　9 杯[ue/ueʔ]　10 商[iaŋ/iak]　11 東[ɔŋ/ɔk]　12 郊[au/auʔ]

13 開[ai/aiʔ]　14 居[ɯ]　15 珠[u/uʔ]　16 嘉[a/aʔ]　17 賓[in/it]　18 莪[ɔ̃]

19 嗟[ia/iaʔ]　20 恩[ən/ət]　21 西[e/eʔ]　22 軒[ian/iat]　23 三[am/ap]　24 秋[iu/iuʔ]

25 箴[əm/əp]　26 江[aŋ/ak]　27 關[uãĩ]　28 丹[an/at]　29 金[im/ip]　30 鈎[əu]

31 川[uan/uat]　32 乖[uai/uaiʔ]　33 兼[iam/iap]　34 管[ũĩ]　35 生[əŋ/ək]　36 基[i/iʔ]

37.貓[iãu]　　38.刀[o/oʔ]　　39.科[ə/əʔ]　　40.梅[m]　　41.京[iã/iãʔ]　42.雞[əe/əeʔ]

43.毛[ŋ/ŋʔ]　　44.青[ĩ/ĩʔ]　　45.燒[io/ioʔ]　46.風[uaŋ/uak]　47.箱[iũ/iũʔ]　48.三[ã/ãʔ]

49.雙[ãi/ãiʔ]　50.嘮[ãu]

四　《彙音妙悟》聲調系統研究

《八音念法》：春蠢寸出塀啁寸怳　麖硦嫩塩倫恅論律　英影應益榮郢詠亦　方訪放福皇奉鳳伏。

《圈破法式》：　　上　去　　　　　上　去

行　　　　　樂

　　　　　　平　入　　　　　平　入

現將《彙音妙悟》聲調系統列表如下：

聲　調	例字	音標	例字	音標	例字	音標	例字	音標
上　平	春	₌ts'un	麖	₌lun	英	₌iŋ	方	₌hoŋ
上　上	蠢	ᶜts'un	硦	ᶜlun	影	ᶜiŋ	訪	ᶜhoŋ
上　去	寸	ts'un⁼	嫩	lun⁼	應	iŋ⁼	放	hoŋ⁼
上　入	出	ts'ut⁼	塩	lut⁼	益	ik⁼	福	hok⁼
下　平	塀	₌ts'un	倫	₌lun	榮	₌iŋ	皇	₌hoŋ
下　上	啁	ᶜts'un	恅	ᶜlun	郢	ᶜiŋ	奉	ᶜhoŋ
下　去	寸	ts'un⁼	論	lun⁼	詠	iŋ⁼	鳳	hoŋ⁼
下　入	怳	ts'ut₌	律	lut₌	亦	ik₌	伏	hok₌

　　上表雖分出八個聲調，但實際上「上去」和「下去」有混淆之處。如「寸」字，中古屬清母恩韻，應屬上去調而不屬下去調，而《彙音妙悟》既把「寸」字歸上去調，又歸入下去調；「寸」字在漳州韻書《彙集雅俗通十五音》就屬「出母君韻上去聲」。又如「嫩」字，中古屬泥母恩韻，應屬下去調而不屬上去調；「嫩」字在漳州韻書《彙集雅俗通十五音》就屬「入母君韻下去聲」。「上去調和下去調相混現象」在《彙音妙悟》中是普遍存在的。

　　黃典誠在《泉州〈彙音妙悟〉述評》中指出,「目前泉州陰去、陽去已不能分,只讀一個四十二的降調。因此《匯音》全書陰去、陽去之分,純出形式上的求全,沒有實際口語的根據。」[4]洪惟仁在《〈彙音妙悟〉與古代泉州音》中也說:「《彙音妙悟》雖號稱有八音,事實上陰去與陽去完全混淆,顯見作者分不清陰陽去,只為了湊合成《八音》,才勉強地劃分為陰去和陽去。廖綸璣所著《拍掌知音》是泉州音韻圖。他認為陰去陽去既不能分,何必強分為二,於是把所有去聲字都歸入第七聲(陽去),在第二聲(陰去)欄內,標示(七)字,表示讀同第七聲。」[5]黃、洪二位先生的觀點是對的。

　　現代泉州鯉城話陰去和陽去相混為一調,平、上、入三聲各分陰陽,共為七調,安溪話、惠安話和德化話與此相同,也是七調;晉江話陰上和陽上混為一調,陰去和陽去相混為一調,平、入二聲各分陰陽,共為六調;南安話平、上、去、入四聲各分陰陽,共為八調;永春話陰陽去分得清楚,陽上歸陽去,平、入二調各分陰陽,共為七調,與漳州、廈門、臺灣一樣。根據比較,我們認為,《彙音妙悟》聲調系統與泉州鯉城話的聲調系統更加一致。

五　《彙音妙悟》各韻部語音層次分析

　　《彙音妙悟》屬於最早的閩南方言韻書,在韻書的編排上遠不如《彙集雅俗通十五音》那麼清楚,韻字歸調上那麼分明,因此有必要對其聲韻調配合進行一番的梳理。《彙音妙悟》五十個韻部,除「嘄」韻之外,共四十九幅韻圖。每幅韻圖中的韻目、韻字中有著者的許多標注,如「解」、「土解」、「土」、「土音」、「土話」、「俗解」、

4　黃典誠:《黃典誠語言學論文集》(廈門市:廈門大學出版社,2003 年)。
5　洪惟仁:《〈彙音妙悟〉與古代泉州音》(臺北市:文史哲出版社,1994 年)。

「正」、「漳腔」等字眼，表示四種語音層次：一、表示泉州方言的文讀音；二、表示泉州方言土語和泉州方言俗語的讀法；三、表示當時的「正音」；四、表示韻書收錄其他方音「漳腔」。以下就各韻部語音層次進行分析。

1 春[un/ut]　此韻以文讀音為主，但夾雜少數泉州土語和其他方音。如：「分，土解，-物」；「噴，土解，-穴」；「睡，土解，臥也」；「越，土解，-過」；「稞，秦人語。」前四例為泉州土語，後一例為秦人語。

2 朝[iau/iauʔ]　此韻以文讀音為主，但夾雜少數泉州土語。如：「鰷，土解，花-」；「柱，土解，橡-」；「鳥，土解，飛禽也」；「堯，土」；「剹，土」；「獟，土」。

3 飛[ui/uiʔ]　此韻以文讀音為主，但夾雜泉州土解、俗解。如：「藥，土，花-」；「劊，土，-子手」；「唾，土解，口-」；「梯，解，階-」；「挖，土解，-空」；「血，土解」；「口，俗解」。書中還夾雜少數正音，如：「彼，正」；「芮，正，草坐貌」；「歲，正，-月」。

4 花[ua/uaʔ]　此韻以文讀音為主，但夾雜泉州土解、土話、俗解。如：「簸，土話，-箕」；「跋，解，-倒」；「割，土解，刀-」；「柯，土解，-樹」；「潑，解，-水」；「破，解，物-」；「紙，解，-華」；「瞀，土話，嘰-」；「砂，解，-五」；「續，俗解，相連接-」；「活，解，死-」；「抹，解，塗-」；「磨，解，-刀」；「我，解，白日也」；「外，解，出-內-」；「掇，土解」；「蔡，解，-姓也」；「斜，土解，不正」。

5 香[iɔŋ/iɔk]　此韻以文讀音為主，但夾雜極少數的泉州土解。如：「悵，土，惆悵，失意」；「感，土，-急也」；「浞，土，寒-」。

6 歡（解）[uã/uãʔ]　此韻以白讀音為主，基本上均注明泉州土音、解、土話、解土話。如：「灘，土音，水-」；「攔，解，-人」；「液，解，口-也」；「搬，解，-運」；「砵，解，缸-」；「盤，解，所以

盛物」；「絆，解，繫也」；「跋，解，什也」；「寬，土音」；「煎，解土話，用火之」；等等。

7 高[ɔ/ɔʔ]　此韻以文讀音為主，但夾雜少數的泉州土解、土音。如：「滷，解」；「糊，解，黏也」；「簿，解，手版，數簿」；「篅，解，-捕」；「土，解，-腳」；「胡，土，牛頷下懸肉也」；「湖，土，五-」；「瑚，土音」；「荷，土，芙蓉負-」；「舞，解」；「五，解，數名」。

8 卿[iŋ/ik]　此韻以文讀音為主，但夾雜部分的泉州土解、土音。如：「貧，解，急也」；「弓，解，-矢」；「莖，土，草木幹也」；「筐，解，」；「柟，解土音，-珠，木名」；「重，解，千-萬-」；「層，解」；「眾，解，人」；「甕，解，-菜」；「獄，解，牢-」；「玉，解，寶-」。

9 杯[ue/ueʔ]　此韻以文讀音為主，但夾雜部分的泉州土解、土音。如：「餒，土，同上」；「八，解，數名」；「瓜，解，菜-生-」；「兌，土，卦名，-物」；「批，土音，-札」；「稗，土羌，-子」；「最，土，尤也勝也」；「贅，土，進-」；「緌，土，之纓結於頷下」；「蕤，土，-賓，律名」；「灰，土，過火為-」；「話，解，說-」；「畫，解，-花」；「買，解，-賣」；「賣，解，買-」；「花，解，-花」。

10 商[iaŋ/iak]　此韻以正音為主，但夾雜個別泉州方音。如：「江，正」；「講，正」；「先，正，-後」；「賞，正，給」；「勇，正，有力」；「用，正，應-」；「清，正」；「唱，正，-曲」；「香，正，花-」。「襠」就是泉州方音。

11 東[iɔŋ/iɔk]　此韻以文讀音為主，但夾雜個別泉州土音和正音。如：「㞞，土音，-耐」；「末，正，木-」。

12 郊[au/auʔ]　此韻文、白讀音雜糅，凡白讀音均注明解、土解、土、俗音、土詩。如：「蔘，解，-花」；「流，解，水-」；「劉，解，姓也」；「留，解，-人」；「老，土解，人多歲也」；「漏，解，更-

」;「庖，土，-廚也」;「猴，解，猿-也」;「大，解，豬-」;「厚，解，不薄也」;「閩，解，拈-」;「哭，土解，」;「兜，土解」;「斗，解，升-」;「陡，解，-健」;「投，解，-人」;「荳，解，紅-小-」;「炮，土詩，-仔」;「袍，土解，-褂」;「偷，解，做賊也」;「頭，土解，首也」;「透，土解，-過」;「糟，解，酒-」;「走，解，行-」;「找，俗音，-還」;「棹，土音，般-」;「掃，解，-酒」;「嗽，解，-口」;「甌，解，湯-」;「喉，解，口-」;「後，解，前-」;「操，解，-練」;「侯，土解，姓也」;「磽，土，薄也」。

13 **開**[ai/aiʔ]　此韻文、白讀音雜糅，凡白讀音均注明解、土解、土，也注明正音。如:「槩，土，平斗斛也」;「逮，土，及也」;「歹，土，好-」;「旆，土，旂流飛揚貌」;「殺，土解，-人」;「知，解，曉也」;「臍，解，肚-」;「㺌，俗解，豸字」;「使，土解，差」;「屎，土解，糞也」;「菌，解，大使也」;「西，解，東-」;「獅，解，-象」;「事，解，服也」;「使，土解，稱公大夫曰-」;「眉，土解，目-」;「楣，解，門-」;「買，正，-物也」;「賣，正，-貨也」。

14 **居**[ɯ]　此韻以文讀音為主，但夾雜部分泉州土解、土音和個別正音。如:「豬，土解，-犬」;「杼，土，機-梭也」;「抒，土，挹也」;「鋤，土，-頭」;「畬，土田一歲曰-，」;「渚，土，-州」;「煮，土，烹也」;「書，解，讀-」;「鼠，土音，鳥-」;「魚，解，-蝦」;「具，正，俱也」。

15 **珠**[u/uʔ]　此韻文、白讀音雜糅，凡白讀音均注明土音、解、土。如:「屨，土音，數也」;「瓠，解，-靴」;「韮，解，-菜」;「久，解，名日」;「具，土，備也」;「衢，土，街-」;「舅，解，母-妻-」;「舊，解，新-」;「坵，解，田-」;「臼，解」;「浮，解，水上也」;「乳，土，孩兒所吸」;「瘶，土，病也」;「椀，土，苦杯」;「有，解，-無」;「牛，解，耕-」;「厝，解，人所居」。

16 **嘉**[a/aʔ]　此韻文、白讀音雜糅，凡白讀音均注明土音、土

解、土話，還有少數注明正音。如：「瞖，解，脂油」；「蠟，解，-燭」；「飽，解，食-」；「百，解，十十曰-」；「甲，土解，十干長也」；「膠，解，水-」；「咬，解，齧也」；「笈，俗解，-曆」；「足，解，手-」；「腳，土解」；「闔，解，開-」；「礁，土，地名」；「搭，解，-影-棚」；「踏，解，足-也」；「打，土解，-鐵」；「截，土，-人」；「搓，解，-線」；「押，土，-人」；「遏，土話，-邁」；「鴨，土解，雞-」；「肉，土話」；「貓，土，能食鼠也」；「覓，土，-事也」；「炒，解，-物」；「插，解，栽-」；「李，土，自也」；「箬，解，竹也」；「柞，正」；「馬，正，牛-」；「罵，正，詈也」。

17 賓[in/it]　此韻文、白讀音雜糅，凡白讀音均注明土解、土話，還有少數注明正音。如：「乳，解，小兒吸」；「稟，土，資叨-」；「篦，土解，風-」；「急，土話，著-」；「絹，土，繪也」；「輕，解，-重」；「籐，解，斜-草-」；「繩，土解，索」；「織，土，-布」；「熄，解，火-」；「穡，土解，作-」；「憶，解，記-」；「應，解，-對」；「清，解，燒-」；「秤，解，-物輕重」；「眩，土解，頭-」；「巾，正，手-紗-」；「銀，正，白金」；「欣，正，喜也」。

18 莪[ɔ̃]　此韻乃鼻化韻，屬白讀音。

19 嗟[ia/iaʔ]　此韻文、白讀音雜糅，凡白讀音均注明土解、土音，還有少數注明正音。如：「掠，土解，-人」；「壁，解，牆-」；「崎，土解」；「踦，解，降」；「寄，解，-物托也」；「屐，解，木-」；「擛，土解，-起」；「直，土解，-頭」；「奇，土解，雙-」；「隙，解，空-」；「立，解，坐-」；「樹，土解，-起」；「摘，解，-花」；「糴，解，-穀」；「僻，解，偏-」；「甓，解，磚-」；「食，解，飲也」；「益，土解，進-」；「厭，土解，不-」；「易，土音，-經」；「驛，土解，-站」；「蝶，土解，尾-」；「鵝，解，似鴨」；「額，解，照-」；「筲，土解，-箕」；「赤，解，-色」；「家，正，室-」。

20 恩[ən/ət]　此韻文、白讀音雜糅，凡白讀音均注明土。如：

「巾，土，佩也頭-也」；「靳，土，吝也」；「扢，土，磨也」；「訖，土，盡也」；「皶，土，鼜也」；「迄，土，至也」；「核，土，果中實也」；「橄，土，-」；「嬲，土，使寋也」。

21 **西**[e/eʔ]　此韻文、白讀音雜糅，凡白讀音均注明解、土解、土。如：「伯，解，父之兄」；「鈀，土解，兵器」；「箆，解，-梳」；「父，俗解，子稱父也」；「耙，解，犁-」；「白，解，-色」；「帛，土解，腳-」；「假，解，真-」；「雞，土，-肉」；「格，解，-式」；「枷，解，頸刑」；「低，土解，高-」；「嫁，解，娶-」；「架，解，-物」；「蹊，土，-蹺」；「客，解，人-」；「茶，解，-心」；「堤，土，甕-也」；「低，土，高之反」；「提，土，-攜」；「宅，土解，厝-」；「仄，土，正-」；「痧，解，著-」；「紗，解，紡-」；「墇，土」；「胡，土解，頸-」；「下，解，土-」；「馬，解，牛-」；「麥，解，大-」；「牙，解，象-」；「芽，解，象-」；「冊，解」；「差，解，公-」；「咳，解，-嗽」；「下，土解，授-」；「夏，解，-天」。

22 **軒**[ian/iat]　此韻以文讀音為主，但夾雜部分泉州土音和個別正音。如：「愍，土，促也」；「憂，土，戟也」；「跌，土，蹶也」；「填，土，-數」；「訕，土，謗也」；「淵，土，深也」；「嫺，土，婚-」；「嫁，土，姻-」；「俴，土，淺也」；「彥，正，美土也」。

23 **三**[am/ap]　此韻以文讀音為主，但夾雜少數泉州土音和個別正音。如：「咁，解，-乳」；「衘，土解，吊物」；「針，解，-線」；「十，解，數名」；「含，土，包-」；「咸，土，皆也」；「擦，正，摩也」；

24 **秋**[iu/iuʔ]　此韻以文讀音為主，但夾雜部分泉州土音和個別正音。如：「羑，土，道也」；「鳩，土，木鳥-聚」；「樛，土，木枝垂曲」；「球，土，琉-」；「去，土，一去不返也」；「肘，土，臂-」；「惆，土，-張悲愁」；「醜，土，辰名」；「岫，土，山-」；「遒，土，聚也」；「醜，土，惡也」；「手，解，腳-」；「贖，土解，-田-物」；

「樹，解，-木」;「裘，解，衫-皮-」;「呦，土，鹿鳴」;「頭，正，-面」。

　　25 箴[əm/əp]　此韻以文讀音為主，但夾雜少數泉州土音。如:「岺，土，姓也」;「瘁，土，寒病」;「欣，土，喜也」;「忻，土，歡-」。

　　26 江[aŋ/ak]　此韻文、白讀音雜糅，凡白讀音均注明解、土解、土。如:「籠，解，箱-」;「漉，解，-下也」;「人，解，對己之稱」;「壠，解，土-，」;「膿，解，-他」;「弄，解，戲-」;「六，解，數名」;「陸，解，同上」;「綁，土，縛」;「枋，解，門-」;「放，解，去也」;「兆，解，南-」;「腹，解，心-」;「房，解，-屋」;「逢，解，相-」;「縛，解，細-」;「菊，解，-也」;「空，解，無也」;「控，俗解，破-」;「確，土，-實堅也」;「冬，解，秋-」;「東，解，-朔」;「董，解，立也又姓」;「凍，解，冰-」;「銅，解，赤金」;「重，解，不輕也」;「毒，解，害也」;「香，解，-味」;「紡，解，-紗」;「捧，解，-物」;「窗，解，門-」;「捅，解，水-」;「可，解，-也」;「托，解，-物」;「蟲，解，介鱗總名」;「通，土解，相-」;「梭，解，-索」;「總，土解，髻-」;「株，土解」;「叢，土解，」樹-」;「粽，解，角黍」;「鬆，解，髮也」;「宗，解，國名」;「束，土解，」;「送，解，相-」;「汪，解，姓也」;「翁，解，老-」;「洪，解，姓也」;「紅，解，-色」;「甕，解，汲水缸-」;「沃，土，-水」;「蚊，土解，-蟲」;「染，土解，-著」;「茫，土解，杏-」;「厖，解，-雜」;「芒，解，草-」;「網，土解，魚-」;「望，解，達-」;「夢，解，眠-」;「目，解，眼也」;「木，解，柴-」;「墨，解，筆-」;「蔥，解，-菜」;「聰，解，-明」;「謊，解，-人」;「釀，土解，-酒」;「肛，解，-腫」。

　　27 關[uãĩ]　此韻乃鼻化韻，屬文、白音雜糅，凡白讀音均注明解、土解。如:「反，解，-正」;「畔，土解，對-」;「梗，土解，

利-」；「高，解，-低」；「縣，解，府-」。

28 丹[an/at]　此韻文、白讀音雜糅，凡白讀音均注明解、土解、土。如：「鈴，解，有聲」；「鱗，解，魚-」；「瓶，解，酒-」；「別，土解，人」；「結，解，打-」；「牽，解，引也」；「磬，解，樂器」；「㳘，解，所以洩水」；「曾，解，姓也」；「節，解，竹節」；「鯯，土解，目-」；「芟，土，刈也」；「產，土，業也」；「虱，土解，-母」；「瘦，解，肥-」；「挽，土，引也」；「䦆，土，八-」；「密，解，細-」；「岸，土，崖也」；「潺，土，-湲水流貌」；「漆，解，用以飾椅棹」；「田，解，-地」；「襯，解，旁-」；「賊，解，盜偷也」。

29 金[im/ip]　此韻以文讀音為主，只夾雜少數泉州土音。如：「忍，土，安不仁也」；「熊，解，獸名，-掌」；「雄，解，同上」。

30 鉤[əu]　此韻以文讀音為主，只夾雜少數泉州土音。如：「蒐，土，聚人民又治兵」；「愁，土，悲也，憂也」；「浮，土，汎也」。

31 川[uan/uat]　此韻以文讀音為主，只夾雜部分泉州土音。如：「篆，土，-刻文字」；「博，土，憂勞也」；「團，土，-圓」；「溥，土，--多須」；「煆，土，-練」；「摶，土，以手團之」；「饌，土，飲食也」；「撰，土，造也事也」；「纘，土，繼也」；「選，土，-舉擇也」；「貆，土，貈之子」；「村，土，聚落也」。

32 乖[uai/uaiʔ]　此韻以文讀音為主，只夾雜個別正音。如：「劌，正，割也」。

33 蒹[iam/iap]　此韻以文讀音為主，只夾雜少數泉州土音。如：「沾，土，益也」；「砧，土，鐵-」；「聃，土，小耳垂貌」；「襜，土，蔽膝也」；「暫，土，不又也」；「佔，土，霸-」；「岩，土，山-」；「嫌，土，疑也」。

34 管（漳腔）[uĩ]　此韻為漳腔，泉州腔是無此韻母的。

35 生[əŋ/ək]　此韻以文讀音為主，只夾雜少數泉州土音。如：「崩，土，壞也」；「彭，土，行也」。

36 **基**[i/iʔ]　此韻韻字特別多，其語音層次有三：一、文讀音；二、正音；三、白讀音。正音為數不少，如：「力，正，勇-也」；「必，正，期-也」；「弼，正，良-」；「甲，正，長也」；「及，正，建也」；「乞，正，求也」；「戛，正，戟也」；「質，正，-樸」；「梯，正，階-」；「體，正，身-」；「剔，正，削去毛也」；「啼，正，小兒哭也」；「弟，正，兄-」；「地，正，天-」；「狄，正，夷-」；「一，正，數之始」；「逸，正，放-」；「惟，正，獨也」；「迷，正，-亂」；「密，正，細-」；「倪，正，小兒也」；「詣，正，至也」；「逆，正，不順也」。白讀音也不少，如：「裂，解，物也」；「痣，解，黑-」；「枝，解，倒-」；「忌，土，憚也」；「蟣，解，蟲名」；「碟，解，碗」；「鼻，解，-目」；「裱，土，革也」；「鐵，解，銅-」；「苔，解，青-」；「接，土解，相-」；「舐，土，以舌取食物也」；「舌，解，口-」；「摺，土解，卷-也」；「折，土解，木-也」；「字，解，作-」；「廿，土字，二十也」；「死，解，亡也」；「電，解，-媽」；「薛，解，姓也」；「四，解，數目」；「蝕，解，削-」；「食，解，-物」；「壹，土，專也」；「維，土，繫也，四-」；「飴，土解，蜂-」；「美，土，好也」；「楣，土，門上橫樑」；「眉，土，目上毛」；「郿，土，地名」；「媚，土，愛也」；「篾，解，竹-」；「疑，土，不定也」；「叱，土，叱吒，發怒也」；「刺，土，譏也」；「耳，解，-仔」。

37 **貓（土解）**[iãu]　此韻均為白讀音。書中注明「土解」和「有音無字」。

38 **刀**[o/oʔ]　此韻以文讀音為主，只夾雜少數泉州土音。如：「笔，土解，殆-」；「落，解，花-」；「高，解，姓也」；「波，土，風-」。

39 **科（解）**[ə/əʔ]　此韻注明「解」「此音俱從俗解」，均屬白讀音。如：「捻，土解，手-也」；「葵，土解，-扇」；「觭，土，-鮫」。

40 **梅**[m]　此韻注明「有音無字」，只有兩個字，均屬白讀音。

如：「姆，土音」；「不，土話，不也」。

41 京[iã/iãʔ]　此韻注明「此一字音俱從俗解」，屬白讀音。如：「掠，土音，力俗解」；「乓，土話，放-」；「益，土話，進-」；「颺，土解，-米」；「顏，土話，-曆」。

42 雞（解）[əe/əeʔ]　此韻注明「解」、「此字母俱從俗解」，屬白讀音。

43 毛（解）[ŋ/ŋʔ]　此韻注明「解」、「此音俱從俗解」，屬白讀音。

44 青[i/iʔ]　此韻注明「此音只有耳字一聲屬土音，餘俱俗解」，屬白讀音。如：「鑷，土話，捏-」；「結，土解，-石」；「滿，土解，盈也」；「斤，土解，成」。

45 燒[io/ioʔ]　此韻注明「解」、「此音俱從俗解」，屬白讀音。

46 風[uaŋ/uak]　此韻注明「此一音有聲無字」，只有五個字。「光」和「闖」應為正音，「風」、「放」、「伏」「袱」均為土音。

47 箱[iũ/iũʔ]　此韻注明「此一字俱從俗解」，屬白讀音。

48 三[ã/ãʔ]　此韻注明「此一字母只有文語二韻從土音，餘皆俗解」，屬白讀音。

49 熊[ãi/ãiʔ]　此韻注明「此字母只有柳字平上二聲及文字上去一聲從土音，餘俱俗解」，屬白讀音。

50 嘐[ãu]　按：《彙音妙悟》一書前「字母法式」中「嘐」韻目下注：「有音無字」。

綜上所述，我們發現《彙音妙悟》五十字母所屬韻圖韻目旁有以下幾種情況：

一、韻目旁沒有任何標注，基本上以文讀音為主。如：「春、朝、飛、花、香、高、卿、杯、商、東、郊、開、居、珠、嘉、賓、莪、嗟、恩、西、軒、三、秋、箴、江、關、丹、金、鈞、川、乖、兼、生、基」。但也不盡然，如「關」韻，《彙音妙悟》正文之前就有《字

母法式》：「關土解~門」，應屬白讀音。又如「茇」韻，屬鼻化韻，也應屬白讀音。

　　二、韻目旁標注「解」、「土解」、「此一音俱從土解」、「此音俱從俗解」、「此一字音俱從俗解」，基本上是以白讀音為主。如：「解歡」「土解貓有音無字」、「刀此一音俱從土解」、「解科此音俱從俗解」、「俗解梅有音無字」、「京此一字音俱從俗解」、「解雞此字母俱從俗解」、「解毛此音俱從俗解」、「青此音只有耳字一聲屬土音，餘俱俗解」、「解燒此音俱從俗解」、「風此一音又聲無字」、「箱此一字俱從俗解」、「三此一字母只有文語二韻從土音，餘皆俗解」、「熊此字母只有柳字平上二聲及文字上去一聲從土音，餘俱俗解」。

　　三、韻目旁標注「漳腔」，表示「管」韻屬漳州方音，而非泉州方音。

　　四、《彙音妙悟》正文之前有《字母法式》：「嘜有音無字」，表示該韻部無韻字。

　　我們還注意到《彙音妙悟》各韻韻字中還標注了「土解」、「土音」、「俗解」、「土話」、「土」、「解」、這樣的字眼，即使是以文讀音為主的韻部裡也出現這樣的字眼，說明文讀韻之中還夾雜者泉州的文讀音。但文白讀音雜糅程度不一，或較為嚴重，如「郊、開、嘉、嗟、西、秋、江、丹」；或較為少數，如「春、朝、飛、香、高、卿、東、居、珠、軒、三、金、鉤」。韻書中的正音也不同程度地反映出來，或基本上注明「正」音的，如「商」韻；或文讀、白讀、正音雜糅在一起，如「基」韻既是這種情況。

　　——本文原刊於《閩臺閩南方言韻書比較研究》（北京市：中國社會科學出版社，2008 年 9 月）

參考文獻

清晉安彙集明戚繼光《戚參軍八音字義便覽》和清林碧山《珠玉同
　　　　聲》兩書而成（1749年）《戚林八音》·福建學海堂木
　　　　刻本。

麥都思（W.H.Medhurst）:《福建方言字典》,1831年。

〔清〕黃謙:《增補彙音妙悟》,光緒甲午年（1894）文德堂梓行版。

〔清〕無名氏:《增補彙音》（上海市:大一統書局石印本,1928
　　　　年）。

〔清〕廖綸璣:《拍掌知音》,梅軒書屋藏。

〔清〕葉開溫:《八音定訣》:光緒二十年（1894）甲午端月版。

〔清〕謝秀嵐:《彙集雅俗通十五音》（高雄市:慶芳書局影印1818年
　　　　文林堂刊本）。

〔清〕謝秀嵐:《增注雅俗通十五音》,漳州顏錦堂本、林文堂木刻
　　　　本、廈門會文堂石印本。

林連通:《泉州市方言志》（北京市:社會科學文獻出版社,1993
　　　　年）。

林連通、陳章太:《永春方言志》（北京市:語文出版社,1989年）。

洪惟仁:《〈匯音妙悟〉與古代泉州音》（臺北市:中央圖書館臺灣分
　　　　館,1995年）。

馬重奇:《漢語音韻學論稿》（成都市:巴蜀書社,1998年）。

馬重奇:《閩臺方言的源流與嬗變》（福州市:福建人民出版社,2002
　　　　年）。

徐通鏘:《歷史語言學》（北京市:商務印書館,1996年）。

袁家驊等:《漢語方言概要》（北京市:語文出版社,2001年）。

黃典誠主編：《福建省志》〈方言志〉（北京市：方志出版社1998年）。

福建省德化縣地方志編纂委員會編：《德化縣志》〈方言志〉（北京
　　　　市：新華出版社，1992年）。

福建省南安縣地方志編纂委員會編：《南安縣志》〈方言志〉（南昌
　　　　市：江西人民出版社，1993年）。

福建省晉江市地方志編纂委員會編：《晉江市志》〈方言志〉（上海
　　　　市：三聯書店，1994年）。

福建省安溪縣地方志編纂委員會編：《安溪縣志》〈方言志〉（北京
　　　　市：新華出版社，1994年）。

福建省惠安縣地方志編纂委員會編：《惠安縣志》〈方言志〉（北京
　　　　市：方志出版社，1998年）。

福建省泉州市地方志編纂委員會編：《鯉城區志》〈方言志〉（北京
　　　　市：中國社會科學出版社，1999年）。

編者不詳：《渡江書十五音》（東京市：東京外國語大學亞非言語文化
　　　　研究所，1987年影印本）。

《彙集雅俗通十五音》音系研究

——兼與〔英〕麥都思《福建方言字典》音系研究

　　《彙集雅俗通十五音》發表於清嘉慶二十三年（1818），比黃謙《彙音妙悟》（1800）晚十八年。作者是東苑謝秀嵐。據黃典誠〈漳州〈十五音〉述評〉說，編者謝秀嵐生平事蹟目前尚無可考。他應是一個不在士林之中的落第秀才，平時讀了不少書，對「小學」特別有興趣，在「等韻學」上下過一番苦功，頗有獨得之處。「東苑」到底是謝秀嵐的別號或住處，我們一時還無法判斷。如果是住處，那漳州必稱為東阪[ˌtaŋ ˚puã]，據聞東鄉恰有名此的村莊，而城裡又有東阪後這樣的地名。謝秀嵐可能家住東阪後。[1]《彙集雅俗通十五音》主要版本有：嘉慶二十三年（1818）文林堂刻本，五十韻，書名《彙集雅俗通十五音》；漳州顏錦華木刻本，書名《增注雅俗通十五音》，書面上有「東苑謝秀嵐編輯」字樣；有林文堂木刻本[2]；廈門會文堂本刻板，八卷六十四開本，書名《增注硃十五音》（封面），《彙集雅俗通十五音》（卷首）《增注十五音》（頁脊）；臺灣高雄慶芳書局影印本；上海萃英書局石印本，四十韻。

　　《彙集雅俗通十五音》詳細地記載了漳州音的聲類、韻類和調類，至於其音值，我們必須根據當時的文獻材料和現代漳州方言材料進行歷史的比較才能確定。英國語言學家麥都思（Walter Henry Medhurst, 1796-1857）著的《福建方言字典》是目前所見最早的一本閩

1　黃典誠：〈漳州〈十五音〉述評〉，《漳州文史資料》1982 年 1 期。

2　見薛澄清：〈十五音與漳泉讀書音〉。

南語字典。此書完成於一八三一年，比《彙集雅俗通十五音》晚了十三年。《福建方言字典》所代表的方言，麥都思在序言中已清楚地說明是漳州方言，這一點從他的音系和《彙集雅俗通十五音》的對照就可以證明。然而，漳州地區有漳州、龍海、長泰、華安、南靖、平和、漳浦、雲霄、東山、詔安等十個縣市的方言，究竟此部字典和《彙集雅俗通十五音》代表何地方言？根據杜嘉德《廈英大辭典》序言說麥都思這部字典「記的是漳州音（更精確的說，是漳浦音）」。倘若仔細的考察現代漳州方言，杜嘉德的說法是可信的。麥都思在字典中以羅馬字來給《彙集雅俗通十五音》記音，對《彙集雅俗通十五音》的切法及音類、音值有非常詳細的描寫和敘述。由於麥都思與謝秀嵐是同時代的人，因此這部字典的記錄就成為研究《彙集雅俗通十五音》，即十九世紀初期的漳州音的最寶貴的資料。本文參考了臺灣學者洪惟仁的〈麥都思《福建方言字典》的價值〉，並結合福建閩南方言的研究成果，構擬出《彙集雅俗通十五音》音系的音值。

一　《彙集雅俗通十五音》音系性質

考證《彙集雅俗通十五音》的音系性質，我們採用「尋找內部證據」、「尋找文獻資料證據」以及「特殊韻部考證」等三種方法來進行論證。

（一）從《彙集雅俗通十五音》的內部尋找證據

閩南話有泉腔、廈腔、漳腔、潮腔之分。如《渡江書十五音》書首有「以本腔呼之別為序次如左」，又如第三十四部下平聲「儺韻」他母有「糖，本腔」，書中還有四處提到「泉腔」，有一處提到「潮腔」，因此李榮在《渡江書十五音》〈序〉認為「似乎本腔指本書依據的方言，泉腔潮腔並非本書依據的方言」。而《彙集雅俗通十五音》

也有一些地方提到長泰腔、漳腔、海腔（似乎指海澄腔）、廈腔：
一、出現長泰腔的只有一處，如書首《字母共五十字》中「扛我，長
泰」，指的就是長泰腔；二、出現漳腔的只有一處，如江字韻英母下
有「汪，漳腔，姓也」，指的就是漳州腔；三、出現海腔的共有七
處，如久字韻柳母下有「汝，海上腔」，久字韻入母下有「乳，海
腔」，久字韻語母下有「語，海腔」，句字韻求母下有「去，海腔」，
舊字韻他母下有「筋，海腔」，舊字韻語母下有「遇，海腔，相一」，
茄字韻求母下有「茄，海腔」，似乎指海澄腔；四、出現廈腔的只有
一處，如閑字韻求母「閑，廈腔」，指的就是廈門腔。根據李榮的說
法，《彙集雅俗通十五音》的音系性質是不屬於長泰腔、漳腔、海腔
（似乎指海澄腔）、廈腔的。

（二）從文獻資料裡尋找證據

　　《彙集雅俗通十五音》詳細地記載了漳州音的聲類、韻類和調
類，至於其音值，我們必須根據當時的文獻材料和現代漳州方言材料
進行歷史的比較才能確定。英國語言學家麥都思（Walter Henry
Medhurst, 1796-1857）著的《福建方言字典》是目前所見最早的一本用
羅馬字注音的閩南語字典。此書完成於一八三一年，比《彙集雅俗通十
五音》晚了十三年。《福建方言字典》所代表的方言，麥都思在序言
中已清楚地說明是漳州方言，這一點從他的音系和《彙集雅俗通十五
音》的對照就可以證明。然而，漳州地區有漳州、龍海、長泰、華
安、南靖、平和、漳浦、雲霄、東山、詔安等十個縣市的方言，究竟此
部字典和《彙集雅俗通十五音》代表何地方言？根據杜嘉德《廈英大
辭典》序言說麥都思這部字典「記的是漳州音（更精確的說，是漳浦
音）」。倘若仔細的考察現代漳州方言，杜嘉德的說法是可信的。麥都
思在字典中以羅馬字來給《彙集雅俗通十五音》記音，對《彙集雅俗
通十五音》的切法及音類、音值有非常詳細的描寫和敘述。由於麥都

思與謝秀嵐是同時代的人，因此這部字典的記錄就成為研究《彙集雅俗通十五音》，即十九世紀初期的漳浦音的最寶貴的資料。本文參考了臺灣學者洪惟仁的《麥都思〈福建方言字典〉的價值》，並結合福建閩南方言的研究成果，構擬出《彙集雅俗通十五音》音系的音值。

（三）對《彙集雅俗通十五音》特殊韻部「稽」和「伽」進行的考證

「稽」和「伽」是最能反映《彙集雅俗通十五音》音系性質的特殊韻部。該韻書存在著「稽」和「伽」二部的語音對立。這兩部在漳州十個縣市的讀音不一：漳州、龍海、長泰、華安、南靖、東山等方言均讀作[e/eʔ]，平和部分讀[e/eʔ]（安厚話讀[iei]）、漳浦方言讀作[iei]或[ei]和[e/eʔ]，雲霄讀作[ei]和[e/eʔ]，詔安方言有[ei]和[e/eʔ]幾種讀法。《彙集雅俗通十五音》稽韻今依《福建方言字典》擬音為[ei]，伽韻擬音為[e/eʔ]，反映了漳州市漳浦縣方言音系特點。而《增補彙音》稽韻韻字則包括《彙集雅俗通十五音》稽韻和伽韻字，擬音為[e/eʔ]。《渡江書十五音》雞韻韻字也包括《彙集雅俗通十五音》稽韻和伽韻字，均讀作[e/eʔ]。這說明《彙集雅俗通十五音》有別於《增補彙音》、《渡江書十五音》兩部韻書。請看下表：

韻書	聲				調			
	上平	上上	上去	上入	下平	下上	下去	下入
雅／稽	街溪推胎	短姐這矮買	計帝退脆	—————	黎螺題迷	—————	袋遞代坐賣系藝會	—————
雅／伽	推胎遮	短姐這若惹矮	退塊處脆	八茨鋏篋啄節雪攝歇	螺瘸個		袋遞代坐賣系	笠拔奪提截絕狹峽
增／稽	街溪推胎鍋	短姐這矮假扯買	計帝世塊	八茨鋏篋啄節雪歇	黎螺題迷爬耙皮	袋遞坐賣系藝能		笠拔奪截絕狹月
渡／稽	街溪推胎渣沙砂差	短姐這矮假扯把	計帝世價嫁制	八茨鋏篋啄節雪歇伯百骼客	黎螺題迷爬耙茶牙		袋遞坐賣系藝能會	笠拔奪絕狹白

　　以上是《彙集雅俗通十五音》音系性質的考求方法，說明該韻書反映的是漳浦縣方言音系。

二　聲母系統研究

　　關於《彙集雅俗通十五音》聲母系統擬音，我們結合麥都思擬音和現代漳州方音來進行考察。現排比如下：

　　1 **柳**[l/n]　柳母讀作[l-]或[n-]，分別出現於漳州話非鼻化韻之前和鼻化韻之前。麥都思說：「柳字頭跟鼻化韻（nasal final）連接時，l 大量混入鼻音，而聽到類似 n 的聲音。」可見，麥都思根據其音值，把「柳」分析為[l-]和[n-]，與現代漳州方音情況亦相符合。

　　2 **邊**[p]　麥都思把邊母擬作 p，即國際音標[p-]，漳州現代方言也讀作[p-]。

　　3 **求**[k]　麥都思把求母擬作 k，即國際音標[k-]，漳州現代方言也讀作[k-]。

　　4 **去**[kʻ]　麥都思把去母擬作 kʻh[kʻ]，k 的送氣音。蔯核氏說：「發音時在 k 和接下的母音之間有一股強烈的呼氣。」相當於國際音標[kʻ]，漳州現代方言也讀作[kʻ]。

　　5 **地**[t]　麥都思把地母擬作 t，即國際音標[t-]，漳州現代方言也讀作[t-]。

　　6 **頗**[pʻ]　麥都思把頗母擬作 pʻh[pʻ]，p 的送氣音。蔯核氏說：「在 p 和 h 之間插入一個省略符號，以表示 p 並未如英語的 philip 被軟化（為 f），而是保存著它的自然音，h 是在母音之前的一股送氣。」相當於國際音標[pʻ]，漳州現代方言也讀作[pʻ]。

　　7 **他**[tʻ]　麥都思把他母擬作 tʻh[tʻ]，t 的送氣音。麥都思說：「t 並未如英語的 thing 被 h 軟化（為θ），而像德國人或荷蘭人初學英語讀這個（th）音一樣。」相當於國際音標[tʻ]，漳州現代方言也讀作[tʻ]。

8 **曾**[ts]　麥都思把曾母擬作 ch[ts]，像 cheap 的 ch，相當於國際音標[ts-]，漳州現代方言也讀作[ts-]。

9 **入**[dz]　麥都思把入母擬作 j[ʒ -]，他說：「j 的聲音非常輕，如法語的 j，或類似英語 pleasure，precision，crosier 等的 s 那樣的聲音。」依麥都思的描寫，「入」母是個舌面濁擦音，但根據現代漳州方言的「入」母字基本上讀作[dz-]。

10 **時**[s]　麥都思把時母擬作 s，即國際音標[s-]，漳州現代方言也讀作[s-]。

11 **英**[ø]　無聲母。麥都思的標音，在齊齒音之前另加[y-]，在合口音之前用[w-]。但根據現代漳州方言，英母字是沒有聲母的。

12 **門**[b]或[m]　麥都思的標音為 b[b-]或 m[m-]，這個字母在非鼻化韻之前讀作[b-]，在鼻化韻之前讀作[m-]，漳州現代方言也讀作[b-]或[m-]。

13 **語**[g]或[ŋ]　麥都思的標音為 g[g-]或 gn[ŋ-]，這個字母在非鼻化韻之前讀作[g-]，在鼻化韻之前讀作[ŋ-]，漳州現代方言也讀作[g-]或[ŋ -]。

14 **出**[tsʻ]　麥都思把出母擬作 chʻh[tsʻ-]，ch 的送氣。他說：「在 ch 和母音之間有強烈送氣。」漳州現代方言也讀作[tsʻ]。

15 **喜**[h]　麥都思把喜母擬作 h[h-]，他說：「（喜母的）h 送氣，比英語更加強烈。當它和五十字母第 1（君）、4（規）、7（公）、10（觀）、11（沽）、27（艍）韻結合，即 w，o 之前時，顯得接近 f 的聲音。」漳州現代方言 z 則均讀作[h-]。

根據以上情況，《彙集雅俗通十五音》共十五個字母，實際上有十八個聲母。現將《彙集雅俗通十五音》、麥都思《福建方言字典》音標和現代漳州方言聲母系統比較如下表：

字母	麥都思	漳州	龍海	長泰	華安	南靖	平和	漳浦	雲霄	東山	詔安
柳	l/n	l/n	l/n	l/n	l/n	l/n	l/n	l/n	l/n	l/n	l/n
邊	p	p	p	p	p	p	p	p	p	p	p
求	k	k	k	k	k	k	k	k	k	k	k
去	k'h	k'	k'	k'	k'	k'	k'	k'	k'	k'	k'
地	t	t	t	t	t	t	t	t	t	t	t
頗	p'h	p'	p'	p'	p'	p'	p'	p'	p'	p'	p'
他	t'h	t'	t'	t'	t'	t'	t'	t'	t'	t'	t'
曾	ch	ts	ts	ts	ts	ts	ts	ts	ts	ts	ts
入	j	dz	dz	dz	dz	dz	dz	dz	dz	dz	dz
時	s	s	s	s	s	s	s	s	s	s	s
英	w,y,	ø	ø	ø	ø	ø	ø	ø	ø	ø	ø
門	b/m	b/m	b/m	b/m	b/m	b/m	b/m	b/m	b/m	b/m	b/m
語	g/gn	g/ŋ	g/ŋ	g/ŋ	g/ŋ	g/ŋ	g/ŋ	g/ŋ	g/ŋ	g/ŋ	g/ŋ
出	ch'h	ts'	ts'	ts'	ts'	ts'	ts'	ts'	ts'	ts'	ts'
喜	h	h	h	h	h	h	h	h	h	h	h

三　韻母系統研究

漳州地區有十個縣市，根據各地的方言志，他們的韻母數各不相同：漳州八十五個，龍海八十三個，長泰七十七個，華安七十二個，南靖七十個，平和八十二個，漳浦七十九個，雲霄八十三個，東山八十五個，詔安七十九。現將《彙集雅俗通十五音》五十個韻部、《福建方言字典》對五十個韻部的擬音以及現代漳州方言韻母分別比較討論如下：

（一）「君堅金規嘉」五部音值的擬測

1 **君部**　君部舒聲韻在《福建方言字典》（簡稱《字典》）裡讀作 kwun[uin]，麥都思說「『君』韻音似 koo-un，而發為一個音節」，麥

都思的記音相當於國際音標[uɨn]，現代漳州方言裡讀作[un]。例如：《廣韻》魂韻字「頓昆敦奔損」、諄韻字「淪遵準閏菌」、文韻字「分問君熏氛」、痕韻字「吞墾懇很」、真韻字「伸忍伸」、先韻字「匾」、仙韻字「船舛拳」等，今均讀作[un]。君部促聲韻在《字典》裡讀作[uɨt]，現代漳州方言裡讀作[ut]。例如：《廣韻》沒韻字「沒卒骨突窟」、術韻字「律率蟀出怵」、物韻字「物屈鬱不」、黠韻字「滑猾扒」、月韻字「掘」、麥韻字「核」、屋韻字「角」等今均讀作[ut]。

2 **堅部**　堅部舒聲韻在《字典》裡讀作 kёen[-iɛn/ian]，麥氏描寫此韻音為「kёen 或 ke-yen[kiɛn]，有些人的發音似 ke-an[kian]」，相當於國際音標[-iɛn]或[-ian]，現代漳州方言均讀作[-ian]。例如：《廣韻》元韻字「健獻堰偃」、仙韻字「編淺鮮肩衍」、先韻字「邊片年前見」等今均讀作[-ian]。堅部促聲韻在《字典》裡讀作[iɛt]或[iat]，現代漳州方言裡讀作[-iat]。例如：《廣韻》月韻字「揭歇」、薛韻字「別裂泄折熱」、屑韻字「撇節潔拮截血」、質韻字「秩詰」、櫛韻字「櫛」等今均讀作[-iat]。

3 **金部**　金部舒聲韻在《字典》裡讀作 kim[-iɨm]，麥氏說這個韻「像 kimbo 裡的 kim，有些人讀為 ke-im[iɨm]，快速發音為一個音節」，相當於國際音標[-ɪm]或[-iɨm]，現代漳州方言均讀作[-im]。例如：《廣韻》侵韻字「林臨沉任飲」、覃韻字「覃」、真韻字「刃忍哂」、欣韻字「欣」、東韻字「熊」等今均讀作[-im]。金部促聲韻在現代漳州方言裡讀作[-ip]。例如：《廣韻》緝韻字「立十什入急及」、洽韻字「掐」等今均讀作[-ip]。

4 **規部**　規部舒聲韻在《字典》裡讀作 kwuy[-ui]，麥氏描寫說「這個韻音似英語 quiet 裡的 qui，或者有拉長，讀如 koo-wy，但仍為一音節」，相當於國際音標[-ui]，現代漳州方言裡均讀作[-ui]。例如：《廣韻》灰韻字「堆推催」、咍韻字「開」、祭韻字「脆慧」、廢韻字「廢」、齊韻字「梯」「桂奎」、支韻字「累虧窺吹垂睡」、脂韻字

「屄瓷醉追錐葵」、微韻字「氣飛費輝威歸」等今均讀作[-ui]。此部沒有與舒聲韻相配的促聲韻。惟獨龍海、平和方言有[uiʔ]韻母。

　　5 **嘉部**　嘉部舒聲韻在《字典》裡讀作 kay[-ɛ]，麥都思說這個韻的「a 讀如 care 中的 a，或 bear，wear 等字裡的 ea」，相當於國際音標[ɛ]，現代漳州、龍海、南靖、平和、漳浦、雲霄等方言也讀作[ɛ]，詔安個別字「冊」讀作[ieʔ]外也讀作[ɛ/ɛʔ]，華安話部分讀作[ɛ/ɛʔ]，部分讀作[e/eʔ]，東山個別鄉村「馬」讀作[ɛ]、「厄」讀作[ə]外均讀作[e/eʔ]，只有長泰方言均讀作[e/eʔ]。

　　《彙集雅俗通十五音》嘉[ɛ/ɛʔ]、膠[a/aʔ]、稽[ei]、伽[e/eʔ]四韻是對立的。長泰、華安、東山沒有[ɛ/ɛʔ]音，說明嘉韻反映的並不是長泰、華安、東山等地的讀音，而是漳州、龍海、南靖、平和、漳浦、雲霄、詔安一帶的讀音。此韻韻字在漳州地區方言裡多數讀作[-ɛ/ɛʔ]，今依《字典》將該韻擬作[-ɛ/ɛʔ]。

(二)「干公乖經觀」五部音值的擬測

　　6 **干部**　干部舒聲韻在《字典》讀作 kan[-an]，麥都思說「音如意大利 ɑ 的音，如fɑr，fɑther的 ɑ」，相當於國際音標[-an]，現代漳州各縣市方言多數有[an/at]韻，惟獨詔安話無此韻，凡普通話中的[an/at]韻，均讀作[aŋ/ak]韻。例如：《廣韻》寒韻字「單坦懶干」、山韻字「辦山間眼艱」、刪韻字「版刪班頒斑」、先韻字「牽研」、仙韻字「便」、真韻字「閩鱗趁陳」、登韻字「曾肯」、覃韻字「蠶蚶」、談韻字「毯」、銜韻字「芟」、凡韻字「氾」等今大多數讀作[an]。干部促聲韻在《字典》和現代漳州方言大多數讀作[-at]。例如：《廣韻》曷韻字「薩擦喝割辣」、黠韻字「八殺煞察」、鎋韻字「轄刹」、薛韻字「別」、屑韻字「節結」、質韻字「密栗漆」、德韻字「塞賊」、職韻字「力值識」、屋韻字「縠」等今均讀作[-at]。故干部擬音為[-an/at]。

　　7 **公部**　公部舒聲韻在《字典》讀為 kong[-ɔŋ]，麥氏說「音如

（英語）congress 中的 cong」，相當於國際音標[-ɔŋ]，現代漳州方言均讀作[-ɔŋ/ɔk]。例如：《廣韻》東韻字「東同朧公蔥（一等）豐夢隆（三等）」、冬韻字「冬統農宗」、鍾韻字「蜂縫蹤」、江韻字「撞窗」、陽韻字「裝瘡狀爽方放房往」、唐韻字「茫郎髒喪康光廣荒」、庚二韻字「盲」、耕韻字「宏」、登韻字「弘」、模韻字「墓」、鐸韻字「摸」等今均讀作[-ɔŋ]。公部促聲韻在《字典》裡和現代漳州方言多數讀作[-ɔk]。例如：《廣韻》屋韻字「卜曝木速穀（一等）幅覆目（三等）」、沃韻字「督毒」、覺韻字「樸啄」、鐸韻字「博泊莫落（開口）郭（合口）」、德韻字「國北」等今均讀作[-ɔk]。惟獨長泰、雲霄、東山則讀作[-oŋ]和[-ok]。今依《字典》和現代漳州多數方言，擬音為[-ɔŋ/ɔk]。

8 **乖部**　乖部舒聲韻在《字典》讀作 kwae[-uai]，麥都思說「音如 koo-wae，讀為一個音節」，相當於國際音標[uai]，現代漳州方言裡均讀作[-uai]。例如：《廣韻》皆韻字「乖塊懷蒯」、佳韻字「拐歪」、夬韻字「快」等今均讀作[-uai]。與乖部舒聲韻相配的促聲韻只有一個字「孬」，《字典》讀作[-uaiʔ]，今無此讀法。

9 **經部**　經部舒聲韻在《字典》裡讀作 keng[-ɛŋ]，麥都思說「音如 lengthen 中的 leng」，相當於國際音標[-ɛŋ]；麥氏又說「有時讀如 ke-eng」，相當於國際音標[-iɛŋ]。漳州地區的方言讀音不一，漳州、龍海、華安、南靖方言均有[iŋ/ik]韻，長泰、平和、雲霄、東山方言則讀作[eŋ/ek]韻，詔安話兼有[iŋ/ik]、[eŋ/ek]二韻，惟獨漳浦話讀作[ɛŋ/ɛk]韻。今依《字典》將該韻擬作[-ɛŋ/k]。

10 **觀部**　觀部舒聲韻在《字典》讀作 kwan[-uan]，麥都思說「音如 coo-wan，而為一音節」，相當於國際音標[uan]，現代漳州方言裡均讀作[-uan]。例如：《廣韻》桓韻字「滿鑽算歡丸」、山韻字「鰥幻」、刪韻字「栓關還彎」、元「反販晚遠冤」、仙韻字「戀泉娟專傳」、先韻字「涓縣」、凡韻字「泛凡」、豪韻字「高」等今均讀作

[-uan]。觀部促聲韻在《字典》和現代漳州方言裡均讀作[-uat]。例如：《廣韻》末韻字「拔跋撥奪括」、鎋韻字「刷刮」、月韻字「發伐月闕蹶」、薛韻字「雪說悅拙絕」、屑韻字「缺決抉」、乏韻字「乏」等今均讀作[-uat]。惟獨詔安除了有[uan]、[uat]讀法外，還有[uam]、[uap]兩種讀法。今依《字典》和漳州方言均擬音為[uan/uat]。

（三）「沽嬌稽恭高」五部音值的擬測

11 **沽部**　沽部舒聲韻在《字典》裡讀作 koe[-ou]，麥氏說「音如我們英語 toe 和 hoe 的韻母。但不同的是開口較大（full mouth），寫出來像 ko-oo 這樣的音」，發音較[ou]大的音，相當於國際音標[ɵu]，漳州地區方言讀音不一：漳州、龍海、華安、南靖方言均有[ɔ]或[ɔʔ]韻，平和、漳浦、詔安方言則讀作[ɵu]韻，雲霄、東山方言讀作[ou]韻，惟獨長泰話讀作[eu]韻；沒有與之相配的促聲韻。今依《字典》將該韻擬作[-ɔu]。

12 **嬌部**　嬌部舒聲韻在《字典》裡讀作 keaou[-iau]，麥氏說「這是個有三個元音的複元音，即 me 中的 e，far 中的 a，及 bull 中的 u，合起來音如 ke-yaou 讀成一個音節」，相當於國際音標[-iau]，現代漳州方言裡均讀作[-iau]。例如：《廣韻》肴韻字「攪」、宵韻字「標瓢描椒小」、蕭韻字「釣挑跳撩」、尤韻字「搜」、虞韻字「數」等均讀作[-iau]。嬌部促聲韻在《字典》和現代漳州方言裡多數讀作[-iauʔ]。例如：《廣韻》咸攝狎「嗒」、鎋韻字「晰」、屋韻字「跔」、蕭韻字「磽」、宵韻字「撟」等今均讀作[-iauʔ]。今依《字典》和現代漳州方言擬音為[-iau/iauʔ]。

13 **稽部**　稽部舒聲韻在《字典》裡讀作 key[-ei]，麥氏說「這是一個很特別的音，有時聽起來像 ke-ay[kiɛ]，但通常是像法語的 e，或像 dey[dei]或 bey[dei]中的-ey」，相當於國際音標[-ei]，在現代漳州方言裡則有不同讀音：漳州各縣市方言多數有[e/eʔ]韻，惟獨平和安

厚、下寨、九峰、蘆溪等地、漳浦方言有[iei]韻，雲霄、詔安方言有
[ei]韻，東山有[ə]韻，詔安[ə/əʔ]、[ieʔ]二韻；此部沒有與舒聲韻相配
的促聲韻。今依《字典》將此韻擬作[-ei]。

14 **恭部**　恭部舒聲韻在《字典》裡讀作 këung[-iɔ̃ŋ]，麥氏說這
個韻「跟 young 同韻，有人寫作 këong，與 song 押韻」，相當於國際
音標[-iɔ̃ŋ]，現代漳州方言多數讀作[-iɔŋ]。例如：《廣韻》陽韻字
「暢」、東三韻字「嵩中絨弓窮雄」、鍾韻字「龍松重鐘共」等今均讀
作[-iɔŋ]。恭部促聲韻在《字典》裡和現代漳州方言多數讀作[-iɔk]。
例如：《廣韻》屋三韻字「六宿逐軸熟」、燭韻字「錄促俗燭觸」、昔
韻字「斥益」等今均讀作[-iɔk]。惟獨長泰、雲霄、東山方言讀作
[-oŋ]和[-ok]。今依《字典》和現代漳州個縣市方言，將恭部擬音為
[-iɔ̃ŋ]和[-iɔk]。

15 **高部**[o/ʔ]　高部舒聲韻在《字典》裡讀作 ko[-o]，麥氏說
「這個音正好和 co-equal 中的 co 同音」，相當於國際音標[o]，在漳州
地區方言裡有兩種讀音：漳州、龍海、華安、南靖、平和、漳浦、雲
霄方言均讀作[-o/ʔ]；惟獨長泰、東山、詔安方言讀作[ɔ]韻。今依
《字典》擬作[-o/ʔ]。

（四）「皆巾姜甘瓜」五部音值的擬測

16 **皆部**　皆部舒聲韻在《字典》裡讀作 kae[-ai]，麥都思說「在
這個韻裡，a 音如 far 中的 a，e 音如 me 中的 e[i]，合成一個音節」，
相當於國際音標[ai]，現代漳州方言裡均讀作[ai]。例如：《廣韻》哈
韻字「胎災開腮鰓」、泰韻字「沛帶泰賴蓋」、皆韻字「拜湃齋豺
界」、佳韻字「解矮」、夬韻字「敗」、齊韻字「臍西犀」、灰韻字
「內」、支韻字「知」、脂韻字「獅梨利眉」、之韻字「似使」、歌韻字
「大」等今均讀作[-ai]。此部沒有與舒聲韻相配的促聲韻。今依《字
典》和現代漳州方言擬作[-ai]。

17 **巾部**　巾部舒聲韻在《字典》裡讀作 kin[-in]，麥氏說：「音如英語 kin[kin]，有時拉長，音如 ke-yin」，相當於國際音標[in]或[iɨn]，現代漳州方言裡均讀作[-in]。例如：《廣韻》痕韻字「根跟恨恩」、真韻字「鱗親新申」、臻韻字「臻榛蓁溱」、欣韻字「斤勤殷」、諄韻字「迅均」、蒸韻字「憑稱蒸興勝」、先韻字「憐眩」、仙韻字「面淺」、侵韻字「稟品」、清韻字「輕」等今均讀作[-in]。巾部促聲韻在《字典》裡讀作[ɪt/iɨt]，現代漳州大多方言讀作[it]。例如：《廣韻》質韻字「密悉實吉疾」、迄韻字「乞訖迄」、術韻字「桔」、職韻字「息直敕食蝕」、昔韻字「脊瘠」等今均讀作[-it]。惟獨長泰讀作[et]。今依《字典》和現代漳州方言擬作[-in/it]。

18 **姜部**　姜部舒聲韻在《字典》裡讀作 këang[-iaŋ]，麥都思說「這個韻的元音可以分開，音如 ke-yang，讀如 key[kiː]，接 anger 的前半[æŋ-]，如 key-ang[kiaŋ]」，相當於國際音標[iaŋ]。漳州各縣市方言多數有[iaŋ/iak]韻，惟獨詔安話無此韻，凡普通話中的[iaŋ/iak]韻，均讀作[ian/iat]韻。例如：《廣韻》陽韻字「涼槍相張丈」、江韻字「腔」、耕韻字「鏗」、清韻字「映」等今均讀作[iaŋ]。姜部促聲韻在《字典》和現代漳州方言（除詔安方言無[iaŋ/k]外）裡均讀作[iak]。例如：《廣韻》藥韻字「掠削約灼腳」、職韻字「逼」、陌三韻字「劇」、屑韻字「屑」、業韻字「怯」等今均讀作[-iak]。今依《字典》和現代漳州方言擬作[-iaŋ/iak]。

19 **甘部**　甘部舒聲韻在《字典》裡讀作 kam[-am]，麥都思說「音如 kan（crooked 彎曲）或 comlet[kæmlit]（駱駝毛和絲混紡的布）」，相當於國際音標[-am]，現代漳州方言裡亦均讀作[-am]。例如：《廣韻》覃韻字「南參感含譚」、談韻字「擔毯淡藍」、咸韻字「站蘸城咸」、銜韻字「衫監銜」、鹽韻字「沾」、侵韻字「淋簪飲」等今均讀作[-am]。甘部促聲韻在《字典》和現代漳州方言裡均讀作[ap]。例如：《廣韻》合韻字「搭沓納盒合」、盍韻字「榻臘褡磕盍」、

洽韻字「插」、狎韻字「壓狎」、叶韻字「獵躐」、緝韻字「十什」、點韻字「札」等今均讀作[-ap]。今依《字典》和現代漳州方言擬作[-am/ap]。

20 **瓜部**　瓜部舒聲韻在《字典》裡讀作 kwa[-ua]，麥氏說「音如 koo-a，短音，尾音如 papa 的 a」，相當於國際音標[-ua]，現代漳州方言多數讀作[-ua]。例如：《廣韻》歌韻字「拖大籮歌」、戈韻字「簸破磨」、麻韻字「沙蛇瓦蛙」、泰韻字「帶泰賴蔡蓋」「外」、皆韻字「芥」、佳韻字「掛畫蛙」、夬韻字「話」、祭韻字「誓」、支韻字「徙紙倚」、肴韻字「拋」等今均讀作[-ua]。瓜部促聲韻在《字典》和現代漳州方言多數讀作[-uaʔ]。例如：《廣韻》曷韻字「獺辣擦喝」、末韻字「抹捋闊活潑」、點韻字「拔煞殺」、月韻字「發伐」、薛韻字「泄熱」等今均讀作[-uaʔ]。惟獨雲霄和詔安方言有[-uɛ]韻母，雲霄還有[-uɛʔ]韻母。今依《字典》和現代漳州方言擬音為[-ua/uaʔ]。

（五）「江兼交迦檜」五部音值的擬測

21 **江部**　江部舒聲韻在《字典》裡讀作 kang[-aŋ]，麥氏說「（元音）a 如 far 的 a」，相當於國際音標[-aŋ]，現代漳州方言裡也擬作[-aŋ]。例如：《廣韻》唐韻字「幫行汪」、登韻字「崩」、江韻字「江講港窗腔」、庚韻字「枋」、東一韻字「東同公烘翁馮夢」、冬韻字「冬松」、鍾韻字「蜂縫重」、陽韻字「放香房望」、真韻字「人」、文韻字「蚊」等今均讀作[aŋ]。江部促聲韻在《字典》和現代漳州方言裡均讀作[-ak]。例如：《廣韻》鐸韻字「鑿」、德韻字「北克」、覺韻字「剝搦駁確學」、屋一韻字「腹曝木」、屋三「幅目六逐」、沃韻字「沃」、燭韻字「獄觸促」、藥韻字「縛」等今均讀作[-ak]。江部在詔安方言裡有[aŋ]、[ak]、[ɔŋ]、[ɔk]四個韻母，而且干部字也讀作[aŋ]、[ak]。今依《字典》和現代漳州方言擬音為[-aŋ/ak]。

22 **兼部**　兼部舒聲韻在《字典》裡讀作 këem[-iɛm/iam]，麥都

思說「複元音，音如 ke-yem，有些人念 ke-yam。把 key[ki：]和 them 的'em[ɛm]合起來，念快一點，就成 key-'em[kiɛm]」，相當於國際音標[-iɛm]或[-iam]，現代漳州方言裡均讀作[-iam]。例如：《廣韻》談韻字「喊暫」、咸韻字「緘斬」、銜韻字「岩」、鹽韻字「鐮閃染鉗淹」、嚴韻字「嚴釅欠劍」、添韻字「添忝兼謙拈」、侵韻字「臨針沉」等今均讀作[-iam]。兼部促聲韻在《字典》裡讀作[-iɛp/iap]，現代漳州方言裡讀作[-iap]。例如：《廣韻》洽韻字「霎峽夾狹」、叶韻字「輒攝摺捷聶」、業韻字「怯劫業」、帖韻字「帖諜俠篋蝶協」、緝韻字「汁澀粒」、屑韻字「涅捏竊」等今均讀作[-iap]。今依《字典》和現代漳州方言擬音為[-iam/iap]。

23 **交部**　交部舒聲韻在《字典》裡讀作 kaou[-au]，麥都思說：「a 音如 far 裡的 a，ou 如 pound[paund]的 ou。譬如 cow 這個字，前頭有個 a，念成 ca-ow[kau]，就能發出這個音」，相當於國際音標[-au]，現代漳州方言裡也均讀作[-au]。例如：《廣韻》豪韻字「到老糟草騷」、肴韻字「飽拋抄教」、侯韻字「鬥偷樓垢吼」、尤韻字「流臭九」、模韻字「午」、先韻字「賢」、屋韻「哭」等今均讀作[-au]。交部促聲韻在《字典》和現代漳州方言裡分別擬作[-auʔ]。例如：《廣韻》覺韻字「雹」、鐸韻字「博」、洽韻字「夾」、侯韻字「貿」等今均讀作[-auʔ]。今依《字典》和現代漳州方言擬音為[-au/auʔ]。

24 **迦部**　迦部舒聲韻在《字典》裡讀作 këa[-ia]，麥都思說：「這個韻的元音是分裂的，好像 ke-ya，a 音如 far 裡的 a」，英語沒有介音 i-，所以像姜[-iang]，迦[-ia]這樣的音，麥都思說「are divided」，相當於國際音標[-ia]，現代漳州方言裡亦均讀作[-ia]。例如：《廣韻》麻三韻字「姐爹蔗遮賒也瓦」、咍韻字「抬」、支韻字「奇寄騎蟻」、模韻字「螞」、戈韻字「靴」等今均讀作[-ia]。迦部促聲韻在《字典》和現代漳州方言裡均擬作[-iaʔ]。例如：《廣韻》藥韻字「削」、職韻字「食」、陌韻字「拆額隙屐」、麥韻字「摘」、昔韻字「跡只赤僻癖

役」、錫韻字「壁錫甓」、質韻字「帙」、屑韻字「撇」、帖韻字「蝶」、蕭韻字「糶」等今均讀作[-iaʔ]。今依《字典》和現代漳州方言擬音為[-ia/iaʔ]。

25 **檜部**　檜部舒聲韻在《字典》裡讀作 köey，麥都思說：「本韻的發音已清楚表示出來了，它音如 ko-wey[-oei]，或如 co-agent 的合音 co-a[-oe]，嘴巴特別轉動」，相當於國際音標[-uei]或[ue]。漳州地區方言裡多數讀作[ue/ueʔ]，惟獨漳浦、雲霄、詔安方言讀作[uɛ/ʔ]。今依《字典》將該韻擬作[-uei/ueiʔ]。

（六）「監艍膠居ㄐ」五部音值的擬測

26 **監部**　監部舒聲韻在《字典》裡讀作 kⁿa[aN]，麥氏說：「這是一個鼻化音，（元音）如 far 中的 a」，相當於國際音標[-ã]，現代漳州方言裡亦均讀作[-ã]。例如：《廣韻》談韻字「擔藍三敢欖籃」、咸韻字「餡」、銜韻字「衫監岩」、侵韻字「林今甚」、麻韻字「麻碼馬拿那」、肴韻字「酵」、清韻字「整」等今均讀作[-ã]。監部促聲韻在《字典》和現代漳州方言裡均讀作[-ãʔ]。例如：《廣韻》叶韻字「喢」、麥韻字「擳」等今均讀作[-ãʔ]。今依《字典》和現代漳州方言擬音為[-ã/ãʔ]。

27 **艍部**　艍部舒聲韻在《字典》裡讀作 koo[-u]，麥氏說「音正如鴿子哭的 Coo[ku：]」，現代漳州方言裡均讀作[-u]。例如：《廣韻》模韻字「厝汙」、魚韻字「諸去」、虞韻字「夫傅敷扶無」、支韻字「斯」、脂韻字「資次瓷肆師龜」、之韻字「滋子司飼使」、侯韻字「母」、尤韻字「浮有負丘邱」、肴韻字「匏」等今均讀作[-u]。艍部促聲韻在《字典》和現代漳州方言裡均讀作[-uʔ]。例如：《廣韻》虞韻字「拄」、支韻字「吹」、灰韻字「焠」等今均讀作[-uʔ]。今依《字典》和現代漳州方言擬音為[-u/uʔ]。

28 **膠部**　膠部舒聲韻在《字典》裡讀作 ka[-a]，麥氏說「音正如

cart 中的 ca」，相當於國際音標的[-a]，現代漳州方言裡也均讀作[-a]。
例如：《廣韻》歌韻字「阿」、麻韻字「把爬巴查鴉」、咍韻字「材」、
佳韻字「柴罷」、豪韻字「尻早」、肴韻字「飽敎孝膠」、魚韻字
「嘘」、模韻字「粘」、侯韻字「扣」、脂韻字「蜊」、陽韻字「帳」、
東韻字「曨攏」、寒韻字「乾」、藥韻字「腳」等今均讀作[-a]。膠部
促聲韻在《字典》和現代漳州方言裡分別擬作[-aʔ]。例如：《廣韻》
合韻字「踏」、盍韻字「塔蠟臘」、洽韻字「插閘」、狎韻字「甲匣鴨
押」、屋韻字「肉」、屑韻字「截」等今均讀作[-aʔ]。今依《字典》和
現代漳州方言擬音為[-a/aʔ]。

　　29 **居部**　居部舒聲韻在《字典》裡讀作 ke[-i]，麥氏說「音正如
Keep 中的 Kee」，相當於國際音標[-i]，現代漳州方言裡也均讀作
[-i]。例如：《廣韻》祭韻字「蔽弊制世」、廢韻字「肺」、齊韻字「迷
謎啼」、支韻字「碑披疲紫騎」、脂韻字「屁眉美指」、之韻字「飼
治」、微韻字「機氣衣」「微」、魚韻字「女驢蛆徐序著」、虞韻字「縷
趣輸區」等今均讀作[-i]。惟獨詔安方言有部分字讀作[ɯ]。居部促聲
韻在《字典》和現代漳州方言裡分別擬作[iʔ]。惟獨詔安方言有部分
字讀作[ɯ]。例如：《廣韻》叶韻字「接摺」、薛韻字「鱉裂薛舌」、屑
韻字「篾鐵缺」、職韻字「蝕飾」、錫韻字「滴」、屋韻字「築」、質韻
字「蟋」、緝韻字「廿」、仙韻字「巔」等今均讀作[-iʔ]。今依《字
典》和現代漳州方言擬音為[-i/iʔ]。

　　30 **ㄐ部**　ㄐ部舒聲韻在《字典》裡讀作 kew[-iu]，麥都思說「音
正如英文字母 q 的發音，又像 curious 中的 cu，或如 Ke-yew 讀成一
個音節」，相當於國際音標[-iu]，現代漳州方言裡也均讀作[-iu]。例
如：《廣韻》尤韻字「洲九久丘」、幽韻字「彪謬丟」、虞韻字「樹」
等今均讀作[-iu]。沒有與ㄐ部舒聲韻相配的促聲韻。少數韻字在漳州
某些方言裡讀作[iuʔ]。今依《字典》和現代漳州方言擬音為[-iu]。

（七）「更禈茄梔薑」五部音值的擬測

31 更部　　更部舒聲韻在《字典》讀作 kaiⁿᵍ[-ɛN]，麥氏說：「音如五嘉 Kay，轉入鼻音，ng 寫在上端，表示並非完全的音，只是通過鼻子發音；a 音有 care[kɛr]的 a，i 音如 marine[mərin]的 i」，根據麥氏的說明，此韻應該擬為[-ɛ̃]。此韻在漳州地區方言裡有不同的讀音：漳州各縣市方言多數有[ɛ̃/ɛ̃ʔ]韻，惟獨長泰、華安、東山方言讀作[ẽ/ẽʔ]韻，龍海、平和方言除了有[ɛ̃/ɛ̃ʔ]韻外，還有[ẽ/ẽʔ]韻。今依《字典》將此韻擬作[ɛ̃/ɛ̃ʔ]。

32 禈部　　禈部舒聲韻在《字典》裡讀作 kwuiⁿᵍ[-uiN]，麥都思說：「本韻音類似 4（規）kwuy。但收以鼻音，而且彷彿消失於鼻內（按即鼻化元音之意）。它也可以寫成 Kooiⁿᵍ，這個小 ng 並無完全的音，只表示鼻音存在。i 音如 marine 中的 i」，相當於國際音標[-uĩ]，現代漳州方言裡除了長泰、南靖方言外均讀作[-uĩ]。例如：《廣韻》桓韻字「管斷卵鑽算」、刪韻字「栓」、元韻字「飯晚阮遠」、仙韻字「傳磚軟川」、魂韻字「門頓損昏孫」、文韻字「問」、唐韻字「光荒黃」、陽韻字「方」、東韻字「風」、脂韻字「水」、尤韻字「柚」等今均讀作[-uĩ]。而有些字如「方坊飯門晚轉頓斷裉團軟磚全鑽酸拴祆光卷廣管勸遠黃阮」等，長泰方言則讀作[ŋ]韻，而不讀作[uĩ]。此部沒有與舒聲韻相配的促聲韻。今依《字典》和現代漳州方言擬音為[-uĩ]。

33 茄部　　茄部舒聲韻在《字典》裡讀作 këo[-io]，麥氏說「這個音可以分開（按即複元音之義），如 Ke-yo 所表示的音，發出來像 gëometry 的 gëo 音」，相當於國際音標[-io]，現代漳州方言裡亦均讀作[-io]。例如：《廣韻》戈韻字「茄」、宵韻字「標瓢描霄橋」、蕭韻字「釣挑叫」、桓韻字「暖」、陽韻字「相」、薛韻字「熱」等今均讀作[-io]。茄部促聲韻在《字典》和現代漳州方言裡均讀作[-ioʔ]。例如：

《廣韻》藥韻字「著約腳斫藥」、昔韻字「席尺石」、叶韻字「叶」、緝韻字「拾」等今均讀作[ioʔ]。惟長泰話讀作[ioʔ/ei]，詔安部分字讀作[io/ioʔ]或[ioʔ/ei]。今依《字典》和現代漳州方言擬音為[-io/ioʔ]。

34 **栀部**　栀部舒聲韻在《字典》裡讀作 keeⁿᵍ，麥氏說「音如 29（居）Ke，而轉為鼻音」，相當於國際音標[-ĩ]，現代漳州方言裡也均讀作[-ĩ]。例如：《廣韻》鹽韻字「染」、添韻字「添拈甜」、桓韻字「丸」、仙韻字「篇面淺鮮」「圓院」、先韻字「邊匾辮片年」、庚二韻字「哼」、支韻字「鼓彌茈」、脂韻字「鼻菍莉」、之韻字「異寺你爾」、齊韻字「砒謎泥」、虞韻字「乳」等今均讀作[-ĩ]。栀部促聲韻在《字典》和現代漳州方言裡均讀作[-ĩʔ]。例如：《廣韻》叶韻字「㘀」、麻韻字「乜」、戈韻字「麼」、物韻字「物」等今均讀作[-ĩʔ]。今依《字典》和現代漳州方言擬音為[-ĩ][-ĩʔ]。今依《字典》和現代漳州方言擬音為[-ĩ/ĩʔ]。

35 **薑部**　薑部舒聲韻在《字典》裡讀作 këoⁿᵍ，麥都思說「音如 33（茄）Këo，轉鼻音，如 Ke-Yëoⁿᵍ 所示的音」，相當於國際音標[-iõ]，在漳州地區方言裡有不同讀音：漳州、龍海、長泰、華安、東山、詔安均讀作[-iõ]；南靖、平和、漳浦、雲霄均讀作[-iũ]。此部沒有與舒聲韻相配的促聲韻。今依《字典》將該韻擬作[-iõ]。

（八）「驚官鋼伽閑」五部音值的擬測

36 **驚部**　驚部舒聲韻在《字典》裡讀作 këⁿa[-iaN]，麥都思說「音如 24（迦）këa，帶鼻音。注意不要用完全的 n 來發音，像 ke-na，而是像 këa，或 ke-yⁿa，通過鼻子發音」，相當於國際音標[-iã]，現代漳州方言裡也均讀作[-iã]。例如：《廣韻》庚韻字「行丙驚迎」「兄」、清韻字「餅名嶺精正營」、青韻字「鼎聽」、元韻字「健」、仙韻字「囝件」、東韻字「痛」、陽韻字「惶向」、麻韻字「且」、泰韻字「艾」等今均讀作[-iã]。此部沒有與驚部舒聲韻相配的促聲韻，但漳

州部分方言則有入聲韻。今依《字典》和現代漳州方言擬音為[-iã]。

37 **官部**　官部舒聲韻在《字典》裡讀作 kwⁿa[-uaN]，麥氏說「與 20（瓜）kwa 同（部位），但收強烈鼻音，像 Koo-Wⁿa 一樣」，相當於國際音標[-uã]，現代漳州方言裡亦均讀作[-uã]。例如：《廣韻》桓韻字「搬判盤滿官」、寒韻字「單散汗」、山韻字「盞山」、刪韻字「坂晏關」、仙韻字「煎泉」、麻韻字「麻寡」、庚韻字「橫」、戈韻字「惰」、齊韻字「攜」、灰韻字「妹」等今均讀作[-uã]。此部沒有與舒聲韻相配的促聲韻。今依《字典》和現代漳州方言擬音為[-uã]。

38 **鋼部**　鋼部舒聲韻在《字典》裡讀作 keⁿg，麥氏說「這個音有人寫成 koⁿg，有人寫成 kuⁿg。不過這差異無關緊要，因為本韻並沒有任何元音，讀如 kⁿg」，相當於國際音標[-ŋ]，現代漳州方言裡除了長泰方言外，均讀作[-ŋ]。例如：《廣韻》唐韻字「榜湯郎倉髒」、陽韻字「長丈裝瘡央」、江韻字「撞扛」等今均讀作[-ŋ]。有些字如「榜湯倉長丈瘡央扛」等，長泰方言則讀作[ɔ̃]；而有些字如「方坊飯門晚轉頓斷褪團軟磚全鑽酸拴㽦光卷廣管勸遠黃阮」等則讀作[ŋ]韻。此部沒有與鋼部舒聲韻相配的促聲韻，但個別地方則有入聲。今依《字典》和現代漳州方言擬音為[-ŋ]。

39 **伽部**　伽部舒聲韻在《字典》裡讀作 kay[-e]，麥氏說「本韻非常類似 5（嘉）韻[-ɛ]，本字典用同樣的字母表示兩個音。但仔細檢驗，便可發現其中不同，第 5（嘉）韻的字比較像 Care[kɛr]中的 a[ɛ]，但 39（伽）韻比較像 fate[feit/fe：t]中的 a[e]，跟 gay[gei/ge：]may [mei/me：]同韻」，相當於國際音標[-e]，在現代漳州方言裡有不同的讀音：漳州、龍海、華安、南靖、東山等方言讀作[e]；長泰方言讀作[e]或[ue]；雲霄方言讀作[e]或[ei]，詔安方言讀作[ə]或[ei]，平和城關方言讀作[e], 安厚等方言則讀作[iei]。「胎推短矮代袋退這脆坐螺」漳浦方言讀作[ɛ]；「節雪莢篋啄歇笠拔狹」漳浦方言讀作[-ɛʔ]。今依《字典》將此韻擬作[e]和[eʔ]。

40 **閑部**[ãi]　閑部舒聲韻在《字典》裡讀作 kae^ng[-aiN]，麥氏說「音如 16（皆）韻 kae，但收有鼻音」，相當於國際音標[-ãi]，現代漳州方言惟獨華安話無此韻外均讀作[-ãi]。例如：《廣韻》咍韻字「乃鼐耐」、泰韻字「奈賴瀨籟癩艾」、佳韻字「買賣奶」、夬韻字「邁」、廢韻字「刈」等今均讀作[-ãi]。此部沒有與舒聲韻相配的促聲韻。今依《字典》和現代漳州方言將此韻擬作[-ãi]。

（九）「姑姆光閂糜」五部音值的擬測

41 **姑部**　姑部舒聲韻在《字典》裡讀作 k^ncoe[-ouN]，麥氏說「與 11（沽）韻[-ou]同，但轉鼻音」，相當於國際音標[-õu]。例如：《廣韻》模韻字「努奴駑五午」、侯韻字「偶藕耦」等，在漳州地區方言裡有些字已經不讀作鼻化韻了，只有「奴駑怒偶午五摸」等字讀作鼻化韻，而且有幾種不同讀音：漳州、龍海、華安、南靖、雲霄均讀作[õ]；長泰讀作[ẽu]；平和讀作[õu]或[õ]；漳浦、東山、詔安等地讀作[õu]或[õ]。此部沒有與舒聲韻相配的促聲韻，但漳州某些地區有入聲韻。今依《字典》將此韻擬作[-õu]。

42 **姆部**　姆部舒聲韻在《字典》裡讀作 u^m[-m]，麥氏說：「發音時嘴唇不打開，有點像皺縮音 take'm 中的'm。它實際上只是一個 m 音，沒有任何母音在其前或其後，像無所謂的人回話時，懶得開口一樣」，相當於國際音標[-m]，現代漳州方言裡亦均讀作[-m]。例如：《廣韻》侯韻字「姆」、灰韻字「媒梅」、肴韻字「茅」、物韻字「不」等今均讀作[-m]。此部沒有與舒聲韻相配的促聲韻，但漳州有某些地區有入聲，如「默」字讀作[mʔ]。今依《字典》將此韻擬作[-m]。

43 **光部**　光部舒聲韻在《字典》裡讀作 kwang[-uaŋ]，麥氏說「（本韻）是由官話方言借來的音，可發成 koo-wang，成一音節」，相當於國際音標[-uaŋ]，現代漳州方言裡只有漳州、東山方言讀作[-uaŋ]，其餘方言均無此部。例如：《廣韻》唐韻字「光」、陽韻字「鈁閬」等

今均讀作[uaŋ]。光部促聲韻在《字典》和現代漳州方言裡讀作[uak]。例如：《廣韻》黠韻字「骰」、薛韻字「哎」等，《字典》均讀作[uak]，現代漳州方言無此讀法。今依《字典》將此韻擬作[-uaŋ/uak]。

44 **閂部**　閂部舒聲韻在《字典》裡讀作 kwae^{ng}，麥氏說「（本韻）音似第 8（乖）韻 kwae[-uai]轉入鼻音如 koo-wae^{ng}」，相當於國際音標[-uãi]，現代漳州方言裡除了華安、南靖、詔安無此韻外亦均讀作[-uãi]。例如：《廣韻》刪韻字「閂」、陽韻字「橫」等今均讀作[-uãi]。閂部促聲韻在《字典》和現代漳州方言裡均讀作[uãiʔ]。例如：《廣韻》曷韻字「欮」、黠韻字「輵」、鎋韻字「噲」等今均讀作[-uãiʔ]。今依《字典》將此韻擬作[-uãi/uãiʔ]。

45 **麋部**　麋部舒聲韻在《字典》裡讀作 Möey[-ueiN]，麥氏說「音如 25（檜）韻 Köey，但以鼻音為始」，相當於國際音標[-uẽi]，在現代漳州方言裡有不同的讀音：漳州各縣市方言多數有[ũe]韻，惟獨龍海、東山方言無此韻。今依《字典》將此韻擬作[-uẽi/uẽiʔ]。

（十）「噪箴爻扛牛」五部音值的擬測

46 **噪部**　噪部舒聲韻在《字典》裡讀作 K^neaou，麥氏說「音如 12（嬌）韻 Keaou，轉鼻音」，相當於國際音標[-iãu]，現代漳州方言裡亦均讀作[-iãu]。例如：《廣韻》肴韻字「貓」、蕭韻字「噪鳥蔦」等今均讀作[-iãu]。噪部促聲韻在《字典》和現代漳州方言裡分別擬作[-iãuʔ]。例如：《廣韻》洽韻字「吸」、緝韻字「惚」等今均讀作[iãuʔ]。今依《字典》和現代漳州方言將此韻擬作[-iãu/iãuʔ]。

47 **箴部**　箴部舒聲韻在《字典》裡讀作 Chom[-om]，麥氏說「本韻裡的 o 較響亮，如在 chop[tʃɔp]（的 o），與 Sombre[sɔmbə]的 som 同韻。但發音時嘴巴相當開（full）」，相當於國際音標[-ɔm]，漳州各縣市方言多數有[ɔm]韻，惟獨南靖無此韻。例如：《廣韻》侵韻字「箴森參謲」、覃韻字「簪」、唐韻字「康」等今均讀作[ɔm]。箴部

促聲韻在《字典》裡讀作[ɔp]，現代漳州方言裡讀作[ɔp]。例如：《廣韻》洽韻字「㪇」、合韻字「嚃」、麻韻字「嗎」等今均讀作[-ɔp]。今依《字典》和現代漳州方言將此韻擬作[-ɔm/ɔp]。

48 爻部　爻部舒聲韻在《字典》裡讀作 gnaôu[-ãu]，麥氏說：「音如第 23（交）韻 Kaou，但以鼻音為始」，相當於國際音標[-ãu]，現代漳州方言裡亦均讀作[-ãu]。例如：《廣韻》豪韻字「惱」、肴韻字「撓鐃呶茅肴」、尤韻字「矛孟蝥鍪」、侯韻字「藕」等今均讀作[-ãu]。沒有與爻部舒聲韻相配的促聲韻，但漳州某些方言有入聲。今依《字典》和現代漳州方言將此韻擬作[-ãu]。

49 扛部　扛部舒聲韻在《字典》裡讀作 kⁿo[-oN]，麥氏說：「音如 15（高）韻 ko，而以鼻音始」，相當於國際音標[-õ]，此韻韻字在漳州地區方言基本上讀作[-õ]，惟獨「毛」字南靖讀作[-mũ]。今依《字典》和現代漳州方言將此韻擬作[-õ/ʔ]。

50 牛部　牛部舒聲韻在《字典》裡讀作 gnêw[-iuN]，麥氏說「音同 30（ㄐ）韻，以鼻音始」， 相當於國際音標[iu]，現代漳州、龍海、雲霄方言均讀作[-ĩu]，其餘方言均無此讀法。此韻主要來源於中古開口韻流攝尤（少數）。例如：《廣韻》尤韻字「牛扭鈕」今均讀作[iu]。此部沒有與舒聲韻相配的促聲韻。今依《字典》和現代漳州方言將此韻擬作[-ĩu]。

　　以上是《彙集雅俗通十五音》五十個韻部的歷史來源以及擬測情況。歸納起來，大致有以下不同於中古音的情況：

　　第一，陽聲韻部基本上是同韻尾韻攝的重新組合。如：君、堅、干、觀、巾五部基本上是來源於臻攝和山攝，也雜有少數-ŋ尾或-m尾的韻攝，如;《廣韻》登韻字「曾肯」、覃韻字「蠶鷣」、談韻字「毯」、凡韻字「范」讀作[an]，蒸韻字「憑稱蒸興勝」讀作[in]；公、經、恭、姜、江五部基本上來源於通攝、江攝、宕攝、梗攝和曾攝，也雜有陰聲韻字、入聲韻字或-n 尾韻攝，如《廣韻》模韻字

「墓」讀作[ɔŋ]、鐸韻字「摸」也讀作[ɔŋ]、真韻字「人」讀作[aŋ]、文韻字「蚊」讀作[aŋ]。金、甘、兼、箴四部基本上來源於深攝和咸攝，也雜有-n 尾韻或-ŋ尾韻，　如《廣韻》真韻字「刃忍哂」讀作[im]、東韻字「熊」讀作[im]。

第二，陰聲韻基本上也是鄰近韻攝的重新組合。如：規部基本上來源於蟹攝和止攝的合口韻字，稽部基本上來源於蟹攝和止攝的開口韻字，嘉部基本上來源於假攝開口韻字和蟹攝少數的開口韻字，等等。

第三，與大部分陽聲韻相配的入聲韻，《彙集雅俗通十五音》和《福建方言字典》收清輔音尾-t、-k、-p。如：君、堅、干、觀、巾五部促聲韻均收-t 尾，公、經、恭、姜、江、光六部均收-k 尾，金、甘、兼、箴四部均收-p。但-t、-k、-p 尾也出現演變情況。-k 尾韻有演變為-t 尾的，如麥韻字「核」讀作[ut]、德韻字「塞賊」、職韻字「力值識」讀作[at]等。-t 尾韻有演變為-k 尾的，如質韻字「栗」讀作[ik]、屑韻字「屑」讀作[iak]，黠韻字「瞎」、 薛韻字「映」讀作[uak]；-t尾韻有演變為-p 尾的，如屑韻字「涅捏竊」讀作[iap]。-p 尾韻有演變為-t 尾的，如乏韻字「乏」讀作[uat]；-p 尾韻字有演變為-k尾的，如業韻字「怯」讀作[iak]。

第四，與陰聲韻或聲化韻相配的入聲韻，《彙集雅俗通十五音》和《福建方言字典》多數收喉塞音尾 -ʔ。如：「嘉、嬌、高、瓜、交、迦、檜、艍、膠、居、茄、伽」十二個陰聲韻部和「監、更、梔、閂、糜、噪、扛」七個鼻化韻部均收-ʔ尾。只有「規、乖、沽、稽、皆、ㄐ」六個陰聲韻、「裈、薑、驚、官、間、姑、爻、牛」八個鼻化韻、「鋼、姆」二個聲化韻，《彙集雅俗通十五音》和《福建方言字典》均無配入聲韻。

通過以上分析和研究，我們將《彙集雅俗通十五音》的五十個韻部八十五個韻母擬音如下：

1 君[un/ut]　2 堅[ian/iat]　3 金[im/ip]　4 規[ui]　5 嘉[ɛ/ɛʔ]　6 干[an/at]

7 公[ɔŋ/ɔk]　8 乖[uai/uaiʔ]　9 經[ɛŋ/ɛk]　10 觀[uan/uat]　11 沽[ɔu]　12 嬌[iau/iauʔ]

13 稽[ei]　14 恭[iɔŋ/iɔk]　15 高[o/oʔ]　16 皆[ai]　17 巾[in/it]　18 姜[iaŋ/iak]

19 甘[am/ap]　20 瓜[ua/uaʔ]　21 江[aŋ/ak]　22 兼[iam/iap]　23 交[au/auʔ]　24 迦[ia/iaʔ]

25 檜[uei/ueiʔ]　26 監[ã/ãʔ]　27 艍[u/uʔ]　28 膠[a/aʔ]　29 居[i/iʔ]　30 ㄐ[iu]

31 更[ɛ̃/ɛ̃ʔ]　32 褌[uĩ]　33 茄[io/ioʔ]　34 梔[ĩ/ĩʔ]　35 薑[iɔ̃]　36 驚[iã]

37 官[uã]　38 鋼[ŋ]　39 伽[e/eʔ]　40 閑[ãi]　41 姑[õu]　42 姆[m]

43 光[uaŋ/uak] 44 閂[uãi/uãiʔ] 45 糜[uẽi/uẽiʔ] 46 嘄[iãu/iãuʔ] 47 箴[ɔm/ɔp] 48 爻[ãu]

49 扛[ɔ̃/ɔ̃ʔ]　　50 牛[iu]

四　聲調系統比較研究

　　通過麥都思對漳州音的描寫，我們可以知道，麥氏只分高、低調，上去和下去都歸低調，沒有中調；其次，麥氏只分平板調和屈折調，升說「升」，降則以「用力」表示，低降調以沙啞形容；再次，開尾入聲只說「急促收束」，沒有提到是否有喉塞音，似乎認為急促收束自然就附帶喉塞音韻尾了，所以不必說明。

　　1 **上平**：麥氏說：「如其調名所示，是個溫和的平板調，沒有任何費力，溫柔地吐出最平常的樂音。不升不降，沒有強調，沒有不自然。故不加調號，如：君 kwun。」

　　2 **上上**：麥氏說：「如其調名所示，是個高而尖銳的聲音，用力而迅速，故加銳聲符（accute accent），如：滾 kwún。」

　　3 **上去**：麥氏說：「是個低啞的調子。好像從喉嚨急速吐出，然後緩緩持續。中國人稱之為『去聲』，說是：如水之流去不復返。故加重音符（grave accent），如：棍 kwùn。」

　　4 **上入**：麥氏說：「急促收束的聲音。有點像上聲快速發音急速停止。用一個短音符v加以分別。以母音結尾（陰聲）時加-h，如ko，kǔh；如以子音結尾（陽聲）時，-n 入聲用-t，如：君 kwun，骨

kwut；-ng 入聲用-k，如：經 keng，激 kek；-m 入聲用-p，如：甘 kam，鴿 kap。」

　　5 **下平**：麥氏說：「是個屈折調，先低後高，發音時稍作延長，再轉他調。有似英語嘲諷的口氣，或高喊『indeed!』的調子。如：群，有人標為 kwún 為印刷便利，標為 kwûn。」

　　6 **下上**：麥氏說：「與上上同，合稱『上聲』。」

　　7 **下去**：麥氏說：「是個低、長、單調的調子，有似去聲，但不沙啞低沉，故以水平線表之。如：郡 kwuūn。」

　　8 **下入**：麥氏說：「是兩個調子的結合。急促如上入，屈折如下平。故以垂直線表之。如：kah，kat，kap，kwút。」

　　通過麥都思對漳州音的描寫，我們可以知道，麥氏只分高、低調，上去和下去都歸低調，沒有中調；其次，麥氏只分平板調和屈折調，升說「升」，降則以「用力」表示，低降調以沙啞形容；再次，開尾入聲只說「急促收束」，沒有提到是否有喉塞音，似乎認為急促收束自然就附帶喉塞音韻尾了，所以不必說明。現將現代漳州地區的方言聲調進行比較如下：

彙集雅俗通十五音	福建方言字典	現代漳州十個縣市方言聲調									
		漳州	龍海	長泰	華安	南靖	平和	漳浦	雲霄	東山	詔安
陰平	44	44	44	44	44	44	33	55	55	44	14
陰上	41	53	53	53	42	53	52	53	53	52	52
陰去	21	21	21	21	21	21	21	11	21	21	121
陰入	32	32	32	32	32	32	42	32	4	32	32
陽平	13	12	13	24	13	23	12	213	23	13	35
陽上	--	——	——	——	——	——	——	——	——	——	——
陽去	22	22	22	22	22	22	22	33	22	33	22
陽入	23	121	4	232	23	23	13	14	12	12	13

　　根據麥都思的描寫和對現代漳州地區方言聲調的比較，我們可以擬定十九世紀初《彙集雅俗通十五音》所反映的漳州方言聲調的調值：

上平聲：44　　　　下平聲：13

上　聲：41

上去聲：21　　　　下去聲：22

上入聲：32　　　　下入聲：23

　　總而言之，《彙集雅俗通十五音》韻母系統和現代漳州方言韻母
系統大致相同，但也有部分差異。它說明了漳州方言在近兩百年期間
確實發生了一些變化。

　　　　　　　　　　——本文原刊於《清代漳州三種十五音韻書研究》，

福建人民出版社，2014 年 12 月版。

參考文獻

〔清〕無名氏：《增補彙音》（上海市：大一統書局石印本，1928
　　　年）。

〔清〕謝秀嵐：《彙集雅俗通十五音》（高雄市：慶芳書局，1818年影
　　　印文林堂刊本）。

麥都思（W.H.Medhurst）：《福建方言字典》，1831年。

洪惟仁：《麥都思〈福建方言字典〉的價值》，《臺灣文獻》第42卷第2
　　　期（1990年）。

洪惟仁：《漳州三種十五音之源流及其音系》，《臺灣風物》第40卷第3
　　　期（1990年）。

馬重奇：《漳州方言研究（修訂版）》（香港：縱橫出版社，1996年）。

馬重奇：《閩臺方言的源流與嬗變》（福州市：福建人民出版社，2002
　　　年）。

馬重奇：《清代三種漳州十五音韻書研究》（福州市：福建人民出版社
　　　2004年）。

徐通鏘：《歷史語言學》（北京市：商務印書館，1996年）。

袁家驊等：《漢語方言概要》（北京市：語文出版社，2001年）。

黃典誠：《漳州〈十五音〉述評》，《漳州文史資料》1982年。

黃典誠主編：《福建省志》〈方言志〉（北京市：方志出版社，1998
　　　年）。

福建省龍海市地方志編纂委員會：《龍海縣誌》〈方言志〉（北京市：
　　　東方出版社，1993年）。

福建省平和縣地方志編纂委員會：《平和縣誌》〈方言志〉（北京市：
　　　群眾出版社，1994年）。

福建省東山縣地方志編纂委員會：《東山縣誌》〈方言志〉（北京市：
　　　　中華書局，1994年）。

福建省長泰縣地方志編纂委員會：《長泰縣誌》〈方言志〉，油印本
　　　　1994年版。

福建省華安縣地方志編纂委員會：《華安縣誌》〈方言志〉（廈門市：
　　　　廈門大學出版社，1996年）。

福建省南靖縣地方志編纂委員會：《南靖縣誌》〈方言志〉（北京市：
　　　　方志出版社，1997年）。

福建省漳浦縣地方志編纂委員會：《漳浦縣誌》〈方言志〉（北京市：
　　　　東方出版社，1998年）。

福建省詔安縣地方志編纂委員會：《詔安縣誌》〈方言志〉（北京市：
　　　　方志出版社，1999年）。

福建省雲霄縣地方志編纂委員會：《雲霄縣誌》〈方言志〉（北京市：
　　　　方志出版社，1999年）。

編者不詳：《渡江書十五音》（東京市：東京外國語大學亞非言語文化
　　　　研究所，1987年影印本）。

《彙集雅俗通十五音》文白異讀系統研究

　　清嘉慶二十三年（1818），漳州東苑謝秀嵐編《彙集雅俗通十五音》（以下簡稱《十五音》）。這是一部膾炙人口的通俗方言韻書。它與稍早黃謙編撰的泉州《彙音妙悟》齊名，一時風行閩南地區。《十五音》初版於一八一八年文林堂出版本（今藏大英博物館），其後版本頗多。該書分八卷，共五十韻（即五十字母）：卷一「君堅金規嘉」；卷二「干公乖經觀」；卷三「沽嬌稽恭高」；卷四「皆巾姜甘瓜」；卷五「江兼交迦檜」；卷六「**監艍膠居ㄐ**」；卷七「**更裩茄梔薑驚官鋼伽間**」；卷八「**姑姆光閂糜嗩箴爻扛牛**」。原版用紅黑兩色套印，今凡字加黑黑體字為黑字，表示白讀字；其餘為紅字，表示文讀字。次列「切音十五字字頭起連音呼」：柳邊求去地頗他曾入時英門語出喜。最後列「五十字母分八音」，八音是：上平聲、上上聲、上去聲、上入聲、下平聲、下上聲、下去聲、下入聲。漳州音無下上聲，作者為了補足「八音」，以「下上」來配「上上」，所有「下上聲」都是「空音」，卷內注明「全韻與上上同」。英・麥都思《福建方言字典》是據《十五音》編寫的一部閩南話字典。此書完成於一八三一年。據杜嘉德《廈英大辭典》序言說麥都思這本字典「記的是漳州音（更精確的說，是漳浦音）」。本文所擬之音即十九世紀初葉的漳浦音。

　　《十五音》保留著兩套完整的語音系統，即文讀音系統和白讀音系統。《十五音》編撰者以紅字和黑字來表明文讀和白讀，大致劃分

出閩南話文白異讀的界限。然而，韻書中的文白異讀現象肯定比編撰者的機械劃分要複雜得多。

一　音節結構上的文白對應

《十五音》中的文白異讀情況非常複雜，也體現了不同的歷史層次。許多文白異讀字在音節結構上的文白對應體現著重疊交錯的現象。大致有以下七種情況：

（1）聲母為文白異讀，韻母和聲調為文讀。
（2）韻母為文白異讀，聲母和聲調為文讀。
（3）聲母和韻母為文白異讀，聲調為文讀。
（4）韻母和聲調為文白異讀，聲母為文讀。
（5）聲調為文白異讀，聲母和韻母為文讀。
（6）聲母和聲調為文白異讀，韻母為文讀。
（7）聲、韻、調均為文白異讀。

以下分別列表舉例，表左是文讀音、例字及其音義，表右是白讀音、例字及其音義。

表一　聲母為文白異讀，韻母和聲調為文讀

例	文讀音			白讀音			例	文讀音			白讀音			例	文讀音			白讀音		
	聲	韻	調	聲	韻	調		聲	韻	調	聲	韻	調		聲	韻	調	聲	韻	調
肥	喜	規	下平	邊	規	下平	浮	喜	艍	下平	頗	艍	下平	枝	曾	居	上平	求	居	上平
富	喜	艍	上去	邊	艍	上去	守	時	ㄐ	上上	曾	ㄐ	上上	齒	出	居	上上	去	居	上上
注	曾	艍	上去	地	艍	上去														

表二　韻母為文白異讀，聲母和聲調為文讀

例	文讀音			白讀音			例	文讀音			白讀音			例	文讀音			白讀音		
	聲	韻	調	聲	韻	調		聲	韻	調	聲	韻	調		聲	韻	調	聲	韻	調
把	邊	膠	上上	邊	嘉	上上	推	他	皆	上平	他	伽	上平	喝	喜	干	上入	喜	瓜	上入
篇	頗	堅	上平	頗	梔	上平	請	出	經	上上	出	驚	上上	籠	柳	公	上上	柳	江	上上
裂	柳	堅	下入	柳	居	下入	京	求	經	上平	求	驚	上平	密	門	巾	下入	門	干	下入
流	柳	丩	下平	柳	交	下平	局	求	恭	下入	求	經	下入	抹	門	觀	上入	門	瓜	上入
帶	地	皆	上去	地	瓜	上去	還	喜	觀	下平	喜	經	下平							

表三　聲母和韻母為文白異讀，聲調為文讀

例	文讀音			白讀音			例	文讀音			白讀音			例	文讀音			白讀音		
	聲	韻	調	聲	韻	調		聲	韻	調	聲	韻	調		聲	韻	調	聲	韻	調
被	邊	居	下去	頗	檜	下去	岸	語	干	下去	喜	官	下去	兩	柳	羌	上上	柳	姜	上上
名	門	經	下平	門	驚	下平														

表四　韻母和聲調為文白異讀，聲母為文讀

例	文讀音			白讀音			例	文讀音			白讀音			例	文讀音			白讀音		
	聲	韻	調	聲	韻	調		聲	韻	調	聲	韻	調		聲	韻	調	聲	韻	調
老	柳	交	下去	柳	高	上上	哭	去	公	上入	去	交	上去	摸	門	沽	下平	門	公	上平

表五　聲調為文白異讀，聲母和韻母為文讀

例	文讀音			例	文讀音			例	文讀音			白讀音								
	聲	韻	調	聲	韻	調		聲	韻	調	聲	韻	調		聲	韻	調	聲	韻	調



例	文讀音 聲	韻	調	白讀音 聲	韻	調	例	文讀音 聲	韻	調	白讀音 聲	韻	調	例	文讀音 聲	韻	調	白讀音 聲	韻	調
腐	喜	腒	上上	喜	腒	下去	也	英	迦	上上	英	迦	下去							

表六　聲母和聲調為文白異讀，韻母為文讀

例	文讀音 聲	韻	調	白讀音 聲	韻	調	例	文讀音 聲	韻	調	白讀音 聲	韻	調	例	文讀音 聲	韻	調	白讀音 聲	韻	調
耳	入	居	上上	喜	居	下去														

表七　聲、韻、調均為文白異讀

例	文讀音 聲	韻	調	白讀音 聲	韻	調	例	文讀音 聲	韻	調	白讀音 聲	韻	調	例	文讀音 聲	韻	調	白讀音 聲	韻	調
卵	柳	觀	上上	柳	裈	下去	蟻	語	居	上上	喜	迦	下去							
遠	英	觀	上上	喜	裈	下去	雨	英	居	上上	喜	沽	下去							

二　聲母的文白對應關係

　　《十五音》聲母的文白對應關係大致可分為兩大類：一是同發音部位的文白對應關係；二是不同發音部位的文白對應關係。下面分別列表舉例。

（一）同發音部位的文白對應

　　1 **唇音與唇音的對應**　《十五音》唇音字母有三個，即邊[p]、頗[pʻ]和門[b/m]。其文白異讀的對應情況有以下幾種：

例	文讀音			例	文讀音			例	文讀音											
	白讀音				白讀音				白讀音											
	聲	韻	調	聲	韻	調		聲	韻	調	聲	韻	調		聲	韻	調	聲	韻	調

例	聲	韻	調	聲	韻	調	例	聲	韻	調	聲	韻	調	例	聲	韻	調	聲	韻	調
稗	邊	皆	下去	頗	稽	下去	麵	門	堅	下去	門	柅	下去	馬	門	嘉	上上	門	監	上上
便	邊	堅	下平	頗	柅	上平	滿	門	觀	上上	門	官	上上	磨	門	瓜	下平	門	扛	下平
鼻	邊	巾	下入	頗	柅	下去	問	門	君	下去	門	褌	下去	沫	門	觀	下入	頗	檜	下入
柸	邊	經	下平	頗	官	下平	物	門	君	下入	門	柅	下入							

2 舌音與舌音對應　《十五音》舌音字母有三個，即地[t]、他[t']、柳[l]。其文白異讀的對應情況有以下幾種：

例	聲	韻	調	聲	韻	調	例	聲	韻	調	聲	韻	調	例	聲	韻	調	聲	韻	調
桐	地	公	下平	他	江	下平	連	柳	堅	下平	柳	柅	下平	軟	柳	觀	上上	柳	褌	上上
林	柳	金	下平	柳	監	下平	年	柳	堅	下平	柳	柅	下平							

3 齒音與齒音對應　《十五音》齒音字母有四個，即曾[ts]、出[ts']、時[s]、入[dz]。其文白異讀的對應情況有以下幾種：

例	聲	韻	調	聲	韻	調	例	聲	韻	調	聲	韻	調	例	聲	韻	調	聲	韻	調
謝	曾	迦	下去	時	迦	下去	唶	時	經	上入	曾	嬌	上入	鮮	時	堅	上平	出	柅	上平
茲	曾	艍	上平	時	柅	上平	射	時	迦	下去	曾	高	下入	象	時	姜	下去	出	薑	下去
顫	曾	堅	上去	時	居	上入	舌	時	堅	下入	曾	居	下入	姜	出	稽	上平	時	稽	上平

例	文讀音			白讀音			例	文讀音			白讀音			例	文讀音			白讀音		
	聲	韻	調	聲	韻	調		聲	韻	調	聲	韻	調		聲	韻	調	聲	韻	調
食	時	巾	下入	曾	迦	下入	遮	曾	迦	上平	入	迦	上平	釧	出	觀	上去	時	高	下入
守	時	丩	上上	曾	丩	上上	手	時	丩	上上	出	丩	上上	雀	出	姜	上入	曾	嘉	上入
少	時	嬌	上去	曾	梔	上上	星	時	經	上平	出	更	上平	稷	曾	經	上入	出	茄	上入
上	時	姜	下去	曾	薑	下去	腥	時	經	上平	出	更	上平	熱	入	堅	下入	時	茄	上平
成	時	經	下平	曾	驚	下平	席	時	經	下入	出	茄	下入							

4 **牙音、喉音與牙音、喉音對應**　　《十五音》牙音、喉音字母有五個，即求[k]、去[k']、語[g/ŋ]、喜[h]、英[ø]。其文白異讀的對應情況有以下幾種：

例	文讀音			白讀音			例	文讀音			白讀音			例	文讀音			白讀音		
	聲	韻	調	聲	韻	調		聲	韻	調	聲	韻	調		聲	韻	調	聲	韻	調
柯	去	高	上平	求	瓜	上平	復	喜	公	上入	求	高	上入	迎	語	經	下平	語	驚	下平
侯	喜	沽	下平	求	交	下平	鹹	喜	甘	下平	求	兼	下平	五	語	沽	下去	語	姑	下去
猴	喜	沽	下平	求	交	下平	許	喜	居	上上	去	沽	上上	蟻	語	居	上上	喜	迦	下去
寒	喜	干	下平	求	官	下平	壞	喜	乖	下去	去	兼	上入	額	語	經	下入	喜	迦	下入
行	喜	經	下平	求	驚	下平	硬	語	經	下去	語	更	下去	塊	去	乖	上去	語	伽	上去
擱	喜	稽	下平	求	官	下去														

（二）不同發音部位的文白對應

1 唇音與其他發音部位的對應

例	文讀音			白讀音			例	文讀音			白讀音			例	文讀音			白讀音		
	聲	韻	調	聲	韻	調		聲	韻	調	聲	韻	調		聲	韻	調	聲	韻	調
捕	邊	沽	下平	柳	迦	下入	媒	門	沽	下平	喜	姆	下平	梅	門	沽	下平	英	姆	下平
剽	頗	嬌	上去	柳	迦	上入	姆	門	沽	上上	英	姆	上上	不	門	君	上入	英	姆	下去
貓	門	嬌	下平	柳	噪	上平														

2 舌音與其他發音部位的對應

例	文讀音			白讀音			例	文讀音			白讀音			例	文讀音			白讀音		
	聲	韻	調	聲	韻	調		聲	韻	調	聲	韻	調		聲	韻	調	聲	韻	調
台	地	皆	下平	邊	更	下平	撢	他	皆	上平	求	鋼	上平	暖	柳	觀	上上	時	茄	上平
歹	地	皆	上上	頗	間	上上	築	地	恭	上入	求	居	上入	難	柳	干	下平	英	高	上入
擲	地	經	下入	曾	高	下入														

3 齒音與其他發音部位的對應

例	文讀音			白讀音			例	文讀音			白讀音			例	文讀音			白讀音		
	聲	韻	調	聲	韻	調		聲	韻	調	聲	韻	調		聲	韻	調	聲	韻	調
窟	曾	君	上入	邊	艍	上入	抄	出	交	上平	邊	驚	下平	拾	時	金	下入	去	茄	上入
簪	曾	經	上入	地	嘉	上入	鵲	出	姜	上入	去	嘉	上入	寺	時	居	下去	英	梔	下去
拄	曾	艍	上上	地	艍	上入	處	出	居	上去	語	伽	上去	肉	入	恭	下入	門	膠	下入

例	文讀音			白讀音			例	文讀音			白讀音			例	文讀音			白讀音		
	聲	韻	調	聲	韻	調		聲	韻	調	聲	韻	調		聲	韻	調	聲	韻	調
鳥	曾	嬌	上上	柳	噪	上上	腸	出	姜	下平	地	鋼	下平	二	入	居	下去	柳	扛	下去
栀	曾	居	上平	求	栀	上平	說	時	觀	上入	地	監	上去	乳	入	居	上上	柳	經	上平
麞	曾	姜	上平	求	薑	上平	汐	時	經	下入	地	嘉	下入	人	入	巾	下平	柳	江	下平
藏	曾	公	下平	去	鋼	上去	縮	時	恭	上入	柳	君	上平	蟯	入	嬌	下平	語	茄	下平

4 牙音、喉音與其他發音部位的對應

例	文讀音			白讀音			例	文讀音			白讀音			例	文讀音			白讀音		
	聲	韻	調	聲	韻	調		聲	韻	調	聲	韻	調		聲	韻	調	聲	韻	調
今	求	金	上平	地	監	上平	擴	喜	公	下平	英	褌	下平	園	英	觀	下平	喜	褌	下平
企	去	居	上去	柳	更	上去	嚾	喜	觀	上平	英	光	上平	要	英	嬌	上入	門	檜	上入
岸	語	幹	下去	喜	官	下去	學	喜	江	下入	英	高	下入	約	英	姜	上入	曾	茄	上入
牛	語	㴴	下平	柳	牛	下平	要	英	嬌	上去	地	栀	下入	癢	英	姜	下去	曾	薑	下去
方	喜	公	上平	邊	褌	上平	壓	英	甘	上入	地	嘉	上入	傭	英	恭	下平	出	薑	下去
楓	喜	公	上平	邊	褌	上平	柚	英	ㄩ	下平	柳	褌	下平	遠	英	觀	下去	喜	褌	下去
返	喜	觀	上上	地	褌	上上	涎	英	堅	下平	柳	官	下去	葉	英	兼	下入	喜	茄	下入
挾	喜	兼	下入	語	更	下入	夜	英	迦	上平	門	更	下平	按	英	干	下去	喜	官	下去
黃	喜	公	下平	英	褌	下平														

三　韻母的文白對應關係

　　《十五音》列五十字母，表示文讀音的紅體字母二十七個，即君、堅、金、規、嘉、干、公、乖、經、觀、沽、嬌、稽、恭、高、皆、巾、姜、甘、瓜、江、兼、交、迦、艍、居、丩；表示白讀音的黑體字母二十三個，即檜、監、膠、更、褌、茄、栀、薑、驚、官、鋼、伽、間、姑、姆、光、閂、糜、嘄、箴、爻、扛、牛。據筆者考證，紅色字母中不完全是文讀音，是雜有白讀音的，如：江[aŋ]（部分）、嘉[-ʔ]、乖[-ʔ]、嬌[-ʔ]、高[-ʔ]、瓜[-ʔ]、交[-ʔ]、迦[-ʔ]、艍[-ʔ]、居[-ʔ]；黑色字母中也雜有文讀音的，如膠韻[a]就是這樣。凡是《廣韻》中的麻韻字，如「拉巴疤鈀犰苴芭豝吧袈葩查鴉傢亞啞嗏叉把阿霸壩杷爸壩灞怕帕爬杷琶笆鈀罷」等，文讀音為[a]，其餘韻字應屬白讀音。

　　《十五音》文白異讀情況有以下六大類：

（一）陽聲韻母與陽聲韻母的對應三十五例

文讀字母	白讀字母		例　　字	文讀字母	白讀字母		例　　字		
im	金	iam	兼	臨沉（2）	ioŋ	恭	aŋ	江	蟲共重（3）
im	金	ɔm	箴	箴森怎譖（4）	in	巾	aŋ	江	人（1）
ɔŋ	公	aŋ	江	聾籠膿房馮縫同筒童銅篷桐叢洪紅弄動洞（18）	am	甘	iam	兼	鹹喊岩啖（4）
ɔŋ	公	uaŋ	光	光（1）	am	甘	ɔm	箴	簪（1）
uan	觀	uaŋ	光	嚾（1）					

（二）陽聲韻母與其他韻母的對應

1 陽聲韻母與鼻化韻母的對應共三一二例　陽聲韻母與韻母的對應現象，是《十五音》中形成文白異讀兩大系統的主要因素之一。《十五音》陽聲韻中的君[un]、堅[ian]、金[im]、干[an]、公[ɔŋ]、經

[eŋ]、觀[uan]、恭[iɔŋ]、巾[in]、姜[iaŋ]、甘[am]、兼[iam]等諸文讀韻母，分別與鼻化韻母褌[uĩ]、梔[ĩ]、驚 [iã]、官[uã]、監[ã]、間[ãi]、更[ẽ]、薑[iɔ̃]等白讀韻母相對應。但這種現象很複雜，或「文白相持，勢均力敵」，或「文強白弱」。歸納起來，有三種類型：

第一是「文白相持，勢均力敵」，即文白異讀例一般在二十個例以上者。如：堅[ian]與梔[ĩ]對應二十五例，干[an]與官[uã]對應三十三例，經[iŋ]與更[ẽ]對應三十七例，經[eŋ]與驚[iã]對應三十八例，觀[uan]與褌[uĩ]對應二十九例，觀[uan]與官[uã]對應二十八例，姜[iaŋ]與薑[iɔ̃]對應六十六例。

第二是「文強白弱」，即文白異讀例一般在三個例以上十個例以下者。如：君[un]與褌[uĩ]對應八例，公[ɔŋ]與褌[uĩ]對應六例，兼[iam]與梔[ĩ]對應五例，堅[ian]與驚[iã]對應三例，堅[ian]與官[uã]對應四例，經[eŋ]與官[uã]對應三例，觀[uan]與梔[ĩ]對應三例，姜[iaŋ]與驚[iã]對應三例，甘[am]與監[ã]對應四例。

第三是例外例，即只有一、二個例子。如：金[im]與監[ã]對應二例、干[an]與間[ãi]對應一例、干[an]與褌[uĩ]對應一例、公[ɔŋ]與更[ẽ]對應二例、公[ɔŋ]與驚[iã]對應二例、公[ɔŋ]與薑[iɔ̃]對應一例、經[iŋ]與監[ã]對應二例、經[eŋ]與薑[iɔ̃]對應一例、恭[iɔŋ]與監[ã]對應一例、恭[iɔŋ]與薑[iɔ̃]對應二例、巾[in]與梔[ĩ]對應二例、兼[iam]與薑[iɔ̃]對應一例。

陽聲韻與鼻化韻文白對應關係如下統計表：

文讀字母	白讀字母		例　　字	文讀字母	白讀字母		例　　字
un	君	uĩ	褌 褌村昏損頓門暈問（8）	eŋ	經	uã	官 枰橫桁（3）
ian	堅	ĩ	梔 邊篇天氈鮮便匾淺變見片箭扇燕年連纏錢綿弦絃辮院麵硯（25）	eŋ	經	ã	監 整掟（2）
ian	堅	iã	驚 团件健（3）	eŋ	經	iɔ̃	薑 荊（1）

文讀字母		白讀字母		例　　字	文讀字母		白讀字母		例　　字
ian	堅	uã	官	煎涎賤濺（4）	uan	觀	uĩ	褌	磚酸栓穿軟捲返轉阮晚卷貫羹勸鑽算串穿釧斷傳全園彎卵飯斷饌遠（29）
im	金	ã	監	今林（2）	uan	觀	uã	官	搬般官棺冠關寬潘歡坂堍碗滿半絆觀灌鑵鸛判穿磐盤蹒團泉伴換（28）
an	干	uã	官	肝單癉簞灘山安鞍趕盞產看旦炭讚散線案晏旦攔寒壇彈檀殘鰻爛汗段旱岸按（33）	uan	觀	ĩ	楩	丸圓員（3）
an	干	aĩ	間	間（1）	iɔŋ	恭	ã	監	中（1）
an	干	uĩ	褌	蛋（1）	iɔŋ	恭	iɔ̃	薑	鎔傭（2）
ɔŋ	公	ɛ̃	更	芒鐺（2）	in	巾	ĩ	楩	�99（1）
ɔŋ	公	uĩ	褌	方楓光荒黃癀（6）	iaŋ	姜	iɔ̃	薑	薑韁韆腔張樟章鱔漿相廂箱傷鑲鴦菖猖鯧鎗香鄉兩長蔣掌槳賞想鴦養搶廠帳漲脹痕障醬唱向娘孃糧量梁涼強常羊洋楊薔牆颺量讓響彊丈上癢像樣匠想（66）
ɔŋ	公	iã	驚	痛惶（2）	iaŋ	姜	iã	驚	映向颺（3）
ɔŋ	公	iɔ̃	薑	螉（1）	am	甘	ã	監	監三攬敢（4）
eŋ	經	ɛ̃	更	更庚耕羹經坑瞠撐爭嬰菁星骾省猛醒經脛柄撐爭姓性棚平彭程騰晴楹冥明盲病鄭靜硬（37）	iam	兼	ĩ	楩	拈添甜染鉗（5）
eŋ	經	iã	驚	兵驚京聽廳聲纓兄馨領嶺丙餅鼎影請鏡慶正聖倩行呈程庭程成情城成營贏名迎嶺定錠命（38）	iam	兼	iɔ̃	薑	儉（1）

2 陽聲韻與聲化韻母[ŋ]的對應共四十八例

文讀字母	白讀字母		例　　　字	文讀字母	白讀字母		例　　　　字	
ɔŋ	公	ŋ	鋼扛岡康糠當湯莊妝贓裝喪桑霜倉瘡方坊荒榜烔鋼藏當湯郎廊榔傍唐塘堂糖床防浪傍撞燙狀藏髒（42）	eŋ	經	ŋ	鋼	影（1）
iaŋ	姜	ŋ	鋼	央秧腸長丈（5）				

3 陽聲韻母與陰聲韻母的對應共八例

文讀字母	白讀字母		例　　　字	文讀字母	白讀字母		例　　　　字		
ian	堅	ɛ	嘉	嚏（1）	uan	觀	e	伽	短（1）
an	干	a	膠	乾（1）	uan	觀	io	茄	暖（1）
eŋ	經	io	茄	萍（1）	iaŋ	姜	io	茄	相（1）
eŋ	經	a	膠	鯪（1）	iaŋ	姜	a	膠	帳（1）

4 陽聲韻母與收-ʔ入聲韻母的對應共二例

文讀字母	白讀字母		例　　　字	文讀字母	白讀字母		例　　　　字		
an	干	oʔ	高	難（1）	uan	觀	oʔ	高	釧（1）

（三）陰聲韻母與陰聲韻母的對應八十九例

文讀字母	白讀字母		例　　　字	文讀字母	白讀字母		例　　　　字		
ui	規	e	伽	推（1）	o	高	au	交	懊（1）
ui	規	uei	檜	傀吹炊髓對帥睟葵垂（9）	ai	皆	e	伽	胎矮袋代（4）
ɛ	嘉	e	伽	茄（1）	ai	皆	a	膠	材柴（2）
uai	乖	e	伽	塊（1）	au	交	a	膠	膠交茭鵁鮫胞飽絞鱙炒教窖扣孝（14）
ou	沾	au	交	溝鉤偷敲夠扣釦簍鬮透奏嗽（12）	ia	迦	e	伽	遮姐者惹（4）
iau	嬌	io	茄	臕挑招蕉燒腰邀表小叫釣票剽漂糶照鞘笑	i	居	e	伽	處（1）

文讀字母	白讀字母	例　　字	文讀字母	白讀字母	例　　字
		橋潮萍瓢搖窯描蟯蟯轎尿廟（30）			
iau 嬌	a 膠	瞟焦貓（3）	i 居	a 膠	嘘蜊（2）
o 高	e 伽	螺個坐（3）	au 交	o 高	操（1）

（四）陰聲韻與其他韻母的對應

1 **陰聲韻母與鼻化韻的對應共五十二例**　《十五音》陰聲韻中的規[ui]、嘉[ɛ]、沽[ɔ]、嬌[iau]、稽[ei]、高[o]、皆[ai]瓜[ua]、交[au]、迦[ia]、檜[uei]、艍[u]、膠[a]、居[i]、丩[iu]等諸文讀韻母，分別與鼻化韻母禈[uĩ]、監[ã]、姑[ɔ̃]、噪[iãũ]、梔[ĩ]、薑[iɔ̃]、間[aĩ]、官[uã]、扛[ɔ̃]、爻[ãu]、更[ɛ̃]、驚[iã]、牛[iũ]、麋[uẽĩ]等白讀韻母相對應。但文讀與白讀的對應例，遠遠不如陽聲韻與鼻化韻母對應那麼多。除居[i]與梔[ĩ]對應十二個例，高[o]與扛[ɔ̃]對應六個例外，基本上都是一至三個例，而且一個例居多。請看以下統計表：

文讀字母	白讀字母	例　　字	文讀字母	白讀字母	例　　字
ui 規	uĩ 禈	水（1）	ua 瓜	ɔ̃ 扛	我磨（2）
ɛ 嘉	ã 監	馬（1）	au 交	iã 驚	抄（1）
ou 沾	oũ 姑	五奴五（3）	au 交	aũ 爻	撓鐃（2）
iau 嬌	iãũ 噪	貓噪鳥（3）	ia 迦	ɛ̃ 更	夜（1）
iau 嬌	ĩ 梔	少（1）	u 艍	ĩ 梔	莰女（2）
iau 嬌	iɔ̃ 薑	舀（1）	u 艍	iã 驚	子（1）
ei 稽	aĩ 間	買櫃賣（3）	u 艍	iũ 牛	牛（1）
ei 稽	uã 官	攜（1）	a 膠	ã 監	麻（1）
o 高	ɔ̃ 扛	訶薅蒿好猱哪（6）	i 居	ĩ 梔	梔紫襧爾乳刺女薟異寺謎砒（12）
o 高	uã 官	惰（1）	i 居	ɛ̃ 更	企（1）
o 高	aũ 爻	惱（1）	i 居	uẽĩ 麋	麋（1）
ai 皆	ɛ̃ 更	台（1）	i 居	ɔ̃ 扛	二（1）
ai 皆	aĩ 間	歹（1）	iu 丩	uĩ 禈	柚（1）

2 陰聲韻母與收[-ʔ]尾入聲韻母的對應共九例　　《十五音》陰聲韻母與收[-ʔ]尾入聲韻母的文白對應比較少見，這是陰聲韻母向入聲韻母轉化的典型例證。請看以下統計表：

文讀字母		白讀字母		例　　　字	文讀字母		白讀字母		例　　　字
ui	規	uʔ	艍	焠（1）	o	高	ioʔ	茄	挩（1）
ou	沽	iaʔ	迦	捕（1）	au	交	aʔ	膠	教（1）
iau	嬌	iaʔ	迦	剽（1）	ia	迦	oʔ	高	射（1）
iau	嬌	ueiʔ	檜	要（1）	u	艍	uʔ	艍	拄（1）
iau	嬌	ĩʔ	栀	要（1）					

3 陰聲韻母與收[p]尾入聲韻母的對應只一例

文讀字母		白讀字母		例　　　字	文讀字母	白讀字母	例　　　字
uai	乖	iap	兼	壞（1）			

4 陰聲韻母與聲化韻母[m]的對應只一例

文讀字母		白讀字母		例　　　字	文讀字母	白讀字母	例　　　字
ou	沽	m	姆	姆（1）			

5 陰聲韻母與聲化韻母[ŋ]的對應只一例

文讀字母		白讀字母		例　　　字	文讀字母	白讀字母	例　　　字
Ai	皆	ŋ	鋼	攑（1）			

6 陰聲韻母與陽聲韻母的對應也是一例

文讀字母		白讀字母		例　　　字	文讀字母	白讀字母	例　　　字
I	居	eŋ	經	乳			

（五）入聲韻母與入聲韻母的對應

1 收[-p、-t、-k]尾入聲韻母與收[-ʔ]尾入聲韻母的對應

　　《十五音》中收-p、-t、-k 尾入聲韻母君[ut]、堅[iat]、金[ip]、干[at]、公[ɔk]、經[ik]、觀[uat]、恭[iɔk]、巾[it]、姜[iak]、甘[ap]、江

[ak]、兼[iap]與收-ʔ尾入聲韻母梔[iʔ]、艍[uʔ]、居[iʔ]、膠[aʔ]、伽[eʔ]、瓜[uaʔ]、茄[ioʔ]、嘄[iãuʔ]、高[oʔ]、檜[ueiʔ]、嘉[ɛʔ]、更[ɛ̃ʔ]、迦[iaʔ]、嬌[iauʔ]的文白異讀對應情況，也可分為以下三種類型：

第一，收[-p]尾的入聲韻母與收[-ʔ]尾的入聲韻母的對應。如：金[ip]、甘[ap]、兼[iap]三韻與收-ʔ尾入聲韻母居[iʔ]、膠[aʔ]、伽[eʔ]、茄[ioʔ]、嘄[iãuʔ]、嘉[ɛʔ]、更[ɛ̃ʔ]、迦[iaʔ]的文白異讀對應。

第二，收[-t]尾的入聲韻母與收[-ʔ]尾的入聲韻母的對應。如：君[ut]、堅[iat]、干[at]、觀[uat]、巾[it]等與梔[iʔ]、艍[uʔ]、居[iʔ]、膠[aʔ]、伽[eʔ]、瓜[uaʔ]、檜[ueiʔ]、迦[iaʔ]等有文白對應的關係。

第三，收[-k]尾的入聲韻母與收[-ʔ]尾的入聲韻母的對應。如：公[ɔk]、經[ik]、恭[tiɔk]、姜[iak]、江[ak]等韻母與與收-ʔ尾入聲韻母居[iʔ]、膠[aʔ]、伽[eʔ]、茄[ioʔ]、高[oʔ]、檜[ueiʔ]、嘉[ɛʔ]、更[ɛ̃ʔ]、迦[iaʔ]、嬌[iauʔ]有文白異讀對應關係。請看下表：

文讀字母	白讀字母		例　　　　字	文讀字母	白讀字母		例　　　　字		
ut	君	ĩʔ	梔	物（1）	ek	經	iauʔ	嬌	唽（1）
ut	君	uʔ	艍	窋（1）	ek	經	iʔ	居	滴（1）
iat	堅	iʔ	居	擎鷘鐵洩薛裂篾舌蠘碟（10）	uat	觀	uaʔ	瓜	鈦撥闊剟潑鏺抹捋辣鈸拔活末（13）
iat	堅	aʔ	膠	截（1）	uat	觀	eʔ	伽	雪撮拔奪絕（5）
iat	堅	eʔ	伽	節歇截（3）	uat	觀	ueiʔ	檜	刮蕨缺歠說沫襪月（8）
iat	堅	uaʔ	瓜	熱（1）	uat	觀	iʔ	居	缺（1）
ip	金	ioʔ	茄	拾（1）	tiɔk	恭	iʔ	居	築（1）
ip	金	eʔ	伽	笠（1）	tiɔk	恭	aʔ	膠	肉（1）
ip	金	iãũ	嘄	歃（1）	it	巾	iaʔ	迦	脊食（2）
at	干	uaʔ	瓜	捌割葛渴獺汰殺煞擦喝捽（11）	it	巾	iʔ	居	蟋（1）
at	干	eʔ	伽	八捌（2）	iak	姜	ioʔ	茄	腳斫約略石藥鑰（7）
ɔk	公	oʔ	高	閣各胳袼復卓桌樸粕	iak	姜	ɛʔ	嘉	鵲雀（2）

文讀字母	白讀字母	例　　　　　字	文讀字母	白讀字母	例　　　　　字		
		作嗽拓落絡薄泊莫鶴（18）					
ɔk	公	ueiʔ 檜	郭（1）	iak	姜	iaʔ 迦	削（1）
ɔk	公	ɛʔ 嘉	箔（1）	ap	甘	aʔ 膠	搭塔喵插蠟燼獵踏（8）
ɔk	公	eʔ 伽	啄（1）	ap	甘	ɛʔ 嘉	壓（1）
ek	經	ɛʔ 嘉	伯柏百膈隔客簀褐仄績阨軶厄冊呴白帛逆汐麥（20）	ak	江	oʔ 高	學（1）
ek	經	ẽʔ 更	脈（1）	iap	兼	ẽʔ 更	筴夾挾（3）
ek	經	iaʔ 迦	壁隙摘僻癖拆跡即錫益屐席易蜴役驛額（17）	iap	兼	ioʔ 茄	葉（1）
ek	經	ioʔ 茄	借稷惜億尺席（6）	iap	兼	eʔ 伽	茮篋狹峽（4）
ek	經	oʔ 高	擇擲索（3）	iap	兼	iaʔ 迦	蝶（1）
ek	經	eʔ 伽	戚（1）	iap	兼	iʔ 居	接（1）

2　收[-t]尾入聲韻母與收[-k]尾入聲韻母的對應僅三例

文讀字母	白讀字母	例　　　　字	文讀字母	白讀字母	例　　字		
at	干	ak 江	察（1）	et	經	ik 巾	得憶（2）

（六）入聲韻母與其他韻母的對應

1　入聲韻母與鼻化韻母的對應只二例

文讀字母	白讀字母	例　　　　字	文讀字母	白讀字母	例　　字		
ip	金	iɔ̃ 薑	汲（1）	uat	觀	ã 監	說（1）

2　入聲韻母與聲化韻母[m]的對應只一例

文讀字母	白讀字母	例　　　　字	文讀字母	白讀字母	例　字		
ut	君	m 姆	不（1）				

3 入聲韻母與陰聲韻母的對應只 1 例

文讀字母	白讀字母	例　　　　字	文讀字母	白讀字母	例　　　　字		
iat	堅	io	茄	熱（1）			

4 入聲韻母與陽聲韻母的對應只 1 例

文讀字母	白讀字母	例　　　　字	文讀字母	白讀字母	例　　　　字		
iɔk	恭	un	君	縮（1）			

5 入聲韻韻母與鼻化韻母的對應只 1 例

文讀字母	白讀字母	例　　　　字	文讀字母	白讀字母	例　　　　字		
it	巾	ĩ	梔	鼻（1）			

四　聲調的文白對應

　　《十五音》聲調文白異讀情況也十分複雜。主要有以下四類型：
（1）舒聲調與舒聲調的對應；　　（2）舒聲調與促聲調的對應；
（3）促聲調與舒聲調的對應；　　（4）促聲調與促聲調的對應。

（一）舒聲調與舒聲調的對應

1 上平聲與下平聲的對應

例	文讀音			白讀音			例	文讀音			白讀音			例	文讀音			白讀音		
	聲	韻	調	聲	韻	調		聲	韻	調	聲	韻	調		聲	韻	調	聲	韻	調
彎	英	觀	上平	英	褌	下平	抄	出	交	上平	邊	驚	下平	夜	英	迦	上平	夜	更	下平

2 上平聲與上去聲的對應

例	文讀音			白讀音			例	文讀音			白讀音			例	文讀音			白讀音		
	聲	韻	調	聲	韻	調		聲	韻	調	聲	韻	調		聲	韻	調	聲	韻	調
爭	曾	經	上平	曾	更	上去	湯	他	公	上平	他	鋼	上去							

3 上平聲與下去聲的對應

例	文讀音			白讀音			例	文讀音			白讀音			例	文讀音			白讀音		
	聲	韻	調	聲	韻	調		聲	韻	調	聲	韻	調		聲	韻	調	聲	韻	調
砒	邊	居	上平	邊	椏	下去														

4 上上聲與上平聲的對應

例	文讀音			白讀音			例	文讀音			白讀音			例	文讀音			白讀音		
	聲	韻	調	聲	韻	調		聲	韻	調	聲	韻	調		聲	韻	調	聲	韻	調
暖	柳	觀	上上	時	茄	上平	乳	入	居	上上	柳	經	上平							

5 上上聲與上去聲的對應

例	文讀音			白讀音			例	文讀音			白讀音			例	文讀音			白讀音		
	聲	韻	調	聲	韻	調		聲	韻	調	聲	韻	調		聲	韻	調	聲	韻	調
喊	喜	甘	上上	喜	兼	上去														

6 上上聲與下平聲的對應

例	文讀音			白讀音			例	文讀音			白讀音			例	文讀音			白讀音		
	聲	韻	調	聲	韻	調		聲	韻	調	聲	韻	調		聲	韻	調	聲	韻	調
岩	語	甘	上上	語	兼	下平														

7 上上聲與下去聲的對應

例	文讀音			白讀音			例	文讀音			白讀音			例	文讀音			白讀音		
	聲	韻	調	聲	韻	調		聲	韻	調	聲	韻	調		聲	韻	調	聲	韻	調
嶺	柳	經	上上	柳	驚	下去	啖	地	甘	上上	地	兼	下去	遠	英	觀	上上	喜	褌	下去
卵	柳	觀	上上	柳	褌	下去	老	柳	高	上上	柳	交	下去	蟻	語	居	上上	喜	迦	下去
想	時	薑	上上	時	薑	下去	耳	入	居	上上	喜	居	下去	雨	英	居	上上	喜	沽	下去

8 上去聲與上上聲的對應

例	文讀音			白讀音			例	文讀音			白讀音			例	文讀音			白讀音		
	聲	韻	調	聲	韻	調		聲	韻	調	聲	韻	調		聲	韻	調	聲	韻	調
少	時	嬌	上去	曾	梔	上上														

9 上去聲與下去聲的對應

例	文讀音			白讀音			例	文讀音			白讀音			例	文讀音			白讀音		
	聲	韻	調	聲	韻	調		聲	韻	調	聲	韻	調		聲	韻	調	聲	韻	調
濺	曾	堅	上去	曾	官	下去														

10 下平聲與上平聲的對應

例	文讀音			白讀音			例	文讀音			白讀音			例	文讀音			白讀音		
	聲	韻	調	聲	韻	調		聲	韻	調	聲	韻	調		聲	韻	調	聲	韻	調
便	邊	堅	下平	頗	梔	上平	貓	門	嬌	下平	柳	噪	上平	摸	門	沽	下平	門	公	上平

11　下平聲與上去聲的對應

例	文讀音			白讀音			例	文讀音			白讀音			例	文讀音			白讀音		
	聲	韻	調	聲	韻	調		聲	韻	調	聲	韻	調		聲	韻	調	聲	韻	調
颬	英	薑	下平	英	驚	上去	藏	曾	公	下平	去	鋼	上去							

12　下平聲與下去聲的對應

例	文讀音			白讀音			例	文讀音			白讀音			例	文讀音			白讀音		
	聲	韻	調	聲	韻	調		聲	韻	調	聲	韻	調		聲	韻	調	聲	韻	調
涎	英	堅	下平	柳	官	下去	傭	英	恭	下平	出	薑	下去	攜	喜	稽	下平	求	官	下去

13　下去聲與上上聲的對應

例	文讀音			白讀音			例	文讀音			白讀音			例	文讀音			白讀音		
	聲	韻	調	聲	韻	調		聲	韻	調	聲	韻	調		聲	韻	調	聲	韻	調
五	語	沽	下去	語	姑	上上	腐	喜	艍	下去	喜	艍	上上	也	英	迦	下去	英	迦	上上

（二）舒聲調與促聲調的對應

1　上上聲與上入聲的對應

例	文讀音			白讀音			例	文讀音			白讀音			例	文讀音			白讀音		
	聲	韻	調	聲	韻	調		聲	韻	調	聲	韻	調		聲	韻	調	聲	韻	調
拄	曾	艍	上上	地	艍	上入														

2　上去聲與上入聲的對應

例	文讀音			白讀音			例	文讀音			白讀音			例	文讀音			白讀音		
	聲	韻	調	聲	韻	調		聲	韻	調	聲	韻	調		聲	韻	調	聲	韻	調
焠	出	規	上去	出	艍	上入	要	英	嬌	上去	門	檜	上入	教	求	交	上去	求	膠	上入

例	文讀音			白讀音			例	文讀音			白讀音			例	文讀音			白讀音		
	聲	韻	調	聲	韻	調		聲	韻	調	聲	韻	調		聲	韻	調	聲	韻	調
勶	頗	嬌	上去	柳	迦	上入														

3 上去聲與下入聲的對應

例	文讀音			白讀音			例	文讀音			白讀音			例	文讀音			白讀音		
	聲	韻	調	聲	韻	調		聲	韻	調	聲	韻	調		聲	韻	調	聲	韻	調
要	英	嬌	上去	地	栀	下入	釗	曾	觀	上去	時	高	下入	釗	曾	觀	上去	時	高	下入

4 下平聲與上入聲的對應

例	文讀音			白讀音			例	文讀音			白讀音			例	文讀音			白讀音		
	聲	韻	調	聲	韻	調		聲	韻	調	聲	韻	調		聲	韻	調	聲	韻	調
挖	地	金	下平	地	茄	上入	難	柳	干	下平	英	高	上入							

5 下平聲與下入聲的對應

例	文讀音			白讀音			例	文讀音			白讀音			例	文讀音			白讀音		
	聲	韻	調	聲	韻	調		聲	韻	調	聲	韻	調		聲	韻	調	聲	韻	調
捕	邊	沽	下平	柳	迦	下入														

6 下去聲與上入聲的對應

例	文讀音			白讀音			例	文讀音			白讀音			例	文讀音			白讀音		
	聲	韻	調	聲	韻	調		聲	韻	調	聲	韻	調		聲	韻	調	聲	韻	調
壞	喜	乖	下去	去	兼	上入														

7 下去聲與下入聲的對應

例	文讀音			白讀音			例	文讀音			白讀音			例	文讀音			白讀音		
	聲	韻	調	聲	韻	調		聲	韻	調	聲	韻	調		聲	韻	調	聲	韻	調
射	時	迦	下去	曾	高	下入														

（三）促聲調與舒聲調的對應

1 上入聲與上去聲的對應

例	文讀音			白讀音			例	文讀音			白讀音			例	文讀音			白讀音		
	聲	韻	調	聲	韻	調		聲	韻	調	聲	韻	調		聲	韻	調	聲	韻	調
說	時	觀	上入	地	監	上去	哭	去	公	上入	去	交	上去							

2 上入聲與下去聲的對應

例	文讀音			白讀音			例	文讀音			白讀音			例	文讀音			白讀音		
	聲	韻	調	聲	韻	調		聲	韻	調	聲	韻	調		聲	韻	調	聲	韻	調
不	門	君	上入	英	姆	下去														

3 下入聲與上平聲的對應

例	文讀音			白讀音			例	文讀音			白讀音			例	文讀音			白讀音		
	聲	韻	調	聲	韻	調		聲	韻	調	聲	韻	調		聲	韻	調	聲	韻	調
熱	入	堅	下入	時	茄	上平														

4 下入聲與下去聲的對應

例	文讀音			白讀音			例	文讀音			白讀音			例	文讀音			白讀音		
	聲	韻	調	聲	韻	調		聲	韻	調	聲	韻	調		聲	韻	調	聲	韻	調
鼻	邊	巾	下入	頗	栀	下去														

（四）促聲調與促聲調的對應

1 上入聲與下入聲的對應

例	文讀音			白讀音			例	文讀音			白讀音			例	文讀音			白讀音		
	聲	韻	調	聲	韻	調		聲	韻	調	聲	韻	調		聲	韻	調	聲	韻	調
峽	求	兼	上入	求	伽	下入														

2 下入聲與上入聲的對應

例	文讀音			白讀音			例	文讀音			白讀音			例	文讀音			白讀音		
	聲	韻	調	聲	韻	調		聲	韻	調	聲	韻	調		聲	韻	調	聲	韻	調
拾	時	金	下入	去	茄	上入														

五　紅字、黑字與文讀、白讀小議

　　《十五音》用紅字和黑字來表示文讀與白讀的區別似乎過於絕對化。有三種情況我們必須注意的：一是紅字表示文讀，黑字表示白讀，與作者的本意相合；一是紅字韻中雜有白讀字，與作者的本意不符；三是黑字韻中雜有文讀字，也與與作者的本意不符。具體情況分析如下：

　　（一）紅字表示文讀，黑字表示白讀，與作者的本意相合。如下表：

例	文讀	韻	白讀	韻	例	文讀	韻	白讀	韻	例	文讀	韻	白讀	韻
森	sim⁵⁵	金	sɔm⁵⁵	箴	拈	liam⁵⁵	兼	nĩ⁵⁵	梔	少	siau¹¹	嬌	tsĩ⁵³	梔
嘽	huan	觀	uaŋ⁵⁵	光	儉	kʻiam³³	兼	kʻĩɔ³³	薑	舀	iau⁵³	嬌	iɔ⁵³	薑
簪	tsam⁵⁵	甘	tsɔm⁵⁵	箴	鋼	kɔŋ¹¹	公	kŋ¹¹	鋼	買	bei⁵³	稽	maĩ⁵³	間
村	tsʻun⁵⁵	君	tsʻuĩ⁵⁵	褌	央	iaŋ⁵⁵	姜	ŋ⁵⁵	鋼	攜	hei²¹³	稽	kuã³³	官
邊	pian⁵⁵	堅	pĩ⁵⁵	梔	影	eŋ⁵³	經	ŋ⁵³	鋼	訶	ho⁵⁵	高	hɔ̃⁵⁵	扛

例	文讀	韻	白讀	韻	例	文讀	韻	白讀	韻	例	文讀	韻	白讀	韻
囝	kian⁵³	堅	kiã⁵³	驚	乾	kan⁵⁵	干	ta⁵⁵	膠	惰	to³³	高	tuã³³	官
煎	tsian⁵⁵	堅	tsuã⁵⁵	官	萍	pʻeŋ²¹³	經	pʻio²¹³	茄	惱	lo⁵³	高	naũ⁵³	爻
今	kim⁵⁵	金	tã⁵⁵	監	綾	leŋ²¹³	經	la²¹³	膠	台	tai²¹³	皆	pẽ²¹³	更
肝	kan⁵⁵	幹	kuã⁵⁵	官	短	tuan⁵³	觀	te⁵³	伽	歹	tai⁵³	皆	pʻaĩ⁵³	間
間	kan⁵⁵	幹	kaĩ⁵⁵	間	暖	luan⁵³	觀	sio⁵⁵	茄	我	gua⁵³	瓜	ŋɔ̃⁵³	扛
蛋	tan³³	幹	nuĩ³³	褌	相	siaŋ⁵⁵	姜	sio⁵⁵	茄	抄	tsʻau⁵⁵	交	piã²¹³	驚
芒	bɔŋ²¹³	公	mẽ²¹³	更	帳	tiaŋ¹¹	姜	ta¹¹	膠	撓	lau⁵³	交	naũ⁵³	爻
方	hɔŋ⁵⁵	公	puĩ⁵⁵	褌	推	tʻui⁵⁵	規	tʻe⁵⁵	伽	夜	ia³³	迦	mẽ²¹³	更
痛	tʻɔŋ¹¹	公	tʻiã¹¹	驚	傀	kui⁵⁵	規	kuei⁵⁵	檜	茲	tsu⁵⁵	艍	tsĩ⁵⁵	梔
蜍	ɔŋ⁵⁵	公	iɔ̃⁵⁵	薑	茄	kɛ⁵⁵	嘉	ke⁵⁵	伽	子	tsu⁵³	艍	kiã⁵³	驚
更	keŋ⁵⁵	經	kẽ⁵⁵	更	塊	kʻuai¹¹	乖	ge¹¹	伽	牛	gu²¹³	艍	niũ²¹³	牛
兵	peŋ⁵⁵	經	piã⁵⁵	驚	挑	tʻiau⁵⁵	嬌	tʻio⁵⁵	茄	麻	ba²¹³	膠	mã²¹³	監
枰	peŋ²¹³	經	pʻuã²¹³	官	瞟	pʻiau⁵⁵	嬌	pʻa⁵⁵	膠	紫	tsi⁵³	居	tsĩ⁵³	梔
整	tseŋ⁵³	經	tsã⁵³	監	螺	lo²¹³	高	le²¹³	伽	企	kʻi¹¹	居	nẽ¹¹	更
荊	keŋ⁵⁵	經	kiɔ̃⁵⁵	薑	胎	tʻai⁵⁵	皆	tʻe⁵⁵	伽	糜	bi²¹³	居	mueĩ²¹³	糜
磚	tsuan⁵⁵	觀	tsuĩ⁵⁵	褌	材	tsai²¹³	皆	tsʻa²¹³	膠	二	dzi³³	居	nɔ̃³³	扛
搬	puan⁵⁵	觀	puã⁵⁵	官	膠	kau⁵⁵	交	ka⁵⁵	膠	柚	iu³³	ㄐ	nuĩ³³	褌
丸	uan²¹³	觀	ĩ²¹³	梔	遮	tsia⁵⁵	迦	tse⁵⁵	伽	焠	tsʻui¹¹	規	tsʻuʔ³²	艍
中	tiɔŋ⁵⁵	恭	tã⁵⁵	監	處	tsʻi¹¹	居	ge¹¹	伽	要	iau¹¹	嬌	bueiʔ³²	檜
鎔	iɔŋ²¹³	恭	iɔ̃²¹³	薑	噓	hi⁵⁵	居	ha⁵⁵	膠	要	iau¹¹	嬌	tĩʔ¹⁴	梔
摺	tsin¹¹	巾	tsĩ¹¹	梔	水	tsui⁵³	規	suĩ⁵³	褌	挖	to²¹³	高	tioʔ³²	茄
薑	kiaŋ⁵⁵	姜	kiɔ̃⁵⁵	薑	馬	bɛ⁵³	嘉	mã⁵³	監	教	kau¹¹	交	kaʔ³²	膠
映	iaŋ¹¹	姜	iã¹¹	驚	五	gou⁵³	沽	ŋoũ³³	姑	姆	bou⁵³	沽	m⁵³	姆
撞	tʻai⁵⁵	皆	kŋ⁵⁵	鋼	啄	tɔk³²	公	teʔ³²	伽	笧	kiap³²	兼	ŋɛ̃ʔ³²	更
物	but¹⁴	君	mĩʔ¹⁴	梔	脈	bek¹⁴	經	mẽʔ¹⁴	更	叶	iap¹⁴	兼	hioʔ¹⁴	茄
截	tsiat³²	堅	tsaʔ³²	膠	借	tsek³²	經	tsioʔ³²	茄	英	kiap³²	兼	keʔ³²	伽
節	tsiat³²	堅	tseʔ³²	伽	戚	tsʻek³²	經	tsʻeʔ³²	伽	汲	kʻip³²	金	tsʻiɔ̃³³	薑

例	文讀	韻	白讀	韻	例	文讀	韻	白讀	韻	例	文讀	韻	白讀	韻
拾	sip^{14}	金	kʼioʔ32	茄	雪	suat32	觀	seʔ32	伽	說	suat32	觀	tã11	監
笠	lip^{14}	金	leʔ14	伽	刮	kuat32	觀	kueiʔ32	檜	不	put^{32}	君	m^{33}	姆
岋	gip^{14}	金	ŋiãũ14	噪	肉	dziɔk^{14}	恭	baʔ32	膠	熱	dziat32	堅	sio^{55}	茄
八	pat^{32}	幹	peʔ32	伽	腳	kiak32	姜	kioʔ32	茄	鼻	pit^{14}	巾	pʼĩ33	梔
郭	kɔk^{32}	公	kueiʔ32	檜	搭	tap^{32}	甘	taʔ32	膠					
監	kam^{55}	甘	kã55	監	貓	biau213	嬌	niãũ55	噪					

這部分體現了《十五音》文讀與白讀的對應關係，大致可分為以下情況：（1）陽聲韻母與陽聲韻母的對應，如金[im]／箴[ɔm]、觀[uan]／光[uaŋ]、甘[am]／箴[ɔm]；（2）陽聲韻母與鼻化韻母的對應，如君[un]／褌[uĩ]、堅[ian]／梔[ĩ]、堅[ian]／驚[iã]、堅[ian]／官[uã]、金[im]／監[ã]、干[an]／官[uã]、干[an]／間[aĩ]、干[an]／褌[uĩ]、公[ɔŋ]／更[ɛ̃]、公[ɔŋ]／褌[uĩ]、公[ɔŋ]／驚[iã]、公[ɔŋ]／薑[iɔ̃]、經[eŋ]／更[ɛ̃]、經[eŋ]／驚[iã]、經[eŋ]／官[uã]、經[eŋ]／監[ã]、經[eŋ]／薑[iɔ̃]、觀[uan]／褌[uĩ]、觀[uan]／官[uã]、觀[uan]／梔[ĩ]、恭[iɔŋ]／監[ã]、恭[iɔŋ]／薑[iɔ̃]、巾[in]／梔[ĩ]、姜[iaŋ]／薑[iɔ̃]、姜[iaŋ]／驚[iã]、甘[am]／監[ã]、兼[iam]／梔[ĩ]、兼[iam]／薑[iɔ̃]；（3）陽聲韻與聲化韻母[ŋ]的對應，如公[ɔŋ]／鋼[ŋ]、姜[iaŋ]／鋼[ŋ]、經[eŋ]／鋼[ŋ]；（4）陽聲韻母與陰聲韻母的對應，如干[an]／膠[a]、經[eŋ]／茄[io]、經[eŋ]／膠[a]、觀[uan]／伽[e]、觀[uan]／茄[io]、姜[iaŋ]／茄[io]、姜[iaŋ]／膠[a]；（5）陰聲韻母與陰聲韻母的對應，如規[ui]／伽[e]、規[ui]／檜[uei]、嘉[ɛ]／伽[e]、乖[uai]／伽[e]、嬌[iau]／茄[io]、嬌[iau]／膠[a]、高[o]／伽[e]、皆[ai]／伽[e]、皆[ai]／膠[a]、交[au]／膠[a]、迦[ia]／伽[e]、居[i]／伽[e]、居[i]／膠[a]；（6）陰聲韻與鼻化韻的對應，如規[ui]/褌[uĩ]、嘉[ɛ]／監[ã]、沽[ou]／姑[oũ]、嬌[iau]／噪[iãũ]、嬌[iau]／梔[ĩ]、嬌[iau]／薑[iɔ̃]、稽[ei]／間[aĩ]、稽[ei]／官[uã]、高[o]／扛[ɔ̃]、高[o]／官[uã]、高[o]／交[aũ]、皆[ai]／更[ɛ̃]、皆

[ai]／間[aĩ]、瓜[ua]／扛[ɔ̃]、交[au]／驚[iã]、交[au]／爻[aũ]、迦[ia]／更[ɛ̃]、檜[ue]／扛[ɔ̃]、艍[u]／梔[i]、艍[u]／驚[iã]、艍[u]／牛[iũ]、膠[a]／監[ã]、居[i]／梔[i]、居[i]／更[ɛ̃]、居[i]／糜[ueĩ]、居[i]／扛[ɔ̃]、ㄐ[iu]／褌[uĩ]；（7）陰聲韻母與收[-ʔ]尾入聲韻母的對應，如規[ui]／艍[uʔ]、嬌[iau]／檜[ueiʔ]、嬌[iau]／[iʔ]、高[o]／茄[ioʔ]、交[au]／膠[aʔ]；（8）陰聲韻與聲化韻母[m]、[ŋ]的對應，如沽[ou]／姆[m]、皆[ai]／鋼[ŋ]；（9）收[-p、-t、-k]尾入聲韻母與收[-ʔ]尾入聲韻母的對應，如君[ut]／梔[iʔ]、堅[iat]／膠[aʔ]、堅[iat]／伽[eʔ]、金[ip]／茄[ioʔ]、金[ip]／伽[eʔ]、金[ip]／噪[iãũ]、干[at]／伽[eʔ]、公[ɔk]／檜[ueiʔ]、公[ɔk]／伽[eʔ]、經[ek]／更[ɛ̃ʔ]、經[ek]／茄[ioʔ]、經[ek]／伽[eʔ]、觀[uat]／伽[eʔ]、觀 uat]／檜[ueiʔ]、恭[tiɔk]／膠[aʔ]、姜[iak]／茄[ioʔ]、甘[ap]／膠[aʔ]、兼[iap]／更[ɛ̃ʔ]、兼[iap]／茄[ioʔ]、兼[iap]／伽[eʔ]；（10）入聲韻母與鼻化韻母的對應，如金[ip]／薑[iɔ̃]、觀[uat]／監[ã]；（11）入聲韻母與聲化韻母[m]的對應，如君[ut]／姆[m]；（12）入聲韻母與陰聲韻母的對應，如堅[iat]／茄[io]；（13）入聲韻韻母與鼻化韻母的對應，如巾[it]／梔[i]。

　　（二）紅字韻中雜有白讀字，與作者的本意不符。也就是說，《十五音》中認為是文讀音的韻不全部是文讀音，其實也夾雜著許多白讀音。如下表：

1 君韻雜有白讀音字：

例	白讀	韻	文讀	韻	例	白讀	韻	文讀	韻	例	白讀	韻	文讀	韻
伸	ts'un⁵⁵	君	sin⁵⁵	巾	匾	pun⁵³	君	pian⁵³	堅	船	tsun²¹³	君	ts'uan²¹³	觀
縮	lun⁵⁵	君	siɔk³²	恭	核	hut¹⁴	君	hek¹⁴	經	角	lut³²	君	Kak³²	江

2 堅韻雜有白讀音字：

例	白讀	韻	文讀	韻	例	白讀	韻	文讀	韻	例	白讀	韻	文讀	韻
讓	ts'ian²¹³	堅	dziaŋ³³	姜	鏗	k'ian⁵⁵	堅	k'iaŋ⁵⁵	堅					

3 金韻雜有白讀音字：

例	白讀	韻	文讀	韻	例	白讀	韻	文讀	韻	例	白讀	韻	文讀	韻
覃	tsim213	金	t'am^{213}	甘	刃	dzim53	金	---	--	欣	him^{55}	金	---	--
熊	him^{213}	金	---	--										

4 規韻雜有白讀音字：

例	白讀	韻	文讀	韻	例	白讀	韻	文讀	韻	例	白讀	韻	文讀	韻
梯	t'ui^{55}	規	t'ei^{55}	稽	屄	p'ui^{11}	規	p'i^{11}	居	氣	k'ui^{11}	規	k'i^{11}	居

5 嘉韻雜有白讀音字：

例	白讀	韻	文讀	韻	例	白讀	韻	文讀	韻	例	白讀	韻	文讀	韻
把	pɛ53	嘉	pa^{53}	膠	齋	tsɛ55	嘉	tsai55	皆	父	pɛ33	嘉	hu^{33}	艍
嚏	lɛ213	嘉	lian213	堅	白	pɛʔ14	嘉	pek^{14}	經	隔	kɛʔ32	嘉	kek^{32}	經
績	tsɛʔ32	嘉	tsek32	經	仄	tsɛʔ32	嘉	tsek32	經	雀	tsɛʔ32	嘉	tsiak32	姜
鵲	k'ɛʔ32	嘉	ts'iak^{32}	姜	貼	t'ɛʔ32	嘉	t'iap^{32}	兼	箔	pɛʔ14	嘉	pɔk^{14}	公
伯	pɛʔ32	嘉	pek^{32}	經	壓	tɛʔ32	嘉	ap^{32}	甘					

6 幹韻雜有白讀音字：

例	白讀	韻	文讀	韻	例	白讀	韻	文讀	韻	例	白讀	韻	文讀	韻
研	gan^{53}	干	gian53	堅	便	pan^{55}	干	pian55	堅	曾	tsan55	干	tseŋ55	經
毯	t'an^{53}	干	t'am^{53}	甘	別	pat^{14}	干	piat14	堅	節	tsat32	干	tsiat32	堅
密	bat^{14}	干	bit^{14}	巾	塞	t'at^{32}	干	sek^{32}	經	力	lat^{14}	干	lek^{14}	經

7 公韻雜有白讀音字：

例	白讀	韻	文讀	韻	例	白讀	韻	文讀	韻	例	白讀	韻	文讀	韻
摸	bɔŋ55	公	bɔk^{14}	公	墓	bɔŋ33	公	bou^{33}	沽					

8 乖韻雜有白讀音字：

例	白讀	韻	文讀	韻	例	白讀	韻	文讀	韻	例	白讀	韻	文讀	韻
詭	guai213	乖	k'ui^{53}	規	黗	kuai55	乖	---	--					

9 經韻雜有白讀音字：

例	白讀	韻	文讀	韻	例	白讀	韻	文讀	韻	例	白讀	韻	文讀	韻
鍾	tseŋ⁵⁵	經	tsiɔŋ⁵⁵	恭	虹	k'eŋ³³	經	hɔŋ²¹³	公	乳	leŋ⁵⁵	經	dzi⁵³	居
菊	kek³²	經	kiɔk³²	恭	曲	k'ek³²	經	k'iɔk³²	恭	栗	lek³²	經	lit³²	巾

10 觀韻雜有白讀音字：

例	白讀	韻	文讀	韻	例	白讀	韻	文讀	韻	例	白讀	韻	文讀	韻
高	kuan²¹³	觀	ko⁵⁵	高										

11 嬌韻雜有白讀音字：

例	白讀	韻	文讀	韻	例	白讀	韻	文讀	韻	例	白讀	韻	文讀	韻
搜	ts'iau⁵⁵	嬌	sou⁵⁵	沽	數	siau¹¹	嬌	sou¹¹	沽	唜	ts'iauʔ³²	嬌	---	--
唽	tsiauʔ³²	嬌	sek³²	經	踿	ts'iauʔ¹⁴	嬌	---	--	嗷	kiauʔ¹⁴	嬌	---	--
撟	liauʔ¹⁴	嬌	---	--										

12 稽韻雜有白讀音字：

例	白讀	韻	文讀	韻	例	白讀	韻	文讀	韻	例	白讀	韻	文讀	韻
戴	tei¹¹	稽	tai¹¹	皆	齋	tsei⁵⁵	稽	tsai⁵⁵	皆	推	t'ei⁵⁵	稽	t'ui⁵⁵	規
螺	lei²¹³	稽	lo²¹³	高										

13 恭韻雜有白讀音字：

例	白讀	韻	文讀	韻	例	白讀	韻	文讀	韻	例	白讀	韻	文讀	韻
仍	dziɔŋ²¹³	恭	---	--	穿	Ts'iɔŋ³³	恭	ts'uan⁵⁵	觀	益	iɔk³²	恭	ek³²	經

14 高韻雜有白讀音字：

例	白讀	韻	文讀	韻	例	白讀	韻	文讀	韻	例	白讀	韻	文讀	韻
老	lo⁵³	高	lau³³	交	母	bo⁵³	高	bou⁵³	沽	無	bo²¹³	高	bu²¹³	艍
釗	soʔ¹⁴	高	ts'uan¹¹	觀	閣	ko³²	高	kɔk³²	公	桌	toʔ³²	高	tɔk³²	公
樸	p'oʔ³²	高	p'ɔk³²	公	嗽	soʔ³²	高	sɔk³²	公	難	oʔ³²	高	lan²¹³	干
射	tsoʔ¹⁴	高	sia³³	迦	擇	toʔ¹⁴	高	tek¹⁴	經	學	oʔ¹⁴	高	hak¹⁴	江

15 皆韻雜有白讀音字：

例	白讀	韻	文讀	韻	例	白讀	韻	文讀	韻	例	白讀	韻	文讀	韻
西	sai⁵⁵	皆	sei⁵⁵	稽	知	tsai⁵⁵	皆	ti⁵⁵	居	獅	sai⁵⁵	皆	su⁵⁵	艍
使	sai⁵³	皆	su⁵³	艍										

16 巾韻雜有白讀音字：

例	白讀	韻	文讀	韻	例	白讀	韻	文讀	韻	例	白讀	韻	文讀	韻
蒸	tsin⁵⁵	巾	---	--	憐	lin²¹³	巾	---	--	面	bin³³	巾	bian³³	堅
輕	kʻin⁵⁵	巾	kʻeŋ⁵⁵	經	息	sit³²	巾	---	--	脊	tsit³²	巾	---	--

17 姜韻雜有白讀音字：

例	白讀	韻	文讀	韻	例	白讀	韻	文讀	韻	例	白讀	韻	文讀	韻
鉼	giaŋ⁵⁵	薑	---	--	兵	piaŋ⁵⁵	薑	peŋ⁵⁵	經	怯	kʻiak³²	姜	kʻiap³²	兼
屑	siak³²	薑	---	--										

18 甘韻雜有白讀音字：

例	白讀	韻	文讀	韻	例	白讀	韻	文讀	韻	例	白讀	韻	文讀	韻
淋	lam²¹³	甘	lim²¹³	金	十	tsap¹⁴	甘	sip¹⁴	金	札	tsap³²	甘	---	--

19 瓜韻雜有白讀音字：

例	白讀	韻	文讀	韻	例	白讀	韻	文讀	韻	例	白讀	韻	文讀	韻
帶	tua¹¹	瓜	tai¹¹	皆	芥	kua¹¹	瓜	kai¹¹	皆	誓	tsua³³	瓜	si¹¹	居
紙	tsua⁵³	瓜	tsi⁵³	居	拋	pua²¹³	瓜	---	--	獺	tʻuaʔ³²	瓜	---	--
活	uaʔ¹⁴	瓜	huat¹⁴	觀	拔	pʻuaʔ¹⁴	瓜	puat¹⁴	觀	熱	dzuaʔ¹⁴	瓜	dziat¹⁴	堅
捌	luaʔ³²	瓜	lat¹⁴	干	鉢	puaʔ³²	瓜	puat³²	觀					

20 江韻雜有白讀音字：

例	白讀	韻	文讀	韻	例	白讀	韻	文讀	韻	例	白讀	韻	文讀	韻
崩	paŋ⁵⁵	江	peŋ⁵⁵	經	同	taŋ²¹³	江	toŋ²¹³	公	松	saŋ⁵⁵	江	soŋ⁵⁵	公
蜂	pʻaŋ⁵⁵	江	hoŋ⁵⁵	公	放	paŋ¹¹	江	hoŋ¹¹	公	腹	pak³²	江	hok³²	公
縛	pak¹⁴	江	pok¹⁴	公	人	laŋ²¹³	江	dzin²¹³	巾	蚊	baŋ⁵³	江	bun⁵³	君

例	白讀	韻	文讀	韻	例	白讀	韻	文讀	韻	例	白讀	韻	文讀	韻
沃	ak³²	江	---	--	蟲	t'aŋ²¹³	江	t'ioŋ²¹³	恭	獄	gak¹⁴	江	giɔk¹⁴	恭
察	ts'ak³²	江	ts'at³²	干										

21 兼韻雜有白讀音字：

例	白讀	韻	文讀	韻	例	白讀	韻	文讀	韻	例	白讀	韻	文讀	韻
鹹	kiam²¹³	兼	ham²¹³	甘	喊	hiam¹¹	兼	---	--	斬	tsiam⁵³	兼	tsam⁵³	甘
岩	giam²¹³	兼	gam²¹³	甘	臨	liam²¹³	兼	lim²¹³	金	攝	liap³²	兼	siap³²	兼
捏	liap³²	兼	---	--	壞	k'iap³²	兼	huai³³	乖					

22 交韻雜有白讀音字：

例	白讀	韻	文讀	韻	例	白讀	韻	文讀	韻	例	白讀	韻	文讀	韻
斗	tau⁵³	交	tou⁵³	沽	溝	kau⁵⁵	交	kou⁵⁵	沽	操	ts'au⁵⁵	交	ts'ou⁵⁵	高
流	lau²¹³	交	liu²¹³	ㄐ	午	tau¹¹	交	---	--	賢	gau²¹³	交	hian²¹³	堅
哭	k'au¹¹	交	k'ɔk³²	公	雹	pauʔ¹⁴	交	---	--	博	p'auʔ³²	交	---	--
甜	kauʔ³²	交	---	--	貿	bauʔ¹⁴	交	bou³³	沽					

23 迦韻雜有白讀音字：

例	白讀	韻	文讀	韻	例	白讀	韻	文讀	韻	例	白讀	韻	文讀	韻
抬	gia²¹³	迦	t'ai⁵⁵	皆	奇	k'ia⁵⁵	迦	ki²¹³	居	蜈	gia²¹³	迦	gou²¹³	沽
捕	liaʔ¹⁴	迦	pou⁵⁵	沽	削	siaʔ³²	迦	siak³²	姜	食	tsiaʔ¹⁴	迦	sit¹⁴	巾
額	giaʔ¹⁴	迦	gek¹⁴	經	摘	tiaʔ³²	迦	tek³²	經	跡	tsiaʔ³²	迦	tsek³²	經
壁	piaʔ³²	迦	pek³²	經	剽	liaʔ³²	迦	piau⁵³	嬌	折	tiaʔ³²	迦	tsiat³²	堅
蝶	iaʔ¹⁴	迦	tiap¹⁴	兼	脊	tsiaʔ³²	迦	tsit³²	巾					

24 艍韻雜有白讀音字：

例	白讀	韻	文讀	韻	例	白讀	韻	文讀	韻	例	白讀	韻	文讀	韻
厝	ts'u¹¹	艍	ts'ou¹¹	沽	母	bu⁵³	艍	bou⁵³	沽	有	u³³	艍	iu⁵³	ㄐ
匏	pu²¹³	艍	pau²¹³	交	拄	tuʔ³²	艍	ts'u⁵³	艍	吹	p'uʔ³²	艍	---	--
焠	ts'uʔ³²	艍	---	--	窋	puʔ³²	艍	tsut³²	君					

25 居韻雜有白讀音字:

例	白讀	韻	文讀	韻	例	白讀	韻	文讀	韻	例	白讀	韻	文讀	韻
鱉	$pi\text{ʔ}^{32}$	居	$piat^{32}$	堅	缺	$k\text{ʻ}i\text{ʔ}^{32}$	居	$k\text{ʻ}uat^{32}$	觀	鐵	$t\text{ʻ}i\text{ʔ}^{32}$	居	$t\text{ʻ}iat^{32}$	堅
顛	$si\text{ʔ}^{32}$	居	$tsian^{11}$	堅	蝕	$si\text{ʔ}^{14}$	居	sit^{14}	巾	滴	$ti\text{ʔ}^{32}$	居	tek^{32}	經
築	$ki\text{ʔ}^{32}$	居	$ti\text{ɔ}k^{32}$	恭	蟋	$si\text{ʔ}^{32}$	居	sit^{32}	巾	接	$tsi\text{ʔ}^{32}$	居	$tsiap^{32}$	兼

26 ㄐ韻雜有白讀音字:

例	白讀	韻	文讀	韻	例	白讀	韻	文讀	韻	例	白讀	韻	文讀	韻
樹	$ts\text{ʻ}iu^{33}$	ㄐ	---	--										

　　（三）黑字韻中雜有文讀字，也與與作者的本意不符。也就是說，《十五音》中認為是白讀音的，實際上不全是白讀音，其中夾雜著少部分的文讀音，與其對應的有紅字白讀音，也有黑字白讀音。如下表：

1 膠韻雜有文讀音字:

例	文讀	韻	白讀	韻	例	文讀	韻	白讀	韻	例	文讀	韻	白讀	韻
拉	la^{55}	膠	---	--	巴	pa^{55}	膠	---	--	疤	pa^{55}	膠	---	--
鈀	pa^{55}	膠	---	--	豝	pa^{55}	膠	---	--	笆	pa^{55}	膠	---	--
芭	pa^{55}	膠	---	--	岜	pa^{55}	膠	---	--	吧	pa^{55}	膠	---	--
葩	$p\text{ʻ}a^{55}$	膠	---	--	查	tsa^{55}	膠	$ts\text{ɛ}^{55}$	嘉	鴉	a^{55}	膠	---	--
亞	a^{55}	膠	---	--	啞	a^{55}	膠	---	--	叉	$ts\text{ʻ}a^{55}$	膠	$ts\text{ʻɛ}^{55}$	嘉
把	pa^{53}	膠	$p\text{ɛ}^{53}$	嘉	阿	a^{53}	膠	---	--	霸	pa^{11}	膠	---	--
垻	pa^{11}	膠	---	--	弝	pa^{11}	膠	---	--	杷	pa^{11}	膠	---	--
爸	pa^{11}	膠	---	--	壩	pa^{11}	膠	---	--	灞	pa^{11}	膠	---	--
帕	$p\text{ʻ}a^{11}$	膠	$p\text{ʻɛ}^{11}$	嘉	怕	$p\text{ʻ}a^{11}$	膠	---	--	帊	$p\text{ʻ}a^{11}$	膠	---	--
亞	a^{11}	膠	---	--	婭	a^{11}	膠	---	--	俹	a^{11}	膠	---	--
吒	$ts\text{ʻ}a^{11}$	膠	$ts\text{ʻɛ}^{11}$	嘉	詫	$ts\text{ʻ}a^{11}$	膠	$ts\text{ʻɛ}^{11}$	嘉	爬	pa^{213}	膠	$p\text{ɛ}^{213}$	嘉
杷	pa^{213}	膠	$p\text{ɛ}^{213}$	嘉	琶	pa^{213}	膠	$p\text{ɛ}^{213}$	嘉	筢	pa^{213}	膠	$p\text{ɛ}^{213}$	嘉
鲃	pa^{213}	膠	---	--	麻	ba^{213}	膠	---	--	查	$ts\text{ʻ}a^{213}$	膠	$ts\text{ʻɛ}^{213}$	嘉
罷	pa^{33}	膠	---	--										

2 光韻雜有文讀音字：

例	文讀	韻	白讀	韻	例	文讀	韻	白讀	韻	例	文讀	韻	白讀	韻
光	kuaŋ55	光	kuĩ	褌	闖	tsʻuaŋ11	光	---	--					

六　文白異讀疊置情況研究

　　徐通鏘《歷史語言學》中指出：「在存在文白異讀的疊置系統中，『同一系統的異源音類的疊置』反映系統內部的音類分合關係，其音變的方式與連續式音變、離散式音變一致。而『不同系統的同源音類的疊置』則是不同系統的因素共處於一個系統之中，因而相互展開了競爭，如果其中某一個系統的因素在競爭中失敗，退出交際的領域，那麼在語言系統中就消除了疊置的痕跡，實現了兩種系統的結構要素的統一。我們把這種競爭的過程稱為疊置式音變。」《十五音》文白異讀疊置亦可分為兩種情況：第一，同一系統的異源音類的疊置；第二，不同系統的同源音類的疊置。

（一）同一系統的異源音類的疊置

　　首先，我們著重將《十五音》五十個韻部的異源疊置情況分析歸納如下（以下所舉《廣韻》或《集韻》韻部，平聲賅上去），凡白讀音疊置者，一律以黑體字示之，好與文讀音加以區別：

　　1 君部[un/t]　君部舒聲韻母[un]的異源的疊置情況有：《廣韻》臻攝魂部／頓[tun^{11}]、諄部／淪[lun^{213}]、文部／分[hun^{55}]、痕部／吞[tʻun^{55}]、真部／**伸**[tsʻun^{55}]（按：巾部／伸[sin^{55}]），山攝先部／**匾**[pun^{53}]（按：堅部／匾[pian53]）、仙部／**船**[tsun213]（按：觀部／船[tsʻuan^{213}]）；君部促聲韻母[ut]的異源的疊置情況有：《廣韻》臻攝沒部／卒[tsut32]、術部／律[lut^{14}]、物部／屈[kʻut^{32}]，山攝黠部／滑

[kut^{14}]、月部／掘[kut^{14}]，梗攝麥部／核[hut^{14}]（按：經部／核[hek^{14}]），通攝屋部／角[lut^{32}]（按：江部／角[kak^{32}]）。

2 堅部[ian／t]　堅部舒聲韻[ian]的異源的疊置情況有：《廣韻》山攝元部／健[kian33]、仙部／編[pian55]、山攝先部／匾[pian53]；堅部促聲韻[iat]的異源的疊置情況有：《廣韻》山攝月部／揭[kiat32]、薛部／別[piat14]、屑部／撇[p'iat^{32}]，臻攝質部／秩[tiat14]、櫛部／櫛[tsiat32]。

3 金部[im／p]　金部舒聲韻[im]的異源的疊置情況有：《廣韻》深攝侵部／林[lim^{213}]，咸攝覃部／覃[tsim213]（按：甘部／覃[t'am^{213}]），臻攝真部／刃[dzim53]、欣部／欣[him^{55}]，通攝東部／熊[him^{213}]（按：以上 3 例應收-n 尾）；金部促聲韻[ip]的異源的疊置情況有：《廣韻》深攝緝部／立[lip^{14}]、咸攝洽部／掐[k'ip^{14}]。

4 規部[ui]　規部舒聲韻[ui]的異源的疊置情況有：《廣韻》蟹攝灰部／堆[tui^{55}]、咍部／開[k'ui^{55}]（按：開[k'ai^{55}]）、祭部／脆[ts'ui^{11}]、廢部／廢[hui^{11}]、齊部／梯[t'ui^{55}]（按：稽部／梯[t'ei^{55}]）、支部／累[lui^{53}]、脂部／屁[p'ui^{11}]（按：居部／屁[p'i^{11}]）、微部／氣[k'ui^{11}]（按：居部／氣[k'i^{11}]）。此部沒有與舒聲韻相配的促聲韻。

5 嘉部[ε／ʔ]　嘉部舒聲韻[ε]的異源的疊置情況有：《廣韻》假攝麻部／把[pε53]（按：膠部／把[pa^{53}]），蟹攝佳部／佳[kε55]、皆部／齋[tsε55]（按：皆部／齋[tsai55]）、夬部／寨[tsε33]、遇攝虞部／父[pε33]（按：艍部／父[pu^{33}]）；嘉部促聲韻[εʔ]的異源的疊置情況有：《廣韻》梗攝陌部／白[pεʔ14]（按：經部／白[pek^{14}]）、麥部／隔[kεʔ32]（按：經部／隔[kek^{32}]）、錫部／績[tsεʔ32]（按：經部／績[tsek32]），曾攝職部／仄[tsεʔ32]（按：經部／仄[tsek32]），宕攝藥部／雀[tsεʔ32]（按：姜部／雀[tsiak32]），咸攝帖部／貼[t'εʔ32]（按：兼部／貼[t'iap^{32}]）。

6 干部[an／t]　干部舒聲韻[an]的異源的疊置情況有：《廣韻》山

攝寒部／單[tan⁵⁵]、山部／辦[pan³³]、刪部／版[pan⁵³]、先部／**研**[gan⁵³]（按：堅部／研[gian⁵³]）、仙部／**便**[pan⁵⁵]（按：堅部／便[pian⁵⁵]），臻攝真部／**閩**[ban²¹³]，曾攝登部／**曾**[tsan⁵⁵]（按：經部／曾[tseŋ⁵⁵]），咸攝覃部／**鶴**[an⁵⁵]（按：《渡江書》甘部／鶴[am⁵⁵]）、談部／**毯**[t'an⁵³]（按：甘部／毯[t'am⁵³]）；干部促聲韻的異源的疊置情況有：《廣韻》山攝曷部／薩[sat³²]、黠部／八[pat³²]、鎋部／轄[hat³²]、薛部／**別**[pat¹⁴]（按：堅部／別[piat¹⁴]）、屑部／**節**[tsat³²]（按：堅部／節[tsiat³²]），臻攝質部／**密**[bat¹⁴]（按：巾部／密[bit¹⁴]），曾攝德部／**塞**[t'at³²]（按：經部／塞[sek³²]）、職部／**力**[lat¹⁴]（按：經部／力[lek¹⁴]），通攝屋部／**穀**[hat¹⁴]。

7 公部[ɔŋ/k]　公部舒聲韻[ɔŋ]的異源的疊置情況有：《廣韻》通攝東部／東[tɔŋ⁵⁵]、冬部／農[lɔŋ²¹³]、鍾部／蹤[tsɔŋ⁵⁵]，江攝江部／撞[tɔŋ³³]，宕攝陽部／裝[tsɔŋ⁵⁵]、唐部／茫[bɔŋ²¹³]、鐸部／**摸**[bɔŋ⁵⁵]（按：《渡江書》公部／摸[bɔk¹⁴]），梗攝庚部／盲[bɔŋ²¹³]、耕部／宏[hɔŋ²¹³]，曾攝登部／弘[hɔŋ²¹³]，遇攝模部／**墓**[bɔŋ³³]（按：沽部／墓[bou³³]）；公部促聲韻[ɔk]的異源的疊置情況有：《廣韻》通攝屋部／角[kɔk³²]、沃部／督[tɔk³²]，江攝覺部／啄[tɔk³²]，宕攝鐸部／落[lɔk¹⁴]、德部／國[kɔk³²]。

8 乖部[uai/ʔ]　乖部舒聲韻[uai]的異源的疊置情況有：《廣韻》蟹攝皆部／乖[kuai⁵⁵]、佳部／拐[kuai⁵³]、夬部／快[k'uai¹¹]。乖部促聲韻[uaiʔ]只有一字「孬」，《廣韻》無此字，《字典》讀做[uaiʔ³²]。

9 經部[eŋ/k]　經部舒聲韻[eŋ]的異源的疊置情況有：《廣韻》梗攝庚部／生[seŋ⁵⁵]、耕部／爭[tseŋ⁵⁵]、清部／名[beŋ²¹³]、青部／鼎[teŋ⁵³]，曾攝登部／曾[tsan⁵⁵]、蒸部／憑[peŋ²¹³]，通攝鍾部／**鍾**[tseŋ⁵⁵]（按：恭部／鍾[tsioŋ⁵⁵]），江攝江部／**虹**[k'eŋ³³]（按：公部／虹[hɔŋ²¹³]）；經部促聲韻的異源的疊置情況有：《廣韻》梗攝陌部／白[pek¹⁴]、麥部／核[hek¹⁴]、昔部／席[sek¹⁴]、錫部／覓[bek¹⁴]，曾攝德

部／刻[k'ek³²]、職部／即[tsek³²]，通攝屋部／**菊**[kek³²]（按：恭部／菊[kiɔk³²]）、燭部／**曲**[k'ek³²]（按：恭部／曲[k'iɔk³²]），臻攝質部／**栗**[lek³²]（按：《渡江書》栗[lit³²]）。

10 觀部[uan/t]　觀部舒聲韻[uan]的異源的疊置情況有：《廣韻》山攝桓部／滿[buan⁵³]、山部／幻[huan¹¹]、刪部／關[kuan⁵⁵]、元部／反[huan⁵³]、仙部／船[tsuan²¹³]仙部／戀[luan⁵³]、先部／縣[kuan³³]、凡部／泛[huan¹¹]、豪部／**高**[kuan²¹³]（按：高部／高[ko⁵⁵]）。觀部促聲韻[uat]的異源的疊置情況有：《廣韻》山攝末部／拔[puat¹⁴]、鎋部／刷[suat³²]、月部／發[huat³²]、薛部／雪[suat³²]、屑部／缺[k'uat³²]、乏部／乏[huat¹⁴]。

11 沽部[ou]　沽部舒聲韻[ou]的異源的疊置情況有：《廣韻》流攝侯部／某[bou⁵³]、尤部／搜[sou⁵⁵]，遇攝模部／部[pou³³]、虞部／傅[pou¹¹]、魚部／廬[lou²¹³]。此部無促聲韻。

12 嬌部[iau/ʔ]　嬌部舒聲韻[iau]的異源的疊置情況有：《廣韻》效攝肴部／攪[kiau⁵³]、宵部／標[piau⁵⁵]、蕭部／釣[tiau¹¹]，流攝尤部／**搜**[ts'iau⁵⁵]（按：沽部／搜[sou⁵⁵]），遇攝虞部／**數**[siau¹¹]（按：沽部／數[sou¹¹]）；嬌部促聲韻[iauʔ]的異源的疊置情況有：《廣韻》咸攝狎部／**喥**[ts'iauʔ³²]，山攝鎋部／**哳**[tsiauʔ³²]，通攝屋部／**瞅**[ts'iauʔ¹⁴]，效攝蕭部／**嗷**[kiauʔ¹⁴]、宵部／**撟**[liauʔ¹⁴]。

13 稽部[ei]　稽部舒聲韻[ei]的異源的疊置情況有：《廣韻》蟹攝咍部／戴[tei¹¹]（按：皆部／戴[tai¹¹]）、灰部／**推**[t'ei⁵⁵]（按：規部／推[t'ui⁵⁵]）、泰部／會[ei³³]、皆部／**齋**[tsei⁵⁵]（按：皆部／齋[tsai⁵⁵]）、佳部／買[bei⁵³]、祭部／蔽[pei¹¹]、齊部／梯[t'ei⁵⁵]，止攝脂部／地[tei³³]、微部／毅[gei³³]，遇攝魚部／初[ts'ei⁵⁵]，假攝麻部／些[sei⁵⁵]，果攝戈部／**螺**[lei²¹³]（按：高部／螺[lo²¹³]）。此部沒有與舒聲韻相配的促聲韻。

14 恭部[iɔŋ/k]　恭部舒聲韻的異源的疊置情況有：《廣韻》宕攝

陽部／暢[t'iɔŋ¹¹]，通攝東部／中[tioŋ⁵⁵]、鍾部／龍[lioŋ²¹³]；恭部促聲韻的異源的疊置情況有：《廣韻》通攝屋部／六[liɔk¹⁴]、燭部／錄[liɔk¹⁴]，梗攝昔部／益[iɔk³²]（按：經部／益[ek³²]）。

15 高部[o/ʔ]　高部舒聲韻[o]的異源的疊置情況有：《廣韻》果攝歌部／蘿[lo²¹³]、戈部／裹[ko⁵³]、豪部／老[lo⁵³]（按：交部／老[lau³³]）、侯部／母[bo⁵³]（按：沽部／母[bou⁵³]）、虞部／無[bo²¹³]（按：艍部／無[bu²¹³]）；高部促聲韻[oʔ]的異源的疊置情況有：《廣韻》宕攝鐸部／閣[koʔ³²]、覺部／桌[toʔ³²]、屋部／樸[p'oʔ³²]、寒部／難[oʔ³²]、侯部／嗽[soʔ³²]。

16 皆部[ai]　皆部舒聲韻[ai]的異源的疊置情況有：《廣韻》蟹攝咍部／開[k'ai⁵⁵]、泰部／帶[tai¹¹]、皆部／齋[tsai⁵⁵]、佳部／解[kai⁵³]、夬部／敗[pai³³]、齊部／西[sai⁵⁵]（按：稽部／西[sei⁵⁵]）、灰部／內[lai³³]、泰部／大[tai³³]，止攝支部／知[tsai⁵⁵]（按：居部／知[ti⁵⁵]）、脂部／獅[sai⁵⁵]（按：艍部／獅[su⁵⁵]）、之部／使[sai⁵³]（按：艍部／使[su⁵³]）。此部沒有與舒聲韻相配的促聲韻。

17 巾部[in/t]　巾部舒聲韻[in]的異源的疊置情況有：《廣韻》臻攝痕部／根[kin⁵⁵]、真部／伸[sin⁵⁵]，臻部／臻[tsin⁵⁵]、欣部／斤[kin⁵⁵]、諄部／迅[sin¹¹]、蒸部／蒸[tsin⁵⁵]、先部／憐[lin²¹³]、仙部／面[bin³³]（按：堅部／面[bian³³]）、侵部／稟[pin⁵³]、清部／輕[k'in⁵⁵]（按：經部／輕[k'eŋ⁵⁵]）。巾部促聲韻[it]的異源的疊置情況有：《廣韻》臻攝質部／密[bit¹⁴]、迄部／乞[k'it³²]、術部／桔[kit³²],曾攝職部／息[sit³²]（按：《渡江書》經部／息[sek³²]），梗攝昔部／脊[tsit³²]（按：《渡江書》經部／脊[tsek³²]）。

18 姜部[iaŋ/k]　姜部舒聲韻[iaŋ]的異源的疊置情況有：《廣韻》宕攝陽部／涼[liaŋ²¹³]，江攝江部／腔[k'iaŋ⁵⁵]，梗攝耕部／鏗[k'iaŋ⁵⁵]、清部／映[iaŋ¹¹]；姜部促聲韻[iak]的異源的疊置情況有：《廣韻》宕攝藥部／掠[liak¹⁴]，曾攝職部／逼[piak³²]，梗攝陌部／劇

[kiak14]，山攝屑部／**屑**[siak32]，咸攝業部／**怯**[k'iak^{32}]（按：兼部／怯[k'iap^{32}]）。

19 甘部[am/p]　甘部舒聲韻[am]的異源的疊置情況有：《廣韻》咸攝覃部／**覃**[t'am^{213}]、談部／**擔**[tam^{55}]、咸部／**站**[tsam33]、銜部／**衫**[sam^{55}]、鹽部／**沾**[tsam55]、侵部／**淋**[lam^{213}]（按：金部／淋[lim^{213}]）；甘部促聲韻[ap]的異源的疊置情況有：《廣韻》咸攝合部／**搭**[tap^{32}]、盍部／**榻**[t'ap^{32}]、洽部／**插**[ts'ap^{32}]、狎部／**壓**[ap^{32}]、叶部／**獵**[lap^{14}]，深攝緝部／**十**[tsap14]（按：金部／十[sip^{14}]），山攝黠部／**札**[tsap32]。

20 瓜部[ua/ʔ]　瓜部舒聲韻[ua]的異源的疊置情況有：《廣韻》果攝歌部／**大**[tua^{33}]、戈部／**磨**[bua^{213}]、麻部／**沙**[sua^{55}]、泰部／**帶**[tua^{11}]（按：皆部／帶[tai^{11}]）、皆部／**芥**[kua^{11}]（按：皆部／芥[kai^{11}]）、佳部／**掛**[kua^{11}]、夬部／**話**[ua^{33}]、祭部／**誓**[tsua33]（按：居部／誓[si^{11}]），止攝支部／**紙**[tsua53]（按：居部／紙[tsi^{53}]），效攝肴部／**拋**[pua^{213}]；瓜部促聲韻[uaʔ]的異源的疊置情況有：《廣韻》山攝曷部／**獺**[t'uaʔ32]、末部／**活**[uaʔ14]、黠部／**拔**[p'uaʔ14]、薛部／**熱**[dzuaʔ14]。

21 江部[aŋ/k]　江部舒聲韻[aŋ]的異源的疊置情況有：《廣韻》宕攝唐部／**幫**[paŋ55]，曾攝登部／**崩**[paŋ55]（按：經部／崩[peŋ55]），江攝江部／**港**[kaŋ53]，梗攝庚部／**枋**[paŋ55]，通攝東部／**同**[taŋ213]（按：公部／同[tɔŋ213]）、冬部／**松**[saŋ55]（按：公部／松[sɔŋ55]）、鍾部／**蜂**[p'aŋ55]（按：公部／蜂[hɔŋ55]），宕攝陽部／**放**[paŋ11]（按：公部／放[hɔŋ11]），臻攝真部／**人**[laŋ213]（按：巾部／人[dzin213]）、文部／**蚊**[baŋ53]（按：君部／蚊[bun^{53}]）；江部促聲韻[ak]的異源的疊置情況有：《廣韻》宕攝鐸部／**鑿**[ts'ak^{14}]，曾攝德部／**北**[pak^{32}]，江攝覺部／**學**[hak^{14}]，通攝屋部／**腹**[pak^{32}]（按：公部／腹[hɔk^{32}]）、沃部／**沃**[ak^{32}]、燭部／**獄**[gak^{14}]（按：恭部／獄[giɔk^{14}]）、

藥部／縛[pak^{14}]（按：公部／縛[pɔk^{14}]）。

22 兼部[iam/p]　兼部舒聲韻[iam]的異源的疊置情況有：《廣韻》咸攝談部／喊[hiam11]、咸部／斬[tsiam53]（按：甘部／斬[tsam53]）、銜部／岩[giam213]（按：甘部／岩[gam^{213}]）、鹽部／鐮[liam213]、嚴部／劍[kiam11]、添部／兼[kiam55]、侵部／臨[liam213]（按：金部／臨[lim^{213}]）。兼部促聲韻[iap]的異源的疊置情況有：《廣韻》咸攝洽部／峽[kiap32]、叶部／攝[liap32]（按：兼部／攝[siap32]）、業部／業[giap14]、帖部／諜[tiap14]，深攝緝部／汁[tsiap32]，山攝屑部／捏[liap32]。

23 交部[au/ʔ]　交部舒聲韻[au]的異源的疊置情況有：《廣韻》效攝豪部／到[tau^{11}]、肴部／飽[pau^{53}]，流攝侯部／斗[tau^{53}]（按：沽部／斗[tou^{53}]）、尤部／流[lau^{213}]（按：丩部／流[liu^{213}]），遇攝模部／午[tau^{11}]，山攝先部／賢[gau^{213}]（按：堅部／賢[hian213]），通攝屋部／哭[k'au^{11}]（按：公部／哭[k'ɔk^{32}]）。交部促聲韻[auʔ]的異源的疊置情況有：《廣韻》江攝覺部／雹[pauʔ14]，宕攝鐸部／博[p'auʔ32]，咸攝洽部／鉗[kauʔ32]，流攝侯部／貿[bauʔ14]（按：沽部／貿[bou^{33}]）。

24 迦部[ia/ʔ]　迦部舒聲韻[ia]的異源的疊置情況有：《廣韻》假攝麻部／姐[tsia53]，蟹攝咍部／抬[gia^{213}]（按：皆部／抬[t'ai^{55}]），止攝支部／奇[k'ia^{55}]（按：居部／奇[ki^{213}]），遇攝模部／蜈[gia^{213}]（按：沽部／蜈[gou^{213}]），果攝戈部／靴[hia^{55}]。迦部促聲韻[iaʔ]的異源的疊置情況有：《廣韻》宕攝藥部／削[siaʔ32]，曾攝職部／食[tsiaʔ14]，梗攝陌部／額[giaʔ14]、麥部／摘[tiaʔ32]、昔部／跡[tsiaʔ32]、錫部／壁[piaʔ32]，臻攝質部／帙[iaʔ14]，山攝薛部／折[t'iaʔ32]，咸攝帖部／蝶[iaʔ14]、效攝蕭部／糶[tiaʔ14]。

25 檜部[uei/ʔ]　檜部舒聲韻[uei]的異源的疊置情況有：《廣韻》果攝戈部／果[kuei53]（按：高部／果[ko^{53}]），蟹攝灰部／梅[buei213]、泰部／最[tsuei11]、祭部／說[suei11]、齊部／髻[kuei11]，止

攝支部／**皮**[p'uei²¹³]（按：居部／**皮**[p'i²¹³]）、脂部／**衰**[suei⁵⁵]、微部／**尾**[buei⁵³]，效攝宵部／**裱**[puei¹¹]（按：嬌部／**裱**[piau⁵³]）。檜部促聲韻[uei?]的異源的疊置情況有：《廣韻》山攝末部／**沬**[p'uei?¹⁴]、鎋部／**刮**[kuei?³²]、月部／**襪**[buei?¹⁴]、薛部／**說**[suei?³²]、屑部／**血**[huei?³²]，宕攝鐸部／**郭**[kuei?³²]。

26 **監部**[ã/?]　監部舒聲韻[ã]的異源的疊置情況有：《廣韻》咸攝談部／**擔**[tã⁵⁵]、咸部／**餡**[ã³³]、銜部／**衫**[sã⁵⁵]，深攝侵部／**林**[nã²¹³]，假攝麻部／**馬**[mã⁵³]，效攝肴部／**酵**[kã¹¹]，梗攝清部／**整**[tsã⁵³]。監部促聲韻[ã?]的異源的疊置情況有：《廣韻》咸攝叶部／**喢**[sã?³²]，梗攝麥部／**摑**[lã?³²]。

27 **艍部**[u/?]　艍部舒聲韻[u]的異源的疊置情況有：《廣韻》遇攝模部／**厝**[ts'u¹¹]（按：沽部／**厝**[ts'ou¹¹]）、魚部／**諸**[tsu⁵⁵]、虞部／**父**[pu³³]，止攝支部／**斯**[su⁵⁵]、脂部／**資**[tsu⁵⁵]、之部／**子**[tsu⁵³]，流攝侯部／**母**[bu⁵³]（按：沽部／**母**[bou⁵³]）、尤部／**有**[u³³]（按：丩部／**有**[iu⁵³]），效攝肴部／**匏**[pu²¹³]（按：交部／**匏**[pau²¹³]）。艍部促聲韻[u?]的異源的疊置情況有：《廣韻》遇攝虞部／**拄**[tu?³²]，止攝支部／**吹**[p'u?³²]，蟹攝灰部／**焠**[ts'u?³²]。

28 **膠部**[a/?]　膠部舒聲韻[a]的異源的疊置情況有：《廣韻》果攝歌部／**阿**[a⁵⁵]（按：高部／**阿**[o⁵⁵]），假攝麻部／**把**[pa⁵³]，蟹攝咍部／**材**[ts'a²¹³]（按：皆部／**材**[tsai²¹³]），佳部／**罷**[pa¹¹]，效攝豪部／**早**[tsa⁵³]（按：高部／**早**[tso⁵³]）、肴部／**飽**[pa⁵³]（按：交部／**飽**[pau⁵³]），遇攝魚部／**噓**[ha⁵⁵]，流攝侯部／**扣**[k'a¹¹]（按：沽部／**扣**[k'ou¹¹]），止攝脂部／**蜊**[la²¹³]（按：居部／**蜊**[li²¹³]），宕攝陽部／**帳**[ta¹¹]（按：姜部／**帳**[taŋ¹¹]）、藥部／**腳**[k'a⁵⁵]（按：姜部／**腳**[kiak³²]），通攝東部／**嚨**[la²¹³]，山攝寒部／**乾**[ta⁵⁵]（按：干部／**乾**[kan⁵⁵]）。膠部促聲韻[a?]的異源的疊置情況有：《廣韻》咸攝合部／**踏**[ta?¹⁴]、盍部／**蠟**[la?¹⁴]、洽部／**閘**[tsa?¹⁴]、狎部／**甲**[ka?³²]，屋部

／**肉**[baʔ³²]、屑部／**截**[tsaʔ¹⁴]。

29 居部[i/ʔ]　居部舒聲韻[i]的異源的疊置情況有：《廣韻》蟹攝祭部／**蔽**[pi¹¹]、廢部／**肺**[hi¹¹]、齊部／**迷**[bi²¹³]，止攝支部／**碑**[pi⁵⁵]、脂部／**屁**[p'i¹¹]、之部／**治**[ti³³]、微部／**氣**[k'i¹¹]，遇攝魚部／**女**[li⁵³]、虞部／**縷**[li⁵³]。居部促聲韻[iʔ]的異源的疊置情況有：《廣韻》咸攝叶部／**摺**[tsiʔ³²]，山攝薛部／**鱉**[piʔ³²]、屑部／**鐵**[t'iʔ³²]、仙部／**顫**[siʔ³²]，曾攝職部／**蝕**[siʔ¹⁴]，梗攝錫部／**滴**[tiʔ³²]，通攝屋部／**築**[kiʔ³²]，臻攝質部／**蟋**[siʔ³²]，深攝緝部／**廿**[dziʔ¹⁴]。

30 ㄐ部[iu]　ㄐ部舒聲韻[iu]的異源的疊置情況有：《廣韻》流攝尤部／**九**[kiu⁵³]、幽部／**彪**[piu⁵⁵]，遇攝虞部／**樹**[ts'iu³³]。沒有與ㄐ部舒聲韻相配的促聲韻。

31 **更部**[ɛ̃/ʔ]　更部舒聲韻[ɛ̃]的異源的疊置情況有：《廣韻》梗攝庚部／**盲**[mɛ̃²¹³]、耕部／**棚**[pɛ̃²¹³]、清部／**姓**[sɛ̃¹¹]、青部／**暝**[mɛ̃²¹³],假攝麻部／**雅**[ŋɛ̃⁵³]。更部促聲韻[ɛ̃ʔ]的異源的疊置情況有：《廣韻》梗攝麥部／**脈**[mɛ̃ʔ¹⁴]、洽部／**夾**[ŋɛ̃ʔ¹⁴]、帖部／**喀**[k'ɛ̃ʔ³²]、假攝麻部／**咩**[mɛ̃ʔ³²]。

32 **襦部**[uĩ]　襦部舒聲韻[uĩ]的異源的疊置情況有：《廣韻》山攝桓部／**管**[kuĩ⁵³]、刪部／**栓**[ts'uĩ⁵⁵]、元部／**飯**[puĩ³³]、仙部／**磚**[tsuĩ⁵⁵]，臻攝魂部／**門**[muĩ²¹³]、文部／**問**[muĩ³³]，宕攝唐部／**光**[kuĩ⁵⁵]、陽部／**方**[puĩ⁵⁵]，通攝東部／**風**[puĩ⁵⁵]，止攝脂部／**水**[suĩ⁵³]，流攝尤部／**柚**[nuĩ²¹³]。此部沒有與舒聲韻相配的促聲韻。

33 **茄部**[io/ʔ]　茄部舒聲韻[io]的異源的疊置情況有：《廣韻》果攝戈部／**茄**[kio²¹³]，效攝宵部／**標**[pio⁵⁵]、蕭部／**釣**[tio¹¹]，山攝桓部／**暖**[sio⁵⁵]、薛部／**熱**[sio⁵⁵]，宕攝陽部／**相**[sio⁵⁵]。茄部促聲韻[ioʔ]的異源的疊置情況有：《廣韻》宕攝藥部／**約**[ioʔ¹⁴]，梗攝昔部／**石**[tsioʔ¹⁴]，咸攝叶部／**叶**[hioʔ¹⁴]，深攝緝部／**拾**[k'ioʔ³²]。

34 **梔部**[ĩ/ʔ]　梔部舒聲韻[ĩ]的異源的疊置情況有：《廣韻》咸攝

鹽部／**染**[nĩ⁵³]、添部／**甜**[tĩ⁵⁵]，山攝桓部／**丸**[ĩ²¹³]、仙部／**篇**[p‘ĩ⁵⁵]、先部／**邊**[pĩ⁵⁵]，梗攝庚部／**哼**[hĩ⁵⁵]，止攝支部／**彌**[mĩ²¹³]、脂部／**鼻**[pĩ³³]、之部／**異**[ĩ³³]，蟹攝齊部／**謎**[mĩ²¹³]，遇攝虞部／**乳**[dzĩ⁵³]；栀部促聲韻[ĩʔ]的異源的疊置情況有：《廣韻》咸攝叶部／**攄**[nĩʔ³²]，假攝麻部／**乜**[mĩʔ³²]，果攝戈部／**麼**[mĩʔ³²]，臻攝物部／**物**[mĩʔ¹⁴]。

35 **薑部**[iɔ̃]　薑部舒聲韻[iɔ̃]的異源的疊置情況有：《廣韻》宕攝陽部／**娘**[niɔ̃²¹³]，江攝江部／**腔**[k‘iɔ̃⁵⁵]、效攝宵部／**舀**[iɔ̃⁵³]，深攝緝部／**汲**[ts‘iɔ̃³³]。此部沒有與舒聲韻相配的促聲韻。

36 **驚部**[iã]　驚部舒聲韻[iã]的異源的疊置情況有：《廣韻》梗攝庚部／**驚**[iã⁵⁵]、清部／**餅**[piã⁵³]、青部／**鼎**[tiã⁵³]，山攝元部／**健**[kiã¹¹]、仙部／**件**[kiã¹¹]，通攝東部／**痛**[t‘iã¹¹]，宕攝陽部／**惶**[hiã²¹³]，假攝麻部／**且**[ts‘iã⁵³]，蟹攝泰部／**艾**[ŋiã下去]。此部沒有與驚部舒聲韻相配的促聲韻。

37 **官部**[uã]　官部舒聲韻[uã]的異源的疊置情況有：《廣韻》山攝桓部／**搬**[puã⁵⁵]、寒部／**單**[tuã⁵⁵]、山部／**盞**[tsuã⁵³]、刪部／**坂**[puã⁵³]、仙部／**煎**[tsuã⁵⁵]、假攝麻部／**寡**[kuã⁵³]、梗攝庚部／**橫**[huã²¹³]、果攝戈部／**惰**[tuã]、蟹攝齊部／**攜**[kuã]、灰部／**妹**[nuã]。此部沒有與舒聲韻相配的促聲韻。

38 **鋼部**[ŋ]　鋼部舒聲韻[ŋ]的異源的疊置情況有：《廣韻》宕攝唐部／**榜**[pŋ⁵³]、陽部／**長**[tŋ²¹³]，江攝江部／**扛**[kŋ⁵⁵]。此部沒有與鋼部舒聲韻相配的促聲韻。

39 **伽部**[e/ʔ]　伽部舒聲韻[e]的異源的疊置情況有：《廣韻》假攝麻部／**者**[tse⁵³]，果攝戈部／**螺**[le²¹³]、歌部／**個**[ge²¹³]，蟹攝灰部／**推**[t‘e⁵⁵]、咍部／**袋**[te³³]、佳部／**矮**[e⁵³]、皆部／**塊**[ge¹¹]、祭部／**脆**[ts’e¹¹]、山攝桓部／**短**[te⁵³]、齊部／**遞**[te³³]、宕攝藥部／**若**[dze⁵³]。伽部促聲韻[eʔ]的異源的疊置情況有：《廣韻》臻攝質部／**溧**[leʔ¹⁴]、

山攝末部／**奪**[teʔ¹⁴]、黠部／**八**[peʔ³²]、月部／**歇**[heʔ³²]、屑部／**節**[dzeʔ³²]、薛部／**雪**[seʔ³²]、深攝緝部／**笠**[leʔ¹⁴]、咸攝帖部／**莢**[keʔ³²]、洽部／**裌**[keʔ³²]、叶部／**攝**[seʔ³²]、江攝覺部／**啄**[teʔ³²]、梗攝錫部／**戚**[ts'eʔ³²]。

40 **間部**[ãi]　間部舒聲韻[ãi]的異源的疊置情況有：《廣韻》蟹攝哈部／**耐**[nãi³³]、泰部／**奈**[nãi³³]、佳部／**買**[mãi⁵³]、夬部／**邁**[mãi³³]、廢部／**刈**[ŋãi³³]。此部沒有與舒聲韻相配的促聲韻。

41 **姑部**[õu]　姑部舒聲韻[õu]的異源的疊置情況有：《廣韻》遇攝模部／**努**[nõu⁵³]、流攝侯部／**偶**[ŋõu⁵³]。此部沒有與舒聲韻相配的促聲韻。

42 **姆部**[m]　姆部舒聲韻[m]的異源的疊置情況有：《廣韻》流攝侯部／**姆**[m⁵³]、蟹攝灰部／**梅**[m²¹³]、效攝肴部／**茅**[hm²¹³]、臻攝物部／**不**[m³³]。此部沒有與舒聲韻相配的促聲韻。

43 **光部**[uaŋ/k]　光部舒聲韻[uaŋ]的異源的疊置情況有：《廣韻》宕攝唐部／**光**[kuaŋ⁵⁵]、陽部／**闖**[ts'uaŋ¹¹]。光部促聲韻[uak]的異源的疊置情況有：《廣韻》山攝黠部／**鋏**[uak³²]、薛部／**映**[kuak¹⁴]。

44 **閂部**[uãi/ʔ]　閂部舒聲韻[uãi]的異源的疊置情況有：《廣韻》山攝刪部／**閂**[uãi⁵⁵]、宕攝陽部／**樣**[suãi³³]。閂部促聲韻[uãiʔ]的異源的疊置情況有：《廣韻》山攝曷部／**欱**[suãiʔ³²]、黠部／**輵**[uãiʔ³²]、鎋部／**噠**[uãiʔ¹⁴]。

45 **糜部**[uẽi/ʔ]　糜部舒聲韻[uẽi]的設置情況有：《廣韻》止攝支部／**糜**[muẽi²¹³]。糜部促聲韻[uẽiʔ]的異源的疊置情況有：《廣韻》蟹攝灰部／**妹**[muẽiʔ³²]、泰部／**沫**[muẽiʔ³²]。

46 **嗅部**[iãu/ʔ]　嗅部舒聲韻[iãu]的異源的疊置情況有：《廣韻》效攝肴部／**貓**[niãu⁵⁵]、蕭部／**鳥**[niãu⁵³]。嗅部促聲韻[iãuʔ]的異源的疊置情況有：《廣韻》咸攝洽部／**岋**[ŋiãuʔ¹⁴]、深攝緝部／**㲚**[ŋiãuʔ¹⁴]。

47 **箴部**[ɔm/p]　箴部舒聲韻[ɔm]的異源的疊置情況有：《廣韻》

深攝侵部／**森**[sɔm⁵⁵]、咸攝覃部／**簪**[tsɔm⁵⁵]、宕攝唐部／**康**[k'ɔm¹¹]。箴部促聲韻[ɔp]的異源的疊置情況有：《廣韻》咸攝洽部／**歃**[tɔp³²]、合部／**嘈**[tsɔp³²]、假攝麻部／**嗳**[tɔp³²]。

48 **爻部**[ãu]　爻部舒聲韻[ãu]的異源的疊置情況有：《廣韻》效攝豪部／**惱**[nãu⁵³]、肴部／**撓**[nãu²¹³]、流攝尤部／**矛**[mãu²¹³]、侯部／**藕**[ŋãu³³]。沒有與爻部舒聲韻相配的促聲韻。

49 **扛部**[õ/ʔ]　扛部舒聲韻[õ]的異源的疊置情況有：《廣韻》果攝歌部／**我**[ŋõ⁵³]、戈部／**火**[hõ⁵³]、效攝止攝豪部／**耗**[hõ¹¹]、止攝脂部／**二**[nõ³³]。扛部促聲韻[õʔ]的異源的疊置情況有：《廣韻》果攝戈部／**麼**[mõʔ³²]。

50 **牛部**[iu]　牛部舒聲韻[iu]的設置情況有：《廣韻》流攝尤部／**鈕**[nĩu⁵³]。

(二) 不同系統的同源音類的疊置

1 通攝：1 東／屋：《廣韻》東韻在《十五音》的文白疊置情況是：金部／**熊**[him²¹³]、公部／**同**[tɔŋ²¹³]、恭部／**嵩**[siɔŋ⁵⁵]、江部／**同**[taŋ²¹³]、公部／**同**[tɔŋ²¹³]、膠部／**曨**[la²¹³]、裩部／**風**[puĩ⁵⁵]、驚部／**痛**[t'iã¹¹]；《廣韻》屋韻在《十五音》的文白疊置情況是：干部／**縠**[hat¹⁴]、公部／**卜**[pɔk³²]、經部／**菊**[kek³²]、恭部／**菊**[kiɔk³²]、恭部／**六**[liɔk¹⁴]、嬌部／**唽**[tsiauʔ³²]、高部／**複**[koʔ³²]、江部／**腹**[pak³²]、交部／**哭**[k'au¹¹]、公部／**哭**[k'ɔk³²]、居部／**築**[kiʔ³²]、膠部／**肉**[paʔ¹⁴]、君部／**角**[lut³²]／江部／角[kak³²]。2 冬／沃：《廣韻》冬韻在《十五音》的文白疊置情況是：公部／**統**[t'ɔŋ⁵³]、江部／**松**[saŋ⁵⁵]、公部／**松**[sɔŋ⁵⁵]；《廣韻》沃韻在《十五音》的文白疊置情況是：公部／**督**[tɔk³²]、江部／**沃**[ak³²]。3 鍾／燭：《廣韻》鍾韻在《十五音》的文讀設置情況是：公部／**蜂**[hɔŋ⁵⁵]、經部／**鍾**[tseŋ⁵⁵]、恭部／**鍾**[tsiɔŋ⁵⁵]、恭部／**龍**[liɔŋ²¹³]、江部／**蜂**[p'aŋ⁵⁵]、公部／蜂

[hɔŋ⁵⁵]；《廣韻》燭韻在《十五音》的文讀設置情況是：經部／曲[k'ek³²]、恭部／曲[k'iɔk³²]、恭部／錄[liɔk¹⁴]、江部／獄[ak¹⁴]。

　2 江攝：4 江／覺：《廣韻》江韻在《十五音》的文白疊置情況是：公部／撞[tɔŋ³³]、經部／虹[k'eŋ³³]、公部／虹[hɔŋ²¹³]、姜部／腔[k'iaŋ⁵⁵]、江部／講[kaŋ⁵³]、薑部／腔[k'iɔ̃⁵⁵]、鋼部／扛[kŋ⁵⁵]；《廣韻》覺韻在《十五音》的文白疊置情況是：公部／啄[tɔk³²]、高部／樸[poʔ³²]、江部／剝[pak³²]、交部／雹[p'auʔ¹⁴]、伽部／啄[teʔ³²]。

　3 止攝：5 支韻：《廣韻》支韻在《十五音》的文白疊置情況是：規部／累[ui⁵³]、皆部／知[tsai⁵⁵]、居部／知[ti⁵⁵]、瓜部／紙[tsua⁵³]、居部／紙[tsi⁵³]、迦部／奇[k'ia⁵⁵]、居部／奇[ki²¹³]、艍部／斯[su⁵⁵]、居部／碑[pi⁵⁵]、艍部／吹[p'uʔ³²]、檜部／皮[p'uei²¹³]、梔部／彌[mĩ²¹³]、糜部／糜[muẽi²¹³]。6 脂韻：《廣韻》脂韻在《十五音》的文白疊置情況是：膠部／蜊[la²¹³]、居部／蜊[li²¹³]、規部／屁[p'ui¹¹]、居部／屁[p'i¹¹]、皆部／獅[sai⁵⁵]、艍部／獅[su⁵⁵]、艍部／資[tsu⁵⁵]、居部／屁[p'i¹¹]、稽部／地[tei³³]、檜部／衰[suei⁵⁵]、梔部／鼻[p'ĩ³³]、膠部／蜊[la²¹³]、扛部／二[nɔ̃³³]、裈部／水[suĩ⁵³]。7 之韻：《廣韻》之韻在《十五音》的文白疊置情況是：皆部／使[sai⁵³]、艍部／使[su⁵³]、艍部／滋[tsu⁵⁵]、居部／飼[tsʼi³³]、梔部／異[i³³]。8 微韻：《廣韻》微韻在《十五音》的文白疊置情況是：規部／氣[k'ui¹¹]、居部／氣[k'i¹¹]、稽部／毅[gei³³]、居部／機[ki⁵⁵]、檜部／尾[buei⁵³]。

　4 遇攝：9 魚韻：《廣韻》魚韻在《十五音》的文白疊置情況是：沽部／廬[lou²¹³]、稽部／初[tsʼei⁵⁵]、艍部／諸[tsu⁵⁵]、居部／女[i⁵³]、膠部／噓[ha⁵⁵]。10 虞韻：《廣韻》虞韻在《十五音》的文白疊置情況是：嘉部／父[pɛ³³]／艍部／父[pu³³]、沽部／雨[hou³³]、嬌部／數[siau¹¹]、沽部／數[sou¹¹]、高部／無[bo²¹³]、艍部／無[bu²¹³]、艍部／夫[hu⁵⁵]、居部／趣[tsʼi¹¹]、ㄐ部／樹[tsʼiu³³]、梔部／乳[dzĩ⁵³]、

躼部／拄[tuʔ³²]。11 模韻：《廣韻》模韻在《十五音》的文白疊置情況是：躼部／厝[tsʼu¹¹]、沽部／厝[tsʼou¹¹]、公部／墓[bɔŋ³³]、沽部／墓[bou³³]、沽部／部[pou³³]、交部／午[tau¹¹]、迦部／蜈[gia²¹³]、沽部／蜈[gou²¹³]、躼部／汗[u⁵⁵]、膠部／軲[ka⁵⁵]、姑部／努[nõu⁵³]。

　　5 蟹攝：12 齊韻：《廣韻》齊韻在《十五音》的文白疊置情況是：規部／梯[tʼui⁵⁵]／稽部／梯[tʼei⁵⁵]、稽部／迷[bei²¹³]、皆部／西[sai⁵⁵]、稽部／西[sei⁵⁵]、居部／迷[bi²¹³]、檜部／髻[kuei¹¹]、栀部／謎[mĩ²¹³]、官部／攜[kuã³³]、伽部／遞[te³³]。13 佳：《廣韻》佳韻在《十五音》的文白疊置情況是：嘉部／差[tsʼɛ⁵⁵]、乖部／拐[kuai⁵³]、稽部／買[bei⁵³]、皆部／解[kai⁵³]、瓜部／掛[kua¹¹]、伽部／矮[e⁵³]、間部／奶[nãi⁵³]、膠部／柴[tsʼa²¹³]。14 皆：《廣韻》皆韻在《十五音》的文白疊置情況是：皆部／齋[tsai⁵⁵]、嘉部／齋[tsɛ⁵⁵]、稽部／齋[tsei⁵⁵]、乖部／乖[kuai⁵⁵]、皆部／拜[pai¹¹]、瓜部／芥[kua¹¹]、皆部／芥[kai¹¹]、伽部／塊[ge³³]。15 灰：《廣韻》灰韻在《十五音》的文白疊置情況是：規部／堆[tui⁵⁵]、稽部／推[tʼei⁵⁵]、規部／推[tʼui⁵⁵]、皆部／內[lai³³]、檜部／魁[kʼuei⁵⁵]、官部／妹[nuã³³]、伽部／退[tʼe¹¹]、姆部／梅[m²¹³]、糜部／妹[muẽiʔ³²]、躼部／焠[tsʼuʔ³²]。16 咍：《廣韻》咍韻在《十五音》的文白疊置情況是：規部／開[kʼui⁵⁵]／皆部／開[kʼai⁵⁵]、稽部／戴[tei¹¹]、皆部／戴[tai¹¹]、皆部／胎[tʼai⁵⁵]、迦部／抬[gia²¹³]、皆部／抬[tʼai⁵⁵]、膠部／材[tsʼa²¹³]、皆部／材[tsai²¹³]、伽部／胎[tʼe⁵⁵]、間部／耐[nãi³³]。17 祭：《廣韻》祭韻在《十五音》的文白疊置情況是：規部／脆[tsʼui¹¹]、稽部／際[tsei¹¹]、瓜部／誓[tsua³³]、居部／誓[si¹¹]、居部／敝[pi¹¹]、檜部／衛[uei³³]、伽部／脆[tsʼe¹¹]。18 泰：《廣韻》泰韻在《十五音》的文白疊置情況是：稽部／會[ei³³]、皆部／帶[tai¹¹]、瓜部／帶[tua¹¹]、檜部／最[tsuei¹¹]、驚部／艾[hiã³³]、間部／奈[nãi³³]、糜部／沫[muẽʔ³²]。19 夬：《廣韻》夬韻在《十五音》的文白疊置情況是：嘉部／寨

[tsɛ³³]、乖部／快[kʻuai¹¹]、皆部／敗[pai³³]、瓜部／話[ua³³]、**間部**／**邁**[mãi³³]。20 廢：《廣韻》廢韻在《十五音》的文白疊置情況是：規部／廢[hui¹¹]、居部／肺[hi¹¹]、**間部**／**刈**[ŋãi³³]。

　　6 臻攝：21 真／質：《廣韻》真韻在《十五音》的文白疊置情況是：君部／君部／**伸**[tsʻun⁵⁵]／巾部／伸[sin⁵⁵]、金部／**刃**[dzim⁵³]、干部／閩[ban²¹³]、巾部／**鱗**[lin²¹³]、江部／**人**[laŋ²¹³]、巾部／人[dzin²¹³]；《廣韻》質韻在《十五音》的文白疊置情況是：堅部／秩[tiat¹⁴]、干部／**密**[bat¹⁴]、巾部／**密**[bit¹⁴]、經部／**栗**[lek³²]、（《渡江書》根部／栗[lit³²]）、巾部／**密**[bit¹⁴]、迦部／**帙**[iaʔ¹⁴]、居部／**蟋**[siʔ³²]。22 諄／朮：《廣韻》諄韻在《十五音》的文白疊置情況是：君部／淪[lun²¹³]、巾部／均[kin⁵⁵]；《廣韻》術韻在《十五音》的文白疊置情況是：君部／**律**[lut¹⁴]、巾部／**桔**[kit³²]、**伽部**／**溧**[leʔ³²]。23 臻／櫛：《廣韻》臻韻在《十五音》的文讀設置情況是：巾部／臻[tsin⁵⁵]；《廣韻》**櫛**韻在《十五音》的文讀設置情況是：堅部／**櫛**[tsiat³²]。24 文／物：《廣韻》文韻在《十五音》的文白疊置情況是：君部／分[hun⁵⁵]、江部／蚊[baŋ⁵³]、君部／蚊[bun⁵³]、**禈部**／**問**[muĩ³³]；《廣韻》物韻在《十五音》的文白疊置情況是：君部／屈[kʻut³²]、**梔部**／**物**[miʔ¹⁴]、**姆部**／**不**[m³³]。25 殷／迄：《廣韻》殷韻在《十五音》的文讀設置情況是：金部／**欣**[him⁵⁵]、巾部／斤[kin⁵⁵]；《廣韻》迄韻在《十五音》的文讀設置情況是：巾部／乞[kʻit³²]。26 魂／沒：《廣韻》魂韻在《十五音》的文白疊置情況是：君部／頓[tun¹¹]、**禈部**／**門**[muĩ²¹³]；《廣韻》沒韻在《十五音》的文讀設置情況是：君部／卒[tsut³²]。27 痕：《廣韻》痕韻在《十五音》的文讀設置情況是：君部／吞[tʻun⁵⁵]、巾部／根[kin⁵⁵]。

　　7 山攝：28 元／月：《廣韻》元韻在《十五音》的文白疊置情況是：堅部／健[kian³³]、觀部／反[huan⁵³]、**禈部**／**飯**[puĩ³³]、**驚部**／**健**[kiã³³]；《廣韻》月韻在《十五音》的文白疊置情況是：君部／**掘**

[kut¹⁴]、堅部／揭[kiat³²]、觀部／發[huat³²]、檜部／襪[buei ʔ¹⁴]。
29 寒／曷：《廣韻》寒韻在《十五音》的文白疊置情況是：干部／單
[tan⁵⁵]、膠部／乾[ta⁵⁵]、干部／乾[kan⁵⁵]、官部／單[tuã⁵⁵]；《廣韻》
曷韻在《十五音》的文白疊置情況是：干部／薩[sat³²]、高部／難
[o ʔ³²]、瓜部／辣[lua ʔ¹⁴]、閂部／欻[suãi ʔ³²]。30 桓／末：《廣韻》桓
韻在《十五音》的文白疊置情況是：觀部／滿[buan⁵³]、觀部／幻
[huan¹¹]、裩部／管[kuĩ⁵³]、茄部／暖[sio⁵⁵]、栀部／丸[ĩ²¹³]、官部／
搬[puã⁵⁵]、伽部／短[te⁵³]；《廣韻》末在《十五音》的文白疊置情況
是：觀部／拔[puat¹⁴]、瓜部／抹[bua ʔ³²]、檜部／沫[p'uei ʔ³²]、伽部／
撮[ts'e ʔ³²]。31 刪／黠：《廣韻》刪韻在《十五音》的文白疊置情況
是：幹部／版[pan⁵³]、官部／坂[puã⁵³]、閂部／間[uãi⁵⁵]；《廣韻》黠
韻在《十五音》的文白疊置情況是：君部／滑[kut¹⁴]、干部／八
[pat³²]、瓜部／拔[p'ua ʔ¹⁴]、伽部／八[pe ʔ³²]、光部／鋏[uak³²]、閂部
／輵[uãi ʔ³²]。32 山／鎋：《廣韻》山韻在《十五音》的文白疊置情況
是：干部／辦[pan³³]、官部／盞[tsuã⁵³]；《廣韻》鎋韻在《十五音》
的文白疊置情況是：干部／刹[ts'at³²]、觀部／刷[suat³²]、檜部／刮
[kuei ʔ³²]、閂部／噎[uãi ʔ¹⁴]。33 先／屑：《廣韻》先韻在《十五音》
的文白疊置情況是：君部／匾[pun⁵³]／堅部／匾[pian⁵³]、堅部／邊
[pian⁵⁵]、干部／牽[k'an⁵⁵]、觀部／縣[kuan³³]、巾部／憐[lin²¹³]、交
部／賢[gau²¹³]、堅部／賢[hian²¹³]、栀部／邊[pĩ⁵⁵]、先部／研
[gan⁵³]、堅部／研[gian⁵³]；《廣韻》屑韻在《十五音》的文白疊置情況
是：干部／節[tsat³²]、堅部／節[tsiat³²]、堅部／撇[p'iat³²]、觀部／缺
[k'uat³²]、兼部／涅[liap³²]、姜部／屑[siak³²]、居部／鐵[t'i ʔ³²]、檜部
／缺[k'uei ʔ³²]、膠部／截[tsa ʔ¹⁴]、茄部／熱[sio⁵⁵]、伽部／節
[tse ʔ³²]。34 仙部／薛：《廣韻》仙韻在《十五音》的文白疊置情況
是：君部／船[tsun²¹³]／觀部／船[ts'uan²¹³]、堅部／編[pian⁵⁵]、干部
／便[pan⁵⁵]、堅部／便[pian⁵⁵]、觀部／拴[ts'uan⁵⁵]、巾部／面

[bin^{33}]、堅部／面[bian33]、居部／顫[si$ʔ^{32}$]、禪部／傳[t'u$ĩ^{213}$]、梔部／篇[p'ĩ55]、驚部／件[kiã33]、官部／煎[tsuã55]；《廣韻》薛韻在《十五音》的文白疊置情況是：干部／別[pat^{14}]、堅部／別[piat14]、觀部／雪[suat32]、瓜部／熱[dzua$ʔ^{14}$]、居部／鱉[pi$ʔ^{32}$]、檜部／說[suei$ʔ^{32}$]、伽部／雪[se$ʔ^{32}$]、光部／映[kuak32]。

　　8 效攝：35 蕭：《廣韻》蕭韻在《十五音》的文白疊置情況是：嬌部／釣[tiau11]、茄部／釣[tio^{11}]、嘐部／鳥[niãu^{53}]、嬌部／嗷[kiau$ʔ^{14}$]、迦部／糶[tia$ʔ^{14}$]。36 宵：《廣韻》宵韻在《十五音》的文白疊置情況是：嬌部／標[piau55]、檜部／裱[puei11]、茄部／標[pio^{55}]、薑部／舀[iõ53]、嬌部／撟[liau$ʔ^{14}$]。37 肴：《廣韻》肴韻在《十五音》的文白疊置情況是：嬌部／攪[kiau53]、瓜部／拋[pua^{213}]、交部／拋[p'au^{55}]、腒部／匏[pu^{213}]、交部／匏[pau^{213}]、監部／酵[kã11]、膠部／飽[pa^{53}]、交部／飽[pau^{53}]、姆部／茅[hm^{213}]、嘐部／貓[niãu^{55}]、爻部／撓[nãu^{53}]。38 豪：《廣韻》豪韻在《十五音》的文白疊置情況是：觀部／高[kuan213]、高部／高[ko^{55}]、高部／老[lo^{53}]、交部／老[lau^{33}]、交部／到[tau^{11}]、膠部／早[tsa^{53}]、高部／早[tso^{53}]、爻部／惱[nãu^{53}]、扛部／耗[hõ11]。

　　9 果攝：39 歌：《廣韻》歌韻在《十五音》的文白疊置情況是：高部／拖[t'o^{55}]、高部／波[p'o^{55}]、瓜部／拖[t'ua^{55}]、膠部／阿[a^{55}]、高部／阿[o^{55}]、伽部／個[ge^{213}]、扛部／我[ŋõ53]。40 戈《廣韻》戈韻在《十五音》的文白疊置情況是：稽部／螺[lei^{213}]、高部／螺[lo^{213}]、瓜部／破[p'ua^{11}]、迦部／靴[hia^{55}]、檜部／菠[puei55]、茄部／茄[kio^{213}]、官部／惰[tuã33]、伽部／螺[le^{213}]、扛部／火[hõ53]、梔部／麼[mĩ$ʔ^{32}$]、扛部／麼[mõ$ʔ^{32}$]。

　　10 假攝：41 麻：《廣韻》麻韻在《十五音》的文白疊置情況是：嘉部／把[pɛ53]、膠部／把[pa^{53}]、稽部／些[sei^{55}]、瓜部／沙[sua^{55}]、迦部／姐[tsia53]、膠部／把[pa^{53}]、監部／馬[mã53]、更部／

雅[ŋɛ̃⁵³]、驚部／且[tsʼiã⁵³]、官部／寡[kuã⁵³]、伽部／姐[tse⁵³]、梔部／乜[mĩʔ³²]、更部／咩[mɛ̃ʔ³²]、箴部／噎[tɔp³²]。

　　11 宕攝：42 陽／藥：《廣韻》陽韻在《十五音》的文白疊置情況是：公部／裝[tsɔŋ⁵⁵]、恭部／暢[tʼiɔŋ¹¹]、姜部／涼[liaŋ²¹³]、江部／放[paŋ¹¹]、公部／放[hɔŋ¹¹]、膠部／帳[ta¹¹]、姜部／帳[taŋ¹¹]、裩部／方[puĩ⁵⁵]、茄部／相[sio⁵⁵]、薑部／娘[niõ²¹³]、驚部／惶[hiã²¹³]、鋼部／長[tŋ²¹³]、光部／闖[tsʼuaŋ¹¹]；《廣韻》藥韻在《十五音》的文白疊置情況是：嘉部／雀[tsɛʔ³²]、姜部／雀[tsiak³²]、姜部／掠[liak¹⁴]、江部／縛 [pak¹⁴]、迦部／削 [siaʔ³²]、膠部／腳[kʼaʔ⁵⁵]、姜部／腳[kiak³²]、茄部／藥[ioʔ¹⁴]、伽部／若[dze⁵³]。43 唐／鐸：《廣韻》唐韻在《十五音》的文白疊置情況是：公部／茫[bɔŋ²¹³]、江部／幫[paŋ⁵⁵]、裩部／光[kuĩ⁵⁵]、鋼部／湯[tʼŋ⁵⁵]、光部／光[kuaŋ⁵⁵]、箴部／康[kʼɔm¹¹]；《廣韻》鐸韻在《十五音》的文白疊置情況是：鐸部／摸[bɔŋ⁵⁵]、《渡江書》公部／摸[bɔk¹⁴]、交部／博[pʼauʔ³²]、公部／博[pɔk³²]、高部／閣[koʔ³²]、江部／鑿[tsʼak¹⁴]、交部／博[pʼauʔ³²]。

　　12 梗攝：44 庚／陌：《廣韻》庚韻在《十五音》的文白疊置情況是：公部／盲[bɔŋ²¹³]、經部／省[seŋ⁵³]、更部／彭[pʼɛ̃²¹³]、梔部／哼[hĩ⁵⁵]、驚部／行[kiã²¹³]、官部／橫[huã²¹³]、江部／枋[paŋ⁵⁵]；《廣韻》陌韻在《十五音》的文白疊置情況是：嘉部／白[pɛʔ¹⁴]、經部／白[pek¹⁴]、嘉部／百[pɛʔ³²]、經部／百[pek³²]、姜部／劇[kiak¹⁴]、迦部／拆[tʼiaʔ³²]。45 耕／麥：《廣韻》耕韻在《十五音》的文白疊置情況是：公部／宏[hɔŋ²¹³]、經部／棚[peŋ²¹³]、姜部／鏗[kʼiaŋ⁵⁵]、更部／棚[pɛ̃²¹³]；《廣韻》麥韻在《十五音》的文白疊置情況是：麥韻：君部／核 [hut¹⁴]、經部／核 [hek¹⁴]、嘉部／冊 [tsʼɛʔ³²]、嘉部／隔[kɛʔ³²]、經部／隔[kek³²]、迦部／摘[tiaʔ³²]、更部／脈[mɛ̃ʔ¹⁴]。46 清／昔：《廣韻》清韻在《十五音》的文白疊置情況是：經部／名[beŋ²¹³]、巾部／輕[kʼin⁵⁵]、經部／輕[kʼeŋ⁵⁵]、姜部／映[iaŋ¹¹]、監部

／整[tsã⁵³]、更部／姓[sẽ¹¹]、驚部／餅[piã⁵³]；《廣韻》昔韻在《十五音》的文白疊置情況是：經部／跡[tsek³²]、恭部／益[iɔk³²]、經部／益[ek³²]、巾部／脊[tsit³²]（按：《渡江書》經部／脊[tsek³²]）、迦部／跡[tsiaʔ³²]、茄部／席[tsʼioʔ¹⁴]。47 青／錫：《廣韻》青韻在《十五音》的文白疊置情況是：經部／鼎[teŋ⁵³]、更部／星[tsʼɛ̃⁵⁵]、驚部／鼎[tiã⁵³]；《廣韻》錫韻在《十五音》的文白疊置情況是：嘉部／績[tsɛʔ³²]、經部／績[tsek³²]、經部／覓[bek¹⁴]、迦部／壁[piaʔ³²]、居部／滴[tiʔ³²]、伽部／戚[tsʼeʔ³²]。

13 曾攝：48 蒸／職：《廣韻》蒸韻在《十五音》的文白疊置情況是：經部／憑[peŋ²¹³]、巾部／憑[pin²¹³]；《廣韻》職韻在《十五音》的文白疊置情況是：嘉部／仄[tsɛʔ³²]、經部／仄[tsek³²]、干部／力[lat¹⁴]、經部／力[lek¹⁴]、經部／逼[pek³²]、巾部／息[sit³²]（《渡江書》經部／息[sek³²]）、薑部／逼[piak³²]、迦部／食[tsiaʔ¹⁴]、居部／蝕[siʔ¹⁴]。49 登／德：《廣韻》登韻在《十五音》的文白疊置情況是：干部／曾[tsan⁵⁵]、經部／曾[tseŋ⁵⁵]、公部／弘[hɔŋ²¹³]、經部／等[teŋ⁵³]、江部／崩[paŋ⁵⁵]、經部／崩[peŋ⁵⁵]；《廣韻》德韻在《十五音》的文讀設置情況是：幹部／塞[tʼat³²]、經部／塞[sek³²]、公部／國[kɔk³²]、經部／刻[kʼek³²]、江部／北[pak³²]。

14 流攝：50 尤：《廣韻》韻在《十五音》的文白疊置情況是：艍部／有[u³³]、丩部／有[iu⁵³]、丩部／九[kiu⁵³]、嬌部／搜[tsʼiau⁵⁵]、沾部／搜[sou⁵⁵]、交部／流[lau²¹³]、丩部／流[liu²¹³]、艍部／浮[pʼu²¹³]、丩部／洲[tsiu⁵⁵]、裸部／柚[nũi²¹³]、爻部／矛[mãu²¹³]、牛部／牛[nĩu²¹³]；51 侯：《廣韻》侯韻在《十五音》的文白疊置情況是：沾部／某[bou⁵³]、高部／母[bo⁵³]、艍部／母[bu⁵³]、沾部／母[bou⁵³]、交部／斗[tau⁵³]、沾部／斗[tou⁵³]、膠部／扣[kʼa¹¹]、沾部／扣[kʼou¹¹]、姑部／偶[õu⁵³]、姆部／姆[m⁵³]、爻部／藕[ŋãu³³]、高部／嗽[so³²]、交部／貿[bauʔ¹⁴]、沾部／貿[bou³³]；52 幽：《廣韻》幽

韻在《十五音》的文讀設置情況是：ㄐ部／彪[piu⁵⁵]。

　　15　深攝：53　侵／緝：《廣韻》侵韻在《十五音》的文白疊置情況是：金部／林[lim²¹³]、巾部／品[p'in⁵³]、甘部／淋[lam²¹³]、金部／淋[lim²¹³]、兼部／臨[liam²¹³]、金部／臨[lim²¹³]、監部／林[nã²¹³]、箴部／森[sɔm⁵⁵]；《廣韻》緝韻在《十五音》的文白疊置情況是：金部／立[lip¹⁴]、甘部／十[tsap¹⁴]、金部／十[sip¹⁴]、兼部／汁[tsiap³²]、居部／廿[dziʔ¹⁴]、茄部／拾[k'ioʔ³²]、薑部／汲[ts'iɔ̃³³]、伽部／笠[leʔ¹⁴]、嘄部／鈞[ŋiãuʔ¹⁴]。

　　16　咸攝：54　覃／合：《廣韻》覃韻在《十五音》的文白疊置情況是：干部／鵪[an⁵⁵]、《渡江書》甘部／鵪[am⁵⁵]、金部／覃[tsim²¹³]／甘部／覃[t'am²¹³]、干部／蠶[ts'an²¹³]、甘部／南[lam²¹³]、箴部／簪[tsɔm⁵⁵]；《廣韻》合韻在《十五音》的文白疊置情況是：甘部／搭[tap³²]、膠部／踏[t'aʔ¹⁴]、箴部／嚃[tsɔp³²]。55　談／盍：《廣韻》談韻在《十五音》的文白疊置情況是：干部／毯[t'an⁵³]、甘部／毯[t'am⁵³]、甘部／擔[tam⁵⁵]、兼部／喊[hiam¹¹]、監部／擔[tã⁵⁵]；《廣韻》盍韻在《十五音》的文白疊置情況是：甘部／榻[t'ap³²]、膠部／塔[t'aʔ³²]。56　鹽／葉：《廣韻》鹽韻在《十五音》的文白疊置情況是：甘部／沾[tsam⁵⁵]、兼部／鐮[liam²¹³]、梔部／染[nĩ⁵³]；《廣韻》葉韻在《十五音》的文白疊置情況是：兼部／攝[liap³²]、兼部／攝[siap³²]、甘部／獵[lap¹⁴]、居部／接[tsiʔ³²]、監部／喢[sãʔ³²]、茄部／叶[ioʔ¹⁴]、梔部／甲[nĩʔ³²]、伽部／攝[seʔ³²]。57　添／帖：《廣韻》添韻在《十五音》的文白疊置情況是：兼部／兼[kiam⁵⁵]、梔部／甜[tĩ⁵⁵]；《廣韻》帖韻在《十五音》的文白疊置情況是：嘉部／貼[t'ɛʔ³²]、兼部／貼[t'iap³²]、兼部／俠[kiap¹⁴]、迦部／蝶[iaʔ¹⁴]、更部／喀[k'ɛ̃ʔ³²]、伽部／筴[geʔ³²]。58　嚴／業：《廣韻》嚴韻在《十五音》的文讀設置情況是：兼部／劍[kiam¹¹]；《廣韻》業韻在《十五音》的文讀設置情況是：姜部／怯[k'iak³²]、兼部／怯[k'iap³²]。59　咸

488 ❖ 福建師範大學文學院百年學術論叢　　　　　　　　　　　　　　　第一輯

／洽：《廣韻》咸韻在《十五音》的文白疊置情況是：兼部／斬[tsiam⁵³]、甘部／斬[tsam⁵³]、甘部／站[tsam³³]、監部／餡[ã³³]；《廣韻》洽韻在《十五音》的文白疊置情況是：金部／掐[k'ip¹⁴]、甘部／插[tsʻap³²]、兼部／峽[kiap³²]、交部／廸[kauʔ³²]、膠部／插[tsʻaʔ³²]、更部／夾[ŋẽʔ³²]、伽部／夾[geʔ³²]、嘄部／級[giãuʔ¹⁴]。60 銜／狎：《廣韻》銜韻在《十五音》的文白疊置情況是：幹部／芟[san⁵⁵]、甘部／衫[sam⁵⁵]、兼部／岩[giam²¹³]、甘部／岩[gam²¹³]、監部／衫[sã⁵⁵]；《廣韻》狎韻在《十五音》的文白疊置情況是：嬌部／嗒[tsʻiauʔ³²]、甘部／壓[ap³²]、膠部／甲[kaʔ³²]。61 凡／乏：《廣韻》凡韻在《十五音》的文讀設置情況是：觀部／凡[huan²¹³]；《廣韻》乏韻在《十五音》的文讀設置情況是：觀部／乏[huat¹⁴]。

七　文白異讀競爭中的三種階段特點

　　徐通鏘在《歷史語言學》中還指出，「文讀形式產生之後在語言系統中就出現了文與白的競爭，競爭的總趨勢一般都是文讀形式節節勝利，而白讀形式則節節『敗退』，最後只能憑藉個別特殊的詞語與文讀形式抗爭。這種過程大體上可以分為三個階段。」這三個階段是「文弱白強」、「文白相持」和「文強白弱」。在《十五音》中，這三種階段的現象的特點實際上則同時存在著：

　　第一種階段的現象的主要特點是文弱白強，文讀形式的運用範圍受到極為嚴格的詞彙條件的限制。《十五音》中的黑色字母共二十三個（即檜[ueiʔ]、監[ã]、膠[aʔ]、更[ẽ]、裈[uĩ]、茄[io]、梔[i]、薑[iɔ̃]、驚[iã]、官[uã]、鋼[ŋ]、伽[e]、閒[ãi]、姑[oũ]、姆[m]、光[uaŋ]、閂[uãi]、糜[ueĩ]、嘄[iaũ]、箴[ɔm]、爻[aũ]、扛[ɔ̃]、牛[iũ]），其中含有大量沒有文讀字對應的白讀字。據筆者考證，紅色字母中不完全是文讀音，是雜有白讀音的，如：經[eŋ]（部分）、江[aŋ]（部

分）、兼（部分）、嘉[-ʔ]、乖[-ʔ]、嬌[-ʔ]、高[-ʔ]、瓜[-ʔ]、交[-ʔ]、迦[-ʔ]、艍[-ʔ]、居[-ʔ]。現分「鼻化韻及其喉塞韻」、「陰聲韻及其喉塞韻」、「陽聲韻及其入聲韻」和「聲化韻」四類中找出只有白讀字而無文讀字例來說明白強文弱現象：

（一）鼻化韻及其喉塞韻

　　監韻[ã]：坩[kʻã⁵⁵]，飯碗；媽[mã⁵³]，原父母之母曰媽，今亦呼稱祖母；他[tʻã⁵⁵]，代也誰也；酵[kã¹¹]，發麵酵母；拿[nã⁵³]，操也持也捕也牽也；粃[pʻã¹¹]，不成穀也；那[nã⁵³]，何也又云那個；傌[mã¹¹]，僇辱；打[tã⁵³]，擊也又打扮打聽；祃[mã¹¹]， 祭名。**更韻**[ẽ/ʔ]：苧[nẽ⁵⁵]，苧苧花；盯[tẽ¹¹]，盯瞕過視拒人貌；拼[pẽ⁵⁵]，拼開；咩[mẽʔ³²]，羊聲；摒[pʻẽ⁵⁵]，摒除也；喀[kʻẽʔ³²]，咳聲；蜓[ẽ⁵⁵]，蜻蜓；捏[tẽ²¹³]，捏落去也；搣[mẽ⁵⁵] ，手取也；抨[pʻẽ²¹³]，彈也；耞[kẽ⁵³] ，連耞打穀；瞪[tʻẽ²¹³]，瞪目；打[tẽ⁵³] ，打也；柄[tẽ³³] ，持也；瀧[tsʻẽ⁵³] ，襯瀧美也；鏳[tsʻẽ³³]，鑼聲；雅[ŋẽ⁵³] ，整雅。**褌韻**[uĩ]：𡚒[nuĩ⁵⁵]，身𡚒曲也；磺[huĩ²¹³]，硫磺；鐇[pʻuĩ⁵⁵]，斧屬；圂[huĩ³³]，匏圂；麼[muĩ⁵⁵]，小之極也。**栀韻**[ĩ/ʔ]：湔[tsĩ⁵⁵]，湔洗；妮[nĩ²¹³]，女字；䌀[k ĩ⁵⁵]，用以為浣衣者；旎[nĩ²¹³]，旌旗從風；彌[mĩ⁵⁵]，佛名，又僧名曰沙彌；墘[kĩ²¹³]，邊也；你[nĩ⁵³]，汝也；拎[kʻĩ²¹³]，把也；咩[mĩʔ³²]，羊鳴；莉[nĩ³³]，木莉花名；巳[mĩʔ³²]，番姓又俗曰是也；瀰[t ĩ³³]，滿也；麼[mĩʔ³²]，甚麼；紩[tʻĩ³³]，縫也；尼[nĩ²¹³]，和也，女僧；豉[s ĩ³³]，豆豉；呢[nĩ²¹³]，呢喃言不了也；媚[mĩ³³]，嫵媚；怩[nĩ²¹³]，忸怩，心慚；杙[tsʻ ĩ³³]，木匠畫長短者；泥[nĩ²¹³]，水和土也又汙也。**薑韻**[iɔ̃]：漳[tsiɔ̃⁵⁵]，漳浦縣名；蟐[tsiɔ̃²¹³]，蟐蠰；礓[iɔ̃⁵³]，瓦礓；瘍[iɔ̃²¹³]，爛也；場[tiɔ̃²¹³]，考場教場賭場；尚[siɔ̃²¹³]，和尚。**驚韻**[iã]：箅[pʻiã⁵⁵]，皆箅；赼[tsiã¹¹]，腳斜立也；骿[pʻiã⁵⁵]，尻脊；埕[tiã²¹³]，穀埕；正[tsiã⁵⁵]，正

月；堋[pʻiã²¹³]，山堋；精[tsiã⁵⁵]，妖精；樠[miã²¹³]，柴樠；灯
[tʻiã⁵³]，媌灯；揵[kiã³³]，籬揵；芋[tʻiã⁵³]，蔴芋湖芋；爭[tsiã³³]，戲
名；且[tsʻiã⁵³]，借曰之詞也；壚[siã³³]，盛鹽器；椗[tiã¹¹]，船具；艾
[hiã³³]，炙人者火艾。**官韻**[uã]：垵[uã⁵⁵]，垵澳；悶[tsʻuã¹¹]，門悶；
寡[kuã⁵³]，少也，孤也；瞞[muã²¹³]，瞞背；礦[kuã⁵³]，玉寶之璞連於
石者；麻[muã²¹³]，穀名黃麻；䛐[tuã⁵³]，䛐䛐；妹[nuã³³]，雞妹；摜
[huã⁵³]，摜洗；綰[kuã³³]，繫也，即器耳也；淡[tʻuã¹¹]，漫淡；撣
[tuã³³]，指撣之也；傘[suã¹¹]雨傘。**間韻**[ãi]：嘪[mãi⁵⁵]，俗號；蘋
[nãi³³]，蘋也蒿也；呃[ãi⁵⁵]，呃嘔，小孩言也；癩[nãi³³]，疥也惡
疾；乃[nãi⁵³]，詞之緩也，又汝也；蠣[nãi³³]，蚌屬；迺[nãi⁵³]，同
上；籟[nãi³³]，天籟地籟人籟也；妳[nãi⁵³]，乳也乳母；鼐[nãi³³]，大
鼎；奶[nãi⁵³]，母曰娘奶；瀨[nãi³³]，湍也水流沙上也；齞[ŋãi⁵³]，語
也；侏[mãi³³]，東夷藥名；鼐[kʻãi²¹³]，見小說；邁[mãi³³]，老也遠行
過也；脩[hãi²¹³]，痛聲；艾[ŋãi³³]，草名可炙病也；奈[nãi³³]，奈
何；乂[ŋãi³³]，蔓草也；耐[nãi³³]，忍耐；刈[ŋãi³³]，割也；賴
[nãi³³]，持也幸也利也又姓也。**姑韻**[oũ]：努[noũ⁵³]，勉也用力；偶
[ŋoũ⁵³]，伉儷也並也合也；忤[ŋoũ⁵³]，忤逆；傚[noũ²¹³]，勠力也又效
力也；耦[ŋoũ⁵³]，兩也；駑[noũ²¹³]，駑馬下乘；仵[ŋoũ⁵³]，偶也；怒
[noũ³³]，恚也憤也；伍[ŋoũ⁵³]，五人聚也行伍又姓；耨[noũ³³]，深耕
易耨即治田器；迕[ŋoũ⁵³]，違也逆也遇也；午[ŋoũ³³]，時辰；午
[ŋoũ⁵³]，辰名屬馬；仵[ŋoũ³³]，仵作驗屍。**悶韻**[uãi/ʔ]：悶[uãi⁵⁵]，門
聲；橫[suãi³³]，果名；輠[uãiʔ³²]，車聲。**糜韻**[uẽi/ʔ]：妹[muẽiʔ³²]，
女弟在後生者；昧[muẽiʔ³²]，暗昧；沬[muẽiʔ³²]，水名又微晦也。**鵁
韻**[niãu/ʔ]：蔦[niãu⁵³]，寄生草也；嫋[liãu⁵³]，美也；嚘[niãu¹¹]，老
也；䎃[ŋiãu¹¹]，眾也；㩖[niãu¹⁴]，動搖之貌；蟜[ŋiãu¹⁴]，蟲行。**爻
韻**[ãu]：撓[nãu²¹³]，搔也撓亂；肴[ŋãu²¹³]，菹醢也俎實也；呶
[nãu²¹³]，誰聲；鐃[ŋãu²¹³]，饒也；恢[nãu²¹³]，惛恢心亂；獟

[ŋãu²¹³]，虎欲齧物之聲也；矛[mãu²¹³]，兵器；崤[ŋãu²¹³]，山名；茅[mãu²¹³]，草也；骹[ŋãu²¹³]，同肴又肉帶骨也；蝥[mãu²¹³]，食苗根蟲；淆[ŋãu²¹³]，水濁雜也；蝥[mãu²¹³]，盤蝥毒蟲；貌[mãu³³]，容貌；鍪[mãu²¹³]，兜鍪者鎧；樂[ŋãu³³]，好也欲也；爻[ŋãu²¹³]，卦爻又交也較也；藕[ŋãu³³]，蓮藕。**扛韻**[ɔ̃/ʔ]：娜[nɔ̃⁵³]，如娜美貌又舒遲也；髦[mɔ̃²¹³] 髧髦童子垂髮也；硪[ŋɔ̃⁵³]，山高貌；旄[mɔ̃²¹³]，牛尾；火[hɔ̃⁵³]，五行之一；酕[mɔ̃²¹³]，醉也；夥[hɔ̃⁵³]，多也；摩[mɔ̃²¹³]，研也相切；耗[hɔ̃¹¹]，減也虛也；魔[mɔ̃²¹³]，狂鬼能迷人者；秏[hɔ̃¹¹]，稻之類也；哪[nɔ̃²¹³]，儺人之聲；麼[mɔ̃ʔ³²]，什麼也；那[nɔ̃³³]，語餘詞；儺[nɔ̃²¹³]，驅疫；耄[mɔ̃³³]，八九十歲曰耄；懦[nɔ̃²¹³]，柔弱；眊[mɔ̃³³]，老眊又目不明曰眊；糯[nɔ̃²¹³]，同上；冒[mɔ̃³³]，覆也犯也假稱曰冒；糥[nɔ̃²¹³]，俗同糯；媢[mɔ̃³³]，嫉妒；毛[mɔ̃²¹³]，眉屬之類；芼[mɔ̃³³]，熟而薦之；芼[mɔ̃²¹³]，草復蔓也又菜也。**牛韻**[iũ]：肘[niũ⁵³]，臂弟也；藗[niũ²¹³]，藥名藗膝。

（二）陰聲韻及其喉塞韻

　　茄韻[io]：摽[pio⁵⁵]，招摽；茄[kio²¹³]，菜名；茄[kio⁵⁵]，海腔；長[tio²¹³]，長泰縣名；哨[tsʻio⁵⁵]，利口；蕎[kio³³]，蕗蕎葷菜；唨[tsʻioʔ³²]，鵝鴨食也；趙[tio³³]，姓也；著[tioʔ³²]，機著。**伽韻**[e/ʔ]：迦[ke⁵⁵]，梵語；袷[keʔ³²]，袷裘；這[tse⁵³]，音彥俗以為這個者；攝[seʔ³²]，攝縫；脆[tsʻe¹¹]，物易斷也；瘸[ke²¹³]，腳手病也；溧[leʔ³²]，溧水地名；遞[te³³]，傳遞；鍥[keʔ³²]，刈草鐮也；係[he³³]，某物。**嘉韻**[ɛʔ]：叭[pɛʔ³²]，叭開口也；搭[kʻɛʔ³²]，手把著；擘[pɛʔ³²]，擘物；貼[tʻɛʔ³²]，貼沙，魚名；骼[kɛʔ³²]，骨骼；霎[sɛʔ³²]，霎小雨也；格[kɛʔ³²]，字格；涑[sɛʔ³²]，亦小雨聲；垎[kɛʔ³²]，土垎；赫[hɛʔ³²]，賭其作事；搞[kɛʔ³²]，搞開；訝[gɛʔ¹⁴]，嘲笑訝也。**嬌韻**[iauʔ]：勪 [kiauʔ³²]，起也；撟 [liauʔ¹⁴]，人疲倦舒展屈折也；

蟯[kʻiauʔ³²]，蟯蟯之聲；嗷[kiauʔ¹⁴]，應不和也戾也；嗺[tsʻiauʔ³²]，嗺嗺；揪 [tsʻiauʔ¹⁴]，近也。**瓜韻** [uaʔ]：盋 [puaʔ³²]，盂屬；疤[tsʻuaʔ³²]，腹瀉也；嘓[kuaʔ³²]，嘓嘓煩言；跥[puaʔ¹⁴]，跥倒；摑[kuaʔ³²]，批摑；蠿[tsuaʔ¹⁴]，蟓蠿；泄[tsuaʔ³²]，水泄出也；差[tsuaʔ¹⁴]，參差；鰿[tsʻuaʔ³²]，目鰿動也；跬[huaʔ¹⁴]，整足曰跬。**交韻** [au/ʔ]：礁 [kauʔ³²]，油礁；博 [pauʔ³²]，大也。**迦韻** [iaʔ]：折 [tiaʔ³²]，折卸；只[tsiaʔ³²]，數物；攑[kiaʔ¹⁴]糴[tiaʔ¹⁴]，買米穀也；甓[pʻiaʔ¹⁴]，甓磚；袂[iaʔ¹⁴]拏[liaʔ¹⁴]，掠人也；拿[liaʔ¹⁴]，同上。**檜韻** [ueiʔ]：堀[pʻueiʔ¹⁴]，田土塊也。**艍韻** [uʔ]：吹[pʻuʔ³²]，吹入去；噔 [uʔ³²]，篋中鳴也。**膠韻**[aʔ]：錔[kaʔ³²]，盔甲；胛[kaʔ³²]，肩胛；甲[kaʔ³²]，十幹之首科甲第名；袷[kʻaʔ³²]，綁名布名；搨[taʔ³²]，手打；打[pʻaʔ³²]，擊也；拶[tsaʔ³²]，擊也；押[aʔ³²]，簽押押韻；鴨[aʔ³²]，家禽；嗒[tʻaʔ¹⁴]，嗒重疊也；闡[tsaʔ¹⁴]，閉城門以版；煠[saʔ¹⁴]，湯煠物也；匣[aʔ¹⁴]，匱也箱也；結[haʔ¹⁴]，束也。**居韻**[iʔ]：睨[hiʔ³²]，睨睨笑也；臞[kʻiʔ¹⁴]，瘦也；皵[liʔ³²]，皵皮；撮[tsiʔ¹⁴]，折也；砌[kiʔ³²]，砌砑；廿[dziʔ¹⁴]，二十；摺[tsiʔ³²]，折也疊也拗也；蝕[siʔ¹⁴]，虧也；躃[piʔ¹⁴]，跌倒聲。

（三）陽聲韻及其入聲韻

　　箴韻[ɔm]：參[sɔm⁵⁵]，人參藥名；唟[tɔp³²]，吒也；柋[sɔm⁵⁵]，幽深也；嚌[tsɔp³²]，吒也；康[kʻɔm¹¹]，咳嗽聲；丼[tɔm²¹³]，物投井中之聲。**經韻**[eŋ]：湩[leŋ⁵⁵]，乳汁；祊[peŋ⁵⁵]，廟門旁祭先祖；傍[peŋ⁵⁵]，傍傍不得已也；嫲[leŋ⁵³]，胸前嫲子；（注：以上例字屬均黑色字。）**江韻**[aŋ/k]：捧 [pʻaŋ²¹³]，手擎；縫 [paŋ³³]，痕縫；掙 [tsaŋ²¹³]，刺也；棒[paŋ³³]，棒鼓；拚[laŋ³³]，變拚；弄[taŋ³³]，抽弄；筜[laŋ³³]，取魚具；揀[sak³²]，挨揀。（注：以上例字屬均黑色字。）**兼韻**[iam/p]：挲 [siam⁵³]，水將出也；攝[siap¹⁴]，鬼怪所迷；

匐[iap³²]，遮掩也；頁[iap¹⁴]，冊頁；磁[hiap³²]，磁石音慈。（注：以上例字屬均黑色字。）

（四）聲化韻

鋼韻[ŋ]：艙[tsʻŋ⁵⁵]，船艙；槓[kŋ¹¹]，籠；漲[tŋ⁵³]，潮水至也；薢[lŋ²¹³]，薯薢染衣。

第二階段的現象的主要特點是文白相持，勢均力敵。隨著時間的推移，文讀形式在語詞中逐一爭奪自己的發音權，因而運用範圍逐步擴大，所轄的語素日益增多，而白讀形式雖然節節敗退，但在語詞的使用上並不輕易放棄自己的陣地，因而有些語詞的讀音是文白共存，體現為雅／土的風格色彩的差別。如：

公[ɔŋ]／江[aŋ]文白異讀對應例：聱籠膿房馮縫同筒童銅篷桐叢洪紅弄動洞（18）；

堅[ian]／梔[ĩ]文白異讀對應例：邊篇天氈鮮便匾淺變見片箭扇燕年連纏錢綿弦絃辮院麵硯（25）；

觀[uan]／裈[uĩ]文白異讀對應例：磚酸栓穿軟捲返轉阮晚卷貫桊勸鑽算串穿釧斷傳全園彎卵飯斷饌遠（29）；

觀[uan]／官[uã]文白異讀對應例：搬般官棺冠關寬潘歡阪埦碗滿半絆觀灌鑵鸛判穿磐盤蹣團泉伴換（28）；

干[an]／官[uã]文白異讀對應例：肝單癉簞灘山安鞍趕盞產看旦炭讚散線案晏旦攔寒壇彈檀殘鰻爛汗段旱岸按（33）；

姜[iaŋ]／薑[iɔ̃]文白異讀對應例：薑韁麞腔張樟章鱆漿相廂箱傷鑲鴦菖猖鯧鎗香鄉兩長蔣掌槳賞想鴦養搶廠帳漲脹痕障醬相唱向娘孃糧量梁涼強常羊洋楊薔牆颺量讓賞彊丈上癢像樣匠想（66）；

經[eŋ]／更[ẽ]文白異讀對應例：更庚耕羹經坑瞠撐爭嬰菁星骾省猛醒徑硜柄撐爭姓性棚平彭程騰晴楹冥明盲病鄭靜硬（37）；

經[eŋ]／驚[iã]文白異讀對應例：兵驚京聽廳聲縲兄馨領嶺丙餅

鼎影請鏡慶正聖倩行呈程庭程成情城成營贏名迎嶺定錠命（38）；

公[ɔŋ]／鋼[ŋ]文白異讀對應例：鋼扛岡康糠當湯莊妝臟裝喪桑霜倉瘡方坊荒榜烔鋼藏當湯郎廊榔傍唐塘堂糖床防浪傍撞燙狀藏髒（42）；

交[au]／膠[a]文白異讀對應例：膠交茭鵁鮫胞飽絞揉炒教窖扣孝（14）；

沽[ou]／交[au]溝鉤偷穀夠扣鈕篼鬮透奏嗽（12）；

嬌[iau]／茄[io]文白異讀對應例：臕挑招蕉燒腰邀表小叫釣票剽漂糶照鞘笑橋潮萍瓢搖窯描蟯蟯轎尿廟（30）；

居[i]／梔[ĩ]文白異讀對應例：梔紫禰爾乳禰刺女菈異寺謎砒（13）；

堅[iat]／居[iʔ]文白異讀對應例：擎鱉鐵洩薛裂篾舌蠟碟（10）；

觀[uat]／瓜[uaʔ]文白異讀對應例：缽撥闊剮潑鏺抹捋辣鈸拔活末（13）；

干[at]／瓜[uaʔ]文白異讀對應例：捌割葛渴獺汰殺煞擦喝捺（11）；

公[ɔk]／高[oʔ]文白異讀對應例：閣各胳袼複卓桌樸粕作嗽拓落絡薄泊莫鶴（18）；

經[ek]／嘉[ɛʔ]文白異讀對應例：伯柏百膈隔客簀褐仄績陌軛厄冊响白帛逆汐麥（20）；

經[ek]／迦[iaʔ]文白異讀對應例：壁隙摘僻癖拆跡即錫益屐席易蜴役驛額（17）。

這些文白異讀對應例均在十例以上，有的多達六十六個例，表現出「文白相持，勢均力敵」的態勢。

第三種階段的現象的主要特點是文強白弱，與第一種現象的情況正好相反。如果說第一種現象的文讀形式要受到詞彙條件的嚴格限制，那麼第三種現象則是白讀形式要受到詞彙條件的限制，某一語素只有在幾個有限的詞語中可以有白讀形式，有的甚至只能出現在地名中。如：君部[un/t]、堅部[ian/t]、金部[im/p]、規部[ui]、嘉部[ɛ]、干

部[an/t]、公部[ɔŋ/k]、乖部[uai]、經部[eŋ/k]、觀部[uan/t]、沽部[ɔu]、嬌部[iau]、稽部[ei]、恭部[iɔŋ/k]、高部[o]、皆部[ai]、巾部[in/t]、姜部[iaŋ/k]、甘部[am/p]、瓜部[ua]、江部[aŋ/k]、兼部[iam/p]、交部[au]、迦部[ia]、艍部[u]、居部[i]、丩部[iu]諸韻部，雖然它們各自均有一些韻字與其他韻部字發生文白對應關係，但是多數韻字還是文讀字，找不到與其對應的白讀字來。

八　《十五音》文讀語音系統和白讀語音系統

通過分析，《十五音》文白異讀各有一套語音系統。現將「文讀語音系統」、「白讀語音系統」和「文白異讀綜合語音系統」分別歸納如下：

（一）文讀語音系統

1 **聲母系統**　《十五音》文讀語音系統共有聲母十五個，因文讀音中無鼻化韻，故柳、門和語三個字母分別讀做 l-、b-、g-，只有在鼻化韻之前才讀做 n-、m-、ŋ。

p	邊便鼻	p'	頗配鋪			b	門問磨
t	地桐台	t'	他偷台			l	柳林連
ts	曾謝茲	ts'	出蔖釧	s	時食守	dz	入熱二
k	求今恭	k'	去柯塊	h	喜侯寒	g	語硬迎
∅	英要壓						

2 **韻母系統（二十七個韻部，四十一個韻母）**

《十五音》字母共五十字（即五十個韻部），其中以紅字表示文讀者有二十七個，即君、堅、金、規、嘉、幹、公、乖、經、觀、沽、嬌、稽、恭、高、皆、巾、姜、甘、瓜、江、兼、交、迦、艍、

居、ㄐ。據筆者考證，有兩種情況應該引起注意：（1）元音韻中的入聲韻字，如嘉[-ʔ]、乖[-ʔ]、嬌[-ʔ]、高[-ʔ]、瓜[-ʔ]、交[-ʔ]、迦[-ʔ]、艍[-ʔ]、居[-ʔ]應屬白讀音；（2）部分鼻音韻裡雜有白讀字，如經[eŋ]（部分）、江[aŋ]（部分）、兼（部分）；（3）黑字韻膠韻字中不全是白讀字，《廣韻》中的麻韻字應屬文讀音字。所以，《十五音》文讀音應是二十七個韻部，四十一個韻母。請看下表：

		元　音　韻							鼻　音　韻					
開口呼	舒聲	a 巴麻	ou 沽五	o 高好	ei 稽買	ɛ 嘉馬	ai 皆台	au 交抄	am 甘監		an 幹灘	eŋ 經耕	aŋ 幫朗	ɔŋ 公芒
	促聲								ap 鴿插		at 葛擦	ek 格績	ak 角學	ɔk 國複
齊齒呼	舒聲	i 居紫	ia 迦夜	iu ㄐ柚	iau 嬌貓				im 金林	iam 兼店	ian 堅篇	in 巾賓	iaŋ 姜腔	iɔŋ 恭中
	促聲								ip 急笠	iap 夾葉	iat 結節	it 吉食	iak 腳略	iɔk 菊肉
合口呼	舒聲	u 艍女	ua 瓜我		ui 規水	uai 乖歪			un 君村	uan 觀磚				
	促聲								ut 骨窟	uat 決月				

（二）白讀語音系統

1 **聲母系統**　《十五音》白讀語音系統共有聲母十八個，因白讀音中有鼻化韻，故柳、門和語三個字母在鼻化韻前分別讀做 n-、m-、ŋ，在非鼻化韻前讀做 l-、b-、g-。

p	邊方楓	p'	稗便鼻			b	要肉	m	門麵滿
t	拄腸瀝	t'	他桐炭			l	捕／剽乳	n	林連年
ts	食守少	ts'	手星席	s	謝茲顫	dz	遮爾乳		
k	柯猴寒	k'	許鵲拾	h	蟻額媒	g	塊處蟯	ŋ	硬迎五
ø	姆梅黃								

　　2 **韻母系統**　《十五音》字母中以黑字表示白讀者有二十三個，即檜、監、膠、更、裩、茄、栀、薑、驚、官、鋼、伽、間、姑、姆、光、閂、糜、噪、箴、爻、扛、牛。據筆者考證，紅色字母中不完全是文讀音，還雜有白讀音，如：君、堅、金、規、嘉、干、公、乖、經、觀、嬌、稽、恭、高、皆、巾、姜、甘、瓜、江、兼、交、迦、艍、居、ㄐ諸韻中部分白讀音字；黑色字母中也雜有文讀音的，如膠、光等韻中部分文讀音字。所以《十五音》白讀音應是四十九個韻部，八十個韻母。請看下表：

		元　音　韻							鼻　音　韻						鼻　化　韻						聲化韻		
開口呼	舒聲	a	o	e	ɛ	ei	ai	au	am	ɔm		an	eŋ	aŋ	ɔŋ	ã	ɛ̃	ɔ̃	ãi	oũ	ãu	m	ŋ
		膠	老	伽	父	推	西	流	淋	箴		研	鍾	蜂	摸	監	更	扛	間	姑	爻	姆	鋼
	促聲	aʔ	oʔ	eʔ	ɛʔ	eiʔ		auʔ	ap	ɔp		at	ek	ak		ãʔ	ɛ̃ʔ	ɔ̃ʔ					
		甲	閣	莢	骼	莢		婁	十	噷		密	菊	縛		唔	喀	膜					
齊齒呼	舒聲	ia	io	iu	iau				im	iam	in	ian	iaŋ	iɔŋ		ĩ	iã	iõ		iũ	iãu		
		奇	茄	樹	搜				欣	斬	面	讓	鉼	穿		栀	驚	薑		牛	噪		
	促聲	iʔ	iaʔ	ioʔ		iauʔ			iap	it			iak	iɔk		ĩʔ					iãuʔ		
		築	屐	腳		勴			壞	脊			怯	益		物					岏		
合口呼	舒聲	u	ua	uei	ui	uai			un	uan	uaŋ					uã	uĩ	ueĩ	uãi				
		有	紙	檜	屁	詭			伸	高	光					官	裩	糜	閂				
	促聲	uʔ	uaʔ	ueiʔ		uaiʔ			ut	uak						ueĩʔ	uãiʔ						
		窋	喝	郭		孬			核	映						妹	輵						

（三）文白異讀綜合語音系統

1 聲母系統（十五個字母、十八個聲母）

p　邊便鼻／**方楓**　　　　p'　頗配鋪／**稗便鼻**　b　門問磨／要肉　　　m　**門麵滿**

t　地桐台／**拄腸壓**　　　t'　他偷台／**桐炭**　　　l　柳林連／捕／**剽乳**　n　林連年

ts　曾謝茲／**少食守**　　　ts'　出妻釧／**手星席**　s　時食守／**謝茲顫**　dz　入熱二／**遮爾乳**

k　求今恭／**柯猴寒**　　　k'　去柯塊／**許鵲拾**　g　語硬迎／**塊處蟯**　ŋ　**硬迎五**

ø　英要壓／**姆梅黃**　　　h　喜侯寒／**蟻額媒**

2 韻母系統（五十韻部、八十六個韻母）

		元　音　韻	鼻　音　韻	鼻　化　韻	聲化韻
開口呼	舒聲	a ou o e ɛ ei ai au 膠 沽 高 伽 嘉 稽 皆 交	am ɔm　　an eŋ aŋ ɔŋ 甘 箴　　幹 經 江 公	ã ɛ̃ ɔ̃ ãi oũ ãu 監 更 扛 間 姑 爻	m̩ ŋ̩ 姆 鋼
	促聲	aʔ oʔ eʔ ɛʔ eiʔ　auʔ 甲 閣 莢 骼 莢　嘍	ap ɔp　　at ek ak ɔk 鴿 哊　　葛 格 角 國	ãʔ ɛ̃ʔ ɔ̃ʔ 喵 喀 膜	
齊齒呼	舒聲	i ia io iu　　iau 居 迦 茄 丩　　嬌	im iam in ian iaŋ iɔŋ 金 兼 巾 堅 姜 恭	ĩ iã iɔ̃　iũ iãu 梔 驚 薑 牛 嘄	
	促聲	iʔ iaʔ ioʔ　　iauʔ 築 屐 腳　　勋	ip iap it iat iak iɔk 急 夾 吉 結 腳 菊	ĩʔ　　　iãuʔ 物　　　岋	
合口呼	舒聲	u ua uei ui uai 艍 瓜 檜 規 乖	un uan uaŋ 君 觀 光	uã uĩ ueĩ uãi 官 裈 糜 悶	
	促聲	uʔ uaʔ ueiʔ　uaiʔ 窋 嘓 郭　孬	ut uat uak 骨 決 咉	ueĩʔ uãiʔ 妹 輵	

3 聲調系統（八音、七調）

上平聲　55	上上聲　53	上去聲　11	上入聲　32
下平聲　213	下上聲　53	下去聲　33	下入聲　14

參考文獻

《增注雅俗通十五音》1869年顏錦堂本，漳州師範學院閩南文化研究
　　　　所油印本。

《彙集雅俗通十五音》（高雄市：慶芳書局，1818年影印文林堂刊
　　　　本）。

麥都思（W.H.Medhurst），《福建方言字典》，1831年。

王福堂：《漢語方言語音的演變和層次》（北京市：語文出版社，1999
　　　　年）。

洪惟仁：〈麥都思《福建方言字典》的價值〉，《臺灣文獻》第42卷第2
　　　　期。

周長楫、歐陽憶耘：《廈門方言研究》（福州市：福建人民出版社，
　　　　1998年）。

洪惟仁：《漳州方言韻書三種》（臺北市：臺語出版社，1989年）。

馬重奇：〈漳州方言同音字彙〉，《方言》第3期。

馬重奇：《漳州方言研究（修訂版）》（香港：縱橫出版社，1996年）。

馬重奇：〈《彙集雅俗通十五音》聲母系統研究〉，《古漢語研究》增刊
　　　　1998年。

馬重奇：〈《彙集雅俗通十五音》韻部系統研究〉，《語言研究》增刊
　　　　1998年

徐通鏘：《歷史語言學》（北京市：商務印書館，1996年）。

黃典誠：〈漳州〈十五音〉述評〉，《漳州文史資料》1989年。

廈門大學中文系漢語方言研究室編：《普通話閩南方言詞典》（福州
　　　　市：福建人民出版社，1982年）。

《增補彙音》音系研究

　　《彙集雅俗通十五音》是一部反映十九世紀初閩南漳州方言音系的韻書，確切的說是反映漳州市漳浦縣的方言音系。《增補彙音》是繼謝秀嵐編著的《彙集雅俗通十五音》之後的地方韻書。本文著重探討該韻書的音系及其性質。

一　《增補彙音》韻書之所本

　　《增補彙音》的著者不詳，書首有嘉慶庚辰年（1820）「壺麓主人」序，三十韻。此書版本甚多，主要有：漳州素位堂木刻本；民國十七年（1928）上海大一統書局石印本六十四開六卷本；昭和十二年（1937）嘉義捷發漢書局手抄影印本。民國五十年（1961）臺灣林梵手抄本；民國七十年（1981）臺灣瑞成書局再版影印本。關於《增補彙音》韻書之所本，筆者著重從以下諸方面來闡明：

（一）《增補彙音》是《彙集雅俗通十五音》的改編本

　　《增補彙音》是《彙集雅俗通十五音》的改編本，其書名有「增補刪削《彙集雅俗通十五音》之意」。《增補彙音》〈序〉云：

> 凡音由心生也。切音之起，肇自西域婆羅門，而類隔反紐等式自是備矣。夫聲韻之學惟中州最厚，中氣而中聲，又無日不存于人心者也。自魏晉有李登聲韻、呂靜韻集，是時音有五、而

聲未有四也。迨梁沈休文撰四聲一卷，而聲韻始有傳訣。但地圍南北，方言各異，遐陬僻壤，難以悉通，廣韻、唐韻、集韻，愈出而彌詳，然其書浩繁，農工商賈不盡合於取資焉，唯十五音一書出於天地自然之聲，一呼應而即得於唇齒，又切於尋常日用之事，一檢閱而可藏於巾箱。昔經付梨棗，流傳已廣，中或有所未備者，因詳加校易其舛錯，至於釋解，雖間用方言，而字畫必確遵字典，斯又足見海濱自有鄒魯，而日隆書文，必至大同也。是為序。時嘉慶庚辰仲秋朔。壺麓主人題。

據此序可知：一、序中所說的《十五音》，即漳州東苑謝秀嵐《彙集雅俗通十五音》，說明《十五音》在當時影響之大，流傳之廣；二、《增補彙音》是在《彙集雅俗通十五音》的基礎上增補其「有所未備者」，並「詳加校易其舛錯」；三、《增補彙音》在釋解方面，「雖間用方言」，但其字畫則是遵從「字典」，此即《康熙字典》；四、《增補彙音》三十「字組」中並非全部文讀音，也間有白讀音。五、《增補彙音》刊於嘉慶庚辰，即嘉慶二十五年（1820），《彙集雅俗通十五音》刊於嘉慶二十三年（1818），二者相差兩年。

（二）關於卷數、韻目、韻序的對照排比

　　《彙集雅俗通十五音》共分八卷，共五十韻。書首列「字母共五十字」（原版用紅黑兩色套印，今凡黑字，指白讀音；其紅字，指文讀音）。《增補彙音》是在《彙集雅俗通十五音》的基礎上刪除白讀音、保留文讀音編撰而成，共六卷，「字祖八音共三十字」。現將兩種韻書韻目之間比較如下表：

卷　數	《彙集雅俗通十五音》	《增補彙音》
第一卷	君堅金規嘉	君堅金歸家
第二卷	干公乖經觀	干光乖京官
第三卷	沽嬌稽恭高	姑嬌稽宮高
第四卷	皆巾姜甘瓜	皆根姜甘瓜
第五卷	江兼交迦檜	江兼交伽魁
第六卷	監艍膠居ㄐ	葩龜箴璣趄
第七卷	更褌茄梔薑驚官鋼伽閑	
第八卷	姑姆光閂糜嚄箴爻扛牛	

　　上表可見，《彙集雅俗通十五音》前三十個韻部和《增補彙音》三十個韻部基本上相同。《增補彙音》僅收錄《彙集雅俗通十五音》的文讀音，刪除了全部鼻化韻和少數的文讀音。《彙集雅俗通十五音》有五十個韻部八十五個韻母，而《增補彙音》則只有三十個韻部五十九個韻母。二者相比較，有兩方面不同：一、《增補彙音》比《彙集雅俗通十五音》少了二十個韻部：其中鼻化韻十五個，即監[ã/ãʔ]、更[ẽ/ẽʔ]、梔[ĩ/ĩʔ]、薑[iɔ̃]、驚[iã]、官[uã]、褌[uĩ]、閒[aĩ]、姑[õu]、閂 [uaĩ/uaĩʔ]、糜 [uẽi/uẽiʔ]、嚄 [iãu/iãuʔ]、爻 [ãu/ãuʔ]、扛[ɔ̃/ɔ̃ʔ]、牛[iũ/iũʔ]；聲化韻二個，即鋼[ŋ]、姆[m̩/m̩ʔ]；陰聲韻二個，即伽[e/eʔ]、茄[io/ioʔ]；陽聲韻一個，即光[uaŋ/uak]。二、兩部韻書的韻母也不盡相同：《彙集雅俗通十五音》有八十五個韻母，其中十五個陽聲韻均配有入聲韻，收輔音韻尾[-p、-t、-k]；三十五個陰聲韻，其中有二十二個韻也配有入聲韻，收喉塞韻尾[-ʔ]，有十三個韻則不配入聲韻。而《增補彙音》只有五十九個韻母，其中陽聲韻十四個，比《彙集雅俗通十五音》少一個光韻，也是收輔音韻尾[-p、-t、-k]；十六個陰聲韻，其中有十五個韻也配有入聲韻，收喉塞韻尾[-ʔ]，只有歸韻則不配入聲韻。

（三）關於十五音（即 15 個聲母字）的對照比較

《彙集雅俗通十五音》次列「切音十五字字頭起連音呼」：柳邊求去地頗他曾入時英門語出喜；更次列「呼十五音法，餘皆仿此」：柳理邊比求己去起地底頗鄙他恥曾止入耳時始英以門美語禦出取喜喜。而《增補彙音》「切音共十五字呼起」：柳邊求去地頗他曾入時鶯門語出喜字頭起連音呼。請看下表：

韻　書	兩　種　韻　書　的　聲　母　比　較　及　其　擬　音							
《彙集雅俗通十五音》	柳[l/n]	邊[p]	求[k]	去[kʻ]	地[t]	頗[pʻ]	他[tʻ]	曾[ts]
《增補彙音》	柳[l/n]	邊[p]	求[k]	去[kʻ]	地[t]	頗[pʻ]	他[tʻ]	曾[ts]
《彙集雅俗通十五音》	入[dz]	時[s]	英[ø]	門[b/m]	語[g/ŋ]	出[tsʻ]	喜[h]	
《增補彙音》	入[dz]	時[s]	鶯[ø]	門[b/m]	語[g/ŋ]	出[tsʻ]	喜[h]	

通過考證，漳州這兩種十五音的聲母字及其擬音是基本上相同的，只有零聲母[ø]，《彙集雅俗通十五音》寫作「英」，《增補彙音》寫作「鶯」。

（四）關於調類的對照排比考察

《彙集雅俗通十五音》最後列「五十字母分八音」（下僅列前八個字母）：漳州音無下上聲（即陽上），《彙集雅俗通十五音》作者為了補足「八音」，以「下上」來配「上上」，但所有「下上聲」都是「空音」，卷內注明「全韻與上上同」，意思是說漳州音實際上只有七調，根本就沒有下上聲。《增補彙音》「三十字分八音」：實際上只有七調：上平聲、上上聲、上去聲、上入聲、下平聲、下上聲、下入聲；上去聲例字與下去聲例字同，似乎沒有下去聲，但《增補彙音》的下上聲實際上就是下去聲。反映清代泉州方言的《彙音妙悟》卷首也附有「八音念法」，八音俱全，即上平聲、上上聲、上去聲、上入

聲、下平聲、下上聲、下去聲、下入聲。因此，有人懷疑《增補彙音》是增補《彙音妙悟》，而不是增補《彙集雅俗通十五音》。就此問題，筆者則不以為然。《彙音妙悟》上上聲與下上聲的例字是各自不相混的，如「蠢：瘰」、「磳：惀」、「影：郢」、「訪：奉」，都是對立的；而上去聲與下去聲例字除了「寸：寸」外，也是各自不相混，「嫩：論」、「應：詠」、「放：鳳」也是對立的。因此，《彙音妙悟》的聲調是八音俱全的，而《增補彙音》與《彙音妙悟》不同的是：上去聲與下去聲的例字完全相同，而且韻書裡並沒有下去聲韻字。相反的，《增補彙音》上上聲就是《彙集雅俗通十五音》裡的上上聲，下上聲也類似《彙集雅俗通十五音》裡的下去聲。現特將三種韻書的調類問題列表說明如下：

序號	調　類	《彙集雅俗通十五音》「五十字母分八音」								《增補彙音》「三十字分八音」								《彙音妙悟》「八音念法」			
1	上平聲	君	堅	金	規	嘉	干	公	乖	君	堅	金	歸	家	干	光	乖	春	麿	英	方
2	上上聲	滾	蹇	錦	鬼	假	柬	廣	拐	滾	褰	錦	鬼	假	簡	廣	拐	蠢	磳	影	訪
3	上去聲	棍	見	禁	季	嫁	澗	貢	怪	棍	見	禁	貴	嫁	諫	貢	怪	寸	嫩	應	放
4	上入聲	骨	結	急	○	骼	葛	國	○	骨	結	急	音空	隔	割	各	音空	出	悟	益	福
5	下平聲	群	○	○	葵	枷	○	狂	○	群	獮	瘥	葵	枷	蘭	狂	懷	許	惀	榮	皇
6	下上聲	滾	蹇	錦	鬼	假	柬	廣	拐	郡	健	妗	饋	下	但	弄	壞	瘰	惀	郢	奉
7	下去聲	郡	健	赣	櫃	下	○	狂	○	棍	見	禁	貴	嫁	諫	貢	怪	寸	論	詠	鳳
8	下入聲	滑	傑	及	○	逆	○	咯	○	滑	竭	及	音空	盼	達	哨	音空	怵	律	亦	伏

再請看以下例證：

例一　《增補彙音》「郡字韻下上」柳：*嚅*崙*論*閩*姁*嫩；　　邊：*笨*笢*箮*怺。

　　　《雅俗通》「君下去聲郡字韻」柳：*◆*崙*論*閩*軟；　　　邊：*笨**剌*榮*菶*體。

　　　《彙音妙悟》「春下上聲」　柳：*論*閩*嫩；　　　　　　邊：*笨*體*菶。

例二　《增補彙音》「健字韻下上」求：*健*鍵*楗*腱*鞬；　　地：*佃*鈿*甸*電*殿*奠。

　　　《雅俗通》「堅下去聲健字韻」求：*健*楗*鍵*腱*件；　　地：*佃*甸*鈿*電*殿*奠。

　　　《彙音妙悟》「軒下上聲」　求：*件；　　　　　　　　地：殄篆。

例三　《增補彙音》「妗字韻下上」入：*刃*仞*牣*認*軔*任*賃*時：*甚。

　　　　　　　　　　　　　　　　*稔*妊*姙；　　　　　時：*甚*侉。

《雅俗通》「金下去聲妗字韻」入：*伋*任*妊*刃*切*賃*軔 時：*滲。

　　　　　　　　　　　　紉*認*姙；

《彙音妙悟》「金下上聲」　　入：*刃*切*認*軔；

　　上面三組例子十分明顯地表現出三種韻書的異同：《增補彙音》與《彙集雅俗通十五音》相近，與《彙音妙悟》卻差別較大。為了更能說明問題，我們特把《增補彙音》三十個韻部中的下上聲字與《彙集雅俗通十五音》下去聲中相應的韻部字一四〇七個進行全面的比較，發現有九百個韻字對應，佔總數的百分之六十三點九七。而它與《彙音妙悟》的下上聲字比較則相差較大。從上可見，《增補彙音》所謂下上聲即《彙集雅俗通十五音》的下去聲。《增補彙音》是增刪補缺《彙集雅俗通十五音》而成的，與《彙音妙悟》根本沒有關係。

　　因此，我們可以這樣推論，《增補彙音》是在《彙集雅俗通十五音》的基礎上修訂而成的，所反映的音系也是以漳州方言音系為基礎的。

二　《增補彙音》音系性質討論

　　關於《增補彙音》所代表的音系，臺灣洪維仁先生在《三種漳州十五音的音讀》（1989）一文中認為《增補彙音》所代表的方言，當在漳浦以東，而《彙集雅俗通十五音》則在漳浦或以西。還有人認為《增補彙音》是按漳州腔編成的，是《彙集雅俗通十五音》的多種版本之一。究竟代表漳州地區何地的音系呢？筆者擬對《增補彙音》作一番探討。漳州市共轄漳州、龍海、長泰、華安、南靖、漳浦、雲霄、詔安、東山等十個縣市。漳州方言音系，廣義的說，是指整個漳州地區的音系；狹義的說，應該指漳州市薌城區舊城的方言，即指漳州腔。分析《增補彙音》音系，必然要涉及到漳州市十個縣市的方言，也不可不考察廈門的方言以作比較研究。經考察，筆者發現：

（一）從《增補彙音》的內部尋找證據

　　從《增補彙音》的內部證據可以說明該韻書所反映的並非漳腔和泉腔。閩南話有泉腔、廈腔、漳腔、潮腔之分。如《渡江書十五音》書首有「以本腔呼之別為序次如左」，又如第三十四部下平聲「儺韻」他母有「糖，本腔」，書中還有四處提到「泉腔」，有一處提到「潮腔」，因此李榮在《渡江書十五音》〈序〉認為「似乎本腔指本書依據的方言，泉腔潮腔並非本書依據的方言」。《增補彙音》則有四個地方提到漳腔：

　　　　簡字韻去母「肯，許也，漳腔」；
　　　　蘭字韻曾母「前，前後，漳腔」；
　　　　蘭字韻鶯母「閑，暇也，漳腔」；
　　　　粿字韻下入注「粿，走音，以漳腔呼之，與上粿字方不相混」。

有一處提到泉腔：

　　　　韭字韻入母「乳，泉腔，乳」。

根據李榮的說法，《增補彙音》內部所提供的證據可以證明其音系不是漳腔，也不是泉腔。

（二）《增補彙音》家韻[ɛ]、稽韻[e]、葩韻[a]三韻對立

　　《增補彙音》有家[ɛ]、葩[a]、稽[e]三韻的存在和對立。這是判斷該部韻書音系性質的關鍵所在。泉州、廈門、漳州均有葩[a]、稽[e]二韻；惟獨漳州有家[ɛ]韻，泉州和廈門均無。這可排除該韻書反映泉州或廈門方言的可能性。至於漳州地區十個縣市的方言也不是整齊劃一的，它們三韻的讀法也不盡相同。現分別討論如下：

1 家韻[ε]

《增補彙音》家韻與《彙集雅俗通十五音》嘉韻[ε]大致相同。此韻大多數韻字在漳州、龍海、南靖、平和、漳浦、雲霄、詔安讀作[ε/εʔ]，但此韻在廈門、長泰、華安、東山等地的方言則讀作[e/eʔ]。因廈門、長泰、華安、東山等地無[ε/εʔ]，故《增補彙音》自然也不可能是反映廈門、長泰、華安、東山等地的方言了。如下表：

韻字	漳州	廈門	龍海	長泰	華安	南靖	平和	漳浦	雲霄	東山	詔安
家	$kε^1$	ke^1	$kε^1$	ke^1	ke^1	$kε^1$	$kε^1$	$kε^1$	$kε^1$	ke^1	$kε^1$
琶	$pε^5$	pe^5	$pε^5$	pe^5	pe^5	$pε^5$	$pε^5$	$pε^5$	$pε^5$	pe^5	$pε^5$
客	$k'ε ʔ^4$	$k'e ʔ^4$	$k'ε ʔ^4$	$k'e ʔ^4$	$k'e ʔ^4$	$k'ε ʔ^4$	$k'ε ʔ^4$	$k'ε ʔ^4$	$k'ε ʔ^4$	$k'e ʔ^4$	$k'ε ʔ^4$
百	$pε ʔ^4$	$pe ʔ^4$	$pε ʔ^4$	$pe ʔ^4$	$pe ʔ^4$	$pε ʔ^4$	$pε ʔ^4$	$pε ʔ^4$	$pε ʔ^4$	$pe ʔ^4$	$pε ʔ^4$

2 葩韻[a]

《增補彙音》葩韻與《彙集雅俗通十五音》膠韻[a]大致相同。葩韻字有七十八個韻字來源於《彙集雅俗通十五音》中膠韻[a/aʔ]字（一六五個韻字），佔其總數百分之四十七點二七。此韻大多數韻字在漳州十個縣市和廈門市讀作[a/aʔ]。如下表：

韻字	漳州	廈門	龍海	長泰	華安	南靖	平和	漳浦	雲霄	東山	詔安
葩	$p'a^1$	$p'a^1$	$p'a^1$	$p'a^1$	$p'a^1$	$p'a^1$	$p'a^1$	$p'a^1$	$p'a^1$	$p'a^1$	$p'a^1$
巴	pa^1	pa^1	pa^1	pa^1	pa^1	pa^1	pa^1	pa^1	pa^1	pa^1	pa^1
獵	$la ʔ^8$	$la ʔ^8$	$la ʔ^8$	$la ʔ^8$	$la ʔ^8$	$la ʔ^8$	$la ʔ^8$	$la ʔ^8$	$la ʔ^8$	$la ʔ^8$	$la ʔ^8$
塔	$t'a ʔ^4$	$t'a ʔ^4$	$t'a ʔ^4$	$t'a ʔ^4$	$t'a ʔ^4$	$t'a ʔ^4$	$t'a ʔ^4$	$t'a ʔ^4$	$t'a ʔ^4$	$t'a ʔ^4$	$t'a ʔ^4$

但葩韻還有少數韻字，如「佳啞牙芽夏廈百」在漳州十個縣市和廈門市的讀音則不盡相同：

韻字	漳州	廈門	龍海	長泰	華安	南靖	平和	漳浦	雲霄	東山	詔安
佳	$kɛ^1$	ka^1	$ka^1\ kɛ^1$	ka^1	ka^1	ka^1	ka^1	$kɛ^1$	$kɛ^1$	$kɛ^1$	$kʻa^1$
啞	$ɛ^2$	$e^2\ a^2$	$a^2\ ɛ^2$	e^2	e^2	$ɛ^2$	$ɛ^2$	$ɛ^2$	$ɛ^2$	e^2	$ɛ^2$
牙	$gɛ^5$	$ga^5\ gɛ^5$	$gɛ^5$	$ga^5\ gɛ^5$	$ga^5\ gɛ^5$	$gɛ^5$	$gɛ^5$	$gɛ^5$	$gɛ^5$	$gɛ^5$	$gɛ^5$
芽	$gɛ^5$	$ga^5\ gɛ^5$	$gɛ^5$	$ga^5\ gɛ^5$	$ga^5\ gɛ^5$	$gɛ^5$	$gɛ^5$	$gɛ^5$	$gɛ^5$	$gɛ^5$	$gɛ^5$
夏	$hɛ^7$	$ha^7\ hɛ^7$	$hɛ^7$	$ha^7\ hɛ^7$	$ha^7\ hɛ^7$	$ha^7\ hɛ^7$	$ha^7\ hɛ^7$	$hɛ^7$	$hɛ^7$	$hɛ^7$	$ha^7\ hɛ^7$
廈	$ɛ^7$	$ha^7\ hɛ^7$	$ɛ^7$	$ɛ^7$	$ha^7\ ɛ^7$	$ha^7\ ɛ^7$	$ha^7\ ɛ^7$	$ɛ^7$	$hɛ^7$	e^7	$ha^7\ ɛ^7$
百	$pɛʔ^4$	$paʔ^4\ pɛʔ^4$	$pɛʔ^4$	$paʔ^4$	$pɛʔ^4$	$pɛʔ^4$	$pɛʔ^4$	$pɛʔ^4$	$pɛʔ^4$	$paʔ^4$	$pɛʔ^4$

上表可見，「佳啞牙芽夏廈百」等韻字讀作[a/aʔ]者，說明韻書夾雜著廈門、長泰、華安、東山等地方音特點。

3 稽韻[e]

《增補彙音》稽韻韻字大多來源於《彙集雅俗通十五音》稽韻[ei]和伽韻[e]。也就是說，《彙集雅俗通十五音》稽、伽韻二韻對立的現象在《增補彙音》裡已經不存在了。請看「柳」、「地」二母韻字表：

「柳」母表：

柳	上平	上上	上去	上入	下平	下上	下去	下入
《雅》稽	○	禮豊澧醴蠡	○	○	黎藜犂鸞螺	○	麗荔儷厲隸欚礪籭癘勵戾	○
《雅》伽	○	○	○	溧	螺	○		笠
《增》稽	○	禮澧醴蠡鱧	○	○	黎藜犂鸞螺蜊	○	麗荔儷厲隸欚礪籭癘勵戾	笠

「地」母表：

地	上平	上上	上去	上入	下平	下上	下去	下入
《雅》稽	低羝隄堤	底抵短	帝締諦倎掃渧禘禘螮戴	○	題蹄偍	○	地遞第苐悌娣禘棣代袋絎	○
《雅》伽	奃	短	○	啄	○	○	袋代遞	○
《增》稽	低羝氏邸坁奃	底短	帝締諦掃渧禘戴	啄簀	題蹄	地遞第苐娣棣袋絎	○	奪

　　《彙集雅俗通十五音》稽韻擬音為[ei]，無入聲韻；伽韻擬音為
[e/eʔ]，有喉塞尾韻，二韻是對立的。而《增補彙音》稽韻則把《彙
集雅俗通十五音》稽、伽二韻進行合併。這說明《增補彙音》「稽
韻」已經不存在《彙集雅俗通十五音》稽、伽二韻那樣的對立。此韻
字在漳州十個縣市和廈門市讀法複雜，有[e/eʔ]或[ue/ueʔ]、[ei]或[iei]
四種讀法。《彙集雅俗通十五音》稽韻[ei]、伽[e]分韻，反映漳浦一帶
的方音特點。《增補彙音》把此二韻合為稽，而且又配有入聲。平
和、漳浦、雲霄和詔安有[iei]或[ei]的讀法，但無與之相配的入聲，因
此《增補彙音》稽韻絕對不可能擬音為[ei]或[iei]，而應擬為[e/eʔ]。
可見《增補彙音》所反映的音系也可排除平和、漳浦、雲霄和詔安方
言音系。請看下表：

韻字	漳州	廈門	龍海	長泰	華安	南靖	平和	漳浦	雲霄	東山	詔安
稽	ke¹	ke¹	ke¹	kue¹	ke¹	ke¹	kiei¹	kiei¹	kei¹	ke¹	kei¹
犁	le⁵	le⁵	le⁵	lue⁵	le⁵	le⁵	liei⁵	liei⁵	lei⁵	le⁵	lei⁵
藝	ge⁷	ge⁷	ge⁷	gue⁷	ge⁷	ge⁷	giei⁷	giei⁷	gei⁷	ge⁷	gei⁷
八	peʔ⁴	peʔ⁴	peʔ⁴	pueʔ⁴	peʔ⁴	peʔ⁴	pɛʔ	peʔ⁴	peʔ⁴	peʔ⁴	pɛʔ⁴

　　由上三韻的方言材料可見，漳州地區家[ɛ]、稽[e]、葩[a]三韻的
對立，《增補彙音》所反映的音系，既可排除了泉州、廈門、長泰、
華安、東山等地的方言，又可排除平和、雲霄、漳浦、詔安等地的方
言，最有可能的就屬漳州和龍海方言了。

（三）關於《增補彙音》不同韻部字互見現象

1 家[ɛ]、稽[e]中部分字的互見現象

　　《增補彙音》家韻[ɛ]和稽韻[e]是對立的，但是，有一種情況值得我們去思考：即「家韻」[ɛ]裡有部分韻字如「渣假客鵲篋簀績褐鈀爬鞋蝦父耙陛稗笠宅」同時又出現在「稽韻」[e]裡。這些韻字只有在廈門、長泰、東山的方言裡才讀作[e/eʔ]，華安話部分讀作[ɛ/ɛʔ]，部分讀作[e/eʔ]，漳州其他地區則讀作[ɛ/ɛʔ]不讀作[e/eʔ]。

韻字	漳州	廈門	龍海	長泰	華安	南靖	平和	漳浦	雲霄	東山	詔安
耙	pɛ⁵	pe⁵	pɛ⁵	pe⁵	pɛ/e⁵	pɛ⁵	pɛ⁵	pɛ⁵	pɛ⁵	pe⁵	pɛ⁵
假	kɛ²	ke²	kɛ²	ke²	kɛ/e²	kɛ²	kɛ²	kɛ²	kɛ²	ke²	kɛ²
客	kʻɛʔ⁴	kʻeʔ⁴	kʻɛʔ⁴	kʻeʔ⁴	kʻɛ/eʔ⁴	kʻɛʔ⁴	kʻɛʔ⁴	kʻɛʔ⁴	kʻɛʔ⁴	kʻeʔ⁴	kʻɛʔ⁴ 褟
	tʻɛʔ⁴	tʻeʔ⁴	tʻɛʔ⁴	tʻeʔ⁴	tʻeʔ⁴	tʻɛʔ⁴	tʻɛʔ⁴	tuᴶ ɛʔ⁴	tʻɛʔ⁴	tʻeʔ⁴	tʻɛʔ⁴

　　家韻[ɛ]反映了漳州、龍海、南靖、平和、漳浦、雲霄、詔安等七個縣市方音特點，「渣假客鵲簀績褐鈀爬蝦父耙」等均屬[ɛ/ɛʔ]韻；而讀作[e/eʔ]韻，則是廈門、華安、長泰、東山等縣市的方音特點。這是兩種不同音系特點在家[ɛ/ɛʔ]韻中的反映。

2 茹[ue]、稽[e]中少數韻字的互見現象

　　《增補彙音》茹韻[ue]和稽韻[e]是對立的，但有少數韻字同時出現在這兩個韻部之中。《增補彙音》茹韻絕大多數韻字在漳州地區方言裡均讀作[ue]。請看下表：

韻字	漳州	廈門	龍海	長泰	華安	南靖	平和	漳浦	雲霄	東山	詔安
飛	pue¹	pe¹	pue¹	pue¹	pue¹	pue¹	pue¹	puɛ¹	pue¹	pue¹	pue¹
被	pʻue⁷	pʻe⁷	pʻue⁷	pʻue⁷	pʻue⁷	pʻue⁷	pʻue⁷	pʻue⁷	pʻue⁷	pʻue⁷	pʻue⁷
郭	kueʔ⁴	keʔ⁴	kueʔ⁴	kueʔ⁴	kueʔ⁴	kueʔ⁴	kueʔ⁴	kuɛʔ⁴	kueʔ⁴	kueʔ⁴	kueʔ⁴
說	sueʔ⁴	seʔ⁴	sueʔ⁴	sueʔ⁴	sueʔ⁴	sueʔ⁴	sueʔ⁴	suɛʔ⁴	sueʔ⁴	sueʔ⁴	sueʔ⁴

　　但是，《增補彙音》也有少數韻字如「鍋皮月」同時出現在䖵韻[ue]和稽韻[e]裡，反映了漳州方言夾雜著廈門方言的個別韻字。例如：

韻字	漳州	廈門	龍海	長泰	華安	南靖	平和	漳浦	雲霄	東山	詔安
鍋	ue^1	e^1	ue^1	ue^1	ue^1	ue^1	$u\varepsilon^1$	$u\varepsilon^1$	ue^1	ue^1	ue^1
皮	p^ue^5	p^e^5	p^ue^5	p^ue^5	p^ue^5	p^ue^5	$p^u\varepsilon^5$	$p^u\varepsilon^5$	p^ue^5	p^ue^5	p^ue^5
月	$gue\textormbox{ʔ}^8$	$ge\textormbox{ʔ}^8$	$gue\textormbox{ʔ}^8$	$gue\textormbox{ʔ}^8$	$gue\textormbox{ʔ}^8$	$gue\textormbox{ʔ}^8$	$gu\varepsilon\textormbox{ʔ}^8$	$gu\varepsilon\textormbox{ʔ}^8$	$gue\textormbox{ʔ}^8$	$gue\textormbox{ʔ}^8$	$gue\textormbox{ʔ}^8$

　　還有少數韻字如「矮買篋鈌拔」等字同時出現在「䖵韻」[ue]和「稽韻」[e]裡，漳州地區多數方言讀作[e]，廈門、長泰方言則讀作[ue]。例如：

韻字	漳州	廈門	龍海	長泰	華安	南靖	平和	漳浦	雲霄	東山	詔安
矮	e^2	ue^2	e^2	ue^2	e^2	e^2	ε^2	e^2	e^2	e^2	ei^2
買	be^2	bue^2	be^2	bue^2	be^2	be^2	be^2	$biei^2$	be^2	be^2	bei^2
篋	$k^e\textormbox{ʔ}^4$	$k^ue\textormbox{ʔ}^4$	$k^e\textormbox{ʔ}^4$	$k^ue\textormbox{ʔ}^4$	$k^e\textormbox{ʔ}^4$	$k^e\textormbox{ʔ}^4$	$k^e\textormbox{ʔ}^4$	$k^\varepsilon\textormbox{ʔ}^4$	$k^e\textormbox{ʔ}^4$	$k^e\textormbox{ʔ}^4$	$k^\varepsilon\textormbox{ʔ}^4$
拔	$pe\textormbox{ʔ}^8$	$pue\textormbox{ʔ}^8$	$pe\textormbox{ʔ}^8$	$pue\textormbox{ʔ}^8$	$pe\textormbox{ʔ}^8$	$pe\textormbox{ʔ}^8$	$pe\textormbox{ʔ}^8$	$P\varepsilon\textormbox{ʔ}^8$	$Pe\textormbox{ʔ}^8$	$pe\textormbox{ʔ}^8$	$p\varepsilon\textormbox{ʔ}^8$

3 龜[u]、璣[i]中部分韻字的互見現象

　　《增補彙音》出現相互對立的兩個韻部，即龜韻[u]與璣韻[i]的對立現象。龜韻韻字在漳州地區方言均讀作[u]，這是我們將該韻擬作[u]的主要依據。此韻的上入聲和下入聲韻字均讀偏僻字，現代漳州方言無法一一與之對應。今依韻書擬為[uʔ]。璣韻韻字在漳州地區方言均讀作[i/iʔ]，這是我們將該韻擬作[i/iʔ]的主要依據。但以下韻字「拘豬蛆雌旅屢舉貯佇煮楮暑宇雨羽與禹圄鼠取處許鋸據著庶恕絮驢衢渠鋤如洳儒孺茹俞予餘余虞愚呂侶具俱箸聚字裕署緒序譽預豫寓御」、「抵死」、「語去遇」則又同時出現在璣韻[i]和龜韻[u]裡。這是不同於《彙集雅俗通十五音》的特殊情況。

　　在以上例字中，「拘豬蛆雌旅屢舉貯佇煮楮暑宇雨羽與禹圄鼠取處許鋸據著庶恕絮驢衢渠鋤如洳儒孺茹俞予餘余虞愚呂侶具俱箸聚字

裕署緒序譽預豫寓御」,《彙集雅俗通十五音》僅出現在居韻[i]中,艍韻[u]則不見;「抵死」二字在《彙集雅俗通十五音》居韻[i]和艍韻[u]互見,「語去遇」三字在《彙集雅俗通十五音》艍韻[u]中則均注明「海腔」。對於這種情況,筆者認為,這些韻字在《增補彙音》機韻裡讀作[i]者,反映的是漳州地區方言;在龜韻讀作[u]者,所反映的則是廈門、龍海角美一帶的方言。請看下表:

韻字	漳州	廈門	龍海	角美	長泰	華安	南靖	平和	漳浦	雲霄	東山	詔安
豬	ti¹	tu¹	ti¹	tu¹	ti¹	ti¹	ti¹	ti¹	ti¹	ti¹	ti¹	ti¹
雌	tsʻi¹	tsʻu¹	tsʻi¹	tsʻu¹	tsʻi¹	tsʻi¹	tsʻi¹	tsʻi¹	tsʻi¹	tsʻi¹	tsʻi¹	tsʻi¹
旅	li²	lu²	li²	lu²	li²	li²	li²	li²	li²	li²	li²	li²
煮	tsi²	tsu²	tsi²	tsu²	tsi²	tsi²	tsi²	tsi²	tsi²	tsi²	tsi²	tsi²

　　《增補彙音》出現部分韻字同時出現在機[i]、龜[u]二韻之中,反映了韻書夾雜著廈門、龍海角美一帶的方音特點。這是我們擬將該韻書反映龍海音系的重要依據之一。

　　此外,機韻[i]裡還有一部分韻字,漳州地區方言讀作[i],而廈門、龍海角美一帶的方言則讀作[u],但這些韻字並沒有出現在龜韻[u]裡。例如:

韻字	漳州	廈門	龍海	角美	長泰	華安	南靖	平和	漳浦	雲霄	東山	詔安
居	ki¹	ku¹	ki¹	ku¹	ki¹	ki¹	ki¹	ki¹	ki¹	ki¹	ki¹	ki¹
軀	kʻi¹	kʻu¹	kʻi¹	kʻu¹	kʻi¹	kʻi¹	kʻi¹	kʻi¹	kʻi¹	kʻi¹	kʻi¹	kʻi¹
儲	tʻi²	tʻu²	tʻi²	tʻu²	tʻi²	tʻi²	tʻi²	tʻi²	tʻi²	tʻi²	tʻi²	tʻi²
輸	si¹	su¹	si¹	su¹	si¹	si¹	si¹	si¹	si¹	si¹	si¹	si¹

　　但是,機韻[i]中的促聲韻,不管在漳州地區方言裡還是在廈門、龍海角美一帶的方言中均讀作[iʔ]。請看下表:

韻字	漳州	廈門	龍海	長泰	華安	南靖	平和	漳浦	雲霄	東山	詔安
裂	li?⁸	li?⁸	li?⁸	li?⁸	li?⁸	li?⁸	li?⁸	li?⁸	li?⁸	li?⁸	li?⁸
鱉	pi?⁴	pi?⁴	pi?⁴	pi?⁴	pi?⁴	pi?⁴	pi?⁴	pi?⁴	pi?⁴	pi?⁴	pi?⁴
砌	ki?⁴	ki?⁴	ki?⁴	ki?⁴	ki?⁴	ki?⁴	ki?⁴	ki?⁴	ki?⁴	ki?⁴	ki?⁴
缺	kʻi?⁴	kʻi?⁴	kʻi?⁴	kʻi?⁴	kʻi?⁴	kʻi?⁴	kʻi?⁴	kʻi?⁴	kʻi?⁴	kʻi?⁴	kʻi?⁴

4 金[im]、箴[ɔm]兩韻字的互見現象

　　《增補彙音》金韻有一六三個韻字來源於《彙集雅俗通十五音》的金韻（二五一個韻字），佔其總數的百分之六十四點九四 ；箴韻有六個韻字來源於《彙集雅俗通十五音》的金韻（十三個韻字），佔其總數的百分之四十六點一五。說明《增補彙音》金韻[im]與箴韻[ɔm]是對立的，反映了漳州地區的方言特點。請看下表：

韻字	漳州	廈門	龍海	長泰	華安	南靖	平和	漳浦	雲霄	東山	詔安
箴	tsɔm¹	tsim¹	tsɔm¹	tsɔm¹	tsɔm¹	tsɔm¹	tsɔm¹	tsɔm¹	tsom¹	tsom¹	tsɔm¹
森	sɔm¹	sim¹	sɔm¹	sɔm¹	sɔm¹	sɔm¹	sɔm¹	sɔm¹	som¹	som¹	sɔm¹
喊	tɔp⁴	tip⁴	tɔp⁴	tɔp⁴	tɔp⁴	tɔp⁴	tɔp⁴	tɔp⁴	top⁴	top⁴	tɔp⁴
嚼	tsɔp⁴	tsip⁴	tsɔp⁴	tsɔp⁴	tsɔp⁴	tsɔp⁴	tsɔp⁴	tsɔp⁴	tsop⁴	tsop⁴	tsɔp⁴

　　這裡還要說明一件事，就是《增補彙音》箴韻實際上共收有韻字二四六個，其中有一三三個與金韻相同，並且釋義也基本上相同。這些韻字在漳州方言裡均讀作[im]，並不讀作[ɔm]，把它們列入箴韻是不妥的。鑒於以上情況，筆者認為，《增補彙音》箴韻中所列韻字所列入的一三三個金韻字是不妥的，因為這些韻字在漳州十個縣市中是不讀作[ɔm]而讀作[im]的。

5 根[in]、君[un]二韻字的互見現象

　　《增補彙音》根韻[in]與君韻[un]是對立的。根韻韻字在漳州地區方言裡多數讀作[in/it]，這是我們將該韻擬作[in/it]的主要依據。君韻

韻字在漳州地區方言裡多數讀作[un/ut]，這也是我們將該韻擬作
[un/ut]的主要依據。根韻絕大多數韻字在漳州地區的方言裡均讀作
[in]，而在廈門方言裡則讀作[un]。請看以下例字：

韻字	漳州	廈門	龍海	長泰	華安	南靖	平和	漳浦	雲霄	東山	詔安
斤	kin¹	kun¹	kin¹	kin¹	kin¹	kin¹	kin¹	kin¹	kin¹	kin¹	kin¹
銀	gin⁵	gun⁵	gin⁵	gin⁵	gin⁵	gin⁵	gin⁵	gin⁵	gin⁵	gin⁵	gin⁵
恩	in¹	un¹	in¹	in¹	in¹	in¹	in¹	in¹	in¹	in¹	in¹
近	kin⁷	kun⁷	Kin⁷	kin⁷	kin⁷	kin⁷	kin⁷	kin⁷	kin⁷	kin⁷	kin⁷

但是，《增補彙音》少數「根韻」[in]字，如「勤芹勻恨」等字又
同時出現在「君韻」[un]裡，說明這裡夾雜著廈門方言的個別韻字。
例如：

韻字	漳州	廈門	龍海	長泰	華安	南靖	平和	漳浦	雲霄	東山	詔安
勤	kʻin⁵	kʻun⁵	kʻin⁵	kʻin⁵	kʻin⁵	kʻin⁵	kʻin⁵	kʻin⁵	kʻin⁵	kʻin⁵	kʻin⁵
芹	kʻin⁵	kʻun⁵	kʻin⁵	kʻin⁵	kʻin⁵	kʻin⁵	kʻin⁵	kʻin⁵	kʻin⁵	kʻin⁵	kʻin⁵
勻	in⁵	un⁵	in⁵	in⁵	in⁵	in⁵	in⁵	in⁵	in⁵	in⁵	in⁵
恨	hin⁷	hun⁷	hin⁷	hin⁷	hin⁷	hin⁷	hin⁷	hin⁷	hin⁷	hin⁷	hin⁷

6 宮[iɔŋ]、姜[iaŋ]兩韻字的互見現象

《增補彙音》宮韻[iɔŋ]和姜韻[iaŋ]兩韻是對立的。宮韻韻字在漳
州地區方言裡多數讀作[iɔŋ/ iɔk]，這是我們將該韻擬作[iɔŋ/ iɔk]的主
要依據。姜韻韻字在漳州地區方言裡亦多數讀作[iaŋ/k]，這也是我們
將該韻擬作[iaŋ/k]的主要依據。然而，有部分韻字如「羌章彰璋湘相
箱商廂鄉兩長想賞仰響將相唱倡向約長祥詳常牆楊亮諒量上像像匠」
等，則同時出現在《增補彙音》宮韻[iɔŋ]和姜韻[iaŋ]裡。這也是與
《彙集雅俗通十五音》不同之處。以上例字只出現在《彙集雅俗通十
五音》姜韻[iaŋ]，恭韻[iɔŋ]則不見。因此，我們認為，這些例字讀作
[iɔŋ]，反映的是廈門的方言；讀作[iaŋ]，才是反映漳州地區方言。請

看以下例字：

韻字	漳州	廈門	龍海	長泰	華安	南靖	平和	漳浦	雲霄	東山	詔安
羌	kʻiaŋ¹	kʻiɔŋ¹	kʻiaŋ¹	kʻiaŋ¹	kʻiaŋ¹	kʻiaŋ¹	kʻiaŋ¹	kʻiaŋ¹	kʻiaŋ¹	kʻiaŋ¹	kʻian¹
章	tsiaŋ¹	tsiɔŋ¹	tsiaŋ¹	tsiaŋ¹	tsiaŋ¹	tsiaŋ¹	tsiaŋ¹	tsiaŋ¹	tsiaŋ¹	tsiaŋ¹	tsian¹
揚	iaŋ⁵	iɔŋ⁵	iaŋ⁵	iaŋ⁵	iaŋ⁵	iaŋ⁵	iaŋ⁵	iaŋ⁵	iaŋ⁵	iaŋ⁵	ian⁵
約	iak⁴	iɔk⁴	iak⁴	iak⁴	iak⁴	iak⁴	iak⁴	iak⁴	iak⁴	iak⁴	iat⁴

以上例子中可見，家[ɛ]和稽[e]，藍[ue]和稽[e]，龜[u]和璣[i]，根[in]和君[un]，宮[iɔŋ]和薑[iaŋ]中均存在著韻字互見現象，說明《增補彙音》所反映的方言音系是較為複雜的，主要反映漳州、龍海音系，又夾雜著廈門、龍海角美的某些讀音。我們判斷《增補彙音》的音系性質時，既考慮漳州、龍海音系特點，又考慮到廈門、龍海角美的某些讀音，因此才初步推測該韻書反映的是漳州龍海方言音系的結論。

洪惟仁在《漳州十五音的源流與音讀》認為《增補彙音》成書晚於《彙集雅俗通十五音》，並且其所代表的方言，當在漳浦以東，而《彙集雅俗通十五音》則在漳浦或以西。我們認為《增補彙音》所代表的方言當在漳浦縣以東或東北部，確切地說當是龍海一帶的方言。理由有：一、根據內部證據，本韻書不是反映漳腔或泉腔；二、此韻書有家韻[ɛ]，廈門、長泰、華安、東山則無，可排除反映此四地方言的可能性；三、此韻書將稽、伽韻兩韻合併為雞韻，讀作[e/eʔ]，也排除了稽韻讀作[iei]或[ei]的平和、漳浦、雲霄、詔安四地方言的可能性；四、此韻書有「金韻[im]」和「箴韻[ɔm]」的對立，而廈門有「金韻[im]」無「箴韻[ɔm]」，這也排除廈門方言的可能性。這樣一來，前面排除了漳腔、泉腔、廈門、長泰、華安、東山、平和、雲霄、詔安等地方言，只剩下龍海和南靖方言了。南靖音系與漳州薌城音系基本上相似。現在就只剩下龍海方言了。

上文排比和分析了《增補彙音》中有部分韻字分別同時出現在「家韻[ɛ]和稽韻[e]」、「宮韻[iɔŋ]和姜韻[iaŋ]」、「龜韻[u]與璣韻[i]」

裡，說明《增補彙音》作者在編撰韻書的過程中的確受到廈門、龍海、長泰等方言的影響。這種現象，可能是廈門、長泰等方言對龍海方言的滲透，或者像徐通鏘在《歷史語言學》第十章「語言的擴散（上）：地區擴散和方言地理學」中所說的：「語言在發展中不僅有分化，也有統一；每個語言不僅有自己獨立的發展，也有與其他語言的相互影響；不僅分化之後的語言相互間有差別，就是在分化之前語言內部也有方言的分歧；語言在其分化過程中不僅有突發性的分裂（……），而更重要的還是緩慢的分化過程，凡此等等。」根據這種說法，筆者認為，《增補彙音》作為一部反映龍海方言的韻書，首先這種方言有它獨立發展的一面，也有與漳州、漳浦、廈門、長泰等地方言的互相影響的一面，因此，龍海就因受到漳州、漳浦、長泰、廈門等地方言的影響而形成石碼、九湖、港尾、角美四片語音區。「家韻[ɛ]和稽韻[e]」、「宮韻[ioŋ]和姜韻[iaŋ]」、「龜韻[u]與機韻[i]」同時出現部分相同的韻字，說明《增補彙音》的確受到廈門、長泰等方言的影響。因此，我們懷疑該韻書的作者可能是龍海角美鎮人，這跟角美鎮地理位置與廈門、長泰相依有關。角美片東北部與廈門相連，西北片則與長泰相依。所以，筆者推測，《增補彙音》的音系似乎代表龍海方言音系最為適宜。

　　最後，筆者得出這樣的結論：《增補彙音》所反映的方言音系應該是以漳州方言音系為基礎，確切的說，應該是反映漳州市龍海一帶的方言，但還摻雜著廈門、長泰等地方言的個別韻類。

三　《增補彙音》三十字母音值的擬測

　　《增補彙音》共六卷：第一卷：君堅金歸家；第二卷：干光乖京官；第三卷：姑嬌稽宮高；第四卷：皆根姜甘瓜；第五卷：江蒹交伽薤；第六卷：葩龜箴機趒。現根據漳州龍海方言分別對《增補彙音》三十個字母的音值進行擬測。

（一）「君堅金歸家」五部音值的擬測

1 君部　《增補彙音》君韻有三八三個韻字來源於《彙集雅俗通十五音》的君韻[un/ut]（六五五個韻字），佔其總數的百分之五十八點四七。此韻舒聲韻在漳州地區十個縣市的方言均讀作[un]，促聲韻擬作[ut]，現根據龍海方言將君韻擬作[un/ut]。

2 堅部　《增補彙音》堅韻有三六六個韻字來源於《彙集雅俗通十五音》的堅韻[ian/iat]（六一四個韻字），佔其總數的百分之五十九點六一。此韻舒聲韻在漳州地區十個縣市的方言均讀作[ian]，促聲韻擬作[iat]，現根據龍海方言將堅韻擬作[ian/iat]。

3 金部　《增補彙音》金韻有一六四個韻字來源於《彙集雅俗通十五音》的金韻[im/ip]（二五一個韻字），佔其總數的百分之六十四點九四。此韻舒聲韻在漳州地區十個縣市的方言均讀作[im]，促聲韻擬作[ip]，現根據龍海方言將金韻擬作[im/ip]。

4 歸部　《增補彙音》歸韻有二四〇個韻字來源於《彙集雅俗通十五音》的規韻[ui]（三五八個韻字），佔其總數的百分之六十七點〇四。此韻無促聲韻，舒聲韻在漳州地區十個縣市的方言均讀作[ui]，現根據龍海方言將歸韻擬作[ui]。

5 家部　《增補彙音》家韻有一三〇個韻字來源於《彙集雅俗通十五音》的嘉韻[ɛ/ɛʔ]（一九〇個韻字），佔其總數的百分之六十八點四二。此韻舒聲韻在漳州、龍海、華安（部分人）、南靖、平和、漳浦、雲霄、詔安等七個縣市讀作[ɛ]，促聲韻讀作[ɛʔ]；而舒聲韻在長泰、華安（部分人）、東山等三個縣市的方言讀作[e]，促聲韻擬作[eʔ]，現根據龍海方言將家韻擬作[ɛ/ɛʔ]。

（二）「干光乖京官」五部音值的擬測

6 干部　《增補彙音》干韻有二四七個韻字來源於《彙集雅俗通

十五音》的干韻[an/at]（三四九個韻字），佔其總數的百分之七十點七七。此韻舒聲韻在漳州地區十個縣市的方言（除詔安話外）均讀作[an]，促聲韻擬作[at]，現根據龍海方言將幹韻擬作[an/at]。

　　7 **光部**　《增補彙音》光韻有四八二個韻字來源於《彙集雅俗通十五音》的公韻[ɔŋ/ɔk]（八三九個韻字），佔其總數的百分之五十七點四五。此韻舒聲韻在漳州地區十個縣市的方言均讀作[ɔŋ]，促聲韻擬作[ɔk]，現根據龍海方言將光韻擬作[ɔŋ/ɔk]。

　　8 **乖部**　《增補彙音》乖韻有二十二個韻字來源於《彙集雅俗通十五音》的乖韻[uai/uaiʔ]（三十三個韻字），佔其總數的百分之六十三點六四。此韻舒聲韻在漳州地區十個縣市的方言均讀作[uai]，促聲韻擬作[uaiʔ]，現根據龍海方言將乖韻擬作[uai/uaiʔ]。

　　9 **京部**　《增補彙音》京韻有五九一個韻字來源於《彙集雅俗通十五音》的經韻[eŋ/ɛk]（一○四四個韻字），佔其總數的百分之五十六點一。此韻舒聲韻在漳州、龍海、華安、南靖、詔安等縣市均讀作[iŋ/ik]，長泰、平和、雲霄、東山等縣市讀作[eŋ/ek]，漳浦讀作[ɛŋ/ɛk]。現根據龍海方言將京韻擬作[iŋ/ik]。

　　10 **官部**　《增補彙音》官韻有三九七個韻字來源於《彙集雅俗通十五音》的觀韻[uan/uat]（五八三個韻字），佔其總數的百分之六十八點一○。此韻舒聲韻在漳州地區十個縣市的方言均讀作[uan]，促聲韻擬作[uat]，現根據龍海方言將官韻擬作[uan/uat]。

（三）「姑嬌稽宮高」五部音值的擬測

　　11 **姑部**　《增補彙音》姑韻有三七五個韻字來源於《彙集雅俗通十五音》的沽韻[ɔu]（五一七個韻字），佔其總數的百分之七十二點五○。此韻在漳州地區讀音不一：漳州、龍海、華安、南靖均讀作[-ɔ]，長泰讀作[eu]，平和、漳浦、詔安讀作[-ɔu]，雲霄、東山讀作[-ou]。現根據龍海方言將姑韻擬作[ɔ/ɔʔ]。

12 **嬌部**　《增補彙音》嬌韻有二六二個韻字來源於《彙集雅俗通十五音》的嬌韻[iau/iauʔ]（四〇九個韻字），佔其總數的百分之六十四點〇六。此韻舒聲韻在漳州地區十個縣市的方言均讀作[iau]，促聲韻擬作[iauʔ]，現根據龍海方言將嬌韻擬作[iau/iauʔ]。

13 **稽部**　《增補彙音》稽韻有一七五個韻字來源於《彙集雅俗通十五音》的稽韻[ei]（二四五個韻字），佔其總數的百分之七十一點四〇；有三十四個韻字來源於《彙集雅俗通十五音》的伽韻[e]（六十一個韻字），佔其總數的百分之五十五點七四。此韻在漳州、龍海、華安、南靖、東山等方言讀作[-e/eʔ]，長泰讀作[-ue/ueʔ]，而平和城關讀作[e/eʔ]，安厚、下寨、九峰、蘆溪等地讀作[iei]；漳浦讀作[iei]，雲霄、詔安則讀作[ei]，現根據龍海方言將稽韻擬作[e/eʔ]。

14 **宮部**　《增補彙音》宮韻有二二四個韻字來源於《彙集雅俗通十五音》的恭韻[ioŋ/iok]（三五五個韻字），佔其總數的百分之六十三點一〇。此韻舒聲韻在漳州地區十個縣市的方言均讀作[ioŋ]，促聲韻擬作[iok]，現根據龍海方言將宮韻擬作[ioŋ/iok]。

15 **高部**　《增補彙音》高韻有二七二個韻字來源於《彙集雅俗通十五音》的高韻[o/oʔ]（四四八個韻字），佔其總數的百分之六十點七一。此韻在漳州、龍海、華安、南靖、平和、漳浦、雲霄、東山方言均讀作[-o/oʔ]，只有長泰、詔安方言讀作[-ɔ/ɔʔ]。現根據龍海方言將高韻擬作[o/oʔ]。

（四）「皆根姜甘瓜」五部音值的擬測

16 **皆部**　《增補彙音》皆韻有一八〇個韻字來源於《彙集雅俗通十五音》的皆韻[ai]（二九〇個韻字），佔其總數的百分之六十二點一〇。此韻在漳州地區十個縣市的方言均讀作[ai]，現根據龍海方言將皆韻擬作[ai/aiʔ]。

17 **根部**　《增補彙音》根韻有二八一個韻字來源於《彙集雅俗通

十五音》的巾韻[in/it]（四五〇個韻字），佔其總數的百分之六十二點
四〇。此韻舒聲韻在漳州地區十個縣市的方言均讀作[in]，促聲韻擬作
[it]，現根據龍海方言將根韻擬作[in/it]。

　　18 羌部　《增補彙音》羌韻有一九六個韻字來源於《彙集雅俗通
十五音》的姜韻[iaŋ/iak]（二九四個韻字），佔其總數的百分之六十六
點六七。此韻舒聲韻在漳州地區（除詔安外）的方言均讀作[iaŋ]，促
聲韻讀作[iak]，現根據龍海方言將羌韻擬作[iaŋ/iak]。

　　19 甘部　《增補彙音》甘韻有一九一個韻字來源於《彙集雅俗通
十五音》的甘韻[am/ap]（三五四個韻字），佔其總數的百分之五十
四。此韻舒聲韻在漳州地區十個縣市的方言均讀作[am]，促聲韻讀作
[ap]，現根據龍海方言將甘韻擬作[am/ap]。

　　20 瓜部　《增補彙音》瓜韻有九十七個韻字來源於《彙集雅俗
通十五音》的瓜韻[ua]（一六九個韻字），佔其總數的百分之五十七點
四〇。此韻在漳州地區（除雲霄、詔安部分字讀作[uɛ]外）方言讀作
[ua]，現根據龍海方言將瓜韻擬作[ua/uaʔ]。

（五）「江蒹交伽䴖」五部音值的擬測

　　21 江部　《增補彙音》江韻有一五六個韻字來源於《彙集雅俗通
十五音》的江韻[aŋ/ak]（二四三個韻字），佔其總數的百分之六十六點
六七。此韻舒聲韻在漳州地區十個縣市的方言均讀作[aŋ]，促聲韻讀
作[ak]，現根據龍海方言將江韻擬作[aŋ/ak]。

　　22 蒹部　《增補彙音》蒹韻有一六三個韻字來源於《彙集雅俗通
十五音》的兼韻[iam/iap]（二九六個韻字），佔其總數的百分之五十五
點〇七。此韻舒聲韻在漳州地區十個縣市的方言均讀作[iam]，促聲韻
讀作[iam]，現根據龍海方言將蒹韻擬作[iam/iap]。

　　23 交部　《增補彙音》交韻有一二九個韻字來源於《彙集雅俗通
十五音》的交韻[au/auʔ]（二一六個韻字），佔其總數的百分之五十九

點七二。此韻舒聲韻在漳州地區十個縣市的方言均讀作[au]，促聲韻讀作[auʔ]，現根據龍海方言將交韻擬作[au/auʔ]。

24 伽部　　《增補彙音》伽韻有一〇二個韻字來源於《彙集雅俗通十五音》的迦韻[ia/iaʔ]（一四四個韻字），佔其總數的百分之七十點八三。此韻舒聲韻在漳州地區十個縣市的方言均讀作[ia]，促聲韻讀作[iaʔ]，現根據龍海方言將伽韻擬作[ia/iaʔ]。

25 藍部　　《增補彙音》弍韻有一六八個韻字來源於《彙集雅俗通十五音》的檜韻[uei/ueiʔ]（二六一個韻字），佔其總數的百分之六十四點三七。此韻舒聲韻漳州地區方言裡多數讀作[ue/ueʔ]，惟獨漳浦方言讀作[uɛ/ uɛʔ]，現根據龍海方言將弍韻擬作[ue/ueʔ]。

（六）「葩龜箴璣趒」五部音值的擬測

26 龜部　　《增補彙音》龜韻有二〇一個韻字來源於《彙集雅俗通十五音》的艍韻[u/uʔ]（三三一個韻字），佔其總數的百分之六十點七三。此韻舒聲韻在漳州地區十個縣市的方言均讀作[u]，促聲韻讀作[uʔ]，現根據龍海方言將龜韻擬作[u/uʔ]。

27 葩部　　《增補彙音》葩韻有七十八個韻字來源於《彙集雅俗通十五音》的膠韻[a/aʔ]（一六五個韻字），佔其總數的百分之四十七點二七。此韻舒聲韻在漳州地區十個縣市的方言均讀作[a]，促聲韻讀作[aʔ]，現根據龍海方言將葩韻擬作[a/aʔ]。

28 璣部　　《增補彙音》璣韻有六六五個韻字來源於《彙集雅俗通十五音》的居韻[i/iʔ]（一一四七個韻字），佔其總數的百分之五十七點九八。此韻舒聲韻在漳州地區十個縣市的方言均讀作[i]，促聲韻讀作[iʔ]，現根據龍海方言將璣韻擬作[i/iʔ]。

29 趒部　　《增補彙音》趒韻有一九七個韻字來源於《彙集雅俗通十五音》的丩韻[iu/iuʔ]（三〇〇個韻字），佔其總數的百分之六十五點七〇。此韻舒聲韻在漳州地區十個縣市的方言均讀作[iu]，促聲韻

讀作[iuʔ]，現根據龍海方言將觓韻擬作[iu/iuʔ]。

　　30 箴部　《增補彙音》箴韻有六個韻字來源於《彙集雅俗通十五音》的箴韻[ɔm/ɔp]（十三個韻字），佔其總數的百分之四十六點一五。此韻舒聲韻在漳州地區十個縣市的方言均讀作[ɔm]，促聲韻讀作[ɔp]，現根據龍海方言將箴韻擬作[ɔm/ɔp]。

　　從上所述，《增補彙音》共三十個韻部五十九個韻母。即：

1 君[un/ut]　2 堅[ian/iat]　3 金[im/ip]　4 歸[ui]　　5 家[ɛ/ɛʔ]　6 干[an/at]

7 光[ɔŋ/ɔk]　8 乖[uai/uaiʔ] 9 京[iŋ/ik]　　10 官[uan/uat] 11 姑[ɔ/ɔʔ]　12 嬌[iau/iauʔ]

13 稽[e/eʔ]　14 宮[iɔŋ/iɔk] 15 高[o/oʔ]　　16 皆[ai/aiʔ]　17 根[in/it]　18 羌[iaŋ/iak]

19 甘[am/ap]　20 瓜[ua/uaʔ]　21 江[aŋ/ak]　　22 蒹[iam/iap] 23 交[au/auʔ] 24 伽[ia/iaʔ]

25 薤[ue/ueʔ]　26 龜[u/uʔ]　　27 葩[a/aʔ]　　28 璣[i/iʔ]　　29 觓[iu/iuʔ]　30 箴[ɔm/ɔp]

參考文獻

〔清〕無名氏：《增補彙音》（上海市：大一統書局石印本，1928
　　　年）。

〔清〕謝秀嵐：《彙集雅俗通十五音》（高雄市：慶芳書局影印1818年
　　　文林堂刊本）。

麥都思（W.H.Medhurst）：《福建方言字典》，1831年。

洪惟仁：《漳州方言韻書三種》（臺北市：臺語出版社，1989年）。

洪惟仁：〈漳州三種十五音之源流及其音系〉，《臺灣風物》第40卷第3
　　　期。

馬重奇：《漳州方言研究（修訂版）》（香港：縱橫出版社，1996年）。

馬重奇：《閩臺方言的源流與嬗變》（福州市：福建人民出版社，2002
　　　年）。

馬重奇：《清代三種漳州十五音韻書研究》（福州市：福建人民出版
　　　社，2004年）。

徐通鏘：《歷史語言學》（北京市：商務印書館，1996年）。

福建省龍海市地方志編纂委員會：《龍海縣誌》〈方言志〉（北京市：
　　　東方出版社，1993年）。

福建省平和縣地方志編纂委員會：《平和縣誌》〈方言志〉（北京市：
　　　群眾出版社，1994年）。

福建省東山縣地方志編纂委員會：《東山縣誌》〈方言志〉（北京市：
　　　中華書局，1994年）。

福建省長泰縣地方志編纂委員會：《長泰縣誌》〈方言志〉，油印本
　　　1994年版。

福建省華安縣地方志編纂委員會：《華安縣誌》〈方言志〉（廈門市：

廈門大學出版社，1996年）。

福建省南靖縣地方志編纂委員會：《南靖縣誌》〈方言志〉（北京市：
　　　　方志出版社，1997年）。

福建省漳浦縣地方志編纂委員會：《漳浦縣誌》〈方言志〉（北京市：
　　　　方志出版社，1998年）。

福建省詔安縣地方志編纂委員會：《詔安縣誌》〈方言志〉（北京市：
　　　　方志出版社，1999年）。

福建省雲霄縣地方志編纂委員會：《雲霄縣誌》〈方言志〉（北京市：
　　　　方志出版社，1999年）。

《渡江書十五音》音系研究

　　漳州現存有清代三種十五音，即《彙集雅俗通十五音》、《增補彙音》和《渡江書十五音》。前二種韻書音系已做了研究。本文著重探討《渡江書十五音》（簡稱《渡江書》）音系及其音系性質。

一　《渡江書十五音》的由來及其音系

　　《渡江書十五音》的著者、著作年代皆不詳，手抄本，四十三韻。一九五八年李熙泰先生在廈門舊書攤購得，一九八七年東京外國語大學亞非言語文化研究所影印發行，有李榮序。黃典誠（1991）在《〈渡江書十五音〉的本腔是什麼》說：《渡江書》的作者確係漳州市長泰縣籍無疑。[1]李榮〈序〉云：

> 《渡江書》是閩南方言韻書，沒有聽說有刻本，鈔本見於《涵芬樓爐餘書目》，元注云「為閩人方言而作」。也沒有聽說還有其他書目提到本書的。想不到一九五八年六月二十七日，李熙泰同學在廈門思明北路舊書攤買到此鈔本。全書二百七十九葉，第一叶首題「渡江書」，二七九叶末題「十五音全終」，中缺四叶。有幾叶略有破損，偶缺一二字。

　　此鈔本無序跋，不署編者姓名和年代。閩語韻書常用「十五音」

1　見《廈門民俗方言》1991 年第 5 期。

指聲母，也常用「十五音」為書名。本書封面和扉葉就用「渡江書十五音」為署名，點出這是閩語韻書。當然也可以單說「渡江書」。

（一）《渡江書十五音》的「十五音」（即十五個聲母字）

《渡江書十五音》「順口十五音歌己字為首」與《彙集雅俗通十五音》次列「切音十五字字頭起連音呼」基本上相同：

雅俗通	柳理	邊比	求己	去起	地底	頗鄙	他恥	曾止	入耳	時始	英以	門美	語御	出取	喜熹
渡江書	柳裡	邊比	求己	去起	治底	波鄙	他恥	曾只	入耳	時始	英以	門米	語擬	出齒	喜熹

兩種韻書均為十五個字母音，其呼法也基本上相同。通過考證，這兩種漳州十五音的聲母字及其擬音也是相同的。請看下表：

韻　書	兩　種　韻　書　的　聲　母　比　較　及　其　擬　音							
雅俗通	柳 [l/n]	邊 [p]	求 [k]	去 [kʻ]	地 [t]	頗 [pʻ]	他 [tʻ]	曾 [ts]
渡江書	柳 [l/n]	邊 [p]	求 [k]	去 [kʻ]	治 [t]	波 [pʻ]	他 [tʻ]	曾 [ts]
雅俗通	入 [dz]	時 [s]	英 [ø]	門 [b/m]	語 [g/ŋ]	出 [tsʻ]	喜 [h]	
渡江書	入 [dz]	時 [s]	英 [ø]	門 [b/m]	語 [g/ŋ]	出 [tsʻ]	喜 [h]	

（二）《渡江書十五音》的「共四十三字母」（即四十三個韻部）

《渡江書十五音》雖不分卷，但按「渡江書字祖三十字」，應該也有七卷：「君堅今歸嘉　干公乖經官　姑嬌雞恭高　皆根姜甘瓜　江兼交加談　他朱槍幾鳩」。「又附音十三字」：「箴寡尼儺茅乃貓且雅五姆麼缸」共四十三字字母。現將三種韻書韻目之間比較如下表：

卷　數	《彙集雅俗通十五音》	《渡江書十五音》
第一卷	君堅金規嘉	君堅金規嘉
第二卷	干公乖經觀	干公乖經官
第三卷	沽嬌稽恭高	姑嬌雞恭高

卷　數	《彙集雅俗通十五音》	《渡江書十五音》
第四卷	皆巾姜甘瓜	皆根姜甘瓜
第五卷	江兼交迦檜	江兼交迦談
第六卷	監艍膠居丩	他朱鎗幾鳩
第七卷	更裩茄梔薑驚官鋼伽閑	箴官拈儺茅乃貓且雅五姆麼缸
第八卷	姑姆光閂糜嘐箴爻扛牛	

可見，此兩種韻書的前三十個韻部基本上相同，《彙集雅俗通十五音》和《渡江書》三十部以後基本上是白讀音，也是大同小異的。

（三）關於調類的對照排比考察

《彙集雅俗通十五音》作者為了補足「八音」，以「下上」來配「上上」，所有「下上聲」都是「空音」，卷內注明「全韻與上上同」，意思是說漳州音實際上只有七調，根本就沒有下上聲。《渡江書》「此卷中字祖三十字又附音十三字，共四十三，以本唪呼之，別為序次如左」，只有七調，即上平聲、上上聲、上去聲、上入聲、下平聲、下去聲、下入聲，而沒有下上聲。

二　《渡江書十五音》內部證據兼論其音系性質

《彙集雅俗通十五音》是一部反映十九世紀初閩南漳州方言音系的韻書，確切的說是反映漳州市漳浦方言音系。而《渡江書十五音》究竟代表何地方言音系則是眾說紛紜。李榮（1987）認為，《渡江書》的音韻系統介於廈門與漳州之間，但更接近廈門音；姚榮松（1989）認為，《渡江書》音韻系統更接近漳州音；洪惟仁（1990）認為《渡江書》很明顯的是漳州音韻書；黃典誠（1991）說《渡江書》的作者確係漳州市長泰縣籍無疑，但和廈門一地有著較深厚的關係；李熙泰（1991）推測是介於海澄至廈門之間的讀音；野間晃

（1995）指出，《渡江書》的音系雖有虛構的部分，但似乎比較忠實地反映所根據的音系的實際情況；林寶卿（1995）認為其音系是以廈門音為主，又補充了不少長泰音；王順隆（1996）認為，《渡江書》與長泰音有更密切的關係；等等。首先，我們要說明漳州音指的是什麼？今漳州市共轄漳州、龍海、長泰、華安、南靖、平和、漳浦、雲霄、詔安、東山等十個縣市。漳州音系就廣義而言可指整個地區的音系，狹義而言可指漳州薌城區音系。

　　筆者通過《渡江書》與《彙集雅俗通十五音》的全面比較，並與現代漳州地區方言的對照考察，使我們更進一步瞭解《渡江書》與《彙集雅俗通十五音》之間的源流關係，同時弄清楚《渡江書》的音系性質。

　　李榮在〈序〉中說：「平常都說閩南話有泉州腔、廈門腔、漳州腔、潮州腔之分。」《渡江書》書中有四處提到「泉腔」，如拱韻喜母：「享，泉咥。」閣韻門母：「卜，泉咥。」近韻喜母：「恨，恨心也，泉咥。」檯韻語母：「雅，泉咥。」韻書中還有一處提到「潮腔」，如暴韻治母：「說，說話，潮咥。」這裡的「咥」字就是「腔」。李榮把以上例證「拿來跟本書卷首『以本腔呼之』對比」，認為「似乎本咥指本書依據的方言，泉咥潮咥並非本書依據的方言。參考《彙音妙悟》明說『悉用泉音』，管部注『漳腔，有音無字。』本書還有一處糖字注『本咥』（按：爁韻他母：「糖，本腔。」）」最後，李榮得出這樣的結論：「就今天的方言來說，在廈門漳州之間，本書的音韻系統更接近於廈門。」李榮的結論有其片面的地方。

　　筆者認為，首先應該弄清楚，書中的「本腔」指的是什麼地方的腔調。據統計，《渡江書》「爁韻」有三十二字與《彙集雅俗通十五音》第四十九部「扛韻」[ɔ̃]（四十七字）相對應，佔其總數的百分之六十八點一〇；爁韻還與《渡江書》缸韻[ŋ]對立，因此這裡的「糖」字，絕不可能讀作[tŋ]，而應讀作[tʰɔ̃]。「糖」字讀作[tʰɔ̃]，在漳州與廈

門之間的地方只有長泰縣了。不僅如此，包括整個儺韻的韻字在長泰方言中均讀作[ɔ̃]。關於這個問題，後文有專門的論述。因此，我們可斷定「本腔」即指長泰腔。

　　《渡江書》書名與長泰的地理位置的關係，也是筆者考證的證據之一。《渡江書》的「渡江」究竟渡什麼江呢？因筆者曾於一九六九年到長泰縣珠坂大隊五裡亭農場插隊勞動，對漳州薌城→九龍江→龍海郭坑鎮→長泰珠坂五裡亭→龍津江→長泰縣城的地理位置十分熟悉。按筆者推測，以前由於交通不方便，漳州到長泰縣城必須渡過兩條江：一是先從漳州朝東北方向渡過九龍江到達郭坑鎮（按：郭坑鎮屬龍海縣轄區，「糖」字讀作[tʰŋ]），再朝北經過長泰珠坂村五里亭（按：珠坂屬長泰縣轄區，「糖」字則讀作[tʰɔ̃]），再徑直渡過龍津江，經過京元村才到達長泰縣城。本書書名《渡江書十五音》可能與此有關。黃典誠在〈關於〈渡江書十五音〉的「本腔」〉一文中指出：「《渡江書十五音》的作者既承認[tʰɔ̃]為本腔，則其作者確係今漳州市長泰縣籍無疑。而書中[iɔŋ]、[iaŋ]兩韻，證作者雖籍隸長泰，但和廈門一地有著較深厚的關係。」[2]黃先生的考證是正確的。《渡江書十五音》的「本腔」是漳州長泰方音，書中也夾雜著廈門某些音類，第三節裡將有更詳細的闡述。

　　關於《渡江書十五音》的編撰年代，李榮在《渡江書十五音》〈序〉中考證說：「《渡江書》編撰年代待考，可以確定的是在《康熙字典》之後。」

　　本文將《渡江書》與《彙集雅俗通十五音》及漳州方言進行窮盡式的比較，筆者認為，《渡江書》所反映的方言音系應該是以長泰音和漳州音為基礎，但還摻雜著廈門方言的個別韻類。《渡江書》成書時間後於《彙集雅俗通十五音》，它是在《彙集雅俗通十五音》基礎上增

2　黃典誠：《黃典誠語言學論文集》（廈門市：廈門大學出版社，2003 年），頁 273。

刪補缺而成的。據考察，《渡江書》四十三個韻部抄襲了《彙集雅俗通十五音》相對應韻部一二二七一個韻字中的九〇〇八字，佔其總數的百分之七十三點四一，作者只是把這些韻字按諧聲系統的不同重新進行排列，而編者所新增的韻字一律放在《彙集雅俗通十五音》韻字之後。這說明《渡江書》與《彙集雅俗通十五音》有著密切的關係，也是我們認為《渡江書》所代表的音系是以漳州音為基礎的主要依據之一。

　　《彙集雅俗通十五音》有五十個韻部、八十五個韻母，而《渡江書》則只有四十三個韻部、八十六個韻母。二者相比較，有兩方面不同：一、《渡江書》比《彙集雅俗通十五音》少了七個韻：《彙集雅俗通十五音》嘉韻讀作[ɛ]，《渡江書》無[ɛ]韻，其嘉韻與《彙集雅俗通十五音》膠韻同，讀作[a]；《彙集雅俗通十五音》有裩韻[uĩ]，《渡江書》則將其併入缸韻，讀作[ŋ]；《彙集雅俗通十五音》有稽[ei]、伽[e]二韻，《渡江書》則將其並為雞韻，讀作[e]；《彙集雅俗通十五音》有光韻[uaŋ]，《渡江書》則將其併入公韻，讀作[ɔŋ]；《彙集雅俗通十五音》有閂韻[uãi]，《渡江書》無此韻；《彙集雅俗通十五音》有糜韻[uẽi]，《渡江書》則無此韻；《彙集雅俗通十五音》有牛韻[iũ]，《渡江書》無此韻，歸入槍韻[iũ]。二、兩部韻書的韻母不太一致：《彙集雅俗通十五音》有八十五個韻母，其中十五個陽聲韻均配有入聲韻，收輔音韻尾[-p、-t、-k]；三十五個陰聲韻，其中有二十個韻也配有入聲韻，收喉塞韻尾[-ʔ]，有十五個韻則不配入聲韻。而《渡江書》雖然只有四十三個韻部，但每個韻部均配有入聲韻：十四個陽聲韻配有入聲韻，收輔音韻尾[-p、-t、-k]；另外二十九個陰聲韻也都配有入聲韻，則收喉塞韻尾[-ʔ]。

　　本文通過《渡江書》四十三個韻部與漳州、龍海、長泰、華安、南靖、平和、雲霄、漳浦、東山、詔安以及廈門等縣市的方言進行全面的比較，多數韻部沒有什麼大的差異，有以下六種情況值得我們去思考：

　　一、純讀長泰方言韻類，不讀漳州其他地區方言和廈門方言韻類：《渡江書》儺韻[ɔ̃]部分韻字「扛慷康湯裝霜喪秧芒滄方鋼蕩長腸糖床撞杖」等，惟獨長泰腔讀作[ɔ̃]，漳州、龍海、華安、南靖、平和、漳浦、雲霄、東山、詔安、廈門等方言均讀作[ŋ]。

　　二、純讀漳州、長泰等地方言韻類，不讀廈門方言韻類：（1）《渡江書》根韻[in]與君韻[un]對立。根韻[in]部分韻字「斤均跟巾恩芹銀垠齦近」等，漳州地區方音讀作[in]，惟獨廈腔讀作[un]，反映的是漳州方言，而不是廈門方言。（2）《渡江書》耗韻[ue]部分韻字「飛剐炊尾粿髓火過冠從課貨歲郭缺垂被尋」等，漳州地區大多讀作[ue]，惟獨廈腔讀作[e]，說明這裡所反映的也是漳州一帶的方言。

　　三、純讀長泰、華安、廈門等地韻類，不讀漳州其他方言韻類：（1）《渡江書》嘉韻[a] 部分韻字「嘉加渣紗差把啞嫁爬牙蝦夏」等字，長泰、華安、廈門讀作[a]，相當於《彙集雅俗通十五音》的膠韻[a]；而這些韻字，漳州、龍海、南靖、漳浦、雲霄、平和、詔安均可讀作[ɛ]，相當於《彙集雅俗通十五音》的嘉韻[ɛ]，而長泰等地方言則讀作[e]，反映了兩種不同的方言現象。（2）《渡江書》雞韻[e]部分韻字「渣紗假啞架客褐鈀爬蝦耙宅麥」等字，長泰、華安、東山、廈門讀作[e/ʔ]，漳州、龍海、南靖、漳浦、雲霄、平和、詔安則讀作[ɛ/ʔ]。（3）《渡江書》「扛韻」部分韻字「方風光磚黃酸穿川園昏荒軟管轉」等，長泰、詔安、廈門讀作[ŋ]，相當於《彙集雅俗通十五音》鋼韻[ŋ]；而這些韻字，漳州、龍海、華安、南靖、平和、漳浦、雲霄、東山等方言均讀作[uĩ]，相當於《彙集雅俗通十五音》褌韻[uĩ]。

　　四、同時分讀於兩個韻部，分別反映漳州、長泰等地韻類和廈門方言韻類：（1）《渡江書》雞韻[e] 部分韻字「披弊敝斃幣制世」等，惟獨廈門讀作[e]，漳州地區均讀作[i]，讀廈門方言韻類；但這些韻字又同時出現在幾韻[i]和《彙集雅俗通十五音》居韻[i]裡，則讀漳州韻

類。（2）《渡江書》恭韻[ioŋ]部分韻字「姜章湘鄉兩長想仰響唱約楊亮」等，廈門讀作[ioŋ]，漳州、長泰等地均讀作[iaŋ]，反映廈門方言；但《渡江書》「姜韻」[iaŋ]裡又同時收以上韻字，則讀漳州地區方言。

五、《渡江書》雅韻[ẽ]與尼韻[ĩ]是對立的。雅韻部分韻字「嬰奶罵脈咩挾夾庚坑撐爭生星平彭楹硬鄭」等，長泰、華安、東山、詔安均讀作[ẽ]，廈門部分讀作[ẽ]，多數讀作[ĩ]，漳州、龍海、南靖、平和、漳浦、雲霄均讀作[ẽ]，顯然所反映的不是廈門方言；尼韻韻字讀作[ĩ]，只有個別韻字「腥哼平彭」廈腔讀作[ĩ]，可見此韻不是反映廈門方言。

六、《渡江書》朱韻[u]韻字，廈門方言均讀作[u]；其大部分韻字漳州方言亦讀作[u]，但部分韻字如「豬趨旅舉抵貯煮死宇語鼠許去著處餘緒」等則讀作[i]，所以此韻的部分韻字反映了廈門方言。

最後，筆者得出這樣的結論：《渡江書》所反映的方言音系應該是以長泰音和漳州音為基礎，但還參雜著廈門方言的個別韻類。

三　《渡江書十五音》四十三字母音值的擬測

在本節裡，我們擬將《渡江書十五音》四十三個韻部八十六個韻母與《彙集雅俗通十五音》五十韻部八十五個韻母以及漳州地區十個縣市、廈門的方言韻母系統比較研究，並將其音值擬測如下：

（一）「君堅金歸嘉」五部音值的擬測

1 **君部**　《渡江書》君韻有四四五個韻字來源於《彙集雅俗通十五音》的君韻[un/ut]（六五五個韻字），佔其總數的百分之六十七點九四。此韻舒聲韻在漳州地區十個縣市的方言均讀作[un]，促聲韻擬作[ut]，現根據長泰方言將君韻擬作[un/ut]。《廈門方言研究》「同音

字表」裡「跟根巾斤筋均鈞筠」「近」諸字，均讀作[kun]，而《渡江書》君韻裡則無這些韻字，而是出現於根韻裡。這說明《渡江書》君韻並不反映廈門的方音特點。

　　2 **堅部**　《渡江書》堅韻有四六六個韻字來源於《彙集雅俗通十五音》的堅韻[ian/iat]（六一四個韻字），佔其總數的百分之七十五點九〇。此韻舒聲韻在漳州地區十個縣市的方言均讀作[ian]，促聲韻擬作[iat]，現根據長泰方言將堅韻擬作[ian/iat]。

　　3 **今部**　《渡江書》金韻有一九五個韻字來源於《彙集雅俗通十五音》的金韻[im/ip]（二五一個韻字），佔其總數的百分之七十七點六九。此韻舒聲韻在漳州地區十個縣市的方言均讀作[im]，促聲韻擬作[ip]，現根據長泰方言將金韻擬作[im/ip]。

　　4 **歸部**　《渡江書》歸韻有二八二個韻字來源於《彙集雅俗通十五音》的規韻[ui]（三五八個韻字），佔其總數的百分之七十八點七七。此韻舒聲韻在漳州地區十個縣市的方言均讀作[ui]，而其促聲韻字均為僻字，現代漳州方言均無法讀出[uiʔ]，現只能依韻書將歸韻擬作[ui/uiʔ]。

　　5 **嘉部**　《渡江書》嘉韻韻字不是來源於《彙集雅俗通十五音》的嘉韻[a/ʔ]，而是來源於膠韻[a/ʔ]。據考察，《渡江書》有一二八個韻字來源於《彙集雅俗通十五音》膠韻（共收一六五個韻字），佔其總數的百分之七十七點五八。此韻韻字如「蜊笆膠巧干打叱早傻鴉疤叉孝」和「蠟百甲搭打塔閘押肉插」等，在漳州方言裡均讀作[a/aʔ]，而廈門方言也均讀作[a/aʔ]。根據這種現象，我們將該韻擬作[a/ʔ]。但是，《渡江書》嘉韻還有部分韻字，「加笳袈佳查渣楂紗叉差把靶啞嫁駕架百爬琶牙蝦夏廈下」諸字，在漳州地區的讀音不盡相同：漳州、龍海、華安（部分人）、南靖、平和、漳浦、雲霄、詔安等地讀作[ɛ/ɛʔ]；長泰、華安（部分人）、東山、廈門等地則讀作[a/aʔ]。例如：

韻字	漳州	廈門	龍海	長泰	華安	南靖	平和	漳浦	雲霄	東山	詔安
嘉	kɛ	ka	kɛ	ka	ka	kɛ	kɛ	kɛ	kɛ	ka	kɛ
查	tsɛ	tsa	tsɛ	tsa	tsa	tsɛ	tsɛ	tsɛ	tsɛ	tsa	tsɛ
紗	sɛ	sa	sɛ	sa	sa	sɛ	sɛ	sɛ	sɛ	sa	sɛ
帕	p'ɛʔ	p'aʔ	p'ɛʔ	p'aʔ	p'aʔ	p'ɛʔ	p'ɛʔ	p'ɛʔ	p'ɛʔ	p'aʔ	p'ɛʔ
百	pɛʔ	paʔ	pɛʔ	paʔ	paʔ	pɛʔ	pɛʔ	pɛʔ	pɛʔ	paʔ	pɛʔ

　　《渡江書》嘉韻與《彙集雅俗通十五音》嘉韻不同，而卻與《彙集雅俗通十五音》膠韻同，說明《渡江書》沒有[ɛ]音，所讀音則與長泰等地讀音同。今根據長泰方言將嘉韻擬為[a/aʔ]。

（二）「干公乖經官」五部音值的擬測

　　6 **干部**　《渡江書》幹韻有二八八個韻字來源於《彙集雅俗通十五音》的干韻[an/at]（三四九個韻字），佔其總數的百分之八十二點五二。此韻舒聲韻在漳州地區十個縣市的方言均讀作[an]，促聲韻擬作[at]，現根據長泰方言將干韻擬作[an/at]。

　　7 **公部**　《渡江書》公韻有六二九個韻字來源於《彙集雅俗通十五音》的公韻[ɔŋ/ɔk]（八三九個韻字），佔其總數的百分之七十四點九七。此韻舒聲韻在漳州地區十個縣市的方言均讀作[ɔŋ]，促聲韻擬作[ɔk]，現根據長泰方言將公韻擬作[ɔŋ/ɔk]。

　　8 **乖部**　《渡江書》乖韻有二十四個韻字來源於《彙集雅俗通十五音》的乖韻[uai/uaiʔ]（三十三個韻字），佔其總數的百分之七十二點七三。此韻舒聲韻在漳州地區十個縣市的方言均讀作[uai]，而其促聲韻字均為僻字，現代漳州方言均無法讀出[uiʔ]，現只能依韻書和長泰方言將乖韻擬作[uai/uaiʔ]。

　　9 **經部**　《渡江書》經韻有七六〇個韻字來源於《彙集雅俗通十五音》經韻（共收一〇四四個韻字），佔其總數的百分之七十二點八〇。此韻韻字在漳州地區方言裡讀音不一，如「冷兵經輕丁烹汀貞生

嬰仍明迎幸」和「栗百革克德魄惕則色益默策赫」等韻字，漳州、龍海、華安、南靖均讀作[iŋ/ik]，長泰、平和、雲霄、東山、詔安讀作[eŋ/ek]，漳浦讀作[ɛŋ/ɛk]。今依漳州市長泰縣方言將該韻擬作[eŋ/ek]。例如：

韻字	漳州	廈門	龍海	長泰	華安	南靖	平和	漳浦	雲霄	東山	詔安
冰	piŋ¹	piŋ¹	piŋ¹	peŋ¹	piŋ¹	piŋ¹	peŋ¹	pɛŋ¹	peŋ¹	peŋ¹	piŋ¹/eŋ¹
經	kiŋ¹	kiŋ¹	kiŋ¹	keŋ¹	kiŋ¹	kiŋ¹	keŋ¹	kɛŋ¹	keŋ¹	keŋ¹	kiŋ¹/eŋ¹
百	pik⁴	pik⁴	pek⁴	pik⁴	pik⁴	pek⁴	pɛk⁴	pek⁴	pek⁴	pek⁴	pik/ek
革	kik⁴	kik⁴	kik⁴	kek⁴	kik⁴	kik⁴	kek⁴	kɛk⁴	kek⁴	kek⁴	kik⁴/ek⁴

　　10 **官部**　《渡江書》官韻有四〇七個韻字來源於《彙集雅俗通十五音》的觀韻[uan/uat]（五八三個韻字），佔其總數的百分之六十九點八一。此韻舒聲韻在漳州地區十個縣市的方言均讀作[uan]，促聲韻擬作[uat]，現根據長泰方言將官韻擬作[uan/uat]。

（三）「姑嬌雞恭高」五部音值的擬測

　　11 **姑部**　《渡江書》姑韻有四〇八個韻字來源於《彙集雅俗通十五音》沽韻（共收五一七個韻字），佔其總數的百分之七十八點九二。此韻韻字在漳州地區方言讀音不一，如「姑菩虜許呼蘇畝兔吳胡」等韻字，漳州、龍海、華安、南靖以及廈門均讀作[ɔ]，長泰讀作[eu]，平和、漳浦、詔安讀作[ɔu]，雲霄、東山讀作[ou]。今依長泰方言將該韻擬作[eu]。此韻的上入聲和下入聲韻字均讀偏僻字，現代漳州方言無法一一與之對應，今依韻書擬為[euʔ]。

韻字	漳州	廈門	龍海	長泰	華安	南靖	平和	漳浦	雲霄	東山	詔安
姑	kɔ¹	kɔ¹	kɔ¹	keu¹	kɔ¹	kɔ¹	kɔu¹	kɔu¹	kou¹	kou¹	kɔu¹
菩	p'ɔ¹	p'ɔ¹	p'ɔ¹	p'eu¹	p'ɔ¹	p'ɔ¹	p'ɔu¹	p'ɔu¹	p'ou¹	p'ou¹	p'ɔu¹
吳	gɔ⁵	gɔ⁵	gɔ⁵	geu⁵	gɔ⁵	gɔ⁵	gɔu⁵	gɔu⁵	gou⁵	gou⁵	gɔu⁵
胡	ɔ⁵	ɔ⁵	ɔ⁵	eu⁵	ɔ⁵	ɔ⁵	ɔu⁵	ɔu⁵	ou⁵	ou⁵	ɔu⁵

12 **嬌部**　《渡江書》嬌韻有三〇四個韻字來源於《彙集雅俗通十五音》的嬌韻[iau/iauʔ]（四〇九個韻字），佔其總數的百分之七十四點三三。此韻舒聲韻在漳州地區十個縣市的方言均讀作[iau]，而其促聲韻字均為僻字，現代漳州方言均無法讀出[iauʔ]，現只能依韻書和長泰方言將嬌韻擬作[iau/iauʔ]。

13 **雞部**　《渡江書》雞韻韻字有兩個來源：一是有一八四個韻字來源於《彙集雅俗通十五音》稽韻[ei]（共收二四五個韻字），佔其總數的百分之七十五點一〇；二是有三十五個韻字來源於《彙集雅俗通十五音》伽韻[e]（共收六十一個韻字），佔其總數的百分之五十七點三八。《彙集雅俗通十五音》稽韻[ei]與伽韻[e]是對立的，反映了漳浦方言讀音特點。而《渡江書》則將這伽韻併入雞韻，《彙集雅俗通十五音》伽韻（六十一個韻字）中有三十五個韻字併入《渡江書》的雞韻，因此不存在稽[ei]與伽[e]的對立了。如《彙集雅俗通十五音》稽韻字「禮篦街啟底批濟梳挨倪買妻奚」和「螺笠拔鍥篋袋胎坐雪矮賣系」，漳州、龍海、華安、南靖、東山、長泰等方言均讀作[e/eʔ]，平和、漳浦、雲霄、詔安方言均讀作[iei]或[ei]。《渡江書》還有部分韻字分別反映了漳州、龍海、南靖、平和、漳浦、雲霄、詔安和長泰、華安、東山、廈門兩種方言：前者讀作[ɛ/ɛʔ]，後者讀作[e/eʔ]。今依漳州市長泰縣方言將該韻擬作[e/eʔ]。

韻字	漳州	廈門	龍海	長泰	華安	南靖	平和	漳浦	雲霄	東山	詔安
渣	tsɛ¹	tse¹	tsɛ¹	tse¹	tsɛ/e¹	tsɛ¹	tsɛ¹	tsɛ¹	tsɛ¹	tse¹	tsɛ¹
紗	sɛ¹	se¹	sɛ¹	se¹	sɛ/e¹	sɛ¹	sɛ¹	sɛ¹	sɛ¹	se¹	sɛ¹
宅	tʻɛʔ⁸	tʻeʔ⁸	tʻɛʔ⁸	tʻeʔ⁸	tʻɛ/eʔ⁸	tʻɛʔ⁸	tʻɛʔ⁸	tʻɛʔ⁸	tʻɛʔ⁸	tʻeʔ⁸	tʻɛʔ⁸
麥	bɛʔ⁸	beʔ⁸	bɛʔ⁸	beʔ⁸	bɛ/eʔ⁸	bɛʔ⁸	bɛʔ⁸	bɛʔ⁸	bɛʔ⁸	beʔ⁸	bɛʔ⁸

14 **恭部**　《渡江書》恭韻有二七〇個韻字來源於《彙集雅俗通十五音》恭韻（共收三五五個韻字），佔其總數的百分之七十六點〇六。如「龍共恐中寵鐘聳雍沖凶」和「六菊曲築祝褥宿育玉促蓄」等

韻字，在漳州地區方言均讀作[iɔŋ]和[iɔk]。這是筆者將此韻擬作[iɔŋ/iɔk]的主要依據。

韻字	漳州	廈門	龍海	長泰	華安	南靖	平和	漳浦	雲霄	東山	詔安
龍	liɔŋ⁵	liɔŋ⁵	liɔŋ⁵	liɔŋ⁵	liɔŋ⁵	liɔŋ⁵	liɔŋ⁵	liɔŋ⁵	liɔŋ⁵	liɔŋ⁵	liɔŋ⁵
共	kiɔŋ⁷	kiɔŋ⁷	kiɔŋ⁷	kiɔŋ⁷	kiɔŋ⁷	kiɔŋ⁷	kiɔŋ⁷	kiɔŋ⁷	kiɔŋ⁷	kiɔŋ⁷	kiɔŋ⁷
促	tsʼiok⁴	tsʼiok⁴	tsʼiok⁴	tsʼiok⁴	tsʼiok⁴	tsʼiok⁴	tsʼiok⁴	tsʼiok⁴	tsʼiok⁴	tsʼiok⁴	tsʼiok⁴
蓄	hiok⁴	hiok⁴	hiok⁴	hiok⁴	hiok⁴	hiok⁴	hiok⁴	hiok⁴	hiok⁴	hiok⁴	hiok⁴

　　但是，《渡江書》中有部分「恭韻」[iɔŋ]字如「羌章湘鄉兩長仰唱陽」等，只有廈門方言讀作[iɔŋ]，漳州地區則讀作[iaŋ]，然而這些韻字又同時出現在「姜韻」[iaŋ]裡，這不僅反映了漳州方音特點，也反映了廈門方音特點。

韻字	漳州	廈門	龍海	長泰	華安	南靖	平和	漳浦	雲霄	東山	詔安
羌	kiaŋ¹	kiɔŋ¹	kiaŋ¹	kiaŋ¹	kiaŋ¹	kiaŋ¹	kiaŋ¹	kiaŋ¹	kiaŋ¹	kiaŋ¹	Kiaŋ¹
章	tsiaŋ¹	tsiɔŋ¹	tsiaŋ¹	tsiaŋ¹	tsiaŋ¹	tsiaŋ¹	tsiaŋ¹	tsiaŋ¹	tsiaŋ¹	tsiaŋ¹	tsian¹
湘	siaŋ¹	siɔŋ¹	siaŋ¹	siaŋ¹	siaŋ¹	siaŋ¹	siaŋ¹	siaŋ¹	siaŋ¹	siaŋ¹	sian¹
鄉	hiaŋ¹	hiɔŋ¹	hiaŋ¹	hiaŋ¹	hiaŋ¹	hiaŋ¹	hiaŋ¹	hiaŋ¹	hiaŋ¹	hiaŋ¹	hian¹
兩	liaŋ²	liɔŋ²	liaŋ²	liaŋ²	liaŋ²	liaŋ²	liaŋ²	liaŋ²	liaŋ²	liaŋ²	lian²

　　15 **高部**　《渡江書》高韻有三二二個韻字來源於《彙集雅俗通十五音》高韻（共收四四八個韻字），佔其總數的百分之七十一點八八。此韻韻字在漳州地區方言裡有兩種讀音。如「惱襃歌可倒破套佐鎖阿傲母草好」和「落薄各桌朴拓作索學莫鶴」，漳州、龍海、華安、南靖、平和、漳浦、雲霄、東山以及廈門方言均讀作[o/oʔ]；只有長泰、詔安方言讀作[ɔ/ɔʔ]。今依長泰方言擬作[ɔ/ɔʔ]。

韻字	漳州	廈門	龍海	長泰	華安	南靖	平和	漳浦	雲霄	東山	詔安
惱	lo²	lo²	lo²	lɔ²	lo²	lo²	lo²	lo²	lo²	lo²	lɔ²
襃	po¹	po¹	po¹	pɔ¹	po¹	po¹	po¹	po¹	po¹	po¹	pɔ¹
莫	boʔ⁸	boʔ⁸	boʔ⁸	bɔʔ⁸	boʔ⁸	boʔ⁸	boʔ⁸	boʔ⁸	boʔ⁸	boʔ⁸	bɔʔ⁸
鶴	hoʔ⁸	hoʔ⁸	hoʔ⁸	hɔʔ⁸	hoʔ⁸	hoʔ⁸	hoʔ⁸	hoʔ⁸	hoʔ⁸	hoʔ⁸	hɔʔ⁸

（四）「皆根姜甘瓜」五部音值的擬測

　　16 皆部　《渡江書》皆韻有二四五個韻字來源於《彙集雅俗通十五音》的皆韻[ai]（二九〇個韻字），佔其總數的百分之八十四點四八。此韻的舒聲韻在漳州地區十個縣市的方言均讀作[ai]，而其促聲韻字均為僻字，現代漳州方言均無法讀出[aiʔ]，現只能依韻書和長泰方言將皆韻擬作[ai/aiʔ]。

　　17 根部　《渡江書》根韻有三八二個韻字來源於《彙集雅俗通十五音》巾韻（共收四五〇個韻字），佔其總數的百分之八十四點八九。此韻韻字如「斤均跟巾恩芹銀垠齦」等，在漳州地區方言裡均讀作[in]，這是我們將該韻擬作[in]的主要依據。

韻字	漳州	廈門	龍海	長泰	華安	南靖	平和	漳浦	雲霄	東山	詔安
斤	kin¹	kun¹	kin¹	kin¹	kin¹	kin¹	kin¹	kin¹	kin¹	kin¹	kin¹
均	kin¹	kun¹	kin¹	kin¹	kin¹	kin¹	kin¹	kin¹	kin¹	kin¹	kin
跟	kin¹	kun¹	kin¹	kin¹	kin¹	kin¹	kin¹	kin¹	kin¹		kin
巾	kin¹	kun¹	kin¹	kin¹	kin¹	kin¹	kin¹	kin¹	kin¹	kin¹	kin

這些韻字只出現在《渡江書》的根韻[in]裡，而不見於《渡江書》的君韻[un]，與《彙集雅俗通十五音》巾韻[in]和君韻[un]對立一樣。這些韻字廈門方言讀作[un]，說明此韻所反映的不是廈門方言，而是漳州方言。此韻舒聲韻在漳州地區十個縣市的方言均讀作[in]，促聲韻擬作[it]，現根據長泰方言將根韻擬作[in/it]。

　　18 姜部　《渡江書》姜韻有二四五個韻字來源於《彙集雅俗通十五音》羌韻（共收二九四個韻字），佔其總數的百分之八十三點三三。此韻舒聲韻在漳州地區十個縣市的方言（除詔安話外）均讀作[iaŋ]，促聲韻讀作[iak]，現根據長泰方言將姜韻擬作[iaŋ/iak]。但是，如「涼疆腔長暢漳相養仰昌薌」和「略劇怯躡灼若削約虐鵲」等韻

字，漳州方言（除詔安話外）均讀作[iaŋ]和[iak]，而廈門方言則讀作[iɔŋ]和[iɔk]，所反映的不是廈門方言。

韻字	漳州	廈門	龍海	長泰	華安	南靖	平和	漳浦	雲霄	東山	詔安
涼	liaŋ⁵	liɔŋ⁵	liaŋ⁵	liaŋ⁵	liaŋ⁵	liaŋ⁵	liaŋ⁵	liaŋ⁵	liaŋ⁵	liaŋ⁵	lian⁵
疆	kiaŋ¹	kiɔŋ¹	kiaŋ¹	kiaŋ¹	kiaŋ¹	kiaŋ¹	kiaŋ¹	kiaŋ¹	kiaŋ¹	kiaŋ¹	kian¹
略	liak⁸	liɔk⁸	liak⁸	liak⁸	liak⁸	liak⁸	liak⁸	liak⁸	liak⁸	liak⁸	liat⁸
劇	kiak⁸	kiɔk⁸	kiak⁸	kiak⁸	kiak⁸	kiak⁸	kiak⁸	kiak⁸	kiak⁸	kiak⁸	kiat⁸

　　19 **甘部**　　《渡江書》甘韻有二六三個韻字來源於《彙集雅俗通十五音》的甘韻[am/ap]（三五四個韻字），佔其總數的百分之七十四點二九。此韻舒聲韻在漳州地區十個縣市的方言均讀作[am]，促聲韻讀作[ap]，現根據長泰方言將甘韻擬作[am/ap]。

　　20 **瓜部**　　《渡江書》瓜韻有一二八個韻字來源於《彙集雅俗通十五音》的瓜韻[ua]（一六九個韻字），佔其總數的百分之七十五點七四。此韻舒聲韻在漳州地區（除雲霄、詔安部分字讀作[uɛ]外）的方言讀作[ua]，促聲韻讀作[uaʔ]，廈門方言則讀作[ue]和[ua]。現根據長泰方言將瓜韻擬作[ua/uaʔ]。

（五）「江兼交加談」五部音值的擬測

　　21 **江部**　　《渡江書》江韻有二〇三個韻字來源於《彙集雅俗通十五音》的江韻[aŋ/ak]（二四三個韻字），佔其總數的百分之八十六點七五。此韻舒聲韻在漳州地區十個縣市的方言均讀作[aŋ]，促聲韻讀作[ak]，現根據長泰方言將江韻擬作[aŋ/ak]。

　　22 **兼部**　　《渡江書》兼韻有二四六個韻字來源於《彙集雅俗通十五音》的兼韻[iam/iap]（二九六個韻字），佔其總數的百分之八十三點一一。此韻舒聲韻在漳州地區十個縣市的方言均讀作[iam]，促聲韻讀作[iap]，現根據長泰方言將兼韻擬作[iam/iap]。

23 **交部**　《渡江書》交韻有一八七個韻字來源於《彙集雅俗通十五音》的交韻[au/auʔ]（二一六個韻字），佔其總數的百分之八十六點五七。此韻舒聲韻在漳州地區十個縣市的方言均讀作[au]，促聲韻讀作[auʔ]，現根據長泰方言將交韻擬作[au/auʔ]。

24 **加部**　《渡江書》加韻有一二○個韻字來源於《彙集雅俗通十五音》的迦韻[ia/iaʔ]（一四四個韻字），佔其總數的百分之八十三點三三。此韻舒聲韻在漳州地區十個縣市的方言均讀作[ia]，促聲韻讀作[iaʔ]，現根據長泰方言將加韻擬作[ia/iaʔ]。

25 **詼部**　《渡江書》詼韻有一九六個韻字來源於《彙集雅俗通十五音》檜韻（共收二六一個韻字），佔其總數的百分之七十五點一。此韻韻字如「飛剮炊尾粿髓火過從課垂被」和「郭缺說月啜襪血」等，漳州、龍海、長泰、華安、南靖、平和、雲霄、東山、詔安等方言讀作[ue/ueʔ]，漳浦方言讀作[uɛ/uɛʔ]，惟獨廈門方言讀作[e/eʔ]。現根據長泰方言將詼韻擬作[ue/ueʔ]。

韻字	漳州	廈門	龍海	長泰	華安	南靖	平和	漳浦	雲霄	東山	詔安
飛	pue^1	pe^1	pue^1	pue^1	pue^1	pue^1	pue^1	$puɛ^1$	pue^1	pue^1	pue^1
火	hue^2	he^2	hue^2	hue^2	hue^2	hue^2	hue^2	$huɛ^2$	hue^2	hue^2	hue^2
襪	$bueʔ^8$	$beʔ^8$	$bueʔ^8$	$bueʔ^8$	$bueʔ^8$	$bueʔ^8$	$bueʔ^8$	$buɛʔ^8$	$bueʔ^8$	$bueʔ^8$	$bueʔ^8$
血	$hueʔ^4$	$heʔ^4$	$hueʔ^4$	$hueʔ^4$	$hueʔ^4$	$hueʔ^4$	$hueʔ^4$	$huɛʔ^4$	$hueʔ^4$	$hueʔ^4$	$hueʔ^4$

以上韻字僅出現在《渡江書》「牀韻」[ue]裡，「雞韻」[e]不見。這裡所反映的就是漳州一帶的方言。

（六）「他朱槍幾鳩」五部音值的擬測

26 **他部**　《渡江書》他韻有四十六個韻字來源於《彙集雅俗通十五音》的監韻[ã/ãʔ]（五十五個韻字），佔其總數的百分之八十三點六四。此韻舒聲韻在漳州地區十個縣市的方言均讀作[ã]，促聲韻讀作[ãʔ]，現根據長泰方言將他韻擬作[ã/ãʔ]。

　　27 **朱部**　《渡江書》朱韻有二七五個韻字來源於《彙集雅俗通十五音》腒（共收三三一個韻字），佔其總數的百分之八十三點〇八。此韻舒聲韻字如「汝富龜邱蛛浮朱乳思汙武牛次夫」等，漳州地區方言均讀作[u]，促聲韻字均讀偏僻字，現代漳州方言無法一一與之對應。現依韻書和長泰方言將朱韻擬為[u/uʔ]。但是，此韻也有部分韻字如「豬旅舉貯煮死宇語鼠許去」等，在漳州地區方言裡是不讀[u]，而是讀作[i]，說明此韻夾雜著廈門個別方言韻類。

　　28 **槍部**　《渡江書》槍韻有七十八個韻字來源於《彙集雅俗通十五音》姜韻（共收八十四個韻字），佔其總數的百分之九十二點八六。此韻韻字在漳州地區方言裡有不同讀音：如「梁獐腔張章箱鴦唱鄉」等韻字，漳州、龍海、長泰、華安、東山、詔安均讀作[iɔ̃]；南靖、平和、漳浦、雲霄均讀作[iũ]。今依長泰腔將該韻擬作[iɔ̃]。此韻的上入聲和下入聲韻字均讀偏僻字，現代漳州方言無法一一與之對應。今依韻書和長泰方言將槍韻擬為[iɔ̃/iɔ̃ʔ]。

　　29 **幾部**　《渡江書》幾韻有五七六個韻字來源於《彙集雅俗通十五音》居韻（共收一一四七個韻字），佔其總數的百分之五十點二二。　此韻韻字如「李悲機欺知披恥支詩伊美癡希」和「裂築缺滴鐵舌薛廿篾嘻」在漳州地區方言裡均讀作[i/iʔ]，這是我們將該韻擬作[i/iʔ]的主要依據。《渡江書》幾字韻有少數字廈門方言並不讀作[i]，而讀作[u]，說明此韻反映的是漳州方言。

　　30 **鳩部**　《渡江書》鳩韻有二五〇個韻字來源於《彙集雅俗通十五音》的ㄐ韻[iu/iuʔ]（三〇〇個韻字），佔其總數的百分之八十三點三三。此韻舒聲韻在漳州地區十個縣市的方言均讀作[iu]，促聲韻讀作[iuʔ]，現根據長泰方言將鳩韻擬作[iu/iuʔ]。

（七）「箴寡尼儺茅乃貓且雅五姆麼缸」十三部音值的擬測

31 **箴部**　《渡江書》箴韻有九個韻字來源於《彙集雅俗通十五音》箴韻（共收十三個韻字），佔其總數的百分之六十九點二三。此韻韻字在漳州、龍海、長泰、華安、南靖、平和、漳浦、詔安等方言裡均讀作[ɔm]，在雲霄、東山方言裡讀作[om]。這是我們將該韻擬作[ɔm]的主要依據。此韻的上入聲和下入聲韻字均讀偏僻字，現代漳州方言無法一一與之對應。今依韻書和長泰方言將箴韻擬為[ɔm/ɔp]。廈門無[ɔm]韻，說明此韻反映的應該是漳州地區方言。例如：

韻字	漳州	廈門	龍海	長泰	華安	南靖	平和	漳浦	雲霄	東山	詔安
森	sɔm^1	sim^1	sɔm^1	sɔm^1	sɔm^1	sɔm^1	sɔm^1	sɔm^1	som^1	som^1	sɔm^1
參	sɔm^1	sim^1	sɔm^1	sɔm^1	sɔm^1	sɔm^1	sɔm^1	sɔm^1	som^1	som^1	sɔm^1
鮎	lɔp^8	lap^8	lɔp^8	lɔp^8	lɔp^8	lɔp^8	lɔp^8	lɔp^8	lɔp^8	lɔp^8	lɔp^8

32 **寡部**　《渡江書》寡韻有八十九個韻字來源於《彙集雅俗通十五音》官韻（共收一〇三個韻字），佔其總數的百分之八十六點四一。此韻舒聲韻字在漳州地區方言裡均讀作[uã]，促聲韻的上入聲和下入聲韻字均讀偏僻字，現代漳州方言無法一一與之對應。今依韻書和長泰方言將寡韻擬為[uã/uãʔ]。

33 **尼部**　《渡江書》尼韻有兩個來源：一是有五十二個韻字來源於《彙集雅俗通十五音》栀韻（共收六十四個韻字），佔其總數的百分之八十一點二五。如：「染丸面淺圓院匾辮年豉鼻菢莉異你泥」等今均讀作[-ĩ]。尼韻促聲韻在現代漳州方言裡均讀作[-ĩʔ]。如：「物」等今均讀作[-ĩʔ]。二是有三個韻字來源於《彙集雅俗通十五音》的更韻（共收八十三個韻字），佔其總數的百分之三點六一。此韻韻字如「腥平彭」，在漳州、龍海、南靖、平和、漳浦、詔安方言讀作[ɛ̃]，

長泰、華安、東山方言均讀作[ẽ]，只有雲霄、廈門方言讀作[i]。綜上所見，由於尼韻韻字絕大多數讀作[i]，今將該韻擬作[i/iʔ]。

　　34 **儺部**　《渡江書》儺韻有兩個來源：一是有三十二個韻字來源於《彙集雅俗通十五音》扛韻（共收四十七個韻字），佔其總數的百分之六十八點〇九；二是有五十五個韻字來源於《彙集雅俗通十五音》的鋼韻（共收六十四個韻字），佔其總數的百分之八十五點九四。此韻韻字如「扛慷康湯裝霜喪秧芒滄方鋼蕩長腸糖床撞杖」和「麼膜」在漳州地區方言除了長泰方言讀作[ɔ̃]以外，其餘方言均讀作[ŋ]。例如：

韻字	漳州	廈門	龍海	長泰	華安	南靖	平和	漳浦	雲霄	東山	詔安
糖	tʻŋ⁵	tʻŋ⁵	tʻŋ⁵	tʻɔ̃⁵	tʻŋ⁵	tʻŋ⁵	tʻŋ⁵	tʻŋ⁵	tʻŋ⁵	tʻŋ⁵	tʻŋ⁵
床	tsʻŋ⁵	tsʻŋ⁵	tsʻŋ⁵	tsʻɔ̃⁵	tsʻŋ⁵	tsʻŋ⁵	tsʻŋ⁵	tsʻŋ⁵	tsʻŋ⁵	tsʻŋ⁵	tsʻŋ⁵
麼	bŋʔ⁴	bŋʔ⁴	bŋʔ⁴	bɔ̃ʔ⁴	bŋʔ⁴	bŋʔ⁴	bŋʔ⁴	bŋʔ⁴	bŋʔ⁴	bŋʔ⁴	bŋʔ⁴
膜	bŋʔ⁸	bŋʔ⁸	bŋʔ⁸	bɔ̃ʔ⁸	bŋʔ⁸	bŋʔ⁸	bŋʔ⁸	bŋʔ⁸	bŋʔ⁸	bŋʔ⁸	bŋʔ⁸

　　此韻的上入聲和下入聲韻字均讀偏僻字，現代漳州方言無法一一與之對應。今依韻書和長泰方言將儺韻擬為[ɔ̃/ɔ̃ʔ]。

　　35 **茅部**　《渡江書》茅韻有二十個韻字來源於《彙集雅俗通十五音》爻韻（共收二十九個韻字），佔其總數的百分之六十八點九七。此韻舒聲韻字在漳州地區方言讀作[aũ]，其促聲韻韻字均讀偏僻字，現代漳州方言無法一一與之對應。今依韻書和長泰方言將茅韻擬為[aũ/aũʔ]。

　　36 **乃部**　《渡江書》乃韻有二十四個韻字來源於《彙集雅俗通十五音》閑韻（共收四十二個韻字），佔其總數的百分之五十七點一四。此韻舒聲韻字在漳州地區方言讀作[aĩ]，其促聲韻韻字均讀偏僻字，現代漳州方言無法一一與之對應。今依韻書和長泰方言將乃韻擬為[aĩ/aĩʔ]。

　　37 **貓部**　《渡江書》貓韻有四個韻字來源於《彙集雅俗通十五

音》嗽韻（共收九個韻字），佔其總數的百分之四十四點四四。此韻舒聲韻字在漳州地區方言讀作[iaũ]，其促聲韻韻字均讀偏僻字，現代漳州方言無法一一與之對應。今依韻書和長泰方言將貓韻擬為[iaũ/iaũʔ]。

38 **且部**　《渡江書》且韻有三十四個韻字來源於《彙集雅俗通十五音》驚韻（共收四十一個韻字），佔其總數的百分之八十二點九三。此韻舒聲韻字在漳州地區方言讀作[iã]，其促聲韻韻字均讀偏僻字，現代漳州方言無法一一與之對應。今依韻書和長泰方言將且韻擬為[iã/iãʔ]。

39 **雅部**　《渡江書》雅韻有六十九個韻字來源於《彙集雅俗通十五音》更韻（共收八十三個韻字），佔其總數的百分之八十三點一三。此韻韻字如「嬰奶罵庚坑撐爭生星平彭楹硬鄭」和「脈哂挾夾」等，在漳州地區方言裡有不同的讀音：長泰、華安、東山等地讀作[ẽ/ẽʔ]；漳州、龍海、南靖、平和、漳浦、雲霄、詔安等方言讀作[ɛ̃/ʔ]。今依長泰方言將此韻擬作[ẽ/ẽʔ]。

40 **五部**　《渡江書》五韻有十一個韻字來源於《彙集雅俗通十五音》姑韻（共收十八個韻字），佔其總數的百分之六十一點一一。此韻韻字在漳州地區方言裡有些字已經不讀作鼻化韻了，只有「奴駑怒偶午五摸」等字讀作鼻化韻，而且有幾種不同讀音：漳州、龍海、華安、南靖、雲霄以及廈門均讀作[ɔ̃]；長泰讀作[ẽũ]或[ɔ̃]；平和讀作[õu]或[ɔ̃]；漳浦、東山、詔安等地讀作[ɔ̃u]或[ɔ̃]。今依長泰方言將該韻擬作[ẽũ]。此韻的上入聲和下入聲韻字均讀偏僻字，現代漳州方言無法一一與之對應。今依韻書和長泰方言將五韻擬為[ẽũ/ẽũʔ]。

41 **姆部**[m/mʔ]　《渡江書》姆韻有一個韻字來源於《彙集雅俗通十五音》姆韻（共收五個韻字），佔其總數的百分之二十，但姆韻韻字很多，在漳州地區方言裡有些字無法一一與之對應。今依韻書和長泰方言將姆韻擬為[m/mʔ]。

42 **麼部**[iɔ/iɔʔ]　　《渡江書》麼韻有五十五個韻字來源於《彙集雅俗通十五音》茄韻（七十三個韻字），佔總數的百分之七十五點三四。《渡江書》麼韻韻字如「蜊表叫竅票釣挑蕉燒腰描笑」在漳州地區方言裡大部分均讀作[io]，「略腳卻著石惜藥席葉」等在漳州地區方言裡大部分均讀作[io/ioʔ]，只有長泰方言讀作[iɔ]或[iɔʔ]。今依長泰方言把此韻擬作[iɔ/iɔʔ]。

韻字	漳州	廈門	龍海	長泰	華安	南靖	平和	漳浦	雲霄	東山	詔安
表	pio²	pio²	pio²	piɔ²	pio²	pio²	pio²	pio²	pio²	pio²	pio²
叫	kio³	kio³	kio³	kiɔ³	kio³	kio³	kio³	kio³	kio³	kio³	kio³
藥	ioʔ⁸	ioʔ⁸	ioʔ⁸	iɔʔ⁸	ioʔ⁸	ioʔ⁸	ioʔ⁸	ioʔ⁸	ioʔ⁸	ioʔ⁸	ioʔ⁸
葉	hioʔ⁸	hioʔ⁸	hioʔ⁸	hiɔʔ⁸	hioʔ⁸	hioʔ⁸	hioʔ⁸	hioʔ⁸	hioʔ⁸	hioʔ⁸	hioʔ⁸

43 **缸部**　　《渡江書》缸韻韻字有兩個來源：一是有五十六個韻字來源於《彙集雅俗通十五音》鋼韻（六十四個韻字），佔其總數的百分之八十七點五〇；二是有六十八個韻字來源於《彙集雅俗通十五音》褌韻[uĩ]（七十九個韻字），佔其總數的百分之八十六點〇八。《渡江書》缸韻韻字如「方風光磚黃酸穿川園昏荒軟管轉」等，在漳州地區方言裡有不同讀音：漳州、龍海、華安、南靖、平和、漳浦、雲霄、東山、詔安均讀作[uĩ]；長泰以及廈門方言均讀作[ŋ]，今依長泰方言將該韻擬作[ŋ]。此韻的上入聲和下入聲韻字均讀偏僻字,現代漳州方言無法一一與之對應。今依韻書和長泰方言將缸韻擬為[ŋ/ŋʔ]。

韻字	漳州	廈門	龍海	長泰	華安	南靖	平和	漳浦	雲霄	東山	詔安
方	puĩ¹	pŋ¹	puĩ¹	pŋ¹	puĩ¹	puĩ¹	puĩ¹	puĩ¹	puĩ¹	puĩ¹	puĩ¹
軟	nuĩ²	nŋ²	nuĩ²	nŋ²	nuĩ²	nuĩ²	nuĩ²	nuĩ²	nuĩ²	nuĩ²	nuĩ²
管	kuĩ²	kŋ²	kuĩ²	kŋ²	kuĩ²	kuĩ²	kuĩ²	kuĩ²	kuĩ²	kuĩ²	kuĩ²
轉	tuĩ²	tŋ²	tuĩ²	tŋ²	tuĩ²	tuĩ²	tuĩ²	tuĩ²	tuĩ²	tuĩ²	tuĩ²

　　通過《渡江書》與《彙集雅俗通十五音》韻母系統的比較考察，筆者發現，前者四十三個韻部八十六個韻母，後者五十個韻部八十五個韻母。二者讀音基本上相同的有以下二十四個韻部：君[un/ut]、堅[ian/iat]、今[im/p]、歸[ui/uiʔ]、干[an/t]、公[ɔŋ/ɔk]、乖[uai/uaiʔ]、官[uan/uat]、嬌[iau/iauʔ]、皆[ai/aiʔ]、甘[am/ap]、瓜[ua/uaʔ]、江[aŋ/ak]、兼[iam/iap]、交[au/auʔ]、加[ia/iaʔ]、他[ã/ãʔ]、鳩[iu/iuʔ]、且[iã/iãʔ]、寡[uã/uãʔ]、乃[ãi/ãiʔ]、姆[m/mʔ]、貓[iãu/iãuʔ]、茅[ãu/ãuʔ]。二者讀音有參差的韻部有十九個：嘉韻[a/aʔ]、經韻[eŋ/ek]、姑韻[eu/euʔ]、雞韻[e/eʔ]、恭韻[iɔŋ/iɔk]、高韻[ɔ/ɔʔ]、根韻[in/it]、姜韻[iaŋ/iak]、談韻[ue/ueʔ]、朱韻[u/uʔ]、槍韻[iɔ̃/iɔ̃ʔ]、幾韻[i/iʔ]、箴韻[ɔm/ɔp]、尼韻[ĩ/ĩʔ]、儺韻[ɔ̃/ɔ̃ʔ]、雅韻[ẽ/ẽʔ]、五韻[ẽũ/ẽũʔ]、麼韻[iɔ/iɔʔ]、缸韻[ŋ/ŋʔ]。讀音有參差則反映了該韻書本身固有的音系性質。

　　《渡江書》四十三個韻部均有相配的入聲韻：陽聲韻部分別配有[-p]、[-t]、[-k]收尾的入聲韻，每個陰聲韻也均配有[-ʔ]收尾的入聲韻。這是《渡江書》不同於《彙集雅俗通十五音》的顯著特點之一。而《彙集雅俗通十五音》並不是每個韻部均配有入聲韻，否則韻母應是一百個，而不是八十五個。現把《渡江書》四十三個韻部八十六個韻母排比如下：

1　君[un/ut]	2　堅[ian/iat]	3　今[im/ip]	4　歸[ui/uiʔ]	5　嘉[a/aʔ]	6　干[an/at]
7　公[ɔŋ/ɔk]	8　乖[uai/uaiʔ]	9　京[eŋ/ek]	10　官[uan/uat]	11　姑[eu/euʔ]	12　嬌[iau/iauʔ]
13　雞[e/eʔ]]	14　恭[iɔŋ/iɔk]	15　高[ɔ/ɔʔ]	16　皆[ai/aiʔ]	17　根[in/it]	18　姜[iaŋ/iak]
19　甘[am/ap]	20　瓜[ua/uaʔ]	21　江[aŋ/ak]	22　兼[iam/iap]	23　交[au/auʔ]	24　迦[ia/iaʔ]
25　談[ue/ueʔ]	26　他[ã/ãʔ]	27　朱[u/uʔ]	28　槍[iɔ̃/iɔ̃ʔ]	29　幾[i/iʔ]	30　鳩[iu/iuʔ]
31　箴[ɔm/ɔp]	32　寡[uã/uãʔ]	33　尼[ĩ/ĩʔ]	34　儺[ɔ̃/ɔ̃ʔ]	35　茅[aũ/aũʔ]	36　乃[ãi/ãiʔ]
37　貓[iaũ/iaũʔ]	38　且[iã/iãʔ]	39　雅[ẽ/ẽʔ]	40　五[ẽũ/ẽũʔ]	41　姆[m/mʔ]	42　麼[iɔ/iɔʔ]
43　缸[ŋ/ŋʔ]					

　　　　　　　　　　　　——本文原刊於《中國語言學報》第十期，

　　　　　　　　　　　　　　　（北京市：商務印書館，2001年）

參考文獻

〔清〕無名氏：《增補彙音》（上海市：大一統書局石印本，1928
　　　　年）。

〔清〕謝秀嵐：《彙集雅俗通十五音》（高雄市：慶芳書局，影印1818
　　　　年文林堂刊本）。

王順隆：〈《渡江書》韻母研究〉，《方言》1996年第2期。

李　榮：〈《渡江書十五音》序〉（東京市：東京外國語大學亞非文化
　　　　語言研究所，1987年影印本）。

李熙泰：〈《渡江書十五音》跋〉，《廈門民俗方言》1991年第3期。

林寶卿：〈對《渡江書》是何地音的探討〉，「第四屆國際閩方言研討
　　　　會宣讀論文」，1995年。

周長楫、歐陽憶耘：《廈門方言研究》（福州市：福建人民出版社，
　　　　1998年）。

馬重奇：《漳州方言研究（修訂版）》（香港：縱橫出版社，1996年）。

馬重奇：《閩臺方言的源流與嬗變》（福州市：福建人民出版社2002
　　　　年）。

馬重奇：《清代三種漳州十五音韻書研究》（福州市：福建人民出版
　　　　社，2004年）。

徐通鏘：《歷史語言學》（北京市：商務印書館，1996年）。

黃典誠：〈漳州《十五音》述評〉，《漳州文史資料》1982年。

黃典誠：〈《渡江書十五音》的本腔是什麼〉，《廈門民俗方言》第5
　　　　期。

黃典誠主編：《福建省志》〈方言志〉（北京市：方志出版社，1998
　　　　年）。

野間晃：〈《渡江書十五音》與《匯音寶鑒》的音系〉，第一屆臺灣語
　　　　言國際研討會論文集（臺北市 ： 國立臺灣師範大
　　　　學，1993年）。

福建省龍海市地方志編纂委員會：《龍海縣志》〈方言志〉（北京市：
　　　　東方出版社，1993年）。

福建省平和縣地方志編纂委員會：《平和縣志》〈方言志〉（北京市：
　　　　群眾出版社，1994年）。

福建省長泰縣地方志編纂委員會：《長泰縣志》〈方言志〉，油印本
　　　　1994年版。

福建省東山縣地方志編纂委員會：《東山縣志》〈方言志〉（北京市：
　　　　中華書局，1994年）。

福建省華安縣地方志編纂委員會：《華安縣志》〈方言志〉（廈門市：
　　　　廈門大學出版社，1996年）。

福建省南靖縣地方志編纂委員會：《南靖縣志》〈方言志〉（北京市：
　　　　方志出版社，1997年）。

福建省漳浦縣地方志編纂委員會：《漳浦縣志》〈方言志〉（北京市：
　　　　方志出版社，1998年）。

福建省詔安縣地方志編纂委員會：《詔安縣志》〈方言志〉（北京市：
　　　　方志出版社，1999年）。

福建省雲霄縣地方志編纂委員會：《雲霄縣志》〈方言志〉（北京市：
　　　　方志出版社，1999年）。

編者不詳：《渡江書十五音》（東京市：東京外國語大學亞非言語文化
　　　　研究所，1987年影印本）。

十九世紀末福建兼漳泉二腔韻書音系研究
——兼與泉腔、漳腔二種韻書音系比較研究

一　福建閩南方言韻書概說

　　福建閩南方言可分為四片：北片以泉州話為代表，有泉州黃謙的《彙音妙悟》（1800，泉腔）和連陽廖綸璣的《拍掌知音》（不詳，泉腔）兩種韻書；南片以漳州話為代表，有漳州謝秀嵐的《彙集雅俗通十五音》（1818，漳腔）、無名氏的《增補彙音》（1820，漳腔）、長泰無名氏的《渡江書十五音》（不詳，漳腔）三種韻書；東片以廈門話為代表，有葉開恩的《八音定訣》（1894）和無名氏的《擊掌知音》（不詳）兩種韻書；西片以龍岩話為代表，迄今尚未發現韻書。在本文裡，我們選擇了泉腔韻書《彙音妙悟》、漳腔韻書《彙集雅俗通十五音》和《八音定訣》進行比較研究，從而考證十九世紀末福建兼漳泉二腔韻書音系。

　　《八音定訣》，全稱《八音定訣全集》，清代葉開溫編，書前有「覺夢氏」光緒二十年（1894）甲午端月作的序。此二人的籍貫、生平事蹟不詳。覺夢氏序云：「葉君開溫近得鈔本，將十五音之中刪繁就簡，匯為八音，訂作一本，顏曰八音定訣。」可見，此書乃在一部十五音鈔本的基礎上修訂而成的韻書。據考證，《八音定訣》既不屬泉腔韻書《彙音妙悟》，也不屬漳腔韻書《彙集雅俗通十五音》，但卻

具備了這兩種韻書的特點，因此我們稱之為「兼漳腔二腔韻書」。目前可以見到的版本有三種：清光緒二十年（1894）的木刻本，福建師範大學圖書館藏有手抄本；清宣統元年（1909）廈門信文齋鉛印本，藏於廈門大學圖書館；民國十三年（1924）廈門會文書局石印本，藏於廈門市圖書館。

　　書首有「字母法式」：

春朝丹花開香輝佳賓遮　　川西江邊秋深詩書多湛

杯孤燈須添風敲歪不梅　　樂毛京山燒莊三千槍青　　飛超

　　另有「十五音字母」：

柳 邊 求 氣 地 頗 他 曾 入 時 英 文 語 出 喜

　　《八音定訣》的編排體例基本上採用泉州方言韻書《彙音妙悟》的編排體例，每個韻部之上橫列十五個聲母字（柳邊求氣地頗他曾入時英文語出喜）來排列，每個聲母之下縱列八個聲調（上平聲、上上聲、上去聲、上入聲、下平聲、下上聲、下去聲、下入聲）分八個部分，每個部分內橫列同音韻字，每個韻字之下均組詞。《八音定訣》的編排體例則比《彙音妙悟》排得清楚。以下從聲、韻、調三個方面來研究探討《八音定訣》的音系性質。

二　福建兼漳泉二腔韻書音系比較研究

（一）《八音定訣》的聲母系統

　　《彙音妙悟》（1800）「十五音念法」：

柳_鷹。邊_盆。求_君。氣_昆。地_敦。普_奔。他_吞。爭_尊。入_胸。時_孫。英_溫。文_頦。語_龇。出_春。喜_分。

這是十五對反切。反切上字「柳邊求氣地普他爭入時英文語出喜」，
就是傳統十五音；反切下字「麿盆君昆敦奔吞尊胸孫溫頤稇春分」，
就是《彙音妙悟》「春」韻字。

　　《彙集雅俗通十五音》（1818）「呼十五音法」：

　柳理、邊比、求己、去起、地底、頗鄙、他恥、曾止、入耳、時始、英以、
　門美、語禦、出取、喜喜

這「呼十五音法」與《彙音妙悟》「十五音念法」大同小異。

　　《八音定訣》（1894）「十五音字母」：柳邊求氣地頗他曾入時英
文語出喜。

　　《八音定訣》模仿了《彙音妙悟》和《彙集雅俗通十五音》「十
五音」，現分別列出兩種韻書「十五音」的音值進行比較：

彙音妙悟	柳 l/n	邊p	求k	氣k‘	地t	普p‘	他t‘	爭ts	入z	時s	英ø	文b/m	語g/ŋ	出ts‘	喜h
彙集雅俗通十五音	柳 l/n	邊p	求k	去k‘	地t	頗p‘	他t‘	曾ts	入dz	時s	英ø	門b/m	語g/ŋ	出ts‘	喜h
八音定訣	柳	邊	求	氣	地	頗	他	曾	入	時	英	文	語	出	喜

由上表可見，《八音定訣》的「十五音字母」是模仿漳、泉兩種方言
韻書來設置的。此韻書聲母「柳、文、語」用於非鼻化韻之前的，讀
做「b、l、g」，用於鼻化韻之前的則讀做「m、n、ŋ」。

　　盧戇章一九〇六年出版了一部用漢字筆劃式的切音字方案——
《中國字母北京切音合訂》，其中《廈門切音字母》「廈門聲音」介紹
了廈門方言的聲母系統：

廈門切音字母	呢	哩	彌	抵	梯	之	癡	而	義	硬	基	欺	眉	卑	披	絲	熙	伊
擬音	ni	li	mi	ti	t‘i	thi	th‘i	ji	gi	ngi	ki	k‘i	bi	pi	p‘i	si	hi	i
八音定訣		柳	文	地	他	曾	出	入	語		求	氣	文	邊	頗	時	喜	英

根據以上方音材料，我們將《八音定訣》「十五音字母」的音值構擬如下：

1　柳[l/n]　　　2　邊[p]　　　3　求[k]　　　4　氣[kʻ]　　　5　地[t]
6　頗[pʻ]　　　7　他[tʻ]　　　8　曾[ts]　　　9　入[z]　　　10.時[s]
11 英[ø]　　　12 文[b/m]　　13 語[g/ŋ]　　14 出[tsʻ]　　15 喜[h]

（二）《八音定訣》的韻母系統

1 《八音定訣》韻母音值擬測

現將清末盧戇章《中國字母北京切音合訂》（1906）（拼音文字史料叢書文字改革出版社 1957 年版）記載「泉州切音字母」、「漳州切音字母」和「廈門切音字母」所標注的盧氏音標譯為國際音標，並與《八音定訣》四十二個字母排比如下：

<div align="center">表一</div>

泉州字母	鴉 a	□鴉 ã	哀 ai	□哀 ãĩ	庵 am	安 an	㤉 aŋ	甌 au	□甌 ãũ	裔 e
漳州字母	鴉 a	□鴉 ã	哀 ai	□哀 ãĩ	庵 am	安 an	㤉 aŋ	甌 au	□甌 ãũ	裔 e
廈門字母	鴉 a	□鴉 ã	哀 ai	□哀 ãĩ	庵 am	安 an	㤉 aŋ	甌 au	□甌 ãũ	裔 e
八音定訣	佳	三	開	千	湛	丹	江	敲	樂	西
擬音	a	ã	ai	ãĩ	am	an	aŋ	au	ãũ	e

《八音定訣》「佳三開千湛丹江敲樂西」十個韻部與泉州、漳州、廈門字母基本上是一致的，現將它們分別擬音為[a、ã]、[ai]、[ãĩ]、[am]、[an]、[aŋ]、[au]、[ãũ]、[e]。

表二

泉州字母	ᴺ嬰 ẽ	英 eŋ	鍋ə	挨əe	參ᴐm	恩 nə	生 ŋə	鷗 uə	咩 ɛ̃	伊 i
漳州字母	ᴺ嬰 ẽ	英 eŋ	——	——	參ᴐm	——	——	——	咩 ɛ̃	伊 i
廈門字母	ᴺ嬰 ẽ	英 eŋ	——	——	參ᴐm	——	——	——	咩 ɛ̃	伊 i
八音定訣	——	燈	飛	梅	——	——	——	——	——	詩
擬音	——	eŋ	ɤ	əe	——	——	——	——	——	i

上表可見，《八音定訣》「燈」、「詩」與泉州、漳州、廈門[eŋ]、[i]二韻對應，可分別擬音為[eŋ]和[i]。差異之處有：（1）泉州、漳州、廈門均有[ẽ]、[ᴐm]、[ɛ̃]三韻，而《八音定訣》則無；（2）泉州有[ə]、[əe]二韻，《八音定訣》「飛」、「梅」分別與之對應，可擬音為[ɤ]和[əe]；（3）泉州有[nə]、[ŋə]、[uə]三韻，而漳州、廈門與《八音定訣》則無。

表三

泉州字母	咿 ĩ	爺 ia	ᴺ纓 iã	諸 iai	閹 iam	煙 ian	央 iaŋ	妖 iau	ᴺ貓 iãũ	音 im
漳州字母	咿 ĩ	爺 ia	ᴺ纓 iã	——	閹 iam	煙 ian	央 iaŋ	妖 iau	ᴺ貓 iãũ	音 im
廈門字母	咿 ĩ	爺 ia	ᴺ纓 iã	——	閹 iam	煙 ian	央 iaŋ	妖 iau	ᴺ貓 iãũ	音 im
八音定訣	青	遮	京	——	添	邊	——	朝	超	深
擬音	ĩ	ia	iã	——	iam	ian	——	iau	iãũ	im

上表可見，《八音定訣》「青遮京添邊朝超深」八部分別與泉州、漳州、廈門[i]、[ia]、[iã]、[iam]、[ian]、[iau]、[iãũ]、[im]相對應。差異之處有：（1）泉州有[iai]韻，而漳州、廈門與《八音定訣》則無此韻；（2）泉州、漳州、廈門均有[iaŋ]韻，而《八音定訣》亦無。

表四

泉州字母	因 in	腰 io	優 iu	口鴦 iũ	雍 iɔŋ	阿 o	烏 ɔ	口惡 ɔ̃	口翁 ɔŋ	汗 u
漳州字母	因 in	腰 io	優 iu	口鴦 iũ	雍 iɔŋ	阿 o	烏 ɔ	口惡 ɔ̃	口翁 ɔŋ	汗 u
廈門字母	因 in	腰 io	優 iu	口鴦 iũ	雍 iɔŋ	阿 o	烏 ɔ	口惡 ɔ̃	口翁 ɔŋ	汗 u
八音定訣	賓	燒	秋	槍	香	多	孤	毛	風	須
擬音	in	io	iu	iũ	iɔŋ	o	ɔ	ɔ̃	ɔŋ	u

上表可見，《八音定訣》可與泉州、漳州、廈門十個字母相對應，現將「賓燒秋槍香多孤毛風須」分別擬音為[in]、[io]、[iu]、[iũ]、[iɔŋ]、[o]、[ɔ]、[ɔ̃]、[ɔŋ]、[u]。

表五

泉州字母	哇 ua	鞍 ũã	歪 uai	口歪 uãi	彎 uan	汪 uaŋ	偎 ue	口偎 uẽ	威 ui	口威 ũi
漳州字母	哇 ua	鞍 ũã	歪 uai	口歪 uãi	彎 uan	汪 uaŋ	偎 ue	口偎 uẽ	威 ui	口威 ũi
廈門字母	哇 ua	鞍 ũã	歪 uai	口歪 uãi	彎 uan	汪 uaŋ	偎 ue	口偎 uẽ	威 ui	口威 ũi
八音定訣	花	山	歪	——	川	——	杯	——	輝	——
擬音	ua	ũã	uai	——	uan	——	ue	——	ui	——

上表可見，《八音定訣》「花山歪川杯輝」與泉州、漳州、廈門字母[ua]、[ũã]、[uai]、[uan]、[ue]、[ui]六韻對應。差異之處有：泉州、漳州、廈門均有[uãi]、[uaŋ]、[uẽ]、[ũi]四韻，而《八音定訣》則無。

表六

泉州字母	殷 un	於 ɯ	口於 ũ	不 m	口秧 ŋ	——	——	——	——	——	——
漳州字母	殷 un	——	——	不 m	口秧 ŋ	加 ɛ	阿 õ	口汗 ũ	腰 iõ	我 ɜu	口妹 uɛ̃
廈門字母	殷 un	——	——	不 m	口秧 ŋ	——	——	——	——	——	——
八音定訣	春	書	——	不	莊						
擬音	un	ɯ	——	m	ŋ						

　　上表可見，泉州、漳州、廈門與《八音定訣》均有[un]、[m]、[ŋ]三韻，差異之處有：（1）泉州有[ɯ]韻，《八音定訣》也有[ɯ]韻；（2）泉州有[ũ]韻，而漳州、廈門與《八音定訣》則無；（3）漳州有[ɛ]、[õ]、[ũ]、[iõ]、[uɛ]、[uɛ̃]六韻，而泉州、廈門與《八音定訣》則無。

　　總之，《八音定訣》綜合了泉州和漳州的語音特點，與現代廈門遠郊和同安方言語音特點更為接近。現將《八音定訣》共有四十二個韻部表排比如下：1 春[un]、2 朝[iau]、3 丹[an]、4 花[ua]、5 開[ai]、6 香[ioŋ]、7 輝[ui]、8 佳[a]、9 賓[in]、10 遮[ia]、11 川[uan]、12 西[e]、13 江[aŋ]、14 邊[ian]、15 秋[iu]、16 深[im]、17 詩[i]、18 書[ɯ]、19 多[o]、20 湛[am]、21 杯[ue]、22 孤[ɔ]、23 燈[eŋ]、24 須[u]、25 添[iam]、26 風[ɔŋ]、27 敲[au]、28 歪[uai]、29 不[m]、30 梅[əe]、31 樂[ãũ]、32 毛[ɔ̃]、33 京[iã]、34 山[uã]、35 燒[io]、36 莊[ŋ]、37 三[ã]、38 千[ãi]、39 槍[iũ]、40 青[ĩ]、41 飛[ɤ]、42 超[iãũ]。

2 《八音定訣》與《彙音妙悟》、《彙集雅俗通十五音》韻母系統比較研究

　　據拙著《閩臺閩南方言韻書比較研究》考證，現將《彙音妙悟》、《彙集雅俗通十五音》韻母系統及其音值羅列如下：

　　《彙音妙悟》「五十字母」及其擬音：1 春[un/ut]、2 朝[iau/iauʔ]、3 飛[ui/uiʔ]、4 花[ua/uaʔ]、5 香[ioŋ/iok]、6 歡[uã/uãʔ]、7 高[ɔ/ɔʔ]、8 卿[iŋ/ik]、9 杯[ue/ueʔ]、10 商[iaŋ/iak]、11 東[ɔŋ/ɔk]、12 郊[au/auʔ]、13 開[ai/aiʔ]、14 居[ɯ]、15 珠[u/uʔ]、16 嘉[a/aʔ]、17 賓[in/it]、18 莪[ɔ̃]、19 嗟[ia/iaʔ]、20 恩[ən/ət]、21 西[e/eʔ]、22 軒[ian/iat]、23 三[am/ap]、24 秋[iu/iuʔ]、25 箴[əm/əp]、26 江[aŋ/ak]、27 關[uĩ]、28 丹[an/at]、29 金[im/ip]、30 鉤[əu]、31 川[uan/uat]、32 乖[uai]、33 兼[iam/iap]、34 管[uĩ]、35 生[əŋ/ək]、36 基[i/iʔ]、37

貓[iãu]、38 刀[o/oʔ]、39 科[ə/əʔ]、40 梅[m]、41 京[iã/iãʔ]、42 雞[əe/əeʔ]、43 毛[ŋ/ŋʔ]、44 青[ĩ/ĩʔ]、45 燒[io/ioʔ]、46 風[uaŋ/uak]、47 箱[iũʔiũʔ]、48 弍[ã/ãʔ]、49 雙[aĩ/aĩʔ]、50 嘜[ãu]。

《彙集雅俗通十五音》「字母共五十字」及其擬音：1 君[un/ut]、2 堅[ian/iat]、3 金[im/ip]、4 規[ui]、5 嘉[ɛ/ɛʔ]、6 干[an/at]、7 公[ɔŋ/ɔk]、8 乖[uai/uaiʔ]、9 經[ɛŋ/ɛk]、10 觀[uan/uat]、11 沽[ɔu]、12 嬌[iau/iauʔ]、13 稽[ei]、14 恭[iɔŋ/iɔk]、15 高[o/oʔ]、16 皆[ai]、17 巾[in/it]、18 姜[iaŋ/iak]、19 甘[am/ap]、20 瓜[ua/uaʔ]、21 江[aŋ/ak]、22 兼[iam/iap]、23 交[au/auʔ]、24 迦[ia/iaʔ]、25 檜[uei/ueiʔ]、26 監[ã/ãʔ]、27 艍[u/uʔ]、28 膠[a/aʔ]、29 居[i/iʔ]、30 丩[iu]、31 更[ɛ̃/ɛ̃ʔ]、32 褌[uĩ]、33 茄[io/ioʔ]、34 梔[ĩ/ĩʔ]、35 姜[iõ]、36 驚[iã]、37 官[uã]、38 鋼[ŋ]、39 伽[e/eʔ]、40 閑[ãi]、41 姑[õu]、42 姆[m]、43 光[uaŋ/uak]、44 閂[uãi/uãiʔ]、45 糜[uẽi/uẽiʔ]、46 嚎[iãu/iãuʔ]、47 箴[ɔm/ɔp]、48 爻[ãu]、49 扛[õʔõʔ]、50 牛[iu]。

（1）《八音定訣》「春朝丹花開香輝佳賓遮」諸部討論

據考證，以上十個韻部中的「朝丹花開輝賓遮」諸部與《彙音妙悟》「朝丹花開飛賓嗟」諸部、《彙集雅俗通十五音》「嬌干瓜皆規巾迦」諸部基本相同，因此，我們把它們分別擬音為「朝[iau]、丹[an]、花[ua]、開[ai]、輝[ui]、賓[in]、遮[ia]」。而「春香佳」三部在收字方面三種韻書是有分歧的。現比較如下：

①春部　《八音定訣》春部與賓部是對立的，根據泉州、漳州、廈門方言情況，我們分別把它們擬音為[un]和[in]。春部[un]有部分韻字在《彙音妙悟》和《彙集雅俗通十五音》歸屬情況如下表：

八音定訣	彙音妙悟	彙集雅俗通十五音
春[un]　筍鈞根跟均筋近郡勤芹墾懇恩殷勻銀恨狠	春[un]　鈞斤郡	巾[in]　均筍根跟筋殷恩勤懇芹勻銀近恨
	恩[ən]　鈞根筋墾勤懇芹恩殷銀恨狠	

　　《八音定訣》春部[un]韻字，與現代廈門市區的讀音基本上是一致的，在《彙音妙悟》中分別見於屬春部[un]和恩部[ən]，在《彙集雅俗通十五音》則見於巾部[in]。可見，《八音定訣》春部[un]與泉腔近一些，與漳腔則差別較大。

　　②**香部**　《八音定訣》中有香部而無商部，可見無[ioŋ]和[iaŋ]兩韻的對立。根據泉州、漳州、廈門方言情況，香部應擬音為[ioŋ]。香部有部分韻字在《彙音妙悟》和《彙集雅俗通十五音》歸屬情況如下表：請看下表：請看下表：

八音定訣	彙音妙悟	彙集雅俗通十五音
香[ioŋ/iok]　倆兩魎梁娘糧量涼良亮輛諒疆姜強張長帳脹悵漲丈杖章將漿漳蔣掌醬瘴壤孃冗攘讓箱相觴商廂殤傷賞想祥詳常翔嘗上尚象央秧鴦殃養映楊陽揚洋樣羌仰菖昌娼廠搶敞唱昶牆薔嬙匠香鄉香享響饗向略腳卻爵酌約躍藥鵲雀綽	香[ioŋ/iok]　倆兩魎梁娘糧量涼良亮諒疆姜強張長帳脹漲丈杖章將漿漳掌壤嚷冗攘箱相觴商廂殤傷賞想祥詳常翔嘗上尚象央秧鴦殃養映楊陽揚洋樣羌仰菖昌搶敞唱昶牆匠香鄉香享響饗向‖略腳卻爵酌約躍藥鵲綽	薑[iaŋ/iak]　倆兩魎梁娘糧量涼良亮輛諒疆姜強張長帳脹悵漲丈杖章將漿蔣掌醬瘴壤嚷冗攘讓箱相觴商廂殤傷賞想祥詳常翔嘗上尚象央秧鴦殃養映楊陽揚洋樣羌仰菖昌娼廠搶敞唱昶牆薔嬙匠香鄉香享響饗向‖略腳卻爵酌約躍藥鵲雀綽
	商[iaŋ]　娘兩掌賞想唱倡香鄉響響	恭[ioŋ]　冗

　　《八音定訣》香部[ioŋ/iok]部分韻字，在《彙音妙悟》中有分屬香部[ioŋ/iok]和商部[iaŋ/iak]（屬漳腔），在《彙集雅俗通十五音》則屬于姜部[iaŋ/iak]。可見《八音定訣》的香部偏泉州腔，與漳州腔差別較大。

③**佳部**　《八音定訣》中無[a/aʔ]和[ɛ/ɛʔ]兩韻的對立。根據泉州、漳州、廈門方言情況，佳部應擬音為[a/aʔ]。佳部[a/aʔ]有部分韻字在《彙音妙悟》和《彙集雅俗通十五音》歸屬情況如下表：請看下表：

八音定訣	彙音妙悟	彙集雅俗通十五音
佳[a/aʔ]　巴芭疤把飽鈀霸豹壩罷爬絞腳巧扣干礁搭罩怕帕查早鴉亞諾貓叉炒柴孝爬加佳嘉家假價賈駕嫁架稼啞沙砂鯊灑灑芽衙牙迓叉差杈蝦霞夏下廈暇‖蠟獵甲鉀閘踏打塔押鴨匣閘插鱷百／	嘉[a/aʔ]　巴芭把飽鈀霸壩罷爬腳干礁搭怕帕查鴉亞貓叉炒柴加佳嘉家假價賈駕架稼啞沙砂鯊灑灑芽衙牙差杈蝦霞夏下廈暇‖蠟甲踏打塔押鴨匣插百	膠[a/aʔ]　巴芭疤把飽鈀霸豹壩罷爬絞腳巧扣干礁搭罩怕帕查早鴉亞諾貓叉炒柴孝‖蠟獵甲鉀閘踏打塔押鴨匣閘插
		嘉[ɛ/ɛʔ]　爬加佳嘉家假價賈駕嫁架稼啞沙砂鯊灑灑芽衙牙迓叉差杈蝦霞夏下廈暇／鱷百／

《八音定訣》佳部[a/aʔ]部分韻字，在《彙音妙悟》中屬嘉部[a/aʔ]，在《彙集雅俗通十五音》則屬膠部[a/aʔ]和嘉部[ɛ/ɛʔ]。這說明《八音定訣》佳部與泉州腔同，而無漳州腔的[ɛ/ɛʔ]韻。

現將《八音定訣》「春朝丹花開香輝佳賓遮」諸部與《彙音妙悟》、《彙集雅俗通十五音》比較如下表：

八音定訣	春 un	朝 iau	丹 an	花 ua	開 ai	香 ioŋ	輝 ui	佳 a	賓 in	遮 ia
彙音妙悟	春 un 恩 ən	朝 iau	丹 an	花 ua	開 ai	香 ioŋ 商 iaŋ	飛 ui	嘉 a	賓 in	嗟 ia
彙集雅俗通十五音	君 un 巾 in	嬌 iau	幹 an	瓜 ua	皆 ai	姜 iaŋ	規 ui	嘉 ɛ 膠 a	巾 in	迦 ia

（2）《八音定訣》「川西江邊秋深詩書多湛」諸部討論

據考證，以上十個韻部中的「川江邊秋詩湛」諸部與《彙音妙悟》「川江軒秋基三」諸部、《彙集雅俗通十五音》「觀江堅秋居甘」

諸部基本相同，因此，我們把它們分別擬音為「川[uan]、江[aŋ]、邊[ian]、秋[iu]、詩[i]、湛[am]」。而「西深書多」四部在收字方面三種韻書是有分歧的。現比較如下：

①**西部**　《八音定訣》西部與飛部是對立的兩個韻部，根據泉州、漳州、廈門方言情況，我們分別把它們擬音為[e]和[ə]。西部[e]有部分韻字在《彙音妙悟》和《彙集雅俗通十五音》歸屬情況如下表：

八音定訣	彙音妙悟	彙集雅俗通十五音
西[e/eʔ]　飛把鈀筢琶爬杷耙父加假價架嫁枷低下茶渣債寨灑啞馬瑪牙衙差蝦夏焙倍果粿皮被罪尾髓尋灰火夥貨短戴‖伯柏白帛格隔逆客壓汐褐宅仄績厄阨麥廁冊郭說襪月絕雪卜	西[e/eʔ]　把鈀筢琶爬耙父假架嫁枷低債寨灑啞馬牙差夏‖伯白帛格隔客褐宅仄麥廁冊月	嘉[ɛ/ɛʔ]　把鈀筢琶爬杷耙父加假價架嫁枷低下茶渣債寨灑啞馬瑪牙衙差蝦夏‖伯柏白帛格逆客壓汐褐宅仄績厄阨麥廁冊
	科[ə/əʔ]　飛焙倍果粿短戴皮被尾髓尋灰火貨‖郭絕雪說襪卜月	檜[uei/ueiʔ]　焙倍粿皮被罪尾髓尋灰火夥貨‖郭說襪月
		居[i]　敝幣斃弊陛制制世勢翳

《八音定訣》西部部分韻字，分佈在《彙音妙悟》西部[e/eʔ]和科部[ə/əʔ]，分佈在《彙集雅俗通十五音》嘉部[ɛ/ɛʔ]）、檜部[uei/ueiʔ]和居部[i]。可見，《八音定訣》西部比較接近於泉州腔，合併了《彙音妙悟》西部和科部部分韻字，但與漳州腔差別較大。

②**深部**　《八音定訣》有深部，而無箴部，根據泉州、漳州、廈門方言情況，我們把此部擬音為[im]。深部[im]有部分韻字在《彙音妙悟》和《彙集雅俗通十五音》歸屬情況如下表：

八音定訣	彙音妙悟	彙集雅俗通十五音
深[im/ip]　金錦禁琴沉浸陰音妗／急十習斟箴簪針森參滲欣歆賓臏憫泯民眠面／密蜜	金[im/ip]　金錦禁琴沉浸陰音妗／急十習	金[im/ip]　金錦禁琴沉浸陰音妗／急十習
	箴[əm]　斟箴簪針針譖森	箴[ɔm/ɔp]　箴簪森參罙怎康

賓[in/it]　賓憫泯民眠面/蜜	參滲澀欣忻炘昕歆	譖嚵丼／喫啍
	賓[in/it]　賓臏憫泯民眠面／密蜜	巾[in/it]　賓臏憫泯民眠面／密蜜

　　《八音定訣》深部[im/ip]韻字在《彙音妙悟》裡分佈在金部[im/ip]、箴部[əm]和賓部[in/it]，在《彙集雅俗通十五音》裡分佈在金部[im/ip]、箴部[ɔm/ɔp]和巾部[in/it]裡。《八音定訣》無箴部，而是把箴部字併入深部，反映了現代廈門方言的語音特點。不過，「賓臏憫泯民眠面/密蜜」歸屬深部又歸賓部[in]，似為審音不嚴的表現。

　　③**書部**　　《八音定訣》有書部與須部的對立，根據泉州、漳州、廈門方言情況，我們分別把它們擬音為[ɯ]和[u]。書部[ɯ]有部分韻字在《彙音妙悟》和《彙集雅俗通十五音》歸屬情況如下表：

八音定訣	彙音妙悟	彙集雅俗通十五音
書[ɯ]　女屢縷旅閭驢盧慮侶呂濾鑢居車裾舉莒矩據踞邃瞿渠衢拒炬巨袪嶇拘距去懼誅株豬閉抵著箸筯貯佇苧苴疽煮楮薯字紙紫汝萸如袽褕舒暑庶徐嶼鱮璵徙死絮恕緒序四 于于與余余予預譽豫歟圉禦圄語海腔魚漁馭雌處鼠墟虛許富瓠婦龜韭坵去海腔廚筋海腔浮茲諸姿緇孜咨葘資滋梓子漬恣慈自字思師獅思司斯嘶使史駛馹賜肆辭詞嗣祠事士似仕耜兜泗祀四汙鵡悔武語此厝次疵	居[ɯ]　女屢旅閭驢盧慮呂鑢居車裾舉莒矩據踞邃瞿渠衢拒炬巨袪拘距去豬著箸筯貯佇苧苴疽煮楮薯字紙紫汝如袽舒暑庶徐嶼徙死絮恕序四于于與余余予預譽豫歟圉禦圄語海腔魚漁馭雌處鼠墟虛茲諸緇孜咨葘資滋梓子漬恣慈自字思師司斯嘶使史馹賜肆辭詞嗣祠事士似仕兜泗祀四語此次疵 珠[u]　屢恕富瓠俱龜韭坵懼衢誅抵株廚著浮貯佇紓苧萸褕汙鵡悔武婦	居[i]　女屢縷旅閭驢盧慮侶呂濾鑢居車裾舉莒矩據踞邃瞿渠衢拒炬巨袪嶇拘距去懼誅株豬閉抵著箸筯貯佇苧苴疽煮楮薯字紙紫汝萸如袽褕舒暑庶徐嶼鱮璵徙死絮恕緒序四于于與余余予預譽豫歟圉禦圄語海腔魚漁馭雌處鼠墟虛許 腒[u]　富瓠婦龜韭坵去海腔廚筋海腔浮茲諸姿緇孜咨葘資滋梓子漬恣慈自字思師獅思司斯嘶使史駛馹賜肆辭詞嗣祠事士似仕耜兜泗祀四汙鵡悔武語此厝次疵

　　《八音定訣》書部[ɯ]部分韻字，分佈在《彙音妙悟》居部[ɯ]和珠部[u]裡，在《彙集雅俗通十五音》裡分佈在居部[i]和艍部[u]裡。《八音定訣》書部讀作[ɯ]，所反映的應該是廈門同安方言，與泉州的語音特點也基本上是一致的，但與漳州音差別較大，漳州音多數讀作[i]，少數讀作[u]。

　　④**多部**　《八音定訣》多部與孤部是對立的。根據泉州、漳州、廈門方言情況，我們把它們分別擬音為[o]和[ɔ]。多部[o]有部分韻字在《彙音妙悟》和《彙集雅俗通十五音》歸屬情況如下表：

八音定訣	彙音妙悟	彙集雅俗通十五音
多[o]　猍老潦腦撈籮勞醪裸保褒玻裸寶嶓婆暴／哥歌糕膏皋戈羔果菓過部軻科柯課靠詁／多刀島倒搗禱逃到駝陀沱濤蹈導稻悼惰盜／波頗破／韜慆滔叨拖討唾套妥桃糟遭棗早蚤左藻做佐作曹槽漕座坐／梭唆騷搔娑嫂鎖瑣燥掃／阿襖／母莫／瑳磋操草剉挫糙造／號河和昊浩灝／	高[ɔ]　猍老潦腦撈籮勞醪裸保褒玻裸寶嶓婆暴／哥歌糕膏皋戈羔果菓過部軻科柯課靠詁／多刀島倒搗禱逃到駝陀沱濤蹈導稻悼惰盜／波頗破／韜慆滔叨拖討唾套妥桃糟遭棗早蚤左藻做佐作曹槽漕座坐／梭唆騷搔娑嫂鎖瑣燥掃／阿襖／母莫／瑳磋操草剉挫糙造／號河和昊浩灝／ 刀[o]　腦籮波保褒玻寶嶓婆／哥歌糕膏羔過科／刀倒到/波叨討套妥桃／遭棗做作曹槽／梭唆騷搔嫂鎖燥／襖／草剉／河和／	多[o]　老潦腦撈猍籮勞醪裸保褒玻裸寶嶓婆暴／哥歌糕膏皋戈羔果菓過軻科柯課靠詁／多刀島倒搗禱逃駝陀沱濤蹈導稻悼惰盜／波頗破／韜慆滔叨拖討唾套妥桃糟遭棗早蚤左藻做佐作曹槽漕座坐／梭唆騷搔娑嫂鎖瑣燥掃／阿襖／母莫／瑳磋操草剉挫糙造／號河和昊浩灝／

　　《八音定訣》多部[o]與《彙集雅俗通十五音》多部[o]基本上是相同的，而在《彙音妙悟》則分佈在高部[ɔ]和刀部[o]裡。可見，《八音定訣》多部[o]反映了漳州方言的語音特點，與泉州腔則有一些不同。

　　現將《八音定訣》「川西江邊秋深詩書多湛」諸部與《彙音妙悟》、《彙集雅俗通十五音》比較如下表：

八音定訣	川 uan	西 e	江 aŋ	邊 ian	秋 iu	深 im	詩 i	書 ɯ	多 o	湛 am
彙音妙悟	川 uan	西 e 科ə	江 aŋ	軒 ian	秋 iu	金 im 箴əm 賓in	基 i	居ɯ 珠u	刀 o 高 ɔ	三 am
彙集雅俗通 十五音	觀 uan	嘉ɛ 檜 uei 居 i	江 aŋ	堅 ian	丩 iu	金 im 箴ɔm 巾in	居 i	居 i 艍 u	高 o	甘 am

（3）《八音定訣》「杯孤燈須添風敲歪不梅」諸部討論

據考證，以上十個韻部中的「添風歪不」諸部與《彙音妙悟》「兼風郊乖梅」諸部、《彙集雅俗通十五音》「兼公交乖姆」諸部基本相同，因此，我們把它們分別擬音為「添[iam]、風[ɔŋ]、敲[au]、歪[uai]、不[m]」。而「杯孤燈須敲梅」諸部在收字方面三種韻書則有分歧的。現比較如下：

①**杯部**　《八音定訣》杯部與西部是對立的，根據泉州、漳州、廈門方言情況，我們把它們分別擬音為[ue]和[e]。杯部[ue]有部分韻字在《彙音妙悟》和《彙集雅俗通十五音》歸屬的韻部如下表：

八音定訣	彙音妙悟	彙集雅俗通十五音
杯[ue]　黎犁笠篦把八捌拔瓜雞街解改疥荄易溪啟契吃底蹄題地批稗釵退替提多截梳疏疎洗黍細雪矮鞋能買賣袂初	杯[ue/ueʔ]　　瓜批稗退買賣‖篦八拔	稽[ei]　黎犁篦雞街解改疥易溪啟契吃底蹄地批稗釵退替提多梳疏疎洗黍細矮鞋能買袂初
	西[e]　黎犁把雞街溪啟契蹄地替洗細袂	
	雞[əe]　犁笠雞解改疥荄易溪契底蹄題地釵替截疏疎洗黍細矮鞋能狹初	伽[e]　笠八捌拔荄狹截雪
	關[ũi]　每梅枚媒妹魅	

《八音定訣》杯部韻字在《彙音妙悟》裡分佈在杯部[ue/ueʔ]）、西部[e]、雞部[əe]和關部[ũi]，在《彙集雅俗通十五音》中則分佈在

稽部[ei]和伽部[e]之中。可見，《八音定訣》杯部[ue]比較接近於泉州腔，但也有一些差別，與漳州腔差別較大。

　　②孤部　《八音定訣》孤部與多部是對立的，根據泉州、漳州、廈門方言情況，我們把它們分別擬音為[ɔ]和[o]。孤部[ɔ]有部分韻字在《彙音妙悟》和《彙集雅俗通十五音》歸屬情況如下表：

八音定訣	彙音妙悟	彙集雅俗通十五音
孤部[ɔ]　魯虜櫓鹵擄爐鱸盧奴怒路賂鷺露晡埔補脯布傅布部步捕孤姑沽辜菇股估古鼓雇固顧故糊箍苦許庫褲寇塗都妬斗途圖徒屠荼渡鍍肚度杜鋪普譜菩簿土兔吐租阻祖助蘇酥蔬所烏黑嗚壺湖胡芋某牡畝賀謀模茂慕誤五午我伍吳初粗楚措醋呼滸虎否狐雨戶後互護	高部[ɔ]　魯虜櫓鹵擄爐鱸盧奴怒路賂鷺露晡埔補布布部步捕孤姑辜菇股估古鼓雇固顧故糊箍苦許庫褲塗都圖徒屠荼渡肚度杜鋪普譜菩簿土兔吐租阻祖助蘇酥蔬所烏嗚壺湖胡芋某牡畝模慕誤五午伍吳初粗楚措醋呼滸虎狐戶互護	沽部[ɔ]　魯虜櫓鹵擄爐鱸盧奴路賂鷺露晡埔補布傅布部步捕孤姑沽辜菇股估古鼓雇固顧故糊箍苦許庫褲寇塗都妬鬥途圖徒屠荼渡鍍肚度杜鋪普譜菩簿土兔吐塗租阻祖助蘇酥蔬烏嗚湖胡芋某牡畝賀謀模茂慕誤五吳粗楚措醋呼滸虎否狐雨戶後互護
多[o]　猱老潦腦撈籮勞醪裸保褒玻褓寶皤婆暴／哥歌糕膏皋戈羔果菓過郜軻科柯課靠誥／多刀島倒搗禱逃到駝陀沱濤蹈導稻悼惰盜／波頗破／韜慆滔叨拖討唾套妥桃糟遭棗早蚤左藻做佐作曹槽漕座坐／梭唆騷搔娑嫂鎖瑣燥掃／阿襖／母莫／瑳磋操草剉挫糙造／號河和昊浩灝	高部[ɔ]　猱老潦腦撈籮勞醪裸保褒玻褓寶皤婆暴／哥歌糕膏皋戈羔果菓過郜軻科柯課靠誥／多刀島倒搗禱逃到駝陀沱濤蹈導稻悼惰盜／波頗破／韜慆滔叨拖討唾套妥桃糟遭棗早蚤左藻做佐作曹槽漕座坐／梭唆騷搔娑嫂鎖瑣燥掃／阿襖／母莫／瑳磋操草剉挫糙造／號河和昊浩灝	多[o]　老潦腦撈猱籮勞醪裸保褒褓寶婆暴／哥歌糕膏皋戈羔果菓過軻科柯課靠誥／多刀島倒搗禱逃駝陀沱濤蹈導稻悼惰盜／波頗破／韜慆滔叨拖討唾套妥桃糟遭棗早蚤左藻做佐作曹槽漕座坐／梭唆騷搔娑嫂鎖瑣燥掃／阿襖／母莫／瑳磋操草剉挫糙造／號河和昊浩灝

　　《八音定訣》孤部[ɔ]和《彙集雅俗通十五音》沽部[ɔ]與《彙音妙悟》高部[ɔ]在收字方面基本上一致。《彙音妙悟》高部[ɔ]韻字，在《八音定訣》和《彙集雅俗通十五音》中不屬[ɔ]韻而屬[o]韻，可

見，《八音定訣》多部[o]反映的是漳州腔而不是泉州腔。

　　③燈部　《八音定訣》只有燈部，不像《彙音妙悟》有卿部[iŋ/ik]與生[əŋ/ək]對立，根據泉州、漳州、廈門方言情況，我們把燈部擬音為[eŋ/ek]。燈部[eŋ/ek]部分韻字在《彙音妙悟》和《彙集雅俗通十五音》歸屬情況如下表：

八音定訣	彙音妙悟	彙集雅俗通十五音
燈[iŋ]　鈴領嶺冷图令齡嚀陵寧苓零鈴另冰兵秉炳丙餅柄併平並經羹兢耕驚景境警耿擎儆脛敬鏡徑徑竟鯨頸莖輕卿傾鏗頃慶磬馨丁疔釘澄征頂鼎訂定鄭廷庭錠烹頹聘騁汀廳逞挺聽鐙停貞晶征蒸精種井整正證星升省醒眚勝姓聖性成承城誠繩乘英鶯縷鸚影永穎應皿猛鳴明茗螟盟硬凝迎青清稱請興兄亨馨刑橫衡行形幸杏朋庚鯁梗頃肯登燈等橙鄧烹鵬彭曾增僧諍仍笙甡牲甥能‖德得特忒則賊塞脈麥墨默／測策黑赫栗鑠爍綠力歷曆瀝柏逼伯百迫白辟戟隔棘擊格極的德嫡謫笛宅狄得糴滴澤壁璧魄珀即續跡稷賾籍媳釋淅色席殖碩抑益鎰億憶易役弋脈玉逆額獄測策尺赤側冊膝戚粟或惑獲溺客刻克	卿[iŋ/ik]　鈴領嶺冷图令齡嚀陵寧苓零鈴另冰兵秉炳丙餅柄併平並病並經羹兢耕驚景境警耿擎儆脛敬鏡徑徑竟鯨頸莖輕卿傾鏗頃慶磬馨丁疔釘澄征頂鼎訂定鄭廷庭錠烹頹聘騁汀廳逞挺聽鐙停貞晶征蒸精種井整正證星升省醒眚勝姓聖性成承城誠繩乘英鶯縷鸚影永穎應皿猛鳴明冥茗螟盟硬凝迎青清稱請興兄亨馨刑橫衡行形幸杏‖栗鑠爍綠力歷曆瀝柏逼伯百迫白辟戟隔棘擊格極的德嫡謫笛宅狄得糴滴澤壁璧魄珀即續跡稷賾籍媳釋淅色席殖碩抑益鎰億憶易役弋脈玉逆額獄測策尺赤側冊膝戚粟或惑獲 生[əŋ/ək]　能朋庚鯁梗頃肯登燈等橙鄧烹鵬彭曾增僧／諍仍笙甡牲甥‖塞脈麥墨默測策黑赫溺客刻克德得特忒則賊	經[eŋ/ek]　鈴領嶺冷图令齡嚀陵寧苓零鈴另冰兵秉炳丙餅柄併平並病並經羹兢耕驚景境警耿擎儆脛敬鏡徑徑竟鯨頸莖輕卿傾鏗頃慶磬馨丁疔釘澄征頂鼎訂定鄭廷庭錠烹頹聘騁汀廳逞挺聽鐙停貞晶征蒸精種井整正證星升省醒眚勝姓聖性成承城誠繩乘英鶯縷鸚影永穎應皿猛鳴明冥茗螟盟硬凝迎青清稱請興兄亨馨刑橫衡行形幸杏能朋庚鯁梗／頃肯登燈等橙鄧烹鵬彭曾增僧諍仍笙甡牲甥‖栗鑠爍綠力歷曆瀝柏逼伯百迫白辟戟隔棘擊格極的德嫡謫笛宅狄得糴滴澤壁璧魄珀即續跡稷賾籍媳釋淅色席殖碩抑益鎰億憶易役弋脈玉逆額獄測策尺赤側冊膝戚粟或惑獲溺客刻克德得特忒則賊塞脈麥墨默測策黑赫

　　《八音定訣》燈部[eŋ/ek]韻字，分佈在《彙音妙悟》卿部[iŋ/ik]

和生部[əŋ/ək]，只見於《彙集雅俗通十五音》經部[eŋ/ek]。可見，《八音定訣》燈部[eŋ/ek]與漳腔更為近一些。

④須部　《八音定訣》有須部與書部的對立，根據泉州、漳州、廈門方言情況，我們把它們分別擬音為[u]和[ɯ]。須部[u]有部分韻字在《彙音妙悟》和《彙集雅俗通十五音》歸屬情況如下表：

八音定訣	彙音妙悟	彙集雅俗通十五音
須[u]　旅驢慮居衢具驅區去懼抵著箸筋豬竚羜鋤住炷聚愈愈庾儒孺乳愈臾逾瑜榆裕須須胥書死四絮樹緒敘豎禹宇雨羽余飫璵圄娛愚隅遇睢雌趨取	珠[u]　衢具驅區懼抵著羜住炷聚愈愈儒孺愈臾逾瑜榆裕須須胥樹豎禹宇雨羽愚隅遇趨取	居[i]　旅驢慮居衢具驅區去懼抵著箸筋豬竚羜鋤住炷聚愈庾儒孺乳愈臾逾瑜榆裕須須胥書死四絮樹緒敘豎禹宇雨羽餘飫璵圄娛愚隅遇睢雌趨取
書[ɯ]　旅驢慮居衢去懼抵著箸筋豬鋤榆死四絮緒余圄雌	居[ɯ]　旅驢慮居衢具去區著箸筋豬羜孺乳死敘餘飫璵圄娛遇雌	艍[u]去抵筋乳四遇

《八音定訣》須部[u]部分韻字重見於書部[ɯ]，與《彙音妙悟》珠部[u]和居部[ɯ]情況相似，而分佈於《彙集雅俗通十五音》居部[i]和艍部[u]。可見，《八音定訣》須部[u]與泉州腔同，而與《彙集雅俗通十五音》差別較大。

⑤**敲部**　《八音定訣》有須部與書部的對立，根據泉州、漳州、廈門方言情況，我們把它們分別擬音為[u]和[ɯ]。須部[u]有部分韻字在《彙音妙悟》和《彙集雅俗通十五音》歸屬情況如下表：

八音定訣	彙音妙悟	彙集雅俗通十五音
敲[au]　茗樓劉漏老交扣兜斗閙投荳跑抱偷糟灶剿棹找掃嘔喉後卯抄草臭嘐孝效候‖雹	郊[au]　樓劉漏老包校交兜斗投荳抱偷糟灶剿棹找掃喉後卯抄草嘐孝效 鉤[əu]　樓漏扣兜斗閙投荳偷嘔喉後候	交[au]　茗樓劉漏老包校交溝狗扣兜斗閙投荳跑抱雹偷糟灶剿棹找掃嘔喉後卯抄草臭孝嘐效候

　　《八音定訣》敲部[au]如「茗樓劉漏老交扣兜斗鬧投荳跑抱偷糟灶剿棹找掃嘔喉後卯抄草臭嘹孝效候‖雹」等韻字，在《彙音妙悟》裡部分屬郊部[au]和鉤部[əu]，而與《彙集雅俗通十五音》交部[au]基本上相同。可見，《八音定訣》敲部[au]兼有漳、泉二腔，但更接近於漳州腔。

　　⑥**梅部**　《八音定訣》梅部與杯部是對立的，根據泉州、漳州、廈門方言情況，我們把它們分別擬音為[əe]和[ue]。梅部[əe]有部分韻字在《彙音妙悟》和《彙集雅俗通十五音》歸屬情況如下表：

八音定訣	彙音妙悟		彙集雅俗通十五音
梅[əe]　餒妳犁佩佩改疥易魅荸稗提蚱擠耒毽梅鎇眛詭睨牙藝外初髓摧尋厓悔詼回會蟹‖月挾梜卜切血	雞[əe]　犁改疥易荸提藝初蟹‖挾切		檜[uei]　餒佩佩梅鎇耒外髓摧
	西[e]　犁提擠睨藝‖月挾		尋悔詼回會‖月血
	杯[ue]　餒佩佩稗梅藝悔詼回會		稽[ei]　犁改疥稗提易詭藝初會蟹

　　《八音定訣》梅部[əe/əeʔ]韻字在《彙音妙悟》裡分屬雞部[əe/əeʔ]、西部[e/eʔ]和杯部[ue]，在《彙集雅俗通十五音》裡則分屬檜部[uei/ueiʔ]和稽部[ei]。可見，《八音定訣》梅部[əe/əeʔ]比較近於泉州腔，而與漳州腔相差遠一些。

　　現將《八音定訣》「杯孤燈須添風敲歪不梅」諸部與《彙音妙悟》、《彙集雅俗通十五音》比較如下表：

八音定訣	杯 ue	孤 ɔ	燈 iŋ	須 u	添 iam	風 ɔŋ	敲 au	歪 uai	不 m	梅 əe
彙音妙悟	杯 ue 西 e 雞 əe 關 ũi	高 ɔ	卿 iŋ 生 əŋ	珠 u 居 ɯ	兼 iam	東 ŋ 風 uaŋ	郊 au 鉤 əu	乖 uai	梅 m	雞 əe 西 e 杯 ue
彙集雅俗通十五音	稽 ei 伽 e	沽 ɔ	經 eŋ	居 i 艍 u	兼 iam	公 ɔŋ	交 au	乖 uai	姆 m	稽 ei 檜 uei

（4）《八音定訣》「樂毛京山燒莊三千槍青飛超」諸部討論

據考證，以上十二個韻部中的「京山燒千」諸部與《彙音妙悟》「京歡燒雙」諸部、《彙集雅俗通十五音》「驚官茄閑」諸部基本相同，因此，我們把它們分別擬音為「京[iã]、山[uã]、燒[io]、千[ãĩ]」。而「樂毛莊槍三青飛超」諸部在收字方面三種韻書是有分歧的。現比較如下：

①**樂部**　《八音定訣》有樂部與敲部的對立，根據泉州、漳州、廈門方言情況，我們把它們擬音為[ãũ]和[au]。樂部[ãũ]部分韻字在《彙音妙悟》和《彙集雅俗通十五音》歸屬情況如下表：

八音定訣	彙音妙悟	彙集雅俗通十五音
樂[ãũ]　茗樓劉漏老包校交溝狗扣兜斗鬪投荳跑抱偷糟灶剿棹找掃嘔喉後卯抄草臭嘐孝效候‖雹	郊[au]　樓劉漏老包校交兜斗投荳抱偷糟灶剿找掃喉後卯抄草嘐孝效	交[au]　茗樓劉漏老包校交溝狗扣兜斗鬪投荳跑抱雹偷糟灶剿棹找掃嘔喉後卯抄草臭孝嘐效候
敲[au]　茗樓劉漏老交扣兜斗鬪投荳跑抱偷糟灶剿棹找掃嘔喉後卯抄草臭嘐孝效候‖雹	鉤[əu]　樓漏扣兜斗鬪投荳偷嘔喉後候	

《八音定訣》樂部[ãũ]韻字與敲部[au]收字大致相同；與《彙音妙悟》郊部[au]和鉤部[əu]對應，嘐部[ãũ]無韻字；與《彙集雅俗通十五音》爻部[ãũ]差別大，而與交部[au]大致相同。筆者認為，《八音定訣》樂部在審音上有問題。

②**毛部**　《八音定訣》有毛部與孤部的對立，根據泉州、漳州、廈門方言情況，我們把它們擬音為[ɔ̃]和[ɔ]。毛部[ɔ̃]部分韻字在《彙音妙悟》和《彙集雅俗通十五音》歸屬情況如下表：

八音定訣	彙音妙悟	彙集雅俗通十五音
毛[ɔ̃]　潦坷摩麼毛眊冒髦我餓臥好火貨惱腦褒保報婆暴扛稿鋼杠槁糠坷藏舵倒當腸撞丈波頗抱湯討蕩糖莊妝左早佐漕曹槽狀髒霜鎖嫂燥唆秧襖映蚵呵芒耄牡母畝某五我偶蜈倉瘡草楚造剉床方扶號賀‖落泊閣棹𠬶𠪟作索難卜簇擇鶴學膜	莪[ɔ̃]　潦坷摩麼毛眊冒髦我餓臥好火貨	扛[ɔ̃]　摩麼毛髦我好火貨
		姑[õũ]　五偶
	毛[ŋ]　藏丈糖莊妝髒霜秧毛倉瘡床方湯	鋼[ŋ]　鋼糠當湯莊妝髒霜秧倉瘡方杠藏當腸湯蕩床丈狀撞
	高[ɔ]　腦褒保報婆暴稿槁波頗早左佐漕曹槽鎖嫂燥唆牡母畝某五蜈草楚造剉號	高[o/oʔ]　褒波報婆稿槁倒頗抱討左早佐漕曹槽鎖嫂燥唆襖蚵呵草造號賀‖落閣作索難鶴學泊
	刀[o]　腦抱婆波褒保報賀‖落膜學鶴作索	沽[ɔu]牡母畝某楚

《八音定訣》毛部[ɔ̃]是一個比較複雜的韻部。其韻字與《彙音妙悟》莪部[ɔ̃]、《彙集雅俗通十五音》扛部[ɔ̃]對應得很少。但是，《八音定訣》毛部[ɔ̃]裡還有部分韻字與《彙音妙悟》毛部[ŋ]和《彙集雅俗通十五音》鋼部[ŋ]對應，部分韻字與《彙音妙悟》高[ɔ]和刀部[o]，《彙集雅俗通十五音》高部[o/ oʔ]和沽部[ɔu]對應。因此，筆者認為，《八音定訣》毛部[ɔ̃]在審音方面是有問題的。

③**莊部**　《八音定訣》有莊部與風部的對立，根據泉州、漳州、廈門方言情況，我們把它們擬音為[ŋ]和[ɔŋ]。莊部[ŋ]部分韻字在《彙音妙悟》和《彙集雅俗通十五音》歸屬情況如下表：

八音定訣	彙音妙悟	彙集雅俗通十五音
莊[ŋ]　軟卵蛋方飯光卷管卷貫勸返斷傳磚鑽全孫酸損算阮黃晚門問村昏園遠榔榜傍鋼康糠當唐腸塘長湯蕩糖妝莊狀臟桑霜床秧方坊	毛[ŋ]　軟卵飯光卷卷貫勸返斷磚鑽全孫酸損算黃晚門問村園遠榔鋼康糠當唐腸塘長湯糖妝莊臟桑霜床秧方坊	裈[ũĩ]　軟卵蛋方飯光卷管卷貫勸返斷傳磚鑽全孫酸損算阮黃晚門問村昏園遠
		鋼[ŋ]　榔榜傍鋼康糠當唐腸塘長湯蕩糖妝莊狀臟桑霜床秧方坊

　　《八音定訣》莊部[ŋ]韻字所反映的應該是現代廈門市區方言的特點，相當於《彙集妙悟》毛部[ŋ]，但在《彙集雅俗通十五音》裡則分佈在裈部[ũĩ]和鋼部[ŋ]。可見，《八音定訣》莊部與泉州腔是一致的，與漳州腔則不完全相同。

　　④**槍部**　《八音定訣》有槍部與香部的對立，根據泉州、漳州、廈門方言情況，我們把它們擬音為[iũ]和[ioŋ]。槍部[iũ]部分韻字在《彙音妙悟》和《彙集雅俗通十五音》歸屬情況如下表：

八音定訣	彙音妙悟	彙集雅俗通十五音
槍[iũ]　姜腔張樟章漿相廂箱傷鑲鴦槍香兩長蔣掌賞想搶廠帳漲脹醬相唱向娘糧量梁場常羊楊薔牆量讓丈上癢尚想樣象	箱[iu]　兩娘糧量梁姜腔張長場丈帳脹樟章漿蔣掌醬上癢相賞廂箱常傷鴦羊楊樣槍搶唱牆象香向	姜[ci]　姜腔張樟章漿相廂箱傷鑲鴦槍香兩長蔣掌賞想搶廠帳漲脹醬相唱向娘糧量梁場常羊楊薔牆量讓丈上癢尚想樣象
		牛[iũ]肘牛牟

　　《八音定訣》槍部[iũ]韻字所反映的是現代廈門市區方言的語音特點，與《彙集妙悟》箱部[iũ]同；而《彙集雅俗通十五音》薑部讀作[iɔ̃]，差別較大。

　　⑤**三部**　《八音定訣》有三部與湛部的對立，根據泉州、漳州、廈門方言情況，我們把它們擬音為[ã]和[am]。三部[ã]部分韻字在《彙音妙悟》和《彙集雅俗通十五音》歸屬情況如下表：

八音定訣	彙音妙悟	彙集雅俗通十五音
三[ã]　拿藍林那監敢擔衫媽嗎麻罵芭把飽豹霸爬罷巧怕查鴉亞談惏∥獵甲搭踏打塔迭送押鴨匣肉	弎[a]　藍林那敢擔衫媽麻罵查鴉亞雅∥百獵甲搭踏打塔迭匣	監[a]　拿藍林那監敢擔衫媽嗎麻罵
		膠[a]　芭把飽豹霸爬罷巧怕查鴉亞∥獵甲搭踏打塔迭送押鴨匣肉
	三[am]　談惏	
佳[a]　媽麻芭把飽豹霸爬罷巧怕查鴉亞／甲搭踏打塔迭押鴨匣	嘉[a]　罵麻芭把飽豹霸爬罷怕查鴉亞／甲搭踏打塔押鴨匣肉	甘[am]談惏

　　《八音定訣》三部[ã]與佳部[a]有部分韻字重見，分屬《彙音妙悟》弍部[ã]、嘉[a]和三部[am]，而在《彙集雅俗通十五音》裡也分屬監部[ã]、膠部[a]和甘部[am]。筆者認為，《八音定訣》三部[ã]在審音方面是有問題的。

　　⑥**千部**　《八音定訣》有千部與邊部的對立，根據泉州、漳州、廈門方言情況，我們把它們擬音為[ãi]和[ian]。千部[ãi]部分韻字在《彙音妙悟》和《彙集雅俗通十五音》歸屬情況如下表：

八音定訣	彙音妙悟	彙集雅俗通十五音
千[ãi]　乃乃奶蓮奈耐賴籍間繭店宰前先閑買賣邁研艾千鼉還班拜排敗勁開凱台派態太泰汰待災指滓薦在載屎賽哀愛眉呆礙咳海	燮[ãi]　燮乃乃蓮反捭畔間肩繭揀蓋店還黛宰前先矖灑閑餳粥買賣邁研眼千鼉苋／喝	閑[ãi]　乃乃奶奶奈耐賴癩籍間嘖買賣邁薫艾又刈
開[ai]　拜排敗開凱台派態太泰汰待災滓宰在載屎賽哀愛眉呆礙咳海艾	開[ai]　拜排敗開凱台派態太泰汰待災滓宰在載屎賽哀愛眉呆礙咳海艾	皆[ai]　拜排敗開凱台派態太泰汰待災滓宰在載屎賽哀愛眉呆礙咳海

　　《八音定訣》千部[ãi]韻字所反映的應該是廈門遠郊和同安方言的語音特點，與《彙音妙悟》燮[ãi]和《彙集雅俗通十五音》閑[ãi]有部分相同，但是有部分韻字「拜排敗勁開凱台派態太泰汰待災指滓薦在載屎賽哀愛眉呆礙咳海」則與《八音定訣》開部[ai]、《彙音妙悟》開部[ai]、《彙集雅俗通十五音》皆部[ai]相同，這說明《八音定訣》千部[ãi]在審音方面是有問題的。

　　⑦**青部**　《八音定訣》有青部與燈部的對立，根據泉州、漳州、廈門方言情況，我們把它們擬音為[ĩ]和[iŋ]。青部[ĩ]部分韻字在《彙音妙悟》和《彙集雅俗通十五音》歸屬情況如下表：

八音定訣	彙音妙悟	彙集雅俗通十五音
青[i/ĩʔ]　染年連邊變鰜見坩鉗甜纏篇片鼻天添甐箭錢扇跂丸圓員綿淺刺硯企柄棚平病更庚經坑鄭彭爭井晴靜生姓性嬰英楹夜冥雅硬青星腥菁醒‖乜物夾	青[i/ĩʔ]　染年企邊變柄平病見坩更經鉗坑纏鄭篇片彭天添箭錢靜生姓扇丸圓員綿淺硯英硬青星腥菁醒‖乜	梔[i/ĩʔ]　染年連邊變鰜見坩鉗甜纏篇片鼻天添甐箭錢扇跂丸圓員綿淺刺硯‖乜物 更[ɛ̃/ɛ̃ʔ]　企柄棚平病更庚經坑鄭彭爭井晴靜生姓性嬰英楹夜冥雅硬青星腥菁醒‖夾

《八音定訣》青部[i/ĩʔ]韻字，與《彙集妙悟》青部[i/ĩʔ]同，而在《彙集雅俗通十五音》中則分佈在梔部[i/ĩʔ]和更部[ɛ̃/ɛ̃ʔ]。可見，《八音定訣》青部[i/ĩʔ]反映的是泉州腔，與漳州腔有一些差別。

⑧飛部　《八音定訣》有飛部與輝部是對立的，根據泉州、漳州、廈門方言情況，我們把它們擬音為[ɤ]和[ui]。飛部[ɤ]部分韻字在《彙音妙悟》和《彙集雅俗通十五音》歸屬情況如下表：

八音定訣	彙音妙悟	彙集雅俗通十五音
飛[ə/əʔ]　儡飛倍焙菓粿過胚配皮被帕稅賽垂未妹吹炊尋夥歲和回會螺科稇課啟短戴地胎推退提齋睍鯢藝系塊代袋坐災糜哀咩咪‖郭缺闕襪月卜夾策廁啄雪奪裂逆歇宿	科[ə/əʔ]　儡螺飛賠倍焙壩果粿過科稇課短袋戴皮被推退稅禍尾未糜妹吹髓尋灰火回貨歲‖郭缺闕啄奪絕雪卜襪	檜[uei/ueiʔ]　焙倍粿皮被尋未灰火夥貨稅垂吹炊歲和回會/缺郭說襪月 嘉[ɛ/ɛʔ]　把枷低下廈碼罵啞齋‖柏伯拍白宅客仄呃廁逆 稽[ei]　啟短戴地胎推退提 伽[e/eʔ]　螺短塊代袋系坐/啄雪奪 高[o]　科稇課

《八音定訣》飛部[ɤ/ɤʔ]韻字所反映的是廈門遠郊和同安方言的語音特點，與《彙音妙悟》科部[ə/əʔ]基本相同，在《彙集雅俗通十五音》裡部分讀作檜部[uei/ueiʔ]），部分讀作嘉部[ɛ/ɛʔ]，部分讀作稽部[ei]，部分讀作伽部[e/eʔ]，部分讀作高部[o]。可見，《八音定訣》飛部[ɤ/ɤʔ]與《彙音妙悟》科部[ə/əʔ]基本相同，《彙集雅俗通十五音》無[ə/əʔ]韻部，與其差別頗大。

⑨**超部**　《八音定訣》有超部與朝部是對立的，根據泉州、漳州、廈門方言情況，我們把它們擬音為[iãũ]和[iau]。超部[iãũ]部分韻字在《彙音妙悟》和《彙集雅俗通十五音》歸屬情況如下表：

八音定訣	彙音妙悟	彙集雅俗通十五音
超[iãũ]　蔘撩繚標裱殀繳叫撽橋轎㴉晃調瓢眺㸰柱釗屌詔擾嬈屎蕭韶紹邵要姚淼描妙堯超迢鍬囂孝	貓[iau]　　貓鳥了	嗓[iãũ]　貓嗓鳥蔦
朝[iau]　　撩繚標裱殀叫撽橋轎㴉晃調瓢眺柱釗屌擾屎韶紹邵要姚描妙堯超孝	朝[iau]　　蔘撩繚標裱殀繳叫橋轎晃調瓢眺㸰柱釗屌詔擾嬈蕭韶紹邵要姚淼描妙堯超鍬囂孝	嬌[iau]　　蔘撩繚標裱殀繳叫橋轎㴉晃調瓢眺㸰柱釗詔擾嬈屎蕭韶紹邵要姚淼描妙堯超鍬囂

　　《八音定訣》超部[iãũ]所收韻字特別多，《彙音妙悟》貓部[iãũ]和《彙集雅俗通十五音》嗓[iãũ]所收韻字很少，與《八音定訣》超部[iãũ]所收韻字則毫無對應。《八音定訣》超部[iãũ]所收韻字與朝部[iau]重見韻字較多，與《彙音妙悟》朝部[iau]和《彙集雅俗通十五音》嬌部[iau]所對應的韻字也較多。因此，筆者認為《八音定訣》超部在審音方面是有欠缺的。

　　現將《八音定訣》「樂毛京山燒莊三千槍青飛超」諸部與《彙音妙悟》、《彙集雅俗通十五音》比較如下表：

八音定訣	樂 aũ	毛 ɔ̃	京 iã	山 uã	燒 io	莊 ŋ	三 ã	千 aĩ	槍 iũ	青 ĩ	飛 ɤ	超 iãũ
彙音妙悟	郊 au 鉤 əu	莪 ɔ̃ 毛 ŋ 高 ɔ 刀 o	京 iã	歡 ũã	燒 io	毛 ŋ	弍 ã 三 am	檖 aĩ	箱 iũ	青 ĩ	科 ə	貓 iãũ 朝 iau
彙集雅俗通十五音	交 au	扛 ɔ̃ 姑 õũ 鋼 ŋ 高 o 沽 ɔu	驚 iã	官 uã	茄 io	鋼 ŋ 褌 ũĩ	監 ã 膠 a 甘 am	閑 aĩ	姜 iɔ̃ 牛 iu	梔 ĩ 更 ẽ	檜 uei 嘉 ɛ 稽 ei 伽 e 高 o	嗓 iãũ 嬌 iau

　　綜上所述，現將《八音定訣》共有四十二個韻部八十二個韻母，現排比如下表：

1 春[un/ut] 　2 朝[iau/iau ʔ] 3 丹[an/at] 　4 花[ua/ua ʔ] 　5 開[ai/ai ʔ] 　6 香[ioŋ / iok]

7 輝[ui/ui ʔ] 　8 佳[a/a ʔ] 　9 賓[in/it] 　10 遮[ia/ia ʔ] 　11 川[uan/uat] 12 西[e/e ʔ]

13 江[aŋ/ak] 　14 邊[ian/iat] 15 秋[iu/iu ʔ] 16 深[im/ip] 　17 詩[i/i ʔ] 　18 書[ɯ/ɯ ʔ]

19 多[o/o ʔ] 　20 湛[amap] 　21 杯[ue/ue ʔ] 22 孤[ɔ/ɔ ʔ] 　23 燈[eŋ/ek] 24 須[u/u ʔ]

25 添[iam/iap] 26 風[ɔŋ/ɔk] 　33 毛[ɔ̃/ɔ̃ ʔ] 27 敲[au/au ʔ] 28 歪[uai/uai ʔ] 29 不[m] 　30 梅[əe/əe ʔ]

31 樂[aũ/aũ ʔ] 32 毛[ɔ̃/ɔ̃ ʔ] 　33 京[iã/iã ʔ] 34 山[uã/uã ʔ] 35 燒[io/io ʔ] 36 莊[ŋ/ŋ ʔ]

37 三[ã/ã ʔ] 　38 千[aĩ/aĩ ʔ] 39 槍[iũ/iũ ʔ] 40 青[ĩ/ĩ ʔ] 　41 飛[ɤ/ɤ ʔ] 　42 超[iaũ/iaũ ʔ]

（三）《八音定訣》的聲調系統

　　《八音定訣》有八個聲調：

韻　　書	聲　　韻	聲				調			
		上平	上上	上去	上入	下平	下上	下去	下入
八音定訣	春部邊母字	分	本	糞	不	吹	笨	體	勃
彙音妙悟	春部邊母字	分	本	糞	不	吹	笨	體	勃
彙集雅俗通十五音	君部邊母字	分	本	糞	不	歕	——	笨體	勃

　　《八音定訣》與《彙音妙悟》一樣，雖有八個聲調，但實際上也是七調，因為「笨」和「體」在中古時期均為全濁上聲字，但為了湊足八個聲調，才把它們分別置於下上和下去的位置上。而《彙集雅俗通十五音》則把「笨」和「體」並在下去的位置上，只有七個聲調。《八音定訣》中存在著陽上陽去嚴重相混的現象。再以「孤部[ɔ/ɔ ʔ]」為例，請看下表：

	《八音定訣》陽上調	《八音定訣》陽去調
古全濁上聲字	部肚戶怙簿後後厚	杜體
古次濁上聲字	雨	努
古全濁去聲字	步哺捕渡度鍍祚胙竇荳護	柞互豆痘逅候瓠
古次濁去聲字	怒路賂陋芋雨後暮墓慕茂戊悶	露鷺募戀桝

上表可見，中古濁上聲字與濁去聲字在《八音定訣》中是嚴重混淆的：古濁上聲字在《八音定訣》中或在陽上調或在陽去調，古濁去聲字在《八音定訣》中或在陽上調或在陽去調。

根據清末盧戇章《中國字母北京切音合訂》（1906）記載「泉州切音字母」、「漳州切音字母」和「廈門切音字母」的聲調系統排比如下，現分別排比如下：

		聲				調			
		上平	上上	上去	上入	下平	下上	下去	下入
泉州切音字母	七聲定位	君分殷英雍	滾粉隱永養	棍訓搵應映	骨弗鬱益約	群云云盈陽	──	郡混運詠用	滑佛蠘亦欲
漳州切音字母	七聲定位	君英雍分恩	滾永養粉隱	棍應映訓搵	骨益約弗鬱	群盈陽云云	──	郡詠用混運	滑亦欲佛蠘
廈門切音字母	七聲定位	君分恩英雍	滾粉隱永勇	棍訓搵應映	骨弗鬱益約	群云云盈容	──	郡混運詠用	滑佛蠘亦欲
八音定訣字母	七聲定位	軍分殷英雍	滾粉隱永養	棍訓蘊應映	骨弗鬱益約	群云云盈陽	近忿犹詠恙	郡渾運詠泳	滑佛聿易欲

上表可見，盧氏泉州、漳州、廈門字母均為「七聲定位」：上平、上上、上去、上入、下平、下去、下入，而無下上。而《八音定訣》雖有下上，但「近忿犹詠恙」諸字，古濁上和濁去是相混的：「近」既是全濁上聲，也是全濁去聲；「忿」既是次清上聲，也是次清去聲；「犹」是次濁上聲；「詠」是次濁去聲；「恙」是次濁去聲。由此可見，《八音定訣》與《彙音妙悟》、《拍掌知音》一樣，雖然均湊足八個聲調，實際上是七調，下上與下去是嚴重相混的。

三　結語

　　綜上所述，《八音定訣》音系與泉腔韻書、漳腔韻書音系有其共性，也有其差異性。

　　就聲母系統而言，它們均有「十五音」，除「入」元音值不同以外，其餘十四個聲母都是一致的。《八音定訣》「入」母與泉腔韻書一樣，都擬音為[z]，而漳腔韻書則擬音為[dz]。

　　就韻母系統而言，我們把《八音定訣》韻部與《彙音妙悟》、《彙集雅俗通十五音》韻部作了仔細的比較。從韻目數比較來看，《八音定訣》有四十二個韻部，《彙音妙悟》和《彙集雅俗通十五音》各五十個韻部，少了八個韻部。實際上，這並不是簡單的少八個韻部，而是反映了它們之間音系性質上的差異。

　　第一、《八音定訣》四十二個韻部中，有二十個韻部（「朝丹花開輝賓遮川江邊秋詩湛添風歪不京山燒」）與《彙音妙悟》二十個韻部（「朝丹花開飛賓嗟川江軒秋基三兼風郊乖梅京歡燒」）、《彙集雅俗通十五音》二十個韻部（「嬌干瓜皆規巾迦觀江堅秋居甘兼公交乖姆驚官茄」）基本上是相同的。我們把它們擬音為「朝[iau]、丹[an]、花[ua]、開[ai]、輝[ui]、賓[in]、遮[ia]、川[uan]、江[aŋ]、邊[ian]、秋[iu]、詩[i]、湛[am]、添[iam]、風[ɔŋ]、歪[uai]、不[m]、京[iã]、山[uã]、燒[io]」。

　　第二、《八音定訣》中有二十二個韻部（即「春香佳西深書多杯孤燈須敲梅樂毛莊槍三千青飛超」）與《彙音妙悟》、《彙集雅俗通十五音》在收字方面有一些分歧，但多數反映了泉州腔。《八音定訣》香[ioŋ/iok]、佳[a/aʔ]、莊[ŋ]、槍[iũ]、青[i/ĩʔ]、飛[ɤ/ɤʔ]六部基本上來源於《彙音妙悟》香[ioŋ/iok]、嘉[a/aʔ]、毛[ŋ]、箱[iũ]、青[i/ĩʔ]、科[ə/əʔ]六部。其語音繼承性如下表：

《彙音妙悟》		《八音定訣》	《彙音妙悟》		《八音定訣》
（ioŋ/iok）	→	ioŋ/iok	（a/aʔ）	→	a/aʔ
（ŋ/ŋʔ）	→	ŋ/ŋʔ	（ĩũ/iũʔ）	→	ĩũ/iũʔ
（ĩ/ĩʔ）	→	ĩ/ĩʔ	（ə/əʔ）	→	ɤ/ɤʔ

　　《八音定訣》春部[un]來源於《彙音妙悟》春部[un]和恩部[ən]，《八音定訣》西部[e]來源於《彙音妙悟》西部[e/eʔ]和科部[ə/əʔ]，《八音定訣》書部[ɯ]來源於《彙音妙悟》居部[ɯ]和珠部[u]，《八音定訣》杯部[ue/ueʔ]來源於《彙音妙悟》裡分佈在杯部[ue/ueʔ]、西部[e]、雞部[əe]和關部[ũĩ]，《八音定訣》須部[u]來源於《彙音妙悟》珠部[u]和居部[ɯ]，《八音定訣》梅部[əe/əeʔ]來源於《彙音妙悟》裡分屬雞部[əe/əeʔ]、西部[e/eʔ]和杯部[ue]。其語音演變層次建立在語音相近的基礎上。如下表：

《彙音妙悟》		《八音定訣》
（un/ut、ən/ət）	→	un/ut
（e/eʔ、ə/əʔ）	→	e/eʔ
（ɯ/ɯʔ、u/uʔ）	→	ɯ/ɯʔ
（u/uʔ、ɯ/ɯʔ）	→	u/uʔ
（ue/ueʔ、e/eʔ、əe/əeʔ、ũĩ）	→	ue/ueʔ
（əe/əeʔ、e/eʔ、ue/ueʔ）	→	əe/əeʔ

　　第三、《八音定訣》有些韻部反映了漳州腔的語音特點。《八音定訣》多[o]、孤[ɔ]、燈[iŋ/ik]、敲[au]四部來源於《彙集雅俗通十五音》多[o]、沽[ɔ]、經[eŋ/ek]、交[au]四部。其語音繼承性如下表：

《彙集雅俗通十五音》		《八音定訣》	《彙集雅俗通十五音》		《八音定訣》
（o）	→	o	（ɔ）	→	ɔ
（eŋ/ek）	→	iŋ/ik	（au）	→	au

　　第四，《八音定訣》中也有一些韻部審音是有問題的。如：《八音定訣》深部[im/ip]韻字裡收有「賓臏憫泯民眠面/密蜜」，既歸屬深部

又歸屬賓部[in]，似為審音不嚴的表現。《八音定訣》樂部[ãũ]韻字與
敲部[au]收字大致相同，與泉腔韻書嘜[ãũ]、漳腔韻書爻[ãu]並無一字
對應，反而與泉腔韻書郊部[au]、漳腔韻書交部[au]對應。《八音定
訣》三部[ã]與佳部[a]有部分韻字重見，小部分與泉腔韻書弎[ã]、漳
腔韻書監[ã]相同，大部分與泉腔嘉[a]、三[am]，漳腔韻書膠[a]、甘
[am]同。筆者認為，《八音定訣》三部[ã]在審音方面是有問題的。《八
音定訣》千部[ãĩ]部分韻字與開部[ai]重見，也與泉腔韻書開部[ai]和
漳腔韻書皆部[ai]相同，而不見與泉腔韻書雙[ãĩ/ãĩʔ]和漳腔韻書閑[ãi]
韻部裡。《八音定訣》超部[iãũ]韻字多，但與泉腔韻書貓部[iãũ]、漳
腔韻書噪[iãũ]對應甚少，反而與泉腔韻書朝部[iau]和漳腔韻書嬌部
[iau]卻對應較多。《八音定訣》毛部[ɔ̃]是一個比較複雜的韻部。其韻
字與泉腔韻書莪部[ɔ̃]、漳腔韻書扛部[ɔ̃]對應得很少，還可與泉腔韻
書毛部[ŋ]和漳腔韻書鋼部[ŋ]對應，還可與泉腔韻書高[ɔ]和刀部[o]、
漳腔韻書高部[o/ oʔ]和沽部[uɔ]對應。因此，《八音定訣》毛部[ɔ̃]在審
音方面是有問題的。

　　就聲調系統而言，《八音定訣》與泉腔韻書一樣均有八調，但中
古濁上聲字與濁去聲字在《八音定訣》中是嚴重混淆的，而泉腔韻書
雖亦有八聲調，但實際上「上去」和「下去」有混淆之處。唯獨漳腔
韻書只有七調，無下上聲。

　　總之，福建兼漳泉二腔韻書與泉腔、漳腔韻書有其相同之處，也
有其差異之處，但與泉腔韻書音系更加接近一些，反映的音系應該是
廈門遠郊和同安一帶的語音系統。這是由於廈門特殊地理位置造成
的，它是在泉州的南部，漳州的東北部，泉腔和漳腔融合而形成了廈
門方言。《八音定訣》韻書就是兼漳泉二腔韻書，其音系就是一百多
年前廈門音系。

　　　　——本文原刊於臺灣核心 THCI 期刊《政大中文學報》第 12 期，

（2009 年 12 月）

參考文獻

〔清〕無名氏：《增補彙音》（上海市：大一統書局石印本，1928年）。

〔清〕黃　謙：《增補彙音妙悟》，光緒甲午年（1894）文德堂梓行版。

〔清〕葉開溫：《八音定訣》：光緒二十年（1894）甲午端月版。

〔清〕廖綸璣：《拍掌知音》，梅軒書屋藏。

〔清〕謝秀嵐：《彙集雅俗通十五音》（高雄市：慶芳書局影印1818年文林堂刊本）。

〔清〕盧戇章：《中國字母北京切音合訂》（北京市：文字改革出版社，1957年）。

麥都思（W.H.Medhurst）：《福建方言字典》，1831年。

不著撰人：《擊掌知音》，見李新魁、麥耘：《韻學古籍述要》（西安市：陝西人民出版社，1993年）。

馬重奇：《閩臺閩南方言韻書比較研究》（北京市：中國社會科學出版社，2008年9月）。

馬重奇：《清代三種漳州十五音韻書研究》（福州市：福建人民出版社，2004年12月）。

編者不詳：《渡江書十五音》（東京市：東京外國語大學亞非言語文化研究所，1987年影印本）。

清末民初潮汕音韻

張世珍《潮聲十五音》與蔣儒林《潮語十五音》音系比較研究

一　兩種韻書、作者、成書時間、體例及其版本

　　《潮聲十五音》，清末張世珍輯。張氏為廣東澄海隆都（原屬饒平）人。書前有李世銘寫於宣統元年（1909）的序和張氏寫於光緒三十三年（1907）的自序。其自序謂「是編特為不識字者輯之」，「有友人傳授本屬潮聲十五音，其字母四十有四，潛心講求，未越一月，頗能通曉，然此係口傳，非有實授，迨後日久時長，逐字謄錄，匯成一編。」該書自序之後還有〈凡例〉十七條，詳細介紹《潮聲十五音》編撰體例。此書有汕頭文明商務書局石印本。

　　字學津梁叢書之一《潮語十五音》，蔣儒林編，汕頭文明商務書館一九一一年發行。汕頭科學圖書館又一九二二年發行出版了《潮語十五音》，編輯者潮安蕭雲屏，校訂者澄海黃茂升，發行者黃月如。這兩種《潮語十五音》完全一樣，全書均分為四卷。書前有〈凡例〉。〈凡例〉云：「一本書為普及識字而作，語極淺白，凡失學之人及粗知文字者均能瞭解。一本書與字典不同。字典是以字求音，本書可以音求字。一本書依《潮聲十五音》刪繁補簡，另參他書校勘，以備《潮聲十五音》之所未備。一本書字數較《潮聲十五音》增十之二三，其檢查便捷則倍之。一學者先將四十字母唇吻迴誦，務求純熟；次將十五歌訣熟讀配用，自能聲韻和叶。一如君母和柳訣拼成腀，君

母和邊訣拼成分等是。一拼音之後再習八音，音韻既明，則不論何字，一把卷間自能悉其音而明其義。一本書每訣分八音為八層，上四層為上四聲，下四層為下四聲，使讀者一目了然。一潮屬土音，揉雜發音，難免參差，間或不同之處，識者諒之。一是書草率出版，倘或遺漏錯誤，望大雅君子賜示、指正，幸甚。」〈凡例〉先闡述了本書編撰的目的、功用，次點明本書以《潮聲十五音》為藍本修訂而成，次介紹本書使用的方法，後簡介本書每幅韻圖的編排體例。

　　《潮聲十五音》書首有〈四十四字母分八音〉、〈附潮屬土音口頭語氣〉、〈潮聲十五音字母四十四字〉、〈潮聲八音〉、〈潮聲君部上平聲十五音〉、〈潮聲基部上上聲十五音〉等，分別排比了該書的聲、韻、調系統。書云：「前列字母四十四字，逐字分為平上去入四聲，上下共八音，更將八音中又逐字分為十五音，如此習誦三法，既熟則聞音便知其韻無難事也。」這裡的「四十四字」，即指其四十四個韻部。「八音」即指上平聲、上上聲、上去聲、上入聲、下平聲、下上聲、下去聲、下入聲，我們分別以 1、2、3、4、5、6、7、8 來表示。「十五音」，即指十五個聲母。查詢每一個字，先查韻部，次查聲調，再查聲母。如「飯滾聲～～叫：龜部上去聲求～」，即要查詢「～」字，必須查龜部，上去聲調，再查求母，根據現代汕頭方音可擬音為 $[ku^3]$。《潮聲十五音》正文的編排體例，基本上採用漳州方言韻書《彙集雅俗通十五音》的編排體例。每個韻部均以八個聲調（上平聲、上上聲、上去聲、上入聲、下平聲、下上聲、下去聲、下入聲）分為八個部分，每個部分上部橫列十五個聲母字（柳邊求去地坡他增入時英文語出喜），每個聲母字之下縱列同音字，每個韻字之下均有注釋。

　　而《潮語十五音》的〈四十字母目錄〉、〈十五歌訣〉、〈字母歌訣拼音法〉、〈八音分聲法〉、〈附潮語口頭聲〉等，簡介了四十字母、十五音、聲韻拼音法、聲調及潮語口頭聲。〈附潮語口頭聲〉與《潮聲十五音》書首的〈附潮屬土音口頭語氣〉一樣，是教人如何拼讀的。

《潮語十五音》的編排體例與《潮聲十五音》不一樣。《潮聲十五音》的編排體例是採用漳州方言韻書《彙集雅俗通十五音》的編排體例，而《潮語十五音》的編排體例則採用泉州方言韻書《彙音妙悟》的編排體例，以韻圖的形式來編排。每個韻部之上橫列十五個聲母字（柳邊求去地頗他貞入時英文語出喜）來列圖，每個聲母之下縱列八個聲調（上平聲、上上聲、上去聲、上入聲、下平聲、下上聲、下去聲、下入聲）列八個格子，每個格子內橫列同音字，每個韻字之下均有注釋。《潮語十五音》的編排體例則比《彙音妙悟》來得科學、排得清楚。

二　兩種韻書的音系性質

《潮聲十五音》書前附有〈四十四字母分八音〉和〈潮聲十五音字母四十四字〉，表示潮汕方言的韻母系統。〈四十四字母分八音〉：

君滾○骨裙郡棍滑	家假○格栅下嫁○	高九○○猴厚告○	金錦○急○姁禁及
雞改易莢蛙○計挾	公管○國○○貢咯	姑古○○糊靠雇○	兼歉○劫鹹○劍唊
基己○砌棋忌記○	堅強○潔○建見傑	京子○○行件鏡○	官趕汗○寒○○○
皆改○○個○界○	恭拱○鞠○○○○	君緊○吉○胗絹	鈞謹○○○近艮
居舉○○○巨鋸○	歌稿○閣撾個塊○	光廣○訣○倦貫○	歸鬼縣○跪跪貴
庚梗○隔○○俓○	鳩久壽○毯咎救○	瓜○○葛○○褂○	江講共角○○降
膠絞○甲○咬教○	嬌繳○○○撬叫○	乖拐○○○○怪○	肩繭○○○○間○
扛卷○○○鑽○	弓竟○菊貧競敬局	龜蟲故吸○俱句○	柑敢○○○○醉○
佳假○揭崎寄展	甘感○蛤頷○監哈	瓜粿葵郭○很過半	薑○○○強○○○
叨部與皆部同韻故不載	囉部與歌部同韻亦不載	哻部與基部同韻又不載	燒○轎卩橋○叫○

此表雖說四十四個韻部，但只列了四十個韻部，且叨部與皆部同，囉部與歌部同、哻部與基部同，實際上只有三十七個韻部。〈潮聲十五音字母四十四字〉：

君 家 高 金 雞 公 姑 兼 基 堅 京 官 皆 恭 君 鈞 居 歌 光 光 歸 庚

鳩 瓜 江 膠 堅 嬌 基 乖 肩 扛 弓 龜 柑 公 佳 甘 瓜 薑 叻 囉 唪 燒

此表列有四十四個字母，但其中「公」、「基」、「堅」、「光」四個字母重出，「叻」與「皆」同，「囉」與「歌」同，「唪」與「基」同，實際上只有三十七個字母。

《潮語十五音》中〈四十字母目錄〉：

君堅金歸佳　江公乖經光　孤驕雞恭歌　皆君薑甘柯

兼交家瓜膠　龜扛枝鳩官　居柑庚京蕉　天肩干關姜

《潮語十五音》四十個韻部，共分四卷：卷一君堅金歸佳江公乖；卷二經光孤驕雞恭歌皆；卷三君薑甘柯兼交家瓜膠龜；卷四扛枝鳩官居柑庚京蕉天肩幹關姜。書末注云：「幹部與江同，關部與光同，姜部與堅同，俱不錄。」可見本韻書的四十個韻部，實際上是三十七個韻部。與〈潮聲十五音字母四十四字〉基本上相同，均三十七個字母。《潮語十五音》多出天部[i/i?]，少了《潮聲十五音》扛部[ŋ]。

我們根據現代潮汕方言，運用「歷史比較法」、「對比法」和「排除法」，可考證出《潮聲十五音》和《潮語十五音》的音系性質。

一、《潮聲十五音》和《潮語十五音》均有金部[im/ip]、甘部[am/ap]、兼部[iam/iap]三部語音上的對立，惟獨澄海話金部與君部合併，讀作[iŋ/ik]；甘部與江部合併，讀作[aŋ/ak]；兼部與堅部合併，讀作[iaŋ/iak]。因此，《潮聲十五音》和《潮語十五音》絕不可能反映澄海方言音系。

二、《潮聲十五音》和《潮語十五音》君部讀作[uŋ/uk]，沒有[uŋ/uk]和[un/ut]的對立，而海豐話則有[un/ut]；《潮聲十五音》和《潮語十五音》君部讀作[iŋ/ik]，沒有[iŋ/ik]和[in/it]的對立，而海豐話則有[in/it]；《潮聲十五音》鈞部讀作[ɤŋ/ɤk]，《潮語十五音》扛部讀作

[ɤŋ/ɤk]，而海豐話沒有此讀，該部則有[ŋ/ŋʔ]、[ũĩ]、[in/it]三讀；《潮聲十五音》和《潮語十五音》居部[ɯ]與龜部[u/uʔ]、枝部[i/iʔ]是對立的，而海豐話則無[ɯ]一讀，該部字則讀作[u]或[i]；《潮聲十五音》扛部在汕頭、潮州、澄海、潮陽、揭陽等方言裡均讀作[ŋ]，《潮語十五音》無[ŋ]韻，而惟獨海豐方言則有[ŋ]和[ũĩ]二讀。因此，我們認為《潮聲十五音》和《潮語十五音》也不可能是反映海豐方言音系。

三、《潮聲十五音》和《潮語十五音》兼部讀作[iam/iap]，無[iam/iap]和[uam/uap]語音上的對立，而潮州、潮陽、揭陽、海豐方言則存有[iam/iap]和[uam/uap]兩讀；《潮聲十五音》和《潮語十五音》肩部讀作[õĩ]，無[õĩ]和[ãĩ]語音上的對立，而潮陽、揭陽、海豐方言則無[õĩ]，而有[ãĩ]；《潮聲十五音》和《潮語十五音》恭部讀作[ioŋ/iok]，而無[ioŋ/iok]和[ueŋ/uek]語音上的對立，而潮陽、揭陽則有[ueŋ/uek]。可見，《潮聲十五音》和《潮語十五音》也不可能是反映潮陽、揭陽方言音系。

四、《潮聲十五音》有堅部[iaŋ/iak]和弓部[eŋ/ek]語音上的對立，《潮語十五音》有堅部[iaŋ/iak]和經部[eŋ/ek]語音上的對立，而無[iaŋ/iak]和[ieŋ/iek]的對立，潮州則有[iaŋ/iak]、[eŋ/ek]和[ieŋ/iek]的對立；《潮聲十五音》和《潮語十五音》光部讀作[uaŋ/uak]，而無[ueŋ/uek]，潮州、潮陽、揭陽則有[uaŋ/uak]和[ueŋ/uek]的對立。可見，《潮聲十五音》和《潮語十五音》也不可能反映潮州方言音系。

五、《潮語十五音》與《潮聲十五音》相比，雖然多了天部[i/iʔ]，少了扛部[ŋ]，但並不影響它所反映的音系性質。因現代汕頭方言均有[i/iʔ]韻母和[ŋ]韻母，兩種韻書均有或均無這兩個韻部，並不改變它們的音系性質。

通過以上分析，我們可以推測《潮聲十五音》和《潮語十五音》均不可能是潮州、澄海、潮陽、揭陽、海豐諸方言音系，而所反映的則是汕頭方言音系。

三　兩種韻書的聲韻調系統及其擬測

以下從聲、韻、調三個方面來研究探討《潮聲十五音》和《潮語十五音》音系的音值。

（一）《潮聲十五音》和《潮語十五音》聲母系統比較

《潮聲十五音》書前附有〈潮聲君部上平聲十五音〉和〈潮聲基部上上聲十五音〉，表示該韻書的聲母系統。其表示法也是模仿漳州方言韻書《彙集雅俗通十五音》十五音表示法。《潮聲君部上平聲十五音》：柳淪 邊分 求君 去坤 地敦 坡奔 他吞 增尊 入饞 時孫 英溫 文蚊 語〇 出春 喜芬。〈潮聲基部上上聲十五音〉：柳里 邊比 求己 去啟 地氏 坡丕 他體 增止 入〇 時始 英以 文䏦 語議 出恥 喜喜。

《潮語十五音》書首附有〈十五歌訣〉、〈字母歌訣拼音法〉，表示該書的聲母系統。《十五歌訣》：柳邊求去地 頗他貞入時 英文語出喜。〈字母歌訣拼音法〉採用了福建傳統的閩南方言韻書《彙集雅俗通十五音》拼音法：君部：柳淪 邊分 求君 去坤 地敦 頗奔 他吞 貞尊 入饞 時孫 英溫 文蚊 語罕 出春 喜芬，堅部：柳嗹 邊邊 求堅 去虔 地珍 頗篇 他天 貞章 入壤 時仙 英央 文聯 語研 出仟 喜香。

根據林倫倫、陳小楓著的《廣東閩方言語音研究》（汕頭大學出版社1996年版）關於粵東各縣、市的閩南語方言材料，《潮聲十五音》和《潮語十五音》的聲母系統及其擬音如下：

潮　聲

十五音	邊	坡	文	地	他	柳	增	出	時	入	求	去	語	喜	英

潮　語

十五音	邊	頗	文	地	他	柳	貞	出	時	入	求	去	語	喜	英			
汕頭話	p	p'	b	m	t	t'	n	l	ts	ts'	s	z	k	k'	g	ŋ	h	ø
潮州話	p	p'	b	m	t	t'	n	l	ts	ts'	s	z	k	k'	g	ŋ	h	ø
澄海話	p	p'	b	m	t	t'	n	l	ts	ts'	s	z	k	k'	g	ŋ	h	ø
潮陽話	p	p'	b	m	t	t'	n	l	ts	ts'	s	z	k	k'	g	ŋ	h	ø
揭陽話	P	p'	b	m	t	t'	n	l	ts	ts'	s	z	k	k'	g	ŋ	h	ø
海豐話	P	p'	b	m	t	t'	n	l	ts	ts'	s	Z	k	k'	g	ŋ	h	ø

　　上表可見，粵東閩南方言的聲母是一致的。現將《潮聲十五音》和《潮語十五音》聲母系統及其擬音如下：

1 柳[l/n]	2 邊[p]	3 求[k]	4 去[k']	5 地[t]
6 坡[頗][p']	7 他[t']	8 增[貞][ts]	9 入[z]	10 時[s]
11 英[ø]	12 文[b/m]	13 語[g/ŋ]	14 出[ts']	15 喜[h]

　　林、陳在書中指出，「[b-、g-、l-]三個濁音聲母不拼鼻化韻母；[m-、n-、ŋ-]三個鼻音聲母與元音韻母相拼後，元音韻母帶上鼻化成分，即[me]=[mẽ]、[ne]=[nẽ]、[ŋe]=[ŋẽ]。所以可以認為[m-、n-、ŋ-]不拼口元音韻母，與[b-、g-、l-]不拼鼻化韻母互補。」這是柳[l/n]、文[b/m]、語[g/ŋ]在不同語音條件下所構擬的音值。

（二）《潮聲十五音》和《潮語十五音》韻母系統比較

　　《潮聲十五音》四十四個韻部，共分四卷。《潮語十五音》四十個韻部，共分四卷。實際上這兩種韻書均為三十七個韻部。下面我們把該韻書的每一個韻部字與粵東地區汕頭、潮州、澄海、潮陽、揭陽和海豐等 5 個方言代表點進行歷史比較，然後構擬出其音值。

　　一、[1] 君部／[1] 君部（前為《潮聲十五音》韻序和韻部，後為《潮語十五音》韻序和韻部。下同）

例字	汕頭	潮州	澄海	潮陽	揭陽	海豐
分	puŋ	puŋ	puŋ	puŋ	puŋ	pun
准	tsuŋ	tsuŋ	tsuŋ	tsuŋ	tsuŋ	tsun
出	tsʻuk	tsʻuk	tsʻuk	tsʻuk	tsʻuk	tsʻut
輪	luŋ	luŋ	luŋ	luŋ	luŋ	lun
郡	kuŋ	kuŋ	kuŋ	kuŋ	kuŋ	kun
律	luk	luk	luk	luk	luk	lut

　　君部在粵東各縣、市的閩語中多數讀作[uŋ/uk]，惟獨海豐方言讀作[un/ut]。現根據汕頭方言將君部擬音為[uŋ/uk]。

　　二、²家部／²³家部　　此部在粵東各縣、市的閩語中均讀作[e/eʔ]。現根據汕頭方言將家部擬音為[e/eʔ]。

　　三、³高部／²²交部　　此部在粵東各縣、市的閩語中均讀作[au]，韻書中有入聲韻字「確嶽」，潮汕方言基本不用。現根據汕頭方言將高部／交部擬音為[au/auʔ]。

　　四、⁴金部／³金部

例字	汕頭	潮州	澄海	潮陽	揭陽	海豐
心	sim	sim	siŋ	sim	sim	sim
錦	kim	kim	kiŋ	kim	kim	kim
急	kip	kip	kik	kip	kip	kip
林	lim	lim	liŋ	lim	lim	lim
任	zim	zim	ziŋ	zim	zim	zim
及	kip	kip	kik	kip	kip	kip

　　此部除澄海方言讀作[iŋ/ik]以外，其他地區讀音均為[im/ip]。現根據汕頭方言將金部擬音為[im/ip]。

五、⁵ 雞部／¹³ 雞部

例字	汕頭	潮州	澄海	潮陽	揭陽	海豐
雞	koi	koi	koi	koi	koi	kei
禮	loi	loi	loi	loi	loi	li
節	tsoiʔ	tsoiʔ	tsoiʔ	tsoiʔ	tsoiʔ	tseʔ
齊	tsoi	tsoi	tsoi	tsoi	tsoi	tsei
會	oi	oi	oi	oi	oi	ei
笠	loiʔ	loiʔ	loiʔ	loiʔ	loiʔ	leʔ

此部在粵東各縣、市的閩語中多數讀作[oi/oiʔ]，只有海豐讀作[i]、[ei]、[eʔ]。現根據汕頭方言將雞部擬音為[oi/oiʔ]。

六、⁶ 公部／⁷ 公部　此部在粵東各縣、市的閩語中均為[oŋ/ok]。現根據汕頭方言將公部擬音為[oŋ/ok]。

七、⁷ 姑部／¹¹ 孤部　此部在粵東各縣、市的閩語中均讀作[ou]，韻書中的入聲韻字「籙嶭」基本不用。現根據汕頭方言將姑部擬音為[ou/ouʔ]。

八、⁸ 兼部／²¹ 兼部

例字	汕頭	潮州	澄海	潮陽	揭陽	海豐
兼	kiam	kiam	kiaŋ	kiam	kiam	kiam
點	tiam	tiam	tiaŋ	tiam	tiam	tiam
貼	tʻiap	tʻiap	tʻiak	tʻiap	tʻiap	tʻiap
鹽	iam	iam	iaŋ	iam	iam	iam
念	liam	liam	liaŋ	liam	liam	liam
諜	tiap	tiap	tiak	tiap	tiap	tiap

此部在粵東各縣、市的閩語中比較複雜：汕頭方言讀作[iam/iap]，潮州、潮陽、揭陽、海豐方言有[iam/iap]一讀外，《廣韻》咸攝凡部字讀作[uam/uap]，只有澄海讀作[iaŋ/iak]。現根據汕頭方言將兼部擬音為[iam/iap]。

九、⁹ 基部（此部與唭部同）／²⁸ 枝部　此部在粵東各縣、市的閩語中均讀作[i/iʔ]。現根據汕頭方言將基部擬音為[i/iʔ]。

十、¹⁰ 堅部／² 堅部

例字	汕頭	潮州	澄海	潮陽	揭陽	海豐
邊	pian	pien	pian	pian	pian	pian
展	tian	tien	tian	tian	tian	tian
哲	tiak	tiak/ tiek	tiak	tiak	tiak	tiak
綿	bian	bien	bian	bian	bian	bian
便	pian	pien	pian	pian	pian	pian
別	piak	piak/ piek	piak	piak	piak	piak

此部除潮州方言在音值上多數讀[ien/iek]，但也有少數讀作[ian/iak]，其他地區讀音均為[ian/iak]。現根據汕頭方言將堅部擬音為[ian/iak]。

十一、¹¹ 京部／³⁴ 京部　此部在粵東各縣、市的閩語中均讀作[iã]。現根據汕頭方言將京部擬音為[iã]。

十二、¹² 官部／³⁰ 官部　此部在粵東各縣、市的閩語中均讀作[uã]，無入聲韻字。現根據汕頭方言將官部擬音為[uã]。

十三、¹³ 皆部（此部與叨部同）／¹⁶ 皆部　此部在粵東各縣、市的閩語中均讀作[ai]，韻書中的入聲字「炊唔」不常用。現根據汕頭方言將皆部擬音為[ai/aiʔ]。

十四、恭部／恭部

例字	汕頭	潮州	澄海	潮陽	揭陽	海豐
雍	ion	ion	ion	ion	ion	ion
拱	kion	kion	kion	kion	kion	kion
曲	kʻiok	kʻiok	kʻiok	kʻiok	kʻiok	kʻiok
榮	ion	ion	ion	ion	ion	ion
傭	ion	ion	ion	ion	ion	ion
浴	iok	iok	iok	iok	iok	iok

　　此部在粵東各縣、市的閩語中多數讀作[ioŋ/iok]，只有潮陽、揭陽還有另一讀[ueŋ/uek]。現根據汕頭方言將恭部擬音為[ioŋ/iok]。

　　十五、君部／君部

例字	汕頭	潮州	澄海	潮陽	揭陽	海豐
賓	piŋ	piŋ	piŋ	piŋ	peŋ	pin
緊	kiŋ	kiŋ	kiŋ	kiŋ	keŋ	kin
得	tik	tik	tik	tik	tek	tik
鱗	liŋ	liŋ	liŋ	liŋ	leŋ	liŋ
盡	tsiŋ	tsiŋ	tsiŋ	tsiŋ	tseŋ	tsiŋ
逸	ik	ik	ik	ik	ek	it

　　此部在粵東各縣、市的閩語中多數讀作[iŋ/ik]，揭陽方言讀作[eŋ/ek]，海豐方言有兩讀：[iŋ/ik]和[in/it]。現根據汕頭方言將君部擬音為[iŋ/ik]。

　　十六、鈞部／扛部

例字	汕頭	潮州	澄海	潮陽	揭陽	海豐
鈞	kɤŋ	kɤŋ	kɤŋ	kiŋ/kŋ	keŋ	kin
謹	kɤŋ	kɤŋ	kɤŋ	kiŋ/kŋ	keŋ	kin
乞	kʻɤk	kʻɤk	kʻɤk	kʻik	kʻek	kʻit
勤	kʻɤŋ	kʻɤŋ	kʻɤŋ	kʻiŋ/kʻŋ	kʻeŋ	kʻin
近	kɤŋ	kɤŋ	kɤŋ	kiŋ/kŋ	keŋ	kin

　　此部在汕頭、潮州、澄海方言中讀作[ɤŋ]，揭陽方言讀作[eŋ]，潮陽方言有[iŋ]和[ŋ]兩讀，海豐方言有[iŋ]、[in/it]兩讀。現根據汕頭方言將鈞部擬音為[ɤŋ/ɤk]。

　　十七、居部／居部

例字	汕頭	潮州	澄海	潮陽	揭陽	海豐
居	kɯ	kɯ	kɯ	ku	kɯ	ki

舉	kɯ	kɯ	kɯ	ku	kɯ	ki
/坳ɯʔ	——	——	——	——	——	——
渠	kʻɯ	kʻɯ	kʻɯ	kʻu	kʻɯ	kʻi
巨	kɯ	kɯ	kɯ	kɯ	kɯ	kɯ
/坳kɯʔ	——	——	——	——	——	——

　　此部在汕頭、潮州、澄海、揭陽方言中均讀作[ɯ]，潮陽方言讀作[u]，海豐方言有兩讀[i]和[u]，此韻入聲韻字太少。現根據汕頭方言將居部擬音為[ɯ/ɯʔ]。

　　十八、歌部（此部與囉部同）／歌部　　此部在粵東各縣、市的閩語中均讀作[o/oʔ]。現根據汕頭方言將歌部擬音為[o/oʔ]。

　　十九、光部／光部

例字	汕頭	潮州	澄海	潮陽	揭陽	海豐
專	tsuaŋ	tsueŋ	tsuaŋ	tsuaŋ/ tsueŋ	tsuaŋ	tsuaŋ
光	kuaŋ	kuaŋ	kuaŋ	kuaŋ/ kueŋ	kuaŋ	kuaŋ
廣	kuaŋ	kuaŋ	kuaŋ	kuaŋ/ kueŋ	kuaŋ	kuaŋ
漫	buaŋ	bueŋ	buaŋ	pʻuaŋ/ pʻueŋ	buaŋ	maŋ
凡	huaŋ	huam	huaŋ	huam	huam	huam
犯	huaŋ	huam	huaŋ	huam	huam	huam
劣	luak	luak	luak	luak/ luek	luak/ luek	luak
郭	kuak	kuak	kuak	kuak/ kuek	kuak/ kuek	kuak
拔	puak	puak	puak	puak/ puek	puak/ puek	puak
越	uak	uek	uak	uak/ uek	uak/ uek	uak
法	huak	huap	huak	huap	huap	huap

　　此部相當於《潮聲十五音》和《潮語十五音》的「光部」，在粵東汕頭、澄海讀作[uaŋ/uak]，潮州、潮陽、揭陽、海豐方言有三讀：[uaŋ/uak]、[ueŋ/uek]和[uam/uap]。現根據汕頭方言將光部擬音為[uaŋ/uak]。

　　二十、歸部／歸部　　此部在粵東各縣、市的閩語中均讀作[ui]，

此部無入聲韻字太少，只有「撲斲」二字。現根據汕頭方言將歸部擬音為[ui/uiʔ]。

二十一、庚部／庚部　此部在粵東各縣、市的閩語中均讀作[ẽ/ẽʔ]。現根據汕頭方言將庚部擬音為[ẽ/ẽʔ]。

二十二、鳩部／鳩部　此部在粵東各縣、市的閩語中均讀作[iu]，此部入聲韻太少，只有「闃」一字。現根據汕頭方言將鳩部擬音為[iu/iuʔ]。

二十三、瓜部

柯部　此部在粵東各縣、市的閩語中多數讀作[ua/uaʔ]。現根據汕頭方言將瓜部擬音為[ua/uaʔ]。

二十四、江部／江部　此部在粵東各縣、市的閩語中均讀作[aŋ/ak]。現根據汕頭方言將江部擬音為[aŋ/ak]。

二十五、膠部／膠部　此部在粵東各縣、市的閩語中均讀作[a/aʔ]。現根據汕頭方言將膠部擬音為[a/aʔ]。

二十六、嬌部／驕部

例字	汕頭	潮州	澄海	潮陽	揭陽	海豐
驕	kiau	kiou	kiou	kiau	kiau	kiau
了	liau	liou	liou	liau	liau	liau
/唽 tsiauʔ	——	——	——	——	——	——
朝	tsʻiau	tsʻiou	tsʻiou	tsʻiau	tsʻiau	tsʻiau
料	liau	liou	liou	liau	liau	liau
/嗷 kiauʔ	——	——	——	——	——	——

此部在粵東各縣、市的閩語中多數讀作[iau]，只有潮州、澄海讀作[iou]，此部入聲韻字太少。現根據汕頭方言將嬌部／驕部擬音為[iau/iauʔ]。

二十七、乖部／乖部　此部在粵東各縣、市的閩語中均讀作[uai]，此部入聲韻字太少，只有「夻」一字。現根據汕頭方言將乖部

擬音為[uai/uaiʔ]。

二十八、肩部／肩部

例字	汕頭	潮州	澄海	潮陽	揭陽	海豐
斑	põi	põi	põi	nãi	nãi	nãi
研	ŋõi	ŋõi	ŋõi	ŋãi	ŋãi	ŋãi
蓮	nõi	nõi	nõi	nãi	nãi	nãi
佃	tõi	tõi	tõi	tãi	tãi	tãi

此部在汕頭、潮州、澄海方言裡均讀作[õi]，而潮陽、揭陽、海豐方言則讀作[ãi]，無入聲韻字。現根據汕頭方言將肩部擬音為[õi]。

二十九、扛部／

例字	汕頭	潮州	澄海	潮陽	揭陽	海豐
荒	hŋ	hŋ	hŋ	hŋ	hŋ	hŋ
本	pŋ	pŋ	pŋ	pŋ	pŋ	puĩ
黃	ŋ	ŋ	ŋ	ŋ	ŋ	uĩ
丈	tŋ	tŋ	tŋ	tŋ	tŋ	tŋ

此部在汕頭、潮州、澄海、潮陽、揭陽等方言裡均讀作[ŋ]，海豐方言則有[ŋ]和[uĩ]二讀。此部無入聲韻。《潮語十五音》無此韻部。現根據汕頭方言將肩部擬音為[ŋ]。

三十、弓部／經部

例字	汕頭	潮州	澄海	潮陽	揭陽	海豐
鈴	leŋ	leŋ	leŋ	leŋ/lioŋ	leŋ	leŋ
頂	teŋ	teŋ	teŋ	teŋ/ tioŋ	teŋ	teŋ
碧	pʻek	pʻek	pʻek	pʻek/ pʻiok	pʻek	pʻek
平	pʻeŋ	pʻeŋ	pʻeŋ	pʻeŋ/ pʻioŋ	pʻeŋ	pʻeŋ
鄧	teŋ	teŋ	teŋ	teŋ/ tioŋ	teŋ	teŋ
綠	lek	lek	lek	lek/ liok	lek	liok

　　此部在粵東各縣、市的閩語中多數讀作[eŋ/ek]，潮陽、海豐有兩讀：[eŋ/ek]和[ioŋ/iok]。現根據汕頭方言將弓部擬音為[eŋ/ek]。

　　三十一、龜部／龜部　　此部在粵東各縣、市的閩語中均讀作[u]，入聲韻字太少，只有「嗗咽」二字。現根據汕頭方言將龜部擬音為[u/uʔ]。

　　三十二、柑部／柑部　　此部在粵東各縣、市的閩語中均讀作[ã]，入聲韻字太少，只有「餒喀」二字。現根據汕頭方言將柑部擬音為[ã/ãʔ]。

　　三十三、佳部／佳部　　此部在粵東各縣、市的閩語中均讀作[ia/iaʔ]。現根據汕頭方言將佳部擬音為[ia/iaʔ]。

　　三十四、甘部／甘部

例字	汕頭	潮州	澄海	潮陽	揭陽	海豐
甘	kam	kam	kaŋ	kam	kam	kam
感	kam	kam	kaŋ	kam	kam	kam
答	tap	tap	tak	tap	tap	tap
南	nam	nam	naŋ	nam	nam	nam
站	tsam	tsam	tsaŋ	tsam	tsam	tsam
十	tsap	tsap	tsak	tsap	tsap	tsap
盒	ap	ap	ak	ap	ap	ap

　　此部在粵東各縣、市的閩語中多數讀作[am/ap]，只有澄海讀作[aŋ/ak]。現根據汕頭方言將甘部擬音為[am/ap]。

　　三十五、瓜部／瓜部　　此部在粵東各縣、市的閩語中均讀作[ue/ueʔ]。現根據汕頭方言將肩部擬音為[ue/ueʔ]。

　　三十六、薑部／薑部

例字	汕頭	潮州	澄海	潮陽	揭陽	海豐
薑	kiõ	kiẽ	kiẽ	kiõ	kiõ	kiõ
兩	niõ	niẽ	niẽ	niõ	niõ	niõ

/挈 kʻiõʔ	——	——	——	——	——	——
場	tiõ	tiẽ	tiẽ	tiõ	tiõ	tiõ
想	siõ	siẽ	siẽ	siõ	siõ	siõ
/塽 kʻiõʔ	——	——	——	——	——	——

此部在粵東各縣、市的閩語中多數讀作[iõ]，只有潮州、澄海方言讀作[iẽ]，入聲韻字太少。現根據汕頭方言將薑部擬音為[iõ/iõʔ]。

三十七、叻：《潮聲十五音》叻部與皆部同韻故不載

三十八、囉：《潮聲十五音》囉部與歌部同韻亦不載

三十九、哖：《潮聲十五音》哖部與基部同韻又不載

四十、燒部／蕉部

例字	汕頭	潮州	澄海	潮陽	揭陽	海豐
標	pio	pie	pie	pio	pio	pio
表	pio	pie	pie	pio	pio	pio
惜	sioʔ	sieʔ	sieʔ	sioʔ	sioʔ	sioʔ
潮	tio	tie	tie	tio	tio	tio
趙	tio	tie	tie	tio	tio	tio
藥	ioʔ	ieʔ	ieʔ	ioʔ	ioʔ	ioʔ
葉	hioʔ	hieʔ	hieʔ	hioʔ	hioʔ	hioʔ

此部在汕頭、潮陽、揭陽、海豐方言中均讀作[io/ioʔ]，潮州、澄海方言則讀作[ie/ieʔ]。現根據汕頭方言將燒部擬音為[io/ioʔ]。

四十一、／天部　《潮聲十五音》無此韻部。此部在粵東各縣、市的閩語中均讀作[ĩ/ĩʔ]，入聲字只有「乜攬」二字。現根據汕頭方言將天部擬音為[ĩ/ĩʔ]。

綜上所述，現將《潮聲十五音》和《潮語十五音》韻部系統比較如下：

《潮聲十五音》　1 君部[uŋ/uk]　2 家部[e/eʔ]　3 高部[au/auʔ]　4 金部[im/ip]　5 雞部[oi/oiʔ]

《潮語十五音》　1 君部[uŋ/uk]　23 家部[e/eʔ]　22 交部[au/auʔ]　3 金部[im/ip]　13 雞部[oi/oiʔ]

| 《潮聲十五音》 | 6 公部[oŋ/ok] | 7 姑部[ou] | 8 兼部[iam/iap] | 9 基部[i/iʔ] | 10 堅部[iaŋ/iak] |
| 《潮語十五音》 | 7 公部[oŋ/ok] | 11 孤部[ou/ouʔ] | 21 兼部[iam/iap] | 28 枝部[i/iʔ] | 2 堅部[iaŋ/iak] |

| 《潮聲十五音》 | 11 京部[iã] | 12 官部[ũã] | 13 皆部[ai] | 14 恭部[ioŋ/iok] | 15 君部[iŋ/ik] |
| 《潮語十五音》 | 34 京部[iã] | 30 官部[ũã] | 16 皆部[ai/aiʔ] | 14 恭部[ioŋ/iok] | 17 君部[iŋ/ik] |

| 《潮聲十五音》 | 16 鈞部[ɤŋ/ɤk] | 17 居部[ɯ] | 18 歌部[o/oʔ] | 19 光部[uaŋ/uak] | 20 歸部[ui] |
| 《潮語十五音》 | 27 扛部[ɤŋ/ɤk] | 31 居部[ɯ/ɯʔ] | 15 歌部[o/oʔ] | 10 光部[uaŋ/uak] | 4 歸部[ui/uiʔ] |

| 《潮聲十五音》 | 21 庚部[ẽ/ẽʔ] | 22 鳩部[iu/iuʔ] | 23 瓜部[ua/uaʔ] | 24 江部[aŋ/ak] | 25 膠部[a/aʔ] |
| 《潮語十五音》 | 33 庚部[ẽ/ẽʔ] | 29 鳩部[iu/iuʔ] | 20 柯部[ua/uaʔ] | 6 江部[aŋ/ak] | 25 膠部[a/aʔ] |

| 《潮聲十五音》 | 26 嬌部[iau] | 27 乖部[uai] | 28 肩部[õĩ] | 29 扛部[ŋ] | 30 弓部[eŋ/ek] |
| 《潮語十五音》 | 12 驕部[iau/iauʔ] | 8 乖部[uai/uaiʔ] | 37 肩部[õĩ] | ———— | 9 經部[eŋ/ek] |

| 《潮聲十五音》 | 31 龜部[u/uʔ] | 32 柑部[ã] | 33 佳部[ia/iaʔ] | 34 甘部[am/ap] | 35 瓜部[ue/ueʔ] |
| 《潮語十五音》 | 26 龜部[u/uʔ] | 32 柑部[ã/ãʔ] | 5 佳部[ia/iaʔ] | 19 甘部[am/ap] | 24 瓜部[ue/ueʔ] |

| 《潮聲十五音》 | 36 薑部[iõ] | 40 燒部[io/ioʔ] | ———— |
| 《潮語十五音》 | 18 薑部[iõ/iõʔ] | 35 蕉部[io/ioʔ] | 36 天部[ĩ / ĩʔ] |

以上兩種韻書韻部系統比較來看，《潮聲十五音》有扛部[ŋ]，而《潮語十五音》則無此部；《潮語十五音》有天部[ĩ/ĩʔ]，而《潮聲十五音》則無此部；《潮語十五音》有[ouʔ]、[aiʔ]、[ɯʔ]、[uiʔ]、[uaiʔ]、[ãʔ]，而《潮聲十五音》則無這些韻母。兩種韻書音系差別並不大，基本上是一致的，所反映的均為清朝末年汕頭方言音系。

（三）《潮聲十五音》和《潮語十五音》聲調系統比較

《潮聲八音》：

```
君 滾 ○ 骨 裙 郡 棍 滑　雞 改 易 莢 蛙 ○ 計 夾
官 趕 汗 ○ 寒 ○ ○ ○　龜 久 舊 咕 ○ 具 故 ○
平 上 去 入 平 上 去 入　平 上 去 入 平 上 去 入
```

潮汕方言八個聲調，即上平、上上、上去、上入、下平、下上、下去、下入。

《潮語十五音》「八音分聲法」：

上平	上上	上去	上入	下平	下上	下去	下入
君	滾	棍	骨	裙	郡	咽	滑
堅	襉	見	潔	涇	建	鍵	傑
金	錦	禁	急	琴	妗	憨	及
欽	昑	撿	汲	琴	摻	忕	招

據考證，《潮聲十五音》「上去聲」和「下去聲」韻字歸屬存在嚴重錯誤。具體的說，「上去聲」中所收的韻字是潮汕方言的下去聲，而「下去聲」中所收的韻字則是潮汕方言的上去聲。《潮語十五音》在聲調方面比《潮聲十五音》更科學之處，糾正了《潮聲十五音》「上去聲」和「下去聲」韻字歸屬存在嚴重錯誤。下面以「君部」、「家部」、「高部」為例來說明之：

韻書	君部上去聲字	君部下去聲字
潮聲十五音	**飯填陣閏運悶份**	**嫩糞棍困扽噴俊舜寸訓**
潮語十五音	嫩糞棍困扽噴俊舜寸訓	飯填陣閏運悶份
擊木知音	嫩糞棍困扽噴俊舜寸訓	飯填陣閏運悶份
潮聲十七音	嫩糞棍困扽噴俊舜寸訓	閏運悶份
新編潮汕方言十八音	嫩糞棍困扽噴俊舜寸訓	飯閏運悶份

《潮聲十五音》「君部」上去聲字「飯填陣閏運悶份」，下去聲字「嫩糞棍困扽噴俊舜寸訓」，其他四種韻書則分別歸屬於下去聲調和上去聲調。

韻書	家部上去聲字	家部下去聲字
潮聲十五音	**蛇寨耶罵夏廈**	**價嫁稼架駕濾帕債廁**
潮語十五音	價嫁稼架駕濾帕債廁	蛇寨耶罵夏廈
擊木知音	價嫁稼架駕帕債廁	蛇寨耶罵夏

| 潮聲十七音 | 價嫁稼架駕帕債廁 | 蛇寨夏廈 |
| 新編潮汕方言十八音 | 價嫁架駕帕債廁 | 蛇寨耶罵夏廈 |

　　《潮聲十五音》「家部」上去聲字「蛇寨耶罵夏廈」，下去聲字「價嫁稼架駕濾帕債廁」，其他四種韻書則分別歸屬於下去聲調和上去聲調。

韻書	高部上去聲字	高部下去聲字
潮聲十五音	**漏鬧淖橈荳痘候效**	**報告到誥窖叩哭炮泡砲套透奏灶掃奧臭孝**
潮語十五音	報告到誥窖叩哭炮泡砲套透奏灶掃奧臭孝	漏鬧淖橈荳痘候效
擊木知音	報告到誥窖叩哭炮砲套透奏灶掃奧臭孝	漏鬧荳痘候
潮聲十七音	告到誥叩砲套透奏灶掃奧孝	漏鬧淖荳痘候
新編潮汕方言十八音	告到誥叩哭炮泡套透奏灶掃臭孝	漏鬧荳痘候效

　　《潮聲十五音》「高部」上去聲字「漏鬧淖橈荳痘候效」，下去聲字「報告到誥窖叩哭炮泡砲套透奏灶掃奧臭孝」，其他四種韻書則分別歸屬於下去聲調和上去聲調。

　　由上可見，《潮聲十五音》的上去聲字和下去聲字的歸屬均有誤，應該予以糾正。因此，《潮聲十五音》和《潮語十五音》八個聲調與現代汕頭方言相對照，其調值如下：

調類	調值	例　字	調類	調值	例　字
上平聲	33	分君坤敦奔吞尊	下平聲	55	倫群唇墳豚船旬
上上聲	53	本滾捆盾囤准	下上聲	35	郡潤順慍混
上去聲	213	嫩糞棍困噴俊	下去聲	11	笨屯陣悶運悶
上入聲	2	不骨屈突脫卒	下入聲	5	律滑突術沒佛

　　　　　　　　　——本文原刊於《古漢語研究》2008 年第 1 期

參考文獻

《潮聲十七音》（全稱《潮聲十七音新字彙合璧大全》），澄邑姚弗如
　　　　編，蔡邦彥校《潮聲十七音》，1934年春季初版。

〔清〕謝秀嵐：《彙集雅俗通十五音》（高雄市：慶芳書局，1818年影
　　　　印文林堂刊本）。

李新魁編：《新編朝汕方言十八音》（廣州市：廣東人民出版社，1979
　　　　年10月）。

林倫倫、陳小楓所：《廣東閩方言語音研究》（汕頭市：汕頭大學出版
　　　　社，1996年）。

馬重奇：〈閩南方言「la-mi 式」和「ma-sa 式」秘密語研究〉，《中國
　　　　語言學報》1999年第5期。

馬重奇：《閩臺方言的源流與嬗變》（福州市：福建人民出版社，2002
　　　　年12月）。

馬重奇：《清代三種漳州十五音韻書研究》（福州市：福建人民出版
　　　　社，2004年12月）。

無名氏：《擊木知音》，《彙集雅俗通十五音——擊木知音》（臺中市：
　　　　瑞成書局，1955年）。

張世珍輯：《潮聲十五音》（汕頭市：汕頭文明商務書局石印本）。

蕭雲屏：《潮語十五音》（汕頭市：科學圖書館，1922年）。

姚弗如《潮聲十七音》音系研究

　　《潮聲十七音》（全稱《潮聲十七音新字彙合璧大全》），澄邑姚弗如編，蔡邦彥校的《潮聲十七音》，中華民國二十三年（1934）春季初版。書首有三篇序言：（一）作者姚弗如於民國二十年（1931）三月十六日自序；（二）澄海杜國瑋於中華民國二十一年（1932）五月序；（三）同里蔡無及於民國二十一年（1932）壬申春正月序。繼而，作者為本書所作〈例言〉十條。《潮聲十七音》〈例言〉云：「本書是根據從前的十五音增『杳嫋』兩音而為十七音；再編上筆數檢字索引而為新字彙；字數是把全部詞源裡所有的字，一切都收編過來，同時還新字典的拾遺字收編許多，那末才成功這部書，故名為潮聲十七音新字彙合璧大全。」

　　《潮聲十七音》正文的編排體例與《潮聲十五音》相同，基本上採用漳州方言韻書《彙集雅俗通十五音》的編排體例。每個韻部均以八個聲調（上平聲、上上聲、上去聲、上入聲、下平聲、下上聲、下去聲、下入聲）分為八個部分，每個部分上部橫列十五個聲母字（柳邊求去地坡他增入時英文語出喜），每個聲母字之下縱列同音字，每個韻字之下均有注釋。

　　以下從聲、韻、調三個方面來研究探討《潮聲十七音》的音系性質。

一　《潮聲十七音》的音系性質

《十七音字母》云：「君家居京基噻公姑兼皆高庚柯官杚弓龜雞恭嬌哥肩柑瓜乖膠佳薑嚐扛金歸光江。」共三十四個字母。《潮聲十五音》共三十七個韻部，即「君家高金雞公姑兼基堅京官皆恭⟨君⟩鈞居歌光歸庚鳩⟨瓜⟩江膠嬌乖肩扛弓龜柑佳甘瓜薑燒」。《潮聲十七音》比《潮聲十五音》少了四個韻部「金部」[im/ip]、「兼部」[iam/iap]、「甘部」[am/ap]和「扛部」[ŋ]，卻多了「噻部」[i/iʔ]。《潮語十五音》也是三十七個韻部，即「君堅金歸佳江公乖經光孤驕雞恭歌　皆⟨君⟩薑甘柯兼交家瓜膠龜扛枝鳩官居柑庚京蕉天肩」。《潮聲十七音》比《潮語十五音》少了三個韻部「金部」[im/ip]、「兼部」[iam/iap]、「甘部」[am/ap]。根據林倫倫、陳小楓著《廣東閩方言語音研究》(汕頭大學出版社 1996 年版)，汕頭、潮州、澄海、潮陽、揭陽、海豐諸方言中，唯獨澄海方言無[im/ip]、[iam/iap]、[am/ap]三部。因此，《潮聲十七音》所反映的音系應該是澄海音系。

首先，考證《潮聲十七音》第 9 部「兼」的收字特點。

《潮聲十七音》「兼」部相當於《潮聲十五音》「兼[iam/iap]」和「堅[iaŋ/iak]」二部、《潮語十五音》「兼[iam/iap]」和「堅[iaŋ/iak]」二部、《擊木知音》「兼[iam/iap]」和「堅[ieŋ/iek]」、「薑[iaŋ/iak]」三部、《新編潮汕方言十八音》「淹[iam/iap]」和「央[iaŋ/iak]」二部。請看下表：

例字	汕頭	潮州	澄海	潮陽	揭陽	海豐
堅	kiaŋ	kieŋ	kiaŋ	kiaŋ	kiaŋ	kiaŋ
兼	kiam	Kiam	kiaŋ	kiam	kiam	kiam
驫	kʻiaŋ	kʻieŋ	kʻiaŋ	kʻiaŋ	kʻiaŋ	kʻiaŋ
謙	kʻiam	kʻiam	kʻiaŋ	kʻiam	kʻiam	kʻiam

顛	tiaŋ	tieŋ	tiaŋ	tiaŋ	tiaŋ	tiaŋ
沾	tiam	tiam	tiaŋ	tiam	tiam	tiam
天	tʻiaŋ	tʻieŋ	tʻiaŋ	tʻiaŋ	tʻiaŋ	tʻiaŋ
添	tʻiam	tʻiam	tʻiaŋ	tʻiam	tʻiam	tʻiam
相	siaŋ	sieŋ	siaŋ	siaŋ	siaŋ	siaŋ
森	siam	siam	siaŋ	siam	siam	siam
央	iaŋ	ieŋ	iaŋ	iaŋ	iaŋ	iaŋ
淹	iam	iam	iaŋ	iam	iam	iam
潔	kiak	kiak	kiak	kiak	kiak	kiak
劫	kiap	kiap	kiak	kiap	kiap	kiap
撤	tʻiak	tʻiak	tʻiak	tʻiak	tʻiak	tʻiak
貼	tʻiap	tʻiap	tʻiak	tʻiap	tʻiap	tʻiap
酌	tsiak	tsiak	tsiak	tsiak	tsiak	tsiak
接	tsiap	tsiap	tsiak	tsiap	tsiap	tsiap
鵲	tsʻiak	tsʻiak	tsʻiak	tsʻiak	tsʻiak	tsʻiak
妾	tsʻiap	tsʻiap	tsʻiak	tsʻiap	tsʻiap	tsʻiap
列	liak	liak	liak	liak	liak	liak
粒	liap	liap	liak	liap	liap	liap
孽	giak	giak	giak	giak	giak	giak
業	giap	giap	giak	giap	giap	giap

　　由上表可見，《潮聲十七音》「兼」部中「堅」與「兼」，無[kiaŋ]、[kiam]之別，而同讀作[kiaŋ]；「騫」與「謙」，無[kʻiaŋ]、[kʻiam]之別，而同讀作[kʻiaŋ]；「顛」與「沾」，無[tiaŋ]、[tiam]之別，而同讀作[tiaŋ]；「天」與「添」，無[tʻiaŋ]、[tʻiam]之別，而同讀作[tʻiaŋ]；「相」與「森」，無[siaŋ]、[siam]之別，而同讀作[siaŋ]；「央」與「淹」，無[iaŋ]、[iam]之別，而同讀作[iaŋ]；「潔」與「劫」，無[kiak]、[kiap]之別，而同讀作[kiak]；「撤」與「貼」，無[tʻiak]、[tʻiap]之別，而同讀作[tʻiak]；「酌」與「接」，無[tsiak]、[tsiap]之別，而同讀作[tsiak]；「鵲」與「妾」，無[tsʻiak]、[tsʻiap]之別，而同讀作[tsʻiak]；「列」與「粒」，無[liak]、[liap]之別，而同讀作[liak]；「孽」

與「業」，無[giak]、[giap]之別，而同讀作[giak]。這反映了澄海方言的語音特點，而非汕頭、潮州、潮陽、揭陽和海豐方言的特點。

其次，首先，考證《潮聲十七音》第三十四部「江」的收字特點。

《潮聲十七音》「江」部相當於《潮聲十五音》「甘[am/ap]」和「江[aŋ/ak]」二部、《潮語十五音》「甘[am/ap]」和「江[aŋ/ak]」二部、《擊木知音》「甘[am/ap]」和「江[aŋ/ak]」、「幹[ɛŋ/ɛk]」三部、《新編潮汕方言十八音》「庵[am/ap]」和「按[aŋ/ak]」二部。請看下表：

例字	汕頭	潮州	澄海	潮陽	揭陽	海豐
剛	kaŋ	kaŋ	kaŋ	kaŋ	kaŋ	kaŋ
甘	kam	kam	kaŋ	kam	kam	kam
刊	kʻaŋ	kʻaŋ	kʻaŋ	kʻaŋ	kʻaŋ	kʻaŋ
龕	kʻam	kʻam	kʻaŋ	kʻam	kʻam	kʻam
丹	taŋ	taŋ	taŋ	taŋ	taŋ	taŋ
耽	tam	tam	taŋ	tam	tam	tam
鏜	tʻaŋ	tʻaŋ	tʻaŋ	tʻaŋ	tʻaŋ	tʻaŋ
貪	tʻam	tʻam	tʻaŋ	tʻam	tʻam	tʻam
珊	saŋ	saŋ	saŋ	saŋ	saŋ	saŋ
杉	sam	sam	saŋ	sam	sam	sam
安	aŋ	aŋ	aŋ	aŋ	aŋ	aŋ
庵	am	am	aŋ	am	am	am
確	kʻak	kʻak	kʻak	kʻak	kʻak	kʻak
闔	kʻap	kʻap	kʻak	kʻap	kʻap	kʻap
撻	tʻak	tʻak	tʻak	tʻak	tʻak	tʻak
塌	tʻap	tʻap	tʻak	tʻap	tʻap	tʻap
作	tsak	tsak	tsak	tsak	tsak	tsak
汁	tsap	tsap	tsak	tsap	tsap	tsap
撒	sak	sak	sak	sak	sak	sak
颯	sap	sap	sak	sap	sap	sap
惡	ak	ak	ak	ak	ak	ak
押	ap	ap	ak	ap	ap	ap

　　由上表可見，《潮聲十七音》「江」部中的「剛」與「甘」，無
[kaŋ]、[ka]之別，而同讀作[kaŋ]；「刊」與「龕」，無[kʻaŋ]、[kʻam]之
別，而同讀作[kʻaŋ]；「丹」與「耽」，無[taŋ]、[tam]之別，而同讀作
[taŋ]；「鎲」與「貪」，無[tʻaŋ]、[tʻam]之別，而同讀作[tʻaŋ]；「珊」與
「杉」，無[saŋ]、[sam]之別，而同讀作[saŋ]；「安」與「庵」，無
[aŋ]、[am]之別，而同讀作[aŋ]；「确」與「闔」，無[kʻak]、[kʻap]之
別，而同讀作[kʻak]；「撻」與「塌」，無[tʻak]、[tʻap]之別，而同讀作
[tʻak]；「作」與「汁」，無[tsak]、[tsap]之別，而同讀作[tsak]；「撒」
與「颯」，無[sak]、[sap]之別，而同讀作[sak]；「惡」與「押」，無
[ak]、[ap]之別，而同讀作[ak]。這反映了澄海方言的語音特點，而非
汕頭、潮州、潮陽、揭陽和海豐方言的特點。

　　最後，考證《潮聲十七音》第三十一部「金」的收字特點。

　　《潮聲十七音》「金」部相當於《潮聲十五音》「金[im/ip]」和
「君[iŋ/ik]」二部、《潮語十五音》「金[im/ip]」和「君[iŋ/ik]」二部、
《擊木知音》「金[im/ip]」和「君[iŋ/ik]」、《新編潮汕方言十八音》
「音部[im/ip]」和「因部[iŋ/ik]」二部。請看下表：

例字	汕頭	潮州	澄海	潮陽	揭陽	海豐
輕	kʻiŋ	kʻiŋ	kʻiŋ	kʻiŋ	kʻeŋ	kʻiŋ
欽	kʻim	kʻim	kʻim	kʻim	kʻim	kʻim
津	tsiŋ	tsiŋ	tsiŋ	tsiŋ	tseŋ	tsiŋ
箴	tsim	tsim	tsim	tsim	tsim	tsim
申	siŋ	siŋ	siŋ	siŋ	seŋ	siŋ
心	sim	sim	siŋ	sim	sim	sim
因	iŋ	iŋ	iŋ	iŋ	eŋ	iŋ
音	im	im	iŋ	im	im	im
親	tsʻiŋ	tsʻiŋ	tsʻiŋ	tsʻiŋ	tsʻeŋ	tsʻiŋ
深	tsʻim	tsʻim	tsʻiŋ	tsʻim	tsʻim	tsʻim
吉	kik	kik	kik	kik	kek	kik

急	kip	kip	kik	kip	kip	kʻip
織	tsik	tsik	tsik	tsik	tsek	tsik
執	tsip	tsip	tsik	tsip	tsip	tsip
失	sik	sik	sik	sik	sek	sit
濕	sip	sip	sik	sip	sip	sip
乙	ik	ik	ik	ik	ek	it
揖	ip	ip	ik	ip	ip	ip
七	tsʻik	tsʻik	tsʻik	tsʻik	tsʻek	tsʻit
輯	tsʻip	tsʻip	tsʻik	tsʻip	tsʻip	tsʻip

　　由上表可見，《潮聲十七音》「金」部中的「輕」與「欽」，無[kʻiŋ]、[kʻim]之別，而同讀作[kʻiŋ]；「津」與「箴」，無[tsiŋ]、[tsim]之別，而同讀作[tsiŋ]；「申」與「心」，無[siŋ]、[sim]之別，而同讀作[siŋ]；「因」與「音」，無[iŋ]、[im]之別，而同讀作[iŋ]；「親」與「深」，無[tsʻiŋ]、[tsʻim]之別，而同讀作[tsʻiŋ]；「吉」與「急」，無[kik]、[kip]之別，而同讀作[kik]；「織」與「執」，無[tsik]、[tsip]之別，而同讀作[tsik]；「失」與「濕」，無[sik]、[sip]之別，而同讀作[sik]；「乙」與「揖」，無[ik]、[ip]之別，而同讀作[ik]；「七」與「輯」，無[tsʻik]、[tsʻip]之別，而同讀作[tsʻik]。這反映了澄海方言的語音特點，而非汕頭、潮州、潮陽、揭陽和海豐方言的特點。

　　通過對《潮聲十七音》「兼」、「江」、「金」三部所收韻字的具體分析，我們認為《潮聲十七音》只有-ŋ尾韻而無-m 尾韻，這是區別於汕頭、潮州、潮陽、揭陽和海豐方言，所反映的應該是澄海方言。

二　《潮聲十七音》聲母系統

　　書首有《十七音次序》，云：「柳邊求去地坡他增入時英文杳語出喜嬝。新增杳嬝兩音。」此書比《潮聲十五音》「柳邊求去地坡他增入時英文語出喜」多了「杳嬝」兩音。根據林倫倫、陳小楓著的《廣

東閩方言語音研究》[1]、以及現代潮汕方言等材料，今把現代粵東六個縣市閩方言聲母與《擊木知音》「十五音」比較如下表：

	聲　　母　　系　　統																	
潮聲十七音	邊	坡	文/杳		地	他	嫋/柳		增	出	時	入	求	去	語		喜	英
潮聲十五音	邊	坡	文		地	他	柳		增	出	時	入	求	去	語		喜	英
汕頭話	p	pʻ	b	m	t	tʻ	n	l	ts	tsʻ	s	z	k	kʻ	g	ŋ	h	ø
潮州話	p	pʻ	b	m	t	tʻ	n	l	ts	tsʻ	s	z	k	kʻ	g	ŋ	h	ø
澄海話	p	pʻ	b	m	t	tʻ	n	l	ts	tsʻ	s	z	k	kʻ	g	ŋ	h	ø
潮陽話	p	pʻ	b	m	t	tʻ	n	l	ts	tsʻ	s	z	k	kʻ	g	ŋ	h	ø
揭陽話	P	pʻ	b	m	t	tʻ	n	l	ts	tsʻ	s	z	k	k̃	g	ŋ	h	ø
海豐話	P	pʻ	b	m	t	tʻ	n	l	ts	tsʻ	s	Z	k	kʻ	g	ŋ	h	ø

　　上表可見，粵東閩南方言的聲母是一致的。根據現代澄海方言，現將潮聲十七音擬音如下：

邊 [p]	坡 [pʻ]	文 [b]	杳 [m]
地 [t]	他 [tʻ]	嫋 [n]	柳 [l]
增 [ts]	出 [tsʻ]	時 [s]	入 [z]
求 [k]	去 [kʻ]		語 [g /ŋ]
英 [ø]	喜 [h]		

因為澄海方言有非鼻化韻與鼻化韻兩套系統，因此「柳、文、語」三個字母在非鼻化韻前讀作[l]、[b]、[g]，在鼻化韻前讀作[n]、[m]、[ŋ]。林倫倫、陳小楓著的《廣東閩方言語音研究》[2]書中指出，「[b-、g-、l-]三個濁音聲母不拼鼻化韻母；[m-、n-、ŋ-]三個鼻音聲母與元音韻母相拼後，元音韻母帶上鼻化成分，即[me]=[mẽ]、[ne]=[nẽ]、

1　汕頭大學出版社 1996 年。

2　汕頭大學出版社 1996 年。

[ŋe]=[ŋẽ]。所以可以認為[m-、n-、ŋ-]不拼口元音韻母，與[b-、g-、l-]不拼鼻化韻母互補。」這是柳[l/n]、文[b/m]、語[g/ŋ]在不同語音條件下所構擬的音值。

三　《潮聲十七音》韻母系統

《十七音字母》云：「君家居京基喏公姑兼皆高庚柯官枤弓龜雞恭嬌哥肩柑瓜乖膠佳薑噔扛金歸光江。」共三十四個字母。現根據林倫倫、陳小楓著《廣東閩方言語音研究》[3]，汕頭、潮州、澄海、潮陽、揭陽、海豐諸方言韻系，考證《潮聲十七音》的韻部系統：

1 君部

例字	汕頭	潮州	澄海	潮陽	揭陽	海豐
分	huŋ	huŋ	huŋ	huŋ	huŋ	hun
准	tsuŋ	tsuŋ	tsuŋ	tsuŋ	tsuŋ	tsun
俊	tsuŋ	tsuŋ	tsuŋ	tsuŋ	tsuŋ	tsun
出	ts'uk	ts'uk	ts'uk	ts'uk	ts'uk	ts'ut
輪	luŋ	luŋ	luŋ	luŋ	luŋ	lun
論	luŋ	luŋ	luŋ	luŋ	luŋ	lun
悶	buŋ	buŋ	buŋ	buŋ	buŋ	bun
掘	kuk	kuk	kuk	kuk	kuk	kut

君部在粵東各縣、市的閩語中多數讀作[uŋ /uk]，唯獨海豐方言讀作[un/ut]。現根據澄海方言將君部擬音為[uŋ/uk]。

3　汕頭大學出版社 1996 年。

2 家部

例字	汕頭	潮州	澄海	潮陽	揭陽	海豐
家	ke	ke	ke	ke	ke	ke
馬	be	be	be	be	be	be
嫁	ke	ke	ke	ke	ke	ke
格	keʔ	keʔ	keʔ	keʔ	keʔ	keʔ
茶	te	te	te	te	te	te
父	pe	pe	pe	pe	pe	pe
夏	he	he	he	he	he	he
白	peʔ	peʔ	peʔ	peʔ	peʔ	peʔ

　　此部在粵東各縣、市的閩語中均讀作[e/eʔ]。現根據澄海方言將家部擬音為[e/eʔ]。

3 居部

例字	汕頭	潮州	澄海	潮陽	揭陽	海豐
居	kɯ	kɯ	kɯ	ku	kɯ	ki
你	lɯ	lɯ	lɯ	lu	lɯ	li
肆	sɯ	sɯ	sɯ	su	sɯ	si
渠	kʻɯ	kʻɯ	kʻɯ	kʻu	kʻɯ	kʻi
士	sɯ	sɯ	sɯ	su	sɯ	su
箸	tɯ	tɯ	tɯ	tu	tɯ	ti

　　此部在汕頭、潮州、澄海、揭陽方言中均讀作[ɯ]，潮陽方言讀作[u]，海豐方言有兩讀[i]和[u]，韻書無入聲韻部，現根據澄海方言將居部擬音為[ɯ]。

4 京部

例字	汕頭	潮州	澄海	潮陽	揭陽	海豐
驚	kiã	kiã	kiã	kiã	kiã	kiã
領	niã	niã	niã	niã	niã	niã
正	tsiã	tsiã	tsiã	tsiã	tsiã	tsiã
城	siã	siã	siã	siã	siã	siã
件	kiã	kiã	kiã	kiã	kiã	kiã
定	tiã	tiã	tiã	tiã	tiã	tiã

　　此部在粵東各縣、市的閩語中均讀作[iã]，韻書無入聲韻部，現根據澄海方言將京部擬音為[iã]。

5 基部

例字	汕頭	潮州	澄海	潮陽	揭陽	海豐
碑	pi	pi	pi	pi	pi	pi
抵	ti	ti	ti	ti	ti	ti
記	ki	ki	ki	ki	ki	ki
砌	kiʔ	kiʔ	kiʔ	kiʔ	kiʔ	kiʔ
琵	pi	pi	pi	pi	pi	pi
利	li	li	li	li	li	li
字	zi	zi	zi	zi	zi	zi
裂	liʔ	liʔ	liʔ	liʔ	liʔ	liʔ

　　此部在粵東各縣、市的閩語中均讀作[i/iʔ]，現根據澄海方言將基部擬音為[i/iʔ]。

6 嘆部

例字	汕頭	潮州	澄海	潮陽	揭陽	海豐
鮮	tsʻĩ	tsʻĩ	tsʻĩ	tsʻĩ	tsʻĩ	tsʻĩ
以	ĩ	ĩ	ĩ	ĩ	ĩ	ĩ

箭	tsĩ	tsĩ	tsĩ	tsĩ	tsĩ	tsĩ
乜	mĩʔ	mĩʔ	mĩʔ	mĩʔ	mĩʔ	mĩʔ
年	nĩ	nĩ	nĩ	nĩ	nĩ	nĩ
系	hĩ	hĩ	hĩ	hĩ	hĩ	hĩ
鼻	pʻĩ	pʻĩ	pʻĩ	pʻĩ	pʻĩ	pʻĩ

此部在粵東各縣、市的閩語中均讀作[ĩ/ ĩʔ]，現根據澄海方言將噻部擬音為[ĩ/ ĩʔ]。

7 公部

例字	汕頭	潮州	澄海	潮陽	揭陽	海豐
聰	tsʻoŋ	tsʻoŋ	tsʻoŋ	tsʻoŋ	tsʻoŋ	tsʻoŋ
攏	loŋ	loŋ	loŋ	loŋ	loŋ	loŋ
棟	toŋ	toŋ	toŋ	toŋ	toŋ	toŋ
屋	ok	ok	ok	ok	ok	ok
農	loŋ	loŋ	loŋ	loŋ	loŋ	loŋ
誦	soŋ	soŋ	soŋ	soŋ	soŋ	soŋ
磅	poŋ	poŋ	poŋ	poŋ	poŋ	poŋ
獨	tok	tok	tok	tok	tok	tok

此部在粵東各縣、市的閩語中均為[oŋ/ok]，現根據澄海方言將公部擬音為[oŋ/ok]。

8 姑部

例字	汕頭	潮州	澄海	潮陽	揭陽	海豐
鋪	pʻou¹	pʻou¹	pʻou¹	pʻou¹	pʻou¹	pʻou¹
古	kou²	kou²	kou²	kou²	kou²	kou²
布	pou³	pou³	pou³	pou³	pou³	pou³
圖	tou⁵	tou⁵	tou⁵	tou⁵	tou⁵	tou⁵
雨	hou⁶	hou⁶	hou⁶	hou⁶	hou⁶	hou⁶
度	tou⁷	tou⁷	tou⁷	tou⁷	tou⁷	tou⁷

　　此部在粵東各縣、市的閩語中均讀作[ou]，韻書無入聲韻部，現根據澄海方言將姑部擬音為[ou]。

9 兼部

例字	汕頭	潮州	澄海	潮陽	揭陽	海豐
兼	kiam	kiam	kiaŋ	kiam	kiam	kiam
輛	liaŋ	liaŋ	liaŋ	liaŋ	liaŋ	liaŋ
劍	kiam	kiam	kiaŋ	kiam	kiam	kiam
哲	tiak	tiak	tiak	tiak	tiak	tiak
涼	liaŋ	liaŋ	liaŋ	liaŋ	liaŋ	liaŋ
健	kiaŋ	kiaŋ	kiaŋ	kiaŋ	kiaŋ	kiaŋ
焰	iam	iam	iaŋ	iam	iam	iam
別	piak	piak	piak	piak	piak	piak

　　此部相當於《潮聲十五音》和《潮語十五音》的「兼部」[iam/iap]和「堅部」[iaŋ/iak]，在粵東各縣、市的閩語中比較複雜：汕頭方言讀作[iam/iap]、[iaŋ/iak]，潮州方言有[iam/iap]、[iaŋ/iak]、[ieŋ/iek]三讀，潮陽、揭陽、海豐方言有[iam/iap]、[iaŋ/iak]二讀，只有澄海讀作[iaŋ/iak]。現根據澄海方言將兼部擬音為[iaŋ/iak]。

10 皆部

例字	汕頭	潮州	澄海	潮陽	揭陽	海豐
災	tsai	tsai	tsai	tsai	tsai	tsai
歹	tai	tai	tai	tai	tai	tai
拜	pai	pai	pai	pai	pai	pai
來	lai	lai	lai	lai	lai	lai
大	tai	tai	tai	tai	tai	tai
害	hai	hai	hai	hai	hai	hai
捺	naiʔ	naiʔ	naiʔ	naiʔ	naiʔ	naiʔ

　　此部在粵東各縣、市的閩語中均讀作[ai]，現根據澄海方言將皆部擬音為[ai/aiʔ]。

11 高部

例字	汕頭	潮州	澄海	潮陽	揭陽	海豐
包	pau	pau	pau	pau	pau	pau
老	lau	lau	lau	lau	lau	lau
到	kau	kau	kau	kau	kau	kau
喉	au	au	au	au	au	au
盜	tau	tau	tau	tau	tau	tau
候	hau	hau	hau	hau	hau	hau
樂	gauʔ	gauʔ	gauʔ	gauʔ	gauʔ	gauʔ

　　此部在粵東各縣、市的閩語中均讀作[au/auʔ]，現根據澄海方言將高部擬音為[au/auʔ]。

12 庚部

例字	汕頭	潮州	澄海	潮陽	揭陽	海豐
庚	kẽ	kẽ	kẽ	kẽ	kẽ	kẽ
省	sẽ	sẽ	sẽ	sẽ	sẽ	sẽ
姓	sẽ	sẽ	sẽ	sẽ	sẽ	sẽ
楹	ẽ	ẽ	ẽ	ẽ	ẽ	ẽ
硬	ŋẽ	ŋẽ	ŋẽ	ŋẽ	ŋẽ	ŋẽ
病	pẽ	pẽ	pẽ	pẽ	pẽ	pẽ
脈	mẽʔ	mẽʔ	mẽʔ	mẽʔ	mẽʔ	mẽʔ

　　此部在粵東各縣、市的閩語中均讀作[ẽ/ẽʔ]，現根據澄海方言將庚部擬音為[ẽ/ẽʔ]。

13 柯部

例字	汕頭	潮州	澄海	潮陽	揭陽	海豐
柯	kua	kua	kua	kua	kua	kua
紙	tsua	tsua	tsua	tsua	tsua	tsua
帶	tua	tua	tua	tua	tua	tua
煞	suaʔ	suaʔ	suaʔ	suaʔ	suaʔ	suaʔ
籮	lua	lua	lua	lua	lua	lua
舵	tua	tua	tua	tua	tua	tua
外	gua	gua	gua	gua	gua	gua
活	uaʔ	uaʔ	uaʔ	uaʔ	uaʔ	uaʔ

　　此部在粵東各縣、市的閩語中均讀作[ua／uaʔ]，現根據澄海方言將柯部擬音為[ua/uaʔ]。

14 官部

例字	汕頭	潮州	澄海	潮陽	揭陽	海豐
搬	pũã	pũã	pũã	pũã	pũã	pũã
趕	kũã	kũã	kũã	kũã	kũã	kũã
汕	sũã	sũã	sũã	sũã	sũã	sũã
泉	tsũã	tsũã	tsũã	tsũã	tsũã	tsũã
伴	pʻũã	pʻũã	pʻũã	pʻũã	pʻũã	pʻũã
爛	nũã	nũã	nũã	nũã	nũã	nũã

　　此部在粵東各縣、市的閩語中均讀作[ũã]，現根據澄海方言將官部擬音為[ũã]。

15 杁部

例字	汕頭	潮州	澄海	潮陽	揭陽	海豐
彪	piu	piu	piu	piu	piu	piu
貯	tiu	tiu	tiu	tiu	tiu	tiu

究	kiu	kiu	kiu	kiu	kiu	kiu
闃 tsiuʔ	——	——	——	——	——	——
球	kiu	kiu	kiu	kiu	kiu	kiu
受	siu	siu	siu	siu	siu	siu
壽	siu	siu	siu	siu	siu	siu

此部在粵東各縣、市的閩語中均讀作[iu]，現根據澄海方言將杣部擬音為[iu/iuʔ]。

16　弓部

例字	汕頭	潮州	澄海	潮陽	揭陽	海豐
弓	keŋ	keŋ	keŋ	keŋ/kioŋ	keŋ	keŋ
頂	teŋ	teŋ	teŋ	teŋ/ tioŋ	teŋ	teŋ
政	tseŋ	tseŋ	tseŋ	tseŋ/ tsioŋ	tseŋ	tseŋ
釋	sek	sek	sek	sek/siok	sek	sek
平	p'eŋ	p'eŋ	p'eŋ	p'eŋ/ p'ioŋ	p'eŋ	p'eŋ
並	peŋ	peŋ	peŋ	peŋ/ pioŋ	peŋ	peŋ
用	eŋ	eŋ	eŋ	eŋ/ ioŋ	eŋ	eŋ
綠	lek	lek	lek	lek/ liok	lek	liok

此部在粵東各縣、市的閩語中多數讀作[eŋ/ek]，潮陽、海豐有兩讀：[eŋ/ek]和[ioŋ/iok]，現根據澄海方言將弓部擬音為[eŋ/ek]。

17　龜部

例字	汕頭	潮州	澄海	潮陽	揭陽	海豐
龜	ku	ku	ku	ku	ku	ku
墅	su	su	su	su	su	su
副	hu	hu	hu	hu	hu	hu
欻 huʔ	——	——	——	——	——	——
櫥	tu	tu	tu	tu	tu	tu
住	tsu	tsu	tsu	tsu	tsu	tsu

霧	bu	bu	bu	bu	bu	bu
殕 huʔ	——	——	——	——	——	——

　　此部在粵東各縣、市的閩語中均讀作[u]，無入聲韻。現根據澄海方言將龜部擬音為[u/uʔ]。

18 雞部

例字	汕頭	潮州	澄海	潮陽	揭陽	海豐
雞	koi	koi	koi	koi	koi	kei
禮	loi	loi	loi	loi	loi	li
計	koi	koi	koi	koi	koi	ki
八	poiʔ	poiʔ	poiʔ	poiʔ	poiʔ	peʔ
題	toi	toi	toi	toi	toi	ti
蟹	hoi	hoi	hoi	hoi	hoi	hei
賣	boi	boi	boi	boi	boi	bei
笠	loiʔ	loiʔ	loiʔ	loiʔ	loiʔ	leʔ

　　此部在粵東各縣、市的閩語中多數讀作[oi/oiʔ]，只有海豐讀作[i/ei/eʔ]，現根據澄海方言將雞部擬音為[oi/oiʔ]。

19 恭部

例字	汕頭	潮州	澄海	潮陽	揭陽	海豐
恭	kioŋ	kioŋ	kioŋ	kioŋ	kioŋ	kioŋ
勇	ioŋ	ioŋ	ioŋ	ioŋ	ioŋ	ioŋ
詠	ioŋ	ioŋ	ioŋ	ioŋ	ioŋ	ioŋ
曲	kʻiok	kʻiok	kʻiok	kʻiok	kʻiok	kʻiok
雄	hioŋ	hioŋ	hioŋ	hioŋ	hioŋ	hioŋ
佣	ioŋ	ioŋ	ioŋ	ioŋ	ioŋ	ioŋ
育	iok	iok	iok	iok	iok	iok

　　此部在粵東各縣、市的閩語中多數讀作[ioŋ/iok]，只有潮陽、揭陽還有另一讀[ueŋ/uek]，現根據澄海方言將恭部擬音為[ioŋ/iok]。

20 嬌部

例字	汕頭	潮州	澄海	潮陽	揭陽	海豐
驕	kiau	kiou	kiou	kiau	kiau	kiau
了	liau	liou	liou	liau	liau	liau
吊	tiau	tiou	tiou	tiau	tiau	tiau
丅 siauʔ	——	——	——	——	——	——
條	tiau	tiou	tiou	tiau	tiau	tiau
妙	biau	biou	biou	biau	biau	biau
料	liau	liou	liou	liau	liau	liau

　　此部在粵東各縣、市的閩語中多數讀作[iau/iauʔ]，只有潮州、澄海讀作[iou/iouʔ]，無入聲字，現根據澄海方言將嬌部擬音為[iou/iouʔ]。

21 哥部

例字	汕頭	潮州	澄海	潮陽	揭陽	海豐
波	po	po	po	po	po	po
左	tso	tso	tso	tso	tso	tso
報	po	po	po	po	po	po
索	soʔ	soʔ	soʔ	soʔ	soʔ	soʔ
羅	lo	lo	lo	lo	lo	lo
坐	tso	tso	tso	tso	tso	tso
賀	ho	ho	ho	ho	ho	ho
落	loʔ	loʔ	loʔ	loʔ	loʔ	loʔ

　　此部在粵東各縣、市的閩語中均讀作[o/oʔ]，現根據澄海方言將哥部擬音為[o/oʔ]。

22 肩部

例字	汕頭	潮州	澄海	潮陽	揭陽	海豐
肩	kõĩ	kõĩ	kõĩ	kãĩ	kãĩ	kãĩ
研	ŋõĩ	ŋõĩ	ŋõĩ	ŋãĩ	ŋãĩ	ŋãĩ
蓮	nõĩ	nõĩ	nõĩ	nãĩ	nãĩ	nãĩ
第	tõĩ	tõĩ	tõĩ	tãĩ	tãĩ	tãĩ
殿	tõĩ	tõĩ	tõĩ	tãĩ	tãĩ	tãĩ

　　此部在汕頭、潮州、澄海方言裡均讀作[õĩ]，而潮陽、揭陽、海豐方言則讀作[ãĩ]。現根據澄海方言將肩部擬音為[õĩ]。

23 柑部

例字	汕頭	潮州	澄海	潮陽	揭陽	海豐
擔	tã	tã	tã	tã	tã	tã
敢	kã	kã	kã	kã	kã	kã
酵	kã	kã	kã	kã	kã	kã
籃	nã	nã	nã	nã	nã	nã
淡	tã	tã	tã	tã	tã	tã
嗎	mã	mã	mã	mã	mã	mã

　　此部在粵東各縣、市的閩語中均讀作[ã]，無入聲韻，現根據澄海方言將柑部擬音為[ã]。

24 瓜部

例字	汕頭	潮州	澄海	潮陽	揭陽	海豐
飛	pue	pue	pue	pue	pue	pue
果	kue	kue	kue	kue	kue	kue
背	pue	pue	pue	pue	pue	pue
郭	kueʔ	kueʔ	kueʔ	kueʔ	kueʔ	kueʔ

賠	pue	pue	pue	pue	pue	pue
倍	pue	pue	pue	pue	pue	pue
未	bue	bue	bue	bue	bue	bue
月	gueʔ	gueʔ	gueʔ	gueʔ	gueʔ	gueʔ

　　此部在粵東各縣、市的閩語中均讀作[ue/ueʔ]，現根據澄海方言將瓜部擬音為[ue/ueʔ]。

25　乖部

例字	汕頭	潮州	澄海	潮陽	揭陽	海豐
乖	kuai	kuai	kuai	kuai	kuai	kuai
拐	kuai	kuai	kuai	kuai	kuai	kuai
怪	kuai	kuai	kuai	kuai	kuai	kuai
淮	huai	huai	huai	huai	huai	huai
壞	huai	huai	huai	huai	huai	huai

　　此部在粵東各縣、市的閩語中均讀作[uai]，無入聲韻，現根據澄海方言將乖部擬音為[uai]。

26　膠部

例字	汕頭	潮州	澄海	潮陽	揭陽	海豐
巴	pa	pa	pa	pa	pa	pa
打	ta	ta	ta	ta	ta	ta
教	ka	ka	ka	ka	ka	ka
甲	kaʔ	kaʔ	kaʔ	kaʔ	kaʔ	kaʔ
柴	tsʻa	tsʻa	tsʻa	tsʻa	tsʻa	tsʻa
罷	pa	pa	pa	pa	pa	pa
臘	laʔ	laʔ	laʔ	laʔ	laʔ	laʔ

　　此部在粵東各縣、市的閩語中均讀作[a/aʔ]，現根據澄海方言將膠部擬音為[a/aʔ]。

27 佳部

例字	汕頭	潮州	澄海	潮陽	揭陽	海豐
爹	tia	tia	tia	tia	tia	tia
假	kia	kia	kia	kia	kia	kia
寄	kia	kia	kia	kia	kia	kia
跡	tsiaʔ	tsiaʔ	tsiaʔ	tsiaʔ	tsiaʔ	tsiaʔ
爺	ia	ia	ia	ia	ia	ia
社	sia	sia	sia	sia	sia	sia
射	sia	sia	sia	sia	sia	sia
屐	kiaʔ	kiaʔ	kiaʔ	kiaʔ	kiaʔ	kiaʔ

此部在粵東各縣、市的閩語中均讀作[ia/iaʔ]，現根據澄海方言將佳部擬音為[ia/iaʔ]。

28 薑部

例字	汕頭	潮州	澄海	潮陽	揭陽	海豐
薑	kiõ	kiẽ	kiẽ	kiõ	kiõ	kiõ
兩	niõ	niẽ	niẽ	niõ	niõ	niõ
醬	tsiõ	tsiẽ	tsiẽ	tsiõ	tsiõ	tsiõ
場	tiõ	tiẽ	tiẽ	tiõ	tiõ	tiõ
象	tsʻiõ	tsʻiẽ	tsʻiẽ	tsʻiõ	tsʻiõ	tsʻiõ
邵	siõ	siẽ	siẽ	siõ	siõ	siõ

此部在粵東各縣、市的閩語中多數讀作[iõ]，只有潮州、澄海方言讀作[iẽ]，現根據澄海方言將薑部擬音為[iẽ]。

29 噹部

例字	汕頭	潮州	澄海	潮陽	揭陽	海豐
標	pio	pie	pie	pio	pio	pio
表	pio	pie	pie	pio	pio	pio

笑	tsʻio	tsʻie	tsʻie	tsʻio	tsʻio	tsʻio
尺	tsʻioʔ	tsʻieʔ	tsʻieʔ	tsʻioʔ	tsʻioʔ	tsʻioʔ
潮	tio	tie	tie	tio	tio	tio
趙	tio	tie	tie	tio	tio	tio
廟	bio	bie	bie	bio	bio	bio
藥	ioʔ	ieʔ	ieʔ	ioʔ	ioʔ	ioʔ

　　此部在汕頭、潮陽、揭陽、海豐方言中均讀作[io/ioʔ]，潮州、澄海方言則讀作[ie/ieʔ]，現根據澄海方言將薑部擬音為[ie/ieʔ]。

30 扛部

例字	汕頭	潮州	澄海	潮陽	揭陽	海豐
鈞	kɤŋ	kɤŋ	kɤŋ	kiŋ/kŋ	keŋ	kin
謹	kɤŋ	kɤŋ	kɤŋ	kɤŋ/kŋ	keŋ	kin
算	sɤŋ	sɤŋ	sɤŋ	sɤŋ/sŋ	seŋ	sũĩ
乞	kʻɤk	kʻɤk	kʻɤk	kʻik	kʻek	kʻit
勤	kʻɤŋ	kʻɤŋ	kʻɤŋ	kʻiŋ/kʻŋ	kʻeŋ	kʻin
近	kɤŋ	kɤŋ	kɤŋ	kiŋ/kŋ	keŋ	kin
段	tɤŋ	tɤŋ	tɤŋ	tiŋ/tŋ	teŋ	tin

　　此部在汕頭、潮州、澄海方言中讀作[ɤŋ]，揭陽方言讀作[eŋ]，潮陽方言有[iŋ]和[ŋ]兩讀，海豐方言有[iŋ]、[in/it]兩讀，現根據澄海方言將扛部擬音為[ɤŋ/ɤk]。

31 金部

例字	汕頭	潮州	澄海	潮陽	揭陽	海豐
賓	piŋ	piŋ	piŋ	piŋ	peŋ	piŋ
緊	kiŋ	kiŋ	kiŋ	kiŋ	keŋ	kin
禁	kim	kim	kiŋ	kim	kim	kim
急	kip	kip	kik	kip	kip	kip
仁	zim	zim	ziŋ	zim	zim	zim

任	zim	zim	ziŋ	zim	zim	zim
陣	tiŋ	tiŋ	tiŋ	tiŋ	tiŋ	tiŋ
及	kip	kip	kik	kip	kip	kip

此部相當於《潮聲十五音》和《潮語十五音》「金部」[im/ip]和「君部」[iŋ/ik]，除澄海方言讀作[iŋ/ik]以外，其他地區讀音均為[im/ip]和[iŋ/ik]，揭陽方言讀作[eŋ/ek]，海豐方言則有三讀[iŋ/ik]、[in/it]、[im/ip]。現根據澄海方言將金部擬音為[im/ip]。

32 歸部

例字	汕頭	潮州	澄海	潮陽	揭陽	海豐
追	tui	tui	tui	tui	tui	tui
鬼	kui	kui	kui	kui	kui	kui
貴	kui	kui	kui	kui	kui	kui
肥	pui	pui	pui	pui	pui	pui
跪	kui	kui	kui	kui	kui	kui
累	lui	lui	lui	lui	lui	lui

此部在粵東各縣、市的閩語中均讀作[ui]，此部無入聲韻部，現根據澄海方言將歸部擬音為[ui]。

33 光部

例字	汕頭	潮州	澄海	潮陽	揭陽	海豐
專	tsuaŋ	tsueŋ	tsuaŋ	tsuaŋ/ tsueŋ	tsuaŋ	tsuaŋ
管	kuaŋ	kuaŋ	kuaŋ	kuaŋ/ kueŋ	kuaŋ	kuaŋ
怨	uaŋ	uaŋ	uaŋ	uaŋ/ ueŋ	uaŋ	uaŋ
劣	luak	luak	luak	luak/ luek	luak/ luek	luak
凡	huaŋ	huam	huaŋ	huam	huam	huam
漫	buaŋ	bueŋ	buaŋ	pʻuaŋ/ pʻueŋ	buaŋ	maŋ
犯	huaŋ	huam	huaŋ	huam	huam	huam
拔	puak	puak	puak	puak/ puek	puak/ puek	puak

　　此部相當於《潮聲十五音》和《潮語十五音》的「光部」，在粵東汕頭、澄海讀作[uaŋ/uak]，潮州、潮陽、揭陽、海豐方言有三讀：[uaŋ/uak]、[ueŋ/uek]和[uam/uap]，現根據澄海方言將光部擬音為[uaŋ/uak]。

34 江部

例字	汕頭	潮州	澄海	潮陽	揭陽	海豐
甘	kam	kam	kaŋ	kam	kam	kam
眼	gaŋ	gaŋ	gaŋ	gaŋ	gaŋ	gaŋ
監	kam	kam	kaŋ	kam	kam	kam
結	kak	kak	kak	kak	kak	kak
含	ham	ham	haŋ	ham	ham	ham
浪	laŋ	laŋ	laŋ	laŋ	laŋ	laŋ
陷	ham	ham	haŋ	ham	ham	ham
十	tsap	tsap	tsak	tsap	tsap	tsap

　　此部相當於《潮聲十五音》和《潮語十五音》的「江部」[aŋ/ak]和「甘部」[am/ap]，在粵東各縣、市的閩語中均讀作[aŋ/ak]，現根據澄海方言將江部擬音為[aŋ/ak]。

　　根據現代澄海方言，《潮聲十七音》共三十四部，五十九個韻母。具體韻系如下表：

1 君[uŋ/uk]	2 家[e/eʔ]	3 居[ɯ]	4 京[iã]	5 基[i/ iʔ]	6 噠[ĩ/ ĩʔ]
7 公[oŋ/ok]	8 姑[ou]	9 兼[iaŋ/iak]	10 皆[ai/aiʔ]	11 高[au/auʔ]	12 庚[ẽ/ẽʔ]
13 柯[ua/uaʔ]	14 官[ũã]	15 朻[iu/iuʔ]	16 弓[eŋ/ek]	17 龜[u/uʔ]	18 雞[oi/oiʔ]
19 恭[ioŋ/iok]	20 嬌[iou/iouʔ]	21 哥[o/oʔ]	22 肩[oĩ]	23 柑[ã]	24 瓜[ue/ueʔ]
25 乖[uai]	26 膠[a/aʔ]	27 佳[ia/iaʔ]	28 薑[iẽ]	29 噎[ie/ieʔ]	30 扛[ɤŋ/ɤk]
31 金[iŋ/ik]	32 歸[ui]	33 光[uaŋ/uak]	34 江[aŋ/ak]		

上表所反映的是《潮聲十七音》三十四個韻部五十九個韻母的音值。現代澄海方言有四十四個韻部七十八個韻母。如果將現代澄海方言與《潮聲十五音》韻母系統相對照，有十九個韻母是《潮聲十五音》裡所沒有的。如：乞[ɯʔ]、活[ũãʔ]、關[ũẽ/]、愛/□[ãĩ/ãĩʔ]、樣/□[ũãĩ/ũãĩʔ]、好/樂[ãũ/ãũʔ]、虎[õũ/]、□/□[ĩõũ/ĩõũʔ]、幼/□[ĩũ/ĩũʔ]、畏[ũĩ/]、姆/□[m̩/m̩ʔ]、□/□[ŋ̍/ŋ̍ʔ]。

四　《潮聲十七音》聲調系統

《潮聲十七音》有上平聲、上上聲、上去聲、上入聲、下平聲、下上聲、下去聲、下入聲等八個聲調，與現代澄海話相對照，其調值如下：

調類	調值	例　字	調類	調值	例　字
上平聲	33	分君坤敦奔吞尊	下平聲	55	倫群唇墳豚船旬
上上聲	53	本滾捆盾囤准	下上聲	35	郡潤順慍混
上去聲	213	嫩糞棍困噴俊	下去聲	11	笨屯陣閏運悶
上入聲	2	不骨屈突脫卒	下入聲	5	律滑突術沒佛

——本文原刊於《福建師範大學學報》2007 年第 6 期

參考文獻

〔清〕謝秀嵐：《彙集雅俗通十五音》（高雄市：慶芳書局，1818年影印文林堂刊本）。

林倫倫：《廣東閩方言語音研究》（汕頭市：汕頭大學出版社，1996年）。

馬重奇：〈閩南方言「la-mi 式」和「ma-sa 式」秘密語研究〉，《中國語言學報》1999年第5期。

馬重奇：〈福建閩南方言韻書比較研究〉，《福建師範大學學報》2002年第2期。

馬重奇：《閩臺方言的源流與嬗變》（福州市：福建人民出版社，2002年12月）。

馬重奇：《清代三種漳州十五音韻書研究》（福州市：福建人民出版社，2004年12月）。

無名氏：《擊木知音》，《彙集雅俗通十五音——擊木知音》（臺中市：瑞成書局，1955年）。

張世珍輯：《潮聲十五音》（汕頭市：汕頭文明商務書局石印本）。

葛劍雄主編：《中國移民史》（福州市：福建人民出版社，1997年）。

蕭雲屏：《潮語十五音》（汕頭市：科學圖書館，1922年）。

《擊木知音》音系研究

一　引言

（一）現代閩語區潮州片，主要分佈於汕頭市、潮州市、揭陽市和汕尾市。此片與福建相鄰，宋代自閩至粵移民最多。據《宋史》[1]列傳卷一四五〈王大寶傳〉記載：「王大寶，字元龜。其先由溫陵（今泉州）徙潮州。」《乾隆潮州府志》卷三十〈程瑤傳〉也有記載，潮州大姓程氏也是從福建遷如潮州的。祝穆《方輿勝覽》[2]卷三六〈潮州·事要〉云：「雖境土有閩廣之異，而風俗無潮漳之分。……土俗熙熙，無福建廣南之異。」王象之《輿地紀勝》[3]卷一○○〈潮州·四六〉載，「土俗熙熙，無廣南福建之語。」

數百年來，潮汕閩南方言形成自己的方音特點，不少學者模仿福建閩南方言韻書，編撰潮汕方言的韻書。其中有代表性的，如：清末張世珍輯《潮聲十五音》（1907），蔣儒林編《潮語十五音》（1911），無名氏《擊木知音》（全名《彙集雅俗通十五音》1915），澄邑姚弗如編、蔡邦彥校的《潮聲十七音》（1934）和李新魁編《新編潮汕方言十八音》（1979）。本文研究《擊木知音》，運用歷史比較法，窺探其音系性質。

1　〔元〕脫脫等撰，中華書局，1985 年。
2　祝洙增訂，施和金點校，中華書局，2006 年。
3　四川大學出版社，2005 年。

　　（二）《擊木知音》全名《彙集雅俗通十五音》，副標題為《擊木知音》，著者不詳。此書成書於「中華四年（1915）歲次乙卯八月望日」。現珍藏於廣東省潮州市博物館，該書由博物館紀丹蘋同志提供。《擊木知音》雖全名為《彙集雅俗通十五音》，但所反映的音系則是潮州方言音系，與福建漳州方言韻書《彙集雅俗通十五音》雖書名相同而本質則不相同。其不同之處有：一、《擊木知音》有八個聲調，而漳州《彙集雅俗通十五音》則七個聲調。二、《擊木知音》-n/-t 尾韻與-ŋ/-k尾韻字混同，一律讀作[-ŋ/-k]；而《彙集雅俗通十五音》-n/-t 尾韻與-ŋ/-k尾韻字則界限分明。三、《擊木知音》佳部字「佳嘉加迦葭笳／賈假／價架駕嫁嫁稼」與「爹／賒斜邪些／捨舍寫瀉赦社射謝麝」等同一韻部，均讀作[ia]；而漳州《彙集雅俗通十五音》則分別歸屬嘉部[ɛ]和迦部[ia]。四、《擊木知音》扛部字「扛鋼糠康當湯莊庄贓妝裝喪桑霜秧瘡艙方坊荒／榜吭榾鋼當迿／郎骸䔖郎腸長唐塘堂糖床牀／丈狀藏」，在漳州《彙集雅俗通十五音》裡不見於扛部，而見於鋼部。《擊木知音》扛部讀作[ɤŋ]，而漳州《彙集雅俗通十五音》鋼部則讀作[ŋ]，扛部讀作[õ]。五、《擊木知音》車部字如「車居椐屁豬豬之芝于於蛆疽虛墟噓歔／汝舉矩筥杼煮耳爾邇駏與語鼠許滸／鋸據去箸飫翳／驢衢渠瞿蕖鋤薯而餘余于與徐魚呂慮巨鉅拒距二字豫預譽御」和「資姿淄緇諮孜恣錙思斯師私緦偲／子梓史駛使此泚／賜肆泗四三次／詞嗣祠辭／自仕士姒似祀耜事」等均讀作[ɯ]，而漳州《彙集雅俗通十五音》則分別歸屬居部[i]和艍部[u]。六、《擊木知音》只有四十個韻部，而漳州《彙集雅俗通十五音》則有五十個韻部。

　　《擊木知音》的編排體例，與泉州方言韻書《彙音妙悟》基本一致，以韻圖的形式來編排。每個韻部之上橫列十五個聲母字（柳邊求去地頗他貞入時英文語出喜）來列圖，每個聲母之下縱列八個聲調（上平聲、上上聲、上去聲、上入聲、下平聲、下上聲、下去聲、下

入聲），每個聲調占一格，每個格子內縱列同音字，部分韻字之下有簡
單注釋。《擊木知音》的編排體例則比《彙音妙悟》更科學、更清楚。

二　《擊木知音》的音系性質研究

（一）據考證，粵東潮汕方言韻書的聲母系統和聲調系統基本相
同，主要不同在韻母系統。因此，筆者著重從兩個方面來研究《擊木
知音》：一是先考證該部韻書的音系性質，也就是反映粵東何地的方
言音系；二是運用歷史比較法，根據現代粵東閩南方言韻系對該韻書
的韻部系統進行擬測。

《擊木知音》（1915）書前附有「擊木知音字母四十字目錄」：

君	堅	金	規	佳		幹	公	乖	經	關
孤	驕	雞	恭	高		皆	斤	薑	甘	柯
江	兼	交	家	瓜		膠	龜	扛	枝	鳩
官	車	柑	更	京		蕉	姜	天	光	間

這四十個韻部與《潮語十五音》（1911）「四十字母目錄」（君堅
金歸佳江公乖經光孤驕雞恭歌皆君薑甘柯兼交家瓜膠龜扛枝鳩官居柑
庚京蕉天肩幹關姜）在韻目或韻序方面基本上相同。所不同的是《潮
語十五音》書末注云：「幹部與江同，關部與光同，姜部與堅同，俱
不錄。」可見該韻書的四十個韻部，實際上是三十七個韻部，而《擊
木知音》則是實實在在的四十個韻部。具體比較如下表：

<h3 style="text-align:center">表一</h3>

潮語十五音	君	堅姜	金	歸	佳	江幹	公	乖	經	光關	孤	驕	雞	恭	歌	皆	君	薑	甘	柯
擊木知音	君	堅	金	規	佳	幹	公	乖	經	關	孤	驕	雞	恭	高	皆	斤	薑	甘	柯

潮語 十五音		兼	交	家	瓜	膠	龜	扛	枝	鳩	官	居	柑	庚	京	蕉		天		肩
擊木 知音	江	兼	交	家	瓜	膠	龜	扛	枝	鳩	官	車	柑	更	京	蕉	姜	天	光	間

　　從上表可見，這兩種韻書的異同點主要表現在：一、從韻目用字上看，二種韻書韻目基本上相同，唯獨「歸／規」、「歌／高」、「君／斤」、「居／車」、「庚／更」、「肩／間」用字上不同。二、從韻序上看，君部至柯部，兼部至蕉部，完全相同；所不同的是《潮語十五音》把「幹關姜」三部置於最後。三、從正文內容上看，《潮語十五音》「幹關姜」三部沒有內容，幹部與江同，關部與光同，姜部與堅同，「幹=江」、「關=光」、「姜=堅」；而《擊木知音》「幹≠江」、「關≠光」、「姜≠堅」，是分立的。幹部與江部、堅部和姜部、關部和光部是否對立，是《擊木知音》與《潮語十五音》爭論的焦點，也是《擊木知音》究竟反映何地方言音系的本質問題。現分別討論之：

　　（二）關於幹部與江部。林倫倫、陳小楓（1996：84-86）「汕頭、潮州、澄海、潮陽、揭陽、海豐六種方言比較表」載，韻母[aŋ/ak]在六種方言中是一致的。《擊木知音》有幹部與江部，是否受漳州方言韻書《彙集雅俗通十五音》的影響呢？《彙集雅俗通十五音》幹部字多數來源於《廣韻》山攝韻字，少數來源於曾攝和咸攝韻字，故幹部擬音為[-an/at]；江部字多數來源於《廣韻》的通攝、江攝、宕攝、曾攝韻字，少數來源於臻攝韻字，故擬音為[-aŋ/ak]。幹部與江部是對立的（馬重奇 2004）。而《擊木知音》幹部和江部中重見的韻字有三四七個，分佈於《廣韻》通攝、江攝、宕攝、梗攝、曾攝和山攝之中，而不重見的韻字也同樣分佈於這些韻攝之中，顯然，收-n 尾韻字與收-ŋ尾韻字混雜，收-t 尾韻字亦與收-k尾韻字混雜。請看下表：

表二

		上半	上上	上去	上入	下平	下上	下去	下入	小計
柳	同	1 砭青	2 囊唐籠鐘	1 攏青	2 喇捌曷	6 闌蘭瀾欄寒 聾礱東	3 朗蕩浪宕弄送	0	4 力職六陸屋樂鐸	19
	異	7	6	1	1	10	7	6	6	44
邊	同	4 幫唐邦江枋陽崩登	1 榜蕩	1 放漾	5 剝覺腹幅屋北德駁覺	3 瓶青馮東房陽	1 謗宕	0	1 縛藥	16
	異	11	10	2	5	2	3	1	2	36
求	同	3 江江剛唐艱山	4 講講簡產鐗諫港講	1 諫諫	6 結屑各鐸覺覺葛曷角柄覺	0	0	1 共用	0	15
	異	18	5	0	4	2	2	0	3	34
去	同	3 康唐匡陽牽先	1 侃旱	4 亢匼炕宕拑洽	6 尅德紬燭霍鐸殼殼覺恪鐸	2 捧腫看寒	0	0	0	16
	異	9	6	5	3	0	1	1	2	27
地	同	4 丹寒冬冬東東單寒	4 董董黨黨蕩陡厚	5 旦翰棟凍送當檔宕	2 蓬噠曷	5 銅筒同仝韻東	6 甀憚蛋翰重腫蕩盪蕩	1 洞送	3 達曷毒沃鐸鐸	30
	異	9	4	3	7	1	4	0	2	30
頗	同	2 攀刪蜂鐘	1 紡養	1 盼襇	1 博鐸	4 帆凡蓬東旁唐龐江	0	1 吉質	3 雹覺曝暴屋	13
	異	3	2	1	3	5	0	1	2	23
他	同	4 蟶清湯唐灘攤寒	4 坦袒怛旱桶董	2 嘆歎翰	1 撻曷	8 彈檀寒棠螳唐唐蟲桐甌東		1 戚送	1 隼	21
	異	5	7	2	11	4	4	1	3	37
貞	同	8 莊陽罾繒曾登棕稜鬃東掬耕	3 喒盞琖產	9 壯樣棕綜送棧諫贊讚纘鑽鄲翰	3 作鐸節屑櫛櫛	5 欉叢東層登掙諍澆宵	3 髒宕纏仙溅線	1 贈嶝	2 鯽德脜軫	34

	異	2	4	1	5	3	0	0	11	26
入	同	2獿宋龖江	2犴翰缿講	1輠	1豜送	1蚍江	1貶語	1睸	1轞屑	10
	異	0	0	0	1	1	1	0	1	4
時	同	9刪刪珊姍珊寒雙双江鬆鐘灣刪芟衔	5產㠙毌產挼養瘦宥	7送送宋喪唐霰散翰汕諫諫傘旱	7虱盇櫛蝨殺煞點薩曷塞德	1巑桓	1髗	1霧	1鳰	32
	異	2	3	3	4	0	0	0	0	12
英	同	8安鞍侒寒尪庚唐鶷覃鴁寒	2倫愮童	5晏鷃諫宴霰甕翰	3抑職摁點惡鐸	2紅洪東	1倫童	2寵腫閧宕	2蒦鑊	25
	異	0	2	7	5	4	0	2	3	23
文	同	2尼姚江	3挽阮蟒莽蕩	2盥甄	2嶡屑阰	6蠻刪閩真芒茫忙唐眕江	2網養罌桓	4夢夢蕽送緩緩	5目黮屋茉未墨德密質	26
	異	0	2	0	0	2	0	2	3	9
語	同	1昂唐	2眼產耩	2蠽獧	1椴	5言元培顏顢刪唉江	7雁鴈諫諺嗲彥線鳶仙屬襴		6岳嶽覺罘萼曂鼃鐸	24
	異	2	0	0	1	0	1	0	7	11
出	同	7潺屌山餐寒蒽東蒼倉滄唐	4鏟剷產髮東鬵陽	5燦璨溁翰鬆用創漾	4察點漆膝質錯鐸	5藏匪唐田先殘寒羘陽	1骳		2賊德鑿鐸	28
	異	5	3	1	4	1	0	0	0	14
喜	同	3魴鱝齘	6罕旱悍捍翰偄睏產鼾寒	5漢僕熯暵翰瘓腫	8瞎轄鎋豁末褐曷曷涸堅鐸漍職	7寒韓翰寒杭杭行唐降江	2限產項講	3巷衖絳閒翰	4學嚳殼礐覺	38
	異	3	3	1	2	0	2	1	1	13

注：「同」指幹部和江部重見字，「異」指幹部不見於江部、江部不見於幹部的總和。阿拉伯數字是「同」或「異」的字數。大字為韻書中的韻字，小字為其在《廣韻》中所屬韻目。

　　據統計，《擊木知音》幹部（共收五四〇字）和江部（共收五〇七字）中重見的韻字有三四七個，分別佔其總數的 64.26%和 68.44%；幹部和江部中還分別有一九三字和一六〇字是不重見的，分別占它們總數的 35.74%和 31.56%。鑒於《擊木知音》幹部和江部均有三分之一強的韻字不同，並且韻書明確地將它們獨立成部，我們特別將幹部擬音為[εŋ/εk]，既區別於江部[aŋ/ak]而又不與經部擬音[eŋ/ek]發生衝突。這樣，兩個韻部的主要元音[ε]和[a]的發音部位只有較小的差別，既可以解釋它們重見字的現象，又可以解釋不重見的現象。因此，我們認為《擊木知音》幹部字應擬音為[εŋ/εk]，而江部擬音為[aŋ/ak]。

　　（三）關於堅部和姜部。據林倫倫、陳小楓（1996：84-86）「比較表」，惟獨潮州方言有[iaŋ/iak]和[ieŋ/iek]的對立。堅部和姜部的對立，可以排除《擊木知音》音系反映汕頭、澄海、潮陽、揭陽、海豐方言的可能性。據考察，《擊木知音》堅部和姜部是對立的，但也有重見的韻字七十個。其中收《廣韻》-n 尾韻字的如「扁變驚卞�782見遣犬昄典偏片喢田填妍研現敏」，收-t 尾韻字如「別傑桀杰竭哲迭桎姪跌擎徹澈撒孽虀褻屑洩絏」；收-ŋ尾韻字如「鬯暢杖曩壤釀讓養映恙仰廠敞氅昶唱薔牆腸長響向餉」，收-k 尾韻字如「弱躍約藥虐瘧削」。這說明-n 尾韻字與-ŋ尾韻字，-t 尾韻字與收-k尾韻字在這兩個韻部中已經混淆。《擊木知音》堅部收四九九字，姜部收三〇九字，重見韻字分別佔其總數的 14.03%和 22.65%。而不重見的韻字則佔其總數的 85.97%和 77.35%，說明這兩個韻部明顯是對立的。因此，我們根據潮州方言將堅部擬音為[ieŋ/iek]，姜部擬音為[iaŋ/iak]。

　　（四）關於關部和光部。林倫倫、陳小楓（1996：84-86）「比較表」，只有潮州、潮陽、揭陽方言有[ueŋ/uek]和[uaŋ/uak]的對立。這就排除了《擊木知音》音系反映汕頭、澄海、海豐等地方言的可能性。據考察，《擊木知音》關部（四九九字）和光部（四五五字）中也有重見的韻字一〇八個，其中收《廣韻》-n 尾韻字的如「煖暖戀孌

鸞亂亂搬半姅叛畔貫灌券圈端短斷煆搏篆叚藩蕃蟠磻泮判汾弁盤磐槃伴傳團專崞轉攢泉撰饌嗖軟宣喧暄選潠旋璇璿淀怨玩翫妧阮元沅原源願謜川釧穿喘舛串全銓」，收-t 尾韻字如「劣捋鉢跋渤勃拔桴闊奪潑橃倪悅讜曰輟啜撮發髮罰筏伐穴」；收-ŋ尾韻字如「肱傾頃壙曠眖況」，收-k 尾韻字如「擴」；收-p 尾韻字如「乏」。可見，該韻書關部和光部韻字已經混淆了收-n 韻尾和收-ŋ韻尾的界限。重見韻字分別佔其總數的 21.64%和 23.74%，不重見韻字則分別佔其總數的 78.36%和76.26%。可見，關部與光部是對立的。根據現代潮州方言，我們分別把它們擬音為[ueŋ/uek]和[uaŋ/uak]。

綜上所述，由於《擊木知音》幹部和江部均有三分之一強的韻字不同，並且韻書明確地將它們獨立成部，我們特別將幹部擬音為[εŋ/εk]，江部擬音為[aŋ/ak]。這樣，兩個韻部的主要元音[ε]和[a]的發音部位差別較小，對重見和不重見字的現象都能解釋。其次，堅部擬音為[ieŋ/iek]，姜部擬音為[iaŋ/iak]，這符合潮州方言的語音實際。再次，關部和光部分別擬音為[ien/iek]和[ian/iak]，則是反映了潮州方言的語音現象。以上三個特殊韻部的分析，則是《擊木知音》的音系性質的關鍵所在。因此，我們認為，《擊木知音》音系所反映的正是廣東潮州方言音系。

三　《擊木知音》聲母系統研究及其擬測

（一）《擊木知音》書後附有「十五音」：

柳里 邊比 求己 去起 地抵 頗丕 他體 貞止 入耳 時始 英以 文靡 語擬 出恥 喜喜

與《潮聲十五音》（1909）「潮聲君部上平聲十五音」和泉州黃謙著《彙音妙悟》（1800）「十五音念法」、漳州謝秀嵐著《彙集雅俗通十五音》（1818）「呼十五音法」基本上相似。請看下表：

閩南方言韻書　　　　　　　　　　　　　　**「十　五　音」**

《擊 木 知 音》　柳里 邊比 求己 去起 地抵 頗丕 他體 貞止 入耳 時始 英以
　　　　　　　　文靡 語擬 出恥 喜喜

《潮 聲 十 五 音》　柳腀 邊分 求君 去坤 地敦 坡奔 他吞 增尊 入㩋 時孫 英溫
　　　　　　　　文蚊 語○ 出春 喜芬

《匯 音 妙 悟》　柳麿 邊盆 求君 氣昆 地敦 普奔 他吞 爭尊 入胸 時孫 英溫
　　　　　　　　文頣 語程 出春 喜分

《彙集雅俗通十五音》　柳理 邊比 求己 去起 地底 頗鄙 他恥 曾止 入耳 時始 英以
　　　　　　　　門美 語御 出取 喜喜

由上可見，潮汕方言韻書「十五音」均來源於福建閩南方言韻書，其用字、次序和拼讀方式基本上是相同的。《擊木知音》和《彙集雅俗通十五音》「呼十五音法」，其呼法與「漳州 ma-sa 式秘密語」的拼讀方法相類似。ma-sa 式呼音法：ma 是本字，表示聲母字，mi 表示本字的聲母配-i（聲調為上上聲）。這與「漳州 ma-sa 式秘密語」的拼讀方法不同。「漳州 ma-sa 式秘密語」的拼讀方法不同是把本字音作為秘密語的聲母字，再將本字韻母配以附加聲 s，作為秘密語的韻母字，並各從原有四聲，連而言之（馬重奇 1999）。如：

$$柳\ liu^{53} \to 柳\ liu^{44} + 理\ li^{53} \qquad 時\ si^{12} \to 時\ si^{22} + 時\ si^{12}$$

（二）根據林倫倫、陳小楓（1996）和現代潮汕方言等材料，把現代粵東六個縣市閩方言聲母與《擊木知音》「十五音」比較如下表：

表三

	聲母系統																	
擊木知音	邊	頗	文		地	他	柳		貞	出	時	入	求	去	語		喜	英
潮聲十五音	邊	坡	文		地	他	柳		增	出	時	入	求	去	語		喜	英
汕頭話	p	p'	b	m	t	t'	n	l	ts	ts'	s	z	k	k'	g	ŋ	h	ø
潮州話	p	p'	b	m	t	t'	n	l	ts	ts'	s	z	k	k'	g	ŋ	h	ø
澄海話	p	p'	b	m	t	t'	n	l	ts	ts'	s	z	k	k'	g	ŋ	h	ø

潮陽話	p	pʻ	b	m	t	tʻ	n	l	ts	tsʻ	s	z	k	kʻ	g	ŋ	h	ø
揭陽話	P	pʻ	b	m	t	tʻ	n	l	ts	tsʻ	s	z	k	kʻ	g	ŋ	h	ø
海豐話	P	pʻ	b	m	t	tʻ	n	l	ts	tsʻ	s	Z	k	kʻ	g	ŋ	h	ø

上表可見，粵東閩南方言的聲母是一致的。現將《擊木知音》聲母系統及其擬音如下：

1. 柳[l/n]　　2. 邊[p]　　3. 求[k]　　4. 去[kʻ]　　5. 地[t]
6. 破[pʻ]　　7. 他[tʻ]　　8. 貞[ts]　　9. 入[z]　　10.時[s]
11.英[ø]　　12.文[b/m]　　13.語[g/ŋ]　　14.出[tsʻ]　　15.喜[h]

　　因為潮汕方言有非鼻化韻與鼻化韻兩套系統，因此「柳、文、語」三個字母在非鼻化韻前讀作[l]、[b]、[g]，在鼻化韻前讀作[n]、[m]、[ŋ]。林倫倫、陳小楓（1996：37-38）指出，「[b-、g-、l-]三個濁音聲母不拼鼻化韻母；[m-、n-、ŋ-]三個鼻音聲母與元音韻母相拼後，元音韻母帶上鼻化成分，即[me]=[mẽ]、[ne]=[nẽ]、[ŋe]=[ŋẽ]。所以可以認為[m-、n-、ŋ-]不拼口元音韻母，與[b-、g-、l-]不拼鼻化韻母互補。」這是柳[l/n]、文[b/m]、語[g/ŋ]在不同語音條件下所構擬的音值。

四　《擊木知音》韻母系統研究及其擬測

　　下面我們把《擊木知音》的每一個韻部字與粵東地區汕頭、潮州、澄海、潮陽、揭陽和海豐等六個方言代表點進行歷史比較，然後構擬出其音值。

（一）「君堅金規佳」諸部的擬測

　　一、君部　　此部在粵東地區汕頭、潮州、澄海、潮陽、揭陽的閩語中多數讀作[uŋ/uk]，唯獨海豐方言讀作[un/ut]。今根據現代潮州方

言將君部擬音為[uŋ/uk]。

例字	汕頭	潮州	澄海	潮陽	揭陽	海豐
分	huŋ¹	huŋ¹	huŋ¹	huŋ¹	huŋ¹	hun¹
准	tsuŋ²	tsuŋ²	tsuŋ²	tsuŋ²	tsuŋ²	tsun²
俊	tsuŋ³	tsuŋ³	tsuŋ³	tsuŋ³	tsuŋ³	tsun³
出	tsʻuk⁴	tsʻuk⁴	tsʻuk⁴	tsʻuk⁴	tsʻuk⁴	tsʻut⁴
輪	luŋ⁵	luŋ⁵	luŋ⁵	luŋ⁵	luŋ⁵	lun⁵
論	luŋ⁶	luŋ⁶	luŋ⁶	luŋ⁶	luŋ⁶	lun⁶
悶	buŋ⁷	buŋ⁷	buŋ	buŋ⁷	buŋ⁷	bun⁷
掘	kuk⁸	kuk⁸	kuk⁸	kuk⁸	kuk⁸	kut⁸

　　二、堅部　此部除潮州方言在音值上多數讀[ieŋ/iek]，但也有少數讀作[iaŋ/iak]，而汕頭、澄海、潮陽、揭陽和海豐均讀為[iaŋ/iak]。現根據潮州方言將堅部擬音為[ieŋ/iek]。

例字	汕頭	潮州	澄海	潮陽	揭陽	海豐
邊	piaŋ¹	pieŋ¹	piaŋ¹	piaŋ¹	piaŋ¹	piaŋ¹
典	tiaŋ²	tieŋ²	tiaŋ²	tiaŋ²	tiaŋ²	tiaŋ²
箭	tsiaŋ³	tsieŋ³	tsiaŋ³	tsiaŋ³	tsiaŋ³	tsiaŋ³
迭	tiak⁴	tiek⁴	tiak⁴	tiak⁴	tiak⁴	tiak⁴
眠	miaŋ⁵	mieŋ⁵	miaŋ⁵	miaŋ⁵	miaŋ⁵	miaŋ⁵
奠	tiaŋ⁶	tieŋ⁶	tiaŋ⁶	tiaŋ⁶	tiaŋ⁶	tiaŋ⁶
現	hiaŋ⁷	hieŋ⁷	hiaŋ⁷	hiaŋ⁷	hiaŋ⁷	hiaŋ⁷
別	piak⁸	piek⁸	piak⁸	piak⁸	piak⁸	piak⁸

　　三、金部　此部除澄海方言讀作[iŋ/ik]以外，其他地區如汕頭、潮州、潮陽、揭陽和海豐讀音均為[im/ip]，現根據潮州方言將金部擬音為[im/ip]。

例字	汕頭	潮州	澄海	潮陽	揭陽	海豐
金	kim¹	kim¹	kiŋ¹	kim¹	kim¹	kim¹
飲	im²	im²	iŋ²	im²	im²	im²

禁	kim³	kim³	kiŋ³	kim³	kim³	kim³
急	kip⁴	kip⁴	kik⁴	kip⁴	kip⁴	kip⁴
臨	lim⁵	lim⁵	liŋ⁵	lim⁵	lim⁵	lim⁵
任	zim⁶	zim⁶	ziŋ⁶	zim⁶	zim⁶	zim⁶
刃	zim⁷	zim⁷	ziŋ⁷	zim⁷	zim⁷	zim⁷
及	kip⁸	kip⁸	kik⁸	kip⁸	kip⁸	kip⁸

　　四、規部　此部舒聲韻字在粵東各縣、市的閩語中均讀作[ui]，促聲韻字均為偏僻字，現代潮州話基本上不用。今現根據潮州方言將規部擬音為[ui/uiʔ]。

例字	汕頭	潮州	澄海	潮陽	揭陽	海豐
追	tui¹	tui¹	tui¹	tui¹	tui¹	tui¹
水	tsui²	tsui²	tsui²	tsui²	tsui²	tsui²
桂	kui³	kui³	kui³	kui³	kui³	kui³
撲 pʻuiʔ	——	——	——	——	——	——
微	bui⁵	bui⁵	bui⁵	bui⁵	bui⁵	bui⁵
跪	kui⁶	kui⁶	kui⁶	kui⁶	kui⁶	kui⁶
累	lui⁷	lui⁷	lui⁷	lui⁷	lui⁷	lui⁷
稔 kʻuiʔ	——	——	——	——	——	——

　　五、佳部　此部在粵東各縣、市的閩語中均讀作[ia/iaʔ]。今現根據潮州方言將佳部擬音為[ia/iaʔ]。

例字	汕頭	潮州	澄海	潮陽	揭陽	海豐
爹	tia¹	tia¹	tia¹	tia¹	tia¹	tia¹
賈	kia²	kia²	kia²	kia²	kia²	kia²
寄	kia³	kia³	kia³	kia³	kia³	kia³
脊	tsiaʔ⁴	tsiaʔ⁴	tsiaʔ⁴	tsiaʔ⁴	tsiaʔ⁴	tsiaʔ⁴
椰	ia⁵	ia⁵	ia⁵	ia⁵	ia⁵	ia⁵
社	sia⁶	sia⁶	sia⁶	sia⁶	sia⁶	sia⁶
謝	sia⁷	sia⁷	sia⁷	sia⁷	sia⁷	sia⁷
食	tsiaʔ⁸	tsiaʔ⁸	tsiaʔ⁸	tsiaʔ⁸	tsiaʔ⁸	tsiaʔ⁸

（二）「幹公乖經關」諸部的擬測

六、幹部　此部在粵東各縣、市的閩語中均讀作[aŋ/ak]。鑒於《擊木知音》幹部和江部分立且有三分之一強的韻字重見，因此，我們認為《擊木知音》幹部字應擬音為[ɛŋ/ɛk]，江部擬音為[aŋ/ak]，以便區別。

例字	汕頭	潮州	澄海	潮陽	揭陽	海豐
幹	kaŋ¹	kaŋ¹	kaŋ¹	kaŋ¹	kaŋ¹	kaŋ¹
眼	gaŋ²	gaŋ²	gaŋ²	gaŋ²	gaŋ²	gaŋ²
降	kaŋ³	kaŋ³	kaŋ³	kaŋ³	kaŋ³	kaŋ³
結	kak⁴	kak⁴	kak⁴	kak⁴	kak⁴	kak⁴
寒	haŋ⁵	haŋ⁵	haŋ⁵	haŋ⁵	haŋ⁵	haŋ⁵
爛	laŋ⁶	laŋ⁶	laŋ⁶	laŋ⁶	laŋ⁶	laŋ⁶
巷	haŋ⁷	haŋ⁷	haŋ⁷	haŋ⁷	haŋ⁷	haŋ⁷
達	tak⁸	tak⁸	tak⁸	tak⁸	tak⁸	tak⁸

七、公部　此部在粵東各縣、市的閩語中均為[oŋ/ok]。今現根據潮州方言將公部擬音為[oŋ/ok]。

例字	汕頭	潮州	澄海	潮陽	揭陽	海豐
蔥	tsʻoŋ¹	tsʻoŋ¹	tsʻoŋ¹	tsʻoŋ¹	tsʻoŋ¹	tsʻoŋ¹
朧	loŋ²	loŋ²	loŋ²	loŋ²	loŋ²	loŋ²
凍	toŋ³	toŋ³	toŋ³	toŋ³	toŋ³	toŋ³
惡	ok⁴	ok⁴	ok⁴	ok⁴	ok⁴	ok⁴
農	loŋ⁵	loŋ⁵	loŋ⁵	loŋ⁵	loŋ⁵	loŋ⁵
重	toŋ⁶	toŋ⁶	toŋ⁶	toŋ⁶	toŋ⁶	toŋ⁶
磅	poŋ⁷	poŋ⁷	poŋ⁷	poŋ⁷	poŋ⁷	poŋ⁷
獨	tok⁸	tok⁸	tok⁸	tok⁸	tok⁸	tok⁸

八、乖部　此部在粵東各縣、市的閩語中均讀作[uai]，促聲韻字僅一字，現代潮州話基本上不用。今現根據潮州方言將乖部擬音為[uai/uaiʔ]。

例字	汕頭	潮州	澄海	潮陽	揭陽	海豐
衰	suai¹	suai¹	suai¹	suai¹	suai¹	suai¹
柺	kuai²	kuai²	kuai²	kuai²	kuai²	kuai²
快	kʻuai³	kʻuai³	kʻuai³	kʻuai³	kʻuai³	kʻuai³
孬 uai?	——	——	——	——	——	——
懷	huai⁵	huai⁵	huai⁵	huai⁵	huai⁵	huai⁵
壞	huai⁶	huai⁶	huai⁶	huai⁶	huai⁶	huai⁶
外	uai⁷	uai⁷	uai⁷	uai⁷	uai⁷	uai⁷

　　九、經部　此部在粵東汕頭、潮州、澄海、揭陽等各縣、市的閩語中多數讀作[eŋ/ek]，潮陽、海豐有兩讀：[eŋ/ek]和[ioŋ/iok]。今現根據潮州方言將經部擬音為[eŋ/ek]。

例字	汕頭	潮州	澄海	潮陽	揭陽	海豐
經	keŋ¹	keŋ¹	keŋ¹	keŋ¹/kioŋ¹	keŋ¹	keŋ¹
等	teŋ²	teŋ²	teŋ²	teŋ²/ tioŋ²	teŋ²	teŋ²
證	tseŋ³	tseŋ³	tseŋ³	tseŋ³/ tsioŋ³	tseŋ³	tseŋ³
識	sek⁴	sek⁴	sek⁴	sek⁴/siok⁴	sek⁴	sek⁴
朋	pʻeŋ⁵	pʻeŋ⁵	pʻeŋ⁵	pʻeŋ⁵/pʻioŋ⁵	pʻeŋ⁵	pʻeŋ⁵
並	peŋ⁶	peŋ⁶	peŋ⁶	peŋ⁶/ pioŋ⁶	peŋ⁶	peŋ⁶
用	eŋ⁷	eŋ⁷	eŋ⁷	eŋ⁷/ ioŋ⁷	eŋ⁷	eŋ⁷
勒	lek⁸	lek⁸	lek⁸	lek⁸/ liok⁸	lek⁸	liok⁸

　　十、關部　此部在粵東潮州讀作[ueŋ/uek]，汕頭、澄海、海豐讀作[uaŋ / uak]，潮陽、揭陽有兩讀：[uaŋ/uak]和[ueŋ/uek]。今現根據潮州方言將關部擬音為[ueŋ/uek]。

例字	汕頭	潮州	澄海	潮陽	揭陽	海豐
端	tuaŋ¹	tueŋ¹	tuaŋ¹	tuaŋ¹/ tueŋ¹	tuaŋ¹/ tueŋ¹	tuaŋ¹
滿	buaŋ²	bueŋ²	buaŋ²	buaŋ²/ bueŋ²	buaŋ²/ bueŋ²	buaŋ²
判	pʻuaŋ³	pʻueŋ³	pʻuaŋ³	pʻuaŋ³/ pʻueŋ³	pʻuaŋ³/ pʻueŋ³	pʻuaŋ³
劣	luak⁴	luek⁴	luak⁴	luak⁴/ luek⁴	luak⁴/ luek⁴	luak⁴

泉	tsuaŋ⁵	tsueŋ⁵	tsuaŋ⁵	tsuaŋ⁵/ tsueŋ⁵	tsuaŋ⁵/ tsueŋ⁵	tsuaŋ⁵
亂	luaŋ⁶	lueŋ⁶	luaŋ⁶	luaŋ⁶/ lueŋ⁶	luaŋ⁶/ lueŋ⁶	luaŋ⁶
算	suaŋ⁷	sueŋ⁷	suaŋ⁷	suaŋ⁷/ sueŋ⁷	suaŋ⁷/ sueŋ⁷	suaŋ⁷
拔	puak⁸	puek⁸	puak⁸	puak⁸/ puek⁸	puak⁸/ puek⁸	puak⁸

(三)「孤驕雞恭高」諸部的擬測

十一、孤部　此部在粵東各縣、市的閩語中舒聲韻均讀作[ou]，促聲韻無讀作[ouʔ]。今現根據潮州方言將孤部擬音為[ou/ouʔ]。

例字	汕頭	潮州	澄海	潮陽	揭陽	海豐
鋪	pʻou¹	pʻou¹	pʻou¹	pʻou¹	pʻou¹	pʻou¹
鼓	kou²	kou²	kou²	kou²	kou²	kou²
傅	pou³	pou³	pou³	pou³	pou³	pou³
剟 souʔ	——	——	——	——	——	——
廚	tou⁵	tou⁵	tou⁵	tou⁵	tou⁵	tou⁵
戶	hou⁶	hou⁶	hou⁶	hou⁶	hou⁶	hou⁶
渡	tou⁷	tou⁷	tou⁷	tou⁷	tou⁷	tou⁷
薛 souʔ	——	——	——	——	——	——

十二、驕部　此部在粵東各縣、市的閩語中只有潮州、澄海讀作[iou/iouʔ]，而汕頭、潮陽、揭陽和海豐均讀作[iau/iauʔ]。今現根據潮州方言將驕部擬音為[iou/iouʔ]。

例字	汕頭	潮州	澄海	潮陽	揭陽	海豐
嬌	kiau¹	kiou¹	kiou¹	kiau¹	kiau¹	kiau¹
瞭	liau²	liou²	liou²	liau²	liau²	liau²
叫	kiau³	kiou³	kiou³	kiau³	kiau³	kiau³
腳	kiauʔ⁴	kiouʔ⁴	kiouʔ⁴	kiauʔ⁴	kiauʔ⁴	kiauʔ⁴
調	tsʻiau⁵	tsʻiou⁵	tsʻiou⁵	tsʻiau⁵	tsʻiau⁵	tsʻiau⁵
耀	iau⁶	iou⁶	iou⁶	iau⁶	iau⁶	iau⁶
廖	liau⁷	liou⁷	liou⁷	liau⁷	liau⁷	liau⁷
著	tiauʔ⁸	tiouʔ⁸	tiouʔ⁸	tiauʔ⁸	tiauʔ⁸	tiauʔ⁸

　　十三、雞部　　此部在粵東各縣、市的閩語中多數讀作[oi/oiʔ]，只有海豐讀作[i/ei/eʔ]。今現根據潮州方言將雞部擬音為[oi/oiʔ]。

例字	汕頭	潮州	澄海	潮陽	揭陽	海豐
街	koi¹	koi¹	koi¹	koi¹	koi¹	kei¹
禮	loi²	loi²	loi²	loi²	loi²	li²
計	koi³	koi³	koi³	koi³	koi³	ki³
捌	poiʔ⁴	poiʔ⁴	poiʔ⁴	poiʔ⁴	poiʔ⁴	peʔ⁴
蹄	toi⁵	toi⁵	toi⁵	toi⁵	toi⁵	ti⁵
蟹	hoi⁶	hoi⁶	hoi⁶	hoi⁶	hoi⁶	hei⁶
賣	boi⁷	boi⁷	boi⁷	boi⁷	boi⁷	bei⁷
拔	poiʔ⁸	poiʔ⁸	poiʔ⁸	poiʔ⁸	poiʔ⁸	peʔ⁸

　　十四、恭部　　此部在粵東各縣、市的閩語中均讀作[ioŋ/iok]，只有潮陽、揭陽還有另一讀[ueŋ/uek]。今現根據潮州方言將恭部擬音為[ioŋ/iok]。

例字	汕頭	潮州	澄海	潮陽	揭陽	海豐
弓	kioŋ¹	kioŋ¹	kioŋ¹	kioŋ¹	kioŋ¹	kioŋ¹
永	ioŋ²	ioŋ²	ioŋ²	ioŋ²	ioŋ²	ioŋ²
像	sioŋ³	sioŋ³	sioŋ³	sioŋ³	sioŋ³	sioŋ³
曲	kʻiok⁴	kʻiok⁴	kʻiok⁴	kʻiok⁴	kʻiok⁴	kʻiok⁴
松	sioŋ⁵	sioŋ⁵	sioŋ⁵	sioŋ⁵	sioŋ⁵	sioŋ⁵
佣	ioŋ⁶	ioŋ⁶	ioŋ⁶	ioŋ⁶	ioŋ⁶	ioŋ⁶
共	kioŋ⁷	kioŋ⁷	kioŋ⁷	kioŋ⁷	kioŋ⁷	kioŋ⁷
育	iok⁸	iok⁸	iok⁸	iok⁸	iok⁸	iok⁸

　　十五、高部　　此部在粵東各縣、市的閩語中均讀作[o/oʔ]。今現根據潮州方言將高部擬音為[o/oʔ]。

例字	汕頭	潮州	澄海	潮陽	揭陽	海豐
玻	po¹	po¹	po¹	po¹	po¹	po¹

左	tso²	tso²	tso²	tso²	tso²	tso²
播	po³	po³	po³	po³	po³	po³
索	soʔ⁴	soʔ⁴	soʔ⁴	soʔ⁴	soʔ⁴	soʔ⁴
鑼	lo⁵	lo⁵	lo⁵	lo⁵	lo⁵	lo⁵
佐	tso⁶	tso⁶	tso⁶	tso⁶	tso⁶	tso⁶
號	ho⁷	ho⁷	ho⁷	ho⁷	ho⁷	ho⁷
絡	loʔ⁸	loʔ⁸	loʔ⁸	loʔ⁸	loʔ⁸	loʔ⁸

（四）「皆斤薑甘柯」諸部的擬測

十六、皆部　此部在粵東各縣、市的閩語中舒聲韻均讀作[ai]，而促聲韻字較為偏僻，已不再使用了。今現根據潮州方言將皆部擬音為[ai/aiʔ]。

例字	汕頭	潮州	澄海	潮陽	揭陽	海豐
齋	tsai¹	tsai¹	tsai¹	tsai¹	tsai¹	tsai¹
歹	tai²	tai²	tai²	tai²	tai²	tai²
派	p'ai³	p'ai³	p'ai³	p'ai³	p'ai³	p'ai³
梨	lai⁵	lai⁵	lai⁵	lai⁵	lai⁵	lai⁵
怠	tai⁶	tai⁶	tai⁶	tai⁶	tai⁶	tai⁶
害	hai⁷	hai⁷	hai⁷	hai⁷	hai⁷	hai⁷
唔 aiʔ	——	——	——	——	——	——

十七、斤部　此部在粵東各縣、市的閩語中多數讀作[iŋ/ik]，只有揭陽方言讀作[eŋ/ek]，海豐方言有兩讀：[iŋ/ik]和[in/it]。今現根據潮州方言將斤部擬音為[iŋ/ik]。

例字	汕頭	潮州	澄海	潮陽	揭陽	海豐
賓	piŋ¹	piŋ¹	piŋ¹	piŋ¹	peŋ¹	piŋ¹
緊	kiŋ²	kiŋ²	kiŋ²	kiŋ²	keŋ²	kin²
鎮	tiŋ³	tiŋ³	tiŋ³	tiŋ³	teŋ³	tin³
吉	kik⁴	kik⁴	kik⁴	kik⁴	kek⁴	kit⁴
仁	ziŋ⁵	ziŋ⁵	ziŋ⁵	ziŋ⁵	zeŋ⁵	zin⁵

任	zin^6	zin^6	zin^6	zin^6	zen^6	zin^6
陣	tin^7	tin^7	tin^7	tin^7	ten^7	tin^7
直	tik^8	tik^8	tik^8	tik^8	tek^8	kit^8

十八、薑部　此部在粵東各縣、市的閩語中舒聲韻多數讀作 [iõ]，只有潮州、澄海方言讀作[iẽ]，今現根據潮州方言將薑部擬音為 [iẽ/iẽʔ]。

例字	汕頭	潮州	澄海	潮陽	揭陽	海豐
姜	kiõ1	kiẽ1	kiẽ1	kiõ1	kiõ1	kiõ1
兩	niõ2	niẽ2	niẽ2	niõ2	niõ2	niõ2
障	tsiõ3	tsiẽ3	tsiẽ3	tsiõ3	tsiõ3	tsiõ3
約	iõʔ4	iẽʔ4	iẽʔ4	iõʔ4	iõʔ4	iõʔ4
場	tiõ5	tiẽ5	tiẽ5	tiõ5	tiõ5	tiõ5
象	tsʻiõ6	tsʻiẽ6	tsʻiẽ6	tsʻiõ6	tsʻiõ6	tsʻiõ6
尚	siõ7	siẽ7	siẽ7	siõ7	siõ7	siõ7
石	tsiõʔ8	tsiẽʔ8	tsiẽʔ8	tsiõʔ8	tsiõʔ8	tsiõʔ8

十九、甘部　此部在粵東汕頭、潮州、潮陽、揭陽和海豐各縣、市的閩語中均讀作[am/ap]，只有澄海讀作[aŋ/ak]。今現根據潮州方言將甘部擬音為[am/ap]。

例字	汕頭	潮州	澄海	潮陽	揭陽	海豐
柑	kam^1	kam^1	kaŋ1	kam^1	kam^1	kam^1
膽	tam^2	tam^2	taŋ2	tam^2	tam^2	tam^2
鑒	kam^3	kam^3	kaŋ3	kam^3	kam^3	kam^3
答	tap^4	tap^4	tak^4	tap^4	tap^4	tap^4
銜	ham^5	ham^5	haŋ5	ham^5	ham^5	ham^5
濫	laŋ6	laŋ6	laŋ6	laŋ6	laŋ6	laŋ6
陷	ham^7	ham^7	haŋ7	ham^7	ham^7	ham^7
雜	tsap8	tsap8	tsak8	tsap8	tsap8	tsap8

二十、柯部　此部在粵東各縣、市的閩語中均讀作[ua /uaʔ]。今

現根據潮州方言將柯部擬音為[ua/uaʔ]。

例字	汕頭	潮州	澄海	潮陽	揭陽	海豐
歌	kua¹	kua¹	kua¹	kua¹	kua¹	kua¹
紙	tsua²	tsua²	tsua²	tsua²	tsua²	tsua²
帶	tua³	tua³	tua³	tua³	tua³	tua³
殺	suaʔ⁴	suaʔ⁴	suaʔ⁴	suaʔ⁴	suaʔ⁴	suaʔ⁴
磨	bua⁵	bua⁵	bua⁵	bua⁵	bua⁵	bua⁵
禍	hua⁶	hua⁶	hua⁶	hua⁶	hua⁶	hua⁶
外	gua⁷	gua⁷	gua⁷	gua⁷	gua⁷	gua⁷
辣	luaʔ⁸	luaʔ⁸	luaʔ⁸	luaʔ⁸	luaʔ⁸	luaʔ⁸

（五）「江兼交家瓜」諸部的擬測

二十一、江部　此部在粵東各縣、市的閩語中均讀作[aŋ/ak]，此韻部與幹部重見字，在幹部中已闡述過。今現根據潮州方言將江部擬音為[aŋ/ak]。

例字	汕頭	潮州	澄海	潮陽	揭陽	海豐
江	kaŋ¹	kaŋ¹	kaŋ¹	kaŋ¹	kaŋ¹	kaŋ¹
產	saŋ²	saŋ²	saŋ²	saŋ²	saŋ²	saŋ²
諫	kaŋ³	kaŋ³	kaŋ³	kaŋ³	kaŋ³	kaŋ³
角	kak⁴	kak⁴	kak⁴	kak⁴	kak⁴	kak⁴
杭	haŋ⁵	haŋ⁵	haŋ⁵	haŋ⁵	haŋ⁵	haŋ⁵
弄	laŋ⁶	laŋ⁶	laŋ⁶	laŋ⁶	laŋ⁶	laŋ⁶
汗	haŋ⁷	haŋ⁷	haŋ⁷	haŋ⁷	haŋ⁷	haŋ⁷
六	lak⁸	lak⁸	lak⁸	lak⁸	lak⁸	lak⁸

二十二、兼部　此部在粵東各縣、市的閩語中比較複雜：汕頭和潮州方言讀作[iam/iap]，潮陽、揭陽、海豐方言有[iam/iap]一讀外，《廣韻》咸攝凡部字讀作[uam/uap]，只有澄海讀作[iaŋ/iak]。今現根據潮州方言將兼部擬音為[iam/iap]。

例字	汕頭	潮州	澄海	潮陽	揭陽	海豐
兼	kiam¹	kiam¹	kiaŋ¹	kiam¹	kiam¹	kiam¹
減	kiam²	kiam²	kiaŋ²	kiam²	kiam²	kiam²
劍	kiam³	kiam³	kiaŋ³	kiam³	kiam³	kiam³
劫	kiap⁴	kiap⁴	kiak⁴	kiap⁴	kiap⁴	kiap⁴
廉	liam⁵	liam⁵	liaŋ⁵	liam⁵	liam⁵	liam⁵
漸	tsiam⁶	tsiam⁶	tsiaŋ⁶	tsiam⁶	tsiam⁶	tsiam⁶
焰	iam⁷	iam⁷	iaŋ⁷	iam⁷	iam⁷	iam⁷
粒	liap⁸	liap⁸	liak⁸	liap⁸	liap⁸	liap⁸

二十三、交部　此部在粵東各縣、市的閩語中均讀作[au/auʔ]。今現根據潮州方言將交部擬音為[au/auʔ]。

例字	汕頭	潮州	澄海	潮陽	揭陽	海豐
胞	pau¹	pau¹	pau¹	pau¹	pau¹	pau¹
老	lau²	lau²	lau²	lau²	lau²	lau²
告	kau³	kau³	kau³	kau³	kau³	kau³
咆	pʻauʔ⁴	pʻauʔ⁴	pʻauʔ⁴	pʻauʔ⁴	pʻauʔ⁴	pʻauʔ⁴
喉	au⁵	au⁵	au⁵	au⁵	au⁵	au⁵
道	tau⁶	tau⁶	tau⁶	tau⁶	tau⁶	tau⁶
候	hau⁷	hau⁷	hau⁷	hau⁷	hau⁷	hau⁷
樂	gauʔ⁸	gauʔ⁸	gauʔ⁸	gauʔ⁸	gauʔ⁸	gauʔ⁸

二十四、家部　此部在粵東各縣、市的閩語中均讀作[e/eʔ]。今現根據潮州方言將家部擬音為[e/eʔ]。

例字	汕頭	潮州	澄海	潮陽	揭陽	海豐
加	ke¹	ke¹	ke¹	ke¹	ke¹	ke¹
猛	be²	be²	be²	be²	be²	be²
價	ke³	ke³	ke³	ke³	ke³	ke³
隔	keʔ⁴	keʔ⁴	keʔ⁴	keʔ⁴	keʔ⁴	keʔ⁴
茶	te⁵	te⁵	te⁵	te⁵	te⁵	te⁵
爸	pe⁶	pe⁶	pe⁶	pe⁶	pe⁶	pe⁶

夏	he⁷	he⁷	he⁷	he⁷	he⁷	he⁷
脈	beʔ⁸	beʔ⁸	beʔ⁸	beʔ⁸	beʔ⁸	beʔ⁸

　　二十五、瓜部　此部在粵東各縣、市的閩語中均讀作[ue/ueʔ]。今現根據潮州方言將瓜部擬音為[ue/ueʔ]。

例字	汕頭	潮州	澄海	潮陽	揭陽	海豐
杯	pue¹	pue¹	pue¹	pue¹	pue¹	pue¹
果	kue²	kue²	kue²	kue²	kue²	kue²
貝	pue³	pue³	pue³	pue³	pue³	pue³
郭	kueʔ⁴	kueʔ⁴	kueʔ⁴	kueʔ⁴	kueʔ⁴	kueʔ⁴
陪	pue⁵	pue⁵	pue⁵	pue⁵	pue⁵	pue⁵
佩	pue⁶	pue⁶	pue⁶	pue⁶	pue⁶	pue⁶
妹	bue⁷	bue⁷	bue⁷	bue⁷	bue⁷	bue⁷
月	gueʔ⁸	gueʔ⁸	gueʔ⁸	gueʔ⁸	gueʔ⁸	gueʔ⁸

（六）「膠龜扛枝鳩」諸部的擬測

　　二十六、膠部　此部在粵東各縣、市的閩語中均讀作[a/aʔ]。今現根據潮州方言將膠部擬音為[a/aʔ]。

例字	汕頭	潮州	澄海	潮陽	揭陽	海豐
芭	pa¹	pa¹	pa¹	pa¹	pa¹	pa¹
打	ta²	ta²	ta²	ta²	ta²	ta²
窖	ka³	ka³	ka³	ka³	ka³	ka³
甲	kaʔ⁴	kaʔ⁴	kaʔ⁴	kaʔ⁴	kaʔ⁴	kaʔ⁴
查	tsʻa⁵	tsʻa⁵	tsʻa⁵	tsʻa⁵	tsʻa⁵	tsʻa⁵
罷	pa⁶	pa⁶	pa⁶	pa⁶	pa⁶	pa⁶
撈	la⁷	la⁷	la⁷	la⁷	la⁷	la⁷
獵	laʔ⁸	laʔ⁸	laʔ⁸	laʔ⁸	laʔ⁸	laʔ⁸

　　二十七、龜部　此部在粵東各縣、市的閩語中舒聲韻均讀作[u]，促聲韻字讀作[uʔ]，但很少使用。今現根據潮州方言將龜部擬音

為[u/uʔ]。

例字	汕頭	潮州	澄海	潮陽	揭陽	海豐
孤	ku^1	ku^1	ku^1	ku^1	ku^1	ku^1
暑	su^2	su^2	su^2	su^2	su^2	su^2
付	hu^3	hu^3	hu^3	hu^3	hu^3	hu^3
出	$ts'uʔ^4$	$ts'uʔ^4$	$ts'uʔ^4$	$ts'uʔ^4$	$ts'uʔ^4$	$ts'uʔ^4$
屠	tu^5	tu^5	tu^5	tu^5	tu^5	tu^5
駐	tsu^6	tsu^6	tsu^6	tsu^6	tsu^6	tsu^6
霧	bu^7	bu^7	bu^7	bu^7	bu^7	bu^7
唔	$uʔ^8$	$uʔ^8$	$uʔ^8$	$uʔ^8$	$uʔ^8$	$uʔ^8$

二十八、扛部　此部在汕頭、潮州、澄海方言中讀作[ɤŋ]，揭陽方言讀作[eŋ]，潮陽方言有[iŋ]和[ŋ]兩讀，海豐方言有[iŋ]、[in/it]兩讀。今現根據潮州方言將扛部擬音為[ɤ/ɤk]。

例字	汕頭	潮州	澄海	潮陽	揭陽	海豐
秧	$ɤŋ^1$	$ɤŋ^1$	$ɤŋ^1$	$iŋ^1/ŋ^1$	$eŋ^1$	$iŋ^1$
榜	$pɤŋ^2$	$pɤŋ^2$	$pɤŋ^2$	$piŋ^2/pŋ^2$	$peŋ^2$	$piŋ^2$
算	$sɤŋ^3$	$sɤŋ^3$	$sɤŋ^3$	$siŋ^3/sŋ^3$	$seŋ^3$	$siŋ^3$
乞	$k'ɤk^4$	$k'ɤk^4$	$k'ɤk^4$	$k'ik^4$	$k'ek^4$	$k'it^4$
勤	$k'ɤŋ^5$	$k'ɤŋ^5$	$k'ɤŋ^5$	$k'iŋ^5/k'ŋ^5$	$k'eŋ^5$	$k'iŋ^5$
近	$kɤŋ^6$	$kɤŋ^6$	$kɤŋ^6$	$kiŋ^6/kŋ^6$	$keŋ^6$	kin^6
狀	$tsɤŋ^7$	$tsɤŋ^7$	$tsɤŋ^7$	$tsiŋ^7/tsŋ^7$	$tseŋ^7$	$tsin^7$
吃	$gɤk^8$	$gɤk^8$	$gɤk^8$	gik^8	gek^8	git^8

二十九、枝部　此部在粵東各縣、市的閩語中均讀作[i/iʔ]。今現根據潮州方言將枝部擬音為[i/iʔ]。

例字	汕頭	潮州	澄海	潮陽	揭陽	海豐
卑	pi^1	pi^1	pi^1	pi^1	pi^1	pi^1
底	ti^2	ti^2	ti^2	ti^2	ti^2	ti^2
痣	ki^3	ki^3	ki^3	ki^3	ki^3	ki^3

砌	ki?⁴	ki?⁴	ki?⁴	ki?⁴	ki?⁴	ki?⁴
枇	pi⁵	pi⁵	pi⁵	pi⁵	pi⁵	pi⁵
麗	li⁶	li⁶	li⁶	li⁶	li⁶	li⁶
二	zi⁷	zi⁷	zi⁷	zi⁷	zi⁷	zi⁷
裂	li?⁸	li?⁸	li?⁸	li?⁸	li?⁸	li?⁸

　　三十、鳩部　　此部在粵東各縣、市的閩語中舒聲韻字均讀作[iu]，促聲韻字則讀作[iu?]，但很少使用。今現根據潮州方言將鳩部擬音為[iu/iu?]。

例字	汕頭	潮州	澄海	潮陽	揭陽	海豐
彪	piu¹	piu¹	piu¹	piu¹	piu¹	piu¹
胄	tiu²	tiu²	tiu²	tiu²	tiu²	tiu²
救	kiu³	kiu³	kiu³	kiu³	kiu³	kiu³
岫 piu?	——	——	——	——	——	——
求	kiu⁵	kiu⁵	kiu⁵	kiu⁵	kiu⁵	kiu⁵
授	siu⁶	siu⁶	siu⁶	siu⁶	siu⁶	siu⁶
壽	siu⁷	siu⁷	siu⁷	siu⁷	siu⁷	siu⁷

（七）「官車柑更京」諸部的擬測

　　三十一、官部　　此部在粵東各縣、市的閩語中均讀作[ũã/ũã?]。今現根據潮州方言將官部擬音為[uã/uã?]。

例字	汕頭	潮州	澄海	潮陽	揭陽	海豐
般	pũã¹	pũã¹	pũã¹	pũã¹	pũã¹	pũã¹
寡	kũã²	kũã²	kũã²	kũã²	kũã²	kũã²
散	sũã³	sũã³	sũã³	sũã³	sũã³	sũã³
叱	tũã?⁴	tũã?⁴	tũã?⁴	tũã?⁴	tũã?⁴	tũã?⁴
泉	tsũã⁵	tsũã⁵	tsũã⁵	tsũã⁵	tsũã⁵	tsũã⁵
伴	p'ũã⁶	p'ũã⁶	p'ũã⁶	p'ũã⁶	p'ũã⁶	p'ũã⁶
爛	nũã⁷	nũã⁷	nũã⁷	nũã⁷	nũã⁷	nũã⁷
蠋 tsũã?	tsũã?⁸	——	——	——	——	——

三十二、車部　此部在潮州、汕頭、澄海、揭陽方言中均讀作[ɯ]，潮陽方言讀作[u]，海豐方言有兩讀[i]和[u]。今現根據潮州方言將車部擬音為[ɯ/ɯʔ]。

例字	汕頭	潮州	澄海	潮陽	揭陽	海豐
車	kɯ¹	kɯ¹	kɯ¹	ku¹	kɯ¹	ki¹
汝	lɯ²	lɯ²	lɯ²	lu²	lɯ²	li²
四	sɯ³	sɯ³	sɯ³	su³	sɯ³	si³
瘀	ɯʔ⁴	ɯʔ⁴	ɯʔ⁴	uʔ⁴	ɯʔ⁴	iʔ⁴
渠	kʻɯ⁵	kʻɯ⁵	kʻɯ⁵	kʻu⁵	kʻɯ⁵	kʻi⁵
士	sɯ⁶	sɯ⁶	sɯ⁶	su⁶	sɯ⁶	su⁶
箸	tɯ⁷	tɯ⁷	tɯ⁷	tu⁷	tɯ⁷	ti⁷
噓	hɯʔ⁸	hɯʔ⁸	hɯʔ⁸	huʔ⁸	hɯʔ⁸	hiʔ⁸

三十三、柑部　此部在粵東各縣、市的閩語中均讀作[ã/ãʔ]。今現根據潮州方言將柑部擬音為[ã/ãʔ]。

例字	汕頭	潮州	澄海	潮陽	揭陽	海豐
擔	tã¹	tã¹	tã¹	t̃¹	tã¹	tã¹
敢	kã²	kã²	kã²	kã²	kã²	kã²
酵	kã³	kã³	kã³	kã³	kã³	kã³
甲	kãʔ⁴	kãʔ⁴	kãʔ⁴	kãʔ⁴	kãʔ⁴	kãʔ⁴
籃	nã⁵	nã⁵	nã⁵	nã⁵	nã⁵	nã⁵
淡	tã⁶	tã⁶	tã⁶	tã⁶	tã⁶	tã⁶
噯	ã⁷	ã⁷	ã⁷	ã⁷	ã⁷	ã⁷
踏	tãʔ⁸	tãʔ⁸	tãʔ⁸	tãʔ⁸	tãʔ⁸	tãʔ⁸

三十四、更部　此部在粵東各縣、市的閩語中均讀作[ẽ/ẽʔ]。今現根據潮州方言將更部擬音為[ẽ/ẽʔ]。

例字	汕頭	潮州	澄海	潮陽	揭陽	海豐
更	kẽ¹	kẽ¹	kẽ¹	kẽ¹	kẽ¹	kẽ¹
省	sẽ²	sẽ²	sẽ²	sẽ²	sẽ²	sẽ²

姓	sẽ³	sẽ³	sẽ³	sẽ³	sẽ³	sẽ³
哶	mẽʔ⁴	mẽʔ⁴	mẽʔ⁴	mẽʔ⁴	mẽʔ⁴	mẽʔ⁴
楹	ẽ⁵	ẽ⁵	ẽ⁵	ẽ⁵	ẽ⁵	ẽ⁵
硬	ŋẽ⁶	ŋẽ⁶	ŋẽ⁶	ŋẽ⁶	ŋẽ⁶	ŋẽ⁶
病	pẽ⁷	pẽ⁷	pẽ⁷	pẽ⁷	pẽ⁷	pẽ⁷
脈	mẽʔ⁸	mẽʔ⁸	mẽʔ⁸	mẽʔ⁸	mẽʔ⁸	mẽʔ⁸

三十五、京部　此部在粵東各縣、市的閩語中均讀作[iã/iãʔ]。今現根據潮州方言將京部擬音為[iã/iãʔ]。

例字	汕頭	潮州	澄海	潮陽	揭陽	海豐
京	kiã¹	kiã¹	kiã¹	kiã¹	kiã¹	kiã¹
嶺	niã²	niã²	niã²	niã²	niã²	niã²
正	tsiã³	tsiã³	tsiã³	tsiã³	tsiã³	tsiã³
摘	tiãʔ⁴	tiãʔ⁴	tiãʔ⁴	tiãʔ⁴	tiãʔ⁴	tiãʔ⁴
城	siã⁵	siã⁵	siã⁵	siã⁵	siã⁵	siã⁵
件	kiã⁶	kiã⁶	kiã⁶	kiã⁶	kiã⁶	kiã⁶
定	tiã⁷	tiã⁷	tiã⁷	tiã⁷	tiã⁷	tiã⁷
糶	tiãʔ⁸	tiãʔ⁸	tiãʔ⁸	tiãʔ⁸	tiãʔ⁸	tiãʔ⁸

（八）「蕉姜天光間」諸部的擬測

三十六、蕉部　此部在潮州、澄海方言讀作[ie/ieʔ]，汕頭、潮陽、揭陽、海豐方言中則讀作[io/ioʔ]。今現根據潮州方言將蕉部擬音為[ie/ieʔ]。

例字	汕頭	潮州	澄海	潮陽	揭陽	海豐
標	pio¹	pie¹	pie¹	pio¹	pio¹	pio¹
少	tsio²	tsie²	tsie²	tsio²	tsio²	tsio²
叫	kio³	kie³	kie³	kio³	kio³	kio³
惜	sioʔ⁴	sieʔ⁴	sieʔ⁴	sioʔ⁴	sioʔ⁴	sioʔ⁴
潮	tio⁵	tie⁵	tie⁵	tio⁵	tio⁵	tio⁵
趙	tio⁶	tie⁶	tie⁶	tio⁶	tio⁶	tio⁶

| 尿 | zio⁷ | zie⁷ | zie⁷ | zio⁷ | zio⁷ | zio⁷ |
| 石 | tsioʔ⁸ | tsieʔ⁸ | tsieʔ⁸ | tsioʔ⁸ | tsioʔ⁸ | tsioʔ⁸ |

三十七、姜部　此部在粵東各縣、市的閩語中均讀作[iaŋ/iak]。今現根據潮州方言將姜部擬音為[iaŋ/iak]。

例字	汕頭	潮州	澄海	潮陽	揭陽	海豐
姜	kiaŋ¹	kiaŋ¹	kiaŋ¹	kiaŋ¹	kiaŋ¹	kiaŋ¹
兩	liaŋ²	liaŋ²	liaŋ²	liaŋ²	liaŋ²	liaŋ²
見	kiaŋ³	kiaŋ³	kiaŋ³	kiaŋ³	kiaŋ³	kiaŋ³
哲	tiak⁴	tiak⁴	tiak⁴	tiak⁴	tiak⁴	tiak⁴
良	liaŋ⁵	liaŋ⁵	liaŋ⁵	liaŋ⁵	liaŋ⁵	liaŋ⁵
丈	tsiaŋ⁶	tsiaŋ⁶	tsiaŋ⁶	tsiaŋ⁶	tsiaŋ⁶	tsiaŋ⁶
現	hiaŋ⁷	hiaŋ⁷	hiaŋ⁷	hiaŋ⁷	hiaŋ⁷	hiaŋ⁷
略	liak⁸	liak⁸	liak⁸	liak⁸	liak⁸	liak⁸

三十八、天部　此部在粵東各縣、市的閩語中均讀作[ĩ/ĩʔ]。今現根據潮州方言將天部擬音為[ĩ/ĩʔ]。

例字	汕頭	潮州	澄海	潮陽	揭陽	海豐
鮮	tsʻĩ¹	tsʻĩ¹	tsʻĩ¹	tsʻĩ¹	tsʻĩ¹	tsʻĩ¹
以	ĩ²	ĩ²	ĩ²	ĩ²	ĩ²	ĩ²
箭	tsĩ³	tsĩ³	tsĩ³	tsĩ³	tsĩ³	tsĩ³
乜	mĩʔ⁴	mĩʔ⁴	mĩʔ⁴	mĩʔ⁴	mĩʔ⁴	mĩʔ⁴
年	nĩ⁵	nĩ⁵	nĩ⁵	nĩ⁵	nĩ⁵	nĩ⁵
耳	hĩ⁶	hĩ⁶	hĩ⁶	hĩ⁶	hĩ⁶	hĩ⁶
鼻	pʻĩ⁷	pʻĩ⁷	pʻĩ⁷	pʻĩ⁷	pʻĩ⁷	pʻĩ⁷
物	mĩʔ⁸	mĩʔ⁸	mĩʔ⁸	mĩʔ⁸	mĩʔ⁸	mĩʔ⁸

三十九、光部　此部在粵東汕頭、澄海、海豐讀作[uaŋ/uak]，潮州、潮陽、揭陽有兩讀：[uaŋ/uak]和[ueŋ/uek]。今現根據潮州方言將光部擬音為[uaŋ/uak]。

例字	汕頭	潮州	澄海	潮陽	揭陽	海豐
裝	tsuaŋ1	tsuaŋ1	tsuaŋ1	tsuaŋ1/ tsueŋ1	tsuaŋ1	tsuaŋ1
廣	kuaŋ2	kuaŋ2	kuaŋ2	kuaŋ2/ kueŋ2	kuaŋ2	kuaŋ2
怨	uaŋ3	ueŋ3	uaŋ3	uaŋ3/ ueŋ3	uaŋ3	uaŋ3
劣	luak4	luek4	luak4	luak4/ luek4	luak4	luak4
皇	huaŋ5	huaŋ5	huaŋ5	huaŋ5	huaŋ5	huaŋ5
望	buaŋ6	buaŋ6	buaŋ6	buaŋ6	buaŋ6	buaŋ6
段	tuaŋ7	tuaŋ7	tuaŋ7	tuaŋ7	tuaŋ7	tuaŋ7
拔	puak8	puak8	puak8	puak8/puek8	puak8	puak8

　　四十、間部　此部在汕頭、潮州、澄海方言裡均讀作[õĩ]，而潮陽、揭陽、海豐方言則讀作[ãĩ]。今現根據潮州方言將間部擬音為[õĩ/õĩʔ]。

例字	汕頭	潮州	澄海	潮陽	揭陽	海豐
斑	põĩ1	põĩ1	põĩ1	nãĩ1	nãĩ1	nãĩ1
研	ŋõĩ2	ŋõĩ2	ŋõĩ2	ŋãĩ2	ŋãĩ2	ŋãĩ2
間	kõĩ3	kõĩ3	kõĩ3	kãĩ3	kãĩ3	kãĩ3
夾	kʻõĩʔ4	kʻõĩʔ4	kʻõĩʔ4	kʻãĩʔ4	kʻãĩʔ4	kʻãĩʔ4
蓮	nõĩ5	nõĩ5	nõĩ5	nãĩ5	nãĩ5	nãĩ5
奈	nõĩ6	nõĩ6	nõĩ6	nãĩ6	nãĩ6	nãĩ6
辦	põĩ7	põĩ7	põĩ7	nãĩ7	nãĩ7	nãĩ7
拔	kʻõĩʔ8	kʻõĩʔ8	kʻõĩʔ8	pãĩʔ8	pãĩʔ8	pãĩʔ8

　　綜上所述，《擊木知音》共四十部八十個韻母的音值，如下表：

1　君[uŋ/uk]　　2　堅[ieŋ/iek]　　3　金[im/ip]　　4　規[ui/uiʔ]　　5　佳[ia/iaʔ]

6　幹[εŋ/εk]　　7　公[oŋ/ok]　　8　乖[uai/uaiʔ]　　9　經[eŋ/ek]　　10　關[ueŋ/uek]

11　孤[ou/ouʔ]　　12　驕[iou/iouʔ]　　13　雞[oi/oiʔ]　　14　恭[ioŋ/iok]　　15　高[o/oʔ]

16　皆[ai/aiʔ]　　17　斤[iŋ/ik]　　18　薑[iẽ/iẽʔ]　　19　甘[am/ap]　　20　柯[ua/uaʔ]

21　江[aŋ/ak]　　22　兼[iam/iap]　　23　交[au/auʔ]　　24　家[e/eʔ]　　25　瓜[ue/ueʔ]

26　膠[a/aʔ]　　27　龜[u/uʔ]　　28　扛[ɤŋ/ɤk]　　29　枝[i/iʔ]　　30　鳩[iu/iuʔ]

31　官[uã/uãʔ]　　32　車[ɯ/ɯʔ]　　33　柑[ã/ãʔ]　　34　更[ẽ/ẽʔ]　　35　京[iã/iãʔ]

36　蕉[ie/ieʔ]　　37　姜[iaŋ/iak]　　38　天[ĩ/ĩʔ]　　39　光[uaŋ/uak]　　40　間[õĩ/õĩʔ]

現代潮州方言有五十二個韻部九十二個韻母。如果將現代潮州方言與《擊木知音》相對照，有二十一個韻母是《擊木知音》裡所沒有的，如：關[ũẽ]、愛/□[aĩ/aĩʔ]、樣/□[ũaĩ/uaĩʔ]、好/□[ãũ/ãũʔ]、虎[õũ/]、□/□[ĩõũ/ĩõũʔ]、幼/□[ĩũ/ĩũʔ]、畏[uĩ]、凡/法[uam/uap]、□/□[om/op/]、姆/□[m̩/m̩ʔ]、秧/□[ŋ̍/ŋ̍ʔ]；《擊木知音》裡也有八個韻母是現代潮州方言所沒有的，如：孤部[/ouʔ]、皆部[aiʔ]、間部[/oĩʔ]、京部[/iãʔ]、薑部[/iẽʔ]、乖部[uaiʔ]、規部[/uiʔ]、官部[/ũãʔ]、車部[/ɯʔ]。

五　《擊木知音》的聲調系統及其擬測

《擊木知音》後附有「八聲」表：

知豐 上 平	抵俸 上 上	帝諷 上 去	滴福 上 入	池鴻 下 平	弟鳳 下 上	地轟 下 去	碟或 下 入

《擊木知音》八個聲調與現代潮州方言相對照，其調值如下：

調類	調值	例　字	調類	調值	例　字
上平聲	33	分君坤敦奔吞尊	下平聲	55	倫群唇墳豚船旬
上上聲	53	本滾捆盾囤准	下上聲	35	郡潤順慍混
上去聲	213	嫩糞棍困噴俊	下去聲	11	笨屯陣閏運悶
上入聲	2	不骨屈突脫卒	下入聲	5	律滑突術沒佛

——本文原刊於《方言》2009 年第 2 期

參考文獻

〔清〕謝秀嵐：《彙集雅俗通十五音》（高雄市：慶芳書局影印1818年
　　　　文林堂刊本）。

林倫倫、陳小楓：《廣東閩方言語音研究》（汕頭市：汕頭大學出版
　　　　社，1996年）。

馬重奇：〈閩南方言「la-mi 式」和「ma-sa 式」秘密語研究〉，《中國
　　　　語言學報》1999年第5期。

馬重奇：〈福建閩南方言韻書比較研究〉，《福建師範大學學報》2002
　　　　年第2期。

馬重奇：《閩臺方言的源流與嬗變》（福州市：福建人民出版社，2002
　　　　年12月）。

馬重奇：《清代三種漳州十五音韻書研究》（福州市：福建人民出版
　　　　社，2004年12月）。

無名氏：《擊木知音》，《彙集雅俗通十五音——擊木知音》（臺中市：
　　　　瑞成書局，1955年）。

張世珍輯：《潮聲十五音》（汕頭市：汕頭文明商務書局石印本）。

葛劍雄主編：《中國移民史》（福州市：福建人民出版社，1997年）。

蕭雲屏：《潮語十五音》（汕頭市：科學圖書館，1922年）。

閩臺閩南比較音韻

閩臺漳州腔四韻書音系比較研究

——兼論臺灣漳州腔韻書《增補彙音寶鑑》音系性質

　　福建有三種漳州腔方言韻書：即《彙集雅俗通十五音》、《增補彙音》和《渡江書十五音》。據馬重奇考證（2004），它們分別反映了十九世紀漳州府漳浦、龍海、長泰三地方言音系。《彙集雅俗通十五音》發表於清嘉慶二十三年（1818），比黃謙《彙音妙悟》（1800）晚十八年，五十韻。作者是東苑謝秀嵐。《增補彙音》的著者不詳，書首有嘉慶庚辰年（1820）「壺麓主人」序，三十韻。《渡江書十五音》的著者、著作年代皆不詳，手抄本，四十三韻。一九五八年李熙泰先生在廈門舊書攤購得，一九八七年東京外國語大學亞非言語文化研究所影印發行，有李榮序。

　　《增補彙音寶鑑》，則為臺灣嘉義縣梅山鄉沈富進所著，民國四十三年（1954）臺灣文藝學社出版社初版，民國八十三年（1994）再版。這是一部在臺灣最流行的閩南話十五音韻書。該書共分四個部分：前面部分有「原序」、「編例」、「八音反法」、「十五音之呼法」、「四十五字母音」；次有「彙音寶鑑檢字表」；中有「彙音寶鑑」正文；最後有「常用簡體化字表」。

一　閩臺漳州腔四韻書聲母系統比較研究

　　《彙集雅俗通十五音》次列「切音十五字字頭起連音呼」：柳邊

求去地頗他曾入時英門語出喜。《增補彙音》「切音共十五字呼起」：
柳邊求去地頗他曾入時鶯門語出喜。《渡江書》「順口十五音歌已字為
首」：柳邊求去治波他曾入時英門語出喜。

　　《增補彙音寶鑒》「十五音之呼法」，有十九個聲母，即柳拈邊求
去地頗他曾查入時英門矚語齞出喜。比前三種漳州腔韻書多了四個，
只是《增補彙音寶鑒》在聲母之下標有羅馬字標音。現將該韻書與漳
州三種方言韻書聲母系統比較如下：

韻 書	閩 台 閩 南 方 言 聲 母 系 統																		
彙集雅俗通十五音	柳	邊	求	去	地	頗	他	曾	/	入	時	英	門		語		出	喜	
	l	n	p	k	k‘	t	p‘	t‘	ts	/	dz	s	ø	b	m	g	ŋ	ts‘	h
增補彙音	柳	邊	求	去	地	頗	他	曾	/	入	時	鶯	門		語		出	喜	
	l	n	p	k	k‘	t	p‘	t‘	ts	/	dz	s	ø	b	m	g	ŋ	ts‘	h
渡江書十五音	柳	邊	求	去	治	波	他	曾	/	入	時	英	門		語		出	喜	
	l	n	p	k	k‘	t	p‘	t‘	ts	/	dz	s	ø	b	m	g	ŋ	ts‘	h
增補彙音寶鑒矚	柳	拈	邊	求	去	地	頗	他	曾	查	入	時	英	門	矚	語	齞	出	喜
	L	n	p	k	kh	t	ph	th	ch	ts	j	s	i	b	m	g	ng	cch	h
	l	n	p	k	k‘	t	p‘	t‘	ts	ts	z	s	ø	b	m	g	ŋ	ts‘	h

　　由上表可見，《增補彙音寶鑒》聲母用字基本上來源於福建閩南
方言韻書的「十五音」。但這裡特別要說明的是：

　　一、由於閩南方言具有非鼻化韻和鼻化韻兩個系統，因此，福建
閩南方言韻書的聲母「柳、文、語」用於非鼻化韻之前的，讀作
「b、l、g」，用於鼻化韻之前的則讀作「m、n、ŋ」。而《增補彙音寶
鑒》中的鼻音聲母「矚 m、拈 n、齞撐 ŋ」是用於鼻化韻之前的，是
「門 b、柳 l、語 g」的音位變體。實際上，《增補彙音寶鑒》正文裡
不論在鼻化韻還是非鼻化韻前均以「柳、門、語」標示，不見以
「矚、拈、齞」標示。而這三個聲母字主要分佈在鼻化韻「梔 iⁿ」

裡：「拈」字在上平聲「柳」母之下，標注 liⁿ；「矚」字在上平聲「門」母之下，標注 Bíⁿ；「齵」字在「栀 iⁿ」上平聲「語」母之下，標注 Gíⁿ。可見，「矚、拈、齵」均擬音為「b、l、g」，而不擬為「m、n、ŋ」。

二、福建閩南方言韻書的聲母「曾」，據考證，可擬音為[ts]。而《增補彙音寶鑒》中則有「曾 ch」和「查 ts」兩個聲母，遍查 45 個韻部，有四十三點五個韻部有「曾 ch」母，只有一點五個韻部出現 ts 音標，但仍然在「曾」母之下：一是「君」部上平、上上、上去、上入標注 ts 音，下平、下去、下入則標注 ch 音：

上平	上上	上去	上入	下平	下上	下去	下入
僎 tsun	准 tsún	寯 tsùn	崒 tsut	竣 chûn	——	錞 chūn	翃 chút

二是「膠」部上平、上上、上去、上入、下平、下去、下入聲「曾」母之下均標注 ts 音：

上平	上上	上去	上入	下平	下上	下去	下入
查 tsa	早 tsá	詐 tsà	抯 tsah	褯 tsâ	——	乍 tsā	闸 tsiah

此外，「查」本字有兩讀：一是在「膠」韻裡「曾」母之下讀作 tsa；一是在「嘉」韻裡「曾」母之下讀作 che。《增補彙音寶鑒》各韻「曾」母之下絕大多數標注 ch 音，惟獨「君」部上平、上上、上去、上入等陰聲調字和「膠」部均標注為 ts 音。可見，「查 ts」與「曾 ch」實際上是相同的。

三、「入」母字，福建閩南方言韻書讀作[dz]，《增補彙音寶鑒》則讀作[z]。

二　閩臺漳州腔四韻書韻母系統研究

　　《彙集雅俗通十五音》、《增補彙音》和《渡江書十五音》三種福建漳州腔韻書的韻部分別羅列如下表：

卷　數	《彙集雅俗通十五音》	《增補彙音》	《渡江書十五音》
第一卷	君堅金規嘉	君堅金歸家	君堅今歸嘉
第二卷	干公乖經觀	干光乖京官	干公乖經官
第三卷	沽嬌稽恭高	姑嬌稽宮高	姑嬌雞恭高
第四卷	皆巾姜甘瓜	皆根姜甘瓜	皆根姜甘瓜
第五卷	江兼交迦檜	江兼交伽魁	江兼交加談
第六卷	監艍膠居ㄐ	葩龜箴璣趒	他朱槍幾鳩
第七卷	更褌茄梔薑驚官鋼伽閑		箴寡尼儺茅乃貓且雅五姆麼缸
第八卷	姑姆光閂糜噪箴爻扛牛		

　　臺灣韻書《增補彙音寶鑒》基本上採用《彙集雅俗通十五音》的韻目和韻次。其正文前有「八音反法」，分列五幅表格：一「君堅金規嘉干公乖經觀」；二「沽嬌梔恭高皆巾姜甘瓜」；三「江兼交迦檜監龜膠居ㄐ」；四「更褌茄薑官姑光姆糜閑」；五「噪箴爻驚咲」。「四十五字母音」共九十個韻母（其中有十五個是有音無字的，實際上只有七十六個）：其中陽聲韻母十五個、陰聲韻母十六個、鼻化韻母十二個、聲化韻母二個、入聲韻母四十五個（其中收-t 尾五個、-k 尾七個、-p 尾五個、-ʔ尾二十八個）。現將四種漳州腔韻書的韻部系統比較如下：

彙集雅俗通 十五音	[1]君	[2]堅	[3]金	[4]規	[5]嘉	[6]干	[7]公	[8]乖	[9]經	[10]觀	[11]沽	[12]嬌	[13]稽	[14]恭
	un	ian	im	ui	ɛ	an	ɔŋ	uai	ɛŋ	uan	ɔu	iau	ei	iɔŋ
增補彙音	[1]君	[2]堅	[3]金	[4]歸	[5]家	[6]干	[7]光	[8]乖	[9]京	[10]官	[11]姑	[12]嬌	[13]稽	[14]宮
	un	ian	im	ui	ɛ	an	ɔŋ	uai	iŋ	uan	ɔ	iau	e	iɔŋ

渡江書十五音	[1]君	[2]堅	[3]金	[4]規	—	[6]干	[7]公	[8]乖	[9]經	[10]官	[11]姑	[12]嬌	[13]雞	[14]恭
	un	ian	im	ui	—	an	oŋ	uai	eŋ	uan	eu	iau	e	ioŋ
增補彙音寶鑑	[1]君	[2]堅	[3]金	[4]規	[5]嘉	[6]干	[7]公	[8]乖	[9]經	[10]觀	[11]沽	[12]嬌	—	[14]恭
	un	ian	im	ui	e	an	ong	oai	eng	oan	o.	iau		iong
	un	ian	im	ui	e	an	oŋ	uai	eŋ	uan	ɔ	iau		ioŋ

彙集雅俗通十五音	[15]高	[16]皆	[17]巾	[18]羌	[19]甘	[20]瓜	[21]江	[22]兼	[23]交	[24]迦	[25]檜	[26]監	[27]艍	[28]膠
	o	ai	in	iaŋ	am	ua	aŋ	iam	au	ia	uei	ã	u	a
增補彙音	[15]高	[16]皆	[17]根	[18]姜	[19]甘	[20]瓜	[21]江	[22]蒹	[23]交	[24]伽	[25]魁	—	[26]龜	[25]葩
	o	ai	in	iaŋ	am	ua	aŋ	iam	au	ia	ue	—	u	a
渡江書十五音	[15]高	[16]皆	[17]根	[18]姜	[19]甘	[20]瓜	[21]江	[22]兼	[23]交	[24]迦	[25]談	[26]他	[27]朱	[5]嘉
	ɔ	ai	in	iaŋ	am	ua	aŋ	iam	au	ia	ue	ã	u	a
增補彙音寶鑑	[15]高	[16]皆	[17]巾	[18]姜	[19]甘	[20]瓜	[21]江	[22]兼	[23]交	[24]迦	[25]檜	[26]監	[27]龜	[28]膠
	o	ai	in	iang	am	oa	ang	iam	au	ia	oe	an	u	a
	o	ai	in	iaŋ	am	ua	aŋ	iam	au	ia	ue	—	u	a

彙集雅俗通十五音	[29]居	[30]ㄐ	[31]更	[32]裈	[33]茄	[34]梔	[35]薑	[36]驚	[37]官	[38]鋼	[39]伽	[40]間	[41]姑	[42]姆
	i	iu	ẽ	uĩ	io	ĩ	iɔ̃	iã	uã	ŋ	e	aĩ	õu	m
增補彙音	[29]璣	[30]趨	—	—	—	—	—	—	—	—	—	—	—	—
	i	iu	—	—	—	—	—	—	—	—	—	—	—	—
渡江書十五音	[29]几	[30]鳩	[39]雅	[43]缸	[42]麿	[33]尼	[28]槍	[38]且	[32]寡	[43]缸	—	[36]乃	[40]五	[41]姆
	i	iu	ẽ	ŋ	iɔ	ĩ	iɔ̃	iã	uã	ŋ	—	aĩ	ẽũ	m
增補彙音寶鑑	[29]居	[30]ㄐ	[31]更	[45]囃	[33]茄	[13]梔	[34]薑	[44]驚	[35]官	[32]裈	—	[40]間	[36]姑	[38]姆
	i	iu	en	uin	io	in	iun	ian	oan	ng	—	ain	on	m
	i	iu	ẽ	uĩ	io	ĩ	iũ	iã	uã	ŋ	—	aĩ	õ	m

彙集雅俗通十五音	[43]光	[44]悶	[45]糜	[46]噪	[47]箴	[48]交	[49]扛	[50]牛					
	uaŋ	uaĩ	uẽi	iaũ	ɔm	aũ	õ	iũ					
增補彙音	—	—	—	[28]箴									
	—	—	—	ɔm	—	—	—						

渡江書十五音	—	—	—	³⁷貓	³¹箴	³⁵茅	³⁴儺	—			
	—	—	—	iãu	om	ãu	ɔ̃	—			
增補彙音寶鑑	³⁷光	—	³⁹麋	⁴¹噪	⁴²箴	⁴³交	—	—			
	oang	—	uain	iaun	om	aun					
	uaŋ	—	uãi	iãu	om	ãu					

上表比較可見,《增補彙音寶鑑》前三十個韻部在韻序、韻目和擬音基本上與漳州三種十五音相同,三十韻部以後基本上是鼻化韻和聲化韻,但也有一些差別。主要表現在:

一、《彙集雅俗通十五音》「⁵嘉」、「¹³稽」、「³⁹伽」三部分立,分別擬音為[ɛ]、[ei]、[e]。而《增補彙音寶鑑》「⁵嘉」部則包括《彙集雅俗通十五音》「⁵嘉」、「¹³稽」、「³⁹伽」三部,擬音為[e]。這與《增補彙音》和《渡江書十五音》則是相同。現就《增補彙音寶鑑》「嘉」部平聲字與《彙集雅俗通十五音》「嘉」、「稽」、「伽」三部對應如下:

「嘉」:[求]嘉佳家假葭珈笳茄加[去]恪[他]紥
　　　[曾]查儎楂渣咱樝齋滓[時]沙砂鯊鈔紗[出]差叉侘杈傺扠
　　　[喜]颬瘔咳
「稽」:[邊]篦鎞[求]稽秙雞街笲階[去]溪嵠谿[地]低羝隄堤碑[頗]批黻紕[他]梯釵胎推[曾]儕隮擠穧躋賫劑薺齎嚌臍鄒[時]西恓烓犀楒棲嘶梳蓑筮疏疎[英]挨[出]妻萋悽初凄[喜]暳醯
「伽」:[他]胎推

《彙集雅俗通十五音》「嘉」、「稽」、「伽」三部中,前兩部韻字多,「伽」部平聲字對應不多,其他聲調字則不少:上聲字如「短姐這矮」,去聲字如「退嚇脆」,上入聲字如「溧八捌莢鍥節抑雪攝痰戚撮歇」,下平聲字如「瘸」,下去聲字如「袋代遞坐賣系」,下入聲字如「笠提絕席狹唷」。

　　二、《彙集雅俗通十五音》「姑」和「扛」兩部是對立的，分別擬音為[õu]、[õ]。而《增補彙音寶鑒》「³⁶姑」部則包括《彙集雅俗通十五音》「⁴¹姑」和「⁴⁹扛」兩部，擬音為[õ]。現就《彙集雅俗通十五音》「姑」和「扛」兩部與《增補彙音寶鑒》「³⁶姑」部對應如下：

　　「⁴¹姑」：上上聲字如「[柳]努[語]五忤耦仵伍迕午偶」；下平聲字如「[柳]傲奴駑」；下去聲字如「[柳]怒懦耨[語]五午仵」。

　　「⁴⁹扛」：上上聲字如「[門]拐麼[語]我挱硪[喜]好火夥」；上去聲字如「[喜]貨好」；上入聲字如「[門]拐麼」；下平聲字如「[柳]那倻哪儺猱猱膞懦猱稬穤糯[門]毛芼髦旄酕摩磨魔」；下去聲字如「[柳]那哪嚛二[門]耄眊冒冒媢帽芼」；下入聲字如「[門]𩚷皮末膜」。

　　三、《彙集雅俗通十五音》「³⁵薑」和「⁵⁰牛」兩部是對立的，分別擬音為[iõ]、[iũ]。而《增補彙音寶鑒》「³⁴薑」部則包括《彙集雅俗通十五音》「³⁵薑」和「⁵⁰牛」兩部，擬音為[iũ]。《彙集雅俗通十五音》「⁵⁰牛」部字很少，只有下平聲字「牛」併入《增補彙音寶鑒》「³⁴薑」部。

　　四、《彙集雅俗通十五音》「⁴⁴閂」和「⁴⁵糜」兩部是對立的，分別擬音為[uãi]、[uẽi]。而《增補彙音寶鑒》「³⁹糜」部則包括《彙集雅俗通十五音》「⁴⁴閂」和「⁴⁵糜」兩部，擬音為[uãi]。《彙集雅俗通十五音》這兩部韻字較少，只有「⁴⁴閂」部下去聲字如「[時]檨」，「⁴⁵糜」部上入聲字如「[門]妹」、下平聲字如「[門]糜」併入《增補彙音寶鑒》「糜」部。

　　《增補彙音寶鑒》凡十五個韻部，七十六個韻母，如下表：

1 君[un/ut]	2 堅[ian/iat]	3 金[im/ip]	4 規[ui]	5 嘉[e/eʔ]
6 干[an/at]	7 公[oŋ/ok]	8 乖[uai]	9 經[eŋ/ek]	10 觀[uan/uat]
11 沽[ɔ]	12 嬌[iau/iauʔ]	13 栀[ĩ]	14 恭[ioŋ/iok]	15 高[o/oʔ]
16 皆[ai]	17 巾[in/it]	18 姜[iaŋ/iak]	19 甘[am/ap]	20 瓜[ua/uaʔ]

21 江[aŋ/ak]　　22 兼[iam/iap]　　23 交[au/auʔ]　　24 迦[ia/iaʔ]　　25 檜[ue/ueʔ]

26 監[ã]　　　　27 龜[u/uʔ]　　　28 膠[a/aʔ]　　　29 居[i/iʔ]　　　30 丩[iu/iuʔ]

31 更[ẽ/ẽʔ]　　32 裈[ŋ]　　　　33 茄[io/ioʔ]　　34 薑[iũ]　　　35 官[uã]

36 姑[õ]　　　37 光[uaŋ/uak] 38 姆[m]　　　39 糜[uãi/uãiʔ] 40 間[ãi/ãiʔ]

41 噪[iãu/iãuʔ] 42 箴[om/op]　43 爻[ãu]　　　44 驚[iã]　　　45 嚅[uĩ]

三　閩臺漳州腔四韻書聲調系統研究

《彙集雅俗通十五音》無下上聲（即陽上），為了補足「八音」，以「下上」來配「上上」，所有「下上聲」都是「空音」，卷內注明「全韻與上上同」，實際上只有七調；《渡江書十五音》與之同也是七調。《增補彙音》下去聲是虛設的，下上聲實際上就是下去聲，也是七調。《增補彙音寶鑒》正文前有「八音反法」，下列「第一聲、第二聲、第三聲、第四聲、第五聲、第六聲、第七聲、第八聲」，表示上平、上上、上去、上入、下平、下上、下去、下入八個聲調，上上與下上例字相同，實際上是七個聲調。現列表比較如下：

	上平	上上	上去	上入	下平	下上	下去	下入
彙集雅俗通十五音	上平	上上	上去	上入	下平	下上	下去	下入
	君	滾	棍	骨	群	滾	郡	滑
增補彙音	上平	上上	上去	上入	下平	下上	下去	下入
	君	滾	棍	骨	群	郡	棍	滑
渡江書十五音	上平	上上	上去	上入	下平	——	下去	下入
	君	滾	棍	骨	群	——	郡	滑
增補彙音寶鑒	上平	上上	上去	上入	下平	下上	下去	下入
	君	滾	棍	骨	群	滾	郡	滑

可見，漳州方言韻書對《增補彙音寶鑒》的編撰有著很大的影響。

四　《增補彙音寶鑑》的音系性質討論

　　據其「原序」可知，《增補彙音寶鑑》是「將古代之十五音重新修改，以閩音為原則，而不合者刪之，漏者補之」。「編例」亦云，編撰此書之目的是為了「利以知音則能知字，知字則能知音，又能解國音」。因此，「本書仿照前之十五音法，採用四十五字母音依順序而排音」。書中還對漳州腔、閩省方音、泉州腔有不同的標法，凡是「本書分有黑字、白字、四角圍號字。黑者為漳州腔口，白者為閩省方音，四角圍號者囗為泉州腔口」。作者還對「本書國語所用範圍內之字附有國音之符號，使人能言則能解國語」；「本書附有羅馬字概合閩省之口音，使人明白白音號避免有差分毫」。如「株」旁注音ㄓㄨ，還有注釋。

　　根據《增補彙音寶鑑》「編例三」：「本書分有黑字、白字、四角圍號字。黑者為漳州腔口，白者為閩省方音，四角圍號者囗為泉州腔口」。現以「君上平聲君字韻第一聲」為例：

（1）漳州腔口（黑者為漳州腔口）

　　○柳：[lun]腀廲；○邊：[pun] 犇䫁；○求：[kun]君褌軍裙覲；○去：[kʻun]坤昆崑鯤鶤髡悃鼉鶤菌麕琨焜堃；○地：[tun]朜敦墩懲橔塾迍芚諄燉窀鈍墼鐓磤衡；○頗：[pʻun]济奔犇賁噴歕錛；○他：[tʻun]吞焞椿噋涒燉輴杶；○曾：[tsun]僎鐏尊樽鐏蹲遵嶟惇屯腞窀嗼噂桁縛；○時：[sun]孫蓀猻飧榇；○英：[un]轀韞溫氲熅瘟薀韞貜鰮薀緼；○門：[bun]捫；○出：[tsʻun]春村；○喜：[hun]楿楎粉籹蚡分昏惛闇熏薰燻曛曛醺獯臐塤壎勛葷渾焄芬氛暉棼雰紛棻殙酚縉瘀纁婚紛。

（2）閩省方音（白者為閩省方音）

　　○柳：[lun]縮；○邊：[pun]分；○地：[tun]鈍；○頗：[pʻun]繙；○曾：[tsun]濆；○英：[un]因、殷；○出：[tsʻun]伸；○喜：[hun]煙。

（3）泉州腔口（四角圍號者口為泉州腔口）

　　○求：[kun]斤；○去：[kʻun]菩、芹。

　　據統計，《增補彙音寶鑒》共收一九七四二字，其中「漳州腔口」一七○三字；「閩省方音」二一六七字；「泉州腔口」只有二七二字。現列表統計如下：

分類	字數	比例數
漳州腔口	17303	87.64%
閩省方音	2167	10.98%
泉州腔口	273	1.38%
總字數	19743	100%

　　經研究，《增補彙音寶鑒》「漳州腔口」應指臺灣的漳腔；「閩省方音」從字面上說是指福建方音；「泉州腔口」應指臺灣的泉腔。為了弄清楚「閩省方音」和「泉州腔口」這兩個概念的含義，有必要進一步研究和探討。

（一）「閩省方音」韻字討論

　　何謂「閩省方音」，沈氏並無具體說明。我們知道，福建省的方音及其複雜，可分為閩東方音、閩北方音、閩中方音、莆仙方音、閩南方音、客家方音等，即使是閩南方音也可分為泉州音、漳州音、廈門音、龍岩音。《增補彙音寶鑒》中的「閩省方音」究竟是指何地方

音呢？據考察，筆者認為所謂的「閩省方音」與漳州音更接近一些。

　　《增補彙音寶鑒》中的「閩省方音」韻字計二一六七個，因量大限於篇幅緣故，只討論「君部」、「堅部」、「金部」、「規部」和「嘉部」中「閩省方音」韻字。現將這些韻字與《彙集雅俗通十五音》、《增補彙音》和《渡江書十五音》等三種漳州韻書相對應的前五部韻字比較如下（凡韻字下有「＿」號者，即與《彙集雅俗通十五音》相同者）：

1　君部

　　「君上平聲君字韻第一聲」：○柳：[lun]縊；○邊：[pun]分；○地：[tun]鈍；○頗：[p'un]𥻗；○曾：[tsun]䭿；○英：[un]因、殷；○出：[ts'un]伸；○喜：[hun]烟。按：「英：[un]因、殷」，《彙集雅俗通十五音》無此二字，應屬「泉州腔口」，似有誤。

　　「君上上聲滾字韻第二聲」：○柳：[lun]忍；○邊：[pun]匾；○他：[t'un]踐；○入：[zun]嬬、皺、愞、褥；○英：[un]隱、隱；○語：[gun]痯、峎、阮。按：「他：[t'un]踐」，漳州韻書無此讀法。「入：[zun]嬬、皺、愞、褥」，來源於漳州韻書《增補彙音》，而《彙集雅俗通十五音》無此四字。「語：[gun]痯、峎」，來源於漳州韻書《增補彙音》，而《彙集雅俗通十五音》無此二字。

　　「君上去聲棍字韻第三聲」：○柳：[lun]恕；○邊：[pun]糞；○去：[k'un]睏；○曾：[tsun]圳；○入：[zun]䐃；○喜：[hun]楥。按：「入：[zun]䐃」，來源於漳州韻書《增補彙音》，而《彙集雅俗通十五音》無此字。

　　「君上入聲骨字韻第四聲」：○柳：[lut]用、黜；○邊：[put]扒；○門：[but]示；按：「柳：[lut]黜」，漳州韻書無此韻字。

　　「君下平聲群字韻第五聲」：○邊：[pun]歕、吹；○求：[kun]拳；○去：[k'un]緄；○頗：[p'un]墳；○他：[t'un]坌、豚、黗；○曾：[tsun]船；○入：[zun]唇；○英：[un]云；○門：[bun]們、饅；

○語：[gun]銀；○出：[tsʻun]僔；○喜：[hun]云。按：「邊：[pun]吹」，「他：[tʻun]坣」，「英：[un]云」，來源於漳州韻書《渡江書十五音》，而《彙集雅俗通十五音》和《增補彙音》無此三韻字。「求：[kun]拳」，「頗：[pʻun]墳」，漳州韻書無此韻字。「入：[zun]�runn」，來源於漳州韻書《增補彙音》。「語：[gun]銀」，應屬泉州腔口。

「君下去聲郡字韻第七聲」：○柳：[lun]侖、閏、軟；○邊：[pun]扮；○地：[tun]屯、佃；○他：[tʻun]填；○曾：[tsun]拵；○入：[zun]軔；○門：[bun]聞、懣；○喜：[hun]渾。按：「邊：[pun]扮」，「入：[zun]軔」，「門：[bun]懣」，漳州韻書無此三韻字。「曾：[tsun]拵」，來源於漳州韻書《渡江書十五音》。

「君下入聲滑字韻第八聲」：○他：[tʻut]脫；○曾：[tsut]揪；○喜孈：[hut]紇、榾、核。按：「他：[tʻut]脫」，漳州韻書無此韻字。「曾：[tsut]揪」，來源於漳州韻書《渡江書十五音》。

以上材料可見，《增補彙音寶鑒》君部中的「閩省方音」計六十二個韻字，其中來源於《彙集雅俗通十五音》三十八個韻字，《增補彙音》八個韻字，《渡江書十五音》五個韻字，不見於漳州韻書十一個韻字。

2　堅部

「堅上平聲堅字韻第一聲」：○柳：[lian]㵸；○入：[zian]撚；○時：[sian]鍿、鏞；○喜：[hian]掀。按：「入：[zian]撚」，來源於漳州韻書《增補彙音》。「時：[sian]鏞」，漳州韻書無此韻字。

「堅上上聲㸞字韻第二聲」：○柳：[lian]�njn；○求：[kian]繭；○曾：[tsian]蟺；○時：[sian]洒；○英：[ian]琰；○門：[bian]愍澄；○語：[gian]研；○出：[tsʻian]棧。按：「柳：[lian]攦」，漳州韻書無此韻字。「求：[kian]繭」，來源於漳州韻書《增補彙音》和《渡江書十五音》。

「堅上去聲見字韻第三聲」：○柳：[lian]圖、攔；○頗：[pʻian]
諞；○時：[sian]信；○語：[gian]覬、睨、懥；○出：[tsʻian]嘯、
儌、藾、襯。按：「頗：[pʻian]諞」，來源於漳州韻書《渡江書十五
音》。「語：[gian]睨」，漳州韻書無此韻字。「出：[tsʻian]嘯、儌、藾、
襯」，來源於漳州韻書《增補彙音》。頷

「堅上入聲結字韻第四聲」：○柳：[liat]建、浮；○求：[kiat]
桔、橘；○英：[iat]噎、嚥；○喜：[hiat]丟。按：「柳：[liat]建、
浮」，「喜：[hiat]丟」，來源於漳州韻書《增補彙音》。「英：[iat]嚥」，
來源於漳州韻書《渡江書十五音》。

「堅下平聲畎字韻第五聲」：○柳：[lian]籬；○邊：[pian]平；○
頗：[pʻian]睨；○他：[tʻian]謄、賡；○出：[tsʻian]讓。按：「柳：
[lian]籬」，漳州韻書無此韻字，似有誤。「頗：[pʻian]睨」，來源於漳
州韻書《增補彙音》。

「堅下去聲健字韻第七聲」：○求：[kian]墼；○頗：[pʻian]觽；
○語：[gian]醞；○出：[tsʻian]圈。按：「頗：[pʻian]觽」，來源於漳州
韻書《增補彙音》。

「堅下入聲杰字韻第八聲」：○去：[kʻiat]硈；○頗：[pʻiat]瞥；○
英：[iat]搨；

以上材料可見，《增補彙音寶鑒》堅部中的「閩省方音」計四十
四個韻字，其中來源於《彙集雅俗通十五音》二十六個韻字，《增補
彙音》十一個韻字，《渡江書十五音》二個韻字，不見於漳州韻書五
個韻字。

3　金部

「金上平聲金字韻第一聲」：○柳：[lim]飲；○求：[kim]禁；○
地：[tim]髭；○曾：[tsim]嗫；○語：[gim]痙。按：「柳：[lim]飲」，
「語：[gim]痙」，漳州韻書無此二韻字。

「金上上聲錦字韻第二聲」：○曾：[tsim]蟳。

「金上去聲禁字韻第三聲」：○柳：[lim]䖮；○地：[tim]擲；○他：[tʻim]偠；○時：[sim]趂；○語：[gim]瘾。按：「地：[tim]擲」，「語：[gim]瘾」，漳州韻書無此二韻字。

「金上入聲急字韻第四聲」：○柳：[lip]歃、坎；○出：[tsʻip]蝆。按：「柳：[lip]歃、坎」，漳州韻書無此二韻字。

「金下平聲 kim 字韻第五聲」：○曾：[tsim]覃、蟳；○語：[gim]矜；○出：[tsʻim]鈙。按：「語：[gim]矜」，來源於漳州韻書《增補彙音》和《渡江書十五音》。「出：[tsʻim]鈙」，來源於漳州韻書《渡江書十五音》。

「金下去聲妗字韻第七聲」：○求：[lim]妗；○地：[tim]煜；○語：[gim]拎；○喜：[him]噤；

「金下入聲及字韻第八聲」：○去：[kʻip]搚、刣；○英：[ip]佾；○出：[tsʻip]倮。按：「去：[kʻip]刣」，「英：[ip]佾」，「出：[tsʻip]倮」漳州韻書無此三韻字。

以上材料可見，《增補彙音寶鑒》金部中的「閩省方音」計二十七個韻字，其中來源於《彙集雅俗通十五音》十六個韻字，《增補彙音》一個韻字，《渡江書十五音》1 個韻字，不見於漳州韻書九個韻字。

4　規部

「規上平聲規字韻第一聲」：○邊：[pui]悲；○去：[khui]開；○他：[tʻui]梯；○曾：[tsui]榛；○時：[sui]簑、蓑；○英：[ui]瀆；○門：[bui]溦、澂、霺、眛、檓。按：「時：[sui]簑」，來源於漳州韻書《渡江書十五音》。「英：[ui]瀆」，「門：[bui]檓」，漳州韻書無此二韻字。「門：[bui]澂、霺」，來源於漳州韻書《增補彙音》。

「規上上聲鬼字韻第二聲」：○邊：[pui]痱；○曾：[tsui]水；○

時：[sui]鬗、美。按：「邊：[pui]㴸」，漳州韻書無此韻字。「曾：[tsui]水」，來源於漳州韻書《增補彙音》和《渡江書十五音》。

「規上去聲季字韻第三聲」：○柳：[lui]㩦；○去：[kʻui]季、氣；○頗：[pʻui]屁；○他：[tʻui]剺；○出：[tsʻui]口。按：「柳：[lui]㩦」，「他：[tʻui]剺」，漳州韻書無此二韻字。

「規下平聲葵字韻第五聲」：○邊：[pui]肥；○地：[tui]睡、搗；○他：[tʻui]鎚、錘、痐；○曾：[tsui]剤、屚；○時：[sui]甚；○喜：[hui]磁。按：「地：[tui]搗」，「時：[sui]甚」，漳州韻書無此二韻字。

「規下去聲柩字韻第七聲」：○柳：[lui]礧；邊：[pui]吠、蟪；○求：[kui]跪、跽；○他：[tʻui]硾；○曾：[tsui]誰。按：「柳：[lui]礧」，「求：[kui]跽」，漳州韻書無此二韻字。

以上材料可見，《增補彙音寶鑒》規部中的「閩省方音」計三十九個韻字，其中來源於《彙集雅俗通十五音》二十六個韻字，《增補彙音》三個韻字，《渡江書十五音》一個韻字，不見於漳州韻書九個韻字。

5　嘉部

「嘉上平聲嘉字韻第一聲」：○柳：[le]囉；○邊：[pe]㩑、箅；○求：[ke]階；○他：[tʻe]釵、胎、推；○曾：[tse]齋、淕、鄒、栽；○時：[se]梳、筴、疏、疎；○英：[e]挨；○語：[ge]呀；○喜：[he]咳、瘥。按：此組韻字計十九個。其中《彙集雅俗通十五音》嘉韻四個：[tse]齋、淕；[he]咳、瘥；稽韻十個：[pe]箅；[ke]階；[the]釵、胎、推；[tse]鄒；[se]梳、疏、疎；[e]挨；伽韻二個：[tʻe]胎、推（與稽韻重出）；「邊：[pe]㩑」，「喜：[he]咳」，來源於漳州韻書《增補彙音》和《渡江書十五音》。「時：[se]筴」，「語：[ge]呀」，「曾：[tse]栽」，漳州韻書無此三韻字。

　　「嘉上上聲假字韻第二聲」：○柳：[le]儡；○邊：[pe]把；○求：[ke]赾、改、解、屪；○地：[te]底、抵、短、鮊；○頗：[pʻe]酏、睥；○曾：[che]姐；○時：[se]所、洗、黍；○英：[e]矮、瘂、啞；○門：[be]馬、碼、瑪、買；○喜：[he]蜅。按：此組韻字計二十六個。其中《彙集雅俗通十五音》嘉韻八個：[pe]把；[ke]赾；[te]鮊；[e]瘂、啞；[be]馬、碼、瑪；稽韻時三個：[ke]改、解；[te]底、抵、短；[pʻe]酏、睥；[tse]姐；[se]所、洗、黍；[e]矮；[be]買；伽韻三個：[te]短；[tse]姐；[e]矮（與稽韻重出）；「柳：[le]儡」，「求：[ke]屪」，「喜：[he]蜅」，漳州韻書無此三韻字。

　　「嘉上去聲嫁字韻第三聲」：○柳：[le]捌；○求：[ke]疥；○地：[te]笡、戴、塊；○頗：[pʻe]帕、粝、紕；○他：[tʻe]退；○曾：[tse]債；○時：[se]世、賽；○語：[ge]醬；○出：[tsʻe]刷、脆；○喜：[he]吒。按：此組韻字計十六個。其中《彙集雅俗通十五音》嘉韻三個：[te]笡；[pʻe]帕；[tse]債；稽韻七個：[ke]疥；[te]戴；[pʻe]粝、紕；[tʻe]退；[tsʻe]刷、脆；伽韻三個：[tʻe]退；[te]塊；[tsʻe]脆（與稽韻重出）；「柳：[le]捌」，「時：[se]世、賽」，「語：[ge]嚼」，「喜：[he]吒」，漳州韻書無此五韻字。

　　「嘉上入聲骼字韻第四聲」：○柳：[leʔ]靂、喈；○邊：[peʔ]伯、叭、柏、擘、百、八、捌；○求：[keʔ]莢、鍥、垎、搿、格、膈、隔；○去：[kʻeʔ]搭、客、瞉；○地：[teʔ]壓、簀、磧；○他：[tʻeʔ]揭、貼；○曾：[cheʔ]仄、雀、績、節、抑；○時：[seʔ]霎、雪、涑、攝；○英：[eʔ]阨、軶、厄、瘞、噎；○門：[beʔ]卜；○出：[tsʻeʔ]冊、感、戚、撮；○喜：[heʔ]哧、歇。按：此組韻字計四十六個。其中《彙集雅俗通十五音》嘉韻二十九個：[leʔ]靂、喈；[peʔ]伯、叭、柏、擘、百；[keʔ]垎、搿、格、膈、隔、簎；[kʻeʔ]搭、客；[teʔ]壓、簀；[tʻeʔ]揭、貼；[tseʔ]仄、雀、績；[seʔ]霎、涑；[eʔ]阨、軶、厄；[tsʻeʔ]冊；[heʔ]哧。伽韻時三個：八、捌；[keʔ]莢、

鋏；[kʻeʔ]瞎；[tseʔ]節、揤；[seʔ]雪、攝；[eʔ]痎；[tsʻeʔ]戚、撮；[heʔ]歇。「地：[teʔ]磧」，「英：[eʔ]噫」，「門：[beʔ]卜」，「出：[tsʻeʔ]慼」，漳州韻書無此四韻字。

　　「嘉下平聲枷字韻第五聲」：○柳：[le]誃、嗹、螺、犁；○邊：[pe]琶、爬、笆、鈀、杷；○求：[ke]傀、瘸；○去：[kʻe]扴；○地：[te]茶、戾、蹄；○他：[tʻe]鵨；○時：[se]儕、襶；○英：[e]鞋、譡、個、箇、鞵、鞵；○出：[tsʻe]躇；○喜：[he]兮。按：此組韻字計二十六個。其中《彙集雅俗通十五音》嘉韻十一個：[le]誃、嗹；[pe]琶、爬、笆、鈀、杷；[kʻe]扴；[te]茶、戾；[se]儕。稽七個：[le]螺、犁；[te]蹄；[e]鞋、譡；[tsʻe]躇；[he]兮。伽韻五個：[le]螺；[ke]傀、瘸；[e]個、箇。「他：[tʻe]鵨」，「時：[se]襶」，「[e]鞵、鞵」，漳州韻書無此四韻字。

　　「嘉下去聲易字韻第七聲」：○柳：[le]灑、鑢；○邊：[pe]爸、耙、父；○求：[ke]下、低、易；○地：[te]代、袋、紵；○頗：[pʻe]稗；○他：[tʻe]鮓、蛇；○曾：[tse]多、坐；○英：[e]下、能、會、的；○門：[be]賣；○出：[tsʻe]嗄、唑、膭；○喜：[he]蟹。按：此組韻字計二十五個。其中《彙集雅俗通十五音》嘉韻九個：[pe]爸、耙、父；[ke]下、低；[tʻe]鮓、蛇；[e]下；[tsʻe]嗄。稽韻十二個：[le]灑；[ke]易；[te]代、袋、紵；[pʻe]稗；[tse]多、坐；[e]能、會；[be]賣；[he]蟹。伽韻四個：[te]代、袋；[tse]坐；[be]賣。「柳：[le]鑢」，「英：[e]的」，「出：[tsʻe]唑、膭」，漳州韻書無此四韻字。

　　「嘉下入聲逆字韻第八聲」：○柳：[leʔ]鱧、劙、笠；○邊：[peʔ]白、帛、箔；求：[keʔ]逆；○地：[teʔ]汐、浟、胙、紦；○他：[tʻeʔ]宅；○曾：[tseʔ]汍、渫、饉；○時：[seʔ]襶、車舌；○英：[eʔ]嗌、狹、唷；○門：[beʔ]麥；○語：[geʔ]訝；○出：[tsʻeʔ]逤。按：此組韻字計二十三個。其中《彙集雅俗通十五音》嘉韻十七個：[leʔ]鱧、劙；[peʔ]白、帛、箔；[keʔ]逆；[teʔ]汐、浟、胙、紦；[tʻeʔ]

宅；[tseʔ]<u>沬</u>、<u>逮</u>、<u>鑋</u>；[eʔ]喭；[beʔ]<u>麥</u>；[geʔ]<u>訝</u>。伽韻四個：[leʔ]
<u>笠</u>；[seʔ]<u>裲</u>；[eʔ]狹、喭。「時：[seʔ]<u>輨</u>」，「出：[tsʻeʔ]<u>迣</u>」，漳州韻書
無此二韻字。

　　以上材料可見，《增補彙音寶鑒》嘉部中的「閩省方音」計一八
一個韻字，其中來源於《彙集雅俗通十五音》嘉韻字八十一個，稽韻
字四十九個，伽韻字三十四個（有與稽韻重出字），不見於漳州韻書
二十五個韻字。

　　前文分析比較了《增補彙音寶鑒》「君」、「堅」、「金」、「規」、
「嘉」五部中「閩省方音」韻字與福建漳州三種閩南方言韻書相對應
和韻部韻字，可見大部分韻字來源於《彙集雅俗通十五音》「君」、
「堅」、「金」、「規」、「嘉」五部，小部分來源於《增補彙音》「君」、
「堅」、「金」、「歸」、「家」五部和《渡江書十五音》「君」、「堅」、
「金」、「規」、「家」五部。現將《增補彙音寶鑒》這五韻部中「閩省
方音」韻字與福建漳州三種閩南方言韻書相對應韻部比較如下表：

增補彙音寶鑒	閩省方音韻字	彙集雅俗通十五音	增補彙音	渡江書十五音	不見於漳州韻書
君部	62	38	8	5	11
堅部	44	26	11	2	5
金部	27	16	1	1	9
規部	39	26	3	1	9
嘉部	181	156	0	0	25
小計	353	262	23	9	59
比例數	100%	74.22%	6.52%	2.55%	16.71%

　　上表可見，《增補彙音寶鑒》五韻部三五三個「閩省方音」韻字
中，來源於《彙集雅俗通十五音》就有二六二個韻字，佔總數百分之
七十四點二二；來源於《增補彙音》只有二十三個韻字，佔總數百分
之六點五二；來源於《渡江書十五音》僅九個韻字，佔總數百分之二

點五五；但還有五十九個韻字不見於這三種漳州方言韻書之中，佔總數百分之十六點七一。可見，《增補彙音寶鑒》收入的「閩省方音」韻字大多數來源於福建漳州方言韻書，其中以《彙集雅俗通十五音》居多。著者編纂韻書的目的似乎是：一方面反映臺灣的漳州腔，另一方面又能保存福建閩南的漳州音。

（二）「泉州腔口」韻字討論

《增補彙音寶鑒》「泉州腔口」有二七三個韻字，這些韻字與「漳州腔口」的韻字存有語音上的對立。現將二者對應比較如下（所舉之例字，凡有「囗」號者為泉州腔口，用……虛線隔開，虛線下是與之相對應的漳州腔口）：

1 君部中「泉州腔口」與巾部「漳州腔口」的對應

「君上平聲君字韻第一聲」：○求：[kun]斤；○去：[kʻun]著、芹。

「君下平聲群字韻第五聲」：○去：[kʻun]勤、芹。

「君下去聲郡字韻第七聲」：○求：[kun]近；○英：[un]胤、孕；○喜：恨；

..

「巾上平聲巾字韻第一聲」：○求：[kin]斤；○去：[kʻin]芹；

「巾下平聲脤字韻第五聲」：○去：[kʻin]勤、芹；

「巾下去聲近字韻第七聲」：○求：[kin]近；○英：[in]胤、孕；○喜：恨；

按：以上例證反映了泉州腔口[un]韻母和漳州腔口[in]韻母讀音的對立。

2 經部中「泉州腔口」與恭部「漳州腔口」的對應

「經下去聲勁字韻第七聲」：○英：[eŋ]用；

⋯⋯⋯⋯⋯⋯⋯⋯⋯⋯⋯⋯⋯⋯⋯⋯⋯⋯⋯⋯⋯⋯⋯⋯⋯⋯⋯⋯⋯⋯⋯⋯⋯⋯

「恭下去聲共字韻第七聲」：○英：[ioŋ]用；
　　按：以上例證反映了泉州腔口[eŋ]韻母和漳州腔口[ioŋ]韻母讀音的對立。

3 恭部中「泉州腔口」與姜部「漳州腔口」的對應

「恭上平聲恭字韻第一聲」：○求：[kioŋ]疆；○去：[kʻioŋ]薑、羌、羗；○地：[tioŋ]張；○曾：[tsioŋ]彰、漳、將、漿、璋、章；○時：[sioŋ]商、湘、箱、殤、襄、相、廂、傷；○出：[tsʻioŋ]昌、菖、猖、娼、鯧；○喜：[hioŋ]香、鄉、薌、瘍；

「恭上上聲拱字韻第二聲」：○柳：[lioŋ]兩、魎；○求：[kioŋ]繈、疆；○地：[tioŋ]長；○曾：[tsioŋ]掌、獎；○時：[sioŋ]賞、想；○英：[ioŋ]養、瀁；○出：[tsʻioŋ]廠；○喜：[hioŋ]饗、享、響；

「恭上去聲供字韻第三聲」：○地：[tioŋ]帳、脹、瘴、痕、漲；○曾：[tsioŋ]醬、障、瘴、將；○出：[tsʻioŋ]倡、唱；○喜：[hioŋ]向、嚮、曏、餉；

「恭上入聲菊字韻第四聲」：○出：[tsʻiok]鵲、雀、綽；

「恭下平聲窮字韻第五聲」：○柳：[lioŋ]良；○求：[kioŋ]強；○地：[tioŋ]長；○時：[sioŋ]詳、常；○英：[ioŋ]楊、揚、陽、烊；○出：[tsʻioŋ]場、腸、牆、薔；

「恭下去聲共字韻第七聲」：○柳：[lioŋ]亮、量、諒；○地：[tioŋ]丈、杖；○入：[zioŋ]讓；○英：[ioŋ]養、樣；○出：[tsʻioŋ]穿、匠；

「恭下入聲局字韻第八聲」：○柳：[liok]略；○入：[ziok]若、弱；○英：[iok]躍、藥；○語：[giok]虐；

．．．．．．．．．．．．．．．．．．．．．．．．．．．．．．．．．．．．．．．

「姜上平聲姜字韻第一聲」：○求：[kiaŋ]疆、薑、羌；○去：[kʻiaŋ]羌；○地：[tiaŋ]張；○曾：[tsiaŋ]彰、漳、將、漿、璋、章；○時：[siaŋ]商、湘、箱、殤、襄、相、廂、傷；○出：[tsʻiaŋ]昌、菖、猖、娼、鯧；○喜：[hiaŋ]香、鄉、薌、瘡；

「姜上上聲襁字韻第二聲」：○柳：[liaŋ]兩、魎；○求：[kiaŋ]襁、強；○地：[tiaŋ]長；○曾：[tsiaŋ]掌、獎；○時：[siaŋ]賞、想；○英：[iaŋ]養、瀁；○出：[tsʻiaŋ]廠；○喜：[hiaŋ]饗、享、響；

「姜上去聲 kiaŋ 字韻第三聲」：○地：[tiaŋ]帳、脹、瘴、痕、漲；○曾：[tsiaŋ]醬、障、瘴、將；○出：[tsʻiaŋ]倡、唱；○喜：[hiaŋ]向、嚮、蟓、餉；

「姜上入聲腳字韻第四聲」：○出：[tsʻiak]鵲、雀、綽；

「姜下平聲強字韻第五聲」：○柳：[liaŋ]良；○求：[kiaŋ]強；○地：[tiaŋ]長；○時：[siaŋ]詳、常；○英：[iaŋ]楊、揚、陽、烊；○出：[tsʻiaŋ]場、腸、牆、薔；

「姜下去聲倞字韻第七聲」：○柳：[liaŋ]亮、量、諒；○地：[tiaŋ]丈、杖；○入：[ziaŋ]讓；○英：[iaŋ]養、樣；○出：[tsʻiaŋ]匠；

「姜下入聲屩字韻第八聲」：○柳：[liak]略；○入：[ziak]若、弱；○英：[iak]躍、藥；○語：[giak]虐；

按：以上例證反映了泉州腔口[ioŋ/iok]韻母和漳州腔口[iaŋ/iak]韻母讀音的對立。

4 龜部中「泉州腔口」與居部「漳州腔口」的對應

「龜上平聲龜字韻第一聲」：○去：[kʻu]拘、欺、駒、區、岣、

驅；○地：[tu]株、豬、豬；○他：[tʻu]絺；○曾：[tsu]書；○時：[su]詩、輸；○出：[tsʻu]趨、雌、睢、雛、疽；

「龜上上聲韭字韻第二聲」：○柳：[lu]女；○入：[zu]乳、汝、爾、爾；○時：[su]暑、始、徙、屣、蒽；○英：[u]鄔、以、雨、羽、宇；○語：[gu]語、圉、圄、麌；○出：[tsʻu]處、鼠、取、侈；

「龜上去聲句字韻第三聲」：○去：[kʻu]去、器、氣；○地：[tu]著；○時：[su]庶、絮、恕、世；○英：[u]瘀；○出：[tsʻu]處、處、刺；

「龜下平聲鐻字韻第五聲」：○柳：[lu]氍、驢、廬、爐；○曾：[tsu]薯、糍；○入：[zu]如、儒、而、俞、踰、兒；○英：[u]予、餘、余、雩；○語：[gu]虞、愚、宜、疑；

「龜下去聲舊字韻第七聲」：　○柳：[lu]呂、囚、侶；○求：[ku]具、俱；○去：[kʻu]懼、思；○地：[tu]筋、箸、雉、治；○曾：[tsu]聚；○時：[su]是、示、緒、序、署、樹、曙；○英：[u]預、豫；○語：[gu]遇、寓、御、譽；

⋯⋯⋯⋯⋯⋯⋯⋯⋯⋯⋯⋯⋯⋯⋯⋯⋯⋯⋯⋯⋯⋯⋯⋯⋯⋯⋯⋯

「居上平聲居字韻第一聲」：○去：[kʻi]拘、欺、駒、區、劬、驅；○地：[ti]株、豬、豬；○他：[tʻi]絺；○時：[si]詩、輸；○出：[tsʻi]趨、雌、睢、雛、疽；

「居上上聲己字韻第二聲」：○柳：[li]女；○入：[zi]乳、汝、爾、爾；○時：[si]暑、始、徙、屣、蒽；○英：[i]鄔、以、雨、羽、宇；○語：[gi]語、圉、圄、麌；○出：[tsʻi]處、鼠、取、侈；

「居上去聲記字韻第三聲」：○去：[kʻi]去、器、氣；○地：[ti]著；○時：[si]庶、絮、恕、世；○英：[i]瘀；○出：[tsʻi]處、刺；

「居下平聲其字韻第五聲」：○柳：[li]驢、廬；○曾：[tsi]薯、糍；○入：[zi]如、儒、而、俞、踰、兒；○英：[i]予、餘、余、

雺；○語：[gi]虞、愚、宜、疑；

　　「居下去聲具字韻第七聲」：○柳：[li]呂、侶；○求：[ki]具、俱、懼、思；○地：[ti]筯、箸、雉、治；○曾：[tsi]聚；○時：[si]是、示、緒、序、署、樹、曙；○英：[i]預、豫；○語：[gi]遇、寓、御。

　　按：以上例證基本上反映了泉州腔口[u]韻母和漳州腔口[i]韻母讀音的對立。但還有以下特殊例：一、或聲母不一致，如「龜上平聲龜字韻第一聲」○曾：[tsu]書，「居上平聲居字韻第一聲」改為○時：[si]書；「龜下去聲舊字韻第七聲」○去：[kʻu]懼、思；「居下去聲具字韻第七聲」改為○求：[ki]懼、思。二、或用字不一致，如「龜上上聲菲字韻第二聲」○英：[u]鄔，「居上上聲己字韻第二聲」改為○英：[i]鄎。三、或漳州腔口無對應字，如「龜下平聲鏢字韻第五聲」○柳：[lu]魖、鑪，「居下平聲其字韻第五聲」○柳：[lu]無此二字；「龜下去聲舊字韻第七聲」○柳：[lu]囚，「居下去聲具字韻第七聲」○柳：[li]無此字；「龜下去聲舊字韻第七聲」○語：[gu]譽；「居下去聲具字韻第七聲」○語：[gi]無此字。四、「龜下平聲鏢字韻第五聲」：○曾：[tsu]糍，「居下平聲其字韻第五聲」○曾[tsi]糍，屬閩省方音。

5 膠部中「泉州腔口」與嘉部「漳州腔口」的對應

　　「膠上平聲膠字韻第一聲」：○求：[ka]嘉、加；
　　「膠下平聲 ka 字韻第五聲」：○喜：[ha]霞、遐、蝦、鰕；
　　「膠下去聲鹼字韻第七聲」：○喜：[ha]夏、廈、下；

⋯⋯⋯⋯⋯⋯⋯⋯⋯⋯⋯⋯⋯⋯⋯⋯⋯⋯⋯⋯⋯⋯⋯⋯⋯⋯⋯⋯

　　「嘉上平聲嘉字韻第一聲」：○求：[ke]嘉、加；
　　「嘉下平聲枷字韻第五聲」：○喜：[he]霞、遐、蝦、鰕；
　　「嘉下去聲易字韻第七聲」：○喜：[he]夏、廈、下；

按：以上例證上反映了泉州腔口[a]韻母和漳州腔口[e]韻母讀音的對立。

6 居部中「泉州腔口」與龜部「漳州腔口」的對應

「居上平聲居字韻第一聲」：○曾：[tsi]諸、朱、硃、珠、粲、諮、緇、菑、鎡、姿、資、茲、滋、孳、孜；○時：[si]偲、廝、斯、思、偲、私、司、緦、鬤、師、獅、顋；

「居上上聲己字韻第二聲」：○曾：[tsi]子、仔；○時：[si]使、史、駛；

「居下平聲其字韻第五聲」：○曾：[tsi]鶿、磁、餈、茨、慈；

..

「龜上平聲龜字韻第一聲」：○曾：[tsu]諸、朱、硃、珠、粲、諮、緇、菑、鎡、姿、資、茲、滋、孜；○時：[su]偲、廝、斯、思、偲、私、司、緦、鬤、師、獅、顋；

「龜上上聲韮字韻第二聲」：○曾：[tsu]子、仔；○時：[su]使、史、駛；

「龜下平聲鑠字韻第五聲」：○曾：[tsu]鶿、磁、餈、茨、慈；

按：以上例證基本上反映了泉州腔口[u]韻母和漳州腔口[i]韻母讀音的對立。唯獨「居上平聲居字韻第一聲」○曾：[tsi]孳，「龜上平聲龜字韻第一聲」○曾：[tsu]無此字。

7 茄部中「泉州腔口」與龜部「漳州腔口」的對應

「茄上平聲茄字韻第一聲」：○求：[kio]茄；○去：[kʻio]蹻；○地：[tio]朝；○頗：[pʻio]標；○他：[tʻio]挑。按：注「還海腔之變音」。

「茄上上聲 kʻio 字韻第二聲」：○柳：[lio]了、裊；○邊：[pio]表；○求：[kio]繳、賭；○去：[kʻio]口；○他：[tʻio]宨；○入：

[zio]爪；○英：[io]夭；○喜：[hio]曉。按：注「泉白音也」。

　　「茄上去聲叫字韻第三聲」：○去：[kʻio]叩、扣；

　　「茄下平聲橋字韻第五聲」：○出：[tsʻio]逍；○喜：[hio]侯、
猴；

　　「茄下入聲hioʔ字韻第八聲」：○柳：[lioʔ]略；

..

　　「嬌上平聲嬌字韻第一聲」：○求：[kiau]茄；○去：[kʻiau]蹻；
○地：[tiau]朝；○頗：[pʻiau]標；○他：[tʻiau]挑；

　　「嬌茄上上聲皎字韻第二聲」：○柳：[liau]了、裊；○邊：[piau]
表；○求：[kiau]繳、賭；○他：[tʻiau]窕；○入：[ziau]爪；○英：
[iau]夭；○喜：[hiau]曉；

　　「交上上聲狡字韻第二聲」：○去：[kʻau]口；

　　「交上去聲教字韻第三聲」：○去：[kʻau]叩、扣；

　　「交下平聲橋字韻第五聲」：○喜：[hau]猴；

　　「姜下入聲矍字韻第八聲」：○柳：[liak]略；

　　按：以上例證基本上反映了泉州腔口[ioʔ]韻母和漳州腔口[iau]韻
母讀音的對立。但還有一些特例：一、或泉州腔口與閩省方音的對
應，如「茄上上聲khio字韻第二聲」○求：[kio]賭，「嬌上上聲皎字
韻第二聲」○求：[kiau]賭，屬閩省方音；「茄上上聲kʻio字韻第二
聲」○去：[kʻio]口，「交上上聲狡字韻第二聲」○去：[kʻau]口，屬閩
省方音；「茄上去聲叫字韻第三聲」○去：[kʻio]叩、扣，「交上去聲教
字韻第三聲」○去：[kʻau]叩、扣，屬閩省方音。二、「茄下平聲橋字
韻第五聲」○出：[tsʻio]逍，○喜：[hio]猴，「交下平聲橋字韻第五
聲」○出：[tsʻau]和○喜：[hau]無此字。

8 薑部中「泉州腔口」與姜部「漳州腔口」的對應

　　「姜上去聲kiũ字韻第三聲」：　○喜：[hiũ]向；

「姜下平聲強字韻第五聲」：○求：[kiũ]強；○時：[siũ]常、潒；

..

「姜上去聲 kiaŋ 字韻第三聲」：○喜：[hiaŋ]向；

「姜下平聲強字韻第五聲」：○求：[kiaŋ]強；○時：[siaŋ]常；

按：以上例證基本上反映了泉州腔口[iũ]韻母和漳州腔口[iaŋ]韻母讀音的對立。但還有一些特例：如「姜下平聲強字韻第五聲」○時：[siũ]潒，「姜下平聲強字韻第五聲」○時：[siaŋ]則無此字。

9 檜部中「泉州腔口」與嘉部「漳州腔口」的對應

「檜上上聲粿字韻第二聲」：○英：[ue]矮、矮；

..

「嘉上上聲假字韻第二聲」：○英：[e]矮；

按：以上例證基本上反映了泉州腔口[ue]韻母和閩省方音[e]韻母讀音的對立。但還有一些特例如：一、或泉州腔口與閩省方音的對應，如「檜上上聲粿字韻第二聲」○英：[ue]矮，嘉上上聲假字韻第二聲」○英：[e]矮，屬閩省方音；二、或漳州腔口無對應字，如「檜上上聲粿字韻第二聲」○英：[ue]矮，嘉上上聲假字韻第二聲」○英：[e]無此字。

10 江部中「泉州腔口」與經部「漳州腔口」的對應

「江下去聲共字韻第七聲」：○喜：[haŋ]行；

..

「經下去聲勁字韻第七聲」：○喜：[heŋ]行；

按：以上例證基本上反映了泉州腔口[aŋ]韻母和閩省方音[eŋ]韻母讀音的對立。

11 公部中「泉州腔口」無對應字

　　「公下平聲狂字韻第五聲」：○地：[toŋ]錫。按：以上例字「錫」，無「漳州腔口」和「閩省方音」對應字。

　　以上韻字與韻字的對應材料，反映了臺灣泉州腔與漳州腔某些特殊韻類的對立，即：泉州腔[un]與漳州腔[in]的對立；泉州腔[eŋ]與漳州腔[ioŋ]的對立；泉州腔[ioŋ/iok]與漳州腔[iaŋ/iak]的對立；泉州腔[u]與漳州腔[i]的對立；泉州腔[a]與漳州腔[e]的對立；泉州腔[u]與漳州腔[i]的對立；泉州腔口[ioʔ]與漳州腔[iau]的對立；泉州腔[ĩ]與漳州腔[iaŋ]的對立；泉州腔[ue]與漳州腔[e]的對立；泉州腔[aŋ]與漳州腔[eŋ]的對立。

（三）小結

　　綜上所述，《增補彙音寶鑑》所收入三類韻字，「漳州腔口」韻字最多，佔總數近十分之九；「閩省方音」韻字次之，佔總數十分之一強；「泉州腔口」韻字最少，僅佔總數百分之一強。據前文考證，《增補彙音寶鑑》作者收入的「閩省方音」韻字大多數來源於福建漳州方言韻書。為此，筆者認為，《增補彙音寶鑑》主要反映了現代臺灣漳州腔音系，還兼收福建漳州方言韻書尤其是《彙集雅俗通十五音》的部分韻類，同時也收入若干與臺灣漳州腔明顯差異的泉州腔韻類。

　　　　　　　　　　——本文原刊於《閩臺文化研究》2013 年第 1 期

參考文獻

〔清〕無名氏：《增補彙音》（上海市：大一統書局石印本，1928
　　　　年）。

〔清〕謝秀嵐：《彙集雅俗通十五音》（高雄市：慶芳書局影印1818年
　　　　文林堂刊本）。

沈富進編著：《增補彙音寶鑒》（嘉義市：文藝學社，1954年）。

馬重奇：《閩臺方言的源流與嬗變》（福州市：福建人民出版社，2002
　　　　年）。

馬重奇：《清代三種漳州十五音韻書研究》（福州市：福建人民出版
　　　　社，2004年）。

馬重奇：《閩臺閩南方言韻書比較研究》（北京市：中國社會科學出版
　　　　社，2008年9月）。

編者不詳：《渡江書十五音》（東京市：東京外國語大學亞非言語文化
　　　　研究所，1987年影印本）。

閩臺閩南方言諸韻書音系比較研究

　　明清時期的方言學家們根據福建和廣東閩南方言區的語音系統，編撰出許許多多的便於廣大民眾學習的方言韻書。據筆者考證，反映泉州方言音系的韻書有兩種，黃謙著《彙音妙悟》（1800，泉州音）和廖綸璣著《拍掌知音》（清，泉州文讀音）；反映漳州方言音系的韻書有三種，謝秀嵐著《彙集雅俗通十五音》（1818，漳浦音）、無名氏著《增補彙音》（1820，龍海音）和長泰無名氏著《渡江書十五音》（清，長泰音）；反映漳、泉二腔的韻書有兩種，葉開恩著《八音定訣》（1894）和無名氏著《擊掌知音》（清）；反映粵東閩南方言的韻書主要有五種：張世珍著《潮聲十五音》（1913，汕頭音）、崇川馬梓丞改編《擊木知音》（1915，潮州音）、蔣儒林編《潮語十五音》（1921，汕頭音）、澄海姚弗如改編《潮聲十七音》（1934，澄海音）和李新魁著《新編潮汕方言十八音》（1975，潮汕綜合音）。大陸閩南方言韻書對臺灣產生重大影響，臺灣語言學家們紛紛模仿大陸閩方言韻書的內容和形式，結合臺灣閩南方言概況編撰新的十五音。如臺灣現存最早的方言韻書為《臺灣十五音字母詳解》（1895，偏泉腔）和《訂正臺灣十五音字母詳解》（1901，偏泉腔），此外還有沈富進編著《增補彙音寶鑒》（1954，綜合漳州腔、泉州腔和閩省方音）、黃有實編著《臺灣十五音辭典》（1972，臺灣閩南方言綜合音）、陳修編撰《臺灣話大詞典》（1991，臺中閩南方言音系）、洪惟仁著《臺灣十五音字母》（1995，

閩南方言綜合音系）、竺家寧著《臺北閩南方言音檔》（1996，臺北閩南方言音系）等。這些韻書正是本文研究的主要材料。

　　此外，海峽兩岸還出現許多用羅馬字注音的閩南方言韻書，如 W. H. Medhurt 著《福建方言字典》（1832，漳州漳浦腔）、英國人杜嘉德（Carstairs Douglas）著《廈英（白話）大辭典》（1873，廈門腔）、馬約翰（J・Mac Gowan）著《英廈辭典》（1883）、美國人打馬字著《廈門音個字典》（1894）、甘為霖（W. Canbell）著《廈門音新字典》（1913）、英國人 Thomas barclay 著《廈英大辭典補編》（1923）、K.T. Tan（陳嘉德）著《漢英臺灣方言辭典》、臺中瑪利諾語言服務中心編《廈英辭典》（1976）、Bernard L.M. Embree 編《臺英辭典》（1973）、William Duffus（卓威廉）編《汕頭白話英華對照詞典》等。

　　這些韻書辭典的問世，為臺灣人學習和普及閩南話奠定了基礎。在本課題研究過程中，筆者從繁多的韻書辭典之中選擇了十八種閩臺閩南方言韻書作為研究的主要材料。為了減少篇幅，下文韻書均簡稱示之，如《彙音妙悟》簡稱《妙悟》、《拍掌知音》簡稱《拍掌》、《彙集雅俗通十五音》簡稱《彙集》、《增補彙音》簡稱《增補》、《渡江書十五音》簡稱《渡江》、《八音定訣》簡稱《定訣》、《擊掌知音》簡稱《擊掌》、《潮聲十五音》簡稱《潮聲》、《擊木知音》簡稱《擊木》、《潮語十五音》簡稱《潮語》、《潮聲十七音》簡稱《十七》、《新編潮汕方言十八音》簡稱《新編》、《臺灣十五音字母詳解》簡稱《詳解》、《增補彙音寶鑒》簡稱《寶鑒》、《臺灣十五音辭典》簡稱《臺辭》、《臺灣話大詞典》簡稱《臺詞》、《臺灣十五音字母》簡稱《字母》、《臺北閩南方言音檔言音檔》簡稱《音檔》。通過研究，我們可以窺探閩臺閩南方言韻書的源與流的關係以及近兩百年的閩南音系的演系的演變軌跡。

一　閩臺閩南方言諸韻書聲母系統比較

　　閩臺閩南方言韻書的聲母系統的標目基本上來源於明末清初的《戚林八音》中的「十五音」。大陸與臺灣閩南方言韻書深受其影響，尤其是受《戚參軍八音字義便覽》十五音（柳邊求氣低波他曾日時鶯蒙語出喜）的影響更深。現根據現代閩臺閩南方言聲母系統情況將閩臺閩南方言韻書的聲母及其擬音比較如下：

表一

韻書	閩　台　閩　南　方　言　聲　母　系　統																		
妙悟	柳		邊	求	氣	地	普	他	爭	/	入	時	英	文		語		出	喜
	l	n	p	k	kʻ	t	pʻ	tʻ	ts	/	z	s	ø	b	m	g	ŋ	tsʻ	h
拍掌	柳		邊	求	去	地	頗	他	爭	/	入	時	英	文		語		出	喜
	l	n	p	k	kʻ	t	pʻ	tʻ	ts	/	z	s	ø	b	m	g	ŋ	tsʻ	h
彙集	柳		邊	求	去	地	頗	他	曾	/	入	時	英	門		語		出	喜
	l	n	p	k	kʻ	t	pʻ	tʻ	ts	/	dz	s	ø	b	m	g	ŋ	tsʻ	h
增補	柳		邊	求	去	地	頗	他	曾	/	入	時	鶯	門		語		出	喜
	l	n	p	k	kʻ	t	pʻ	tʻ	ts	/	dz	s	ø	b	m	g	ŋ	tsʻ	h
渡江	柳		邊	求	去	治	波	他	曾	/	入	時	英	門		語		出	喜
	l	n	p	k	kʻ	t	pʻ	tʻ	ts	/	dz	s	ø	b	m	g	ŋ	tsʻ	h
定訣	柳		邊	求	去	地	頗	他	曾	/	入	時	英	文		語		出	喜
	l	n	p	k	kʻ	t	pʻ	tʻ	ts	/	z	s	ø	b	m	g	ŋ	tsʻ	h
擊掌	柳		邊	求	氣	地	頗	他	曾	/	入	時	鶯	門		語		出	喜
	l	n	p	k	kʻ	t	pʻ	tʻ	ts	/	z	s	ø	b	m	g	ŋ	tsʻ	h
潮聲	柳		邊	求	去	地	坡	他	增	/	入	時	英	文		語		出	喜
	l	n	p	k	kʻ	t	pʻ	tʻ	ts	/	z	s	ø	b	m	g	ŋ	tsʻ	h
潮語	柳		邊	求	去	地	頗	他	貞	/	入	時	英	文		語		出	喜
	l	n	p	k	kʻ	t	pʻ	tʻ	ts	/	z	s	ø	b	m	g	ŋ	tsʻ	h
擊木	柳		邊	求	去	地	頗	他	貞	/	入	時	英	文		語		出	喜

	l	n	p	k	k‘	t	p‘	t‘	ts	/	z	s	ø	b	m	g	ŋ	ts‘	h
十七	柳	嫋	邊	求	去	地	坡	他	增	/	入	時	英	文	杳	語		出	喜
	l	n	p	k	k‘	t	p‘	t‘	ts	/	z	s	ø	b	m	g	ŋ	ts‘	h
新編	羅	挪	波	哥	戈	刀	抱	妥	之	/	而	思	蠔	無	毛	鵝	俄	此	何
	l	n	p	k	k‘	t	p‘	t‘	ts	/	z	s	ø	b	m	g	ŋ	ts‘	h
詳解	柳		邊	求	去	地	波	他	貞	/	入	時	英	文		語		出	喜
	l	n	p	k	k‘	t	p‘	t‘	ts	/	z	s	ø	b	m	g	ŋ	ts‘	h
寶鑒	柳	拈	邊	求	去	地	頗	他	曾	查	入	時	英	門	瞞	語	齱	出	喜
	l	n	p	k	k‘	t	p‘	t‘	ts	/	z	s	ø	b	m	g	ŋ	ts‘	h
臺辭	柳		邊	求	去	地	頗	他	曾	/	入	時	英	門		語		出	喜
	l	n	p	k	k‘	t	p‘	t‘	ts	/	z	s	ø	b	m	g	ŋ	ts‘	h
臺詞	厘	尼	悲	基	欺	豬	披	粃	支	/	而	絲	鴉	伓	綿	宜	硬	鰡	虛
	l	n	p	k	k‘	t	p‘	t‘	ts	/	z	s	ø	b	m	g	ŋ	ts‘	h
字母	齡		邊	求	去	地	波	他	貞	/	入	時	英	貌		藝		出	喜
	l	n	p	k	k‘	t	p‘	t‘	ts	/	z	s	ø	b	m	g	ŋ	ts‘	h
音檔	內	飛	姑	課	蜘	破	體	水	/	/		時	有	母		鵝		車	府
	l	n	p	k	k‘	t	p‘	t‘	ts	/	/	s	ø	b	m	g	ŋ	ts‘	h

　　由上表可見，閩臺閩南方言韻書的聲母用字基本上來源於明末的《戚參軍八音字義便覽》中的「十五音」。但這裡特別要說明的是：

　　（1）由於閩南方言具有非鼻化韻和鼻化韻兩個系統，因此，聲母「柳、文、語」用於非鼻化韻之前的，讀作「b、l、g」，用於鼻化韻之前的則讀作「m、n、ŋ」。

　　（2）《增補彙音寶鑒》共有十九個聲母字，前十五個聲母字與福建傳統十五音基本相同，後面還有四個聲母字「查 ts、瞞m、拈 n、齱ng」，「查 ts」與「曾 ch」實際上相同，鼻音聲母「瞞m、拈 n、齱ng」是用於鼻化韻之前的，是「門 b、柳 l、語 g」的音位變體。

　　（3）《新編潮汕方言十八音》和《臺灣話大詞典》一樣，均有十八音，它們均有「[l]、[b]、[g]」和「[n]、[m]、[ŋ]」的對立。

　　（4）《臺北閩南方言音檔》只有十四個聲母字，有「內[l/n]、

母[b/m]、鵝[g/ŋ]」的對立，但無「入」母字，「入」母字也讀作
「[l]」和「[n]」。

（5）「入」母字，惟獨漳州韻書《彙集雅俗通十五音》、《福建
方言字典》、《增補彙音》、《渡江書十五音》讀作[dz]，《臺北閩南方言
音檔》無此母外，其餘韻書均讀作[z]。

二　閩臺閩南方言韻書韻母系統比較

據考證，泉州方言韻書《彙音妙悟》五十韻部，《拍掌知音》三
十六韻部，《彙集雅俗通十五音》五十韻部，《增補彙音》三十韻部，
《渡江書十五音》四十三韻部，《八音定訣》四十二韻部，《擊掌知
音》四十二韻部，《臺灣十五音字母詳解》四十四韻部、《增補彙音寶
鑒》四十五韻部、《臺灣十五音辭典》四十六韻部、《臺灣話大詞典》
四十四韻部、《臺灣十五音字母》四十六韻部、《臺北閩南方言音檔》
四十四韻部，《潮聲十五音》三十七韻部、《潮語十五音》三十七韻
部、《擊木知音》四十韻部、《潮聲十七音》三十四韻部、《新編潮汕
方言十八音》四十六韻部。現將其韻母系統比較如下：

表二

妙悟	[29]金 im/ip	[23]三 am/ap	[33]兼 iam/iap	[25]箴əm/əp	——	[22]軒 ian/iat	[10]商 iaŋ/iak
拍掌	[14]林 im/ip	[13]覽 am/ap	[12]兼 iam/iap	[33]針əm/əp	——	[1]連 ian/iat	——
彙集	[3]金 im/ip	[19]甘 am/ap	[22]兼 iam/iap	[47]箴ɔm/ɔp	——	[2]堅 ian/iat	[18]姜 iaŋ/iak
增補	[3]金 im/ip	[19]甘 am/ap	[22]兼 iam/iap	[28]箴ɔm/ɔp	——	[2]堅 ian/iat	[18]姜 iaŋ/iak
渡江	[3]金 im/ip	[19]甘 am/ap	[22]兼 iam/iap	[31]箴ɔm/ɔp	——	[2]堅 ian/iat	[18]姜 iaŋ/iak
定訣	[3]金 im/ip	[20]湛 am/ap	[25]添 iam/iap	——	——	[14]邊 ian/iat	——
擊掌	[16]深 im/ip	[20]湛 am/ap	[25]添 iam/iap	——	——	[14]邊 ian/iat	——
詳解	[11]音 im/ip	[5]庵 am/ap	[15]淹 iam/iap	[28]箴 om	——	[17]烟 ian/iat	[14]殃 iaŋ/iak
寶鑒	[3]金 im/ip	[19]甘 am/ap	[22]兼 iam/iap	[42]箴 om/op	——	[2]堅 ian/iat	[18]姜 iaŋ/iak

臺辭	[22]金 im/ip	[5]甘 am/ap	[22]兼 iam/iap	[39]箴 om/op	——		[18]堅 ian/iat	[19]姜 iaŋ/iak
臺詞	[30]金 im/ip	[29]掩 am/ap	[32]針 iam/iap	[31]參 om/op	——		[36]勉 ian/iat	[41]漳 iaŋ/iak
字母	[17]音 im/ip	[32]庵 am/ap	[40]閹 iam/iap	[35]篸 om/op	——		[41]烟 ian/iat	[42]雙 iaŋ/iak
音檔	[17]沈 im/ip	[18]貪 am/ap	[19]點 iam/iap	——	——		[23]電 ian/iat	[28]涼 iaŋ/iak
潮聲	[4]金 im/ip	[34]甘 am/ap	[8]兼 iam/iap	——	——			[10]堅 iaŋ/iak
潮語	[3]金 im/ip	[19]甘 am/ap	[21]兼 iam/iap	——	——			[2]堅 iaŋ/iak
擊木	[3]金 im/ip	[19]甘 am/ap	[22]兼 iam/iap	——	——			[2]堅 ieŋ/iek [37]姜 iaŋ/iak
十七	——	——	——	——	——			[9]兼 iaŋ/iak
新編	[44]音 im/ip	[43]庵 am/ap	[45]淹 iam/iap	——	[46]凡 uam/uap		——	[40]央 iaŋ/iak

　　以上七個韻部不同之處有：一、閩臺閩南方言韻書絕大多數有[im/ip]、[am/ap]、[iam/iap]三韻，惟獨《潮聲十七音》將[im/ip]韻字讀作[iŋ/ik]韻，將[am/ap]韻字讀作[aŋ/ak]韻，將[iam/iap]韻字讀作[iaŋ/iak]韻。二、閩臺閩南方言韻書多數有箴韻，只是讀音不一，泉州方言韻書讀作[əm]，漳州方言韻書讀作[ɔm]，臺灣方言韻書（《臺北閩南方言音檔》除外）則讀作[om]，兼漳、泉二腔韻書和潮汕方言韻書均無此韻。三、惟獨《新編潮汕方言十八音》有凡韻[uam/uap]，其餘韻書均無此韻。四、泉州方言韻書、漳州方言韻書、兼漳泉二腔韻書和臺灣閩南方言韻書均有[ian/iat]韻，惟獨潮汕方言韻書均無此韻，此韻字則讀作[iaŋ/iak]。五、泉州方言韻書（《拍掌知音》除外）、漳州方言韻書和臺灣閩南方言韻書均有[iaŋ/iak]韻，潮汕方言韻書雖然有[iaŋ/iak]韻，但頗複雜；福建和臺灣閩南話中的[ian/iat]韻字潮汕方言韻書均讀作[iaŋ/iak]韻（《擊木知音》則讀作[ieŋ/iek]韻），福建和臺灣閩南話中的[iam/iap]韻字《潮聲十七音》也讀作[iaŋ/iak]韻。六、《擊木知音》有堅部[ieŋ/iek]和姜部[iaŋ/iak]的對立，而其他韻書則無此情況。

表三

妙悟	[1]春 un/ut	[28]丹 an/at	[26]江 aŋ/ak	[17]賓 in/it	[20]恩 ən/ət	[8]卿 iŋ/ik	[35]生 əŋ/ək
拍掌	[8]侖 un/ut	[11]欄 an/at	[27]邦 aŋ/ak	[10]客 in/it	[28]巾 ən/ət	[6]令 iŋ/ik	[9]能 əŋ/ək
彙集	[1]君 un/ut	[6]干 an/at	[21]江 aŋ/ak	[17]巾 in/it	——	[9]經 ɛŋ/ɛk	——
增補	[1]君 un/ut	[6]干 an/at	[21]江 aŋ/ak	[17]根 in/it	——	[9]京 iŋ/ik	——
渡江	[1]君 un/ut	[6]干 an/at	[21]江 aŋ/ak	[17]根 in/it	——	[9]經 eŋ/ek	——
定訣	[1]春 un/ut	[3]丹 an/at	[13]江 aŋ/ak	[9]賓 in/it	——	[23]燈 iŋ/ik	——
擊掌	[1]春 un/ut	[3]丹 an/at	[13]江 aŋ/ak	[9]賓 in/it	——	[23]燈 iŋ/ik	——
詳解	[21]溫 un/ut	[6]安 an/at	[4]翁 aŋ/ak	[12]因 in/it	——	[16]鶯 eŋ/ek	——
寶鑑	[1]君 un/ut	[6]干 an/at	[21]江 aŋv	[17]巾 in/it	——	[9]經e / k	
臺辭	[44]君 un/ut	[6]干 an/at	[7]江 aŋ/ak	[23]根 in/it	——	[12]經 eŋ/ek	——
臺詞	[35]文 un/ut	[33]安 an/at	[38]尪 aŋ/ak	[34]敏 in/it	——	[39]明 eŋ/ek	——
字母	[44]溫 un/ut	[33]安 an/at	[34]翁 aŋ/ak	[38]因 in/it	——	[39]英 iŋ/ik	——
音檔	[22]本 un/ut	[21]班 an/at	[26]蜂 aŋ/ak	[20]民 in/it	——	[25]兵 iŋ/ik	——
潮聲	[1]君 uŋ/uk	——	[24]江 aŋ/ak	[15]君 iŋ/ik	——	[30]弓 eŋ/ek	[16]鈞 ɤŋ/ɤk
潮語	[1]君 uŋ/uk	——	[6]江 aŋ/ak	[17]君 iŋ/ik	——	[9]經 eŋ/ek	[27]扛 ɤŋ/ɤk
擊木	[1]君 uŋ/uk	——	[6]干 ɛŋ/ɛk [21]江 aŋ/ak	[17]巾 iŋ/ik	——	[9]經 eŋ/ek	[28]扛 ɤŋ/ɤk
十七	[1]君 uŋ/uk	——	[34]江 aŋ/ak	[31]金 iŋ/ik	——	[16]弓 eŋ/ek	[30]扛 ɤŋ/ɤk
新編	[39]溫 uŋ/uk	——	[34]按 aŋ/ak	[38]因 iŋ/ik	——	[36]英 eŋ/ek	[37]恩 ɤŋ/ɤk

　　上表有以下差異：一、福建和臺灣閩南方言韻書均有[un/ut]韻，而潮汕方言韻書則有[uŋ/uk]韻，而無[un/ut]韻。二、福建和臺灣閩南方言韻書均有[an/at]韻，而潮汕方言韻書則有[aŋ/ak]韻，而無[an/at]韻。三、福建、臺灣和廣東閩南方言韻書均有[aŋ/ak]韻，而潮汕方言韻書則較複雜；福建和臺灣閩南方言韻書[an/at]韻字，潮汕方言韻書則均讀作[aŋ/ak]韻，福建和臺灣閩南方言韻書[am/ap]韻字，《潮聲十七音》也讀作[aŋ/ak]韻。四、《擊木知音》有幹部[ɛŋ/ɛk]和江部[aŋ/ak]的對立，而其他韻書則沒有。五、福建和臺灣閩南方言韻書均

有[in/it]韻，潮汕方言韻書則有[iŋ/ik]韻，而無[in/it]韻。六、惟獨泉州方言韻書有[ən/ət]韻和[in/it]韻對立，其餘閩南方言韻書均無。七、泉州方言韻書有[iŋ/ik]韻和[əŋ/ək]韻的對立，潮汕方言韻書有[eŋ/ek]韻和[ɤŋ/ɤk]韻的對立，而漳州、臺灣和兼漳泉二腔韻書均無此現象。

表四

妙悟	¹¹東ɔŋ/ɔk	⁵香iɔŋ/iɔk	³¹川uan/uat	⁴⁶風uaŋ/uak	⁴³毛ŋ/ŋʔ	⁴⁰梅m
拍掌	⁷郎ɔŋ/ɔk	⁵兩iɔŋ/iɔk	²卵uan/uat	——	——	³⁴枚m
彙集	⁷公ɔŋ/ɔk	¹⁴恭iɔŋ/iɔk	¹⁰觀uan/uat	⁴³光uaŋ/uak	³⁸鋼ŋ	⁴²姆m
增補	⁷光ɔŋ/ɔk	¹⁴宮iɔŋ/iɔk	¹⁰官uan/uat	——	——	——
渡江	⁷公ɔŋ/ɔk	¹⁴恭iɔŋ/iɔk	¹⁰官uan/uat	——	⁴³缸ŋ/ŋʔ	⁴¹姆m/mʔ
定訣	²⁶風ɔŋ/ɔk	⁶香iɔŋ/iɔk	¹¹川uan/uat	——	³⁶莊ŋ/ŋʔ	²⁹不m
擊掌	²⁶風ɔŋ/ɔk	⁶香iɔŋ/iɔk	¹¹川uan/uat	——	³⁶莊ŋ/ŋʔ	²⁹不m
詳解	⁴翁oŋ/ok	¹⁸勇ioŋ/iok	³¹彎uan/uat	³⁰風uaŋ/uak	——	³⁹姆m
寶鑑	⁷公oŋ/ok	¹⁴恭ioŋ/iok	¹⁰觀uan/uat	³⁷光uaŋ/uak	³²褌ŋ	³⁸姆m
臺辭	⁴⁰公oŋ/ok	²⁶宮ioŋ/iok	³⁶觀uan/uat	³⁷光uaŋ/uak	⁴⁵缸ŋ	⁴⁶姆m
臺詞	⁴⁰摸oŋ/ok	⁴²終ioŋ/iok	³⁷滿uan/uat	——	⁴³妝ŋ	⁴⁴茅m/mʔ
字母	³⁶汪oŋ/ok	⁴³容ioŋ/iok	⁴⁵冤uan/uat	⁴⁶曘uaŋ/uak	²²秧ŋ/ŋʔ	²¹姆m/mʔ
音檔	²⁷亡oŋ/ok	²⁹忠ioŋ/iok	²⁴全uan/uat	——	³¹門ŋ/ŋʔ	³⁰□m/mʔ
潮聲	⁶公oŋ/ok	¹⁴恭ioŋ/iok	——	¹⁹光uaŋ/uak	²⁹扛ŋ	——
潮語	⁷公oŋ/ok	¹⁴恭ioŋ/iok	——	¹⁰光uaŋ/uak	——	——
擊木	⁷公oŋ/ok	¹⁴恭ioŋ/iok	——	¹⁰關ueŋ/uek ³⁹光uaŋ/uak	——	——
十七	⁷公oŋ/ok	¹⁹恭ioŋ/iok	——	³³光uaŋ/uak	——	——
新編	³⁵翁oŋ/ok	⁴¹雍ioŋ/iok	——	⁴²汪uaŋ/uak	³²秧ŋ	³³姆m

上表六個韻部中，基本相同的有[oŋ/ok]、[ioŋ/iok]二部，差異之處有：一、泉州、漳州、兼漳泉二腔和臺灣方言韻書均有[uan/uat]韻，惟獨潮汕方言韻書之有[uaŋ/uak]韻，而無[uan/uat]韻。二、潮汕方言韻書《擊木知音》有關部[ueŋ/uek]和光部[uaŋ/uak]的對立，這是

其他韻書所沒有的。三、閩臺閩南方言韻書多數有[ŋ]和[m]，只有
《增補彙音》、《潮語十五音》、《擊木知音》、《潮聲十七音》無此二
韻，《拍掌知音》、《臺灣十五音字母詳解》有[m]韻而無[ŋ]韻，《潮聲
十五音》有[ŋ]韻而無[m]韻。

表五

	i/iʔ	a/aʔ	ɛ/ɛʔ	e/eʔ	ei	ɯ	ə/əʔ	u/uʔ
妙悟	36 基 i/iʔ	16 嘉 a/aʔ	——	21 西 e/eʔ	——	14 居 ɯ	39 科 ə/əʔ	15 珠 u/uʔ
拍掌	3 里 i	15 巴 a/aʔ	——	17 禮 e	——	23 女 ɯ	——	24 誅 u
彙集	29 居 i/iʔ	28 膠 a/aʔ	5 嘉 ɛ/ɛʔ	39 伽 e/eʔ	13 稽 ei	——	——	27 艍 u/uʔ
增補	29 璣 i/iʔ	26 葩 a/aʔ	5 家 ɛ/ɛʔ	13 稽 e/eʔ	——	——	——	27 龜 u/uʔ
渡江	29 幾 i/iʔ	5 嘉 a/aʔ	——	13 雞 e/eʔ	——	——	——	27 朱 u/uʔ
定訣	17 詩 i/iʔ	8 佳 a/aʔ	——	12 西 e/eʔ	——	18 書 ɯ/ɯʔ	41 飛 ə/əʔ	24 須 u/uʔ
擊掌	17 詩 i/iʔ	8 佳 a/aʔ	——	12 西 e/eʔ	——	18 書 ɯ/ɯʔ	41 飛 ə/əʔ	24 須 u/uʔ
詳解	7 伊 i/iʔ	1 鴉 a/aʔ	——	22 挨 e/eʔ	——	——	——	19 汙 u/uʔ
寶鑑	29 居 i/iʔ	28 膠 a/aʔ	——	5 嘉 e/eʔ	——	——	——	27 龜 u/uʔ
臺辭	13 居 i/iʔ	1 膠 a/aʔ	——	10 家 e/eʔ	——	——	——	41 龜 u/uʔ
臺詞	3 米 i/iʔ	1 阿 a/aʔ	——	2 馬 e/eʔ	——	——	——	6 武 u/uʔ
字母	3 伊 i/iʔ	1 阿 a/aʔ	——	2 挨 e/eʔ	——	——	——	6 迂 u/uʔ
音檔	1 米 i/iʔ	3 早 a/aʔ	——	2 爸 e/eʔ	——	——	——	6 武 u/uʔ
潮聲	9 基 i/iʔ	25 膠 a/aʔ	——	2 家 e/eʔ	——	17 居 ɯ	——	31 龜 u/uʔ
潮語	28 枝 i/iʔ	25 膠 a/aʔ	——	23 家 e/eʔ	——	31 居 ɯ	——	26 龜 u/uʔ
擊木	29 枝 i/iʔ	26 膠 a/aʔ	——	24 家 e/eʔ	——	32 車 ɯ/ɯʔ	——	27 龜 u/uʔ
十七	5 基 i/iʔ	26 膠 a/aʔ	——	2 家 e/eʔ	——	3 居 ɯ	——	17 龜 u/uʔ
新編	5 衣 i/iʔ	1 亞 a/aʔ	——	3 啞 e/eʔ	——	4 余 ɤ/ɤʔ	——	6 汙 u/uʔ

以上八個韻部，[i/iʔ]、[a/aʔ]、[e/eʔ]、[u/uʔ]四個韻部在閩臺閩南
方言韻書中是基本一致的，差異之處有：一、漳州韻書《彙集雅俗通
十五音》、《福建方言字典》、《增補彙音》3 部韻書有膠部[a/aʔ]和嘉部
[ɛ/ɛʔ]的對立，反映了漳州方言的語音特點，而其他方言韻書則無此

情況；二、漳州韻書《彙集雅俗通十五音》、《福建方言字典》有稽部[ei]和伽部[e/eʔ]的對立，反映了漳州漳浦縣方言的語音特點，而其餘韻書則無此情況；三、泉州、兼漳泉二腔及潮汕方言韻書均有[ɯ]韻，而漳州、臺灣閩南方言韻書則無此韻；四、泉州、兼漳泉二腔方言韻書均有[ə]韻，而漳州、臺灣及潮汕閩南方言韻書則無此韻。

<div align="center">表六</div>

妙悟	³⁸刀 o/oʔ	⁷高 ɔ/ɔʔ	¹³開 ai/aiʔ	⁴花 ua/uaʔ	³飛 ui/uiʔ	¹²郊 au/auʔ	¹⁹嗟 ia/iaʔ
拍掌	¹⁸勞 o	⁴魯 ɔ	¹⁶來 ai	³⁰瓜 ua	²²雷 ui	²⁵撓 au	²⁹嗟 ia
彙集	¹⁵高 o/oʔ	¹¹沽 uɔ	¹⁶皆 ai	²⁰瓜 ua/uaʔ	⁴規 ui	²³交 au/auʔ	²⁴迦 ia/iaʔ
增補	¹⁵高 o/oʔ	¹¹姑 ɔ/ɔʔ	¹⁶皆 ai/aiʔ	²⁰瓜 ua/uaʔ	⁴歸 ui	²³交 au/auʔ	²⁴伽 ia/iaʔ
渡江	¹⁵高 ɔ/ɔʔ	¹¹姑 eu/euʔ	¹⁶皆 ai/aiʔ	²⁰瓜 ua/uaʔ	⁴規 ui/uiʔ	²³交 au/auʔ	²⁴迦 ia/iaʔ
定訣	¹⁹多 o/oʔ	²²孤 ɔ/ɔʔ	⁵開 ai/aiʔ	⁴花 ua/uaʔ	⁷輝 ui/uiʔ	²⁷敲 au/auʔ	¹⁰遮 ia/iaʔ
擊掌	¹⁹多 o/oʔ	²²孤 ɔ/ɔʔ	⁵開 ai/aiʔ	⁴花 ua/uaʔ	⁷輝 ui/uiʔ	²⁷敲 au/auʔ	¹⁰遮 ia/iaʔ
詳解	²⁵苛 ou/ouʔ	²³烏 ɔ	²哀 ai	²⁴倚 ua/uaʔ	²⁰威 ui/uiʔ	³甌 au/auʔ	⁸野 ia/iaʔ
寶鑒	¹⁵高 o/oʔ	¹¹沽 ɔ	¹⁶皆 ai	²⁰瓜 ua/uaʔ	⁴規 ui	²³交 au/auʔ	²⁴迦 ia/iaʔ
臺辭	²⁹高 o/oʔ	³⁰姑 ɔ	³皆 ai	³²瓜 ua/uaʔ	⁴²規 ui	⁸交 au/auʔ	¹⁵迦 ia/iaʔ
臺詞	⁴無 o/oʔ	⁵租 ɔ/ɔʔ	³哀 ai	¹¹磨 ua/uaʔ	¹³規 ui	⁸甌 au/auʔ	¹⁴姐 ia/iaʔ
字母	⁵呵 o/oʔ	⁴烏 ɔ/ɔʔ	³哀 ai/aiʔ	¹³哇 ua/uaʔ	¹⁵威 ui/uiʔ	⁸甌 au/auʔ	¹⁴耶 ia/iaʔ
音檔	⁴婆 o/oʔ	⁵布 ɔ	¹³牌 ai	¹²大 ua/uaʔ	¹⁰追 ui/uiʔ	¹⁴老 au/auʔ	⁷舍 ia/iaʔ
潮聲	¹⁸歌 o/oʔ	⁷姑 ou	¹³皆 ai	³⁵瓜 ua/uaʔ	²⁰歸 ui	³高 au/auʔ	³³佳 ia/iaʔ
潮語	¹⁵歌 o/oʔ	¹¹孤 ou/ouʔ	¹⁶皆 ai	²⁰柯 ua/uaʔ	⁴歸 ui	²²交 au/auʔ	⁵佳 ia/iaʔ
擊木	¹⁵高 o/oʔ	¹¹孤 ou/ouʔ	¹⁶皆 ai	²⁰柯 ua/uaʔ	⁴規 ui/uiʔ	²³交 au/auʔ	⁵佳 ia/iaʔ
十七	²¹哥 o/oʔ	⁸姑 ou	¹⁰皆 ai	¹³柯 ua/uaʔ	³²歸 ui	¹¹高 au/auʔ	²⁷佳 ia/iaʔ
新編	²窩 o/oʔ	¹⁰烏 ou	⁷哀 ai	¹⁵娃 ua/uaʔ	¹⁷威 ui	⁹歐 au/auʔ	¹¹呀 ia/iaʔ

上表七個韻部中，[ai]、[ua/uaʔ]、[ui]、[au/auʔ]、[ia/iaʔ]五個韻部基本上是一致的，差異之處有：一、閩臺閩南方言韻書中大多有[o/oʔ]韻，惟獨《渡江書十五音》有[ɔ/ɔʔ]韻而無[o/oʔ]韻，《臺灣十五音字母詳解》有[ou/ouʔ]韻而無[o/oʔ]韻；二、閩臺閩南方言韻書中大

多有[ɔ/ɔʔ]韻，惟獨《彙集雅俗通十五音》、《福建方言字典》有[ou]韻而無[ɔ/ɔʔ]韻，反映了漳州漳浦縣方言的語音特點，《渡江書十五音》有[eu/euʔ]韻而無[ɔ/ɔʔ]韻，潮汕方言韻書有[ou]韻而無[ɔ]韻。

表七

	ue/ueʔ	iu/iuʔ	io/ioʔ	əu	əe/əeʔ	oi/oiʔ	uai/uaiʔ	iau/iauʔ
妙悟	[9]杯 ue/ueʔ	[24]秋 iu/iuʔ	[45]燒 io/ioʔ	[30]鉤 əu	[42] 雞 əe/əeʔ	——	[32]乖 uai/uaiʔ	[2]朝 iau/iauʔ
拍掌	[19]內 ue	[25]鈕 iu	[21]婁 io	——	——	——	[32]乖 uai	[20]鳥 iau
彙集	[25]檜 uei/ueiʔ	[30]ㄐ iu	[33]茄 io/ioʔ	——	——	——	[8]乖 uai/uaiʔ	[12]嬌 iau/iauʔ
增補	[25]轃 ue/ueʔ	[30]趬 iu/iuʔ	——	——	——	——	[8]乖 uai/uaiʔ	[12]嬌 iau/iauʔ
渡江	[25]轃 ue/ueʔ	[30]鳩 iu/iuʔ	[42]麼 iɔ/iɔʔ	——	——	——	[8]乖 uai/uaiʔ	[12]嬌 iau/iauʔ
定訣	[21]杯 ue/ueʔ	[15]秋 iu/iuʔ	[35]燒 io/ioʔ	——	[30]梅 əe/əeʔ	——	[28]歪 uai/uaiʔ	[2]朝 iau/iauʔ
擊掌	[21]杯 ue/ueʔ	[15]秋 iu/iuʔ	[35]燒 io/ioʔ	——	[30]梅 əe/əeʔ	——	[28]歪 uai/uaiʔ	[2]朝 iau/iauʔ
詳解	[26]硪 ue/ueʔ	[9]憂 iu	[10]腰 io/ioʔ	——	——	——	[29]歪 uai	[13]妖 iau/iauʔ
寶鑑	[25]檜 ue/ueʔ	[30]ㄐ iu/iuʔ	[33]茄 io/ioʔ	——	——	——	[8]乖 uai	[12]妖 iau/iauʔ
臺辭	[38]轃 ue/ueʔ	[27]ㄐ iu/iuʔ	[24]湝 io/ioʔ	——	——	——	[34]乖 uai	[20]嬌 iau/iauʔ
臺詞	[12]尾 ue/ueʔ	[10]謬 iu/iuʔ	[9]描 io/ioʔ	——	——	——	[16]壞 uai	[15]苗 iau
字母	[14]椏 ue/ueʔ	[11]憂 iu/iuʔ	[10]腰 io/ioʔ	——	——	——	[16]歪 uai/uaiʔ	[8]妖 iau/iauʔ
音檔	[11]杯 ue/ueʔ	[9]抽 iu/iuʔ	[8]表 io/ioʔ	——	——	——	[15]乖 uai	[16]吊 iau/iauʔ
潮聲	[35]瓜 ue/ueʔ	[22]鳩 iu/iuʔ	[40]燒 io/ioʔ	——	——	[5]雞 oi/oiʔ	[27]乖 uai	[26]嬌 iau/iauʔ
潮語	[24]瓜 ue/ueʔ	[29]鳩 iu/iuʔ	[35]蕉 io/ioʔ	——	——	[13]雞 oi/oiʔ	[8]乖 uai	[12]驕 iau/iauʔ
擊木	[25]瓜 ue/ueʔ	[30]鳩 iu/iuʔ	[36]蕉 ie/ieʔ	——	——	[13]雞 oi/oiʔ	[8]乖 uai/uaiʔ	[12]驕 iou/iouʔ
十七	[24]瓜 ue/ueʔ	[15]枓 iu/iuʔ	[29]嚧 io/ioʔ	——	——	[18]雞 oi/oiʔ	[25]乖 uai	[20]嬌 iou/iouʔ
新編	[16]鍋 ue/ueʔ	[13]憂 iu	[12]腰 io/ioʔ	——	——	[8]鞋 oi/oiʔ	[18]歪 uai	[14]夭 iou/iouʔ

上表八個韻部，[iu/iuʔ]、[uai]二韻基本上是一致的，差異之處是：一、閩臺閩南方言韻書絕大多數有[ue/ueʔ]韻，惟獨《彙集雅俗通十五音》、《福建方言字典》兩種韻書讀作[uei/ueiʔ]韻；二、閩臺閩南方言韻書絕大多數有[io/ioʔ]韻，惟獨《渡江書十五音》讀作[iɔ/iɔʔ]

韻，《擊木知音》讀作[ie/ieʔ]韻；三、惟獨《彙音妙悟》有鉤部[ɘu]，其餘韻書均無此韻；四、《彙音妙悟》、《八音定訣》、《擊掌知音》三種韻書有[ɘe/ɘeʔ]，其餘韻書均無此韻；五、惟獨潮汕方言韻書有[oi/oiʔ]韻，其餘韻書均無此韻；六、閩臺閩南方言韻書多數有[iau/iauʔ]韻，惟獨《擊木知音》、《潮聲十七音》、《新編潮汕方言十八音》三種韻書無此韻，而有[iou/iouʔ]韻。

表八

妙悟	48弎ã/ãʔ	——	44青ĩ/ĩʔ	18莪ɔ̃	49燹aĩ/aĩʔ	50嘐ãu	41京iã/iãʔ	34管uĩ
拍掌	35拿ã	——	——	31老ɔ̃	36乃ãi	——	——	——
彙集	26監ã/ãʔ	31更ẽ/ẽʔ	34梔ĩ/ĩʔ	41姑õu 49扛ɔ̃	40間aĩ	48爻ãu	36驚iã	32褌uĩ
增補	——			——			——	
渡江	26他ã/ãʔ	39雅ẽ/ẽʔ	33拈ĩ/ĩʔ	34儺ɔ̃/ɔ̃ʔ 40浯ẽũ/ẽũʔ	36乃aĩ/aĩʔ	35茅ãu/ãuʔ	38且iã/iãʔ	
定訣	37三ã/ãʔ	——	40青ĩ/ĩʔ	32毛ɔ̃/ɔ̃ʔ	38千aĩ/aĩʔ	31樂ãu/ãuʔ	33京iã/iãʔ	
擊掌	37三ã/ãʔ	——	40青ĩ/ĩʔ	32毛ɔ̃/ɔ̃ʔ	38千aĩ/aĩʔ	31樂ãu/ãuʔ	33京iã/iãʔ	
詳解	32哪ã	41嬰ẽ/ẽʔ	35染ĩ	42奴õ	33乃aĩ	34腦ãu	36領iã	40軟uĩ
寶鑑	26監ã	31更ẽ/ẽʔ	13梔ĩ	36姑õ	40間aĩ/aĩʔ	43爻ãu	44驚iã	45嘓uĩ
臺辭	2監ã	11庚ẽ/ẽʔ	14梔ĩ	31扛ɔ̃	4間aĩ/aĩʔ	9爻ãu/ãuʔ	16驚iã	43嘓uĩ
臺詞	17拿ã/ãʔ	18奶ẽ/ẽʔ	19晶ĩ/ĩʔ	20火ɔ̃/ɔ̃ʔ	24歹aĩ	25熬ãu/ãuʔ	21精iã/iãʔ	26荒uĩ
字母	17餡ã/ãʔ	18嬰ẽ/ẽʔ	19燕ĩ/ĩʔ	20惡õ/õʔ	23乃aĩ/aĩʔ	2腦ãu/ãuʔ	25纓iã/iãʔ	30每uĩ/uĩʔ
音檔	34罵ã/ãʔ	33平ẽ/ẽʔ	32鼻ĩ/ĩʔ	35摸ɔ̃/ɔ̃ʔ	41還aĩ/aĩʔ	42貌ãu/ãuʔ	36明iã/iãʔ	38梅uĩ
潮聲	32柑ã	21庚ẽ/ẽʔ	——				11京iã	
潮語	32柑ã/ãʔ	33庚ẽ/ẽʔ	36天ĩ/ĩʔ	——	——	——	34京iã	
擊木	33柑ã/ãʔ	34更ẽ/ẽʔ	38天ĩ/ĩʔ				35京iã/iãʔ	
十七	23柑ã	12庚ẽ/ẽʔ	6噥ĩ/ĩʔ	——	——	——	4京iã	
新編	19噯ã	20橂ẽ	21丸ĩ	25虎õũ	22愛aĩ	24好ãũ	26營iã	31畏uĩ

　　上表八個韻部中惟獨[iã]韻是閩臺閩南方言韻書所共有的，差異之處如下：一、閩臺閩南方言韻書大多有[ã]韻，惟獨《增補彙音》無此韻。二、《彙集雅俗通十五音》、《福建方言字典》有[ẽ/ẽʔ]韻和[ĩ/ĩʔ]韻的對立，反映了漳州漳浦方音的特點，《渡江書十五音》、臺灣和潮汕閩南方言韻書也有[ẽ/ẽʔ]韻和[ĩ/ĩʔ]韻的對立，惟獨泉州方言韻書和兼漳泉二腔韻書則只有[ĩ/ ĩʔ]韻。三、泉州、漳州、兼漳泉二腔及臺灣閩南方言韻書均有[ɔ̃]或[õ]韻，惟獨潮汕閩南方言韻書無此韻。四、《彙集雅俗通十五音》、《福建方言字典》有扛[ɔ̃]和姑[õu]二部的對立，反映了漳州漳浦方音的特點；《渡江書十五音》有儺[ɔ̃/ɔ̃ʔ]和浯[õũ/õũʔ]二部的對立，反映了漳州長泰方音的特點；《新編潮汕方言十八音》有虎[õũ]韻，這是其他閩臺閩南方言韻書所沒有的。五、泉州、漳州、兼漳泉二腔及臺灣閩南方言韻書均有[ãĩ]、[ãũ]二韻，惟獨潮汕（《新編潮汕方言十八音》除外）閩南方言韻書無此韻。六、《彙集雅俗通十五音》、《福建方言字典》、臺灣閩南方言韻書和《新編潮汕方言十八音》均有[ũĩ]韻，其餘韻書均無此韻。

<div align="center">表九</div>

妙悟	47箱 iũ/iũʔ	6歡 uã/uãʔ	——	——	——	27關 uãĩ	37貓 iãu
拍掌	——	——	——	——	——	——	——
彙集	35薑 iɔ̃	37官 uã	45䓤 uẽi/uẽiʔ	——	50牛 iũ	44問 uãĩ/uãĩʔ	46噪 iãu/iãuʔ
增補	——	——	——	——	——	——	——
渡江	28槍 iɔ̃/iɔ̃ʔ	32官 uã/uãʔ	——	——	——	——	37貓 iãu/iãuʔ
定訣	39槍 iũ/iũʔ	34山 uã/uãʔ	——	——	——	——	42超 iãu/iãuʔ
擊掌	39槍 iũ/iũʔ	34山 uã/uãʔ	——	——	——	——	42超 iãu/iãuʔ
詳解	37兩 iũ	43爛 uã	——	——	——	44高 uãĩ	38貓 iãu
寶鑒	34薑 iũ	35官 uã	——	——	——	39䓤 uãĩ/uãĩʔ	41噪 iãu/iãuʔ
臺辭	25薑 iɔ̃ / 28薑 iũ	33官 uã	——	——	——	35關 uãĩ/uãĩʔ	21噪 iãu/iãuʔ

臺詞	²²漿 iũ/iũʔ	²³泉 uã	——	——	——	²⁷關 uãi/uaiʔ	²⁸貓 iãu/iãuʔ
字母	²⁶鴦 iũ/iũʔ	²⁸鞍 uã/uãʔ	²⁹糜 uẽ/uẽʔ	——	——	³¹關 uãi/uaiʔ	²⁷貓 iãu/iãuʔ
音檔	³⁷丈 iũ	⁴⁰半 uã	³⁹媒 uẽ/uẽʔ	——	——	⁴³關 uãi/uaiʔ	⁴⁴尿 iãu/iãuʔ
潮聲	³⁶薑 iõ	¹²官 ũã	——	²⁸肩 õi	——	——	
潮語	¹⁸薑 iõ	³⁰官 ũã	——	³⁷肩 õi	——	——	
擊木	¹⁸薑 iẽ/iẽʔ	³¹官 uã/uãʔ	——	⁴⁰間 õi/õiʔ	——	——	
十七	²⁸薑 iẽ	¹⁴官 ũã	——	²²肩 õi	——	——	
新編	²⁷羊 ĩõ	²⁹鞍 ũã	³⁰關 ũẽ	²³閑 õi	²⁸幼 ĩu	——	

　　以上八個韻部中惟獨[ũã]韻是閩臺閩南方言韻書所共有的，差異之處有：一、《彙集雅俗通十五音》、《福建方言字典》有薑部[iõ]和牛部[iũ]（按：牛部所收韻字極少）的對立；《臺灣十五音辭典》有韁部[iõ]和薑部[iũ]的對立（按：此二部所收韻字基本上相同）；《擊木知音》、《潮聲十七音》有[iẽ]韻，反映了潮州、澄海的語音特點；《新編潮汕方言十八音》有羊部[iõ]和幼部[iũ]的對立；泉州、兼漳泉二腔、臺灣閩南方言韻書均讀為[iũ]，潮汕方言韻書（《擊木知音》、《潮聲十七音》除外）均讀作[iõ]。二、只有《彙集雅俗通十五音》、《福建方言字典》、《臺灣十五音字母》、《臺北閩南方言音檔》和《新編潮汕方言十八音》有[uẽ]韻，其餘韻書均無此韻。三、惟獨潮汕方言韻書有[õi]韻，其餘韻書均無此韻。四、泉州、漳州和臺灣閩南方言韻書基本上均有[uãi]韻，兼漳泉二腔和潮汕方言韻書均無此韻；五、泉州、漳州、兼漳泉二腔和臺灣閩南方言韻書基本上均有[iãu]韻，潮汕方言韻書均無此韻。

三　閩臺閩南方言韻書聲調系統比較

　　根據閩臺閩南方言韻書記載，現設計聲調系統比較表如下：

表十

韻　　書	聲				調			
彙音妙悟（8調）	上平	上上	上去	上入	下平	下上	下去	下入
拍掌知音（8調）	上平	上上	上去	上入	下平	下上	同上去	下入
彙集雅俗通十五音（7調）	上平	上上	上去	上入	下平	——	下去	下入
增補彙音（7調）	上平	上上	上去	上入	下平	下上	——	下入
渡江書十五音（7調）	上平	上上	上去	上入	下平	——	下去	下入
八音定訣（8調）	上平	上上	上去	上入	下平	下上	下去	下入
擊掌知音（8調）	上平	上上	上去	上入	下平	下上	下去	下入
潮聲十五音（8調）	上平	上上	上去	上入	下平	下上	下去	下入
潮語十五音（8調）	上平	上上	上去	上入	下平	下上	下去	下入
擊木知音（8調）	上平	上上	上去	上入	下平	下上	下去	下入
潮聲十七音（8調）	上平	上上	上去	上入	下平	下上	下去	下入
新編潮汕方言十八音（8調）	上平	上上	上去	上入	下平	下上	下去	下入
臺灣十五音字母詳解（7調）	上平	上上	上去	上入	下平	——	下去	下入
增補彙音寶鑒（7調）	上平	上上	上去	上入	下平	——	下去	下入
臺灣十五音辭典（7調）	上平	上上	上去	上入	下平	——	下去	下入
臺灣話大詞典（7調）	陰平	陰上	陰去	陰入	陽平	——	陽去	陽入
臺灣十五音字母（7調）	陰平	陰上	陰去	陰入	陽平	——	陽去	陽入
臺北閩南方言音檔（7調）	陰平	上聲	陰去	陰入	陽平	——	陽去	陽入

　　泉州方言韻書《彙音妙悟》和《拍掌知音》聲調分為平上去入四類又各分清濁，計八個聲調。雖分出八個聲調，但實際上「上去」和「下去」有混淆之處。如「寸」字，中古屬清母恩韻，應屬上去調而不屬下去調，而《彙音妙悟》既把「寸」字歸上去調，又歸入下去調；「寸」字在漳州韻書《彙集雅俗通十五音》就屬「出母君韻上去聲」。又如「嫩」字，中古屬泥母恩韻，應屬下去調而不屬上去調；「嫩」字在漳州韻書《彙集雅俗通十五音》就屬「入母君韻下去聲」。「上去調和下去調相混現象」在《彙音妙悟》中是普遍存在的。

漳州音無下上聲（即陽上），《彙集雅俗通十五音》作者為了補足「八音」，以「下上」來配「上上」，所有「下上聲」都是「空音」，卷內注明「全韻與上上同」，意思是說漳州音實際上只有七調，根本就沒有下上聲。《增補彙音》分聲調為上平聲、上上聲、上去聲、上入聲、下平聲、下上聲、下入聲；上去聲與下去聲同，所謂下上聲即《彙集雅俗通十五音》的下去聲，實際上只有七調。《渡江書十五音》分聲調為平上去入四類又各分上下，但無下上聲，計七個聲調。漳州三種十五音中，《雅俗通》和《渡江書》都沒有下上聲字而有下去聲，唯獨《增補彙音》有下上聲，而下去聲與上去聲同，實際上只有七調。

兼漳泉二腔方言韻書《八音定訣》聲調分為平上去入四類又各分陰陽，計八個聲調。陽上陽去嚴重相混，為湊足八個聲調，偶爾會將陰上字列於陽上位置充數（如「散產」列於丹韻時母的陰上、陽上）；有些字陽上、陽去兩見（如「地被箸傍狀岸丈豆共限恨」等）；有個別字由於受泉州陰陽去相混的影響，誤列於陰去或陽去（如「漱」列於孤韻時母陽去，本該讀陰去調；「靜」與「貿」均列於陰去，本該讀陽去調）。《擊掌知音》與《八音定訣》同，聲調亦分為平上去入四類又各分陰陽，計八個聲調。

潮州方言韻書《潮聲十五音》、《潮語十五音》、《擊木知音》、《潮聲十七音》和《新編潮汕方言十八音》分聲調為平上去入四類又各分上下，計八個聲調。

臺灣諸種韻書，均只有七個聲調。《臺灣十五音字母詳解》韻圖中雖設計了八音符號，上平聲無符號，上上聲和下上聲的符號和例字則是一樣的，可見本書的調類實際上是七個，與《彙集雅俗通十五音》相同。《增補彙音寶鑒》「八音反法」，上列有第一至第八聲，並標有八個調類，即分聲調為平上去入四類又各分上下，計八個聲調。但本書八音中第二聲「上上」與第六聲「下上」相同，實際上只有七

個調類。《臺灣十五音辭典》有「八聲呼法」，「俗謂八聲者，其實僅有七聲而已，第二上上聲與第六下上聲同樣。因練習上之便宜，上聲乃加一聲，合為八聲者也。」與《增補彙音寶鑒》相同。《臺灣話大詞典》也有七個聲調，即陰平、陰上、陰去、陰入、陽平、陽去、陽入，與臺灣其他韻書的聲調系統差不多。《臺灣十五音字母》和《臺北閩南方言音檔》也均七個調類，即分聲調為平去入四類又各分陰陽，只有陰上聲，計七個聲調。《臺灣話音韻入門》在第二課「調類與調型」中記有福建傳統的「八音」。書中有〈八音調序〉，說「調類」是聲調抽象的分類，中古漢語有「四聲」，後來因聲母清化，「四聲」分裂為「八音」，臺灣閩南語陽上、陽去混同，實際上只有七聲，仍稱「八音」。《臺北閩南方言音檔》分聲調為七調：陰平調、陽平調、上聲調、陰去調、陽去調、陰入調、陽入調。臺灣韻書的聲調系統基本上與漳州方言韻書一樣，無「陽上」，只有七個調類。

四　結論

（一）關於閩臺閩南方言韻書的聲母系統問題

據通過考證，我們認為：第一，大部分閩臺閩南方言韻書的聲母用字與《戚參軍八音字義便覽》「十五音」大同小異。惟獨《新編潮汕方言十八音》、《臺灣話大詞典》、《臺北閩南方言音檔》三部韻書聲母用字基本上不同於傳統的「十五音」。第二，隨著閩南方言「鼻化韻」研究的不斷深入，傳統十五音中的「柳、文、語」在鼻化韻和非鼻化韻前發音的差異，已經引起人們的注意，如《增補彙音寶鑒》十九音、《新編潮汕方言十八音》和《臺灣話大詞典》均十八音，就有[n、m、ŋ]與[l、b、g]的區別和對立。第三，閩臺閩南方言韻書「十五音」的「入」母的擬音是有差異的。漳州方言韻書《彙集雅俗通十

五音》、《福建方言字典》、《增補彙音》、《渡江書十五音》均讀作
[dz]，其餘閩臺閩南方言韻書除了《臺北閩南方言音檔》無「入」母
外，均讀作[z]。

（二）關於閩臺閩南方言韻書的韻母系統問題

第一，陽聲韻與入聲韻問題。

（1）關於收-m/-p 尾的韻部。存在的差異有：①閩臺閩南方言韻
書絕大多數有[im/ip]、[am/ap]、[iam/iap]三韻部，惟獨《潮聲十七
音》無此三韻部；②閩臺閩南方言韻書多數有箴部，只是讀音不一，
泉州方言韻書讀作[əm]，漳州方言韻書讀作[ɔm]，臺灣方言韻書
（《臺北閩南方言音檔》除外）則讀作[om]，兼漳、泉二腔韻書和潮
汕方言韻書均無此韻；③惟獨《新編潮汕方言十八音》有凡韻
[uam/uap]，其餘閩臺閩南方言韻書均無此韻。

（2）關於收-n/-t 尾的韻部。存在的差異有：①福建和臺灣閩南
方言韻書均有[un/ut]、[an/at]、[in/it]、[ian/iat]、[uan/uat]諸部，惟獨
潮汕方言韻書則無這些韻部；②惟獨泉州方言韻書《彙音妙悟》和
《拍掌知音》有[ən/ət]韻部，而其他閩臺方言韻書則無此部。

（3）關於收-ŋ/-k 尾的韻部。閩臺閩南方言韻書均有[oŋ/ɔk]
（[oŋ/ok]）、[iɔŋ/iɔk]（[ioŋ/iok]）二部，不同的是：①閩臺閩南方言
韻書多數有[iŋ/ik]、[aŋ/ak]、[iaŋ/iak]、[uaŋ/uak]四部，只是此四部潮
汕方言韻書比較複雜，包含著福建、臺灣閩南方言韻書中的[in/it]、
[an/at]、[ian/iat]、[uan/uat]四個部韻字，《潮聲十七音》甚至還包括
[im/ip]、[am/ap]、[iam/iap]三部韻字；②《彙集雅俗通十五音》和
《福建方言字典》經部[ɛŋ/ɛk]字，在《彙音妙悟》中屬卿部[iŋ/ik]和
生部[ən/ək]，在《拍掌知音》中屬令部[iŋ/ik]和能部[ən/ək]，在《渡
江書十五音》、潮汕方言韻書和臺灣閩南方言韻書（《臺灣十五音字
母》、《臺北閩南方言音檔》除外）中均讀作[eŋ/ek]；③福建、臺灣閩

南方言韻書均有[un/ut]部，但在潮汕方言韻書中則屬於君部[uŋ/uk]和鈞部[ɤn/ɤk]；④惟獨《擊木知音》有幹部[ɛn/ɛk]、堅部[ieŋ/iek]和關部[ueŋ/uek]，與其他潮汕方言韻書不同；⑤閩臺閩南方言韻書多數有[ŋ]和[m]，只有《增補彙音》、《潮語十五音》、《擊木知音》、《潮聲十七音》無此二韻，《拍掌知音》、《臺灣十五音字母詳解》有[m]韻而無[ŋ]韻，《潮聲十五音》有[ŋ]韻而無[m]韻。

　　第二，關於陰聲韻與入聲韻部問題。

　　閩臺閩南方言韻書共有的韻部有[i/iʔ]、[a/aʔ]、[e/eʔ]、[u/uʔ]、[ai]、[ua/uaʔ]、[ui]、[au/auʔ]、[ia/iaʔ]、[iu/iuʔ]、[uai]、[iau/iauʔ]等十二個韻部。差異之處有：

　　閩臺閩南方言韻書陰聲韻可分為：單元音、二合元音、三合元音三類。

　　（1）單元音共有十個：[i/iʔ]、[a/aʔ]、[ɛ/ɛʔ]、[e/eʔ]、[ə/əʔ]、[ɔ/ɔʔ]、[o/oʔ]、[u/uʔ]、[ɯ/ɯʔ]、[ɤ/ɤʔ]。其中[i/iʔ]、[a/aʔ]、[e/eʔ]、[u/uʔ]是閩臺閩南方言韻書所共有的，其餘六個單元音討論如下：①漳州韻書《彙集雅俗通十五音》、《福建方言字典》、《增補彙音》三部韻書有嘉部[ɛ/ɛʔ]和膠部[a/aʔ]的對立，反映了漳州方言的語音特點，而其他方言韻書則無此情況；②[ə]韻反映了泉州、兼漳泉二腔方言韻書的語音特點，而漳州、臺灣及潮汕閩南方言韻書則無此韻；③[ɯ]韻反映了泉州、兼漳泉二腔及潮汕方言韻書的語音特點，而漳州、臺灣閩南方言韻書則無此韻；④惟獨《新編潮汕方言十八音》有[ɤ/ɤʔ]韻部，其餘韻書均無；⑤閩臺閩南方言韻書中大多有[o/oʔ]韻，惟獨《渡江書十五音》和《臺灣十五音字母詳解》亦無此韻部；⑥ 閩臺閩南方言韻書中大多有[ɔ/ɔʔ]韻，《彙集雅俗通十五音》、《福建方言字典》、潮汕方言韻書均無此韻部。

　　（2）二合元音共有十七個：[ei]、[ɔu]、[eu/euʔ]、[ou/ouʔ]、[ai/aiʔ]、[ua/uaʔ]、[ui/uiʔ]、[au/auʔ]、[ia/iaʔ]、[ue/ueʔ]、[iu/iuʔ]、

[io/ioʔ]、[iɔ/iɔʔ]、[ie/ieʔ]、[əu]、[əe/əeʔ]、[oi/oiʔ] 。其中[ai]、[ua/uaʔ]、[ui]、[au/auʔ]、[ia/iaʔ]、[iu/iuʔ]是閩臺閩南方言韻書所共有的，其餘十一個單元音討論如下：①漳州韻書《彙集雅俗通十五音》、《福建方言字典》有稽部[ei]和伽部[e/eʔ]的對立，反映了漳州漳浦縣方言的語音特點，而其餘韻書則無此情況；②《彙集雅俗通十五音》、《福建方言字典》有[uɔ]韻而無[ɔ/ɔʔ]韻，反映了漳州漳浦縣方言的語音特點；《渡江書十五音》有[eu/euʔ]韻而無[ɔ/ɔʔ]韻，反映了漳州長泰縣方言的語音特點；潮汕方言韻書有[ou]韻而無[ɔ/ɔʔ]韻，反映了潮汕方言的語音特點；③《臺灣十五音字母詳解》有[ou/ouʔ]韻而無[o/oʔ]韻；④閩臺閩南方言韻書絕大多數有[ue/ueʔ]韻，惟獨《彙集雅俗通十五音》、《福建方言字典》兩種韻書讀作[uei/ueiʔ]韻，反映了漳州漳浦縣方言的語音特點；⑤閩臺閩南方言韻書絕大多數有[io/ioʔ]韻，惟獨《渡江書十五音》讀作[iɔ/iɔʔ]韻，反映了漳州長泰縣方言的語音特點；《擊木知音》讀作[ie/ieʔ]韻，反映了潮州方言的語音特點；⑥惟獨《彙音妙悟》有鉤部[əu]，其餘韻書均無此韻；⑦《彙音妙悟》、《八音定訣》、《擊掌知音》三種韻書有[əe/əeʔ]，其餘韻書均無此韻；⑧惟獨潮汕方言韻書有[oi/oiʔ]韻，反映了潮汕方言的語音特點，其餘韻書均無此韻。

（3）三合元音共有四個：[uei/ueiʔ]、[uai/uaiʔ]、[iau/iauʔ]、[iou/iouʔ]。其中[uai]、[iau/iauʔ]是閩臺閩南方言韻書所共有的，其餘二個單元音討論如下：閩臺閩南方言韻書多數有[iau/iauʔ]韻，惟獨《擊木知音》、《潮聲十七音》、《新編潮汕方言十八音》三種韻書無此韻，而有[iou/iouʔ]韻。

第三，關於鼻化韻與入聲韻部問題

閩臺閩南方言韻書的鼻化韻有二十二個，即[ã/ãʔ]、[ẽ/ẽʔ]、[ɛ̃/ɛ̃ʔ]、[ĩ/ĩʔ]、[ɔ̃/ɔ̃ʔ]、[õ/õʔ]、[õu/õuʔ]、[ẽu/ẽuʔ]、[ãi/ãiʔ]、[ãu/ãuʔ]、[iã/iãʔ]、[uĩ/uĩʔ]、[ĩu/ĩuʔ]、[iɔ̃/iɔ̃ʔ]、[iõ/iõʔ]、[iẽ/iẽʔ]、

[uã/uãʔ]、[uẽi/uẽiʔ]、[uẽ/uẽʔ]、[õi/õiʔ]、[uãi/uãiʔ]、[iãu/iãuʔ]。惟
獨[iã]、[ũã]二部是閩臺閩南方言韻書所共有的。差異之處如下：①閩
臺閩南方言韻書大多有[ã]韻，惟獨《增補彙音》無此韻；②《渡江
書十五音》、潮汕、臺灣閩南方言韻書有[ẽ/ẽʔ]韻，其餘韻書均無此韻
部；③《彙集雅俗通十五音》、《福建方言字典》有[ɛ̃/ɛ̃ʔ]韻，反映了
漳州漳浦方音的特點；④惟獨《拍掌知音》、《增補彙音》、《潮聲十五
音》無[ĩ/ĩʔ]韻部，其餘閩臺閩南方言韻書均有此韻部；⑤泉州、漳
州、兼漳泉二腔及臺灣閩南方言韻書均有[ɔ̃]或[õ]韻，惟獨潮汕閩南
方言韻書無此韻；《彙集雅俗通十五音》、《福建方言字典》有扛[ɔ̃]和
姑[õu]二部的對立，反映了漳州漳浦方音的特點；《渡江書十五音》
有儾[ɔ̃/ɔ̃ʔ]和浯[õu/õuʔ]二部的對立，反映了漳州長泰方音的特點；
《新編潮汕方言十八音》有虎[õũ]韻，這是其他閩臺閩南方言韻書所
沒有的；⑥泉州、漳州、兼漳泉二腔及臺灣閩南方言韻書均有[ãi]、
[ãũ]二韻，惟獨潮汕（《新編潮汕方言十八音》除外）閩南方言韻書
無此韻；⑦閩臺閩南方言韻書大多有[iã/iãʔ]韻部，惟獨《拍掌知
音》、《增補彙音》無此韻部；⑧《彙集雅俗通十五音》、《福建方言字
典》、臺灣閩南方言韻書和《新編潮汕方言十八音》均有[ũi]韻，其餘
韻書均無此韻；⑨《彙集雅俗通十五音》、《福建方言字典》有薑部
[iɔ̃]和牛部[iũ]（按：牛部所收韻字極少）的對立；《臺灣十五音辭
典》有韁部[iõ]和薑部[iũ]的對立（按：此二部所收韻字基本上相
同）；《擊木知音》、《潮聲十七音》有[iẽ]韻，反映了潮州、澄海的語
音特點；《新編潮汕方言十八音》有羊部[iõ]和幼部[iũ]的對立；泉
州、兼漳泉二腔、臺灣閩南方言韻書均讀為[iũ]，潮汕方言韻書（《擊
木知音》、《潮聲十七音》除外）均讀作[iõ]；⑩《彙集雅俗通十五
音》、《福建方言字典》有[uẽi/uẽiʔ]韻部，《臺灣十五音字母》、《臺北
閩南方言音檔》和《新編潮汕方言十八音》有[ũẽ]韻，其餘韻書均無
此二韻部；⑪惟獨潮汕方言韻書有[õi]韻，其餘韻書均無此韻；⑫泉

州、漳州和臺灣閩南方言韻書基本上均有[uãĩ]韻，兼漳泉二腔和潮汕方言韻書均無此韻；⑬泉州、漳州、兼漳泉二腔和臺灣閩南方言韻書基本上均有[iãũ]韻，潮汕方言韻書均無此韻。

第四，關於閩臺閩南方言韻書的聲調問題

漳州、臺灣閩南方言韻書均七個聲調，泉州、兼漳泉二腔和潮汕方言韻書則八個聲調，泉州方言韻書《彙音妙悟》和《拍掌知音》雖分出八個聲調，但「上去」和「下去」有混淆之處，實際上是七調；《八音定訣》和《擊掌知音》「下上」和「下去」有混淆之處，實際上也是七調。

徐通鏘在《歷史語言學》中指出：「語言的空間差異反映語言的時間發展，說明語言的發展同時表現在空間和時間兩個方面。語言發展中的時間是無形的，一發即逝，難以捕捉，而語言的空間差異則是有形的，是聽得見、看得清（把實際的音值記下來）的，是時間留在語言中的痕跡，可以成為觀察已經消失的時間的窗口。所以，從語言的空間差異探索語言的時間發展就成為歷史比較法的一條重要原則。」徐氏又說：「語言，特別是語音，它的發展是很有規律的，而這種規律的作用又受到一定的時間、地域、條件的限制，使同一個要素在不同的方言或親屬語言裡表現出不同的發展速度、不同的發展方向，因而在不同的地區表現出差異。語言中的差異是語言史研究的基礎。沒有差異就不會有比較，沒有比較也就看不出語言的發展。對歷史比較語言學來說，差異的比較是它取得成功的最主要的原因。」通過十八種閩臺閩南方言韻書音系的比較研究，我們可以窺探閩臺閩南方言韻書的源與流的關係，中國大陸閩南方言韻書是源，中國臺灣閩南方言韻書是流。它們在音系上有許多相通之處，也有一些差異，這些差異是受到時間、地域和條件的限制所造成的，這些差異可以讓我們窺探近兩百年來閩南音系的演變軌跡。

——本文原刊於《中國語言學》2008 年第 1 輯

參考文獻

〔清〕晉安（1749）彙集明戚繼光《戚參軍八音字義便覽》和清林碧
　　　　　山《珠玉同聲》兩書而成（1749）‧《戚林八音》‧福
　　　　　建學海堂木刻本。

〔清〕黃謙（1894）《增補彙音妙悟》，光緒甲午年文德堂梓行版。

〔清〕無名氏：《增補彙音》（上海市：大一統書局石印本，1928年）。

〔清〕葉開溫：《八音定訣》，光緒二十年甲午端月版。

〔清〕廖綸璣：《拍掌知音》，梅軒書屋藏。

〔清〕謝秀嵐：《彙集雅俗通十五音》（高雄市：慶芳書局影印1818年
　　　　　文林堂刊本）。

澄邑姚弗如編，蔡邦彥校《潮聲十七音》，1934年春季初版。

臺灣總督府民政局學務部：《臺灣十五音字母詳解》，1895年。

不著撰人：《擊掌知音》，見李新魁、麥耘：《韻學古籍述要》（西安
　　　　　市：陝西人民出版社，1993年）。

李新魁編：《新編朝汕方言十八音》（廣州市：廣東人民出版社，1979
　　　　　年10月）。

洪惟仁：《臺灣話音韻入門》附《臺灣十五音字母》（臺北市：劇藝實
　　　　　驗學校，1995年）。

周長楫、歐陽憶耘：《廈門方言研究》（福州市：福建人民出版社，
　　　　　1998年）。

林倫倫、陳小楓：《廣東閩方言語音研究》（汕頭市：汕頭大學出版
　　　　　社，1996年）。

林連通：《泉州市方言志》（北京市：社會科學文獻出版社，1993
　　　　　年）。

沈富進編著：《增補彙音寶鑒》（嘉義市：文藝學社，1954 年）。

竺家寧：《臺北閩南方言音檔》（上海市：上海教育出版社，1996
　　　　年）。

馬重奇：《漳州方言研究（修訂版）》（香港：縱橫出版社，1996
　　　　年）。

馬重奇：《閩臺方言的源流與嬗變》（福州市：福建人民出版社，2002
　　　　年）。

馬重奇：《清代三種漳州十五音韻書研究》（福州市：福建人民出版
　　　　社，2004 年）。

馬重奇：《閩臺閩南方言韻書比較研究》（北京市：中國社會科學出版
　　　　社，2008 年）。

徐通鏘：《歷史語言學》（北京市：商務印書館，1996 年）。

無名氏：《擊木知音》，《彙集雅俗通十五音——擊木知音》（臺中市：
　　　　瑞成書局，1955 年）。

陳　修：《臺灣話大詞典》（臺北市：遠流出版公司，1991 年初版，
　　　　2000 年再版）。

黃有實：《臺灣十五音辭典》（臺北市：南山堂出版社，1972 年）。

黃典誠：《福建省志》〈方言志〉（北京市：方志出版社，1998 年）。

張世珍輯：《潮聲十五音》（汕頭市：汕頭文明商務書局石印本）。

張振興《臺灣閩南方言記略》（福州市：福建人民出版社，1983
　　　　年）。

編者不詳：《渡江書十五音》（東京市：東京外國語大學亞非言語文化
　　　　研究所，1987 年影印本）。

蕭雲屏：《潮語十五音》（汕頭市：科學圖書館，1922 年）。

馬重奇：〈《增補彙音》音系研究〉，《中國音韻學研究會第十次學術討
　　　　論會暨漢語音韻學第六屆國際學術研討會論文集》
　　　　（香港：文化教育出版社，2000 年）。

馬重奇：〈《渡江書十五音》音系性質研究〉，《中國語言學報》第 10
　　　　期（2001 年）。

馬重奇：〈臺灣閩南方言韻書比較研究〉，《福建師範大學學報》2001
　　　　年第 4 期。

馬重奇：〈福建閩南方言韻書比較研究〉，《福建師範大學學報》2002
　　　　年第 2 期。

馬重奇：〈《彙集雅俗通十五音》聲母系統研究〉，《古漢語研究》增
　　　　刊。

董忠司：〈臺南市、臺北市、鹿港、宜蘭等四個方言音系的整理與比
　　　　較〉，《語言研究》增刊（1991 年）。

清代西方傳教士閩南方言文獻

英國傳教士戴爾（Rev.Samuel Dyer）《福建漳州方言詞彙》研究[*]

——十九世紀初葉閩南漳州方言音系及其詞彙研究

　　戴爾（Rev.Samuel Dyer, 1804-1843），英國倫敦會傳教士。他在語言學方面也頗有建樹。一八三五年，他發表了關於閩南方言的論文，就閩南方言中書面語與口語的關係、發音規律等問題進行了專門討論。1838 年，戴爾出版了《福建漳州方言詞彙》。該書收錄了戴爾在馬來西亞檳城、馬六甲收集的漳州方言詞彙。該書共一三二頁，分緒論、正文、索引三個部分，一八三八年由 The Anglo-Chinese college 出版社出版。〈緒論〉部分分「介紹（Introduction）」和「福建方言的聲調（A treatise on the tones of the hok-keen dialect）」兩篇。正文部分收錄一八〇〇餘條漳州方言詞彙，均以羅馬字母標音，列於左側，後以英文釋義列於右側，全文無一漢字。這些詞彙按字母 K、Kʻh、K、L、M、N、O、P、Pʻh、P、S、T、Tʻh、T、Tst、T、W、Y 順序排列，有時同一個詞或詞組可以在兩個地方找到；每一詞以聲調上平①、上聲②、上去③、上入④、下平⑤、下去⑦、下入⑧順序排列。書後索引部分則以字典中的英文釋義為索引，按英文字母順序排列，其後列出在正文中的頁碼。

[*] 　該文選題來源於馬重奇教授主持的國家社科基金重大項目《海峽兩岸閩南方言動態比較研究》（編號 10ZD&128），特此說明。

一　《漳州方言詞彙》音系

1　聲母系統

　　戴爾在《福建漳州方言詞彙》緒言部分言及參考麥都思編撰《福建方言字典》（*Dictionary of the Hok-keen dialect of the Chinese language, according to the reading and colloquial idioms*，1831）。經過比較，兩種字典的送氣符號均用「ʻh」來表示，如「pʻh」[pʻ]、「tʻh」[tʻ]、「kʻh」[kʻ]、「chʻh」[tsʻ]；鼻音聲母「gn」[ŋ]與其他外國傳教士所編撰的字典、辭書「ng」[ŋ]不一樣。現將戴爾音標與漳州方言聲母系統及其音值比較如下：

漳州	戴爾	例字	漳州	戴爾	例字	漳州	戴爾	例字	漳州	戴爾	例字
[l/n]	l n	柳路 卵娘	[t]	t	地場	[dz]	j	入熱	[g/ŋ]	g gn	語傲 傲驢
[p]	p	邊遍	[pʻ]	pʻh	頗玻	[s]	s	時世	[tsʻ]	cʻh	出樹
[k]	k	求交	[tʻ]	tʻh	他頭	[Ø]	w,y,o	英椅	[h]	h	喜歲
[kʻ]	kʻh	去牽	[ts]	tsh	曾正	[b/m]	b m	門望 名門			

　　說明：一、[m, n, ŋ]是[b, l, g]的音位變體。[b, l, g]與鼻化韻相拼時帶有鼻音，變成[m, n,ŋ]。二、零聲母一般不用任何字母表示，而直接以韻母 a, e, i, o, u, w, y 開頭。

2　韻母系統

　　戴爾《漳州方言詞彙》共有七十個韻母，其中：舒聲韻韻母四十五個：陰聲韻母十七個（a[a]、e[i]、ëy[ɛ]、o[o]、oʻ[ɔ]、oo[u]、ay[e]；ae[ai]、aou[au]、ëa/yëa[ia]、wa[ua]、wuy[ui]、ëo[io]、ew[iu]；wae[uai]、ëaou[iau]、öey[uei]），陽聲韻母十三個（am[am]、

im[im]、ëum[iam]；an[an]、in[in]、wun[un]、wan[uan]、ëen[ian]；ang[aŋ]、ëang[iaŋ]、eng[iŋ]、ong[ɔŋ]、ëong[iɔŋ]），鼻化韻韻母十二個（ⁿa[ã]、eyⁿg[ɛ̃]、oⁿg[ɔ̃]、eⁿg[ĩ]；ëⁿa[iã]、öⁿa[uã]、aeⁿg[ãi]、ⁿaou[ãu]、ooiⁿg[uĩ]、ëoⁿg[iɔ̃]、ⁿöey[uẽi]、ⁿëaou[iãu]），聲化韻韻母三個（uᵐ[m]、uⁿg[ŋ]、uⁿ[n]），促聲韻韻母二十五個（ah[aʔ]、eyh[ɛʔ]、ayh[eʔ]、oh[oʔ]、eh[iʔ]；wah[uaʔ]、ëah[iaʔ]、aouh[auʔ]、ëoh/yëoh[ioʔ]、öeyh[ueiʔ]；eyⁿgh[ɛ̃ʔ]、eⁿgh[ĩʔ]；ap[ap]、eup[iap]、ip[ip]；at[at]、wat[uat]、it[it]、wut[ut]、ëet[iat]；ak[ak]、ok[ɔk]、ek[ik]、ëak[iak]、ëok[iɔk]，其中收-h 韻尾韻母十二個，收-p 韻尾韻母三個，收-t 韻尾韻母五個，收-k 韻尾韻母五個。

3　聲調系統

　　戴爾在〈福建方言的聲調〉一節中描述了漳州方言的七個聲調。他從音高、音強、音長、是否屈折和音長五個角度對這七個聲調及其組合逐一描寫，用五線譜描寫了每個調的調值。現將其五線譜圖解讀為五度標調法的數字調值，則為：

序號	調類	標號	調值	序號	調類	標號	調值	序號	調類	標號	調值	序號	調類	標號	調值
①	上平	無號	44	②	上聲	/	53	③	上去	\	32	④	上入	無號 V	44
⑤	下平	∧	34					⑦	下去	—	22	⑧	下入	\ Ψ	34

　　說明：（1）序號和調類指調類順序，即上平①、上聲②、上去③、上入④、下平⑤、下去⑦、下入⑧；（2）所謂標號，就是在韻母的主要元音上標注的符號，不同標號表示不同調類；（3）調值指各種調類的音值，即上平聲 44、上聲 53、上去聲 32、上入聲 44、下平聲 34、下去聲 22、下入聲 34；（4）-p、-t、-k 收尾的入聲韻，上入聲無標號，下入聲標號 \、-ʔ收尾的入聲韻，上入聲標號∨，下入聲標號 Ψ。

二　《福建漳州方言詞彙》詞彙研究

　　本文就《福建漳州方言詞彙》的詞彙進行分析、整理、翻譯，以陰聲韻母、陽聲韻母、鼻化韻母、聲化韻母、入聲韻母為序；先列韻母；次列聲母（以《彙集雅俗通十五音》為序）；再列《漳州方言詞彙》所載音節，前為戴氏音標，後[]內為國際音標；後記詞彙，先音標，次譯出漳州詞彙，括弧內注明與方言詞或詞組相對應的現代漢語。

（一）陰聲韻母十七個：

　　1　a[a] —— 柳[l/n]：La[la] ⑤ lâ-gêâ [la-gia]蜊蚜（蜘蛛）；lâ-sâm [la-sam]拉饞（骯髒）。Na[na] ⑤ nâ [na]籃；nâ-ɑoû[na-au]囔喉（喉囔）；cʻhēw-nâ [tsʻiu-na]樹林；⑦nā[na]那（它）；nâ-bô [na-bo]若無（若無）；kwúy-nā [kui-na]幾哪（幾個）。●邊[p]：Pa[pa]①lê-pɑ[li-pa]籬笆（欄杆）；②tshëáh-pá[tsiaʔ-pa] 食飽（吃飽）。●去[kʻ]：Kʻ ha[kʻa]：①kʻhɑ-tʻhâou-woo[kʻa-tʻau-u]骹頭跌（膝蓋）；kʻhɑ-tʻhăt[kʻa-tʻat]骹踢（腳踢）；kʻhɑ-tʻhëⁿà[kʻa-tʻiã]骹疼（腳疼）；köēy-kʻhɑ[kuei-kʻa]瘸骹（跛足）；tshàou-kʻhɑ[tsau-kʻa]灶骹（廚房）；②ké-kʻhá[tsi-kʻa]技巧（聰明）。●地[t]：Ta[ta]：①tɑ-po-lâng[ta-po-laŋ]丈夫人（男人）；tɑ-tɑ[ta-ta]凋凋（乾燥）；cʻhùy-tɑ[tsʻui-ta]喙凋（口乾）；②tá-lǒh-ūy[ta-loʔ-ui]哪落位（什麼地方）；tá-ūy[ta-ui]哪位（什麼地方）；③báng-tà[baŋ-ta]蠓罩（蚊帳）。●曾[ts]：Tsha[tsa]：①tshɑ-bó'-kёⁿá[tsa-bɔ-kiã]查某囝（女孩子）；tshɑ-bó'-lâng[tsa-bɔ-kiã-laŋ]查某人（女人）；②tshá-àm[tsa-am]早暗（早晚）；tshá-hooiⁿg[tsa-huĩ]昨昏（昨天）；tshá-kʻhé-sê[tsa-kʻi-si]早起時（早上）；tshá-mêyⁿg[tsa-mẽ]昨暝（昨晚）；tshá-nêⁿg[tsa-nĩ]昨年（前年）；shá-sê[tsa-si]早時（過去）；shá-shá-shá[tsa-tsa-tsa]早早早（古時）；tshá-tshêng[tsa-tsiŋ]早前；cʻheng-

tshá[tsʻiŋ-tsa]清早；gâou-tshá[gau-tsa]驚早（較早）；kóʻ-tshá[kɔ-tsa]古
早（古老）；pàng-tshá[paŋ-tsa]放早（很早）。

2　e[i]──柳[l/n]：Le[li]①le-le-á[li-li-a]厘厘仔（一點兒）；②
lé[li]你；lé-ây [li-e]你的；bûn-lé[bun-li]文禮（有禮貌）；lëāou-lé[liau-
li]料理（管理）；seng-lé[siŋ-li]生理（生意）；tō-lé[to-li]道理；tshāe-
sit-lé[tsai-sit-li]在色女（處女）；⑤lê-pɑ[li-pa]籬笆；bâ-lê[ba-li]貓狸
（狐狸）；bāy-lê-pēy-bó[be-li-pɛ-bo]膾離父母（離不開父母）；mooîⁿ-
lê[muĩ-li]門簾；pun-lê[pun-li]分離。Ne[ni]：①këⁿɑ-ne[kiã-ni]驚爾
（生怕）。●邊[p]：Pe[pi]②pâe-pé[pai-pi]排比（安排）；③pó-pè[po-
pi]保庇（庇佑）；⑦pē-ae[pi-ai]悲哀（傷心）；pē-pān[pi-pan]備辦（準
備）；tshëâou-pē[tsiau-pi]照備（準備）。●求[k]：Ke[ki]①cʻhēw-
ke[tsʻiu-ki]樹枝；②cʻhéw-ké[tsʻiu-ki]手指；kwuy-ké[kui-ki]規矩；③kè-
bāng[ki-baŋ]寄望；kè-mëⁿâ[ki-miã]記名；kè-sëàou[ki-siau]記數（記
帳）；kè-tit[ki-tit]記得；bāy-kè[be-ki]膾記（忘記）；höéy-kè[huei-ki]夥
計；⑤kê-kʻhá[ki-kʻa]技巧（聰明的，靈巧的）；kê-köⁿɑ[ki-kuã]旗杆；
ûy-kê[ui-ki]圍棋（國際象棋）。●去[kʻ]：Kʻ he[kʻi]②kʻhé-cʻhoò[kʻi-tsʻu]
起厝（蓋房子）；kʻhé-sin[kʻi-sin]起身（動身）；kʻhé-tʻhaou[kʻi-tʻau]起頭
（開始）；cʻhùy-kʻhé[kʻui-kʻi]喙齒（牙齒）；tshá-kʻhé[tsa-kʻi]早起（早
晨）；③àou-kʻhé[au-kʻi]拗起（打開）；cʻheng-kʻhè[tsʻiŋ-kʻi]清氣（乾
淨）；cʻhut-kʻhè[tsʻut-kʻi]出去；hok-kʻhè[hɔk-kʻi]福氣；sēw-kʻhè[siu-kʻi]
受氣（生氣）；tʻhàyh-kʻhè[tʻeʔ-kʻi]攕去（拿去）；tooîⁿg-kʻhè[tʻuĩ-kʻi]轉去
（返回）。●地[t]：Te[ti]①te-băh[ti-baʔ]豬肉；te-sê[ti-si]底時（什麼
時候）；③tè[ti]戴；tè-tʻhâou[ti-tʻau]剃頭；⑤hê-tê[hi-ti]魚池；tëoⁿg-
tê[tiõ-ti]張持（提防）；⑦tē-á[ti-a]箸仔（筷子）；tē-tit[ti-tit]在值（目
前）；cʻhong-tē[tsʻɔŋ-ti]創治（作弄）；hëⁿɑ-tē[hiã-ti]兄弟；kɑ-tē[ka-ti]
家己（自己）；sëó-tē[sio-ti]小弟。●頗[pʻ]：Pʻ he[pʻi]②pʻhé-lō[pʻi-lɔ]鄙
陋。●他[tʻ]：Tʻhe[tʻi]⑤háou-tʻhê[hau-tʻi] 吼啼（嚎哭）；kɑy-tʻhê[ke-tʻi]

雞啼。●曾[ts]：Tshe[tsi]②tshé-pooⁱ[tsi-puĩ]煮飯；tshé-tāou[tsi-tau]紫豆；hôo-tshé[hu-tsi]扶址；kǎh-tshé[kaʔ-tsi]甲子；köéy-tshé[kuei-tsi]果子；kwúy-tshé[kui-tsi]果子；twā-tshé[tua-tsi]大姐；③sim-tshè[sim-tsi]心志（意向）；tāe-tshè[tai-tsi]代志（事情）；⑤tshëôⁿ-tshê[tsiɔ̃-tsi]蟑蜍（癩蛤蟆）；⑦tshē-tshūn[tsi-tsun]是誰。●時[s]：Se[si]①se-söⁿà[si-suã]絲線；kong-se[kɔŋ-si]公司；②kà-sé[ka-si]絞死（勒死）；kā-sé[ka-si]咬死；③sè-kàk[si-ka]四角；sè-kɑn[si-ka]世間；sè-kwùy[si-kui]四季；sè-sê[si-kui]四時；sè-sày[si-se]失勢；sè-söⁿà[si-suã]四散；sè-twā[si-tua]四大；sè-tshëⁿà[si-tsiã]四正（正方形）；cʻhut-sè[tsʻut-si]出世；köéy-sè[kuei-si]氣失（死）；kwàn-sè[kuan-si]慣世（習慣）；pak-sè[pak-si]北勢（北方）；sɑe-sè[sai-si]西勢（西方）；⑤sê-sê-kʻhek-kʻhek[si-si-kʻik-kʻik]時時刻刻；sê-tshǎyh[si-tseʔ]時節（四季）；bóʻ-sê-bóʻ-lâng[bɔ-si-bɔ-laŋ]某時某閬（在一定的時間）；gîn-sê[gin-si]銀匙（銀勺）；ōo-sê[u-si]有時；sëâng-sê[siaŋ-si]常時（經常）；só-sê[so-si]鎖匙；te-sê[ti-si]底時（什麼時候）；tshá-sê[tsa-si]早時（早）；shëen-sê[tsian-si]煎匙（油炸勺）；⑦kʻhëup-sē [kʻiap-si]疧勢（醜陋）；tshek-sē [tsik-si]只是；tshēw-sē [tsiu-si] 就是；tshò-hwà-sē[tso-hua-si]做化是（歪打正著）；ūᵐ-sē[m-si]唔是（不是）。

3　ey[ɛ] —— 邊[p]：Pey[pɛ]⑤pêy-tshëôⁿg[pɛ-tsiɔ̃]扒癢；⑦pēy-bó[pɛ-bo]父母；nëôⁿg-pēy[niɔ̃-pɛ]娘父（父親）。●求[k]：Këy[kɛ]①key-tshëàh-tshit-höèy[kɛ-tsiaʔ-tsit-huei]加食一歲（增加一歲）；key-höèy[kɛ-huei]家賄（家庭財產）；kéy-këúm[kɛ-kiam]加減；kʻhǎh-key[kʻaʔ-kɛ]恰加（更加）；tāe-key[tai-kɛ]大家；wɑn-key[uan-kɛ]冤家（吵架）；③kèy-tshêⁿg[kɛ-tsĩ]價錢（**價格**）；⑦kēy-kwân[kɛ-kuan]低懸（高低）。●地[t]：Tey[tɛ]⑤têy-ɑou[tɛ-au]茶甌（茶杯）；têy-kwàn[tɛ-kuan]茶罐；pʻhàou-têy[pʻau-tɛ]泡茶；tshëáh-têy[tsiaʔ-tɛ]食茶（喝茶）；tshöⁿɑ-têy[tsuã-tɛ]煎茶（熬茶）。

4　o[o]──**柳**[l/n]：Lo[lo]②kwân-ló[kuan-lo]懸惱（煩惱）；o-ló[o-lo]阿咾（讚美）；⑤lô-làt[lo-lat]魯力（我給你帶來麻煩）；lô-lô[lo-lo]醪醪（渾濁）；lô-tsheng[lo-tsiŋ]羅鐘（鐘）；kong-lô[koŋ-lo]功勞；p'hah-lô-kó[p'aʔ-lô-kó]拍鑼鼓（打鑼鼓）；sin-lô[siⁿ-lo]辛勞（工資）。●**邊**[p]：Po[po]①ta-po-lâng[ta-po-laŋ]丈夫人（男人）；②pó-pè[po-pi]保庇（庇佑）；pó-pöèy[po-puei]寶貝；③pò-tap[po-tap]報答；⑤bít-pô[bit-po]密婆（蝙蝠）。●**求**[k]：Ko[ko]①tek-ko[tik-ko]竹竿；uⁿ-ko[n-ko]阿哥（哥哥）；③tshöëy-kò[tsuei-ko]罪過。●**去**[k']：K' ho[k'o]②k' hó[k'o] 烤；③wá-k' hò[k'o]倚靠（依靠）。●**地**[t]：To[to]①to-á[to-a]刀仔（刀子）；bwâ-to[bua-to]磨刀；kɑ-to-á[to-a]鉸刀仔（剪刀）；k'hɑou-to[k'au-to]摳刀（刨刀）；peng-to[piŋ-to]兵刀；t'hè-t'hɑou-to[t'i-k'au-to] 剃頭刀；t'hëén-to[tsian-to] 剪刀；② tó-c'héw[to-ts'iu]倒手（左手）；pwàh-tó[puaʔ-to]跋倒（跌倒）；③tò-tooíⁿg[to-tuĩ]倒轉（回去）；⑦tō-lé[to-li]道理；kong-kong-tō-tō[koŋ-koŋ-to-to]公公道道（公道）。●**頗**[p']：P' ho[p'o]①p'ho-lây[p'o-le]玻璃；p'ho-lây-kwán[p'o-le-kuan]玻璃罐；p'ho-nūⁿg[p'o-nŋ]波浪。●**他**[t']：T'ho[t'o]②t'hó[t'o]討；t'hó-hê[t'o-hi]討魚；t'hae-t'hó[t'ai-t'o]呔討（如何）。●**曾**[ts]：Tsho[tso]③tshò-c'hàt[tso-ts'at]做賊；tshò-hè[tso̞hi]做戲；tshò-höéy[tso-huei]做夥（在一起）；tshò-hwà-sē[tso-hua-si]做化是（歪打正著）；tshò-jē[tso-dzi]做字（造字）；tshò-kang-kwùy[tso-kaŋ-kui] 做工課（工作）；tshò-köⁿɑ[tso-kuã] 做官；tshò-pôo[tso-pu]做□（總共）；tshò-seng-lé[tso-siŋ-li]做生理（做生意）；tshò-sōo[tso-su]做事（做生意）；gâou-tshò[gau-tso]獒做（能幹）；⑤béy-tshô[bɛ-tso]馬槽。●**時**[s]：So[so]②só-sê[so-si]鎖匙；só-tshāe[so-tsai]所在；tâng-só[taŋ-so]銅鎖（黃銅鎖）；③pùn-sò[pun-so]糞掃（垃圾）。●**英**[ø]：O[o]①o-ló[o-lo]阿咾（表揚）。

5　oʻ[ɔ]──**柳**[l/n]：Loʻ[lɔ]②ló-sëòk[lɔ-siɔk]魯俗（庸俗）；⑤béy-

lô˙[bɛ-lɔ]馬㚘（馬夫）；⑦lō˙-hwùy[lɔ-hui]路費；lō˙-peⁿg[lɔ-pĩ]路邊；
lō˙-tshày[lɔ-tse]露濟（露）；kay-lō.[ke-lɔ]街路（街道）；këⁿâ-lō.[kiã-lɔ]
行路（走路）；p'hé-lō˙[p'i-lɔ]鄙路（庸俗）；sūn-lō.[sun-lɔ]順路；tat-
lō˙[tat-lɔ]窒路（堵住了路）。No˙[nɔ]⑦nō˙-ây[nɔ-e]兩個。●邊[p]：
Po˙[pɔ]①hēy-po˙[hɛ-pɔ]下晡（下午）；tèng-po˙[tiŋ-pɔ]頂晡（午前）；
tshít-po˙[tsit-pɔ]一晡（半天）；②pó˙[pɔ]補（修補）；pó.-kàou-tēⁿg[pɔ-
kau-tĩ]補夠滇（補足）；pó.-t'hâou[pɔ-t'au]斧頭；③néⁿg-pò˙[nĩ-pɔ]染
布；⑤pô˙-tô-köⁿa[pɔ-to-kuã]葡萄乾；⑦pō˙-t'hâou[pɔ-t'au]部頭（一個
端口）；twā-pō˙-bó[tua-pɔ-bo]大部拇（大拇指）。●求[k]：Ko˙[kɔ]①
ko˙-töⁿa[kɔ-tuã]孤單；ko˙-tshëⁿâ [kɔ-tsiã]沽情（懇求）~；②kó˙ –
tshá[kɔ-tsa]古早（古代）；p'hǎh-kó˙[p'aʔ-kɔ]打鼓；③sëo-kò˙[sio-kɔ]相
顧；tshëàou-kò˙[tsiau-kɔ]照顧；yëên-kò˙[ian-kɔ]緣故；⑤kô˙-bāy-
lëûm[kɔ-be-liam]糊儈粘（不拘泥於）；kô.-yëöh[kɔ-ioʔ]糊藥（膏藥）。
●去[k']：K'ho˙[k'ɔ]①tshit-k'ho˙[tsit-k'ɔ] 一篋（一元）；②k'hó˙-
k'hó˙[k'ɔ-k'ɔ] 苦苦（苦）；kan-k'hó˙[k'ɔ-k'ɔ] 艱苦；③sna-k'hò˙[sã-k'ɔ] 衫
褲（衣褲）。●地[t]：To˙[tɔ]②tó˙-tsháe[tɔ-tsai]肚臍；pak-tó˙[pak-tɔ]腹
肚；⑤tāy-tô˙[te-tɔ]地圖；⑦hwat-tō˙[huat-tɔ]法度；kǒk-tō˙[kɔk-tɔ]國
度。●頗[p']：P'ho˙[p'ɔ]①p'ho˙-sat[p'ɔ-sat]菩薩；⑦sëàou-p'hō˙[siau-p'ɔ]
數簿（帳簿）。●他[t']：T'ho˙[t'ɔ]②t'hó˙-kang[t'ɔ-kaŋ]土工（瓦工）；
t'hó˙-tāy[t'ɔ-te]土地；③áou-t'hó˙[au-t'ɔ]嘔吐；⑤t'hô˙-kín[t'ɔ-kin]塗蚓
（蚯蚓）。●曾[ts]：Tsho˙[tsɔ]①tsho˙-sëök[tsɔ-siɔk]粗俗；tāy-tsho˙[te-
tsɔ]地租；②tshó˙-tshong[tsɔ-tsɔŋ]祖宗；nöⁿâ-tshó˙[nuã-tsɔ]攔阻（阻
撓）。●時[s]：So˙[sɔ]③láy-sò˙[le-sɔ]禮數（禮節）。●英[ø]：O˙[ɔ]①
o˙-o˙[ɔ-ɔ]烏烏（黑色）；o˙- á[ɔ-a]烏鴉；o˙-àm[ɔ-am]烏暗（黑暗）。

　　6　oo[u] —— 邊[p]：Poo[pu]②póo-t'hâou [pu-t'au]斧頭；③pòo-
pòo [pu-pu]富富（富裕）；pòo-kwùy [pu-kui]富貴；⑤pôo[pu]烰
（烤）；tshò-pôo[tso-pu]做口（總共）；⑦pōo-nooⁿ[pu-nuĩ]孵卵（孵

蛋）；sim-pōo[sim-pu]新婦（兒媳）。●求[k]：Koo[ku]①wun-koo-ây-lâng[un-ku-e-laŋ]瘰疴的人（駝背之人）；②kwuy-kóo[kui-ku]規矩；tëup-á-koó[tiap-a-ku]輒仔久（一小會兒）；③tshít-kòo-wā[tsit-ku-ua]一句話；⑦kōo-nê[ng][ku-nĩ]舊年（去年）；tsheng-kōo[tsiŋ-ku]舂臼（研缽）。●去[k']：K' hoo [k'u]①k[n]a-k'hoo [kã-k'u]監坵（監獄）。●地[t]：Too[tu]②tóo-tëóh[tu-tioʔ]拄著（遇到）；tóo-tóo[tu-tu]拄拄（剛好）；⑤tôo-á[tu-a]櫥仔（櫥子）。●頗[p']：p'hoo[p'u]⑤p'hôo-te-tshúy-bīn[p'u-ti-tsui-bin]浮在水面（浮動）。●他[t']：T'hoo[t'u]⑦t'hōo[t'u]箸（筷子）。●曾[ts]：Tshoo[tsu]：①tshoo-á[tsu-a]珠仔（珠子）；tshoo-âng-jëông[tsu-aŋ-dziɔŋ]朱紅絨（朱紅色的彩色絲綿）；tshoo-bē[tsu-bi]滋味（味道）；c'hut-tshoo[ts'ut-tsu]出珠（有小痘）；gîn-tshoo[gin-tsu]銀珠；②tshóo-kóng[tsu-kɔŋ]子貢；tshóo-pooī[ng][tsu-puĩ]煮飯；hoo-tshóo[hu-tsu]夫子；k'hong-tshóo[k'ɔŋ-tsu]孔子；kwun-tshóo[kun-tsu]君子；tshûn-tshóo[tsun-tsu]船主；③tshòo-è[tsu-i]注意；⑤hwan-tshôo[huan-tsu]番薯；⑦tshōo-ké[tsu-ki]自己；tshōo-k'hwa[tsu-k'ua]自誇。●時[s]：Soo[su]①soo-nëô[ng][su-niɔ̃]思量（商量）；soo-yë[n]â [su-iã]輸贏；t'hàe-soo　[t'ai-su]太師；③sòo-k'hwùy [su-k'ui] 四季；⑤sôo-tû[ng][su-tŋ] 祠堂；⑦è-sōo　[i-su]軼事；háe-sōo　[hai-su]海嶼；kwun-sōo-peng-béy[kun-su-piŋ-bɛ]軍事兵馬。●英[ø]：Oo[u]⑦ōo-sê[u-si]有時；ōo-tshöey[u-tsuei]有罪。Woo[u]：①k'ha-t'háou-woo[k'a-t'au-u]骹頭趺（膝蓋）；⑦wōo[u]有。

7　ay[e]──柳[l/n]：Lay[le]②láy-sò‘[le-sɔ]禮數；nëo[ng]-láy[niɔ̃-le]娘妮（母親）；sáy-láy[se-le]洗禮；sëâou-láy[siau-le]侶禮（羞愧）；hit-lây[hit-le]迄個（那個）；⑤hwut-lây[hut-le]迄個（那個）；p'ho-lây-kwán[p'o-le-kuan]玻璃管；tsháy-lây[tse-le]這個；⑦lāy-á[le-a]例仔（文件）。●求[k]：Kay[ke]①kɑy-ăh[ke-aʔ]雞鴨；kɑy-c'hē[ke-ts'i]街市（市場）；kɑy-lō‘[ke-lɔ]街路（街道）；kɑy-nooi[ng]-[ke-nuĩ]雞卵（雞

蛋）；kɑy-t‘hê[ke-t‘i]雞啼；②káy-pèⁿg[ke-pĩ?]改變；káy-söéyh[ke-suei?]解說。●地[t]：Tay[te]②táy-méⁿgh[te-mĩ?]堵物（堵住了路）；táy-táy[te-te]短短（短的）；āy-táy[e-te]下底（底下）；tuᵐ-táy[tŋ-te]長短；③hông-tày[hɔŋ-te]皇帝；⑦tāy-á[te-a]袋仔（袋子）；tāy-gëók[te-giɔk]地獄；tāy-hô-mëⁿâ[te-ho-m iã]地河名；tāy-tô[te-tɔ]地圖；tāy-tshoʼ[te-tsɔ]地租；tāy-yit[te-it]第一；möⁿá-tāy[muã-te]滿地；tëâou-tāy[tiau-te]朝代；t‘heⁿg-tāy[t‘ĩ-te]天地；t‘hóʼ-tāy[t‘ɔ-te]土地；tshìt-tāy[tsit-te]一地。●頗[p‘]：P‘hay[p‘e]①këà-p‘hɑy[kia-p‘e]寄批（寄信）；sëá-p‘hɑy[sia-p‘e]寫批（寫信）；②c‘hùy-p‘háy[ts‘ui-p‘e]喙頗（兩頰）。●他[t‘]：T‘hay[t‘e]②sèng-t‘háy[siŋ-t‘e] 性體。●曾[ts]：Tshay[tse]①tshay-c‘hàm[tse-ts‘am]災懺（禁食禱告）；②tsháy-lây[tse-le]這螺（這個）；tsháy-pêng[tse-piŋ]這爿（這邊）；③tshày-sàou[tse-sau]祭掃（在墓葬的盛宴）；⑦tshāy-tshāy[tse-tse]儕儕（許多）；c‘hëⁿá-tshāy[ts‘iã-tse]請坐；jwā-tshāy[dzua-tse]偌儕（多少）；k‘hǎh-tshāy[k‘a?-tse]恰儕（更多）；sëōⁿg-tshāy[siɔ̃-tse]相儕（太多）。●時[s]：Say[se]②sáy-láy[se-le]洗禮；③sày-é[se-i]細姨（妾）；sày-hàn[se-han]細漢（年輕）；sày-hōʼ[se-hɔ]細雨；sày-jē[se-dzi]細膩（謹慎）；sày-këⁿá[se-kiã]細囝（小孩）；sày-sày[se-se]細細（細小）；sè-sày[si-se]細小；sëǔp-sày[siap-se]澀細（奉承）。

8　ae[ai]──柳[l/n]：Lae[lai]：⑤āou-lâe[au-lai]後來；kɑp-gwá-lâe-k‘hè[kap-gua-lai-k‘i]合我來去（跟我來）；óng-lâe[ɔŋ-lai]往來；t‘hàyh-lâe[t‘e?-lai]撍來（拿來）；tooiⁿg-lâe[tuĩ-lai]轉來（回來）；⑦lāe-bīn[lai-bin]內面（裡面）；lāe-lāe[lai-lai]利利（鋒利的）。Nae[nai]：⑦nāe-ūᵐ-tëâou[nai-m-tiau]耐唔著（無法忍受）。●邊[p]：Pae[pai]：②kwúy-nā-páe[kui-na-pai]幾哪擺（幾次）；tàk-páe[tak-pai]逐擺（每次）；③pàe-sîn[pai-sin]拜神；⑤pâe-á[pai-a]牌仔（牌子）；pâe-c‘hëâng[pai-ts‘iaŋ]排錢（浪費）；pâe-lëét[pai-liat]排列；pâe-pé[pai-pi]

排比；hwûn-bōng-pâe[hun-bɔŋ-pai]墳墓牌（墓碑）；tshwá-pâe[tsua-pai]紙牌（撲克牌）。●地[t]：Tae[tai]：①tɑe-á[tai-a]篩子；⑤tshòng-tâe[tsɔŋ-tai]葬埋（埋葬）；⑦tāe-bān[tai-ban]怠慢；tāe-key[tai-kɛ]大家；tāe-seng[tai-siŋ]代先（在先）；tāe-seng-tshɑe[tai-siŋ-tsai]代先知（預見）；tāe-wâ [tai-ua]代活（挽救）；bô̍-tāe-tit-wâ [bɔ-tai-tit-ua]無代得活（不得已）。●他[t‘]：T‘hae[t‘ai]：①t‘hɑe-á[t‘ai-a] 篩仔（篩子）；t‘hɑe-t‘hó[t‘ai-t‘o] 呔討（如何）；⑤t‘hâe-lâe[t‘ai-lai] 刣來（殺）；t‘hâe-soo[t‘ai-su] 刣輸（在戰鬥中失敗）；t‘hâe-ëⁿâ[t‘ai-iã] 刣贏（在戰鬥中勝利）；sëo-t‘hâe[sio-t‘ai] 相刣（相殺）；⑦kwán-t‘hāe[kuan-t‘ai]管待；teng-t‘hāe[tiŋ-t‘ai] 等待。● 曾 [ts]：Tshae[tsai]：① tshɑe-hwɑ[tsai-hua]栽花；tshɑe-lān[tsai-lan]災難；k‘hǎh-tshɑe-yëⁿá[k‘aʔ-tsai-iã] 恰知影（較知道）；ūᵐ-tshae[m-tsai] 唔知（不知）；② böèyh-tsháe[bueiʔ-tsai]欲載（如何）；k‘hëúm-tsháe[k‘iam-tsai]欠采（也許）；t‘hëúm-tsháe[t‘iam-tsai]忝采（也許）；③tshàe-höèy[tsai-huei]載貨；tshàe-kǒh[tsai-koʔ]再佫（再次）；tshàe-tshèng[tsai-tsiŋ]再種（種植）；⑤tshâe-hông[tsai-hɔŋ]裁縫；tshâe-hōo[tsai-hu]才傅（師傅）；tshâe-tëāou[tsai-tiau]才調（能幹）；tshâe-twà[tsai-tua]臍帶；lô̍-tshâe[lɔ-tsai]奴才；tô̍-tshâe[tɔ-tsai]肚臍；tshêⁿg-tshâe[tsĩ-tsai]錢財；⑦tshāe-sit-lé[tsai-sit-li]才色女（處女）；c‘hut-tshāe[ts‘ut-tsai]出載（根據）；měyⁿgh-tshāe[mẽʔ-tsai]暝載（早晨）；mîn-á-tshāe[min-a-tsai]明仔載（明天）；só-tshāe[so-tsai]所在；tshīn-tshāe[tsin-tsai]盡在（非常）。●
時[s]：Sae[sai]：①sae-hōo[sai-hu]師傅；sae-k‘hëɑ[sai-k‘ia]私奇（私人）；sae-kong[sai-kɔŋ]師公（巫師）；sae-sè[sai-si]西勢（西部）；tɑng-sae[taŋ-sai]東西（東部和西部）；②sáe-c‘hɑt[sai-ts‘at]使漆（畫）；sáe-hák[sai-hak]屎礐（廁所）；sáe-p‘hwà[sai-p‘ua]屎潑（誹謗）；c‘hey-sáe[ts‘ɛ-sai]差使；pàng-sáe[paŋ-sai]放屎（大便）；sék-sáe[sik-sai]熟似（熟悉）；ūᵐ-sáe[m-sai]唔使（沒必要）；③këⁿá-sàe[kiã-sai]囝婿（女

婿）；⑦hòk-sāe[hɔk-sai]伏侍（服侍）。

9　aou[au]——柳[l/n]：Laou[lau]②láou-á[lau-a]佬仔（流氓）；láou-hĕŏh[lau-hioʔ]老鴉；láou-hey[lau-hɛ]讓遵守；⑤lâou-höéyh[lau-hueiʔ]流血；lâou-höⁿā[lau-huã]流汗（出汗）；lâou-téng[lau-tiŋ]樓頂（樓上）；lâou-t'huy[lau-t'ui]樓梯；tshìt-tsàn-lâou[tsit-tsan-lau]一棧樓（一層樓）；⑦lāou-á[lau-a]漏仔（漏斗）；lāou-c'hut[lau-ts'ut]漏出（洩漏）；lāou-hāou[lau-hau]老蔲（肉豆蔻）；lāou-jwǎh[lau-dzuaʔ]老熱（奔忙）；lāou-lāou[lau-lau]老老（老的）；lāou-lâng[lau-laŋ]老人；làou-sëà[lau-sia]澇瀉（腹瀉）；lāou-sìt[lau-sit]老實；tshĕăh-yëà-bōēy-kàou-lāou[tsiaʔ-ia-buei-kau-lau]食也膾夠老（尚未老）。●邊[p]：Paou[pau]①paou-tshwá[pau-tsua]包紙；bīn-paou[bin-pau]麵包；bīn-paou-köⁿa[uã]麵包乾（餅乾）；⑤pâou-tsháou[pau-tsau]跑走（疾馳而去）。●求[k]：Kaou[kau]①kaou-é[kau-i]交椅（靠背椅）；kaou-p'hwà[kau-p'ua]鉤破；tëò-kaou[tio-kau]釣鉤（魚鉤）；②káou-á[kau-a]狗仔（小狗）；káou-pwūy[kau-pui]狗吠；káou-tsháp[kau-tsap]九十；éy-káou[ɛ-kau]啞口；sháp-káou[tsap-kau]十九；③kàou-tàng[kau-taŋ]勾當；⑦kāou-gĕăh[kau-giaʔ]厚額（足夠）；bồ-kāou[bɔ-kau]無夠（不足）；bók-kāou[bɔk-kau]木殼（罐）；tshëàou-kāou[tsiau-kau]較厚（足夠）。●去[k']：K'haou-to[k'au]①k'haou-to[k'au-to]刨刀（鉋子）；k'hĕŏh-k'haou[k'ioʔ-k'au]拾鬮（抽籤）；②mooîⁿ-k'háou[muĩ-k'au]門口；swá-k'háou[sua-k'au]刷口（刷牙）；③k'hàou-sin-lô[k'au-sin-lo]扣薪勞（削減薪酬）。●地[t]：Taou[tau]⑤tâou-á[tau-a]骰仔（骰子）；lëén-tâou[lian-tau]連投；⑦tāou-köⁿa[tau-kuã]豆干；hé-tāou[hi-tau]許邸（那裡）；hwut-tāou[hut-tau]唿邸（那裡）；jit-tāou[dzit-tau]日晝（中午）；tshé-tāou[tsi-tau]這邸（這裡）。●頗[p']：P'haou[p'au]①p'haou-têy[p'au-tɛ]刨茶（制茶）；③pàng-p'hàou[paŋ-p'au]放炮。●他[t']：T'haou[t'au]①t'haou-bân[t'au-ban]偷蠻（偷偷）；t'haou-k'höⁿà[t'au-k'uã]偷看；

tʻhaou-tʻhǎyh[tʻau-tʻeʔ] 偷搣（偷盜）；tʻhaou-tʻhëⁿa[tʻau-tʻiã] 偷聽；②

tʻháou[tʻau] 敁（鬆動）；③tʻhàou-mêyⁿᵍ[tʻau-mẽ] 透暝（整夜）；⑤

tʻhâou-böéy[tʻau-buei]頭尾；tʻhâou-hëah[tʻau-hiaʔ]頭額（額頭）；tʻhâou-

kak[tʻau-kak] 頭殼（頭顱）； tʻhâou-lⁿáou[tʻau-lãu] 頭腦 ； tʻhâou-

mô̂ⁿᵍ[tʻau-mõ]頭毛（頭髮）；tʻhâou-seyⁿᵍ[tʻau-sẽ]頭牲（家畜）；tʻhâou-

tshang[tʻau-tsaŋ]頭鬃（頭髮）；tʻhâou-tshang-böéy[tʻau-tsaŋ-buei]頭鬃尾

（小辮子）；tʻhâou-tshêng[tʻau-tsiŋ]頭前（前頭）；bûn-tʻhâou[bun-tʻau]

文頭（麵包）；cʻháe-tʻhâou[tsʻai-tʻau]彩頭（預兆）；cʻhang-tʻhâou[tsʻaŋ-

tʻau]蔥頭；cʻhëyh-tʻhâou[tsʻɛʔ-tʻau]冊頭（書標題）；jít-tʻhâou[-tʻau]日頭

（太陽）；këaou-tʻhâou[kiau-tʻau]嬌頭（驕傲）；keng-tʻhâou[kiŋ-tʻau]肩

頭；kʻha-tʻhâou-woo[kʻa-tʻau-u]骹頭洿（膝蓋）；kʻhé-tʻhâou[kʻi-tʻau]起頭

（開頭）； kⁿa-tʻhâou[kã-tʻau] 監頭 ； köèy-tʻhâou[kuei-tʻau] 過頭（超

過）； kwut-tʻhâou[kut-tʻau] 骨頭 ； pʻhē̂ⁿᵍ-tʻhâou[pʻĩ-tʻau] 鼻頭 ； pó-

tʻhâou[pɔ-tʻau]斧頭；pō̄-tʻhâou[pɔ-tʻau]部頭；póo-tʻhâou[pu-tʻau]斧頭；

tè-tʻhâou[ti-tʻau]剃頭；tʻhìm-tʻhâou[tʻim-tʻau]點頭；tsheʰ-tʻhâou[tsiʔ-tʻau]

舌頭；tshëóh-tʻhâou[tsioʔ-tʻau]石頭；tshím-tʻhâou[tsim-tʻau]枕頭；tùy-

tʻhâou[tui-tʻau]對頭；yëô-tʻhâou[io-tʻau]搖頭。●曾[ts]：Tshaou[tsau]①

tshéw-tshaou[tsiu-tsau]酒糟；②tsháou-á[tsau-a]走仔（女兒）；tsháou-

kʻhëoⁿᵍ[tsau-kʻiɔ̃]走腔（不同的方言）；tsháou-lâe-tsháou-kʻhè[tsau-lai-

tsau-kʻi]走來走去；ka-tsháou-á[ka-tsau-a]虼蚤仔（跳蚤）；③tshàou-

kʻha[tsau-kʻa]灶骹（廚房）；⑦tshāou-cʻhöèy[tsau-tsʻuei]找撮（搜索）。

●時[s]：Saou[sau]③sàou-tshéw[sau-tsiu]掃帚；sàou-tāy[sau-te]掃地；

kʻhám-sàou[kʻam-sau]喊嗽（咳嗽）；tshày-sàou[tse-sau]洗掃。●門

[b/m]：Maou[mau]⑦bīn-māou[bin-mau]面貌（面容）；tshū̄ⁿᵍ-māou[tsŋ-

mau]裝貌（外觀）；yëông-māou[iɔŋ-mau]容貌。

　　10 ëa[ia]──求[k]：Këa[ia]③këà-pʻhay[kia-pʻe]寄批（寄信）；⑦

këā-këā[kia-kia]徛徛（陡）。●去[kʻ]：Kʻ hëa[kʻia]①sae-kʻhëa[sai-kʻia]

私奇（私人）；⑤kʻhëâ-béy [kʻia-bɛ]騎馬；⑦kʻhëā [kʻia]住；tʻhàn-kʻhëā [tʻan-kʻia]侹倚（垂直）。●曾[ts]：Tshëa[tsia]③kɑm-tshëà[kam-tsia]甘蔗。●時[s]：Sëa[sia]①sëa[sia]賒；②sëá-jē[sia-dzi]寫字；sëá-pʻhay[sia-pʻe]寫批（寫信）；③sëà-tshöēy[sia-tsuei]謝罪；sëà-yëóh[sia-ioʔ]瀉藥；lāou-sëà[lau-sia]漏瀉（腹瀉）；⑦kàm-sëà[kam-sia]感謝；tăp-sēā[tap-sia]答謝。●英[ø]：Yëa[ia]②yëá-böēy[ia-buei]也未；yëá-sē[ia-si]也是；yëá-wōo[ia-si]也有；③yëà[ia]厭；yëà-tshé[ia-tsi]椰子。

11　wa[ua] —— 柳[l/n]：Lwa[lua]①tʻhwa-lwā[tʻua-luā]拖累；⑦lwā[luā]偌（如何）；lwā-tshēy[luā-tsei]偌儕（多少）；wá-lwā[ua-lua]倚賴（依靠）。●邊[p]：Pwa[pua]③pwà-ke[pua-ki]簸箕。●求[k]：Kwa[kua]①kwɑ[kua]瓜；cʻhëò-kwɑ[tsʻio-kua]唱歌；cʻhëòⁿg-kwɑ[tsʻiɔ̃-kua]唱歌；③kwà-cʻháe[kua-tsʻai]芥菜；kwà-kʻhàm[kua-kʻam]蓋勘（把蓋）；cʻhòoˉkwà[tsʻu-kua]厝蓋（屋頂）。●去[kʻ]：Kʻhwa [kʻua]①tshōo-kʻhwa [tsu-kʻua] 自誇；③kʻhwà-bàk-këⁿà[kʻua-bak-kiã]掛目鏡（戴眼鏡）；wá-kʻhwà[ua-kʻua]倚靠（依靠）。●地[t]：Twa[tua]②lwá-twā[lua-tua]偌大（多大）；③twà-hà[tua-ha]戴孝；tshûe-twà[tsai-tua]臍帶；⑦twā[tua]大；twā-hàn[tua-han]大漢（長大）；twā-hëⁿa[tua-hiã]大兄（大哥）；twā-pèyh[tua-pɛʔ]大伯；twā-póˊ-bó[tua-pɔ-bo]大部拇（拇指）；twā-sëang[tua-siaŋ]大商（批發商戶）；twā-sëⁿa[tua-siã]大聲；twā-tshé[tua-tsi]大姊（大姐）；twā-twā[tua-tua]大大（大的）；hèyⁿgh-twā[hẽʔ-tua]歇大（停止）；sè-twā[si-tua]四大。●頗[pʻ]：Pʻhwa[pʻua]③kaou-pʻhwà[kau-pʻua]鉤破；pʻhăh-pʻhwà[pʻaʔ-pʻua]拍破（打破）；sáe-pʻhwà[sai-pʻua]使破。●他[tʻ]：Tʻhwa[tʻua]①tʻhwɑ-lwɑ[tʻua-lua]拖羅（繪製）。●曾[ts]：Tshwa[tsua]②tshwá-pàe[tsua-pai]紙牌；kim-tshwá[kim-sua]金紙；pɑou-tshwá[pau-sua]包紙；sin-tshwá[kim-sua]信紙；⑤tshwâ[tsua]蛇；⑦tshèw-tshwā[tsiu-tsua]咒誓（發誓）。●時[s]：Swa[sua]②swá-kʻháou[sua-kʻau]刷口（刷牙）；③kày-swà[ke-sua]

繼世（連接）；sëo-swà[sio-sua]相世（陸續）。●英[ø]：Wa[ua]②wá-lwā[ua-lua]倚賴；wá-k'hò[ua-k'o]倚靠；wá-k'hwà[ua-k'ua]倚跨；⑦kòng-wā[koŋ-ua]講話；tshìt-koo-wa[tsit-ku-ua]一句話。

12　wuy/uy[ui] ── 柳[l/n]：Luy[lui]⑦lūy-tân[lui-tan]雷瑱（雷響）。●邊[p]：Pwuy[pui]①pwuy[pui]飛；⑤pwûy-pwûy[pui-pui]肥肥（肥胖）；⑦káou-pwūy[pui]狗吠。●求[k]：Kwuy[kui]①kwuy-ké[kui-ki]規矩；kwuy-kóo[kui-ku]規矩；②kwúy-lëùp[kui-liap]幾粒；kwúy-uā[kui-ua]幾畫；kwúy-tshé[kui-tsi]果子（水果）；mô`ng-kwúy[mõ-kui]魔鬼；p'háeng-kwúy[p'ãi-kui]否鬼（邪惡）；③hòo-kwùy[hu-kui]富貴；pòo-kwùy[pu-kui] 富 貴 ； sè-kwùy[pu-kui] 四 季 。 ● 去 [k']：K'hwuy [k'ui]①k'hwuy-mooîng [k'ui-muĩ] 開門；k'hwuy-ǒh [k'ui-oʔ] 開學；k'hwuy-tëùm [k'ui-tiam] 開店；k'hwuy-tshùy [k'ui-tsui] 開喙（說話）；pěyh-k'hwuy[pɛʔ-k'ui]掰開；pun-k'hwuy[pun-k'ui]分開（劃分）；t'hëǎh-k'hwuy [t'iaʔ-k'ui] 拆開；③k'hwùy-lát [k'ui-lat] 氣力（力氣）；c'hwán-k'hwùy [ts'uan-k'ui] 喘氣（呼吸）；soò-k'hwùy [su-k'ui] 四季。●地[t]：Tuy[tui]①tuy[tui]堆；tuy-köná[tui-kuã]追趕；③tùy-āou[tui-au]對後（背後）；tùy-gwá-kóng[tui-gua-koŋ]對我講；tùy-hwán[tui-huan]對反（相反）；tùy-t'hâou-hong[tui-t'au-hɔŋ]對頭風（相反的風）；lëên-tùy[lian-tui]聯對（對聯）；sëo-tùy[sio-tui]肖對（相反）。●頗[p']：P'hwuy[p'ui]③pàng-p'hwùy[paŋ-p'ui]放屁。●他[t']：T'huy[t'ui]①lâou-t'huy[lau-t'ui]樓梯；⑤tèng-á-t'hûy[tiŋ-a-t'ui]釘仔錘（錘）。●曾[ts]：Tshuy[tsui]①kɑ-tshuy[ka-tsui]鵊佳（斑鳩）；②tshúy-âm[tsui-am]水涵（渡槽）；tshúy-àng[tsui-aŋ]水甕（水罐子）；tshúy-gôo[tsui-gu]水牛；tshúy-kɑ[tsui-ka] 水膠（膠水）；tshúy-k'hwut[tsui-k'ut] 水窟；tshúy-séw[tsui-siu] 水手；bák-tshúy[bak-tsui]墨水；c'hut-tshúy[ts'ut-tsui]出水（出海）；këɑou-tshúy[kiau-tsui]交水（與水混合）；kěûm-tshúy[kiam-tsui] 咸水 ； kwún-tshúy[kun-tsui] 滾水（開水）；léng-

tshúy[liŋ-tsui]冷水；lō̍-tshúy[liŋ-tsui]露水；③kʻhwuy-tshùy[tsʻut-tsui]開喉（開口）；tshim-tshùy[tsim-tsui]斟喉（親嘴）；⑦tshē-tshūy[tsi-tsui]是誰。● 時[s]：Suy[sui]①suy-jēên[sui-dzian]雖然；②súy-súy[sui-sui]水水（秀氣）；⑤sûy-pēên[sui-pian]隨便；⑦sūy-lâng[sui-laŋ]隨人（每一人）。●英[ø]：Wuy[ui]⑤wûy-ke[ui-ki]危機；⑦gwā-wūy[gui-ui]外位（外地）；yin-wūy[in-ui]因為。

13　ëo[io]──求[k]：Këo[io]③kóng-këò[kɔŋ-kio]講叫；⑤kêô[kio]橋；kêô-á[kio-a]茄子。●地[t]：Tëo[tio]③tëò-hê[tio-hi]釣魚；tëò-kaou[tio-kau]釣鉤；⑤têô-tshew[tio-tsiu]潮州。●他[tʻ]：Tʻhëo[tʻio]③tʻhëò-bé[tʻio-bi]糴米。●曾[ts]：Tshëo[tsio]①ho̍-tshëo[hɔ-tsio]胡椒；keng-tshëo[kiŋ-tsio]耕蕉（芭蕉）；②tshëó-tshëó[tsio-tsio]少少（很少）。●時[s]：Sëo[sio]①sëo-bat[sio-bat]肖捌（相識）；sëo-cʻhēên[sio-tsʻian]肖虔（互相謙讓）；sëo-cʻhin-tshëō^{ng}[sio-tsʻin-tsiɔ̃]肖親像（相同）；sëo-hëo^{ng}[sio-hiɔ̃]燒香；sëo-kè^{ng}[sio-kĩ]肖見（相見）；sëo-kʻhö^{n}à[sio-kʻuã]肖看（相看）；sëo-kim-sëo-tshwá[sio-kim-sio-tsua]燒金燒紙（燒燙金紙）；sëo-kín[sio-kin]肖近（彼此接近）；sëo-nëô^{ng}[sio-niɔ̃]肖讓（相讓）；sëo-pëèt[sio-piat]肖別（相別）；sëo-pʻhăh[sio-pʻaʔ]肖拍（打架）；sëo-pʻhö^{n}ā[sio-pʻuã]肖伴（相伴）；sëo-pöēy[sio-puei]肖背（相反行動）；sëo-swà[sio-sua]肖世（陸續）；sëo-tâng[sio-taŋ]肖同（相同）；sëo-tʻhâe [sio-tʻai]肖刣（相殺）；sëo-tshān [sio-tʻai]肖贈（相助）；sëo-tshàp [sio-tsap]肖雜（融合）；sëo-tày [sio-te]肖滯（相反）；pàng-höéy-lâe-sëo[paŋ-huei-le-sio] 放火例燒（用火焚燒）；②sëó-kang [sio-kaŋ]小岡；sëó-möēy[sio-muei]小妹；sëó-tē[sio-ti]小弟。●英[ø]：Yëo[io]⑤yëô-tʻhâou[io-tʻau]搖頭。

14. ëw[iu]──柳[l/n]：Lew[liu]①lew[liu]溜。●求[k]：Kew[kiu]⑤pʻhöéy-kêw[pʻuei-kiu]皮球。●地[t]：Tew[tiu]①tew-tshúy[tiu-tsui]丟水（投擲入水）；⑤têw-twān[tiu-tuan]綢緞；⑦tēw-kó-cʻháou[tiu-ko-

ts'au]稻槁草（稻草）。●他[t']：T'hew[t'iu]①t'hew-gîn-sö[na][suã][t'iu-gin-suã]抽銀線（制銀線）。●曾[ts]：Tshew[tsiu]①bák-tshew[bak-tsiu]目珠（眼睛）；②tshéw-kö[ná][tsiu-kuã]守寡；tshéw-pöey[tsiu-puei]酒杯；tshéw-tëùm[tsiu-tiam]酒店；tshéw-tshaou[tsiu-tsau]酒糟；tshéw-tshö[ná][tsiu-tsuã]酒盞；tshéw-tshùy[tsiu-tsui]酒醉；gô-tshéw[go-tsiu]扼酒（釀酒）；lim-tshéw[lim-tsiu]啉酒（喝酒）；pān-tshéw[pan-tsiu]辦酒（辦酒席）；sàou-tshéw[sau-tsiu]掃帚；t'hin-tshéw[t'in-tsiu]滕酒（斟酒）；tshëàh-tshéw[tsiaʔ-tsiu]食酒（喝酒）；③tshèw-tshwā[tsiu-tsua]咒誓（發誓）；⑦tshēw-sē[tsiu-si]就是。●時[s]：Sew[siu]①sew-tshèng[siu-tsiŋ]修正；②tshúy-séw[tsui-siu]水手；③sèw-hwɑ[siu-hua]繡花；k'him-sèw[k'im-siu]禽獸；⑤këet-wan-sêw[kiat-uan-siu]結冤仇；⑦sēw-k'hè[siu-k'i]受氣（生氣）；tshëáou-sēw[tsiau-siu]鳥岫（鳥窩）；tû[ng]-höèy-sēw[tŋ-huei-siu]長歲壽（長壽）。●英[ø]：Yew[iu]②pêng-yéw[piŋ-iu]朋友；③yèw-yèw[iu-iu]幼幼（精細）；⑤gôo-leng-yêw[gu-liŋ-iu]牛奶油；⑦yēw-á[iu-a]柚仔（柚子）。

　　15　wae[uai] —— 求[k]：Kwae[kuai]②kwáe-á[kuai-a]拐子（拐杖）；③yaou-kwáe[iau-kuai]妖怪；yaou-hwɑt-kwàe-sùt[iau-huat-kuai-sut]妖法怪術。●去[k']：K' hwae [k'uai]③k'hwàe-k'hwàe [k'uai-k'uai]快快；k'hwàe-tshò[k'uai-tso]快做（很容易做到）；k'hîn-k'hwàe[k'in-k'uai]勤快。●英[ø]：Wae[uai]①wae[uai]歪。

　　16　ëaou/yaou[iau] —— 柳[l/n]：Lëaou[liau]②lëáou-lëáou[liau-liau]了了（完成）；⑤key[ng]-lëâou[kẽ-liau]更寮；⑦lëāou-lé[liau-li]料理。●求[k]：këaou[kiau]①këaou-gō[kiau-go]驕傲；këaou-gnâou[kiau-ŋau]驕傲；këaou-t'hâou[kiau-t'au]驕頭（驕傲）；këaou-tshúy[kiau-tsui]澆水；②këáou-töô[ng][kiau-tiõ]九場（賭場）；pwǎh-këáou[puaʔ-kiau]跋九（賭博）。●地[t]：Tëaou[tiau]①tëaou-sin[tiau-sin]雕身；⑤tëâou-têng[tiau-tiŋ]朝廷；tëâou-tít[tiau-tit]稠直（正直）；bàk-tëâou[bak-tiau]墨條；

gîn-tshoo-tëâou[gin-tsu-tiau]銀珠條；kɑt-tëâou[kat-tiau]結條；nāe-ūm-tëâou[nai-m-tiau]耐唔著（無法忍受）；tèng-tëâou[tiŋ-tiau]釘條（快速釘）；⑦tshâe-tēāou[tsai-tiau]才調（人才）。●曾[ts]：Tshëaou[tsiau]②tshëáou[tsiau]鳥；tshëáou-sēw[tsiau]鳥岫（鳥窩）；③tshëàou[tsiau]照（依據）；tshëàou-kāou[tsiau-kau]較厚（足夠）；tshëàou-kò[tsiau-kɔ]照顧；tshëàou-tshooîng[tsiau-tsuĩ]照全（完成）；⑤tshëâou-pē[tsiau-pi]禮備（準備）。●時[s]：Sëaou[siau]①c'höey-sëaou[ts'uei-siau]吹簫；②sëáou-láy[siau-le]小禮（羞愧）；sëáou-swɑt[siau--suat]小說；③sëàou-lëēn[siau-lian]少年；sëàou-p'hoˑ[siau-p'ɔ]數簿（帳簿）；kè-sëàou[ki-siau]記數（記帳）；këēn-sëàou[kiau-siau]見笑（羞愧）；sooîng-sëàou[suĩ-siau]算數（算帳）；⑤sëâou-sit[kiau-sit]消息。●英[ø]：Yaou[iau]yɑou-kwàe[iau-kuai]妖怪；yɑou-tshënɑ[iau-tsiã]妖精；yɑou-sút[iau-tsiã]妖術；pɑk-tōˑ-yɑou[pak-tɔ-iau]腹肚枵（肚子餓）；③yàou-kín[iau-kin]要緊（重要）。

17　öey[uei] —— 邊[p]：Pöey[puei]①pöey[puei]飛；⑦pöēy-gèk[puei-gik]背逆（要造反）；lōng-pöēy[lɔŋ-puei]弄毀（毀壞）；sëo-pöēy[sio-puei]相背（背道而馳）。●求[k]：Köey[kuei]②köéy-tshé[kuei-tsi]果子（水果）；③köèy[kuei]過（以上）；köèy-kang[kuei-kaŋ]過江；köèy-sè[kuei-si]過世；köèy-sit[kuei-sit]過失；köèy-t'hâou[kuei-t'au]過頭（超過）；bóng-köèy[bɔŋ-kuei]滿過；kang-köèy[kaŋ-kuei]工課（工作）；keng-köèy[kiŋ-kuei]經過；tshit-köèy[tsit-kuei]一過（一次）；⑦köēy-k'ɑ[kuei-k'a]跛骹（跛腳）。●去[k']：K'höey[k'uei]③kang-k'höèy[kaŋ-k'uei]工課（工作）。●頗[p']：P'höey[p'uei]③p'höèy-nönā[p'uei-nuã]呸瀾（吐痰）；mëngh-p'höèy[mĩʔ-p'uei]物配（美味）；⑤p'höēy[p'uei]皮；p'höēy-kěw[p'uei]皮球；⑦p'höēy-tönɑ[p'uei-tuã]被單。●曾[ts]：Tshöey[tsuei]⑦tshöēy-kò[tsuei-ko]罪過；jīn-tshöēy[dzin-tsuei]認罪；kɑ-tshöēy[ka-tsuei]交睡（睡

覺）；ōo-tshöēy[u-tsuei]有罪；sëà-tshöēy[sia-tsuei]謝罪；tek-tshöēy-[tik-tsuei]得罪。●英[ø]：Wöey[uei]①Wöey-á[uei-a]鍋仔（鍋）。●門[b/m]：Möey[muei]⑤ám-möêy[am-muei]飲糜（米粥）；⑦sëó-möēy[sio-muei]小妹。

（二）陽聲韻母十三個：

18　am[am] —— 柳[l/n]：Lam[lam]②lám-lám[lam-lam]荏荏（不良）；⑤lâm[lam]南；lám-lám-sám-sám[lam-lam-sam-sam]濫濫毵毵（顛三倒四）；lám-sám[lam-sam]濫毵（隨便）；lɑm-sek[lam-sik]藍色。●去[kʻ]：Kʻ ham[kʻam]②kʻhám-sàou[kʻam-sau]喊嗽（咳嗽）；heng-kʻhám[hiŋ-kʻam]胸坎（胸膛）。③kʻhàm-jit[kʻam-dzit]勘日（蔽日）；kwà-kʻhàm[kua-kʻam]蓋勘（把蓋）。●地[t]：Tam[tam]①tɑm-měyⁿh[tam-mɛ̃ʔ]耽物（迅速）；⑤tâm-tâm[tam-tam]澹澹（潮濕）。●他[tʻ]：Tʻham[tʻam]①tʻham-sim[tʻam-sim]貪心；③tʻhàm-tʻhëⁿɑ[tʻam-tʻia]探聽；⑤tʻhâm-á[tʻam-a]潭仔（池塘）。●曾[ts]：Tsham[tsam]②tshám-hwɑt[tsam-huat]斬發（切斷）；tshám-tʻhâou[tsam-tʻau]斬頭；tshám-tooïⁿg[tsam-tuĩ]斬斷；cʻhe-tshám[tsʻi-tsam]淒慘。●時[s]：Sam[sam]②lâm-sám[lam-sam]濫鬖（亂紛紛）；lâm-lâm-sám-sám[lam-lam-sam-sam]濫濫鬖鬖（亂紛紛）；⑤lâ-sâm[la-sam]拉饞（骯髒）。

19　im[im] —— 柳[l/n]：Lim[lim]①lim[lim]啉（飲）。●求[k]：Kim [kim]①kim-tshwá [kim]金紙（鍍金紙）；höéy-kim-cʻheyⁿg[huei-kim-tsʻɛ̃]火金星；tong-kim[toŋ-kim]當今（現在）。●去[kʻ]：Kʻ him[kʻim]⑤kʻ hîm-sèw[kʻim-siu]禽獸。●地[t]：Tim[tim]⑤tîm-hëoⁿg[tim-hiɔ̃]沉香（桂香）；cʻhim-tîm[tsʻim-tim]深沉。●他[tʻ]：Tʻhim[tʻim]③tʻhìm-tʻhâou[tʻim-tʻau]銃頭（點頭頭）。●曾[ts]：Tshim[tsim]①tshim-cʻhùy[tsim-tsʻui]斟喙（親嘴）；②tshím-tʻhâou[tsim-tʻau]枕頭。●時[s]：Sim[sim]①sim-köⁿɑ[sim-kuã]心肝；

sim-sëōⁿg[sim-siɔ̃] 心想；sim-tshè[sim-tsi] 心志；teng-sim[tiŋ-sim] 燈芯；tëùm-sim[tiam-sim] 點心；tʻham-sim[tʻam-sim] 貪心；② símpʻhöⁿà[sim-pʻuã] 審判；sím-pōo[sim-pu] 新婦；⑦ tëúm-tëúm-sīm-sīm[tiam-tiam-sim-sim] 居居惴惴（無聲）。●英 [ø]：Yim[im] ① yim-lwān[im-luan] 淫亂；sëⁿa-yim[siã-im] 聲音；tsháou-yim[tsau-im] 噪音。

20 ëum[iam] —— 柳 [l/n]：Lëum[liam] ⑤ lëûm-peⁿg[liam-pĩ] 臨邊（目前）；kôʻ-bāy-lëûm[kɔ-be-liam] 糊儈粘（不拘泥於）；⑦ lëūm-cʻhěyh[liam-tsʻɛ] 念冊（背誦書）；lëūm-keng[liam-kiŋ] 念經（背誦經書）。●求 [k]：Këum[kiam] ② kéy-këúm[kɛ-kiam] 加減；⑤ këûm-këûm[kiam-kiam] 鹹鹹（鹹的）；këûm-tshúy[kiam-tsui] 鹹水。●去 [kʻ]：Kʻ hëum[kʻiam] ① kʻhëum-sùn[kʻiam-sun] 謙遜（謙卑）；② kʻhëúm-tsháe[kʻiam-tsai] 歉采（也許）；③ kʻhëùm-lâng-ây-tshêⁿg[kʻiam-laŋ-e-tsĩ] 欠人的錢（欠人錢）；bóʻ-kʻhëùm-kʻhöéyh[bɔ-kʻiam-kʻuei?] 無欠缺（沒有想）。●地 [t]：Tëum[tiam] ② tëúm-höéy[tiam-huei] 點火；tëúm-sim[tiam-sim] 點心；tëúm-tshek[tiam-tsik] 點燭（點燃蠟燭）；③ tëùm-tëùm[tiam-tiam] 居居（無聲）；tëùm-tëùm-sīm-sīm[tiam-tiam-sim-sim] 居居惴惴（無聲）；kʻ höⁿà-tëùm[kʻuã-tiam] 看店；kʻ hwuy-tëùm[kʻui-tiam] 開店；möⁿa-tëùm[muã-tiam]；幔店（服裝店）；tshéw-tëùm[tsiu-tiam] 酒店；yëóh-tëùm[io?-tiam] 藥店。●他 [tʻ]：Tʻhëum[tʻiam] ② tʻhëúm-meyⁿgh[tʻiam-mẽ?] 忝猛（迅速）。●曾 [ts]：Tshëum[tsiam] ① tshëum-á[tsiam-a] 針仔（針）；këàh-tshëum[kia?-tsiam] 攑針（拿針）。●時 [s]：Sëum[siam] ② sëúm-tē-peⁿg-á[siam-ti-pĩ-a] 閃在邊仔（閃在一旁）；⑤ tshìt-sëûm[tsit-siam] 一撏（兩手合攏）；⑦ sëūm-lôʻ[siam-lɔ] 暹爐（暹）。

21 an[an] —— 柳[l/n]：Lan[lan] ② lán[lan] 伯（咱們）；lán-ây [lan-e] 伯兮（咱的）；⑤ lân-kɑn [lan-kan] 欄杆；lân-sɑn [lan-san] 零星；kɑn-lân [lan-lan] 艱難；⑦ tshɑe-lān [tsai-lan] 災難。●邊[p]：Pan[pan]

①pan-gê[pan-gi]便宜；②cʻhâ-pán[tsʻa-pan]柴板（木板）；in-pán[in-pan]印版；⑦pān-sōo[pan-su]辦事（做生意）；báy-pān[be-pan]買辦；pē-pān[pi-pan]備辦（準備）。●求[k]：Kan[kan]①kɑn-kʻhóʻ[kan-kʻɔ]艱苦；kɑn-lân[kan-lan]艱難；kɑn-séyⁿᵍ-sëá[kan-sẽ-sia]簡省寫（縮短）；bóʻ-sëang-kɑn[bɔ-siaŋ-kan]無相干；jit-kɑn[dzit-kan]日間；lân-kɑn[lan-kan]欄杆；mêyⁿᵍ-kɑn[mẽ-kan]暝間（夜間）；tëong-kɑn[tiɔŋ-kan]中間；sè-kɑn[si-kan]世間。●去[kʻ]：Kʻ han[kʻan]①kʻhan-bán[kʻan-ban]牽挽（拉動）；kʻhan-béy[kʻan-bɛ]牽馬；kʻhan-söⁿâ [kʻan-suã] 牽線；kʻhan-tshîn [kʻan-tsin]牽成；②ūᵐ-kʻhán-tʻhëⁿₐ[m-kʻan-tʻiã]不肯聽。●地[t]：Tan[tan]⑤tân[tan]䂻（聲音響）；lūy-tân[lui-tan]雷䂻（雷響）。●他[tʻ]：Tʻhan[tʻan]③tʻhàn[tʻan] 趁（跟隨）；tʻhàn-höⁿâ[tʻan-huã]趁橫（橫）；tʻhàn-kʻhëā[tʻan-kʻia]侹徛（垂直）；tʻhàn-tshëah[tʻan-tsiaʔ]趁食（獲得生計）；tʻhàn-yëōⁿᵍ[tʻan-iɔ]趁贏。●曾[ts]：Tshan[tsan]③tshìt-tshàn[tsit-tsan]一棧（一層）；⑤tshân-āou[tsan-au]前後；⑦pang-tshān[paŋ-tsan]幫贈（幫助）；sëo-tshān[sio-tsan]肖贈（相助）。●時[s]：San[san]①lân-san[lan-san]零星（雜項）；②sán-sán[san-san]瘖瘖（瘦）。

22　in[in] —— 邊[p]：Pin[pin]①pin-nûⁿᵍ[pin-nŋ]檳榔；pin-nûⁿᵍ-sōo[pin-nŋ-su]檳榔城；pîn-këông[pin-kiɔŋ]貧窮。●求[k]：Kin[kin]①kin-á-jít[kin-a-dzit]今仔日（今日）；kin-pún[kin-pun] 根本；tshìt-kin[tsit-kin]一斤；②kín-kín[kin-kin]緊緊（匆忙）；tʻhôʻ-kín[tʻɔ-kin] 討揀（工作）；yàou-kín[iau-kin]要緊（重要） ；⑦cʻhin-kīn[tsʻin-kin]親近。●去 [kʻ]：Kʻ hin[kʻin]① kʻ hin-kʻ hwàe[kʻin-kʻuai]輕快；kʻ hin-tāng[kʻin-taŋ]輕重；②kʻ hín-kʻ hín[kʻin-kʻin]淺淺（淺）；⑤kʻ hîn-cʻ hàe[kʻin-tsʻai]芹菜。●地[t]：Tin[tin]①tin-tāng[tin-taŋ]珍動（移動）；⑤tîn-á[tin-taŋ]藤仔（藤子）；tîn-ɑe[tin-ai]塵埃。●他[tʻ]：Tʻhin[tʻin]⑤tʻhîn-tshéw[tʻin-tsiu]滕酒（倒酒）。●曾[ts]：Tshin[tsin]①

tshin-tshëⁿà[tsin-tsiã] 真正；⑤ k'han-tshîn[k'an-tsin] 牽成；⑦ tshīn-kèng[tsin-kiŋ] 盡敬（恭敬）；tshīn-tshāe[tsin-tsai] 盡在（非常）；këông-tshīn[kioŋ-tsin] 窮盡。●時 [s]：Sin[sin] ① sin-īn[sin-in] 身孕；sin-k'heyh[sin-k'ɛʔ] 新客；sin-lô[sin-lo] 薪勞（工資）；sin-nëô^{ng}[sin-niõ] 新娘；sin-pe^{ng}[sin-pĩ] 身邊；sin-sey^{ng}[sin-sɛ̃] 先生；ék-sin[ik-sin] 一身；k'hé-sin[k'i-sin] 起身。●英[ø]：Yin[in] ③ yìn-c'hěyh[in-tsʻɛʔ] 印冊（印書）；yìn-pán[in-pan] 印版；yìn-tap[in-tap] 應答；yìn-wūy[in-ui] 因為；⑦ sin-yīm[sin-im] 身孕。●門 [b/m]：Min[min] ⑤ mîn-á-tshāe[min-a-tshai] 明仔載（明天）。

23　un/wun[un] ── 柳[l/n]：Lun[lun] ② t'hun-lún[t'un-lun] 吞忍（忍耐）；⑤ c'hëa-lûn[tsʻia-lun] 車輪；⑦ lūn-göěyh[lun-gueiʔ] 閏月；lūn-góo[lun-gu] 論語；pëēn-lūn[pian-lun] 辯論（討論）。●邊[p]：Pun[pun] ① pun-c'höey[pun-tsʻuei] 噴吹（吹喇叭）；pun-k'hwuy[pun-k'ui] 分開（劃分）；pun-lê[pun-li] 分離；pun-tsʻhěyh[pun-tsʻɛʔ] 分冊（分發書籍）；pun-tshò-kwúy-na-uy[pun-tso-kui-na-ui] 分作幾那位（分為幾個地方）；② pún-sin[pun-sin] 本身；pún-tshê^{ng}[pun-tsĩ] 本錢；kin-pún[kin-pun] 根本；séh-pún[siʔ-pun] 蝕本（賠錢）；tshít-pún[tsit-pun] 一本；③ pùn-sò[pun-so] 糞掃（垃圾）；lóh-pùn[loʔ-pun] 落糞（大便）；sëo-pùn[sio-pun] 燒糞（燒牛糞）。●求[k]：Kwun[kun] ① kwun-sōo-peng-béy[kun-si-piŋ-bɛ] 軍事兵馬；kwun-tshóo[kun-tsu] 君子；② kwún-tshúy[kun-tsui] 滾水（開水）；ām-kwún[am-kun] 頷管（脖子）；gâou-kwún[gau-kun] 㜒滾（開玩笑）；③ kwûn-t'hâou-bó[kun-] 拳頭拇（拳頭）。●去[k']：K' hwun [k'un] ③ k'hwùn [k'un] 睏（睡）；hěy^{ng}-k'hwùn [hɛ̃-k'un] 歇睏（歇息）。●地[t]：Tun[tun] ① tun-tun[tun-tun] 鈍鈍（鈍）；⑤ c'hùy-tûn[tsʻui-tun] 喙唇（嘴唇）；hēy-tûn[hɛ-tun] 下唇；téng-tûn[tiŋ-tun] 頂唇（上唇）。●頗[p']：P'hun[p'un] ① p'hun-töⁿā[p'un-tuã] 貧憚（懶惰）。●他 [t']：T'hun[t'un] ① t'hun-lún[t'un-lun] 吞忍（耐煩）。●曾 [ts]：

Tshun[tsun]①tshun-á[tsun-a]樽仔（盛酒器）；tshun-e-ây-lēng[tsun-i-e-liŋ]遵伊的令（服從他的命令）；tshun-kèng[tsun-kiŋ]尊敬；②ū^m-tshún[m-tsun]唔准（不准）；⑤tshûn-lëⁿā[tsun-liã]船錨；këⁿα̂-tshûn[kiã-tsun]行船；lòh-tshûn[loʔ-tsun]落船（下船）；tăh-tshûn[taʔ-tsun]踏船（去船上）；tshëën-tshûn[tsian-tsun]戰船。●時[s]：Sun[sun]①këⁿá-sun[kiã-sun]囝孫（子孫）；③kʻheùm-sùn[kʻiam-sun]謙遜；⑦sūn-hong[sun-hɔŋ]順風；sūn-lō˙[sun-lɔ]順路；sūn-pēēn[sun-pian]順便；hàou-sūn[hau-sun]孝順。●英[ø]：Wun[un]①wun[un]蝹（無力的臥倒）；wun-koo-ây-lâng[un-ku-e-laŋ]瘰痀的人（駝背之人）。

　　24 wan[uan] ── 柳[l/n]：Lwan[luan]⑦jéáou-lwān[dziau-luan]擾亂（混亂）；yim-lwān[im-luan]淫亂。●求[k]：Kwan[kuan]②kwán-tʻhāe[kuan-tʻai]款待（招待）；pʻho-lây-kwán[pʻo-le-kuan]玻璃碗（玻璃瓶）；③kwàn-sè[kuan-si]慣世（習慣）；têy-kwàn[tɛ-kuan]茶罐（茶壺）；⑤kwân-kwân[kuan-kuan]懸懸（高）；kēy-kwân[kɛ-kuan]低懸（高低）。●去[kʻ]：Kʻ hwàn [kʻuan]③kʻhwàn-sè-bûn [kʻuan-si-bun] 看世文（看劇本）。●地[t]：Twan[tuan]⑦têw-twān[tiu-tuan]綢緞。●英[ø]：Wan[uan]①wαn-key[uan-kɛ]冤家；wαn-köèy-lâe[uan-kuei-lai]彎過來；këet-wαn-sêw[kiat-uan-siu]結冤仇；⑤yĕŏh-wân[ioʔ-uan]藥丸。

　　25 ëen[ian] ── 柳[l/n]：Lëen[lian]②lëén-tâou[lian-tau]臉頭；⑤lëēn-tùy[lian-tui]聯對；tùy-lëēn[tui-lian]對聯；sëáou-lëên[siau-lian]少年；⑦lëēn-á[lian-a]鏈仔（鏈子）；cʻhαou-lëēn[tsʻau-lian]操練；teng-lëēn[tiŋ-lian]釘鏈（鏈接）。●邊[p]：Pëen[pian]③këⁿâ-pëen-pëen[kiã-pian-pian]行遍遍（到處走）；⑦pēēn-lūn[pian-lun]辯論；hwun-pēēn[hun-pian]分辨；sūn-pēēn[sun-pian]順便；sûy-pēēn[sui-pian]隨便。●求[k]：këen[kian]③këèn-sëàou[kian-siau]見笑（慚愧的，羞恥的）。●頗[pʻ]：pʻ hëen[pʻian]③α-pʻhëèn[a-pʻian]鴉片；möⁿâ-pʻhëën[muã-pʻian]瞞騙（欺騙）。●曾[ts]：Tshëen[tsian]①tshëen-sê[tsian-si]

煎匙；②tshëén-to[tsian-to]剪刀；kɑ-tshëén[ka-tsian]鉸剪（剪刀）；③tshëén-kǎh[tsian-kaʔ]戰甲（盔甲）；tshëén-tshûn[tsian-tsun]戰船；cʻhut-tshëén[tsʻut-tsian]出戰；gâou-tshëén[gau-tsian]毃戰（善戰）。● 時 [s]：Sëen[sian] ① seyⁿᵍ-sëen[sɛ̃-sian]生銍（生銹）。● 英 [ø]：Yëen[ian]⑤yëen-kòˈ[ian-kɔ]緣故。

26　ang[aŋ]——柳[l/n]：Lang[laŋ]⑤lâng-kʻheyh[laŋ-kʻɛʔ]人客（客人）；cʻhàou-hē-lâng[tsʻau-hi-laŋ]臭耳聾（耳聾）；cʻhut-lâng[tsʻut-laŋ]出難（提出此事）；sūy-lâng[sui-laŋ]隨人；tàk-lâng[tak-laŋ]逐人（每人）。●邊[p]：Pang[paŋ]①pang-kok[paŋ-kɔk]邦國；paŋ-tshān[paŋ-tsan]幫贊（幫助）；③ pàng-âng[paŋ-aŋ]放紅（輸血液）；pàng-cʻhèng[paŋ-tsʻiŋ]放銃（消防炮）；pàng-jëō[paŋ-dzio]放尿（小便）；pàng-pʻhàou[paŋ-pʻau]放炮；pàng-pʻhwùy[paŋ-pʻui]放屁；pàng-sáe[paŋ-sai]放屎（大便）。●求[k]：Kang[kaŋ]①kang-hoo[kaŋ-hu]工夫；kang-kʻhöèy[kaŋ-kʻuei]功課；gêâ-kang[gia-kaŋ] 蜈蚣；goô-kang[gu-kaŋ] 牛公（公牛）；yëôⁿᵍ-kang[iɔ̃ -kaŋ] 羊公（公羊）；②köèy-káng[kuei-kaŋ]過港。● 去 [kʻ]：Kʻ hang[kʻaŋ] ① kʻhang-kʻhang[kʻaŋ-kʻaŋ]空空（空的）；hē-kʻhang[hi-kʻaŋ]耳腔（耳朵）。● 地 [t]：Tang[taŋ]①tang-sae[taŋ-sai]東西；tang-tʻheⁿᵍ[taŋ-tĩ]冬天；tang-tshǎyh[taŋ-tseʔ]冬節（冬至）；tang-uⁿᵍ[taŋ-ŋ]中間；③kàou-tàng[kau-taŋ]夠當（業務）；⑤tâng-só[taŋ-so]銅鎖（黃銅鎖）；tâng-söⁿa[taŋ-suã]銅線（黃銅線）；sëo-tâng[sio-taŋ] 相同；⑦ tāng-tāng[taŋ-taŋ] 重重（沉重）；kʻhin-tāng[kʻin-taŋ] 輕重；tìn-tāng[tin-taŋ] 鎮重（移動）。● 頗 [pʻ]：Pʻhang[pʻaŋ]①pʻhang-pʻhang[pʻaŋ-pʻaŋ]芳芳（芳香）；tshûn-pʻhâng[tsun-pʻaŋ]船帆。●他[tʻ]：Tʻhang[tʻaŋ]①tʻhang-á[tʻaŋ-a] 窗仔（窗戶）；bôˈ-tʻhang[bɔ-tʻaŋ] 無�494（無法）；uᵐ-tʻhang[m-tʻaŋ] 呣�494（不要）。●曾[ts]：Tshang[tsaŋ]①béy-tshang[bɛ-tsaŋ]馬鬃（馬的鬃毛）；tʻhâou-tshang-böéy[tʻau-tsaŋ-buei]頭鬃尾（小辮子）；⑤tshâng-èk[tsaŋ-ik]沖

浴；cʻhēw-tshâng[tsʻiu-tsaŋ]樹叢。●**時**[s]：Sang[saŋ]③sàng-sûⁿ[saŋ-ŋ]送喪（送葬）。

　　27　ëang[iaŋ]──**求**[k]：Këang[kiaŋ]②këáng-këáng[kiaŋ-kiaŋ]強強（勉強）。●**地**[t]：Tëang[tiaŋ]⑦tŏk-tëang[tɔk-tiaŋ]獨杖。●**時**[s]：Sëang[siaŋ]①sëang-cʻhéw[siaŋ-tsʻiu]雙手；twā-sëang[tua-siaŋ]大商（一個批發商戶）；⑤sëâng-sëâng[siaŋ-siaŋ]常常；sëâng-sê[siaŋ-si]常時；⑦sëāng-pêng[siaŋ-piŋ]雙爿（雙方）。

　　28　eng[iŋ]──**柳**[l/n]：Leng[liŋ]①leng-yêw[liŋ-iu]奶油（黃油）；gôo-leng[gu-liŋ]牛奶；②léng-tshúy[liŋ-tsui]冷水；⑤lêng-gwā[liŋ-gua]另外；lêng-jëòk[liŋ-dziɔk]凌辱；⑦bēng-lēng[biŋ-liŋ]命令；tshun-e-âylēng[tsun-i-e-liŋ]遵伊的令（服從他的命令）。●**邊**[p]：Peng[piŋ]①peng-to[piŋ-to]兵刀（武器）；kwun-sōo-peng-béy[kwun-sōo-piŋ-bɛ]軍事兵馬（軍事）；⑤pêng-ɑn[piŋ-an]平安；pêng-peⁿg[piŋ-pĩ]爿邊（邊緣）；pêng-yéw[piŋ-iu]朋友；hëòⁿg-pêng[hiɔ̃-piŋ]向爿（那一邊）；hwan-pêng[huan-piŋ]番爿（國外）；sëang-pêng[siaŋ-piŋ]雙爿（兩側）；tsháy-pêng[tse-piŋ]這爿（這邊）。●**求**[k]：Keng[kiŋ]①keng-köèy[kiŋ-kuei]經過；keng-tʻhâou[kiŋ-tʻau]肩頭；keng-tshëo[kiŋ-tsio]香蕉；êng-keng[iŋ-kiŋ]嬰間（嬰兒房間）；gō͘-keng[gɔ-kiŋ]五經；lëūm-keng[liam-kiŋ]念經；pâng-keng[laŋ-kiŋ]房間；tshèng-keng[tsiŋ-kiŋ]正經（正直）；yëăh-keng[iaʔ-kiŋ]易經；②cʻhong-kéng[tsʻɔŋ-kiŋ]創梗（嘲弄，嘲笑）；③kèng-tëōng[kiŋ-tiɔŋ]敬重；tshīn-kèng[tsiŋ-kiŋ]正敬；tshun-kèng[tsiŋ-kiŋ]尊敬。●**去**[kʻ]：Kʻheng[kʻiŋ]⑦cʻhut-kʻhēng[tsʻut-kʻiŋ]出虹（有一道彩虹）。●**地**[t]：Teng[tiŋ]①teng-hëoⁿg[tiŋ-hiɔ̃]丁香；teng-höéy[tiŋ-huei]燈火；teng-tëēn[tiŋ-tian]釘鏈（鏈接）；tʻheʰ-teng[tʻiʔ-tiŋ]鐵釘；②téng-bīn[tiŋ-bin]頂面（上面）；téng-hāou[tiŋ-hau]等候；téng-tʻhāe[tiŋ-tʻai]等待；téng-po͘[tiŋ-pɔ]頂晡（上午）；téng-tûn[tiŋ-tun]頂唇（上唇）；lâou-téng[lau-tiŋ]樓頂（樓

上）；söⁿa-téng[suã-tiŋ]山頂（山上）；tŏh-téng[toʔ-tiŋ]桌頂（桌上）；③lèng-á-tʻhûy[liŋ-a-tʻui]楞仔錘（錘子）；⑦mooîⁿg-tēng[muĩ-tiŋ]門橫（門檻）。●曾[ts]：Tsheng[tsiŋ]①tsheng-bé[tsiŋ-bi]舂米；tsheng-hwàt[tsiŋ-huat]征伐；tsheng-kōo[tsiŋ-ku]征舊（迫擊炮）；tsheng-tshwàh[tsiŋ-tsuaʔ]精辥（差異）；lô-tsheng[lo-tsiŋ]羅鐘；sê-tsheng[si-tsiŋ]時鐘；tshit-tĕúm-tsheng-[tsit-tiam-tsiŋ]一點鐘；②tshéng-á[tsiŋ-a]種仔（種子）；kay-môⁿg-tshéng[ke-mõ-tsiŋ]雞毛莖（雞毛撢）；sew-tshéng[-tsiŋ]休整；③tshèng-tshé[tsiŋ-tsi]種子；tshèng-keng[tsiŋ-kiŋ]正經；tshàe-tshèng[tsai-tsiŋ]栽種（種植）；kɑ-tshèng[ka-tsiŋ]交正（床墊）；⑤tshêng-āou[tsiŋ-au]前後；tshêng-jìt[tsiŋ-dzit]前日；bīn-tshêng[bin-tsiŋ]面前；yin-tshêng[in-tsiŋ]恩情；tshàou-tshêng[tsau-tsiŋ]灶前；tshá-tshêng[tsa-tsiŋ]早前；tshīn-tshêng[tsin-tsiŋ]真情；⑦tshēng-tshēng[tsiŋ-tsiŋ]靜靜（安靜）；sëok-tshēng[siɔk-tsiŋ]肅靜。●時[s]：Seng[siŋ]①seng-lé[siŋ-li]生理（生意）；seng-tshëŏh[siŋ-tsioʔ]生借；e-seng[i-siŋ]醫生；hàk-seng[hak-siŋ]學生；tàe-seng[tai-siŋ]代先（在先）；②séng-cʻhɑt[siŋ-tsʻat]省查（檢查）；③sèng-jîn[siŋ-dzin]聖人；sèng-tʻháy[siŋ-tʻe]興替（配置）。

29 ong[ɔŋ] —— 柳[l/n]：Long[lɔŋ]②lóng-bô·[lɔŋ-bɔ]攏無（並不）；lóng-tshóng[lɔŋ-tsɔŋ]攏總（整個）；⑦lōng-pöey[lɔŋ-puei]弄碑（毀壞）。●求[k]：Kong[kɔŋ]①kong-kong-tō-tō[kɔŋ-kɔŋ-to-to]公公道道（公正）；kong-lô[kɔŋ-lo]功勞；kong-se[kɔŋ-si]公司；ɑng-kong[aŋ-kɔŋ]翁公（菩薩）；sɑe-kong[sai-kɔŋ]師公（巫師）；tshóo-kong[tsu-kɔŋ]主公；②kóng-këò[kɔŋ-kio]狂叫；kóng-wā[kɔŋ-ua]講話；bóng-kóng[bɔŋ-kɔŋ]蠻講。●去[kʻ]：Kʻ hong [kʻɔŋ]②kʻhóng-tshóo [kʻɔŋ-tsu]孔子。●地[t]：Tong[tɔŋ]①tong-kim[tɔŋ-kim]當今。●他[tʻ]：Tʻhong[tʻɔŋ]①tʻhong-sè-kày[tʻɔŋ-si-ke]通四界（各地）；tʻhong-tʻhengʻ-hēy[tʻɔŋ-tʰĩ-hɛ]通天下。●曾[ts]：Tshong[tsɔŋ]②lóng-tshóng[lɔŋ-tsɔŋ]攏

總；③tshóng-tâe[tsɔŋ-tai]葬埋（埋葬）。●**時**[s]：Song[sɔŋ]③sòng-hëong[sɔŋ-hiɔŋ]宋凶（窮困）；sòng-sòng[sɔŋ-sɔŋ]宋宋（窮困）。●**英**[ø]：Ong[ɔŋ]②óng-lâe[ɔŋ-lai]往來（交往）；⑦hin-ōng[hin-ɔŋ]興旺。

　　30　ëong[iɔŋ]──**柳**[l/n]：Lëong[liɔŋ]⑤hâm-lëông[ham-liɔŋ]含龍（虎頭鉗）。●**求**[k]：Këong[kiɔŋ]②këong-c'hew[kiɔŋ-ts'iu]弓鬚；⑤këông-tshīn[kiɔŋ-tsin]窮盡；pín-këông[pin-kiɔŋ]貧窮。●**地**[t]：Tëong[tiɔŋ]① tëong-hō̆[tiɔŋ-hɔ]忠厚；tëong-kɑn[tiɔŋ-kan]中間；⑦kèng-tēōng[kiŋ-tiɔŋ]敬重。●**他**[t']：T'hëong[t'iɔŋ]②t'hëóng-àe[t'iɔŋ-ai]寵愛；③t'hëòng-lòk[t'iɔŋ-lɔk]暢樂（樂趣）。

（三）鼻化韻十二個：

　　31　na[ɑ̃]──**求**[k]：Kna[kɑ̃]①kⁿɑ-khoo[kɑ̃-k'u]監坵（監獄）；kⁿɑ-t'hâou[kɑ̃-k'u]監頭（守門員）；②ū̆ᵐ-kⁿá[m-kɑ̃]呣敢（不敢）。●**地**[t]：Tⁿa[tɑ̃]①tⁿɑ[tɑ̃]□（現在）；tⁿɑ-tshúy[tɑ̃-tsui]擔水；②bô-tⁿá[bo-tɑ̃]無膽（沒勇氣）；hó-tⁿá[ho-tɑ̃]好膽。●**頗**[p']：P' hⁿa[p'ɑ̃]③p'hⁿà-p'hⁿà[p'ɑ̃-p'ɑ̃]冇冇（空洞的）。●**時**[s]：Sⁿa[sɑ̃]①sⁿɑ[sɑ̃]三；sⁿɑ-k'hoˑ[sɑ̃-k'ɔ]衫褲（衣服）；sⁿɑ-meⁿgh[sã-mĩʔ]什麼；sⁿɑ-sōo[sã-su]什事；sⁿɑ-tshàp[sã-tsap]三十；c'heng-sⁿɑ[ts'iŋ-sã]穿衫（穿衣）。

　　32　eyⁿg[ɛ̃]──**柳**[l/n]：Neyⁿg[nɛ̃]③nèyⁿg-k'höⁿà[nɛ̃-k'uã]矔看。●**邊**[p]：Peyⁿg[pɛ̃]③pèyⁿg[pɛ̃]柄；⑤pêyⁿg-pêyⁿg[pɛ̃-pɛ̃]平平（勻）；pêyⁿg-c'hëⁿà[pɛ̃-ts'iã]平正（公平）；pêyⁿg-tëⁿā[pɛ̃-tiã]平定；hè-pêyⁿg[hi-pɛ̃]戲棚（戲劇舞臺）；⑦pēyⁿg-t'hëⁿà[pɛ̃-t'iã]病痛；jwáh-pēyⁿg[dzuaʔ-pɛ̃]熱病；köⁿâ-pēyⁿg[kuã-pɛ̃]寒病；tëŏh-pēyⁿg[tioʔ-pɛ̃]著病（得病）。●**求**[k]：Keyⁿg[kɛ̃]①keyⁿg-lêâou[kɛ̃-liau]經條（手錶內部零件）。●**去**[k']：K' heyⁿg[k'ɛ̃]① k' heyⁿg[k'ɛ̃]坑。●**曾**[ts]：Tsheyⁿg[tsɛ̃]① sëo-tsheyⁿg[sio-tsɛ̃]肖爭（相爭）。●**時**[s]：Seyⁿg[sɛ̃]①seyⁿg-këⁿà[sɛ̃-kiã]生囝（生小孩）；seyⁿg-mëⁿā[sɛ̃-miã]生命；seyⁿg-nooīⁿg[sɛ̃-nuĩ]生卵（下

蛋）；sey^ng-sëen[sɛ̃-sian]生銑（生銹）；t'haou-sey^ng[t'au-sɛ̃]偷生；②séy^ng-séy^ng[sɛ̃-sɛ̃]省省（節儉）；kan-séy^ng[kan-sɛ̃]簡省；③pěyh-sèy^ng[pɛʔ-sɛ̃]百姓。●門[b/m]：Mey^ng[mɛ̃]⑤mêy^ng-hooi[mɛ̃-huĩ]暝昏（晚上）；mêy^ng-kan[mɛ̃-kan]暝間（夜晚）；mêy^ng-nê^ng[mɛ̃-nĩ]明年；c'hey^ng-mêy^ng[tsʰɛ̃-mɛ̃]青盲（盲人）；t'hàou-mêy^ng[t'au-mɛ̃]透暝（過夜）；⑦mēy^ng[mɛ̃]罵。

33　o·^ng[ɔ̃] —— 門[b/m]：Mo·^ng[mɔ̃]⑤mô·^ng-kwúy[mɔ̃-kui]魔鬼；t'hâou-mô.^ng[t'au-mɔ̃]頭毛（頭髮）。

34　eng[ĩ] —— 柳[l/n]：Ne^ng[nĩ]②né^ng[nĩ]染；⑤nê^ng[nĩ]年；nê^ng-böéy[nĩ-buei]年尾（臨近年關）；nê^ng-tshǎyh[nĩ-tseʔ]年節（時間和季節）；kōo-nê^ng[ku-nĩ]舊年（去年）；mêy^ng-nê^ng[mɛ̃-nĩ]明年。●邊[p]：Pe^ng[pĩ]①pe^ng-á[pĩ-a]邊仔（兩側）；béy-pe^ng[bɛ-pĩ]馬鞭（鞭子）；lëûm-pe^ng[liam-pĩ]臨邊（目前）；sin-pe^ng[sin-pĩ]身邊；③káy-pè^ng[ke-pĩ]改變。●求[k]：Ke^ng[kĩ]③bāng-kè^ng[baŋ-kĩ]夢見；k'hö^nà-kè^ng[k'uã-kĩ]看見；khö^nà-ū^m-kè^ng[k'uã-m-kĩ]看不見；p'hǎh-ū^m-kè^ng[k'uã-kĩ]拍不見（打不到）；sëo-kè^ng[sio-kĩ]相見；t'hë^na-kè^ng[t'iã-kĩ]聽見；⑤háe-kè^ng[hai-kĩ]海墘（海岸）。●地[t]：Te^ng[tĩ]①te^ng-te^ng[tĩ-tĩ]珍珍（甜的）；⑤tê^ng-s^na[tĩ-sã]組衫（縫衣服）；⑦tē^ng-tē^ng[tĩ-tĩ]滇滇（滿滿）。●頗[p']：Phee^ng[pĩ]③p'hè^ng-at[pĩ-at]鼻遏（鼻樑）；p'hè^ng-t'hâou[pĩ-t'au]鼻頭。●他[t']：T'he^ng[tĩ]①t'he^ng-tāy[tĩ]天地；c'hun-t'he^ng[tsʰun-tĩ]春天；hēy-t'he^ng[hɛ-tĩ]夏天；hó-t'he^ng[ho-tĩ]好天；tang-t'he^ng[-tĩ]冬天；t'hong-t'he^ng-hāy[t'ɔŋ-tĩ-he]通天下。●曾[ts]：Tshe^ng[tsĩ]①tshe^ng-bō[tsĩ-bo]晶帽（帽子）；tshe^ng-tëâou[tsĩ-tiau]氈條（地毯）；tshe^ng-sáy[tsĩ-se]漿洗（洗）；②tshé^ng-këo^ng[tsĩ-kiɔ̃]紫薑（薑）；③tshóh-tshè^ng[tsoʔ-tsĩ]作箭；⑤tshê^ng-gîn[tsĩ-gin]錢銀（錢）；tshê^ng-tshâe[tsĩ-tsai]錢財（錢）；tshê^ng-yin[tsĩ-in]錢因；gîn-tshê^ng[gin-tsĩ]銀錢（錢）；kim-tshê^ng[kim-tsĩ]金錢；kèy-tshê^ng[kɛ-tsĩ]價錢；pún-tshê^ng[pun-tsĩ]本錢；

tát-tshêⁿg[pun-tsĩ]值錢；tâng-tshêⁿg[taŋ-tsĩ]銅錢；tʻhàn-tshêⁿg[tʻan-tsĩ]趁錢（賺錢）。●時[s]：Scng[sĩ]③sèⁿg-á[sĩ-a]扇仔（扇子）。●門[b/m]：Meⁿg[mĩ]⑤mêⁿg-hwa[mĩ-hua]棉花；mêⁿg-yêôⁿg[mĩ-iɔ̃]綿羊；ka-pǒh-mêⁿg[ka-poʔ-mĩ]佳薄棉。

35 ëna[iã]——柳[l/n]：Nëⁿa[niã]②tshìt-nëⁿá[tsìt-niã]一領（一套衣服）。●求[k]：Këⁿa[kiã]①këⁿa-ne[kiã-ni]驚哪（驚訝）；këⁿa-sëⁿâ[kiã-siã]京城；pɑk-këⁿa[pak-kiã]北京；②këⁿá-sàe[kiã-sai]囝婿（女婿）；këⁿá-sun[kiã-sun]囝孫（子孫）；sày-këⁿá[se-kiã]細囝（小孩）；③bàk-këⁿà[bak-kiã]目鏡（眼鏡）；bīn-këⁿà[bin-kiã]面鏡；⑤këⁿâ-lâe-këⁿâ-kʻhè[kiã-lai-kiã-kʻi]行來行去（走來走去）；këⁿâ-lȫ[kiã-lɔ]行路（走路）；këⁿâ-pëèn-pëèn[kiã-pian-pian]行遍遍（到處走）。●地[t]：Tëⁿa[tiã]②tëⁿá[tiã]鼎；⑦tëⁿā-tëⁿā[tiã-tiã]定定（僅僅）；tëⁿā-tëóh[tiã-tioʔ]定著（固定）；lóh-tëⁿā[loʔ-tiã]落錨（拋錨）；pêyⁿg-tëⁿā[pɛ̃-tiã]平定（和平）；tshûn-tëⁿā[pɛ̃ʔ-tiã]船錨。●他[tʻ]：Tʻhëⁿa[tʻiã]①tʻhëⁿa-kèⁿg[tʻiã-kĩ]聽見；tʻhàm-tʻhëⁿa[tʻam-tʻiã]探聽；tʻhaou-tʻhëⁿa[tʻau-tʻiã]偷聽；③ɑe-tʻhëⁿà[ai-tʻiã]哀痛；pēyⁿg-tʻhëⁿà[pɛ̃-tʻiã]病痛。●曾[ts]：Tshëⁿa[tsiã]①tshëⁿa-göëyh[tsiã-gueiʔ]正月；yaou-tshëⁿa[iau-tsiã]妖精；②tshëⁿá-tshëⁿá[tsiã-tsiã]謷謷（淡）；nooíⁿg-tshëⁿá[nuĩ-tsiã]軟謷（軟弱）；③tshëⁿà-cʻhéw[tsiã-tsʻiu]正手（右手）；pêyⁿg-tshëⁿà[pɛ-tsiã]平正；sè-tshëⁿà[si-tsiã]四正（四方形）；tshin-tshëⁿà[tsin-tsiã]真正；⑤tshëⁿâ-bān-nêⁿg[tsiã-bān-nĩ]成萬年（整個萬年）；tshëⁿâ-cʻheng[tsiã-tsʻiŋ]成千；tshëⁿâ-lâng[tsiã-laŋ]成人；koˈ-tshëⁿâ[kɔ-tsiã]咕成（懇求）。●時[s]：Sëⁿa[siã]①sëⁿa-bun[siã-bun]聲文；sëⁿa-yim[siã-im]聲音；mëⁿâ-sëⁿa[miã]名聲；twā-sëⁿa[miã]大聲；⑤këⁿa-sëⁿâ [kiã-siã]京城。●英[ø]：Yëna[iã]②bô̌-yëⁿá[bɔ-iã]無影；kʻhàh-tshɑe-yëⁿá[kʻaʔ-tsai-iã]恰知影（知道）；wōo-yëⁿá-á-bô̌[u-iã-a-bɔ]有影仔無（真實與否）；⑤soo-yëⁿâ[su-iã]輸贏；tʻhâe-yëⁿâ[tʻai-iã]刣贏（打贏）；●門

[b/m]：Mëⁿa[miã]⑤mëⁿâ-sëⁿa[miã-siã]名聲；cʻhang-mëⁿâ[tsʻaŋ-miã] 聰明；kè-mëⁿâ[ki-miã] 記名（簽署人的名字）；tāy-hô-mëⁿâ[te-ho-miã]地和名；⑦hó-mëⁿā[ho-miã] 好命；kʻhöⁿà-mëⁿā[kʻuã-miã]看命（算命）；sey^{ng}-mëⁿā[sẽ-miã]生命；sooì^{ng}-mëⁿā[suĩ-miã]算命。

36　öⁿa[uã]——柳[l/n]：Nöⁿa[nuã]②nöⁿá-tshăh[nuã-tsaʔ]攔截（阻撓）；⑦nöⁿā-nöⁿā[nuã-nuã]爛爛（腐爛的）；pʻhöey-nöⁿā[pʻuei-nuã]呸瀾（吐痰）。●邊[p]：Pöⁿa[puã]①pöⁿa-hè[puã-hi]搬戲（演戲）；pöⁿa-kʻhè[puã-kʻi]搬去（刪除）；tshít-pöⁿa-yëō^{ng}[tsít-puã-iɔ̃]一般樣（類似）；②pöⁿá-öⁿá[puã-uã]盤碗（餐具）；pöⁿá-sê[puã-si]盤匙（餐具）；③tshít-pöⁿà[tsit-puã]一半；⑤pöⁿâ-áh[puã-aʔ]盤仔（盤子）；kʻha-pöⁿâ [kʻa-puã]骹盤（腳背）。●求[k]：Köⁿa[kuã]①köⁿa-mooî^{ng}[kuã-muĩ]關門；bīn-tʻhâou-köⁿa[bin-tʻau-kuã]面頭乾（麵包）；hê-köⁿa[hi-kuã]魚乾；kê-köⁿa[ki-kuã]旗杆；pô·-tô-köⁿa[pɔ-to-kuã]葡萄乾；sim-köⁿa[sim-kuã]心肝（心臟）；tāou-köⁿa[tau-kuã]豆干（炸豆腐）；tek-köⁿa[tik-kuã]竹竿；tshò-köⁿa[tso-kuã] 做官；② tuy-köⁿá[tui-kuã] 追趕；③ tʻhaou-köⁿà[tʻau-kuã]偷看（窺）；⑤köⁿâ-jwăh [kuã-dzuaʔ]寒熱（瘧疾）；köⁿâ-pēy^{ng} [kuã-pẽ]寒病；put-tshé-köⁿâ [put-tsi-kuã]不止寒（過冷）；⑦lâou-köⁿā [lau-kuã]流汗。●去[kʻ]：Kʻhöⁿa[kʻuã]①kʻhöⁿa-cʻhâ [kʻuã-tsʻa]棺材；kʻhöⁿa-wăh[kʻuã-uaʔ]快活；③kʻhöⁿà-kè^{ng}[kʻuã-kĩ]可見；kʻhöⁿà-mëⁿā[kʻuã-miã]看命（算命）；kʻhöⁿà-tëùm[kʻuã-tiam]看店；kʻhöⁿà-ūm-kè^{ng}[kʻuã-m-kĩ]看不見；cʻhè-kʻhöⁿà[tsʻi-kʻuã]試看（嘗試）；cʻhêy-kʻhöⁿà[tsʻɛ-kʻuã] 查看；kʻhăh-kʻhöⁿà[kʻaʔ-kʻuã] 洽看（再看）；sëo-kʻhöⁿà[sio-kʻuã]相看；tʻhaou-kʻhöⁿà[tʻau-kʻuã]偷看。●地[t]：Töⁿa[tuã]①töⁿa-töⁿa[tuã-tuã]單單；ko.-töⁿa[kɔ-tuã]孤單；pʻhöēy-töⁿa[pʻuei-tuã]被單；③pʻhöⁿà-töⁿà[pʻuã-tuã]判旦（決定）；pʻhūn-töⁿà[pʻun-tuã]苯懶（懶惰）。●頗[pʻ]：Pʻhöⁿa[pʻuã]③pʻhöⁿà-töⁿà[pʻuã-tuã]判旦（決定）；sím-pʻhöⁿà[sim-pʻuã]審判；⑦sëo-pʻhöⁿā[sio-pʻuã] 相伴。●他 [tʻ]：

T'höⁿa[t'uã]③böêy-t'höⁿà[buei-t'uã]煤炭；höéy-t'höⁿà[huei-t'uã]火炭（木炭）。●曾[ts]：Tshöⁿa[tsuã]①tshöⁿɑ-têy[tsuã-tɛ]煎茶；②ɑn-tshöⁿá[an-tsuã]安怎（怎麼）；tshéw-tshöⁿá[tsiu-tsuã]咒誓（發誓）；⑦tshöⁿā-tshöⁿā[tsuã-tsuã]賤賤（廉價）。●時[s]：Söⁿa[suã]①söⁿɑ-téng[suã-tinŋ]山頂；tû^{ng}-söⁿɑ[tŋ-suã]唐山；③söⁿà-söⁿà[suã-suã]散散（零落）；gîn-söⁿà[gin-suã]銀線；hō͘-söⁿà[hɔ-suã]雨傘；k'han-söⁿà[k'an-suã]牽線；kim-söⁿà[kim-suã]金線；p'hɑh-söⁿà[p'aʔ-suã]拍散（打散）；se-söⁿà[si-suã]絲線；sè-söⁿà[si-suã]四散；tâng-söⁿà[taŋ-suã]銅線。●英[ø]：Oⁿa[uã]②pöⁿá-öⁿá[puã-uã]盤碗（餐具）；⑦öⁿā-lâe-öⁿā-k'hè[uã-lai-uã-k'i]換來換去（交換）。●門[b/m]：Möⁿa[muã]②möⁿá-möⁿá[muã-muã]滿滿；möⁿá-tāy[muã-te]滿地；⑤möⁿâ-p'hëèn[muã-p'ian]瞞騙（欺騙）。

37　ae^{ng}[ãi] —— 邊[p]：P'hae^{ng}[p'ãi]②p'háe^{ng}[p'ãi]否（壞）；p'háe^{ng}-kwúy[p'ãi-kui]否鬼（一個邪惡的精神）；p'hăh-p'háe^{ng}[p'aʔ-p'ãi]拍否（打壞，摧毀）。●曾[ts]：Tshae^{ng}[tsãi]②c'héw-tsháe^{ng}[ts'iu-tsãi]手指。

38　ⁿaou[ãu] —— 門[b/m]：⑦bīn-māou[bin-mau]面貌（面容）；tshū^{ng}-māou[tsŋ-mau]裝貌（外觀）；yëông-māou[iɔŋ-mau]容貌；⑦tshū^{ng}-māou[tsŋ-mau]妝貌（外觀）。●語[g/ŋ]：Gnâou[ŋau]（有本事）；këɑou-gnâou[kiau-ŋau]驕傲。

39　ooi^{ng}[uĩ] —— 柳[l/n]：Nooi^{ng}[nuĩ]②nooí^{ng}-nooí^{ng}[nuĩ-nuĩ]軟軟（柔軟）；nooí^{ng}-c'hëⁿá[nuĩ-tsʼiã]軟臍（軟弱）；⑤nooí^{ng}-á[nuĩ-a]柚子（柚子）；⑦ăh-nooí^{ng}[aʔ-nuĩ]鴨卵（鴨蛋）；kà-nooí^{ng}[ka-nuĩ]校崙（整個）；kay-nooí^{ng}[ke-nuĩ]雞卵（雞蛋）；pōo-nooí^{ng}[pu-nuĩ]孵卵（孵蛋）；sey^{ng}-nooí^{ng}[sẽ-nuĩ]生卵（產卵）。●邊[p]：Pooi^{ng}[puĩ]⑦tshé-pooí^{ng}[tsi-puĩ]煮飯（煮米飯）；tshìt-tooi^{ng}-pooí^{ng} 一頓飯。●求[k]：Kooi^{ng}[kuĩ]①kooi^{ng}-kooi^{ng}[kuĩ-kuĩ]光光（光滑）；kooi^{ng}-tang[kuĩ-taŋ]廣東。●去[k']：K'hooi^{ng}[k'uĩ]①k'hooi^{ng}-k'hooi^{ng}[k'uĩ-k'uĩ]光光（明亮的）；③k'hooi^{ng}-lâng-hó[k'uĩ-laŋ-ho]勸人好。●地[t]：Tooi^{ng}[tuĩ]②

tooíng-k'hè[tuĩ-k'i]轉去（回去）；tooíng-lâe[tuĩ-k'ai]轉來（回來）；bán-tooíng[ban-tuĩ]挽轉（給拉了回來）；tò-tooíng[to-tuĩ]倒轉（再回去）；tshit-tooíng-pooīng[tsit-tuĩ-puĩ]一頓飯；⑦tooīng[tuĩ]斷；kwáh-tooīng[kuaʔ-ktuĩ]割斷；tsháh-tooīng[tsaʔ-tuĩ]截斷（切斷）；tshám-tooīng[tsam-ktuĩ]斬斷。●曾[ts]：Tshooing[tsuĩ]① tshooing-á[tsuĩ-a]磚仔（磚）；③tshooing-á[tsuĩ-a]鑽仔（鑽）；làk-tshooing[lak-tsuĩ]六鑽（六孔）；⑤tshooîng-jëên[tsuĩ-dzian]全然（完全）；tshooîng-jëên-āy[tsuĩ-dzian-e]全然的（無所不能）；tshëâou-tshooîng[tsiau-tsuĩ]剿全（完成）。●時[s]：Sooing[suĩ]① sooing-kam-á[suĩ-kam-a]酸柑仔（酸橘子）；sooing-nooing[suĩ-nuĩ]酸軟；sooing-sooíng[suĩ-suĩ]酸酸（酸的）；③sooing-mëⁿā[suĩ-miã]算命；sooing-sëàou[suĩ-siau]算數（算帳）；sooing-tshò[suĩ-tso]算做（占）；p'hăh-sooing[p'aʔ-suĩ]拍算（打算）。●英[ø]：Wooing[uĩ]②c'héw-wooing[ts'iu-uĩ]手裰（袖子）；⑤wooîng–sik[uĩ-sik]黃色。●門[b/m]：Mooing[muĩ]⑤mooîng-bâe[muĩ-bai]門楣；mooîng-hō[muĩ-bɔ]門戶；mooîng-k'háou[muĩ-k'au]門口；mooîng-lê[muĩ-li]門簾；mooîng-tíng[muĩ-tiŋ]門頂；c'hut-mooîng[ts'ut-muĩ]出門；hey-mooîng[hɛ-muĩ]廈門；k'hwuy-mooîng[k'ui-muĩ]開門；köⁿa-mooîng[kuã-muĩ]關門。

40　ëong[iɔ̃] —— 柳[l/n]：Nëong[iɔ̃]②chít-nëóng[tsit-niɔ̃]一兩；⑤nëông-láy[niɔ̃-le]娘奶（母親）；nëông-pēy[niɔ̃-le]娘爸（父親）；c'hut-nëông[ts'ut-niɔ̃]出娘；sëo-nëông[sio-niɔ̃]相量；sin-nëông[sin-niɔ̃]新娘；soo-nëông[su-niɔ̃]思量（商量）。●求[k]：Këong[kiɔ̃]①béy-këong[bɛ-kiɔ̃]馬韁；●去[k']：K'hëong[k'iɔ̃]①tshaou-k'hëong[tsau-k'iɔ̃]操腔（講方言）。●地[t]：Tëong[iɔ̃]①tëong-tê[tiɔ̃-ti]張持（提防）；tëong-úm[tiɔ̃-m]丈姆（丈母娘）；tëong-ung[tiɔ̃-ŋ]中央（中間）；⑤këáou-tëông[kiau-tiɔ̃]賭場。●曾[ts]：Tshëong[tsiɔ̃]①tshëong-tshê[tsiɔ̃-tsi]蟾蜍（癩蛤蟆）；tshëong-tshew[tsiɔ̃-tsiu]漳州；ám-tshëong[-tsiɔ̃]飲漿（米漿）；bé-

tshë̄o^{ng}[bi-tsiɔ̃]米漿；bûn-tshë̄o^{ng}[bun-tsiɔ̃]文章；me^{ng}-tshë̄o^{ng}[mĩ-tsiɔ̃]面
漿；yëɑ-tshë̄o^{ng}[ia-tsiɔ̃]椰漿；②c'héw-tshëó^{ng}[ts'iu-tsiɔ̃]手掌；kò-
tshëó^{ng}[ko-tsiɔ̃]劃槳；pó-tshëó^{ng}[po-tsiɔ̃]褒獎；③sē^{ng}-tshëò^{ng}[sĩ-tsiɔ̃]鹽
醬（鹹菜）；tāou-tshë̄o^{ng}[tau-tsiɔ̃]豆醬；⑦tshëō^{ng}-c'hēw[tsiɔ̃-ts'iu]上
樹；tshëō^{ng}-tshúy[tsiɔ̃-tsui]上水（打水）；c'hin-tshë̄o^{ng}[ts'in-tsiɔ̃]親像
（好像）；pêy-tshë̄o^{ng}[pɛ-tsiɔ̃]爬癢；pêyh-tshë̄o^{ng}[pɛʔ-tsiɔ̃]扒癢。●時
[s]：Sëo^{ng}[siɔ̃]①sëo^{ng}[siɔ̃]箱；⑦sëō^{ng}-tshāy[siɔ̃-tse]傷儕（太多）；
höêy-sëo^{ng}[huei-siɔ̃]和尚；sim-sëō^{ng}[sim-siɔ̃]心想。●英[ø]：Yëong[iɔ̃]
②yëó^{ng}-c'hē[iɔ̃-ts'i]養滋（滋養）；⑤yëô^{ng}[iɔ̃]羊；yëô^{ng}-bǎh[iɔ̃-baʔ]羊
肉；yëô^{ng}-kɑng[iɔ̃-kaŋ]羊公（公羊）；mê^{ng}-yëô^{ng}[mĩ-iɔ̃]綿羊；⑦an-
tshöⁿá-yëo^{ng}[an-tsuã-iɔ̃]安怎樣（怎麼樣）；k'hǎh-kǒh-yëo^{ng}[k'aʔ-koʔ-iɔ̃]
恰各樣（不同）；t'hàn-yëō^{ng}[t'an-iɔ̃]趁樣（跟著仿效）；tshit-pöⁿà-
yëō^{ng}[tsit-puã-iɔ̃]一半樣（類似）；tshit-yëō^{ng}[tsit-iɔ̃]一樣（同樣）。

41　öey[uêi]──門[b/m]：Möey[muêi]③sëó-möèy[sio-muêi]小妹；
⑤ám-möèy[am-muêi]飲糜（米粥）。

42　ⁿëaou[iãu]──柳[l/n]：Nëaou[niãu]①nëɑou-c'hé[niãu-ts'i]鳥鼠
（老鼠）。

（四）聲化韻三個：

43　u^m[m]──英[ø]：U^m[m]②tëō^{ng}-ú^m[tiɔ̃-m]丈姆（丈母娘）；⑤
û^m-á[m-a]梅仔（梅乾）；⑦ū^m-á[m-a]梅仔（梅乾）；ū^m-hó[m-ho]姆好
（不好）；ū^m-kⁿa[m-kã]姆敢（不敢）；ū^m-sáe[m-sai]姆使（不可）；ū^m-
sē[m-si]姆是（不是）；ū^m-tëoh[m-tioʔ]姆著（不對）；ū^m-t'hang[m-t'aŋ]
姆嗵（不要）；ū^m-tshɑe[m-tsai]姆知（不知）；á-ū^m[a-m]也姆（或不
知）。

44　ung[ŋ]──柳[l/n]：Nung[nŋ]⑦p'ho-nū^{ng}[p'o-nŋ]波浪。●求
[k]：Ku^{ng}[kŋ]①ku^{ng}[kŋ]鋼。●去[k']：K'hu^{ng}[k'ŋ]③k'hù^{ng}[k'ŋ]囥

（隱藏）；sew-kʻhé-lâe-kʻhùⁿᵍ[siu-kʻi-lai-kʻŋ] 收起來园（收起來藏）。●**地**[t]：Tuⁿᵍ[tŋ]③tùⁿᵍ[tŋ]當（承擔）；⑤tûⁿᵍ-höëy-sēw[tŋ-huei-siu]長歲壽（長壽）；tûⁿᵍ-lâng[tŋ-laŋ]唐人（中國人）；tûⁿᵍ-sö°ɑ[tŋ-suã]唐山（中國）；tûⁿᵍ-táy[tŋ-te]長短；tûⁿᵍ-tûⁿᵍ[tŋ-tŋ]長長；sôo-tûⁿᵍ[su-tŋ]祠堂；⑦tshìt-tūⁿᵍ[tsit-tŋ]一丈。●**他**[tʻ]：Tʻhuⁿᵍ[tʻŋ]⑤tʻhûⁿᵍ-suⁿᵍ[tʻŋ-sŋ]糖霜（冰糖）；peng-tʻhûⁿᵍ[piŋ-tʻŋ]冰糖；pèyh-tʻhuⁿᵍ[pɛʔ-tʻŋ]白糖。●**曾**[ts]：Tshuⁿᵍ[tsŋ]⑦tshūⁿᵍ-māou[tsŋ-mau]妝貌（外觀）。●**時**[s]：Suⁿᵍ[sŋ]①suⁿᵍ[sŋ]霜（冰）；suⁿᵍ-hà[sŋ-ha]喪孝（喪）；sàng-suⁿᵍ[saŋ-sŋ]送喪。

　　45　uⁿ[n]──**英**[ø]：Uⁿ[n]⑦ūⁿ-ko[n-ko]□哥（哥哥）。

（五）入聲韻二十五個：

　　46　ah[aʔ]──**柳**[l/n]：Lah[laʔ]⑧láh-tshek[laʔ-tsik]蠟燭；pʻhàh-láh[pʻaʔ-laʔ]打獵。●**去**[kʻ]：Kʻ hah[kʻaʔ]④kʻhăh-köh-yëo.ⁿᵍ[kʻaʔ-koʔ-iõ]恰個樣（不同的）；kʻhăh-twā[kʻaʔ-tua]恰大（更大）。●**地**[t]：Tah[taʔ]④tăh-cʻhéw-tshëóⁿᵍ[taʔ-tsʻiu-tsiõ]搭手掌（拍手）；tăh-tshûn[taʔ-tsun]搭船；⑧táh[taʔ]踏；táh-wā[taʔ-ua]沓劃（履行約定）。●**頗**[pʻ]：Pʻhah[pʻaʔ]④pʻhăh-ăyh[pʻaʔ-eʔ]拍嗝（打嗝）；pʻhăh-höéy[pʻaʔ-huei]拍火（打火）；pʻhăh-kʻhɑ-cʻhéw[pʻaʔ-kʻa-tsʻiu]拍哈噲（打噴嚏）；pʻhăh-kó[pʻaʔ-kɔ]拍鼓（打鼓）；pʻhăh-hwɑ[pʻaʔ-hua]拍花（撲滅）；pʻhăh-láh[pʻaʔ-laʔ]拍獵（打獵）；pʻhăh-mēyⁿ[pʻaʔ-mẽ]拍脈（把脈）；pʻhăh-pʻhwà[pʻaʔ-pʻua]拍破（打破）；pʻhăh-sö°à[pʻaʔ-suã]拍散（打散）；pʻhăh-sooiⁿᵍ[pʻaʔ-suĩ]拍算（考慮）；pʻhăh-tʻhĕh[pʻaʔ-tʻiʔ]拍鐵（打鐵）；pʻhăh-ūᵐ-kʻhèⁿᵍ[pʻaʔ-m-kʻi̇̃]拍唔去（失去）；sëo-pʻhăh[sio-pʻaʔ]相拍（打架）。●**曾**[ts]：Tshah[tsaʔ]⑧tsháh[tsaʔ]閘（阻礙）；tsháh-tooiⁿᵍ[tsaʔ-tuĩ]截斷（切斷）；nö°á-tsháh[nuã-tsaʔ]攔閘（阻撓）。●**時**[s]：Sah[saʔ]⑧săh[saʔ]煠（用水煮）。

47　eyh[ɛʔ]──邊[p]：Peyh[pɛʔ]④pěyh[pɛʔ]跁（爬高）；pěyh[pɛʔ]
八；pěyh[pɛʔ]百；pěyh-kʻhé-lāe[pɛʔ-kʻi-lai]跁起來（爬了起來）；pěyh-
kʻhwuy[pɛʔ-kʻui]擘開（掰開）；pěyh-sèyᵘᵍ[pɛ̃ʔ-sɛ̃]百姓（民眾）；pěyh-
tshëōᵘᵍ[pɛ̃ʔ-tsiɔ̃]爬上；⑧péyh[pɛ̃ʔ]白；péyh-cʻhát[pɛ̃ʔ-tsʻat]白賊（欺
騙）；péyh-hëa[pɛ̃ʔ-hia]白蟻；péyh-kʻhé[pɛ̃ʔ-kʻi]爬起。●求[k]：
Keyh[kɛʔ]④keyh-pěăh[kɛʔ-piaʔ]隔壁（鄰居）；jē-kěyh[dzi-kɛʔ]字格；
köèy-kěyh[kuei-kɛʔ]過格。　●去[kʻ]：Kʻhëyh [kʻɛʔ]④kʻhěyh-lâng
[kʻɛʔ-laŋ]客人；lâng-kʻhěyh　[laŋ-kʻɛʔ]人客（客人）；sin-kʻhěyh
[sin-kʻɛʔ]新客（新丁）。

48　ayh[eʔ]──去[kʻ]：Kʻhayh[kʻeʔ]④bàk-kʻhayh[bak-kʻeʔ]目瞌
（閉目養神）。●地[t]：Tayh[teʔ]⑧áy-táyh[e-teʔ]矮矬（狹窄）。●他
[tʻ]：Tʻhayh[tʻeʔ]④ tʻhaou-tʻhǎyh[tʻau-tʻeʔ]偷搣（偷盜）；⑧ tʻhǎyh-
kʻhè[tʻeʔ-kʻi]搣去（拿去）；tʻhǎyh-lâe[tʻeʔ-lai]搣來（拿來）。●曾[ts]：
Tshayh[tseʔ]④nêᵘᵍ-tshǎyh[nĩ-tseʔ]年節；sê-tshǎyh[sĩ-tseʔ]四節；tɑŋ-
tshǎyh[taŋ-tseʔ]冬節（冬季）。

49　oh[oʔ]──柳[l/n]：Loh[loʔ]⑧lǒh-hō[loʔ-hɔ]落雨（下雨）；
lǒh-lâe[loʔ-lai]落來（下降）；lǒh-pùn[loʔ-le]落糞（大便）；lǒh-
tshûn[loʔ-tsun]落船（出發）；tá-lǒh[ta-loʔ]哪落（哪裡）。●邊[p]：
Poh[poʔ]⑧póh-póh[poʔ-poʔ]薄薄（纖細）。●求[k]：Koh[koʔ]④kǒh-
wǎh[koʔ-uaʔ]佫活（再次面對人生）；kʻhǎh-kǒh-yëōᵘᵍ[kʻaʔ-koʔ-iɔ̃]佫佫
樣（不同）。●曾[ts]：Tshoh[tsoʔ]④tshóh-cʻhân[tsoʔ-tsʻan]作田（種
田）。●時[s]：Soh[soʔ]④sǒh-á[soʔ-a]鐲仔（鐲子）。●英[ø]：Oh[oʔ]
④ǒh[oʔ]僫（困難）；⑧óh[oʔ]學（學習）；kà-óh[oʔ]教學（教學）；
khwuy-óh[kʻui-oʔ]開學。

50　eh/eʰ[iʔ]──他[tʻ]：Tʻheʰ[tʻiʔ]④tʻheʰ-téng[tʻiʔ-tiŋ]鐵釘；pʻhǎk-
tʻheʰ-ây-lâng[pʻak-tʻiʔ-e-laŋ]拍鐵的人（鐵匠）。●曾[ts]：Tsheʰ[tsiʔ]④
tsheʰ-tʻhâou[tsiʔ-tʻau]折頭（低頭）；⑧ɑt-tshèʰ[at-tsiʔ]遏折（折斷）；

c'hùy-tshè[ts'ui-tsiʔ]喙舌（舌頭）。●時[s]：Seʰ[siʔ]④seʰ-nâ [siʔ-na]閃爁（閃電）；seʰ-pún [siʔ-na]蝕本（虧本）。

51　wah[uaʔ]──邊[p]：Pwah[puaʔ]⑧pwǎh-kèáou[puaʔ-kiau]跋九（賭博）；pwǎh-tâou-á[puaʔ-kiau-a]跋投仔（扔骰子）；pwǎh-tó[puaʔ-to]跋倒（跌倒）。●求[k]：Kwah[kuaʔ]④kwǎh-âou[kuaʔ-au]割喉（刎）；kwǎh-c'háou[kuaʔ-ts'au]割草；kwǎh-tooīng[kuaʔ-tuĩ]割斷；c'hùy-kwǎh[ts'ui-kuaʔ]喙涸（口渴）。●去[k']：K' hwah [k'uaʔ] k'hwǎh-k'hwǎh [k'uaʔ-k'ua] 闊闊（廣闊）。●曾 [ts]：Tshwah[tsuaʔ]④kɑ-tshwǎh[ka-tsuaʔ]虼蚻（蟑螂）。●時[s]：Swah[suaʔ]④swǎh-bŏéy[suaʔ-buei]煞尾（排行最後）。●英[ø]：Wah[uaʔ]⑧k'höⁿa-wàh[k'uã-uaʔ]快活；kŏh-wàh[koʔ-huaʔ]佫活（再次面對人生）。

52　ëah[iaʔ]──柳 [l/n]：Lëah[liaʔ]⑧lëǎh-hê[liaʔ-hi]掠魚（捕魚）。●邊 [p]：Pëah[piaʔ]④ c'hëoⁿg-pëǎh[ts'iɔ̃-piaʔ]牆壁；kěyh-pëǎh[kɛʔ-piaʔ]隔壁。●求 [k]：Këah[kiaʔ]⑧këáh[kiaʔ]攑（攜帶在手）；bák këáh[kiaʔ]木屐。●地 [t]：Tëah[tiaʔ]⑧tëǎh-bé[tiaʔ-bi]糴米（買米）。●頗[p']：P' hëah[p'iaʔ]④c'hut-p'hëǎh[ts'ut-p'iaʔ]出癖（有麻疹）；tship-p'hëǎh[ts'ip-p'iaʔ]執癖（固執）。●他[t']：T'hëah[t'iaʔ]④t'hëǎh-k'hwuy[t'iaʔ-k'ui]拆開；t'hëǎh-lëǎh[t'iaʔ-liaʔ]拆掠。●曾 [ts]：Tshëah[tsiaʔ]：④kɑ-tshëǎh[ka-tsiaʔ]胛脊（脊背）；kɑ-tshëǎh-āou[ka-tsiaʔ-au]胛脊後（背後）；k'hɑ-tshëǎh[k'a-tsiaʔ]骹脊（腳背）；tshɑp-tshëǎh[tsa-tsiaʔ]十隻；⑧tshëǎh-c'hàe[tsiaʔ-ts'ai]食菜（吃菜）；tshëǎh-hwun[tsiaʔ-hun]食薰（抽菸）；tshëǎh-pooīⁿg[tsiaʔ-puĩ]食飯（吃飯）；tshëǎh-tshéw[tsiaʔ-tsiu]食酒（喝酒）；tshëǎh-pá[tsiaʔ-pa]食飽（吃飽）；tshëǎh-yëá-bŏēy-kāou-lāou[tsiaʔ-ia-buei-kau-lau]食也燴夠老（尚未老）；key-tshëǎh-tshìt-höèy[kɛ-tsiaʔ-tsit-huei]加食一歲（多活一年）；k'hit-tshëǎh-ây-lâng[k'it-tsiaʔ-e-laŋ]乞食的人。●英[ø]：Yeah[iaʔ]⑧yeàh-keng[iaʔ-kiŋ] 易經；bŏéy-yeàh[buei-iaʔ]美蝶（蝴蝶）；tshit-

yeàh[tsit-iaʔ]一頁。

53　aouh[auʔ]──邊[p]：Paouh[pauʔ]④paŏuh-e^{ng}[pauʔ-ĩ]暴荀（發芽）。

54　ëoh[ioʔ]──柳[l/n]：Lëoh[lioʔ]⑧lëŏh-lëŏh[lioʔ-lioʔ]略略（一點兒）。●去[kʻ]：Kʻhëoh[kʻioʔ]④kʻhëŏh[kʻioʔ]拾（拿起）；kʻhëŏh-jē[kʻioʔ-dzi]拾字（作曲）。●地[t]：Tëoh[tioʔ]④tëŏh-bwâ[tioʔ-bua]著磨（麻煩）；tëŏh-pēy^{ng}[tioʔ-pẽ]著病（得病）；bàk-tëŏh[bak-tioʔ]罨著（玷污）；hwān-tëŏh[huan-tioʔ]換著；sëo^{ng}-tëŏh[siõ-tioʔ]想著（想到）；tɑk-tëŏh[tak-tioʔ]觸著（撞到）；tat-tëŏh[tat-tioʔ]值著（等於）；tit-tëŏh[tit-tioʔ]得著（得到）；tóo-tëŏh[tu-tioʔ]拄著（遇到）；⑧të^{n}ā-tëŏh[tiã-tioʔ]定著（固定）；ū^{m}-tëŏh[m-tio]唔著（不對）。●曾[ts]：Tshëoh[tsioʔ]④seng-tshëoh[siŋ-tsioʔ]先借（借用）；⑧tshëóh-tʻhâou[tsioʔ-tʻau]石頭。●時[s]：Sëoh[sioʔ]④sëŏh[sioʔ]惜（愛）。●英[ø]：Yëoh[ioʔ]⑧yëóh-tëùm[ioʔ-tiam]藥店；cʻhèng-yëóh[tsʻiŋ-ioʔ]銃藥（槍藥）；kô.-yëóh[kɔ-ioʔ]膏藥；sëa-yëóh[sia-ioʔ]瀉藥。

55　öeyh[ueiʔ]──時[s]：Söeyh[sueiʔ]④kày-söéyh[ke-sueiʔ]解說。

56　ey^{ng}h[ẽʔ]──門[b/m]：Mey^{ng}h[mẽʔ]⑧mĕy^{ng}h-mĕy^{ng}h-lâe [mẽʔ-mẽʔ-lai]卜卜來（趕快來）；mĕy^{ng}h-tshāe [mẽʔ-tsai]明載（明天）；bong-mĕy^{ng}h[bɔŋ-mẽʔ]摸脈（把脈）；hŏëyh-mĕy^{ng}h[hueiʔ-mẽʔ]匯脈（脈衝）；tɑm-mĕy^{ng}h[tam-mẽʔ]耽猛（迅速）；tʻhëúm-mĕy^{ng}h[tʻiam-mẽʔ]忝猛（迅速）。

57　engh[ĩʔ]──地[t]：Tengh[tĩʔ]⑧ū^{m}-té^{ng}h[m-tĩʔ]唔挃（不要）。●門[b/m]：Mĕngh[mĩʔ]⑧mĕ^{ng}h-pʻhöèy[mĩʔ-pʻuei]物配（美味）；bān-mĕ^{ng}h 萬物（所有的東西）；s^{n}a[ã]-mĕ^{ng}h 甚物（什麼）。

58　ap[ap]──柳[l/n]：Lap[lap]④tʻhăp-lăp[tʻap-lap]塌趿；⑧kʻhwùy-làt[kʻui-lat]氣力；lô-làt[lo-lat]勞力；ōo-làt[u-lat]有力。●求[k]：Kap[kap]④kɑp[kap]洽（和）；kɑp-á[kap-a]蛤仔（蟾蜍，癩蛤

蟆）；kɑp-bān[kap-ban]洽萬（樹幹）；kɑp-pán-tsûn[kap-pan-tsun]甲板船。●地[t]：Tɑp[tap]④tɑp-sëā[tap-sia]答謝；pò-tɑp[po-tap]報答；yìn-tɑp[in-tap]應答。●他[tʻ]：Tʻhɑp[tʻap]④tʻhăp-lăp[tʻap-lap] 塌𧿪。●曾[ts]：Tshɑp[tsap]④tshɑp-lɑp[tsap-lap]雜𧿪（混合）；⑧tshàp-tshàp-kóng[tsap-tsap-kɔŋ]雜雜講（喋喋不休）；gō̄-tshàp[gɔ-tsap]五十。

59　ip[ip]——曾[ts]：Tship[tsip]⑧tshìp-pʻhëăh[tsip-pʻiaʔ]執癖（固執）。

60　ëup[iap]——柳[l/n]：Lëūp[liap]⑧lëūp[liap]粒。●去[kʻ]：Kʻ hëup [kʻiap]④kʻhëup-sē [kʻiap]痞勢（醜陋）。●地[t]：Tëup[tiap]④tëup-á-kóo[tiap-a-ku]輒仔久（一會兒）；tëup-á-twā[tiap-a-tua]輒仔大（不是很大）。●時[s]：Sëup[siap]④sëŭp-sày[siap-se]澀細（奉承）。

61　at[at]——邊[p]：Pat[pat]⑧pát-ây[pat-e] 別個（另一）；pàt-lâng[pat-laŋ] 別人；pàt-méⁿgh-sōo[pat-mĩʔ-su]別物事（另一件事）。●求[k]：Kat[kat]④kɑt[kat]結；kɑt-tëɑou[kat-tiau]結著。●地[t]：Tat[tat]④tɑt-lō̄[tat-lɔ]值路（堵路）；⑧tàt-tshêⁿg[tat-tsĩ]值錢；tàt-tëŏh[tat-tioʔ]值著（等於）；ū̄ᵐ-tàt-kwúy-ây-tshêⁿg[m-tat-kui-e-tsĩ]不值幾個錢。●他[tʻ]：Tʻhat[tʻat]④kʻɑh-tʻhɑt[kʻaʔ-tʻat] 克踢（踢）。●曾[ts]：Tshat[tsat]④tek-tshɑt[tik-tsat]竹節；tshún-tshɑt[tsun-tsat]准節（儉樸）。●時[s]：Sat[sat]④sɑt-bó[sat-bo]虱母（蝨子）；phớ-sɑt[pɔ-sat]菩薩。

62　wat[uat]——時[s]：Swat[suat]④sëɑou-swɑt[siau-suat]小說。

63　it[it]——邊[p]：Pit[pit]④pit-tëoh[pit-tioʔ]必著（必須）；këáh-pit[kiaʔ-pit]擇筆（拿筆）。●去[kʻ]：Kʻ hit[kʻit]④kʻ hit-tshëăh[kʻit-tsiaʔ]乞食（乞丐）。●地[t]：Tit[tit]④tit-tëŏh[tit-tioʔ]得著（獲得）；④tit-tëŏh[tit-tioʔ]得著（獲得）；bāy-kè-tit[be-ki-tit]繪記得（忘記）；hán-tit[han-tit]罕得（難得）；tē-tit[ti-tit]在得（當前）；⑧tëâou-tìt[tiau-tit]稠直（正直）。●頗[pʻ]：Pʻhit[pʻit]④tshit-pʻhit[tsit-pʻit]一匹。●他[tʻ]：

T'hit[t'it]④t'hit-t'hô[t'it-t'o]佚佗（玩耍）。●曾[ts]：Tshit[tsit]⑧thìt-ây[tsit-e]一個；thìt-ke[tsit-ki]一支；thìt-lɑy[tsit-le]一個；thìt-páe[tsit-pai]一擺（一次）；thìt-péy[tsit-pɛ]一把；thìt-pēyⁿg[tsit-pẽ]疾病；thìt-pöⁿâ[tsit-puã]一盤；thìt-tooⁱⁿg[tsit-tuĩ]一頓；thìt-tshëăh[tsit-tsiaʔ]一隻。●時[s]：Sit[sit]④köëy-sit[kuei-sit]過失；sëɑou-sit[siau-sit]消息；tshāe-sit-lé[tsai-sit-li]在色女（處女）；⑧lɑou-sìt[lau-sit]老實。

64　wut/ut[ut]──求[k]：Kwut[kut]④kwut-t'hâou[kut-t'au]骨頭。●去[k']：K' hwut [k'ut]④tshúy-k'hwut-á [tsui-k'ut] 水窟仔（池塘）。●曾[ts]：Tshut[tsut]④wut-tshut[tsut]鬱卒（鬱悶）。●時[s]：Sut[sut]④yɑou-sùt[iau-sut] 妖術；yɑou-hwat-kwàe-sùt[iau-huat-kuai-sut]妖法怪術。●英[ø]：Wut[ut]④wut-tshut[ut-tsut]鬱卒（鬱悶）。

65　ëet[iat]──柳[l/n]：Lëet[liat]⑧pâe-lëèt[pai-liat]排列。●邊[p]：Pëet[piat]④hwun-pëet[hun-piat]分別；⑧sëo-pëèt[sio-piat]相別（分開）。●求[k]：këet[kiat]④këet-wan-sêw[kiat-uan-siu]結冤仇。

66　ak[ak]──柳[l/n]：Lak[lak]⑧làk[lak]六；làk-tshàp[lak-tsap]六十；làk-tshooⁱⁿg[lak-tsuĩ]六鑽（六孔）；tshàp-làk[tsap-lak]十六。●邊[p]：Pak[pak]④pɑk-këⁿa[pak-kiã]北京；pɑk-sè[pak-si]北勢（北方）；pɑk-t'hăyh[pak-t'eʔ]剝裼（裸體）；pɑk-tō [pak-tɔ]腹肚（肚子）；pɑk-tō-yɑou[pak-tɔ-iau]腹肚枵（肚子餓）；⑧păk[pak]縛（綁定）。●去[k']：K' hak[k'ak]④tek-k'hăk[tik-k'ak]的確。●地[t]：Tak[tak]④tak-tëöh[tak-tioʔ]觸著；⑧tàk-hàng[tak-haŋ]逐項（每項）；tàk-jìt[tak-dzit]逐日（每天）；tàk-lâng[tak-laŋ]逐人（每人）；tàk-nêⁿg[tak-nĩ]逐年（每年）；tàk-páe[tak-pai]逐擺（每次）；tàk-ūy[tak-ui]逐位（每個地方）。●頗[p']：P'hak[p'ak]⑧p'hak-jít[p'ak-dzit]曝日（晒一晒）。●他[t']：T'hak[t'ak]⑧t'hàk-c'hëyh[t'ak-tsʻɛʔ] 讀冊（讀書）。

67　ok[ɔk]──柳[l/n]：Lok[lɔk]⑧t'hëòng-lŏk[t'iɔŋ-lɔk]暢樂（樂趣）。●求[k]：Kok[kɔk]④kŏk-tō[kɔk-tɔ]國度；pang-kŏk[paŋ-kɔk]邦

國。

68　ek[ik]——求[k]：Lek[lik]⑧lèk[lik]綠；lèk-tāe-cʻhĕyh[lik-tai-tsʻɛʔ]歷代冊（按時間順序書籍）。●去[kʻ]：Kʻhek[kʻik]④kʻhek-jē[kʻik-dzi]刻字；cʻhëò-kʻhek[tsʻio-kʻik]唱曲；cʻhëòⁿg-kʻhek[tsʻiɔ̃-kʻik]唱曲；sê-sê-kʻhek-kʻhek[si-si-kʻik-kʻik]時時刻刻（經常）；tshìt-kʻhek-koó[tsit-kʻik-ku]一刻久（片刻的時間）。●地[t]：Tek[tik]④tek-hēng[tik-hiŋ]德行；tek-kʻhak[tik-kʻak]的確；tek-ko[tik-ko]竹篙；tek-köⁿa[tik-kuã]竹竿；tek-tshöēy[tik-tsuei]得罪。●頗[pʻ]：Pʻhek[pʻik]④sⁿa-hwún-cʻhit-pʻhék[sã-hun-tsʻit-pʻik]三魂七魄。●他[tʻ]：Tʻhek[tʻik]④tʻhek-kak[tʻik-kak]擲攫（扔掉）。●曾[ts]：Tshek[tsik]④tshek-hwàt[tsik-huat]責罰；tshek-sē[tsik-si]則是（恰恰是）；làh-tshek[loʔ-tsik]蠟燭。●時[s]：Sek[sik]④âng-sek[aŋ-sik]紅色；cʻhëăh-sek[tsʻiaʔ-sik]赤色；góʻ-sek[gɔ-sik]五色；lâm-sek[lam-sik]藍色；lĕk-sek[lik-sik]綠色；wooîⁿg-sek[uĩ-sik]黃色；⑧sék-sáe[sik-sai]熟似（熟悉）。

69　ëak[iak]——柳[l/n]：Lëăk[liak]⑧yëăk-lëăk[iak-liak]約略（大約）。●英[ø]：Yëak[iak]④yëak-lëàh[iak-liaʔ]約略。

70　ëok[iɔk]——時[s]：Sëok[siɔk]⑧lóʻ-sëók[lɔ-siɔk]魯俗（庸俗）；tshóʻ-sëók[tsɔ-siɔk]粗俗。

以上排比分析了閩南漳州方言音系及其詞彙。據考察，《福建漳州方言詞彙》所反映的音系與詞彙正是十九世紀初葉的漳州城區的音系和詞彙。它與謝秀嵐《彙集雅俗通十五音》（1818）所反映的音系既有相同之處，也有差異之處。由於篇幅關係，筆者將有他專門論述。

——本文原刊於《古漢語研究》2013 年第 4 期

參考文獻

〔英〕倫敦會傳教士戴爾 Rev.Samuel Dyer《福建漳州方言詞彙》
　　　　（ *Vocabulary of the　Hok-keen dialect as spoken in the
　　　　county of Tsheang-tshew* ）（ AT THE ANGLO-CHINESE
　　　　COLLEGE PRESS 1838 ）

〔清〕謝秀嵐：《彙集雅俗通十五音》（高雄市：慶芳書局，1818年影
　　　　印文林堂刊本）。

馬重奇：〈漳州方言同音字彙〉，《方言》1993年第3期。

馬重奇：《漳州方言研究》（香港：縱橫出版社，1994年）。

馬重奇：《清代三種漳州十五音韻書研究》（福州市：福建人民出版
　　　　社，2004年）。

黃典誠主編：《福建省志》〈方言志〉（北京市：方志出版社，1998
　　　　年）。

十九世紀初葉西方傳教士兩種漳州方言文獻音系研究[*]

一　兩種西方傳教士漳州方言文獻簡介

　　鴉片戰爭之後，由於西方殖民者大肆入侵中國，外國傳教士一批又一批的來到中國沿海各個通商口岸進行傳教，繼而滲透到全國各地，福建廈門、漳州、泉州以及粵東潮汕地區也不例外。傳教士在閩南一帶傳播天主教和基督教教義。他們的傳教活動大多在本地教士的主持下進行。由於語言差異，促使這些外國傳教士下苦功學習、調查和研究閩南方言，並撰寫了許多用羅馬字和外語撰寫的反映廈門、漳州、潮汕方言的字典辭書。本節著重比較研究英國傳教士麥都思《福建方言字典》和戴爾《福建漳州方言詞彙》兩種漳州方言文獻音系。

　　英國傳教士 Walter Henry Medhurst（麥都思，1796-1857）編撰《福建方言字典》（*Dictionary of the Hok-keen dialect of the Chinese language, according to the reading and colloquial idioms*），是一部反映漳州方言音系的字典，一八三一出版。全書共八六〇頁，分為三部分，即序言、正文和索引。序言部分就謝秀嵐編撰的漳州漳浦方言韻書《彙集雅俗通十五音》（1818）闡述其方言拼音法、十五音與五十字母結合法，討論其聲調和文白異讀問題，設計其方言聲韻表、聲母

* 該文選題來源於馬重奇教授主持的國家社科基金重大項目《海峽兩岸閩南方言動態比較研究》（編號 10ZD&128），特此說明。

與韻母結合表以及五十字母與八音結合表等，較為全面而深入。由於麥都思與謝秀嵐是同時代的人，因此這部字典的記錄就成為研究《彙集雅俗通十五音》，即十九世紀初期的漳州方言音系最寶貴的資料。麥都思在字典中以羅馬字來給《彙集雅俗通十五音》記音，對《彙集雅俗通十五音》的切法及音類、音值有非常詳細的描寫和敘述。本文參考了麥都思《福建方言字典》聲韻調描寫，並結合福建閩南方言的研究成果，構擬出《彙集雅俗通十五音》音系的音值（馬重奇，2004）。

　　戴爾（Rev.Samuel Dyer, 1804-1843），英國倫敦會傳教士，在語言學方面也頗有建樹。戴爾撰寫了《福建漳州方言詞彙》，收錄了戴爾在馬來西亞檳城、馬六甲收集的漳州方言詞彙。該書共一三二頁，分緒論、正文、索引三個部分，一八三八年由 The Anglo-Chinese college 出版社出版。緒論部分分「介紹（Introduction）」和「福建方言的聲調（A treatise on the tones of the hok-keen dialect）」兩篇。正文部分收錄一八〇〇餘條漳州方言詞彙，均以羅馬字母標音，列於左側，後以英文釋義列於右側，全文無一漢字。這些詞彙按字母 K、K‘h、K、L、M、N、O、P、P‘h、P、S、T、T‘h、T、Tst、T、W、Y 順序排列，有時同一個詞或詞組可以在兩個地方找到；每一詞以聲調上平①、上聲②、上去③、上入④、下平⑤、下去⑦、下入⑧順序排列。書後索引部分則以字典中的英文釋義為索引，按英文字母順序排列，其後列出在正文中的頁碼。

　　由於麥都思的《福建方言字典》（1831）和戴爾《福建漳州方言詞彙》（1838）與謝秀嵐編撰的《彙集雅俗通十五音》（1818）時間差不多，因此筆者把這三種方言文獻放在一起，便以進行聲韻調系統比較研究。

二　兩種方言文獻聲母系統比較研究

　　謝秀嵐編撰的《彙集雅俗通十五音》正文前面部分有「十五音」，表示十九世紀初福建漳州府漳浦方言聲母系統。據馬重奇考證（2004），「十五音」音值為：柳[l/n]、邊[p]、求[k]、去[kʻ]、地[t]、頗[pʻ]、他[tʻ]、曾[ts]、入[dz]、時[s]、英[ø]、門[b/m]、語[g/ŋ]、出[tsʻ]、喜[h]。現將現代漳浦方言、薌城方言與麥都思、戴爾所編撰的字典辭書的羅馬字音標歷史比較如下：

謝秀嵐十五音	麥都思音標/例字	漳浦聲母	戴爾音標/例字	薌城聲母
柳[l/n]	l/ 柳理勞 n/ 藍拿欖	[l/n]柳藍	l/ 難路來 n/ 卵娘年	[l/n]柳藍
邊[p]	p/ 婆拜兵	[p]邊	p/ 變跋遍	[p]邊
求[k]	k/ 強兼件	[k]求	k/ 間江交	[k]求
去[kʻ]	kʻh/ 慶缺勤	[kʻ]去	kʻh/ 確勘牽	[kʻ]去
地[t]	t/ 陳得知	[t]地	t/ 中釣場	[t]地
頗[pʻ]	pʻh/ 偏聘彭	[pʻ]頗	pʻh/ 批拍玻	[pʻ]頗
他[tʻ]	tʻh/ 鐵天吞	[tʻ]他	tʻh/ 啼頭聽	[tʻ]他
曾[ts]	ch/ 進秦灶	[ts]曾	tsh/ 水蕉正	[ts]曾
入[dz]	j/ 忍仍字	[dz]入	j/ 日熱辱	[dz]入
時[s]	s/ 事相掃	[s]時	s/ 相世說	[s]時
英[ø]	w,y,o/ 妖暗娃	[ø]英	w,y,o/ 羊椅鴨	[ø]英
門[b/m]	b/ 磨卯每 m/ 滿麋鰻	[b/m]磨門	b/ 無望木 m/ 名門命	[b/m]磨門
語[g/ŋ]	g/ 餓涯礙 gn/ 雅硬迎	[g/ŋ]語雅	g/ 蜈傲五 gn/ 傲齧	[g/ŋ]語雅
出[tsʻ]	chʻh/ 千切深	[tsʻ]出	cʻh/ 市樹創	[tsʻ]出
喜[h]	h/ 欣匪惠	[h]喜	h/ 海歲血	[h]喜

　　上表可見，現代漳浦、蕪城聲母系統、兩種西方傳教士編撰的字典辭書聲母系統與《彙集雅俗通十五音》的「十五音」是一致的。還有幾點需要說明的：

　　第一，「柳」母讀作[l/n]，「門」母讀作[b/ m]，「語」母讀作[g/ŋ]，是由於閩南方言有鼻化韻和非鼻化韻兩套系統，凡在非鼻化韻之前讀作[-l]、[-b]、[-g]，凡在鼻化韻之前讀作[-n]、[-m]、[-ŋ]，是[-l]、[-b]、[-g]的音位變體。這說明十九世紀初葉外國傳教士早已明確的認識到這一點。

　　第二，送氣聲母[kʻ][pʻ][tʻ][tʻs]的符號不一致。麥都思和戴爾則以送氣符號ɥ ʻ ＋hɥ 符號來表示：kʻh、pʻh、tʻh、chʻh / cʻh。

　　第三，「入」母漳州方言讀作[dz]，麥都思、戴爾音標均寫作[j]。

　　第四，在鼻化韻之前的「語」母字，一般情況下寫成 ng，麥都思和戴爾則均寫作 gn。戴爾《福建漳州方言詞彙》一書中只有「傲 gnâou[ŋãu]」、「躡 gnèyⁿg[ŋẽ]」兩個例字。

　　第五，零聲母一般不用任何字母表示，而直接以韻母 a, e, i, o, u, w, y 開頭。

　　總之，戴爾《漳州方言詞彙》的聲母音標基本上參考麥都思《福建方言字典》的聲母音標，但與現代國際音標不太一樣。

三　兩種方言文獻韻母系統比較研究

　　據考察，謝秀嵐編撰的《彙集雅俗通十五音》正文前面部分有「五十字母」，表示十九世紀初福建漳州方言韻母系統。麥都思《福建方言字典》是根據謝書來擬音的，也是「五十字母」八十五個韻母。據筆者整理考證，戴爾《福建漳州方言詞彙》只有七十個韻母。《彙集雅俗通十五音》共有八卷，現分別與兩種字方言文獻韻母系統比較如下：

1 卷一「君堅金規嘉」

謝秀嵐 五十字母	麥都思音標／例字	漳浦韻母	戴爾音標／例字	薌城韻母
君[un] 骨[ut]	wun[un]/ 君滾棍 wut[ut]/ 骨滑	君[un] 骨[ut]	wun[un]/ 孫尊論 wut[ut]/ 窟骨出	君[un] 骨[ut]
堅[ian] 結[iat]	ëen[ian]/ 堅蹇見 ëet[iat]/ 結杰	堅[ian] 結[iat]	ëen[ian]/ 見遍聯 ëet[iat]/ 結列	堅[ian] 結[iat]
金[im] 急[ip]	im[im]/ 金錦禁 ip[ip]/ 急及	金[im] 急[ip]	im[im]/ 禽心金 ip[ip]/ 執	金[im] 急[ip]
規[ui]	wuy[ui]/ 規鬼季	規[ui]	wuy[ui]/ 圍規雷	規[ui]
嘉[ɛ] 骼[ɛʔ]	ay[ɛ]/ 嘉假嫁 ayh[ɛʔ]/ 骼逆	嘉[ɛ] 骼[ɛʔ]	ëy[ɛ]/ 加家啞 eyh[ɛʔ]/ 百白客	嘉[ɛ] 骼[ɛʔ]

上表可見，就現代國際音標而言，現代薌城、漳浦、謝秀嵐韻書與兩種西方辭典共有的韻母是：[un]、[ut]、[ian]、[iat]、[im]、[ip]、[ui]、[ɛ]、[ɛʔ]。就原羅馬字音標而言，戴爾音標與麥都思音標相同的有 wun、wut、ëen、ëet、im、ip、wuy 等七個，不同的有 ëy/ay、eyh/ayh 等二個。

2 卷二「干公乖經觀」

謝秀嵐 五十字母	麥都思音標／例字	漳浦韻母	戴爾音標／例字	薌城韻母
干[an] 葛[at]	an[an]/ 干柬澗 at[at]/ 葛	干[an] 葛[at]	an[an]/ 艱間杆 at[at]/ 結別值	干[an] 葛[at]
公[ɔŋ] 國[ɔk]	ong[ɔŋ]/ 公廣貢 ok[ɔk]/ 國咯	公[ɔŋ] 國[ɔk]	ong[ɔŋ]/ 功狂講 ok[ɔk]/ 福國獨	公[ɔŋ] 國[ɔk]
乖[uai] 孬[uaiʔ]	wae[uai]/ 乖拐怪 waeh[uaiʔ]/ ——	乖[uai] 孬[uaiʔ]	wae[uai]/ 快怪枴 ——	乖[uai] 孬[uaiʔ]
經[ɛŋ]	eng[ɛŋ]/ 經景敬	經[ɛŋ]	eng[iŋ]/ 敬間命	經[iŋ]

格[ɛk]	ek[ɛk]／ 格極	格[ɛk]	ek[ik]／ 刻曲竹	格[ik]
觀[uan] 決[uat]	wan[uan]／ 觀琯貫 wat[uat]／ 決劂	觀[uan] 決[uat]	wan[uan]／ 冤喘款 wat[uat]／ 法決說	觀[uan] 決[uat]

上表可見，就現代國際音標而言，現代薌城、漳浦、謝秀嵐韻書與兩種西方辭典共有的韻母是：[an]、[at]、[ɔŋ]、[ɔk]、[uai]、[uan]、[uat]；有差異的韻母是：現代漳浦、謝秀嵐、麥都思音標有[uaiʔ]、[ɛŋ]、[ɛk]，現代薌城、戴爾無[uaiʔ]、[ɛŋ]、[ɛk]，而有[iŋ]、[ik]，謝秀嵐和麥都思音標均反映漳浦方言音系，而戴爾音標所反映的是薌城方言音系。

3　卷三「沽嬌稽恭高」

謝秀嵐 五十字母	麥都思音標／例字	漳浦韻母	戴爾音標／例字	薌城韻母
沽[ou]	oe[ou]／ 沽古固	沽[ɔu]	ȯ[ɔ]／ 苦五糊	沽[ɔ]
嬌[iau] 勦[iauʔ]	eaou[iau]／ 嬌皎叫 eaouh[iauʔ]／勦嗷	嬌[iau] 勦[iauʔ]	ëaou[iau]／ 要較著 ————	嬌[iau] 勦[iauʔ]
稽[ei]	ey[ei]／ 稽改計	稽[ei]	————	稽[e]
恭[iɔŋ] 菊[iɔk]	ëung[iɔŋ]/恭拱供 ëuk[iɔk]/菊局	恭[iɔŋ] 菊[iɔk]	ëong[iɔŋ]／ 中弓窮 ëok[iɔk]／ 辱俗	恭[iɔŋ] 菊[iɔk]
高[o] 閣[oʔ]	o[o]／ 高果過 oh[oʔ]/閣	高[o] 閣[oʔ]	o[o]／ 傲刀高 oh[oʔ]/佫學作	高[o] 閣[oʔ]

上表可見，就現代國際音標而言，現代薌城、漳浦、謝秀嵐韻書與兩種西方辭典共有的韻母是：[iau]、[iɔŋ]、[iɔk]、[o]、[oʔ]。有差異的韻母是：現代漳浦有[ɔu]，謝秀嵐、麥都思有[ou]，現代薌城、戴爾則讀作[ɔ]，謝秀嵐和麥都思音標均反映漳浦方言音系，而戴爾所反映的是薌城方言音系；謝秀嵐、麥都思有[ei]，薌城和戴爾則讀無。就原羅馬字音標而言，兩種西方辭典有差異的韻母是：戴爾音標

與麥都思音標不同的有 ò/、ëong/ ëung、ëok/ ëuk 等。

4 卷四「皆巾姜甘瓜」

謝秀嵐 五十字母	麥都思音標／例字	漳浦韻母	戴爾音標／例字	薌城韻母
皆[ai]	ae[ai]/ 皆改介	皆[ai]	ae[ai]/ 婿來海	皆[ai]
巾[in] 吉[it]	in[in]/ 巾謹艮 it[it]/ 吉	巾[in] 吉[it]	in[in]/ 薪面巾 it[it]/ 日刻一	巾[in] 吉[it]
姜[iaŋ] 腳[iak]	ëang[iaŋ]/ 姜襁悈 ëak[iak]/ 腳	姜[iaŋ] 腳[iak]	ëang[iaŋ]/ 相姜強 ëak[iak]/ 略約	姜[iaŋ] 腳[iak]
甘[am] 鴿[ap]	am[am]/ 甘敢鑒 ap[ap]/ 鴿	甘[am] 鴿[ap]	am[am]/ 勘頷南 ap[ap]/ 十蛤鴿	甘[am] 鴿[ap]
瓜[ua] 嘓[uaʔ]	wa[ua]/ 瓜卦 wah[uaʔ]/ 嘓	瓜[ua] 嘓[uaʔ]	wa[ua]/ 刷大夸 wah[uaʔ]/ 跋割	瓜[ua] 嘓[uaʔ]

　　上表可見，就現代國際音標而言，現代薌城、漳浦、謝秀嵐韻書與兩種西方辭典共有的韻母是：[ai]、[in]、[it]、[iaŋ]、[iak]、[am]、[ap]、[ua]、[uaʔ]。就原羅馬字音標而言，兩種西方辭典亦完全相同。

5 卷五「江兼交迦檜」

謝秀嵐 五十字母	麥都思音標／例字	漳浦韻母	戴爾音標／例字	薌城韻母
江[aŋ] 角[ak]	ang[aŋ]/ 江港降 ak[ak]/ 角磔	江[aŋ] 角[ak]	ang[aŋ]/ 工公港 ak[ak]/ 北木目	江[aŋ] 角[ak]
兼[iam] 夾[iap]	ëem[iam]/ 兼檢劍 ëep[iap]/ 夾	兼[iam] 夾[iap]	ëum[iam]/ 念減點 ëup[iap]/ 粒痆	兼[iam] 夾[iap]
交[au] 鋏[auʔ]	aou[au]/ 交狡教 aouh[auʔ]/ 鋏	交[au] 鋏[auʔ]	aou[au]/ 鉤狗九 aouh[auʔ]/ 暴	交[au] 鋏[auʔ]
迦[ia]	ëa[ia]/ 迦寄崎	迦[ia]	ëa[ia]/ 蜈騎寄	迦[ia]

| 屐[iaʔ] | ëah[iaʔ]/屐 | 屐[iaʔ] | ëah[iaʔ]/額屐頁 | 屐[iaʔ] |
| 檜[uei]
郭[ueiʔ] | öey[uei]/ 檜粿檜
öeyh[ueiʔ]/郭 | 檜[uɛ]
郭[uɛʔ] | öey[uei]/ 課過伙
öeyh[uei]/說 | 檜[ue]
郭[ueʔ] |

　　上表可見，就現代國際音標而言，現代薌城、漳浦、謝秀嵐韻書與兩種西方辭典共有的韻母是：[aŋ]、[ak]、[iam]、[iap]、[au]、[auʔ]、[ia]、[iaʔ]；謝秀嵐、麥都思、戴爾音標有[uei]、[ueiʔ]韻母，而現代薌城則讀作[ue]、[ueʔ]。就原羅馬字音標而言，兩種西方辭典有差異的韻母是：戴爾音標與麥都思音標相同的有 ang、ak、aou、aouh、ëa、ëah、öey、öeyh 等八個韻母；不同的音標有 ëum/ ëem、ëup/ ëep 等 2 個韻母。

6　卷六「監艍膠居ㄐ」

謝秀嵐 五十字母	麥都思音標／例字	漳浦韻母	戴爾音標／例字	薌城韻母
監[ã] 嗬[ãʔ]	ⁿa[ã]/ 監敢酵 ⁿah[ãʔ]/ 嗬	監[ã] 嗬[ãʔ]	ⁿa[ã]/ 擔膽 ————	監[ã] 嗬[ãʔ]
艍[u] 欰[uʔ]	oo[u]/ 艍韮句 ooh[uʔ]/ 欰	艍[u] 欰[uʔ]	oo[u]/ 夫牛久 ————	艍[u] 欰[uʔ]
膠[a] 甲[aʔ]	a[a]/ 膠絞教 ah[aʔ]/ 甲	膠[a] 甲[aʔ]	a[a]/ 早笆膠 ah[aʔ]/ 鴨恰獵	膠[a] 甲[aʔ]
居[i] 築[iʔ]	e[i]/ 居己既 eh[iʔ]/ 築	居[i] 築[iʔ]	e[i]/ 世椅啼 eh[iʔ]/ 鐵蝕舌	居[i] 築[iʔ]
ㄐ[iu]	ew[iu]/ ㄐ久救	ㄐ[iu]	ew[iu]/ 樹手仇	ㄐ[iu]

　　上表可見，就現代國際音標而言，現代薌城、漳浦、謝秀嵐韻書與兩種西方文獻共有的韻母是：[ã]、[u]、[a]、[aʔ]、[i]、[iʔ]、[iu]。有差異的韻母是：薌城、漳浦、謝秀嵐、麥都思有[ãʔ]，戴爾則無此韻母；薌城、漳浦、謝秀嵐、麥都思有[uʔ]，而戴爾則無此韻母。就原羅馬字音標而言，兩種西方文獻則是相同的。

7 卷七「更褌茄柅薑驚官鋼伽閑」

謝秀嵐 五十字母	麥都思音標/例字	漳浦韻母	戴爾音標/例字	薌城韻母
更[kɛ̃] 喀[kɛ̃ʔ]	aing[ɛ̃]/更耞徑 aingh[ɛ̃ʔ]/喀	更[kɛ̃] 喀[kɛ̃ʔ]	eyng[ɛ̃]/暝爭更 eyngh[ɛ̃ʔ]/猛脈歇	更[kɛ̃] 喀[kɛ̃ʔ]
褌[uĩ]	wuing[uĩ]/褌捲卷	褌[uĩ]	ooing[uĩ]/卵門黃	褌[uĩ]
茄[io] 腳[ioʔ]	ëo[io]/茄叫轎 ëoh[ioʔ]/腳	茄[io] 腳[ioʔ]	ëo[io]/釣相叫 ëoh[ioʔ]/拾著惜	茄[io] 腳[ioʔ]
柅[ĩ] 曧[ĩʔ]	eeng[ĩ]/柅墌見 eengh[ĩʔ]/曧	柅[ĩ] 曧[ĩʔ]	eng[ĩ]/變錢年 engh[ĩʔ]/挃物	柅[ĩ] 曧[ĩʔ]
薑[iɔ̃]	ëong[iɔ̃]/薑強豐	薑[iũ]	ëong/[iɔ̃]/羊融樣	薑[iɔ̃]
驚[iã]	ëna[iã]/驚団鏡	驚[iã]	ëna[iã]/名京影	驚[iã]
官[uã]	wna[uã]/官寡觀	官[uã]	öna[uã]/杆官單	官[uã]
鋼[ŋ]	eng[ŋ]/鋼槓	鋼[ŋ]	ung[ŋ]/鋼長丈	鋼[ŋ]
伽[e] 茭[eʔ]	ay[e]/伽瘸 ayh[eʔ]/茭	伽[e] 茭[eʔ]	ay[e]/雞改解 ayh[eʔ]/瞌節	伽[e] 茭[eʔ]
間[ãi]	aeng[ãi]/間	間[ãi]	aeng[ãi]/耐指閑	間[ãi]

上表可見，就現代國際音標而言，現代薌城、漳浦、謝秀嵐韻書與兩種西方辭典共有的韻母是：[ɛ̃]、[ɛ̃ʔ]、[uĩ]、[io]、[ioʔ]、[ĩ]、[ĩʔ]、[iɔ̃]、[iã]、[uã]、[ŋ]、[e]、[eʔ]、[ãi]。謝秀嵐「薑」字母，麥都思則擬音為[iɔ̃]，而現代漳浦則讀作[iũ]，這是語音演變的結果。就原羅馬字音標而言，兩種西方辭典有差異的韻母是：戴爾音標與麥都思音標相同的有 ëo、ëoh、ëong、ëna、ay、ayh、aeng 等七個韻母；不同的音標有 aing /eyng、aingh/ eyngh、wuing / ooing、eeng / eng、eengh / engh、wna/ öna、eng / ung 等七個韻母。

8　卷八「姑姆光閅糜嘵箴爻扛牛」

謝秀嵐 五十字母	麥都思音標/例字	漳浦韻母	戴爾音標/例字	薌城韻母
姑[õu]	ⁿoe[õu]/ 姑	姑[ɔu]	ȯ[ng][ɔ̃]/ 魔毛	姑[ɔ̃]
姆[m]	ū[m][m]/ 姆	姆[m]	u[m][m]/ 梅姆姆	姆[m]
光[uaŋ] 呿[uak]	wang[uaŋ]/ 光 wak[uak]/ 呿	光[uaŋ] 呿[uak]	——	光[uaŋ] 呿[uak]
閅[uãi] 輵[uãiʔ]	wae[ng][uãi]/ 閅 wae[ng]h[uãiʔ]/ 輵	閅[uãi] 輵[uãiʔ]	——	閅[uãi] 輵[uãiʔ]
糜[uẽi] 妹[uẽiʔ]	öey[uẽi]/ 糜 öeyh[uẽiʔ]/ 妹	糜[uẽ] 妹[uẽʔ]	öey[uẽi]/ 妹糜	糜[ãi] 妹[ãiʔ]
嘵[iãu] 峫[iãuʔ]	ⁿeaou[iãu]/ 嘵 ⁿeaouh[iãuʔ]/ 峫	嘵[iãu] 峫[iãuʔ]	ⁿëaou[iãu]/ 老鼠	嘵[iãu] 峫[iãuʔ]
箴[ɔm] 喀[ɔp]	om[ɔm]/ 箴罾 op[ɔp]/ 喀	箴[ɔm] 喀[ɔp]		箴[ɔm] 喀[ɔp]
爻[ãu]	naôu[ãu]/ 爻	爻[ãu]	ⁿaou[ãu]/ 貌傲爻	爻[ãu]
扛[õ] 麿[õʔ]	ⁿo[õ]/ 扛 ⁿoh[õʔ]/ 麿	扛[ɔ̃] 麿[ɔ̃ʔ]		扛[ɔ̃] 麿[ɔ̃ʔ]
牛[ĩu]	nêw[ĩu]/ 牛	牛[ĩu]		牛[ĩu]
——	——	——	u[n][n]-ko（大哥）	——

上表可見，就現代國際音標而言，謝秀嵐韻書與兩種西方辭典共有的韻母是：[m]、[uẽi]、[iãu]、[ãu]。有差異的韻母是：麥都思音標有[uaŋ]、[uak]、[uãi]、[uãiʔ]、[uẽiʔ]、[iãuʔ]、[ɔm]、[ɔp]、[õ]、[õʔ]、[iu]，而戴爾音標則無此十一個韻母；戴爾有聲化韻[n]，麥都思則無此韻母；謝秀嵐「姑」字母，麥都思擬音為[õu]，現代漳浦則讀作[ɔu]，反映漳浦方言的特點，現代薌城、戴爾則讀作[ɔ̃]韻母，反映漳州薌城方言的特點。就原羅馬字音標而言，兩種西方辭典有差異

的韻母是：戴爾音標與麥都思音標相同的有 uᵐ、öey、ⁿěaou、ⁿaou 等四個韻母；不同的音標有 oⁿᵍ。

上文比較了現代漳州薌城、漳州漳浦和謝秀嵐《彙集雅俗通十五音》與麥都思《福建方言字典》、戴爾《漳州方言詞彙》韻母系統。現將兩種方言文獻音系歸納如下：

麥都思《福建方言字典》共有八十五個韻母，其中舒聲韻韻母五十個，其中陰聲韻母十八個，陽聲韻母十五個，鼻化韻韻母十五個，聲化韻韻母二個；促聲韻韻母三十五個，其中收-ʔ韻尾韻母二十個，收-p 韻尾韻母四個，收-t 韻尾韻母五個，收-k 韻尾韻母六個。麥都思《福建方言字典》所反映的是十九世紀初葉漳浦方言音系。請看下表：

1	陰聲韻 18	a[a]、ay[ɛ]、ay[e]；o[o]、e[i]、oo[u]；
		ae[ai]、aou[au]、ěa[ia]、ěo[io]、ew[iu]、wa[ua]、wuy[ui]、oe[ou]、ey[ei]；
		eaou[iau]、wae[uai]、öey[uei]；
2	陽聲韻 15	am[am]、om[ɔm]；im[im]、ěem[iam]；
		an[an]、in[in]、wun[un]、wan[uan]、ěen[ian]；
		ang[aŋ]、ong[ɔŋ]、ěang[iaŋ]、eng[ɛŋ]、ěung[iɔŋ]、wang[uaŋ]；
3	鼻化韻 15	ⁿa[ã]、aiⁿᵍ[ɛ̃]、eeⁿᵍ[ĩ]、ⁿo[õ]；
		aeⁿᵍ[ãi]、naôu[ãu]、ěⁿa[iã]、ěoⁿᵍ[iõ]、nêw[ĩu]、wⁿa[uã]、wuiⁿᵍ[uĩ]、ⁿeaou[iãu]、waeⁿᵍ[uãi]、ⁿoe[õu]、öey[uẽi]；
4	聲化韻 2	ū ᵐ[m]、e ⁿᵍ[ŋ]；
5	入聲韻 35	ah[aʔ]、ayh[ɛʔ]、ayh[eʔ]、oh[oʔ]、eh[iʔ]、ooh[uʔ]；
		aouh[auʔ]、ěah[iaʔ]、ěoh[ioʔ]、wah[uaʔ]；eaouh[iauʔ]、öeyh[ueiʔ]、waeh[uaiʔ]；
		eeⁿᵍh[ĩʔ]；ⁿah[ãʔ]、aiⁿᵍh[ɛ̃ʔ]、waeⁿᵍh[uãiʔ]、öeyh[uẽiʔ]、ⁿeaouh[iãuʔ]、ⁿoh[õʔ]；
		ap[ap]、ěep[iap]、ip[ip]、op[op]；
		at[at]、it[it]、wut[ut]、wat[uat]、ěet[iat]；
		ak[ak]、ok[ɔk]、ek[ɛk]、ěak[iak]、ěuk[iɔk]、wak[uak]

　　戴爾《漳州方言詞彙》共有七十個韻母，其中舒聲韻韻母四十五個（陰聲韻母十七個，陽聲韻母十三個，鼻化韻韻母十二個，聲化韻韻母三個），促聲韻韻母二十五個（收-h 韻尾韻母十二個，收-p 韻尾韻母三個，收-t 韻尾韻母五個，收-k 韻尾韻母五個）。戴爾《漳州方言詞彙》所反映的音系則是十九世紀初葉漳州方言音系。請看下表：

1	陰聲韻 17	a[a]、e[i]、ëy[ɛ]、o[o]、o.[ɔ]、oo[u]、ay[e]；
		ae[ai]、aou[au]、ëa/yëa[ia]、wa[ua]、wuy[ui]、ëo[io]、ew[iu]；
		wae[uai]、ëaou[iau]、öey[uei]；
2	陽聲韻 13	am[am]、im[im]、ëum[iam]；
		an[an]、in[in]、wun[un]、wan[uan]、ëen[ian]；
		ang[aŋ]、ëang[iaŋ]、eng[iŋ]、ong[ɔŋ]、ëong[iɔŋ]；
3	鼻化韻 12	ⁿa[ã]、ey^{ng}[ɛ̃]、ȯ^{ng}[ɔ̃]、e^{ng}[ĩ]；
		ë^{n}a[iã]、ö^{n}a[uã]、ae^{ng}[ãi]、ⁿaou[ãu]、ooi^{ng}[uĩ]、ëo^{ng}[iɔ̃]、öey[uẽi]、ⁿëaou[iãu]；
4	聲化韻 3	u^{m}[m̩]、u^{ng}[ŋ̍]、u^{n}[n̩]；
5	入聲韻 25	ah[aʔ]、eyh[ɛʔ]、ayh[eʔ]、oh[oʔ]、eh[iʔ]；
		wah[uaʔ]、ëah[iaʔ]、aouh[auʔ]、ëoh/yëoh[ioʔ]、öeyh[ueiʔ]；
		ey^{ng}h[ɛ̃ʔ]、e^{ng}h[ĩʔ]；
		ap[ap]、eup[iap]、ip[ip]；
		at[at]、wat[uat]、it[it]、wut[ut]、ëet[iat]；
		ak[ak]、ok[ɔk]、ek[ik]、ëak[iak]、ëok[iɔk]；

　　若與麥都思《福建方言字典》韻母系統比較，其差異之處有：一、戴爾有七個單元音韻母：[a]、[i]、[ɛ]、[o]、[ɔ]、[u]、[e]，比麥都思多了[ɔ]。二、戴爾有 10 個複元音：[ai]、[au]、[ia]、[io]、[iu]、[ua]、[ui]、[iau]、[uai]、[uei]，麥都思有十二個複元音韻母，差異者是，麥都思有[ou]、[ei]，戴爾則無此韻母。三、戴爾有三個收-m 尾陽聲韻母：[am]、[im]、[iam]，比麥都思少[om]。戴爾有五個收-n 尾

陽聲韻母：[an]、[in]、[un]、[uan]、[ian]，與麥都思相同。戴爾有五個收-ŋ尾陽聲韻母：[aŋ]、[ɔŋ]、[iaŋ]、[iŋ]、[iɔŋ]，與麥都思相同者四個，差異者二個，戴爾有[iŋ]，麥都思則讀作[eŋ]，麥都思另有[uaŋ]，戴爾則無。四、戴爾有十二個鼻化韻母：[ã]、[ẽ]、[õ]、[ĩ]、[ãi]、[ãu]、[iã]、[iõ]、[uã]、[uĩ]、[iãu]、[uẽi]。與麥都思比較，差異者有：麥都思有[iu]、[uãi]、[õu]、[õ]，戴爾則無；戴爾有[õ]，麥都思則無。五、戴爾有聲化韻母三個：[m]、[ŋ]、[n]，比麥都思多[n]。六、戴爾有十二個收-ʔ尾的入聲韻母：[aʔ]、[ɛʔ]、[eʔ]、[oʔ]、[iʔ]、[auʔ]、[iaʔ]、[ioʔ]、[uaʔ]、[ueiʔ]、[ẽʔ]、[ĩʔ]。與麥都思比較，差異者是：麥都思有[uʔ]、[iauʔ]、[uaiʔ]、[ãʔ]、[uãiʔ]、[uẽiʔ]、[iãuʔ]、[õʔ]，戴爾則無。七、戴爾有十三個收-p、-t、-k尾的入聲韻母：[ap]、[iap]、[ip]；[at]、[it]、[ut]、[uat]、[iat]；[ak]、[ɔk]、[iak]、[iɔk]、[ik]。與麥都思比較，差異者是：麥都思有[ɔp]、[ɛk]、[uak]，戴爾則無；戴爾有[ik]，麥都思則讀作[ɛk]。

　　綜上所述，麥都思《福建方言字典》有四個韻母[ou]、[ei]、[ɛk]、[õ]，反映了十九世紀漳浦縣的音系特點；這四個韻母，戴爾《福建漳州方言詞彙》則相應讀作[ɔ]、[e]、[ik]、[ɔ̃]，反映了十九世紀漳州府薌城的音系特點。但是，若與現代漳浦方言韻母和漳州薌城方言韻母相比較，兩種方言文獻均不完全相同。根據《漳浦縣志》「方言卷」，漳浦方言有七十九個韻母，比麥都思少了六個；《漳州方言研究》記載漳州薌城方言韻母八十五個，比戴爾多了十五個。

四　兩種方言文獻聲調系統比較研究

　　據考證，謝秀嵐編撰的《彙集雅俗通十五音》正文前面部分有「君滾棍骨群滾郡滑」，表示八個調類「上平聲、上上聲、上去聲、上入聲、下平聲、下上聲、下去聲、下入聲」，其中「上上聲」和

「下上聲」公用「滾」字，說明只有「上上聲」而無「下上聲」，實際上是七個調類。

　　根據麥都思對聲調的描寫以及現代漳浦方言材料，可以擬測十九世紀初葉漳浦方言聲調的調值及其符號標示：

上平聲	上上聲	上去聲	上入聲	下平聲	下去聲	下入聲
君 kwun	滾 kwún	棍 wùn	骨 kwut	群 kwûn	郡 kwūn	滑 kwút
44	41	21	32	13	22	23

　　戴爾在〈福建方言的聲調〉一節中描述了漳州方言的七個聲調。他從音高、音強、音長、是否屈折和音長五個角度對這七個聲調及其組合逐一描寫，用五線譜描寫了每個調的調值。現將其五線譜圖解讀為五度標調法的數字調值，則為：

聲　調	調值	符號	例　　　　　　　　　字
上平聲	44	無號	冤 wan,艱 kan,相 sëang,干 kan,間 kan,中 tëong,工 kang,經 keng
上　聲	53	╱	囝 këⁿá,苦 kʻhoˊ,港 káng,椅 é,狗 káou,九 káou,啞 éy,改 káy
上去聲	32	╲	婿 sàe,世 sè,課 kʻhöèy,過 köèy,釣 tëò,較 tshëàou,變 pèⁿg,正 tshèng
上入聲	44	無號	結 Këet,洽 kap,得 tit,一 tshit,刻 kʻhek,曲 kʻhek,出 cʻhut,窟 kʻhwut
下平聲	34	∧	仇 sêw,暝 mêyⁿg,蜈 gëâ,牛 goô,羊 yëôⁿg,無 boˊ,嗁 tʻhê,房 pâng
下去聲	22		路 loˊ,市 cʻhē,樹 cʻhēw,望 bāng,傲 gō,念 lëūm,重 tëōng,夢 bāng
下入聲	34	╱	十 tsháp,木 bák,目 bàk,力 lát,術 sùt,六 lák,逐 ták,實 sít

　　凡收-p、-t、-k 輔音韻尾的上入聲音節，基本上不標示符號；凡收-p、-t、-k 輔音韻尾的下入聲音節，其主要元音基本上以「╱」符號標示。凡收-h 塞音韻尾的上入聲或下入聲音節，其主要元音基本上以「˘」符號標示，如；「易 yëǎh、拍 pʻhǎh、恰 kʻhǎh、格 këyh、客 kʻhëyh、闊 kʻhwǎh、掰 pěyh、拆 tʻhëǎh、壁 pëǎh、割 kwǎh」等上入聲字，又如「拾 kʻhëǒh、活 wǎh、學 ǒh、藥 yëǒh、熱 jwǎh」等下入聲字。但還有一些例外字，如「缺 kʻhöéyh、蠟 láh、獵 láh、血 höéyh、

說 söéyh」等,以「╱」符號標示;又如「踢 tʻhăt、國 kŏk」等則以
「˅」符號標示。可見,戴氏雖然根據麥都思聲調的標示符號,但也
有差異之處。

由上可見,麥都思、戴爾兩種漳州方言文獻的聲調均有七個調
類,平聲、去聲、入聲各分陰陽,上聲不分陰陽,實際上中古的濁上
已變為陽去。若與現代漳州薌城、漳州漳浦方言聲調比較,由於反映
的音系和時代不同,其調值也就存在差異:

聲　調	上平聲	上上聲	上去聲	上入聲	下平聲	下去聲	下入聲
麥都思	44	41	21	<u>32</u>	13	22	23
戴　爾	44	53	32	<u>44</u>	34	22	<u>34</u>
薌　城	44	53	21	32	12	22	121
漳　浦	55	53	11	32	213	33	14

總之,通過對十九世紀西方傳教士編撰兩種漳州方言辭書《福建
方言字典》、《福建漳州方言詞彙》的音系進行比較研究,筆者認為,
《福建方言字典》所反映十九世紀福建省漳州府漳浦方言音系,《福
建漳州方言詞彙》則是反映福建省漳州府漳州方言音系。就聲母系統
而言,其聲母系統的音標雖然書寫不完全相同,但與《彙集雅俗通十
五音》的「十五音」是一致的。就韻母系統而言,三種方言文獻的韻
母多寡不一,麥都思的《福建方言字典》(八十五個)屬字典,所收
聲韻調系統必然是窮盡式的;戴爾《福建漳州方言詞彙》(七十個)
屬漳州方言詞彙彙編,因此它所記錄韻母系統也就不像《福建方言字
典》那麼完整。就聲調系統而言,它們均為七個調類,但由於所反映
的音系和時代不一,因此其調值也就不完全相同。

—— 本文原刊於《福建師範大學學報》2014 年第 1 期

參考文獻

〔英〕麥都思（Walter Henry Medhurst）　1831　《福建方言字典》
（*Dictionary of the Hok-keen dialect of the Chinese language, according to the reading and colloquial idioms*），新加坡出版。

〔英〕戴爾（Rev.Samuel Dyer）　1838　《福建漳州方言詞彙》
（*Vocabulary of the Hok-keen dialect as spoken in the county of　Tsheang-tshew*），The Anglo-Chinese college 出版社出版。

〔清〕謝秀嵐：《彙集雅俗通十五音》（高雄市：慶芳書局影印1818年文林堂刊本）。

馬重奇：《漳州方言研究》（香港：縱橫出版社，1994年）。

馬重奇：《清代漳州三種十五音韻書研究》（福州市：福建人民出版社，2004年）。

福建省漳浦縣地方志編纂委員會：《漳浦縣志》〈方言志〉（北京市：方志出版社，1998年）。

十九世紀初葉福建閩南方言詞彙研究

——〔英〕麥都思《福建方言字典》詞彙研究

一　《福建方言字典》音系及其音值構擬

筆者曾在《清代三種漳州十五音韻書研究》[1]考證：

英國語言學家麥都思（Walter Henry Medhurst 1796-1857）著的《福建方言字典》是目前所見最早的一本閩南語字典。此書完成於1831年，比《彙集雅俗通十五音》晚了13年。《福建方言字典》所代表的方言，麥都思在序言中已清楚地說明是漳州方言，這一點從他的音系和《彙集雅俗通十五音》的對照就可以證明。然而，漳州地區有漳州、龍海、長泰、華安、南靖、平和、漳浦、雲霄、東山、詔安等10個縣市的方言，究竟此部字典和《彙集雅俗通十五音》代表何地方言？根據杜嘉德《廈英大辭典》序言說麥都思這部字典「記的是漳州音（更精確的說，是漳浦音）」。倘若仔細的考察現代漳州方言，杜嘉德的說法是可信的。麥都思在字典中以羅馬字來給《彙集雅俗通十五音》記音，對《彙集雅俗通十五音》的切法及音類、音值有非

1　福建人民出版社，2004 年 12 月。

常詳細的描寫和敘述。由於麥都思與謝秀嵐是同時代的人，因此這部字典的記錄就成為研究《彙集雅俗通十五音》，即19世紀初期的漳州音的最寶貴的資料。

可見，《福建方言字典》所反映的是十九世紀初葉福建漳州府漳浦縣的方言。現將其構擬的音系音值羅列如下：

（一）聲母系統

麥都思在字典中對《彙集雅俗通十五音》中「十五音」的音值採用羅馬字進行注音並進行了詳細地描寫，客觀的反映了十九世紀初葉漳州府漳浦縣方言的聲母系統：

十五音	字典	國際音標	十五音	字典	國際音標	十五音	字典	國際音標	十五音	字典	國際音標
柳	l/n	l/n	邊	p	p	求	k	k	去	k』h	k‘
地	t	t	頗	p'h	p‘	他	t'h	t‘	曾	ch	ts
入	j	dz	時	s	s	英	w,y,	∅	門	b/m	b/m
語	g/gn	g/ŋ	出	ch'h	ts‘	喜	h	h			

麥氏認為，柳母讀作[l-]或[n-]，分別出現於漳州話非鼻化韻之前和鼻化韻之前。麥都思說：「柳字頭跟鼻化韻（nasal final）連接時，l 大量混入鼻音，而聽到類似 n 的聲音。」可見，麥都思根據其音值，把「柳」分析為[l-]和[n-]，與現代漳浦方音情況亦相符合。門母[b/m]，麥都思的標音為 b[b-]或 m[m-]，這個字母在非鼻化韻之前讀作[b-]，在鼻化韻之前讀作[m-]，漳州現代方言也讀作[b-]或[m-]。語母[g/ŋ]，麥都思的標音為 g[g-]或 gn[ŋ-]，這個字母在非鼻化韻之前讀作[g-]，在鼻化韻之前讀作[ŋ-]，漳州現代方言也讀作[g-]或[ŋ-]。

（二）韻母系統

　　麥都思在字典中對《彙集雅俗通十五音》中「五十字母」的音值也是採用羅馬字進行注音並進行了詳細地描寫，客觀的反映了十九世紀初葉漳州府漳浦縣方言的韻母系統：

字母	字典	國際音標	字母	字典	國際音標	字母	字典	國際音標	字母	字典	國際音標
1 君	wun	un(ut)	14 恭	ëung	iɔŋ(iɔk)	27 艍	oo	u(uʔ)	40 閑	ae^{ng}	ãi
2 堅	ëen	ian(iat)	15 高	o	o(oʔ)	28 膠	a	a(aʔ)	41 姑	^{n}oe	õu
3 金	im	im(ip)	16 皆	ae	ai	29 居	e	i(iʔ)	42 姆	u^{m}	m(mʔ)
4 規	wuy	ui	17 巾	in	in(it)	30 ㄐ	ew	iu	43 光	wang	uaŋ/uak
5 嘉	ay	ɛ(ɛʔ)	18 姜	ëang	iaŋ(iak)	31 更	ai^{ng}	ɛ̃(ɛ̃ʔ)	44 閂	wae^{ng}	uãi
6 幹	an	an(at)	19 甘	am	am(ap)	32 裈	wui^{ng}	uĩ	45 糜	öey	uɛ̃
7 公	ong	ɔŋ(ɔk)	20 瓜	wa	ua(uaʔ)	33 茄	ëo	io(ioʔ)	46 噍	$^{n}eaou$	iãu(iãuʔ)
8 乖	wae	uai	21 江	ang	aŋ(ak)	34 梔	$ëe^{ng}$	ĩ(ĩʔ)	47 箴	om	ɔm(ɔp)
9 經	eng	ɛŋ(ɛk)	22 兼	ëem	iam(iap)	35 薑	$ëo^{ng}$	iũ	48 爻	naôu	ãu(ãuʔ)
10 觀	wan	uan(uat)	23 交	aou	au(auʔ)	36 驚	ë'a	iã(iãʔ)	49 扛	^{n}o	ɔ̃(ɔ̃ʔ)
11 沽	oe	ɔu	24 迦	ëa	ia(iaʔ)	37 官	$w^{n}a$	uã	50 牛	nêw	iũ
12 嬌	ëaou	iau	25 檜	öey	uei(ueiʔ)	38 鋼	e^{ng}	ŋ(ŋʔ)			
13 稽	ey	ei	26 監	^{n}a	ã(ãʔ)	39 伽	ay	ɛ(ɛʔ)			

　　《彙集雅俗通十五音》「五十字母」包含舒聲韻和入聲韻兩種韻母，凡是與收鼻音韻尾[-m，-n，-ŋ]陽聲韻相配的入聲韻，均收清輔音韻尾[-p，-t，-k]；凡是與陰聲韻、鼻化韻和聲化韻相配的入聲韻，一般收喉塞韻尾[-ʔ]。

（三）聲調系統

麥都思根據《彙集雅俗通十五音》上平、上上、上去、上入、下平、下去、下入等七個聲調進行描寫。我們可以知道，麥氏只分高、低調，上去和下去都歸低調，沒有中調；其次，麥氏只分平板調和屈折調，升說「升」，降則以「用力」表示，低降調以沙啞形容；再次，開尾入聲只說「急促收束」，沒有提到是否有喉塞音，似乎認為急促收束自然就附帶喉塞音韻尾了，所以不必說明。

二　《福建方言字典》詞彙分類

現結合《福建方言字典》的內容，並參考中國社科院語言研究所漢語方言詞彙的分法，分類如下：

一、天文時令　二、地理地貌　三、生活器具　四、莊稼植物　五、蟲魚鳥獸

六、建築房屋　七、食品飲食　八、衣服穿戴　九、身體部位　十、疾病症狀

十一、宗法禮俗 十二、稱謂階層 十三、文化藝術 十四、商業手藝 十五、人品人事

十六、成語熟語 十七、漢語語音 十八、動作心理 十九、性質狀態 二十、人稱指代

廿一、各類虛詞 廿二、數詞量詞

每類詞先列詞條，後將《福建方言字典》羅馬字注音分別列出，並在[]內用國際音標標出讀音；所選擇的詞條均有兩種讀音，以「‖」示之；詞條與詞條之間則用「•」隔開。本文共分二十二類二一二〇條詞條，可以窺視十九世紀初葉福建閩南方言詞彙及其讀音。

三　《福建方言字典》詞彙類型示例

（一）天文時令

- 牛斗　gnêw toé [ŋiu tɔu] ‖ goô taóu [gu tau]；
- 北辰　pok sîn [pɔk sin] ‖ pak sin [pak sin]；
- 雲霄　yîn-seäou [in siau] ‖ Wûn-ch'hëo [un tsʻio]；
- 落雨　loké [lɔk i] ‖ lŏk hoē [lɔk hɔu]；
- 寒熱　hân jëet [han ʥiat] ‖ kwⁿâ jwáh [kuã ʥuaʔ]；
- 雷響　lûy hëàng [lui hiaŋ] ‖ lûy tán [lui tan]（雷瞋）；
- 天雲　t'hêen yin [tʻian in] ‖ t'hëeⁿg hwûn [tĩ hun]；
- 雨晴　é chêng [i tsɛŋ] ‖ hoē chaiⁿg [hɔu tsɛ̃]；
- 紅霞　hông hây [hɔŋ hɛ] ‖ âng hây [aŋ hɛ]；
- 日頭　jit tʻhoê[dzit tʻɔu]jit tʻhaou [dzit tʻau]；
- 天球　t'hëen kêw [tʻian kiu] ‖ t'hëeⁿg k'hêw [tʻĩ kʻiu]；
- 魁星　k'höey seng [kʻuei sɛŋ] ‖ k'höey ch'haiⁿg[kʻuei tsʻɛ̃]；
- 月光　gwàt kong[guat kɔŋ] ‖ göĕyh kwuiⁿg[gueiʔ kuĩ]；
- 霹靂　p'hek lek[pʻɛk lɛk] ‖ p'hek lăyh [pʻɛk lɛʔ]；
- 露水　loē súy[lɔu sui] ‖ loē chúy[lɔu tsui]；
- 落雹　lok p'haŏuh[lɔk pʻauʔ] ‖ lŏh p'haŏuh [loʔ pʻauʔ]；
- 北星　pok seng [pɔk sɛŋ] ‖ pak ch'haiⁿg[pak tsʻɛ̃]；
- 霜雪　song swat[sɔŋ suat] ‖ seⁿg săyh[sŋ sɛʔ]；
- 蝕日　sit jit[sit dzit] ‖ seĕh jit[siʔ dzit]；
- 霎雨　sëep é[siap i] ‖ sëep sê hoē[siap si hɔu]；
- 星宿　seng sèw[sɛŋ siu] ‖ ch'haiⁿg sèw[tsʻɛ̃ siu]；
- 日蝕　jit sit[dzit sit] ‖ seĕh jit [siʔ dzit]（蝕日）；

- 月蝕　gwàt sit[guat sit] ‖ seěh goěyh[siʔ gueiʔ]；
- 月朔　gwàt sok[guat sɔk] ‖ göëyh sok[gueiʔ sɔk]；
- 風時雨　hong sê é [hɔŋ si i] ‖ pooiⁿ sê hoē [puĩ si hɔu]；
- 淋漓雨　lîm lê é [lim li i] ‖ lîm lé hoē [lim li hɔu]；
- 火金星　hⁿō kim seng [hõ kim sɛŋ] ‖ höéy kim ch'haiⁿ [huei kim tsʻɛ̃]；
- 日月星辰　jit gwat seng sîn [dʑit guat sɛŋ sin] ‖ jit göëyh kap ch'haiⁿ [dʑit gueiʔ kap tsʻɛ̃]；
- 早起　chó k'hé[tso kʻi] ‖ chá k'he[tsa kʻi]；
- 昨日　chok jit [tsɔk dʑit] ‖ chá hwuiⁿ[tsa huĩ]（昨昏）；
- 日午　jit gnoé [dʑit ŋɔu] ‖ jit taōu [dʑit tau]（日晝）；
- 一月　yit gwat [it guat] ‖ chit göëyh [tsit gueiʔ]；
- 時候　sê hoē [si hɔu] ‖ sê haōu [si hau]；
- 明旦　bêng tàn [bɛŋ tan] ‖ bîn hwⁿà jit [bin huã dʑit]（明呵日）；
- 冥昏　bêng hwun [bɛŋ hun] ‖ maîⁿg hwuiⁿ [mɛ̃ huĩ]；
- 正月　cheng gwat [tsɛŋ guat] ‖ chěⁿa göëyh [tsiã gueiʔ]；
- 前日　chëên jit [tsiɛn dʑit] ‖ chêng jit [tsɛŋ dʑit]；
- 即時　chek sê [tsɛk si]lëem pëeⁿg [liam sĩ]；
- 閏月　Jūn gwat[dzun guat] ‖ lūn göëyh[lun gueiʔ]；
- 三更　sam keng[sam kɛŋ] ‖ sⁿa kaiⁿg[sã kɛ̃]；
- 舊年　kêw lëên [kiu lian] ‖ koō neéⁿg [ku nĩ]；
- 暑天　sé t'hëen[si tʻian] ‖ jwǎh t'hëeⁿg[dzuaʔ tʻĩ]；
- 熱天　jëet t'hëen[dziat tʻiɛn] ‖ jwǎh t´hëeⁿg[dzuaʔ tĩ]（熱天）；
- 仲春之月　tëūng ch'hun che gwàt [tioŋ tsʻun tsi guat] ‖ tëūng ch'hun ǎy göëyh [tioŋ tsʻun ɛ gueiʔ]；
- 四季　soò kwùy[su kui] ‖ sè k'hwùy[si kʻui]；
- 季月　kwùy gwàt[kui guat] ‖ k'hwùy göëyh[kʻui gueiʔ]；
- 季世　kwùy sè[kui si] ‖ k'hwùy sè[kʻui si]；

- 一刻　yit k'hek[it k'ɛk] ‖ chit k'hek[tsit k'ɛk]；
- 舊年　kēw lëên⌈kiu lian] ‖ koō neé^{ng}[ku nĩ]；
- 明年　bêng lëên[bɛŋ lian] ‖ maî^{ng} neé^{ng}[mɛ̃ nĩ]；
- 燐火　lîn hⁿó[lin hõ] ‖ lîn höéy [lin huei]；
- 閏月　jūn gwát[dzun guat] ‖ lūn göĕyh[lun guei?]；
- 今夜　kim yëā[kim ia] ‖ kim maî^{ng}[kim mɛ̃]（今冥）；
- 冥昏　hêng hwun [hɛŋ hun] ‖ maî^{ng} hwui^{ng} [mɛ̃huĩ]；
- 年年　lëên lëên[lian lian] ‖ neé^{ng} neé^{ng}[nĩ nĩ]；
- 臨時　lìm sè[lim si] ‖ lëém sê[liam si]；
- 上晡　sëäng poe [siaŋ pou] ‖ chëō^{ng} poe[tsiõ pɔu]；
- 下晡　hāy poe[hɛ pɔu] ‖ āy poe[ɛ pɔu]；
- 月小　gwát seáou[guat siau] ‖ göĕyh sëó[guei? sio]；
- 甚時　sīm sê[sim si] ‖ sⁿá meĕ^{ng}h sê[sã mĩ? si]（什麼時）；
- 幾時　ké sê [ki si] ‖ tê sê[ti si]；
- 早晨　chó sîn[tso sin] ‖ chá k'hé[tsa k'i]（早起）；
- 瞬息　sùn sit [sun sit] ‖ bàk naî^{ng}h[bak nɛ̃?]（目瞤）；
- 逐日　tëùk jit [tiɔk dzit] ‖ tàk jit[tak dzit]；
- 冬天　tong t'hëen[tɔŋ t'ian] ‖ tang t'hëe^{ng}[taŋ t'ĩ]；
- 上午　sëäng gnoé[siaŋ ŋou] ‖ téng taòu[tɛŋ tau]（頂晝）；
- 下午　hāy gnoé[hɛ gɔ̃u] ‖ āy taòu[ɛ tau]（下晝）；
- 朝夕　teaou sèk[tiau sɛk] ‖ chá k'hé maî^{ng} hwui^{ng} [tsa k'i mɛ̃ huĩ]（早起冥昏）；
- 他日　t'hⁿa jit[t'ã dzit] ‖ pàt jit[pat dzit]（別日）；
- 太早　t'haè chó[t'ai tso] ‖ t'haè chá[t'ai tsa]。

（二）地理地貌

- 京城　keng sêng[kɛŋ sɛŋ] ‖ këⁿa sëⁿá[kiã siã]；

- 省城　séng sêng[sɛŋ sɛŋ] ‖ saíⁿg së ⁿâ[sɛ̃ siã]；
- 城都　sêng toe[sɛŋ tɔu] ‖ së ⁿâ toe[siã tɔu]；
- 桃源洞　tô gwân tōng [to guan tɔŋ] ‖ tô gwân tāng [to guan taŋ]；
- 五胡　gnóe hoê[ŋɔu hɔu] ‖ goē ây hoê[gou ɛ hɔu]（五個胡）；
- 北溟　Pok bêng[pɔk bɛŋ] ‖ pak haé[pak hai]（北海）；
- 洪水　hông súy [hɔŋ sui] ‖ twā chúy [tua tsui]（大水）；
- 泮水　p'hwàn súy[p'uan sui] ‖ p'hwⁿà chúy[p'uã tsui]；
- 水漲　súy tëàng [sui tiaŋ] ‖ chúy té ⁿg[tsui tŋ]；
- 魚塘　gê tông[gi tɔŋ] ‖ hê té ⁿg [hi tŋ]；
- 水汐　súy sèk [sui sɛk] ‖ chúy tǎyh [tsui tɛʔ]；
- 海潮　haé teâou [hai tiau] ‖ haé tëô [hai tio]；
- 水窟　súy k'hwut[sui k'ut] ‖ chúy k'hwut [tsui k'ut]；
- 深溝　ch'him koe[ts'im kɔu] ‖ ch'him kaou[ts'im kau]；
- 溝澮　koe köèy[kɔu kuei] ‖ kaou k'hwut á[kau k'ut a]（水窟仔）；
- 灌地　kwàn tēy[kuan tei] ‖ kwⁿá tēy[kuã tei]；
- 波浪　p'ho lōng[p'o lɔŋ] ‖ p'hō në̄ⁿg[p'o nŋ]；
- 洋海　yâng haé[iaŋ hai] ‖ yëô ⁿg haé[iõ hai]；
- 西洋　sey yâng[sei iaŋ] ‖ sae yëô ⁿg[sai iõ]；
- 水淺淺　súy ch'hëén ch'hëén[sui ts'ian ts'ian] ‖ chúy k'hin k'hin[tsui k'in k'in]；
- 山巖　san gêêm [san giam] ‖ swⁿa gam [suã gam]；
- 山峰　san hong [san hɔŋ] ‖ swⁿa chëem [suã tsiam]（山尖）；
- 岐山　kê san[ki san] ‖ kê swⁿa[ki suã]；
- 山嶺　san léng[san lɛŋ] ‖ swⁿa në ⁿá [suã niã]；
- 嶺嶺　lêng êng[lɛŋ ɛŋ] ‖ në ⁿā yë ⁿâ[niã iã]；
- 山尖　san chëem [san tsiam] ‖ swⁿa chëem[suã tsiam]；
- 山坡　san p'ho[san p'o] ‖ swⁿa p'ho[suã p'o]；

- 泰山　t'haè san[t'ai san] ‖ t'haè swⁿa[t'ai suã]；
- 山頂　san téng[san tɛŋ] ‖ swⁿa téng[suã tɛŋ]；
- 崑崙山　k'hwun lûn san[k'un lun san] ‖ k'hwun lûn swⁿa[k'un lun suã]；
- 路窄　loē chek [lou tsɛk] ‖ loē ăyh [lou ɛʔ]；
- 山川　san ch'hwan[san tsʻuan] ‖ swⁿa ch'huiⁿg[suã tsʻuĩ]；
- 鄉村　hëang ch'hun[hiaŋ tsʻun] ‖ hëoⁿg ch'huiⁿg[hiõ tsʻuĩ]；
- 驛道　ek tō[ɛk to] ‖ yëăh loē[iaʔ lɔu]（驛路）；
- 甕田　yùng tëen[ioŋ tian] ‖ èng ch'hân[ɛŋ tsʻan]；
- 營寨　êng chāy[ɛŋ tsɛ] ‖ yëⁿâ chāy[iã tsɛ]；
- 田岸　tëên gān [tian gan] ‖ ch'hân hwⁿā [tsʻan huã]；
- 菜園　ch'haè wân [tsʻai uan] ‖ ch'haè hwuiⁿg [tsʻai huĩ]；
- 匏園　paôu hwūn [pau hun] ‖ poô hwuīⁿg [pu huĩ]；
- 江岸　kang gān [kaŋ gan] ‖ káng hwⁿā [kaŋ huã]；
- 海墘　haé këên [hai kian] ‖ haé keêⁿg[hai kĩ]；
- 港墘　káng këen [kaŋ kian] ‖ káng keêⁿg[kaŋ kĩ]；
- 港邊　Káng pëen[kaŋ pian] ‖ káng keêⁿg[kaŋ kĩ]（港墘）；
- 曠地　k'hòng tēy [k'ɔŋ tei] ‖ k'áng tēy [k'aŋ tei]；
- 曠埔　k'hòng poe [k'ɔŋ pɔu] ‖ k'hàng poe [k'aŋ pɔu]；
- 五腳橋　gnoé këak keaôu [ŋou kiak kiau] ‖ goé k'ha këo [gou k'a kio]；
- 郊外　kaou göēy[kau guei] ‖ kaou gwā[kau gua]；
- 壙隙　k'hòng k'hek[k'ɔŋ k'ɛk] ‖ k'hang k'hëăh[k'aŋ k'iaʔ]；
- 門口　bùn k'hoé [bun k'ɔu] ‖ mooiⁿg k'haóu[muĩ k'au]；
- 隘口　aè k'hoé[ai k'ɔu] ‖ aè k'haóu[ai k'au]；
- 坔田　lám tëên[lam tian] ‖ làm ch'hân[lam tsʻan]；
- 坑壟　k'hong lóng[k'ɔŋ lɔŋ] ‖ k'haiⁿg lang[k'ɛ̃ laŋ]；
- 鄉里　hëang lé[hiaŋ li] ‖ hëoⁿg lé[hiõ li]；

- 郭外　kok göēy[kɔk guei] ‖ kok gwā [kɔk gua]；
- 路旁　loē pong[lɔu pɔŋ] ‖ loē pëe^{ng}[lɔu pĩ]（路邊）；
- 吧城　pa sêng[pa sɛŋ] ‖ pa sēⁿā[pa siã]；
- 田畔　tëēn pwān[tian puan] ‖ ch'hán pwⁿā[tsʻan puã]；
- 嶼城　sē sêng[si sɛŋ] ‖ soō sēⁿâ[su siã]；
- 古洞　koé tōng [kɔu tɔŋ] ‖ koé tāng [kɔu taŋ]；
- 石洞　sèk tōng[sɛk tɔŋ] ‖ chëŏh tāng[tsioʔ taŋ]；
- 地隰　tēy t'hëēm[tei tʻiam] ‖ tēy hām[tei ham]；
- 桃園　t'hô wân[tʻo uan] ‖ t'hô hwuî^{ng}[tʻo huĩ]；
- 水扥　súy tô[sui to] ‖ chúy tô[tsui to]；
- 石洞　sék tōng[sɛk tɔŋ] ‖ chëŏh tāng[tsioʔ taŋ]；
- 埃澳　an ò[an o] ‖ wⁿa ò [uã o]；
- 作園　chok wân[tsɔk uan] ‖ chŏh hwuî^{ng} [tsɔʔ huĩ]；
- 菜園　ch'haè wân[tsʻai uan] ‖ ch'haè hwuî^{ng} [tsʻai huĩ]；
- 花園　hwa wân[hua uan] ‖ hwa hwuî^{ng} [hua huĩ]；
- 野外　yëá göēy[ia guei] ‖ yëá gwā[ia gua]；
- 驛路　èk loē[ɛk lɔu] ‖ yëăh loē[iaʔ lɔu]；
- 檳榔嶼　pin long se[pin lɔŋ si] ‖ pin né^{ng} soō[pin nŋ su]。

（三）生活器具

- 搖籃　yaôu lâm[iau lam] ‖ yëô nâ[io na]；
- 熨斗　wut toé[ut tɔu] ‖ wut taóu[ut tau]；
- 馬鞍　má an[ma an] ‖ báy wⁿa[bɛ uã]；
- 盤碗　pwan wán[puan uan] ‖ pwⁿa wⁿá[puã uã]；
- 刀利　to lē[to li] ‖ to laē[to lai]；
- 木槌　bòk t'hûy[bɔk tʻui] ‖ ch'hâ t'hûy[tsʻa tʻui]（柴槌）；
- 鐵槌　t'hëet t'hûy[tʻiat tʻui] ‖ t'h.eĕh t'húy[tʻiʔ tʻui]；

- 秤錘　ch'hèng t'hûy[ts'ɛŋ t'ui] ‖ ch'hìn t'hûy[ts'in t'ui]；
- 水桶　súy t'hóng[sui t'ɔŋ] ‖ chúy t'háng[tsui t'aŋ]；
- 酒桶　chéw t'hóng[tsiu t'ɔŋ] ‖ chéw t'háng[tsiu t'aŋ]；
- 鋤頭　t'hê t'hoê[t'i t'ou] ‖ t'hê t'haôu[t'i t'au]；
- 鐵器　t'hëet k'hè[t'iat k'i] ‖ t'heěh k'hè[t'iʔ k'i]；
- 鐵鉤　t'hëet koe[t'iat kɔu] ‖ t'heěh kaou[t'iʔ kau]；
- 絃篾　hëên sêng[hian sɛŋ] ‖ heê^ng sey[hĩ sei]；
- 蓑衣　so e[so i] ‖ söey e[suei i]；
- 掃帚　sò chéw[so tsiu] ‖ saòu chéw[sau tsiu]；
- 角梳　kak soe[kak sɔu] ‖ kak sey[kak sei]；
- 繩索　sîn sek[sin sɛk] ‖ sîn sŏh[sin sɔʔ]；
- 棕簑　chong suy[tsɔŋ sui] ‖ chang suy[tsaŋ sui]；
- 雨傘　é sàn[i san] ‖ hoē sw^nà[hɔu suã]；
- 涼傘　lëàng sàn[liaŋ san] ‖ nëô^ng sw^nà[niõ suã]；
- 針線　chim sëèn[tsim sian] ‖ chëem sw^nà[tsiam suã]；
- 蚊帳　bún tëàng[bun tiaŋ] ‖ báng tà[baŋ ta]；
- 扁擔　pëén tam[pian tam] ‖ pún t^na[pun tã]；
- 布袋　poè taē[pɔu tai] ‖ poè tēy[pɔu tei]；
- 竹筒　tëuk tông[tiɔk tɔŋ] ‖ tek tâng[tɛk taŋ]；
- 床簀　ch'hông chek[ts'ɔŋ tsɛk] ‖ ch'hè^ng tăyh[ts'ŋ tɛʔ]；
- 帷帳　wûy tëàng[ui tiaŋ] ‖ wûy tëò^ng[ui tiõ]；
- 盤碟　pwân tëèp[puan tiap] ‖ pw^nâ teěh[puã tiʔ]；
- 燈火　teng h^nó[tɛŋ hõ] ‖ teng höéy[tɛŋ huei]；
- 燈籠　teng long[tɛŋ lɔŋ] ‖ teng láng[tɛŋ laŋ]；
- 戲仔　téng choó[tɛŋ tsu] ‖ téng á[tɛŋ a]；
- 馬踏鐙　má tàp tèng[ma tap tɛŋ] ‖ báy tăh të^nà[bɛ taʔ tiã]；
- 米篩　bé sae[bi sai] ‖ bé t'hae[bi t'ai]；

- 毛毯　mô t'hám[mo t'am] ‖ mô t'hán[mo t'an]；
- 火炭　hⁿó t'hàn[hõ t'an] ‖ höéy t'hwⁿà[huei t'uã]；
- 磠磚　lô tòk[lo tɔk] ‖ lâ tàk[la tak]；
- 交剪　kaou chëén [kau tsian] ‖ ka chëén [ka tsian]；
- 鞋楥　haê hwùn [hai hun] ‖ ây hwùn [ɛ hun]；
- 竹節　tëuk chëet [tiok tsiat] ‖ tek chat [tɛk tsat]；
- 舂臼　chëung kēw [tsioŋ kiu] ‖ cheng koō [tsɛŋ ku]；
- 銃響　ch'hëùng hëáng [tsʻioŋ hiaŋ] ‖ ch'heng tán [tsʻɛŋ tan]（銃唪）；
- 鐘鳴　chëung bèng [tsioŋ bɛŋ] ‖ cheng tán [tsɛŋ tan]（鐘唪）；
- 荄薦　kaou chëèn [kau tsian] ‖ ka chèng [ka tsɛŋ]；
- 蠟燭　lap chëuk [lap tsiok] ‖ lah chek [laʔ tsɛk]；
- 酒鍾　chéw chëung [tsiu tsioŋ] ‖ chew cheng á [tsiu tsɛŋ a]；
- 臼杵　kēw ch'hé [kiu tsʻi] ‖ koǒ ch'hé [ku tsʻi]；
- 砧杵　chim ch'he [tsim tsʻi] ‖ tëem ch'hé [tiam tsʻi]；
- 花鍫　hwa ch'heaou[hua tsʻiau] ‖ hwa ch'hëo[hua tsʻio]；
- 刀鞘　to ch'hëàou[to tsʻiau] ‖ to sëò[to sio]；
- 木栻　bok sek[bɔk sɛk] ‖ bak ch'heēⁿᵍ[bak tsʻĩ]；
- 鼎刷　téng ch'hey[tɛŋ tsʻei] ‖ tëⁿá ch'hèy[tiã tsʻei]；
- 箭簇　chëèn ch'hok[tsian tsʻɔk] ‖ cheēⁿᵍ t'haôu[tsĩ t'au]；
- 菜頭檫　ch'haè t'hoê ch'hat[tsʻai t'ɔu tsʻat] ‖ ch'haè t'haôu ch'hwăh [tsʻai t'au tsʻuaʔ]；
- 烘爐　hong lô [hɔŋ lo] ‖ hang lô [haŋ lo]；
- 火艾　hⁿó gnaē [hõ ŋai] ‖ höéy hëⁿā [huei hiã]；
- 火鍫　hⁿó hëem [hõ hiam] ‖ höéy hëem [huei hiam]；
- 戽斗　hoè toé [hɔu tɔu] ‖ hoè taóu [hɔu tau]；
- 釜　hoó [hu] ‖ tëⁿá [tiã]（鼎）；
- 甌　chēng [tsɛŋ] ‖ bok k'haōu á [bɔk kʻau a]；

- 瓷器　Choôk´hè [tsu kʻi] ‖ hwûy kʻhè[hui kʻi]；
- 箬笠　jëak līp [dziak lip] ‖ tek layh [tɛk leʔ]（竹笠）；
- 交剪　Kaou chëēn[kau tsian] ‖ ka chëēn[ka tsian]；
- 交刀　Kaou to[kau to] ‖ ka to[ka to]；
- 斗槩　Toé kaè[tɔu kai] ‖ taóu kaè[tau kai]；
- 竹竿　Tëuk kan[tiok kan] ‖ tek kwⁿa[tɛk kuã]；
- 旗杆　Kê kan[ki kan] ‖ kê kwⁿa[ki kuã]；
- 石矸　Sek kan[sik kan] ‖ chëöh lân kan [tsioʔ lan kan]；
- 鐵鉤　T´hëet koe[tʻiat kɔu] ‖ t´hëëh kaou[tʻiʔ kau]；
- 糞箕　Hwùn ke[hun ki] ‖ pùn ke[pun ki]；
- 簸箕　po ke[po ki] ‖ pwà ke[pua ki]；
- 面鏡　bëēn kèng [bian kɛŋ] ‖ bīn këⁿà [bin kiã]；
- 目鏡　bòk kèng[bɔk kɛŋ] ‖ bák këⁿà [bak kiã]；
- 篩斗笭　sae toé heng [sai tɔu hɛŋ] ‖ t´hae taou këⁿā [tʻai tau kiã]；
- 木屐　bòk kèk[bɔk kɛk] ‖ bãk këăh[bak kiaʔ]；
- 木屧　bok kak[bɔk kak] ‖ bak këah[bak kiaʔ]；
- 水梘　súy këén [sui kian] ‖ chúy kéng [tsui kɛŋ]；
- 籠槓　long kòng [lɔŋ kɔŋ] ‖ láng kèⁿg[laŋ kŋ]；
- 鉤鐮　koe lëêm[kɔu liam] ‖ kaou lëém[kau liam]；
- 篾籮　bëét lô[biat lo] ‖ beëh lwâ[biʔ lua]；
- 銅鑼　tông lô[tɔŋ lo] ‖ tâng lô[taŋ lo]；
- 香爐　hëang loê[hiaŋ lɔu] ‖ heoⁿg loê[hiõ lɔu]；
- 火爐　hⁿó loè[hõ lɔu] ‖ höéy loê[huei lɔu]；
- 鳥籠　neáou lông[niau lɔŋ] ‖ cheáou lâng[tsiau laŋ]；
- 竹籠　tëuk lông[tiok lɔŋ] ‖ tek lâng[tɛk laŋ]；
- 箱籠　sëang lông[siaŋ lɔŋ] ‖ sëoⁿg lâng[siõ laŋ]；
- 刀鋩　to bong[to bɔŋ] ‖ to maîⁿg [to mẽ]；

- 長矛　tëâng maôu[tiaŋ mau] ‖ tēng maôu[tŋ mau]；
- 菜籃　ch'haè lâm[ts'ai lam] ‖ ch'haè nâ[ts'ai na]；
- 涼傘　lëâng sán[liaŋ san] ‖ nëông swná[niõ suã]；
- 杷柄　pà pèng[pa pɛŋ] ‖ pà paing [pa pɛ̃]；
- 酒瓶　chéw pîn[tsiu pin] ‖ chéw pân[tsiu pan]；
- 花瓶　hwa pîn[hua pin] ‖ hwa pân[hua pan]；
- 皮毬　p'hê kêw [p'i kiu] ‖ p'höéy kêw [p'uei kiu]；
- 鑵嘴　kwàn ch'hùy[kuan ts'ui] ‖ kwná ch'hùy[kuã ts'ui]；
- 米管　bé kwán[bi kuan] ‖ bé kwuíng[bi kuĩ]；
- 木棍　bòk kwùn[bɔk kun] ‖ ch'ha kwùn[ts'a kun]（柴棍）；
- 棹櫃　tok kwūy[tɔk kui] ‖ tŏh kwūy[toʔ kui]；
- 刀利　to lē[to li] ‖ to laē[to lai]；
- 蠟燭　làp chëuk[lap tsiok] ‖ lāh chek[laʔ tsɛk]；
- 箱籠　sëang lóng[siaŋ lɔŋ] ‖ sëong láng[siõ laŋ]；
- 鳥籠　neáou lóng[niau lɔŋ] ‖ cheáou láng[tsiau laŋ]；
- 燈籠　teng lóng[tɛŋ lɔŋ] ‖ teng láng[tɛŋ laŋ]；
- 拐子　kwaé choó[kuai tsu] ‖ laóu á[lau a]；
- 漏仔　loē choó[lɔu tsu] ‖ laōu á[lau a]；
- 更漏　keng loē[kɛŋ lɔu] ‖ kaing laōu[kɛ̃ lau]；
- 蠟燭　làp chëuk[lap tsiok] ‖ lăh chek[laʔ tsɛk]；
- 竹笠　tëuk lip[tiok lip] ‖ tek lăyh [tɛk lɛʔ]；
- 衫枋　sam bong[sam bɔŋ] ‖ sam pang[sam paŋ]；
- 琵琶　pê pà[pi pa] ‖ pê pây[pi pɛ]；
- 鐵耙　t'hëet pāy[t'iɛt pɛ] ‖ t'heĕh pāy[t'iʔ pɛ]；
- 刀柄　to pèng[to pɛŋ] ‖ to paing[to pɛ̃]；
- 竹蔑　tëuk pey[tiok pei] ‖ tek pey[tɛk pei]；
- 鎞鑿　pey ch'hók[pei ts'ɔk] ‖ pey ch'hàk[pei ts'ak]；

- 斧頭　hoó t'hoê[hu t'ɔu] ‖ poó t'haôu[pu t'au]；
- 扁擔　pëén tam[pian tam] ‖ pún tⁿa[pun tã]；
- 竹笨　tëuk pūn[tiok pun] ‖ tek pūn[tɛk pun]；
- 簸箕　pò ke[po ki] ‖ pwà ke[pua ki]；
- 盤碗　pwan wán[puan uan] ‖ pwⁿâ wⁿá[puã uã]；
- 衣缽　e pwat[i puat] ‖ e pwǎh[i puaʔ]；
- 盂盔　oô pwat[u puat] ‖ oô pwǎh[u puaʔ]；
- 鐃鈸　jeâou pwát[dziau puat] ‖ lâ pwâh[la puaʔ]；
- 米篩　bé sae[bi sai] ‖ bé t'hae[bi t'ai]；
- 雨傘　é sán[i san] ‖ hoē swⁿà[hɔu suã]；
- 飯匙　hwān sê[huan si] ‖ pooⁱⁿᵍ sé[puĩ si]；
- 湯匙　t'hong sê[t'ɔŋ si] ‖ t'heⁿᵍ sê[t'ŋ si]；
- 鐵鎬　t'hëet sèw[t'iat siu] ‖ t'heĕh sëen[t'iʔ sian]；
- 錫礶　sek kwān[sɛk kuan] ‖ sëǎh kwān[siaʔ kuan]；
- 籠床　long ch'hông[lɔŋ ts'ɔŋ] ‖ láng séⁿᵍ[laŋ sŋ]；
- 刀鞘　to seàou[to siau] ‖ to sëò[to sio]；
- 籠箱　long sëang[lɔŋ siaŋ] ‖ láng sëoⁿᵍ[laŋ siõ]；
- 掃帚　sò chéw[so tsiu] ‖ saòu chéw[sau tsiu]；
- 拔桶　pwát t'hong[puat t'ɔŋ] ‖ p'hwāh t'háng[p'uaʔ t'aŋ]；
- 竹箄　tëuk pín[tiok pin] ‖ tek pín[tɛk pin]；
- 酒瓶　chew pîn[tsiu pin] ‖ chéw pàn[tsiu pan]；
- 竹苞　tëuk paôu[tiok pau] ‖ tek poê[tɛk pou]；
- 鈕釦　Léw k'hoè [liu k'ɔu] ‖ léw k'haòu [liu k'au]；
- 箴框　K'hoè k'hong [k'ɔu k'ɔŋ] ‖ K'haòu k'hong[k'au k'ɔŋ]；
- 鐵箍　t'hëet k'hoe[t'iat k'ɔu] ‖ t'heĕh k'hoe[t'iʔ k'ɔu]；
- 箍子　k'hoe choó[k'ɔu tsu] ‖ k'hoe á[k'ɔu a]；
- 飯碇　hwān k'hong[huan k'ɔŋ] ‖ pooⁱⁿᵍ k'hong[puĩ k'ɔŋ]；

- 竹篙　tëuk ko[tiok ko] ‖ tek ko[tɛk ko]；

- 魚鉤　gê koe[gi kɔu] ‖ hê kaou [hi kau]；

- 枰枷　t'hae kây[t'ai kɛ] ‖ gëâ kây[gia kɛ]；

- 更漏　Keng loē [kɛŋ lɔu] ‖ kaíⁿglaōu [kẽ lau]；

- 斗栱　toé këúng [tɔu kioŋ] ‖ Taóu kéng [tau kɛŋ]；

- 狗柵　koé sûn[kɔu sun] ‖ káóu ch'hwⁿá[kau ts'uã]；

- 馬槽　má chô[ma tso] ‖ báy chô[bɛ tso]；

- 水圳　súy chùn[sui tsun] ‖ chúy chùn[tsui tsun]；

- 弓弦　këung hëên [kioŋ hian] ‖ këung hëêⁿg [kioŋ hĩ]；

- 連耞　lëên kaíⁿg[lian kẽ] ‖ lëên kaiⁿg[lian kẽ]；

- 物件　bút këēn[but kian] ‖ meěⁿh keⁿā [mĩ kiã]；

- 牛健　gnew këēn [ŋiu kian] ‖ goô keⁿā [gu kiã]；

- 馬韁　má këang[ma kiaŋ] ‖ báy këoⁿg [bɛ kiõ]；

- 坐轎　chō keaōu[tso kiau] ‖ chēy këō [tsei kio]；

- 馬韁　má këang [ma kiaŋ] ‖ báy këoⁿg [bɛ kiõ]；

- 銀韁　gîn chëang [gin tsiaŋ] ‖ gîn këoⁿg[gin kiõ]；

- 鐵鍊　t'hëet lëēn[t'iat lian] ‖ t'hëet lëēn á[t'iat lian a]；

- 攔閘　lân chäh[lan tsaʔ] ‖ nwⁿá chäh[nuã tsaʔ]；

- 瓜棚　kwa pêng[kua pɛŋ] ‖ kwa paiⁿg [kua pẽ]；

- 戲臺　hè taê[hi tai] ‖ hè paíⁿg [hi pẽ]；

- 木版　bok pán[bɔk pan] ‖ ch'hâ pán[ts'a pan]；

- 馬廄　má kèw [ma kiu] ‖ báy teaóu [bɛ tiau]；

- 舂臼　chëung kêw [tsioŋ kiu] ‖ cheng koō[tsɛŋ ku]；

- 棺柩　kwan kēw [kuan kiu] ‖ kwⁿa ch'hâ [kuã ts'a]；

- 飯坩　hwān kam [huan kam] ‖ pooīⁿgk'hⁿa [puĩ k'ã]；

- 棺木　kwan bòk[kuan bɔk] ‖ kwⁿa ch'hâ[kuã ts'a]（棺材）；

- 棺材　kwan chaê[kuan tsai] ‖ kwⁿa ch'hâ[kuã ts'a]；

- 牛欄　gnêw lân[ŋiu lan] ‖ goô lân[gu lan]；
- 馬鞭　má pëen[ma pian] ‖ báy pëe^{ng}[bɛ pĩ]；
- 洋船　yâng ch'hwân[iaŋ ts'uan] ‖ yëô^{ng} chún[iõ tsun]；
- 妥船　t'hó ch'hwân[t'o ts'uan] ‖ t'hó chûn[t'o tsun]；
- 㑩蕩舟　gō t'hòng chew[go t'ɔŋ tsiu] ‖ gō ēy sw^{n}a téng saé chûn[go ei suã tɛŋ sai tsun]；
- 撐船　t'heng ch'hwân[t'ɛŋ ts'uan] ‖ t'hai^{ng} chûn[t'ẽ tsun]；
- 船錠　ch'hwân tēng[ts'uan tɛŋ] ‖ chûn të^{n}ā[tsun tiã]；
- 船艚　Chûn chong [tsun tsɔŋ] ‖ chûn chang [tsun tsaŋ]；
- 船艙　ch'hwàn ch'hong[ts'uan ts'ɔŋ] ‖ ch'hûn ch'he^{ng}[ts'un ts'ŋ]；
- 船漏　ch'hwân loē[ts'uan lɔu] ‖ chûn laòu[tsun lau]；
- 船篷　ch'hwân hông[ts'uan hɔŋ] ‖ chûn p'hâng[tsun p'aŋ]；
- 馬車　má ke[ma ki] ‖ báy ch'hëa[bɛ ts'ia]；
- 檻車　lām ke[lam ki] ‖ lān ch'hëa[lan ts'ia]。

（四）莊稼植物

- 椰子　yëâ choó[ia tsu] ‖ yëâ ché[ia tsi]；
- 青梅　ch'heng böèy[ts'ɛŋ buei] ‖ ck'hai^{ng} û^{m}[ts'ɛ̃ m]；
- 芭蕉　pa cheaou[pa tsiau] ‖ pa chëo[pa tsio]；
- 橄欖　kám lám[kam lam] ‖ kán ná[kan na]；
- 栗子　lèk choó[lɛk tsu] ‖ làt ché[lat tsi]；
- 菓子　kó choó[ko tsu] ‖ köéy ché[kuei tsi]；
- 結菓　këet kó[kiat ko] ‖ këet köéy ché[kiat kuei tsi]（結菓子）；
- 青菓　ch'heng kó[ts'ɛŋ ko] ‖ ch'hai^{ng} köéy[ts'ɛ̃ kuei]；
- 石榴　sék lêw [sɛk liu] ‖ săyh léw[sɛʔ liu]；
- 楊梅　yang böéy[iaŋ buei] ‖ ch'hēw û^{m}[ts'iu m]；
- 荔挺生　lēy t'héng seng[lei t'ɛŋ sɛŋ] ‖ lēy che á tit sai^{ng}[lei tsi a tit sɛ̃]；

- 甕菜　yùng ch'haè[ioŋ ts'ai] ‖ èng ch'haè[ɛŋ ts'ai]；
- 綠荳　leúk toē[liok tɔu] ‖ lék taōu[lɛk tau]；
- 土荳　t'hoé toē[t'ɔu tɔu] ‖ t'hoé taōu[t'ɔu tau]；
- 烏荳　oe toē[ɔu tɔu] ‖ oe taōu[ɔu tau]（黑荳）；
- 綠荳　lëùk toē[liok tɔu] ‖ lèk taōu[lɛk tau]；
- 白荳　pék toē[pɛk tɔu] ‖ păyh taōu[pɛʔ tau]；
- 土荳　t'hoé toē[t'ɔu tɔu] ‖ t'hoé taōu[t'ɔu tau]；
- 蒜頭　swàn t'hoê [suan t'ɔu] ‖ swàn t'haôu[suan t'au]；
- 東蒿　tong o[tɔŋ o] ‖ tang o[taŋ o]；
- 檳榔　pin long[pin lɔŋ] ‖ pin nệ^{ng}[pin nŋ]；
- 檳榔　pin lông[pin lɔŋ] ‖ pin né^{ng}[pin nŋ]；
- 芥菜　kaè ch'haè[kai ts'ai] ‖ kwà ch'haè[kua ts'ai]；
- 韭菜　kéw ch'haè[kiu ts'ai] ‖ koó ch'haè[ku ts'ai]；
- 冬瓜　tong kwa[tɔŋ kua] ‖ tang kwa[taŋ kua]；
- 香菰　hëang koe[hiaŋ kɔu] ‖ hëo^{ng} koe[hiõ kɔu]；
- 草菰　ch'hó koe[ts'o kɔu] ‖ ch'haóu koe[ts'au kɔu]；
- 豆蔻　toē k'hoè[tou k'ɔu] ‖ laōu haōu[lau hau]；
- 蕗蕎　loē keaōu [lɔu kiau] ‖ loē këō [lɔu kio]；
- 蕎麥　Keaōu bèk [kiau bɛk] ‖ këō băyh[kio bɛʔ]；
- 茭白　kaou pek[kau pɛk] ‖ ka păyh[ka pɛʔ]；
- 苴薑　ch´hoó këang [ʦu kiaŋ] ‖ ch´hoó këo^{ng}[ʦu kiõ]；
- 莧菜　hëēn ch'haè [hian ts'ai] ‖ hēng ch'haè [hɛŋ ts'ai]；
- 甕菜　yùng ch'haè[ioŋ ts'ai] ‖ èng ch'haè[ɛŋ ts'ai]；
- 茴香　höêy hëang [huei hiaŋ] ‖ höêy hëo^{ng} [huei hiõ]；
- 荳干　toē kan [tɔu kan] ‖ taōu kwⁿa [tau kuã]；
- 東風菜　tong hong ch'haè[tɔŋ hɔŋ ts'ai] ‖ tang pooī^{ng} ch'haè[taŋ puĩ ts'ai]；

- 隔籃菜　kek lâm ch'haè[kɛk lam tsʻai] ‖ kǎyh maî^{ng} ch'haè[kɛʔ mɛ̃ tsʻai]（隔冥菜）；
- 榕樹　yûng sē[ioŋ si] ‖ chêng ch'hēw[tsɛŋ tsʻiu]；
- 枝葉　che yëèp[tsi iɛp] ‖ ke hëŏh[ki hioʔ]；
- 老葉　lỏ yëèp[lo iɛp] ‖ laōu hëŏh[lau hioʔ]；
- 楊樹　yâng sē[iaŋ si] ‖ yëô^{ng} ch'hēw[iõ tsʻiu]；
- 檀香　t'hân hëang[tʻan hiaŋ] ‖ twⁿâ hëo^{ng}[tuã hiõ]；
- 樹椏　sē wâ[si ua] ‖ ch'hēw wû[tsʻiu u]；
- 甘棠　kam tông[kam tɔŋ] ‖ ka tang[ka taŋ]；
- 黨參　tóng som[tɔŋ som] ‖ táng som[taŋ som]；
- 青苔　ch'heng t'hae[tsʻɛŋ tʻai] ‖ ch'hai^{ng} t'hé[tsʻɛ̃ tʻi]；
- 竹林　tëuk lîm[tiok lim] ‖ tek nâ[tɛk na]；
- 桑葚　song sîm[sɔŋ sim] ‖ se^{ng} sûy[sŋ sui]；
- 洋參　yâng som[iaŋ sɔm] ‖ yëô^{ng} som[iõ sɔm]；
- 松柏　sëûng pek[sioŋ pɛk] ‖ ch'héng pǎyh[tsʻɛŋ pɛʔ]；
- 米粟　bé ch'hëuk[bi tsʻiok] ‖ bé sëuk[bi siok]；
- 樹林　sē lìm[si lim] ‖ ch'hēw nâ[tsʻiu na]；
- 蓍草　se ch'hó[si tsʻo] ‖ se ch'haóu[si tsʻau]；
- 楓樹　hong sē[hɔŋ si] ‖ pooi^{ng} ch'hew[puĩ tsʻiu]；
- 黃連　hông lëên[hɔŋ lian] ‖ wuí^{ng} neé^{ng}[uĩ nĩ]；
- 薯蓈　chê lông[tsi lɔŋ] ‖ ché né^{ng} [tsi nŋ]；
- 黃麻　hông mâ[hɔŋ ma] ‖ wuí^{ng} mwⁿâ[uĩ muã]；
- 樹林　sē lîm[si lim] ‖ ch'hēw nâ[tsʻiu nã]；
- 茅草　maôu ch'hó[mau tsʻo] ‖ ú^m á ch'haóu[m a tsʻau]；
- 柴橴　ch'haê mëⁿâ[tsʻai miã] ‖ ch'hâ mëⁿâ[tsʻa miã]；
- 棉花　bëên hwa[bian hua] ‖ meê^{ng} hwa[mĩ hua]；
- 樹林　sē lîm[si lim] ‖ ch'hēw nâ[tsʻiu na]；

- 樟腦　chëang ló[tsiaŋ lo] ‖ chëo^{ng} ló[tsiõ lo]；
- 枸櫺　koé kwut[kɔu kut] ‖ kaóu kwut[kau kut]；
- 荖葉　laóu yëép[lau iap] ‖ laóu hëŏh[lau hioʔ]；
- 白芨　pék kip[pɛk kip] ‖ pǎyh kip[pɛʔ kip]；
- 篋幔　Këep bān [kiap ban] ‖ kap bān [kap ban]；
- 草芥　ch'hó kaè[tsʻo kai] ‖ ch'haou kaè[tsʻau kai]；
- 菊花　Këuk hwa [kiok hua] ‖ kek hwa [kɛk hua]；
- 楠荊　poe këang[pɔu kiaŋ] ‖ poe këo^{ng}[pɔu kiõ]；
- 黃菊　Hông këuk [hɔŋ kiok] ‖ wuî^{ng} kek[uĩ kɛk]；
- 水筧　súy këén [sui kian] ‖ chúy kéng [tsui kɛŋ]；
- 黃梔　hông che [hɔŋ tsi] ‖ wuî^{ng} këe^{ng}[uĩ kĩ]；
- 蕪莢　bêng këep[bɛŋ kiap] ‖ bêng kǎyh[bɛŋ kɛʔ]；
- 豆莢　toē këep[tɔu kiɛp] ‖ taōu kǎyh[tau kɛʔ]；
- 甘蔗　Kam chëā[kam tsia] ‖ tëuk kám[tiok kam]；
- 茭薦　kaou chëèn[kau tsian] ‖ ka chèng[ka tsɛŋ]；
- 筊籬　kaòu lek [kau lɛk] ‖ ka lǎyh[ka lɛʔ]；
- 萌蘗　bêng gëet [bɛŋ giat] ‖ paoŭh eé^{ng} [pauʔ ĩ]；
- 青苔　ch'heng t'hae[tsʻɛŋ tʻai] ‖ ch'hai^{ng} t'haê[tsʻɛ̃ tʻai]；
- 松柏　sëûng pek[sioŋ pɛk] ‖ ch'hêng päyh[tsʻɛŋ pɛʔ]；
- 樹木　sē bok[si bɔk] ‖ ch'hēw bak[tsʻiu bak]；
- 牛藤　gnêw ch'hip[ŋiu tsʻip] ‖ góo ch'hip [gu tsʻip]；
- 黃梔　Hông che [hɔŋ tsi] ‖ wui^{ng} këe^{ng} [uĩ kĩ]；
- 黃蕉　keng chëaou [kɛŋ tsiau] ‖ keng chëo [kɛŋ tsio]；
- 種子　chëûng choó[tsioŋ tsu] ‖ chéng ché [tsɛŋ tsi]；
- 番菁　hwan ch'heng [huan tsʻɛŋ] ‖ hwan ch'hai^{ng} [huan tsʻɛ̃]；
- 朽木　héw bok [hiu bɔk] ‖ nw^{n}ā ch'hâ [nuã tsʻa]；
- 豆蔻花　toē k'hoè hwa[tɔu kʻɔu hua] ‖ laōu haōu hwa[lau hau hua]；

- 檀香木 t'hân hëang bòk[t'an hiaŋ bɔk] ‖ t'hân hëo[ng] ch'hâ [t'an hiõ ts'a]；

- 楠香木 lâm hëang bòk[lam hiaŋ bɔk] ‖ làm hëo[ng] ch'hay[lam hiõ ts'ɛ]；

- 檜香木 köey hëang bók[kuei hiaŋ bɔk] ‖ köey hëo[ng] ch'hâ[kuei hiõ ts'a]；

- 雞冠花 key kwan wa[kei kuan hua] ‖ key köey hwa[kei kuei hua]；

- 金椋木 Kim keng bòk [kim kɛŋ bɔk] ‖ kim kë[n]a ch'há [kim kiã ts'a]；

- 甘棠樹 Kam tông sē[kam tɔŋ si] ‖ ka tang ch'hēw[ka taŋ ts'iu]；

- 石帆草 sek hwân ch'hó [sɛk huan ts'o] ‖ chëŏh hwân ch'haou [tsio? huan ts'au]；

- 車前草 ke chëên ch'hó[ki tsian ts'o] ‖ ch'hëa chêng ch'haóu[ts'ia tsɛŋ ts'au]；

- 薔薇花 ch'hëâng bê hwa[ts'iaŋ bi hua] ‖ ch'hëô[ng] bê hwa[ts'iõ bi hua]。

（五）蟲魚鳥獸

- 目鰂 bok chek [bɔk tsɛk] ‖ bak chat [bak tsat]；

- 水母 súy bó [sui bo] ‖ chúy bó [tsui bo]；

- 螿蟲 chëang choô [tsiaŋ tsu] ‖ chëo[ng] chê [tsiõ tsi]；

- 鱘魚 chëang gê [tsiaŋ gi] ‖ chëo[ng] á hê [tsiõ a hi]；

- 烏鰂 oe chek [ɔu tsɛk] ‖ oe chat [ɔu tsat]；

- 墨賊 bek chek [bɛk tsɛk] ‖ bak ch'hat [bak ts'at]；

- 鯧魚 ch'heang gê[ts'iaŋ gi]‖ch'hëo[ng] á hê[ts'iõ a hi]；

- 魚腥 gè ch'ho[gi ts'o] ‖ hê ch'ho[hi ts'o]；

- 鮮魚 sëen gê[sian gi] ‖ ch'hëe[ng] hê[ts'ĩ hi]；

- 紅蟳 hông sîm[hɔŋ sim] ‖ âng chîm[aŋ tsim]；

- 魟魚　hông gê [hɔŋ gi] ‖ hang hê [haŋ hi]；
- 螃蟹　pông haē [pɔŋ hai] ‖ pâng hēy [paŋ hei]；
- 毛蟹　mô haē [mo hai] ‖ mô hēy[mo hei]；
- 魟魚　hông gè [hɔŋ gi] ‖ hâng á hè [haŋ a hi]；
- 鰇溫　jêw gê[dziu gi] ‖ jêw hê[dziu hi]；
- 江鰩　kang jeaôu[kaŋ dziau] ‖ ka ch'ēô[ka ʦ'io]；
- 鱷魚　gok gê [gɔk gi] ‖ gok hê [gɔk hi]；
- 馬鮫　má kaou[ma kau]‖báy ka[bɛ ka]；
- 蝌蚪　k'ho toé[k'o tɔu] ‖ k'ho taóu[k'o tau]；
- 澇魚　k'hó gê[k'o gi] ‖ k'hó hé[k'o hi]；
- 鯪鯉　lêng lé[lɛŋ li] ‖ lâ lé[la li]；
- 魚鱗　gê lîn[gi lin] ‖ hé lân[hi lan]；
- 鯏魚　lék gê[lɛk gi] ‖ làt hé[lat hi]；
- 泥鰍　nê lew[ni liu] ‖ t'hoé lew[t'ɔu liu]；
- 石蝀　sék tong[sɛk tɔŋ] ‖ chëoh kàng[ʦio? kaŋ]；
- 龜仔　kwuy choó[kui tsu] ‖ koo á[ku a]；
- 田螺　tēēn lêy[tian lei] ‖ ch' hân lêy[ts'an lei]；
- 螺茲　lô se[lo si] ‖ ch'han lêy[ts'an lei]；
- 鯊魚　say gê[sɛ gi] ‖ swa hé[sua hi]；
- 鱻魚　sëen gê[sian gi] ‖ ch'hëe[ng] hê[ts'ĩ hi]；
- 鯉魚　lé gê[li gi] ‖ lé hé[li hi]；
- 馬鮫　mâ kaou[ma kau] ‖ báy ka[bɛ ka]；
- 海鰻　haé bân[hai ban] ‖ haé mw[n]â[hai muã]；
- 巴蛇　pa sëà[pa sia] ‖ pa chwâ[pa tsua]；
- 毒蛇　tok sëâ[tɔk sia] ‖ tok ch'hwâ[tɔk ts'ua]；
- 螺蛳　lêy soo[lei su] ‖ lô soo[lo su]；
- 水母　súy boé[sui bɔu] ‖ chúy boé[tsui bɔu]；

- 赤鰻魚 Ch'hek chong gê [ts'ɛk tsɔŋ gi] ‖ ch'hëăh chang hê [ts'iaʔ tsaŋ hi]；

- 蚯蚓 k'hew yín[k'iu in] ‖ t'hoê kín[k'ɔu kin]；

- 蜈蚣 goê kong [gɔu kɔŋ] ‖ gêâ kang [gia kaŋ]；

- 烏蠅 oe hong [ɔu hɔŋ] ‖ oe hwuiⁿᵍ [ɔu huĩ]；

- 蝙蝠 pëen hok [pian hɔk] ‖ bit pô [bit po]（密婆）；

- 韜蝶 hoê tëep [hɔu tiap] ‖ böéy yëăh [buei iaʔ]；

- 黃蜂 hông hong [hɔŋ hɔŋ] ‖ wuiⁿᵍ p'hang [uĩ p'aŋ]；

- 江蟯 kang jeâou[kaŋ dziau] ‖ ka ch'hëô[ka ts'io]；

- 白蟻 pek gé [pɛk gi] ‖ păyh hëā [pɛʔ hia]；

- 象蟨 sëāng gëet [siaŋ giat] ‖ ch'hëōⁿᵍ gëet [ts'iõ giat]；

- 狡蚤 Kaóu chó[kau tso] ‖ ka chaôu[kau tsau]；

- 赤蟘 Ch'hek këang[ts'ɛk kiaŋ] ‖ ch'hëăh këoⁿᵍ[ts'iaʔ kiõ]；

- 土蚓 t'hoé yín[t'ɔu in] ‖ t'hoê kín[t'ɔu kin]；

- 蜾蠃 kó ló[ko lo] ‖ wan yëoⁿᵍ[uan iõ]（蜿蝚）；

- 螳螂 tòng lông[tɔŋ lɔŋ] ‖ am koe chây[am kɔu tsai]；

- 盤蝥 pwân maôu [puan mau] ‖ pân bâ[pan ba]；

- 蜿蝚 wán ong[uan ɔŋ] ‖ wán nëoⁿᵍ[uan niõ]；

- 蝸牛 o gnêw[o giŭ] ‖ o goô[o gu]；

- 蜜蜂 bit hong[bit hɔŋ] ‖ bit p'hang[bit p'aŋ]；

- 跳虱 t'heàou sek[t'iau sɛk] ‖ t'heàou sat[t'iau sat]；

- 木虱 bàk sek[bak sɛk] ‖ bàk sat[bak sat]；

- 塗虱 t'hoê sek[t'ɔu sɛk] ‖ t'hoê sat[t'ɔu sat]；

- 蟋蟀 sit sut[sit sut] ‖ seĕh sut[siʔ sut]；

- 蜘蛛 te too[ti tu] ‖ la gêâ[la gia]；

- 蝴蝶 hoêy tëép[huei tiap] ‖ höéy yëăh[uei iaʔ]；

- 䵷黽 te too[ti tu] ‖ lā gêâ[la gia]；

- 蠮螉　e ong[i ɔŋ] ‖ yëet yëo^{ng} [iat iõ]；
- 虎頭蜂　hoé t'hoê hong [hɔu t'ɔu hɔŋ] ‖ hoé t'haôu p'hang [hɔu t'au p'aŋ]；
- 蜘蛛絲　te too se[ti tu si] ‖ la gëâ se[la gia si]；
- 鶃鴒　chit lēng[tsit lɛŋ] ‖ pit lô[pit lo]；
- 鳥口　neáou k'hoé[niau k'ɔu] ‖ cheáou ch'hùy[tsiau ts'ui]；
- 鵁雛　kaou chuy[kau tsui] ‖ ka chuy[ka tsui]；
- 鵁鴒　kaou lēng[kau lɛŋ] ‖ ka lēng[ka lɛŋ]；
- 鵁青　kaou ch'heng[kau ts'ɛŋ] ‖ ka ch'hai^{ng}[ka ts'ɛ̃]；
- 鵲鳥　Ch'hëak nëáou [ts'iak niãu] ‖ k'hǎyh chëáou[k'ɛʔ tsiau]；
- 鷺鷀　loē choô[lɔu tsu] ‖ loē se[lɔu si]；
- 鸕鷀　loê choô[lɔu tsu] ‖ loé se cheáou[lɔu si tsiau]；
- 雞妹　key möëy[kei muei] ‖ key me^{n}ā[kei miã]；
- 鳩雛　k'hew chuy[k'iu tsui] ‖ ka chuy[ka tsui]；
- 鶴鶉　yëem sûn[iam sun] ‖ yëen ch'hun[ian ts'un]；
- 屟雞　chëuk key[tsiok kei] ‖ tak key[tak kei]；
- 雉雞　tē key[ti kei] ‖ t'hê key[t'i kei]；
- 交雛　kaou tuy[kau tui] ‖ ka chuy[ka tsui]；
- 鴛鴦　wan yang[uan iaŋ] ‖ wan yëo^{ng} [uan iõ]；
- 燕子　yëen choó[ian tsu] ‖ eè^{ng} á[ĩ a]；
- 交雛　kaou chuy[kau tsui] ‖ ka chuy[ka tsui]；
- 鸕鷀鳥　loê choô neáou [lɔu tsu niau] ‖ loê che cheáou[lɔu tsi tsiau]；
- 鵁鴒鳥　Kaou lēng neáou[kau lɛŋ niau] ‖ ka lēng cheáou[ka lɛŋ tsiau]；
- 鵁鴒鳥　kaou lēng neáou[kau lɛŋ niau] ‖ ka lēng cheáou[ka lɛŋ tsiau]；
- 白鴒鳥　pék lêng neáou[pɛk lɛŋ niau] ‖ pǎyh léng cheáou[pɛʔ lɛŋ tsiau]；
- 伯勞鳥　pek lô neáou[pɛk lo niau] ‖ pit lô cheáou[pit lo tsiau]；

- 老鼠　lô ch'hê[lo ts'i] ‖ neaou ch'hé[niau ts'i]；
- 烏狗　oe koé[ɔu kɔu] ‖ oe kaóu[ɔu kau]；
- 白猴　pèk hoê[pɛk hɔu] ‖ pāyh kaôu[pɛʔ kau]；
- 牛羊　gnêw yang [ŋiu iaŋ] ‖ goô yëôⁿᵍ [gu iõ]；
- 黃牛　hông gnêw [hɔŋ ŋiu] ‖ wuîⁿᵍ goô [uĩ gu]；
- 水牛　súy gnêw [sui ŋiu] ‖ chúy goô [ʦui gu]；
- 驛馬　ek má[ɛk ma] ‖ yëăh báy[iaʔ bɛ]；
- 驍馬　hëaou má [hiau ma] ‖ hëaou báy [hiau bɛ]；
- 人熊　jîn hîm [ʤin him] ‖ láng hîm [laŋ him]；
- 驚馬　chit ma [tsit ma] ‖ pǎyh chëōⁿᵍ báy [pɛʔ tsiõ bɛ]；
- 馬騌　má chong[ma tsɔŋ] ‖ bay chang[bɛ tsaŋ]；
- 牛仔　gnêw choó [ŋiu tsu] ‖ goo á [gu a]；
- 牛公　gnêw kong[ŋiu kɔŋ] ‖ goô kang[gu kaŋ]；
- 牛牨　gnêw káng[ŋiu kaŋ] ‖ goô káng[gu kaŋ]；
- 駃馬　k'hwaè má[k'uai ma] ‖ k'hwaè báy[k'uai bɛ]；
- 羊羔　yâng ko[iaŋ ko] ‖ yëôⁿᵍ ko[iõ ko]；
- 牛牯　gnêw koé[ŋiu kɔu] ‖ goô kang[gu kaŋ]；
- 羊羖　yâng koé[iaŋ kɔu] ‖ yëôⁿᵍ kang[iõ kaŋ]；
- 群羊　kwûn yâng[kun iaŋ] ‖ chit tîn yéóⁿᵍ[tsit tin iõ]；
- 綿羊　bëên yang[bian iaŋ] ‖ meéⁿᵍ yëôⁿᵍ [mĩ iõ]；
- 貓公　beâou kong[biau kɔŋ] ‖ neaou kang[niau kaŋ]；
- 狗吠　koé hwūy[kɔu hui] ‖ kaóu pwūy[kau pui]；
- 畜牲　hëuk seng[hiok sɛŋ] ‖ t'hëuk saiⁿᵍ[t'iok sɛ̃]；
- 獅子　soo choó[su tsu] ‖ sae á[sai a]；
- 水牛　súy gnêw[sui ŋiu] ‖ swuíⁿᵍ goô[suĩ gu]；
- 馳馬　tê má[ti ma] ‖ chaóu báy[tsau bɛ]（走馬）；
- 山兔　san t'hoè[san t'ɔu] ‖ swⁿa t'hoè[suã t'ɔu]；

- 駱駝　lòk tô[lɔk to] ‖ 馳駝　lòk tô[lɔk to]；

- 獬豸　haē chaē[hai tsai] ‖ haē t'hwā[hai t'ua]；

- 驛馬　èk má[ɛk ma] ‖ yëăh báy[iaʔ bɛ]；

- 野人　yëá jîn[ia dzin] ‖ yëá ây lâng[ia ɛ laŋ]；

- 跨野馬　k'hwà yëá má[k'ua ia ma] ‖ k'hwà yëá gwā ây báy[k'ua ia gua ɛ bɛ]；

- 駁色馬　pak sek má[pak sɛk ma] ‖ pak sek báy[pak sɛk bɛ]；

- 雞豚狗彘　key tun koé tē[kei tun kɔu ti] ‖ key te kaóu kap te á[kei ti kau kap ti a]。

（六）建築房屋

- 瓦屋　wá ok[ua ɔk] ‖ hëā ch'hoò[hia ts'u]；

- 郵驛　yêw èk[iu ɛk] ‖ yêw yëăh[iu iaʔ]；

- 屋椽　ok yëên[ɔk ian] ‖ ch'hoò aî^{ng}[ts'u ɛ̃]；

- 營寨　êng chēy[ɛŋ tsei] ‖ yë^nâ chēy[iã tsei]；

- 軍營　kwun êng[kun ɛŋ] ‖ kwun yë^nâ[kun iã]；

- 廳堂　t'heng tong[t'ɛŋ tɔŋ] ‖ t'hë^na té^{ng}[t'iã tŋ]；

- 灰窯　höey yaôu[huei iau] ‖ höey yëô[huei io]；

- 拆屋　chëet ok[tsiat ɔk] ‖ t'hëăh ch'hoò[t'iaʔ ts'u]；

- 磚仔窯　chwan choó yaôu[tsuan tsu iau] ‖ chwui^{ng} á yëô[tsuĩ a io]；

- 簷前　yëêm chëên[iam tsian] ‖ neé^{ng} chee^{ng}[nĩ tsĩ]；

- 煙筒　yëen tong[ian tɔŋ] ‖ hwun ch'hùy[hun ts'ui]；

- 陡門　toé bûn[tɔu bun] ‖ táng mooí^{ng}[taŋ muĩ]；

- 棟楹　tòng êng[tɔŋ ɛŋ] ‖ tòng aî^{ng}[tɔŋ ɛ̃]；

- 樓梯　loê t'hey[lɔu t'ei] ‖ laôu t'huy[lau t'ui]；

- 步雲梯　poē yîn t'hey[pɔu yin t'ei] ‖ poē hwûn t'huy[pɔu hun t'ui]；

- 煙筒　yëen tong[ian tɔŋ] ‖ hwun tang[hun taŋ]；

- 石柱　sék choō[sɛk tsu] ‖ chĕŏh t'heāou[tsioʔ t'iau]；
- 楹柱　êng choō[ɛŋ tsu] ‖ aîⁿg t'heāou[ɛ̃ t'iau]；
- 門檔　bûn tòng[bun tɔŋ] ‖ mooîⁿg tàng[muĩ taŋ]；
- 廳堂　t'heng tông[t'ɛŋ tɔŋ] ‖ t'hĕⁿa têⁿg[t'ã tŋ]；
- 榻前　t'hap chĕên[t'ap tsian] ‖ t'hap chêng[t'ap tsɛŋ]；
- 塔院　t'hap yēēn[t'ap ian] ‖ t'hăh eēⁿg[t'aʔ ĩ]；
- 厝宅　ch'hoè t'hek[tsʻɔu t'ɛk] ‖ ch'hoò t'hăyh[tsʻu t'ɛʔ]；
- 寢室　ch'hím sit[tsʻim sit] ‖ k'hwùn keng[k'un kɛŋ]；
- 牆壁　ch'hëâng p'hek[tsʻiaŋ p'ɛk] ‖ ch'hëôⁿg pĕăh[tsʻiõ piaʔ]；
- 眠床　bĕèn ch'hong[biɛn tsʻɔŋ] ‖ bîn ch'heⁿg[bin tsʻŋ]；
- 屎礐　sé hak [si hak] ‖ saé hak [sai hak]；
- 落礐　lok hak [lɔk hak] ‖ lŏh hak [loʔ hak]；
- 檑門　ch'hwan bûn[tsʻuan bun] ‖ ch'hwⁿa mooîⁿg[tsʻuã muĩ]；
- 瓦磚　wá chwan[ua tsuan] ‖ hëa chwiⁿg[hia tsuĩ]；
- 屋楹　ok êng[ɔk ɛŋ] ‖ ch'hoò aîⁿg[tsʻu ɛ̃]；
- 門戶　bûn hoē [bun hɔu] ‖ mooîⁿg hoē [muĩ hɔu]；
- 茅屋　maôu ok [mau ɔk] ‖ hûᵐ à ch'hoo [hm a ʦʻu]；
- 屋桁　ok hêng [ɔk hɛŋ] ‖ ch'hoò hwⁿâ [ʦʻu huã]；
- 垣牆　hwân ch'hëâng [huan ʦʻiaŋ] ‖ hwân ch'hëôⁿg[huan ʦʻiõ]；
- 監牢　kam lô[kam lo] ‖ kⁿa kʻhoo[kã k'u]；
- 一間屋　yit kan ok[it kan ɔk] ‖ chit kaeⁿg ch'hoò[ʦit kaĩ ʦʻu]；
- 更寮　keng leâou[kɛŋ liau] ‖ kaiⁿgleâou[kɛ̃ liau]；
- 案桌　àn tok[an tɔk] ‖ wⁿà tŏh[uã toʔ]；
- 椅桌　é tok[i tɔk] ‖ é tŏh[i toʔ]；
- 鐵釘　t'hëet teng[t'iɛt tɛŋ] ‖ t'hëĕh teng[t'iʔ tɛŋ]；
- 瓦磚　wá chwan [ua ʦuan] ‖ hëā chuiⁿg [hia tsuĩ]；
- 砛堦　gim kae[gim kai] ‖ gim kay[gim kɛ]；

- 樫楹　kèng êng[kɛŋ ɛŋ] ‖ kaìⁿᵍ aíⁿᵍ[kẽ ɛ̃] ;
- 四角　soò kak[su kak] ‖ sè kak[si kak] ;
- 楹桷　ệng kak[ɛŋ kak] ‖ aiⁿᵍkak[ɛ̃ kak] ;
- 隔壁　kek pek [kɛk pɛk] ‖ kǎyh pëǎh [kɛʔ piaʔ] ;
- 玻璃　p'ho lê[p'o li] ‖ p'ho lêy[p'o lei] ;
- 草廬　ch'hó lê[tsʻo li] ‖ ch'haóu lê[tsʻau li] ;
- 屋樑　ok lëâng[ɔk liaŋ] ‖ ch'hoò nëóⁿᵍ[tsʻu niõ] ;
- 門簾　bùn lëêm[bun liam] ‖ mooîⁿᵍ lé[muĩ li] ;
- 茅屋　maôu ok[mau ɔk] ‖ ûᵐ á ch'hoò[m a tsʻu] ;
- 開門　k'hae bûn[kʻai bun] ‖ k'hwuy mooîⁿᵍ[kʻui muĩ] ;
- 門戶　bûn hoē[bun hɔu] ‖ mooîⁿᵍ hoē[muĩ hɔu] ;
- 枓栱　toé këúng [tɔu kioŋ] ‖ taōu kéng [tau kɛŋ] ;
- 墍屋　k'haè ok [kʻai ɔk] ‖ bwàt ch'hoò [buat tsʻu] ;
- 壁孔　p'hek k'hóng [p'ɛk kʻɔŋ] ‖ pëǎh k'hang[piaʔ kʻaŋ] ;
- 炕床　k'hòng ch'hông [kʻɔŋ tsʻɔŋ] ‖ k'hàng ch'héⁿᵍ[kʻaŋ tsʻŋ] ;
- 門闌　bûn lân[bun lan] ‖ mooîⁿᵍ lân[muĩ lan] ;
- 屋漏　ok loē[ɔk lɔu] ‖ ch'hoò laōu[tsʻu lau] ;
- 房間　pông këen[pɔŋ kian] ‖ pâng keng[paŋ kɛŋ] ;
- 屋壁　ok p'hek[ɔk pʻɛk] ‖ ch'hoò pëǎh[tsʻu piaʔ] ;
- 隔壁　kek p'hek[kɛk pʻɛk] ‖ kāyh pëǎh[kɛʔ piaʔ] ;
- 甓磚　p'hek chwan[pʻɛk tsuan] ‖ p'hëǎh chuiⁿᵍ[p'iaʔ tsuĩ] ;
- 瓦片　wá p'hëèn[ua p'ian] ‖ hëā p'heèⁿᵍ[hia p'ĩ] ;
- 房屋　pông ok[pɔŋ ɔk] ‖ pâng ch'hoò[paŋ tsʻu] ;
- 門扇　bûn sëèn[bun siɛn] ‖ mooîⁿᵍ seèⁿᵍ[muĩ sĩ] ;
- 屋架　ok kày[ɔk kɛ] ‖ ch'hoò kày[tsʻu kɛ] ;
- 石磐　sék pwân[sɛk puan] ‖ chëǒh pwⁿâ[tsioʔ puã] 。

（七）食品飲食

- 糖霜　t'hông song[t'ɔŋ sɔŋ] ‖ t'hê^{ng} se^{ng}[t'ŋ sŋ]；
- 火腿　hⁿó t'húy[hõ t'ui] ‖ höéy t'húy[huei t'ui]；
- 荳腐　toē hoo[tɔu hu] ‖ taōu hoo[tau hu]；
- 荳干　toē kan[tɔu kan] ‖ taōu kwⁿa[tau kuã]；
- 荳針　toē chëem[tɔu tsiam] ‖ taōu chëem[tau tsiam]；
- 蔗糖　chëà t'hông[tsia t'ɔŋ] ‖ chëà t'hê^{ng}[tsia t'ŋ]；
- 白糖　pék t'hông[pɛk t'ɔŋ] ‖ păyh t'hê^{ng}[pɛʔ t'ŋ]；
- 烏糖　oe t'hông[ɔu t'ɔŋ] ‖ oe t'hé^{ng}[ɔu t'ŋ]；
- 魚鮺　gě sëáng[gi siaŋ] ‖ hé sëó^{ng}[hi siõ]；
- 鴨鮺　ǎh sëáng[aʔ siaŋ] ‖ ǎh sëó^{ng}[aʔ siõ]；
- 食飯　sit hwān [sit huan] ‖ chëäh pooī^{ng} [tsiaʔ puĩ]；
- 酌酒　chëak chéw [tsiak tsiu] ‖ tîn chew [tin tsiu]；
- 食酒　sit chéw [sit tsiu] ‖ chëäh chew [tsiaʔ tsiu]；
- 煎茶　chëen tây[tsian tɛ] ‖ chwⁿa tây[tsuã tɛ]；
- 餓死　gō soó [go su] ‖ gō sé [go si]；
- 噉食　hám sit [ham sit] ‖ hám chëah [ham tsiaʔ]；
- 饕食　ho sit [ho sit] ‖ t'ham chëäh [t'am tsiaʔ]；
- 食飽　sit paóu[sit pau] ‖ chëäh pá[tsiaʔ pa]；
- 養飼　yáng soō[iaŋ su] ‖ yéó^{ng} ch'hē[iõ ts'i]；
- 飲酒　yím chéw[im tsiu] ‖ lim chéw[lim tsiu]；
- 麵漿　bëên chëang [bian tsiaŋ] ‖ mêe^{ng} chëo^{ng} [mĩ tsiõ]；
- 椰漿　yëá chëang [ia tsiaŋ] ‖ yëà chëo^{ng} [ia tsiõ]；
- 米漿　bé chëang [bi tsiaŋ] ‖ bé chëo^{ng} [bi tsiõ]；
- 荳醬　toē chëàng [tɔu tsiaŋ] ‖ taōu chëò^{ng} [tau tsiõ]；
- 豉醬　see^{ng} chëàng [sĩ tsiaŋ] ‖ see^{ng} chëò^{ng}[sĩ tsiõ]；

- 胡椒　hoê chëaou [hɔu tsiau] ‖ hoê chëo [hɔu tsio]；
- 煎魚　chëen gê[tsian gi] ‖ chëen hê [tsian hi]；
- 食烟　sit yëen [sit ian] ‖ chêăh hwun [tsiaʔ hun]；
- 滔漿　ám chëang [am tsiaŋ] ‖ ám chëo^{ng} [am tsiõ]；
- 豆醬　toē chëàng [tɔu tsiaŋ] ‖ taōu chëò^{ng} [tau tsiõ]；
- 糜粥　möêy chëuk [muei tsiok] ‖ ám möêy [am muei]；
- 食菜　sit ch'haè [sit tsʻai] ‖ chëăh ch'haè [tsiaʔ tsʻai]；
- 晚餐　bwán ch'han [buan tsʻan] ‖ mai^{ng} hwui^{ng} tooī^{ng} [mɛ̃ huĩ tuĩ]；
- 饞傱　ch'hâm ch'hông [tsʻam tsʻɔŋ] ‖ ch'hâm ch'hâng [tsʻam tsʻaŋ]；
- 豆腐　toē hoō [tɔu hu] ‖ taōu hoō [tau hu]；
- 麵蘗　k'hëuk gëet [kʻiok giat] ‖ păyh k'hak [pɛʔ kʻak]；
- 豬臆　te ek[ti ɛk] ‖ te eăh[ti iʔ]；
- 饌乳　chwān jê[tsuan dzi] ‖ chuī^{ng} leng[tsuĩ lɛŋ]；
- 酒糟　chéw cho[tsiu tso] ‖ chéw chaou[tsiu tsau]；
- 炊餜　ch'huy kó[tsʻui ko] ‖ ch'höey köéy[tsʻuei kuei]；
- 米賤　bé chëēn[bi tsian] ‖ bé chwⁿā[bi tsuã]；
- 牛乳　gnéw jeé^{ng} [ŋiu dzĩ] ‖ goô lēng[gu lɛŋ]；
- 牛膠　gnêw kaou [ŋiu kau] ‖ goô ka[gu ka]；
- 魚膠　gê kaou [gi kau] ‖ hê ka[hi ka]；
- 酵母　haòu boé[hau bɔu] ‖ kⁿá boé[kã bɔu]；
- 芥辣　kaě lat[kai lat] ‖ kaè lwăh[kai luaʔ]；
- 菜羹　ch'haè keng[tsʻai kɛŋ] ‖ ch'haè kai^{ng}[tsʻai kɛ̃]；
- 挑羹　t'hëaou keng[tʻiau kɛŋ] ‖ t'hëaou kai^{ng}[tʻiau kɛ̃]；
- 酸柑　swan kam[suan kam] ‖ swui^{ng} kam[suĩ kam]；
- 番蘱　hwan këen [huan kian] ‖ hwan këe^{ng} [huan kĩ]；
- 菜耕　ch'haè këùng [tsʻai kioŋ] ‖ ch'haè kèng[tsʻai kɛŋ]；
- 白麴　pék k'hëuk [pɛk kʻiok] ‖ păyh k'hak [pɛʔ kʻak]；

- 米糠　bé k'hong[bi k'ɔŋ] ‖ bé k'heⁿg[bi k'ŋ]；

- 儉食　k'hëēm sit[k'iam sit] ‖ k'hëoⁿg chëăh[k'iõ tsiaʔ]；

- 白絀　pèk k'hëuk[pɛk k'iok] ‖ păyh k'hak[peʔ k'ak]；

- 雞腱　key këēn[kei kian] ‖ key kīn[kei kin]；

- 糕子　ko choó[ko tsu] ‖ köey á[kuei a]；

- 粿仔　kó choó[ko tsu] ‖ köéy á[kuei a]；

- 擀麵　kán bëēn[kan bian] ‖ kwⁿá meēⁿg[kuã mĩ]；

- 雞冠　key kwan[kei kuan] ‖ key köèy[kei kuei]；

- 蕨粉　k'hwat hwún[k'uat hun] ‖ köĕyh hwún[kueiʔ hun]；

- 灌酒　kwàn chéw[kuan tsiu] ‖ kwⁿá chéw[kuã tsiu]；

- 臘肉　làp jèuk[lap dziok] ‖ lăh băh[laʔ baʔ]；

- 滾水　kwún súy[kun sui] ‖ kwún chúy[kun tsui]；

- 米糧　bé lëàng[bi liaŋ] ‖ bé nëôⁿg[bi niõ]；

- 乳子　jê choó[dzi tsu] ‖ leng á[lɛŋ a]；

- 軟餅　lwán péng[luan pɛŋ] ‖ lūn pëⁿá[lun piã]；

- 用乳　lok jé[lɔk dzi] ‖ lut leng[lut lɛŋ]；

- 雞卵　key lwán[kei luan] ‖ key nooīⁿg[kei nuĩ]；

- 麵包　bëēn paou[bian pau] ‖ meēⁿg paou[mĩ pau]；

- 芼羹　mô keng[mo kɛŋ] ‖ ch'haè t'heng[ts'ai t'ɛŋ]；

- 食餅　sit péng[sit pɛŋ] ‖ chëăh pëⁿá[tsiaʔ piã]；

- 飽甜　paòu tëêm[pau tiam] ‖ paòu tëeⁿg[pau tĩ]；

- 粃糠　pé k'hong[pi k'ɔŋ] ‖ p'hⁿà k'àeⁿg[p'ã k'aĩ]；

- 鎚肉　öey jëúk[uei dziok] ‖ öey băh[uei baʔ]；

- 柑瓣　kam pëēn[kam pian] ‖ kam pān[kam pan]；

- 焙肉　pöēy jëúk[puei dziok] ‖ pöēy băh[puei baʔ]；

- 食飯　sit hwān[sit huan] ‖ chëăh pooīⁿg[tsiaʔ puĩ]；

- 豆豉　toē seēⁿg[tɔu sĩ] ‖ taōu seèⁿg[tau sĩ]；

- 食水　sit súy[sit sui] ‖ chëăh chúy[tsiaʔ tsui]；
- 雞蛋　key tān[kei tan] ‖ key noo�ῑ^{ng}[kei nuĩ]；
- 筅酒　tek chew[tɛk tsiu] ‖ tày chew[tɛ tsiu]；
- 食茶　sit tây[sit tɛ] ‖ chëăh tây[tsiaʔ tɛ]；
- 豬肉　te jëúk[ti dziok] ‖ te bàh[ti baʔ]；
- 腳蹄　këak têy[kiak tei] ‖ k'ha têy[k'a tei]；
- 羊蹄　yang têy[iaŋ tei] ‖ yëô^{ng} têy[iõ tei]；
- 藥丸　yëák wân[iak uan] ‖ yëŏh wân[ioʔ uan]；
- 牛癀　gnêw hông[ŋiu hɔŋ] ‖ goô wuî^{ng}[gu uĩ]；
- 硫磺　lêw hông [liu hɔŋ] ‖ nëô^{ng} hwui^{ng} [niõ huĩ]；
- 丁香　teng hëng [tɛŋ hɛŋ] ‖ teng hëo^{ng} [tɛŋ hiõ]；
- 砒霜　p'he song[p'i sɔŋ] ‖ p'heē^{ng} se^{ng}[p'ĩ sŋ]；
- 瀉藥　sëà yëák[sia iak] ‖ sëà yëŏh[sia ioʔ]；
- 麝香　sëā hëang[sia hiaŋ] ‖ sëā hëo^{ng}[sia hiõ]；
- 蛸藥　sëaou yëàk[siau iak] ‖ sëaou yëŏh[siau ioʔ]；
- 藥方　yëak hong [iak hɔŋ] ‖ yöh he^{ng} [ioʔ hŋ]；
- 藥劑　yëak chey [iak tsei] ‖ yŏh chaè [ioʔ tsai]；
- 葡萄乾　poê tô kàn[pɔu to kan] ‖ poê tô kwⁿà[pɔu to kuã]；
- 一餐飯　yit ch'han hwān [it tsʻan huan] ‖ chit tooᾱ^{ng} pooᾱ^{ng} [tsit tuĩ puĩ]；
- 餕薄餅　K'haŏuh pók péng [kʻauʔ pɔk pɛŋ] ‖ k'haŏuh póh pëⁿá [kʻauʔ poʔ piã]；
- 綠豆糕　lëùk toē ko[liok tɔu ko] ‖ lèk taōu köey[lɛk tau kuei]；
- 豬脅油　te leâou yêw[ti liau iu] ‖ te lâ yéw[ti la iu]；
- 橄欖豉　kám lám seê^{ng}[kam lam sĩ] ‖ kán ná seê^{ng}[kan na sĩ]；
- 牛乳油　gnêw jé yêw[ŋiu dzi iu] ‖ goô leng yêw[gu lɛŋ iu]；

- 小兒嗽乳　seáou jê sok jé[siau dzi sɔk dzi] ‖ sèy këⁿá sǒh leng[sei kiã soʔ lɛŋ]；

- 此物餌餌　Ch'hoo but chëⁿá chëⁿá [tsʻu but tsiã tsiã] ‖ chey lêy meëⁿh chëⁿá chëⁿá [tsei lei mĩʔ tsiã tsiã]。

（八）衣服穿戴

- 帽纓　bō eng[bo eŋ] ‖ bo yëⁿa[bo iã]；

- 褐裘　t'hek kêw[t'ɛk kiu] ‖ twⁿa sⁿa[tuã sã]；

- 外套　gòēy t'hò[guei t'o] ‖ gwā t'hò[gua t'o]；

- 甲冑　kap tēw[kap tiu] ‖ kǎh tēw[kaʔ tiu]；

- 手袖　séw sēw[siu siu] ‖ ch'héw wuí^{ng} [tsʻiu uĩ]；

- 手釧　séw ch'hwàn[siu tsʻuan] ‖ ch'héw sǒh[tsʻiu soʔ]；

- 金鍊　kim sok[kim sɔk] ‖ kim sǒh[kim sɔʔ]；

- 手鍊　séw sok[siu sɔk] ‖ ch'héw sǒh[tsʻiu sɔʔ]；

- 戴帽　taè bō[tai bo] ‖ tèy bō[tei bo]；

- 纏鞋　tëên haê[tian hai] ‖ teê^{ng} áy[tĩ ɛ]；

- 纏衫　tëên sam[tian sam] ‖ teé^{ng} sⁿa[tĩ sã]；

- 氈條　chëen tëâou [tsian tiau] ‖ chëe^{ng} tëâou [tsĩ tiau]；

- 氈帽　chëen bo [tsian bo] ‖ chëe^{ng} bō [tsĩ bo]；

- 氈條　chëên teâou [tsian t'iau] ‖ chëe^{ng} teâou [tsĩ tiau]；

- 水晶　súy cheng [sui tsɛŋ] ‖ chúy chëe^{ng} [tsui tsĩ]；

- 花釧　hwa ch'hwàn[hua tsʻuan] ‖ hwa ch'hui^{ng}[hua tsʻuĩ]；

- 穿衫　ch'hwàn sam[tsʻuan sam] ‖ ch'hēng sⁿa[tsʻɛŋ sã]；

- 穿襪　ch'hwàn bëet[tsʻuan biat] ‖ ch'hēng böëyh[tsʻɛŋ bueiʔ]；

- 首餙　séw sek[siu sɛk] ‖ ch'héw sek[tsʻiu sɛk]；

- 衣服　e hok[i hɔk] ‖ sⁿa k'hoè[sã k'ɔu]（衫褲）；

- 臂釧　pè ch'hwàn[pi tsʻuan] ‖ ch'héw soh[tsʻiu soʔ]；

- 枕頭　chím t'hoê[tsim t'ɔu] ‖ chim t'haôu[tsim t'au]；
- 鶴扇　hok sëen [hɔk sian] ‖ hŏh seèⁿ [hoʔ sĩ]；
- 皮鞋　p'hé hëa [p'i hia] ‖ p'höêy hëa [p'uei hia]；
- 手環　séw hwân [siu huan] ‖ ch'héw ché [tsʻiu tsi]；
- 耳環　jé hwân [dzi huan] ‖ hē kaou á [hi kau a]；
- 緇衣　choo e[tsu i] ‖ oe sⁿa[ɔu sã]（烏衫）；
- 袷衣　Këep e [kiap i] ‖ kap e[kap i]；
- 木屐　Bók kék [bɔk kɛk] ‖ bók këák [kɔk kiak]；
- 裙襉　kwùn kán [kun kan] ‖ kwún kéng [kun kɛŋ]；
- 衫褲　sam k'hoè[sam k'ɔu] ‖ sⁿa k'hoè[sã k'ɔu]；
- 紐扣　léw k'hoè[liu k'ɔu] ‖ léw k'haòu[liu k'au]；
- 頭巾　t'hoê kin[t'ɔu kin] ‖ t'haôu kin[t'au kin]；
- 手巾　séw kin[siu kin] ‖ ch'héw kin[tsʻiu kin]；
- 馬褂　má kaè[ma kai] ‖ báy kwà[be kua]；
- 金冠　kim kwan[kim kuan] ‖ kim kwⁿa[kin kuã]；
- 鳳冠　hōng kwan[hɔŋ kuan] ‖ hōng kwⁿa[hɔŋ kuã]；
- 葛布　kat poè[kat pɔu] ‖ kwăh poè[kuaʔ pɔu]；
- 衫裡　sam lé[sam li] ‖ sⁿa lé[sã li]；
- 葵肩　köêy këen[kuei kian] ‖ köêy keng t'haôu[kuei kɛŋ t'au]；
- 衫領　sam léng[sam lɛŋ] ‖ sⁿa nëⁿá[sã niã]；
- 鈕仔　léw choó[liu tsu] ‖ léw á[liu a]；
- 鈕扣　léw k'hoè[liu k'ɔu] ‖ léw k'haòu[liu k'au]；
- 綾緞　lêng twān[lɛŋ tuan] ‖ lîn twān[lin tuan]；
- 染布　jëém poè[dziam pɔu] ‖ neéⁿg poè[nĩ pɔu]；
- 腳帛　këak pék[kiak pɛk] ‖ k'ha păyh[k'a pɛʔ]；
- 被單　pē tan[pi tan] ‖ p'höêy twⁿa[p'uei tuã]；
- 頭帕　t'hoê p'hà[t'ɔu p'a] ‖ t'haóu p'hày[t'au p'ɛ]；

- 身覆 sin hok[sin hɔk] ‖ sin p'hak[sin p'ak]；
- 痕縫 hwûn hông[hun hɔŋ] ‖ hwûn p'āng[hun p'aŋ]；
- 離縫 lê hong[li ɔŋ] ‖ lê p'hāng[li p'aŋ]；
- 首帕 séw p'hà[siu p'a] ‖ t'haôu p'hày[t'au p'ɛ]；
- 花帕 hwa p'hà[hua p'a] ‖ hwa p'hày[hua p'ɛ]；
- 被單 p'hē tan[p'i tan] ‖ p'höēy twⁿa[p'uei tuã]；
- 羊皮 yâng p'hê[aŋ p'i] ‖ yëôⁿg p'höêy[iõ p'uei]；
- 破衫 p'hò sam[p'o sam] ‖ p'hwà sⁿa[pua sã]；
- 幞頭 pók t'hoê[pɔk t'ɔu] ‖ pák t'haôu[pak t'au]；
- 卸甲 sëà kap[sia kap] ‖ t'hooíⁿg kǎh[t'uĩ kaʔ]；
- 妝餙 chong sek [tsɔŋ sɛk] ‖ cheⁿg sek [tsŋ sɛk]；
- 梳妝 sey chong [sei tsɔŋ] ‖ sey cheⁿg [sei tsŋ]；
- 穿鞋 ch'hwàn haê [tsʻuan hai] ‖ ch'hèng êy[tsʻɛŋ ei]；
- 繕帶 hǎh taè [hai tai] ‖ hǎh twà [haʔ tua]；
- 解衣 Kaé e[kai i] ‖ t'hooiⁿg sⁿa[t'uĩ sã]（褪衫）；
- 裝扮 chong pān[tsɔŋ pan] ‖ cheⁿg pān[tsŋ pan]；
- 縫衣 hông e[hɔŋ i] ‖ pâng sⁿa[paŋ sã]；
- 紡績 hóng chek[hɔŋ tsɛk] ‖ p'háng chǎyh[p'aŋ tsɛʔ]；
- 漂布 p'heàou poè[p'iau pɔu] ‖ p'hëò poè[p'io pɔu]；
- 梳髮 soe hwat[sɔu huat] ‖ sey t'haôu mô[sei t'au mo]（梳頭毛）；
- 紩鞋 tëét haê[tiat hai] ‖ t'heēⁿg ây[t'ĩ ɛ]；
- 緙衫 tëên sam[tian sam] ‖ t'heēⁿg sⁿa[t'ĩ sã]；
- 褪衫 t'hùn sam[t'un sam] ‖ t'hooiⁿg sⁿa[t'uĩ sã]；
- 脫冕 t'hwat bëén[t'uat bian] ‖ t'hèy bō[t'ei bo]；
- 汗衫 hān sam[han sam] ‖ kwⁿā sⁿa[kuã sã]；
- 衫褲 sam k'hoè[sam kʻɔu] ‖ sⁿa k'hoè[sã kʻɔu]；
- 衣裳 e sëâng[i siaŋ] ‖ yin chëôⁿg[in tsiõ]；

- 針線　chim sёèn[tsim sian] ‖ chёem swⁿà[tsiam suã]；
- 一雙鞋　yit song haê [it sɔŋ hai] ‖ chit sang ây [tsit saŋ ɛ]；
- 新娘襖　sin lёâng ó[sin liaŋ o] ‖ sin nёó^{ng} ó[sin niõ o]；
- 擎手袖　p'hёet séw sèw[p'iat siu siu] ‖ peёh ch'héw wuí^{ng}[pi? ts'iu uĩ]（擎手㧓）；
- 白銅　pék tông [pɛk tɔŋ] ‖ păyh tâng[pɛ? taŋ]；
- 磁石　choô sek[tsu sɛk] ‖ hёep chёöh[hiap tsio?]（吸石）；
- 六鑽　lёuk chwàn[liok tsuan] ‖ lak chui^{ng}[lak tsuĩ]；
- 研布石　gёém poè sek [giam pɔu sɛk] ‖ géng poè chёŏh [gɛŋ pɔu tsio?]。

（九）身體部位

- 尻脊　K'haou chit [k'au tsit] ‖ k'ha chёăh [k'a tsia?]；
- 足跡　Chёuk chek [tsiok tsɛk] ‖ k'ha chёăh [k'a tsia?]（骹跡）；
- 手掌　séw chёáng [siu tsiaŋ] ‖ ch'héw chёò^{ng} [ts'iu tsiõ]；
- 大腸　taē ch'hёâng[tai ts'iaŋ] ‖ twā tê^{ng}[tua tŋ]；
- 頭腦　t'hoê ló[t'ɔu lo] ‖ t'haoû kak ch'hoey[t'au kak ts'uei]（頭殼髓）；
- 手腳　séw kёak[siu kiak] ‖ k'ha ch'héw[k'a ts'iu]（骹手）；
- 口鬚　k'hoé se[k'ɔu si] ‖ ch'hùy ch'hew[ts'ui ts'iu]；
- 赤面　ch'hek bёēn[ts'ɛk bian] ‖ ch'hёăh bīn[ts'ia? bin]；
- 赤腳　ch'hek kёak[ts'ɛk kiak] ‖ ch'hёăh k'ha[ts'ia? k'a]（赤骹）；
- 五臟　gnóe chōng[ŋou tsɔŋ] ‖ goē chē^{ng}[gou tsŋ]；
- 頭鬃　t'hoé chong[t'ɔu tsɔŋ] ‖ t'hâou chang[t'au tsaŋ]；
- 左手　chó séw[tso siu] ‖ tó chéw[to tsiu]；
- 背脊　pöèy chit[puei tsit] ‖ ka chёăh[ka tsia?]；
- 口齒　k'hoé ch'hé[k'ɔu ts'i] ‖ ch'hùy k'hé[ts'ui k'i]；
- 尻川　kew ch'hwan [kiu ts'uan] ‖ k'ha ch'hui^{ng}[k'a ts'uĩ]；

- 肩胛　Këen këep[kian kiap] ‖ keng kǎh[kɛŋ kaʔ]；
- 喘氣　ch'hwán k'hè[tsʻuan kʻi] ‖ ch'hwán k'hwùy[tsʻuan kʻui]；
- 目框　bók k'hong[bɔk kʻɔŋ] ‖ bàk k'hang[bak kʻaŋ]；
- 拳頭　k'hwân t'hoê[kʻuan tʻou] ‖ k'hwân t'haóu[kʻuan tʻau]；
- 氣力　k'hè lék[kʻi lɛk] ‖ k'hwùy làt[kʻui lat]；
- 血筋　hëet kin[hiat kin] ‖ höěyh kin[hueiʔ kin]；
- 手股　séw koé[siu kɔu] ‖ ch'héw koé[tsʻiu kɔu]；
- 屁股　p'hè koé[pʻi kɔu] ‖ ka ch'hui^{ng}[ka tsʻuĩ]（尻川）；
- 胳空下　kok k'hong hāy[kɔk kʻɔŋ hɛ] ‖ kŏh k'hang āy[kɔʔ kaŋ ɛ]；
- 心肝　sim kan[sim kan] ‖ sim kw^{n}a[sim kuã]；
- 嚨喉　lëûng hoê[lioŋ hɔu] ‖ lâ aôu[la au]；
- 腳臁　këak lëêm [kiak liam] ‖ k'ha lëêm[kʻa liam]；
- 頭顱　t'hoê loê[tʻou lɔu] ‖ t'haôu loê[tʻau lɔu]；
- 脈絡　bék lók[bɛk lɔk] ‖ mǎy^{n}h lŏh [mɛ̃ʔ loʔ]；
- 企腳　t'hé këa[tʻi kia] ‖ chai^{ng} k'ha[tsɛ̃ kʻa]；
- 摸脈　boē bék[bɔu bɛk] ‖ bong mǎi^{ng}h[bɔŋ mɛ̃ʔ]；
- 嚨喉　lëûng hoê[lioŋ hɔu] ‖ ná aôu[na au]；
- 手肘　séw néw[siu niu] ‖ ch'héw néw[tsʻiu niu]；
- 腹肚　hok toé[hɔk tɔu] ‖ pak toé[pak tɔu]；
- 腹心　hok sim[hɔk sim] ‖ pak sim[pak sim]；
- 手臂　séw pè[siu pi] ‖ ch'héw pè[tsʻiu pi]；
- 脾胃　pê wūy[pi ui] ‖ ch'hëuk á[tsʻiok a]；
- 手足　séw chëuk[siu tsiok] ‖ k'ha ch'héw[kʻa tsʻiu]；
- 心肝　sim kan[sim kan] ‖ sim kw^{n}a[sim kuã]；
- 領脰　léng toē[lɛŋ tɔu] ‖ në^{n}á taōu[niã tau]；
- 頭頂　t'hoê téng[tʻou tɛŋ] ‖ t'haôu kak téng[tʻau kak tɛŋ]；
- 心肝　sim kan[sim kan] ‖ sim kw^{n}a[sim kuã]；

- 身健　sin këēn [sin kian] ‖ sin keⁿā [sin kiã]；
- 肩頭　këen tʻhoe [kian tʻɔu] ‖ keng tʻhaóu [kɛŋ tʻau]；
- 面頰　bëēn këep [bian kiap] ‖ bin këep [bin kiap]；
- 胸膈　hëung kek [hioŋ kɛk] ‖ heng kãyh [hɛŋ kɛʔ]；
- 肱頭　keng tʻhoê [kɛŋ tʻɔu] ‖ keng tʻhaóu [kɛŋ tʻau]；
- 腳脛　këak kēng [kiak kɛŋ] ‖ kʻha kēng [kʻa kɛŋ]；
- 目眶　bòk kʻhong [bɔk kʻɔŋ] ‖ bàk kʻhang [bak kʻaŋ]；
- 面孔　bëēn kʻhóng[biɛn kʻɔŋ] ‖ bīn kʻháng [bin kʻaŋ]；
- 胸膈　hëung kek[hioŋ kɛk] ‖ heng kǎyh[hɛŋ kɛʔ]；
- 腹肚　hok toē [hɔk tɔu] ‖ pok toè [pɔk tɔu]；
- 肚臍　toé chey [tɔu tsei] ‖ toé chaê [tɔu tsai]；
- 經絡　keng lók[kɛŋ lɔk] ‖ keng lŏh[kɛŋ loʔ]；
- 鼻孔　pit kʻhong[pit kʻɔŋ] ‖ pʻheᵍⁿ kʻhang[pʻĩ kʻaŋ]；
- 壯健　chòng këèn[tsɔŋ kian] ‖ chèⁿg këⁿā[tsŋ kiã]；
- 鬢邊　pìn pëen[pin pian] ‖ pìn pëeⁿg[pin pĩ]；
- 背後　pöèy hoē[puei hɔu] ‖ kʻha chëăh aōu[kʻa tsiaʔ au]；
- 瞳子　tông choó[tɔŋ tsu] ‖ bàk ang á[pak aŋ a]；
- 項脰　hāng toē[haŋ tɔu] ‖ hāng taōu[haŋ tau]；
- 口唇　kʻhoé tûn[kʻɔu tun] ‖ chʻhùy tûn[tsʻui tun]；
- 手腕　séw wán[siu uan] ‖ chʻhéw wán[tsʻiu uan]；
- 咽喉　yëen hoê[ian hɔu] ‖ nâ aôu[na au]；
- 右手　yēw séw[iu siu] ‖ chëⁿà chʻhéw[tsiã tsʻiu]；
- 喘息　chʻhwán sit[tsʻuan sit] ‖ chʻhwán kʻhwùy[tsʻuan kʻui]；
- 歎息　tʻhàn sit[tʻan sit] ‖ tʻhó kʻhwùy[tʻo kʻui]；
- 生長　seng tëáng[sɛŋ tiaŋ] ‖ saiⁿg twā[sɛ̃ tua]；
- 目瞌　Bók kʻhap [bɔk kʻap] ‖ bàk kʻhǎyh [bak kʻɛʔ]；
- 尻脊骨　Kʻhaou chit kwut[kʻau tsit kut] ‖ ka chëăh kwut[ka tsiaʔ kut]；

- 尻脊後 K´haou chit hoē[k'au tsit hɔu] ‖ ka chëǎh aōu[ka tsiaʔ au] ;

- 腳後蹬 keak hoē teng[kiak hɔu tɛŋ] ‖ k'ha aōu tai^{ng} [k'a au tɛ̃] ;

- 好骨骼 h^nó kwut kǎyh[hõ kut kɛʔ] ‖ hó kwut kǎyh [ho kut kɛʔ] 。

（十）疾病症狀

- 紅面 hông bëēn [hɔŋ bian] ‖ âng bīn [aŋ bin] ;

- 面皺 Bëēn jëàou [bian dziau] ‖ bin jeàou [bin dziau] ;

- 傷寒 sëang hân[siaŋ han] ‖ sëang kw^nâ[siaŋ kuã] ;

- 口渴 k'hoé k'hat[k'ɔu k'at] ‖ ch'hùy kwǎh[ts'ui kuaʔ] ;

- 耳聾 jé lông[dzi lɔŋ] ‖ ch'haou hē lâng[ts'au hi laŋ]（臭耳聾）;

- 膿血 lông hëet[lɔŋ hiat] ‖ lâng höěyh[laŋ hueiʔ] ;

- 口渴 k'hoé k'hat[k'ɔu k'at] ‖ ch'hùy kwǎh[ts'ui kuaʔ] ;

- 生瘤 seng lêw[sɛŋ liu] ‖ sai^{ng} lêw[sɛ̃ liu] ;

- 臨死 lîm soó[lim su] ‖ lîm sé[lim si] ;

- 麻瘋 mâ hong[ma hɔŋ] ‖ bâ hong[ba hɔŋ] ;

- 面麻 bëēn mâ[bian ma] ‖ bīn mâ[bin ma] ;

- 頭縮 t'hoê sëuk[t'ɔu siok] ‖ t'haôu lun[t'au lun] ;

- 流淚 lêw lūy[liu lui] ‖ laôu bàk chaé[lau bak tsai] ;

- 紅毛 hông mô[hɔŋ mo] ‖ âng mô[aŋ mo] ;

- 癩病 naē pēng[nai pɛŋ] ‖ t'hae ko paī^{ng}[t'ai ko pɛ̃]（癩哥病）;

- 酸軟 swan lwán[suan luan] ‖ sooi^{ng} nooi^{ng}[suĩ nuĩ] ;

- 嘔吐 oé t'hoè[ɔu t'ɔu] ‖ aóu t'hoè[au t'ɔu] ;

- 剖腹 p'hò hok[p'o hɔk] ‖ p'hwà pak[p'ua pak] ;

- 爬癢 pâ yāng[pa iaŋ] ‖ pây chëō^{ng}[pɛ tsiõ] ;

- 咳嗽 hay soè[hɛ sɔu] ‖ hay saòu[hɛ sau] ;

- 漱口 soè k'hoé[sɔu k'ɔu] ‖ swá k'háou[sua k'au] ;

- 齒酸 ch'hé swan[ts'i suan] ‖ ch'hùy k'hé swui^{ng}[ts'ui k'i suĩ] ;

- 瞠目　tông bók[tɔŋ bɔk] ‖ tai^{ng} bák chew[tɛ̃ bak tsiu]；
- 痔瘡　tē ch'hong[ti tsʻɔŋ] ‖ tē ch'he^{ng}[ti tsʻŋ]；
- 腹脹　hok tëàng[hɔk tiaŋ] ‖ pak toé tëò^{ng} [pak tɔu tiõ]；
- 肚脹　toé tëàng[tɔu tiaŋ] ‖ toé tëò^{ng}[tɔu tiõ]；
- 黃疸　hông t'hán[hɔŋ tʻan] ‖ wuî^{ng} t'hán[uĩ tʻan]；
- 痛疼　t'hòng tông[tʻɔŋ tɔŋ] ‖ t'hë^{n}à t'hàng[tʻiã tʻaŋ]；
- 懷胎　hwaê t'hae [huai tʻai] ‖ hwaê t'hay[huai tʻɛ]；
- 妍醜　gëên ch'héw [gian tsʻiu] ‖ ch'hin ch'hai^{ng} kwà k'hëep sē [tsʻin tsʻɛ̃ kua kʻiap si]；
- 病間　pēng kàn[pɛŋ kan] ‖ pai^{ng} k′hǎh hō[pɛ̃ kʻaʔ ho]；
- 痘口　ây k′hoé [ɛ kʻɔu] ‖ ây kaóu[ɛ kau]；
- 油垢　yêw koé[iu kɔu] ‖ yêw kaóu[iu kau]；
- 腳痛　këak t′hòng [kiak tʻɔŋ] ‖ k′ha t′hë^{n}à [kʻa tʻiã]；
- 咳嗽　k'haè sok [kʻai sɔk] ‖ k'hám saòu [kʻam sau]；
- 生疥　seng kaè[sɛŋ kai] ‖ sai^{ng} kày[sɛ̃ kɛ]；
- 癀腫　hông chëúng [hɔŋ tsioŋ] ‖ wuî^{ng} chéng [uĩ tsɛŋ]；
- 頭眩　t'hoê hëên [tʻɔe hiɛn] ‖ t'haou kak hîn [tʻau kak hin]；
- 病好　pēng h^{n}ó [pɛŋ hõ] ‖ paī^{ng} hó [pɛ̃ ho]；
- 膿血　lông hëet [lɔŋ hiat] ‖ lông höĕyh [lɔŋ hueiʔ]；
- 瘟疫　wun ek[un ɛk] ‖ wun yĕăh[un iaʔ]；
- 板瘡　pán ch'hong[pan tsʻɔŋ] ‖ pán ch'he^{ng}[pan tsʻŋ]；
- 生瘡　seng ch'hong[sɛŋ tsʻɔŋ] ‖ sai^{ng} ch'he^{ng}[sɛ̃ tsʻŋ]；
- 腳腫　këak chëúng [kiak tsioŋ] ‖ k'ha chéng [kʻa tsɛŋ]；
- 脹腫　tëàng chëúng [tiaŋ tsioŋ] ‖ tëò^{ng} chéng [tiõ tsɛŋ]；
- 腳瘇　këak chëúng [kiak tsioŋ] ‖ k'ha chéng [kʻa tsɛŋ]；
- 青盲　ch'heng bêng [tsʻɛŋ bɛŋ] ‖ ch'hai^{ng} maî^{ng} [tsʻɛ̃ mɛ̃]；
- 眩船　hëên ch'hwân [hian tsʻuan] ‖ hîn chûn [hin tsun]；

- 喘氣　ch'hwá k'hè[tsʻua kʻi] ‖ ch'hwán k'hwùy[tsʻuan kʻui]；
- 惱熱　naóu jëét[nau dziat] ‖ laóu jwăh[lau dzuaʔ]；
- 有病　yéw pēng[iu pɛŋ] ‖ woō paĩ[ng] [u pɛ̃]；
- 脂膩　che pëaou[tsi piau] ‖ che pëo[tsi pio]；
- 矇目　p'ha bòk[pʻa bɔk] ‖ p'ha bak[pʻa bak]；
- 肥胖　hwûy pwân[hui puan] ‖ pwûy p'hàng[pui pʻaŋ]；
- 天疱　t'hëen p'haòu[tʻian pʻau] ‖ t'hëe[ng] p'hà[tʻĩ pʻa]；
- 放屁　hòng p'hè[hɔŋ pʻi] ‖ pàng p'hôêy[paŋ pʻuei]；
- 出癖　ch'hut p'hek[tsʻut pʻɛk] ‖ ch'hut p'hëăh[tsʻut pʻiaʔ]；
- 惡癖　ok p'hek[ɔk pʻɛk] ‖ p'ha[n]é p'hëăh[pʻaĩ pʻiaʔ]；
- 跛腳　p'hó këek[pʻo kiat] ‖ köēy k'ha[kuei kʻa]；
- 剖腹　p'hó hok[pʻo hɔk] ‖ p'hwà pak[pʻua pak]；
- 噴嚏　p'hùn t'hè[pʻun tʻi] ‖ p'hăh k'ha ch'héw[pʻaʔ kʻa tsʻiu]；
- 肥胖　hwûy pwân[hui puan] ‖ pwûy p'hàng[pui pʻaŋ]；
- 痱子　pwùy choó[pʻui tsu] ‖ pwùy á[pui a]；
- 放屎　hòng soó[hɔŋ su] ‖ pàng saé[paŋ sai]；
- 生子　seng choo[sɛŋ tsu] ‖ sai[ng] kë[n]á[sɛ̃ kiã]；
- 口舌　k'hoé sëét[kʻɔu siat] ‖ ch'hùy cheéh[tsʻui tsiaʔ]；
- 跣足　sëén chëuk[sian tsiok] ‖ ch'hëăh k'ha[tsʻiaʔ kʻa]；
- 生蘚　seng sëén[sɛŋ sian] ‖ sai[ng] sëén[sɛ̃ sian]；
- 著傷　chëák sëang[tsiak siaŋ] ‖ tëŏh sëo[ng][tioʔ siõ]；
- 剃頭　t'hèy t'hoè[tʻei tʻou] ‖ t'hè t'haôu[tʻi tʻau]；
- 痛疼　t'hòng tong[tʻɔŋ tɔŋ] ‖ t'hë[n]à tang[tʻiã taŋ]；
- 病痛　pēng t'hòng[pɛŋ tʻɔŋ] ‖ paĩ[ng] t'hë[n]à[pɛ̃ tʻiã]；
- 生痛　seng t'hòng[sɛŋ tʻɔŋ] ‖ sai[ng] t'hë[n]à[sɛ̃ tʻiã]；
- 流涕　lêw t'hèy[liu tʻei] ‖ laôu bùk saé[lau buk sai]；
- 瞠目　t'heng bók[tʻɛŋ bɔk] ‖ t'haî[ng] bàk chew[tʻɛ̃ bak tsiu]；

- 手骱　séw t'hē^{ng} [siu t'ŋ] ‖ ch'héw t'hē^{ng}[tsʻiu t'ŋ]；
- 腳骱　këak t'hē^{ng}[kiak t'ŋ] ‖ k'ha t'hē^{ng}[kʻa t'ŋ]；
- 唾涎　t'hò yëên[t'o ian] ‖ söēy nw^{n}ā[suei nuã]；
- 生疿　seng t'höêy[sɛŋ t'uei] ‖ sai^{ng} t'höêy á[sɛ̃ t'uei a]；
- 落魄　lók p'hok[lɔk pʻɔk] ‖ lŏh p'hok[loʔ pʻɔk]；
- 禿頭　t'hut t'hoê[t'ut t'ou] ‖ ch'haòu t'haôu[tsʻau t'au]；
- 大腿　taē t'húy[tai t'ui] ‖ twā t'húy[tua t'ui]；
- 疼痛　tông t'hòng[tɔŋ t'ɔŋ] ‖ t'hë^{n}à tang[t'iã taŋ]；
- 歪腳　wae këak[uai kiak] ‖ wae k'ha[uai kʻa]；
- 鼻嬈　pit hëăh[pit hiaʔ] ‖ p'heè^{ng} wăh[pʻĩ uaʔ]；
- 瘟疫　wun èk[un ɛk] ‖ wun yëăh[un iaʔ]；
- 肚饑　toé ke[tɔu ki] ‖ pak toé yaou[pak tɔu iau]（腹肚枵）；
- 湮涎　söēy yëên[suei ian] ‖ p'höêy nw^{n}ā[pʻuei nuã]；
- 打噎　t^{n}á yëet[tã iat] ‖ p'hăh oŏh[pʻaʔ uʔ]；
- 懷孕　hwaè yīn[huai in] ‖ woō sin yīn[u sin in]（有娠孕）；
- 生癰　seng yung[sɛŋ ioŋ] ‖ sai^{ng} eng á[sɛ̃ ɛŋ a]；
- 搖目　wōĕyh bòk[ueiʔ bɔk] ‖ wŏĕyh bàk chew[ueiʔ bak tsiu]；
- 腳手軟　këak séw lwán[kiak siu luan] ‖ k'ha ch'héw nooí^{ng}[kʻa tsʻiu nuĩ]；
- 軟腳病　lwán këak pēng[luan kiak pɛŋ] ‖ nooí^{ng} k'ha paī^{ng}[nuĩ kʻa pɛ̃]；
- 腳頭肟　këak t'hoê oo[kiak t'ɔu u] ‖ k'ha t'haôu oo[kʻa t'au u]；
- 腳手酸　këak séw swan[kiak siu suan] ‖ k'ha ch'héw swui^{ng}[kʻa tsʻiu suĩ]；
- 痕滿病　tëàng bwán pēng[tiaŋ buan pɛŋ] ‖ tëò^{ng} mw^{n}á paī^{ng}[tiõ muã pɛ̃]；
- 有娠孕　yéw sin yīn[iu sin in] ‖ woō sin yīn[u sin in]；
- 疳積病　kam chek pēng[kam tsɛk pɛŋ] ‖ kam chek pai^{ng}[kam tsɛk pɛ̃]；

- 無面孔　boô bëēn k'hóng [bu bian k'ɔŋ] ‖ bó bīn k'háng [bo bin k'aŋ]；
- 寒熱病　hǎn jëet pēng[han dziat pɛŋ] ‖ kwⁿâ jwâh paiⁿg [kuã dzuaʔ pɛ̃]；
- 目睭白　bók péng pék[bɔk pɛŋ pɛk] ‖ bàk chew péng pǎyh[bak tsiu pɛŋ pɛʔ]；
- 牛頷腮　gnêw hâm sae[ŋiu ham sai] ‖ goô âm sey[gu am sei]；
- 四支寒顫　soò che hân chëen[su tsi han tsian] ‖ sè ke kwⁿâ seěh[si ki kuã siʔ]。

（十一）宗法禮俗

- 石牌　sék paê[sɛk pai] ‖ chëŏh paè[tsioʔ pai]；
- 莊社　chong sëà[tsɔŋ sia] ‖ cheⁿg sëà[tsŋ sia]；
- 做醮　chò chëāou [tso tsiau] ‖ chò chëō [tso tsio]；
- 焚香　hwûn hëang [hun hiaŋ] ‖ sëo hëoⁿg [sio hiõ]；
- 妖精　yaou cheng [iau tsɛŋ] ‖ yaou chëⁿa [iau tsiã]；
- 墳墓　hwûn boē [hun bɔu] ‖ hwûn bōng [hun bɔŋ]；
- 搖鐘　yâou chëung [iau tsioŋ] ‖ yêô cheng [io tsɛŋ]；
- 祭物　chèy but [tsei but] ‖ chèy meěⁿh [tsei mĩʔ]；
- 棺材　kwan ch'hâe [kuan tsʻai] ‖ kwⁿa ch'hâ [kuã tsʻa]；
- 祀筵　soō ong [su ɔŋ] ‖ ch'haē ang [tsʻai aŋ]；
- 插花　ch'hap hwa [tsʻap hua] ‖ ch'hǎh hwa [tsʻaʔ hua]；
- 察更　ch'hat keng [tsʻat kɛŋ] ‖ ch'hak kaiⁿg [tsʻak kɛ̃]；
- 歃血　ch'hap hëet [tsʻap hiɛt] ‖ ch'hap hoěyh [tsʻap hueiʔ]；
- 紅烟　hông yëen [hɔŋ ian] ‖ âng hwun [aŋ hun]；
- 烏烟　oe yëen [ɔu ian] ‖ oe hwun [ɔu hun]；
- 和尚　hô sëāng [ho siaŋ] ‖ hoêy sëōⁿg [huei siõ]；
- 袈裟　këa say[kia sɛ] ‖ ka say[ka sɛ]；
- 齋戒　chaě kaě[tsai kai] ‖ ch'hëǎh ch'haè[tsʻiaʔ tsʻai]；

- 釋迦　sek kay[sɛk kɛ] ‖ sek këa[sɛk kia]；
- 供齋　këùng chae [kioŋ ʦai] ‖ kèng chae [kɛŋ ʦai]；
- 湮紙　kēng ché[kɛŋ ʦi] ‖ kēng chwá [kɛŋ tsua]；
- 觀寺　kwàn sē[kuan si] ‖ kwⁿá eē^{ng} [kuã ĩ]（觀院）；
- 牌票　paê p'heàou[pai p'iau] ‖ paé p'hëò[pai p'io]；
- 店票　tëèm p'heàou[tiam p'iau] ‖ tëèm p'hëò[tiam p'io]；
- 糟粕　cho p'hok[tso p'ɔk] ‖ chaou p'hŏh[tsau p'ɔʔ]；
- 西天　sey t'hëen[sei t'ian] ‖ sae t'hëe^{ng}[sai t'ĩ]；
- 靈聖　lêng sèng[lɛŋ sɛŋ] ‖ léng sëⁿà[lɛŋ siã]；
- 喪孝　song haòu[sɔŋ hau] ‖ se^{ng} hà[sŋ ha]；
- 鑲金　sëang kim[siaŋ kim] ‖ sëo^{ng} kim[siõ kim]；
- 相命　sëàng bēng[siaŋ bɛŋ] ‖ sëò^{ng} mëⁿā[siõ miã]；
- 送喪　sòng song[sɔŋ sɔŋ] ‖ sàng se^{ng}[saŋ sŋ]；
- 祭祀　chèy soō[tsei su] ‖ chèy ch'haē[tsei ts'ai]；
- 賭場　toé ch'hëâng[tɔu ts'iaŋ] ‖ keáou tëó^{ng}[kiau tiõ]；
- 天神　t'hëen sîn[t'ian sin] ‖ t'hëe^{ng} sîn[t'ĩ sin]；
- 祭壇　chèy t'hân[tsei t'an] ‖ chèy twⁿâ[tsei tuã]；
- 吉日　kit jit[kit dzit] ‖ hó jit[ho dzit]（好日）；
- 好命　hⁿó bēng[hõ bɛŋ] ‖ hó mëⁿā[ho miã]；
- 算命　swàn bēng[suan bɛŋ] ‖ swuì^{ng} mëⁿā[suĩ miã]；
- 看鬼　k'hàn kwúy[k'an kui] ‖ k'hwⁿà kwúy[k'uã kui]；
- 墳墓牌　hwùn boê paê[hun bɔu pai] ‖ hwún bōng paê[hun bɔŋ pai]；
- 祭祀祖先　chèy soō choé sëen[tsei su tsɔu sian] ‖ chèy ch'haē choé chong[tsei ts'ai tsɔu tsɔŋ]；
- 翰林院　hān lîm yēēn [han lim ian] ‖ hān lîm eē^{ng} [han lim ĩ]；
- 官爵　kwan chëak [kuan ʦiak] ‖ kwⁿa chëak [kuã ʦiak]；
- 州縣　chew hëēn [ʦiu，hian] ‖ chew kwān [ʦiu，kuan]；

- 朝代　teâou taē[tiau tai] ‖ teâou tēy[tiau tei]；
- 後代　hoē taē[hɔu tai] ‖ aōu tēy[au tei]；
- 歷代　lèk taē[lɛk tai] ‖ lèk tēy[lɛk tei]。

（十二）稱謂、階層

- 阿兄　a heng[a hɛŋ] ‖ a hëⁿa[a hiã]；
- 貞女　cheng lé [ʦɛŋ li] ‖ chin chëet ây cha bo këⁿá [ʦin ʦiat ɛ ʦa bo kiã]（貞節的查某囝）；
- 姑嫜　koe cheang [kɔu ʦiaŋ] ‖ twā kay kwⁿa[tua kɛ kuã]（大家官）；
- 小姐　seáou chéy [siau tsei] ‖ sëó chëá [sio ʦia]；
- 贅婿　chöèy sèy[tsuei sei] ‖ chin chöèy ây keⁿá saè[ʦin tsuei e kiã sai]（進贅的囝婿）；
- 兄弟　heng tēy [hɛŋ tei] ‖ hëⁿa tē[hiã ti]；
- 夫妻　hoo chʼhey [hu ʦʻei] ‖ ang chëa [aŋ ʦia]（翁姐）；
- 媳婦　sit hoō [sit hu] ‖ sím poō [sim pu]（新婦）；
- 乳母　jé boé[ʥi bɔu] ‖ leng boé[lɛŋ bɔu]；
- 囝子　këén choó[kian ʦu] ‖ kín á[kin a]；
- 子孫　choó sun[ʦu sun] ‖ keⁿá sun[kiã sun]；
- 親姆　chʼhin boé[tsʻin bɔu] ‖ chʼhaiⁿg úᵐ[tsʻɛ̃ m]；
- 亞叔　à sëuk[a siok] ‖ uⁿg chek[ŋ ʦɛk]；
- 孩提　haê tʼhêy[hai tʻei] ‖ sëo këⁿá[sio kiã]（小囝）；
- 兄弟　heng tēy[hɛŋ tei] ‖ hëⁿa tē[hiã ti]；
- 丈人　tëāng jîn[tiaŋ dzin] ‖ tëō̄ⁿg lâng[tiõ laŋ]；
- 丈姆　tëāng boé[tiaŋ bɔu] ‖ tëō̄ⁿg úᵐ[tiõ m]；
- 姑丈　koē tëāng[kɔu tiaŋ] ‖ koe tëō̄ⁿg[kɔu tiõ]；
- 姨丈　ê tëāng[i tiaŋ] ‖ ê tëō̄ⁿg[i tiõ]；
- 童子　tông choó[tɔŋ tsu] ‖ tâng këⁿá[taŋ kiã]；

- 子孫　choó sun[tsu sun] ‖ këⁿá sun[kiã sun]；
- 兄嫂　heng so[hɛŋ so] ‖ hëⁿa só[hiã so]；
- 女婿　lé sèy[li sei] ‖ këⁿá saè[kiã sai]；
- 娶妻　ch'hè ch'hey[ts'i ts'ei] ‖ ch'hwà boé[ts'ua bɔu]；
- 孩兒　haê jê [hai ʤi] ‖ sèy këⁿa [sei kiã]（細囝）；
- 母舅　bó kēw [bo kiu] ‖ bó koō [bo ku]；
- 亞哥　à ko[a ko] ‖ ū^{ng} ko[ŋ ko]；
- 老媽　ló má[lo ma] ‖ laōu má[lau ma]；
- 小妹　seáou möèy[siau muei] ‖ sëó möèy[sio muei]；
- 爸爸　pà pà[pa pa] ‖ nëó^{ng} pāy[niõ pɛ]（娘爸）；
- 伯父　pek hoò[pɛk hu] ‖ ū^{ng} pǎyh[ŋ pɛʔ]；
- 奴婢　lé pē[li pi] ‖ cha boé kán[tsa bɔu kan]（查某嫺）；
- 表兄弟　peáou heng tēy[piau hɛŋ tei] ‖ peáou hëⁿa tē[piau hiã ti]；
- 新娘　sin lëâng[sin liaŋ] ‖ sin nëô^{ng} [sin niõ]；
- 小弟　seáou tēy[siau tei] ‖ sëó tē[sio ti]；
- 大伯公　taē pek kong[tai pɛk kɔŋ] ‖ twā pǎyh kong[tua pɛʔ kɔŋ]；
- 大娘娘　taē lëâng lëâng[tai liaŋ liaŋ] ‖ twā nëô^{ng} nëô^{ng}[tua niõ niõ]；
- 小娘娘　seáou lëâng lëâng[siau liaŋ liaŋ] ‖ sëó nëô^{ng} nëô^{ng} [sio niõ niõ]；
- 岳父岳母　gak hoō gak boé[gak hu gak bɔu] ‖ tëo^{ng} lâng tëo^{ng} ú^m[tiõ laŋ tiõ m]（丈人丈母）；
- 孝子順孫　haòu choó sūn sun[hau tsu sun sun] ‖ woō haòu ây këⁿá sëo sūn ây sun[u hau e kiã sio sun e sun]；
- 奴才　noê chaê[nɔu tsai] ‖ loé chaê[lɔu tsai]；
- 工人　kong jìn[kɔŋ dzin] ‖ chò kang ây láng[tso kaŋ e laŋ]；
- 夥計　hⁿó kèy [hõ kei] ‖ höéy kè [huei ki]；
- 細作　sèy chok[sei tsɔk] ‖ sèy chŏh[sei tsoʔ]；

- 先生　sëen seng[sian sɛŋ] ‖ sin saiᵑ[sin sɛ̃]；

- 九族　kéw chok[kiu tsɔk] ‖ káou ây chok[kau ɛ tsɔk]（九個族）；

- 媒妁　böêy chëak [buei tsiak] ‖ hûᵐ lâng [hm laŋ]（媒人）；

- 名分　bêng hwūn [bɛŋ hun] ‖ mëⁿâ hwūn [miã hun]；

- 娼子　ch'hëang choó[tsʻiaŋ tsu] ‖ ch'hëang këⁿá[tsʻiaŋ kiã]；

- 馬夫　má hoo [ma hu] ‖ béy hoo [bei hu]；

- 媒人　böêy jîn [buei dzin] ‖ húᵐ láng [hm laŋ]；

- 男人　lâm jîn[lam dzin] ‖ ta po lâng[ta po laŋ]（丈夫人）；

- 女人　lé jîn[li dzin] ‖ cha boé lâng[tsa bɔu laŋ]；

- 家眷　kay kwàn[kɛ kuan] ‖ kay aōu[kɛ au]（家後）；

- 挑夫　t'heaou hoo[tʻiau hu] ‖ tⁿa ây lâng[tã e laŋ]；

- 頭目　t'hoê bòk[tʻɔu bɔk] ‖ t'haôu bàk[tʻau bak]；

- 差役　ch'hay èk[tsʻɛ ɛk] ‖ ch'hay yëăh[tsʻɛ iaʔ]；

- 衙役　gây èk[gɛ ɛk] ‖ gây yëăh[gɛ iaʔ]；

- 伴儅　p'hwān tòng[pʻuan tɔŋ] ‖ p'hwⁿā tàng[pʻuã taŋ]；

- 家長　kay tëáng[kɛ tiaŋ] ‖ kay tëóⁿg[kɛ tiõ]；

- 差役　ch'hae ek[tsʻai ɛk] ‖ ch'hay yëăh[tsʻɛ iaʔ]；

- 閩人　Bân jin[ban dzin] ‖ Bân láng[ban laŋ]；

- 黑人　hek jîn [hɛk dzin] ‖ oe lâng [ɔu laŋ]（烏人）；

- 百姓　pek sèng[pɛk sɛŋ] ‖ păyh saiᵑ [pɛʔ sɛ̃]；

- 和尚　hô sëāng[ho siaŋ] ‖ höêy sëōⁿg[huei siõ]；

- 幼年　yéw lëên[iu liɛn] ‖ seáou lëên[siau lian]；

- 道士　tō soō[to su] ‖ sae kong á[sai kɔŋ a]（師公仔）；

- 長壽　tëâng sēw[tiaŋ siu] ‖ têⁿg höêy sēw[tŋ huei siu]（長歲壽）；

- 戀人　gōng jin [gɔŋ dzin] ‖ gām lâng [gam laŋ]；

- 官職　kwan chit[kuan tsit] ‖ kwⁿa chit[kuã tsit]；

- 官銜　kwan hâm [kuan ham] ‖ kwⁿá hâm [kuã ham]；

- 人客　Jîn k'hek [ʥin k'ɛk] ‖ lâng k'hǎyh [laŋ k'ɛʔ]；
- 新客　sin k'hek[sin k'ɛk] ‖ sin k'hǎyh[sin k'ɛʔ]；
- 客人　k'hek Jîn[k'ɛk ʥin] ‖ k'hǎyh lâng[k'ɛʔ laŋ]；
- 乞食　k'hit sit[k'it sit] ‖ k'hit chëǎh[k'it tsiaʔ]；
- 老人　ló jîn[lo dzin] ‖ laòu lâng[lau laŋ]；
- 好人　hⁿó jìn[hõ dzin] ‖ hó lâng[ho laŋ]；
- 男女　lâm lé[lam li] ‖ ta po hap cha boé[ta po hap tsa bɔu]；
- 拐子　kwaé choó[kuai tsu] ‖ laóu á[lau a]（佬仔）；
- 寡婦　kwⁿá hoō[kuã hu] ‖ kwⁿá boé[kuã bɔu]（寡某）；
- 別人　pëét jin[piat dzin] ‖ pàt làng[pat laŋ]；
- 賓客　pin k'hek[pin k'ɛk] ‖ pin k'hǎyh[pin k'ɛʔ]；
- 好朋　hⁿó pêng[hõ pɛŋ] ‖ hó pêng[ho pɛŋ]；
- 四民　soò bîn[su bin] ‖ sè bîn[si bin]；
- 百姓　pek sèng[pɛk sɛŋ] ‖ pǎyh saiⁿg[pɛʔ sɛ̃]；
- 相識者　sëang sit chëá[siaŋ sit tsia] ‖ sëo bat ây lâng[sio bat e laŋ]；
- 乞丐者　Kaè k´hit chëá[kai k'it tsia] ‖ k´hit chëáh ây lâng[kai k'it tsiaʔ ɛ laŋ]；
- 百家姓　pek kay sèng[pɛk kɛ sɛŋ] ‖ pǎyh kay saiⁿg [pɛʔ kɛ sɛ̃]；
- 黃帝　Hông-tèy [hɔŋ-tei] ‖ Wuîⁿg-tèy[uĩ-tei]；
- 漢景帝　Hàn Kéng-tèy[han kɛŋ tei] ‖ Kéng-tèy[kɛŋ tei]；
- 按察司　an ch'hat soo[an tsʻat su] ‖ an ch'hat se[an tsʻat si]；
- 卿大夫　k'heng taē hoo[k'ɛŋ tai hu] ‖ k'heng kap taē hoo[k'ɛŋ kap tai hu]；
- 大使爺　taē soò yêâ[tai su ia] ‖ twā saè yêâ[tua sai ia]；
- 倢仔　chëet choó [tsiat tsu] ‖ chëet á [tsiat a]；
- 縣丞　hëēn sîn[hiɛn sin] ‖ kwān sîn[kuan sin]；
- 元帥　gwân söèy[guan suei] ‖ gwân sùy[guan sui]；

- 史官　soó kwan[su kuan] ‖ soó kwⁿa[su kuã]；
- 餉官　hëàng kwan [hiaŋ kuan] ‖ heàng kwⁿa [hiaŋ kuã]；
- 狀元　chōng gwân [tsɔŋ guan] ‖ chëūng gwân [tsioŋ guan]；
- 官員　kwan wân[kuan uan] ‖ kwⁿa wân[kuã uan]；
- 官吏　kwan lē[kuan li] ‖ kwⁿa lē[kuã li]；
- 縣令　hëēn lēng[hian lɛŋ] ‖ kwān lēng[kuan lɛŋ]；
- 侍郎　sē long[si lɔŋ] ‖ sē nêⁿg[si nŋ]；
- 國使　kok soó[kɔk su] ‖ kok saè[kɔk sai]；
- 尚書　sëāng se[siaŋ si] ‖ sëōⁿg se[siõ si]；
- 中狀元　tëùng chòng gwân [tioŋ tsɔŋ guan] ‖ tëùng chëùng gwân [tioŋ tsioŋ guan]；
- 西王母　sey ông bóe [sei ɔŋ bɔu] ‖ sae ông ay nëôⁿg léy [sai ɔŋ ɛ niõ lei]；
- 謄錄官　t'hëên lëùk kwan[t'ian liok kuan] ‖ t'hëén lëùk kwⁿa[t'ian liok kuã]。

（十三）文化藝術

- 榜示　póng sè [pɔŋ si] ‖ péⁿg sē [pŋ si]；
- 表章　pëaou chëang [piau tsiaŋ] ‖ pëó chëang [pio tsiaŋ]；
- 文章　bûn chëang [bun tsiaŋ] ‖ bûn chëoⁿg [bun tsiõ]；
- 皮球　p'hê kêw [p'i kiu] ‖ p'höëy kêw [p'uei kiu]；
- 毛球　mô kêw [mo kiu] ‖ mô koô [mo ku]；
- 朱墨　choo bek [tsu bɛk] ‖ gin choo bak [gin tsu bak]；
- 信紙　sìn ché [sin tsi] ‖ sìn chwá [sin tsua]；
- 書院　se yëēn [si ian] ‖ se eēⁿg [si ĩ]；
- 研石　gán sek [gan sɛk] ‖ géng chëǒh [gɛŋ tsioʔ]；
- 絃粽　hëēn chong [hian tsɔŋ] ‖ heēⁿg chang [hĩ tsaŋ]；

- 磁石　choô sek [ʦu sɛk] ‖ hëep chĕŏh [hiap ʦioʔ]；
- 樂丸　yëak yëèn [iak ian] ‖ yŏh eê^{ng}[ioʔ ĩ]；
- 銅錢　tong chëên [tɔŋ ʦian] ‖ tâng cheê^{ng} [taŋ ʦĩ]；
- 火箭　h^{n}ó chëèn [hõ ʦian] ‖ hŏéy cheè^{ng} [huei ʦĩ]；
- 守更　séw keng [siu kɛŋ] ‖ chéw kai^{ng} [ʦiu kɛ̃]；
- 守物　séw but [siu but] ‖ chéw mĕ^{n}h [ʦiu mĩʔ]；
- 呪誓　chèw sē [ʦiu si] ‖ chew chwā [ʦiu ʦua]；
- 鞦韆　ch'hew　ch'hëen[ʦ'iu　ʦ'ian] ‖ p'hăh　teng　ch'hew[p'aʔ　tɛŋ ʦ'iu]；
- 哨口　seaòu k'hoé [siau k'ɔu] ‖ ch'hëo ch'hùy[ʦ'io ʦ'ui]；
- 歡喜　hwan hé [huan hi] ‖ hw^{n}a hé [huã hi]；
- 封信　hong sìn [hɔŋ sin] ‖ hong p'hey [hɔŋ p'ei]；
- 師阜　soo hoō [su hu] ‖ sae hoō [sai hu]；
- 番人　hwan jîn [huan ʥin] ‖ hwan lâng [huan laŋ]；
- 戰船　chëèn ch'hwân [tsian ʦ'uan] ‖ chëèn chûn[tsian tsun]；
- 僧院　cheng yëēn[ʦɛŋ ian] ‖ hŏéy sëō^{ng} eê^{ng} [huei siõ ĩ]（和尚院）；
- 畫工　hwā kong[hua kɔŋ] ‖ wā kang[ua kaŋ]；
- 戲旦　hè tàn[hi tan] ‖ hè tw^{n}à[hi tuã]；
- 做對　chò tùy [tso tui] ‖ chò töèy[tso tuei]；
- 聯對　bëên tùy [bian tui] ‖ lëên töèy [lian tuei]；
- 書信　se sìn [si sin] ‖ p'hay sìn [p'ɛ sin]（批信）；
- 字典　joō tëén [dzu tian] ‖ jē tëén [dzi tian]；
- 甲子　Kap choó[kap ʦu] ‖ kăh ché[kaʔ ʦi]；
- 科甲　k'ho kap[k'o kap] ‖ k'ho kăh[k'o kaʔ]；
- 帽經　mō keng[mo kɛŋ] ‖ bō kai^{ng}[mo kɛ̃]；
- 棊局　kê këùk[ki kiok] ‖ kè kèk [ki kɛk]；
- 內科　löēy k'ho[luei k'o] ‖ laē k'ho[lai k'o]；

- 外科　göēy k'ho[guei k'o] ‖ gwā k'ho [gua k'o]；
- 工課　kong k'hò[kɔŋ k'o] ‖ kang k'höèy [kaŋ k'uei]；
- 稅課　söèy k'hò[suei k'o] ‖ söèy k'höèy [suei k'uei]；
- 功課　kong k'hò [kɔŋ k'o] ‖ kang k'höèy [kaŋ k'uei]；
- 一句　yit koò[it ku] ‖ chit koò[tsit ku]；
- 道觀　tō kwàn [to kuan] ‖ tō kwⁿà [to kuã]；
- 手卷　séw kwàn [si kuan] ‖ ch'héw kwuiⁿg[tsʻiu kuĩ]；
- 考卷　k'hó kwàn [kʻo kuan] ‖ k'hó kwuìⁿg[kʻo kuĩ]；
- 入學　jíp hák [dzip hak] ‖ lŏh ŏh[loʔ oʔ]；
- 抄字　ch'haou joō[tsʻau dzu] ‖ pëⁿâ jē[piã dzi]；
- 棋枰　kê pêng [ki pɛŋ] ‖ kê p'hwⁿâ [ki pʻuã]；
- 姓名　sèng bêng [sɛŋ bɛŋ] ‖ saiⁿg mëⁿâ [sɛ̃ miã]；
- 寫字　sëà joō[sia dzu] ‖ sëá jē [sia dzi]；
- 名聲　hêng seng [hɛŋ sɛŋ] ‖ mëⁿâ sëⁿa [miã siã]；
- 賞花　sëáng hwa[siaŋ hua] ‖ sëóⁿg hwa[siõ hua]；
- 戲臺　hè taê[hi tai] ‖ hè paîⁿg [hi pɛ̃]；
- 鏡臺　kèng tae[kɛŋ tai] ‖ këⁿà paîⁿg [kiã pɛ̃]；
- 考場　k'hó ch'hëâng[kʻo tsʻiaŋ] ‖ k'hó tëóⁿg[kʻo tiõ]；
- 題名　têy bêng [tei bɛŋ] ‖ têy mëⁿâ [tei miã]；
- 題目　têy bòk [tei bɔk] ‖ têy bàk [tei bak]；
- 讀書　t'hòk se [tʻɔk si] ‖ t'hàk ch'hǎyh [tʻak tsʻɛʔ]；
- 琴弦　k'hîm hëên [kʻim hian] ‖ k'hîm heêⁿg [kʻim hĩ]；
- 唱曲　ch'hëäng k'hëuk[tsʻiaŋ kʻiok] ‖ ch'hëòⁿg k'hek[tsʻiõ kʻɛk]；
- 歌曲　ko k'hëuk[ko kʻiok] ‖ kua k'hek[kua kʻɛk]；
- 琵琶　pê pâ [pi pa] ‖ pé pây[pi pɛ]；
- 戲棚　hè péng[hi pɛŋ] ‖ hè paiⁿg [hi pɛ̃]；
- 教訓　kaòu hwùn [kau hun] ‖ ká hwùn [ka hun]；

- 操練 ch'ho lëēn [tsʻo lian] ‖ ch'haou lëēn [tsʻau lian]；
- 簽名 ch'hëem bêng [tsʻiam bɛŋ] ‖ ch'hëem mëⁿâ [tsʻiam miã]；
- 讀冊 t'hok ch'hek [tʻɔk tsʻɛk] ‖ t'hak ch'hāyh [tʻak tsʻɛʔ]；
- 做字 chò joō [tso dzu] ‖ chò jē [tso dzi]；
- 奏樂 choè gak [tsɔu gak] ‖ chaóu gak [tsau gak]；
- 做官 choé kwan [tsɔu kuan] ‖ choè kwⁿa [tsɔu kuã]；
- 詠詩 ēng se [ɛŋ si] ‖ ch'hëòng se [tsʻioŋ si]（唱詩）；
- 議論 gē lūn [gi lun] ‖ soō nēôⁿᵍ [su niõ]（思量）；
- 戲弄 hè lōng [hi lɔŋ] ‖ hè lāng [hi laŋ]；
- 講話 káng hwā [kaŋ hua] ‖ kóng wā [kɔŋ ua]；
- 教訓 kaòu hwùn[kau hun] ‖ kà hwùn[ka hun]；
- 解說 kaé swat[kai suat] ‖ kày sóěyh[kɛ sueiʔ]；
- 柬擇 kán tek[kan tɛk] ‖ kéng löh[kɛŋ loʔ]；
- 唱歌 ch'hëàng ko [tsʻiaŋ ko] ‖ ch'hëòⁿᵍ kwa[tsʻiõ kua]；
- 念書 lëēm se [liam si] ‖ lëēm ch'hǎyh[liam tsʻɛʔ]（念冊）；
- 出榜 ch'hut pong[tsʻut pɔŋ] ‖ ch'hut péⁿᵍ[tsʻut pŋ]；
- 搶標 ch'hëáng p'heaou [tsʻiaŋ pʻiau] ‖ ch'hëóⁿᵍ pëo [tsʻiõ pio]；
- 進表 chìn peáou [tsin piau] ‖ chìn pëó [tsin pio]；
- 判斷 p'hwàn twān [pʻuan tuan] ‖ p'hwⁿà twān [pʻuã tuan]；
- 審判 sím p'hwàn [sim pʻuan] ‖ sím p'hwⁿà [sim pʻuã]；
- 寄書 kè se [ki si] ‖ këà p'hay [kia pʻɛ]（寄批）；
- 教示 kaòu sē [kau si] ‖ kà sē [ka si]；
- 戲爭 hè chēng [hi tsɛŋ] ‖ hè chëⁿā [hi tsiã]；
- 紅爭 hông chēng [hɔŋ tsɛŋ] ‖ âng chëⁿā [aŋ tsiã]；
- 烏爭 oe chēng [ɔu tsɛŋ] ‖ oe chëⁿā [ɔu tsiã]；
- 摺紙 lëep ché [liap tsi] ‖ cheěh chwá [tsiaʔ tsua]；
- 落廁 lok ch'hày [lɔk tsʻɛ] ‖ lǒh ch'hày [loʔ tsʻɛ]；

- 穴空　hëet k'hong [hiat kͻŋ] ‖ hëet k'hang [hiat k'aŋ]；
- 無極　boô kèk[bu kɛk] ‖ bô kèk[bo kɛk]；
- 打官司　tⁿá kwan soo [tã kuan su] ‖ p'hǎh kwⁿa se [p'aʔ kuã si]；
- 好記性　hⁿó kè sèng [hõ ki sɛŋ] ‖ hó kè saiⁿg [ho ki sɛ̃]；
- 天地會　t'hëen tēy höēy [t'ien tei huei] ‖ t'hëeⁿg tēy höēy [t'ĩ tei huei]；
- 蕉仔街　chëaou choó kay [tsiau tsu kɛ] ‖ chëo à kay [tsio a kɛ]；
- 天堂　t'hëen tông [t'ian tͻŋ] ‖ t'hëeⁿg têⁿg [t'ĩ tŋ]；
- 十字架　sip joō kày[sip dzu kɛ] ‖ chap jē kày[tsap dzi kɛ]；
- 孤寡院　koe kwⁿá yēēn[kͻu kuã ian] ‖ koe kwⁿá eēⁿg[kͻu kuã ĩ]；
- 六爻八卦　leuk gnaôu pat kwà [liok gãu pat kua] ‖ lak gnaôu pǎyh kwà [lak gãu pɛʔ kua]；
- 金木水火土　kim，bok，súy，hⁿó，t'hoé [kim bͻk sui hõ t'ͻu] ‖ kim，bàk，chúy，höéy，t'hoé [kim bak tsui huei t'ͻu]；
- 衙門　gây bûn [gɛ bun] ‖ gây mooîⁿg [gɛ muĩ]；
- 關防　kwan hông [kuan hͻŋ] ‖ kwan hêⁿg [kuan hŋ]；
- 鄉里　hëang lé [hiaŋ li] ‖ hëoⁿg lé [hiõ li]；
- 官府　kwan hoò [kuan hu] ‖ kwⁿa hoó [kuã hu]；
- 拜侯　paè hoē [pai hͻu] ‖ paè aōu[pai au]；
- 官有九品　kwan yéw kéw p'hin [kuan iu kiu p'in] ‖ kwⁿa woō kaóu p'hín [kuã u kau p'in]；
- 省城　séng sêng [sɛŋ sɛŋ] ‖ saiⁿg sëⁿâ [sɛ̃ siã]。

（十四）商業手藝

- 莊業　chong gëep [tsͻŋ giap] ‖ cheⁿg gëep [tsŋ giap]；
- 莊家　chong kay [tsͻŋ kɛ] ‖ cheⁿg kay [tsŋ kɛ]；
- 田莊　tëén chong [tian tsͻŋ] ‖ ch'hán cheⁿg [ts'an tsŋ]；
- 鞋莊　haê chong [hai tsͻŋ] ‖ ây cheⁿg [ɛ tsŋ]；

- 錢鈔　chëen ch'hà [tsian tsʻa] ‖ cheèⁿg ch'hà [tsĩ tsʻa]；
- 坐貨　chō hⁿo [tso hõ] ‖ ch'hāy höèy [tsʻɛ huei]；
- 取鎗　ch'hé ch'hëang [tsʻi tsʻiaŋ] ‖ k'hëäh ch'hëoⁿg[kʻiaʔ tsʻiõ]；
- 田業　tëên gëep [tian giap] ‖ ch'hân gëep [tsʻan giap]；
- 手藝　séw gēy [siu gei] ‖ ch'héw gēy [tsʻiu gei]；
- 歇店　hëet tëèm [hiat tiam] ‖ hăyⁿh tëèm [hɛ̃ʔ tiam]；
- 字號　joō hō [ʥu ho] ‖ jē hō [ʥi ho]；
- 夥記　hⁿó kè [hõ ki] ‖ höey kè [huei ki]；
- 做夥　chò hⁿó [tso hõ] ‖ chò höéy [tso huei]；
- 家貨　kay hⁿò [kɛ hõ] ‖ kay höèy [kɛ huei]；
- 技巧　kê k'haóu[ki kʻau] ‖ kê kʻhá[ki kʻa]；
- 錢貫　chëên kwàn [tsian kuan] ‖ cheèⁿg kwuìⁿg [tsĩ kuĩ]；
- 錢串　chëên kwàn [tsian kuan] ‖ cheèⁿg kwuìⁿg [tsĩ kuĩ]；
- 帳簿　tëàng p'hoē [tiaŋ pʻɔu] ‖ seàou p'hoē [siau pʻɔu]；
- 算盤　swàn pwàn [suan puan] ‖ swuìⁿg pwⁿá [suĩ puã]；
- 算帳　swàn tëàng [suan tiaŋ] ‖ swuìⁿg seàou [suĩ siau]；
- 銀錠　gîn tēng [gin teŋ] ‖ gîn tëⁿā [gin tiã]；
- 紡績　hóng chek [hɔŋ ʦɛk] ‖ p'háng chăyh [pʻaŋ ʦɛʔ]；
- 織經　chit keng [ʦit kɛŋ] ‖ chit kaiⁿg[ʦit kɛ̃]；
- 利錢　lē chëên [li tsiɛn] ‖ laē cheéⁿg [lai tsĩ]；
- 開當店　k'hae tong tëèm [kʻai tɔŋ tiɛm] ‖ k'wuy tèⁿg tëèm [kʻui tĩ tiam]；
- 當店　tòng tëèm [tɔŋ tiam] ‖ tèⁿg tëèm [tŋ tiam]；
- 利錢　lē chëên [li tsian] ‖ laē chêⁿg [lai tsŋ]；
- 無錢　boô cheèn [bu ʦian] ‖ bô cheêⁿg [bo ʦĩ]；
- 賺錢　chwán chëên [ʦuan tsian] ‖ t'hàn cheêⁿg [tʻan ʦĩ]；
- 木匠　bok ch'hëāng [bɔk tsʻiaŋ] ‖ bak ch'hëōⁿg [bak tsʻiõ]；

- 蝕本　sit pún [sit pun] ‖ seĕh pún [siʔ pun]；
- 舂米　ch'hëung bé [tsioŋ bi] ‖ cheng bé [tsɛŋ bi]；
- 椿米　chëung bê [tsioŋ bi] ‖ cheng bé [tsɛŋ bi]；
- 追贓　tuy chong [tui tsɔŋ] ‖ tuy che^{ng} [tui tsŋ]；
- 裝貨　chong h^nò [tsɔŋ hõ] ‖ che^{ng} höèy [tsŋ huei]；
- 㷱火　sek h^nó [sɛk hõ] ‖ chëŏh höéy [tsioʔ huei]；
- 斫樹　sek sē [sɛ si] ‖ chëŏh ch'hēw [tsioʔ tsʻiu]；
- 過槳　kò chëáng [ko tsian] ‖ kò chëó^{ng} [ko tsiõ]；
- 種菜　chëùng ch'haè [tsioŋ tsʻai] ‖ chèng ch'haè [tsɛŋ tsʻai]；
- 使漆　soó ch'hip [su tsʻip] ‖ saé ch'hat [sai tsʻat]；
- 粉壁　hwûn p'hek [hun pʻɛk] ‖ hwún pëăh [hun piaʔ]；
- 開艙　k'hae ch'hong [kʻai tsʻɔŋ] ‖ k'wuy ch'he^{ng} [tsʻui tsʻŋ]；
- 颺粟　yâng ch'heuk [iaŋ tsʻiok] ‖ ch'hëô^{ng} ch'hek [tsʻiõ tsʻɛk]；
- 汲水　k'hip súy [kʻip sui] ‖ ch'hëō^{ng} chúy [tsʻiõ tsui]；
- 作牆　chok ch'hëâng [tsɔk tsʻiaŋ] ‖ chöh ch'hëô^{ng} [tsoʔ tsʻiõ]；
- 捕魚　poē gê [pɔu gi] ‖ lëăh hê [liaʔ hi]；
- 還債　hwân chaè [huan tsai] ‖ hêng chēy [hɛŋ tsei]；
- 割禾　kat ho [kat ho] ‖ kwăh tèw [kuaʔ tiu]；
- 載貨　chaè h^nò [tsai hõ] ‖ chaè höèy [tsai huei]；
- 紡績　hóng chek [hɔŋ tsɛk] ‖ p'háng chăyh [pʻaŋ tsɛʔ]；
- 還債　hwân chaè [huan tsai] ‖ hêng chee^{ng} [hɛŋ tsĩ]；
- 使帆　soó hwān [su huan] ‖ saé p'hâng [sai pʻaŋ]；
- 剃髮　t'hèy hwat [tʻei huat] ‖ t'hè mô [tʻi mo]（剃毛）；
- 做工　chò kong [tso kɔŋ] ‖ chò kang [tso kaŋ]；
- 裱褙　peaóu pöèy [piau puei] ‖ keaóu pöèy [kiau puei]；
- 築牆　këuk ch'hëâng [kiok tsʻiaŋ] ‖ keĕh ch'ëó^{ng} [kiʔ tsʻiõ]；
- 築屋　këuk ok [kiok ɔk] ‖ keĕh ch'hoo [kiʔ tsʻu]；

- 扛物　kong but [kɔŋ but] ‖ ke[ng]mëe[n]h [kŋ mĩʔ]；
- 抬轎　t'hae keaōu [t'ai kiau] ‖ ke[ng] këō [kŋ kio]；
- 欠錢　k'hëèm chëèn[k'iam tsian] ‖ k'hëèm cheé[ng][k'iam tsĩ]；
- 欠缺　k'hëèm k'hwat[k'iam k'huat] ‖ k'hëèm k'höëyh[k'iam k'ueiʔ]；
- 扣除　k'hoè tê[k'ɔu ti] ‖ k'haòu te[k'au ti]；
- 扣錢　k'hoè chëên[k'ɔu tsiɛn] ‖ k'haòu cheê[ng][k'au tsĩ]；
- 僱倩　koè ch'hèng[kou ts'ɛŋ] ‖ koè ch'hë[n]a[kɔu ts'iã]；
- 領錢　léng chëên[lɛŋ tsian] ‖ në[n]á cheê[ng][niã tsĩ]；
- 保領　pó léng[po lɛŋ] ‖ pó në[n]á[po niã]；
- 劏物　ék bút [ɛk but] ‖ öëyh meë[ng]h [ueiʔ mĩʔ]（挖物）；
- 鑊草　p'hwat ch'hó[p'uat ts'o] ‖ p'hwăh ch'háou[p'uaʔ ts'au]；
- 拼錢　pwân chëên [puan tsian] ‖ pwâ cheê[ng][pua tsĩ]；
- 撥錢　pwat chëên [puat tsian] ‖ pwăh cheê[ng][puaʔ tsĩ]；
- 省儉　séng k'hëèm[sɛŋ k'iam] ‖ saí[ng] k'hëèm [sɛ̃ k'iam]；
- 省錢　séng chëên [sɛŋ tsian] ‖ saí[ng] cheé[ng] [sɛ̃ tsĩ]；
- 算數　swàn soè [suan sɔu] ‖ swuî[ng] seàou [suĩ siau]；
- 收錢　sew chëên [siu tsian] ‖ sew cheé[ng] [siu tsĩ]；
- 收單　sew tan [siu tan] ‖ sew tw[n]a [siu tuã]；
- 損失　sún sit [sun sit] ‖ swui[ng] sit [suĩ sit]；
- 損壞　sun hwaē [sun huai] ‖ swuí[ng] k'hëep [suĩ k'iap]；
- 算鈁　swàn hwáng [suan huaŋ] ‖ swui[ng] hwáng [suĩ huaŋ]；
- 算計　swàn kèy [suan kei] ‖ swui[ng] kèy [suĩ kei]；
- 糴米　ték bé [tɛk bi] ‖ tëăh bé [tiaʔ bi]；
- 糶米　t'heàou bé[t'iau bi] ‖ t'hëò bé[t'io bi]；
- 開張　k'hae tëang[k'ai tiaŋ] ‖ k'hwuy tëo[ng][k'ui tiõ]；
- 開店　k'hae tëèm[k'ai tiam] ‖ k'hwuy tëèm[k'ui tiam]；
- 抬轎　t'hae keāou[t'ai kiau] ‖ ke[ng] këō[kŋ kio]；

- 撐船　t'heng ch'hwân[t'ɛŋ ts'uan] ‖ t'hai[ng] chûn[t'ɛ̃ tsun]；

- 喂馬　wöey má[uei ma] ‖ ch'hē báy[ts'i bɛ]（飼馬）；

- 鋸開　wöey k'hae[uei k'ai] ‖ wöey k'hwuy[uei k'ui]；

- 印書　yìn se[in si] ‖ yìn ch'hǎyh[in ts'ɛʔ]（印冊）；

- 漱衣服　soè e hòk[sɔu i hɔk] ‖ séy s[n]a k'hoè[sei sã k'ɔu]；

- 手柄物　séw tēng bút [siu tɛŋ but] ‖ ch'hew tai[ng] meë[ng]h [ts'iu tɛ̃ mĩʔ]；

- 做工夫　chò kong hoo[tso kɔŋ hu] ‖ chò kang kwùy[tso kaŋ kui]。

（十五）人品人事

- 賢人　hëên jîn [hian ʥin] ‖ gâou lâng [gau laŋ]；

- 好人　h[n]ó jîn [hõ ʥin] ‖ hó láng [ho laŋ]；

- 好漢　h[n]ó hàn [hõ han] ‖ gó hán [go han]；

- 硬漢　kēng hàn [kɛŋ han] ‖ gnāy hàn [ŋɛ han]；

- 正直　chèng tit [tsɛŋ tit] ‖ tëâou tit [tiau tit]；

- 聰明　ch'hong bêng [ts'ɔŋ bɛŋ] ‖ ch'hong më[n]â [ts'ɔŋ miã]；

- 果敢　kò kâm [ko kam] ‖ kó k[n]â [ko kã]；

- 快活　k'hwaè hwát [k'uai huat] ‖ k'hw[n]a wăh [k'uã uaʔ]；

- 聽事　t'heng soō [t'ɛŋ su] ‖ t'hë[n]a soō [tiã su]；

- 謹慎　kín sīn [kin sin] ‖ sèy jē [sei dzi]；

- 審判　sím p'hwàn [sim p'uan] ‖ sím p'hw[n]à [sim p'uã]；

- 老實　ló sit [lo sit] ‖ laōu sit [lau sit]；

- 相愛　seang aè [siaŋ ai] ‖ sëo sëŏh [sio sioʔ]（相惜）；

- 相思　sëang soo [siaŋ su] ‖ sëo[ng] se [siõ si]；

- 平正　pêng chèng [pɛŋ tsɛŋ] ‖ pai[ng] chë[n]à [pɛ̃ tsiã]；

- 平直　pêng tit [pɛŋ tit] ‖ pai[ng] tit [pɛ̃ tit]；

- 相讓　sëāng jëāng [siaŋ dziaŋ] ‖ sëo nëō[ng] [sio niõ]；

- 憤怒　hwún noē [hun nɔu] ‖ sēw k'hè [siu k'i]（受氣）；

- 心性　sim sèng [sim sɛŋ] ‖ sim saìⁿg [sim sɛ̃] ；
- 克明德　k'hek bêng tek [k'ɛk bɛŋ tɛk] ‖ ēy k'hek béng tek [ei k'ɛk bɛŋ tɛk] ；
- 厚恩　hoē yin [hɔu in] ‖ kaōu yin [kau in] ；
- 軟弱　lwán jĕak [luan dziak] ‖ nooiⁿgchëⁿá[nuĩ tsiã] ；
- 盜賊　tō chék [to tsɛk] ‖ tō ch'hàt [to ts'at] ；
- 殺人　sat jîn [sat dzin] ‖ t'haé lâng[t'ai laŋ] ；
- 歹人　taé jîn [tai dzin] ‖ p'haⁿé lâng [p'aĩ laŋ] ；
- 海賊　haé chek [hai tsɛk] ‖ haé ch'hat [hai ts'at] ；
- 厚賊　hoē chek [hɔu tsɛk] ‖ kaōu ch'hat [kau ts'at] ；
- 傀儡　k'hwúy lúy [k'ui lui] ‖ kā léy [ka lei]（嘉禮）；
- 畜生　hëuk seng [hiok sɛŋ] ‖ t'haou saiⁿg [t'au sɛ̃] ；
- 腐儒　hoó jê [hu dzi] ‖ nwⁿā t'hak ch'hăyh lâng [nuã t'ak ts'ɛʔ laŋ]（爛讀冊人）；
- 謊言　hóng gân [hɔŋ gan] ‖ păyh ch'hat [pɛʔ ts'at]（白賊）；
- 背逆　pöēy gek [puei gɛk] ‖ pöēy káyh [puei kɛʔ] ；
- 兇惡　hëung ok [hioŋ ɔk] ‖ hëung p'haⁿé [hioŋ p'aĩ] ；
- 驕傲　keaou gō [kiau go] ‖ keaou t'haôu [kiau t'au] ；
- 懶惰　lán tō [lan to] ‖ p'hún twⁿā [p'un tuã] ；
- 痛悔　t'hòng höèy[t'ɔŋ huei] ‖ t'hëⁿà höèy[t'iã huei] ；
- 抑鬱　ek wut [ɛk ut] ‖ wut chut[ut tsut] ；
- 心歪　sim wae [sim uai] ‖ sim kwⁿa wae[sim kuã uai] ；
- 孤單　koe tan [kɔu tan] ‖ koe twⁿa [kɔu tuã] ；
- 懶惰　lán tō [lan to] ‖ pún twⁿā [pun tuã] ；
- 爭鬥　cheng toè [tsɛŋ tɔu] ‖ chaiⁿg toè [tsɛ̃ tɔu] ；
- 賭博　toé pòk [tou pɔk] ‖ pwăh keáou[puaʔ kiau] ；
- 吞忍　t'hun jím[t'un dzim] ‖ t'hun lún [t'un lun] ；

- 張樣　tëang yāng [tiaŋ iaŋ] ‖ tëo^ng yëō^ng [tiõ iõ] ；
- 短命　twán bēng [tuan bɛŋ] ‖ táy më^na [tɛ miã] ；
- 相鬥　sëāng toè[siaŋ tɛu] ‖ sëo taòu [sio tau] ；
- 噁心　ok sim [ɔk sim] ‖ p'ha^né sim[p'aĩ sim] ；
- 過失　kò sit [ko sit] ‖ köèy sit [kᵘei sit] ；
- 失落　sit lòk [sit lɔk] ‖ sit lŏh[sit loʔ] ；
- 洗心　sëén sim [sian sim] ‖ séy sim [sei sim] ；
- 恨惡　hwūn oè [hun ɔu] ‖ hīn oè [hin ɔu] ；
- 最惡　chöèy oè [tsuei ɔu] ‖ chin chāe wùn [tsin tsai un] ；
- 不忍　put jīn[put dzin] ‖ ū^mjīn[m dzin] ；
- 逆天　gek t'hëen[gɛk t'ian] ‖ kăyh t'hëe^ng[kɛʔ t'ĩ] ；
- 慚愧　ch'hâm k'hwùy [ts'am k'ui] ‖ seâou léy[siau lei] ；
- 過犯　kò hwān [ko huan] ‖ köèy hwān [kuei huan] ；
- 鹵莽　loé bóng [lɔu bɔŋ] ‖ bóng chóng[bɔŋ tsɔŋ] ；
- 諂媚　t'hëém mee^ng[t'iam mĩ] ‖ sëèp sèy[siap sei] ；
- 好癖　h^nó p'hek[hõ p'ɛk] ‖ hó p'hëăh[ho p'iaʔ] ；
- 惡癖　ok p'hek[ɔk p'ɛk] ‖ p'ha^né p'hëăh [p'aĩ p'iaʔ] ；
- 府城　hoó sêng [hu sɛŋ] ‖ hoó së^nâ [hu siã] ；
- 相害　seang haē[siaŋ hai] ‖ sëo haē[sio hai] ；
- 受贓　sēw chong [siu tsɔŋ] ‖ sēw che^ng[siu tsŋ] ；
- 諂諛　t'hëém jê [t'iam dzi] ‖ seèp sèy [siap sei] ；
- 背逆　pöèy gek[puei gɛk] ‖ pöèy kăyh[puei kɛʔ] ；
- 違逆　wûy gek[ui gɛk] ‖ wûy kăyh[ui kɛʔ] ；
- 搶人　ch'hëáng jîn [ts'iaŋ dzin] ‖ ch'hëó^ng lâng[ts'iõ laŋ] ；
- 厚面皮　hoē bëēn p'hê [hɔu bian p'i] ‖ kaōu bīn p'höéy [kau bin p'uei] ；
- 伶俐　lēng lē [lɛŋ li] ‖ lēng laē[lɛŋ lai] ；
- 人情　jin chêng [dzin tsɛŋ] ‖ láng chë^nâ [laŋ tsiã] ；

- 足跡　Chëuk chek [ʦiok ʦɛk] ‖ kʼha chëäh [kʼa ʦiaʔ] ；
- 種德　chëùng tek [ʦioŋ tɛk] ‖ chèng tek [ʦɛŋ tɛk] ；
- 眾人　chëùng jîn [ʦioŋ ʣin] ‖ chëùng láng [ʦioŋ laŋ] ；
- 戰場　chëën chʼhëâng[tsian tsʼiaŋ] ‖ chëën tʼhëôⁿ[tsian tʼiõ] ；
- 考場　kʼhó chʼhëâng[kʻo tsʼiaŋ] ‖ kʼhó tʼhëôⁿ[kʻo tʼiõ] ；
- 賭場　toé chʼhëâng[tɔu tsʼiaŋ] ‖ këáou tʼhëôⁿ[kiau tʼiõ] ；
- 頌贊　sëūng chān [sioŋ tsan] ‖ o ló[o lo] ；
- 氣力　kʼhè lék[kʻi lɛk] ‖ kʼhwùy làt [kʻui lat] ；
- 靈魂　lêng hwûn [lɛŋ hun] ‖ sin hwûn [sin hun] ；
- 才能　chaê lêng [tsai lɛŋ] ‖ chaê teāou[tsai liau] ；
- 名聲　bêng seng [bɛŋ sɛŋ] ‖ mëⁿâ sëⁿa [miã siã] ；
- 姓名　sèng bêng [sɛŋ bɛŋ] ‖ saìⁿg mëⁿâ [sɛ̃ miã] ；
- 別事　pëët soō[piat su] ‖ pàt soō[pat su] ；
- 懷抱　hwaê pʼhaōu [huai pʼau] ‖ hwaê pʼhō [huai pʻo] ；
- 記性　kè sèng[ki sɛŋ] ‖ kè saìⁿg [ki sɛ̃] ；
- 性命　sèng bēng[sɛŋ bɛŋ] ‖ saìⁿg mëⁿā[sɛ̃ miã] 。

（十六）成語熟語

- 有德之家　yéw tek che kay [iu tɛk ʦi kɛ] ‖ woō tek ây kay[u tik ɛ kɛ] ；
- 真而無假　chin jè boô káy [ʦin ʣi bu kɛ] ‖ chin yëá bô káy [ʦin ia bo kɛ] ；
- 快於心膈　kʼhwaè e sim kek [kʻuai i sim kɛk] ‖ kʼhwaè tē sim kǎyh [kʻuai ti sim kɛʔ] ；
- 一味要假　yit bē yaòu káy [it bi iau kɛ] ‖ chit bē böëyh káy [ʦit bi bueiʔ kɛ] ；
- 天人皆逆　tʼhëen jìn kae gèk [tʼian ʣin kai gɛk] ‖ tʼhëeⁿg lâng kae kǎyh [tʼĩ laŋ kai kɛʔ] ；

- 命薄情厚　bēng pòk chêng hoē [bɛŋ pɔk tsɛŋ hɔu] ‖ mëⁿā pǒh chéng kaōu [miã poʔ tsɛŋ kau]；

- 嫌錢無夠　hëêm chëên boô koè [hiam tsian bu kɔu] ‖ hëêm cheêⁿg bô kaòu [hiam tsĩ bo kau]；

- 狗吠猴吼　koé hwūy hoê hoé [kɔu hui hɔu hɔu] ‖ kaóu pwūy kaôu haóu [kau pui kau hau]；

- 是狗畏猴　Sē koé wùy hoê [si kɔu ui hɔu] ‖ sē kaóu kë ⁿa kaôu [si kau kiã kau]；

- 或猴畏狗　hék hoê wùy koé [hɛk hɔu ui kɔu] ‖ á sē kaôu kë ⁿa kaóu [a si kau kiã kau]；

- 文墨之輩　bûn bek che pöèy[bun bɛk tsi puei] ‖ bûn bak ây poèy[bun bak ɛ puei]；

- 謀事在人，成事在天　boê soō chaē jîn[bou su tsai ʥin]，sêng soō chaē t'hëen [sɛŋ su tsai tˀĩ] ‖ soō nëôⁿg soō chaē lâng [su niõ su tsai laŋ]，chëⁿá soō chaē t'hëeⁿg [tsiã su tsai tˀĩ]；

- 招賢納士　chëaou hëên lap soō [tsiau hian lap su] ‖ chëo gaôu lâng [tsio gau laŋ]；

- 駟不及舌　soò put kip sëet [su put kip siɛt] ‖ sè chëăh báy jëuk bēy kaòu ch'hùy cheêh [si tsiaʔ bɛ ʥiok bei kau tsˀui tsiaʔ]；

- 夙興夜寐　sëuk hin yëā bē [siok hin ia bi] ‖ chá k'hé laê，maîⁿg kan k'hwùn [tsa kˀi lai mẽ kan kˀun]；

- 百戰百勝　pek chëên pek sìn [pɛk tsian pɛk sin] ‖ chit pǎyh ây chëên chit pǎyh ây yëⁿâ [tsit pɛʔ ɛ tsian tsit pɛʔ ɛ iã]；

- 搔首踟躕　so séw tê toô [so siu ti tu] ‖ so t'haôu kak tê toô sëōⁿg [so tˀau kak ti tu siõ]；

- 利己損人　lē ké sún jîn [li ki sun ʥin] ‖ lē yëăh ka tē，sún haē pat lâng [li iaʔ ka ti sun hai pat laŋ]；

- 前後相隨　chëên hoē sëang sûy [tsian hɔu siaŋ sui] ‖ chéng aōu sëo sûy [tsɛŋ aou sio sui]；

- 不知好歹　put te hⁿó taé [put ti hõ tai] ‖ ūᵐ chae hó p'haⁿé [m tsai ho p'aĩ]；

- 不共戴天　put këūng taè t'hëen [put kioŋ tai t'ian] ‖ bô kāng tèy t'hëeⁿg [bo kaŋ tei t'ĩ]；

- 代人贖罪　taē jîn sēúk chöēy [tai dzin siok tsuei] ‖ t'hēy lâng sëùk chöēy [t'ei laŋ siok tsuei]；

- 夸父耽耳　k'hwa-hoó tam jé [k'ua hu tam dzi] ‖ k'hwa-hoó téⁿg hē á [k'ua hu tŋ hi a]；

- 形單影隻　hêng tan éng chek [hɛŋ tan ɛŋ tsɛk] ‖ héng twⁿa yëⁿá chit chëăh [hɛŋ tuã iã tsit tsiaʔ]；

- 東西南北　tong sey lâm pok [tɔŋ sei lam pɔk] ‖ tang sae lâm pak [taŋ sai lam pak]；

- 同心協力　tông sim hëép lék [tɔŋ sim hiap lɛk] ‖ tâng sim hëép làt [taŋ sim hiap lat]；

- 抵擋不住　té tong put chē [ti tɔŋ put tsi] ‖ té téⁿg bēy twā [ti tŋ bei tua]；

- 山頂海底　san téng haé té [san tɛŋ hai ti] ‖ swⁿa téng haé téy [suã tɛŋ hai tei]；

- 觝排異端　té paê ē twan [ti pai i tuan] ‖ té paê kǒh yëōⁿg ây tō lé [ti pai koʔ iõ ɛ to li]；

- 玉除丹庭　gëúk tê tan têng [giuk ti tan tɛŋ] ‖ gëúk ây gîm kay áng ây tëⁿâ [giok ɛ gim kɛ aŋ ɛ tiã]；

- 除惡務本　tê ok boō pún [ti ɔk bu pun] ‖ té k'hè p'haⁿé boō kin pún [ti k'i p'aĩ bu kin pun]；

- 青程萬里 ch'heng têng bān lé [tsʻɛŋ tɛŋ ban li] ‖ ch'haiⁿg tëⁿá bān lé [tsʻɛ̃ tiã ban li]；

- 虛張聲勢 he tëang seng sè [hi tiaŋ sɛŋ si] ‖ he tëoⁿg sëⁿa sè [hi tiõ siã si]；

- 長幼卑尊 tëáng yèw pe chun [tiaŋ iu pi tsun] ‖ laōu，seáou lëên，pe hāy，chun kwùy [lau siau lian pi hɛ tsun kui]；

- 為政以德 wûy chèng é tek [ui tsɛŋ i tɛk] ‖ chò chèng soō é tek hēng [tso tsɛŋ su i tɛk hɛŋ]；

- 五穀不登 gnoé kok put teng [ŋɔu kɔk put tɛŋ] ‖ gnoé kok bô teng kwân [ŋɔu kɔk bo tɛŋ kuan]；

- 憂心如醒 yew sim jê têng [iu sim dzi tɛŋ] ‖ hwân ló ây sim kwⁿa ch'hin chëōⁿg chéw chùy [huan lo ɛ sim kuã tsʻin tsiõ tsiu tsui]；

- 日月遞更 jit gwàt tēy keng [dzit guat tei kɛŋ] ‖ jit göĕyh sëo tēy wⁿà [dzit gueiʔ sio tei uã]；

- 鼇頭獨佔 gô t'hoê tok chëĕm [go tʻɔu tɔk tsiam] ‖ gô t'haôu tok chëĕm [go tʻau tɔk tsiam]；

- 雨雪霏霏 e swat hwun hwun [i suat hun hun] ‖ lŏh săyh hwun hwun [loʔ sɛʔ hun hun]；

- 光陰似箭 kong yim soō chëên [kɔŋ im su tsian] ‖ kong yim chūn ā cheĕⁿg [kɔŋ im tsun a tsĩ]；

- 寂然不動 chek jëên put tōng [tsɛk dʑian put tɔŋ] ‖ tëĕm tëĕm bê tin tāng [tiam tiam bi tin taŋ]；

- 日照萬方 jit chëàou bān hong [dʑit tsiau ban hɔŋ] ‖ jit t'haôu chëò chëⁿâ bān heⁿg [dʑit tʻau tsio tsiã ban hŋ]；

- 功參天地 kong ch'ham t'hëen tēy [kɔŋ tsʻam tʻian tei] ‖ kong lô ēy ch'ham lit t'hëeⁿg tēy [kɔŋ lo ei tsʻam lit tʻĩ tei]；

- 一唱而三歎　yit ch'hëàng jê sam t'hàn [it tsʻiaŋ dzi sam tʻan] ‖ chit ây ch'hëòⁿg，jê sⁿa kwùy t'háou k'hwùy [tsit ɛ tsʻiõ dzi sã kui tʻau kʻui]；

- 憂心悄悄　yew sim ch'hëáou ch'hëáou [iu sim tsʻiau tsʻiau] ‖ hwùn ló yew sim kwⁿa ch'hëáou ch'hëáou [hun lo iu sim kuã tsʻiau tsʻiau]；

- 全軍覆沒　chwân kwun hok but [tsuan kun hɔk but] ‖ chwuîⁿg kwun pak lak sé [tsuĩ kun pak lak si]；

- 如影隨形　jê éng sūy hêng [dzi ɛŋ sui hɛŋ] ‖ ch'hin chëōⁿg yéⁿá súy héng [tsʻin tsiõ iã sui hɛŋ]；

- 應答如流　eng tap jê lêw [ɛŋ tap dzi liu] ‖ yin tap ch'hin chëōⁿg chúy laôu [in tap tsʻin tsiõ tsui lau]；

- 人影依稀　jîn êng e he [dzin ɛŋ i hi] ‖ lâng éⁿg chëó ch'hëó [laŋ ŋ tsi tsʻio]；

- 眼空四海　gán k'hong soò haé [gan kʻɔŋ su hai] ‖ bak chew k'hwⁿà k'hang sé haé [bak tsiu kʻuã kʻaŋ si hai]；

- 因時制宜　yin sê chè gê [in si tɕi gi] ‖ yin sê ch'hòng séy èng kae [in si tɕʻɔŋ sei ɛŋ kai]；

- 天動地岋　t'hëen tōng tēy gnëáoùh [tʻian tɔŋ tei giãʔ] ‖ t'hëeⁿg tāng tēy gneaoŭh [tʻĩ taŋ tei giãʔ]；

- 三伍成群　sam gnoé sêng kwûn [sam ŋɔu sɛŋ kun] ‖ sⁿa goē chëⁿa kwûn [sã gɔu tsiã kun]；

- 折骸以爨　chëet haê é ch'hwàn [tsiat hai i tsʻuan] ‖ at chëĕt kwut haê é hëⁿâ höéy [at tsiat kut hai i hiã huei]；

- 喊聲如雷　hám seng jê lûy [ham sɛŋ dʑi lui] ‖ seⁿa ch'hin chëōⁿg lûy [siã tsʻin tsiõ lui]；

- 揮汗成雨　hwuy hān sêng é [hui han sɛŋ i] ‖ ch'hut kwⁿā chëⁿâ hoē [tɕʻut kuã tsiã hɔu]；

- 權衡輕重 kwân hêng k'heng tëūng [kuan hɛŋ k'ɛŋ tioŋ] ‖ kwân hêng ch'hìn k'hin tāng [kuan hɛŋ ts'in k'in taŋ]；

- 誨人不倦 höèy jín put kwān [huei dʑin put kuan] ‖ kà láng bo sëōng yëà [ka laŋ bo siõ ia]；

- 貨真價實 hⁿò chin kày sit [hõ ʦin kɛ sit] ‖ höèy chin kày chēw sit [huei ʦin kɛ ʦiu sit]；

- 敢作敢為 Kám chò kám wǔy[kam ʦo kam ui] ‖ kⁿá chò kⁿá wûy[kã ʦo kã ui]；

- 咬咬黃鳥 Kaou kaou hông neaóu[kau kau hɔŋ niau] ‖ kaou kaou ây wuiⁿg cheaóu [kau kau ɛ uĩ ʦiau]；

- 雞鳴嘐嘐 key bêng kaou kaou [kei bɛŋ kau kau] ‖ key t'hê kaou kaou[kei t'i kau kau]；

- 披荊斬棘 p'he keng chám kek[p'i kɛŋ ʦam kik] ‖ p'he köèy keng ch'haóu chám tooⁿg kek ch'hè[p'i kuei kɛŋ ts'au ʦam tuĩ kɛk ts'i]；

- 戰戰兢兢 chëèn chëèn keng keng [ʦian ʦian kɛŋ kɛŋ]；

- 夙夜凭凭 sëuk yëā kêng kêng [siok ia kɛŋ kɛŋ] ‖ jit maíⁿg hwân ló[dʑit mẽ huan lo]；

- 貪婪無厭 t'ham lam boô yëèm [t'am lam bu iam] ‖ t'ham lam boô yëà [t'am lam bu ia]；

- 傀偉特立 kwuy wúy tèk lip [kui ui tɛk lip] ‖ twā hàn ây láng ka tē k'hëā [tua han ɛ laŋ ka ti k'ia]；

- 生死永訣 seng soó éng kwat [sɛŋ su ɛŋ kuat] ‖ saiⁿg sé éng kwat pëet [sẽ si ɛŋ kuat piat]；

- 囊括四海 lông kwat soò haé[lɔŋ kuat su hai] ‖ poè téy á laē，paôu kwat sè haé[pɔu tei a lai pau kuat si hai]；

- 誨人不倦 hwùy jîn put kwān[hui dʑin put kuan] ‖ kà lâng bēy yëà [ka laŋ bei ia]；

- 高山仰止 ko san gëáng ché [ko san giaŋ tsi] ‖ kwân ây swⁿa tëŏh gëáng k'hé lae k'hwⁿà [kuan ɛ suã tioʔ giaŋ k'i lai k'uã]；

- 博古通今 p'hok koé t'hong kim [p'ɔk kɔu t'ɔŋ kim] ‖ p'hok koé chá chae tòng kim[p'ɔk kɔu tsa tsai tɔŋ kim]；

- 快人快語 k'hwaè jìn k'hwaè gé [k'uai dzin k'uai gi] ‖ k'hwaè lâng k'hwaè wā [k'uai laŋ k'uai ua]；

- 同襟兄弟 tông t'him heng tēy[tɔŋ t'im hɛŋ tei] ‖ tâng k'him hëⁿa tē[taŋ k'im hiã ti]；

- 路不拾遺 loē put sip wûy[lɔu put sip ui] ‖ loē bó ka laŏuh ây meëⁿh[lɔu bo ka lauʔ ɛ mĩʔ]；

- 牢不可破 lô put k'hó p'hò [lo put k'o p'o] ‖ këen lô kaòu bēy p'hwà [kian lo kau bei p'ua]；

- 大雨淋漓 taē é lîm lê [tai i lim li] ‖ twā hoē lîm lé [tua hɔu lim li]；

- 罵不絕口 mā put chwát k'hoé [ma put tsuat k'ɔu] ‖ maⁱⁿg bô tooⁱⁿg tē ch'hùy [mẽ bo tuĩ ti ts'ui]；

- 淚如雨下 lūy jê é hāy [lui dzi i hɛ] ‖ bàk saé ch'hin chëōⁿg hoē lŏh [bak sai ts'in tsiõ hɔu loʔ]；

- 論功行賞 lūn kong hêng sëáng [lun kɔŋ hɛŋ siaŋ] ‖ lūn kong lô këⁿâ sëóⁿg [lun kɔŋ lo kiã siõ]；

- 鳥鳴嚶嚶 neáou bêng eng eng [niau bɛŋ ɛŋ ɛŋ] ‖ cheáou háou eng eng [tsiau hau ɛŋ ɛŋ]；

- 不恥下問 put t'hé hāy būn [put t'I hɛ bun] ‖ ūᵐ lëăh chò seâou léy hāy léy mooⁱⁿg lâng [m liaʔ tso siau lei hɛ lei moĩ laŋ]；

- 比肩而坐 pé këen jê chō [pi kiɛn dzi tso] ‖ pé keng t'haôu jê chēy [pi kɛŋ t'au dzi tsei]；

- 同胞兄弟 tông paou heng téy [tɔŋ pau hɛŋ tei] ‖ tàng paou heⁿa tē [taŋ pau hiã ti]；

- 山崩地裂　san peng tēy lëèt[san pɛŋ tei liɛt] ‖ swⁿa pang[suã paŋ]；

- 一彪人馬　yit pew jîn má [it piu dzin ma] ‖ chit pew lâng báy [tsit piu laŋ be]；

- 百花吐葩　pek hwa t'hoè p'ha [pɛk hua t'ou p'a] ‖ chëⁿâ pǎyh hwa t'hoè p'ha [tsiã peʔ hua t'ou p'a]；

- 不知好歹　put te hⁿó taé [put ti hõ tai] ‖ ūᵐ chae hó p'haⁿé [m tsai ho p'aĩ]；

- 未知臧否　bē te chong p'hé [bi ti tsɔŋ p'i] ‖ böēy chae hó baé [buei tsai ho bai]；

- 如履薄冰　jê lé pók peng [dzi li pɔk pɛŋ] ‖ ch'hin chëōⁿᵍ tǎh pǒh seⁿᵍ [ts'in tsiõ taʔ poʔ sŋ]（親像踏薄霜）；

- 分田制祿　hwun tēen chè lók [hun tian tsi lɔk] ‖ pun ch'hân chè hóng lók [pun ts'an tsi hɔŋ lɔk]；

- 半生半死　pwàn seng pwàn soó [puan sɛŋ puan su] ‖ pwⁿà saiⁿᵍ pwⁿà sé [puã sẽ puã si]；

- 心廣體胖　sim kóng t'héy pwân [sim kɔŋ t'ei puan] ‖ sim k'hwǎh t'héy p'hàng [sim k'uaʔ t'ei p'aŋ]；

- 曬日沃雨　saè jit ak é[said zit ak i] ‖ p'hàk jit ak hoē [p'ak dzit ak hou]；

- 潸然泣下　sam jëēn k'hip hāy [sam dzian k'ip hɛ] ‖ san jëēn laôu bàk chaé [san dzian lau bak tsai]；

- 輸贏未分　se êng bē hwun [si ɛŋ bi hun] ‖ soo yëⁿâ böēy hwun [su iã buei hun]；

- 世世代代　sè sè taē taē [si si tai tai] ‖ sè sè tēy tēy [si si tei tei]；

- 洪水湯湯　hòng súy sëang sëang [hɔŋ sui siaŋ siaŋ] ‖ twā chúy sëang sëang [tua tsui siaŋ siaŋ]；

- 士農工商 soò，lông，kong，sëang [sɔŋ lɔŋ kɔŋ siaŋ] ‖ t'hāk ch'hǎyh chǒh，ch'hân，chò kang，seng lé [t'ak tsɛʔ tsoʔ ts'an tso kaŋ sɛŋ li]；

- 賞善罰惡 sëáng sëēn hwàt ok [siaŋ sian huat ɔk] ‖ sëó^{ng} hó hwát p'ha^né [siõ ho huat p'aĩ]；

- 渙然冰釋 hwàn jëên peng sek [huan dzian pɛŋ sɛk] ‖ hwàn jëên se^{ng} yëô^{ng} [huan dzian sŋ iõ]；

- 草木暢茂 ch'hó bók t'hëàng boē [ts'o bɔk t'iaŋ bɔu] ‖ ch'haóu bàk t'hëàng boē [ts'au bak t'iaŋ bɔu]；

- 添丁進財 t'hëem teng chìn chaê [t'iam tɛŋ tsin tsai] ‖ t'hëe^{ng} lâng hwat chaê [t'ĩ laŋ huat tsai]；

- 心廣體胖 sim kóng t'héy p'hwàn [sim kɔŋ t'ei p'uan] ‖ sim kw^na k'hwǎh sin t'héy pwûy [sim kuã k'uaʔ sin t'ei pui]；

- 家貧落魄 kay pîn lòk t'hok [kɛ pin lɔk t'ɔk] ‖ ch'hoò lé sòng chēw lǒh t'hok [ts'u li sɔŋ tsiu loʔ t'ɔk]；

- 抱關擊柝 p'haōu kwan kek t'hok [p'au kuan kɛk t'ɔk] ‖ chéw kwan mooī^{ng}，p'hǎh ch'hâ t'hok [tsiu kuan muĩ p'aʔ ts'a t'ɔk]；

- 推賢讓能 t'hut hëên jëāng lêng [t'ut hian dziaŋ lɛŋ] ‖ ch'huy gaôu lâng，nëō^{ng} ēy ây [ts'ui gau laŋ niõ ei ɛ]；

- 抖擻精神 toé soé cheng sîn [tɔu sɔu tsɛŋ sin] ‖ taóu saóu cheng sîn [tau sau tsɛŋ sin]；

- 過江渡水 kò kang toē súy [ko kaŋ tɔu sui] ‖ köèy káng toē chúy [kuei kaŋ tɔu tsui]；

- 如琢如磨 jê tok jê mô [dzi tɔk dzi mo] ‖ ch'hin chëō^{ng} tok ch'hin chëo^{ng} mô [ts'in tsiõ tɔk ts'in tsiõ mo]；

- 唇亡齒寒 tûn bong ch'hé hân [tun bɔŋ ts'i han] ‖ ch'hùy tûn bô ch'hùy k'hé kw^nâ [ts'ui tun bo ts'ui k'i kuã]；

- 堆金積玉 tuy kim chek gëùk [tui kim tsɛk giok] ‖ tuy kim k'hëǒh gèk [tui kim k'ioʔ gɛk]；

- 形單影隻 hêng tan éng chek [hɛŋ tan ɛŋ tsɛk] ‖ twⁿa chit ây hîn sin yëⁿá chit chëǎh [tuã tsit ɛ hin sin yiã tsit tsiaʔ]；

- 書信斷絕 se sìn twān chwát [si sin tuan tsuat] ‖ p'hay sìn tooīⁿg chwát [p'ɛ sin tuĩ tsuat]；

- 日月運行 jit gwàt wūn hêng [dzit guat un hɛŋ] ‖ jit gǒëyh wūn këⁿâ [dzit gueiʔ un kiã]；

- 道不拾遺 tō put sip wûy [to put sip ui] ‖ loē bô k'hëǒh ka laǒuh ây meëⁿgh [lɔu bo k'ioʔ ka lauʔ ɛ mĩʔ]；

- 不舍晝夜 put sëá tèw yëā [put sia tiu ia] ‖ bô haǐⁿgh jit maǐⁿg ɛ [bo hɛ̃ dzit mɛ̃]；

- 嫣然一笑 yëen jëên yit ch'heàou [ian dzian it ts'iau] ‖ yëen jëên chit ây ch'hëò [ian dzian tsit ɛ ts'io]；

- 如臨深淵 jê lîm ch'him yëen [dzi lim ts'im ian] ‖ ch'hin chëōⁿg lîm kaòu ch'him ây yëen [ts'in tsiõ lim kau ts'im ɛ ian]；

- 永錫祚胤 eng sek choè yīn [ɛŋ sɛk tsɔu in] ‖ éng koó soò hoē woō hok k'hè ây këⁿá sun [ɛŋ ku su hɔu wu hɔk k'i ɛ kiã sun]；

- 長久相憶 tëâng kéw sëang ek [tiaŋ kiu siaŋ ɛk] ‖ têⁿg koô sëo sëōⁿg [tŋ ku sio siõ]。

（十七）漢語語言

- 字頭 joō-t'hoê [dzu-t'ɔu] ‖ jē-t'haôu [dzi-t'au]；
- 字母 joō-boé[dzu-bɔu] ‖ jē-boé[dzi-bɔu]；
- 上平 sëāng pêng[siaŋ pɛŋ] ‖ chëōⁿg paiⁿg[tsiõ pɛ̃]；
- 上聲 sëāng seng[siaŋ sɛŋ] ‖ sëang sëⁿa[siaŋ siã]；
- 上去 sëāng k'hè[siaŋ k'i] ‖ chëōⁿg k'hè[tsiõ k'i]；

- 上入　sёāng jip[siaŋ dzip] ‖ chёō^{ng} jip[tsiõ dzip]；



- 上入　sёāng jip[siaŋ dzip] ‖ chёōng jip[tsiõ dzip]；
- 下平　hāy pèng[hɛ pɛŋ] ‖ āy paîng[ɛ pẽ]；
- 下上　hāy sёāng[hɛ siaŋ] ‖ āy sёāng[ɛ siaŋ]；
- 下去　hāy k'hè[hɛ k'i] ‖ āy k'hè[ɛ k'i]；
- 下入　hāy jip[hɛ dzip] ‖ āy jip[ɛ dzip]；
- 仄音　chek yim [tsɛk im] ‖ chăyh yim [tsɛʔ im]；
- 合口　háp k'hoé[hap k'ɔu] ‖ hāp ch'hùy[hap ts'ui]；
- 聲音　seng yim[sɛŋ im] ‖ sёna yim[siã im]；
- 落韻　lòk wūn[lɔk un] ‖ lŏh wūn[loʔ un]；
- 平仄音　pêng chek yim [pɛŋ tsɛk im] ‖ paîng chăyh yim [pẽ tsɛʔ im]；
- 潮州腔　teâou chew k'hёang[tiau tsiu k'iaŋ] ‖ tёô chew k'hёong[tio tsiu k'iõ]；
- 平上去入　pêng，sёāng，k'hè，jip [pɛŋ，siaŋ，k'i，ʥip] ‖ paîng，chёōng，k'hè，jip [pẽ，tsiõ，k'i，ʥip]；
- 俗語　sёuk gé [siok gi] ‖ sёuk goó [siok gu]；
- 唐話　tông hwā [tɔŋ hua] ‖ têng wā [tŋ ua]；
- 篆字　twān joō[tuan dzu] ‖ twān jē[tuan dzi]；
- 文字　bûn joō[bun dzu] ‖ bûn jē[bun dzi]；
- 字彙　joō hūy[dzu hui] ‖ jê hūy[dzi hui]；
- 字部　joō poē[dzu pɔu] ‖ jē poē[dzi pɔu]；
- 草書　ch'hó se[ts'o si] ‖ ch'hó jē sёá[ts'o dzi sia]；
- 刻字　k'hek joō[k'ɛk dzu] ‖ k'hek jē[k'ɛk dzi]；
- 對聯　tùy bёên[tui bian] ‖ tӧёy lёên[tuei lian]。

（十八）動作心理

- 奔投　p'hun toê[p'un tɔu] ‖ p'hun taôu[p'un tau]；
- 投軍　toê kwun[tɔu kun] ‖ taôu kwun[tau kun]；

- 投歇　toê hëet[tɔu hiat] ‖ taôu haˇⁿgh[tau hɛ̃ʔ]；
- 相罵　sëang mā[siaŋ ma] ‖ sëo maî͂ⁿg [sio mɛ̃]；
- 教訓　kaòu hwùn[kau hun] ‖ kà hwàn[ka huan]；
- 好笑　hⁿó ch'hëàou[hõ tsʻiau] ‖ hō ch'hëò[ho tsʻio]；
- 忍耐　jím naē[dzim nai] ‖ t'hun lún[tʻun lun]（吞忍）；
- 慚愧　ch'hâm k'hwúy [tsʻam kʻui] ‖ seāou léy[siau lei]；
- 提防　t'hêy hông[tʻei hɔŋ] ‖ téoⁿg tê[tiõ ti]（張持）；
- 好說　hⁿó swat[hõ suat] ‖ hó tⁿà[ho tã]　（好譚）；
- 瞪目　t'heng bók[tʻɛŋ bɔk] ‖ tⁿa bàk chew[tã bak tsiu]（瞪目珠）；
- 相打　sëang tⁿá[siaŋ tã] ‖ sëo p'hǎh[sio pʻaʔ]（相拍）；
- 打聽　tⁿá t'hèng[tã tʻɛŋ] ‖ t'hàm t'hëⁿa[tʻam tʻiã]（探聽）；
- 相殺　sëang sat[siaŋ sat] ‖ sëo swǎh[sio suaʔ]；
- 不知　Put te[put ti] ‖ ūᵐ chae[m tsai]（唔知）；
- 成物　Sêng but [sɛŋ but] ‖ chëⁿa meěⁿh [tsiã mĩʔ]；
- 成人　Sêng jîn [sɛŋ dzin] ‖ chëⁿá lâng [tsiã laŋ]；
- 炎種　yëā chëúng[ia tsioŋ] ‖ yëā ché[ia tsi]（掖籽）；
- 過槳　kó chëáng [ko tsiaŋ] ‖ kó chëóⁿg [ko tsiõ]（划槳）；
- 迎接　gêng chëep [gɛŋ tsiɛp] ‖ gëⁿâ cheěh [giã tsiɛʔ]；
- 折撤　chëet chëet [tsiat tsiat] ‖ at cheěh [at tsiaʔ]；
- 踐言　chëén gân [tsian gan] ‖ tǎh wā [taʔ ua]；
- 痛痕　t'hòng hwûn [tʻɔŋ hun] ‖ t'hëⁿà hwûn [tʻiã hun]；
- 吩咐　hwún hoò [hun hu] ‖ hwân hoò [huan hu]；
- 分裂　hwun lëěh [hun liaʔ] ‖ pun lëěh [pun liaʔ]；
- 分開　hwun k'hae [hun kʻai] ‖ pun k'hwuy [pun kʻui]；
- 撙節　chún chëet [tsun tsiat] ‖ chún chat [tsun tsat]；
- 截斷　chëet twān [tsiat tuan] ‖ at tooⁿ͂g [at tuĩ]（遏斷）；
- 截柳　chëet léw [tsiat liu] ‖ at léw teâou [at liu tiau]（遏柳條）；

- 相爭　sëang cheng [siaŋ ʦɛŋ] ‖ sëo chaiⁿg [sio ʦɛ̃] ；
- 告狀　kò chōng [ko ʦɔŋ] ‖ kò cheⁿg [ko ʦŋ] ；
- 保障　pó chëàng [po ʦiaŋ] ‖ pó chëóⁿg [po ʦiõ] ；
- 請坐　ch'héng chō [ʦ'ɛŋ ʦo] ‖ ch'hëⁿá chēy [ʦ'iã ʦei] ；
- 參見　ch'ham këèn [ʦ'am kian] ‖ ch'ham keèⁿg [ʦ'am kĩ] ；
- 滲漏　ch'ham loē [ʦ'am lɔu] ‖ ch'ham laōu [ʦ'am lau] ；
- 筅棹　ch'hán tok [ʦ'an tɔk] ‖ ch'héng tŏh [ʦ'ɛŋ toʔ] ；
- 耕田　keng tēên [kɛŋ tian] ‖ chŏh ch'hân [ʦoʔ ʦ'an] （作田）；
- 差使　ch'hay soó [ʦ'ai su] ‖ ch'hay saé [ʦ'ɛ sai] ；
- 試看　sè k'hàn [si k'an] ‖ ch'hè k'hwⁿà [ʦ'i k'uã] ；
- 食草　sit ch'hó [sit ʦ'o] ‖ chëăh ch'háou [ʦiaʔ ʦ'au] ；
- 飼豬　soō te [su ti] ‖ ch'hē te [ʦ'i ti] ；
- 蹣牆　pwân ch'hëâng [puan ʦ'iaŋ] ‖ pwⁿâ ch'hëôⁿg [puã ʦ'iõ] ；
- 好笑　hⁿó ch'hëàou [hõ ʦ'iau] ‖ hó ch'hëò [ho ʦ'io] ；
- 見笑　këèn ch'hëàou [kian ʦ'iau] ‖ këèn sëàou [kian siau] ；
- 請坐　ch'héng chō [ʦ'ɛŋ ʦo] ‖ ch'hëⁿá chēy [ʦ'iã ʦei] ；
- 擤鼻　ch'hèng pit [ʦ'ɛŋ pit] ‖ ch'hèng p'heēⁿg [ʦ'ɛŋ p'ĩ] ；
- 操兵　ch'ho peng [ʦ'o pɛŋ] ‖ ch'haou peng [ʦ'au pɛŋ] ；
- 出外　ch'hut göēy [ʦ'ut guei] ‖ ch'hut gwā [ʦ'ut gua] ；
- 推講　ch'huy kăng [ʦ'ui kaŋ] ‖ ch'huy kóng [ʦ'ui kɔŋ] ；
- 執手　chip séw [ʦip siu] ‖ gīm ch'héw [gim ʦ'iu] ；
- 歕氣　ch'hwán k'hè [ʦ'uan k'i] ‖ ch'hwán k'hwùy [ʦ'uan k'ui] ；
- 集會　chip höēy [ʦip huei] ‖ k'hëŏh chò höéy [k'ioʔ ʦo huei] （扐做夥）；
- 能走　lêng choé [lɛŋ ʦɔu] ‖ gaóu cháou [gau ʦau] ；
- 攔阻　lân choé [lan ʦɔu] ‖ nwⁿâ choe [nuã ʦɔu] ；
- 有罪　yéw chöēy [iu ʦuei] ‖ woō chöēy [u ʦuei] ；
- 咒詛　chèw choé [ʦiu ʦɔu] ‖ chew chwā [ʦiu ʦua] ；

- 相助　sëang choē[siaŋ tsɔu] ‖ sëo chan[sio tsan]；
- 擲石　tek sek[tɛk sɛk] ‖ chŏh chŏh[tsoʔ tsoʔ]；
- 射箭　sek chëèn[sɛk tsiɛn] ‖ chŏh cheèⁿg[tsoʔ tsĩ]；
- 咒誓　chèw sē [tsiu si] ‖ chèw chwā [tsiu tsua]；
- 作贊　chok chàn[tsɔk tsan] ‖ chò chwⁿà[tso tsuã]；
- 走差　choé ch'hae[tsɔu tsʻai] ‖ chaóu chwăh[tsau tsuaʔ]；
- 昂行　gâng kêng [gaŋ kɛŋ] ‖ gang këⁿâ [gaŋ kiã]；
- 賢走　hëên choé [hian tsɔu] ‖ gaôu chaoû [gau tsau]；
- 萌芽　bêng gây [bɛŋ gɛ] ‖ paoŭh eéⁿg[pauʔ ĩ]；
- 迎迓　gêng gāy [gɛŋ gɛ] ‖ gëⁿâ cheĕh [giã tsiʔ]；
- 遇著　gē chëăk [gi tsiak] ‖ toó tëŏh [tu tioʔ]；
- 抬物　taê but [tai but] ‖ gëâ meêⁿgh [gia mĩʔ]；
- 迎接　gêng chëep [gɛŋ tsiap] ‖ gëⁿâ cheĕh [giã tsiʔ]；
- 仰首　gëáng séw [giaŋ siu] ‖ tⁿa k'hé t'haôu [tã kʻi tʻau]；
- 仰看　gëáng k'hàn [giaŋ kʻan] ‖ gëáng k'hwⁿà [giaŋ kʻuã]；
- 下獄　hāy gëuk [hɛ giok] ‖ lŏh kⁿa k'hoo [loʔ kã kʻu]；
- 玩耍　gwán swa [guan sua] ‖ t'hit t'hô [tʻit tʻo]；
- 口嘷　k'hoé hà [kʻou ha] ‖ ch'húy hà [tsʻui ha]；
- 帶孝　taè haòu [tai hau] ‖ twà hà [tua ha]；
- 含怒　hâm noē [ham nɔu] ‖ hâm sēw k'hè [ham siu kʻi]；
- 流汗　lêw hān[liu han] ‖ laôu kwⁿā[lau kuã]；
- 歇睡　hëet sùy [hiat sui] ‖ hăyh k'hwùn [hɛʔ kʻun]；
- 向開　hëàng k'hae [hiaŋ kʻai] ‖ hëⁿà k'hwuy [hiã kʻui]；
- 驚惶　keng hông [hɛŋ hɔŋ] ‖ këⁿa hëⁿa [kiã hiã]；
- 過餉　kò hëàng [ko hiaŋ] ‖ köèy báy á [kuei bɛ a]；
- 喊牛　hám gnêw [ham gĩu] ‖ hëèm goô [hiam gu]；
- 行路　hêng loē [hɛŋ lɔu] ‖ këⁿâ loē [kiã lɔu]；

- 所行　séy héng [sei hɛŋ] ‖ sèy këⁿâ [sei kiã]；
- 休妻　hew ch'hey [hiu tsʻei] ‖ hëet boé [hiat bɔu]；
- 復活　hēw hwat [hiu huat] ‖ kŏh wáh [koʔ uaʔ]；
- 歙鼻　hip pit [hip pit] ‖ hip p'hēeⁿɡ [hip pʔĩ]；
- 救火　kèw hⁿó [kiu hõ] ‖ kèw höèy [kiu huei]；
- 戽水　hoè súy [hɔu sui] ‖ hoè chúy [hɔu tsui]；
- 等候　téng hoē [tɛŋ hɔu] ‖ téng haōu [tɛŋ hau]；
- 問候　būn hoē [bun hɔu] ‖ būn haōu [bun hau]；
- 起火　k'hé hⁿó [kʻi hõ] ‖ k'hé höéy [kʻi huei]；
- 回家　höêy kay [huei kɛ] ‖ tooìⁿɡ k'hè ch'hoò [tuĩ kʻi tsʻu]；
- 覆倒　hok tó [hɔk to] ‖ pak tó [pak to]；
- 服事　hok soō [hɔk su] ‖ hok saē [hɔk sai]；
- 訪問　hóng būn [hɔŋ bun] ‖ hóng mooìⁿɡ[hɔŋ muĩ]；
- 驚惶　keng hông [kɛŋ hɔŋ] ‖ këⁿa hëⁿû [kiã hiõ]；
- 防備　hông pē [hɔŋ pi] ‖ tëoⁿɡ tê [tiõ ti]；
- 攔洗　jwân sëén [dʑuan sian] ‖ hwⁿá sèy [huã sei]；
- 按據　an kè [an ki] ‖ hwⁿā chăh [huã tsaʔ]；
- 再活　chaē hwat [tsai huat] ‖ kŏh wặh [koʔ uaʔ]；
- 洗浴　sëén yëuk[sian iok] ‖ séy ek[sei ɛk]；
- 驚駭　keng haè [kɛŋ hai] ‖ këⁿa haé [kiã hai]；
- 導路　tō loē [to lɔu] ‖ ch'hwū loē[tsʻu lɔu]；
- 唱喏　ch´hëàng jëá[tsʻiaŋ dzia] ‖ ch´hëòⁿɡjëá [tsʻiõ dzia]；
- 相讓　sëâng jëāng [siaŋ dziaŋ] ‖ sëo nëūⁿɡ [sio niõ]；
- 染汙　jëêm woo [dziam u] ‖ bak la sâm [bak la sam]；
- 交斷　kaou twān[kau tuan] ‖ ka tooiⁿɡ[ka tuĩ]；
- 瞌睡　k´hap sùy[kʻap sui] ‖ ka chöēy[ka tsuei]；
- 絞死　Kaóu soó[kau su] ‖ ká sê[ka si]；

- 監守　kam séw[kam siu] ‖ kⁿa séw[kã siu]；
- 解開　Kaé kʻhwuy[kai kʻui] ‖ tʻhaòu kʻhwuy[tʻau kʻui]；
- 解散　kaé sàn[kai san] ‖ kaè swnà[kai suã]；
- 守更　Séw keng[siu kɛŋ] ‖ chēw kaiⁿg[tsiu kẽ]；
- 耕田　Keng tëen[kɛŋ tian] ‖ kaiⁿgchʻhân[kẽ tsʻan]；
- 過港　Kò kâng[ko kaŋ] ‖ köèy káng[kuei kaŋ]；
- 搞開　Kǎyh kʻhae[kɛʔ kʻai] ‖ kǎyh kʻhwuy [kɛʔ kʻui]；
- 割斷　Kat twān[kat tuan] ‖ kwǎh tooīⁿg[kuaʔ tuĩ]；
- 打結　tⁿa këet[tã kiat] ‖ pʻhǎh kat[pʻaʔ kat]；
- 請加　Chʻhéng kay[tsʻɛŋ kɛ] ‖ chʻhëⁿá kʻhǎh kay[tsʻiã kʻaʔ kɛ]；
- 隔斷　Kek twān[kɛk tuan] ‖ kǎyh tooiⁿg[kɛʔ tuĩ]；
- 冀望　Kè bōng[ki bɔŋ] ‖ kè bāng[ki baŋ]；
- 記得　Kè tek[ki tɛk] ‖ kè tet[ki tit]；
- 記數　kè soè[ki sɔu] ‖ kè seaòu[ki siau]；
- 腳行　këak hêng [kiak hɛŋ] ‖ kʻha këⁿa [kʻa kiã]；
- 行路　hêng loē [hɛŋ lɔu] ‖ këⁿa loē [kiã lɔu]；
- 勉強　bëén këáng [bian kiaŋ] ‖ këóⁿg pǎyh naīⁿg [kiõ pɛʔ nẽ]；
- 手攑　séw ké [siu ki] ‖ Chʻéw keāh [tsʻiu kiaʔ]；
- 攑起　ké kʻhé [ki kʻi] ‖ këàh kʻhé [kiaʔ kʻi]；
- 賭博　toé pók [tɔu pɔk] ‖ pwǎh keaóu [puaʔ kiau]；
- 過橋　kò keaôu [ko kiau] ‖ köèy këô [kuei kio]；
- 坐轎　chō këāou [tso kiau] ‖ chēy këō [tsei kio]；
- 劫搶　këep chʻhëáng [kiap tsiaŋ] ‖ Këep chʻhëóⁿg [kiap tsʻiõ]；
- 守更　séw keng [siu kɛŋ] ‖ chew kaiⁿg[tsiu kẽ]；
- 耕田　keng tëen [kɛŋ tian] ‖ chǒh chʻhán [tsoʔ tsʻan]（作田）；
- 入京　jip keng [dʑip kɛŋ] ‖ jip këⁿa [dʑip kiã]；
- 拱手　këúng séw [kioŋ siu] ‖ kéng chʻhéu [kɛŋ tsʻiu]；

- 逆響　gèk këāng [gɛk kiaŋ] ‖ kǎyh këō^{ng}[kɛʔ kiõ]；

- 彊腔　këāng toē [kiaŋ tɔu] ‖ këō^{ng} taōu [kiõ tau]；

- 解結　kaé këet [kai kiɛt] ‖ t'haóu kat [t'au kat]；

- 扣門　k'hoè bùn [k'ɔu bun] ‖ k'hà mooi^{ng} [k'a muĩ]；

- 相硈　sëang k'hām [siaŋ k'am] ‖ sëo k'hām [sio k'am]；

- 扣除　k'hoè tê [k'ɔu ti] ‖ k'haòu té[k'au ti]；

- 瞌睡　k'hap sùy [k'ap sui] ‖ ka chöēy [ka tsuei]；

- 騎馬　k'hê má[k'i ma] ‖ k'hëâ báy[k'ia bɛ]；

- 豎柱　sē chē [si tsi] ‖ k'hëā t'heaōu[k'ia t'iau]；

- 豎旗　sē kê [si ki] ‖ k'hëā kê[k'ia ki]；

- 慶賀　k'hèng hō[k'ɛŋ ho] ‖ k'hëⁿà hō[k'iã ho]；

- 藏物　chông bùt[tsɔŋ but] ‖ k'he^{ng} meeⁿh[k'ŋ mĩʔ]；

- 做徼　chò k'hëàou[tso k'iau] ‖ chò k'hëò[tso k'io]；

- 活擒　hwát k'hîm[huat k'im] ‖ wǎh k'hìm[uaʔ k'im]；

- 叩首　k'hoè séw[k'ɔu siu] ‖ k'hok t'haôu[k'ɔk t'au]；

- 叩門　k'hoè bûn[k'ou bun] ‖ k'haòu mooî^{ng}[k'au muĩ]；

- 祛邪　k'he sëâ[k'i sia] ‖ k'hoo sëá[k'u sia]；

- 看見　k'hàn këèn[k'an kian] ‖ k'hwⁿa keè^{ng}[k'uã kĩ]；

- 綑席　k'hwún sék[k'un sɛk] ‖ k'hwún ch'hëŏh[k'un ts'ioʔ]；

- 繩索　k'hwûn sek[k'un sɛk] ‖ k'hwûn sŏh á[k'un sɔʔ a]；

- 開門　k'hae bûn[k'ai bun] ‖ k'hwuy mooî^{ng}[k'ui muĩ]；

- 破開　p'hò k'hae[p'o k'ai] ‖ p'hwà k'hwuy[p'ua k'ui]；

- 謹慎　kín sīn[kin sin] ‖ sèy jē[sei dzi]（細字）；

- 相告　sëang kò[siaŋ ko] ‖ sëo kò[sio ko]；

- 過去　kò k'hè[ko k'i] ‖ köèy k'hè[kuei k'i]；

- 過頭　kò t'hoê[ko t'ɔu] ‖ köèy t'haóu[kuei t'au]；

- 顧園　koè wân[kɔu uan] ‖ koè hwuî^{ng}[kɔu huĩ]；

- 復活　hok hwát[hɔk huat] ‖ kŏh wăh[kɔʔ uaʔ]；

- 過腳　ko këak[ko kiak] ‖ kwa k'ha[kua k'a]；

- 流汗　lêw hān[liu han] ‖ laôu kwⁿā[lau kuã]；

- 追趕　tuy kán[tui kan] ‖ tuy kwⁿá[tui kuã]；

- 趕上　kán sëāng[kan siaŋ] ‖ kwⁿá chëōⁿg[kuã tsiõ]；

- 做官　chò kwan[tso kuan] ‖ chò kwⁿa[tso kuã]；

- 關門　kwan bûn[kuan bun] ‖ kwⁿa mooîⁿg[kuã muĩ]；

- 閂門　kwaeⁿg bûn[kuaĩ bun] ‖ kwaeⁿg mooîⁿg[kuaĩ muĩ]；

- 摳嘴　kwăh chûy[kuaʔ tsui] ‖ kwăh ch'hùy páy[kuaʔ ts'ui pɛ]；

- 開館　k'hae kwân[k'ai kuan] ‖ k'hwuy òh[k'ui oʔ]；

- 貫耳　kwàn jé[kuan dzi] ‖ kwuiⁿg hē á[kuĩ hi a]；

- 貫鼻　kwàn pit[kuan pit] ‖ kwuiⁿg pheèⁿg[kuĩ pĩ]；

- 折股　chëet kwut[tsiat kut] ‖ cheĕh kwut[tsiaʔ kut]；

- 掘井　kwút chéng[kut tsɛŋ] ‖ kwùt chaîⁿg[kut tsɛ̃]；

- 拉弓　lëép këung[liap kioŋ] ‖ la këung[la kioŋ]；

- 攏甕　lëûng yūng[lioŋ ioŋ] ‖ lâ yūng[la ioŋ]；

- 攏開　lëûng k'hae[lioŋ k'ai] ‖ lâ k'hwuy[la k'ui]；

- 曝晾　p'hók lōng[p'ɔk lɔŋ] ‖ p'hàk lā[p'ak la]；

- 打獵　tⁿá làp[tã lap] ‖ p'hăh lăh[p'aʔ laʔ]；

- 遮攔　chëa lân[tsia lan] ‖ jëa nwⁿâ[dzia nuã]；

- 攔止　lân ché[lan tsi] ‖ nwⁿâ ché[nuã tsi]；

- 戲弄　hè lōng[hi lɔŋ] ‖ hè lāng[hi laŋ]；

- 相留　sëang lêw[siaŋ liu] ‖ sëo laôu[sio lau]；

- 漏泄　loē sëet[lɔu siɛt] ‖ laôu sëet[lau siat]；

- 漏出　loē ch'hut[lɔu ts'ut] ‖ laôu ch'hut[lau ts'ut]；

- 納餉　làp hëàng[lap hiaŋ] ‖ làp báy á[lap bɛ a]；

- 商量　sëang lëâng[siaŋ siaŋ] ‖ soo nëōⁿg[su niõ]；

- 裂開　lëét k'hae[liat k'ai] ‖ leěh k'hwuy[liʔ k'ui]；
- 打臉　tná lëém[tã liam] ‖ kwǎh ch'hùy p'háy[kuaʔ ts'ui p'ɛ]（刮喙頰）；
- 相拉　sëang lëēp[siaŋ liap] ‖ sëo la[sio la]；
- 拉弓　lëep këung[liɛp kioŋ] ‖ la këung[la kioŋ]；
- 開列　k'hae lëét[k'ai liɛt] ‖ k'hwuy lëét[k'ui liɛt]；
- 裂開　lëét k'hae[liɛt k'ai] ‖ leěh k'hwuy[liaʔ k'ui]；
- 沉溺　tîm lék[tim lɛk] ‖ teêm lŏh chúy[tiam loʔ tsui]；
- 領命　léng bēng[lɛŋ bɛŋ] ‖ nëⁿá bēng[niã bɛŋ]；
- 流行　lêw hêng[liu hɛŋ] ‖ laôu këⁿà[lau kiã]；
- 流傳　lêw t'hwân[liu t'uan] ‖ laóu t'hwuîⁿg[lau t'uĩ]；
- 漏洩　loē sëet[lɔu siat] ‖ laōu sëet[lau siɛt]；
- 放烺　hòng lōng[hɔŋ lɔŋ] ‖ pàng lōng[paŋ lɔŋ]；
- 倚賴　é naē[i nai] ‖ wá lwā[ua lua]；
- 騎馬　k'hê má[k'i ma] ‖ k'hëâ báy[k'ia bɛ]；
- 窩藏　o chông[o tsɔŋ] ‖ t'haou k'hèⁿg[t'au k'ŋ]；
- 過往　kò óng[ko ɔŋ] ‖ këèy óng[kuei ɔŋ]；
- 把守　pá séw[pa siu] ‖ páy chéw[pɛ tsiu]；
- 爬癢　pâ yāng[pa iaŋ] ‖ pây chëōⁿg[pɛ tsiõ]；
- 爬行　pâ bêng[pa bɛŋ] ‖ páy këⁿá[pɛ kiã]；
- 擺開　paé k'hae[pai k'ai] ‖ paé k'hwuy[pai k'ui]；
- 拼開　peng k'hae[pɛŋ k'ai] ‖ paiⁿg k'hwuy[pẽ k'ui]；
- 剝皮　pak p'hê[pak p'i] ‖ pak p'höêy[pak p'uei]；
- 綁縛　páng pòk[paŋ pɔk] ‖ páng pàk[paŋ pak]；
- 辦事　pëēn soō[pian su] ‖ pān soō[pan su]；
- 幫助　pang choē[paŋ tsɔu] ‖ pang chān[paŋ tsan]；
- 綁縛　páng pòk[paŋ pɔk] ‖ páng pàk[paŋ pak]；
- 放紅　hòng hông[hɔŋ hɔŋ] ‖ pàng âng[paŋ aŋ]；

- 跑走　paôu choé[pau tsɔu] ‖ paôu chaóu[pau tsau]；
- 把手　pá séw[pa siu] ‖ páy chew[pɛ tsiu]；
- 把門　pá bùn[pa bun] ‖ páy mooî[pɛ muî]；
- 爬行　pâ hêng[pa hɛŋ] ‖ pây kë[pɛ kiã]；
- 拔起　pwát k'hé[puat k'i] ‖ pǎyh k'hé[pɛʔ k'i]；
- 相併　sëang pèng[siaŋ pɛŋ] ‖ sëo pë[sio piã]；
- 略得　lëák tek[liak tɛk] ‖ lëŏh lëŏh á tit tëŏh[lioʔ lioʔ á tit tioʔ]（略略仔得著）
- 成就　sêng chēw[sɛŋ tsiu] ‖ sëá chēw[siã tsiu]；
- 脛落去　kēng lók k'hè[kɛŋ lɔk k'i] ‖ lëuk lŏh k'hè[liok loʔ k'i]；
- 行路　hêng loē[hɛŋ lɔu] ‖ këâ loē[kiã lɔu]；
- 滲漏　ch'ham loē[tsʻam lɔu] ‖ ch'ham laōu[tsʻam lau]；
- 上落　sëāng lók[siaŋ lɔk] ‖ chëō lóh[tsiõ loʔ]；
- 鋸開　öey k'hae[uei k'ai] ‖ öey k'hwuy[uei k'ui]；
- 閃邊　sëém pëen[siam pian] ‖ sëém pëe[siam pĩ]；
- 改變　kaè pëèn [kai pian] ‖ káy peè[kɛ pĩ]；
- 變色　pëèn sek[pian sɛk] ‖ peè sek[pĩ sɛk]；
- 明白　bêng pèk[bɛŋ pɛk] ‖ bêng pǎyh[bɛŋ pɛʔ]；
- 攀樹　p'han sē[pʻan si] ‖ p'han ch'hēw[pʻan tsʻiu]；
- 放炮　hòng p'haòu[hɔŋ pʻau] ‖ pàng p'haòu[paŋ pʻau]；
- 披開　p'he k'hae[pʻi k'ai] ‖ p'he k'hwuy[pʻi k'ui]；
- 輕剽　k'heng p'heàou[k'ɛŋ pʻiau] ‖ k'hin p'hëŏ[k'in pʻio]；
- 打破　t'á p'hò[tã pʻo] ‖ p'hǎh p'hwà[pʻaʔ pʻua]；
- 鋪張　p'hoe tëang[pʻɔu tiaŋ] ‖ p'hoe tëō[pʻɔu tiõ]；
- 唾涎　sûy yëên[sui iɛn] ‖ p'höèy nwā[pʻuei nuã]（呸瀾）；
- 奔走　p'hun choé[pʻun tsɔu] ‖ p'hun chaóu[pʻun tsau]；
- 伴行　p'hwān hêng[pʻuan hɛŋ] ‖ p'hwā këâ[pʻuã kiã]；

- 潑水　p'hwat súy[p'uat sui] ‖ p'hwǎh chúy[p'uaʔ tsui] ；
- 相伴　sëang p'hwān[siaŋ p'uan] ‖ sëo p'hwⁿā[sio p'uã] ；
- 開闢　k'hae pit[k'ai pit] ‖ k'hwuy pit[k'ui pit] ；
- 保領　pó léng[po lɛŋ] ‖ pó nëⁿá[po niã] ；
- 布散　poè sàn[pɔu san] ‖ poè swⁿà[pɔu suã] ；
- 分開　hwun k'hae[hun k'ai] ‖ pun k'hwuy[pun k'ui] ；
- 拋綱　p'haou bóng[p'au bɔŋ] ‖ pwâ bāng[pua baŋ] ；
- 拼命　pwân bēng[puan bɛŋ] ‖ pwâ mëⁿā[pua miã] ；
- 搬徙　pwan sé[puan si] ‖ pwⁿa swá[puã sua] ；
- 蹣牆　pwân ch'hëâng[puan ts'iaŋ] ‖ pwⁿâ ch'hëôⁿg[puã ts'iõ] ；
- 撥工　pwat kong[puat kɔŋ] ‖ pwáh kang[puaʔ kaŋ] ；
- 跌倒　tëét tó[tiat to] ‖ pwǎh tó[puaʔ to] ；
- 撥開　pwat k'hae[puat k'ai] ‖ pwâh k'hwuy[puaʔ k'ui] ；
- 使用　soó yūng[su ioŋ] ‖ saé yūng[sai ioŋ] ；
- 差使　ch'hay soó[ts'ɛ su] ‖ ch'hay saé[ts'ɛ sai] ；
- 服事　hòk soō[hɔk su] ‖ hók saē[hɔk sai] ；
- 縛鬆　pók song[pɔk sɔŋ] ‖ pàk k'hǎh sang[pak k'aʔ saŋ] ；
- 送書　sòng se[sɔŋ si] ‖ sàng ch'hǎyh[saŋ ts'ɛʔ] ；
- 送喪　sòng song[sɔŋ sɔŋ] ‖ sàng seⁿg [saŋ sŋ] ；
- 抖擻　toé soé[tɔu sɔu] ‖ taóu saóu[tau sau] ；
- 掃處　sò ch'hè[so ts'i] ‖ saòu gāy[sau gɛ] ；
- 灑水　sày súy[sɛ sui] ‖ swà chúy[sua tsui] ；
- 落雪　lók swat[lɔk suat] ‖ lǒh sǎyh[loʔ sɛʔ] ；
- 放弛　hòng sé[hɔŋ si] ‖ pàng k'hāh lēng[paŋ k'aʔ lɛŋ] ；
- 豎立　sē líp[si lip] ‖ k'hëā líp[k'ia lip] ；
- 豎旗　sē kê[si ki] ‖ k'hëā kê[k'ia ki] ；
- 射箭　sëā chëèn[sia tsian] ‖ chǒh cheeⁿg[tsoʔ tsĩ] ；

- 刮削　kwat sëak[kuat siak] ‖ kwăh sëăh[kuaʔ siaʔ]；
- 相爭　sëang cheng[siaŋ tsɛŋ] ‖ sëo chai^ng [sio tsɛ̃]；
- 商量　sëang lëâng[siaŋ liaŋ] ‖ soo nëó^ng [su niõ]；
- 看相　k'hàn sëang[k'an siaŋ] ‖ kw^nà sëàng[kuã siaŋ]；
- 吹簫　ch'huy seaou[ts'ui] ‖ ch'höey seaou[ts'uei siau]；
- 閃邊　sëém pëen[siam pian] ‖ sëém pëe^ng[siam pĩ]；
- 生鏥　seng sèw[sɛŋ siu] ‖ sai^ng sëen[sɛ̃ sian]；
- 騸馬　sëén mà[sian ma] ‖ yëem báy[iam bɛ]；
- 省儉　séng k'hëēm[sɛŋ k'iam] ‖ saí^ng k'hëēm[sɛ̃ k'iam]；
- 投宿　toê sëuk[tɔu siok] ‖ taôu haí^ngh[tau hɛ̃ʔ]；
- 守更　séw keng[siu kɛŋ] ‖ chéw kai^ng [tsiu kɛ̃]；
- 授書　sēw sē[siu si] ‖ sēw ch'hăyh[siu ts'ɛʔ]；
- 伸直　sin tit[sin tit] ‖ ch'hun tit[ts'un tit]；
- 汛掃　sìn sò[sin so] ‖ swá saòu[sua sau]；
- 漱口　soé k'hoé[sɔu k'ɔu] ‖ swá k'haóu[sua k'au]；
- 手搔　séw so[siu so] ‖ ch'héw so[ts'iu so]；
- 飼人　soō jîn[su dzin] ‖ ch'hē lâng[ts'i laŋ]；
- 玩耍　gwán swá[guan sua] ‖ t'hit t'hô[t'it t'o]（佚佗）；
- 漱口　soé k'hoé[sɔu k'ɔu] ‖ swá k'haóu[sua k'au]；
- 選擇　swán tèk[suan tɛk] ‖ kán tŏh[kan toʔ]（揀擇）；
- 纂緊　swàn kín[suan kin] ‖ swuì^ng kín[suĩ kin]；
- 擔物　tam bút[tam but] ‖ t^na mëe^ngh[tã mĩʔ]；
- 帶來　taè laê[tai lai] ‖ twà laê[tua lai]；
- 埋物　baê bùt[bai but] ‖ taê mëe^ngh[tai mĩʔ]；
- 腳踏　këak tàp[kiak tap] ‖ k'ha tăh[k'a taʔ]；
- 擔當　tam tòng[tam tɔŋ] ‖ t^na tè^ng [tã tŋ]；
- 投詞　toê soô[tɔu su] ‖ taôu lâng ây wā[tau laŋ ɛ ua]；

- 拔骰　pwàt toê[puat tɔu] ‖ pwăh taôu á[puaʔ tau a]；
- 蹋跼　tàp këuk[tap kiok] ‖ tăh k'ha kêw[taʔ k'a kiu]；
- 退後　t'höèy hoē[t'uei hɔu] ‖ tày aōu[tɛ au]；
- 不知　put te[put ti] ‖ ūᵐ chae[m̄ tsai]；
- 呈告　têng kò[tɛŋ ko] ‖ tëⁿâ kò[tiã ko]；
- 起程　k'hé têng[k'i tɛŋ] ‖ k'hé tëⁿâ[k'i tiã]；
- 做定　chò tēng[tso tɛŋ] ‖ chò tëⁿā[tso tiã]；
- 摘花　tek hwa[tɛk hua] ‖ tëăh hwa[tiaʔ hua]；
- 摘屋　tek ok[tɛk ɔk] ‖ tëáh ch'hoò[tiaʔ ts'u]；
- 誇張　k'hwa tëang[k'ua tiaŋ] ‖ k'hwa tëoⁿɡ[k'ua tiõ]；
- 釣魚　teàou gê[tiau gi] ‖ tëò hé[tio hi]；
- 滴落　tek lòk[tɛk lɔk] ‖ teěh lŏh[tiʔ loʔ]；
- 跌倒　tëèt tó[tiat to] ‖ pwăh tó[puaʔ to]；
- 跌腳　tëèt këak[tiat kiak] ‖ pwăh k'ha[puaʔ k'a]；
- 得著　tek chëak[tɛk tsiak] ‖ tit tëŏh[tit tioʔ]；
- 等待　téng t'haē[tɛŋ t'ai] ‖ téng haoū[tɛŋ hau]；
- 起程　k'hé têng[k'i tɛŋ] ‖ k'hé tëⁿâ[k'i tiã]；
- 洗燙　sëén tōng[siɛn tɔŋ] ‖ séy tēⁿɡ [sei tĩ]；
- 遇著　gē chëak[gi tsiak] ‖ toó tëŏh[tu tioʔ]；
- 看著　k'hàn chëak[k'an tsiak] ‖ k'hwⁿà tëŏh[k'uã tio?]；
- 他往　t'hⁿa óng[t'ã ɔŋ] ‖ k'hè pàt wūy[k'i pat ui]（去別位）；
- 剔補　t'hek poé[t'ɛk pɔu] ‖ t'hak poè[t'ak pɔu]；
- 探聽　t'ham t'hèng[t'am t'ɛŋ] ‖ t'ham t'hëⁿa[t'am t'iã]；
- 攤開　t'han k'hae[t'an k'ai] ‖ t'hwⁿa k'hwuy[t'uã k'ui]；
- 抽弄　t'hew lōng[t'iu lɔŋ] ‖ t'hew t'hāng[t'iu t'aŋ]；
- 偷取　t'hoe ch'hé[t'ɔu ts'i] ‖ t'haou t'hăyh[t'au t'ɛʔ]（偷揥）；
- 解結　kaé këet[kai kiat] ‖ t'haóu kat [t'au kat]；

- 足躂　chëuk t'hat[tsiok t'at] ‖ k'ha t'hat[k'a t'at]（骹躂）；
- 塞口　sek k'hoé[sɛk k'ɔu] ‖ t'hat ch'hùy[t'at ts'ui]；
- 提物　t'hêy bùt[t'ei but] ‖ t'hăyh meëⁿh[t'ɛʔ mĩʔ]；
- 起程　k'hé têng [k'i tɛŋ] ‖ k'hé t'hëⁿâ[k'i tiã]；
- 拆開　t'hek k'hae[t'ɛk t'ai] ‖ t'hĕăh k'hwuy[t'iaʔ k'ui]；
- 拗拆　aou chëet[au tsiat] ‖ aou t'hĕăh[au t'iaʔ]；
- 拆福　chëet hok[tsiat hok] ‖ t'hĕăh hok[t'iaʔ hok]；
- 挑擔　t'heaou tàm[t'iau tam] ‖ tⁿa tⁿà[tã tã]；
- 挑弄　t'heáou lōng[t'iau lɔŋ] ‖ t'heáou lāng[t'iau laŋ]；
- 磅光　tōng kong[tɔŋ kɔŋ] ‖ t'hēⁿg kwuiⁿg[t'ŋ kuĩ]；
- 挑火　t'heaou hⁿó[t'iau hõ] ‖ t'hëo höéy[t'io huei]；
- 相推　sëang t'huy[siaŋ t'ui] ‖ sëo t'hey[sio t'ei]；
- 退後　t'höèy hoē[t'uei hɔu] ‖ t'hèy aōu[t'ei au]；
- 佮頭　t'hìm t'hoê[t'im t'ɔu] ‖ t'hìm t'haôu kak[t'im t'au kak]；
- 趨樣t'hìn yëōⁿg[t'in yiõ] ‖ t'hàn yëōⁿg [t'an iõ]；
- 討錢　t'hó chëên[t'o tsian] ‖ t'hó cheêⁿg[t'o tsĩ]；
- 看透　k'hàn t'hoè[k'an t'ɔu] ‖ k'hwⁿà t'haòu[k'uã t'au]；
- 傳道　t'hwân tō[t'uan to] ‖ t'hooîⁿg tō lé[t'uĩ to li]；
- 褪毛　t'hùn mô[t'un mo] ‖ t'hooìⁿg mô[t'uĩ mo]；
- 跑腿　paôu t'húy[pau t'ui] ‖ p'haòu t'húy[p'au t'ui]；
- 淘汰　tô t'haè[to t'ai] ‖ tô t'hwâ[to t'ua]；
- 跌倒　tëét tó[tiat to] ‖ pwăh tó[puaʔ to]；
- 引導　yín tō[in to] ‖ yín ch'hwā[in ts'ua]；
- 拔骰　pwát toê[pat tɔu] ‖ pwāh taôu á[paʔ tau a]；
- 相投　sëang toê[siaŋ tɔu] ‖ sëo taôu[sio tau]；
- 投軍　toê kwun[tɔu kun] ‖ taôu kwun[tau kun]；
- 徒行　toê hêng[tɔu hɛŋ] ‖ k'ha keⁿâ[k'a kiã]（骹行）；

- 相從　sëang chëûng[siaŋ tsioŋ] ‖ sëo töèy[sio tuei]；
- 抵擋　té tong[ti tɔŋ] ‖ toó teng [tu tŋ]；
- 抵著　té chëak[ti tsiak] ‖ toó tëŏh[tu tioʔ]；
- 追趕　tuy kán[tui kan] ‖ tuy kwná[tui kuã]；
- 彈琴　t'hân k'hîm[t'an k'im] ‖ twnâ k'hîm[tuã him]；
- 講話　káng hwā[kaŋ hua] ‖ kóng wā[kɔŋ ua]；
- 交換　kaou hwàn[kau huan] ‖ kaou wnā[kau uã]；
- 偎人　wöey jîn[uei dzin] ‖ t'hënà lâng[t'iã laŋ]；
- 運糧　wūn lëâng[un liaŋ] ‖ wūn nëông[un niõ]；
- 舀水　yaóu súy[iau sui] ‖ yëóng chúy[iõ tsui]；
- 映照　yàng cheàou[aŋ tsiau] ‖ yënà chëò[iã tsio]；
- 食煙　sit yëen[sit ian] ‖ chëăh hwun[tsiaʔ hun]；
- 搬演　pwan yëén[puan ian] ‖ pwna yëén[puã ian]；
- 搧風　sëèn hong[sian hɔŋ] ‖ yëèt hong[iat hɔŋ]；
- 斷約　twān yëak[tuan iak] ‖ tooīng yëŏh[tuĩ ioʔ]；
- 洗浴　sëén yëùk[sian iok] ‖ sèy èk[sei ɛk]；
- 庇祐　pé yēw[pi iu] ‖ pó pē[po pi]；
- 引導　yín tō[in to] ‖ yín ch'hwā[in ts'ua]；
- 作揖　chok yip[tsɔk ip] ‖ ch'hëóng jëá[ts'iõ dzia]；
- 有影　yéw éng[iu eŋ] ‖ woō yëná[wu iã]；
- 無影　boô éng[bu eŋ] ‖ bô yëná[bo iã]；
- 褒獎　pó chëáng [po tsiaŋ] ‖ pó chëóng [po tsiõ]；
- 有孝　yéw haòu [iu hau] ‖ woō haòu [u hau]；
- 敗壞　paē hwaē [pai huai] ‖ p'hăh k'hëep [p'aʔ k'iap]；
- 走相趨　Choé sëang jëuk[tsɔu siaŋ dziok] ‖ chaóu sëo jëuk[tsau sio dziok]；
- 掛目鏡　k'hwà bók kèng[k'ua bɔk kɛŋ] ‖ k'hwà bàk kënà[k'ua bak kiã]；

- 過一宿　ko yit sëuk[ko it siok] ‖ kwa chit maî^{ng}[kua tsit mẽ]（過一冥）；
- 變猴挵　pëèn hoê lōng[pian hɔu lɔŋ] ‖ peè^{ng} kaôu lāng[pĩ kau laŋ]；
- 喝大聲　hat taè seng [hat tai sɛŋ] ‖ hwăh twā sëⁿa [huaʔ tua siã]；
- 趒腳行　ch'hëāng　këak　hêng[ts'iaŋ　kiak　hɛŋ] ‖ ch'hëāng　k'ha　këⁿá[ts'iaŋ k'a kiã]；
- 跨過去　k'hwa kò k'hè [k'ua ko k'i] ‖ hwăh köèy k'hè [huaʔ kuei k'i]；
- 嚇嚇笑　hā hā ch'heaòu [ha ha ts'iau] ‖ hā hā ch'hëò [ha ha ts'io]；
- 呵呵笑　o o ch'heàou[o o ts'iau] ‖ o o ch'hëò[o o ts'io]；
- 呢呢笑　heĕh heĕh ch' hëaòu [hiaʔ hiaʔ ts'iau] ‖ heĕh heĕh ch'hëò[hiaʔ hiaʔ ts'io]。

（十九）性質狀態

- 四正　soò chèng [su tsɛŋ] ‖ sè chëⁿà [si tsiã]；
- 平正　Pêng chèng [pɛŋ tsɛŋ] ‖ paî^{ng} chëⁿà [pẽ tsiã]；
- 屏障　pĕng chëàng [pɛŋ tsiaŋ] ‖ pîn chëàng [pin tsiaŋ]；
- 舌耕　sëet keng [siat kɛŋ] ‖ yūng cheĕh chŏh ch'hăn [ioŋ tsiaʔ tsoʔ ts'an]；
- 准節　chún chëet [tsun tsiat] ‖ chún chat [tsun tsat]；
- 平正　pêng chèng [pɛŋ tsɛŋ] ‖ paî^{ng} chëⁿà [pẽ tsiã]；
- 潔淨　këet chēng [kiat tsɛŋ] ‖ ch'heng k'hé sëō^{ng} [ts'ɛŋ k'i siõ]；
- 甚多　sīm to [sim to] ‖ sīm chēy [sim tsei]；
- 襯艷　ch'hin ch'héng [ts'in tsɛŋ] ‖ ch'hin ch'haî^{ng} [ts'in ts'ẽ]；
- 番青　hwan ch'heng [huan ts'ɛŋ] ‖ hwan ch'haî^{ng}[huan ts'ẽ]；
- 清涼　ch'hèng lëâng[ts'ɛŋ liaŋ] ‖ ch'hew ch'hìn[ts'iu ts'in]；
- 猖狂　ch'hëang kông[ts'iaŋ kɔŋ] ‖ ch'hëö^{ng} kông[ts'iõ kɔŋ]；
- 儦佩　ch'hëuk pöēy[ts'iok puei] ‖ jëŏh pöēy[dzioʔ puei]；
- 聰明　ch'hong bêng[ts'ɔŋ bɛŋ] ‖ ch'hang mëⁿâ[ts'aŋ miã]；

- 零碎　lêng ch'hùy[lɛŋ tsʻui] ‖ lan san[lan san]；
- 齊全　chèy chwân[tsei tsuan] ‖ cheaôu chuîⁿᵍ[tsiau tsuĩ]；
- 盈滿　eng bwán[ɛŋ buan] ‖ êng mwⁿá[ɛŋ muã]；
- 中央　tëung yang[tioŋ iaŋ] ‖ tang eⁿᵍ[taŋ ĩ]；
- 矮的　aé tek[ai tɛk] ‖ éy ây[ei ɛ]；
- 閒暇　hân hāy [han hɛ] ‖ êng êng [ɛŋ ɛŋ]；
- 縱橫　ch'hëùng hêng [tsʻioŋ hɛŋ] ‖ t'hàn hwⁿâ [tʻan huã]；
- 饑荒　ke hong [ki hɔŋ] ‖ ko heⁿᵍ [ko hŋ]；
- 永福　eng hok [ɛŋ hɔk] ‖ éng koó ây hok k'hè [ɛŋ ku ɛ hɔk kʻi]；
- 饑饉　ke hong [ki hɔŋ] ‖ yaou hwuiⁿᵍ [iau huĩ]；
- 青色　ch'heng sek[tsʻɛŋ sɛk] ‖ ch'haiⁿᵍ sek [tsʻɛ̃ sɛk]；
- 真貨　chin hⁿò[tsin hõ] ‖ chin höèy[tsin huei]；
- 雜冗　chap jéúng [tsap dzioŋ] ‖ chap jëang [tsap dziaŋ]；
- 尷尬　lâm kaè[lam kai] ‖ lám kwà[lam kua]；
- 機密　ke bit[ki bit] ‖ ke bat[ki bat]；
- 奇怪　kê kwaè[ki kuai] ‖ koó kwaè [ku kuai]；
- 潔清　këet ch'heng [kiat tsʻɛŋ] ‖ ch'heng k'hé sëōⁿᵍ [tsʻɛŋ kʻi siõ]；
- 更多　kèng to [kɛŋ to] ‖ k'hǎk chey [kʻaʔ tsei]；
- 貧窮　pîn këûng [pin kioŋ] ‖ sòng hëung [sɔŋ hioŋ]；
- 奇巧　kê k'haóu [kɛk kʻau] ‖ kê k'há [kɛ kʻa]；
- 光明　kong bêng[kɔŋ bɛŋ] ‖ kwuiⁿᵍ bêng[kuĩ bɛŋ]；
- 奇怪　kê kwaè[ki kuai] ‖ koô kwaè[ku kuai]；
- 曾怪　cheng kwaè[tsɛŋ kuai] ‖ kàh kwaè[kaʔ kuai]；
- 明朖　bêng lóng[bɛŋ lɔŋ] ‖ bêng láng[bɛŋ laŋ]；
- 鬧熱　laōu jëét[lau dziat] ‖ laōu jwǎh[lau dzuaʔ]；
- 零星　lêng seng[lɛŋ sɛŋ] ‖ lân sán[lan san]；
- 猛捷　béng chëèt [bɛŋ tsiat] ‖ maíⁿᵍ chëèt [mɛ̃ tsiat]；

- 剝裼　pak t'hek[pak t'ɛk] ‖ pak t'hǎyh[pak t'ɛʔ]；

- 明白　bêng pék[bɛŋ pɛk] ‖ bêng pǎyh[bɛŋ pɛʔ]；

- 便宜　pëēn gê[pian gi] ‖ pān gé[pan gi]；

- 平正　pêng chèng[pɛŋ tsɛŋ] ‖ pae^{ng} chëⁿà[pẽ tsiã]；

- 均平　kin peng [kin pɛŋ] ‖ kin pae^{ng}[kin paĩ]；

- 遠僻　wán p'hek[uan p'ɛk] ‖ hwuĩ^{ng} p'hëăh[huĩ p'iaʔ]；

- 偏僻　p'hëen p'hek[p'ian p'ɛk] ‖ p'hëen p'hëăh[p'ian p'iaʔ]；

- 常久　sëâng kéw[siaŋ kiu] ‖ sëâng koó[siaŋ ku]；

- 平常　pêng sëâng [pɛŋ siaŋ] ‖ pêng sëó^{ng} [pɛŋ siõ]；

- 尚大　sëāng taē[siaŋ tai] ‖ sëō^{ng} twā[siõ tua]；

- 甚多　sīm to[sim to] ‖ sīm chēy[sim tsei]；

- 新舊　sin kēw[sin kiu] ‖ sin koō[sin ku]；

- 實滿　sit bwán[sit buan] ‖ sit mwⁿá[sit muã]；

- 無數　boô soè[bu sɔu] ‖ bó t'hang swì^{ng}[bo t'aŋ suĩ]；

- 雪白　swat pék[suat pɛk] ‖ swat pǎyh[suat pɛʔ]；

- 闊大　k'hwat taē[k'uat tai] ‖ k'hwǎh twā[k'uaʔ tua]；

- 水濁　súy chòk[sui tsɔk] ‖ chúy tàk [tsui tak]；

- 值錢　tē chëên [ti tsian] ‖ tàt cheê^{ng}[tat tsĩ]；

- 長久　tëâng kéw[tiaŋ kiu] ‖ té^{ng} koó[tŋ ku]；

- 長短　tëâng twán[tiaŋ tuan] ‖ tê^{ng} téy[tŋ tei]；

- 安穩　an wún[an un] ‖ wⁿa wún[uã un]；

- 迂遠　woo wán[u uan] ‖ woo hwuī^{ng}[u huĩ]；

- 光燿　kong yaōu[kɔŋ iau] ‖ kwui^{ng} yaōu[kuĩ iau]；

- 悠遠　yew wán[iu uan] ‖ yew hwuī^{ng}[iu huĩ]；

- 有用　yéw yūng[iu ioŋ] ‖ woō yūng[u ioŋ]。

（二十）人稱指代

- 我等　gnó téng[ŋo tɛŋ] ‖ lán [lan] ;
- 吾儕　goê chey [gɔu ʦei] ‖ gwán ây lâng [guan ɛ laŋ]（阮仔人）;
- 親自　ch'hin choō[ts'in tsu] ‖ ch'hin tē[ts'in ti] ;
- 自己　choō ké[tsu ki] ‖ kā tē[ka ti]（家己）;
- 是誰　sē sūy[si sui] ‖ chë chūy[tsi tsui] ;
- 何處　hô ch'hè[ho ts'i] ‖ sⁿa meěⁿh wūy[sã mĩʔ ui] ;
- 如此　jê ch'hoó [ʥi ts'u] ‖ an hëòⁿg saiⁿg [an hiõ sɛ̃] ;
- 何故　hô koè [ho kɔu] ‖ sⁿa soō [sã su] ;
- 那個　ná kò[na ko] ‖ hwut lêy [hut lei] ;
- 奈何　naê hô [nai ho] ‖ woō sⁿa meěⁿgh taē wâ[u sã mĩʔ tai ua] ;
- 無奈何　boô naē hô[bu nai ho] ‖ bó taē wâ[bo tai ua] ;
- 甚麼　sīm mŏh[sim mɔʔ] ‖ sⁿa meěⁿgh[sã mĩʔ] ;
- 怎麼樣　chóm mŏh yang[tsom mɔʔ iaŋ] ‖ an chwⁿá yëōⁿg[an tsuã iõ]（安怎樣）。

（廿一）各類虛詞

- 不可　put k'hó[put k'o] ‖ ūᵐ t'hang[m t'aŋ]（嘸通）;
- 僅可　kīn k'hó[kin k'o] ‖ toō toō hó[tu tu ho]（拄拄好）;
- 複再　hok chaè[hɔk tsai] ‖ kòk chaè[kɔk tsai] ;
- 總皆　chóng kae[tsɔŋ kai] ‖ lóng chóng[lɔŋ tsɔŋ]（攏總）;
- 完全　wân chân[uan tsan] ‖ wân chuíⁿg[uan tsuĩ] ;
- 以後　e' hoē[i hɔu] ‖ é aoū[i au] ;
- 而已　jê é[dzi i] ‖ tëⁿā tëⁿā[tiã tiã]（爾爾）;
- 後來　hoē laê [hɔu lai] ‖ aōu laè [au lai] ;
- 無妨　boô hông [bu hɔŋ] ‖ bô gaē tëŏh [bo gai tioʔ]（無碍著）;

- 如若　jê jëak [dzi dziak] ‖ ch'hin chëō^{ng} [ʦʻin ʦiõ]（親像）；
- 不需　put se[put si] ‖ ū^{m} saé[m sai]；
- 不要　put yaòu[put iau] ‖ ū^{m} peë^{ng}h[m pĩʔ]；
- 始終　sé chëung[si tsioŋ] ‖ k'hé t'haôu swǎh böéy[kʻi tʻau suaʔ buei]（起頭煞尾）。

（廿二）數詞量詞

- 十二　sip jē[sip dzi] ‖ chap jē[ʦap dzi]；
- 十三　sip sam[sip sam] ‖ chàp s^{n}a[ʦap sã]；
- 十六　sip lëùk[sip liok] ‖ chàp làk[ʦap lak]；
- 十七　sip ch'hit[sip tsʻit] ‖ chàp ch'hit[ʦap tsʻit]；
- 十八　sip pat[sip pat] ‖ chàp pǎyh[ʦap pɛʔ]；
- 十九　sip kéw[sip kiu] ‖ chàp kaóu[ʦap kau]；
- 二十　jē sip[dzi sip] ‖ jē chap[dzi ʦap]；
- 三十　sam sip[sam sip] ‖ s^{n}a chap[sã ʦap]；
- 五十　gnoé sip [ŋɔu sip] ‖ goē chap [gɔu ʦap]；
- 六十　lëùk sip[liok sip] ‖ làk chap[lak ʦap]；
- 七十　ch'hit sip[tsʻit sip] ‖ ch'hit chap[tsʻit ʦap]；
- 八十　pat síp[pat sip] ‖ pāyh chap[pɛʔ ʦap]；
- 九十　kéw sip[kiu sip] ‖ kaóu chap[kau ʦap]；
- 百千　pek ch'hëen[pɛk tsʻian] ‖ pǎyh ch'heng[pɛʔ tsʻɛŋ]；
- 百萬　pek bān[pɛk ban] ‖ pǎyh ban[pɛʔ ban]；
- 一個　yit kò[it ko] ‖ chit ây[ʦit ɛ]；
- 一人　yit jîn[it dzin] ‖ chit lâng[ʦit laŋ]；
- 一位　yit wūy[it ui] ‖ chit wūy[ʦit ui]；
- 一對　yit tuy[it tui] ‖ chit tùy[ʦit tui]；
- 一隻　yit chek [it ʦɛk] ‖ chit chëäh [ʦit ʦiaʔ]；

- 一分　yit hwun [it hun] ‖ chit hwun [ʦit hun]；
- 一尺　yit ch'hek[it tsʻɛk] ‖ chit ch'hëŏh[ʦit tsʻioʔ]；
- 一次　yit ch'hoò [it tsʻu] ‖ chit paé[ʦit pai]；
- 一畫　yit ek[it ɛk] ‖ chil wǎh[ʦil uaʔ]；
- 一斛　yit hak [it hak] ‖ chit chëŏh [ʦit ʦioʔ]；
- 一番　yit hwan [it huan] ‖ chit paé [ʦit pai]；
- 一件　yit këēn[it kian] ‖ chìt keⁿā[ʦit kiã]；
- 一區　yit k'he [it kʻi] ‖ chìt k'oo[ʦit kʻu]；
- 一員　yit wân[it uan] ‖ chit k'hoe[ʦit kʻɔu]；
- 一半　yit pwàn[it puan] ‖ chit pwⁿà[ʦit puã]；
- 一鈸　yit pwát[it puat] ‖ chit pwâh[ʦit puaʔ]；
- 一雙　yit song[it sɔŋ] ‖ chit sang[ʦit saŋ]；
- 四方　soò hong[su hɔŋ] ‖ sè heⁿg[si hŋ]；
- 四角　soò kak[su kak] ‖ sè kak[si kak]；
- 四時　soò sê[su si] ‖ sè sé[si si]；
- 五常　gnoé sëâng [ŋɔu siaŋ] ‖ goē sëâng[gɔu siaŋ]；
- 千年　ch'hëen lëên[tsʻian lian] ‖ chit ch'heng néeⁿg[ʦit tsʻɛŋ nĩ]；
- 逐一　tëúk yit[tiok it] ‖ tàk ây[tak ɛ]；
- 逐件　tëùk këēn[tiok kian] ‖ tàk keⁿā[tak kiã]；
- 寸尺　ch'hùn ch'hek[tsʻun tsʻɛk] ‖ ch'hùn ch'hëŏh[tsʻun tsʻioʔ]；
- 無幾　Boô ké[bu ki] ‖ bô jwā chēy[bo dzua ʦei]；
- 屢次　lé t'hoè[li tʻɔu] ‖ tak paé[tak pai]；
- 各樣　kok yāng[lɔk iaŋ] ‖ kŏh yëō ⁿg[koʔ iõ]；
- 幾件　ké këēn[ki kian] ‖ kwúy keⁿā[kui kiã]；
- 幾何　kê hô[ki ho] ‖ jwā chēy[dzua ʦei]；
- 幾多　ké to[ki to] ‖ jwā chēy[dzua ʦei]；
- 幾粒　ké lëép[ki liap] ‖ kwúy lëép[kui liap]；

- 幾疋　ké p'hit[ki p'it] ‖ kwúy p'hit[kui p'it]；
- 一埦飯　yit wán hwān[it uan huan] ‖ chit wⁿá pooīⁿg[tsit uã puĩ]；
- 一頓飯　yit tùn hwān[it tun huan] ‖ chit tooīⁿg pooīⁿg [tsit tuĩ puĩ]；
- 一噸水　yit tùn súy[it tun sui] ‖ chit tooīⁿg chúy[tsit tuĩ tsui]；
- 一滴水　yit tek súy[it tɛk sui] ‖ chit teěh chúy[tsit tiʔ tsui]；
- 一坵田　yit k'hew tëên[it k'iu tian] ‖ chit k'hoo ch'hân[tsit k'u ts'an]；
- 一塊地　yit k'hwaè tēy[it k'uai tei] ‖ chit tēy t'hoê[tsit tei t'ɔu]；
- 一輛車　yit lëāng ke[it liaŋ ki] ‖ chit tëoⁿg ch'hëa[tsit tiõ ts'ia]；
- 一兩銀　yit lëáng gîn[it liaŋ gin] ‖ chit nëóⁿg gîn[tsit niõ gin]；
- 一疋布　yit p'hit poè[it p'it pɔu] ‖ chit p'hit poè[tsit p'it pɔu]；
- 一個半　yit kò pwàn[it ko puan] ‖ gây pwⁿà[gɛ puã]；
- 一雙鞋　yit song haê[it sɔŋ hai] ‖ chit song ây[it sɔŋ ɛ]。

四　小結

　　綜上所述，《福建方言字典》二十二類詞彙中記載著中國古代文化所涉及的天文時令、地理地貌、生活器具、莊稼植物、蟲魚鳥獸、建築房屋、食品飲食、衣服穿戴、身體部位、疾病症狀、宗法禮俗、稱謂階層、文化藝術、商業手藝、人品人事、成語熟語、漢語語音、動作心理、性質狀態、人稱指代、各類虛詞、數詞量詞等各個方面。同時，從每條詞彙中兩種異讀的現象來看，英‧麥都思如實記錄了十九世紀初葉福建漳州閩南方言的語音系統。概括起來，《福建方言字典》每一詞條兩種讀音有以下幾種情況：

　　（一）文白與異讀。如：• 寒熱 hân jëet [han ʥiat] ‖ kwⁿâ jwáh [kuã ʥuaʔ]；• 霜雪 song swat[sɔŋ suat] ‖ seⁿg sǎyh[sŋ sɛʔ]；• 山川 san ch'hwan[san ts'uan] ‖ swⁿa ch'huiⁿg[suã ts'uĩ]；• 香菇 hëang koe[hiaŋ kɔu] ‖ hëoⁿg koe[hiõ kɔu]；• 毛毯 mô t'hám[mo t'am] ‖ mô t'hán[mo

t‘an]；•相伴 sëang p‘hwān[siaŋ p‘uan]‖sëo p‘hwⁿā[sio p‘uã]；•搬徙 pwan sé[puan si]‖pwⁿa swá[puã sua]；•相罵 sëang mā[siaŋ ma]‖sëo maîⁿg [sio mẽ]；•驚惶 keng hông [kɛŋ hɔŋ]‖këⁿa hëⁿû [kiã hiõ]；•中央 tëung yang[tioŋ iaŋ]‖tang eⁿg[taŋ ĩ]；•長短 tëang twán[tiaŋ tuan]‖têⁿg téy[tŋ tei]；•搶標 ch‘hëáng p‘heaou [ts‘iaŋ p‘iau]‖ch‘hëóⁿg pëo [ts‘iõ pio]；•焚香 hwûn hëang [hun hiaŋ]‖sëo hëoⁿg [sio hiõ]；•和尚 hô sëang [ho siaŋ]‖höêy sëōⁿg [huei siõ]；等等。

（二）文讀與俗讀。如：雷響 lûy hëàng [lui hiaŋ]‖lûy tán [lui tan]（雷瑱）；•日午 jit gnoé [dʑit ŋɔu]‖jit taōu [dʑit tau]（日晝）；•昨日 chok jit [tsɔk dzit]‖chá kwuiⁿg[tsa kuĩ]（昨昏）；•今夜 kim yëā[kim ia]‖kim maîⁿg[kim mẽ]（今冥）；•洪水 hông súy [hɔŋ sui]‖twā chúy [tua tsui]（大水）；•木槌 bòk t‘hûy[bɔk t‘ui]‖ch‘hâ t‘hûy[ts‘a t‘ui]（柴槌）；•唾涎 sûy yëên[sui iɛn]‖p‘höêy nwⁿā[p‘uei nuã]（呸瀾）；•箬笠 jëak līp [dziak lip]‖tek layh [tɛk leʔ]（竹笠）；•隔籃菜 kek lâm ch‘haè[kɛk lam ts‘ai]‖kǎyh maîⁿg ch‘haè[kɛʔ mẽ ts‘ai]（隔冥菜）；•衣服 e hok[i hɔk]‖sⁿa k‘hoè[sã k‘ɔu]（衫褲）；•爸爸 pà pà[pa pa]‖nëóⁿg pāy[niõ pɛ]（娘爸）；•奴婢 lé pē[li pi]‖cha boé kán[tsa bɔu kan]（查某嫺）；•男人 lâm jîn[lam dzin]‖ta po lâng[ta po laŋ]（丈夫人）；•道士 tō soō[to su]‖sae kong á[sai kɔŋ a]（師公仔）；•長壽 tëang sēw[tiaŋ siu]‖têⁿg höêy sēw[tŋ huei siu]（長歲壽）；•謊言 hóng gân [hɔŋ gan]‖pǎyh ch‘hat [pɛʔ ts‘at]（白賊）；等等。

（三）文讀與解釋。如：貞女 cheng lé [tsɛŋ li]‖chin chëet ây cha bo këⁿá [tsin tsiat ɛ tsa bo kiã]（貞節的查某囝）；•贅婿 chöèy sèy[tsuei sei]‖chin chöèy ây keⁿá saè[tsin tsuei e kiã sai]（進贅的囝婿）；•姑嫜 koe cheang [kɔu tsiaŋ]‖twā kay kwⁿa[tua kɛ kuã]（大家官）；•腐儒 hoó jê [hu dʑi]‖nwⁿā t‘hak ch‘hǎyh lâng [nuã t‘ak ts‘ɛʔ laŋ]（爛讀冊人）；•略得 lëák tek[liak tɛk]‖lëǒh lëǒh á tit tëǒh[lioʔ lioʔ a

tit tioʔ]（略略仔得著）• 他往 t'hⁿa óng[t'ã ɔŋ] ‖ k'hè pàt wūy[k'i pat ui]
（去別位）；• 癩病 naē pēng[nai pɛŋ] ‖ t'hae ko paīⁿg[t'ai ko pɛ̃]（癩哥病）；• 吉日 kit jit[kit dzit] ‖ hó jit[ho dzit]（好日）；• 如履薄冰 jê lé pók peng [dzi li pɔk pɛŋ] ‖ ch'hin chëōⁿg tăh pŏh seⁿg [ts'in tsiõ taʔ poʔ sŋ]（親像踏薄霜）；• 瞠目 t'heng bók[t'ɛŋ bɔk] ‖ tⁿa bàk chew[tã bak tsiu]（瞪目珠）；等等。

　　——本文原刊於《福建論壇》2009 年第 11、12 期

參考文獻

〔清〕謝秀嵐：《增注雅俗通十五音》，漳州顏錦堂本、林文堂木刻
　　　　本、廈門會文堂石印本。

麥都思（W.H.Medhurst）：《福建方言字典》，1831年。

馬重奇：《清代三種漳州十五音韻書研究》（福州市：福建人民出版
　　　　社，2004年）。

馬重奇：《閩臺閩南方言音韻書比較研究》（北京市：中國社會科學出
　　　　版社，2008年）。

福建省漳浦縣地方志編纂委員會：《漳浦縣志》〈方言志〉（北京市：
　　　　方志出版社，1998年）。

現代漳州方言詞彙

漳州方言的重疊式形容詞

　　福建漳州方言的重疊現象相當豐富，尤其是重疊式形容詞，從重疊方式到重疊後所表現的詞彙意義和語法意義，都大大超出普通話所有的範圍。本文擬從兩方面來進行分析和研究。

一　重疊式形容詞的類型及其表義特點

　　漳州方言重疊式形容詞可分為兩大類十種形式。第一大類是單音實語素重疊式形容詞，它可分作七種不同類型：一、AA 式，二、AAA 式，三、AA 仔式，四、AA 叫式、AA 吼式、AA 滾式，五、AXX 式，六、XXA 式，七、A 拄 A 式。第二大類是雙音實語素重疊式容詞，它可分為三種類型：一、AABB 式，二、A B A B 式，三、AAB 式、ABB 式。一個字母代表—個音節，A、B 表示實語素，X 表示附加成分。其本調和連讀變調原則為下表：

本調	陰平 44	陽平 12	上聲 53	陰去 21	陽去 22	陰入 32	陽入 121
變調	22	22	44	53	21	53	21
本調／變調 表示法	44/22	12/22	53/44	21/53	22/21	32/53	121/21

（一）單音實語素重疊式形容詞

1　AA式

（1）AA 式形容詞是由單音的形容詞、名詞、動詞性語素構成的，其中以形容詞性語素重疊為最多見，名詞性語素次之，動詞性語素為最少見。例如：

平平 $p\tilde{\varepsilon}^{12}{}_{22}p\tilde{\varepsilon}^{12}$ 平坦、均等

蚴蚴 $k'iu^{12}{}_{22}k'iu^{12}$ 形容物體不舒展

懶懶 $nu\tilde{a}^{22}{}_{21}nu\tilde{a}^{22}$ 懶散

儑儑 $g\mathfrak{o}\mathfrak{\eta}^{22}{}_{21}g\mathfrak{o}\mathfrak{\eta}^{22}$ 傻呵呵

鼻鼻 $p'\tilde{i}^{22}{}_{21}p'\tilde{i}^{22}$ 東西粘糊狀

霧霧 $bu^{22}{}_{21}bu^{22}$ 矇矓，迷糊

皮皮 $p'ue^{12}{}_{22}p'ue^{12}$ 泛泛

布布 $p\mathfrak{o}^{21}{}_{53}p\mathfrak{o}^{21}$ 食物像渣，吃起來沒味道

烙烙 $lo^{22}{}_{21}lo^{22}$ 熱度微微的

泛泛 $ham^{21}{}_{53}ham^{21}$ 隨便馬虎

放放 $h\mathfrak{o}\mathfrak{\eta}^{21}{}_{53}\mathfrak{o}\mathfrak{\eta}^{21}$ 心不在焉

瘟瘟 $ia^{21}{}_{53}ia_{21}$ 形容患病而精神疲乏

嬗嬗 $sian^{22}{}_{21}sian^{22}$ 精神疲乏

空空 $k'a\mathfrak{\eta}^{44}{}_{22}k'a\mathfrak{\eta}^{44}$ 精光

——以上是單音形容詞二疊式

脯脯 $p\mathfrak{o}^{21}{}_{53}p\mathfrak{o}^{21}$ 乾癟

板板 $pan^{53}{}_{44}pan^{53}$ 呆板

花花 $hua^{44}{}_{22}hua^{44}$ 花白，昏花

——以上是單音名詞二疊式

了了 $liau^{53}{}_{44}liau^{53}$ 一點不剩

眠眠 $bin^{12}{}_{22}bin^{12}$ 似醒非醒的狀態

——以上是單音動詞二疊式

（2）AA 式形容詞的表義與一般單音的形容詞、名詞、動詞是不相同的。首先，單音形容詞重疊式的詞義比一般單音形容詞所表示的詞義進了一層，起到了強化形容程度的作用。比如「平」字，意思是一般平坦、均等，而「平平」二疊式，則是很平坦、很均等的意思；「懶」字，意是一般懶惰，而「懶懶」二疊式，則是很懶惰的意思。其次，單音名詞所表示的是人或事物的名稱，而單音名詞性語素二疊式則轉化為形容詞，表示與該名詞所表示的事物相關的性狀。比如「鼻」字，漳州話指人的鼻涕，而「鼻鼻」二疊式則形容某東西像

鼻涕一樣的粘糊；「霧」字指霧氣，「霧霧」二疊式即形容某物很像在霧氣中那樣迷糊、朦朧。再次，單音動詞所表示的是人或事物的動作、行為或變化，而單音動詞性語素二疊式則轉化為形容詞，表示該動詞所表示的動作、行為、變化的性質或狀態。比如「烙」字，是指用燒熱了的金屬器物燙熨，使衣服平整或在物體上留下標誌，而「烙烙」二疊式則表示熱度微微的。

2 AAA式

（1）漳州 AAA 式形容詞是由單音的形容詞、名詞、動詞性語素構成的。例如：

白白白 $p\epsilon?^{121}{}_{44}p\epsilon?^{121}{}_{21}p\epsilon?^{121}$ 非常白

藍藍藍 $lam^{12}{}_{44}larn^{12}{}_{22}lam^{12}$ 非常藍

青青青 $ts`\tilde{\epsilon}^{44}{}_{44}ts`\tilde{\epsilon}^{44}{}_{22}ts`\tilde{\epsilon}^{44}$ 非常青

平平平 $p\tilde{\epsilon}^{12}{}_{44}p\tilde{\epsilon}^{12}{}_{22}p\tilde{\epsilon}^{12}$ 非常平坦

麻麻麻 $ba^{12}{}_{44}ba^{12}{}_{22}ba^{12}$ 非常麻木

疏疏疏 $se^{44}{}_{44}se^{44}{}_{22}se^{44}$ 非常稀疏

洽洽洽 $kap^{121}{}_{44}kap^{121}{}_{21}kap^{121}$ 非常稠糊

——以上是單音形容詞三疊式

鼻鼻鼻 $p\bar{i}^{22}{}_{44}p\bar{i}^{22}{}_{21}p\bar{i}^{22}$ 非常粘糊

霧霧霧 $bu^{22}{}_{44}bu^{22}{}_{21}bu^{22}$ 非常朦朧、迷糊

瘍瘍瘍 $si\tilde{\mathfrak{o}}^{12}{}_{44}si\tilde{\mathfrak{o}}^{12}{}_{22}si\tilde{\mathfrak{o}}^{12}$ 非常粘糊

板板板 $pan^{53}{}_{44}pan^{53}{}_{44}pan^{53}$ 非常呆板

——以上是單音名詞三疊式

柴柴柴 $ts`a^{12}{}_{44}ts`a^{12}{}_{22}ts`a^{12}$ 非常呆滯

了了了 $liau^{53}{}_{44}\ liau^{53}{}_{44}liau^{53}$ 一點點都不剩

放放放 $ho\eta^{21}{}_{44}ho\eta^{21}{}_{53}ho\eta^{21}$ 心不在焉到了極點

眠眠眠 $bin^{12}{}_{44}bin^{12}{}_{22}bin^{12}$ 睡眼朦朧到了極點

——以上是單音動詞三疊式

（2）A AA 式形容詞比 AA 式形容詞形容的程度增強，表示極度形容，有時含有誇張的意味。例如：

烏黑——烏烏很黑——烏烏烏非常黑

儑傻——儑儑很傻——儑儑儑非常傻

水美──水水很美──水水水非常美

3 AA仔式

（1）漳州 AA 仔式形容詞是由單音的形容詞、名詞，動詞、量詞性語素二疊式與「仔」結合而成的，例如：

勻勻仔 un$^{12}_{22}$un$^{12}_{22}$a^{53}慢慢　　　　庀庀仔 p'i$^{53}_{44}$p'i$^{53}_{44}$a^{53}一丁點兒

慢慢仔 ban$^{22}_{21}$$^{22}_{21}$a^{53}慢悠悠　　　居居仔 tiam$^{22}_{21}$tiam$^{22}_{21}$a^{53}悄悄

冷冷仔 liŋ$^{53}_{44}$liŋ$^{53}_{44}$a^{53}冷絲絲　　　──以上是單音形容詞重疊疊附加助詞「仔」字

妞妞仔 niũ$^{44}_{22}$niũ$^{44}_{22}$a^{53}很小　　　皮皮仔 p'ue$^{12}_{22}$p'ue$^{12}_{22}$a^{53}皮毛

花花仔 hua$^{44}_{22}$hua$^{44}_{22}$a^{53}稀疏　　　──以上是單音名詞重疊附加助詞「仔」字

吻吻仔 bun$^{53}_{44}$bun$^{53}_{44}$a^{53}微笑貌　　　──以上是單音動詞重疊附加助詞「仔」字

點點仔 tiam$^{53}_{44}$tiam$^{53}_{44}$a^{53}一丁點兒　　滴滴仔 tiʔ$^{32}_{53}$tiʔ$^{32}_{53}$a^{53}一點兒

分分仔 hun$^{44}_{22}$hun$^{44}_{22}$a^{53}一點兒　　寸寸仔 ts'un$^{21}_{53}$ts'un$^{21}_{53}$a^{53}一星兒

厘厘仔 li$^{12}_{22}$li$^{12}_{22}$a^{53}一絲兒　　　──以上是單音量詞重疊附加助詞「仔」字

（2）AA 仔式形容詞的表義特點有以下四個：①單音形容詞二疊式的表義與其後加「仔」式的表義並無區別。如「險險」和「險險仔」都是「險些」的意思。②單音名詞性語素重疊之後便具有形容詞的性質，而重疊式附加「仔」字，其表義雖無什麼變化，但表示說話人認為形容的程度輕一些。如「花花」和「花花仔」，均有「稀疏」「稀散」之義，而後者所形容的程氣在語氣上似乎輕一些。③某些實語素重疊後附加「仔」字，帶有「細小」或「輕微」的意思；如「妞」原指小女孩，其重疊並附加「仔」字後變為形容詞，有「很小」的意

思：「吻」原有「接吻」之義，「吻吻仔」則變為形容詞，有「微笑貌」之義。④單音量詞附加「仔」字後，均表示「細小」「微小」之義。如「滴滴」有「每一滴」之義，附加「仔」字，就變為「一點兒」的意思。

4 AA叫式　AA吼式　AA滾式

（1）AA 叫式形容詞是由形容詞、動詞、名詞性語素重疊後附加「叫」字而構成的。其中以單音形容詞性語素重疊為多，例如：kio^{21}

好好叫 ho$^{53}_{44}$ho$^{53}_{44}$kio^{21}

應諾貌

羼羼叫 tsiuʔ$^{32}_{53}$tsiuʔ$^{32}_{53}$kio^{21}

形容某些動物的叫聲

唶唶叫 t'ɛʔ$^{121}_{21}$t'ɛʔ$^{121}_{21}$kio^{21}

形容亂說、亂講

快快叫 k'uai$^{21}_{53}$k'uai$^{21}_{53}$kio^{21}

自言很快貌

誣誣叫 ɔ̃$^{21}_{53}$ɔ̃$^{21}_{53}$kio^{21} 形容說

話不清

嗆嗆叫 ts'ŋ$^{32}_{53}$ts'ŋ$^{32}_{53}$kio^{21}

吸鼻涕的聲音

還有以單音動詞性語素重疊的，例如：

搶搶叫 ts'iɔ̃$^{53}_{44}$ts'iɔ̃$^{53}_{44}$kio^{21}

揚言要搶人的樣子

奪奪叫 tuaʔ$^{121}_{21}$tuaʔ$^{121}_{21}$kio^{21}

怒罵貌

食食叫 tsiaʔ$^{121}_{21}$tsia$^{121}_{21}$kio^{21}

很想吃的樣子

拍拍叫 p'aʔ$^{32}_{53}$p'aʔ$^{32}_{53}$kio^{21}

揚言要打人貌

衝衝叫 ts'iŋ$^{21}_{53}$ts'iŋ$^{21}_{53}$ kio^{21}

愛出風頭貌

也有以單音名詞性語素重疊的，例如：

鳥鳥叫 tsiau$^{53}_{44}$tsiau$^{53}_{44}$kio^{21}

多嘴；愛說話的樣子

（2）AA 吼式形容詞跟 AA 叫式完全相同，由 AA 附加「吼」字而構成。其中 AA 以象聲詞為多。例如：

滂滂吼 p'ŋ$^{44}_{22}$p'ŋ$^{44}_{22}$hau^{53} 咆哮　　唎唎吼 leʔ$^{121}_{21}$leʔ$^{121}_{21}$hau^{53} 亂說、亂講

咻咻吼 hu$^{44}_{22}$hu$^{44}_{22}$hau^{53} 呼嘯　　嘩嘩吼 hua$^{22}_{21}$hua$^{22}_{21}$hau^{53} 呼嘯

鼾鼾吼 huã$^{44}_{22}$huã$^{44}_{22}$hau^{53} 打鼾聲；呼嚕　　哼哼吼 hãi$^{44}_{22}$hãi$^{44}_{22}$hau^{53} 呼哧；形容喘息的聲音

（3）AA 滾式形容詞與 AA 叫式 AA 吼式的構成特點相當，由 AA 附加「滾」字而構成。例如：

嘎嘎滾 kaʔ$^{121}_{21}$kaʔ$^{121}_{21}$kun^{53} 亂騰騰　　撖撖滾 hã$^{22}_{21}$hã$^{22}_{21}$kun^{53} 喧嘩、嘈雜

嘩嘩滾 hua$^{22}_{21}$hua$^{22}_{21}$kun^{53} 鬧嚷嚷　　嘈嘈滾 ts'a$^{22}_{21}$ts'a$^{22}_{21}$kun^{53} 鬧哄哄

砼砼滾 ts'iaŋ$^{21}_{53}$ts'iaŋ$^{21}_{53}$kun^{53} 鼎沸貌

（4）以上列舉了 AA 叫、AA 吼、AA 滾三式的例子。經考察，這三式中的 A 大都能單用，但它重疊後則大都不能單用，而必須與「叫」「吼」「滾」結合後才能表示整個重疊式形容詞的詞彙意義和語法意義。「叫」「吼」「滾」原為單音動詞，但它們附於 AA 後，已逐漸虛化了，有較強的描寫性，有的例子明顯有「……的樣子」、「……貌」的意思。

5 AXX式

（1）AXX 式形容詞是由實語素 A 和後加成分 XX 結合而成的。其中 A 多數是形容詞性的，少數是名詞和動詞性的。例如：

粘藕藕 liam$^{12}_{22}$t'i$^{44}_{22}$t'i^{44} 粘糊糊　　靜清清 tsiŋ$^{22}_{21}$ts'iŋ$^{44}_{22}$ts'iŋ44 寂靜

尖幼幼 tsiam$^{44}_{22}$iu$^{21}_{53}$iu^{21} 尖溜溜　　茹渼渼 dzi$^{12}_{22}$ka$^{21}_{53}$ka^{21} 雜亂

儚哞哞 gɔŋ$^{22}_{21}$mã$^{44}_{22}$mã44 呆頭呆腦　　——以上是 A 為形容詞性的例

醬膎膎 tsiõ$^{21}_{53}$ge$^{12}_{22}$ge^{12} 稀爛粘糊　　醬納納 tsiõ$^{21}_{53}$lap$^{121}_{21}$lap^{121} 泥濘

花貓貓 hua^{44}$_{22}$niãu^{44}$_{22}$niãu^{44} 混雜不純　　花漉漉 hua^{44}$_{22}$lɔk^{121}$_{21}$lɔk^{121} 花花綠綠

水靈靈 tsui53$_{44}$liŋ12$_{22}$liŋ12 水汪汪　　　　——以上是 A 為名詞性的例

倒離離 to^{53}$_{44}$li^{22}$_{21}$li^{22} 一敗塗地　　燒焙焙 sio^{44}$_{22}$hã12$_{22}$hã12 熱烘烘

散掖掖 suã53$_{44}$ia^{22}$_{21}$ia^{22} 零散　　　挽掣掣 ban^{53}$_{44}$ts'ua$ʔ^{32}$$_{53}$ts'ua$ʔ^{32}$ 矯柔作態

沖勃勃 ts'iŋ21$_{53}$put^{121}$_{21}$put^{121} 狂妄　　——以上是 A 為動詞性的例

（2）AXX 式中的 XX 的構成有六種情況：

第一種是由單音形容詞重疊，如：

肥盈盈 bui12$_{22}$ĩʔ32$_{53}$ĩʔ32 肥實　　　油漬漬 iu12$_{22}$tsiʔ32$_{53}$tsiʔ32 油汪汪

金閃閃 kim44$_{22}$sĩʔ32$_{53}$sĩʔ32 金煌煌　嬋丟丟 sian22$_{21}$tuʔ32$_{53}$tuʔ32 懶懶洋

氣勃勃 k'i^{21}$_{53}$put^{121}$_{21}$put^{121} 怒沖沖　青綠綠 ts'ɛ44$_{22}$lik^{121}$_{21}$lik^{121} 綠油油

第二種是由單音名詞重疊的，如：

粘鼻鼻 liam12$_{22}$p'ĩ22$_{21}$p'ĩ22 粘糊狀　烊醬醬 iɔ̃12$_{22}$tsiɔ̃21$_{53}$tsiɔ̃21 稀爛

凋脯脯 ta44$_{22}$po21$_{53}$po21$_{53}$ 乾癟　　爛糊糊 nuã22$_{21}$kɔ12$_{22}$kɔ12$_{22}$ 爛糊

圓棍棍 ĩ12$_{22}$kun^{21}$_{53}$kun^{21} 滾圓　　紅牙牙 aŋ12$_{22}$gɛ12$_{22}$gɛ12 紅潤潤

第三種是由單音動詞重疊的，如：

暗摸摸 am21$_{53}$bɔŋ44$_{22}$bɔŋ44 黑洞洞　氣奪奪 k'i21$_{53}$tuaʔ121$_{21}$tuaʔ121 怒沖沖

軟擃擃 nuĩ53$_{44}$ko^{12}$_{22}$ko^{12} 軟綿綿　赤爬爬 ts'iaʔ32$_{53}$pɛ12$_{22}$pɛ12 潑辣

冗弛弛 liŋ22$_{21}$hɔ21$_{53}$hɔ21 鬆弛　　亂吵吵 luan22$_{21}$ts'au^{44}$_{22}$ts'au^{44} 吵吵

第四種是由單音量詞重疊的，如：

冷支支 liŋ53$_{44}$ki^{44}$_{22}$ki^{44} 冷冰冰　　新點點 sin^{44}$_{22}$tiam53$_{44}$tiam53 嶄新

風厘厘 hɔŋ44$_{22}$li^{12}$_{22}$li^{12} 風微微地吹

第五種是由單音副詞重疊的，如：

珍勿勿 tĩ⁴⁴₂₂but³²₅₃but³² 甜絲絲　　　暢勿勿 tʻiɔŋ²¹₅₃but³²₅₃but³² 樂滋滋

醪極極 lo¹²₂₂kik¹²¹₂₁kik¹²¹ 污濁

第六種是由單音象聲動重疊的，如：

儑哞哞 gɔŋ²²₂₁mã⁴⁴₂₂mã⁴⁴ 呆頭呆腦　　　軟哼哼 nuĩ⁵³₄₄hãi²²₂₁hãi²² 身體無力貌

（3）AXX 式中的 A 與 XX 相結合也有以下特點：①A 與 XX 的搭配是固定的，如：閑仙仙 iŋ¹²₂₂sian⁴⁴₂₂sian⁴⁴ 清閑、芳貢貢 pʻiaŋ⁴⁴₂₂kɔŋ²¹₅₃kɔŋ² 香噴噴。②同一個 A 可以與幾種不同的 XX 搭配，如：烏茹茹 ɔ⁴⁴₂₂lu⁴⁴₂₂lu⁴⁴ 黑糊糊、烏脞脞 ɔ⁴⁴₂₂so¹²₂₂so¹²₂₂ 黑糊糊。③同一個 XX 可用於幾種不同的 A 之後，如：破糊糊、爛糊糊。

（4）AXX 式中的 A 如是性質形容詞性的，加上 XX 之後，往往轉化為狀態形容詞。如「儑哞哞」一詞，「儑」是傻、癡的意思，「哞哞」用以形容牛叫的聲音，二者相結合便有「呆頭呆腦」之義。A 如果是名詞性的，加上後附成分後便轉化為形容詞，表示與該名詞所表示的事物相關的狀態。如「醬朕朕」有「像醬一樣稀爛、粘糊」之義。如果 A 是動詞性的，它加上後附成分後轉化為形容詞，表示與該動詞所表示的動作、行為或變化的狀態。如「活龍龍」一詞就有「神龍活躍」之態，活生生之義。

至於附加成分 XX，經考察，大抵有以下兩種情況：一是具有與 AXX 式形容詞相關的實標意義。如：

墜墜 tui²²₂₁tui²² 沉重往下垂　　　　重墜墜 taŋ²²₂₁tui²²₂₁tui²² 沉甸甸

涸涸 kʻɔk¹²¹₂₁kʻɔk¹²¹ 乾枯　　　　　凋涸涸 ta⁴⁴₂₂kʻɔk¹²¹₂₁kʻɔk¹²¹ 乾枯

罕罕 huã⁵³₄₄huã⁵³ 很模糊　　　　　茫罕罕 baŋ¹²₂₂huã⁵³₄₄huã⁵³ 灰濛濛

臭臭 tsʻau²¹₅₃tsʻau²¹ 臭乎乎　　　　烏臭臭 ɔ⁴⁴₂₂tsʻau²¹₅₃tsʻau²¹ 又黑又臭

鬖鬖 sam²¹₅₃sam²¹ 毛髮散亂　　　　茹鬖鬖 dzi¹²₂₂sam²¹₅₃sam²¹ 亂蓬蓬

勃勃 put¹²¹₂₁put¹²¹ 沖沖　　　　　　氣勃勃 kʻi²¹₅₃put¹²¹₂₁put¹²¹ 怒沖沖

一是附加成分並不表實際意義，而只是起表音作用，如：

支支 $ki^{44}{}_{22}ki^{44}$ 每一支　　　　紅支支 $a\eta^{12}{}_{22}{}^{44}{}_{22}ki^{44}$ 紅撲撲

插插 $ts'a\text{?}^{32}{}_{53}ts'a\text{?}^{32}$ 插一插　　　漉插插 $lok^{32}{}_{53}ts'a\text{?}^{32}{}_{53}ts'a\text{?}^{32}$ 糟糕

突突 $tut^{121}{}_{21}tut^{121}$ 象聲詞　　　矮突突 $e^{53}{}_{44}tut^{121}{}_{21}tut^{121}$ 矮墩墩

嘟嘟 $lo\eta^{44}{}_{22}lo\eta^{44}$ 象聲詞　　　空嘟嘟 $k'a\eta^{44}{}_{22}lo\eta^{44}{}_{22}lo\eta^{44}$ 空蕩蕩

6 XXA式

XXA 式形容詞不論在數量上還是在應用方面，都大大不如 AXX 式。XXA 式形容詞是實語素 A 和前加成分 XX 兩部分構成的。例如：

烘烘熱 $ho\eta^{22}{}_{21}ho\eta^{22}{}_{21}dziat^{121}$ 熱辣辣　　羅羅黐 $lo^{12}{}_{22}lo^{12}{}_{22}t'i^{44}$ 哩哩羅羅

殕殕光 $p'u^{53}{}_{44}p'u^{53}{}_{44}kui^{44}$ 濛濛亮　　沐沐泅 $bok^{121}{}_{21}bok^{121}{}_{21}siu^{121}{}_{21}{}^{12}$ 困窘

蓬蓬轟 $p'o\eta^{12}{}_{22}p'o\eta^{12}{}_{22}i\eta^{44}$ 形容塵土飛揚

前三例的實語素「熱、黐、光」是形容詞性的，後二例的實語素「泅、轟」是動詞性的。

這裡有一點值得一提，那就是「XXA」中的「XA」以及「AXX」中的「AX」，在漳州方言中均不能構成雙音詞。如「烘烘熱」的「烘熱」，「氣勃勃」的「氣勃」等等，都不能成詞。

7 A拄A式

在兩個單音形容詞性語素之間加個「拄」字，構成「A 拄 A」式形容詞。例如：

直拄直 $tit^{121}tu^{53}{}_{44}tit^{121}$ 直截了當　　真拄真 $tsin^{44}tu^{53}{}_{44}tsin^{44}$ 真實

實拄實 $sit^{121}tu^{53}{}_{44}sit^{121}$ 實實在在

以上諸例中的「拄」原屬動詞，有「抵」之義。它嵌入 AA 之間，動詞性質虛化了。

（二）雙音實話素重疊式形容詞

8 AABB 式

（1）漳州 AABB 式形容詞的構成方式可分為兩大類：一是屬雙音詞 AB 的重疊，二是非雙音詞 A 和 B 的重疊。

①雙音詞 AB 的重疊 AABB 式，是形容程度的最高級，比雙音詞 AB 進一層。例如：

累碎 lui$^{53}_{44}$ts'ui^{21} 零碎　　　　　累累碎碎 lui$^{53}_{44}$lui$^{53}_{44}$ts'ui$^{21}_{53}$ts'ui^{21} 非常零碎

驚惶 kiã$^{44}_{22}$hiã12 恐懼　　　　　驚驚惶惶 kiã$^{44}_{22}$kiã$^{44}_{22}$hiã$^{21}_{53}$hiã12 非常恐懼

四散 si$^{21}_{53}$suã21 分散、離散　　　四四散散 si$^{21}_{53}$si$^{21}_{53}$suã$^{21}_{53}$suã21 非常分散

清采 ts'in$^{21}_{53}$ts'ai^{53} 馬虎、隨便　　清清采采 ts'in$^{21}_{53}$ts'in$^{21}_{53}$ts'ai$^{53}_{44}$ts'ai^{53} 非常馬虎

奇怪 ki$^{12}_{22}$kuai21 出人惹料、難以理解　奇奇怪怪 ki$^{12}_{22}$ki$^{12}_{22}$kuai$^{21}_{53}$kuai21 千奇百怪

隱當 un$^{53}_{44}$taŋ21 牢穩　　　　　穩穩當當 un$^{53}_{44}$un$^{53}_{44}$taŋ$^{21}_{53}$taŋ21 非常牢穩

②非雙音詞 AB 的重疊 AABB 式，其表義特點有兩種：第一，A 和 B 均可分別成詞，其表之義與 AABB 式形容詞的意義範疇相關。例如：

昳昳 說話不清楚 挨挨 遷拙　　昳昳挨挨 t'i?$^{32}_{53}$t'i?$^{32}_{53}$t'u?$^{121}_{21}$t'u?121 說話不清楚

烊烊 溶化 醬醬 像醬一樣稀爛　烊烊醬醬 iɔ$^{12}_{22}$iɔ$^{12}_{22}$tsiɔ$^{21}_{53}$tsiɔ21 稀爛

嬉嬉 遊戲 嘩嘩 鬧哄哄　　　嬉嬉嘩嘩 hi$^{44}_{22}$hi$^{44}_{22}$hua$^{22}_{2}$hua^{22} 鬧哄哄

橫橫 橫一橫 桀桀 對立、頂撞　橫橫桀桀 huã$^{12}_{22}$huã$^{12}_{22}$kɛ?$^{121}_{21}$kɛ?121 橫七豎八

鬆鬆 鬆散 瀆瀆 懶散　　　　鬆鬆瀆瀆 saŋ$^{44}_{22}$saŋ$^{44}_{22}$sɛ$^{22}_{21}$sɛ22 稀疏貌

嘻嘻 嘻笑 妖妖 態度不莊重　嘻嘻妖妖 hi$^{44}_{22}$hi$^{44}_{22}$hiau$^{21}_{53}$hiau21 態度不莊重

還有一些純屬象聲詞，例如：

咿咿啞啞 ĩ44$_{22}$ĩ44$_{22}$ɔ̃21$_{53}$ɔ̃21 支支吾吾　　　吱吱㖿㖿 tsi44$_{22}$tsi44$_{22}$tsiuʔ32$_{53}$

　　　　　　　　　　　　　　　　　　　　tsiuʔ32 鳥叫之聲

吱吱嚼嚼 tsi^{44}$_{22}$tsi^{44}tsiauʔ32$_{53}$tsiauʔ32 嘰嘰咋咋　哩哩律律 li^{44}$_{22}$li^{44}$_{22}$lut^{121}$_{21}$lut^{121}

　　　　　　　　　　　　　　　　　　　　嘀哩嘟嚕

而有一些 AA 和 BB 所表示的意義，與 AABB 式形容詞的意義範疇毫
不相干，但這類例子並不多見。例如：

希希胡胡 hi44$_{22}$hi44$_{22}$hɔ12$_{22}$hɔ12 粗枝大葉　　希希戽戽 hi44$_{22}$hi44$_{22}$hɔ21$_{53}$hɔ21

　　　　　　　　　　　　　　　　　　　　毛手毛腳

哩哩𠲞𠲞 li^{12}$_{22}$li^{12}$_{22}$lap^{32}$_{53}$lap^{32} 不整潔；不利落

9 ABAB式

　　BAB 式形容詞由整個雙音形容詞 AB 重疊而成，也是形容程度
的最高級，比雙音形容詞 AB 進一層。例如：

烏金 ɔ44$_{22}$kim^{44} 烏亮　　　烏金烏金 ɔ44$_{22}$kim^{44}$_{22}$ɔ44$_{22}$kim^{44} 非常烏亮

艱苦 kan44$_{22}$k‘ɔ53 窮苦　　艱苦艱苦 kan44$_{22}$k‘ɔ53$_{44}$kan44$_{22}$k‘ɔ53 非常窮苦

平坦 pɛ̃12$_{22}$t‘ã53 平坦　　平坦平坦 pɛ̃12$_{22}$t‘ã53$_{44}$pɛ̃12$_{22}$t‘ã53 非常平坦

烏陰 ɔ44$_{22}$im^{44} 陰沉　　烏陰烏陰 ɔ44$_{22}$im^{44}$_{22}$ɔ44$_{22}$im^{44} 陰沉沉

凋燥 ta^{44}$_{22}$so^{21} 乾燥　　凋燥凋燥 ta^{44}$_{22}$so^{21}$_{53}$ta^{44}$_{22}$so^{21} 非常乾燥

清清 ts‘ɛ̃44$_{22}$ts‘in^{21} 陰森　清清清清 ts‘ɛ̃44$_{22}$ts‘in^{21}$_{53}$ts‘ɛ̃44$_{22}$ts‘in^{21} 非常陰森

10 AAB式和ABB式

（1）ABB 式形容詞較少見，例如：

胖胖大 p‘ɔŋ21$_{53}$p‘ɔŋ21$_{53}$tua^{22} 又胖又大　窒窒滇 t‘at^{32}$_{53}$t‘at^{32}$_{53}$tĩ22 充斥

罕罕烏 huã$^{53}_{44}$huã$^{53}_{44}$ɔ44 麻麻黑　　　　浮浮沖 p'u$^{12}_{22}$p'u$^{12}_{22}$ts'iŋ$_{21}$ 飄飄然

這幾例都是 ABAB 式的不完全疊字式，這兩種格式的表義特點完全相同。

（2）ABB 式形容詞比 AAB 式形容詞要多得多，也是一種不完全疊字式，有的是從 AABB 式演變來的，例如：

四散散 si$^{21}_{53}$suã$^{21}_{53}$suã 非常零散　　　清采采 ts'in$^{21}_{53}$ts'ai$^{53}_{44}$ts'ai^{53} 非常輕率

風火火 hɔŋ$^{44}_{22}$hue$^{53}_{44}$hue^{53} 形容人的火氣旺　風險險 hɔŋ$^{44}_{22}$hiam$^{53}_{44}$hiam53 很危險

溡潤潤 ts'i$^{12}_{22}$lun$^{22}_{21}$lun^{22} 微濕貌

有的則是從 ABAB 式演變來的，例如：

烏金金 ɔ$^{44}_{22}$kim$^{44}_{22}$kim^{44} 非常烏亮*　清清清 ts'ɛ̃$^{44}_{22}$ts'iŋ$^{21}_{53}$ts'iŋ21 陰森森

也有的可同時從 AABB 式和 ABAB 式演變而來，如：

艱艱苦苦　艱苦艱苦　艱苦苦 kan$^{44}_{22}$k'ɔ$^{53}_{44}$k'ɔ53 非常窮苦

憂憂苦苦　憂苦憂苦　憂苦苦 iu$^{44}_{22}$k'ɔ$^{53}_{44}$k'ɔ53 非常愁苦

平平坦坦　平坦平坦　平坦坦 pɛ̃$^{12}_{22}$t'ã$^{53}_{44}$t'ã53 非常平坦

ABB 式的表義特點與 AABB 式或 ABAB 式的完全相同，都是形容的最高級。

在構詞形式上，ABB 式和 AAB 式中的 AB 是雙音詞，而 AXX 式和 XXA 式中的 AX 或 XA 卻均非雙音詞，二者是有本質區別的。

二　漳蝌方言重疊式形容詞的語法特點

漳州方言重疊式形容詞的語法特點，歸納起來，有以下五個：

（一）一般不受程度副詞和否定副詞的修飾。只有 AA 叫、AA

吼、AA 滾三種，它們雖然不程度副詞的修飾，卻可受否定副詞的修飾。如：「查某嬰仔唔㖫在遮嘩嘩叫（嘩嘩滾）！」（小女孩不要在這裡鬧哄哄的!）「獪使在學堂內哀哀吼！」（不可在校內哀號！）其他類型的重疊式也偶有受否定副詞修飾的。如：「少年人唔㖫懶懶，規日無精神。」（年輕人不可以懶懶散散，整天沒精打采的。）「查某人唔㖫嬈哲哲！」（女人不可舉止輕佻！）「開會唔㖫嬉嬉嘩嘩！」（開會時不可以鬧哄哄的！）

　　（二）多數可以修飾名詞。如：「盤仔內只剩一絲絲仔麵線尾爾爾。」（盤裡只剩下一點點線麵而已。）「衝衝叫的人容易食虧。」（愛出風頭的人容易吃虧。）「迄包重墜墜的物件真值錢！」（那包沉甸甸的東西很值錢！）「彎彎斡斡的內山路非常否行。」（彎彎曲曲的深山小路非常不好走。）「即烏陰烏陰的天氣會悶死人。」（這陰沉沉的天氣會悶死人的。）「看伊迄個憂苦苦的目色，就知影出代志囉。」（看他那種愁苦的眼色，就知道出事了。）但 AA 式、AAA 式以及 A 拄 A 式是不能修飾名詞的，即不能作定語。AA 式作定語的非常罕見，只有這麼一例：「平平路捽笨豬母！」（平平坦坦的路也會使笨母豬一樣的人捽死！）這是一句罵人的話。

　　（三）一般可以修飾動詞，充當狀語。如：「伊對查某囡仔金金相。」（他對女孩子目不轉睛地看。）「天殕殕仔光。」（天濛濛亮。）「村內的少年家仔興勃勃走來看戲。」（村裡的年輕人興致勃勃地跑來看戲。）「伊羅羅纇講半日。」（他哩哩羅羅地講了半天。）「伊真拄真將代志的經過講一遍。」（他真實地把事情的經過說了一遍。）「厝頂的鳥仔吱吱嚼嚼叫甲獪停。」（屋上的小鳥嘰嘰喳喳地叫個不停。）只有 AA 式不能修飾動詞。

　　（四）一般可充當補語。如：「即個囡仔睏甲眠眠。」（這個小孩處於似醒非醒的狀態。）「迄個鄉社人瘠甲猴猴猴。」（那個農民瘦到極點。）「伊互人拍甲啞啞叫。」（他被人打得話都說不清了。）「動

物園的獅仔枵甲轟轟吼。」（動物園的獅子餓得轟轟叫。）「肉湯燃甲
咨咨滾。」（肉湯燒得鼎沸起來。）「水缸裡的水貯甲滇滿滿。」（水
缸裡的水裝得很滿。）「水泥廠互風吹甲蓬蓬轟。」（水泥廠被風刮得
塵土飛揚。）「伊講話直拄直。」（他說話直截了當。）「伊辦代志清
清采采。」（辦事情馬馬虎虎。）「即條路修甲平坦平坦。」（這條路
修得平平坦坦的。）「伊的生活過甲艱苦苦。」（他的生活過得非常窮
苦。）

（五）重疊式形容詞的最基本的用法是充當句中的謂語，這裡就
不舉例說明了。

——本文原刊於《中國語文》1995 年第 2 期

參考文獻

林連通、陳章太：《永春方言志》（北京市：語文出版社，1989年）。

林連通：《泉州市方言志》（北京市：社會科學文獻出版社，1993年）。

馬重奇：〈漳州方言同音字彙〉，《方言》第3期。

馬重奇：《漳州方言研究》（香港：縱橫出版社，1994年）。

馬重奇：〈漳州方言重疊式動詞研究〉，《語言研究》第1期。

袁家驊：《漢語方言概要》（北京市：文字改革出版社，1960年）。

漳州方言重疊式動詞研究

　　重疊方式在漳州方言裡普遍使用，其中重疊式動詞和重疊式形容詞尤其豐富。重疊式形詞另有專文闡述，本文著重從語法學的角度對重疊式動詞的形式和功能進行比較全面的考察。通過考察，作者發現一定的重疊形式，必定與一定的表義特點和語法功能相聯繫。本文擬從其形式與表義、連讀變調規律及語法特點諸方面進行探討。

一　形式與表義特點

　　漳州重疊式動詞大抵可以分為兩大類十一種形式。第一大類是單音節動詞的重疊式：一、AA 式，二、AAAA 式，三、AA 看式，四、A 唔 A 式，五、AXX 式，六、XXA 式，七、卜 A 卜 A 式。第二大類是雙音節動詞的重疊式：八、AABB 式，九、ABAB 式，十、ABB 式，十一、AABB 式。一個字母代表一個音節，A、B 表示動詞實語素，X 表示附加成分。

（一）單音節動詞重疊式

1 AA式

　　單音節動詞 A 重疊後，表示嘗試一下的意思。例如：

敷敷 $hu^{44}{}_{22}hu^{44}$ 撫摩一下　　　　糊糊 $k\mathfrak{d}^{12}{}_{22}k\mathfrak{d}^{12}$ 粘糊一下

改改 $ke^{53}{}_{44}ke^{53}$ 修改一下　　　　記記 $ki^{21}{}_{53}ki^{21}$ 亂記錄一下

拌拌 puan22$_{21}$puan22 攪拌一下　　　　　潑潑 pʻua?32$_{53}$pʻua?32 潑水一下

食食 tsia?121$_{21}$tsia?121 吃一吃

　　有一些 AA 式動詞較特殊，其前音節的韻母與後音節的韻母並不相同，究其原因。乃一字文讀與白讀之區別。如有些鼻音韻母字，其重疊後前音節韻母是文讀音，而後音節變為鼻化韻的，是白讀音。例如：

ian→an→ĩ　　　　　　變變 pian21$_{53}$pian21→pan21$_{53}$p ĩ21 變更；作弄

am→ã　　　　　　　　擔擔 tam^{44}$_{22}$tam^{44}→tam^{44}$_{22}$t ã44 擔當、承當

ɔŋ→ɔ̃　　　　　　　　摸摸 bɔŋ44$_{22}$bɔŋ44→bɔŋ44$_{22}$bɔ̃44 幹家務活

　　還有些入聲韻母字，其重疊後前音節韻母變為喉塞尾韻的，是白讀音，而後音節則是文讀音。例如：

io?→ip　　　　　　　拾拾 sip^{32}$_{53}$sip^{32}→kʻio?32$_{53}$sip^{32} 一點一滴都拾取

i?→iap　　　　　　　接接 tsiap32$_{53}$tsiap32→tsi32$_{53}$tsiap32 接洽、接受

i?→uat　　　　　　　缺缺 kʻuat^{32}$_{53}$kʻuat^{32}→kʻi?32$_{53}$kʻuat^{32} 短缺

　　此外，有少數陰聲韻母字，其重疊後前音節的主要元音為圓唇的，是白讀音，後音節的主要音則為不圓唇的，是文讀音。例如：

io→iau　　　　　　　跳跳 tʻiau^{21}$_{53}$tʻiau^{21}→tio^{12}$_{22}$tʻiau^{21} 打蹦兒

　　上述特殊的從式動詞，在詞義上與一般 AA 式動詞不一樣，並不表示嘗試一下之義，而是表示單音節動詞本身所含有的動作行為。

2 AAAA式

　　AAAA 式動詞實際上是 AA 式動詞中前後音節文白異讀音的再重疊。例如：

ian→ĩ　　　　　變變變變 pian²¹₅₃pian²¹₅₃pĩ²¹₅₃pĩ²¹ 變更；作弄

iʔ→iap　　　　接接接接 tsiʔ³²₅₃tsiʔ³²₅₃tsiap³²₅₃tsiap³² 拉拉扯扯

io→iau　　　　跳跳跳跳 tio¹²₂₂tio¹²₂₂t'iau²¹₅₃t'iau²¹ 蹦蹦蹦蹦

ĩ→ãi　　　　　哼哼哼哼 hĩ⁴⁴₂₂hĩ⁴⁴₂₂hãi⁴⁴₂₂hãi⁴⁴ 哼兒哈兒

前三偽是「變變」、「接接」、「跳跳」AA 式動詞的再重疊，其表義特點也與 AA 式動詞相類似。後一例是單音節動詞「哼」字的兩種不同的白讀音的重疊式，實際上也是「哼哼」的再重疊。

3 AA看式

AA 看式動詞的表義特點與從式相當，也有「學試一下」、「試試」、「姑且做一下」的意思，「看」字詞義虛化，只做 AA 實語素的附加成分。例如：

叫叫→叫叫看　　　kio²¹₅₃kio²¹₅₃k'uã²¹ 試叫一下

纏纏→纏纏看　　　tĩ¹²₂₂tĩ¹²₂₂k'uã²¹ 試纏一下

食食→食食看　　　tsiaʔ¹²¹₂₁tsiaʔ¹²¹₂₁k'uã²¹ 試吃一下

飛飛→飛飛看　　　pue⁴⁴₂₂pue⁴⁴₂₂k'uã²¹ 試飛一下

4 A唔A式

個重疊的單音動詞之間，可以嵌入一個否定副詞「唔」字，組成肯定否定重疊式。講得快時可省略為「A 唔」，有「A 不 A」的意思。例如：

啉唔啉（喝不喝）lim⁴⁴m²²₂₁lim⁴⁴→lim⁴⁴rn²²₂₁

留唔留（留不留）lau¹²m²²₂₁lau¹²→lau¹²m²²₂₁

切唔切（切不切）ts'iat³²m²²₂₁ts'iat³²→ts'iat³²m²²₂₁

食唔食（吃不吃）tsiaʔ¹²¹m²²₂₁tsiaʔ¹²¹→tsiaʔ¹²¹m²²₂₁

5 AXX式

AXX 式動詞由單音動詞 A 和後加成分 XX 結合而成。例如：

開下下 k'ui^{44}$_{22}$ha^{22}$_{21}$ha^{22} 敞開　　　　倒直直 to^{53}$_{44}$tit^{121}$_{21}$tit^{12} 直挺挺躺著

看現現 k'uã21$_{53}$hian22$_{21}$hian22 看得見　　行宵宵kiã12$_{22}$t'aŋ21$_{53}$t'aŋ21 走遍

挊宵宵ts'ue22$_{21}$t'aŋ21$_{53}$t'aŋ21 找遍

以上諸例可見，附加成分XX，有方位名詞重疊式的，如「下下」；有形容詞重疊式的，如：「直直」、「現現」、「宵宵」。從表義角度看，只有「下下」與「敞開」的意義毫不相干，其他三個形容詞式的表義與整個 AXX 式形容詞的意義範疇是緊密相關的，「直直」乃很直之意，「現現」乃看得清楚之意，「宵宵」乃穿透之意。後三個附加成分實際上是對實語素「倒」、「看」、「行」、「挊」起補充說明的作用。

6 XXA式由單音動詞和前加成分XX結合而成。XX的構成有以下四種情況：

（1）單音動詞的重疊。例如：

注注想 tu21$_{53}$tu21$_{53}$siɔ̃22　　　　　瞡瞡看 nĩʔ32$_{53}$nĩʔ32$_{53}$k'uã21 懸望

揚揚飛 iã22$_{21}$iã22$_{21}$pue^{44} 飛舞、飛揚　　踔踔跳 ts'auʔ32$_{53}$ts'auʔ32$_{53}$tio^{12} 跳躍

趨趨跳 ts'ik^{121}$_{21}$ts'ik^{121}$_{21}$tio^{12} 雀躍　　詬詬罵 kau^{22}$_{21}$kau^{22}$_{21}$mɛ̃22 詬罵

詬詬念 kau^{22}$_{21}$kau^{22}$_{21}$liam22 叨念　　捂捂睏 ɔ̃44$_{22}$ɔ̃44$_{22}$k'un^{21} 哄嬰兒使睡

蕩蕩顯 tɔŋ22$_{21}$tɔŋ22$_{21}$hian53 搖晃　　踋踋蹤 tsiʔ121$_{21}$tsiʔ121$_{21}$tsɔŋ12 亂闖

瞡瞡望 nĩʔ32$_{53}$nĩʔ32$_{53}$baŋ22 渴望

（2）單音形容詞的重疊。例如：

密密生 bat121$_{21}$bat121$_{21}$sɛ̃44 叢生　　丟丟想 tuʔ32$_{53}$tuʔ32$_{53}$siɔ̃22 癡想

孜孜想 $tsu^{44}_{22}tsu^{44}_{22}si\tilde{\jmath}^{22}$ 凝思　　　偬偬想 $g\jmath\eta^{22}_{21}g\jmath\eta^{22}_{21}si\tilde{\jmath}^{22}$ 妄想

白白食 $p\varepsilon\Omega^{121}_{21}p\varepsilon\Omega^{121}_{21}tsia\Omega^{121}$ 白吃　　　轆轆掣 $lak^{121}_{21}lak^{121}_{21}ts'ua\Omega^{32}$ 戰慄

觳觳掣 $kau\Omega^{121}_{21}kau\Omega^{121}_{21}ts'ua\Omega^{32}$ 顫抖　　　誼誼掣 $gi^{22}_{21}gi^{22}_{21}ts'ua\Omega^{32}$ 發抖

觳觳棹 $kau\Omega^{121}_{21}kau\Omega^{121}_{21}tio^{22}$ 發抖　　　偬偬做 $g\jmath\eta^{22}_{21}g\jmath\eta^{22}_{21}tso^{21}$ 傻做

暴暴跳 $pok^{121}_{21}pok^{121}_{21}t'iau^{21}$ 暴眺　　　嘈嘈念 $ts'au^{22}_{21}ts'au^{22}_{21}liam^{22}$ 嘮叨

嗷嗷念 $\eta\tilde{a}u^{12}_{22}\eta\tilde{a}u^{12}_{22}liam^{22}$ 咕噥　　　捷捷出 $tsiap^{121}_{21}tsiap^{121}_{21}ts'ut^{32}$ 常表露

哀哀呻 $ai^{44}_{22}ai^{44}_{22}ts'an^{44}$ 呻吟

（3）單薔弩名詞的重責：疊。例如：

膏膏纏 $ko^{44}_{22}ko^{44}_{22}t\tilde{\imath}^{12}$ 糾纏　　　焰焰著 $iam^{22}_{21}iam^{22}_{21}to\Omega^{121}$ 熊熊燃燒

皮皮卜 $p'i^{12}_{22}p'i^{12}_{22}bue^{32}$ 不害臊地硬著要

（4）象聲詞的重疊。例如：

哈哈笑 $ha^{44}_{22}ha^{44}_{22}ts'io^{21}$ 笑哈哈　　哱哱喘 $p'u\Omega^{32}_{53}p'u\Omega^{32}_{53}ts'uan^{53}$ 氣喘吁吁

哼哼喘 $h\tilde{\imath}^{44}_{22}h\tilde{\imath}^{44}_{22}ts'uan^{53}$ 哼哧

XXA 式動詞中的 XX 與 A 的結合有以下特點：一、二者的搭配可以是固定的，如「膏膏纏」、「撲撲彈」等。也可以同一個單音動詞與幾種不同的附加成分搭配，如「轆轆掣」、「誼誼掣」、「蟯蟯魯掣」、「嗦嗦掣」等。或者同一附加成分 XX 用於幾種不同單音動詞之前，如「金金相」、「金金看」、「金金有」等。二、附加成分 XX，或與整個 XXA 式動詞表義特點相關，如「瞯瞯看」中的「瞯瞯」有「眨眨眼」的意思，「詬詬罵」中的「詬詬」有「辱罵」的意思，「踔踔跳」中的「踔踔」有「跳躍」的意思；或並不表什麼實際意義，而只是起表音作用，如「轆轆掣」中的「轆轆」原為「形容車輪聲」，「嗦嗦掣」中的「嗦嗦」原為「形容炮彈、槍彈等在空中很快飛過的聲音」。

7 卜A卜A式

卜A卜A式中的「卜」字是副詞，相當於「要」，「卜A」重疊後，表示「有要……的感覺」，「有要……的樣子」。例如：

卜吐卜吐　be?$^{32}_{53}$t‘ɔ$^{21}_{53}$be?$^{32}_{53}$t‘ɔ21 有要嘔吐的感覺

卜哭卜哭　be?$^{32}_{53}$k‘au?$^{32}_{53}$be?$^{32}_{53}$k‘au?32 有要哭出來的樣子

卜沉卜沉　be?$^{32}_{53}$tiam$^{12}_{22}$be?$^{32}_{53}$tiam12 有要沉下去的樣子

卜滿卜滿　be?$^{32}_{53}$muã$^{53}_{44}$be?$^{32}_{53}$muã53 有要溢出來的樣子

卜消卜消　be?$^{32}_{53}$siau$^{44}_{22}$be?$^{32}_{53}$siau44 要消腫的樣子

（二）雙音節動詞重疊式

8 AABB式

AABAB 式動詞可分為兩類：一是 AB 本來就是一個動詞，重疊後的 AABB 與 AB 意義基本相同。例如：

嘰呲 ts‘i$^{44}_{22}$ts‘u^{44} 嘀咕　　　　嘰嘰呲呲 ts‘i$^{44}_{22}$ts‘i$^{44}_{22}$ts‘u$^{44}_{22}$ts‘u^{44} 嘀咕

吵鬧 ts‘a$^{53}_{44}$la^{22} 爭吵　　　　吵吵鬧鬧 ts‘a$^{53}_{44}$ts‘a$^{53}_{44}$$^{22}_{21}$la^{22} 吵鬧

起落 k‘i$^{53}_{44}$lo?121 起伏　　　　起起落落 k‘i$^{53}_{44}$k‘i$^{53}_{44}$lo?$^{121}_{21}$lo?121 起伏

挨躋 e$^{44}_{22}$k‘e?32 擁擠　　　　挨挨躋躋 e$^{44}_{22}$e$^{44}_{22}$k‘e?$^{32}_{53}$k‘e?32 擁擠

搵挹 uĩ$^{44}_{22}$iap^{32} 遮掩　　　　搵搵挹挹 uĩ$^{44}_{22}$uĩ$^{44}_{22}$iap$^{32}_{53}$iap^{32} 捂捂蓋蓋

哭呻 k‘au?$^{32}_{53}$ts‘an^{44} 叫苦　　哭哭呻呻 k‘au?$^{32}_{53}$k‘au?$^{32}_{53}$ts‘an$^{44}_{22}$ts‘an^{44} 哭天抹淚

推速 tu$^{44}_{22}$sak^{32} 推卻　　　　推推速速 tu$^{44}_{22}$tu$^{44}_{22}$sak$^{32}_{53}$sak^{32} 推推揉揉

二是 A 和 B 都是單音節動詞，但不能組成雙音節動詞 AB。例如：。指指挨挨「中的「指」是用手指，「挨」是用手指戳，其重疊式便有「指責」之意；「組組補補」中的「組」、「補」二字都有補之意，其重疊式有「縫縫補補」之意；「走走跳跳」中的「走」是

「跑」之意，與「跳」的意思相關，重疊式有「跑跑跳」之意。有一點要說明，這裡的 AB 與單音節動詞的 AX 或 XA 有區別。AB 都是實語素，它們屬同義詞或近義詞，在重疊式中是並列關係；而 AX 或 XA 中的 A 是實語素，X 是附加成分，它們之間不屬同義或近義的關係，其重疊式中的 A 與 XX 的關係是偏正關係，XX 只起附加補充或修飾作用。

9 ABAB式

ABAB 式動詞是雙音節動詞 AB 的重疊，有嘗試一下的意思。例如：

摒掃摒掃 $piã^{21}_{53}sau^{21}_{53}piã^{21}_{53}tsau^{21}$ 打掃一下

修理修理 $siu^{44}_{22}li^{53}_{44}siu^{44}_{22}li^{53}$ 修理一下

處理處理 $ts'u^{21}_{53}li^{53}_{44}ts'u^{21}_{53}li^{53}$ 處理一下

收拾收拾 $siu^{44}_{22}sip^{121}_{21}siu^{44}_{22}sip^{121}$ 收拾一下

打疊打疊 $ta^{53}_{44}tiap^{121}_{21}ta^{53}_{44}tiap^{121}$ 整治、修理一下

10 ABB式

ABB 式的構成大抵有三種情況：

（1）是 AABB 式動詞的不完全疊字，其表義功能也與 AABB 式相同。例如：

吵吵鬧鬧→吵鬧鬧 $ts'a^{53}_{44}{}^{22}_{21}la^{22}$ 吵鬧

搵搵揜揜→搵揜揜 $uĩ^{44}_{22}iap^{32}_{53}iap^{32}$ 遮掩

哭哭呻呻→哭呻呻 $k'auʔ^{32}_{53}ts'an^{44}_{22}ts'an^{44}$ 叫苦

指指挨挨→指挨挨 $ki^{53}_{44}tuʔ^{121}_{21}tuʔ^{121}$ 指責

（2）是 ABAB 動詞的不完全疊字，其表義功能也與 ABAB 式相同。例如：

修理修理→修理理 siu^{44}$_{22}$li^{53}$_{44}$li^{53} 修理一下

處理處理→處理理 ts'u^{21}$_{53}$li^{53}$_{44}$li^{53} 處理一下

收拾收拾→收拾拾 siu^{44}$_{22}$sip^{121}$_{21}$sip^{121} 收拾一下

打疊打疊→打疊疊 ta53$_{44}$tiap121$_{21}$tiap121 修理一下

（3）ABB 是雙音詞 AB 字重疊，這裡的 AB 本身不能變為 AABB 式或 ABAB 式。例如：

看見→看見見 k'uã21$_{53}$kĩ21$_{53}$kĩ21 容易看得清楚

看窈→看窈窈 k'uã21$_{53}$t'aŋ21$_{53}$t'aŋ21 看透

約出→約出出 io?32$_{53}$ts'ut^{32}$_{53}$ts'ut^{32} 猜得準確、估計得準

排滿→排滿滿 pai12$_{22}$muã53$_{44}$muã53 擺得很滿

補夠→補夠夠 pɔ53$_{44}$kau^{21}$_{53}$kau^{21} 補足

從表義上看，ABB 式動詞比一般雙音詞 AB 在程度上更進了一層。從構形上看，這種情況的 ABB 式與前二種情況的 ABB 式不相同。例如（3）的「看見見」，不能變成「看看見見」或「看見看見」；而（2）的「打疊疊」，不能變成「打打疊疊」，但可以變成「打疊打疊」；而（1）的「搵挹挹」，不能變成「搵挹搵挹」，但可以變成「搵搵挹挹。」

11 AAB式

AAB 式動詞不是 AABB 式或 ABAB 式動詞的不完全疊字，而是補充式合成詞 AB 中 A 字的重疊式。在漳州方言中，AAB 式動詞較為豐富，從表義上看，它們都表示了動作行為的概遍性，含有「某種動作行為將全部完成」的意思。歸納起來，大約有以下五類：

（1）AA 起式　「起」字有「起來」的意思，「AA 起」有「全部 A 起來」的意思。例如：

收收起 siu^{44}$_{22}$siu^{44}k'ε21　　　　拔拔起 pe$ʔ^{121}$$_{21}peʔ^{121}$k'ε21

插插起 ts'a$ʔ^{32}$$_{53}$ts'a$ʔ^{32}$k'ε$_{21}$　　　拆拆起 t'ia$ʔ^{32}$$_{53}$t'ia$ʔ^{32}$k'ε21

抄抄起 ts'au^{44}$_{22}$ts'au^{44}k'ε21　　縫縫起 paŋ12$_{22}$paŋ^{12}k'ε21

墊墊起 tiam22$_{21}$tiam^{22}k'ε21　　疊疊起 t'iap^{121}$_{21}$t'iap^{121}k'ε21

翻翻起 huan44$_{22}$huan^{44}k'ε21　　浮浮起 p'u^{12}$_{22}$p'u^{12}$_{22}$k'ε21

捧捧起 p'ɔŋ53$_{44}$p'ɔŋ^{53}k'ε21　　砍砍起 k'am^{53}$_{44}$k'am^{53}k'ε21

（2）AA 獻式　「獻」字有「扔掉」或「掉」的意思，「AA 獻」有「全部 A 掉」的意思。例如：

漏漏獻 lau^{22}$_{21}$lau^{22}hian21　　搬搬獻 puã44$_{22}$puã^{44}hian21

拔拔獻 pe$ʔ^{121}$$_{21}peʔ^{121}$hian21　　砍砍獻 k'am^{53}$_{44}$k'am^{53}hian21

拖拖獻 t'ua^{44}$_{22}$t'ua^{44}hian21　　滴滴獻 ti$ʔ^{32}$$_{53}tiʔ^{32}$hian21

抽抽獻 t'iu^{44}$_{22}$t'iu^{44}hian21　　拍拍獻 p'a$ʔ^{32}$$_{53}$p'a$ʔ^{32}$hian21 全部打掉

換換獻 uã22$_{21}$uã^{22}hian21　　掠掠獻 lia$ʔ^{121}$$_{21}liaʔ^{121}$hian21 全部抓掉

（3）AA 倒式　「AA 倒」含有「全部 A 倒」的意思。例如：

吹吹倒 ts'ue^{44}$_{22}$ts'ue^{44}$_{22}$to^{21}　　掃掃倒 sau^{21}$_{53}$sau^{21}to^{21}

拖拖倒 t'ua^{44}$_{22}$t'ua^{44}to^{21}　　衝衝倒 ts'iɔŋ44$_{22}$ts'iɔŋ^{44}to^{21}

壓壓倒 ap^{32}$_{53}$ap^{32}to^{21}　　翻翻倒 huan44$_{22}$huan44$_{22}$to^{21}

硨硨倒 ts'ia^{44}$_{22}$ts'ia^{44}to^{21} 全部翻倒　　摃摃倒 kɔŋ21$_{53}$kɔŋ^{21}to^{21} 全部擊倒

（4）AA 去式　AA 去式含有「全部 A 去（掉）」的意思。例如：

免免去 bian53$_{44}$bian^{53}k'i^{21}　　倒倒去 to^{53}$_{44}$to^{53}k'i^{21}

上上去 tsiɔ̃22$_{21}$tsiɔ̃^{22}k'i^{21}　　失失去 sit^{32}$_{53}$sit^{32}k'i^{21}

燒燒去 sio^{44}$_{22}$sio^{44}k'i^{21}　　漏漏去 lau^{22}$_{21}$lau^{22}k'i^{21}

落落去 lo$ʔ^{121}$$_{21}loʔ^{121}$k'i^{21} 全部下去　　食食去 tsia$ʔ^{121}$$_{21}$tsia$ʔ^{121}$k'i^{21} 全部吃掉

（5）AA 著式　AA 著式動詞含有「全部 A 著（倒）」的意思。例如：

對對著 tui^{32}$_{53}$tuj^{32}tio?121　　　　拄拄著 tu^{53}$_{44}$tu^{53}tio?121 全部遇上

得得著 tik^{32}$_{53}$tik^{32}tio?121　　　　撞撞著 tŋ22$_{21}$tŋ^{22}tio?121 全都碰見

聽聽著 t'iã44$_{22}$t'iã^{44}tio?121　　　　猜猜著 ts'ai^{44}$_{22}$ts'ai^{44}tio?121 全部猜對

看看著 k'uã21$_{53}$k'uã^{21}tio?121　　　　觸觸著 ts'iɔk^{32}$_{53}$ts'iɔk^{32}tio?121 全部觸到

衝衝著 ts'iɔŋ44$_{22}$ts'iɔŋ^{44}tio?121　　　　拍拍著 p'a?32$_{53}$p'a?^{32}tio?121 全部打倒

燒燒著 sio^{44}$_{22}$sio^{44}tio?121

　　拿 AAB 式 ABB 式和 XXA 式 AXX 式比，前者的 AB 是雙音節動詞，如「拔拔起」中的「拔起」，「拍拍獻」中的「拍獻」（打掉），而後者的 XA 或 AX 則不是，XX 只是 A 的附加成分。二者的構詞形式不同。

二　連讀變調規律

　　漳州話一般雙音詞都是後字不變，前字變，變調規律是：

調類	陰平	陽平	上聲	陰去	陽去	陰入	陽入
本調調值	44	12	53	21	22	32	121
變調調值	22	22	44	53	21	53	21

　　重疊式動詞的連讀變調的規律，可分為一般和特殊兩種：一般的即遵循上表的變調擾律。這是多數。例如：

陰平變陽去：開開　k'ui^{44}$_{22}$k'ui^{44} 開一開

上聲變陰平：講講　kɔŋ53$_{44}$kɔŋ53 講一講

陽去變陰去：濾濾　li^{22}$_{21}$li^{22} 濾一濾

陰入變上聲：切切　ts'iat^{32}$_{53}$ts'iat^{32} 切一切

　　按雙音詞變調規律類推，第一、二音節字變調，第三音節字則不變調。例如：

抽抽看　t‘iu⁴⁴₂₂t‘iu⁴⁴₂₂k‘uã²¹

倒直直　to⁵³₄₄tit¹²¹₂₁ tit¹²¹

詬詬念　kau²²₂₁kau²²₂₁liam²²

羈擽擽　ki⁴⁴₂₂ko¹²₂₂ko¹²

　　四音節詞也按雙音詞變調規律類推，第一、二、三音節字變調，第四音節字不變調。例如：

哼哼哼哼　hĩ⁴⁴₂₂hĩ⁴⁴₂₂hãi⁴⁴₂₂hãi⁴⁴

卜死卜死　beʔ³²₅₃si⁵³₄₄beʔ³²₅₃si⁵³

照應照應　tsau²¹₅₃iŋ²¹₅₃tsau²¹₅₃iŋ²¹

推推速速　tu⁴⁴₂₂tu⁴⁴₂₂sak³²₅₃sak³²

　　特殊的只有「A 唔 A 式」和「AAB 式」兩式。A 唔 A 式連讀時第一音節字不變調，第二音節字由二十二變為陰去二十一，第三音節字不變調。例如：

推姆推（推不推）tu⁴⁴m²²₂₁tu⁴⁴

來唔來（來不來）lai¹²m²²₂₁lai¹²

去唔去（去不去）k‘i²¹m²²₂₁k‘i²¹

　　AABB 式的第一音節字仍依照一般雙音詞的連讀變調規律變調，第二、三音節則都不變調。例如：

存存起 tsun¹²₂₂tsun¹²k‘ε²¹　　　掠掠起 liaʔ¹²¹₂₁liaʔ¹²¹k‘ε²¹

批批獻 p‘e⁴⁴₂₂p‘e⁴⁴hian²¹　　　砍砍獻 k‘am⁵³₄₄k‘am⁵³hian²¹

壓壓倒 ap³²₅₃ap³²to²¹　　　　　掃掃倒 sau²¹₅₃sau²¹to²¹

轉轉去 tun$^{53}_{44}$tun^{53}k'i^{21}　　　　　入入去 dzipl$^{121}_{21}$dzip^{121}k'i^{21}

掠掠著 lia?$^{121}_{21}$lia?^{121}tio?121　　　　約約著 io?$^{32}_{53}$io?^{32}tio?121

三　語法特點

漳州方言重疊式動詞的語法特點，歸納起來，大致有以下幾方面：

（一）充當句中的謂語，但不同的重疊式，其語法作用不完全一致。如 AA 式動詞雖然可以充當句中的謂語，但僅限於平行句中。例如：

1　遮看看，遐徛徛，唔知做甚乜？（這兒看看，那兒站站，不知做什麼？）

2　即爿講講，迄爿講講，挑撥離間。（這邊說說，那邊講講，挑撥離間。）

3　即位掃掃，迄位摒摒，真輕骹手！（這裡掃掃，那裡掃掃，真勤快！）

至於其他重疊式動詞，基本上都可以直接充當句中的謂語，而且不受任句式的限制。例如：

4　查某嬰仔攏在操揚上跳跳跳跳。（小女孩們都在操場上蹦蹦跳跳。）（AAAA 式）

5　即叢刀仔真利，切切看。（這把小刀很鋒利，切一切看）（AA 看式）

6　伊食唔食粒飯？（他吃不吃乾飯？）（A 唔 A 式）

7　樓頂的房內門開下下。（樓上的臥室門敞開著。）（AXX 式）

8　即個老夥仔拄著人定定詬詬念。（這位老太婆遇人總是叨念個沒完。）（XXA 式）

9　迄間舊厝卜倒卜倒。（那間舊房子好像要倒塌了。）（卜 A 卜 A 式）

10　個細囝規日走走跳跳。（這個小孩整天跑跑跳跳。）（AABB 式）

11　快將即個時鐘打疊打疊。（快把這個鐘修理一下。）（ABAB 式）

12　市場內吵鬧鬧，連講話攏聽無。（市場裡吵吵鬧鬧，連說話都聽不見。）（ABB 式）

13　伊將彩旗攏插插起。（他把彩旗都插起來了。）（AA 起式）

14　水池仔水攏流流獻呵。（水池裡的水都流掉了。）（AA 獻式）

15　伊將邊仔的人攏推推倒。（他把周圍的人都推倒了。）（AA 倒式）

16　文革的時陣，所有的古冊攏互人燒燒去。（文革的時候，所有的古書都被人燒掉了。）（AA 去式）

17　伊正好運，所有的貼花攏對對著。（他很好運；所有的貼花都對著了。）（AA 著式）

　　（二）漳州方言重疊式動詞中，有的可以直接帶賓語，這包括「A 唔 A 式」和「XXA 式」兩種，例如：

1　你早起啉唔啉牛奶？（你早上喝不喝牛奶？）（A 唔 A 式）

2　伊日晝食唔食粒飯？（他中午吃不吃乾飯？）（A 唔 A 式）

3　伊丟丟想迄件代志。（他老是癡想著那件事情。）（XXA 式）

4　即個嬰仔皮皮卜迄個物件。（這個小孩不害臊地硬要那個東西。）（XXA 式）

　　有的不能直接帶賓語，但其動作所涉及的對象則往往置於謂語之前。大部分重疊式動詞屬這種情況。例如：

5　你飯食食，碗洗洗，就開始做工課。（你吃完飯，洗完碗，就開始幹活。）（AA 式）

6　肉湯啉啉看，味道真好。（喝一喝肉湯，味道很好。）（AA

看式）

7　學堂撏甯甯，連一個影也無。（學校都找遍了，連個影子也沒有。）（AXX 式）

8　我數目清理清理就下班。（我把帳目清理完就下班。）（ABAB 式）

9　即兩粒表仔打疊疊呃。（把這兩隻手錶修理一下。）（ABB 式）

10　錢存存起，唔嗵浪費！（把錢全部存起來，不可浪費！）（從起式）

11　厝拆拆獻，大家攏唔嗵歇睏。（房子都拆掉，大家都不能休息。）（AA 獻式）

12　油瓶仔攏撞撞倒。（油瓶都被撞倒了。）（AA 倒式）

13　伊將即只鹵雞攏食食去呵。（他把這隻鹵雞都吃掉了。）（AA 去式）

14　伊猜仔攏約約著，正無簡單。（伊把所有的謎語都猜對了，很不簡單。）（AA 著式）

此外，還有一些重疊式動詞完全不能帶賓語。包括「AAAA 式」、「卜A卜A式」和「AABB 式」。

（三）多數重疊式動詞可以受否定詞「唔嗵」、「繪使」的修飾或限制。例如：

1　頭攑起，唔嗵跕跕！（頭抬起來，不要老是低垂著！）（AA 式）

2　做囡仔繪使規日哼哼哼哼，老是吵卜買物件食。（小孩子不可以整天哼兒哈兒，老是吵著要買東西吃。）（AAAA 式）

3　卜做就正做，繪使試試看。（要幹就真幹，不可試試看。）（AA 看式）

4　你學堂無撏甯甯，定著撏無。（你沒有把學校找遍，當然找不

到。）（AXX 式）

5　拄著代志，你千萬𣍐使暴暴跳。（碰到事情，你千萬不可暴跳不冷靜。）（XXA 式）

6　買物件的時陣，嘸通挨挨躋躋。（買東西時不可擁擠。）（AABB 式）

7　開會時大家嘸通吵鬧鬧。（開會時大家不要吵吵鬧鬧。）（ABB 式）

8　新冊𣍐使攏疊疊起！（新書不可全部疊起來！）（AA 起式）

9　禾苗嘸通攏擢擢獻！（不可把禾苗全部拔掉！）（AA 獻式）

10　勻仔行，嘸通挨挨倒！（慢慢走，不要都擠倒了！）（AA 倒式）

11　大家嘸通攏入入去！（大家不要都跑進去！）（AA 去式）

12　伊無可能聽聽著。（他不可能全部聽到。）（AA 著式）

「A 嘸 A 式」，本身就是肯定與否定的重疊式，表示詢問、徵詢意見，因此不能再受否定詞的修飾或限制。「卜 A 卜 A 式」含有「要……的感覺」或「要……的樣子」，本身就是肯定語氣，可在它之前又加否定詞。此外，ABAB 式之前也不能再以否定詞修飾。

（四）還有些重疊式動詞可以在其後加上表示趨向的動詞。例如：

1　查某嬰仔攏走走出去。（小女孩們都跑出去了。）（AA 式）

2　學生仔攏跳跳跳跳起來。（小學生們都蹦蹦跳跳起來。）（AAAA 式）

3　伊見著警察就轆轆掣起來。（他見到警察就戰慄起來。）（XXA 式）

4　個做錯代志，互人指指挨挨起來。（他們做錯事，被人指責了起來。）（AABB 式）

以上諸例是指重疊式動詞可以後加趨向動詞。這只是一部分，大

多數重疊式動詞不能後加表示趨向的動詞。

　　　　　　　——本文原刊於《語言研究》1995 年第 1 期

參考文獻

林連通：《泉州市方言志》（北京市：社會科學文獻出版社，1993
　　　　年）。

林連通、陳章太：《永春方言志》（北京市：語言出版社，1989 年）。

袁家驊：《漢語方言概要》（北京市：文字改革出版社，1960 年）。

馬重奇：〈漳州方言同音字彙〉，《方言》第 3 期。

馬重奇：《漳州方言研究》（香港：縱橫出版社，1994 年）。

馬重奇：〈漳州方言的重疊式形容詞〉，《中國語文》第 2 期。

後記

　　我於一九七八年二月考入福建師範大學中文系。在學期間就對古代漢語和現代漢語產生了興趣。大學四年級還與本系語言教研室老師一起聆聽過廈門大學黃典誠先生開設的《音韻與方言》和中國社科院邵榮芬先生《切韻學》系列課程，因此對漢語音韻學與方言學產生濃厚興趣。

　　一九八二年一月畢業，獲文學學士學位，後留校任古代漢語教研室助教。一九八五年九月我破格晉升為講師。一九八六年赴重慶參加中國音韻學研究會和西南師範大學聯合舉辦的「古漢語研究班」，先後聆聽西南師範大學劉又辛先生《訓詁學》、林序達先生《語法學》、翟詩雨先生《方言學》，北京大學唐作藩先生《切韻學》，中山大學李新魁先生《等韻學》，華中理工大學尉遲治平先生《古音學》，四川大學梁德曼先生《語音學》、經本植先生《文字學》，中華書局趙誠先生《古文字學》等系列專題課程，同時還聆聽過北京大學周祖謨先生、中國社科院楊耐思先生、美國俄亥俄州立大學東亞系主任薛鳳生先生的學術講座。「古漢語研究班」學習，我受益匪淺，是自己學術生涯中新的轉捩點。一九九一年八月我晉升為副教授，一九九五年八月破格晉升為教授。

　　一九九二年七月至二〇〇〇年七月期間，我被任命為福建師範大學中文系副主任，負責全系研究生培養、科研工作和學科建設等工作。一九九七年我兼任校語言研究所所長。二〇〇〇年七月至二〇一一年十月，我被調往校部機關工作，先後任校研究生處處長、研究生

院常務副院長等職，負責全校研究生教育和學科建設工作。二〇〇〇年九月，我校中文系漢語言文字學專業在學術界許多老一輩專家鼎力支持和熱情幫助之下，被國務院學位委員會批准為博士學位授予單位，我有幸作為博士點第一學科帶頭人開始招收博士研究生。

　　三十幾年來，我是雙肩挑的教師，既要做好繁重的行政工作，又要搞好院系的教學和科研。但我時刻牢記自己是一名教師，不能因為行政工作忙而忽略教學和科研。因此，我勤勤懇懇幹了幾十年，在海內外出版一些學術著作，也在《中國語文》、《方言》、《中國語言學報》、《古漢語研究》、《漢語學報》、《語言研究》以及大學學報等權威刊物上也發表了不少論文。這些成績都是學術界朋友幫助提攜的結果。

　　此次，福建師範大學文學院領導積極與臺灣臺北萬卷樓圖書股份有限公司聯繫，擬組織本院出版《福建師範大學文學院百年學術論叢》。因此，我把發表過的拙文中挑選了三十二篇，輯成一書，題名為《漢語音韻與方音史論集》，以貢獻給學術界的朋友們。這裡，應該特別感謝眾多刊物的主編、責編們幫我發表這麼多論文，也應該感謝文學院領導和臺灣臺北萬卷樓圖書股份有限公司總經理梁錦興先生和副總經理張晏瑞先生，謝謝他們為我創造這麼好的出版機會。

<div style="text-align:right">

馬　重　奇

於二〇一四年十月十日福州倉山書香門第

</div>

作者簡介

馬重奇

　　福建漳州人。現為享受國務院政府特殊津貼專家、福建省優秀專家、福建省高校領軍人才，福建師範大學文學院二級教授、博士生導師，福建省重點學科、漢語言文字學博士點學科帶頭人。先後任中文系副主任、校語言研究所所長、校研究生處處長、研究生院常務副院長。現任國務院學位委員會「學科評議組中國語言文學組成員」和「全國教育（碩士、博士）專業學位教育指導委員會委員」，國家社會科學基金語言學科評審組專家，國家語委「全國專業技術委員會漢語拼音與拼音分技術委員會委員」和「兩岸語言文字交流與合作協調小組成員」，國家人事部「中國博士後科研基金評審專家」。先後兼任中國社科院語言研究所《中國語言學年鑒》編委、《古漢語研究》編委、《中國語言學》編委、《勵耕語言學刊》編委、中國語言學會理事、中國音韻學研究會常務理事兼學術委員會主任、全國漢語方言學會理事、福建省學位委員會委員、福建省語言學會會長、福建省辭書學會會長。馬重奇教授長期從事漢語史、漢語音韻與漢語方言的教學與研究，成績斐然。先後在海內外出版著作十餘部，在《中國語文》、《方言》、《中國語言學報》、《中國方言學報》、《古漢語研究》、《漢語學報》、《語言研究》及重要刊物上發表學術論文百餘篇；主持國家社科基金重大項目一項（海峽兩岸閩南方言動態比較研究），國家社科基金一般項目三項（近代福建音韻與方言學通論、閩臺閩南方言韻書比較研究、新發現的明清時期兩種閩北方言韻書手抄本與現代閩北方言音系），教育部、省社科項目十五項；國家社科基金項目結

項成果《明清閩北方言韻書手抄本音系研究》於二〇一三年入選《國家哲學社會科學成果文庫》，二〇〇六年、二〇一三年分別榮獲第四屆、第六屆全國普通高校人文社會科學研究優秀成果獎二等獎（《清代漳州三種十五音韻書研究》、《閩臺閩南方言韻書比較研究》），一九九八、二〇〇〇、二〇〇五、二〇〇八年分別榮獲福建省第三、四、六、八屆社科優秀成果獎一等獎四項，二〇〇九年榮獲福建省優秀教學成果獎一等獎一項。

本書簡介

　　本論集共收論文三十二篇，分音韻史和方言史兩個部分。音韻史部分收十篇論文，涉及上古音陰入對轉疏證、上古音歌部的輔音韻尾、顏師古《漢書注》中的「合韻音」等問題，中古音主要涉及《皇極經世解起數訣》與中古韻書《廣韻》、《集韻》比較研究、《皇極經世解起數訣》與早期韻圖《韻鏡》、《七音略》比較研究問題，近代音主要涉及南曲的用韻問題。方言史部分收二十二篇論文，主要研究近代閩方言的演變軌跡，涉及明清閩北、閩東方言音韻、清代閩南方言音韻、清末民初潮汕方言音韻、閩臺閩南方言韻書比較等問題，還涉及清代西方傳教士閩南方言文獻研究、現代閩南方言詞彙等問題。論集中的論文絕大多數已在重要學術刊物上發表，許多論文選題來源於國家社科基金項目、教育部項目，部分論文曾獲得教育部中國高校人文社科優秀成果獎和福建省社科優秀成果獎，具有創新性和開拓性。

國家圖書館出版品預行編目(CIP)資料

福建師範大學文學院百年學術論叢. 第一輯.
漢語音韻與方言史論集;馬重奇著.
鄭家建、李建華總策畫
-- 初版. -- 臺北市:萬卷樓,2015.01
10 冊 ; 17(寬)x23(高)公分
ISBN 978-957-739-917-5(全套:精裝)
ISBN 978-957-739-910-6(第 4 冊:精裝)

1.中國文學 2.文學評論 3.文集

820.7 103026498

9 789577 399106

福建師範大學文學院百年學術論叢　第一輯

漢語音韻與方言史論集　　ISBN 978-957-739-910-6

作　　者　馬重奇
總策畫　　鄭家建　李建華

出　　版　萬卷樓圖書股份有限公司
總編輯　　陳滿銘
發　　行　萬卷樓圖書股份有限公司
發行人　　陳滿銘
聯　　絡　電話 02-23216565　　　傳真 02-23944113
　　　　　網址 www.wanjuan.com.tw
　　　　　郵箱 service@wanjuan.com.tw
地　　址　106 臺北市羅斯福路二段 41 號 6 樓之三
印　　刷　百通科技股份有限公司
初　　版　2015 年 1 月
定　　價　新臺幣 36000 元　全套十冊精裝　不分售

版權所有・翻印必究　　新聞局出版事業登記證號局版臺業字第 5655 號